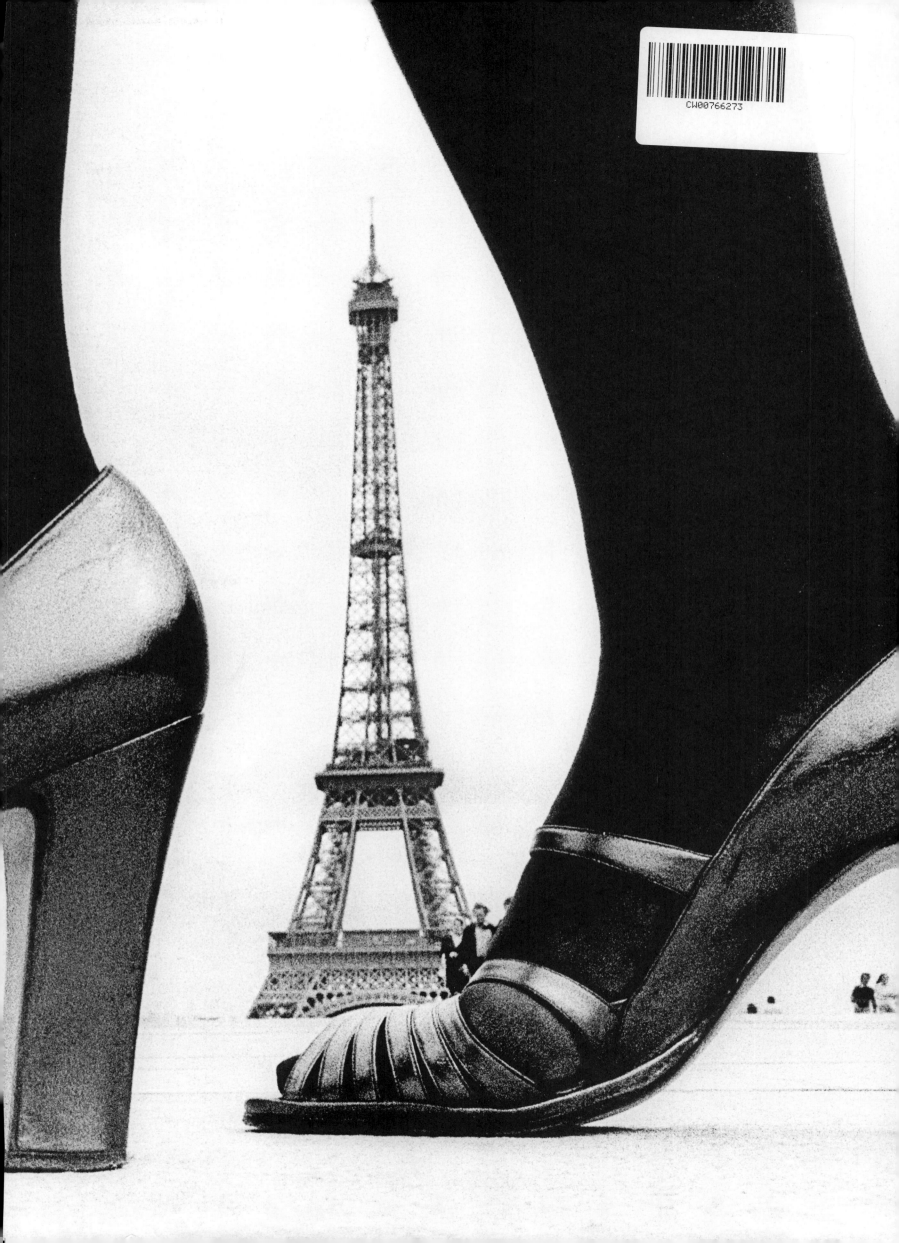

Paris

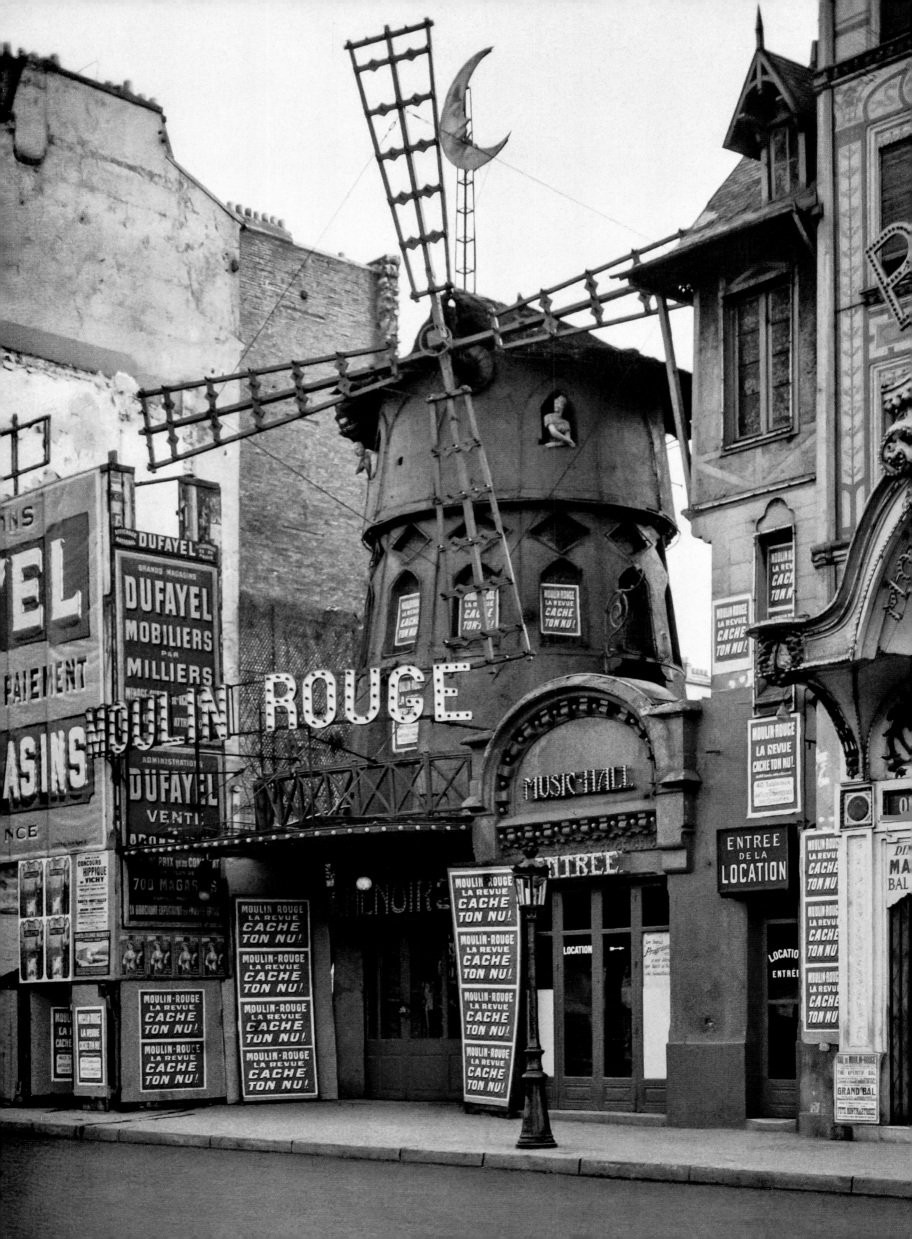

Edited by
Jean Claude Gautrand

Directed and produced by
Benedikt Taschen

Paris

Portrait d'une ville • Porträt einer Stadt • Portrait of a City

TASCHEN

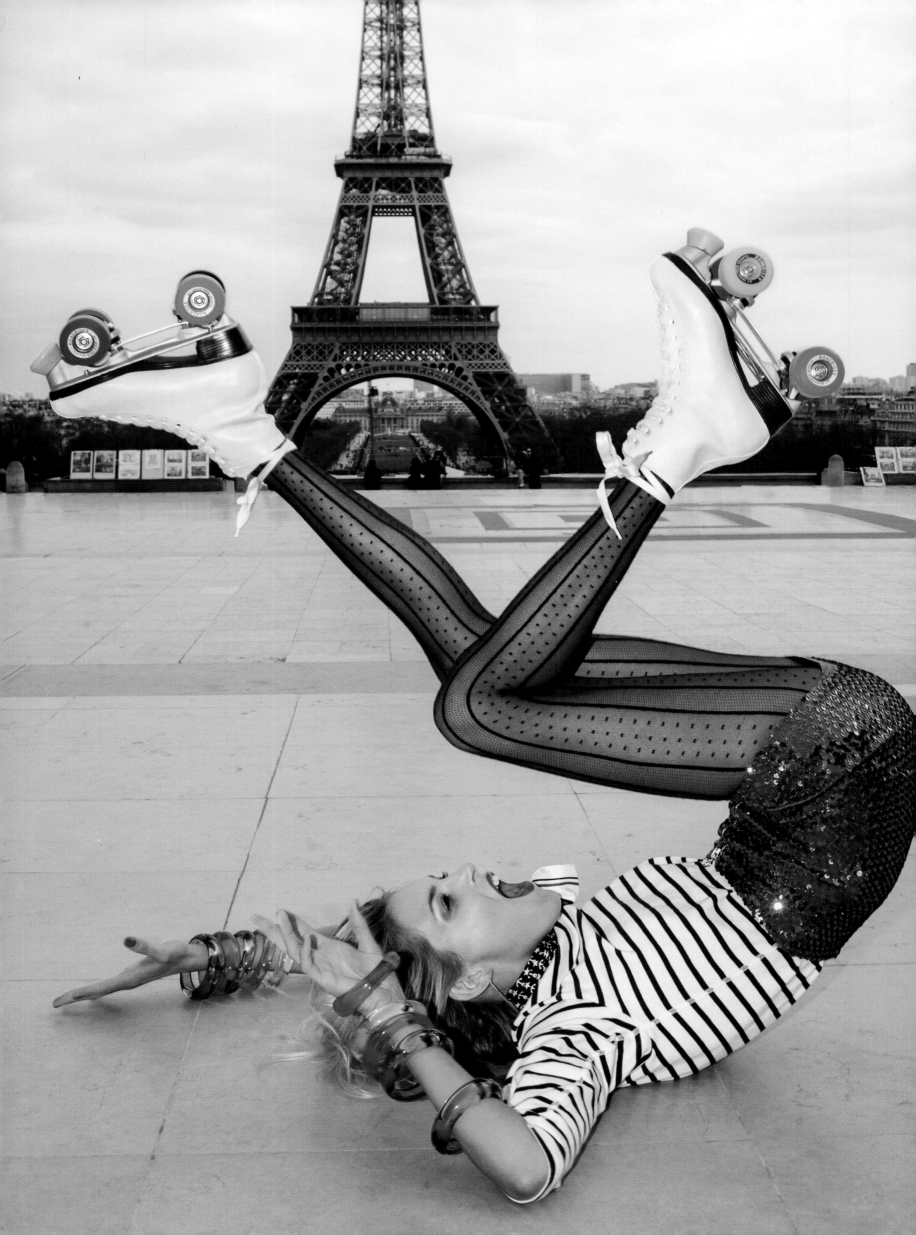

Sommaire/Contents/Inhalt

#1

De la monarchie de Juillet à la Commune de Paris 1830–1871

Endpapers
Frank Horvat

Chaussure et tour Eiffel, pour Stern, 1974.

Shoe and Eiffel tower, for Stern, 1974.

Schuh und Eiffelturm, für Stern, 1974.

p. 2
Stéphane Passet

Le Moulin Rouge, boulevard de Clichy, 18ᵉ arr., juin/juillet 1914.
Un des hauts lieux du music-hall parisien. Créé en 1889, il se consacre à l'origine à la danse. C'est là qu'a été créé le « quadrille naturaliste », plus connu sous le nom de « French Cancan ». La Goulue, Grille d'Égout, Nini Pattes en l'air, Jane Avril en furent les héroïnes acclamées chaque soir par des centaines de Parisiens toutes classes sociales confondues.

The Moulin Rouge, Boulevard de Clichy, 18th arr., June/July 1914.
Founded in 1889, this great home of Parisian music-hall originally specialised in dance and was the birthplace of the "quadrille naturaliste". Performers of this dance, better known as the French cancan, included La Goulue, Grille d'Égout, Nini Pattes-en-l'air and Jane Avril. Every night they were acclaimed like heroines by hundreds of Parisians from all walks of life.

Das Moulin Rouge, Boulevard de Clichy, 18. Arrondissement, Juni/Juli 1914.
Eine der Hochburgen der Pariser Varieté-Kultur. Das 1889 gegründete Etablissement war von Anfang an dem Tanz gewidmet. Hier entstand die »Quadrille naturaliste«, die unter dem Namen »French Cancan« berühmt wurde. Die Tänzerinnen La Goulue, Grille d'Égout, Nini Pattes en l'air und Jane Avril wurden Abend für Abend von einem Publikum gefeiert, das in die Hunderte ging und aus allen sozialen Schichten stammte.

p. 4
Terry Richardson
À toutes jambes, pour Vogue, 2009.

To all Legs, for Vogue, 2009.

Für alle Beine, für Vogue, 2009.

« …la suprématie de Paris est une énigme. Réfléchissez, en effet. Rome a plus de majesté, Trèves a plus d'ancienneté, Venise a plus de beauté, Naples a plus de grâce, Londres a plus de richesse. Qu'a donc Paris ? La révolution. Paris est une ville pivot sur laquelle, à un jour donné, l'histoire a tourné. »

VICTOR HUGO, 1867

Dans le Paris de Louis-Philippe, Louis Jacques Mandé Daguerre est un homme du monde qui fait partie du Tout-Paris de l'époque. Et lorsque le 19 août 1839, François Arago, directeur de l'Observatoire, révèle, devant les Académies des sciences et des beaux-arts, le secret de son invention appelée à bouleverser l'histoire, celle de la photographie, l'engouement du public est extraordinaire. Pour satisfaire sa curiosité, Daguerre exécute quelques démonstrations publiques. Certaines de ses vues comme le pavillon de Flore, l'île de la Cité, quelques vues des boulevards sont parvenues jusqu'à nous. Ces images, parfois fantomatiques, sont les premières à fixer le Paris de 1840. Elles inaugurent une longue histoire d'amour entre la photographie et Paris qui se trouve ainsi la première ville au monde à conserver un témoignage photographique de la richesse de son patrimoine historique. Cette liaison va perdurer au fil des siècles et permettra de suivre et de vivre les transformations de la capitale, les événements et soubresauts qui vont parsemer son existence, les instants de bonheur ou de tristesse vécus par ses habitants. Un siècle et demi d'histoire rassemble ici, par l'image, les données de l'évolution économique, politique, sociale et culturelle de la capitale.

Dans cette année 1839, Paris est en pleine mutation. Après le soulèvement durement réprimé des 27, 28 et 29 juillet 1830 (dit des « Trois Glorieuses »), le roi Charles X abdique et cède la place au duc d'Orléans, Louis-Philippe Iᵉʳ, qui instaure une monarchie libérale. Mais la violence ne cesse cependant pas pour autant. Des émeutes éclatent en 1832 lors des funérailles du général Lamarque, en 1834, puis en 1839 où les leaders républicains Barbès et Blanqui s'emparent de l'Hôtel de Ville et de la préfecture avant d'être écrasés par la garde nationale.

Dans les années qui suivent, du fait de la crise économique entraînant la hausse des prix et l'accroissement du chômage, le mécontentement s'installe dans la population et les républicains réclament le suffrage universel. La « campagne des banquets » qui cristallise tous les mécontentements débute en juillet 1847. Son interdiction tourne à l'émeute dès le 22 février 1848. Le 24, le peuple envahit les Tuileries et la République est proclamée à l'Hôtel de Ville. Parmi les membres du gouvernement provisoire se retrouvent Louis Blanc, Arago et le poète Lamartine. Mais le fossé se creuse entre ce gouvernement modéré et les ouvriers. La suppression des ateliers nationaux, créés pour diminuer le chômage, l'exclusion de Louis Blanc, remettent le feu aux poudres.

Une nouvelle révolution éclate le 23 juin 1848, réprimée de façon sanglante par les troupes du général Cavaignac. La photographie est déjà témoin de ces événements grâce à un daguerréotypiste, Thibault, et un photographe, Hippolyte Bayard. Leurs images sont, en quelque sorte, les premières photos de presse.

Parallèlement à ces événements politiques, Paris, dans cette première moitié du XIXᵉ siècle, est déjà en pleine transformation. La population ne cesse de croître, le million d'habitants est atteint en 1846. Du fait du chômage, les émigrants sont nombreux. En majorité auvergnats, limousins, alsaciens, savoyards, ils fournissent un grand nombre de manœuvres, de terrassiers, s'installent à la périphérie et surtout au nord-est de la ville, par ailleurs zone d'activité industrielle et commerciale. Dans la capitale, les trottoirs s'allongent, et si les porteurs d'eau circulent toujours dans la ville, leurs seaux suspendus aux épaules, les tout premiers becs de gaz sont installés. L'île Louviers est rattachée à la rive droite, les boulevards sont aménagés et aplanis. La statue de l'Empereur est installée au sommet de la colonne Vendôme, la place de la Concorde aménagée, l'obélisque dressée en son centre (1836). Tandis que la place de la Bastille reçoit la colonne de Juillet, surmontée du *Génie de la liberté* en souvenir des Parisiens tués lors de la révolution de 1830, l'Arc de Triomphe est inauguré la même année et les premiers embarcadères (noms des gares de l'époque) s'installent dans la ville. La gare Saint-Lazare et la gare d'Orléans (aujourd'hui gare d'Austerlitz) seront les premières achevées en 1843, suivies par la gare du Nord en 1846 et la gare Montparnasse en 1852, après un premier embarcadère construit et effondré en 1840.

Sous la monarchie de Juillet, l'état de certains quartiers insalubres préoccupe. L'œuvre du préfet Rambuteau (1833–1848) annonce celle du baron Haussmann : de nouvelles rues sont percées, le gaz d'éclairage se généralise, des égouts sont construits, des arbres plantés, le premier Hôtel-Dieu est érigé près du parvis Notre-Dame. La misère ouvrière n'empêche cependant pas la bourgeoisie de s'amuser. Les Grands Boulevards, tout au long desquels de nombreux cafés élégants sont installés, sont des lieux de rendez-vous permanent comme l'est, à l'est, le « boulevard du Crime » (boulevard du Temple) où se succèdent les théâtres et pullulent les saltimbanques. Bals publics et guinguettes installés près des barrières sont également en vogue. Paris voit également s'ouvrir les premiers grands magasins : Les Trois Quartiers (1829), ou Au Bon Marché (1851) fondé par Boucicaut et dont le succès est immédiat. Ils seront par la suite suivis par le Bazar de l'Hôtel de Ville (1856), le grand magasin du Printemps (1865) et la Samaritaine (1870).

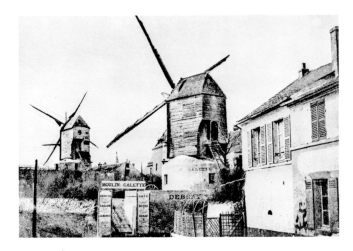

En décembre 1848, Louis-Napoléon Bonaparte, neveu de Napoléon Ier est largement élu président de la République. Trois années plus tard, il fomente un coup d'État, dissout l'Assemblée et, le 2 décembre 1851, rétablit l'Empire. Dès son sacre, Louis-Napoléon Bonaparte multiplie les grands projets. Il nomme tout d'abord le baron Haussmann préfet de la Seine en remplacement du préfet Rambuteau. Tous deux vont inaugurer une série de métamorphoses sans précédent : d'énormes travaux vont transformer – ou défigurer – ce Paris historique.

Tracé à grands coups de crayons colorés sur la carte de Paris, le plan de Napoléon III sera exécuté sans barguigner. Certes, cet urbanisme laissera à la postérité un certain nombre de réalisations positives : création de grands axes, nord-sud (boulevard Sébastopol, boulevard du Palais et de Saint-Michel), ouest-est (Rivoli, Saint-Antoine), éclairage au gaz des rues de la ville, canalisation et distribution des eaux de la Dhuis et de la Vanne, aménagement des bois de Boulogne, Vincennes et du parc des Buttes-Chaumont. Mais face à ce qui apparaît comme le meilleur, que de destructions souvent inutiles ! Aux yeux ahuris des Parisiens, des rues entières s'écroulent, des quartiers disparaissent. Si la volonté affichée de l'Empereur est de faire de Paris la plus belle ville du monde, les raisons profondes du massacre sont sans doute moins prestigieuses. La plupart des grandes percées rectilignes ont surtout pour but de permettre une intervention rapide de l'armée contre les insurrections populaires et les barricades. Les boulevards circulaires permettent à la cavalerie et à l'artillerie de se déplacer rapidement d'un lieu à l'autre. Des casernes sont par ailleurs installées aux points stratégiques (île de la Cité, place de la République, boulevard Henri IV…). En outre, les indemnités d'expropriation permettent à quelques privilégiés de s'enrichir rapidement. La spéculation sur les immeubles condamnés va bon train. Des fortunes scandaleuses s'édifient, dont Émile Zola se fait l'écho dans *La Curée*.

Les vieux Parisiens ne reconnaissent plus leur ville. En vingt ans, vingt mille maisons sont détruites, quarante mille sont construites. La cour du Carrousel est complètement dégagée des quartiers qui s'étendaient entre le Louvre et les Tuileries. Dans l'île de la Cité, plus de dix églises sont abattues. Dans le Marais, des dizaines d'hôtels sont détruits. Le quartier Latin, les Halles sont ravagés, des rues entières passent de vie à trépas. Les pauvres, les expulsés se regroupent dans la périphérie nord et sud où les loyers sont moins chers. Les riches entreprennent leur marche vers l'ouest où s'édifient les beaux quartiers. Un photographe, Charles Marville,

armé de sa chambre à soufflet et de ses plaques au collodion, bientôt nommé photographe de Paris, va s'efforcer de sauver avant leur disparition ces vieilles rues du Paris ancien. Ces images remarquables sont aujourd'hui de précieux documents pleins de poésie et de nostalgie dans lesquels revit le Paris de Balzac, d'Eugène Sue ou de Zola.

Toutefois, l'action du baron Haussmann se concrétise également par l'aménagement de la place du Château-d'Eau (République aujourd'hui), l'inauguration du boulevard Malesherbes, du boulevard du Prince-Eugène (boulevard Voltaire), des boulevards des Malesherbes, de Strasbourg, du Temple. Par l'achèvement du Nouveau Louvre et des Tuileries dont Baldus photographiera toutes les étapes entre 1855 et 1857 ; la restauration de Notre-Dame, confiée à Viollet-le-Duc, qu'il dote de sa belle flèche (1858) ; la construction de l'Opéra Garnier (de 1862 à 1875) ; de la nouvelle gare du Nord (1861) et, sous la direction de Victor Baltard, celle des fameuses Halles (1884), une splendide architecture métallique abattue à son tour en 1971. C'est également la création de la Compagnie générale des omnibus (1855), le développement du réseau d'égouts. Notons également que par décret du préfet de police, les maisons de chaque îlot en construction doivent obligatoirement présenter les mêmes lignes de façades et de toits, décision qui confère à ces nouveaux quartiers l'harmonie haussmannienne que l'on connaît. Enfin kiosques, candélabres et réverbères se multiplient au fil des rues. Par ailleurs, par décret du 1er novembre 1859, les communes périphériques (Auteuil, Passy, Batignolles, Monceau, Montmartre, La Chapelle, La Villette, Charonne, Bercy, Vaugirard et Grenelle) sont rattachées à Paris désormais divisé en vingt arrondissements au lieu de douze. La population parisienne recensée en 1860 passe à 1 600 000 habitants.

Dans ce Paris ouvert aux riches, aux oisifs, le plaisir est l'occupation essentielle. *La Vie parisienne* d'Offenbach reflète assez exactement les divertissements de cette nouvelle société dont la légèreté des mœurs est notoire à tous les niveaux de l'État. De la comtesse de Castiglione, maîtresse de l'Empereur, à la marquise de Païva ou à Cora Pearl jusqu'aux lorettes du quartier de la Nouvelle-Athènes et autres demi-mondaines, l'argent coule à flot. Les courses, les fêtes, les courtisanes, la magnificence des propriétés sont également les symboles obligatoires d'un certain standing. Les fêtes données à la cour impériale sont somptueuses et rassemblent tous les dignitaires du régime, les personnalités des arts et des lettres, le Tout-Paris de la finance, des hautes banques, la noblesse impériale et tous les participants du coup d'État du 2 décembre. Dans les beaux quartiers, Grands Boulevards, Champs-Élysées, la foule

←

Anon.

Moulin de la Galette. L'ancien moulin Blute-fin, construit en 1622, baptisé à la fin du XIXᵉ siècle moulin de la Galette, a conservé intact son mécanisme intérieur, son escalier, ses meules. Après avoir été déplacé plusieurs fois, il devient en 1834, la célèbre guinguette où venaient boire et danser ouvriers et ouvrières. «Le dimanche on monte encore/Par des ruelles de décor/Jusqu'au Moulin de la Galette…» (Albert Mérat, Tableaux et paysages parisiens, 1880). Le moulin de la Galette est visible depuis l'avenue Junot (18ᵉ arr.), vers 1840.

Moulin de la Galette. Formerly known as the Blute-fin, this mill built in 1622 and dubbed Moulin de la Galette in the late 19th century, has kept its internal mechanism, staircase and millstones. It was moved several times, and in 1834 became the famous guinguette (popular bar and eatery) frequented by working men and women. "On Sundays they still climb/Through the theatrical alleys/Up to the Moulin de la Galette…" (Albert Mérat, Tableaux et paysages parisiens, 1880). The Moulin de la Galette can be seen from Avenue Junot (18th arr.), circa 1840.

Moulin de la Galette. In der alten Mühle Blute-fin von 1622, die im 19. Jahrhundert den Namen Moulin de la Galette erhielt, haben sich die Mechanik im Inneren, die Treppe und die Mühlsteine erhalten. Nachdem man sie mehrfach versetzt hatte, beherbergte die ehemalige Mühle seit 1834 ein berühmtes Ausflugslokal, in das vor allem Arbeiter und Arbeiterinnen zum Trinken und Tanzen kamen. »Am Sonntag steigt man noch/Hinauf durch schmucke Gässchen/Zur Mühle la Galette …« (Albert Mérat, Tableaux et paysages parisiens, 1880).

Die Moulin de la Galette ist von der Avenue Junot (18. Arrondissement) aus zu sehen, um 1840.

se presse et déambule de cafés en magasins de luxe, au gré des innombrables attractions et des bals comme le bal Mabille. Mais dans les quartiers de l'est et du Marais, les taudis subsistent, semblables à ce qu'a décrit Balzac, et la misère ouvrière ne bénéfice guère du développement industriel que connaît Paris dans les quartiers Grenelle, Batignolles et La Chapelle. Les conditions de travail sont difficiles : la journée de travail dépasse souvent les dix heures, le travail des enfants est courant, les conditions de vie sont malsaines et dangereuses, et les mouvements de grève sévèrement réprimés.

Dans le domaine intellectuel, Victor Hugo est en exil et *Les Châtiments* ou *l'Histoire d'un crime* passent en fraude aux frontières. En 1857, Flaubert est traîné devant les tribunaux pour *Madame Bovary*, *Les Fleurs du mal* de Baudelaire sont condamnées pour outrage aux bonnes mœurs. Renan est révoqué de sa chaire au Collège de France pour sa *Vie de Jésus*, Rochefort est emprisonné. La mode littéraire est plutôt alors à Octave Feuillet, Paul Féval, la mode picturale à Vernet, Meissonier, Bouguereau, Puvis de Chavannes, tandis que les toiles des impressionnistes sont systématiquement refusées par les jurys officiels. En 1863 s'ouvre un Salon des refusés où figure *Le Déjeuner sur l'herbe* de Manet qui fera scandale, comme le fera en 1867 son autre tableau, *Olympia* qui sera souffleté par l'Impératrice elle-même. Paris reste cependant la ville des savants et des chercheurs, Louis Pasteur, Claude Bernard, mais aussi celle du monde des arts et des lettres. Ils seront tous, tour à tour, portraiturés par le célèbre Nadar : Théophile Gautier, les Goncourt, George Sand, Rossini, Sainte-Beuve, Delacroix et Ingres.

L'Empereur entend démontrer aux yeux du monde entier l'éclat de son empire et le prestige de ses réalisations. L'exemple viendra de la Grande-Bretagne qui, en 1851, a présenté au célèbre Crystal Palace de Londres une exposition internationale. Le gouvernement va immédiatement reprendre cette idée et inaugure, en 1855, la première Exposition universelle française. Elle se tient au Carré Marigny, dans les jardins de l'Élysée. La reine Victoria sera reçue avec un luxe inouï aux Tuileries et à l'Hôtel de Ville. Le palais de l'Industrie construit à cet effet est un véritable palais de pierre relié à une longue galerie de 1 200 mètres de long qui longe les quais de la Seine et abrite les produits de l'industrie, dont la nouvelle machine à coudre Singer. Elle présente également pour la première fois une section photographie où le public se presse. Nadar y présente une série de portraits du mime Deburau en Pierrot qui remporte alors un succès triomphal au théâtre des Funambules. La seconde Exposition, ouverte en 1867, s'élève sur les terrains du

Champ-de-Mars et occupe un pavillon elliptique pourvu d'un jardin central qui abrite les pavillons de toutes les nations. «Faire le tour de ce palais circulaire comme l'Équateur, c'est littéralement faire le tour du monde», dit le catalogue. À cette occasion les bateaux-mouches font leur apparition et, en soirée, l'électricité illumine les pavillons. Cette prestigieuse vitrine pour la France sera l'occasion d'énormes fêtes populaires et amènera la visite de quelques souverains étrangers. L'empereur François-Joseph d'Autriche, le tsar 25 III, le sultan Abdülaziz entre autres. Cette exposition marque l'apothéose du régime.

Des vagues de grèves agitent Paris de 1861 á 1863. En janvier 1870, les funérailles du journaliste Victor Noir, assassiné par un familier de l'Empereur, rassemblent une foule énorme d'opposants. Napoléon III tente de redonner de l'éclat à son régime en profitant de circonstances extérieures pour déclarer la guerre à la Prusse le 19 juillet 1870. Mal préparée, insuffisamment équipée, l'armée française est débordée. L'Empereur doit capituler le 1ᵉʳ septembre et se rendra même à l'ennemi. À Paris, le peuple envahit le corps législatif. Un gouvernement provisoire de Défense nationale de douze membres, tous élus républicains de la Seine, est acclamé, la IIIᵉ République est proclamée le 4 septembre 1870.

Dès sa naissance, cette IIIᵉ République va connaître des jours sombres. La défaite de l'armée française à Sedan ouvre la route de Paris à l'armée prussienne. Le 19 septembre 1870, 300 000 soldats allemands encerclent Paris où se trouvent bloqués le gouvernement du 4 septembre et quelque deux millions d'habitants. Nadar organise alors une compagnie d'aérostiers, s'installe sur la place Saint-Pierre de Montmartre et tente d'assurer les liaisons aériennes avec le reste du pays. Le *Strasbourg* et *Le Neptune* sont les deux premiers ballons à quitter la capitale. Les gares d'Orléans et du Nord sont transformées en ateliers de construction. Gambetta s'envolera dans un de ces aéronefs. Rapidement, le problème du ravitaillement se pose et la pénurie s'installe. Rationnés, le pain et la viande vont finir par manquer et les Parisiens se verront dans l'obligation de manger les différents animaux du zoo, puis les chats et les rats… Qui plus est, un hiver particulièrement rigoureux s'abat sur la capitale, forçant ses habitants à couper les arbres pour se chauffer. Si les assiégeants n'envisagent aucune percée sur Paris, leurs batteries d'artillerie installées sur les hauteurs de Châtillon, Clamart, Fontenay bombardent, du 5 au 28 janvier 1871, les quartiers de la rive gauche, faisant d'importants dégâts. Une sortie tentée à Buzenval le 20 janvier se termine tragiquement. La révolte gronde dans les rues parisiennes,

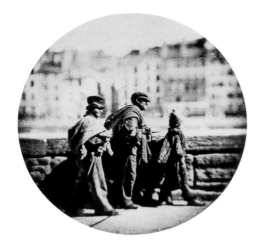

→
F. Planchat

Le Café des Artistes. Situé sur le «boulevard du Crime», entre le Théâtre Historique et le Théâtre Impérial, ce café est vite devenu le lieu de rendez-vous de tous les comédiens et de nombreux promeneurs du boulevard du Temple. Tout ce quartier va bientôt disparaître sous la pioche des démolisseurs, vers 1852.

Le Café des Artistes. Located on "Boulevard du Crime", between the Théâtre Historique and the Théâtre Impérial, this café was soon a meeting place for actors and many of the
strollers on Boulevard du Temple. This whole neighbourhood would disappear under the demolition men's pickaxes, circa 1852.*

Das Café des Artistes. Dieses Café am »Boulevard du Crime«, zwischen dem Théâtre Historique und dem Théâtre Impérial, wurde bald schon ein Treffpunkt für Schauspieler und die vielen Spaziergänger auf dem Boulevard du Temple. Das gesamte Quartier sollte bald der Spitzhacke der Abrissarbeiter zum Opfer fallen, um 1852.

le gouvernement se décide à capituler et signe un armistice le 27 janvier. L'armée allemande défile sur les Champs-Élysées le 1er mars mais n'occupe pas la ville. Les Parisiens s'estiment trahis et s'agitent. Le 10 mars, l'Assemblée issue des élections du 8 février, composée d'une large majorité monarchiste, se réfugie à Bordeaux et médite une restauration. À Paris, au contraire, sur 43 députés, 36 sont des républicains bon teint comme Louis Blanc, Hugo, Gambetta, Garibaldi, Rochefort et Félix Pyat. Les premières mesures décidées par l'Assemblée et par Adolphe Thiers, chef de l'exécutif, vont achever de soulever l'indignation du peuple parisien : suppression de la solde des gardes nationaux, levée du moratoire sur les loyers impayés… les couches populaires sont les plus touchées et la protestation se structure autour de la garde nationale qui s'est constituée en Fédération, à laquelle se joint l'Association internationale des travailleurs, dite « Ire Internationale ». Le but commun est de défendre la République.

Mais le 18 mars, lorsque Thiers ordonne aux troupes de s'emparer des 400 canons de la garde nationale installés à Montmartre, la révolte est immédiate. Les officiers arrêtés sont fusillés, une partie de l'armée rejoint les insurgés et fraternise. Thiers décide d'abandonner Paris et regagne Versailles. À Paris, des élections ont bien lieu le 26 mars et la Commune est proclamée le 28 à l'Hôtel de Ville. C'est le début d'un espoir égalitaire qui se lève : la première révolte prolétarienne est née. Les premières mesures prises par ce gouvernement attestent de son caractère profondément social : liberté de la presse, institution d'un enseignement laïc et gratuit, séparation de l'Église et de l'État, droit au travail, protection de l'enfance.

Les hostilités avec Versailles vont reprendre dès le début avril où, pour la première fois, des prisonniers fédérés seront fusillés.

Le 4, la Commune tente une sortie qui tourne au désastre. Une fois encore les officiers fédérés et certains prisonniers sont immédiatement fusillés. Les nouvelles révoltent Paris. Les troupes versaillaises entrent en action et prennent les forts d'Issy et de Vanves les 9 et 10 mai. Leurs batteries bombardent alors régulièrement la rive gauche. Le 15 mai, la maison de Thiers est détruite, le lendemain, c'est au tour du symbole haï de l'Empire, la colonne Vendôme, d'être abattue dans la liesse générale.

Le 21 mai, les Versaillais entrent dans Paris par la porte de Saint-Cloud et progressent régulièrement d'ouest en est. Les fédérés se défendent farouchement quartier par quartier. Aux incendies créés par les bombardements versaillais s'ajoutent alors les incendies volontaires allumés pour ralentir les assaillants : l'Hôtel de Ville, les Tuileries, le Palais de Justice entre autres, sont la proie des flammes. Refoulés dans l'est parisien, les fédérés livrent leurs derniers combats aux Buttes-Chaumont, au bas de Belleville et au Père-Lachaise où l'on se bat au corps à corps entre les tombes. Le 28 mai à 11 heures tout est terminé. Près de 4 000 fédérés ont trouvé la mort. Les grands massacres vont durer toute une semaine : on fusille à la mitrailleuse au Luxembourg, à la caserne Lobau, à la Roquette, à l'École militaire et au Père-Lachaise où le mur des Fédérés est un hommage rendu à ces quelque 20 000 victimes sauvagement assassinées. Soixante-douze jours d'espoirs et d'utopies s'achèvent dans une longue semaine sanglante. Quelque 50 000 autres personnes seront arrêtées, certaines – dont Louise Michel – déportées dans les pires conditions en Nouvelle-Calédonie, d'autres s'expatrieront. La ville allait ainsi perdre près de 50 pour cent de ses ouvriers qualifiés. Les ruines, encore fumantes, vont faire l'objet de nombreuses photographies vendues sous toutes les formes à un public avide de curiosités.

↑
Charles Nègre

Ramoneurs en marche. L'une des célèbres photographies de Charles Nègre consacrées aux ramoneurs, qui donne une réelle impression de mouvement. Ces petits métiers traditionnels inspireront plus tard Atget. Les ramoneurs étaient le plus souvent originaires de Savoie et recrutés parmi les adolescents et les enfants dont la petite taille leur permettait de se faufiler dans les cheminées.
Cette image eut un succès énorme à l'époque. « Une perle, une petite épreuve de 10 centimètres carrés. Rien de plus
ravissant que cette pochade qui rappelle les dessins de Rembrandt. C'est tout un tableau, les Ramoneurs ! » (Charles Bauchal, La Lumière, 29 mai 1852), 1851.

Sweeps walking. This picture of chimney sweeps is one of Charles Nègre's most famous photographs and gives an impression of real movement. These traditional trades would later inspire Atget. The sweeps usually came from Savoy and were recruited from teenagers and children, since their small size enabled them to get into chimneys.
This image was hugely successful in its day. "A gem, a little print 10 centimetres square. Nothing more delightful than this sketch which recalls Rembrandt's drawings. It is a true painting, the Sweeps!" (Charles Bauchal, La Lumière, 29 May 1852), 1851.

Schornsteinfeger auf dem Weg. Eine der berühmten Fotografien, die Charles Nègre den Schornsteinfegern gewidmet hat; sie vermittelt einen wirklichkeitsnahen Eindruck von Bewegung. Diese traditionellen Handwerksberufe sollten später auch Atget faszinieren.
Schornsteinfeger stammten damals überwiegend aus Savoyen, wobei vor allem Jugendliche und Kinder eingesetzt wurden, weil sie klein genug waren, um in die Kamine zu schlüpfen. Dieses Bild war zu jener Zeit überaus populär: »Eine wahre Perle, ein kleiner Abzug von 10 x 10 cm. Nichts ist bezaubernder als diese kleine Skizze, die an die Zeichnungen Rembrandts denken lässt. Ein richtiges kleines Gemälde, diese Schornsteinfeger!« (Charles Bauchal, La Lumière, 29. Mai 1852), 1851.

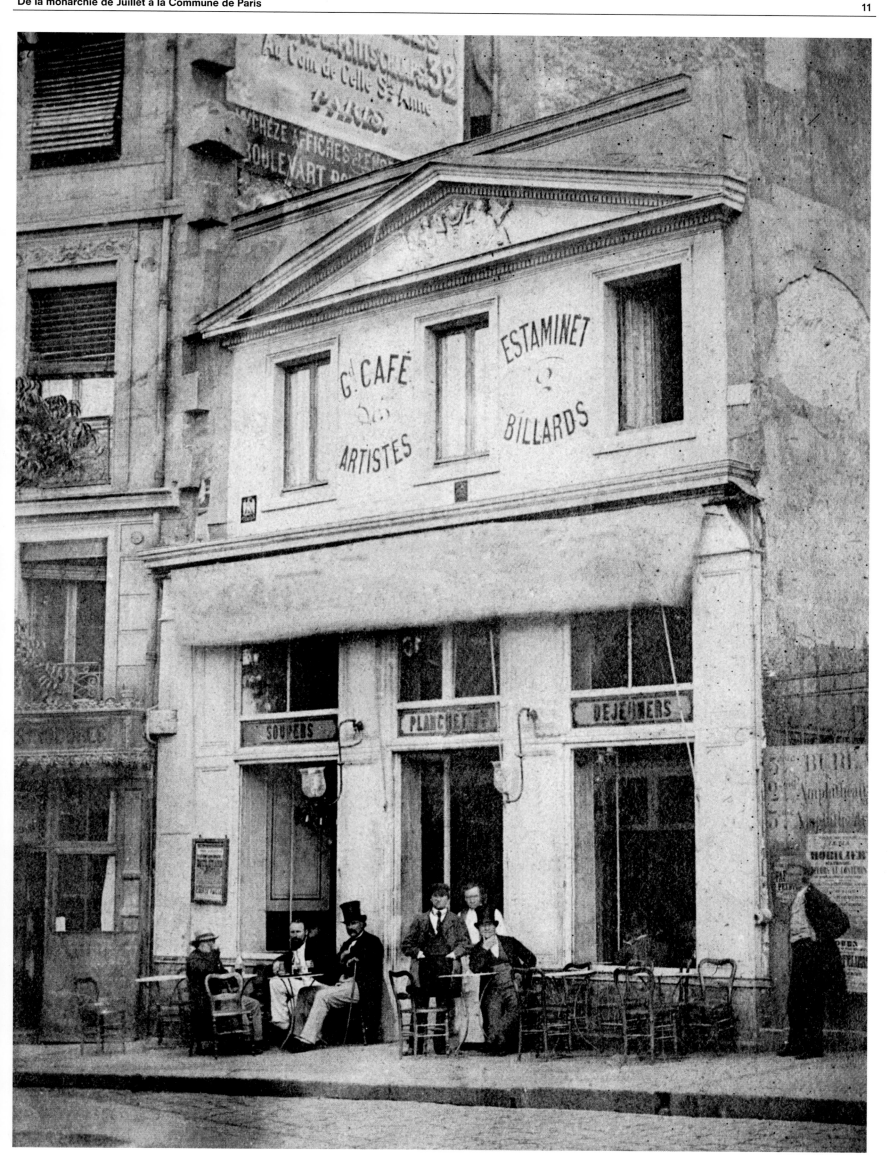

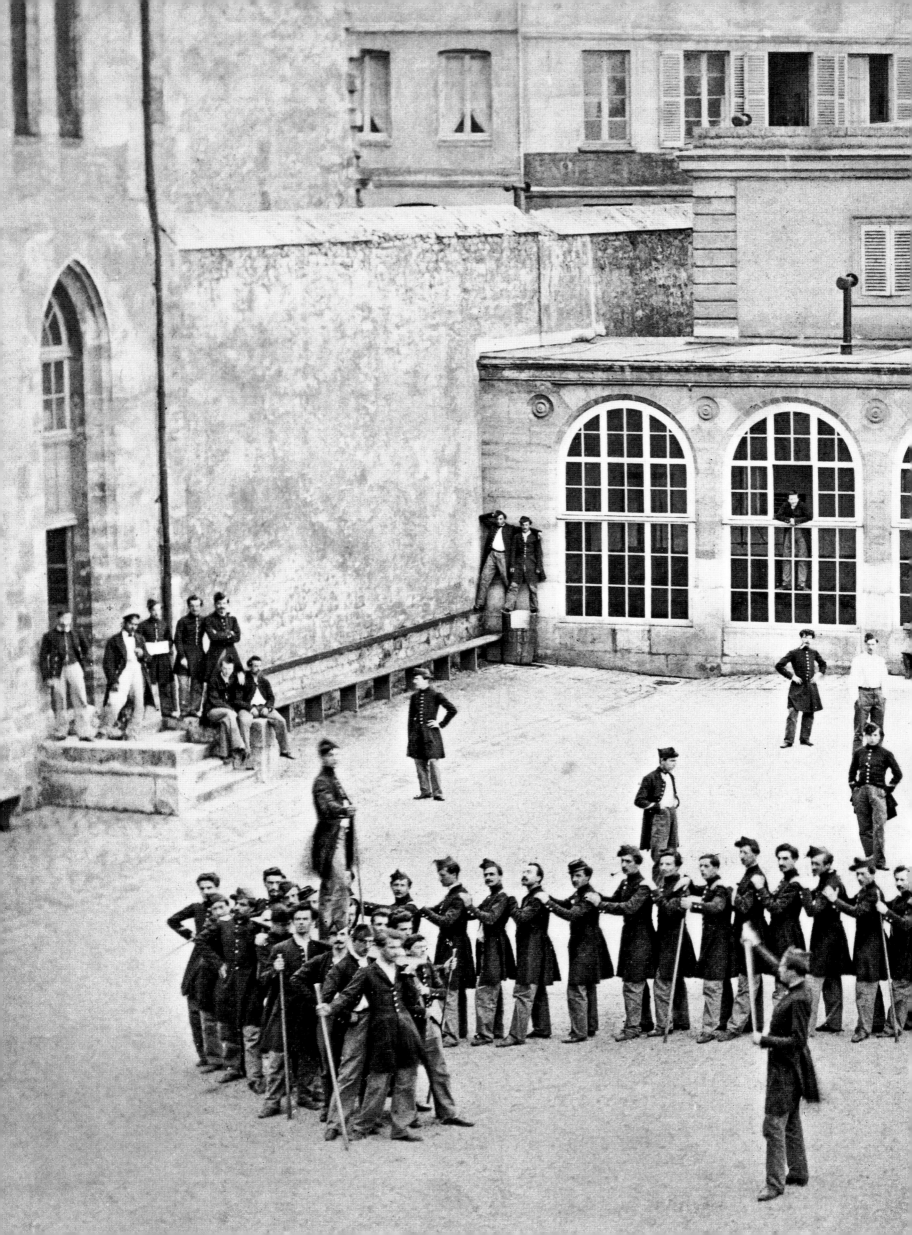

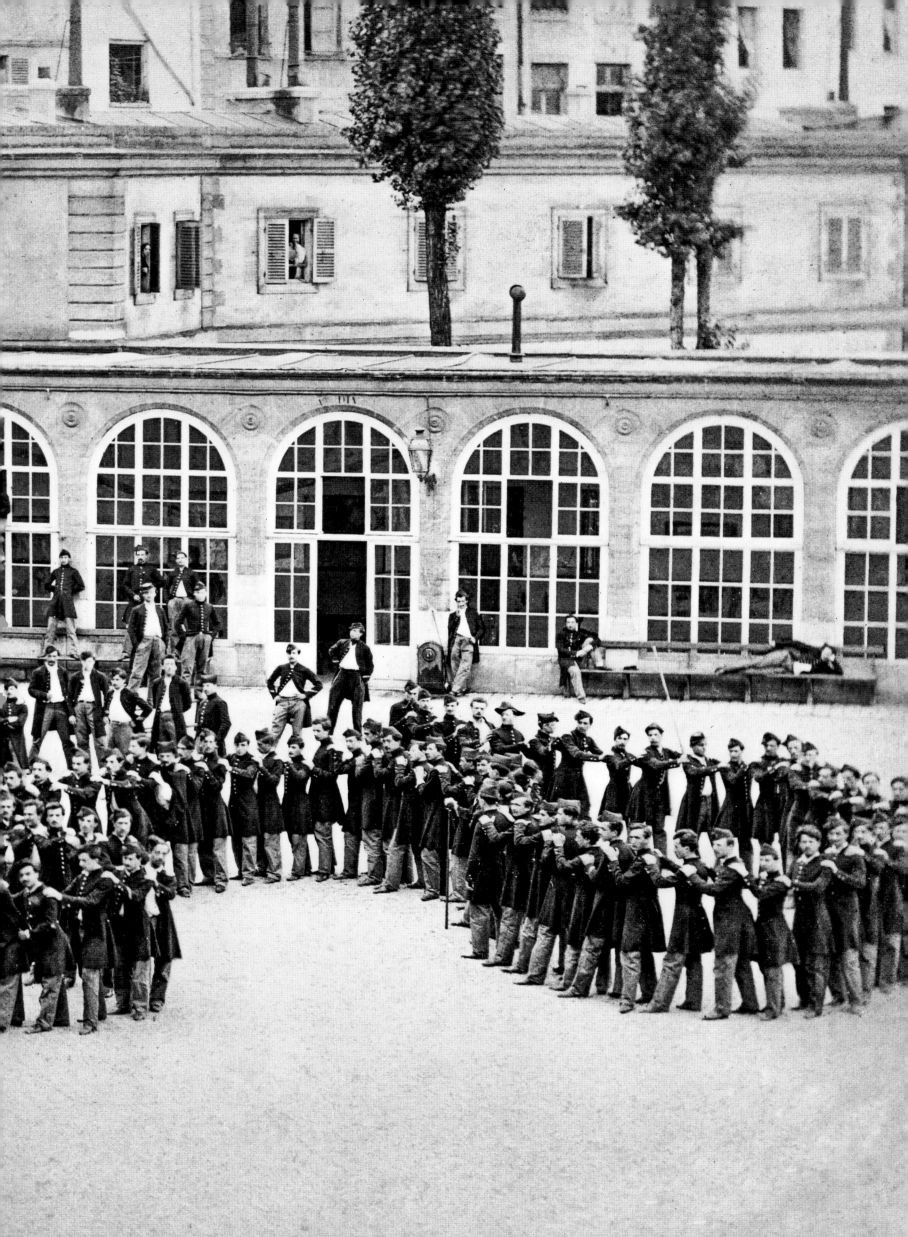

＃ I

*From
the July Monarchy
to the Commune
1830–1871*

p. 12/13
Franck

Cour de l'École polytechnique. L'instruction publique n'est encore ni obligatoire, ni gratuite : seuls les garçons suivent l'enseignement secondaire. Pour les privilégiés qui obtiennent le baccalauréat (4 000 environ en 1852), l'École polytechnique est l'une des grandes écoles qui leur permettent d'embrasser une grande carrière dans l'Administration ou les affaires. Fondée par la Convention en 1794, cette école fut, en 1830 et 1848, une pépinière de républicains, 1857.

Courtyard of the École Polytechnique. Public education was still neither obligatory nor free: only boys went on to secondary school. For the privileged few who obtained the baccalauréat (some 4,000 in 1852), the École Polytechnique was one of the grandes écoles that prepared them for a senior career in administration or business. Founded by the Convention, the school proved a real hotbed of Republicans in 1830 and 1848, 1857.

Der Hof der École polytechnique. Zu dieser Zeit bestand noch keine Schulpflicht, und der Schulbesuch war auch nicht kostenlos. Nur die Jungen besuchten weiterführende Schulen. Für die Privilegierten, die das Abitur machen konnten (1852 waren das ungefähr 4 000), gehörte die École polytechnique zu den angesehensten Lehranstalten, die den Weg zu einer steilen Karriere im Staatsapparat oder in den großen Unternehmen ebnete. Das Institut war 1794 vom Konvent gegründet worden. In den Revolutionen von 1830 und 1848 war es eine Kaderschmiede der Republikaner, 1857.

"… the supremacy of Paris is an enigma. Think about it. Rome has greater majesty, Trier is older, Venice more beautiful, Naples more graceful, London more wealthy. What, then, can be said for Paris? The Revolution. Paris is the kingpin-city on which, one day, history turned."

VICTOR HUGO, 1867

Louis Jacques Mandé Daguerre was a man of the world, a member of Parisian high society during the reign of Louis-Philippe. And when, on 19 August 1839, François Arago, the Director of the Observatory, revealed to a joint session of both the Academy of Sciences and the Academy of Arts the secret of his coleague's revolutionary invention, photography, the news met with extraordinary enthusiasm. To satisfy the widespread curiosity, Daguerre gave several public demonstrations. Some of these early photographs – the Pavillon de Flore, the Île de la Cité, a few views of the boulevards – we still have today. Made in 1840, these sometimes ghostly images were the first photographs of Paris. They inaugurated a long love affair between photography and the French capital, making it the first city to start acquiring a photographic record of its rich historical heritage. This relationship has endured over the centuries, so that today it is still possible to follow and experience the city's transformations, the events and upheavals that have punctuated its existence, the moments of happiness and sorrow lived through by its inhabitants. The photographic images brought together here bear witness to more than one and a half centuries of economic, political, social and cultural developments in Parisian life.

In 1839 Paris was in the throes of sweeping change. After the harshly repressed uprising of 27, 28 and 29 July 1830 (known as "the Trois Glorieuses"), King Charles X abdicated, ceding his throne to the Duc d'Orléans, Louis-Philippe I, who instituted a liberal monarchy. But this did not stop the violence. Riots broke out in 1832 during the funeral of General Lamarque, then again in 1834 and in 1839, when the Republican leaders Barbès and Blanqui took possession of the Hôtel de Ville and the Préfecture, before their uprising was crushed by the National Guard.

In the years that followed, as the economic crisis brought rising prices and growing unemployment, widespread discontent was rife. The Republicans called for universal suffrage. This restlessness was crystallised by the "Campaign of Banquets", which began in July 1847. The prohibition of these banquets led to rioting on 22 February 1848, and on 24 February crowds invaded the Tuileries while the Republic was proclaimed at the Hôtel de Ville. The members of the provisional government included Louis Blanc, Arago and the poet Lamartine. However, the rift between this moderate government and the workers grew ever wider. The closure of the National Workshops, created in order to bring down unemployment, and the exclusion of Louis Blanc, were oil on the flames of discontent.

There was a new uprising on 23 June 1848. It was put down with much bloodshed by the troops of General Cavaignac. Photography was there to witness these events thanks to a Daguerréotypist, Thibault, and a photographer, Hippolyte Bayard. Their images can be considered the first ever press photos.

In parallel to these political events, Paris itself was undergoing massive transformations in the first half of the nineteenth century. The population grew steadily, reaching a million in 1846. Unemployment around the country brought in large numbers of immigrants, most of them from the Auvergne, Limousin, Alsace and Savoy, and their ranks supplied great numbers of labourers and navvies, living on the periphery and above all in the north-eastern part of the city, which itself was a major zone of industrial and commercial activity. The streets acquired more pavements, and while water carriers still plied their trade, their buckets hanging from their shoulders, the first gas lamps were also being installed. The island of Louviers was made part of the Right Bank, and boulevards were built and levelled. A statue of the Emperor was installed at the top of the Vendôme Column, and Place de la Concorde was laid out with the obelisk at its centre (1836), while the July Column was raised on Place de la Bastille, topped by the Spirit of Liberty, in memory of the Parisians killed during the 1830 Revolution. The same year also saw the inauguration of the Arc de Triomphe, and the city's first *embarcadères* (as railway stations were known at the time) were built: Gare Saint-Lazare and Gare d'Orléans were completed in 1843, followed by Gare du Nord in 1846 and Gare Montparnasse in 1852 after a first *embarcadère* built there had collapsed in 1840.

Under the July Monarchy there was concern about the state of certain insalubrious quarters. The work ordered by the prefect Rambuteau (1833–1848) prefigured that of Baron Haussmann: new streets were laid, gas lighting was installed throughout the city, sewers were built and trees were planted, while the first public hospital, the Hôtel-Dieu, was built near Notre-Dame. Not that the squalor of working class living conditions kept the bourgeoisie from their amusements. The Grands Boulevards, whose lengths were dotted with elegant cafés, were busy meeting places. In the east, for example, there was the "Boulevard du Crime" (Boulevard du Temple), with its succession of theatres and its travelling performers. Paris also saw the opening of its first department stores, Les Trois Quartiers (1829) and Au Bon Marché (1851), founded by Boucicaut, which enjoyed immediate success. They were followed by the Bazar

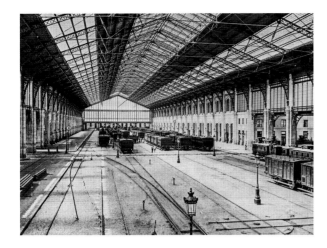

←
Anon.

*Gare d'Austerlitz. Bâtie en 1838
à l'emplacement de l'embarcadère de
la ligne des chemins de fer Paris–Orléans
puis reconstruite en 1867, c'est une
des toutes premières gares parisiennes.
Elle est remarquable par sa grande halle
métallique de 51 mètres de hauteur et
de 250 mètres de longueur. Un exploit
pour l'époque, vers 1869.*

*Gare d'Austerlitz. Built in 1838 on
the site of the boarding point for the
Paris–Orléans railways, then rebuilt in
1867, this was one of the first Parisian
railway stations. It is remarkable for its*

*big metal hall 51 metres high and 250
metres long – a real feat for the time,
circa 1869.*

*Die Gare d'Austerlitz. Der Bahnhof
wurde 1838 an der Stelle der ersten
Endstation der Eisenbahnlinie Paris–
Orléans errichtet und 1867 erneuert.
Er zählt zu den ersten Pariser Bahnhö-
fen überhaupt. Die Gare d'Austerlitz
zeichnet sich durch die beachtliche
Eisenkonstruktion der 51 Meter hohen
und 250 Meter langen Haupthalle aus,
damals eine bautechnische Meisterleis-
tung, um 1869.*

de l'Hôtel de Ville (1856), Le Grand Magasin du Printemps (1865) and La Samaritaine (1870).

In December 1848 Louis-Napoleon Bonaparte, the nephew of Napoleon I, was voted President of the Republic. Three years later, having masterminded a coup d'état, he dissolved the Assembly and, on 2 December 1851, reinstated the Empire. No sooner was he crowned than he engaged in a series of major projects. He began by appointing Baron Haussmann as prefect of the Seine, in place of Rambuteau. Together, they inaugurated a series of urban interventions on an unprecedented scale. Huge construction projects would transform – or disfigure – the historical heart of Paris.

Marked out in bold strokes of coloured pencil on the map of Paris, implementation of Napoleon III's plan was bold and uncompromising. Certainly, this urban development would leave a number of positive additions, not least the major arteries that now linked north and south (the boulevards Sébastopol, du Palais and Saint-Michel), and west and east (Rivoli, Saint-Antoine), the gas lighting in the city streets, the canalisation and distribution of the waters of the Dhuis and the Vanne, the creation of the Boulogne and Vincennes woods and the Buttes-Chaumont park; but if these were all excellent things, there was also a great deal of destruction, much of it gratuitous. The stunned Parisians looked on as whole streets collapsed and quarters were simply wiped off the map. While the Emperor claimed that his ambition to make Paris the most beautiful city in the world, the underlying reasons for this architectural massacre were no doubt less noble. The real purpose of most of the big new linear thoroughfares was to facilitate a swift military reaction to popular uprisings and barricades. The circular boulevards around the city enabled the cavalry and artillery to move quickly from one location to another. Barracks, too, were built at strategic points (Île de la Cité, Place de la République, Boulevard Henri IV, etc.). Then there were the compensation payments for expropriation, which allowed a privileged few to get rich quick. Speculation over buildings slated for demolition was rife. Scandalous fortunes were created, as evoked by Émile Zola in his novel *La Curée (The Kill)*.

Older Parisians no longer recognised their city. In 20 years, 20,000 houses had been demolished, and 40,000 new ones built. The Cour du Carrousel was cleared: gone were the neighbourhoods that once stretched from the Louvre to the Tuileries. At least ten churches were demolished on the Île de la Cité. In the Marais, dozens of townhouses were destroyed. The Latin Quarter and Les Halles were ravaged, and whole streets were annihilated.

The poor and those who had lost their homes now gathered on the northern and southern peripheries, where rents were lower. The rich began their westwards march, building handsome new neighbourhoods. Armed with his bellows camera and collodion plates, Charles Marville, who soon came to be known as "the Photographer of Paris", set out to save the memory of these old Parisian streets before they were demolished. His remarkable pictures are precious documents full of poetry and nostalgia that take us back to the Paris of Balzac, Eugène Sue and Zola.

However, the actions of Baron Haussmann also resulted in the creation of Place du Château d'Eau (today's Place de la République), the inauguration of Boulevard des Malesherbes, Boulevard du Prince-Eugène (Boulevard Voltaire), Boulevard de Strasbourg and Boulevard du Temple, as well as the completion of the New Louvre and Tuileries, the construction and landscaping of which were photographed, stage after stage by Baldus between 1855 and 1857. There was also the restoration of Notre-Dame, entrusted to Viollet-le-Duc, who endowed it with a handsome spire (1858), and the construction of the Opéra Garnier (from 1862 to 1875), the new Gare du Nord (1861) and, under the direction of Victor Baltard, the famous Les Halles (1884), a fine example of iron architecture that would itself be demolished in 1971. In addition, there was the creation of the Compagnie Générale des Omnibus (1855) and the development of the sewer system. Note also that by a decree of the Prefect of Police, the façades and roofs of the houses in each new block now had to be aligned; this is what gave these new quarters the Haussmannian harmony we associate with them today. Finally, kiosks, and lampposts both ornate and simple, dotted the streets. A decree of 1 November 1859 brought the peripheral communes of Auteuil, Passy, Batignolles, Monceau, Montmartre, La Chapelle, La Villette, Charonne, Bercy, Vaugirard and Grenelle within the circumference of Paris, which now had 20 arrondissements instead of twelve. The population of the capital, as recorded in the census of 1860, hit the 1,600,000 mark.

In this Paris hospitable to the rich and the leisured classes, pleasure was an essential pursuit. Offenbach's *La Vie parisienne* offers a fairly accurate image of the entertainments of this new society whose moral frivolity at all levels was well documented. From the Emperor's mistress, the Comtesse de Castiglione, to the Marquise de Païva or Cora Pearl, all the way to the *lorettes* (kept women) of the Nouvelle-Athènes quarter and other *demi-mondaines*, money flowed like water. Races, parties,

→
Léon et Lévy

Les bains Deligny. Établissement de bains luxueux avec ses 350 cabines, ses salles mauresques et ses portiques, 1855–1860.

Les Bains Deligny. A luxury bathing establishment with 350 cubicles, rooms in the Moorish style and porticos, 1855/1860.

Die Badeanstalt Deligny. Mit ihren 350 Kabinen, Sälen im maurischen Stil und Portiken war sie ein recht luxuriöses Schwimmbad, 1855/1860.

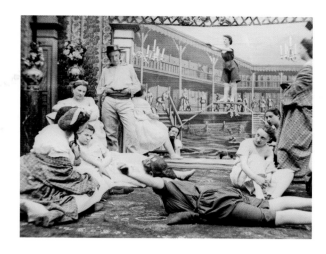

courtesans and magnificent properties were obligatory status symbols. The Imperial Court gave sumptuous fêtes, bringing together dignitaries of the regime, luminaries from the world of the arts, the elite of the Parisian financial establishment, the imperial nobility and all who had played a role in the coup d'état of 2 December. Crowds flocked to the smart neighbourhoods, the Grands Boulevards and the Champs-Élysées, rushing or ambling from cafés to luxury shops, drawn by the countless attractions and dances such as the Bal Mabille. But in the east of the city, and in the Marais, there were still slums like the ones described by Balzac, and the grinding poverty of the working classes was barely leavened by the industrial development of quarters such as Grenelle, Batignolles and La Chapelle. Conditions were harsh: the working day was often longer than ten hours, child labour was commonplace, living conditions were insalubrious and dangerous, and strikes were brutally repressed.

Intellectual life, too, was kept on a tight rein. Victor Hugo was in exile, and works such as *Les Châtiments* and *Histoire d'un crime* had to be smuggled across the border. Flaubert was taken to court for *Madame Bovary* in 1857 and Baudelaire was prosecuted for an "insult to public decency" because of *Les Fleurs du mal*. Renan lost his chair at the Collège de France for his *Vie de Jésus* and Rochefort was sent to prison. Fashionable literary taste favoured Octave Feuillet and Paul Féval. In painting, Vernet, Meissonier, Bouguereau and Puvis de Chavannes were appreciated while Impressionist canvases were systematically rejected by the official Salon. In 1863 a new Salon des Refusés opened, causing a scandal with Manet's *Le Déjeuner sur l'herbe*. In 1867 the same painter's *Olympia* so outraged the Empress that she was moved to strike it with her umbrella. But Paris was still the city of scientists and researchers, such as Louis Pasteur and Claude Bernard, and, in spite of it all, of the arts, whose great figures – Théophile Gautier, the Goncourt brothers, George Sand, Rossini, Sainte-Beuve, Delacroix and Ingres – all had their portraits taken by the camera of the famous Nadar.

The Emperor was determined to show the whole world the brilliance of his empire and the prestige of its achievements. The idea came from Great Britain, where, in 1851, the Great Exhibition had been held in the now legendary Crystal Palace in London. Taking up this idea, in 1855 the French government organised France's first Exposition Universelle. This was held in the Carré Marigny, in the Élysée gardens. Hugely lavish receptions were laid on for Queen Victoria at the Tuileries Palace and Hôtel de Ville. Built specially for the event, the Palais de l'Industrie was a real

stone mansion connected to a gallery 1,200 metres long running parallel to the Seine and serving as a showcase for industrial products, starring the new Singer sewing machine. It also featured, for the first time, a photographic exhibition, which was a great favourite. There Nadar presented a series of portraits of the mime Deburau dressed as "Pierrot" (the performer was enjoying a triumph at the Théâtre des Funambules at the time). The second Exposition Universelle, held in 1867, was organised on the Champ-de-Mars, with an elliptical pavilion built around a central garden in which all the national pavilions had been erected. "To move round this palace, which is circular like the equator, is literally to travel round the world," trumpeted the catalogue.

This fair also witnessed the introduction of the *bateaux-mouches* and the use of electrical lighting in the pavilions at night. Accompanied by great popular festivities, this prestigious shop window for all things French was attended by many foreign sovereigns, including Franz Joseph of Austria, Tsar Alexander III and the Sultan Abdülaziz. It marked the apotheosis of the regime.

From 1861 to 1863 Paris was rocked by waves of strikes. In January 1870 the funeral of journalist Victor Noir, killed by the Emperor's cousin, turned into an opposition rally. Hoping to restore prestige with a foreign triumph, Napoleon III declared war on Prussia on 19 July 1870. But the poorly prepared and inadequately equipped French army was overrun. On 1 September the Emperor had not only to capitulate but actually surrendered and was taken prisoner by the enemy. In Paris, the people took over the legislature. A provisional Government of National Defence was proclaimed, its twelve members all Republican deputies for the département of Seine. The Third Republic was proclaimed on 4 September 1870.

The birth of this new republic was troubled, to say the least. The defeat of the French forces at Sedan left the road to Paris open to the Prussian army. On 19 September 1870 300,000 Prussian soldiers surrounded Paris, containing the government of 4 September and some two million inhabitants. Nadar organised a company of balloonists on Place Saint-Pierre in Montmartre and attempted to ensure aerial links with the rest of the country. The *Strasbourg* and the *Neptune* were the first two balloons to leave the capital. The Gare d'Orléans and Gare du Nord were converted into landing platforms. Gambetta took a ride in one of these crafts. Soon, however, supplies became problematic and shortages chronic. Bread and meat were rationed and then ran out. Parisians were driven to eat the animals in the zoo, and then cats and rats. To make matters

→
Anon.

*Fête à Montmartre. Fête populaire sur
la butte Montmartre avant la construc-
tion de la basilique du Sacré-Cœur.
« J'ai lu dans des livres anciens, / Écrits
par des Parisiens, / Qu'à la Saint-Pierre,
chaque année, / Vers Montmartre,
c'était grand train. / Et, dans un gai
cadre forain, / Longue fête carillonnée. »
(Albert Mérat,* Tableaux et paysages
parisiens, *1880), vers 1862.*

*Fête in Montmartre. Popular festivities
on the hill of Montmartre before the
construction of the Sacré-Cœur basilica.
"In ancient books I learned, / As by
Parisians it was penned, / That when
Saint Peter comes around, / Up near
Montmartre, the joy was wild. / And in
a jolly fairground, / The long fête was
chimed." (Albert Mérat,* Tableaux et
paysages parisiens, *1880), circa 1862.*

*Fest in Montmartre. Volksfest auf dem
Montmartre-Hügel, als die Basilika
Sacré-Cœur noch nicht gebaut war.
»In alten Büchern hab ich gelesen, / Von
Parisern geschrieben, / Dass jedes Jahr
vor Saint-Pierre / Ein großer Zug nach
Montmartre ging. / Und in fröhlicher
Jahrmarktslaune / Ein langes Fest mit
Glockengeläut.« (Albert Mérat,* Tableaux
et paysages parisiens, *1880), um 1862.*

worse, winter that year was particularly harsh, and inhabitants had to cut down the trees for heating. While the besieging forces did not attempt to enter the city, from 5 to 28 January 1871 their artillery bombarded the Left Bank from the heights of Châtillon, Clamart and Fontenay, doing serious damage to the city. On 20 January an attempted sortie at Buzenval ended in tragedy. With revolt stirring in the Parisian streets, the government decided to capitulate. It signed an armistice on 27 January. The German army paraded down the Champs-Élysées on 1 March but did not occupy the city. The Parisians felt betrayed; unrest was at boiling point. Elections were held on 8 February and the resulting Assembly, dominated by royalists, met in Bordeaux. It would reconvene in Versailles in March. In contrast, 36 of the 43 deputies for Paris were confirmed Republicans, among them Louis Blanc, Victor Hugo, Gambetta, Garibaldi, Rochefort and Félix Pyat. The first measures adopted by the Assembly and Thiers, the head of the executive, cancelling the pay of the National Guards and ending the moratorium on unpaid rents, pushed the patience of the Parisian working classes, who were most harshly affected, to breaking point. Their protests were organised around the National Guard, which had formed a federation, linked to the International Workers' Association, or "First Internationale". Their common goal was to "defend the Republic".

On 18 March Thiers ordered the troops to move in and seize the 400 cannon that the National Guard had put in place in Montmartre. The response was immediate revolt. The officers were arrested and shot, while some of the soldiers fraternised and joined the insurgents. Thiers decided to abandon Paris and retreat to Versailles. Elections were held in Paris on 26 March and on 28 March the Commune was proclaimed from the Hôtel de Ville. This was the first proletarian revolt, the dawn of the hope of equality. The initial measures passed by the new government reflected its deeply progressive outlook: freedom of the press, a free and secular educational system, separation of Church and State, the right to work and protection of children.

Hostilities with Versailles resumed in early April when, for the first time, Federal prisoners were shot. On 4 April the Commune attempted a sortie, which went disastrously wrong. Once again, Federal officers and a number of prisoners were immediately shot, news of which enraged Paris. On 9 and 10 May the Versaillais troops took the forts of Issy and Vanves. Their batteries could now bombard the Left Bank. On 15 May the Communards destroyed Thiers's house in Paris. The next day a hated symbol of Empire, the Vendôme Column was pulled down amid general jubilation.

On 21 May the Versaillais entered Paris from the West at the Porte de Saint-Cloud. From there they progressed steadily eastwards, despite fierce resistance from the Communard troops, quarter after quarter. The fires caused by Versaillais artillery were compounded by fires lit by the defenders to slow down their assailants: the Hôtel de Ville, the Tuileries Palace, the Palais de Justice were among the buildings lost to the flames. Pushed back to the east, the Fédérés made their last stand in the Buttes-Chaumont, below Belleville, and in Père-Lachaise cemetery, where they fought hand to hand among the tombs. By 11 am on 28 May it was all over. Nearly 4,000 Communard troops had been killed. Now came a week of massacres: insurgents were mowed down by machine gun in the Jardin du Luxembourg, at the Lobau barracks, at La Roquette, at the École Militaire and at Père-Lachaise cemetery where, today, the "Wall of the Fédérés" stands in homage to the 20,000 victims savagely slaughtered. Seventy-two days of hopes and utopias ended in one long week of bloodshed. Some 50,000 people were arrested, a number of them, including the famous revolutionary Louise Michel, deported to New Caledonia in atrocious conditions. Others went into exile. In all, the city lost nearly half of its qualified workers. Photographs of its still smoking ruins were sold in every possible form to a public with a huge appetite for such curiosities.

p. 20/21
Bisson frères

*La Seine et l'est parisien depuis Notre-
Dame. À gauche, l'île Saint-Louis et
le quai d'Orléans (4e arr.) ; à droite, le
port et le pont de la Tournelle (5e arr.)
et, au-delà, le pont Saint-Bernard et le
pont suspendu Louis-Philippe qui sera
bientôt démoli, 1858.*

*The Seine and eastern Paris from
Notre-Dame. Left, Île Saint-Louis and
the Quai d'Orléans (4th arr.); right, the
Tournelle harbour and bridge (5th arr.)
and, beyond, the Saint-Bernard bridge
and the Louis-Philippe suspension bridge,
which would soon be demolished,
1858.*

*Die Seine und der Pariser Osten von
Notre-Dame aus gesehen. Links erkennt
man die Île Saint-Louis und den
Quai d'Orléans (4. Arrondissement);
rechts Hafen und Brücke von Tournelle
(5. Arrondissement) und dahinter den
Pont Saint-Bernard und die Hänge-
brücke Louis-Philippe, die wenig später
abgerissen werden sollte, 1858.*

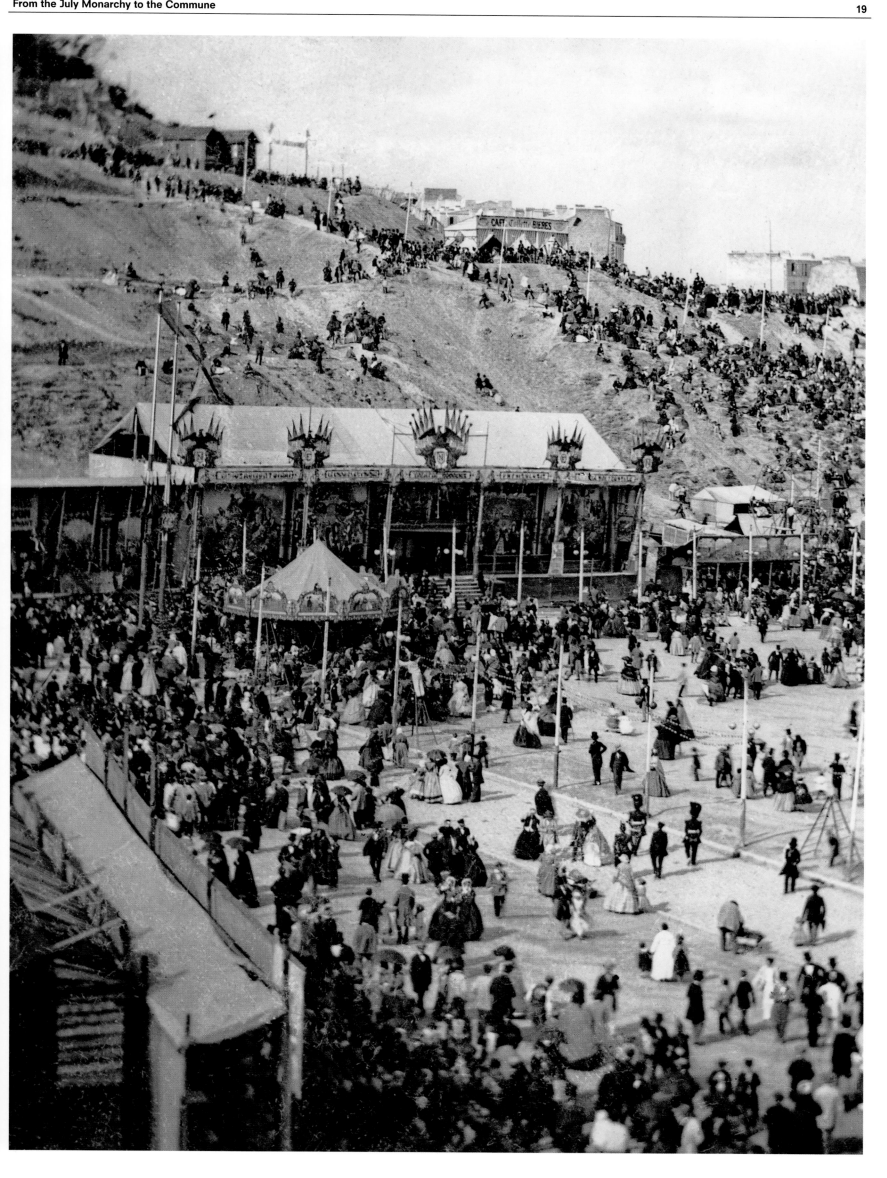

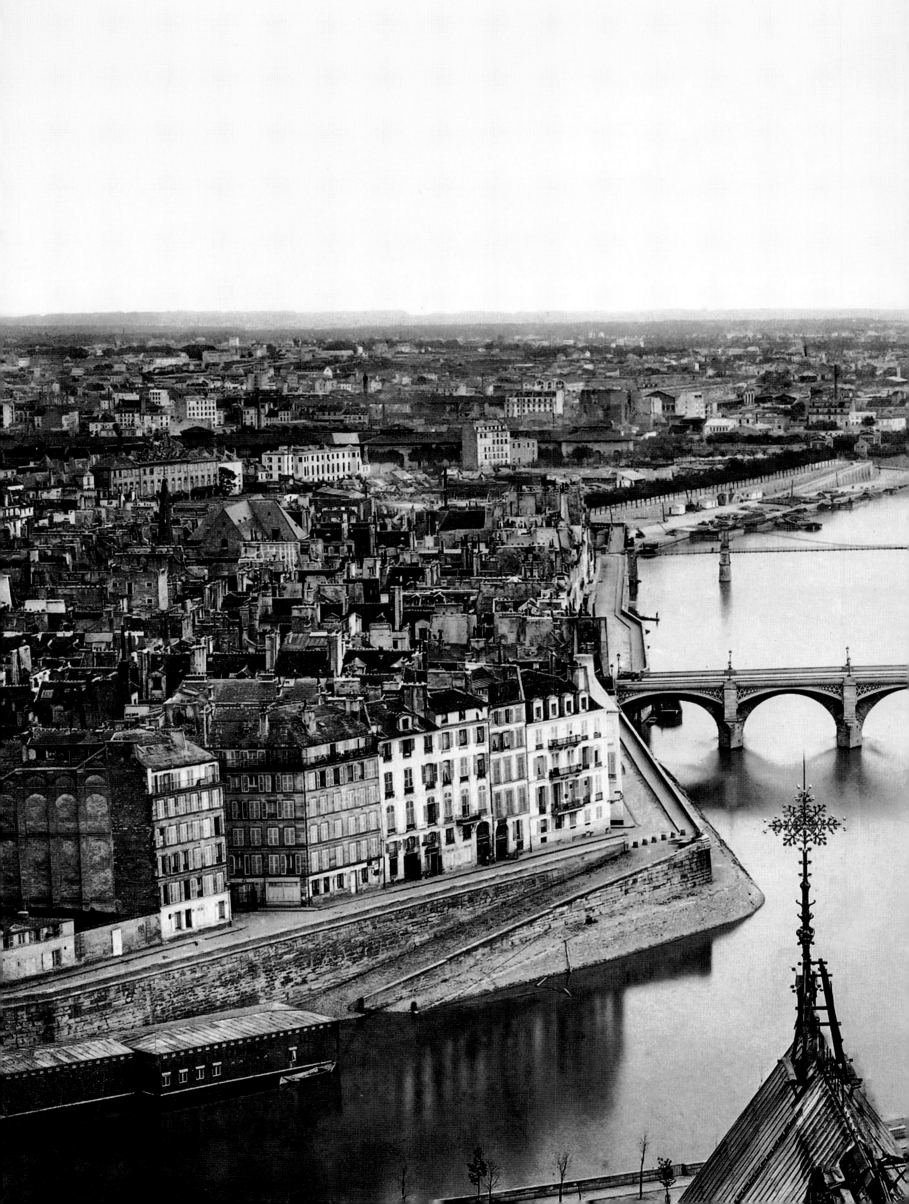

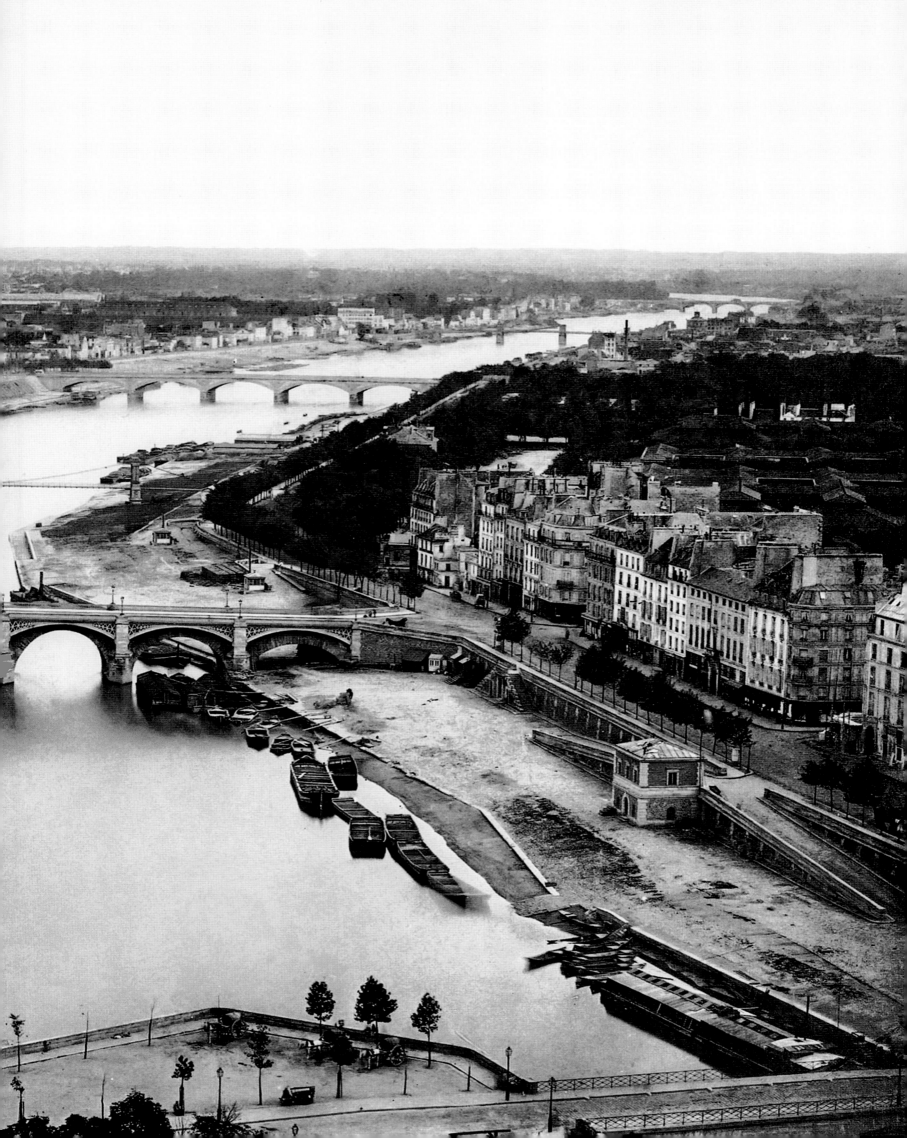

I

Von der Julimonarchie bis zur Pariser Kommune 1830–1871

»… die Vorrangstellung von Paris ist, recht bedacht, ein Rätsel. Rom ist majestätischer, Trier ist älter, Venedig schöner, Neapel hat mehr Charme, London mehr Wohlstand. Was hat nun aber Paris? Die Revolution. Paris ist ein alter Angelpunkt, um den sich die Geschichte eines Tages gedreht hat.«
VICTOR HUGO, 1867

Louis Jacques Mandé Daguerre ist im Paris des Bürgerkönigs Louis-Philippe ein stadtbekannter Weltmann. Und als am 19. August 1839 François Arago, der Direktor der Sternwarte, in einer gemeinsamen Sitzung der Akademien der Wissenschaften und der schönen Künste das Geheimnis von Daguerres geschichtsträchtiger Erfindung namens Fotografie enthüllt, ist das Publikum außerordentlich begeistert. Um dessen Neugier zu befriedigen, hält Daguerre einige öffentliche Vorführungen ab. Manche seiner Aufnahmen, etwa vom Pavillon de Flore und von der Île de la Cité, auch ein paar Boulevardansichten, sind uns überliefert. Diese zuweilen geisterhaften Bilder sind die ersten, auf denen das Paris von 1840 festgehalten ist. Sie leiten eine lange Liebesgeschichte zwischen der Fotografie und Paris ein, der ersten Stadt auf der Welt, die ein fotografisches Zeugnis vom Reichtum ihres historischen Erbes bewahrt. Diese Beziehung dauert über die Jahrhunderte an und erlaubt es noch heute, die Verwandlungen der französischen Hauptstadt nachzuvollziehen und die Ereignisse und Umbrüche im Verlauf der Zeit, die glücklichen oder traurigen Momente im Dasein ihrer Bewohner mitzuerleben. Anderthalb Jahrhunderte Geschichte umfassen hier im Medium der Fotografie die Ereignisse in der wirtschaftlichen, politischen, sozialen und kulturellen Entwicklung einer Metropole.

In eben diesem Jahr 1839 befindet sich Paris mitten im Umbruch. Nach dem brachial niedergeschlagenen Aufstand vom 27., 28. und 29. Juli (den sogenannten »Trois Glorieuses«, den »Drei Ruhmreichen«) dankt König Karl X. ab und räumt seinen Platz für den Herzog von Orléans, Louis-Philippe I., der eine liberale Monarchie einführt. Gleichwohl kommt die Gewalt nicht zum Ende. Unruhen brechen schon 1832 bei der Beisetzung des Generals Lamarque aus, dann 1834 und erneut 1839, als die republikanischen Anführer Barbès und Blanqui das Rathaus und die Präfektur besetzen, bis sie von der Nationalgarde bezwungen werden.

In den kommenden Jahren macht sich infolge der Wirtschaftskrise, die zu Teuerung und zunehmender Arbeitslosigkeit führt, in der Bevölkerung Unmut breit, und die Republikaner fordern das allgemeine Wahlrecht. Die politischen Versammlungen der »campagne des banquets«, in denen sich alle Unzufriedenheiten bündeln, beginnen im Juli 1847. Ihr Verbot mündet am 22. Februar 1948 in einen Aufruhr. Am 24. stürmt das Volk die Tuilerien, und im Rathaus wird die Republik ausgerufen. Unter den Mitgliedern der provisorischen Regierung befinden sich Louis Blanc, Arago und der Dichter Lamartine. Doch zwischen dieser gemäßigten Regierung und der Arbeiterschaft reißt ein Graben auf. Die Abschaffung der zur Ver-

minderung der Erwerbslosigkeit eingerichteten Nationalwerkstätten sowie der Ausschluss von Louis Blanc legen die Lunte ans Pulverfass.

Eine neue Revolution bricht am 23. Juni 1848 aus und wird von den Truppen des Generals Cavaignac blutig niedergeworfen: Die Fotografie ist bereits Zeugin dieser Ereignisse dank einem Daguerreotypisten namens Thibault und einem Fotografen namens Hippolyte Bayard. Ihre Aufnahmen stellen gewissermaßen die ersten Pressefotos der Geschichte dar.

Parallel zu diesen politischen Ereignissen befindet sich Paris in der ersten Hälfte des 19. Jahrhunderts bereits mitten im Wandel. Die Bevölkerung nimmt stetig zu, 1846 ist die Millionenmarke erreicht. Aufgrund der Arbeitslosigkeit kommen viele Zuwanderer in die Stadt, mehrheitlich Auvergnaten, Limousiner, Elsässer, Savoyarden. Sie stellen zahlreiche Handlanger und Bauarbeiter und siedeln sich an der Peripherie an, insbesondere im Nordosten, wo auch das Industrie- und Gewerbegebiet liegt. In der Hauptstadt werden die Bürgersteige erweitert und, während noch die Wasserträger mit geschulterten Eimern unterwegs sind, die allerersten Gaslaternen installiert. Die Insel Louviers wird dem rechten Seineufer angegliedert, die Boulevards werden ausgebaut und planiert. Die Vendôme-Säule wird mit einer Kaiserstatue bekrönt, die Place de la Concorde neu hergerichtet und 1836 in ihrem Mittelpunkt mit einem Obelisken geschmückt. Während nun auf der Place de la Bastille die Julisäule, auf der sich der Geist der Freiheit erhebt, an die bei der Revolution von 1830 Getöteten erinnert, erlebt man im selben Jahr die Einweihung des Triumphbogens und die Einrichtung der ersten städtischen »embarcadères«, wie die Bahnhöfe damals heißen. Die Gare Saint-Lazare und die Gare d'Orléans (heute Gare d'Austerlitz) sind 1843 als Erste fertig, gefolgt von der Gare du Nord 1846 und der Gare Montparnasse 1852, nachdem ein erster Bahnhofsbau 1840 eingestürzt ist.

Sorgen bereitet unter der Julimonarchie der ungesunde Zustand einiger Stadtviertel. Das Werk des Präfekten Rambuteau (1822–1848) kündet das des Barons Haussmann an: Neue Straßen werden angelegt, Gasbeleuchtung allgemein eingeführt, Abwasserkanäle gebaut, Bäume gepflanzt, das erste Hôtel-Dieu nahe Notre-Dame errichtet. Die Not der Arbeiter hält das Bürgertum nicht davon ab, sich zu amüsieren. Die großen Boulevards mit ihren vielen eleganten Cafés sind beliebte Treffpunkte, so auch im Osten der »Boulevard du Crime« (Boulevard des Verbrechens) genannte Abschnitt des Boulevard du Temple, wo sich die Theater aneinanderreihen und die Gaukler sich tummeln. Öffentliche Bälle und an den Zäunen

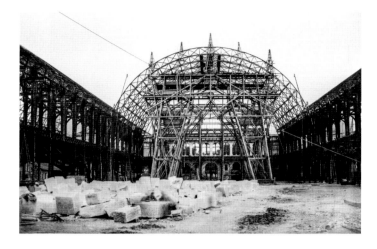

aufgebaute Getränkestände sind ebenfalls in Mode. Zugleich öffnen die ersten Warenhäuser ihre Pforten: Les Trois Quartiers (1829) oder das von Aristide Boucicaut gegründete Au Bon Marché (1851) haben sofort Erfolg. Ihnen folgen der Bazar de l'Hôtel de Ville (1856), der Grand Magasin du Printemps (1865) und die Samaritaine (1870).

Im Dezember 1848 wird Louis-Napoleon Bonaparte, der Neffe Napoleons I., mit großer Mehrheit zum Präsidenten der Republik gewählt. Drei Jahre später zettelt er einen Staatsstreich an und löst die Nationalversammlung auf. Am 2. Dezember 1852 stellt er das Kaisertum wieder her. Seit seiner Krönung plant er zahlreiche Großprojekte. Zunächst ernennt er Baron Haussmann zum Präfekten des Département de la Seine, der damit die Nachfolge von Rambuteau antritt. Beide leiten eine Reihe beispielloser städtebaulicher Veränderungen ein: Gewaltige Bauarbeiten werden das historische Paris umgestalten – oder verunstalten.

Der mit breiten Buntstiftstrichen auf der Karte von Paris skizzierte Plan von Napoleon III. wird ohne Federlesen durchgeführt. Zwar hinterlassen diese städtebaulichen Maßnahmen der Nachwelt manch Positives: Einrichtung der großen Achsen von Nord nach Süd (Boulevard de Sébastopol, Boulevard du Palais und Boulevard Saint-Michel) sowie von West nach Ost (Rue de Rivoli, Rue Saint-Antoine), Gasbeleuchtung in den Straßen der Stadt, Kanalisation und Wasserversorgung mit Aquädukten aus der Dhuis und der Vanne, Anlage des Bois de Boulogne und des Bois de Vincennes sowie des Parc des Buttes-Chaumont. Doch steht ihr zweifelsohne großer Nutzen in keinem Verhältnis zu den oft unnötigen Zerstörungen. Vor den Augen der bestürzten Pariser brechen ganze Straßenzüge weg, verschwinden komplette Stadtteile. Hinter der erklärten Absicht des Kaisers, Paris zur schönsten Stadt der Welt zu machen, stecken fraglos nüchternere Gründe. Die meisten der geradlinigen Schneisen sollen nämlich vor allem ein rasches Einschreiten der Armee gegen Volksaufstände und Barrikadenbauten ermöglichen. Über die Ringboulevards gelangen Kavallerie und Artillerie rasch von einem Ort zum anderen. So werden denn auch an strategischen Stellen wie der Île de la Cité, der Place de la République und dem Boulevard Henri IV Kasernen errichtet. Überdies können sich einige Privilegierte durch die Entschädigungszahlungen für Enteignungen in kürzester Zeit bereichern. Die Spekulation auf Abrisshäuser läuft auf vollen Touren. Skandalöse Vermögen werden angehäuft, wie es Émile Zola in *La Curée* (Die Beute) plastisch schildert.

Alt eingesessene Pariser erkennen ihre Stadt nicht wieder. Binnen 20 Jahren werden 20 000 Häuser zerstört und 40 000

neue gebaut. Die Cour du Carrousel wird vollständig aus den sich zwischen dem Louvre und den Tuilerien erstreckenden Vierteln herausgelöst. Auf der Île de la Cité werden mehr als zehn Kirchen, im Marais Dutzende von Häusern abgerissen. Das Quartier Latin und das Hallenviertel fallen dem Kahlschlag anheim, ganze Straßenzüge werden zerstört. Die Armen und Ausgestoßenen versammeln sich an der nördlichen und südlichen Peripherie, wo die Mieten weniger hoch sind. Die Reichen orientieren sich zum Westen hin oder errichten sich schöne Quartiers. Ein Fotograf, Charles Marville, macht sich mit seiner Balgenkamera und seinen Kollodiumplatten daran, diese alten Straßen des traditionellen Paris zu dokumentieren, bevor sie verschwunden sind. Bald schon nennt man ihn den Fotografen von Paris. Seine bemerkenswerten Bilder sind heute wertvolle Dokumente voller Poesie und Nostalgie, in denen das Paris von Balzac, Eugène Sue oder Zola auflebt.

Baron Haussmanns Eingriffe erstrecken sich darüber hinaus auf die Umgestaltung der Place du Château d'Eau (heute République), die Einweihung des Boulevard des Malesherbes, des Boulevard du Prince-Eugène (Boulevard Voltaire) sowie der Boulevards de Strasbourg und du Temple. Ferner auf die Fertigstellung des Nouveau Louvre und der Tuilerien, deren sämtliche Bauabschnitte Édouard Baldus zwischen 1855 und 1857 fotografiert, auf die Restaurierung von Notre-Dame durch Viollet-le-Duc, der die Kathedrale mit ihren schönen Dachreitern ausstattet (1858), auf den Bau der Opéra Garnier (1862–1875), der neuen Gare du Nord (1861) und, unter der Leitung von Victor Baltard, der berühmten Hallen (1884), einer prächtigen Metallarchitektur, die 1971 wieder abgerissen wird. In diese Zeit fällt auch die Gründung der Compagnie Générale des Omnibus (1855) und der Ausbau des Abwassernetzes. Festzuhalten ist zudem, dass auf Erlass des Polizeipräfekten die Häuser jedes im Bau befindlichen Blocks einheitliche Fassadenlinien und Traufhöhen aufweisen müssen, was den neuen Stadtteilen die bekannte Haussmann'sche Harmonie verleiht. Schließlich mehren sich in den Straßenzügen die Kioske, Leuchten und Laternen. Ferner werden durch das Dekret vom 1. November 1859 die Randgemeinden (Auteuil, Passy, Batignolles, Monceau, Montmartre, La Chapelle, La Villette, Charonne, Bercy, Vaugirard und Grenelle) Paris angegliedert, das fortan statt in zwölf in zwanzig Stadtbezirke aufgeteilt ist. Die Volkszählung von 1860 ermittelt 1 600 000 Stadtbewohner.

In diesem den Reichen und Müßiggängern aufgeschlossenen Paris besteht die Hauptbeschäftigung im Vergnügen. Offenbachs Operette *Pariser Leben* spiegelt ziemlich genau die Zerstreuungen

←

Anon.

Construction du palais de l'Industrie. Construit à l'occasion de la 1re Exposition universelle de Paris en 1855, le palais de l'Industrie à la charpente de fonte et aux façades de pierre s'ouvre par un arc de triomphe monumental. Ce bel édifice installé en plein cœur des jardins des Champs-Élysées sera détruit en 1897 pour faire place au Grand Palais actuel érigé pour l'Exposition universelle de 1900, 1855.

Construction of the Palais de l'Industrie. Built for the first Paris Exposition Universelle in 1855, the Palais de l'Industrie had a cast-iron frame and stone façades, with a monumental triumphal arch at the front. This handsome edifice installed in the heart of the Jardins des Champs-Élysées was destroyed in 1897 to make way for the Grand Palais we know today, which itself was built for the Exposition Universelle of 1900, 1855.

Der Palais de l'Industrie im Bau. Zur Weltausstellung von 1855 wurde der Palais de l'Industrie mit einem Dach aus Gusseisenträgern und Steinfassaden errichtet; den Eingang markierte ein monumentaler Triumphbogen. Dieses wunderbare Gebäude, das mitten in den Jardins des Champs-Élysées stand, wurde 1897 abgerissen, um Platz für den heutigen, für die Weltausstellung von 1900 gebauten Grand Palais zu schaffen, 1855.

dieser neuen Gesellschaft, die überall im Land für ihre losen Sitten bekannt ist. Von der Comtesse de Castiglione, der Geliebten des Kaisers, über die Marquise de Païva oder Cora Pearl bis zu den »lorettes« im Quartier de la Nouvelle-Athènes und anderen Halbweltdamen – über alle fließt das Geld in Strömen. Pferderennen, Feste, Kurtisanen und Pracht der Besitztümer sind gleichermaßen obligate Symbole eines bestimmten Lebensstils. Bei den prunkvollen Festen am kaiserlichen Hof tummeln sich die Würdenträger des Regimes, die Persönlichkeiten aus Kunst und Literatur, der kaiserliche Adel und die Beteiligten am Staatsstreich vom 2. Dezember. In den schönen Stadtvierteln, auf den großen Boulevards und den Champs-Élysées drängt sich die Menge und zieht von Cafés zu Luxusgeschäften; unzählige Attraktionen und Bälle wie der Bal Mabille erwarten sie. Doch in den östlichen Vierteln und im Marais bleiben die Elendsbehausungen so bestehen, wie Balzac sie beschreibt, und die Not der Arbeiter erfährt kaum Linderung durch die industrielle Entwicklung, die Paris in den Bezirken Grenelle, Batignolles und La Chapelle durchläuft. Die Arbeitsbedingungen sind beschwerlich: Der Werktag überschreitet oft zehn Stunden, Kinderarbeit ist gang und gäbe, es herrschen ungesunde und gefährliche Lebensverhältnisse, und gegen Streikbewegungen wird hart durchgegriffen.

Was die Intellektuellen betrifft, so befindet sich Victor Hugo im Exil, und der Gedichtband *Les Châtiments* oder der Roman *Histoire d'un crime* werden über die Grenze eingeschmuggelt. 1857 muss sich Flaubert für *Madame Bovary* vor Gericht verantworten, und Baudelaire wird für *Die Blumen des Bösen* wegen Verletzung der öffentlichen Moral verurteilt. Ernest Renan büßt wegen seines Werks *Das Leben Jesu* seinen Lehrstuhl am Collège de France ein, Rochefort wird in Haft genommen. Die literarische Mode ist eher von Octave Feuillet und Paul Féval bestimmt, die künstlerische von Vernet, Meissonier, Bouguereau und Puvis de Chavannes, derweil die offiziellen Jurys die Bilder der Impressionisten durchweg ablehnen. 1863 eröffnet ein »Salon des refusés«, der Manets *Frühstück im Freien* zeigt, das einen Skandal auslöst, ebenso wie im Jahr 1867 sein Gemälde *Olympia*, das von der Kaiserin höchstpersönlich verrissen wird. Dennoch bleibt Paris die Stadt der Gelehrten und Forscher, etwa Louis Pasteur oder Claude Bernard, aber auch der Künstler und Literaten, wie sie der berühmte Nadar allesamt der Reihe nach fotografiert hat: Théophile Gautier, die Brüder Goncourt, George Sand, Rossini, Sainte-Beuve, Delacroix und Ingres.

Der Kaiser möchte den Glanz seines Reiches und die Großartigkeit seiner Neuerungen der ganzen Welt vor Augen führen.

Das Vorbild stammt aus Großbritannien, wo 1851 im berühmten Londoner Kristallpalast eine internationale Ausstellung präsentiert wird. Umgehend greift die Regierung diese Idee auf und eröffnet 1855 die erste französische Weltausstellung. Abgehalten wird sie im Carré Marigny in den Élysée-Gärten. Mit gewaltigem Pomp empfängt man Königin Victoria in den Tuilerien und im Rathaus. Mit dem Palais de l'Industrie entsteht aus diesem Anlass ein regelrechter Steinpalast, verbunden mit einer 1 200 Meter langen Ausstellungshalle entlang der Seine, in der Industrieerzeugnisse wie die neue Singer-Nähmaschine gezeigt werden. Dort ist auch erstmals eine fotografische Abteilung untergebracht, die großen Zulauf findet. Nadar präsentiert darin eine Porträtserie des Mimen Deburau, der damals im Théâtre des Funambules einen triumphalen Erfolg feierte. Die zweite, 1867 eröffnete Ausstellung findet auf dem Gelände des Marsfelds statt und belegt einen elliptischen Bau mit zentralem Garten, der die Pavillons aller Nationen beherbergt. »Der Gang durch diesen äquatorrunden Palast ist buchstäblich eine Reise um die Welt«, heißt es im Katalog. Bei dieser Gelegenheit tauchen die »bateaux-mouches« genannten Vergnügungsdampfer auf, und nachts sind die Pavillons elektrisch beleuchtet. Dieses prestigeträchtige Schaufenster Frankreichs bietet Gelegenheit zu riesigen Volksfesten und veranlasst mehrere ausländische Hoheiten zu einem Besuch, unter anderem Kaiser Franz Joseph von Österreich, Zar Alexander III. und Sultan Abdülaziz. Diese Schau markiert den Höhepunkt des Regimes.

Streikwellen erschüttern Paris von 1861 bis 1863. Im Januar 1870 strömt beim Begräbnis des von einem Verwandten des Kaisers ermordeten Journalisten Victor Noir eine gewaltige Schar von Oppositionellen zusammen. Napoleon III. versucht, den Glanz seiner Herrschaft aufzupolieren, und nutzt äußere Umstände, um Preußen am 19. Juli 1870 den Krieg zu erklären. Die französische Armee, schlecht vorbereitet und unzureichend ausgerüstet, wird überrannt. Der Kaiser muss am 1. September kapitulieren und sich sogar vom Feind gefangennehmen lassen. In Paris stürmt das Volk das Parlament. Eine provisorische Regierung der nationalen Verteidigung, bestehend aus zwölf republikanischen Abgeordneten des Département Seine, wird einberufen und am 4. September 1870 die Dritte Republik proklamiert.

Von Geburt an erlebt diese Dritte Republik dunkle Tage. Die Niederlage der französischen Armee in Sedan macht dem preußischen Heer den Weg nach Paris frei. Am 19. September 1870 umstellen 300 000 deutsche Soldaten Paris, wo die Regierung vom

→
Anon.

L'arrêt de l'omnibus. Scène de genre reconstituée. La stéréoscopie permettait, outre le relief, de saisir le mouvement et eut immédiatement un grand succès. De nombreux éditeurs, devant la popularité du procédé, commercialisèrent un très grand nombre de ces petites scènes restituant le détail de la vie quotidienne. Elles restent aujourd'hui d'un intérêt documentaire certain, vers 1860.

The omnibus stop. Recreated genre scene. In addition to the effect of relief, stereoscopy also made it possible to capture movement and was a great success. Responding to the popularity of the process, a large number of publishers published great quantities of these modest scenes recreating everyday life. Today, they still retain a degree of documentary interest, circa 1860.

Der Omnibus hält an. Gestellte Genreszene. Die Stereoskopie erlaubte nicht nur, räumliche Tiefe, sondern auch Bewegungen darzustellen; sie war schon bald nach ihrer Einführung sehr erfolgreich. Viele Verleger machten sich die Popularität des Verfahrens zunutze und brachten unzählige solcher kleinen Szenen auf den Markt, in denen das Alltagsleben in allen Details gezeigt wurde. Noch heute haben sie einen gewissen dokumentarischen Wert, um 1860.

4. September und an die zwei Millionen Einwohner festsitzen. Nadar gründet daraufhin eine Ballonfahrereinheit, bezieht Stellung auf der Place Saint-Pierre in Montmartre und versucht, über Luftbrücken die Verbindung mit dem Rest des Landes aufrechtzuerhalten. *Strasbourg* und *Neptune* verlassen als erste Ballons die Hauptstadt. Die Gare d'Orléans und die Gare du Nord werden zu Werften umgerüstet. Léon Gambetta steigt in einem dieser Luftfahrzeuge auf. Rasch kommt es zu Versorgungsproblemen und Lebensmittelknappheit. Brot und Fleisch werden rationiert, gehen schließlich ganz aus, und die Pariser sehen sich genötigt, erst Tiere aus dem Zoo zu essen, dann Katzen und Ratten. Mehr noch, ein besonders strenger Winter sucht die Hauptstadt heim und zwingt die Bewohner, die Bäume zu fällen, um heizen zu können. Zwar beabsichtigen die Belagerer keinen Vorstoß auf Paris, aber die auf den Höhen von Châtillon, Clamart und Fontenay aufgebauten Artilleriebatterien bombardieren vom 5. bis 28. Juni 1871 die Stadtteile links der Seine und verursachen erheblichen Schaden. Ein am 20. Januar in Buzenval versuchter Ausbruch endet tragisch. In den Pariser Straßen brodelt der Aufstand, die Regierung entschließt sich zur Kapitulation und unterzeichnet am 27. Januar einen Waffenstillstand. Das deutsche Heer defiliert am 1. März über die Champs-Élysées, besetzt die Stadt aber nicht. Die Pariser fühlen sich verraten und regen sich. Am 10. März flüchtet die aus den Wahlen vom 8. Februar hervorgegangene Nationalversammlung, die in großer Mehrheit aus Monarchisten besteht, nach Bordeaux und denkt über eine Restauration nach. In Paris hingegen sind 36 von 43 Abgeordneten überzeugte Republikaner wie Louis Blanc, Hugo, Gambetta, Garibaldi, Rochefort und Félix Pyat. Die ersten von der Nationalversammlung und vom Chef der Exekutive Adolphe Thiers beschlossenen Maßnahmen (Streichung des Solds der Nationalgarden, Aufhebung des Moratoriums über die unbezahlten Mieten) erregen endgültig die Empörung der Pariser Bürger. Die unteren Volksschichten sind am stärksten betroffen, und der Protest formiert sich rund um die Nationalgarde, die ein Bündnis gebildet hat, dem sich die Internationale Arbeiterassoziation, die spätere »Erste Internationale«, anschließt. Ziel ist, die Republik zu verteidigen.

Doch als Thiers am 18. März die Truppen anweist, die in Montmartre aufgestellten 400 Kanonen der Nationalgarde zu beschlagnahmen, kommt es sofort zur Revolte. Die gefangengenommenen Offiziere werden erschossen; ein Teil der Armee schließt sich den Aufständischen an und fraternisiert. Thiers beschließt, Paris

aufzugeben, und zieht sich nach Versailles zurück. In Paris finden am 26. März Wahlen statt, und am 28. wird im Rathaus die Kommune ausgerufen. Egalitäre Hoffnungen keimen auf: Die erste proletarische Revolte ist geboren. Die ersten Maßnahmen der neuen Regierung künden von ihrem zutiefst sozialen Charakter: Pressefreiheit, Einrichtung eines kostenlosen staatlichen Schulsystems, Trennung von Kirche und Staat, Recht auf Arbeit, Schutz der Kindheit.

Anfang April brechen erneut Feindseligkeiten mit Versailles aus, wobei erstmals föderierte Gefangene erschossen werden. Am 4. dieses Monats versucht die Kommune einen Durchbruch, der in einem Desaster endet. Abermals werden föderierte Offiziere und einige Gefangene erschossen, was in Paris für Aufruhr sorgt. Die Versailler Truppen treten in Aktion und nehmen am 9. und 10. Mai die Forts von Issy und Vanves ein. Ihre Artilleriebatterien nehmen immer wieder das linke Seineufer unter Beschuss. Am 15. Mai wird Thiers' Haus zerstört, tags darauf zur allgemeinen Freude das verhasste Symbol des Kaiserreichs, die Vendôme-Säule, gestürzt.

Am 21. Mai dringen die Versailler durch die Porte de Saint-Cloud in Paris ein und rücken stetig von Westen nach Osten vor. Die Föderierten verteidigen sich hartnäckig, Stadtviertel um Stadtviertel. Zu den durch den Versailler Beschuss ausgelösten Bränden kommen Feuer, die gelegt werden, um die Angreifer aufzuhalten: Das Rathaus, die Tuilerien, der Justizpalast und andere Gebäude fallen den Flammen zum Opfer. Die in den Pariser Osten abgedrängten Föderierten schlagen ihre letzten Schlachten auf den Chaumont-Hügeln, im unteren Teil von Belleville und auf dem Friedhof Père-Lachaise, wo man sich zwischen den Gräbern Nahgefechte liefert. Am 28. Mai um 11 Uhr ist alles vorbei. An die 4000 Föderierte sind zu Tode gekommen. Die großen Massaker werden eine Woche dauern: Erschießungen mit dem Maschinengewehr im Jardin du Luxembourg, in der Kaserne Lobau, im Gefängnis La Roquette, in der École Militaire und auf dem Père-Lachaise, auf dem heute eine Mauer an die 20000 barbarisch ermordeten Opfer unter den Föderierten erinnert. In 70 Tagen genährte Hoffnungen und Utopien sterben in einer langen blutigen Woche. 50000 weitere Personen werden verhaftet, einige von ihnen – wie Louise Michel – unter schlimmsten Bedingungen nach Neukaledonien deportiert, andere gehen ins Exil. So verliert die Stadt fast 50 Prozent ihrer Facharbeiter. Von den noch rauchenden Trümmern entstehen zahlreiche Fotografien, die man in den verschiedensten Formen an ein schaulustiges Publikum verkauft.

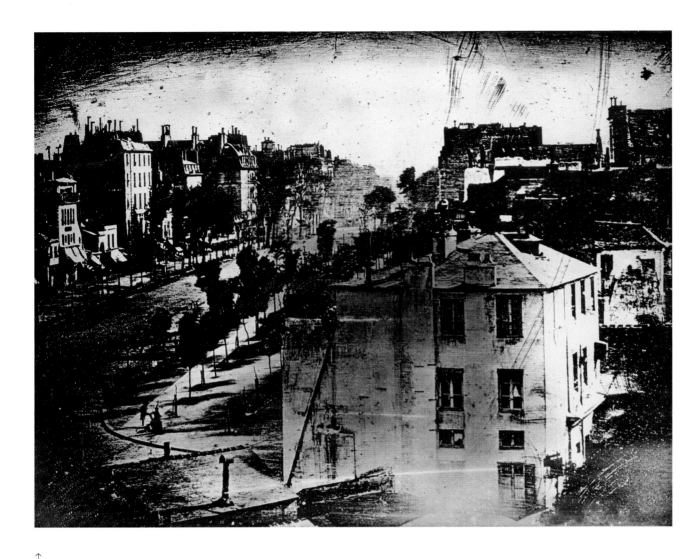

↑
Louis Jacques Mandé Daguerre

Boulevard du Temple. Daguerre, qui vient de mettre au point un procédé lui permettant de fixer l'image formée au fond de la chambre noire sur une plaque d'argent, va prendre, à 8 heures du matin, deux photographies du boulevard du Temple. Le temps de pose, qui oscille entre 20 et 30 minutes, ne permet pas de fixer le mouvement. Seules deux silhouettes, celle d'un cireur de chaussures et de son client, ont, du fait de leur immobilité relative, été fixées sur la plaque d'argent. Le savant américain Samuel Finley Morse écrit à son frère le 7 mars 1839 : «Le boulevard, d'habitude empli d'une cohorte de piétons et de voitures, était parfaitement désert, à cela près qu'un homme se faisait cirer les bottes. Ses pieds, bien sûr, ne pouvaient pas bouger, l'un étant posé sur la boîte du cireur, l'autre par terre. C'est pourquoi ses bottes et ses jambes sont si nettes, alors qu'il est privé de sa tête et de son corps, qui ont bougé.» L'original de cette photographie a été adressé par Daguerre lui-même au roi de Bavière. Déposée au Stadtmuseum de Munich, cette plaque a été fortement endommagée lors des bombardements de la Seconde Guerre mondiale, 1839.

Boulevard du Temple. Daguerre, who had just devised a process for fixing the image formed inside the camera on a silver plate, took two photographs of Boulevard du Temple at 8 in the morning. The exposure time, between 20 and 30 minutes, was too long to capture movement. Only two figures, a shoe shiner and his client, find their way onto the plate, thanks to their relative immobility. On 7 March 1839 the American scientist Samuel Finley Morse wrote to his brother: "The Boulevard, usually full of a crowd of pedestrians and vehicles, was utterly deserted, apart from a man having his boots polished. His feet were of course unable to move, one being set on the polisher's box, the other on the ground. That is why his boots and legs are so distinct, while he has lost his head and his body, which moved." Daguerre himself sent the original of this photograph to the King of Bavaria. Kept at the Stadtmuseum in Munich, the plate was severely damaged by Allied bombing during the Second World War, 1839.

Boulevard du Temple. Daguerre, der gerade ein Verfahren zur Fixierung der Aufnahmen entwickelt hatte, die in der Camera obscura auf einer Silberplatte entstanden, machte um 8 Uhr morgens zwei Fotografien vom Boulevard du Temple. Die lange Belichtungszeit von 20 bis 30 Minuten erlaubte nicht, Bewegtes aufzunehmen. Nur zwei Silhouetten, ein Schuhputzer und sein Kunde, wurden aufgrund ihrer relativ geringen Bewegungen auf der Silberplatte festgehalten. Der amerikanische Gelehrte Samuel Finley Morse schrieb am 7. März 1839 an seinen Bruder: »Der Boulevard, den gewöhnlich eine ganze Schar von Fußgängern und Wagen belebt, war vollkommen verwaist, bis auf einen Mann, der sich die Stiefel putzen ließ. Seine Füße konnten sich natürlich nicht bewegen, denn einer stand auf der Kiste des Schuhputzers, der andere auf der Erde. Das ist der Grund, weshalb diese Stiefel und diese Beine so scharf erscheinen, während ihm der Kopf und der Rumpf fehlen, die er bewegt hat.« Das Original dieser Fotografie schickte Daguerre persönlich dem bayerischen König. Die im Münchner Stadtmuseum aufbewahrte Platte wurde bei den Bombardierungen während des Zweiten Weltkriegs schwer beschädigt, 1839.

William Henry Fox Talbot

Angle de la rue Casanova et de la rue de la Paix. Image doublement historique puisqu'elle fait partie des toutes premières photographies réalisées à Paris et surtout, parce qu'il s'agit là de la première utilisation parisienne du procédé négatif-positif (le calotype) inventé par Talbot lui-même. Découverte essentielle qui allait faire passer la photographie de la période de l'objet unique à l'ère des reproductions illimitées. Talbot vint à Paris en mai 1843 pour faire une démonstration de son procédé. C'est la texture même du papier qui donne cet aspect granuleux et chaud à l'image, 1843.

Corner of Rue Casanova and Rue de la Paix. This image is doubly historic. It is one of the first images ever made of Paris, and, above all, this was the first time the negative-positive (calotype) process invented by Talbot himself was used in Paris. This key discovery moved photography from the era of the single object to the age of unlimited reproductions. Talbot came to Paris in May 1843 to demonstrate his process. The warm, granular look of the image is due to the texture of the paper negative, 1843.

Ecke Rue Casanova und Rue de la Paix. Diese Aufnahme ist in zweifacher Hinsicht historisch bedeutsam: Sie gehört zu den ersten in Paris gemachten Fotografien überhaupt, und es handelt sich um die erste Anwendung des von Talbot selbst erfundenen Negativ-Verfahrens (Kalotypie) in Paris. Dies war ein entscheidender Schritt auf dem Weg der Fotografie vom Unikat zur beliebigen Reproduzierbarkeit. Talbot kam im Mai 1843 nach Paris, um dort sein Verfahren vorzustellen. Der körnige, warme Ton der Bilder ergibt sich aus der Struktur des Papiernegativs, 1843.

↑

Anon.

Relève de la garde. Cour des Tuileries,
1842–1848. Entourée de grilles, la cour des
Tuileries est ici photographiée du 1ᵉʳ étage
de l'aile du Louvre qui longe la Seine.
Cette vue inversée – comme la plupart
des daguerréotypes – permet de découvrir
le palais des Tuileries incendié en 1871
et démoli en 1882.

The changing of the guard at the Tuileries,
1842/1848. Surrounded by railings, the
Tuileries courtyard is photographed here
from the first floor of the wing of the Louvre
along the Seine. This reversed view (as were
most daguerreotypes) gives an idea of this
palace that was burnt down in 1871 and
demolished in 1882.

Wachwechsel. Cour des Tuileries, 1842/1848.
Der von Gittern umgebene Hof des Tuilerien-
Schlosses ist aus dem ersten Stock des am
Seineufer gelegenen Trakts des Louvre
aufgenommen. Diese – wie bei den meisten
Daguerreotypien – spiegelbildliche Ansicht zeigt
den Palais des Tuileries, der 1871 ausbrannte
und 1882 vollständig abgerissen wurde.

←
Anon. (attribué à Anton Melbye)

L'Arc de Triomphe. Le daguerréotype, une plaque métallique recouverte d'argent, offre, après développement aux vapeurs de mercure, une image certes unique mais d'une précision remarquable. En dépit de la lenteur du procédé, qui nécessite un temps de pose de 10 à 20 minutes, on peut distinguer, au bas du monument, l'image de nombreuses silhouettes. Comme tous les premiers daguerréotypes, l'image est ici inversée. L'Arc de Triomphe, commandé en 1806 par Napoléon I^er, ne sera achevé qu'en 1836 sous Louis-Philippe. Il symbolise les victoires de la Grande Armée, vers 1848.

The Arc de Triomphe. When developed with mercury vapour, the daguerreotype, a metal plate covered with silver, afforded an image that may be unique but is remarkable in its precision. In spite of the slowness of the process, which requires an exposure time of 10 to 20 minutes, we can make out a large number of figures. As in all the first daguerreotypes, the image here is reversed. Construction of the Arc de Triomphe was ordered by Napoleon in 1806 but not finished until 1836, under Louis-Philippe. It symbolises the victories of the Grande Armée, circa 1848.

Der Arc de Triomphe. Die Daguerreotypie, eine mit Silber beschichtete Metallplatte, ergibt nach der Entwicklung in Quecksilberdampf ein Bild, das ein Unikat ist und sich durch beachtliche Detailtreue auszeichnet. Trotz des langsamen Verfahrens, das Belichtungszeiten zwischen 10 und 20 Minuten erforderte, erkennt man am Fuße des Monuments die Silhouetten zahlreicher Personen. Wie alle frühen Daguerreotypien erscheint das Bild hier spiegelverkehrt. Der Arc de Triomphe war 1806 von Napoleon I. in Auftrag gegeben, aber erst 1836 unter Louis-Philippe vollendet worden. Er erinnert an die Siege der Grande Armée, um 1848.

→
Anon. (attribué à Mauban)

La Seine, le quai des Orfèvres et Notre-Dame, vers 1840–1843. Les maisons situées sur cette partie du quai des Orfèvres ont été détruites au XIX^e siècle et remplacées par le Palais de Justice. Notre-Dame n'a pas encore été restaurée. Le pont Saint-Michel est l'ancêtre de l'actuel pont. Au fond, le pont Saint-Charles recouvert d'une galerie sera détruit en 1878. Ce point de vue a inspiré un tableau de Corot conservé au musée Carnavalet.

View of the Seine with Quai des Orfèvres and Notre-Dame in around 1840/1843. The buildings standing along this part of the Quai des Orfèvres were demolished in the 19th century and replaced by the Palais de Justice (law courts). This photograph shows Notre-Dame before its restoration and the old Saint-Michel bridge. The Saint-Charles bridge with the gallery (in the background) was demolished in 1878. This is the view that inspired the Corot painting now kept at the Musée Carnavalet.

Die Seine, der Quai des Orfèvres und Notre-Dame, um 1840/1843. Die Häuser auf diesem Abschnitt des Quai des Orfèvres wurden im 19. Jahrhundert abgerissen und durch den Palais de Justice ersetzt. Notre-Dame war zu dieser Zeit noch nicht restauriert. Der Pont Saint-Michel, den man hier sieht, ist der Vorläufer der heutigen Brücke. Im Hintergrund erkennt man den 1878 abgerissenen Pont Saint-Charles mit seiner Bebauung. Von dieser Ansicht ließ sich Corot zu einem Gemälde inspirieren, das sich heute im Musée Carnavalet befindet.

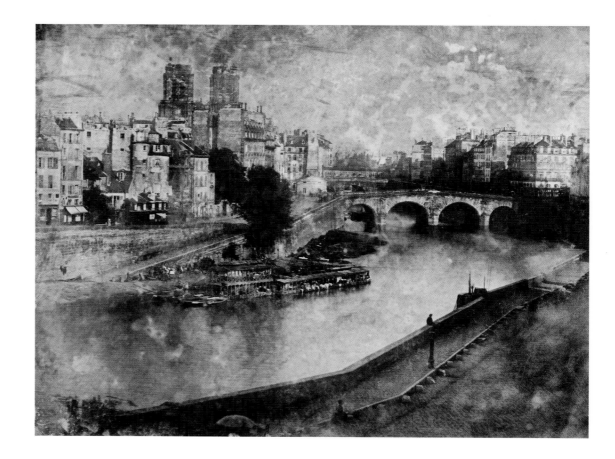

↓
Noël Marie Paymal Lerebours

Hôtel de Ville de Paris. Gravure sur plaque daguerrienne obtenue par le procédé Fizeau, publiée dans Excursions daguerriennes de Lerebours en 1841, et coloriée manuellement. Pour pallier l'unicité du daguerréotype et permettre sa reproduction, cette plaque va être convertie en plaque à graver propre à l'impression : le procédé Fizeau consiste à « mordre » le daguerréotype par l'emploi d'un mélange d'acides, 1841.

Hôtel de Ville de Paris. Engraving on a daguerrean plate obtained by the Fizeau process, published in Lerebours's Excursions daguerriennes in 1841, and hand-coloured. In order to overcome the daguerreotype's limitation as a single image, the plate was turned into a plate suitable for printing. Fizeau's process consisted in using a mixture of acids to etch the surface, 1841.

Das Hôtel de Ville. Handkolorierter Tiefdruck von der Daguerreotypie-Platte nach dem Verfahren von Fizeau, 1841 erschienen in Excursions daguerriennes von Lerebours. Um dem Unikatcharakter der Daguerreotypie zu begegnen und eine Möglichkeit zur Reproduktion zu schaffen, wurden wie bei dieser Aufnahme die fotografischen Platten in druckfähige Radierungen verwandelt. Nach dem Fizeau-Verfahren wird dazu die Daguerreotypie in einem Bad aus verschiedenen Säuren geätzt, 1841.

→
Charles Nègre

Le Stryge. Une des images les plus fortes de Charles Nègre : un portrait de son ami photographe Henri Le Secq sur la galerie de la tour nord de Notre-Dame. Nettement inspiré de la gravure de leur ami commun Meryon, ce calotype (tirage papier à partir d'un négatif papier) met superbement en valeur la dentelle de pierre des parois verticales, l'étonnante gargouille et, au pied de la tour, les vieilles maisons qui seront rasées par Haussmann. Une image et une composition nettement en avance sur leur temps, 1853.

Le Stryge. One of Charles Nègre's most powerful images: a portrait of his friend, the photographer Henri Le Secq, on the gallery of the north tower of Notre-Dame. Clearly inspired by the print by their mutual friend Meryon, this calotype (a paper print made with a paper negative) superbly brings out the lacy stonework of the walls, the surprising gargoyle and, at the foot of the tower, the old buildings that would later be razed by Haussmann. This image and its composition were very much ahead of their time, 1853.

Der Dämon. Es handelt sich um eines der eindrucksvollsten Bilder von Charles Nègre: ein Porträt des befreundeten Fotografen Henri Le Secq auf der Galerie des Nordturms von Notre-Dame. Die Kalotypie (Papierabzug von einem Papiernegativ) orientiert sich deutlich an einem Stich ihres gemeinsamen Freundes Meyron und bringt wunderbar das feine Gewebe der ornamentierten Wände zur Geltung, aber auch den imposanten Wasserspeier und unten die alten Häuser, die von Haussmann bald abgerissen werden sollten. Ein Bild und eine Komposition, die ihrer Zeit weit voraus waren, 1853.

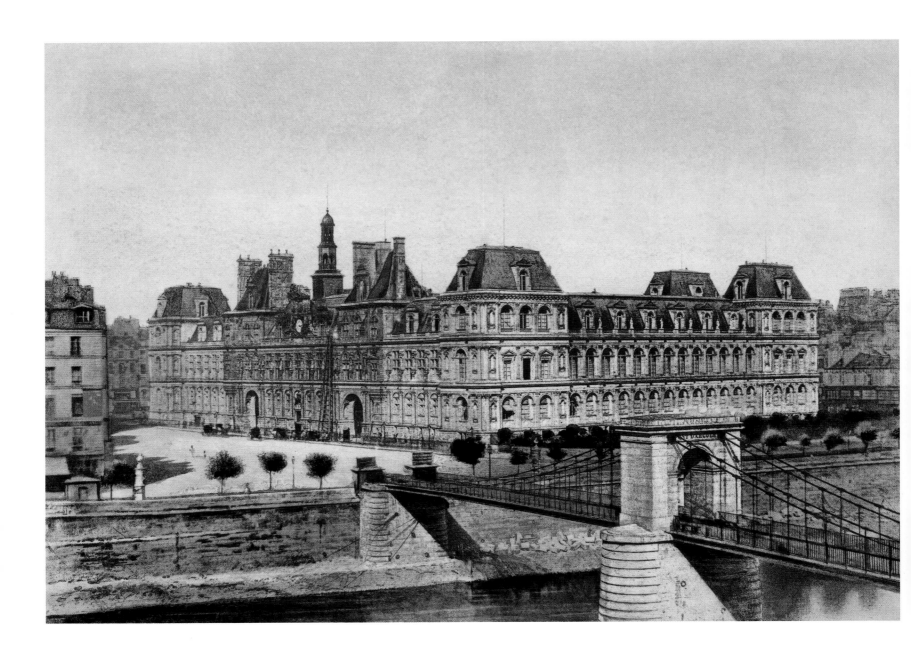

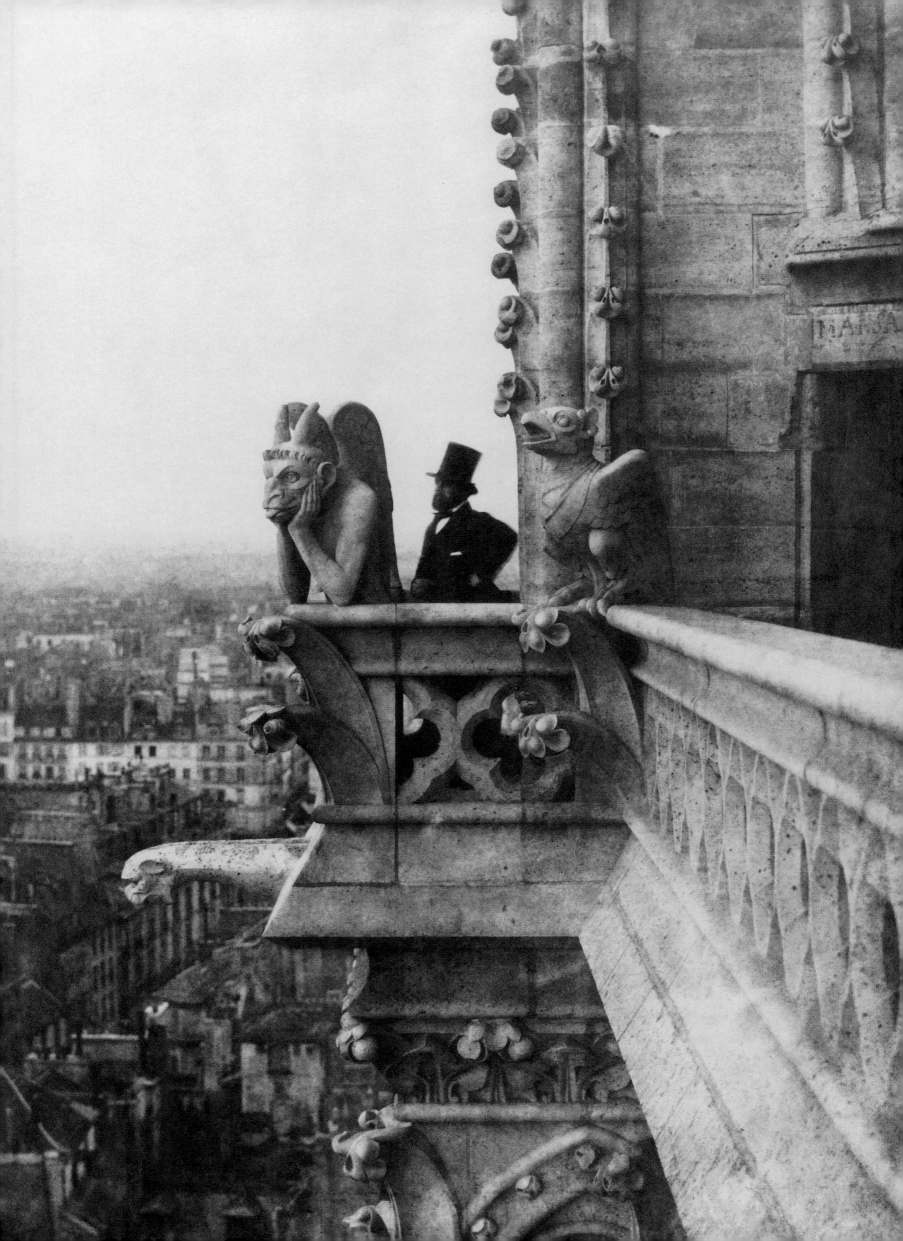

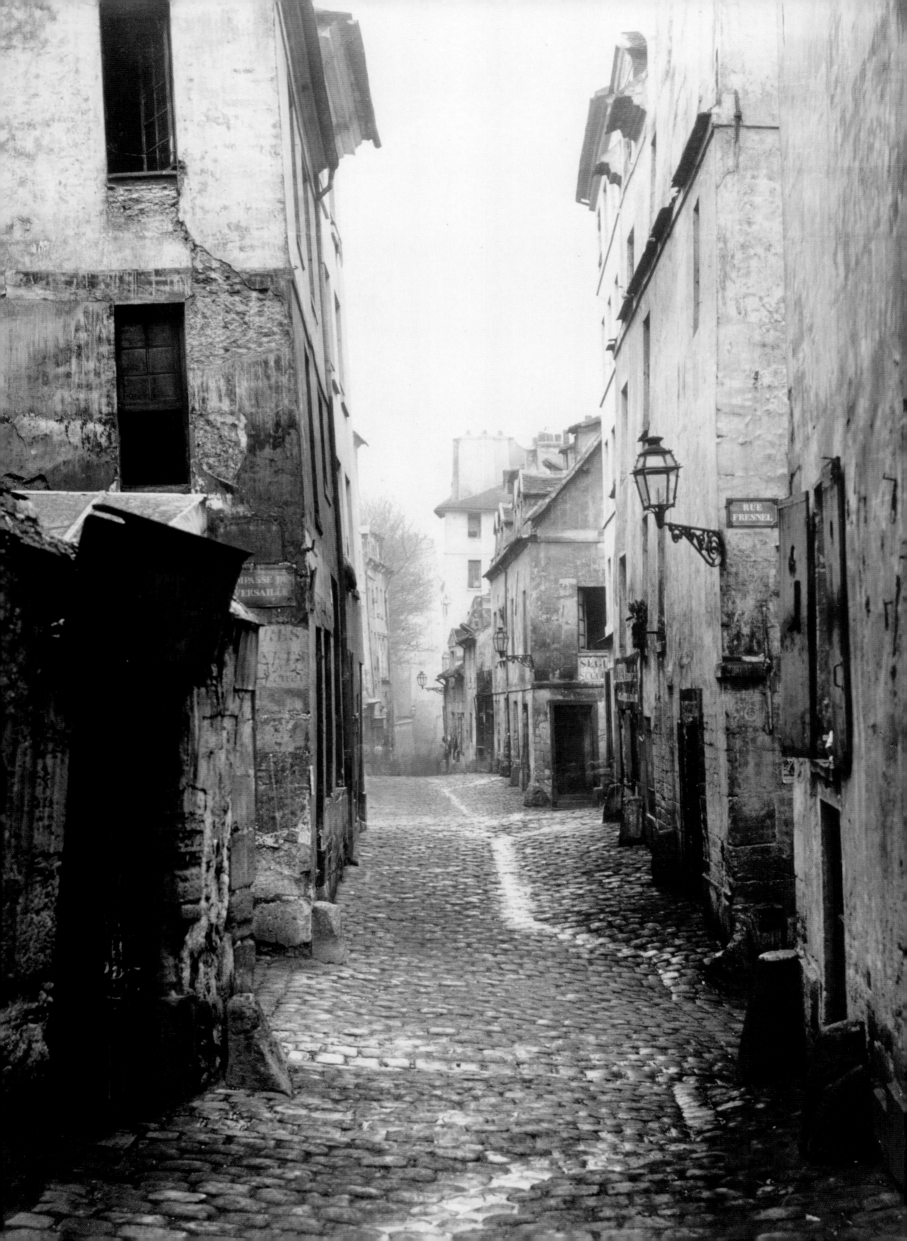

← **Charles Marville**

Rue Traversine. Déjà citée avant 1300, cette rue située à l'emplacement actuel du square Monge (5ᵉ arr.) a disparu lors du percement de la rue Monge. Un aspect du Paris moyen-âgeux, du Paris de Balzac et de sa Comédie humaine avec ses rues aux pavés disjoints, son caniveau central, ses bornes protégeant les bases des maisons des roues des chars, vers 1858.

Rue Traversine. Mentioned before 1300, this street located on the site of today's Place Monge (5th arr.) disappeared when Rue Monge was laid. It evokes medieval Paris and the Paris of Balzac's Comédie humaine with its uneven cobblestones, its central gutter and its bollards protecting the lower parts of houses from cartwheels, circa 1858.

Rue Traversine. Diese Straße, die bereits vor 1300 erstmals erwähnt ist, befand sich an der Stelle des heutigen Square Monge (5. Arrondissement). Sie verschwand bei der Anlage der Rue Monge. Das Bild vermittelt einen Eindruck vom mittelalterlichen Paris, das Balzac in Die menschliche Komödie beschrieben hat, mit Gassen, die in der Mitte ihres unebenen Pflasters eine Abwasserrinne hatten, und mit den Ecksteinen, die die Hauswände vor den Karrenrädern schützten, um 1858.

→ **Charles Nègre**

Joueur d'orgue de Barbarie. Photographié dans la cour même de Charles Nègre, ce personnage est typique des rues de la capitale. Le nombre de ces joueurs d'orgue devint si important que, devant les protestations des Parisiens, un décret de 1860 leur interdit de jouer dans les rues. « Il y a un contraste étrange entre la pose attentive, la physiono-mie émerveillée de ces enfants qui ont encore si peu vu, et que tout étonne, et l'expression de lassitude et de découragement du vieux musicien ambulant qui a vu tant de choses, lui. » (Ernest Lacan), vers 1850.

Barrel organ grinder. Photographed in the courtyard of Charles Nègre's own building, this figure was typical of the Parisian street scene. The numbers of these organ grinders grew so much that Parisian protests led to a decree of 1860 banning them from playing in the street. "There is a strange contrast between the attentive pose and marvelling expressions of these children who have seen so little, and the expression of weariness and discouragement of the old wandering musician, who has seen so much." (Ernest Lacan), circa 1850.

Leierkastenspieler. Die in Charles Nègres eigenem Hof entstandene Aufnahme zeigt eine typische Gestalt des Pariser Straßenlebens. Die Zahl solcher Drehorgelspieler nahm dermaßen zu, dass nach Protesten aus der Bevölkerung 1860 ein Gesetz verabschiedet wurde, das ihnen verbot, auf der Straße zu spielen: »Es besteht ein sonderbarer Kontrast zwischen der erwartungsvollen Haltung, dem entzückten Gesichtsausdruck der Kinder, die noch so wenig gesehen haben, die noch alles in Erstaunen versetzt, und dem abgespannten, mutlosen Ausdruck des alten Straßenmusikanten, der seinerseits schon so viel gesehen hat.« (Ernest Lacan), um 1850.

← **Charles Nègre**

Les Pifferari. Photographiés dans la cour du 21 quai de Bourbon, ces jeunes musiciens ambulants avaient pour instruments la cornemuse italienne et la flûte. Originaires des Abruzzes, ils sillonnaient les rues de Paris et appartenaient au paysage parisien des années 1850. Une composition pleine de naturel, 1853.

The Pifferaris. Photographed in the courtyard at 21 Quai de Bourbon, these travelling musicians played the Italian bagpipes and flute. They came from the Abruzzi and walked the streets of Paris, becoming part of the local landscape in the 1850s. This very natural composition dates from 1853.

Die Pifferari. Die jungen Straßenmusiker sind im Hof des Hauses Quai de Bourbon 21 aufgenommen. Ihre Instrumente sind ein italienischer Dudelsack und die Flöte. Die Pifferari stammten aus den Abruzzen. Auf den Pariser Straßen waren sie häufig anzutreffen und in den 1850er Jahren ein fester Bestandteil des Pariser Stadt-bildes. Eine überaus natürliche Komposi-tion, 1853.

↑
Thibault

Barricades avant l'attaque, rue Saint-Maur – 25 juin 1848. Lors des journées révolution-naires de juin 1848 qui feront plus de 300 morts en trois jours, Thibault, le 27 juin à 7 heures du matin, réalise depuis sa fenêtre plusieurs daguerréotypes des barricades érigées rue Saint-Maur. Les rues sont désertes, les volets fermés obéissant au mot d'ordre de sécurité. Cette image sera gravée et publiée par le journal L'Illustration. Sur un autre daguerréotype, pris le 26 juin au lendemain de l'attaque des troupes du géné-ral Lamoricière, on peut voir les Parisiens s'attroupant dans la rue devant les vestiges de la barricade, 1848.

Barricades before the attack, Rue Saint-Maur – 25 June 1848. During the revolutionary events of June 1848, in which over 300 people were killed in three days, Thibault made several daguerreotypes of the bar-ricades raised in Rue Saint-Maur. In these images taken from his window on 27 June at 7 in the morning, the streets are empty and the shutters closed, in accordance with instructions from the forces of law and order. This image was engraved and published by the journal L'Illustration. In another daguerreotype, taken on 26 June after the attack by General Lamoricière's troops, we can see the Parisians in the street gathering around what remains of the barricades, 1848.

Barrikaden vor dem Angriff, Rue Saint-Maur – 25. Juni 1848. Während der Revolu-tion von 1848, als es an drei Tagen im Juni über 300 Todesopfer gab, machte Thibault am 27. Juni um 7 Uhr morgens von seinem Fenster aus mehrere Aufnahmen der Barri-kaden in der Rue Saint-Maur. Die Straßen sind menschenleer, die Fensterläden ge-schlossen, wie es einer offiziellen Anweisung entsprach. Diese Aufnahme wurde als Stich von der Zeitschrift L'Illustration publiziert. Auf einer anderen, am 26. Juni entstandenen Aufnahme sieht man, wie sich die Pariser am Tag nach dem Angriff der Truppen von General Lamoricière auf der Straße vor den Überresten der Barrikade drängen, 1848.

→
Henri Le Secq

Proclamation de l'Empire. Novembre 1852. Les 21 et 22 novembre 1852, après le coup d'État du 2 décembre 1851 de Louis-Napoléon Bonaparte, les Français votèrent, par 7 824 189 oui contre 253 000 non, le rétablissement de l'Empire. La procla-mation sera faite devant l'Hôtel de Ville largement pavoisé. Le règne de Napoléon III sera marqué par un faste excessif, des travaux qui transformeront Paris et le début de la révolution industrielle, 1852.

Proclamation of the Empire. November 1852. On 21 and 22 November 1852, follow-ing the coup d'état by Louis-Napoleon Bonaparte on 2 December 1851, the French voted in favour of reinstating the empire by 7,824,189 to 253,000. The proclamation was made outside a Hôtel de Ville copiously hung with flags. The reign of Napoleon III was marked by excessive splendour, huge undertakings that transformed Paris and the start of the Industrial Revolution, 1852.

Die Proklamation des Kaiserreichs. Novem-ber 1852. Am 21. und 22. November 1852 stimmten die Franzosen nach dem Staats-streich Louis-Napoleon Bonapartes vom 2. Dezember 1851 mit 7 824 189 Jastimmen bei 253 000 Neinstimmen für die Wieder-errichtung des Kaiserreichs. Die Ausrufung des Kaiserreichs fand vor dem üppig beflagg-ten Hôtel de Ville statt. Die Regierungszeit Napoleons III. war von übertriebenem Pomp geprägt; damals wurde Paris grundlegend umgestaltet, und es begann die industrielle Revolution, 1852.

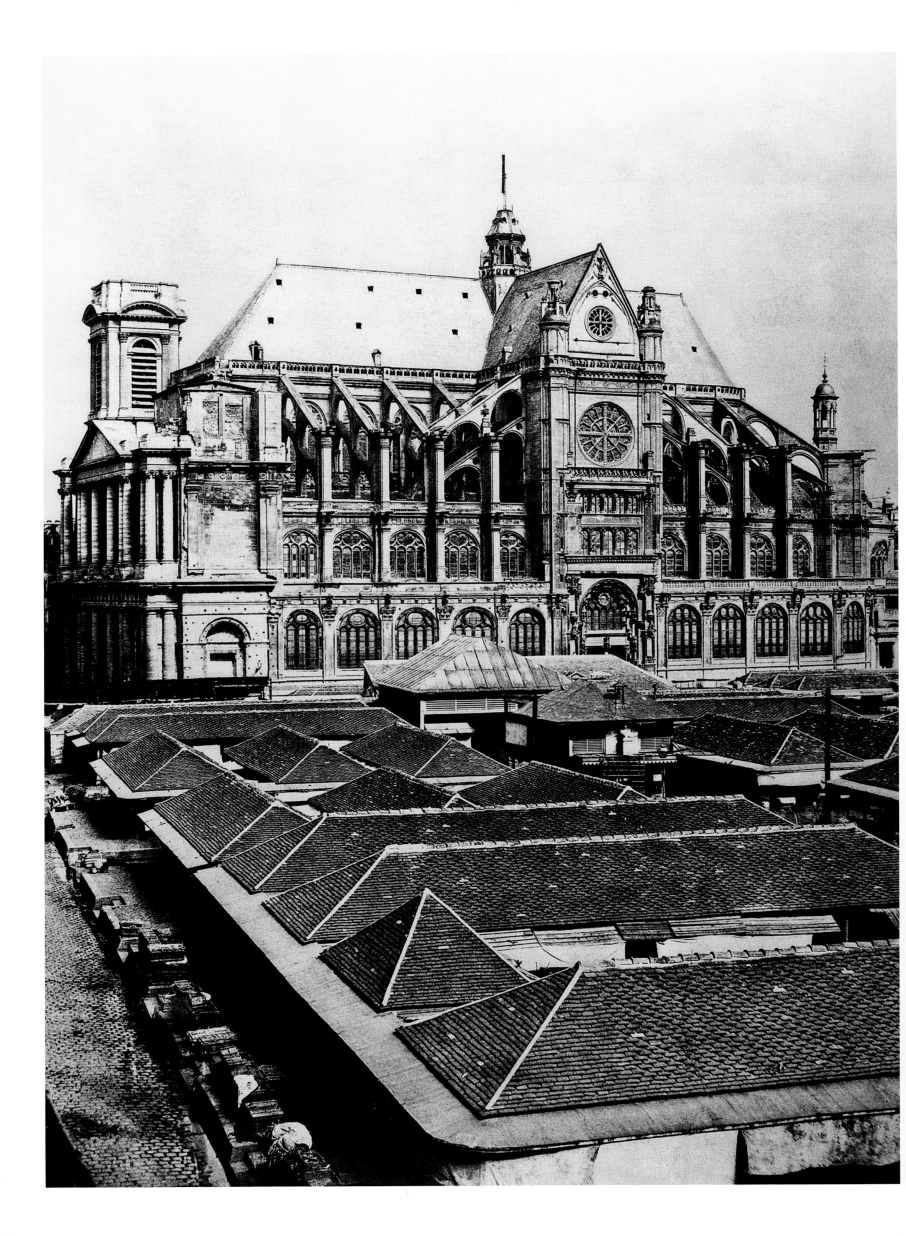

← **Édouard-Denis Baldus**

Le marché des Prouvaires. Situé devant l'église Saint-Eustache, ce marché existait depuis 1818. Des préaux de bois abritaient une multitude de petits marchands. C'est le premier marché des Halles de Paris qui cédera la place aux halles de Baltard, vers 1855.

Le Marché des Prouvaires. Located behind the church of Saint-Eustache, this market came into existence in 1818. Wooden enclosures housed a multitude of small traders. This was the first market in Les Halles, and it was replaced by Baltard's iron and glass Halles, circa 1855.

Der Marché des Prouvaires. Seit 1818 gab es diese Markthallen vor der Kirche Saint-Eustache. In den offenen hölzernen Unterständen boten eine Vielzahl von Kleinhändlern ihre Waren an. Diese ersten Markthallen von Paris sollten später den Hallen von Baltard weichen, um 1855.

↓ **Édouard Dontenville**

Construction des halles de Baltard, vers 1858. Napoléon III, qui détestait l'édifice de pierre construit en 1851 par Baltard, décida la construction de «parapluies de fer». L'architecte bâtit donc, de 1851 à 1870, l'ensemble des pavillons de fonte qu'il dota de gaz et d'eau courante. Ces pavillons seront à leur tour scandaleusement détruits en 1971.

Construction of Baltard's Les Halles, circa 1858. Napoleon III, who hated the stone building constructed by Baltard in 1851, decided on the construction of "iron umbrellas". And so, from 1851 to 1870, the architect built a set of cast-iron structures, equipping them with gas lighting and running water. These pavilions were in turn scandalously destroyed in 1971.

Die Markthallen von Baltard im Bau, um 1858. Napoleon III. fand das 1851 von Baltard errichtete Gebäude aus Stein schrecklich und verfügte den Bau von »Eisenschirmen«. Daraufhin errichtete der Architekt 1851 bis 1870 ein Ensemble von Pavillonbauten aus Gusseisen, die er mit einer Gasbeleuchtung und fließendem Wasser ausstattete. Die Pavillons wurden skandalöserweise 1971 abgerissen.

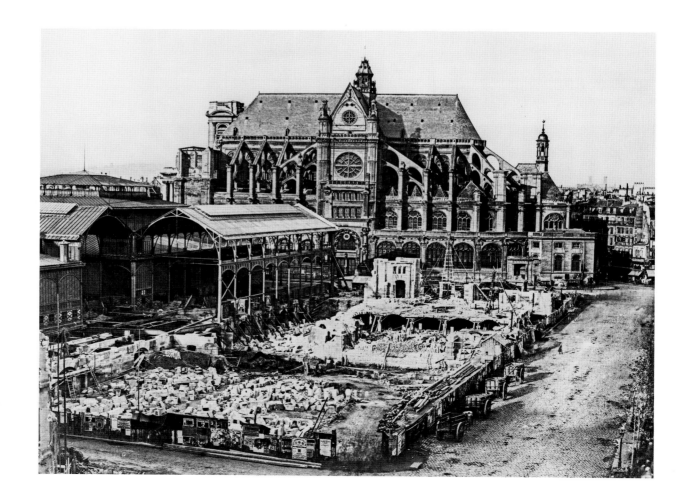

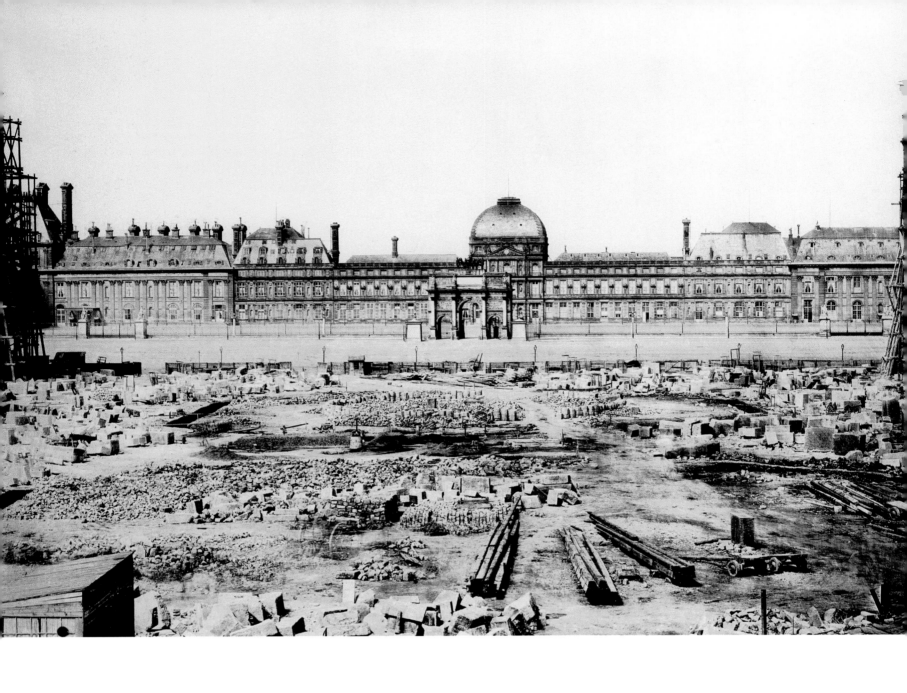

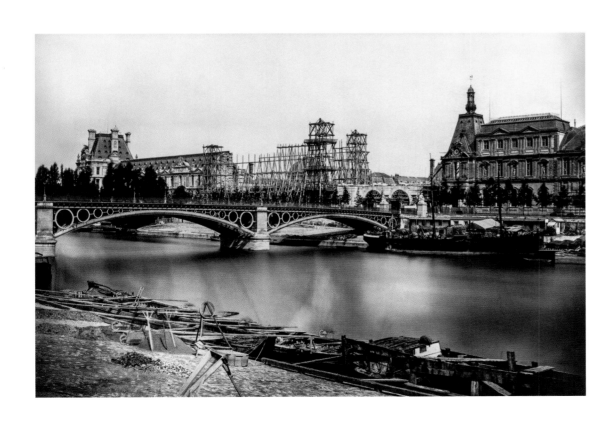

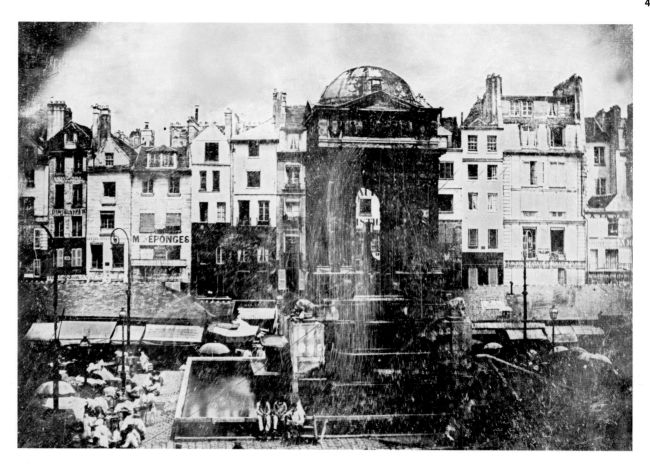

Édouard-Denis Baldus

Chantier du Nouveau Louvre. Après le coup d'État du 2 décembre 1851, le prince-président Napoléon Bonaparte, proclamé empereur un an plus tard, décide l'achèvement du Louvre. Celui-ci va être relié aux Tuileries, et pour cela la place du Carrousel est dégagée des bâtiments qui l'encombrent encore. Le 25 juillet 1852 commence la construction des nouvelles ailes du Louvre. Sur commande de l'architecte Lefuel, Baldus va réaliser, de 1855 à 1857, plus de 200 photographies réunies dans des albums qui seront offerts aux membres du gouvernement et à quelques souverains étrangers. L'image représente la façade du palais des Tuileries, ainsi que l'arc du Carrousel construit en 1806, qui commande l'entrée de la cour du palais. Sur l'énorme chantier travaillent plus de 3 000 ouvriers qui, du fait des longs temps de pose nécessaire, ne laissent que quelques traces fragiles de leurs activités. Ces travaux feront du Louvre l'un des plus grands palais du monde, vers 1855.

Work on the Nouveau Louvre. After the coup d'état of 2 December 1851, Napoleon Bonaparte, who was proclaimed Emperor a year later, decided to complete the Louvre by connecting it to the Tuileries Palace. To this end, the buildings still clustering in Place du Carrousel were cleared. On 25 July 1852 work began building the new wings of the Louvre. From 1855 to 1857, commissioned by the architect Lefuel, Baldus took over 200 photographs, which were bound in albums and presented to members of the government and foreign rulers. This picture shows the façade of the Tuileries Palace and the Arc du Carrousel, built in 1806, which controls entrance to the palace courtyard. Over 3,000 workmen were busy on this vast construction project, but because of the long exposure time only a few faint traces of their activity can be observed here. This work made the Louvre one of the biggest palaces in the world, circa 1855.

Baustelle des Nouveau Louvre. Nachdem Louis-Napoleon Bonaparte am 2. Dezember 1851 durch einen Staatsstreich die Macht ergriffen hatte – ein Jahr später ließ er sich zum Kaiser krönen –, fasste er den Entschluss, den Komplex des Louvre zu vervollständigen. Er sollte mit dem Tuilerien-Schloss verbunden werden, und dazu wurden auf der Place du Carrousel die Gebäude abgerissen, die diesem Vorhaben im Wege standen. Die Bauarbeiten für die neuen Flügel des Louvre begannen am 25. Juli 1852. Im Auftrag des Architekten Lefuel machte Baldus zwischen 1855 und 1857 mehr als 200 Aufnahmen von den Bauarbeiten. Sie wurden in Alben zusammengestellt, die man den Regierungs-mitgliedern und einigen ausländischen Herrschern als Geschenk überreichte. Das Bild zeigt die Fassade des Tuilerien-Schlosses sowie den 1806 errichteten Arc du Carrousel, der den Eingang zum Hof des Schlosses markiert. Auf der riesigen Baustelle waren über 3 000 Arbeiter beschäftigt, die aufgrund der damals noch notwendigen langen Belichtungszeiten auf der Aufnahme nur ganz schwache Spuren ihrer Bewegungen hinterlassen haben. Durch diese Baumaßnahmen wurde der Louvre zu einem der größten Schlossbauten der Welt, um 1855.

Anon.

Construction du pavillon de la Trémoille, au Nouveau Louvre. Photographie du premier pont de fer construit de 1831 à 1834, démoli en 1930 et remplacé en 1936 par l'actuel pont en béton du Carrousel. Derrière lui, les travaux sud du chantier du Louvre avec la construction du pavillon de la Trémoille et l'ouverture d'un triple guichet (ici en chantier) entre ce pavillon et le pavillon de Lesdiguière, 1852–1855.

Construction of the Pavillon de la Trémoille at the Nouveau Louvre. Photograph of the first iron bridge, built between 1831 and 1834, then demolished in 1930 and replaced in 1936 by the current Carrousel bridge in concrete. Behind it, the southern end of the Louvre building site, where the Pavillon de la Trémoille is being built and the triple gate (under construction) was opened up between this pavilion and the Lesdiguière Pavilion, 1852/1855.

Der Bau des Pavillon de la Trémoille des Nouveau Louvre. Die Aufnahme zeigt die 1831 bis 1834 errichtete Eisenbrücke, die 1930 abgerissen und 1936 durch den heutigen Pont du Carrousel aus Beton ersetzt wurde. Hinter der Brücke sieht man den südlichen Teil der Baustelle am Louvre mit dem Pavillon de la Trémoille (noch im Bau) und der Anlage von drei Öffnungen zwischen diesem und dem Pavillon de Lesdiguière, 1852/1855.

Anon.

La Fontaine et le marché des Innocents. La fontaine des Innocents, sculptée par Jean Goujon en 1547–1549, était adossée à l'église du même nom. En 1785, l'église et le cimetière vont disparaître pour faire place à un marché aux légumes au centre duquel sera transportée la fontaine. Après la suppression de ce marché en 1865, remplacé par les halles de Baltard, cette fontaine sera à nouveau déplacée et installée à son emplacement actuel, vers 1845.

The Fontaine and the Marché des Innocents. The Innocents fountain, sculpted by Jean Goujon in 1547–1549, stood in front of the church of the same name. In 1785 the church and the cemetery disappeared to make way for a vegetable market, at the centre of which the fountain was placed. After the removal of this market in 1865, when it was replaced by Baltard's Halles, the fountain was moved to where it stands today, circa 1845.

Die Fontaine und der Marché des Innocents. Die Fontaine des Innocents (1547–1549) mit dem Skulpturenschmuck von Jean Goujon befand sich ursprünglich an der Außenwand der gleichnamigen Kirche. 1785 mussten die Kirche und der zugehörige Friedhof einem Gemüsemarkt weichen, in dessen Mitte der Brunnen aufgestellt wurde. Nachdem der Markt 1865 aufgelöst und durch die Markthallen von Baltard ersetzt worden war, wurde der Brunnen an seinen heutigen Standort versetzt, um 1845.

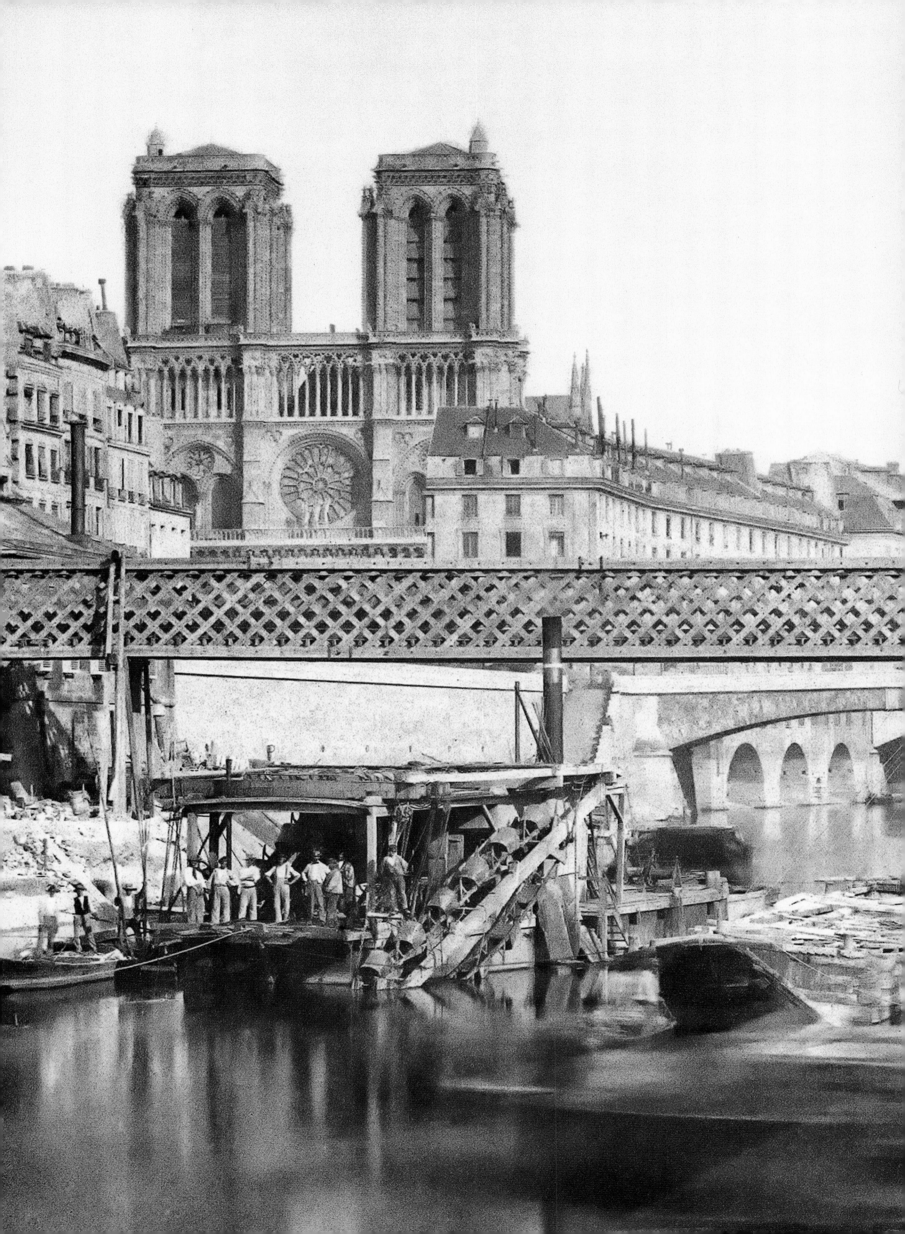

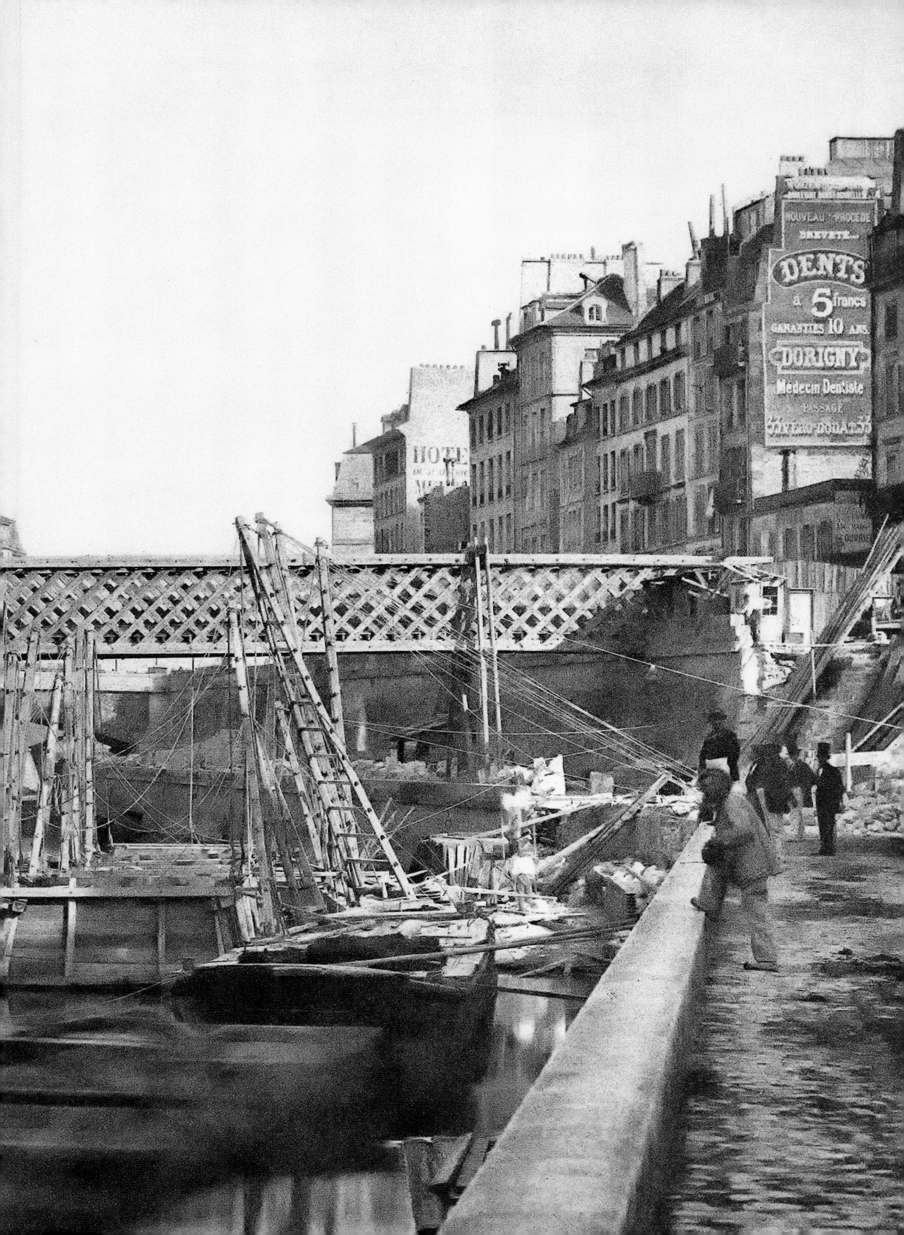

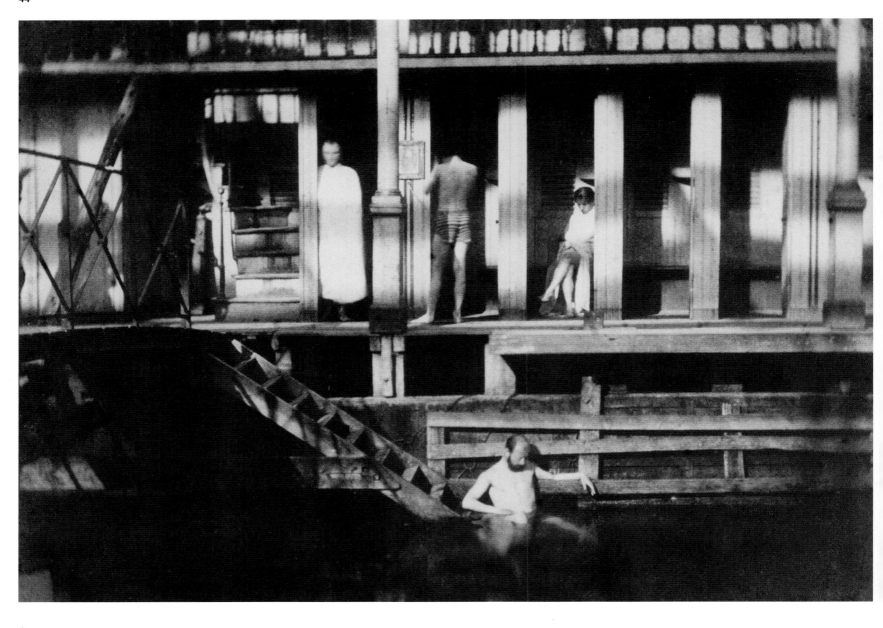

Henri Le Secq

Bains publics, 1852.

Public baths, 1852.

Öffentliche Badeanstalt, 1852.

Léon et Lévy

Bains et bateau-lavoir en amont du pont Neuf. Amarrés aux rives de la Seine, écoles de natation et bains publics se succèdent. Bains de la Samaritaine (en amorce de l'image). Bains de fleurs, bains chauds, bains froids, bains à la russe attirent chacun leur public, du plus bourgeois au plus populaire. Les lavoirs, fort nombreux, mêlent une population populaire et domestique qui vient y battre le linge en s'interpellant bruyamment, 1855–1860.

Baths and laundry boats upstream of Pont Neuf. Moored on the banks of the Seine was a succession of swimming schools and public baths, including the Samaritaine baths (edge of the image). Flower baths, hot baths, cold baths and Russian-style baths all attracted their own public, from the most bourgeois to the most popular. Working-class women and servants came to the many laundry boats to beat their linen and chat loudly, 1855/1860.

Schwimmende Badeanstalten oberhalb des Pont Neuf. An den Seineufern der Hauptstadt lagen zahlreiche Schwimmschulen und Badeanstalten vertäut. Einrichtungen wie die Bains de la Samaritaine (angeschnitten), die Bains de fleurs, Warm- und Kaltbäder oder russische Bäder sprachen jeweils ein besonderes Publikum an, vom gehobenen Bürgertum bis zum Arbeitermilieu. Durch die zahlreichen Waschhäuser kamen einfache Leute und Hausangestellte hinzu, die dort die Wäsche klopften und sich dabei lautstark unterhielten, 1855/1860.

p. 42/43
Hippolyte-Auguste Collard

Construction du pont Saint-Michel. La construction du pont Saint-Michel reliant l'île de la Cité à la place Saint-Michel sur la rive gauche aura été l'un des gros travaux de l'époque. On découvre ici la passerelle provisoire, le chantier et la drague sur le fleuve. Au fond Notre-Dame, face à elle quelques vieilles maisons du marché Neuf qui seront démolies pour faire place au bâtiment de la préfecture de Police et, sur le côté, l'ancien Hôtel-Dieu et les «cagnards» (voûtes) au ras du fleuve, 1857.

Construction of the Saint-Michel bridge. This new bridge connecting the Île de la Cité to Place Saint-Michel on the Left Bank was one of the major undertakings of the day. Here we see the temporary footbridge, the building site and dredging the Seine. In the background, Notre-Dame, facing a few old buildings of the Marché Neuf which were demolished to make way for the Préfecture de Police and, on the side, the former Hôtel-Dieu and the cagnards (vaults) along the river, 1857.

Der Pont Saint-Michel im Bau. Die Brücke zwischen der Île de la Cité und der Rive Gauche zählte zu den Großprojekten dieser Zeit. Man erkennt hier den provisorischen Steg über die Seine, die Baustelle und einen Schwimmbagger auf dem Fluss. Im Hintergrund sieht man Notre-Dame, davor einige ältere Häuser auf dem Marché Neuf, die später abgerissen wurden, um Platz für das Gebäude der Polizeipräfektur zu schaffen, sowie seitlich das alte Hôtel-Dieu und die »cagnards«, Bögen in der Stützmauer am Seineufer, 1857.

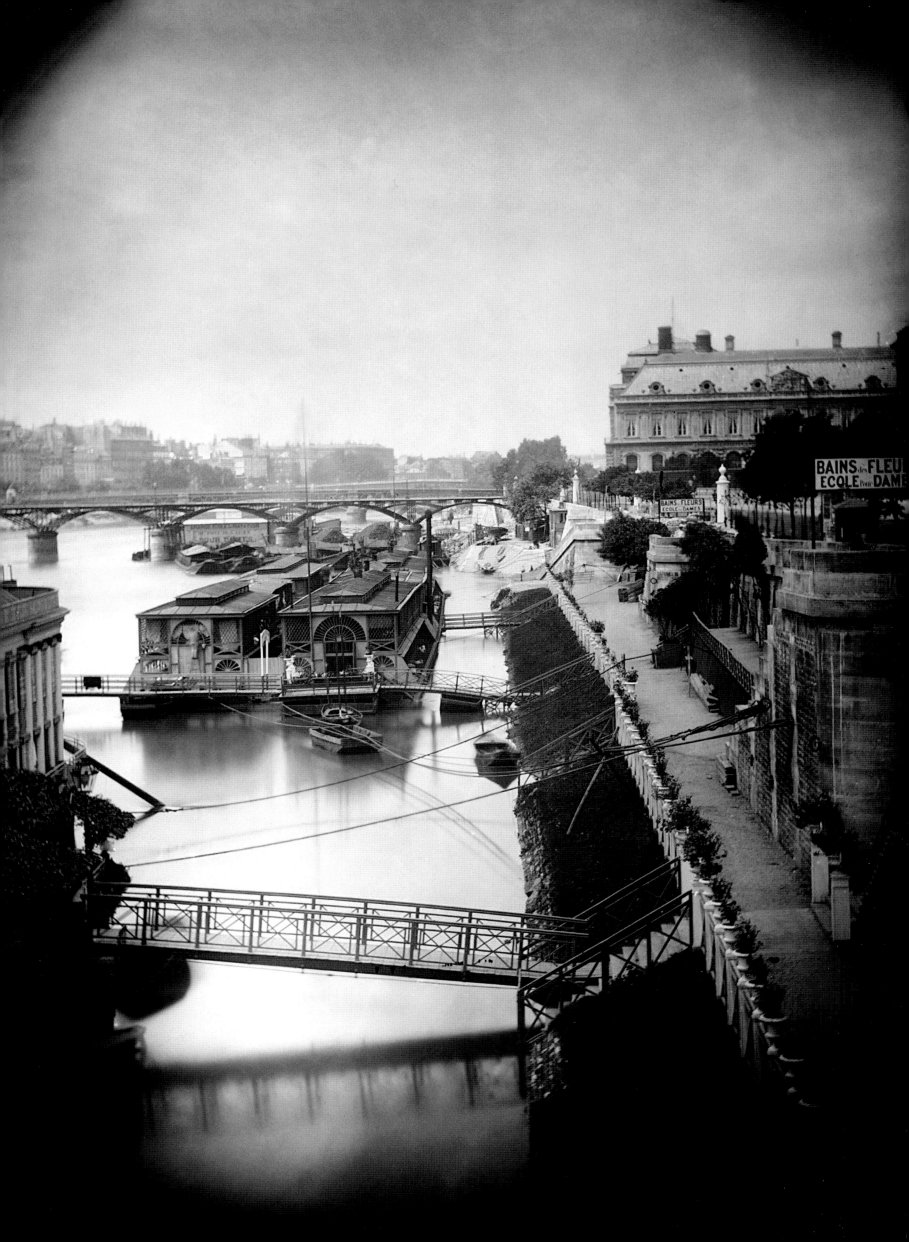

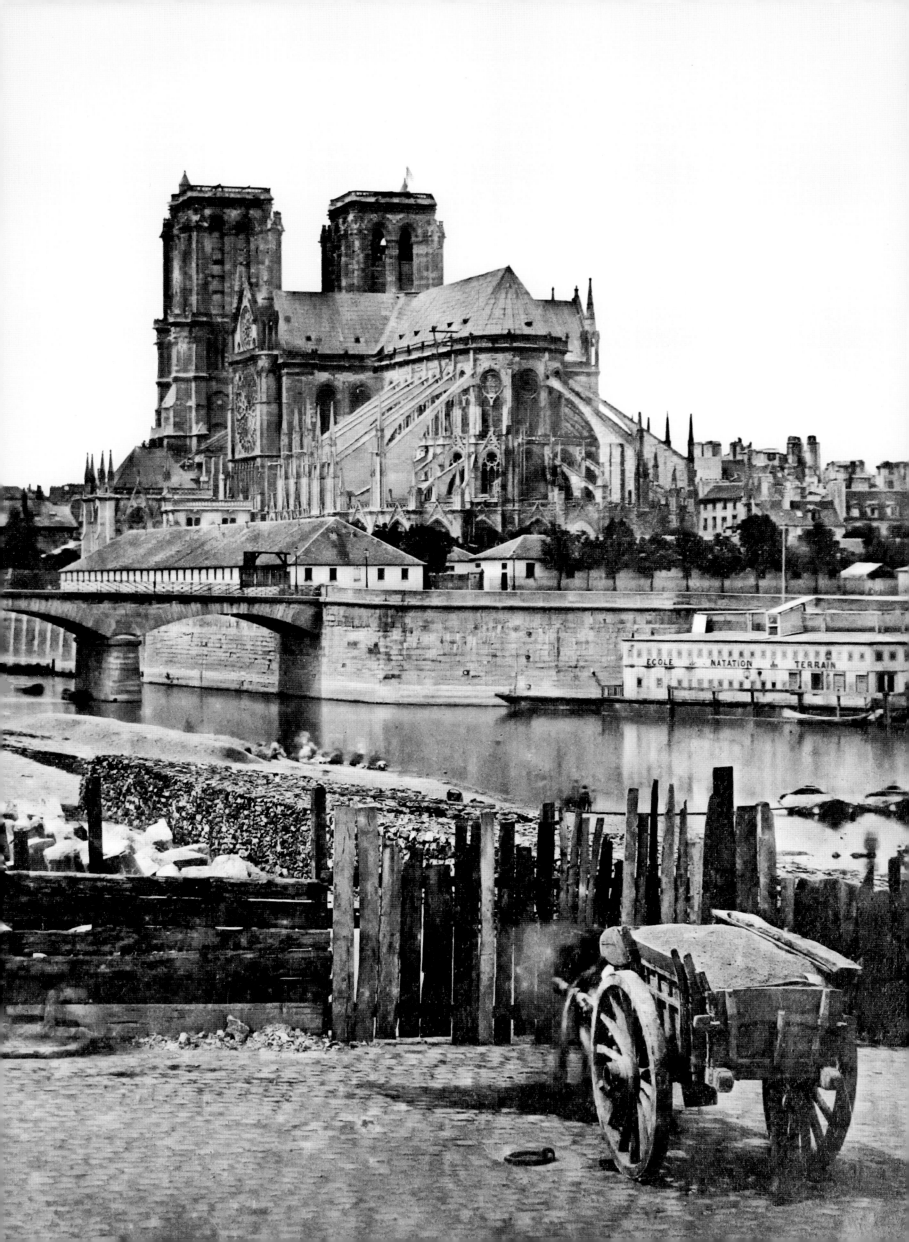

ECOLE de NATATION du TERRAIN

Les Misérables,
Victor Hugo, 1862

Jules Coupier

Chevet de Notre-Dame (détail). Les travaux de réfection de la cathédrale ont commencé, mais Notre-Dame ne possède pas encore la flèche que va lui ajouter Viollet-le-Duc en 1860 et qui s'élèvera à 90 mètres au-dessus du sol. Le bâtiment blanc au pied de l'île de la Cité est l'une des écoles de natation installées le long des rives de la Seine, 1852.

The Chevet of Notre-Dame (detail). Work on renovating Notre-Dame had begun, but Viollet-le-Duc had yet to add the spire that would rise 90 metres into the sky. The white building at the bottom of Île de la Cité is one of the swimming schools installed along the banks of the Seine, 1852.

Der Chor von Notre-Dame (Ausschnitt). Hier haben die Restaurierungsarbeiten an der Kathedrale bereits begonnen, Notre-Dame hat aber noch nicht den bis in eine Höhe von 90 Metern über dem Boden emporragenden Dachreiter, den Viollet-le-Duc erst 1860 hinzufügen wird. Das weiße Gebäude vor der Ufermauer der Île de la Cité ist eine der Schwimmschulen, die an der Seine zu finden waren, 1852.

Charles Nègre

Scène de marché au port de l'Hôtel de Ville. Il s'agit là d'un des tout premiers véritables instantanés de l'histoire de la photographie. Le peu de sensibilité du procédé (négatif papier) et le caractère rudimentaire des optiques sont les causes du flou de l'image, défaut qui, sous la lecture plus moderne, lui confère aujourd'hui un dynamisme surprenant. Charles Nègre a également peint un tableau de cette scène qu'il a exposé au Salon de 1850, 1851–1852.

Market scene at the Port de l'Hôtel de Ville. This is one of the first real snapshots in the history of photography. The blurriness of the image is due to the lack of sensitivity of the process (paper negative) and the crudeness of the lenses, although from a modern viewpoint this flaw bestows a surprising dynamism to the picture. Charles Nègre also painted a picture of this scene and exhibited it at the Salon of 1850, 1851/1852.

Marktszene am Port de l'Hôtel de Ville. Dieses Bild ist eine der ersten Momentaufnahmen in der Geschichte der Fotografie. Die Unschärfe des Bildes geht auf die geringe Lichtempfindlichkeit des Materials (Papiernegative) und die noch rudimentär entwickelten optischen Eigenschaften der Kamera zurück, ein Mangel, durch den das Bild aber, zumindest für den heutigen Betrachter, eine überraschende Dynamik erhält. Charles Nègre hat diese Szene auch in einem Gemälde festgehalten, das im Salon des Jahres 1850 zu sehen war, 1851/1852.

« *Paris montre toujours les dents.
Quand il ne gronde pas, il rit.* »

" *Paris always shows its teeth.
When it is not scolding, it is laughing.* "

» *Paris zeigt immer die Zähne.
Wenn es sie nicht fletscht, lacht es.* «

VICTOR HUGO, *LES MISÉRABLES,* **1862**

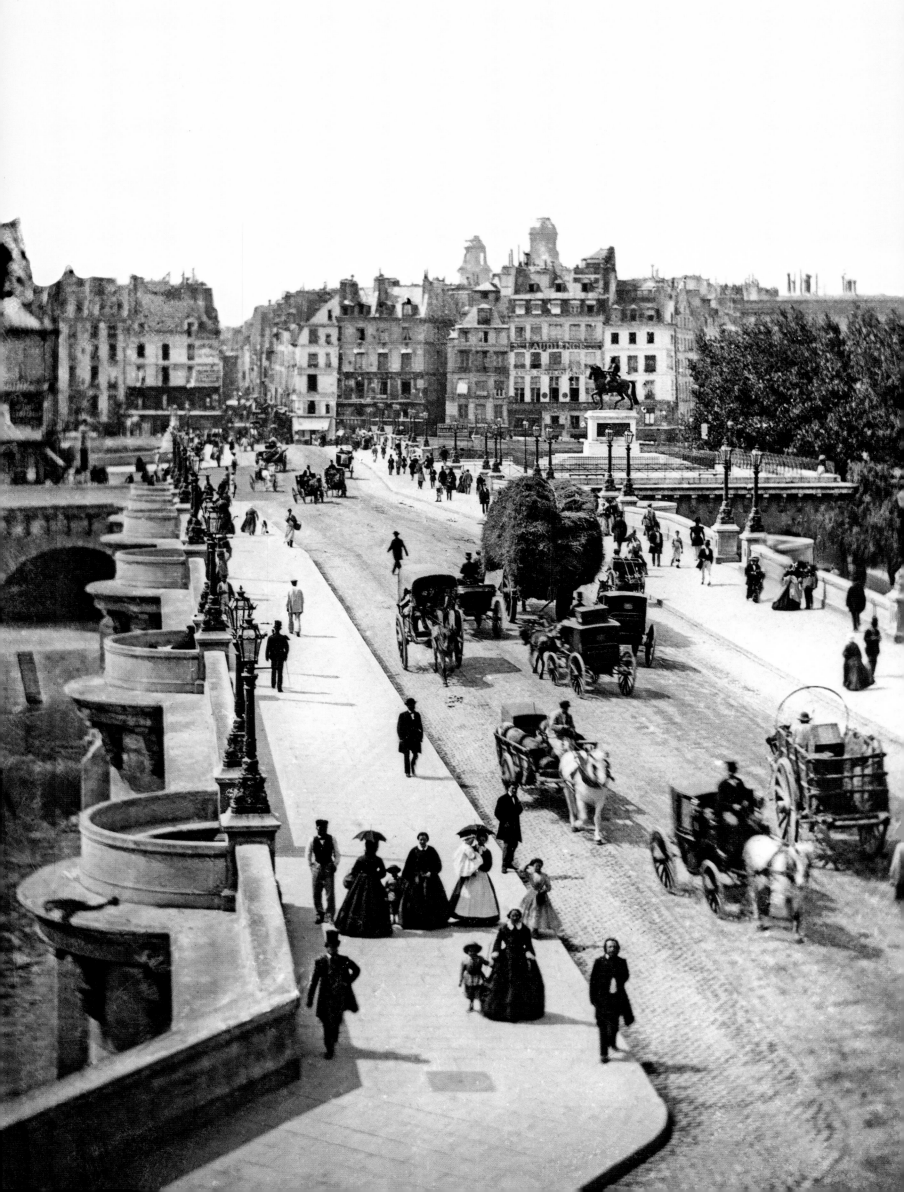

←
Anon.

Boulevard de la Madeleine et boulevard des Capucines, 1870.

Boulevard de la Madeleine and Boulevard des Capucines, 1870.

Boulevard de la Madeleine und Boulevard des Capucines, 1870.

←
Adolphe Braun

Le pont Neuf. Vue prise vers la rue Dauphine. C'est le monument roi, le pont le plus célèbre de Paris dont la première pierre fut posée en 1578 par Henri III. Terminé en 1605, le corps de construction du pont, en dépit de multiples restaurations, est le même depuis quatre siècles, d'où l'expression populaire « se porter comme le pont Neuf ». Il est « ce que le cœur est dans le corps humain : le centre du mouvement et de la circulation » (Louis-Sébastien Mercier, Tableau de Paris, 1781), 1861–1862.

Pont Neuf. View taken in direction Rue Dauphine. This is the king of monuments, the most famous bridge in Paris, the first stone of which was laid by Henry III in 1578. It was completed in 1605. In spite of frequent restorations, the basic structure of the bridge has been the same for four centuries. Hence the popular expression "se porter comme le pont Neuf" (to be as right as rain). It is "what the heart is in the human body: the centre of movement and circulation" (Louis-Sébastien Mercier, Tableau de Paris, 1781), 1861/1862.

Der Pont Neuf. Aufnahme in Richtung Rue Dauphine. Der Pont Neuf mit dem Königsdenkmal ist wohl die berühmteste Brücke von Paris. Heinrich III. legte 1578 den Grundstein, 1605 wurde sie vollendet. Der Korpus der Brückenkonstruktion ist trotz zahlreicher Restaurierungen seit 400 Jahren erhalten geblieben, daher die Redensart »se porter comme le Pont Neuf« (kerngesund sein). Die Brücke ist, »was das Herz im menschlichen Körper ist: das Zentrum der Bewegung und des Kreislaufs« (Louis-Sébastien Mercier, Tableau de Paris, 1781), 1861/1862.

→
Ferrier et Soulier

Jardin des Tuileries. Le jardin des Tuileries vu depuis la place de la Concorde : un lieu de promenade accessible aux Parisiens. « Nous voyons se promener, dans les allées des jardins publics, d'élégantes familles, les femmes se traînant avec un air tranquille au bras de leurs maris dont l'air solide et satisfait révèle une fortune faite et le contentement de soi-même. » (Charles Baudelaire), 1855–1860.

Jardin des Tuileries. The Jardin des Tuileries seen from Place de la Concorde, an accessible site for promenading Parisians. "Along the paths in the parks, elegant families are seen out walking, the women dragging themselves along with a tranquil expression on their husband's arm, the latter's solid and smug expression revealing a fortune made and self-contentment." (Charles Baudelaire), 1855/1860.

Der Jardin des Tuileries. Der Tuilerien-Garten von der Place de la Concorde aus gesehen: ein Ort, an dem die Pariser spazieren gehen konnten. »Bald wieder sehen wir in den Alleen der öffentlichen Gärten elegante Familien nachlässig auf und ab wandeln; die Frauen hängen mit ruhiger Miene am Arm ihrer Gatten, deren solides und behagliches Aussehen ein gemachtes Vermögen und Selbstzufriedenheit verraten.« (Charles Baudelaire), 1855/1860.

50

L'Éducation sentimentale,
Gustave Flaubert, 1869

Blanchisseuses. Une vue stéréoscopique caractéristique des scènes de genre qui plaisent au public. L'eau n'étant pas distribuée dans tous les immeubles, le linge à laver était confié aux blanchisseuses. Les unes battant le linge dans les lavoirs installés sur les bords de Seine, les autres dans des lavoirs municipaux. Le linge était ensuite repassé au petit fer. C'est l'illustration de la boutique de Gervaise: «Ces ouvrières en sueur qui tapaient le fer de leurs bras nus, tout ce coin pareil à une alcôve, où traînait le déballage des dames du quartier.» (Émile Zola, L'Assommoir, 1877), vers 1860.

Laundrywomen. A stereoscopic view characteristic of the genre scenes that were popular with the public. Not all buildings had running water, so washing was entrusted to laundrywomen. Some beat the linen in laundry boats along the banks of the Seine, others in municipal laundries. The linen was then pressed with a small iron. This is an illustration of Gervaise's shop: "the sweaty, bare-armed girls, banging their irons down, the whole place littered with underclothes belonging to women of the neighbourhood …" (Émile Zola, L'Assommoir, 1877), circa 1860.

Wäscherinnen. Stereoskopisch aufgenommene Genreszenen wie diese kamen beim Publikum besonders gut an. Da nicht alle Gebäude fließendes Wasser hatten, wurde die Wäsche zur Reinigung oft Wäscherinnen gegeben. Manche klopften die Wäsche in den Waschhäusern an der Seine, andere in den städtischen Anstalten. Die Wäsche wurde dann mit dem Bügeleisen geglättet. Man meint, in die Waschstube der Gervaise zu blicken: »diese schweißbedeckten Arbeiterinnen, die mit ihren nackten Armen die Bügeleisen auftappten, dieser ganze, einem Alkoven gleichende Winkel, in dem herumlag, was die Damen aus dem Viertel ausgezogen hatten« (Émile Zola, L'Assommoir, 1877), um 1860.

« Les arbres des boulevards, les vespasiennes, les bancs, les grilles, les becs de gaz, tout fut arraché, renversé ; Paris, le matin, était couvert de barricades. »

" The trees on the boulevards, the urinals, the benches, the gratings, the gas-burners, everything was torn off and thrown down. Paris, that morning, was covered with barricades."

» Die Bäume der Boulevards, die öffentlichen Bedürfnisanstalten, Bänke, Gitter, Gasbrenner, alles wurde abgerissen, umgestürzt. Paris war am Morgen mit Barrikaden bedeckt.«

GUSTAVE FLAUBERT, *L'ÉDUCATION SENTIMENTALE*, 1869

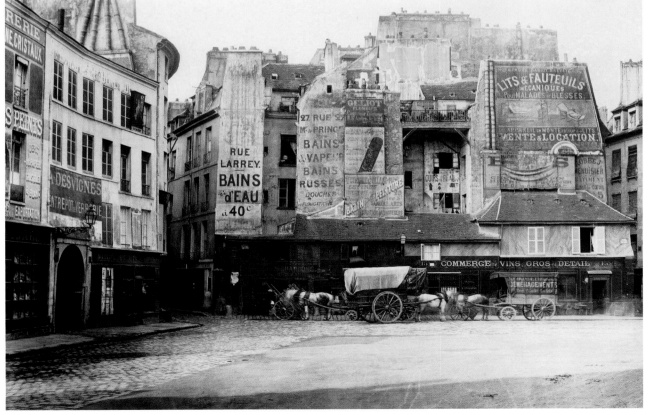

La place Saint-André-des-Arts. Dans la longue et remarquable série d'images réalisées par Marville sur le Paris d'avant les démolitions d'Haussmann, celle illustrant la place Saint-André-des-Arts donne à voir une place qui, architecturalement, n'a guère changé. Seules les grandes publicités peintes – particulièrement intéressantes – ont disparu, vers 1860.

Place Saint-André-des-Arts. In the long and remarkable series of images taken by Marville before Haussmann's demolitions, the one of Place Saint-André-des-Arts shows a square that has hardly changed in architectural terms. The only thing to have gone are the very interesting big painted advertisements, circa 1860.

Die Place Saint-André-des-Arts. Die Ansicht aus der umfangreichen und bedeutenden Folge von Aufnahmen, in denen Charles Marville das Paris vor den großen Abbrucharbeiten von Haussmann festgehalten hat, zeigt einen Platz, der sich architektonisch bis heute kaum verändert hat. Nur die großen gemalten – besonders interessanten – Reklameanzeigen auf den Hauswänden sind verschwunden, um 1860.

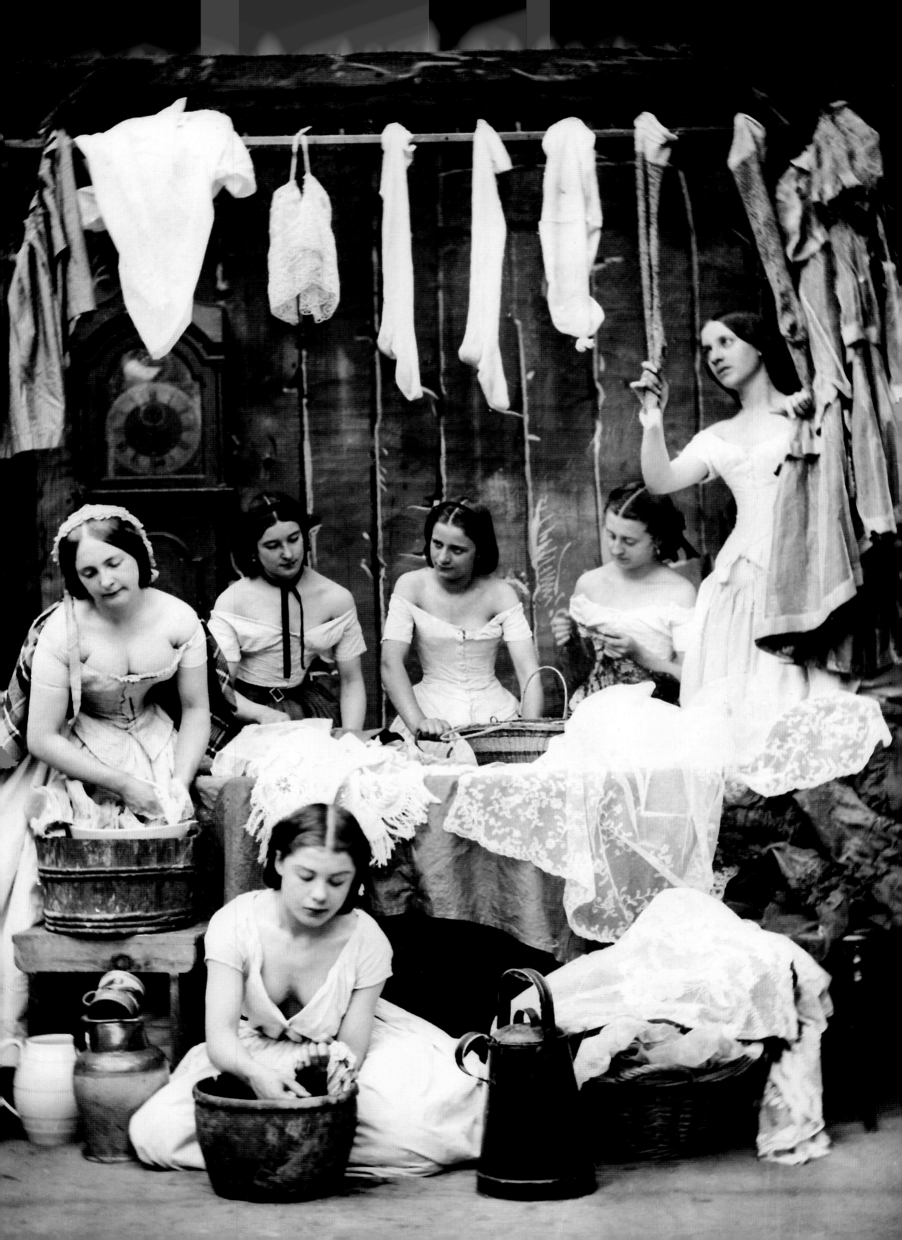

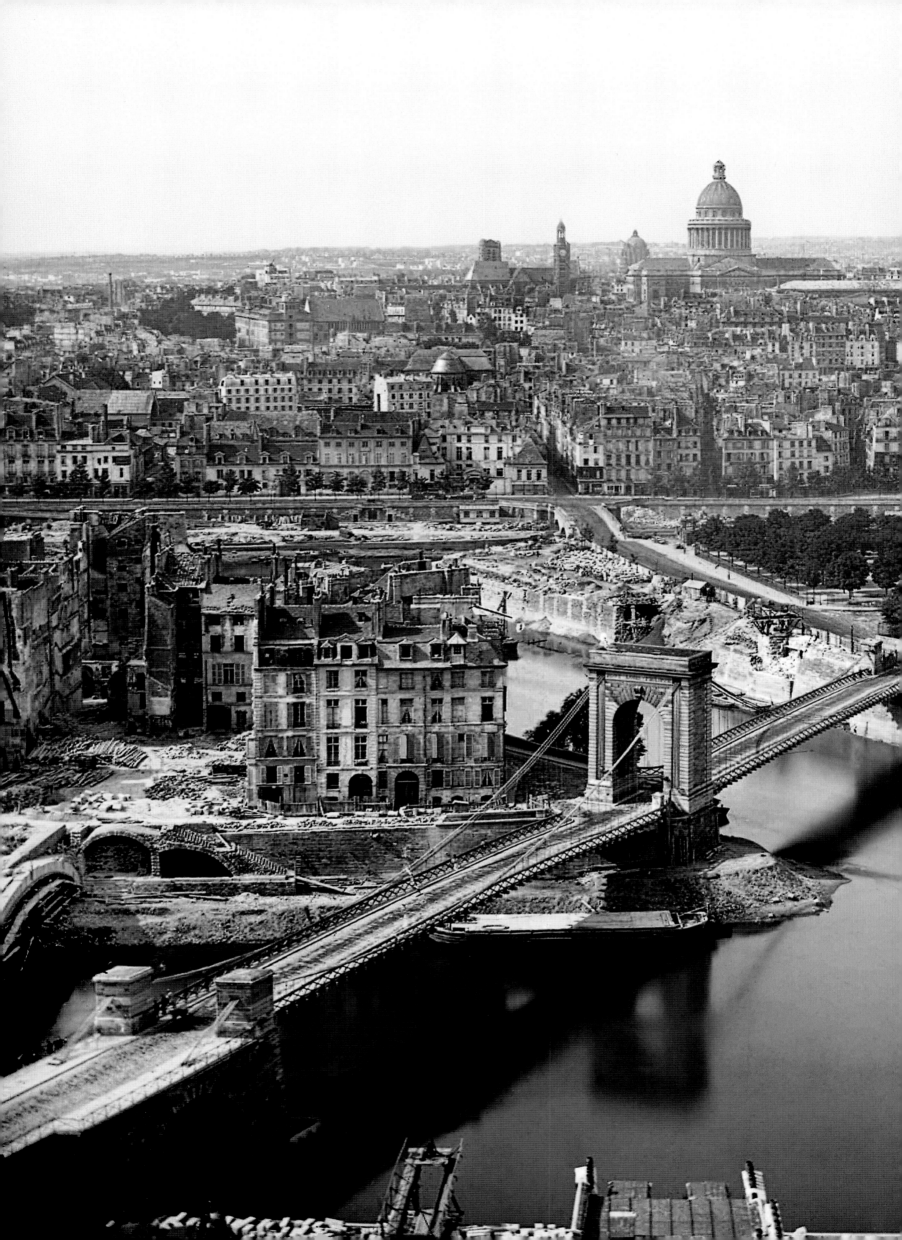

← **Ferrier et Soulier**

Le pont Louis-Philippe et l'île Saint-Louis. Percement de la rue Joachim du Bellay sur l'île Saint-Louis dans le prolongement du pont Louis-Philippe. Tout un ensemble de maisons du Moyen Âge disparaîtra, tout comme plus tard le pont suspendu et à péage Louis-Philippe, construit en 1838, et le pont Rouge, reliant les îles Saint-Louis et de la Cité, qui sera remplacé par l'actuel pont Saint-Louis, vers 1860.

The Pont Louis-Philippe and Île Saint-Louis. Opening of Rue Joachim du Bellay on Île Saint-Louis, extending the pont Louis-Philippe. A whole set of medieval houses would later disappear, as, subsequently, would the suspension, fee-charging Pont Louis-Philippe, built in 1838, and Le Pont Rouge, a bridge linking the Île Saint-Louis and Île de la Cité, which was replaced by today's Pont Saint-Louis, circa 1860.

Der Pont Louis-Philippe und die Île Saint-Louis. Anlage der Rue Joachim du Bellay auf der Île Saint-Louis in Verlängerung des Pont Louis-Philippe. Dabei musste ein ganzes Ensemble mittelalterlicher Häuser ebenso weichen wie später die mautpflichtige Hängebrücke Louis-Philippe von 1838 und der Pont Rouge, der die Île Saint-Louis mit der Île de la Cité verband und der später durch den heutigen Pont Saint-Louis ersetzt wurde, um 1860.

« *Mais Paris est un véritable océan. Jetez-y la sonde, vous n'en connaîtrez jamais la profondeur.* »

" *But Paris is as immense as an ocean. Drop in your sounding line and it will never reach the bottom.* "

» *Paris ist wie ein veritabler Ozean. Man kann ihn ausloten, so viel man will, und wird doch niemals herausbekommen, wie tief er ist.* «

HONORÉ DE BALZAC, *LE PÈRE GORIOT,* **1835**

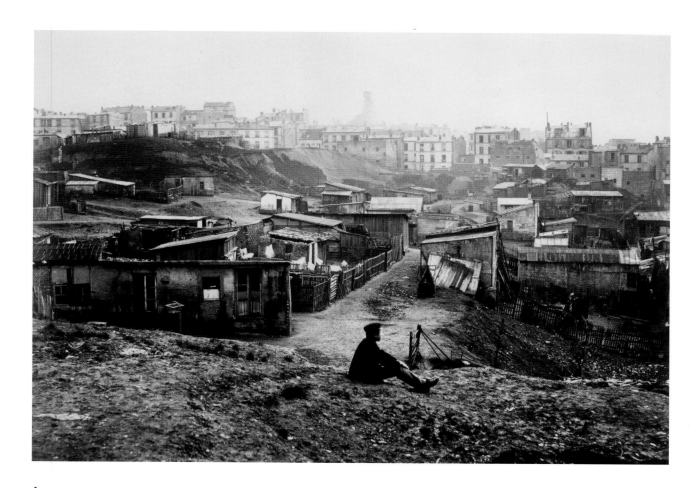

↑ **Charles Marville**

Rue du passage Saint-Louis. Aujourd'hui rue Champlain près de la rue Ménilmontant. C'était alors la « zone », peuplée d'ouvriers émigrés des provinces françaises : Creusois, Bretons, Savoyards… et aussi de Parisiens expulsés par les démolitions en cours à Paris et chassés vers la périphérie, vers 1870.

Rue du Passage Saint-Louis. Nowadays, Rue Champlain near Rue Ménilmontant. In those days it was still the "zone", which was full of immigrant workers from the French provinces of Creuse, Brittany and Savoy, as well as Parisians expelled outwards to the edges of the city by demolition, circa 1870.

Rue du Passage Saint-Louis. Die heutige Rue Champlain bei der Rue Ménilmontant. Die Straße gehörte damals zur »zone«, wo Arbeiter lebten, die aus der Provinz zugewandert waren. Sie kamen aus dem Département Creuse, der Bretagne und Savoyen. Dazu gesellten sich die Pariser, die durch die laufenden Abrissarbeiten im Zuge der Stadterneuerung vertrieben und an den Stadtrand gedrängt worden waren, um 1870.

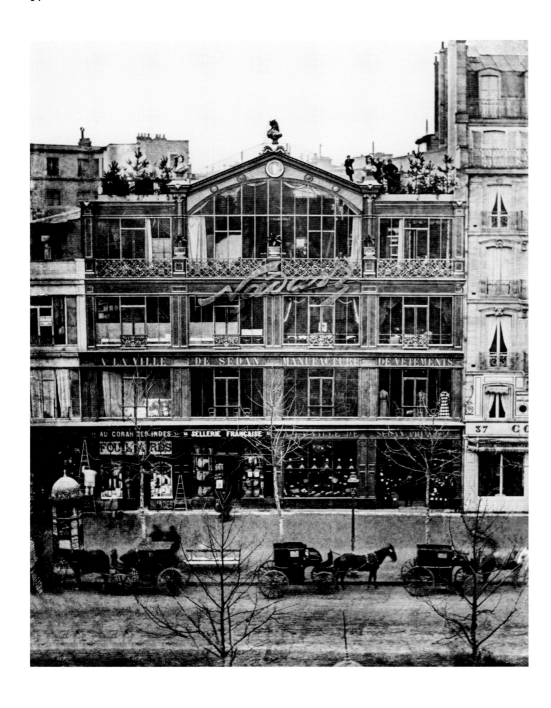

↑
Nadar

L'atelier Nadar. Installé en 1860 dans cet immeuble du 35 boulevard des Capucines que Le Gray et Besson avaient précédemment occupé, Nadar va en faire un haut lieu à la mode. Il dispose au dernier étage d'un atelier bénéficiant largement de lumière naturelle. Sa signature, éclairée au gaz, s'étale en rouge sur toute la largeur de la façade. Ce palais de la photographie deviendra également le rendez-vous de nombreux artistes et d'opposants au régime, vers 1860.

Nadar's studio. In 1860 Nadar moved into premises at 35 Boulevard des Capucines previously occupied by Le Gray and Besson, and proceeded to turn them into a very fashionable place to be seen. On the top floor, he had a studio with plentiful natural light.

His signature, gas-lit, spread out in red lettering across the full width of the façade. This palace of photography would also become a meeting place for many artists and opponents of the regime, circa 1860.

Das Studio Nadar. Das Fotostudio, das Nadar 1860 in einem zuvor von Le Gray und Besson genutzten Gebäude am Boulevard des Capucines 35 einrichtete, entwickelte sich zu einem beliebten Treffpunkt der Pariser Gesellschaft. Das Studio im obersten Stock nutzte weitgehend das natürliche Tageslicht. Mit Gas beleuchtet, erstreckte sich der Namenszug Nadars über die ganze Breite der Fassade. Hier trafen sich auch zahlreiche Künstler und Regimegegner, um 1860.

→
Nadar et Adrien Tournachon

Pierrot photographe. Acteur célébrissime du théâtre des Funambules, boulevard du Temple, le mime Charles Deburau, Pierrot, est l'un des personnages principaux du célèbre film de Marcel Carné Les Enfants du paradis. Ce personnage devient rapidement le héros de tous les Parisiens, depuis les plus célèbres du monde des arts et des lettres jusqu'aux titis parisiens qui, pour quatre sous, allaient se jucher au paradis, le poulailler du théâtre, 1857.

Pierrot as photographer. An extremely famous actor at the Théâtre des Funambules on Boulevard du Temple, the mime Charles Deburau, or Pierrot, is one of the main characters in the famous Marcel Carné film Les Enfants du paradis. His character soon

became the hero of all Parisians, from the elite of the arts to the Parisian "titis" who, for four sous, would cram into the "paradise", the upper circle at the theatre, 1857.

Pierrot als Fotograf. Der legendäre Schauspieler Charles Deburau, Pantomime am Théâtre des Funambules am Boulevard du Temple, als Pierrot, eine der Hauptrollen in Marcel Carnés berühmtem Film Die Kinder des Olymp. Diese Gestalt wurde bald der Held aller Pariser, von den Stars der Kunst und Literatur bis zu den »titis«, den Pariser Straßenbengeln, die für vier Sous im Olymp kauerten, dem obersten Rang des Theaters, 1857.

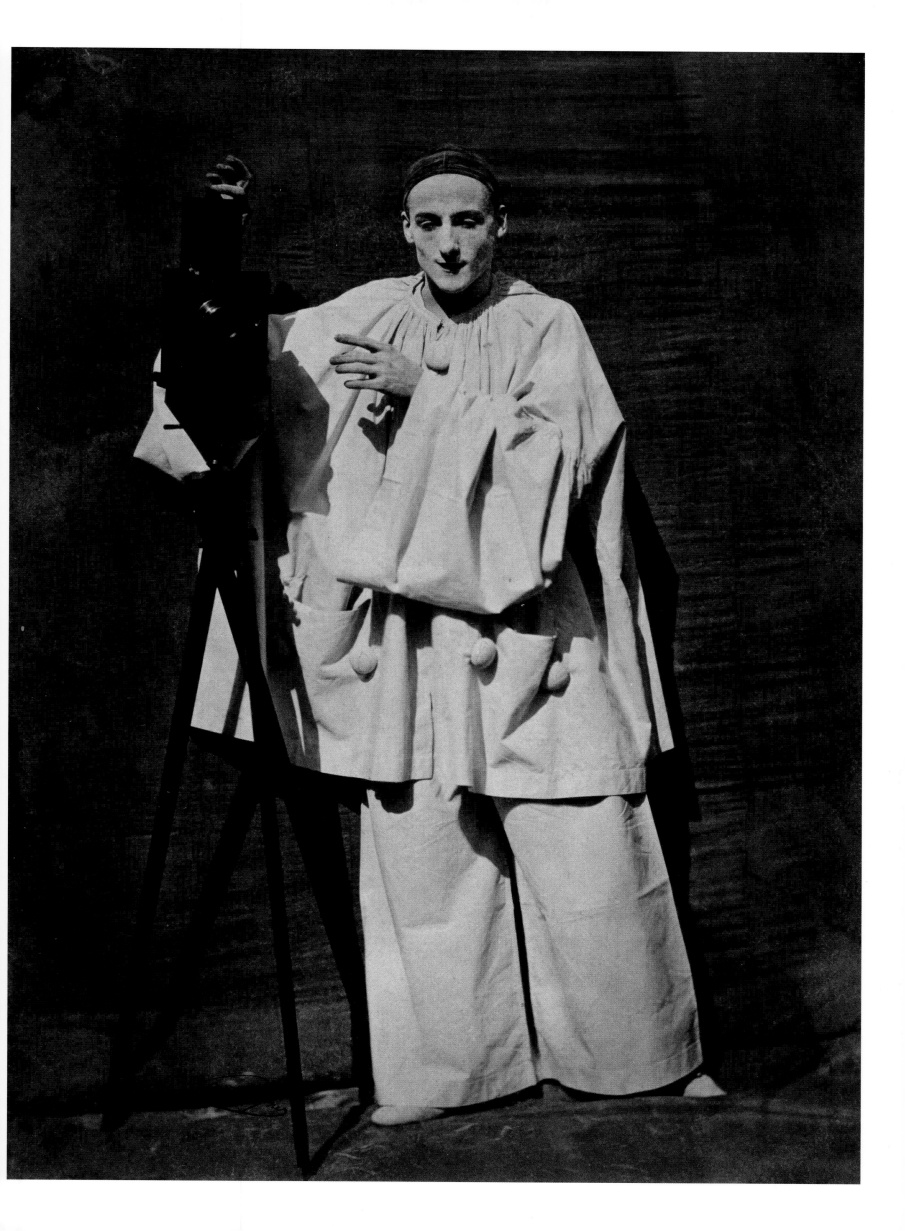

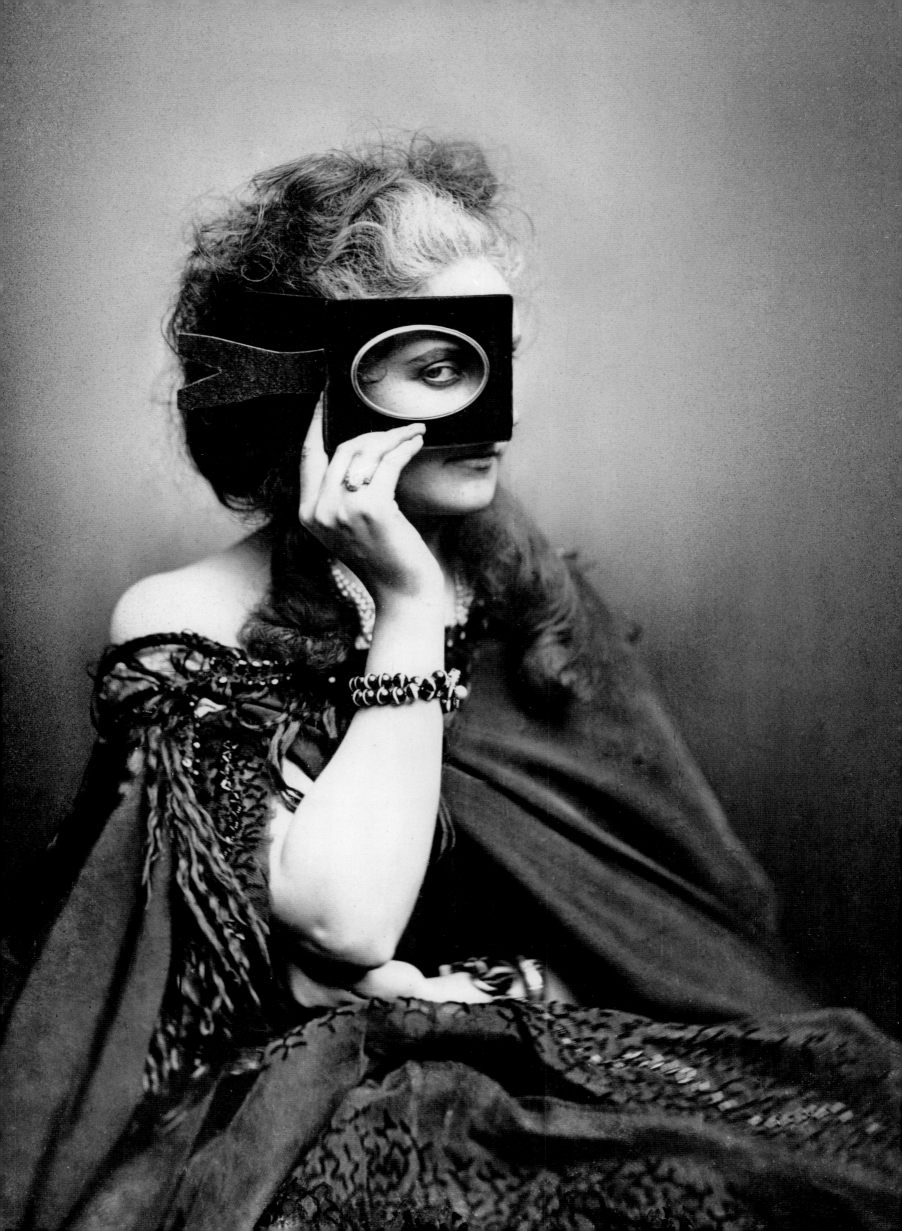

Pierre-Louis Pierson

La comtesse de Castiglione. Maîtresse de l'empereur Napoléon III, la comtesse de Castiglione sera la plus célèbre courtisane de Paris. Ses frasques et sa passion à se faire photographier en font un personnage à part, 1863–1866.

The Comtesse de Castiglione. As mistress of Emperor Napoleon III, she was the most famous courtesan in Paris. Her escapades and passion for having her photograph taken made her a unique figure, 1863/1866.

Die Comtesse de Castiglione. Als Mätresse Kaiser Napoleons III. wurde sie zur berühmtesten Kurtisane von Paris. Sie war immer für eine Dummheit zu haben und ließ sich leidenschaftlich gern fotografieren, 1863/1866.

Louis-Auguste Bisson

Honoré de Balzac, 1842.

Nadar

Sarah Bernhardt, 1864.

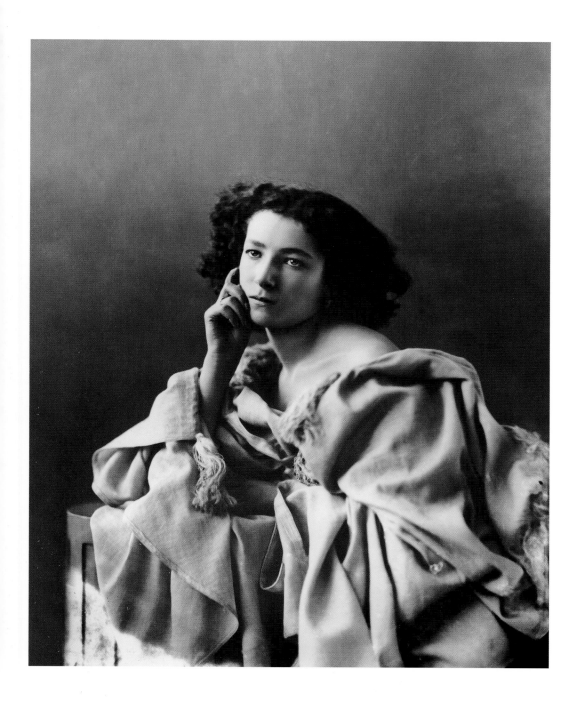

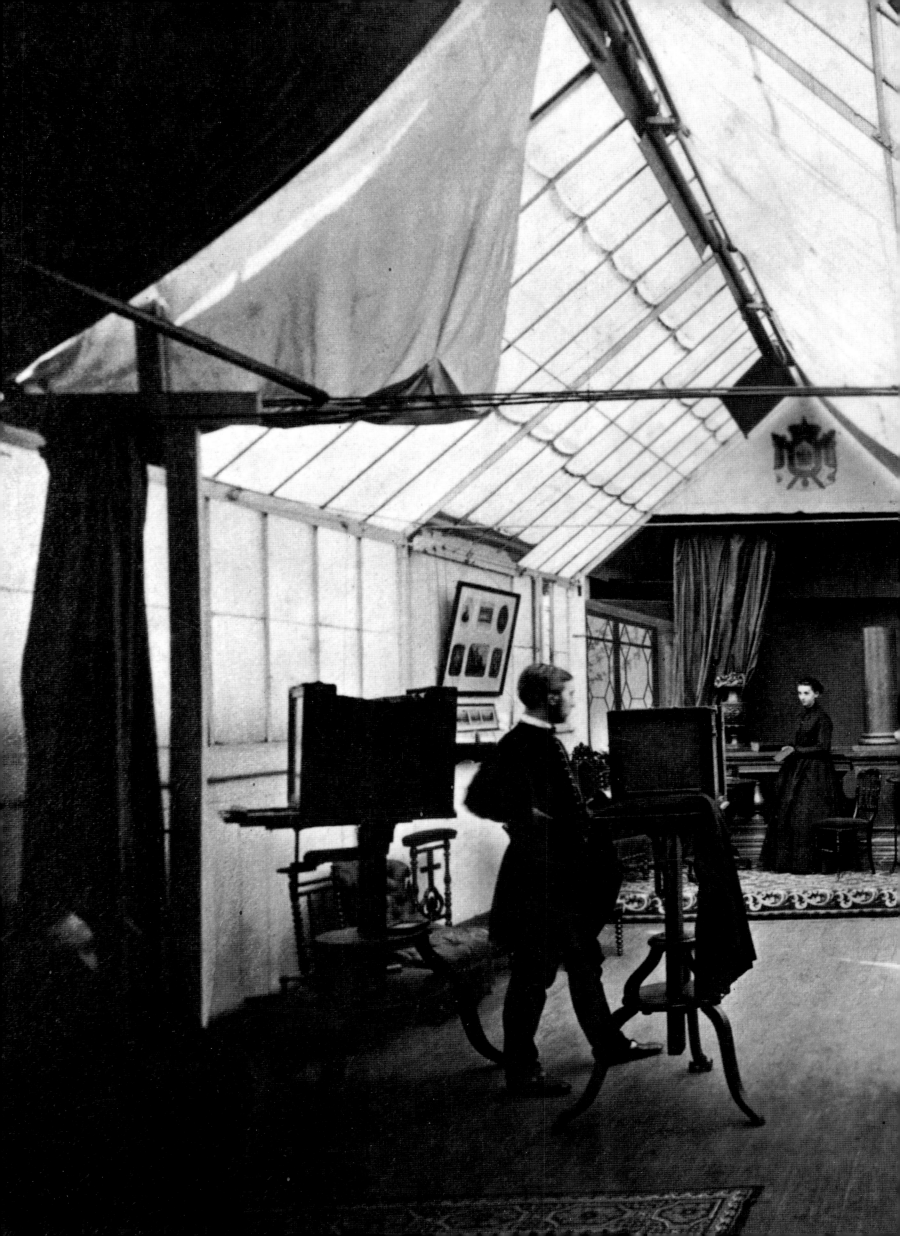

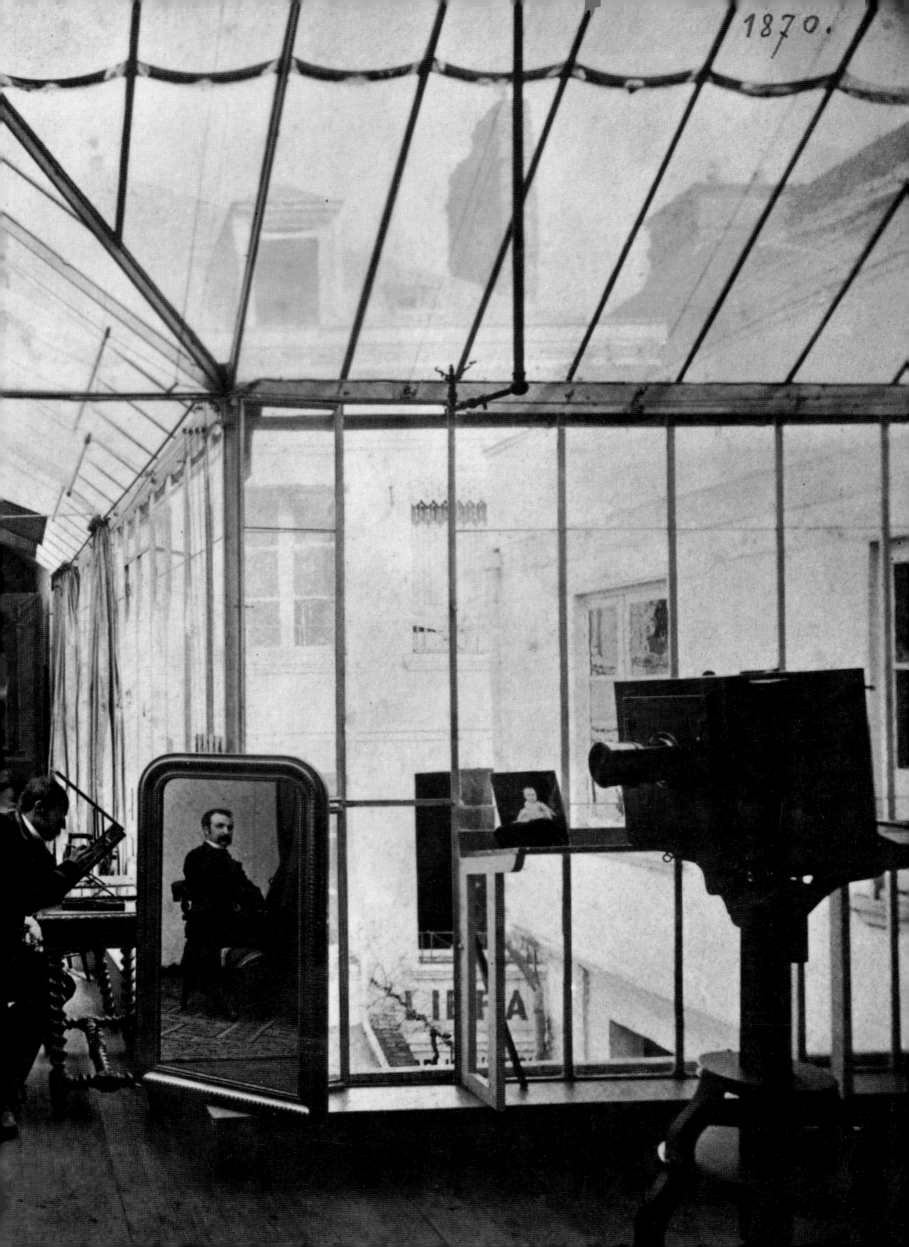

Les Mystères de Paris,
Eugène Sue, 1842–1843

« *Vous devez connaître… des gens du peuple… des gens mal-
heureux ? Il y a plus de ceux-là que de millionnaires… on peut
choisir, Dieu merci ; il y a une riche misère à Paris.* »

"*You must know … many people in the lower ranks of life,
persons who are in misfortune. There are more of them than
there are of millionaires; you may pick and choose. We have
plentiful wretchedness in Paris.*"

» *Sie müssen … Leute aus dem Volke, recht unglückliche Leute
kennen. Deren gibt es mehr als Millionäre, – man kann, Gott sei
Dank, unter ihnen wählen. An Armut ist Paris sehr reich.* «

EUGÈNE SUE, *LES MYSTÈRES DE PARIS*, 1842–1843

→
Nadar

*Catacombes de Paris. Ayant déposé en 1861
un brevet de photographie à la lumière
artificielle, Nadar décide de faire des essais
et de démontrer l'efficacité de son procédé
dans un lieu où affluent déjà les visiteurs :
les catacombes. Ces anciennes carrières
furent aménagées pour recueillir les restes de
milliers de Parisiens provenant des cimetières
supprimés par souci d'hygiène comme celui
des Saints-Innocents. Nadar, en dépit des
difficultés, récidivera en 1865 en photo-
graphiant les égouts de Paris, 1861.*

*The Catacombs of Paris. Having registered
a patent for photography in artificial light
in 1861, Nadar decided to carry out tests
and prove the effectiveness of his technique
in a place with large numbers of visitors:
the Catacombs. These former quarries were
selected to house the bones of thousands
of Parisians from cemeteries that had been
cleared for reasons of hygiene, such as the
Saints-Innocents. Despite all the difficulties
that it entailed, in 1865 Nadar took up
another challenge and photographed the
sewers of Paris, 1861.*

*Die Katakomben von Paris. Nadar, der 1861
ein Patent für die Fotografie mit Kunstlicht
angemeldet hatte, wollte mit diesem Verfah-
ren experimentieren und seine Wirksamkeit
an einem Ort unter Beweis stellen, zu
dem bereits viele Besucher kamen: den
Katakomben von Paris. Diese ehemaligen
unterirdischen Steinbrüche hatte man für
die Aufbewahrung der sterblichen Überreste
Tausender Pariser hergerichtet, die bei der aus
Gründen der Hygiene erfolgten Auflösung
von innerstädtischen Friedhöfen wie dem
Cimetière des Saints-Innocents geborgen
worden waren. Trotz aller Schwierigkeiten
sollte Nadar diesen Versuch mit seinen
Fotografien aus der Pariser Kanalisation
1865 noch einmal unternehmen, 1861.*

p. 58/59
André Adolphe Eugène Disdéri

*Un studio de portrait sous le Second Empire.
L'atelier d'un photographe, comparable à
celui d'un peintre, est toutefois plus chargé
d'objets. La surface vitrée de l'atelier destinée
à filtrer le maximum de lumière, les salons
lumineux, les chambres de pose aux lourds
rideaux suspendus et aux fonds peints, les
décors variés font de ces ateliers de véritables
lieux scéniques. Où l'on va pour voir,
se voir, être vu…, vers 1865.*

*A portrait studio during the Second Empire.
The photographer's studio is comparable
to the painter's, albeit more cluttered with
equipment. The glazed surface of the studio,
designed to allow in as much light as
possible, the bright salons, the posing rooms
with their heavy curtains and painted back-
drops and various sets, made these studios
into miniature theatres, a place where people
went to see, meet and be seen, circa 1865.*

*Ein Studio für Porträtfotografie im Zweiten
Kaiserreich. Wie im Atelier eines Malers
fanden sich im Studio eines Fotografen
immer zahlreiche Gegenstände. Glaswände
sorgten für den größtmöglichen Einfall von
Tageslicht, es gab lichte Salons, ein Interieur
für Aufnahmen mit schweren Vorhängen
und gemalten Hintergründen, verschiedene
Dekors – all dies verlieh dem Fotoatelier ein
bühnenhaftes Ambiente. Man ging dorthin,
um zu sehen, sich zu treffen und gesehen zu
werden, um 1865.*

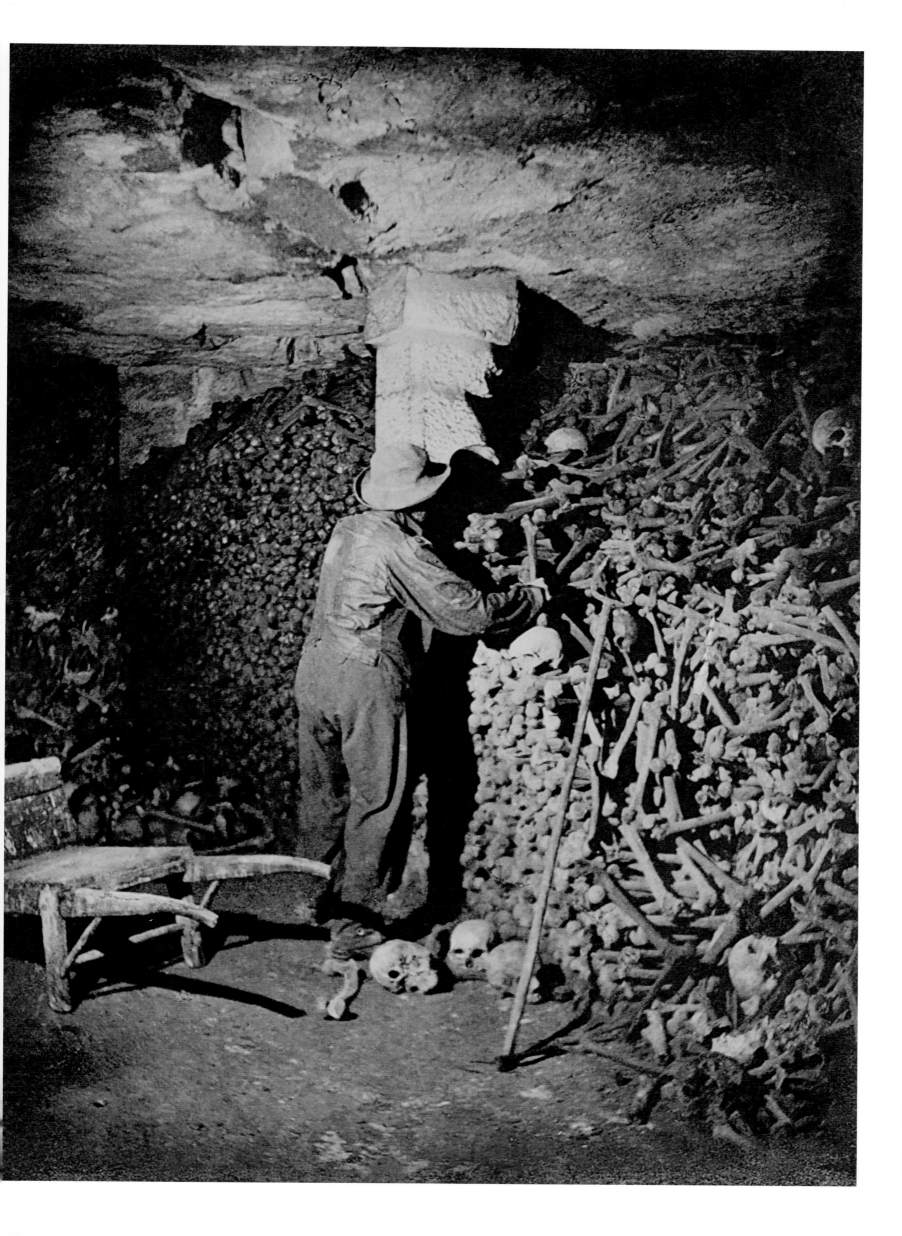

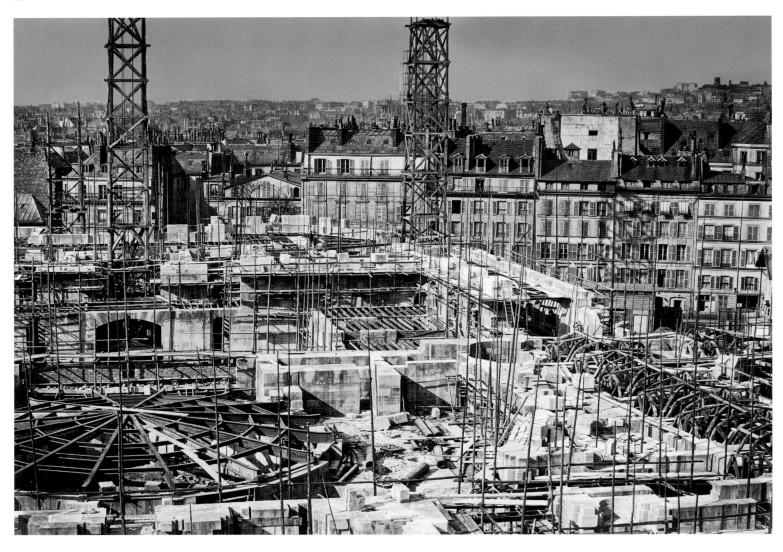

↑
Delmaët et Durandelle

Chantier de l'Opéra Garnier. La première pierre de cet Opéra conçu par Charles Garnier fut posée le 31 juillet 1862 par le comte Walewski, ministre d'État. L'édifice, alors considéré comme l'un des plus beaux fleurons architecturaux de l'époque, sera inauguré le 5 janvier 1875 en présence de Mac-Mahon. Le chantier, qui durera près de 15 ans, illustre l'épopée industrielle de la seconde moitié du XIXᵉ siècle. Il sera suivi méthodiquement par deux photographes, Delmaët et Durandelle, installés depuis 1861 boulevard des Filles-du-Calvaire, 1863.

Building the Opéra Garnier. The first stone of this opera house designed by Charles Garnier was laid on 31 July 1862 by the Comte Walewski, Minister of State. Acclaimed as one of the finest architectural works of the day, the building was inaugurated on 5 January 1875 in the presence of President Mac-Mahon, after nearly fifteen years of work. This great industrial adventure of the second half of the 19th century was methodically recorded by Delmaët and Durandelle, who set up on Boulevard des Filles-du-Calvaire in 1861, 1863.

Die Opéra Garnier im Bau. Der Grundstein des nach Plänen von Charles Garnier errichteten Opernhauses wurde am 31. Juli 1862 vom Staatsminister Comte Walewski gelegt. Das Gebäude, das damals als eines der schönsten Beispiele zeitgenössischer Architektur galt, wurde am 5. Januar 1875 in Anwesenheit von Präsident Mac-Mahon eingeweiht. Die Bauarbeiten, die fast 15 Jahre dauerten, veranschaulichen die industrielle Blüte, die Frankreich in der zweiten Hälfte des 19. Jahrhunderts erlebte. Sie wurden von zwei Fotografen, Delmaët und Durandelle, die ihr Studio seit 1861 am Boulevard des Filles-du-Calvaire hatten, systematisch dokumentiert, 1863.

→
Anon.

Le palais Omnibus. Exposition universelle de 1867. Situé au milieu d'un parc semé de pavillons représentant les diverses nations, le palais Omnibus, un grand ovale de 500 mètres de longueur sur 386 mètres de largeur, s'étend sur tout le Champ-de-Mars. Constitué par sept anneaux concentriques entourant un jardin central, il réunit les objets exposés par toutes les nations. « Faire le tour de ce palais circulaire comme l'Équateur, c'est littéralement tourner autour du monde », indique le catalogue, 1867.

The Palais Omnibus. Exposition Universelle of 1867. Located in the middle of a park dotted with national pavilions, the Palais Omnibus assumed the shape of a huge oval 500 metres long and 386 wide, spread over the whole Champ-de-Mars. Made up of seven concentric rings surrounding a central garden, it housed objects exhibited by all the nations. "To move round this palace which is circular like the equator is literally to travel round the world," claimed the catalogue, 1867.

Der Palais Omnibus. Weltausstellung von 1867. Inmitten eines Parks, in dem die Pavillons der verschiedenen Nationen unregelmäßig verteilt waren, nahm der Palais Omnibus, ein großes Oval von 500 m Länge und 386 m Breite, fast das gesamte Marsfeld ein. Er bestand aus sieben konzentrischen Ringbauten mit einem Garten in der Mitte. Hier waren die Exponate aller Nationen zu sehen. »Der Gang durch diesen äquatorrunden Palast ist buchstäblich eine Reise um die Welt«, heißt es im Katalog, 1867.

p. 64/65
Léon et Lévy

Le pont au Change. Promenades d'élégantes sur le pont au Change. Au second plan le pont Neuf et, le long des berges, des établissements de bains et des lavoirs, vers 1865.

Le Pont au Change. Elegant ladies promenading on the Pont au Change. In the background, the Pont Neuf and, along the banks, the bath houses and laundry establishments, circa 1865.

Der Pont au Change. Elegante Damen spazieren über den Pont au Change. Im Mittelgrund erkennt man den Pont Neuf und an den Ufermauern Badeanstalten und Waschhäuser, um 1865.

→

Anon.

Palais de l'Industrie. Exposition universelle de 1867. La deuxième Exposition universelle marque l'apogée de Napoléon III. Sous l'immense nef du palais de l'Industrie, construit pour l'exposition de 1855, se déroulent des fêtes grandioses comme cette remise de récompenses aux exposants en présence de nombreux souverains. Dans la travée centrale, les huit groupes de classification des produits sont symbolisés par une pyramide de produits représentatifs, 1867.

Palais de l'Industrie. Exposition Universelle of 1867. The second Exposition Universelle marked the apogee of Napoleon III. Lavish ceremonies attended by crowned heads were held beneath the huge dome of the Palais de l'Industrie, built for the Exposition of 1855, including this awards ceremony for exhibitors. In the central span, the eight groups of products are symbolised by a pyramid of typical items, 1867.

Der Palais de l'Industrie. Weltausstellung von 1867. Die zweite Weltausstellung markiert einen Höhepunkt in der Regierungszeit Napoleons III. In der riesigen Halle des für die Weltausstellung von 1855 errichteten Palais de l'Industrie fanden pompöse Festveranstaltungen statt, wie hier zur Preisverleihung an die Aussteller, an der zahlreiche ausländische Herrscher teilnahmen. In der Mitte sind die acht Kategorien des Wettbewerbs durch Pyramiden von entsprechenden Erzeugnissen dargestellt, 1867.

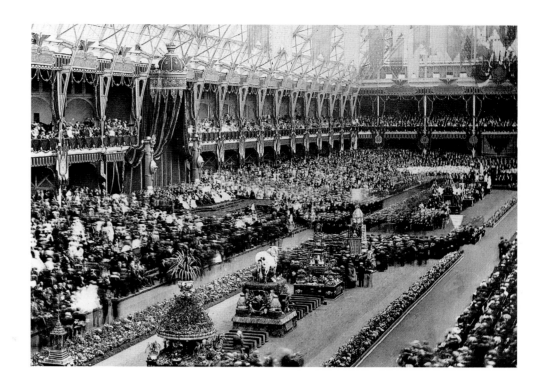

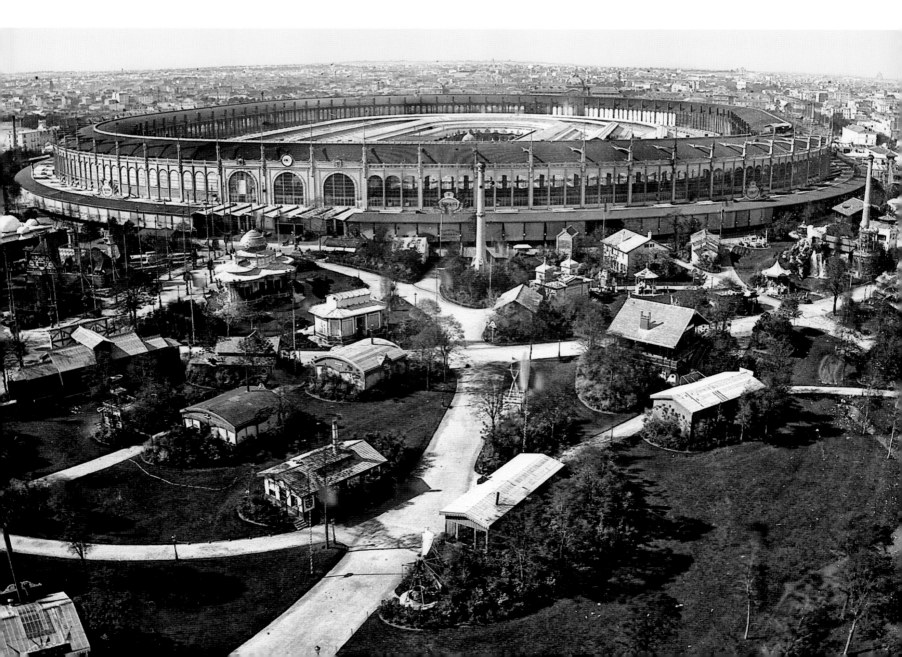

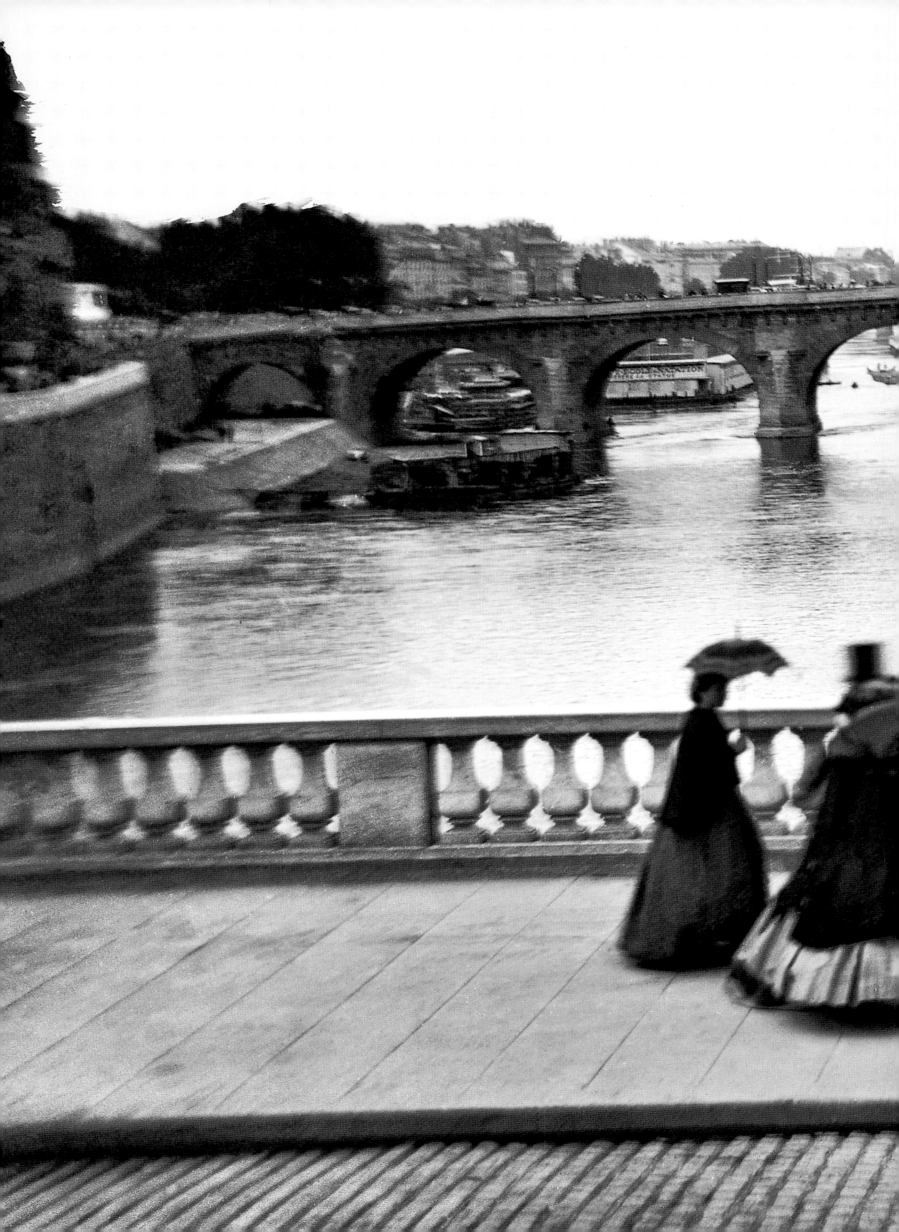

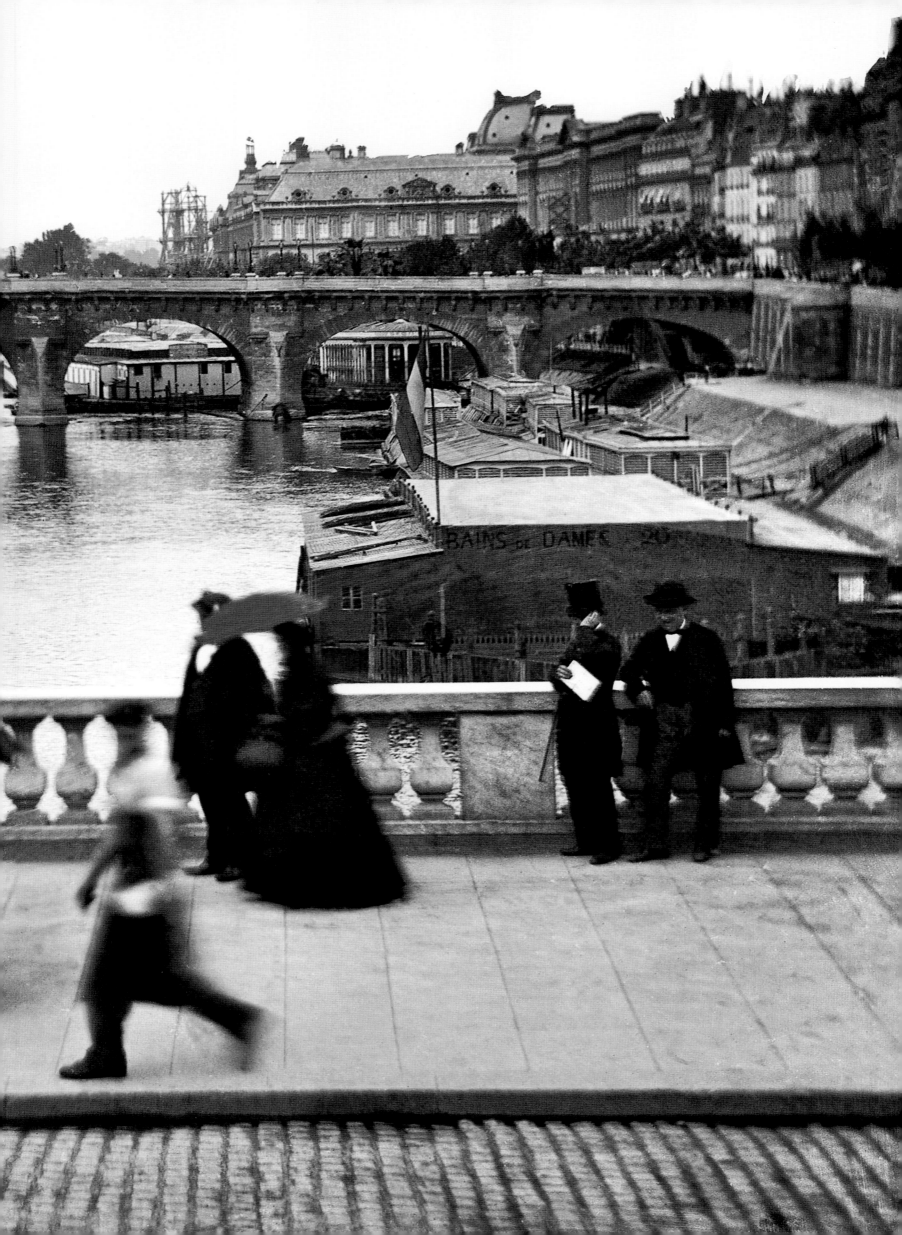

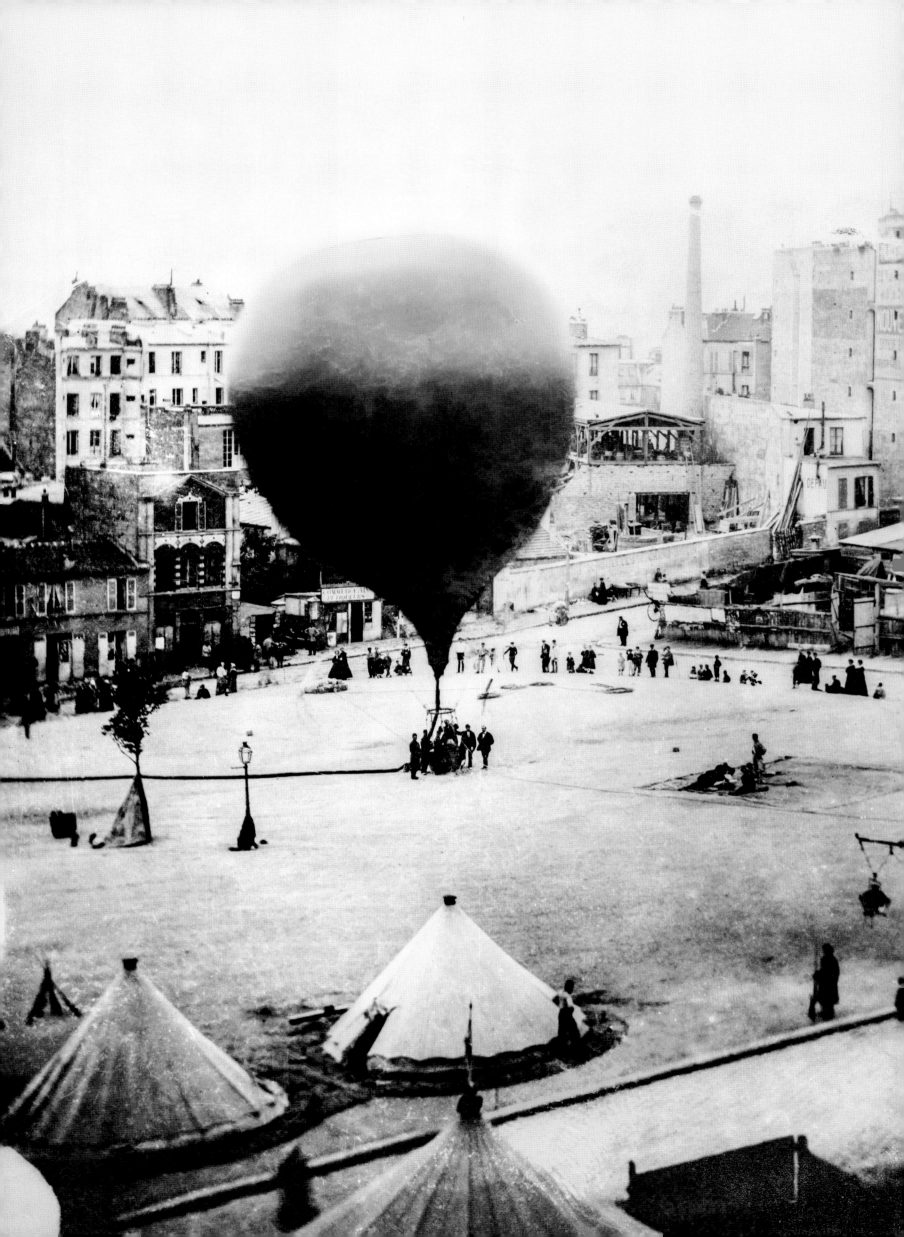

→

Nadar

Première photographie aérienne de Paris. Cliché obtenu à bord d'un ballon captif à 520 mètres d'altitude. Les aventures de Nadar aérostier vont vraisemblablement inspirer Jules Verne pour son roman Cinq semaines en ballon. *Ce n'est pas un hasard si le héros de ce roman se nomme Michel Ardan qui n'est autre que l'anagramme de Nadar, 1858.*

First aerial photograph of Paris. Photograph taken from a captive balloon at an altitude of 520 metres. Nadar's adventures as a balloonist probably inspired Jules Verne's novel Five Weeks in a Balloon. It is no coincidence that the hero of the novel is Michel Ardan, whose surname is an anagram of Nadar, 1858.

Die erste Luftaufnahme von Paris. Sie wurde aus dem Korb eines Fesselballons aus 520 m Höhe gemacht. Die Abenteuer, die Nadar als Ballonfahrer erlebte, dienten Jules Verne wahrscheinlich als Anregung für seinen Roman Fünf Wochen im Ballon. *Es ist sicher kein Zufall, dass der Held dieses Romans Michel Ardan heißt, ein Anagramm des Namens Nadar, 1858.*

←

Nadar

Le ballon Le Neptune. *Pendant le siège de 1870, Nadar constitua la Compagnie des Aérostiers et établit sa base place Saint-Pierre au pied de la butte Montmartre. Il crée ainsi un service de reconnaissance et également un service postal, qui marque le début de la poste aérienne. De 1870 à janvier 1871, il y aura ainsi 66 départs d'aérostiers vers la province. Ici, place Saint-Pierre à Montmartre,* Le Neptune *s'apprête à décoller, 1870.*

The balloon Le Neptune. During the siege of 1870, Nadar formed the Compagnie des Aérostiers and set up a base on Place Saint-Pierre at the foot of Montmartre. He created a reconnaissance service but also a postal service, which marked the beginning of air mail. From 1870 to January 1871 66 balloonists took off for the provinces. Here Le Neptune prepares to take off from Place Saint-Pierre, 1870.

Der Ballon Le Neptune. *Als Paris 1870 von den preußischen Truppen belagert wurde, gründete Nadar mit der Compagnie des Aérostiers eine Ballonfahrereinheit, die ihr Lager auf der Place Saint-Pierre am Fuße des Montmartre-Hügels aufschlug. Er initiierte zudem einen Aufklärungs- und einen Feldpostdienst – die Geburtsstunde der Luftpost. Bis Januar 1871 gab es zudem 66 Ballonfahrten in die Provinz. Hier ist zu sehen, wie der* Neptune *auf der Place Saint-Pierre in Montmartre für den Start vorbereitet wird, 1870.*

p. 68/69

Hippolyte Auguste Collard

Barricade place de la Concorde. Installée au débouché de la rue Royale (8e arr.), cette barricade – dite aussi « Château Gaillard », du nom de son concepteur – est une fortification modèle. Elle sera prise à revers par les Versaillais, mai 1871.

Barricade on Place de la Concorde. Set up at the end of Rue Royale (8th arr.), this barricade – also known as "Château Gaillard" after its designer – is a model fortification. It was taken from the rear by the Versaillais, May 1871.

Barrikade an der Place de la Concorde. Diese Barrikade an der Einmündung der Rue Royale (8. Arrondissement), die nach ihrem Initiator auch »Château Gaillard« genannt wurde, kann als vorbildliche Befestigungsanlage gelten. Von den Versailler Truppen wurde sie später von hinten eingenommen, Mai 1871.

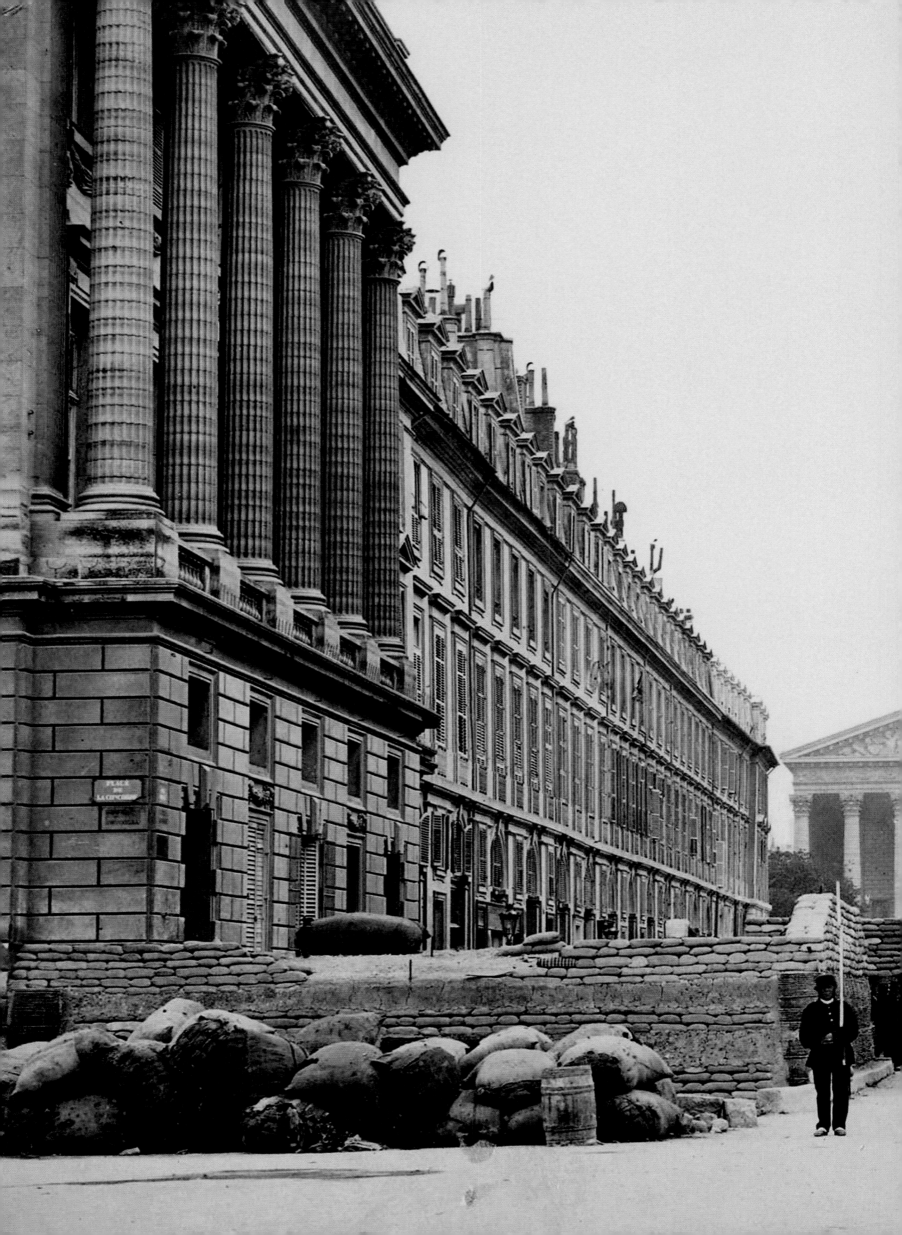

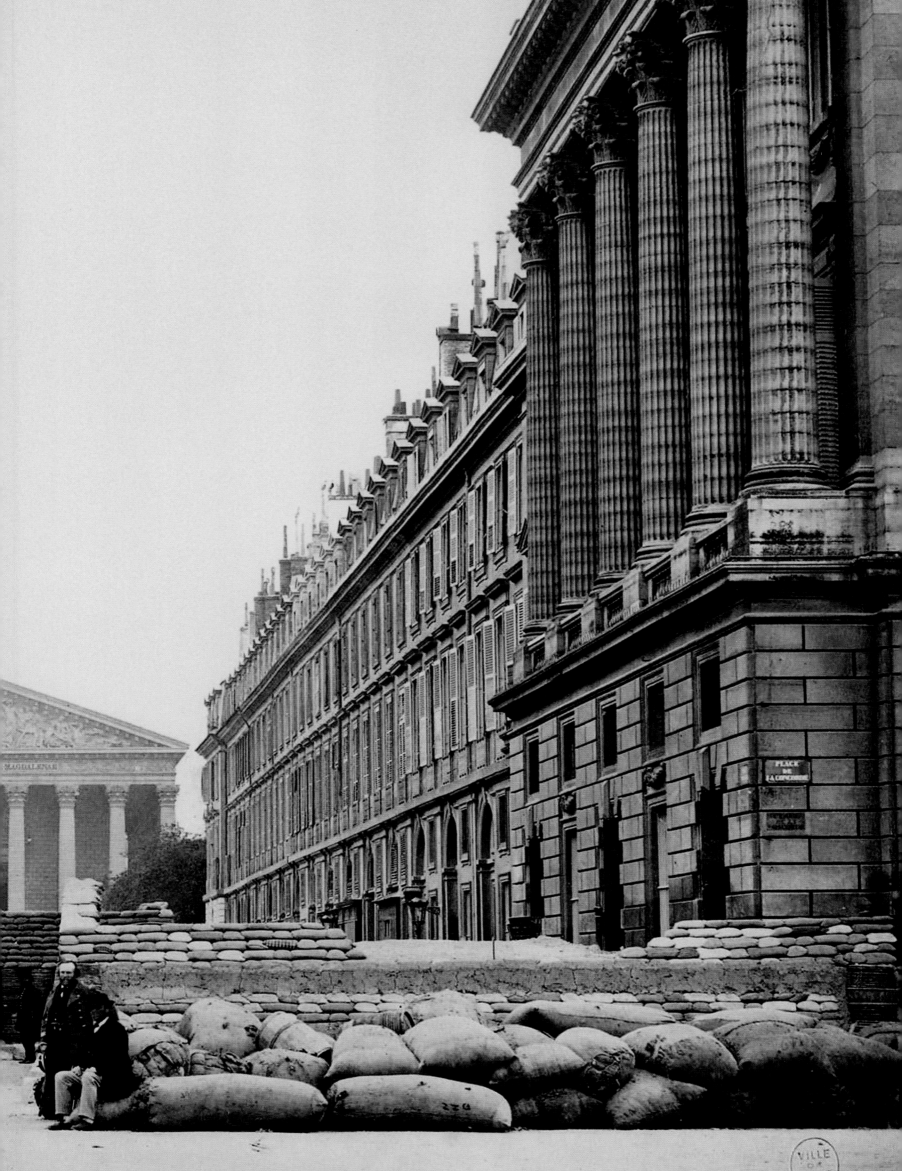

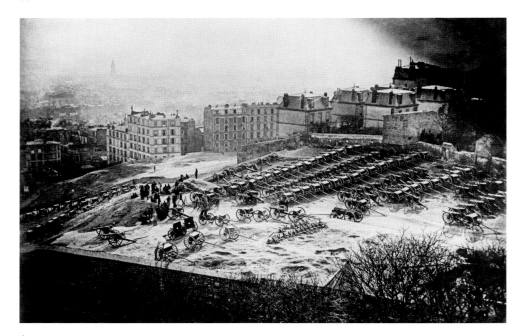

↑
Anon.

Le parc d'Artillerie de la butte Montmartre.
En ce 18 mars 1871, sur les deux plateaux
de la butte Montmartre (l'actuelle place du
Tertre et le champ des Polonais qu'occupe
aujourd'hui la basilique), les canons de
l'artillerie de la garde nationale, payés en
partie par une souscription nationale, sont
alignés. Leur enlèvement ordonné par le
gouvernement de Thiers va mettre le feu
aux poudres et déclencher l'insurrection.
Le peuple parisien s'oppose à l'armée.
La Commune était née.

The Artillery Park on the Montmartre hill.
On 18 March 1871, on the two plateaus
of the Butte Montmartre (today's Place du
Tertre and the Champ des Polonais now
occupied by the basilica), the cannon of
the National Guard, financed in part by a
national subscription, were placed in rows.
It was the attempt to remove these guns,
ordered by the Thiers government, that
put a spark to the powder of insurrection.
The Parisians opposed the army and the
Commune was born.

Geschützpark auf dem Montmartre-Hügel.
Am 18. März 1871 wurden die Artillerie-
geschütze der Nationalgarde, die teilweise
über eine nationale Spendenaktion finanziert
worden waren, auf den beiden Plateaus des
Montmartre-Hügels (der heutigen Place du
Tertre und dem Champ des Polonais, wo
heute die Basilika steht) aufgereiht. Als die
Regierung Thiers ihren Abzug anordnete,
entlud sich die angespannte Atmosphäre, und
es kam zum offenen Aufstand. Das Volk von
Paris widersetzte sich der Armee – die Pariser
Kommune war geboren.

↓
Auguste Bruno Braquehais

Artilleurs de la garde nationale à
Montmartre, mars 1871.

Artillerymen of the National Guard
at Montmartre, March 1871.

Artilleristen der Nationalgarde in
Montmartre, März 1871.

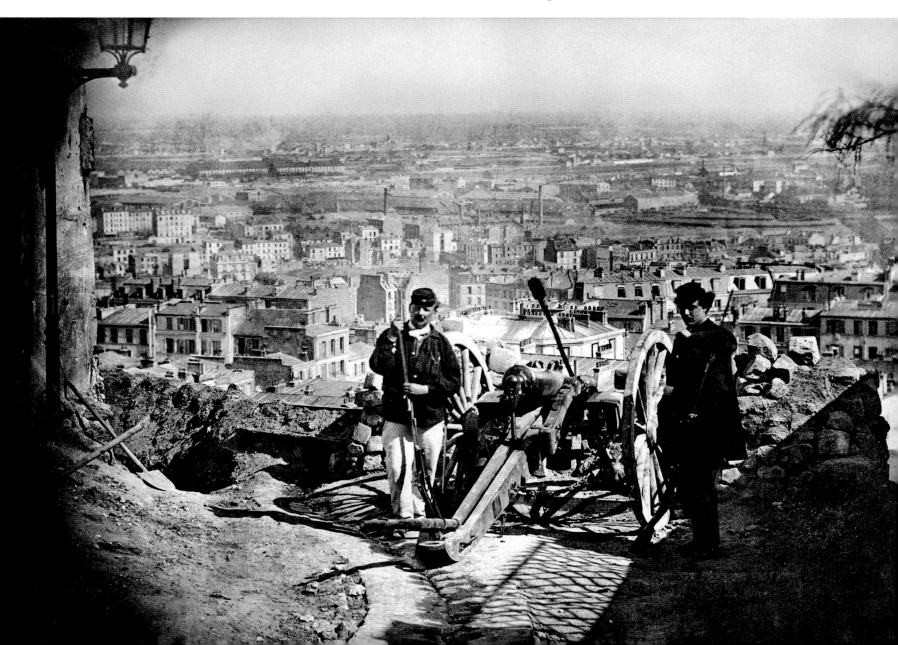

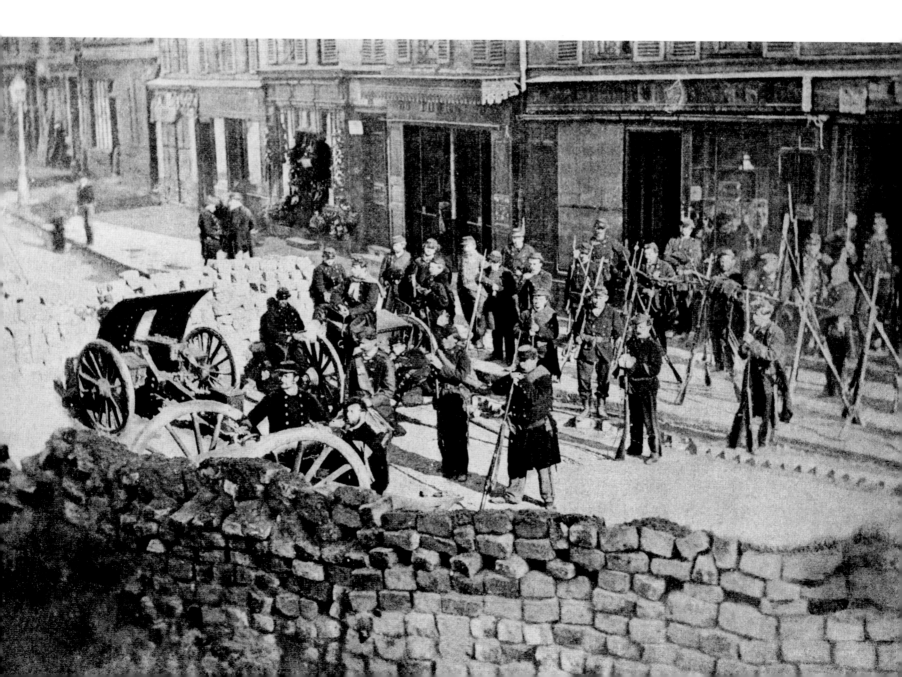

«Le temps passe, le jour vient, Montmartre se réveille : le peuple accourt et veut ses canons ; il commençait à n'y plus songer, mais puisqu'on les lui prend il les réclame ; les soldats cèdent, les canons sont repris, une insurrection éclate, une révolution commence. »

"Time passes, dawn comes, Montmartre wakes; the people gather, they want their cannons; they'd stopped thinking about them, but now someone has taken them, they demand them back; the soldiers cede, the cannons are recaptured, an insurrection breaks out, a revolution begins."

»Die Zeit vergeht, es wird Tag, Montmartre erwacht: Das Volk läuft herbei und will seine Kanonen wiederhaben; sie hatten sie schon fast vergessen, jetzt aber, wo man sie ihnen wegnehmen will, wollen sie sie zurückhaben; die Soldaten geben nach, die Kanonen werden erneut erobert, ein Aufstand bricht los, eine Revolution beginnt.«

LOUISE MICHEL, *LA COMMUNE, HISTOIRE ET SOUVENIRS,* 1898

↓

Anon.

Barricade rue des Abbesses, 1871.

Barricade in Rue des Abbesses, 1871.

Barrikade in der Rue des Abbesses, 1871.

72

Bruno Auguste Braquehais

Fédérés au pied de la colonne Vendôme avant sa chute. Toute la sociologie de la Commune apparaît ici. Femmes, enfants, bourgeois, ouvriers, gardes nationaux rassemblés dans l'attente de la chute d'une colonne, symbole pour eux de despotisme, mai 1871.

Communards at the foot of the Vendôme Column before its fall. This image conveys the whole sociological spectrum of the Commune: women, children, bourgeois, workers and National Guards wait together for the fall of a column that for them is a symbol of despotism, May 1871.

Aufständische am Fuß der Vendôme-Säule vor ihrem Sturz. Hier wird die soziale Struktur der Kommune anschaulich: Frauen, Kinder, Bürger, Arbeiter, Nationalgardisten – alle haben sich versammelt, um die Säule stürzen zu sehen, die für sie ein Symbol der Despotie war, Mai 1871.

p. 74/75
Anon.

Le palais des Tuileries. Vue intérieure sur l'arc de triomphe du Carrousel qui constituait la porte d'honneur de la cour d'entrée du château des Tuileries, mai–juin 1871.

The Tuileries Palace. Interior view, looking out towards the Arc de Triomphe du Carrousel, which served as the state gateway to the entrance courtyard to the Tuileries Palace, May/June 1871.

Das Tuilerien-Schloss. Blick aus dem Inneren auf den Arc de Triomphe du Carrousel, der als Ehrenpforte zum Eingangshof des Tuilerien-Schlosses diente, Mai / Juni 1871.

André Adolphe Eugène Disdéri

Insurgés tués pendant la semaine sanglante. Image emblématique et symbolique de quelques-unes des 20 000 victimes de la répression versaillaise, fin mai début juin 1871.

Insurgents killed during Bloody Week. This image is emblematic of the 20,000 victims of the repression by the Versailles forces, late May/early June 1871.

Während der »Semaine Sanglante« (Blutwoche) getötete Aufständische. Die Aufnahme ist Sinnbild und Symbol für die 20 000 Opfer der blutigen Niederschlagung der Kommune durch die Versailler Truppen, Ende Mai/Anfang Juni 1871.

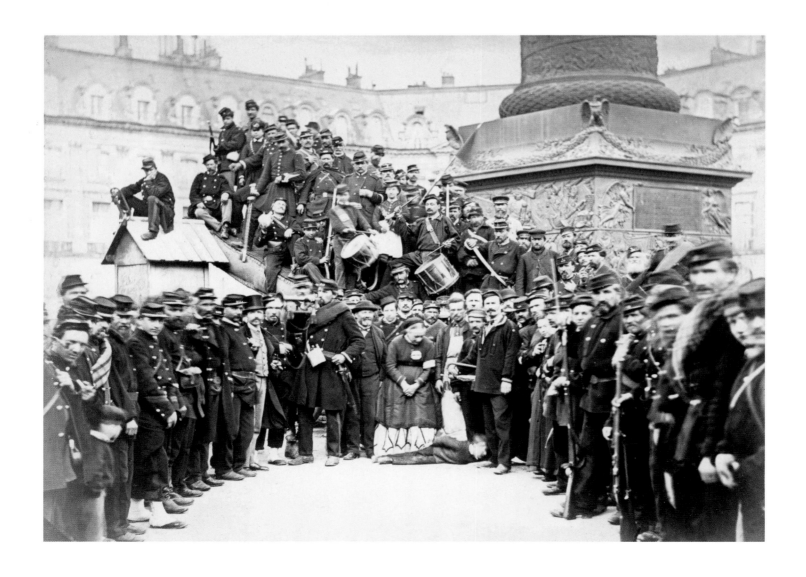

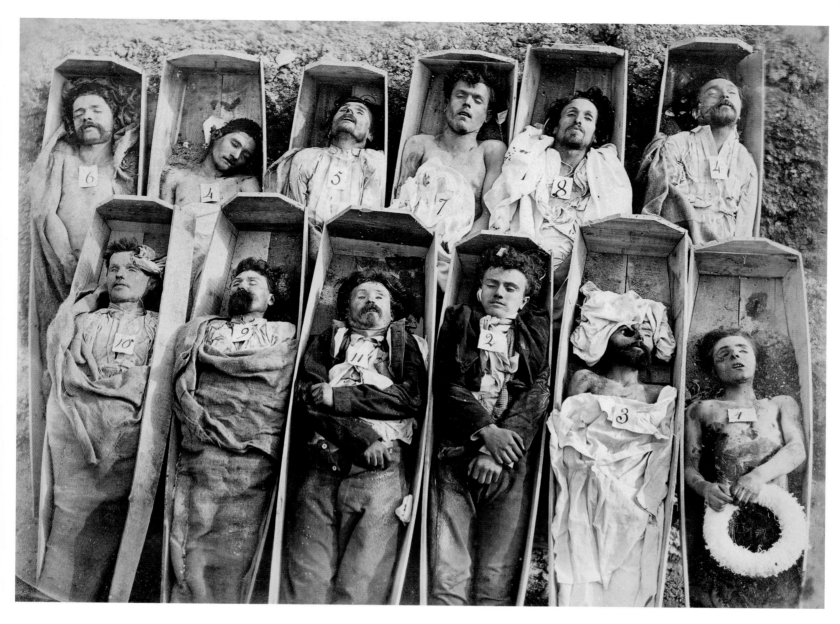

→

Hippolyte Auguste Collard

L'Hôtel de Ville après l'incendie. Le 24 mai au matin, les derniers membres de la Commune quittent l'édifice après avoir donné l'ordre d'y mettre le feu. Une image fascinante à plus d'un titre. Du fait de la lenteur des temps de pose, les silhouettes humaines semblent autant de fantômes errant sur une place désolée. L'Hôtel de Ville sera reconstruit à partir de 1873, juin 1871.

The Hôtel de Ville after the fire. On the morning of 24 May, the last members of the Commune left the building, having ordered that it be set alight. This image is fascinating for several reasons. Because of the long exposure time, the human figures are like ghosts wandering around on the desolate square. Reconstruction of the Hôtel de Ville began in 1873, June 1871.

Das Hôtel de Ville nach dem Brand. Am Morgen des 24. Mai verließen die letzten Mitglieder der Kommune das Gebäude, nachdem sie noch den Befehl gegeben hatten, es in Brand zu stecken. Das Bild ist in mehrfacher Hinsicht faszinierend. Durch die lange Belichtungszeit wirken die Umrisse der Menschen wie Geister, die über den verlassenen Platz huschen. 1873 begann der Wiederaufbau des Hôtel de Ville, Juni 1871.

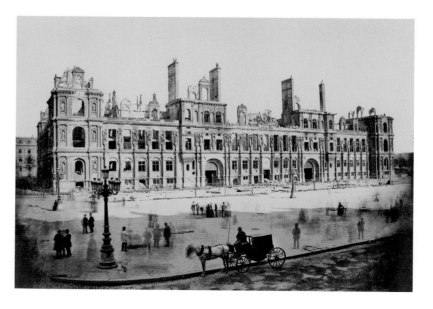

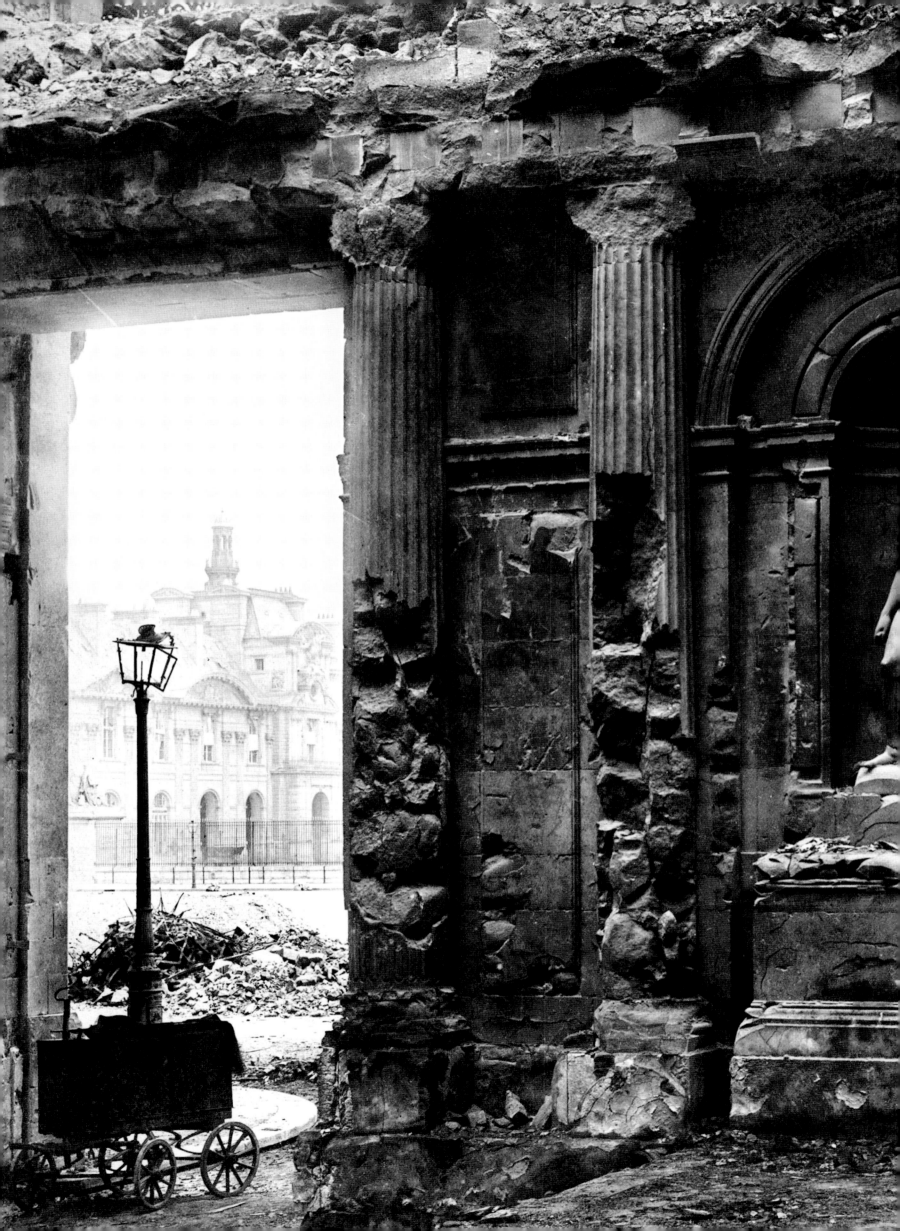

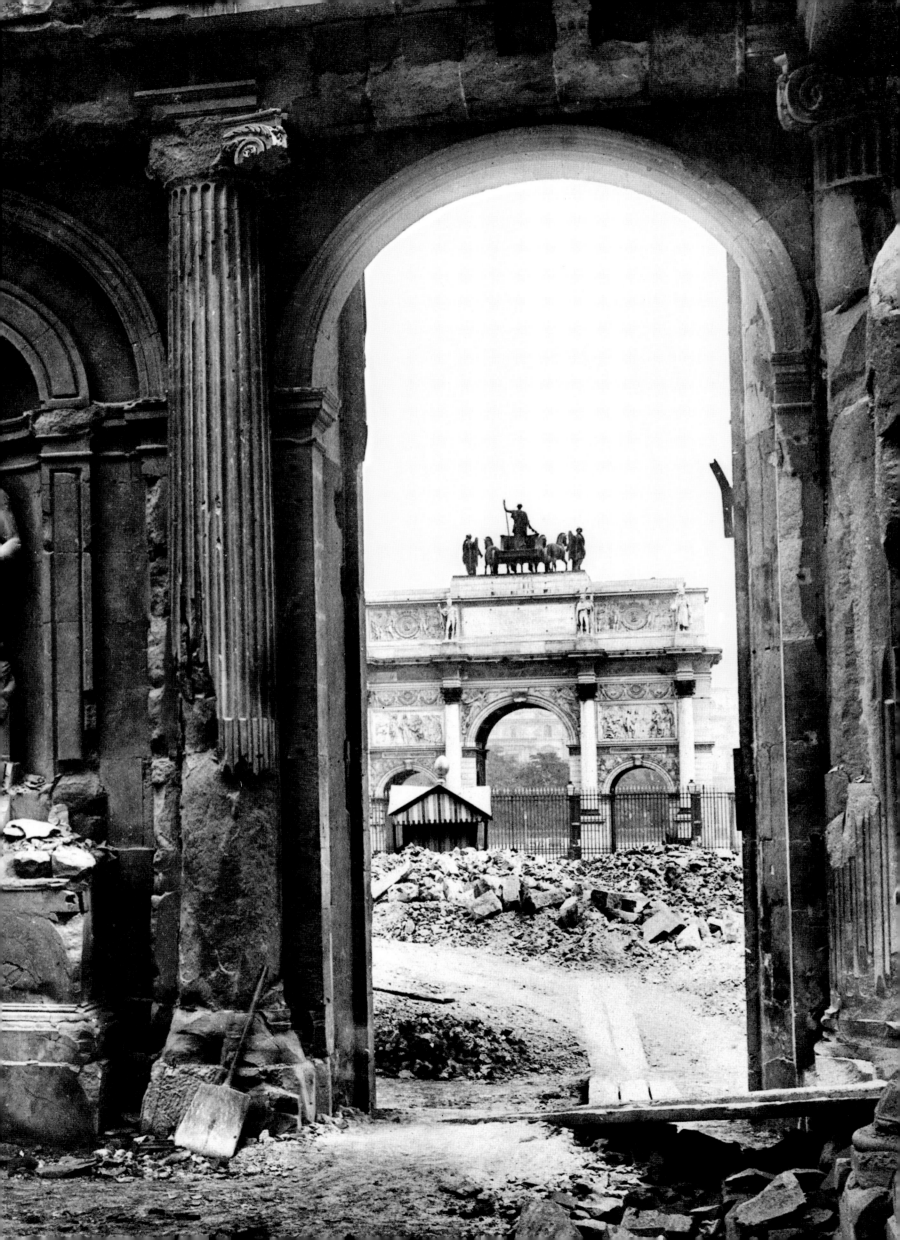

#2

De la III^e République à la Première Guerre mondiale 1871–1914

#2

De la III^e République à la Première Guerre mondiale 1871–1914

« *Dans cette grande artère ouverte qu'on appelle les boulevards, et où bat le sang de Paris, une vie prodigieuse s'agite, un remuement d'idées comme il n'en existe nulle part, un bouillonnement d'humanité, un pêle-mêle de tout ce qui se précipite à ce rendez-vous universel.* »
GUY DE MAUPASSANT, « MADELEINE BASTILLE », DANS *LE GAULOIS*, 1880

La grande peur des possédants passée, la France conservatrice, le général Mac-Mahon à sa tête, vit un sévère régime d'ordre moral. En 1873, A. Thiers fait adopter une loi par l'Assemblée nationale, déclarant d'utilité publique la «construction d'une église sur la colline de Montmartre» pour remercier le ciel d'avoir épargné Paris. La ville perd son rôle de capitale et l'état de siège sera maintenu jusqu'aux élections de 1876 remportées par les républicains. Ce n'est qu'avec l'élection de Jules Grévy à la présidence de la République en 1879 qu'elle retrouvera son statut. En dépit de la crise économique qui sévira jusqu'en 1895, les travaux entrepris sous Haussmann se poursuivent. L'Opéra Garnier, parfait exemple du style Napoléon III, sera achevé en 1875, tout comme le boulevard Saint-Germain et l'avenue de l'Opéra. L'Exposition universelle de 1878 va marquer le redressement national. Un vaste édifice rectangulaire construit en fer, le palais du Champ-de-Mars, abrite une «Rue des Nations». Dans le parc, la tête de la statue de la Liberté, réalisée par Bartholdi, est exposée et les visiteurs peuvent grimper à l'intérieur. Sur l'autre rive, installé en point d'orgue sur la colline Chaillot, s'élève le palais du Trocadéro, de style romano-mauresque construit par Gabriel Davioud et Jules Bourdais. Placée sous le signe de la science et de l'industrie, c'est l'occasion, pour les Parisiens, de découvrir de nouvelles inventions: le réfrigérateur, le phonographe, la machine à écrire, le marteau-pilon de 100 tonnes du Creusot, l'air comprimé ou le téléphone qui sera installé dès l'année suivante et comptera 300 (!) abonnés en 1881. Année où les tramways électriques font leur apparition dans les rues de la capitale et où une fièvre de construction d'immeubles va faire régner le style haussmannien jusque vers 1895 et donner naissance au quartier de la Plaine-Monceau. Un certain nombre d'établissements scolaires primaires, secondaires et supérieurs (les grands lycées, la Sorbonne reconstruite et agrandie), vont également s'ériger dans de nombreux quartiers pour faire face aux besoins nés des nouvelles lois de Jules Ferry (1882) sur le développement de l'instruction publique.

En février 1881, le nouvel Hôtel de Ville est inauguré tandis que ce qui reste du château des Tuileries est détruit. En juillet 1883, la statue de la République, qui va donner son nom à la place qui l'accueille, est également inaugurée. Paris organise ensuite, en 1885, les funérailles grandioses de Victor Hugo. De l'Arc de Triomphe, entièrement voilé de crêpe, à l'église Sainte-Geneviève – qui redevient le Panthéon – près de 800 000 Parisiens vont suivre la dépouille. Après l'épisode étrangement nationaliste du général Boulanger élu triomphalement à Paris en janvier mais qui s'en-

fuira en Belgique en avril, Paris s'apprête à accueillir une nouvelle Exposition universelle qui commémorera le centenaire de la Révolution française (1889). À cette occasion va s'ériger, en vingt-deux mois, un modèle d'architecture métallique: la tour Eiffel, dont la disparition était prévue dès la fin de l'Exposition. Sa construction va soulever maintes pétitions et articles injurieux. À commencer par la fameuse «pétition des cents» signée de grands noms des arts et des lettres: Maupassant, Dumas, Leconte de Lisle, Meissonier, Gounod, Verlaine, etc., qui protestent «de toutes leurs forces contre l'érection en plein centre de la capitale de l'inutile et monstrueuse tour Eiffel, ce squelette de beffroi» (Verlaine), ce «tuyau d'usine en construction» (Huysmans). Cette exposition se distingue par deux monuments situés de part et d'autre du Champ-de-Mars: le palais des Industries diverses émergeant au-dessus des autres pavillons et, face à l'École militaire, la galerie des Machines, immense hall de métal et de verre, de 415 mètres de long et de 30 mètres de hauteur. Autre attraction incontestable de cette manifestation, la grande roue qui attire une foule considérable. Cette atmosphère festive n'occulte pas cependant les problèmes sociaux et économiques. Le 1ᵉʳ mai 1890 est marqué par de violentes manifestations ouvrières réclamant la journée de 8 heures. Les années 1892–1894 sont marquées par des vagues d'attentats anarchistes (Ravachol) et par le scandale financier du canal de Panama. À partir de 1894, l'affaire Dreyfus divise l'opinion. Accusé de haute trahison, le capitaine est condamné au bagne le 22 décembre et dégradé le 5 janvies 1895. Dans cette affaire aux relents antisémites évidents, le célèbre *J'accuse* d'Émile Zola publié dans *L'Aurore* du 13 janvier 1898 relance l'affaire qui se terminera par la réhabilitation, en 1906, du capitaine. Dreyfusards et anti-dreyfusards n'en continueront pas moins à polémiquer et à s'invectiver pendant longtemps encore.

Le XIXᵉ siècle va, sous la présidence d'Émile Loubet, s'achever en apothéose avec l'Exposition universelle de 1900, plus vaste encore que la précédente, qui déborde sur la rive droite, et les Champs-Élysées. À cette occasion le Grand Palais, qui remplace le palais de l'Industrie, et le Petit Palais, qui se font face, seront construits au débouché d'un nouveau pont, le pont Alexandre III, le plus large et le plus monumental de la capitale. De part et d'autre de la Seine s'égrènent, de Chaillot aux Invalides, les pavillons des Nations, les bateaux-mouches zigzaguent tout au long des rives et, autre innovation, un trottoir roulant fait le tour de l'Exposition. Avec ses 83 000 exposants et ses 51 millions de spectateurs, cette exposition restera longtemps inégalée. Parmi les spectateurs,

l'un des plus passionnés est Émile Zola qui va réaliser des centaines de clichés de bâtiments ou de vues du haut de la tour Eiffel. Cette fin de siècle reste mémorable puisqu'elle marque également l'apparition du cinéma dont la première séance va se tenir le 28 décembre 1895 dans le sous-sol du Grand Café, boulevard des Capucines, ainsi que le triomphe de l'Art nouveau dont Guimard est l'un des fleurons. Ses travaux ornent l'entrée des premières stations du métropolitain dont la première ligne, Vincennes–porte Maillot, est inaugurée le 18 juillet 1900. Longue de 11 kilomètres, comportant 18 stations, cette ligne transportera, pour 15 centimes en seconde classe, quelque 17 millions de voyageurs dans les premiers mois d'exploitation! D'autant que la station «Le Palais», aujourd'hui «Champs-Élysées–Clemenceau», desservait spécifiquement l'Exposition universelle. Des itinéraires successifs vont être réalisés jusqu'en 1914, complétés et prolongés au fil du temps. Dans certains endroits, la construction du métropolitain réclamera de véritables prouesses techniques comme la traversée de la Seine ou celle de la butte Montmartre. En 1914, douze lignes sont en circulation, le métropolitain vient donc compléter un réseau d'omnibus et de tramways serré. Certaines lignes d'omnibus, hippomobiles évidemment, sont particulièrement fréquentées, comme le fameux «Madeleine–Bastille». Les lignes de tramways moins nombreuses suivent en quelque sorte l'extension de la ville. En 1906, les six premières lignes d'autobus sont mises en service et remplaceront les omnibus.

La population parisienne continue d'augmenter: on recense 2 700 000 Parisiens en 1901. Les ouvriers représentent près de la moitié des habitants. Les grands pôles industriels se situent dans le 15e arrondissement autour de Grenelle et de Javel mais également à l'est, le long des voies d'eau des bassins de La Villette et du canal Saint-Martin ou encore dans le 11e arrondissement autour du quartier Charonne. Certes, un certain nombre d'industries métallurgiques ou chimiques s'installent de plus en plus en banlieue, suivies par une population à la recherche de logement moins onéreux que ceux du centre de Paris. Dans la capitale subsistent les industries textiles, alimentaires, ou celles du meuble. L'essor de l'automobile est inexorable: le premier Salon de l'automobile s'ouvre en 1898 aux Tuileries. L'année où Louis Renault construit sa première voiturette à Billancourt. Seize ans plus tard, son usine s'étendra sur 15 hectares et emploiera près de 4 000 personnes!

Paris, dans les années qualifiées de «Belle Époque» est une ville de fêtes, de plaisirs pour les plus aisés, de labeur et de misère pour la plus grande partie de la population. Côté plaisir, les cercles,

les clubs abondent dans les beaux quartiers où les cafés sont également des lieux de rencontres comme le *Café Napolitain* boulevard des Capucines, le *Café Weber* ou chez *Maxim's* fréquentés par le demi-monde du moment. Dans les music-halls, Bruant, Willette, Yvette Guilbert tiennent la scène. Sur le fragment de l'ancien boulevard du Crime qui subsiste encore, sont installés le théâtre de l'Ambigu spécialiste des mélodrames, le théâtre de la porte Saint-Martin qui offre de grandes mises en scène ou celui de la Renaissance dirigé par Sarah Bernhardt qui reprendra bientôt le théâtre du Châtelet, construit sous l'égide d'Haussmann et fera un triomphe avec son interprétation de *L'Aiglon*. En 1913 le théâtre des Champs-Élysées ouvre ses portes avec le *Sacre du printemps* d'Igor Stravinsky qui crée un véritable scandale. Si les noms d'Edmond Rostand, Lucien Guitry, Courteline font les beaux jours des théâtres, le monde littéraire fait apparaître des noms nouveaux: Paul Claudel, Alphonse Allais, Jules Renard, Pierre Louÿs, Maeterlinck, Colette. Par ailleurs, Montmartre est également un lieu apprécié pour ses cabarets, son *Moulin Rouge* où officient les danseuses de french cancan qui inspireront Toulouse-Lautrec. Alors que Monet achève, en 1909, les 48 tableaux composant la série des *Nymphéas* commencée en 1900, d'autres peintres vont investir cette butte qui reste un petit village et s'installent au Bateau-Lavoir. Picasso, Apollinaire, Mac Orlan, Van Dongen, Braque s'y retrouvent. Alors qu'en 1910, peintres et écrivains se rassembleront plutôt du côté du boulevard Montparnasse au restaurant *Le Dôme*, à *La Closerie des Lilas* ou à *La Rotonde*. Cette époque verra s'épanouir l'Art nouveau mais également les avant-gardes picturales: les Nabis, les fauves, les expressionnistes. Les cinémas commencent également à se multiplier et, en 1911, Léon Gaumont transforme l'hippodrome de la place Clichy pour en faire, avec 3 400 places, le plus grand cinéma du monde: le Gaumont-Palace aujourd'hui disparu.

Mais face à cette frivolité et à la course aux plaisirs, la majorité des Parisiens appartient à un milieu populaire qui n'est pas à la recherche de la futilité mais s'efforce plutôt de faire face à un niveau de vie relativement précaire. Affaibli par la chute de la Commune, la classe ouvrière se réorganise lentement. En 1884, la loi Waldeck-Rousseau reconnaît la liberté syndicale mais – subtile perversité – pas la liberté d'association qui ne sera autorisée qu'en 1901. Les associations professionnelles qui, elles, sont reconnues vont alors se fédérer et créer – en 1895 – la Confédération générale du travail, première centrale du syndicalisme. Les revendications sont nombreuses sur l'emploi, l'hygiène, la sécurité. Les conquêtes

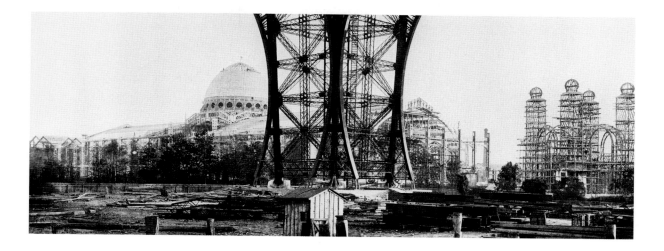

sont lentes. L'une d'entre elle interdira aux chefs d'entreprise l'embauche d'enfants de moins de dix ans, une autre instaurera le repos hebdomadaire obligatoire ! En 1906, la CGT signe la charte des revendications ouvrières et, le 1ᵉʳ mai de cette année, une énorme manifestation défile dans les rues de Paris exigeant, à nouveau, la journée de huit heures ! Alors qu'elle est de dix heures pour les femmes qui réclament ouvertement le droit de vote, et de douze heures pour les hommes.

Avec cette population qui ne cesse de croître du fait de l'arrivée continue de provinciaux, les quartiers de Paris se peuplent différemment. La périphérie présente la plus grande concentration d'ouvriers, d'artisans, de petits employés. Des bidonvilles apparaissent sur la « zone » située en avant des fortifications. Les quartiers du centre de Paris sont les plus animés avec de nombreux cafés, boutiques de bois et de charbon. La rue retentit des cris des camelots, chiffonniers et autres petits métiers exercés par des gens qui n'ont pas trouvé d'embauche et cherchent ainsi à gagner les quelques sous nécessaires. La diversité de ces petits métiers est surprenante : ils vont des tondeurs de chiens, ramasseurs de crottes, marchands de lacets, d'abat-jour, d'herbes, aux gratteuses de papier, ramasseurs de mégots, conducteurs de troupeaux de chèvres, réparateurs de faïence. Des métiers qui disparaîtront peu à peu, la marchande de quatre saisons étant la seule qui résistera au temps. Si l'animation des rues et leurs cris a été célébrée par Marcel Proust dans *La Prisonnière* (1923), la photographie est le témoin privilégié de cette époque. Eugène Atget, mais également d'autres photographes comme Louis Vert ou Paul Géniaux nous ont laissé un vaste panorama de cette vie grouillante et parfois insolite. Quelques photographies en couleur avec l'apparition des premiers autochromes en 1907 complètent

ce tableau. Outre les secousses sociales qui agitent la capitale, il y en a une qui divise l'opinion publique : le vote de la loi du « petit père » Combes, le 9 décembre, décrétant la séparation de l'Église et de l'État (1905). Elle permet, entre autres, à l'État de récupérer tout un ensemble de biens immobiliers, et, en interdisant aux membres de congrégations religieuses d'enseigner, impose définitivement la laïcité de l'enseignement. Désormais, les édifices religieux sont loués à l'État par ses associations culturelles. Processions extérieures et installations de signes religieux dans les rues sont interdites. Le recensement des biens du clergé provoque de vifs incidents dans les églises – la « querelle des inventaires » – tandis que le pape Pie X rédige deux encycliques contre la loi et qu'adviennent des expulsions.

Comment ne pas citer également cet événement catastrophique pour la capitale que sera la crue de la Seine en 1910 ? En janvier de cette année, une crue exceptionnelle transforme tout le centre de Paris en une petite Venise. Le niveau du fleuve atteint des sommets sous la voûte des ponts (9 mètres 40 au pont Royal le 28 janvier), l'eau reflue par les égouts et envahit les rues jusqu'à la gare Saint-Lazare dont la cour est transformée en véritable lac, comme le sont le Champ-de-Mars, la gare d'Orsay, le bas du quartier Latin…

L'horizon politique européen s'obscurcit avec l'assassinat de l'archiduc d'Autriche François-Ferdinand. Des rumeurs de guerre s'installent. Victorieuse aux élections législatives d'avril 1914, la gauche française défend la cause de la paix. Mais le 31 juillet, un nationaliste assassine à Paris le leader pacifiste socialiste Jean Jaurès dans un café rue du Croissant. D'où un retournement de situation et un réflexe patriotique qui fait majoritairement accepter l'ordre de mobilisation du 1ᵉʳ août 1914. Ce conflit naissant marque la fin définitive de la Belle Époque et le crépuscule de l'âge d'or du capitalisme français.

p. 80/81
Anon.

Parc du Champ-de-Mars, Exposition universelle de 1878. Palais du Champ-de-Mars et tête de la statue de la Liberté du sculpteur Bartholdi, 1878.

The Parc du Champ-de-Mars, Exposition Universelle of 1878. The Palais du Champ-de-Mars and head of the Statue of Liberty by the sculptor Bartholdi. 1878.

Parc du Champ-de-Mars, Weltausstellung von 1878. Der Palais du Champ-de-Mars und der Kopf der Freiheitsstatue des Bildhauers Bartholdi, 1878.

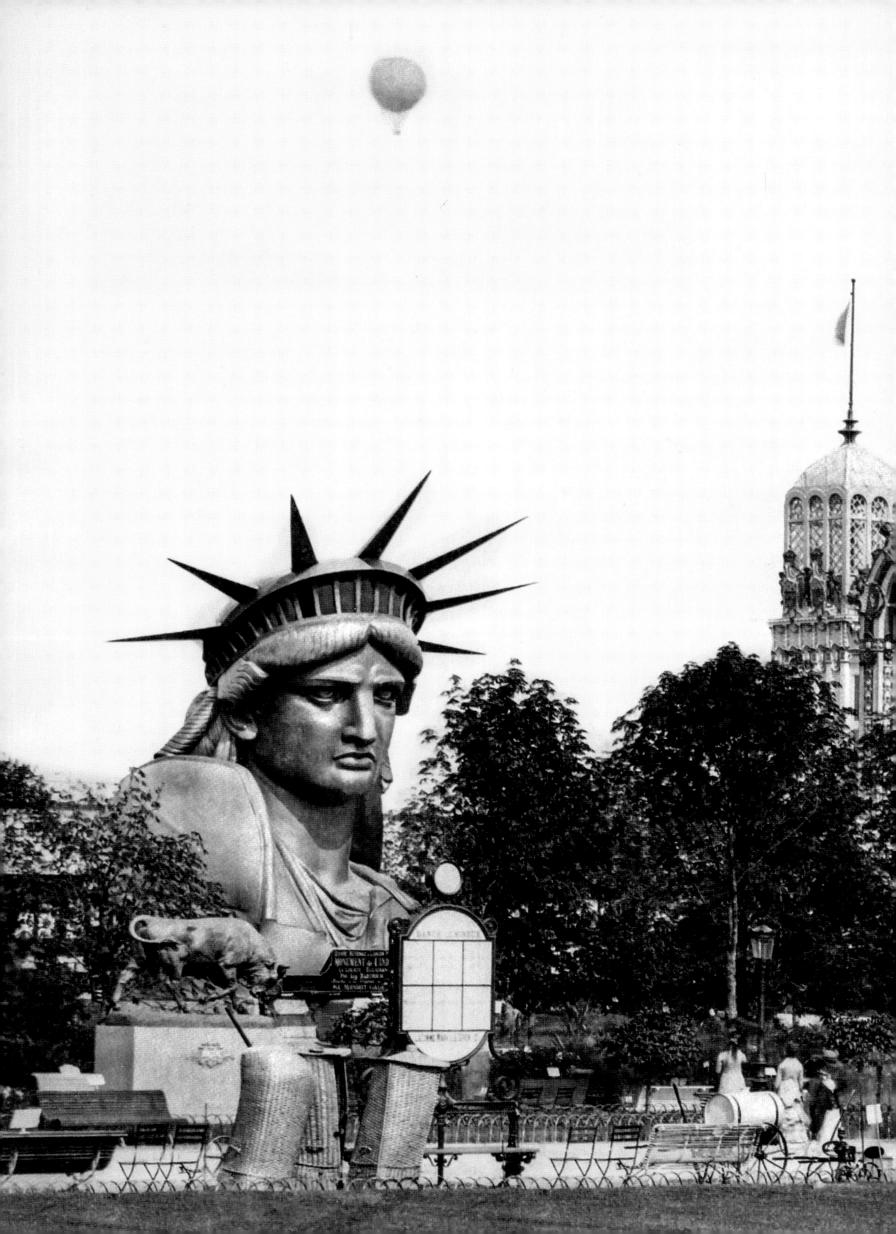

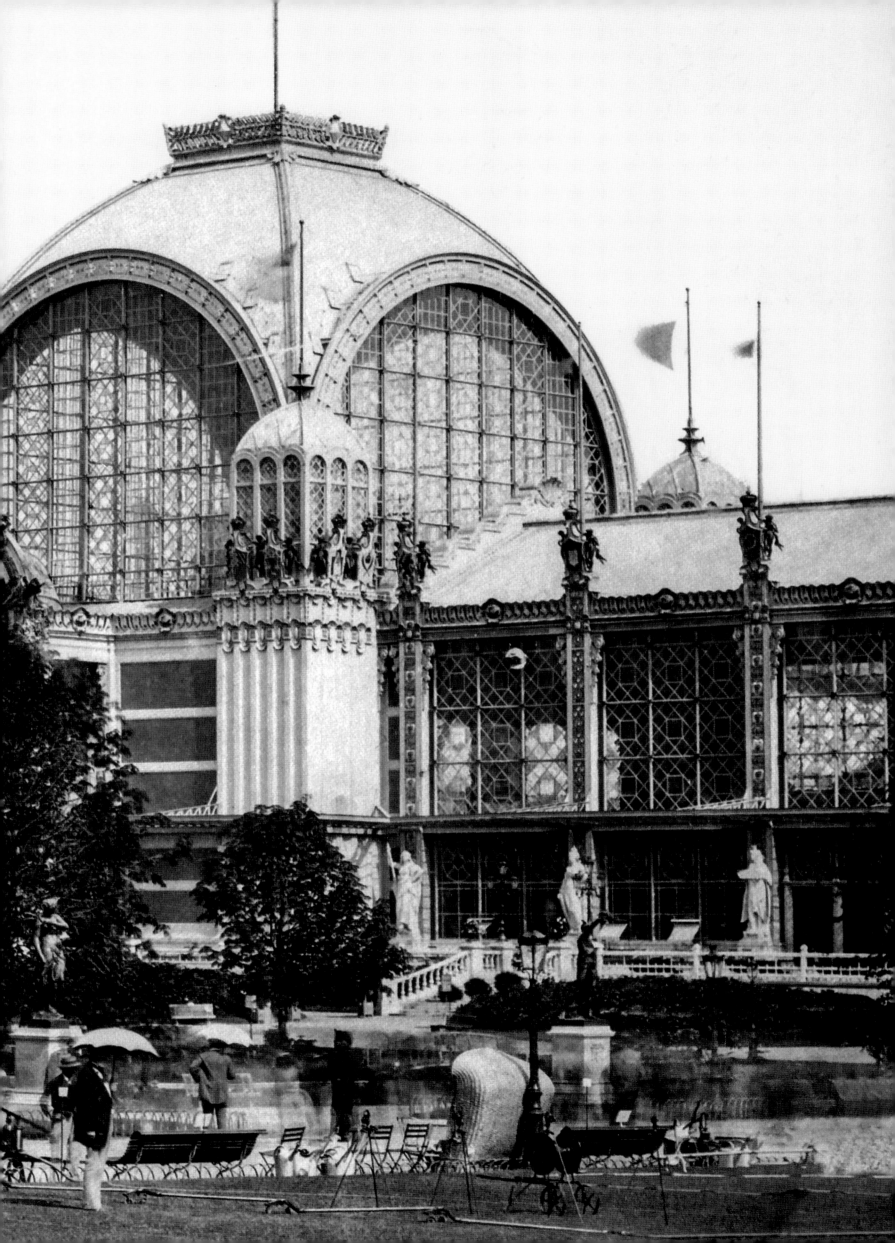

\#2

From the Third Republic to the First World War 1871–1914

"In the great open artery known as the boulevards, where the blood of Paris flows, there is a prodigious agitation of life, a tumult of ideas such as exists nowhere else, a seething of humanity, a wild turmoil of everything that hastens to this universal meeting place."

GUY DE MAUPASSANT, "MADELEINE BASTILLE", IN *LE GAULOIS*, 1880

Once the propertied classes had got over their fright, conservative France, led by General Mac-Mahon, embarked on a regimen of strict moralism. In 1873 Adolphe Thiers persuaded the National Assembly to approve the "construction of a church on the hill of Montmartre", undertaken "in the public interest", so as to thank the heavens for having spared Paris. The city lost its status as capital and the state of siege was not lifted until after the elections of 1876, which were won by the Republicans. Not until the election of Jules Grévy to the presidency in 1879 did Paris regain its historic position. Nevertheless, and despite the economic crisis that continued until 1895, the work begun under Haussmann was continued. The Opéra Garnier, a perfect example of the Napoleon III style, was completed in 1875, as were the Boulevard Saint-Germain and Avenue de l'Opéra. The Exposition Universelle of 1878 confirmed the country's revival. A huge rectangular building made of iron, the Palais du Champ-de-Mars, sheltered the "Street of Nations". Visitors could climb inside the head of Bartholdi's *Statue of Liberty*, exhibited in the park. On the other bank, the Palais du Trocadéro, built in a Moorish and Byzantine style by Gabriel Davioud and Jules Bourdais, provided the visual highlight up on the Chaillot hill. Putting the spotlight on science and industry, this international fair gave Parisians the chance to discover a host of new inventions, such as the refrigerator, the phonograph, the typewriter, the Le Creusot 100-ton power hammer, compressed air and, yes, the telephone: the system was in place the following year and by 1881 – when the first electric trams were introduced – already boasted 300 users. Among the results of the construction fever that continued to cover Paris with Haussmannian buildings was the creation of the Plaine-Monceau quarter. All around the city, too, structures to house primary and secondary schools and universities were going up to meet the needs generated by Jules Ferry's new laws (1882) in favour of universal education.

In February 1881 the new Hôtel de Ville was inaugurated while the charred remains of the Tuileries Palace were razed. In July 1883 the statue of the Republic, which would give its name to the surrounding *place*, was unveiled. In 1885 Paris organised a grandiose funeral for Victor Hugo. From the Arc de Triomphe, all covered in black crepe, to the church of Sainte-Geneviève – which now went back to being the Panthéon – some 800,000 Parisians followed the great man to his last resting place. After the strange nationalist interlude that saw General Boulanger elected in triumph in January then flee to Belgium in April, Paris made ready to welcome another Exposition Universelle, celebrating the centenary of the French Revolution (1889). A remarkable piece of metal architecture, the Eiffel Tower, was erected in 22 months specially for the event, and was intended to stand for no more than 20 years. Its construction was greeted by scores of hostile petitions and injurious articles, not least the famous "petition of the hundreds" signed by, among others, literary and artistic luminaries such as Maupassant, Dumas, Leconte de Lisle, Meissonier, Gounod and Verlaine. They protested "with all their might against the construction right in the heart of the capital of the useless and monstrous Eiffel Tower, that skeleton of a belfry" (Verlaine), that "chimney of a factory under construction" (Huysmans).

The new world's fair was also notable for the two monuments that faced each other across the Champ-de-Mars: the Palais des Industries Diverses rising up above the other pavilions and, facing the École Militaire, the Galerie des Machines, a huge metal and glass hall 415 metres long and 30 metres high. Another undeniable attraction of this event was the Ferris wheel, which drew huge crowds. But the festive atmosphere could not hide some serious and economic problems. On 1 May 1890 there were violent demonstrations by workers calling for an eight-hour day, while the years 1892 to 1894 witnessed a wave of anarchist attacks (Ravachol) and the financial scandal of the Panama Canal. For over a decade, starting in 1894, opinion was bitterly divided over the Dreyfus case, in which anti-Semitism came violently to the fore. Accused of high treason, the captain was sentenced to the penal colony on 22 December that year and stripped of his rank on January 5, 1895. The case was revived by Émile Zola's famous *J'accuse* article, published in *L'Aurore* on 13 January 1898. It ended with the rehabilitation of the captain in 1906. Not that this kept Dreyfusards and anti-Dreyfusards from hotly debating the rights and wrongs of the case for many years to come.

The nineteenth century bowed out in a spectacular finale under the presidency of Émile Loubet, with the Exposition Universelle of 1900. Even bigger than the previous international fair, it overflowed onto the Right Bank and the Champs-Élysées. The monumental Pont Alexandre III, the widest and biggest in the whole city, linked the new Grand Palais, which had replaced the Palais de l'Industrie, and the Petit Palais, to the Left Bank. National pavilions lined the river on both sides from Chaillot to Les Invalides, while *bateaux-mouches* zigzagged from bank to bank and – another innovation – a moving walkway carried visitors around the attractions. With its 83,000 exhibitors and 51 million visitors, this world's

→
Anon.

Panorama des palais. Vue panoramique de l'Exposition de 1878 installée de part et d'autre de la Seine et placée sous le signe de la science et de l'industrie. Rive droite (à droite), le palais du Trocadéro, et, rive gauche, le palais de l'Industrie : cet édifice principal de forme rectangulaire entièrement construit en fer abrite dans ses nefs latérales les machines tandis que les Nations se partagent la largeur. À noter le trafic important des « bateaux omnibus » faisant la navette entre le site de l'Exposition et différents lieux de la capitale, 1878.

Panorama of palaces. Panoramic view of the Exposition of 1878 laid out on both banks of the Seine, and based on the themes of science and industry. On the Right Bank (right), the Palais du Trocadéro, and, on the Left, the Palais de l'Industrie: machines occupied the lateral wings of this rectangular main building constructed in iron while national displays filled the centre. Note the large numbers of "omnibus boats" carrying visitors to and fro between the Exposition and other sites around the capital, 1878.

Panorama der Ausstellungsgebäude. Panoramadarstellung zur Weltausstellung von 1878, die auf beiden Ufern der Seine stattfand und den Wissenschaften und der Industrie gewidmet war. Auf dem rechten Seineufer (rechts) der Palais du Trocadéro, auf dem linken Seineufer der Palais de l'Industrie. In den Seitenschiffen des rechteckigen, in den tragenden Teilen aus Eisen errichteten Hauptgebäudes waren die Maschinen untergebracht, während sich die teilnehmenden Nationen die Querhallen teilten. Man beachte die vielen auf der

Seine verkehrenden »Omnibus-Boote«, die zwischen dem Ausstellungsgelände und verschiedenen anderen Orten in der Hauptstadt pendelten, 1878.

fair would not be equalled for many a year. Not the least fascinated of the observers was Émile Zola, who took hundreds of photographs of buildings and views from the Eiffel Tower.

This *fin-de-siècle* is also noteworthy because it witnessed the invention of cinema: the first film was shown on 28 December 1895, in the basement of the Grand Café on the Boulevard des Capucines. And then there was the triumph of Art Nouveau. One of its finest proponents, Guimard, designed decorative entranceways to the stations of the underground *métropolitain* (métro) service, the first line of which, from Vincennes to Porte Maillot, was inaugurated on 18 July 1900. During its first few months in operation, this 11-kilometre line transported some 17 million passengers between its 18 stations, one of which, "Le Palais" (today's Champs-Élysées–Clemenceau), was built specifically to serve the Exposition Universelle. The cost of a ride in second class was 15 centimes. New lines continued to be built until 1914, and were completed and extended over the coming decades. Some of this work, like drilling tunnels under the Seine or the hill of Montmartre, was a real feat of engineering. By 1914 the underground system had twelve working lines, complementing the dense network of omnibuses and trams. Some of the omnibus lines – they were, of course, horse-drawn in those days – were particularly busy, notably the famous "Madeleine–Bastille". Less numerous, the tram lines followed the extension of the city. In 1906 the first six motorised bus lines went into service. The days of the omnibus were numbered.

The population continued to grow apace: in 1901 the census counted 2,700,000 Parisians. Nearly half of them were workers. The main industrial centres were in the 15th arrondissement, around Grenelle and Javel, but also to the east, along the Villette basin and Canal Saint-Martin, and in the 11th arrondissement, around the Charonne quarter. And while the metallurgical and chemical industries were increasingly moving out to the suburbs, along with inhabitants in search of less costly housing, the capital kept the textile, food and furniture industries. The rise of the motor car was inexorable. The first Salon de l'automobile opened in the Tuileries in 1898, the year Louis Renault built his first *voiturette* in Billancourt. Sixteen years later his factory covered 15 hectares and had a workforce of nearly 4,000.

Paris in the so-called Belle Époque years was a city of festivity and pleasure for the wealthier classes, and of toil and poverty for the bulk of the population. On the pleasure side, circles and clubs mushroomed in the smart neighbourhoods where cafés such as the Napolitain on Boulevard des Capucines, the Weber and Maxim's, were frequented by the *demi-monde* of the day. In the music-halls, Bruant, Willette and Yvette Guilbert were the big stars. On the fragment of the old "Boulevard du Crime" not razed by Haussmann, the Théâtre de l'Ambigu specialised in melodrama, while the Théâtre de la Porte Saint-Martin offered spectacular productions and the Renaissance was directed by Sarah Bernhardt, who soon took over the Théâtre du Châtelet, built under the aegis of the Baron himself, where she triumphed with her performance in Edmond Rostand's *L'Aiglon*. In 1913 the Théâtre des Champs-Élysées opened with *The Rite of Spring* by Igor Stravinsky, which caused a furore. And while names such as Edmond Rostand, Lucien Guitry and Courteline kept the theatres thriving, the literary world saw the arrival of new names: Paul Claudel, Alphonse Allais, Jules Renard, Pierre Louÿs, Maeterlinck and Colette. Montmartre was popular for its cabarets, with the Moulin Rouge renowned for the dancers of the French cancan, who inspired Toulouse-Lautrec. In 1909, as Monet completed the 48 paintings forming the great cycle of *Water Lilies* begun in 1900, other painters moved on to the hill of Montmartre, which was still a village. There Picasso, Apollinaire, Mac Orlan, van Dongen and Braque were among the artists and writers living in the Bateau-Lavoir. In 1910, on the other side of the city, painters and writers tended to congregate on Boulevard Montparnasse, whether at the Dôme, the Closerie des Lilas or the Rotonde. The period witnessed the rise of Art Nouveau and, in the visual arts, avant-garde movements such as the Nabis and the Fauves. Cinemas began to sprout up around the city. In 1911 Léon Gaumont converted the Hippodrome on Place Clichy into the world's biggest cinema, the Gaumont-Palace, seating 3,400 (it no longer exists).

In contrast to all the frivolity and pleasure-seeking of *gai Paris*, most of the city's inhabitants were too busy struggling with the uncertainties of life to have time for idle pursuits. Still, though weakened by the fall of the Commune, the working class was slowly reorganising. In 1884 the Waldeck-Rousseau Law recognised the right to form trade unions, but not – a subtly perverse twist, this – to freedom of association (which was not granted until 1901). Trade associations, which were recognised, federated their forces and created the Confédération Générale du Travail (CGT), the first centralised union, in 1895. Their demands as regards employment, hygiene and safety were manifold; their gains, slow. However, positive steps included a ban on employing children under ten and

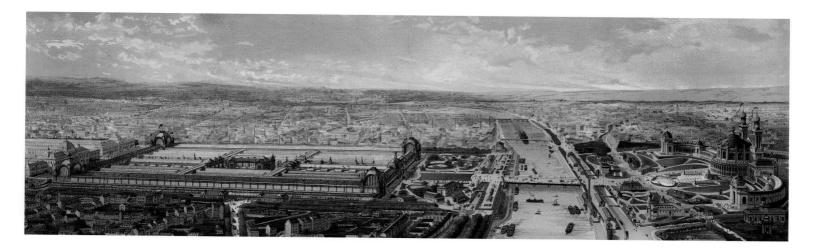

a law stipulating a mandatory weekly rest. In 1906 the CGT signed a charter of working men's claims, and on 1 May that year a huge demonstration filled the streets of Paris, calling, once again, for an eight-hour day: the reality was twelve hours for men and ten for women – who were also calling for the vote.

As this working population continued to grow, swelled by constant new arrivals from the provinces, so the configuration of Parisian neighbourhoods began to change. The greatest concentration of workers, craftsmen and modest employees was to be found on the outskirts. Shanty towns appeared in the "zone" located around the fortifications. The districts in central Paris were the most lively, with numerous cafés also selling wood and coal. The streets rang with the cries of hawkers, rag men and other small trades by which the otherwise unemployed tried to scrape a living. The diversity of these activities is surprising; there were dog groomers, droppings collectors, sellers of laces, lampshades and grass, paper-scrapers, cigarette-end collectors, goatherds and faience menders. Gradually, these occupations disappeared; only the costermongers managed to survive. The bustle and hubbub of the streets were later celebrated by Marcel Proust in *La Prisonnière* (1923), but photography was the major witness of this period. Atget, but also other photographers like Louis Vert and Paul Géniaux, left us a great panorama of this teeming and sometimes surprising urban life. The picture is completed by a few colour shots, taken after the creation of the first autochromes in 1907.

In addition to the social conflicts that stirred the capital, public opinion was divided over the law promoted by the "Little Father", Émile Combes, and passed on 9 December 1905. It instituted the separation of Church and State. For one thing, it allowed the State to reclaim a great deal of property and, by prohibiting religious congregations from working in its schools, to establish secular teaching in the State system. From now on religious buildings were rented from the State by cultural associations. Processions and the display of religious symbols in the street were banned. The inventory of religious property led to some violent incidents in the churches – "the quarrel of inventories" – while Pope Pius X issued two encyclicals against the law. Religious orders were expelled.

Another event that commands mention here is the catastrophic flooding of the Seine in January 1910. Heavy rain caused the river to burst its banks, transforming the centre of Paris into a little Venice. The water reached the top of the bridge arches (9.4 metres at the Pont Royal on 28 January) and entered the sewer system, spilling out into the streets all the way to the Gare Saint-Lazare, where the forecourt turned into a lake, as did the Champ-de-Mars, the Orsay railway station and the lower Latin Quarter.

The European political horizon grew suddenly dark when Archduke Franz Ferdinand of Austria was assassinated in Sarajevo in June 1914. Rumours of war were rife. The French Left, which had triumphed in the legislative elections that April, argued for peace. However, on 31 July the pacifist Socialist leader Jean Jaurès was shot by a nationalist in a café in Rue du Croissant. Without his influence, the patriotic reflex gained the upper hand and the call-up of 1 August 1914 was greeted with enthusiasm by the majority. War put an end to the Belle Époque and marked the twilight of the golden age of French capitalism.

p. 86/87
Auguste Léon

La tour Eiffel et le Trocadéro, 1912.

The Eiffel Tower and the Trocadéro, 1912.

Der Eiffelturm und der Trocadéro, 1912.

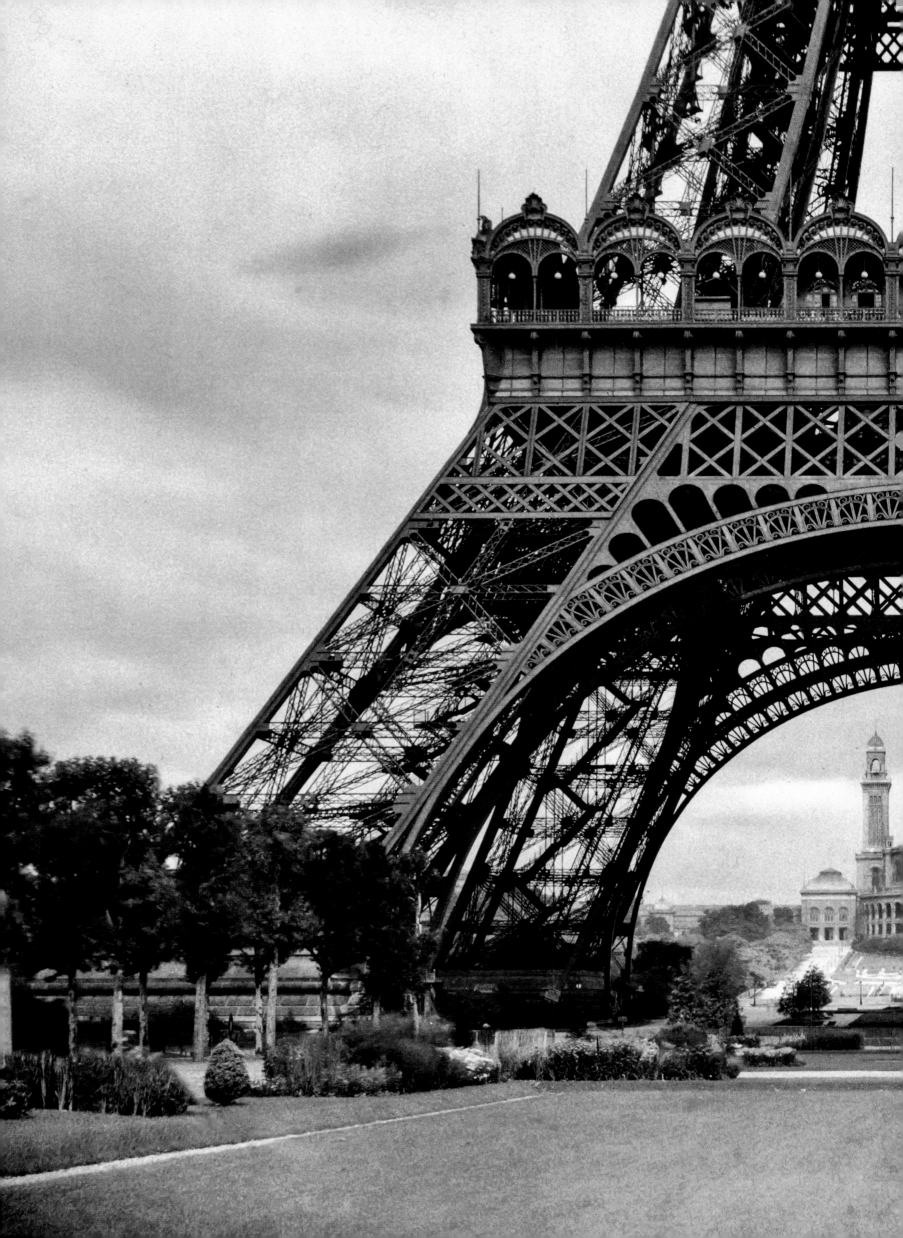

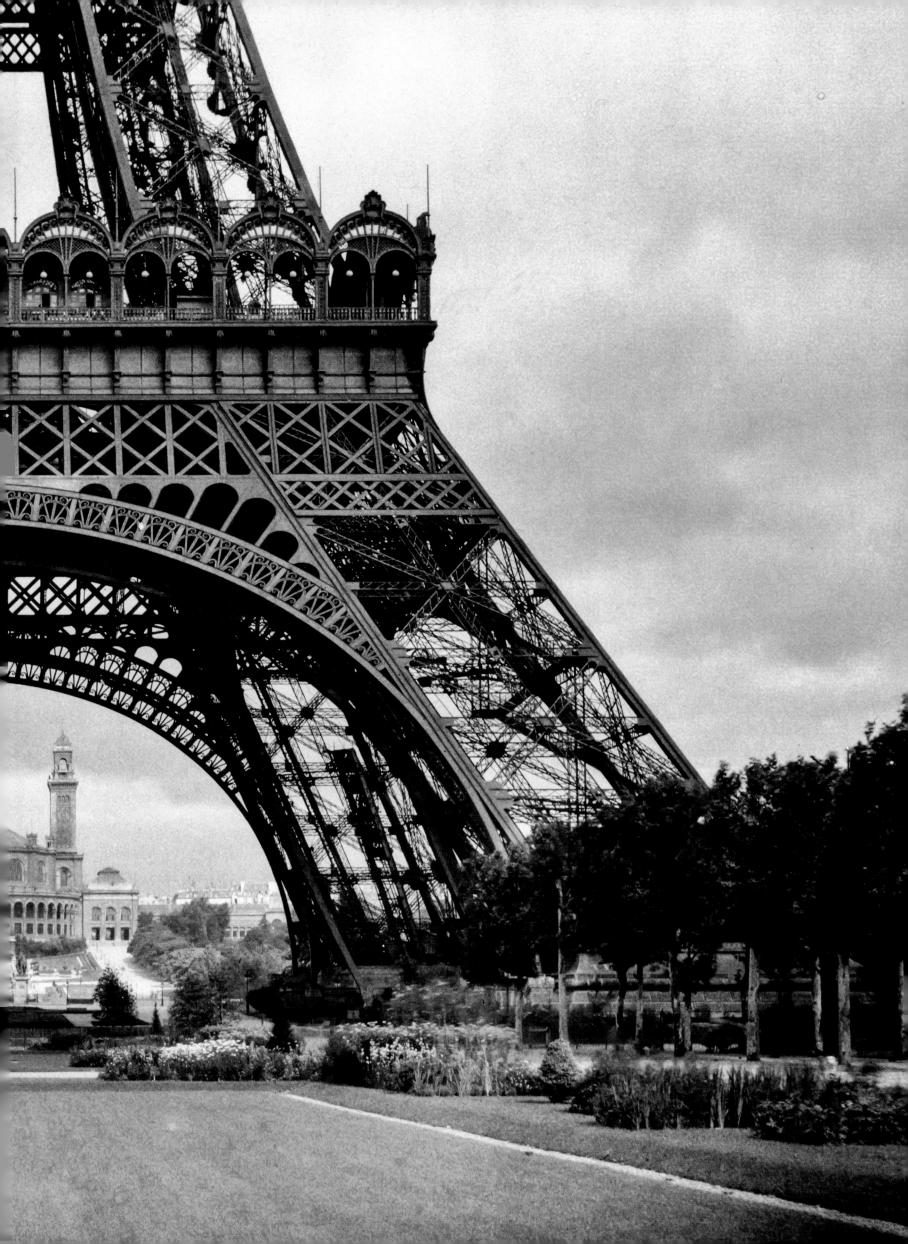

#2

Von der Dritten Republik bis zum Ersten Weltkrieg 1871–1914

*»An dieser großen offenen Ader, die man Boulevards nennt,
wo das Blut von Paris pulsiert, spielt sich ein reiches Leben ab,
schwirren die Ideen wie an keinem anderen Ort, sprudelt
es förmlich vor Menschen, herrscht ein heilloses Durcheinander
all derer, die zu diesem großen Stelldichein strömen.«*

GUY DE MAUPASSANT, »MADELEINE BASTILLE«, IN *LE GAULOIS*, 1880

Nachdem die Kommune niedergeschlagen und die große Angst der Besitzenden ausgestanden ist, führt das konservative Frankreich mit General Mac-Mahon an der Spitze ein sittenstrenges Regiment. 1873 lässt Adolphe Thiers die Nationalversammlung ein Gesetz verabschieden, das dem »Bau einer Kirche auf dem Montmartre-Hügel« öffentlichen Nutzen bescheinigt, da man hier dem Himmel für die Schonung von Paris danken könne. Paris verliert seinen Hauptstadtstatus und bleibt bis zu den Wahlen von 1876, aus denen die Republikaner als Sieger hervorgehen, im Belagerungszustand. Erst als Jules Grévy 1879 zum Staatspräsidenten gewählt wird, gewinnt die Stadt ihre Stellung als Kapitale zurück. Trotz der bis 1895 grassierenden Wirtschaftskrise setzt man die von Haussmann begonnenen Arbeiten fort. Der Bau der Opéra Garnier kommt 1875 ebenso zum Abschluss wie die Arbeiten am Boulevard Saint-Germain und an der Avenue de l'Opéra. Die Weltausstellung von 1878 soll die nationale Wiedererstarkung deutlich machen. Eine große rechteckige Eisenkonstruktion, der Palais du Champ-de-Mars, beherbergt eine »Straße der Nationen«. Im Park ist der Kopf der von Bartholdi entworfenen Freiheitsstatue ausgestellt, der für die Besucher von innen begehbar ist. Auf dem Chaillot-Hügel am anderen Ufer erhebt sich markant der von Gabriel Davioud und Jules Bourdais im romanisch-maurischen Stil gestaltete Trocadéro-Palast. Indem sie das Augenmerk auf Wissenschaft und Industrie legt, gibt die Ausstellung den Parisern Gelegenheit, neue Erfindungen zu entdecken: Kühlschrank, Phonograph, Schreibmaschine, den 100-Tonnen-Fallhammer aus Le Creusot, die Druckluft oder das im folgenden Jahr eingeführte Fernsprechwesen, das 1881 ganze 300 Teilnehmer verzeichnet. In diesem Jahr tauchen in der Hauptstadt auch die ersten elektrischen Straßenbahnen auf, und ein fieberhafter Häuserbau sorgt dafür, dass der Haussmann'sche Stil bis etwa 1895 tonangebend bleibt und das Quartier Plaine-Monceau entsteht. Gebaut werden in vielen Stadtvierteln außerdem eine Reihe von Grund-, Sekundar- und Hochschulen (die großen Lyzeen, die wieder aufgebaute und erweiterte Sorbonne), um den neuen Gesetzen von Jules Ferry (1882) zur Entwicklung des Bildungswesens nachzukommen.

Im Februar 1881 wird das neue Rathaus eingeweiht, und die Reste des Tuilerien-Schlosses werden abgerissen. Eingeweiht wird im Juli 1883 auch die Statue der Republik, nach der man den Platz benennt, auf dem sie steht. 1885 organisiert Paris das grandiose Begräbnis von Victor Hugo. Vom ganz in schwarzen Flor gehüllten Triumphbogen bis zur Kirche Sainte-Geneviève – die wieder zum Pantheon wird – geben mehr als 800 000 Pariser

seinem Leichnam das letzte Geleit. Nach der seltsam nationalistischen Episode um General Boulanger, der im Januar in Paris einen triumphalen Wahlsieg erringt, sich aber im April nach Belgien absetzt, bereitet sich Paris auf eine neue Weltausstellung vor, die an den einhundertsten Jahrestag der Französischen Revolution erinnern soll. Aus diesem Anlass entsteht in 22-monatiger Bauzeit ein Paradebeispiel der Metallarchitektur: der Eiffelturm, der gleich nach der Ausstellung wieder verschwinden soll. Seine Erbauung hat etliche Petitionen und Schmähartikel zur Folge, angefangen bei der berühmten »Petition der Hundert«, die namhafte Vertreter aus Kunst, Musik und Literatur unterzeichnen, darunter Maupassant, Dumas, Leconte de Lisle, Meissonier, Gounod und Verlaine. Sie protestieren »mit aller Kraft gegen die Errichtung des nutzlosen und scheußlichen Eiffelturms mitten im Zentrum der Hauptstadt«. Verlaine spricht vom »Turmgerippe«, Huysmans vom »Rohrwerk einer im Bau befindlichen Fabrik«. Die Ausstellung zeichnet sich durch zwei Monumente beiderseits des Marsfelds aus: den Palais de l'Industrie, der sich über die anderen Pavillons erhebt, und, gegenüber der École Militaire, die mit 415 Längen- und 30 Höhenmetern gigantische Maschinenhalle aus Metall und Glas. Eine weitere Attraktion bildet fraglos das Riesenrad, das beträchtliche Menschenmengen anzieht. Die festliche Stimmung vermag jedoch die sozialen und ökonomischen Probleme nicht zu übertünchen. Am 1. Mai 1890 fordern die Arbeiter auf gewalttätigen Demonstrationen den Achtstundentag. Die Jahre 1882 bis 1894 sind geprägt von einer Welle anarchistischer Anschläge (Ravachol) und dem Finanzskandal um den Panamakanal. Seit 1894 scheiden sich die Geister an der Dreyfus-Affäre. Des Hochverrats angeklagt, wird der Hauptmann am 22. Dezember zu lebenslanger Verbannung verurteilt und Anfang Januar 1895 degradiert. Diese Affäre, die nach antisemitischen Machenschaften riecht, lebt wieder auf, als Émile Zola am 13. Januar 1898 in der Literaturzeitschrift *L'Aurore* seinen berühmten Aufruf »J'accuse …!« veröffentlicht, und endet 1906 mit der Rehabilitierung des Hauptmanns. Dessen ungeachtet bekämpfen und beschimpfen sich Dreyfusarden und Anti-Dreyfusarden noch lange danach.

Das 19. Jahrhundert findet unter der Präsidentschaft von Émile Loubet seinen krönenden Abschluss mit der Weltausstellung von 1900, die noch größer ist als die vorangegangene und auf das rechte Seineufer sowie die Champs-Élysées übergreift. Aus diesem Anlass entstehen einander gegenüber der Grand Palais, der den Industriepalast ersetzt, und der Petit Palais an der Mündung

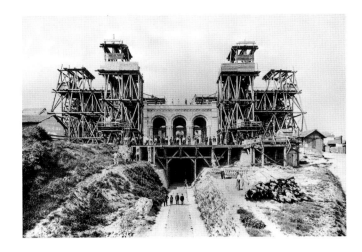

←
Chevojon

Construction de la basilique du Sacré-Cœur. Édifiée par l'Église grâce à des souscriptions publiques pour expier les crimes de la Commune (!), la basilique déclarée «œuvre d'utilité publique», commencée en 1876, ne sera achevée qu'en 1910, septembre 1899.

The construction of the Sacré-Cœur basilica was undertaken by the Church with funds raised by public subscription in order to "expiate" the "crimes" of the Commune. This undertaking "in the public interest" was begun in 1876 but not finished until 1910, September 1899.

Die Basilika Sacré-Cœur im Bau. Die Kirche finanzierte den Bau der Basilika aus Mitteln einer öffentlichen Spendenkampagne, um damit die Verbrechen der Pariser Kommune zu sühnen. Die Arbeiten an dem 1876 begonnenen, als »gemeinnütziges Projekt« deklarierten Bau waren erst 1910 abgeschlossen, September 1899.

einer neuen Brücke, genannt Pont Alexandre III, der größten und imposantesten in der Hauptstadt. Beiderseits der Seine reihen sich die Pavillons vom Chaillot-Hügel bis zum Invalidendom, die »bateaux-mouches« kreuzen entlang der Ufer, und als weitere Innovation durchläuft eine hölzerne Rollbahn (die »Straße der Zukunft«) die Ausstellung. Mit ihren 83 000 Ausstellern und 51 Millionen Besuchern bleibt diese Schau lange Zeit unübertroffen. Zu den begeistertsten Besuchern zählt Émile Zola, der Hunderte Gebäude fotografiert und vom Eiffelturm herab Luftbilder aufnimmt. Dieses Jahrhundertende bleibt denkwürdig, bringt es doch auch das Kino – die erste Vorführung findet am 28. Dezember 1895 im Kellergeschoss des Grand Café am Boulevard des Capucines statt – sowie den Triumph der Art Nouveau mit sich, zu deren glänzendsten Vertretern Hector Guimard gehört. Seine Arbeiten schmücken die Eingänge der ersten Stationen des Métropolitain, dessen erste Linie, Porte Maillot–Porte de Vincennes, am 18. Juli 1900 eröffnet wird. Die elf Kilometer lange Verbindung mit 18 Stationen nutzen in den ersten Betriebsmonaten – für 15 Centimes in der zweiten Klasse – rund 17 Millionen Fahrgäste, zumal die Weltausstellung mit der Station »Le Palais«, heute »Champs-Élysées–Clemenceau«, eine eigene Anbindung bekommen hat. Bis 1914 werden weitere Strecken fertiggestellt und im Laufe der Zeit ergänzt und verlängert. An manchen Stellen erfordert der Metrobau wahre technische Großtaten wie die Unterquerung der Seine oder der Butte Montmartre. 1914 sind zwölf Linien in Betrieb, so dass die Metro ein dichtes Omnibus- und Straßenbahnnetz vervollständigt. Einige Omnibusverbindungen (mit Pferdewagen natürlich) laufen besonders gut, etwa die berühmte Linie Madeleine–Bastille. Die weniger zahlreichen Straßenbahnlinien folgen sozusagen der Stadterweiterung. 1906 werden die ersten sechs Linien mit Autobussen in Betrieb genommen, die nach und nach die Pferdewagen ablösen.

Die Pariser Bevölkerung wächst weiter: 1901 zählt man 2 700 000 Einwohner, fast die Hälfte davon Arbeiter. Die großen Industrieanlagen befinden sich im 15. Arrondissement in den Quartiers Grenelle und Javel, aber auch im Osten entlang den Wasserstraßen des Bassin de la Villette und des Canal Saint-Martin beziehungsweise im 11. Arrondissement im Quartier Charonne. Allerdings siedeln sich eine Reihe metallverarbeitender und chemischer Industriebetriebe vermehrt in der Banlieue an, gefolgt von einer Bevölkerung auf der Suche nach Wohnungen, die weniger kosten als im Zentrum von Paris. In der Hauptstadt verbleiben die Textil-, Nahrungsmittel- und Möbelhersteller. Das Automobil

nimmt seinen unaufhaltsamen Aufschwung: Der erste Autosalon eröffnet 1898 in den Tuilerien, in dem Jahr, in dem Louis Renault in Billancourt seinen ersten Kleinwagen baut. 16 Jahre später nimmt dessen Fabrik eine Fläche von 15 Hektar ein und beschäftigt fast 4 000 Menschen!

In den »Belle Époque« genannten Jahren ist Paris eine Stadt der Feste und Vergnügungen für die Begüterten und der Plackerei und des Elends für den Großteil der Bevölkerung. Was die Vergnügungen angeht, wimmelt es in den schönen Stadtteilen von Clubs und Cafés, in denen man sich trifft, wie dem Café Napolitain am Boulevard des Capucines, dem Café Weber oder dem Maxim's, wo die damalige Halbwelt verkehrt. In den Variétés beherrschen Aristide Bruant, der Karikaturist und Dekorateur Adolphe Willette und Yvette Guilbert die Szene. Auf dem Abschnitt des einstigen »Boulevard du Crime« (Boulevard du Temple), der noch heute existiert, residieren das auf Melodramen spezialisierte Théâtre de l'Ambigu, das Théâtre de la Porte Saint-Martin mit seinen großen Inszenierungen oder auch das Théâtre de la Renaissance, geleitet von Sarah Bernhardt, die bald das unter Haussmanns Ägide erbaute Théâtre du Châtelet übernimmt und mit ihrer Interpretation von Edmond Rostands *L'Aiglon* triumphiert. 1913 öffnet das Théâtre des Champs-Élysées seine Tore mit dem *Frühlingsopfer* von Igor Strawinski, das einen regelrechten Skandal auslöst. Während Edmond Rostand, Lucien Guitry oder Georges Courteline dem Theater eine Blütezeit bescheren, treten auf der literarischen Bühne neue Namen an: Paul Claudel, Alphonse Allais, Jules Renard, Pierre Louÿs, Maurice Maeterlinck, Colette. Im Übrigen ist auch Montmartre ein lohnender Standort für Cabarets. Dort etwa befindet sich das Moulin Rouge, in dem die French-Cancan-Tänzerinnen auftreten, von denen sich Toulouse-Lautrec inspirieren lässt. Während Claude Monet 1909 die 48 Gemälde zum Abschluss bringt, aus denen sich das 1900 begonnene Seerosen-Panorama zusammensetzt, ziehen andere Maler auf die besagte Anhöhe, die noch immer ein kleines Dorf ist, und lassen sich dort im Bateau-Lavoir, einem Ateliergebäude, nieder: Pablo Picasso, Guillaume Apollinaire, Pierre Mac Orlan, Kees van Dongen und Georges Braque begegnen sich hier. Dabei versammeln sich Maler und Schriftsteller um 1910 eher am Boulevard Montparnasse im Dôme, in der Closerie des Lilas oder in der Rotonde. In dieser Zeit entfalten sich sowohl die Art Nouveau als auch die Avantgarden der Malerei: Nabis, Fauves, die Expressionisten. Auch die Kinos mehren sich, und 1911 wandelt Léon Gaumont die Pferderennbahn an der Place Clichy

Séeberger

Peintre à Montmartre devant le moulin
de la Galette, 1900.

A painter in front of the Moulin
de la Galette, Montmartre, 1900.

Maler in Montmartre vor der Moulin
de la Galette, 1900.

zum mit 3 400 Plätzen größten Lichtspielhaus der Welt um, das heute abgerissene Gaumont-Palace.

Doch gehört die Mehrheit der Pariser einem einfachen Milieu an, das weniger auf Glamour aus ist, sondern mit ziemlich prekären Lebensverhältnissen zu kämpfen hat. Die vom Sturz der Kommune geschwächte Arbeiterklasse organisiert sich erst allmählich neu. 1884 erkennt das Waldeck-Rousseau-Gesetz die Gewerkschaftsfreiheit an, nicht aber – eine subtile Tücke – die Versammlungsfreiheit, die erst 1901 gewährt wird. Die Berufsverbände, die ja zugelassen sind, schließen sich zusammen und gründen 1895 als erste Zentrale der Gewerkschaftsbewegung die Confédération Générale du Travail (CGT). Die zahlreichen Forderungen betreffen Beschäftigung, Hygiene, Sicherheit. Sie durchzusetzen dauert lange. Eine dieser Errungenschaften ist das Verbot für Unternehmer, Kinder unter zehn Jahren einzustellen, eine andere der wöchentliche Pflichtruhetag! 1906 nimmt die CGT die Charta von Amiens an, in der die Arbeiterforderungen niedergelegt sind. Am 1. Mai dieses Jahres zieht eine riesige Kundgebung durch die Straßen von Paris und verlangt aufs Neue den Achtstundentag. Die tägliche Arbeitszeit beträgt zehn Stunden für Frauen (die offen das Wahlrecht einfordern) und zwölf für Männer.

Aus dieser durch Zuwanderung aus der Provinz ständig wachsenden Population entstehen unterschiedlich bevölkerte Stadtviertel. Die Pariser Peripherie weist die höchste Konzentration an Arbeitern, Handwerkern und kleinen Angestellten auf. In der den Befestigungen vorgelagerten »zone« verbreiten sich Barackensiedlungen. Am belebtesten sind die Innenstadtviertel mit ihren zahlreichen Cafés, Holz- und Kohlehandlungen. In den Straßen klingen die Rufe der fliegenden Händler, Lumpensammler und anderer Kleingewerbler, die keine Anstellung gefunden haben und auf diese Weise versuchen, sich die nötigen paar Sous zu verdienen. Dabei herrscht erstaunliche Vielfalt. Das Spektrum reicht von Hundescherern, Koteinsammlern, Schnürsenkel-, Lampenschirm- und Kräuterverkäufern bis zu Papierkratzerinnen, Kippensammlern, Ziegenhirten und Porzellanflickern. Nach und nach sterben solche Gewerbe allerdings aus; als zeitbeständig erweist sich allein die Viktualienhändlerin. Marcel Proust feiert in *Die Gefangene* (1923) die Lebhaftigkeit der Straße und ihren Lärm, doch der vornehmste Zeuge dieser Epoche ist die Fotografie. Eugène Atget, aber auch

andere Fotografen wie Louis Vert oder Paul Géniaux haben uns ein breites Panorama dieses pulsierenden und mitunter exzentrischen Lebens hinterlassen. Farbaufnahmen, die 1907 auf den ersten Autochromplatten entstehen, vervollständigen das Bild.

Neben den sozialen Unruhen, von denen die Hauptstadt erschüttert wird, spaltet ein Streitthema die öffentliche Meinung: Am 9. Dezember 1905 wird das von »Väterchen« Émile Combes in die Wege geleitete Gesetz verabschiedet, das die Trennung von Kirche und Staat verfügt. Unter anderem erlaubt dies dem Staat, eine ganze Reihe von Immobilien zurückzufordern, und setzt, indem es Mitglieder religiöser Kongregationen vom Unterrichtswesen ausschließt, endgültig die Laizität der Lehre durch. Fortan mieten gesetzlich definierte »Kulturvereine« (»associations culturelles«) die religiösen Gebäude vom Staat. Öffentliche Prozessionen und das Anbringen religiöser Zeichen auf der Straße werden verboten. Die Erfassung der Güter des Klerus führt zu heftigen Reaktionen in den Kirchen – dem »Inventurstreit« –, während Papst Pius X. zwei Enzykliken gegen das Gesetz erlässt und es zu zahlreichen Kirchenausschlüssen kommt.

Zur Sprache kommen muss auch die Katastrophe, die das Seinehochwasser von 1910 für die Hauptstadt bedeutet. Im Januar verwandelt ein außergewöhnlicher Flusswasseranstieg das gesamte Zentrum von Paris in ein kleines Venedig. Spitzenwerte erreicht der Pegel unter den Brückenbögen (am 28. Januar sind es 9,40 Meter unter dem Pont Royal); der Wasserrückstau in der Kanalisation überschwemmt die Straßen bis zur Gare Saint-Lazare, deren Vorplatz zu einem regelrechten See wird, gleiches gilt für das Marsfeld, die Gare d'Orsay und das untere Quartier Latin.

Mit der Ermordung des österreichischen Erzherzogs Franz Ferdinand verdüstert sich der politische Horizont Europas. Kriegsgerüchte kommen auf. Die aus den Legislativwahlen im April 1914 siegreich hervorgegangene französische Linke setzt sich für den Frieden ein. Doch am 31. Juli ermordet ein Nationalist in einem Café in der Rue du Croissant den pazifistischen Sozialistenführer Jean Jaurès. Die Lage wendet sich, und eine patriotische Aufwallung führt zur mehrheitlichen Annahme der Mobilisierungsorder vom 1. August 1914. Der einsetzende Konflikt markiert das unabwendbare Ende der »Belle Époque«; das Goldene Zeitalter des französischen Kapitalismus geht der Abenddämmerung entgegen.

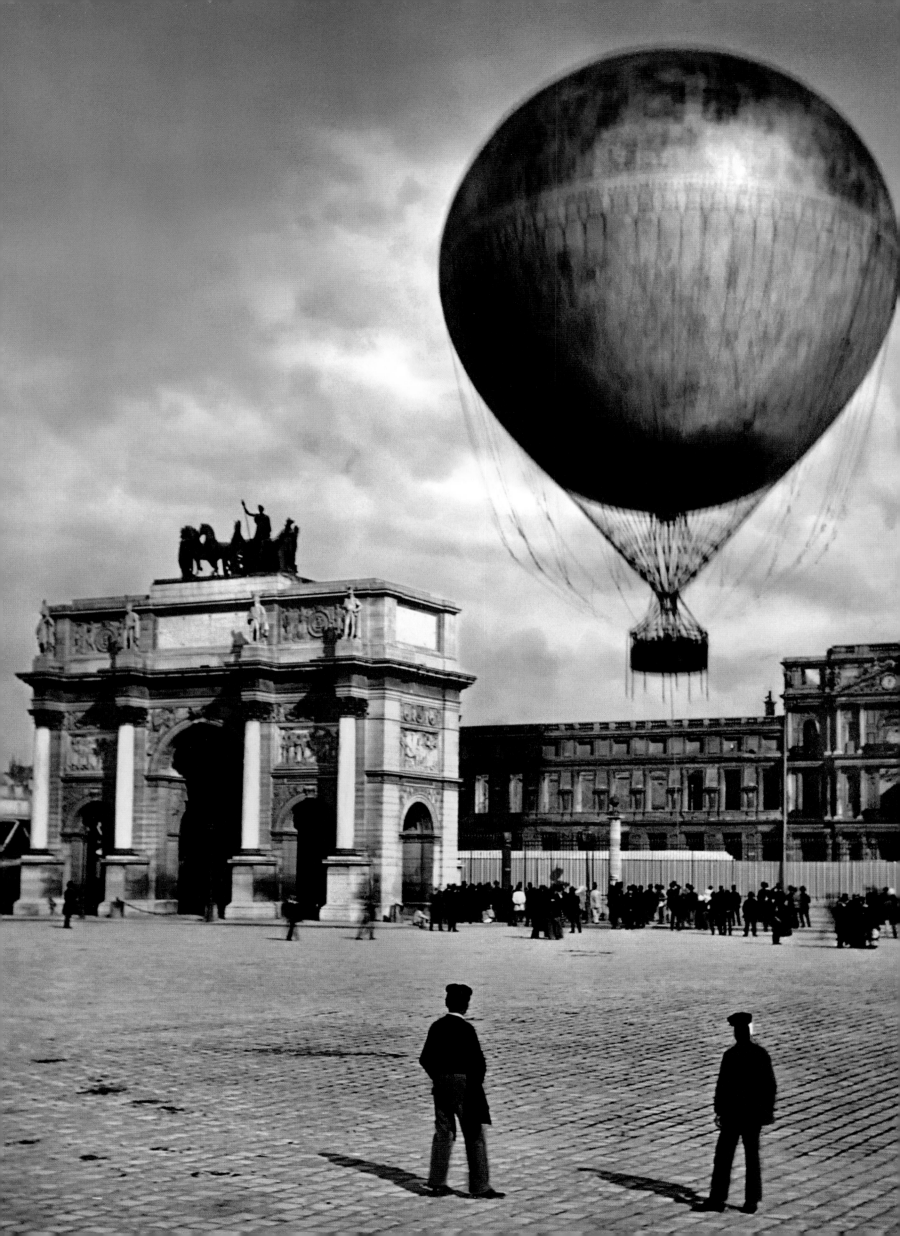

←

Anon.

Ballon captif à vapeur d'Henri Giffard, palais des Tuileries, Paris. Le ballon captif d'Henri Giffard était la principale attraction de l'Exposition universelle de 1878. L'énorme ballon à hydrogène avait une capacité de 25 000 m³ et il pouvait emporter 52 passagers à la fois pour une ascension au bout d'une longe de 500 mètres, 1878.

Henri Giffard's captive hot-air balloon, Tuileries Palace, Paris. Henri Giffard's captive balloon was the main attraction at the Paris Exposition Universelle of 1878. The

enormous hydrogen balloon had a capacity of 880,000 cubic feet (25,000 cubic meters) and was capable of taking 52 passengers at a time on a tethered ascent to 1,600 feet (500 meters), 1878.

Henri Giffards Heißluftballon, Tuilerien, Paris. Henri Giffards Fesselballon war die Hauptattraktion der Weltausstellung von 1878. Der riesige Wasserstoffballon hatte ein Fassungsvermögen von 25 000 m³ und konnte 52 Passagiere gleichzeitig in eine Höhe von 500 Metern befördern, 1878.

↓

Léon et Lévy

Palais du Trocadéro. Exposition universelle de 1878. Œuvre des architectes Davioud et Bourdais, le bâtiment, de style romano-mauresque, se déploie sur la colline de Chaillot et accueille une grande exposition d'art ancien et une présentation d'objets ethnographiques, 1878.

Palais du Trocadéro, Exposition Universelle, 1878. Built by the architects Davioud and Bourdais, this Romano-Moorish structure spreading over the Chaillot hill housed a big exhibition of pre-modern art and a display of ethnographic objects, 1878.

Palais du Trocadéro. Weltausstellung von 1878. Der Bau der Architekten Davioud und Bourdais im romanisch-maurischen Stil erhebt sich auf dem Chaillot-Hügel. In ihm waren eine große Ausstellung alter Kunst und eine Schau mit ethnografischen Objekten zu sehen, 1878.

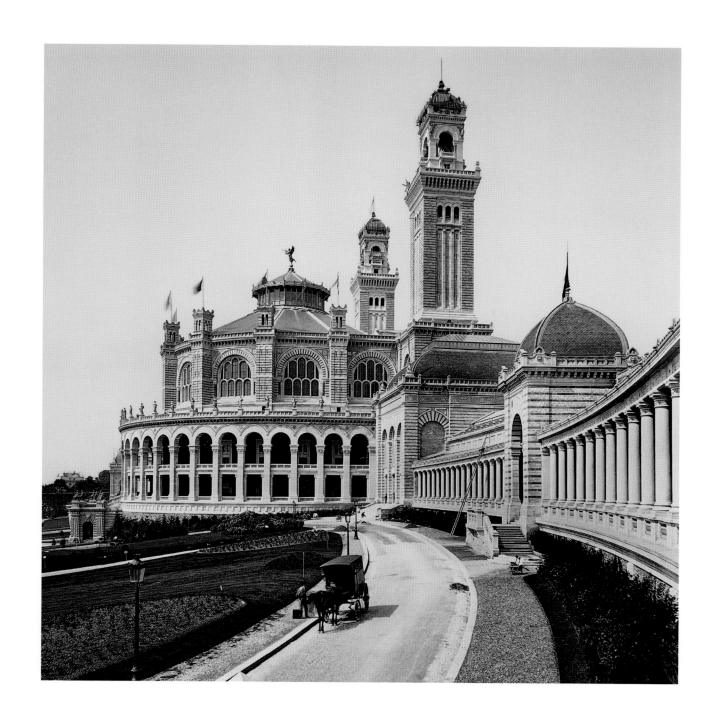

↓

Anon.

À l'ombre de la cathédrale, les rues et les maisons médiévales de l'île de la Cité, berceau de la ville, étaient restées identiques à ce qu'elles étaient en 1300. Le préfet Haussmann décida d'en raser la quasi-totalité, affirmant que, s'il n'avait tenu qu'à lui, l'île entière « eût été affectée à des services publics ». On voit ici que, de la rue d'Arcole à la pointe de la Cité, tout a été éventré. Les chantiers de construction de la préfecture de Police, du tribunal de commerce et de l'Hôtel-Dieu ont déjà débuté, vers 1870.

The medieval streets and buildings clustering around the cathedral on Île de la Cité, forming the historic heart of Paris, had remained largely unchanged since 1300, until Baron Haussmann decided to comprehensively demolish them. Had it been up to him, he stated, the whole island "would have been given over to public services". This photograph shows how everything has been torn up, from Rue d'Arcole up to the tip of the island, while construction work has already begun on the Préfecture de Police, the commercial courts and the Hôtel-Dieu, circa 1870.

Die mittelalterlichen Straßen und Häuser auf der Île de la Cité, der Wiege der Hauptstadt, waren im Schatten der Kathedrale seit 1300 weitgehend unverändert geblieben. Auf Veranlassung von Präfekt Haussmann wurden sie fast vollständig abgerissen. Wäre es nach ihm gegangen, erklärte er, hätte man die Seineinsel »ganz den öffentlichen Einrichtungen vorbehalten«. Man sieht auf dieser Aufnahme, wie zwischen der Rue d'Arcole und der Inselspitze alles abgeräumt wurde. Die Arbeiten an den Gebäuden für die Polizeipräfektur, das Handelsgericht und das Krankenhaus Hôtel-Dieu haben bereits begonnen, um 1870.

→

Charles Marville

Percement de l'avenue de l'Opéra. Chantier de la butte des Moulins. La butte des Moulins, élevée dès le XIVᵉ siècle, était constituée de gravats et de déblais provenant des travaux de fortification des enceintes de Paris. Elle devint, jusqu'à la fin du XVIIᵉ siècle, une véritable cour des Miracles bordée de tripots. La terre déblayée sera transportée au Champ-de-Mars, 1876–1877.

Opening Avenue de l'Opéra: roadworks on the Butte des Moulins. The Butte des Moulins was a small hill created in the 14th century using rubble and other waste material from work on the fortifications of Paris. Up until the late 17th century the site was a rowdy neighbourhood edged with bawdy houses. The earth and rubble removed from the site were transferred to the Champ-de-Mars, 1876/1877.

Abrissarbeiten für die neue Avenue de l'Opéra. Baustelle an der Butte des Moulins. Die Butte des Moulins hatte man im 14. Jahrhundert aus Schutt und Aushub aufgeschüttet, die beim Bau der Befestigungsanlage und der Stadtmauern angefallen waren. Bis Ende des 17. Jahrhunderts entwickelte sich dieser Mühlberg zu einem zwielichtigen, von Spielhöllen umgebenen Vergnügungsviertel. Das abgetragene Erdreich wurde zum Champ-de-Mars transportiert, 1876/1877.

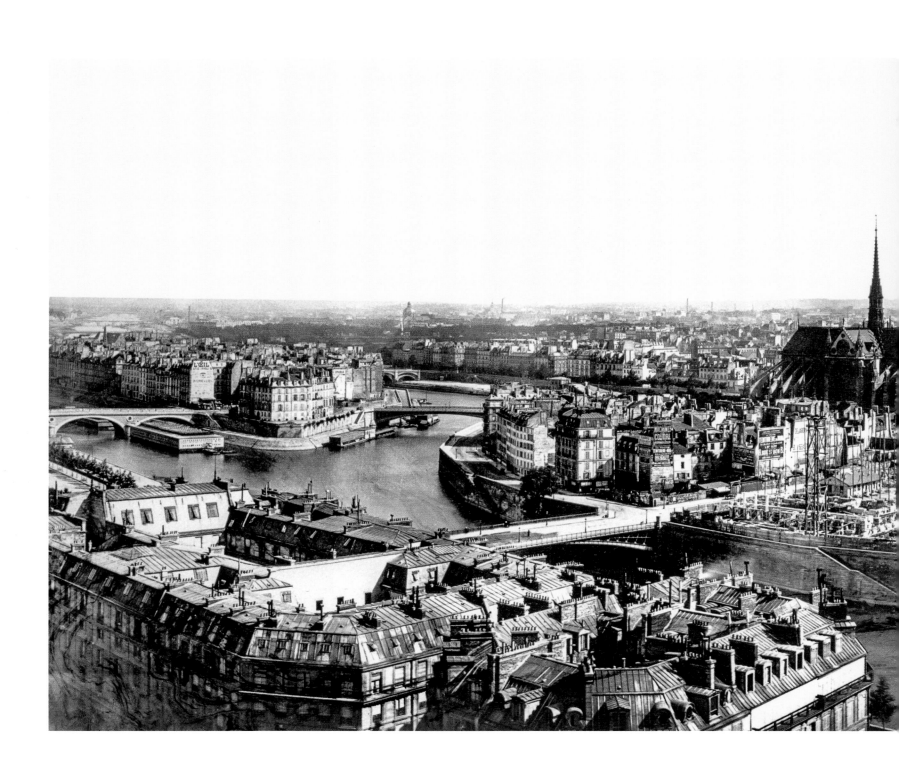

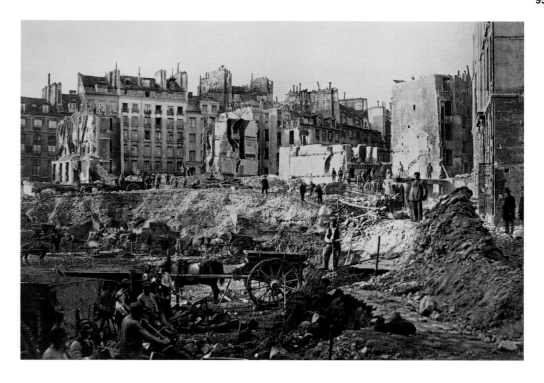

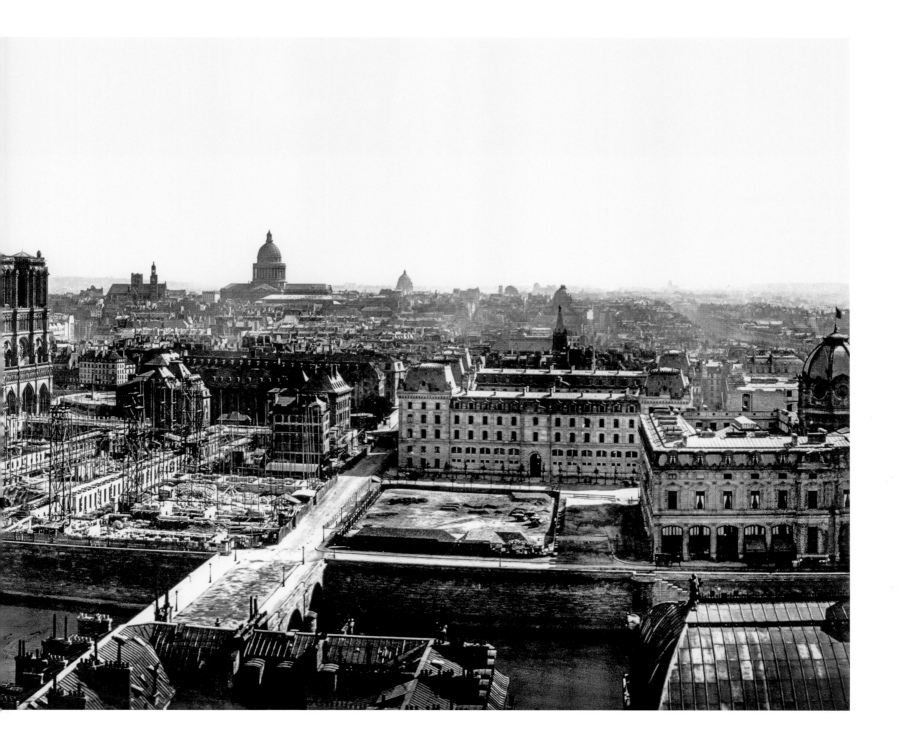

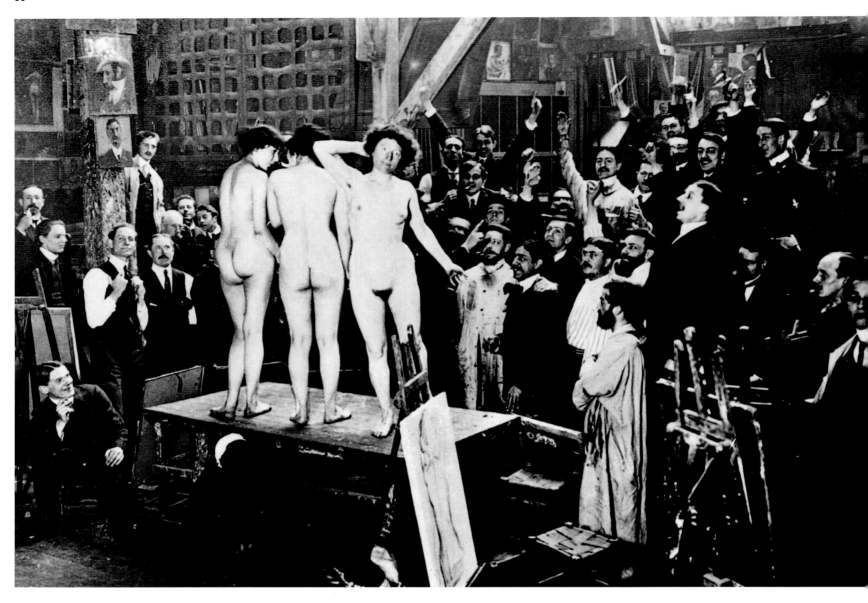

↑
Maurice-Louis Branger

Un atelier de l'Académie Julian, école d'art fondée en 1860 et située rue du Dragon (6e arr.), 1910.

An atelier at the Académie Julian, an art school in Rue Dragon (6th arr.) founded in 1860, 1910.

Ein Studiensaal in der Académie Julian, einer 1860 gegründeten Kunstschule in der Rue du Dragon (6. Arrondissement), 1910.

↗
Albert Harlingue

Cabaret du Lapin Agile. Ce célèbre cabaret montmartrois, situé à l'angle de la rue des Saules et de la rue Saint-Vincent, s'est d'abord appelé Cabaret des Assassins, puis Le Lapin à Gill et enfin Le Lapin Agile. Sont ici réunis un certain nombre d'artistes parisiens parmi lesquels Poulbot, Dufy, Barrère, Neumont, Roubille écoutant le père Frédé à la guitare. Aristide Bruant l'acheta en 1903 et le lieu devint le rendez-vous de la bohème montmartroise : Picasso, Carco, Apollinaire, Mac Orlan, Utrillo etc., vers 1905.

The Lapin Agile. This famous cabaret on the corner of Rue des Saules and Rue Saint-Vincent in Montmartre was originally called the Cabaret des Assassins, then Le Lapin à Gill and finally Le Lapin Agile. Among the Parisian artists gathered here listening to Père Frédé on guitar are Poulbot, Dufy, Barrère, Neumont and Roubille. Aristide Bruant bought the cabaret in 1903 and it became a meeting place for the bohemians of Montmartre, including Picasso, Carco, Apollinaire, Mac Orlan, Utrillo etc., circa 1905.

Das Lapin Agile. Dieses berühmte Kabarett an der Ecke der Rue des Saules und der Rue Saint-Vincent in Montmartre hieß zunächst Cabaret des Assassins, dann Le Lapin à Gill und schließlich Le Lapin Agile. Hier treffen sich etliche Pariser Künstler, darunter Poulbot, Dufy, Barrère, Neumont und Roubille, die Père Frédé beim Gitarrenspiel lauschen. 1903 kaufte Aristide Bruant das Lapin Agile und das Lokal wurde zu einem Stelldichein der Boheme von Montmartre – Picasso, Carco, Apollinaire, Mac Orlan, Utrillo usw., um 1905.

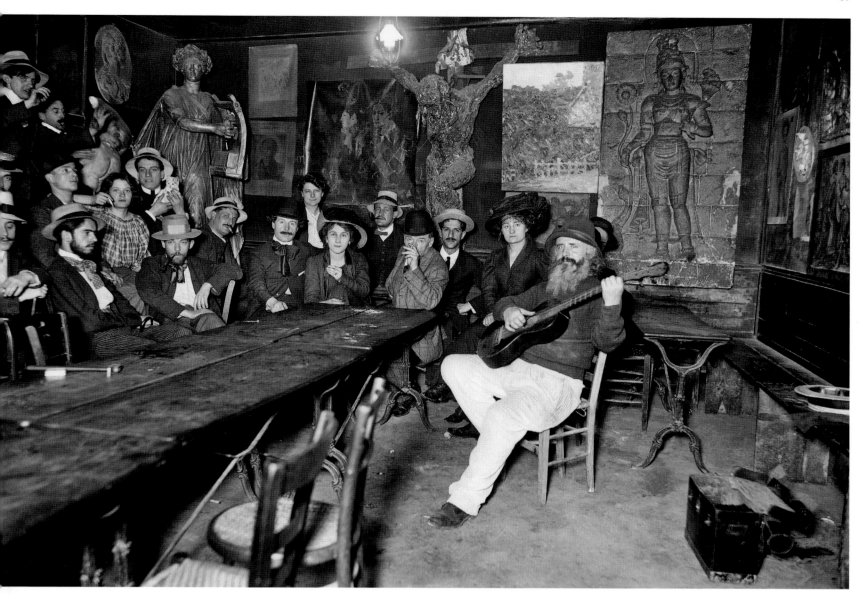

« *Ils humaient les odeurs de Paris, le nez en l'air. Ils auraient reconnu chaque coin, les yeux fermés, rien qu'aux haleines liquoreuses sortant des marchands de vin, aux souffles chauds des boulangeries et des pâtisseries, aux étalages fades des fruitières.* »

"*They breathed in the odours of Paris, their noses tilted in the air. They could have recognised every corner with their eyes shut, simply because of the smell of alcohol from the wine merchants, the warm puffs from the bakers and confectioners, and the musty odours from the fruiterers.*"

»*Die Nase in die Luft gestreckt, sogen sie die Gerüche von Paris ein. Sie würden mit geschlossenen Augen jeden Winkel erkannt haben an dem alkoholschwangeren Lufthauch, der aus den Weinstuben kam, an dem warmen Geruch der Bäckerläden und Pastetenbäckereien, an dem unangenehmen Geruch der Früchtehandlungen.*«

ÉMILE ZOLA, ***LE VENTRE DE PARIS,*** **1873**

Le Ventre de Paris,
Émile Zola, 1873

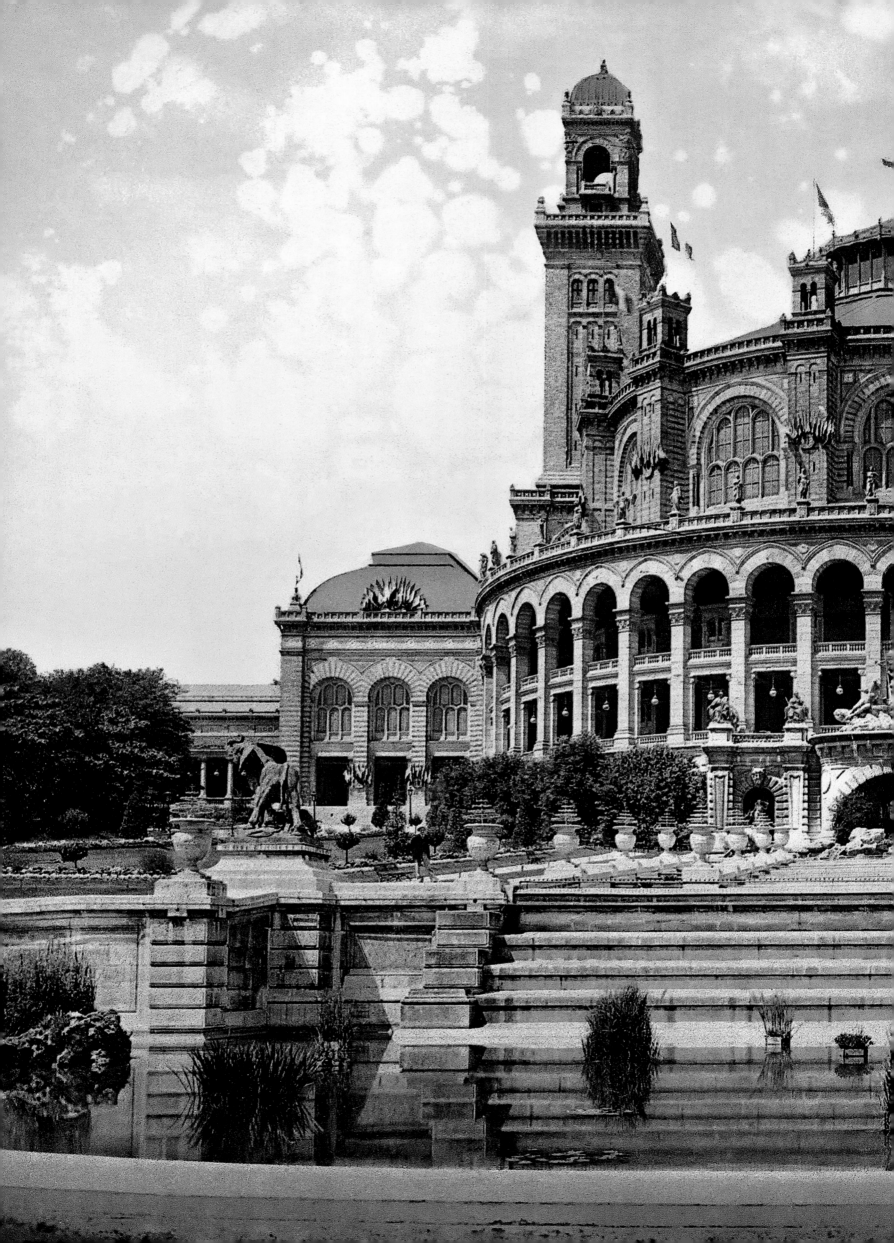

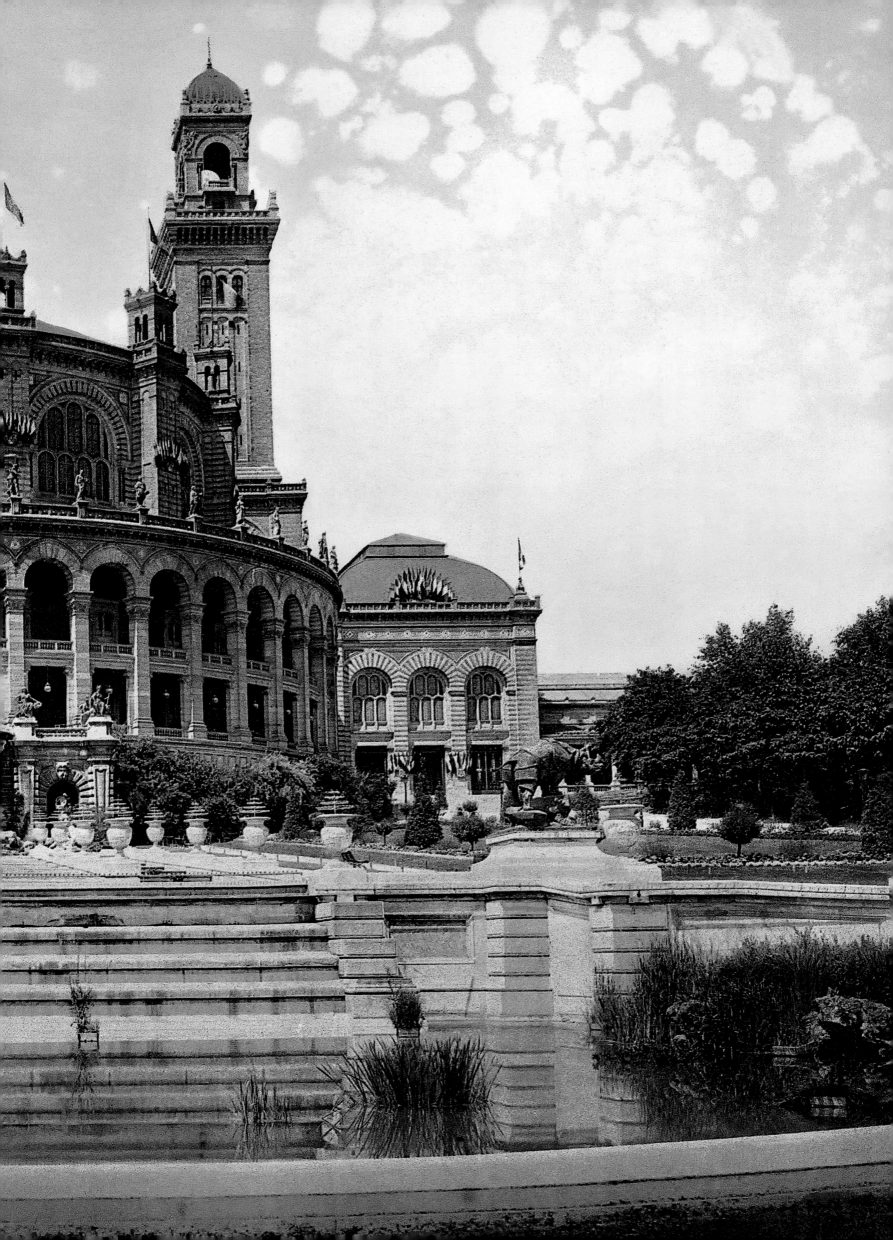

p. 98/99

↓
Anon.

Funérailles de Victor Hugo. L'Arc de Triomphe voilé de crêpe et le catafalque, 1885. Le cortège se dirige vers le Panthéon. Les grandioses funérailles réunirent plus de 800 000 personnes qui suivront sa dépouille de l'Arc de Triomphe à l'église Sainte-Geneviève, définitivement rétablie en Panthéon, 1885.

The funeral of Victor Hugo. The Arc de Triomphe draped with crêpe and catafalque, 1885. The procession heads towards the Panthéon. This grand funeral was attended by over 800,000 people, who followed the coffin from the Arc de Triomphe to the Panthéon, originally the church of Sainte-Geneviève but now permanently restored to its erstwhile role as a mausoleum for the country's great men, 1885.

Beisetzung Victor Hugos. Der Arc de Triomphe im Trauerflor mit dem Katafalk des Dichters. Der Trauerzug ist auf dem Weg zum Panthéon. An den pompösen Beisetzungsfeierlichkeiten nahmen mehr als 800 000 Personen teil, die den sterblichen Überresten des Dichters vom Arc de Triomphe zur Kirche Sainte-Geneviève und schließlich zum Panthéon folgten, 1885.

Anon.

Le palais du Trocadéro construit pour l'Exposition universelle de 1878. Construit par Davioud et Bourdais, il sera détruit en 1938 et remplacé par l'actuel palais de Chaillot, 1878.

The Palais du Trocadéro built for the 1878 Exposition Universelle. Constructed by Davioud and Bourdais, it was demolished in 1938 and replaced by today's Palais de Chaillot, 1878.

Der Palais du Trocadéro, errichtet für die Weltausstellung von 1878. Das Ausstellungsgebäude von Davioud und Bourdais wurde 1938 abgerissen und durch den heutigen Palais de Chaillot ersetzt, 1878.

→
Antonin Neurdein

Obsèques de Victor Hugo. Translation du corps sous le catafalque, 1er juin 1885.

The funeral of Victor Hugo. The body is placed under the catafalque, 1 June 1885.

Beisetzungsfeierlichkeiten für Victor Hugo. Überführung des Toten unter dem Katafalk, 1. Juni 1885.

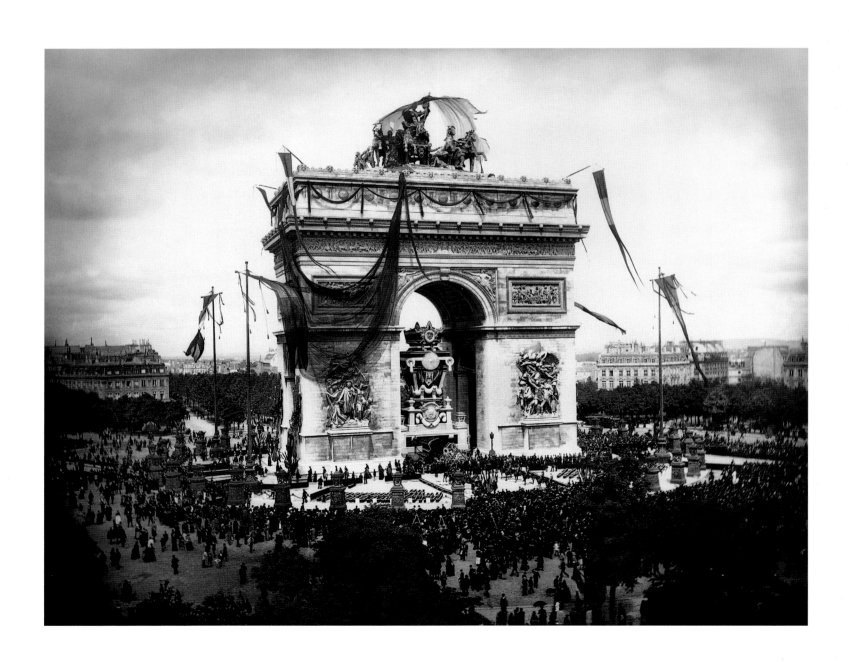

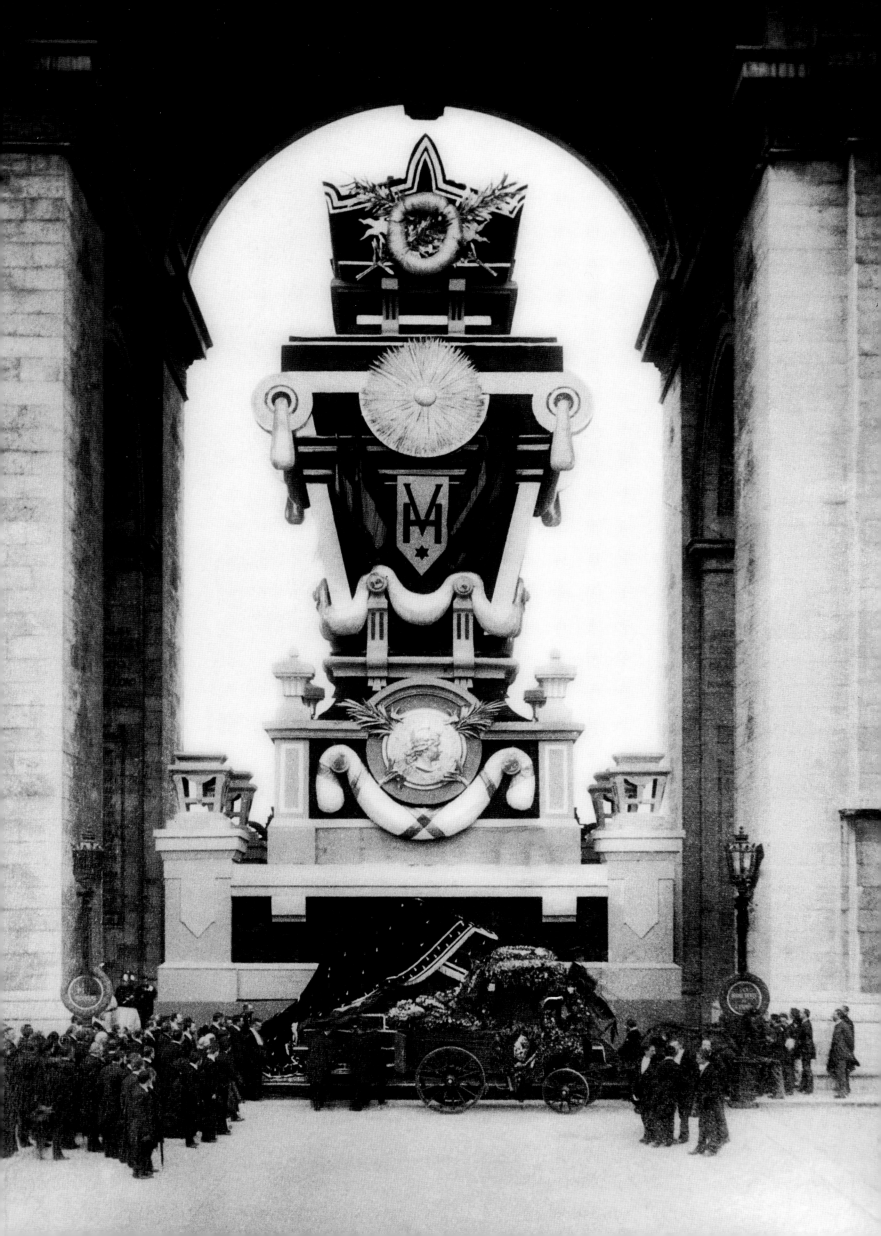

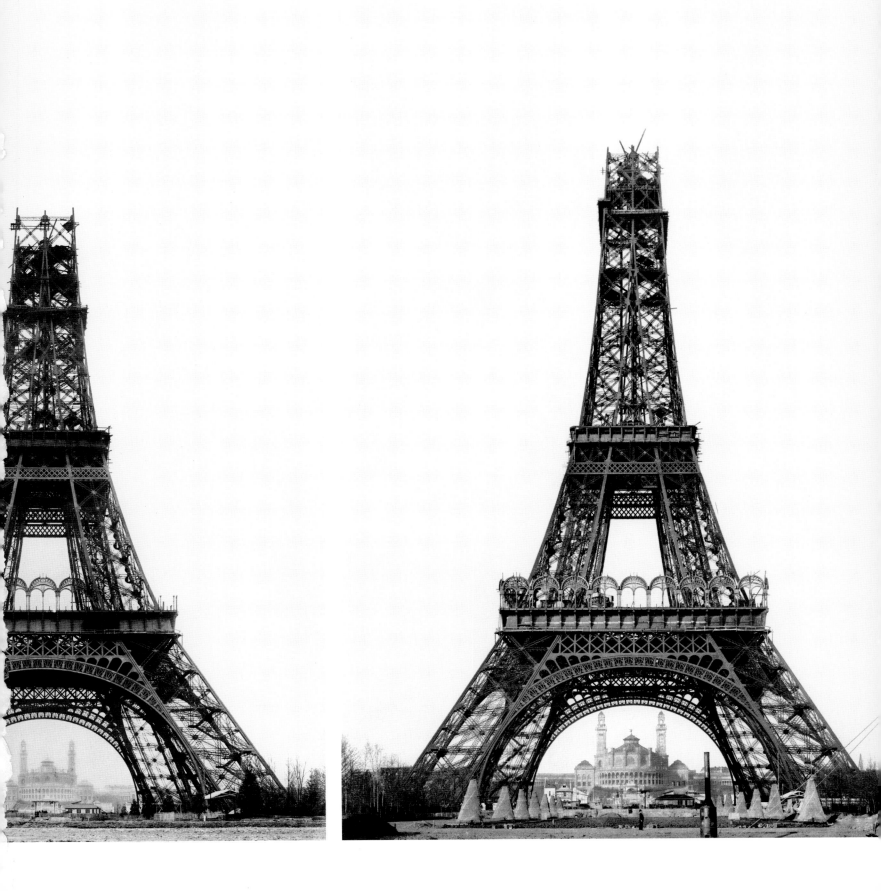

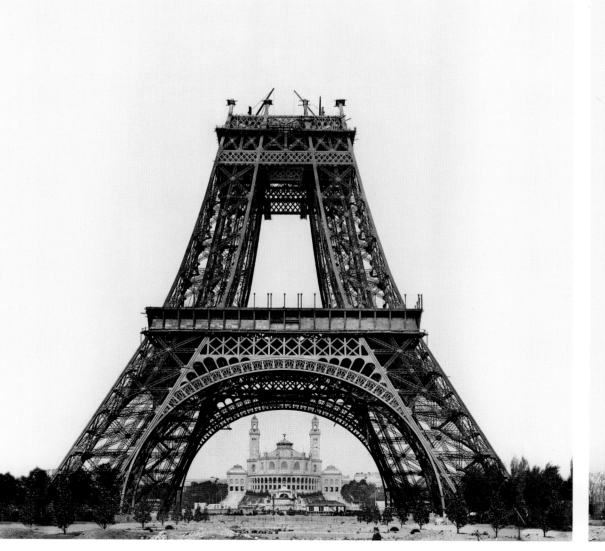

←
Anon.

Gustave Eiffel dans sa bibliothèque, vers 1900.

Gustave Eiffel in his library, circa 1900.

Gustave Eiffel in seiner Bibliothek, um 1900.

→
Louis-Émile Durandelle

Le pilier sud de la tour. En arrière-plan, autres bâtiments en construction pour l'Exposition universelle, 19 septembre 1888.

The south pillar of the Eiffel Tower. In the background, further buildings for the Exposition Unisverselle are under construction, 19 September 1888.

Der Südpfeiler des Eiffelturms. Im Hintergrund weitere im Bau befindliche Gebäude für die Weltausstellung, 19. September 1888.

« Nous venons, écrivains, sculpteurs, architectes, peintres, amateurs passionnés de la beauté jusqu'ici intacte de Paris, protester de toutes nos forces, de toute notre indignation, au nom du goût français méconnu, au nom de l'art et de l'histoire français menacés, contre l'érection, en plein cœur de notre capitale, de l'inutile et monstrueuse tour Eiffel. Car la tour Eiffel, dont la commerciale Amérique elle-même ne voudrait pas, c'est, n'en doutez pas, le déshonneur de Paris. »

EXTRAIT DE LA PROTESTATION DES ARTISTES SIGNÉE ENTRE AUTRES PAR CHARLES GARNIER, ALEXANDRE DUMAS D.J. ET GUY DE MAUPASSANT.
LE TEMPS, 14 FÉVRIER 1887

"We have come together—writers, sculptors, architects and painters, all of us ardent lovers of the hitherto untouched beauty of Paris—to protest with all our might, with all our indignation, in the name of French taste thus so badly misunderstood, in the name of art and French history both in this way threatened, against the erection at the very heart of our capital of the useless and monstrous Eiffel Tower. For, there can be no doubt about this, the Eiffel Tower (which even commercial America would reject) will be the dishonouring of Paris."

EXTRACT FROM THE ARTISTS' PROTEST, WHOSE SIGNATORIES INCLUDED CHARLES GARNIER, ALEXANDRE DUMAS D.J. AND GUY DE MAUPASSANT.
LE TEMPS, 14 FEBRUARY 1887

» Wir – Schriftsteller, Bildhauer, Architekten, Maler, Kunstliebhaber, die sich für die bis dahin unangetastete Schönheit von Paris begeistern – protestieren mit all unserer Kraft, mit unserer ganzen Empörung und im Namen des verkannten guten Geschmacks der Franzosen, im Namen der Kunst und der bedrohten französischen Geschichte gegen die Errichtung des nutzlosen und monströsen Eiffelturms mitten im Herzen unserer Hauptstadt. Denn der Eiffelturm, den selbst das kommerzielle Amerika nicht haben wollte, ist zweifelsohne eine Schande für Paris.«

AUSZUG AUS EINEM PROTESTSCHREIBEN VON KÜNSTLERN, UNTERZEICHNET UNTER ANDEREM VON CHARLES GARNIER, ALEXANDRE DUMAS D.J. UND GUY DE MAUPASSANT.
LE TEMPS, 14. FEBRUAR 1887

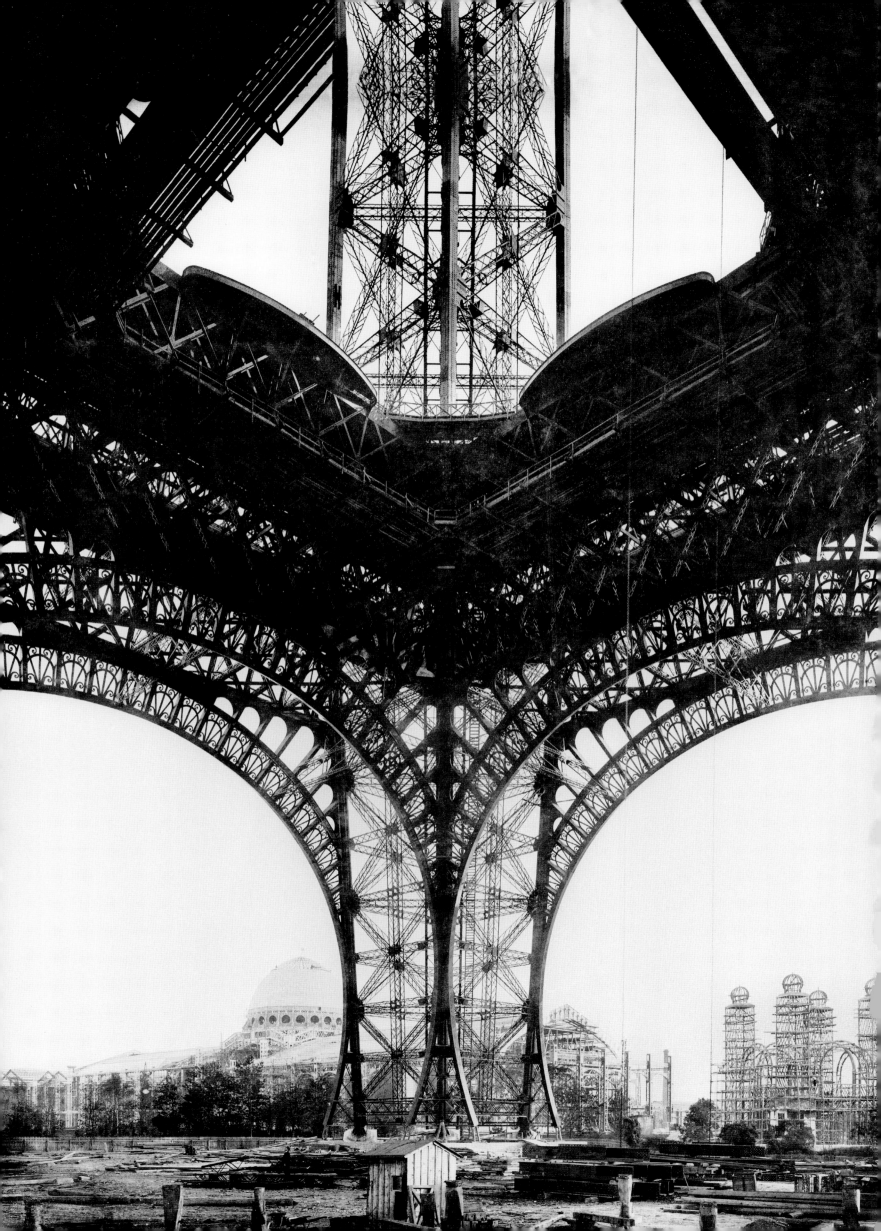

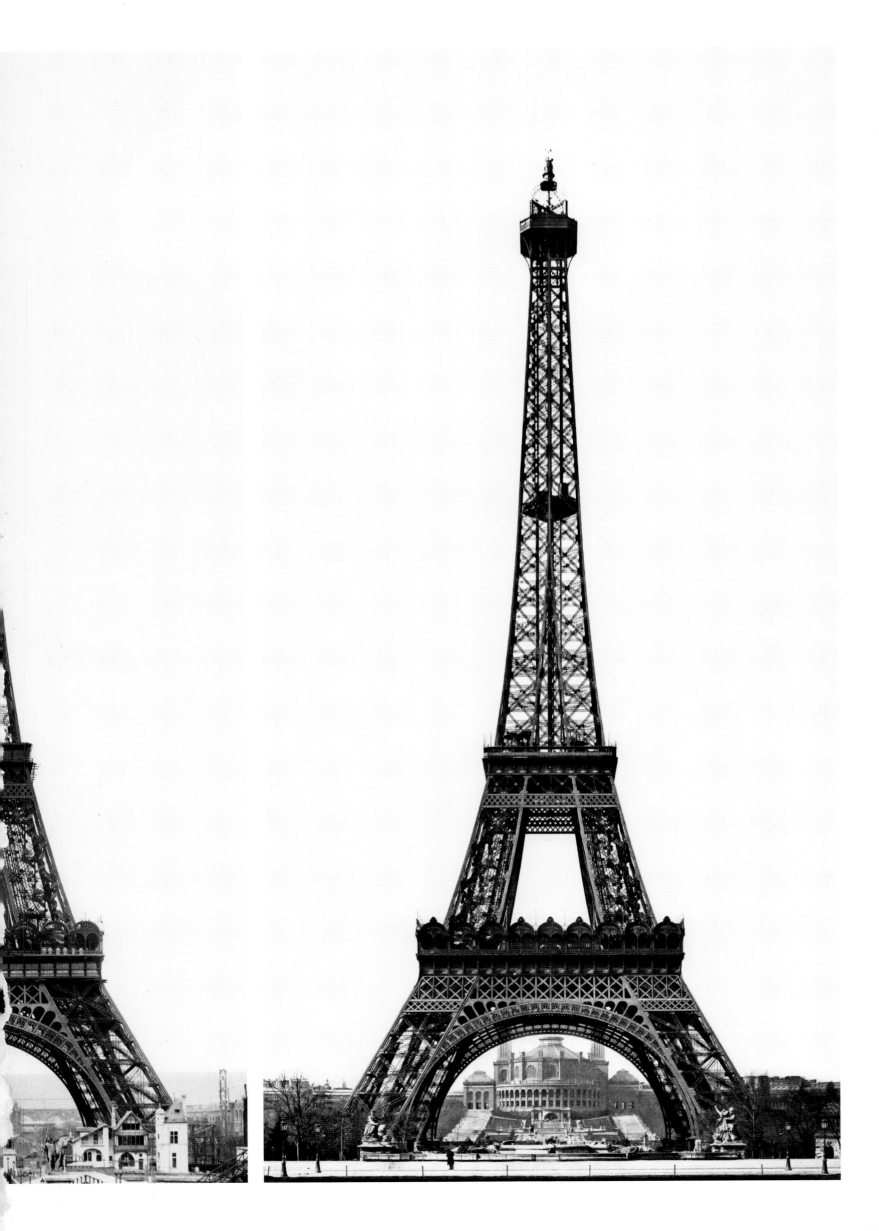

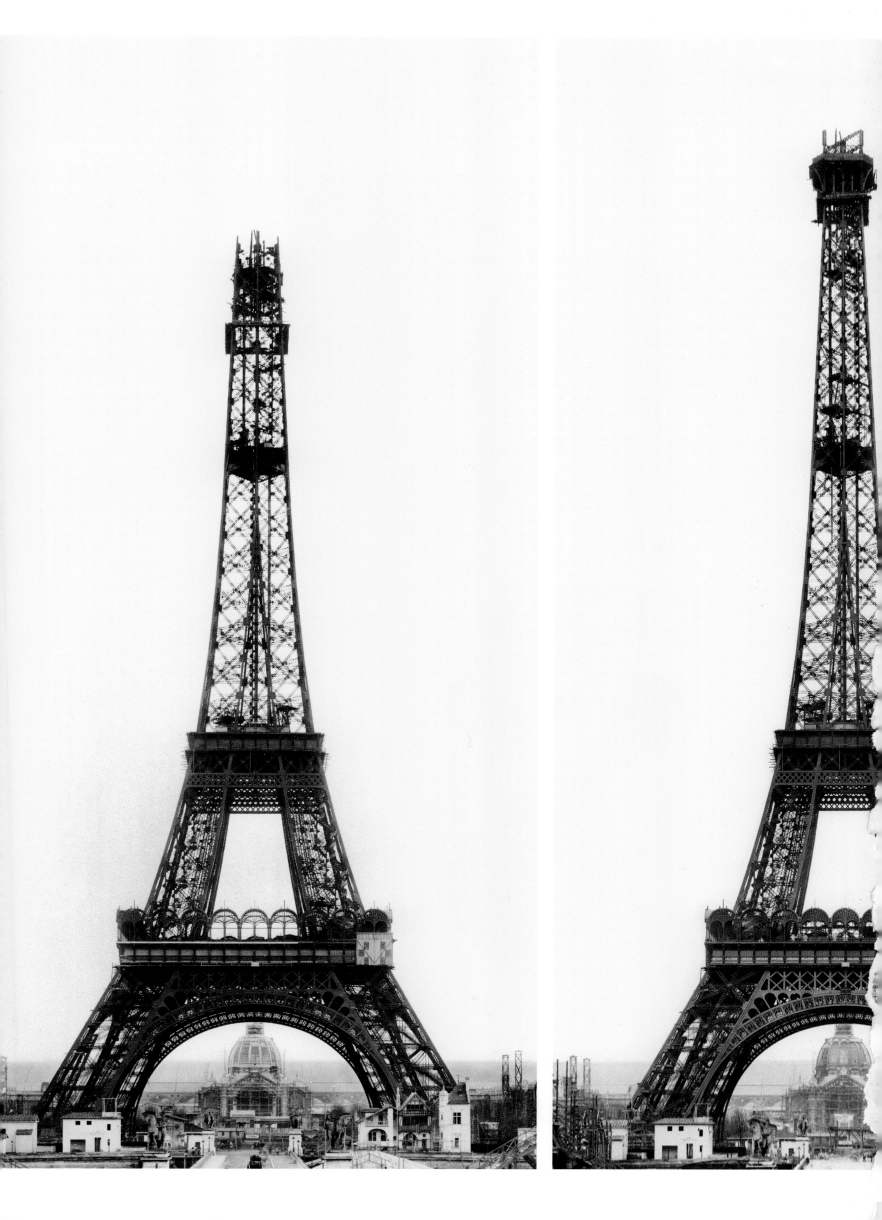

p. 103–106
Louis-Émile Durandelle

Étapes successives de la construction de la tour Eiffel. Pris depuis le Trocadéro durant les 22 mois que dura le chantier, ces clichés constituent un reportage étonnant. Quelque 73 000 tonnes de fer, 12 000 pièces métalliques, 2 500 000 rivets seront nécessaires à l'édification de la tour, laquelle connaîtra un succès sans précédent à l'Exposition universelle de 1889. Deux millions de visiteurs feront l'ascension de ce «gigantesque et si original spécimen de construction moderne» (Thomas Edison), 1887–1889.

1. *Montage de la deuxième plateforme, 21 août 1888.*
2. *La Tour presque à la plateforme intermédiaire entre le deuxième et le troisième étage, 28 novembre 1888.*
3. *Montage de la partie supérieure, 26 décembre 1888.*
4. *Montage de la partie supérieure, 2 février 1889.*
5. *Montage du campanile, 4 mai 1889.*
6. *La tour Eiffel achevée, 1889.*

Successive stages in the construction of the Eiffel Tower. Taken from up by the Trocadéro during the 22-month period of building, these photographs constitute a remarkable record. Some 73,000 tons of iron went into the tower, with 12,000 metal parts and 2,500,000 rivets. Its success at the 1889 Exposition Universelle was unparalleled: two million visitors made their way to the top of this "gigantic and original specimen of modern Engineering" (Thomas Edison), 1887/1889.

1. *Construction of the second platform, 21 August 1888.*
2. *The tower almost up to the intermediate platform between the second and third levels, 28 November 1888.*
3. *Assembly of the upper section, 26 December 1888.*
4. *Assembly of the upper section, 2 February 1889.*
5. *Assembly of the campanile, 4 May 1889.*
6. *The completed Eiffel Tower, 1889.*

Abfolge der Bauphasen des Eiffelturms. Die Aufnahmen wurden im Verlauf der Bauzeit von 22 Monaten vom Trocadéro aus gemacht und ergeben zusammen eine bemerkenswerte Reportage. Rund 73 000 Tonnen Eisen, 12 000 Metallteile und 2 500 000 Nieten wurden benötigt, um den Turm zu errichten, der bei der Weltausstellung von 1889 ungeahnte Erfolge feiern sollte. Zwei Millionen Besucher unternahmen den Aufstieg auf dieses »riesenhafte und höchst originelle Beispiel für die moderne Baukunst« (Thomas Edison), 1887/1889.

1. *Montage der zweiten Plattform, 21. August 1888.*
2. *Der Turm bis fast zum Zwischengeschoss zwischen zweiter und dritter Plattform, 28. November 1888.*
3. *Montage des oberen Teils, 26. Dezember 1888.*
4. *Montage des oberen Teils, 2. Februar 1889.*
5. *Montage des Turmhelms, 4. Mai 1889.*
6. *Der vollendete Eiffelturm, 1889.*

↙
Anon.

Gustave Eiffel et Adolphe Salles, son collaborateur, au sommet de la tour, vers 1889.

Gustave Eiffel and his colleague Adolphe Salles at the top of the tower, circa 1889.

Gustave Eiffel und sein Mitarbeiter Adolphe Salles auf der Turmspitze, um 1889.

→
Anon.

La tour Eiffel, vue prise du Champ-de-Mars, 1889.

The Eiffel Tower viewed from the Champ-de-Mars, 1889.

Der Eiffelturm, vom Champ-de-Mars aus gesehen, 1889.

« La poésie est l'esprit de cette matière : des milliers de tonnes de fer, des millions de boulons, des poutres, des poutrelles enchevêtrées, 300 mètres de hauteur, une masse vertigineuse, de la profondeur. Mes yeux vont jusqu'au soleil… »

"Poetry inhabits and enlivens all this material: thousands of tons of iron, millions of bolts, beams, entangled girders, 300 metres tall, a vertiginous mass, great depth. My eyes are led up to the sun …"

»Das Material ist hier von Poesie beseelt: Tausende Tonnen Eisen, Millionen Bolzen, Balken, ein Gewirr von Streben, 300 Meter hoch, eine schwindelerregende Masse, Tiefe. Meine Augen schweifen bis zur Sonne empor …«

BLAISE CENDRARS, *IZIS. PARIS DES RÊVES*, 1950

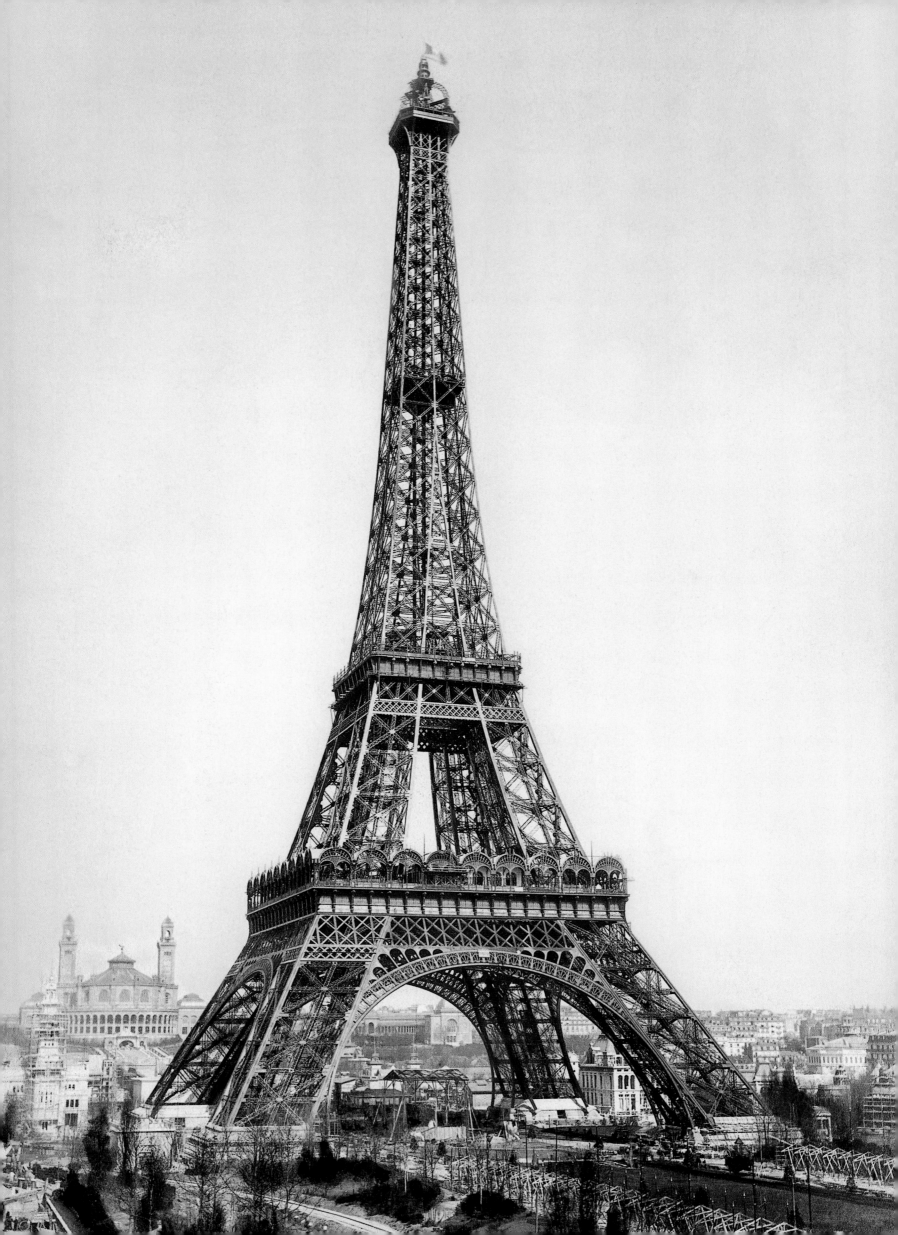

Paul Nadar

Place de l'Opéra. Première photographie réalisée avec un appareil Kodak Eastman, vers 1888.

Place de l'Opéra. The first photograph taken with a Kodak Eastman camera, circa 1888.

Die Place de l'Opéra. Die erste Fotografie, die mit der Kodak-Eastman-Kamera aufgenommen wurde, um 1888.

Chevojon

La galerie des Machines, Exposition universelle de 1889. Construite de 1887 à 1889, avenue de la Motte-Piquet, cette galerie de 429 mètres de long sur 115 mètres de large et 45 mètres de haut sera démolie en 1910, 1889.

The Galerie des Machines at the Exposition Universelle of 1889. Built between 1887 and 1889 on Avenue de la Motte-Piquet, this gallery 429 metres long and 115 metres wide, with a ceiling height of 45 metres, was demolished in 1910, 1889.

Die Galerie des Machines, Weltausstellung von 1889. Die 1887 bis 1889 an der Avenue de la Motte-Piquet errichtete Halle war 429 Meter lang, 115 Meter breit und 45 Meter hoch; sie wurde 1910 abgerissen, 1889.

Henri Rivière

Personnages et bus à impériale sur le pont du Louvre, vers 1885.

Pedestrians and double-decker bus on the Pont du Louvre, circa 1885.

Fußgänger und Doppeldeckerbus auf dem Pont du Louvre, um 1885.

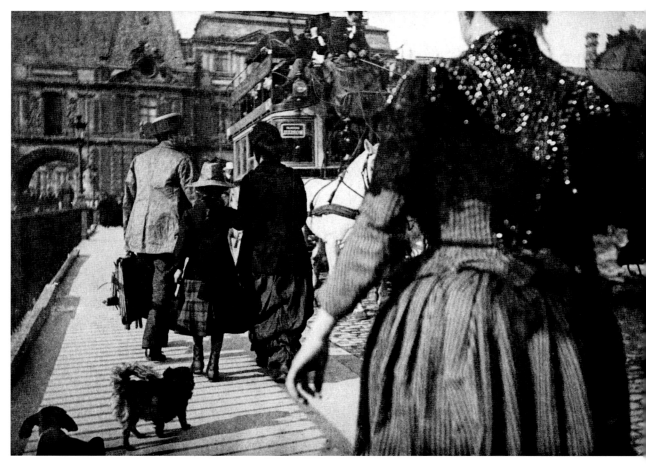

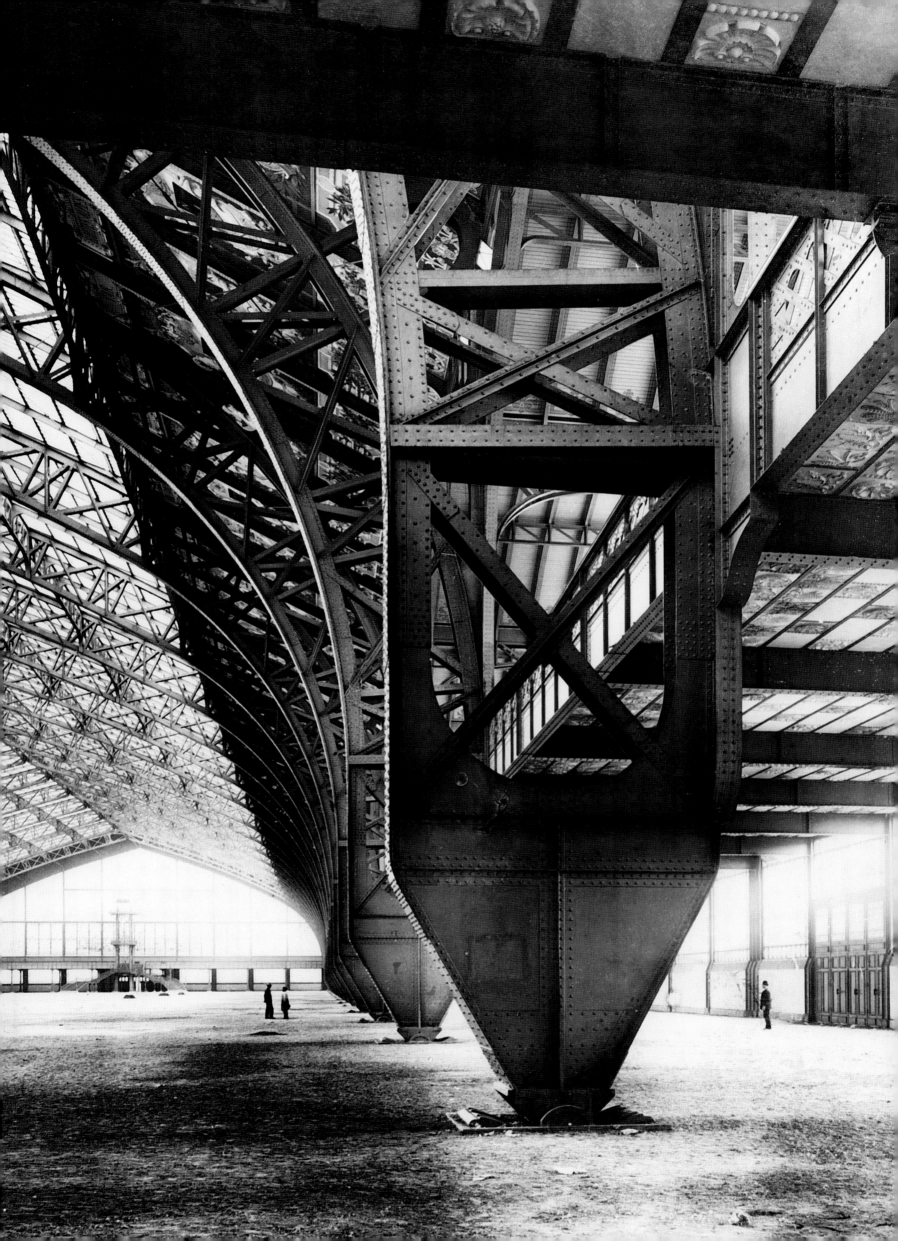

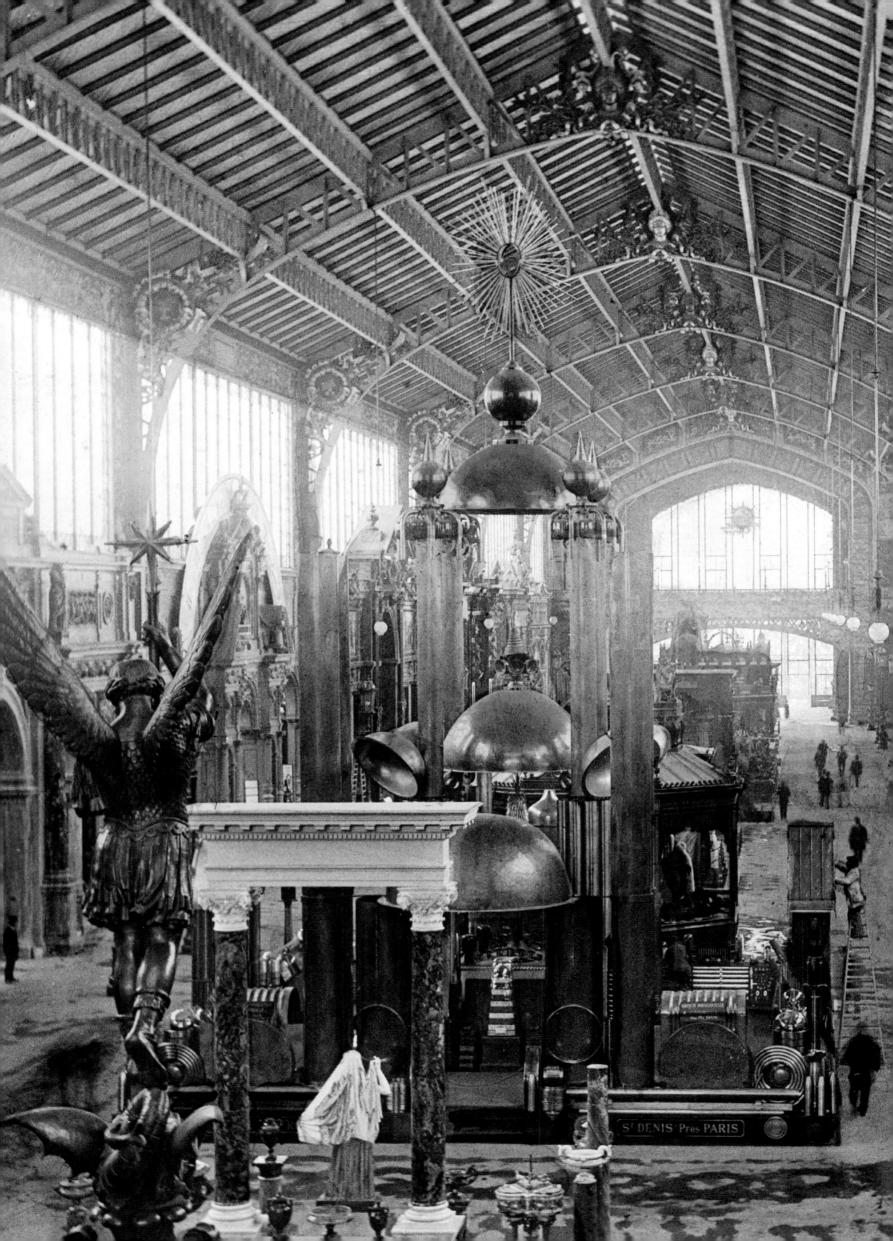

Anon.

L'astronome Camille Flammarion (à gauche) réitère, 50 ans après, les expériences de Jean Bernard Léon Foucault qui avait démontré la rotation de la terre autour de son axe avec un pendule au Panthéon de Paris en 1851, 1901.

On the 50th anniversary of the experiment performed by Jean Bernard Léon Foucault in 1851, astronomer Camille Flammarion (left) repeated the experiment in which a pendulum is used to demonstrate the rotation of the Earth, in the Panthéon, 1901.

Der Astronom Camille Flammarion (links) wiederholt im Pantheon von Paris zum 50. Jahrestag die Versuche von Jean Bernard Léon Foucault, der 1851 mit einem Pendel die Rotation der Erde experimentell nachgewiesen hat, 1901.

Anon.

Le Champ-de-Mars avec, au fond, le dôme central, lors de l'Exposition universelle, 1889.

The Champ-de-Mars during the Exposition universelle. The central dome can be seen in the background, 1889.

Das Champ-de-Mars und – im Hintergrund – der zentrale Kuppelbau der Weltausstellung, 1889.

Anon.

Palais des Industries diverses, 1889.

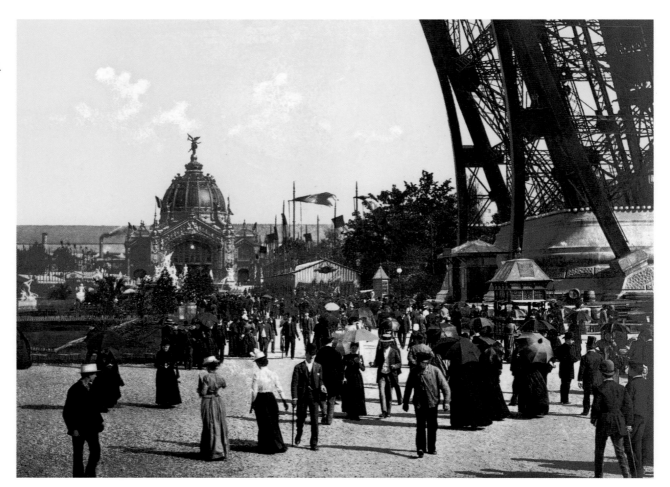

←

Antonin Neurdein

Accident gare Montparnasse. L'un des plus spectaculaires accidents du siècle. Le train en provenance de Granville, roulant entre 40 et 60 km/h (!) ne put s'arrêter à temps, brisa les heurtoirs, franchit les quais et défonça le mur de la façade de la gare pour tomber place de Rennes, 1895.

One of the most spectacular accidents of the age occurred at the Montparnasse railway station: a train from Granville, travelling at somewhere between 40 and 60 kph, was unable to stop: it careered through the buffers, off the platform and through the façade of the building, from which it fell onto Place de Rennes below, 1895.

Unglück an der Gare Montparnasse. Einer der spektakulärsten Eisenbahnunfälle des Jahrhunderts. Der mit 40 bis 60 Stundenkilometern (!) ankommende Zug aus Granville konnte nicht mehr rechtzeitig halten, zertrümmerte den Rammbock, durchstieß den Bahnsteig, drückte die Außenmauer des Bahnhofs ein und stürzte auf die Place de Rennes, 1895.

↓

Chevojon

Construction de la gare d'Orsay (gare d'Orléans), 1898–1900.

Construction of the Gare d'Orsay (then known as the Gare d'Orléans), 1898/1900.

Bau der Gare d'Orsay (Gare d'Orléans), 1898/1900.

« *On entre dans Paris par cinquante et une portes et quatre poternes, quand on vient des quelques villages qui font ceinture à la grande ville, et par douze gares de chemin de fer quand on vient du reste du monde. Ainsi peut-on dire que les gares sont les vraies portes de Paris.* »

"*When one enters Paris from the few villages that surround the great city, one comes in through fifty-one gates and four postern gates. Coming from anywhere else in the world, one enters by the twelve railway stations. Thus one may reasonably say that the stations are the true gates of Paris.*"

» *Man kommt nach Paris durch einundfünfzig Tore und vier Pforten, wenn man aus den Dörfern kommt, die einen Gürtel rund um die Stadt bilden, und durch zwölf Bahnhöfe, wenn man aus dem Rest der Welt kommt. So kann man denn sagen, die Bahnhöfe seien die wahren Tore von Paris.* «

LÉON SAY, 1867

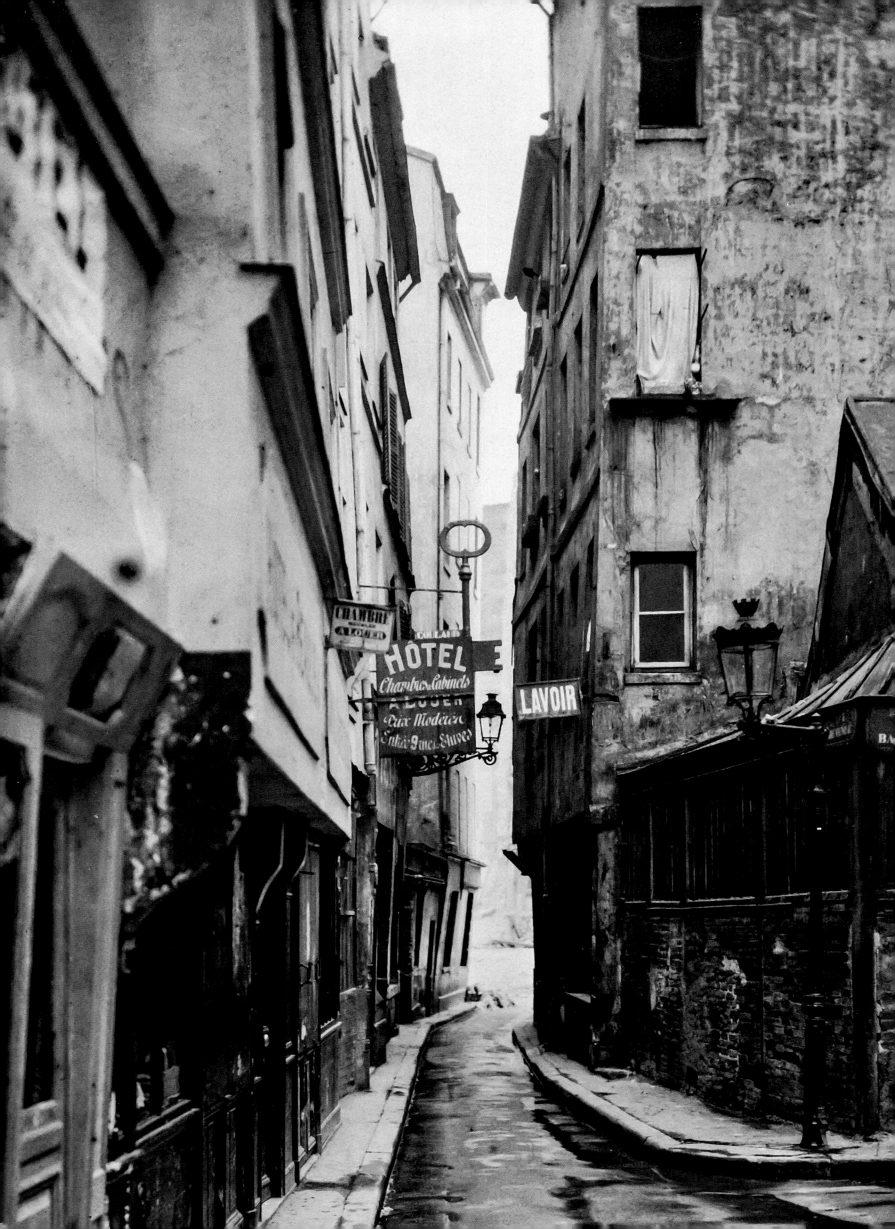

Anon.

*Parisien endormi sur le quai des
Célestins (4ᵉ), sans date.*

*A Parisian man sleeping on the Quai des
Célestins (4th arr.), undated.*

*Ein Pariser, der am Quai des Célestins einge-
schlafen ist (4. Arrondissement) undatiert.*

« *Je tiens les bouquinistes pour les êtres les plus délicieux que l'on puisse ren-
contrer, et sans doute, participent-ils avec élégance et discrétion à ce renom
d'intelligence dont se peut glorifier Paris.* »

" *I believe the bouquinistes are the most exquisite beings one can meet, and
they undoubtedly contribute elegantly and discreetly to the reputation for
intelligence on which Paris so prides itself.* "

» *Ich halte die Bouquinisten für die köstlichsten Wesen, denen man begegnen
kann, und zweifellos haben sie auf elegante und diskrete Weise ihren Anteil an
dem Ruf, den sich Paris zugute halten kann: eine Stadt der Intelligenz zu sein.* «

LÉON-PAUL FARGUE, *LE PIÉTON DE PARIS,* **1939**

Georges Chevalier

Rue de Venise, 1914.

→

von (Pierre Petit)

*Les bouquinistes du quai de la
Tournelle, vers 1912.*

*The bouquinistes on Quai de la
Tournelle, circa 1912.*

*Die Buchhändler am Quai de la
Tournelle, um 1912.*

← **Jules Gervais-Courtellemont**

Rue de Venise (4ᵉ arr.), 1911–1914.

Rue de Venise (4th arr.), 1911/1914.

Rue de Venise (4. Arrondissement), 1911/1914.

↓ **Auguste Léon**

Marchande de fleurs rue Cambon (1ᵉʳ arr.), 25 juin 1918.

Flower seller, Rue Cambon (1st arr.), 25 June 1918.

Blumenhändlerin in der Rue Cambon (1. Arrondissement), 25. Juni 1918.

→ **Stéphane Passet**

Une famille, rue du Pot de Fer, 1914.

A family, Rue du Pot de Fer, 1914.

Eine Familie, Rue du Pot de Fer, 1914.

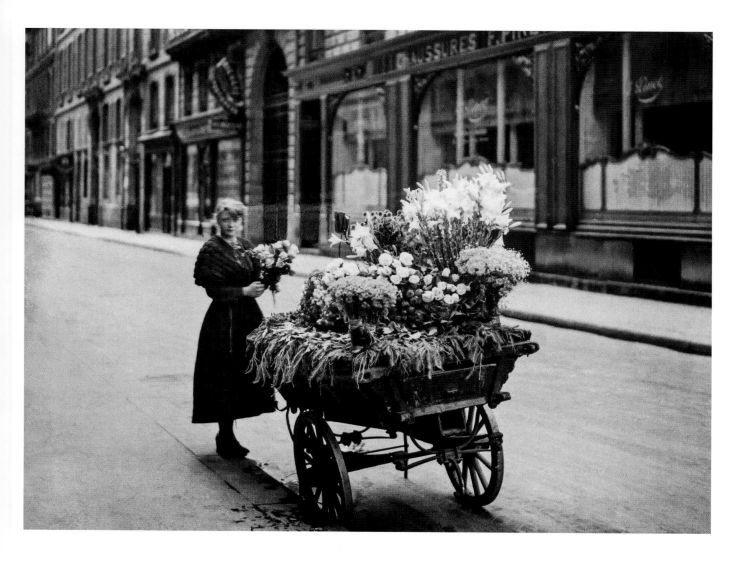

120

Séeberger

*Allée des Brouillards. Cette allée porte
le nom du château des Brouillards où vécut,
en 1846, Gérard de Nerval. En 1850
les communs furent transformés en parcelles,
les potagers deviendront le fameux maquis
de Montmartre et le château sera partagé en
diverses locations. Montmartre est encore
un village à l'époque, 1898.*

*Allée des Brouillards. "Fog Alley" was
named after the Château des Brouillards,
where the poet Gérard de Nerval lived
in 1846. In 1850 the outbuildings were
demolished to make way for allotments,
which became the famous "maquis
de Montmartre", and the château was
divided up for rental use. In those days,
Montmartre was still a village, 1898.*

*Allée des Brouillards. Diese Allee war
nach dem Château des Brouillards benannt,
in dem 1846 Gérard de Nerval gelebt hatte.
1850 wurden die Wirtschaftsgebäude par-
zelliert, die Gemüsegärten zum legendären
Maquis de Montmartre und das Schloss
selbst unter verschiedenen Mietparteien
aufgeteilt. Zu dieser Zeit war Montmartre
noch ein Dorf, 1898.*

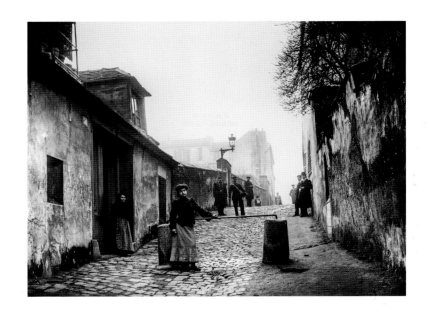

Stéphane Passet

*Rue Gasnier-Guy à Ménilmontant (20ᵉ arr.),
1914.*

*Rue Gasnier-Guy in Ménilmontant
(20th arr.), 1914.*

*Die Rue Gasnier-Guy in Ménilmontant
(20. Arrondissement), 1914.*

Séeberger

Cour et passage dans le Marais, 1900.

*A courtyard and passageway in the Marais,
1900.*

Hof und Passage im Marais, 1900.

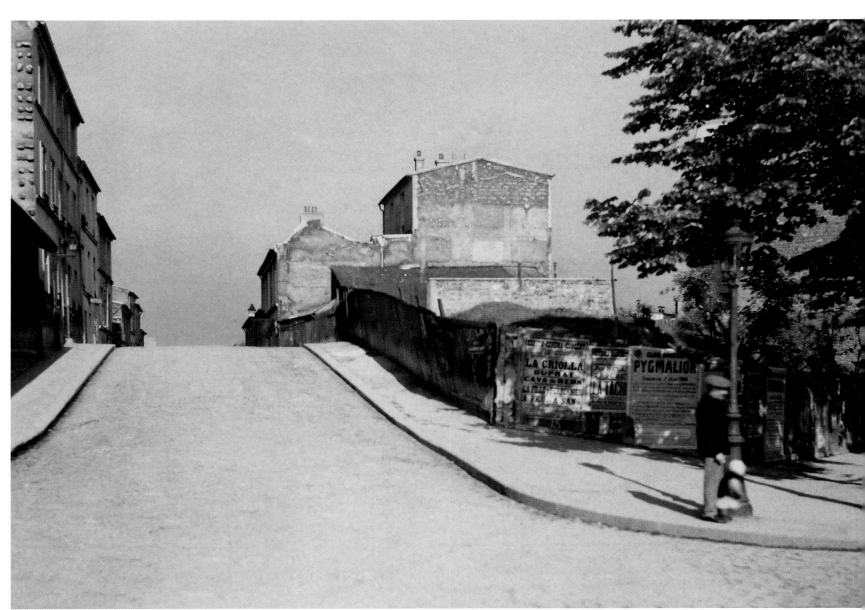

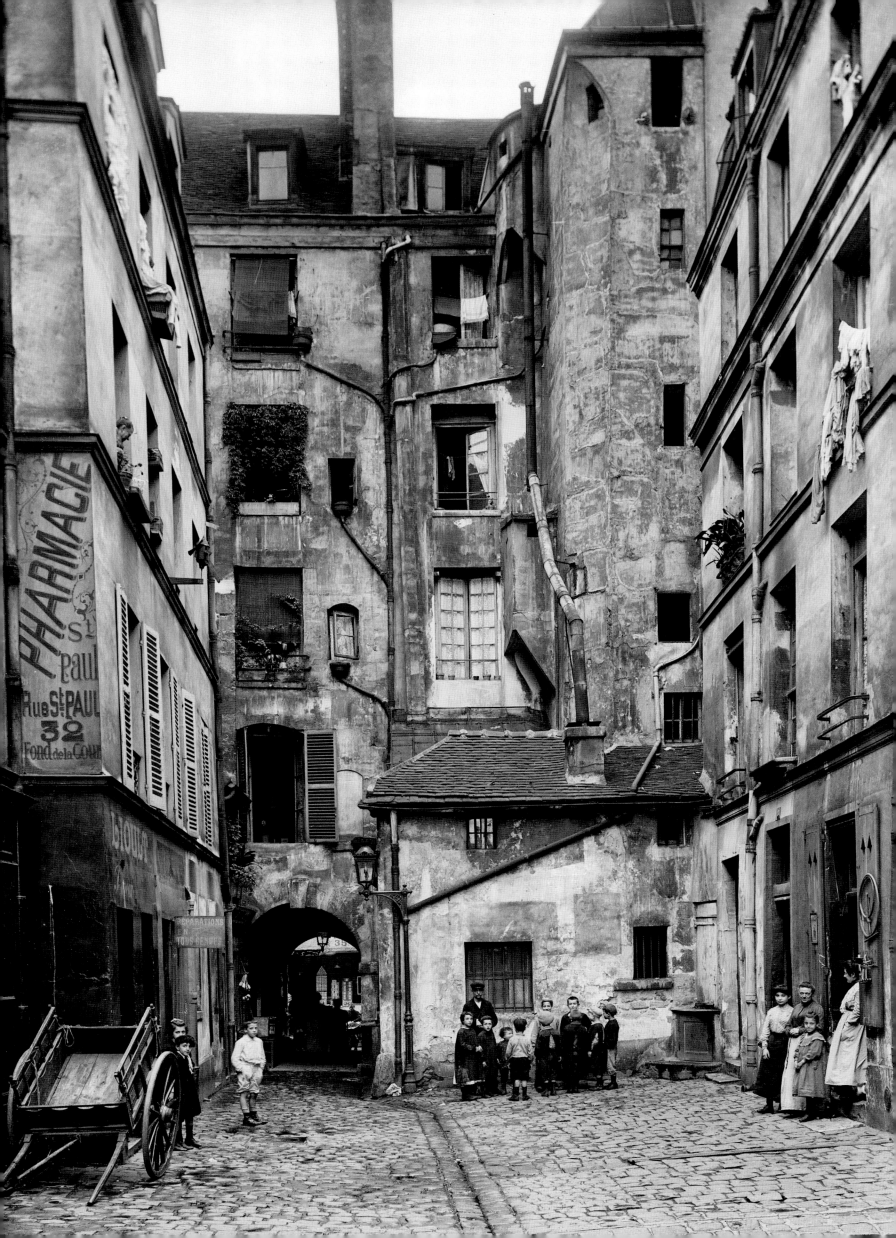

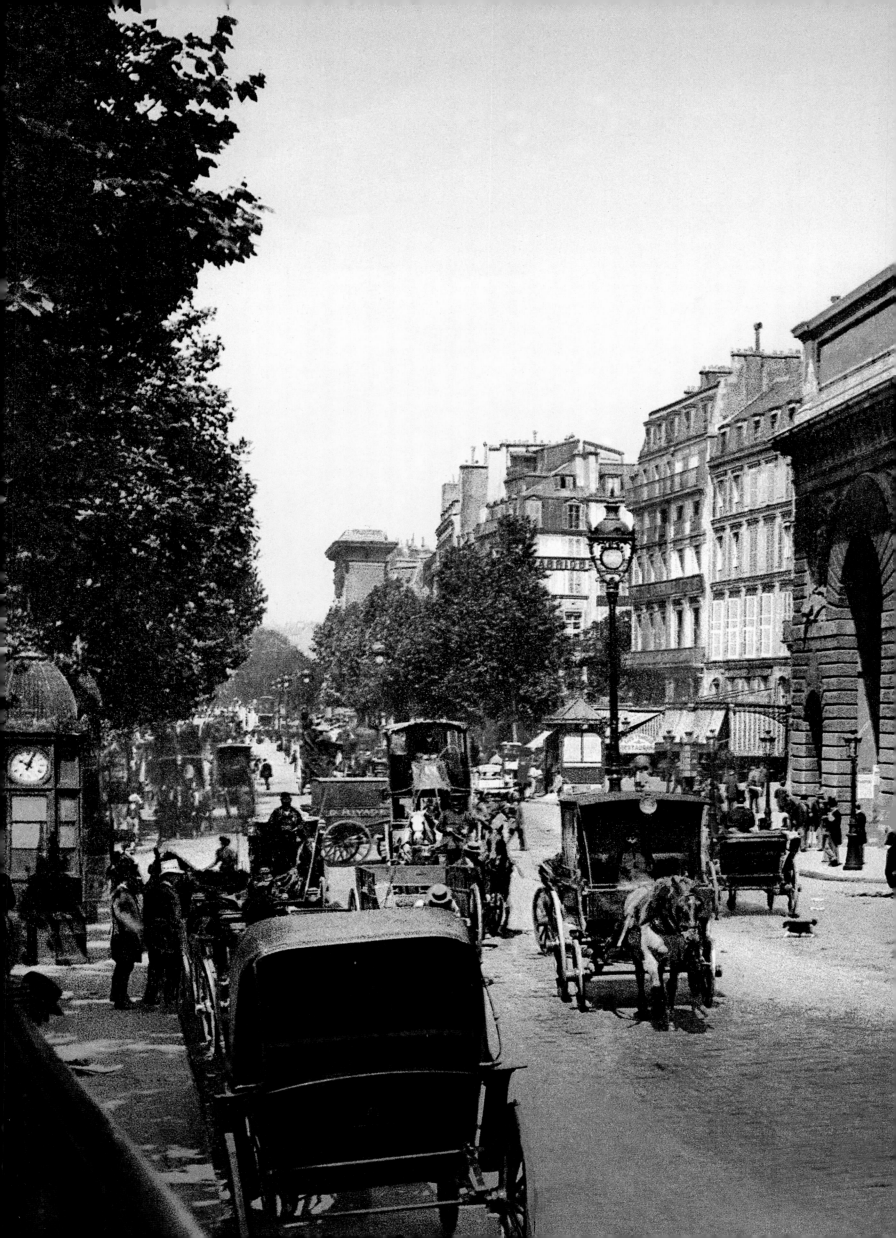

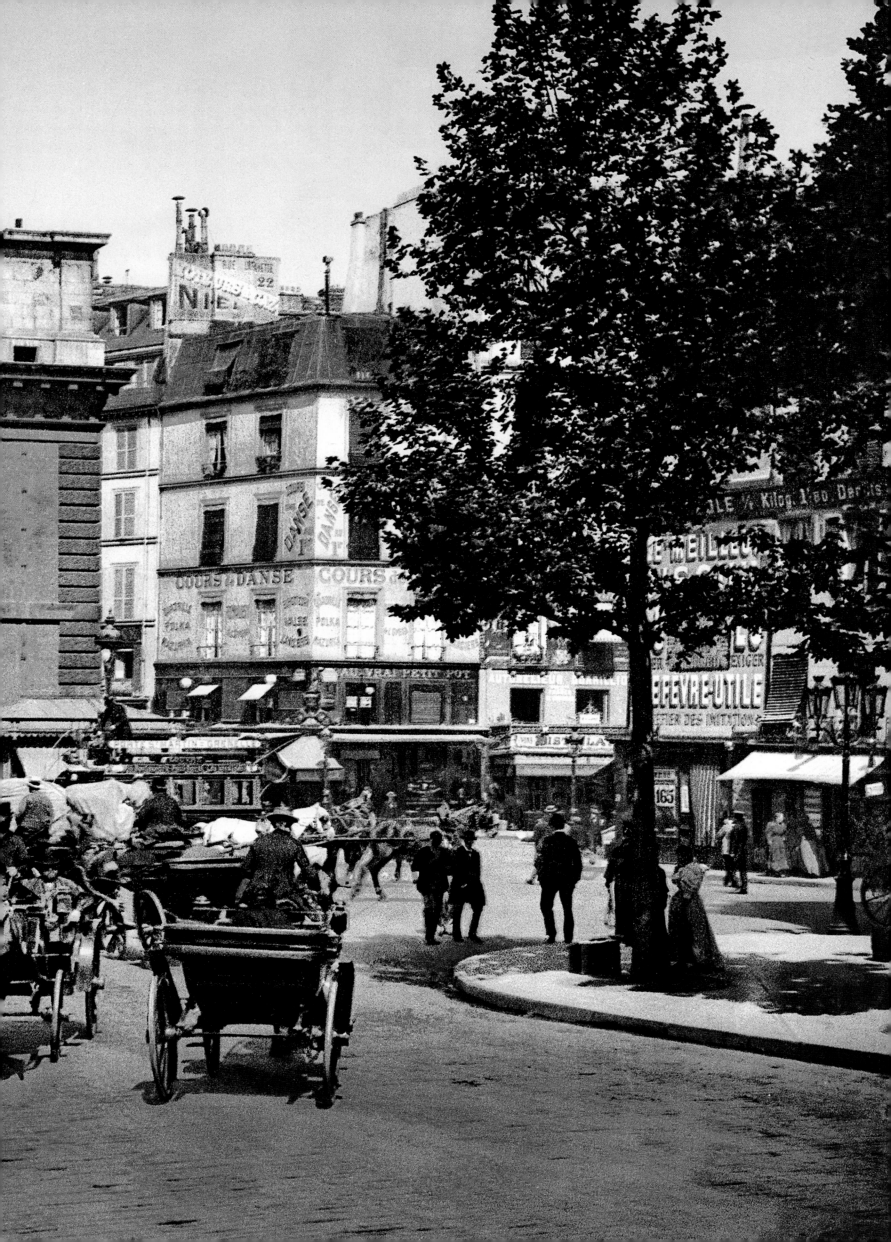

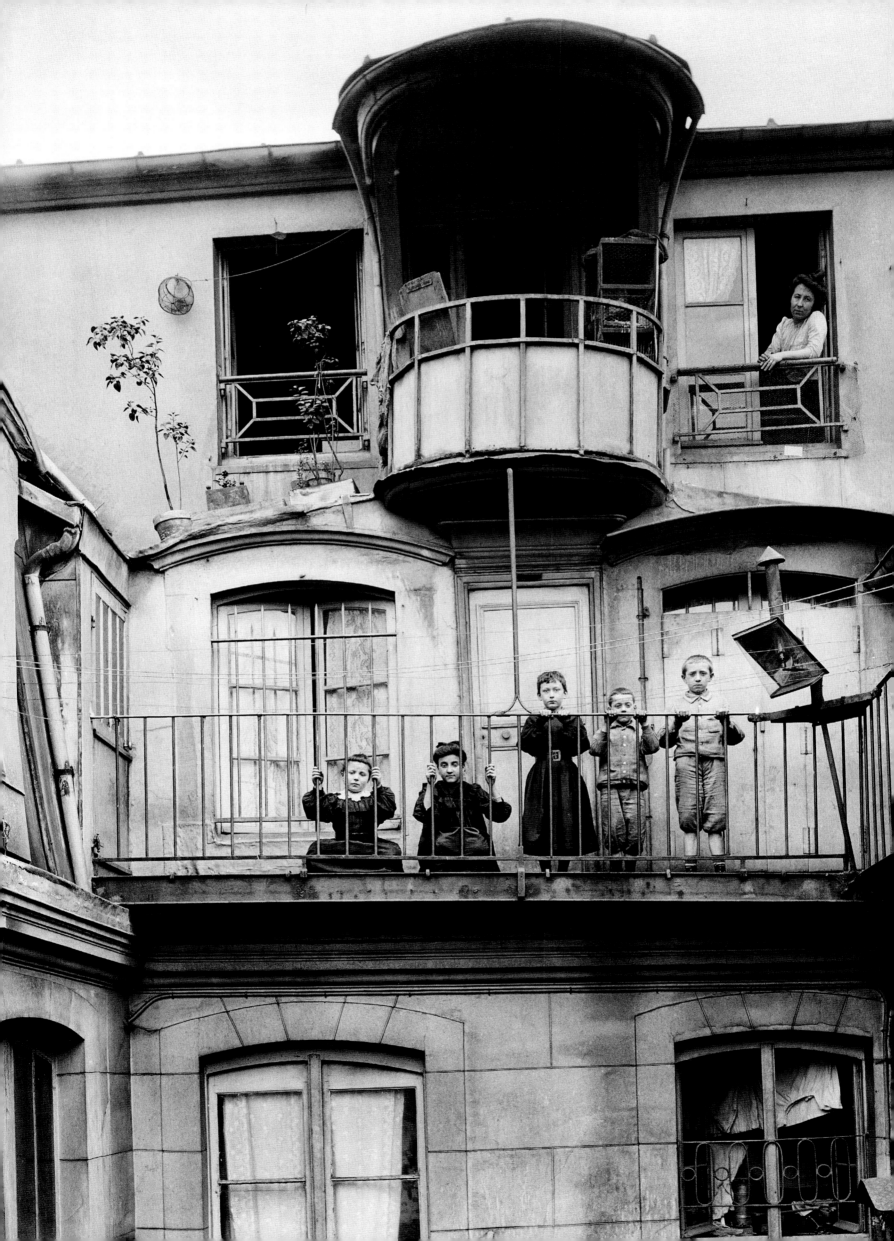

p. 122/123
Anon.

Boulevard et porte Saint-Martin, vers 1900.

The Boulevard and Porte Saint-Martin, circa 1900.

Boulevard und Porte Saint-Martin, um 1900.

←
Séeberger

Cour d'immeuble, vers 1900.

Courtyard of a building, circa 1900.

Hof eines Wohnhauses, um 1900.

↓
Anon.

Le jardin et l'éléphant-colosse du Moulin Rouge. « Qu'il était pittoresque alors, le Moulin Rouge ! Avec son jardin où l'on chantait l'été et son éléphant géant dans lequel on montait voir des attractions ! » (Yvette Guilbert), vers 1900.

The Moulin Rouge garden with its giant elephant. "What a picturesque place it was, the Moulin Rouge, with the garden where we sang in the summer and the giant elephant we climbed to see the attractions!" (Yvette Guilbert), circa 1900.

Der Garten und Riesenelefant des Moulin Rouge. »Wie pittoresk war damals noch das Moulin Rouge! Ein Garten, in dem im Sommer gesungen wurde, ein riesiger Elefant, auf den man stieg, um die Attraktionen zu betrachten!« (Yvette Guilbert), um 1900.

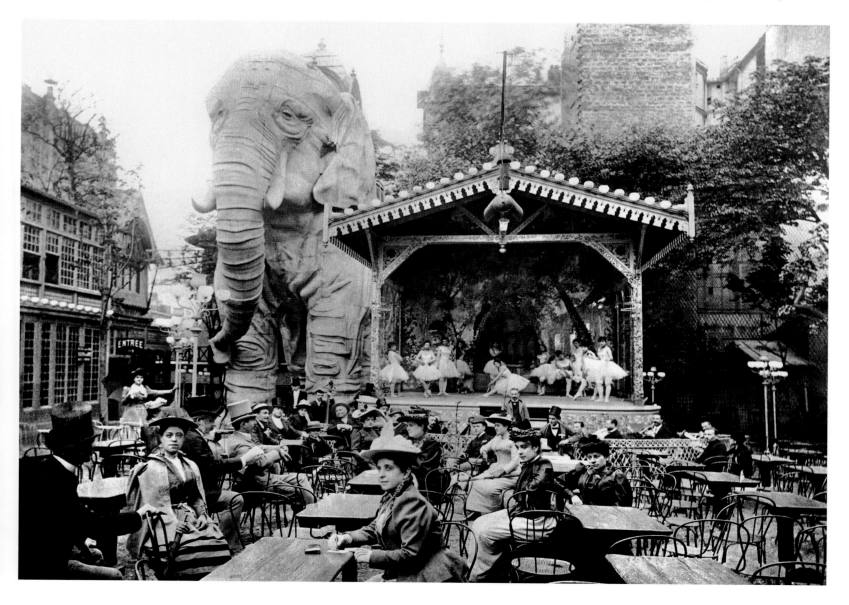

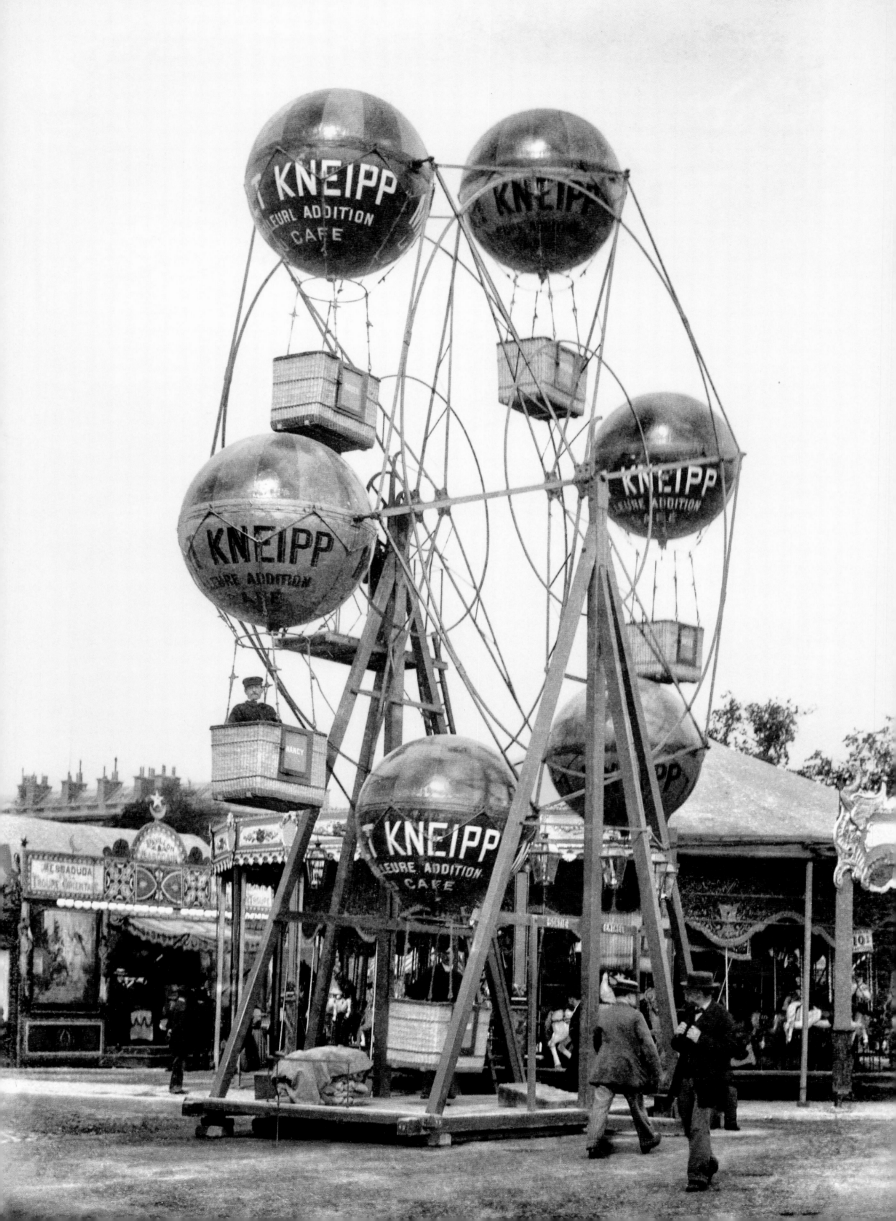

←
Eugène Atget

Fête foraine aux Invalides, 14 juillet 1898.

Fair at Les Invalides, 14 July 1898.

Jahrmarkt beim Invalidendom, 14. Juli 1898.

→
Eugène Atget

Fête foraine aux Gobelins, 14 juillet 1899.

Fair at Les Gobelins, 14 July 1899.

Jahrmarkt bei Les Gobelins, 14. Juli 1899.

« *Cependant, le moment de mon plus grand plaisir était celui de l'ouverture de la fête du Trône, dite également foire aux pains d'épices, qui avait lieu la veille de Pâques, se tenant alors place de la Nation et tout le long du cours de Vincennes jusqu'à la porte du même nom. On plongeait dans un océan de bruits et de lumières violentes, on respirait toutes les odeurs mélangées, celle des frites, des berlingots, de la pâte de guimauve, des gaufres, des croustillons hollandais, de la poudre de tirs, des éclairs de magnésium, mélangées aux relents douteux issus des ménageries. Tout cela flottant dans les prémices de l'inégalable printemps de Paris.* »

"*Yet my moment of greatest pleasure was the opening of the fête du Trône, also called the Spice Cake Fair, which took place on the evening before Easter and was always held in Place de la Nation and along the cours de Vincennes as far as the city-gate of the same name. You plunged into an ocean of noises and violent light, you breathed in the mixed odours of fries, humbugs, marshmallow, waffles, poffertjes, gunpowder, magnesium flashes, all mixed in with the unsavoury smell of the menageries. All that floating in the first blush of the incomparable Paris spring.*"

» *Nun war aber meine größte Freude der Tag, an dem die Fête du Trône eröffnet wurde, die man auch den Lebkuchenjahrmarkt nannte und die immer am Vorabend des Osterfestes stattfand, damals auf der Place de la Nation und dem Cours de Vincennes hinunter bis zur Porte de Vincennes. Man tauchte dort ein in ein Meer aus Geräuschen und grellen Lichtern, man atmete all die sich vermischenden Düfte der Pommes frites, der Berlingots, der Marshmellows, der Waffeln, der holländischen Croustillons, von Schießpulver und Magnesiumblitzen, dem üblen Geruch, der aus den Tierkäfigen drang. All dies schwebte in der Luft, in der sich schon der unvergleichliche Pariser Frühling ankündigte.* «

PIERRE MAC ORLAN

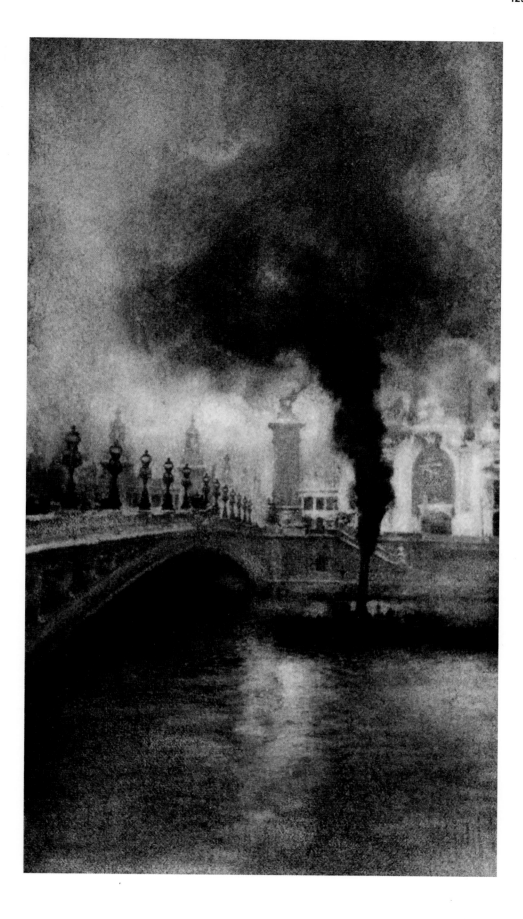

bert Demachy

ue Saint-Rustique, 1900–1905.

ue Saint-Rustique, 1900/1905.

ie Rue Sainte-Rustique, 1900/1905.

↗
Robert Demachy

Le pont Alexandre III, 1900.

The Pont Alexandre III, 1900.

Der Pont Alexandre III, 1900.

« À l'extrémité d'une rue sombre qui était peut-être la rue Blanche,
le Moulin vermillon apparaissait. Ses ailes sanglantes tournaient
lentement. On se sentait happé par le mouvement inexorable qui
animait la nuit franchement dédiée aux danseuses de Lautrec et
aux gigolettes des boulevards un peu déserts, mais extérieurs comme
on disait. »

"At the bottom of a dark stree – perhaps rue Blanche – the scarlet
Moulin appeared. Its blood-red sails were slowly turning. You felt
hypnotised by that inexorable movement as it enlivened a night
openly given up to Lautrec's dancing girls and the tarts of the
almost deserted 'external' boulevards."

»Am Ende einer düsteren Straße, vielleicht war es die Rue Blanche,
tauchte die rote Windmühle auf. Ihre blutigen Flügel drehten sich
langsam. Man hatte das Gefühl, man werde von dieser unerbitt-
lichen Bewegung erfasst, durch die die Nacht lebendig wurde,
die so unverkennbar den Tänzerinnen Lautrecs und den Straßen-
mädchen auf den Boulevards gewidmet war, ein wenig verlassen,
aber draußen, wie man sagte.«

PIERRE MAC ORLAN

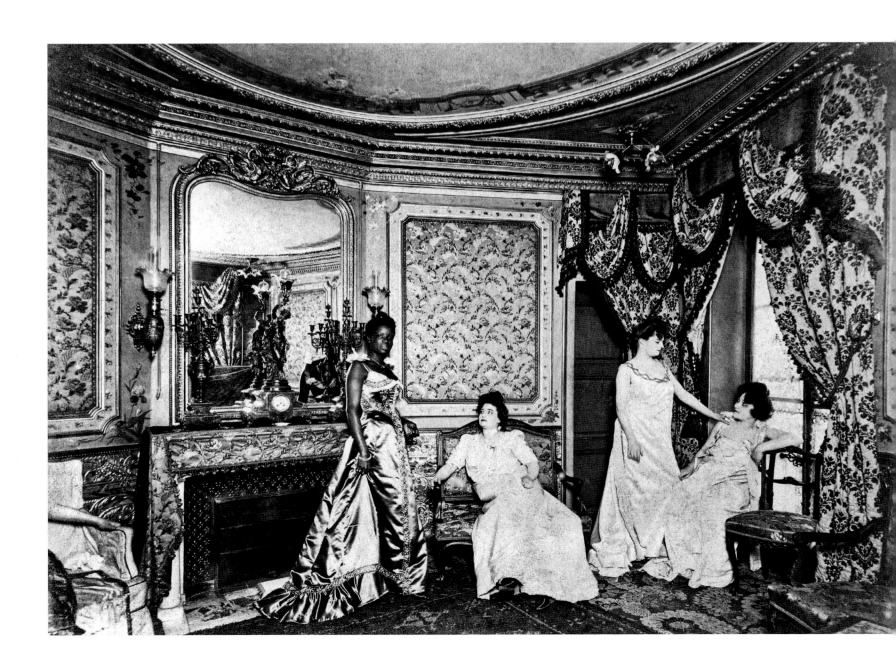

Albert Brichaut

Maison de rendez-vous, 1900.

Brothel, 1900.

Freudenhaus, 1900.

Albert Harlingue

Le quadrille du Moulin Rouge. Le Moulin Rouge, ouvert en 1889, est devenu le temple du french cancan. Le public est ici de plain-pied avec les danseuses. Toulouse-Lautrec, qui l'a beaucoup fréquenté, a largement contribué à sa réputation, 1906.

Quadrille at the Moulin Rouge. The Moulin Rouge opened in 1889 and soon became the temple of the French cancan. Here, the public is on the same level as the dancers. The Moulin Rouge owed much of its renown to the painter Toulouse-Lautrec, a habitué, 1906.

Die Quadrille im Moulin Rouge. Das 1889 eröffnete Moulin Rouge wurde zur Kultstätte des French Cancan. Das Publikum befand sich auf einer Ebene mit den Tänzerinnen. Toulouse-Lautrec, der dort regelmäßig verkehrte, hat wesentlich dazu beigetragen, das Lokal berühmt zu machen, 1906.

Anon.

Grille d'Égout et la Goulue, deux danseuses de music-hall, vers 1890.

Grille d'Égout and La Goulue, two music-hall dancers, circa 1890.

Grille d'Égout und La Goulue, zwei Varieté-Tänzerinnen, um 1890.

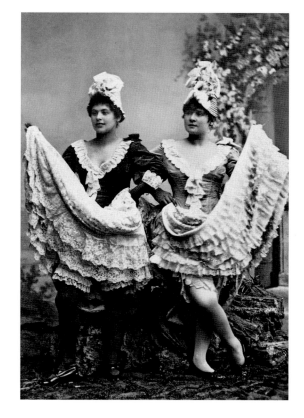

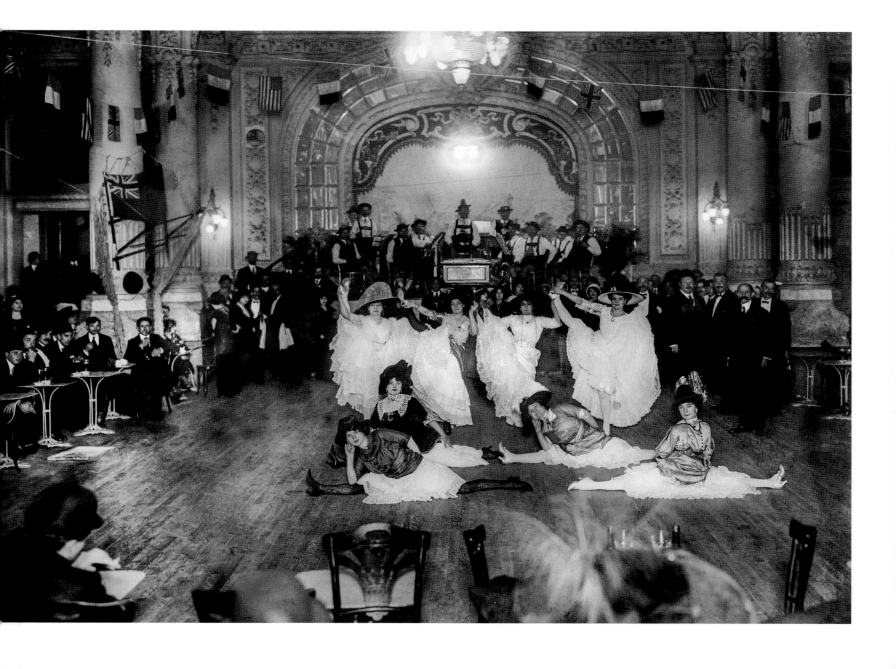

p. 132/133
Maurice Guibert

*Toulouse-Lautrec dans la maison close
de la rue des Moulins avec des toiles repré-
sentant les «pensionnaires» de cet établisse-
ment dont il était l'un des habitués, 1894.*

*Toulouse-Lautrec in the bordello he frequented
in Rue des Moulins, shown with his paintings
of its "residents", 1894.*

*Toulouse-Lautrec in einem Bordell in der
Rue des Moulins; auf den Gemälden sind
die weiblichen »Pensionsgäste« dieses Etablis-
sements, in dem der Maler Stammgast war,
zu sehen, 1894.*

↓
Edward Steichen

*Rodin, Le Penseur. Photographie obtenue par
assemblage de deux négatifs, l'un de Rodin
devant la statue de marbre blanc de Victor
Hugo, l'autre du* Penseur *seul. L'image finale
sera saluée par la critique et enchantera
Rodin, 1902.*

*Rodin, The Thinker. This photograph
was obtained by combining two negatives,
one of Rodin in front of the white marble
statue of Victor Hugo, and another show-
ing simply* The Thinker. *The result was
acclaimed by critics and delighted Rodin
himself, 1902.*

*Rodin, Der Denker. Diese Fotografie
entstand durch die Montage von zwei
Negativen, einer Aufnahme von Rodin vor
dem weißen Marmorbildnis Victor Hugos
und einer Aufnahme des* Denkers. *Das Bild
wurde von der Kritik gefeiert und stieß auch
bei Rodin auf Begeisterung, 1902.*



Edward Steichen

Henri Matisse avec La Serpentine, *1909.*

Henri Matisse with La Serpentine, *1909.*

Henri Matisse mit La Serpentine, *1909.*

136

Paris 1900, *Nicole Védrès, 1947*

→

Anon.

*Lâcher de ballons au bois de Vincennes,
Exposition universelle, 1900.*

Release of balloons in the Bois de Vincennes
during the Exposition Universelle, 1900.

*Aufstieg von Ballons im Bois de Vincennes,
Weltausstellung, 1900.*

↓

Léon Gimpel

*Campement sur la galerie ouest de Notre-
Dame (autoportrait). Léon Gimpel avait
choisi cet observatoire pour photographier
la comète de Halley qui devait, selon les
astronomes, frôler ce jour-là la planète. Mais
rien ne se passa, 1910.*

Encampment on the north-west gallery of
Notre-Dame (self-portrait). Léon Gimpel
chose this observation point to photograph
Halley's Comet, which, according to the
astronomers, was expected to brush past the
Earth. But nothing happened, 1910.

*Lager auf der Westgalerie von Notre-Dame
(Selbstporträt). Léon Gimpel hatte sich
diesen Beobachtungsposten ausgesucht, um
von hier aus den Halleyschen Kometen zu
fotografieren, der nach Angaben der Astro-
nomen die Erdatmosphäre streifen sollte.
Doch nichts geschah, 1910.*

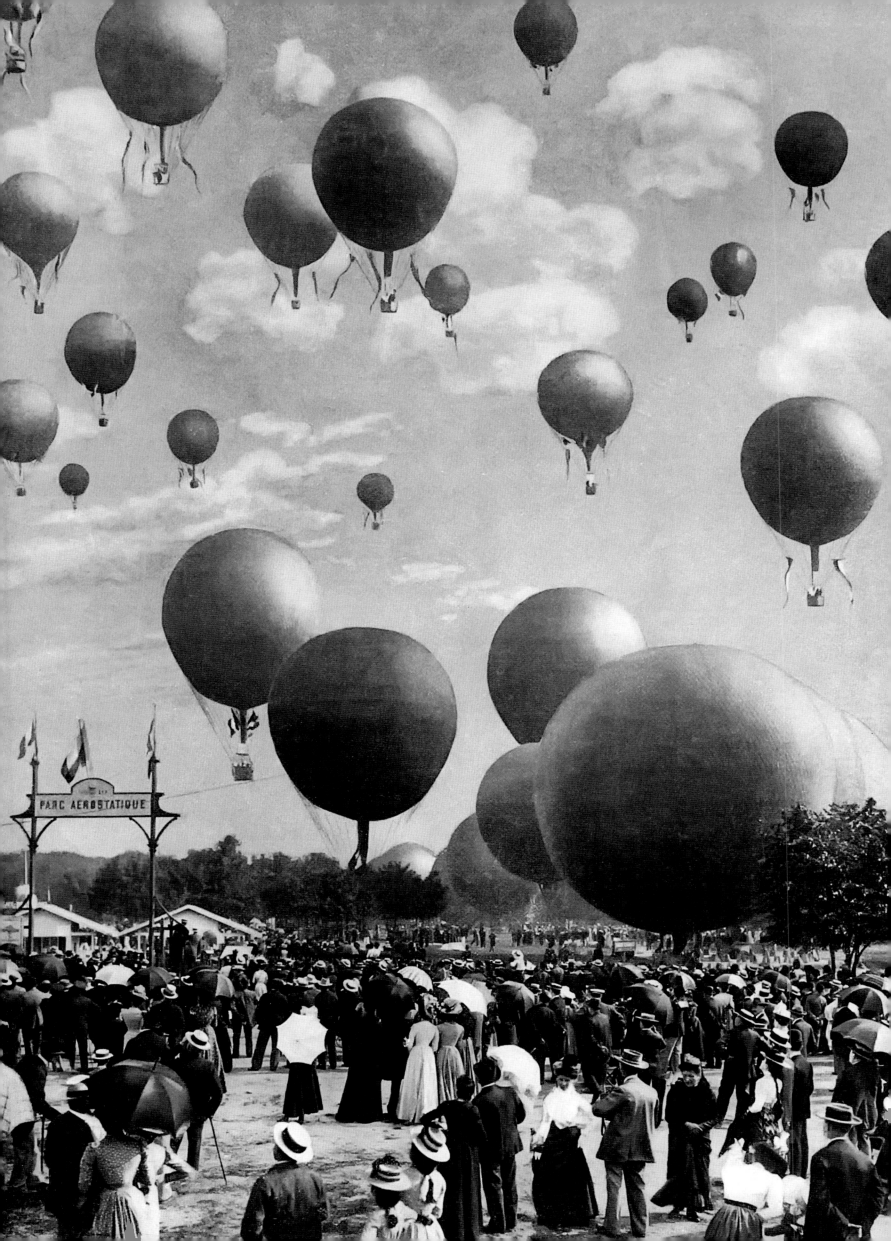

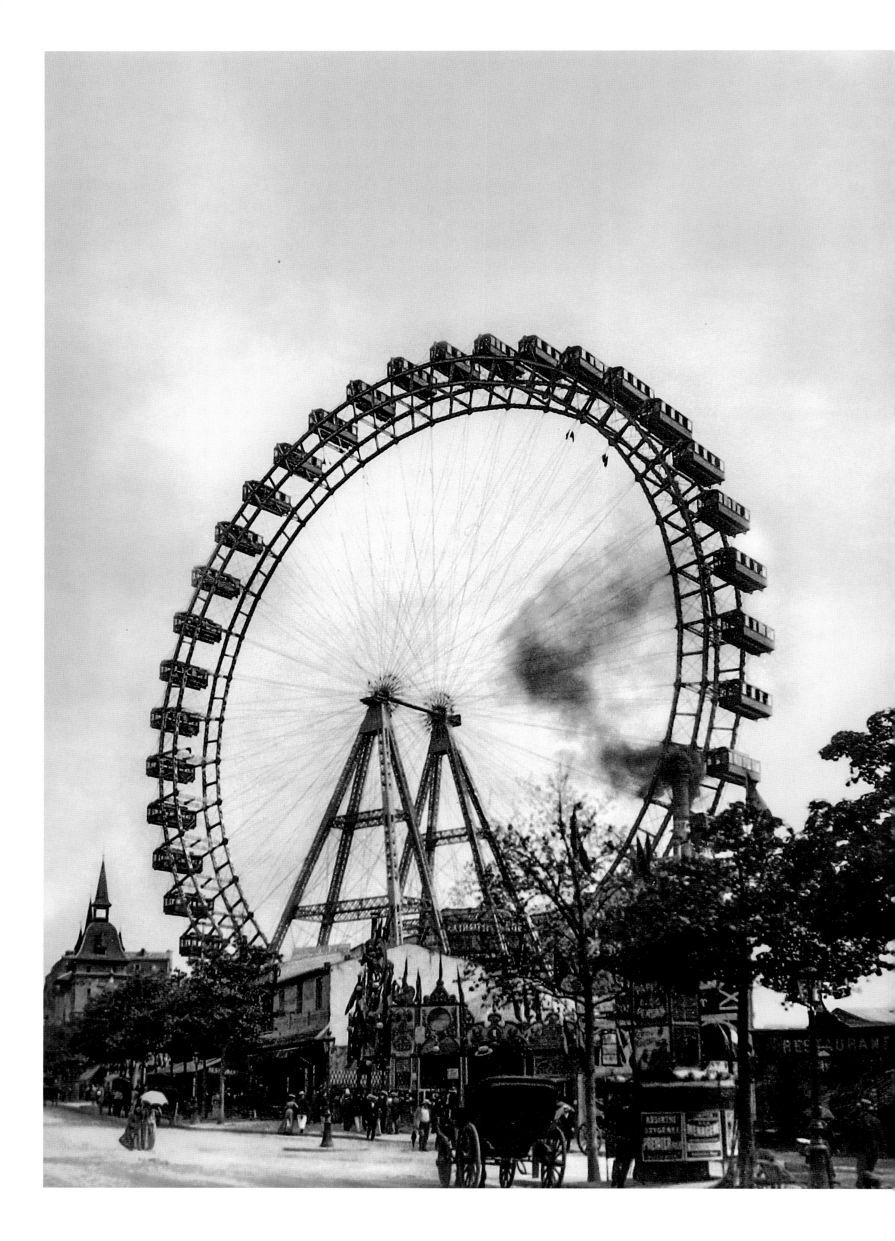

Émile Zola

La grande roue de l'Exposition universelle, 1900.

The Ferris wheel at the Exposition Universelle, 1900.

Das Riesenrad der Weltausstellung, 1900.

Anon.

Groupe d'indigènes africains. Exposition universelle, 1900.

Group of African natives at the Exposition Universelle, 1900.

Gruppe afrikanischer Eingeborener auf der Weltausstellung, 1900.

→
Anon.

Le palais de l'Électricité de l'Exposition universelle, 1900.

The Palace of Electricity at the Exposition Universelle, 1900.

Der Palais de l'Électricité auf der Weltausstellung, 1900.

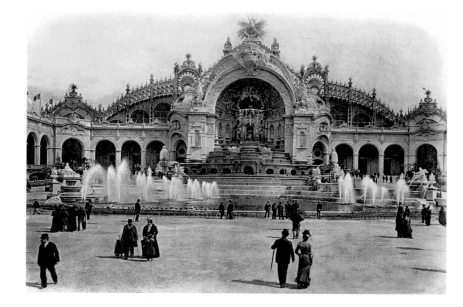

. 140/141
Anon.

Esplanade des Invalides, Exposition universelle 1900. À gauche les palais français, à droite les pavillons étrangers. L'Exposition couvre 112 hectares entre la place de la Concorde et les Invalides, incluant les jardins du Trocadéro et du Champ-de-Mars, 1900.

The Esplanade des Invalides during the Exposition Universelle of 1900, with French pavilions on the left and foreign pavilions on the right. The Exposition covered 112 hectares between Place de la Concorde and Les Invalides, including the Jardins du Trocadéro and du Champ-de-Mars, 1900.

Uferpromenade beim Invalidendom, Weltausstellung von 1900. Links der französische Pavillon, rechts die Pavillons der anderen Nationen. Das Ausstellungsgelände umfasste 112 Hektar zwischen der Place de la Concorde und dem Invalidendom einschließlich der Jardins du Trocadéro und dem Champ-de-Mars, 1900.

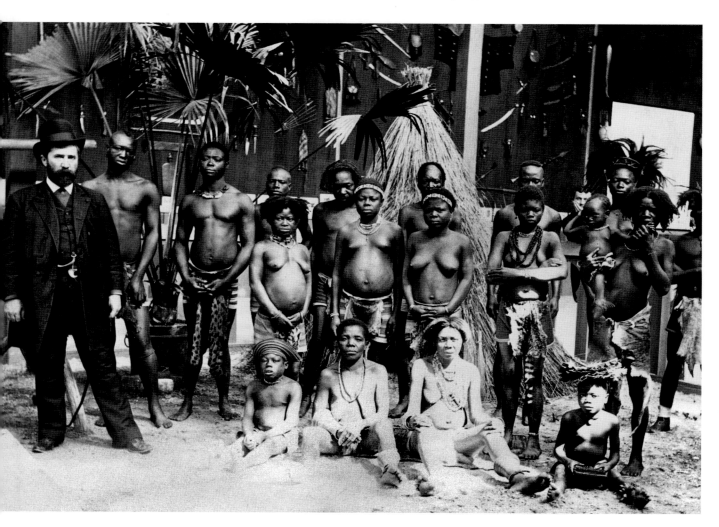

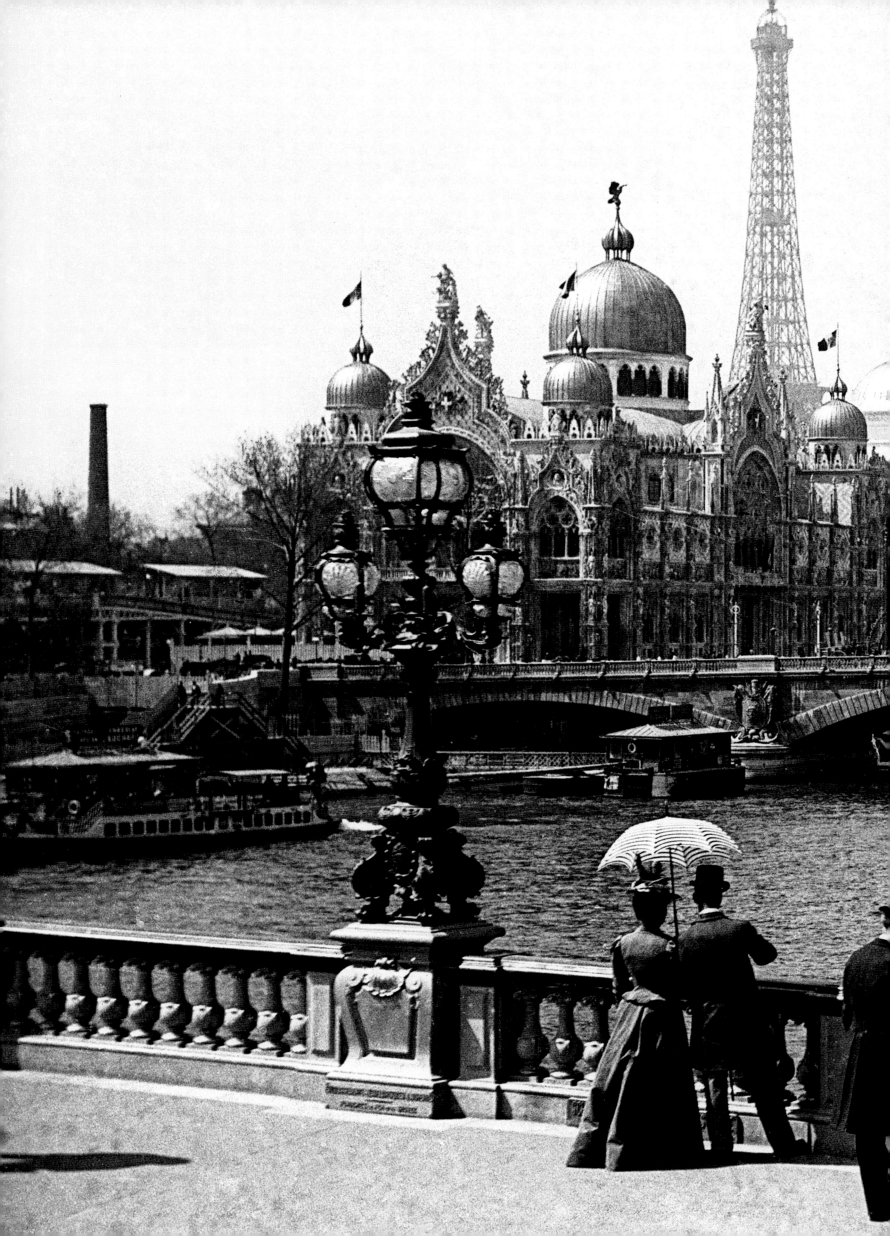

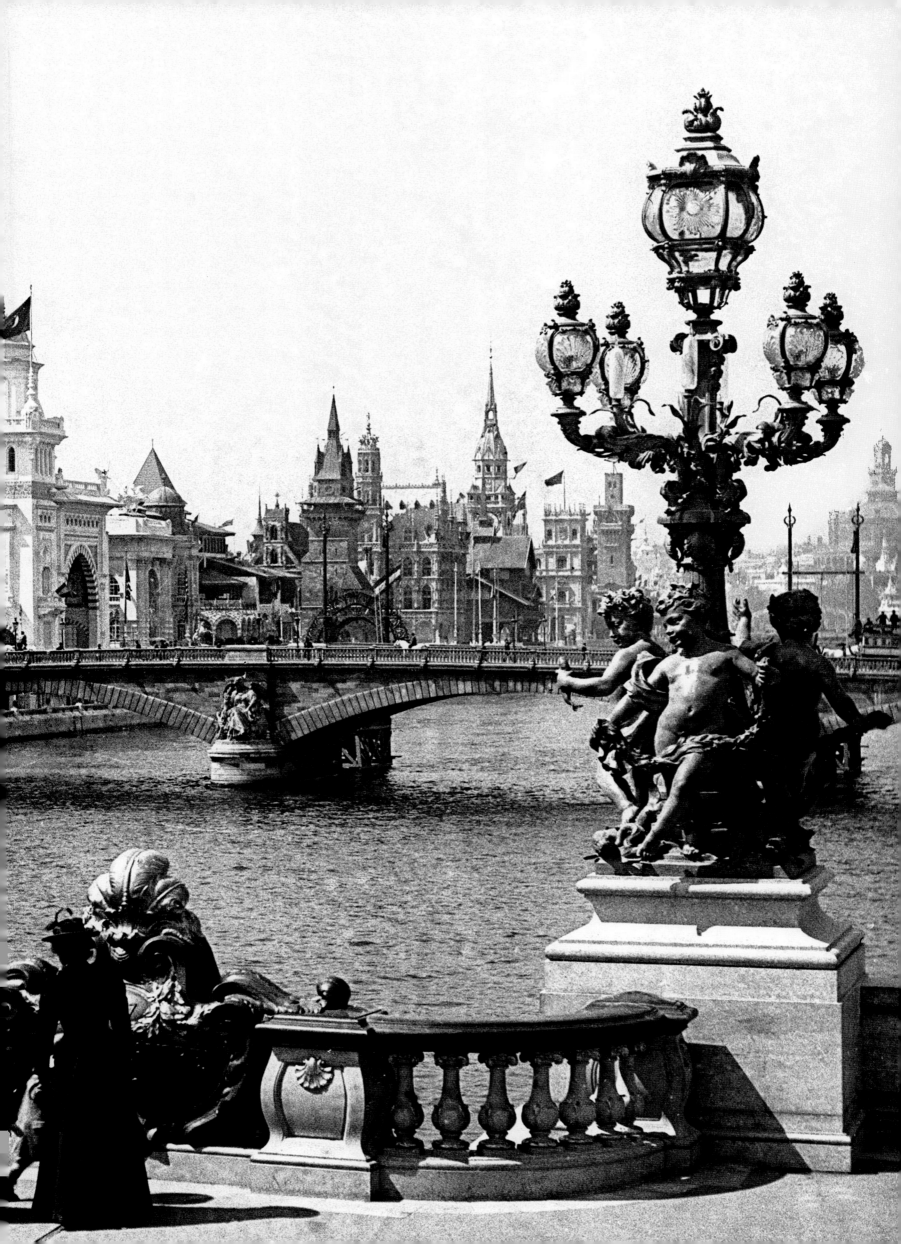

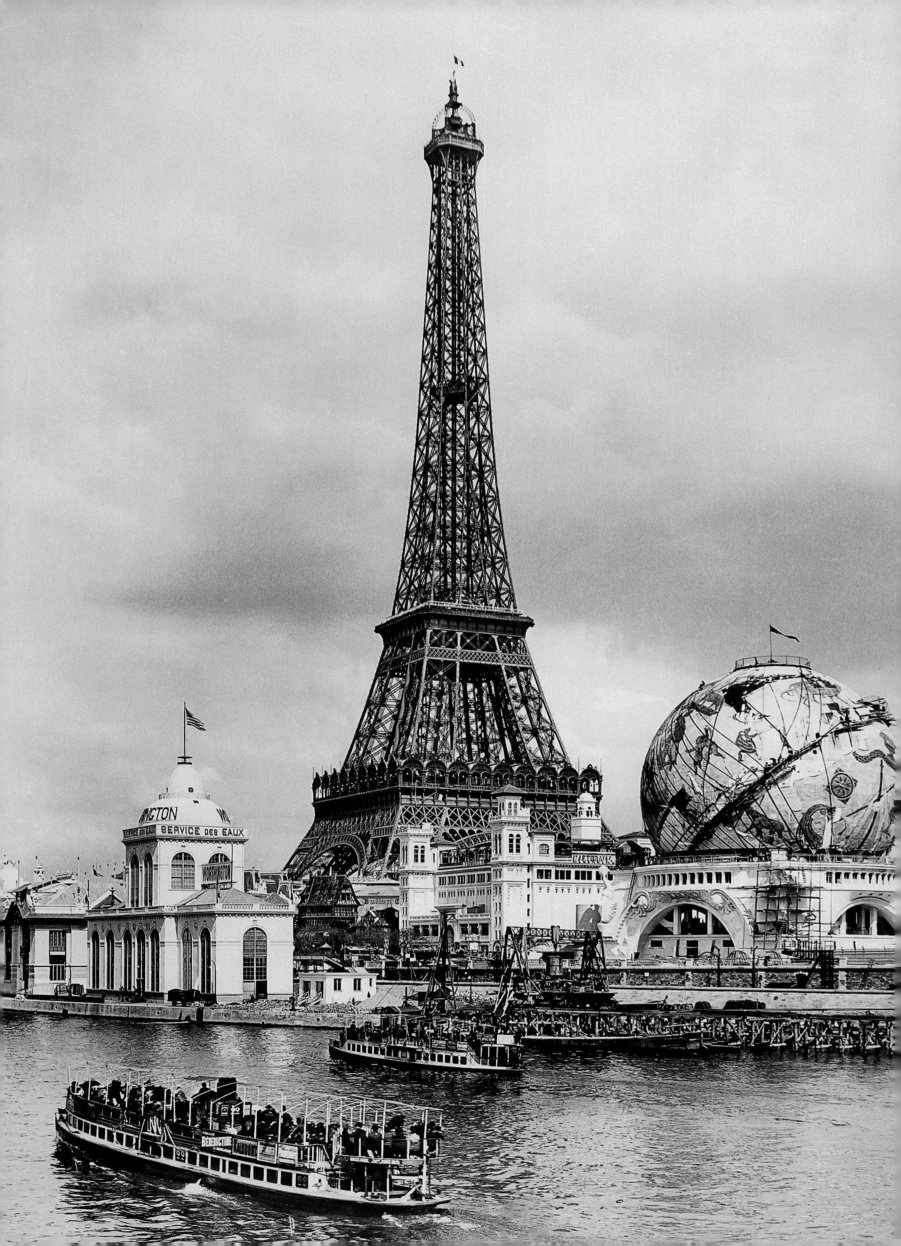

non.

xposition universelle de 1900. Le Globe
*leste est relié à la tour Eiffel par une
asserelle qui enjambe l'avenue de Suffren.
lle s'écroulera sous le poids de la foule,
usant quelques victimes, 1900.

*he Exposition Universelle of 1900. The
Celestial Globe" is connected to the Eiffel
ower by a walkway over Avenue de Suffren.
his later collapsed under the weight of the
owd, causing several casualties, 1900.*

Weltausstellung von 1900. Der Himmels-
globus war mit dem Eiffelturm über einen
Steg verbunden, der über die Avenue Suffren
führte. Der Steg brach unter der Last der
Menschenmenge zusammen, wobei einige
Todesopfer zu beklagen waren, 1900.

↑
Émile Zola

*Exposition universelle de 1900. Le pont
d'Iéna, les jardins et le palais du Trocadéro
vus du haut de la tour Eiffel, 1900.*

*The Exposition Universelle of 1900. The
Pont d'Iéna and the Palais du Trocadéro
with its gardens seen from the top of the
Eiffel Tower, 1900.*

*Weltausstellung von 1900. Der Pont d'Iéna,
die Jardins und der Parc du Trocadéro von
der Aussichtsplattform des Eiffelturms aus
gesehen, 1900.*

Paul Géniaux

*Bal populaire du 14 Juillet au quai
des Fleurs, 1900–1906.*

*Bastille Day popular ball on Quai des Fleurs,
1900/1906.*

*Volksfest zum 14. Juli am Quai des Fleurs,
1900/1906.*

Anon.

*Une rue de Paris. L'une des premières
véritables photographies en couleurs selon
le procédé autochrome mis au point par les
frères Lumière, vers 1907.*

*This view of a Paris street is one of the first
genuine colour photographs, made using
the autochrome technique developed by the
Lumière brothers, circa 1907.*

*Eine Straße in Paris. Eine der ersten echten
Farbfotografien nach dem Autochrom-
Verfahren der Brüder Lumière, um 1907.*

Anon.

Terrasse de café, 1900.

Café terrace, 1900.

Caféterrasse, 1900.

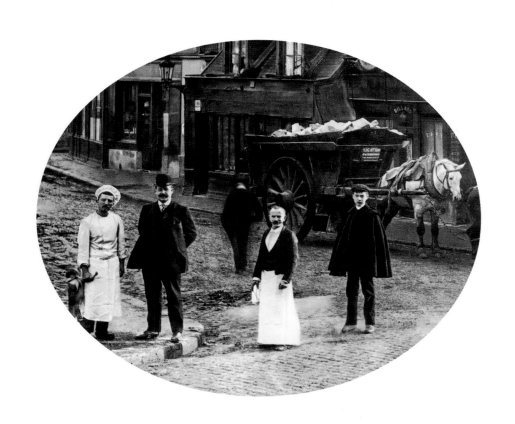

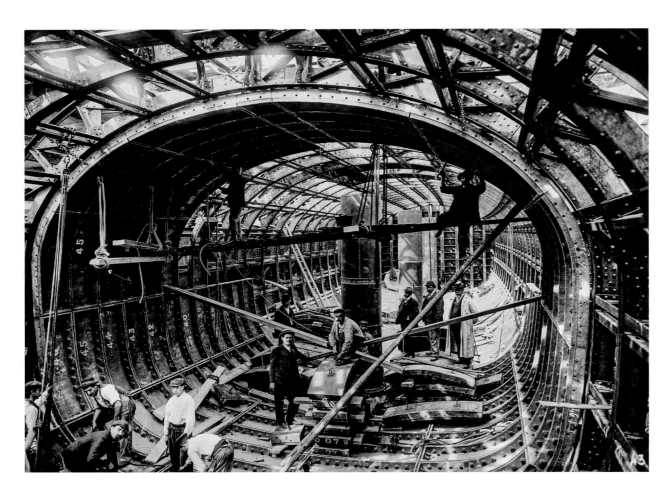

←

Anon.

Travaux du métropolitain. Intérieur d'un caisson en construction, 1905.

Work on the métro system. The inside of a caisson under construction, 1905.

Bauarbeiten für die Métro. Innenaufnahme aus einem im Bau befindlichen Tunnelsegment, 1905.

→

Chevojon

Travaux du métropolitain dans l'île de la Cité, vers 1906.

Work on the métro on Île de la Cité, circa 1906.

Bau der Metro auf der Île de la Cité, um 1906.

→

Anon.

Construction du métro aérien boulevard de la Chapelle (18ᵉ arr.), vers 1905.

Construction of the overhead métro on Boulevard de la Chapelle (18th arr.), circa 1905.

Bau der Hochbahntrasse der Metro am Boulevard de la Chapelle (18. Arrondissement), um 1905.

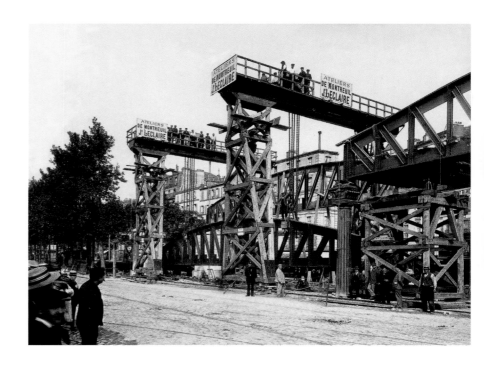

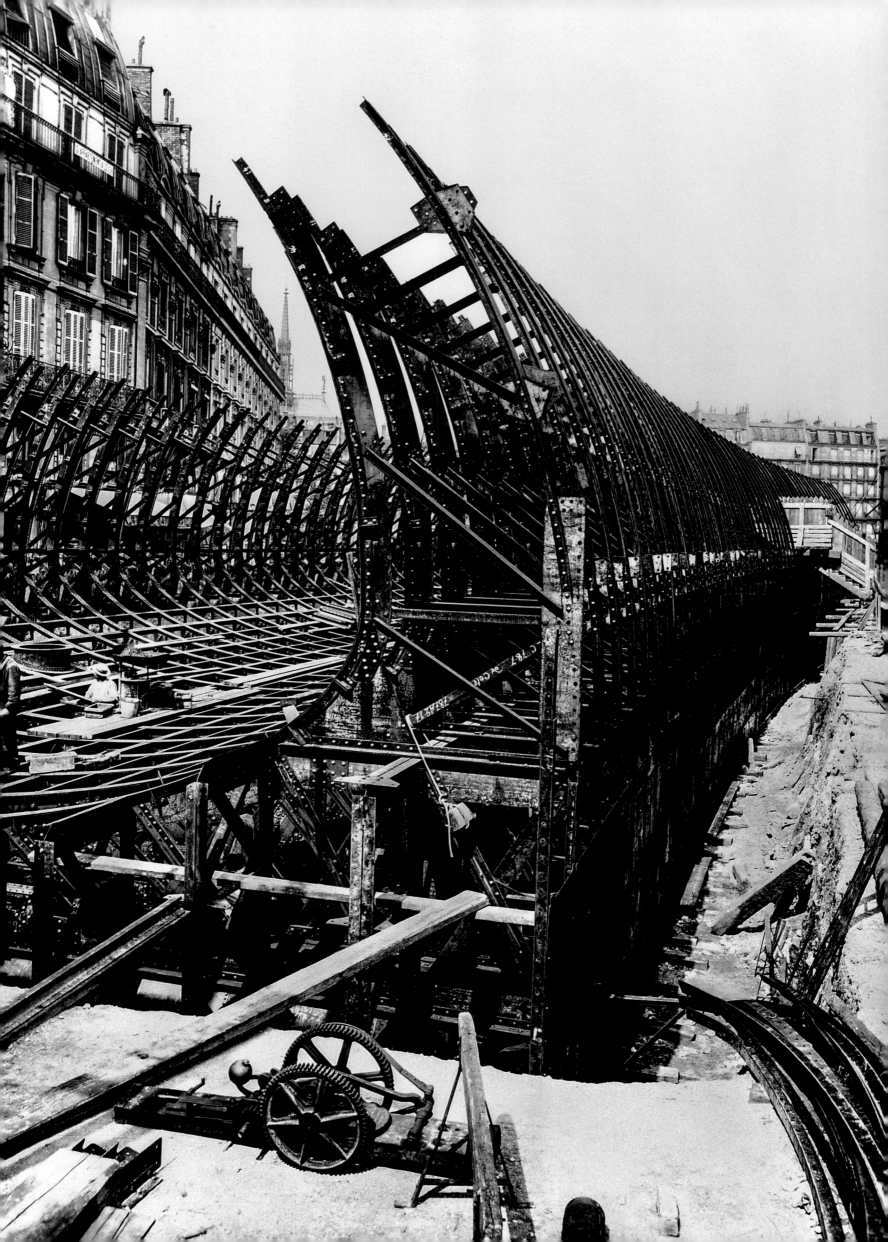

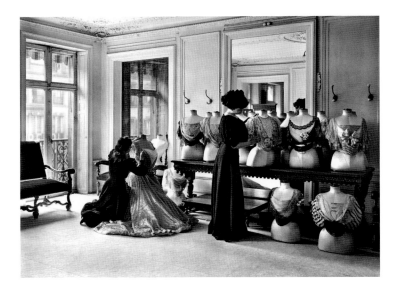

Jacques Boyer

Drapage des corsages chez Worth, 1907.

Arranging of blouses at Worth, 1907.

Das Arrangieren von Corsagen bei Worth, 1907.

Jacques-Henri Lartigue

L'actrice La Pradvina,
avenue du bois de Boulogne, 1911.

The actress La Pradvina,
Avenue du Bois de Boulogne, 1911.

Die Schauspielerin La Pradvina,
Avenue du Bois de Boulogne, 1911.

Anon.

Intérieur du magasin des Galeries Lafayette
Petit commerce en 1895, les Galeries Lafayette
vont prendre un aspect somptueux entre
1906 et 1908 et concurrencer Le Printemps,
La Samaritaine et Au Bon Marché, vers 190

Inside the Galeries Lafayette. Having begun
as a modest shop in 1895, between 1906 an
1908 it grew into a luxurious department
store to compete with Le Printemps, La
Samaritaine and Au Bon Marché, circa 190

Innenansicht aus dem Kaufhaus Galeries
Lafayette. 1895 waren die Galeries Lafayett
noch ein kleines Ladengeschäft, zwischen
1906 und 1908 wurden sie zu einem
luxuriösen Kaufhaus ausgebaut, das es mit
Le Printemps, La Samaritaine und Au Bon
Marché aufnehmen konnte, um 1905.

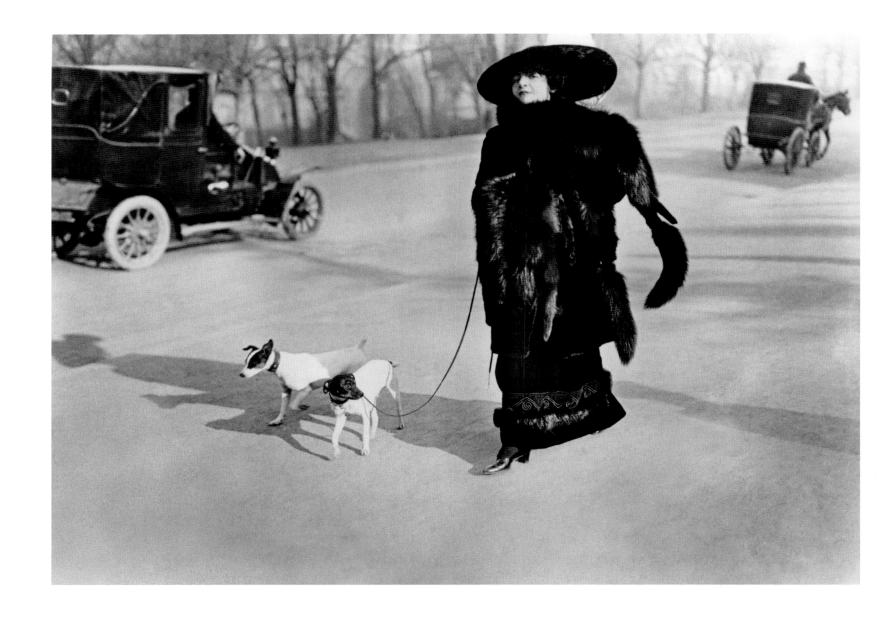

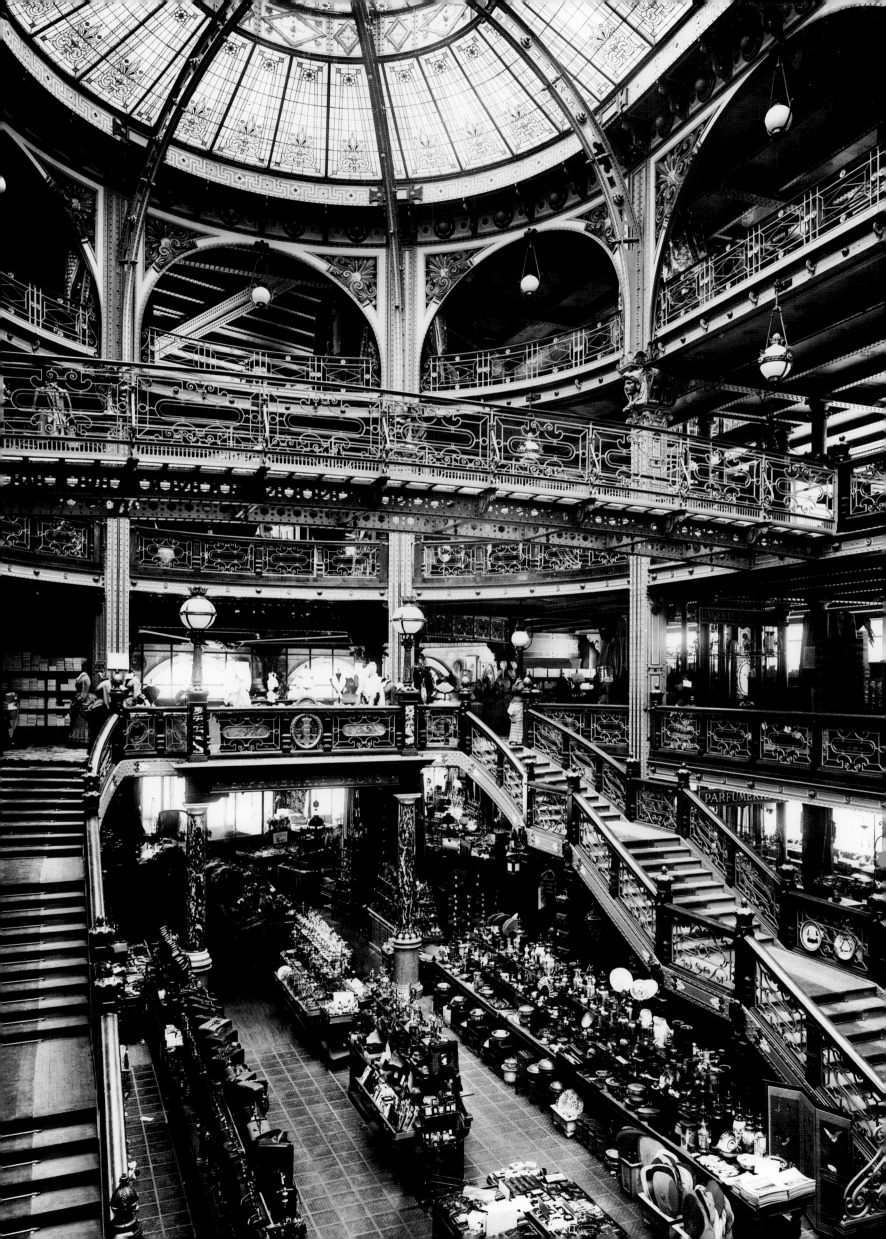

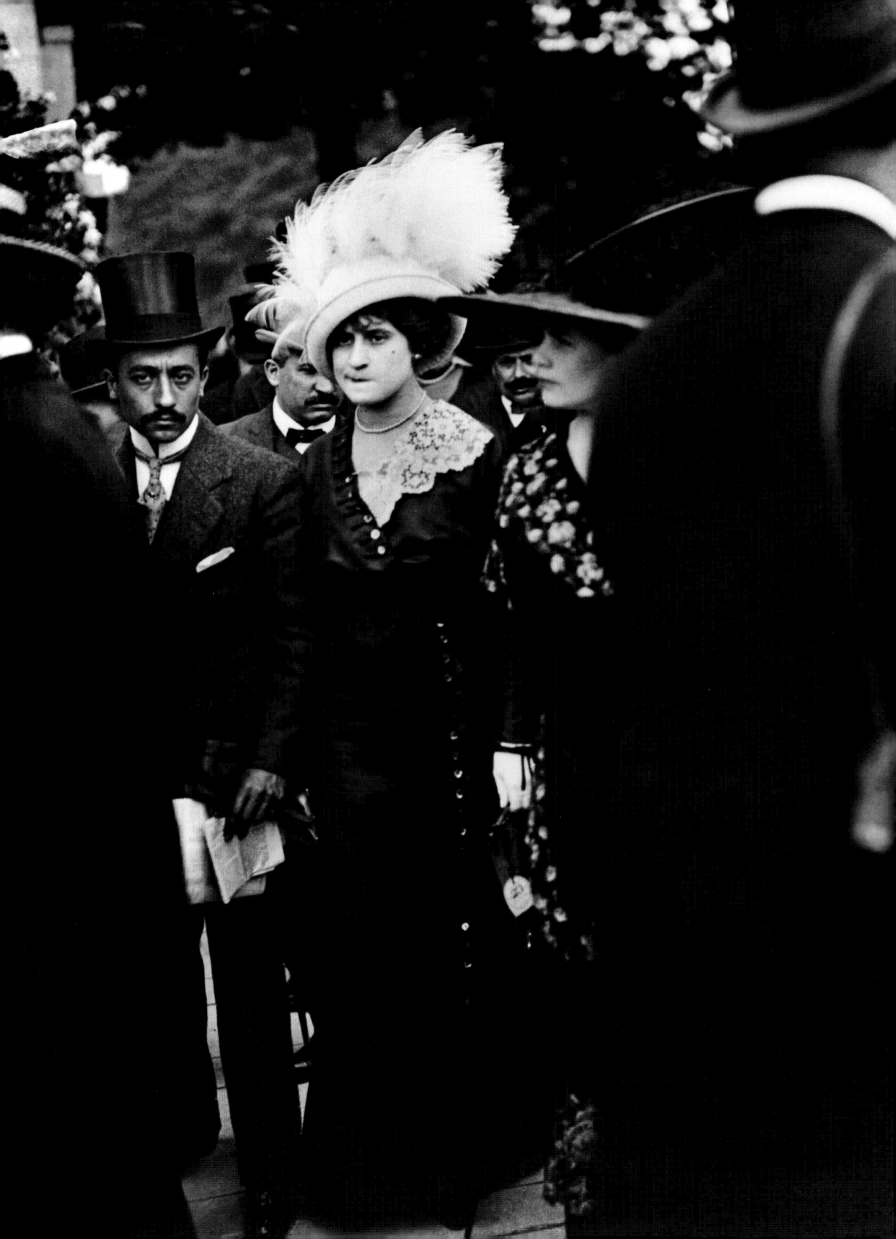

Jacques-Henri Lartigue

Le jour des drags à Auteuil, 1911.

Drag racing day, Auteuil, Paris, 1911.

Trabrennen in Auteuil, 1911.

Jacques-Henri Lartigue

*Automobile Singer Bunny III,
avenue des Acacias, 1912.*

*A Singer Bunny III car,
Avenue des Acacias, 1912.*

*Automobil Singer Bunny III,
Avenue des Acacias, 1912.*

Jacques-Henri Lartigue

Le jour des drags à Auteuil, 1911.

Drag racing day, Auteuil, Paris, 1911.

Trabrennen in Auteuil, 1911.

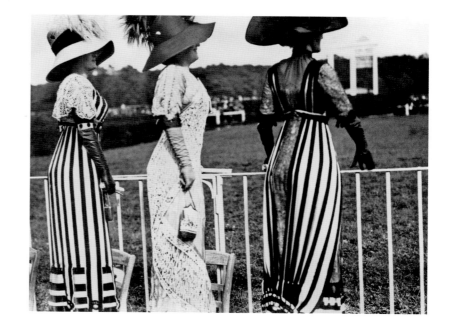

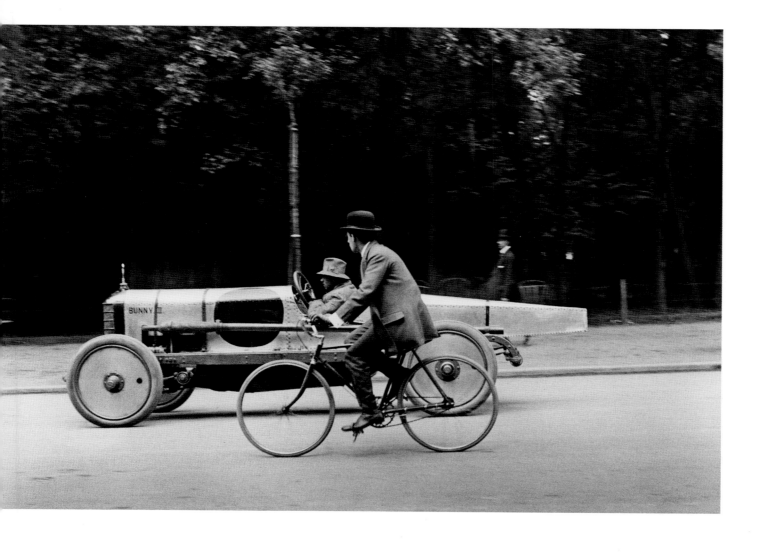

152

↓
Anon.

Foule devant les Galeries Lafayette, vers 1900.

A crowd outside Galeries Lafayette, circa 1900.

Menschenmenge vor den Galeries Lafayette, um 1900.

→
Eugène Atget

Cabaret À l'Homme Armé, vers 1910.

The Cabaret À l'Homme Armé, circa 1910.

Das Cabaret À l'Homme Armé, um 1910.

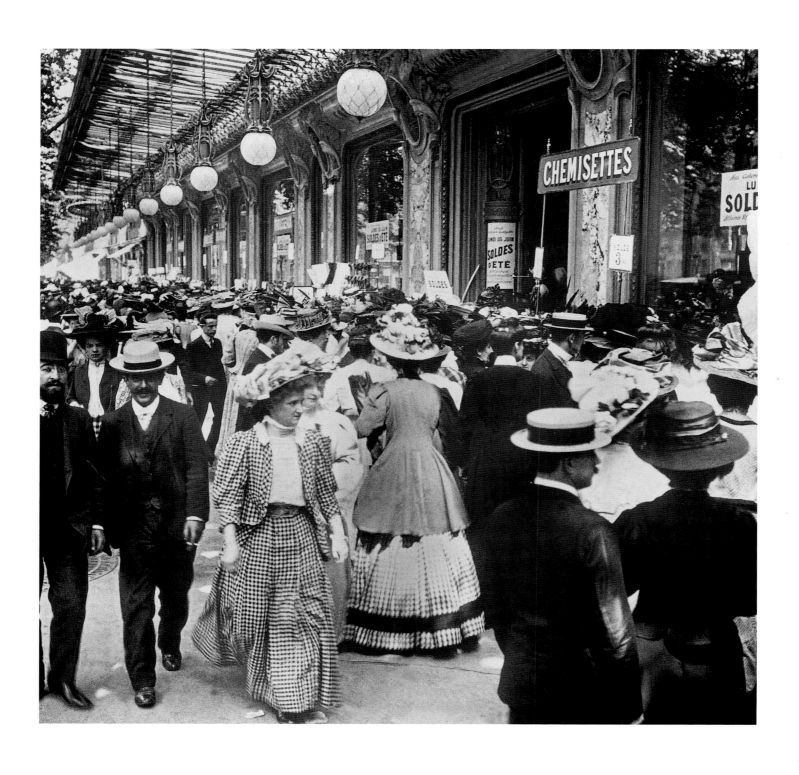

A L'HOMME ARMÉ

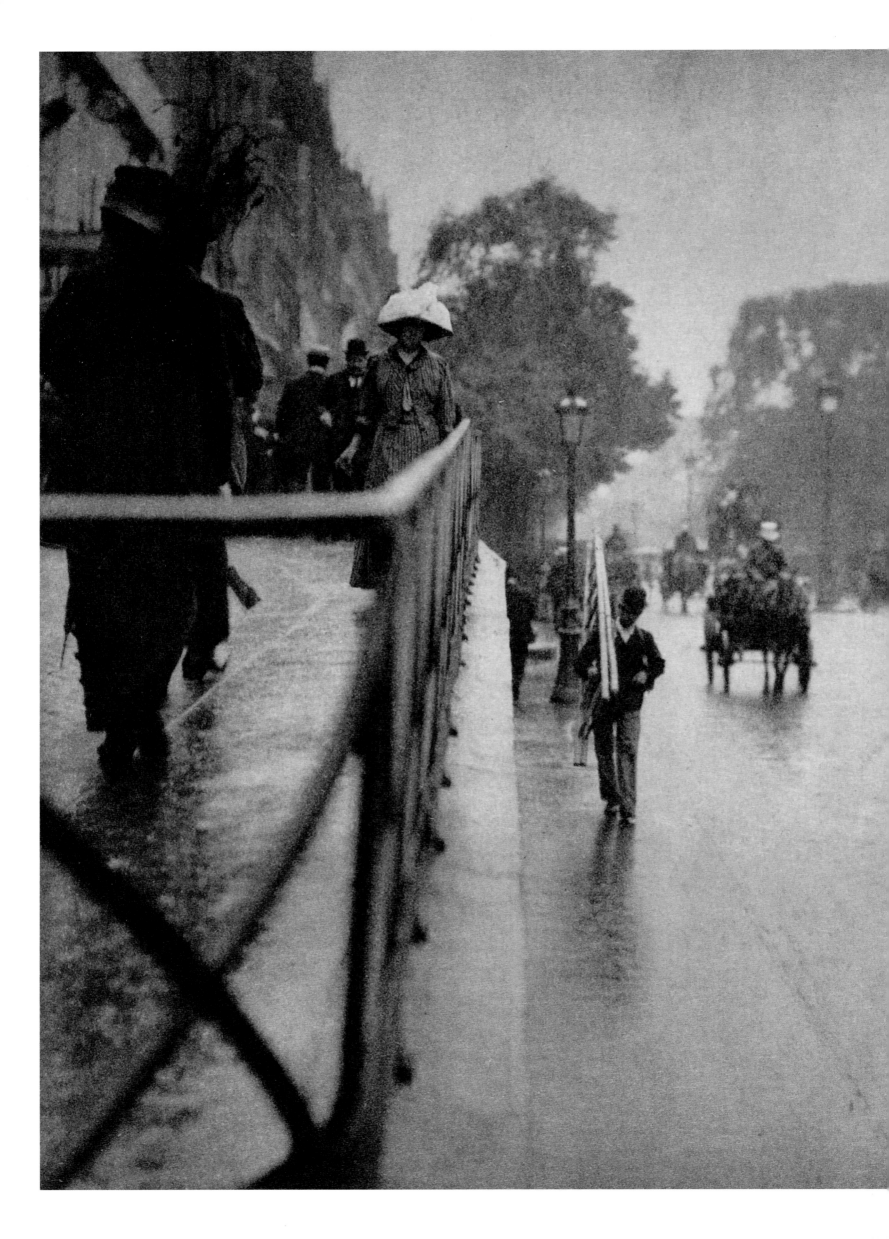

Alfred Stieglitz

Le boulevard Bonne-Nouvelle, 1911.
The Boulevard Bonne-Nouvelle, 1911.
Der Boulevard Bonne-Nouvelle, 1911.

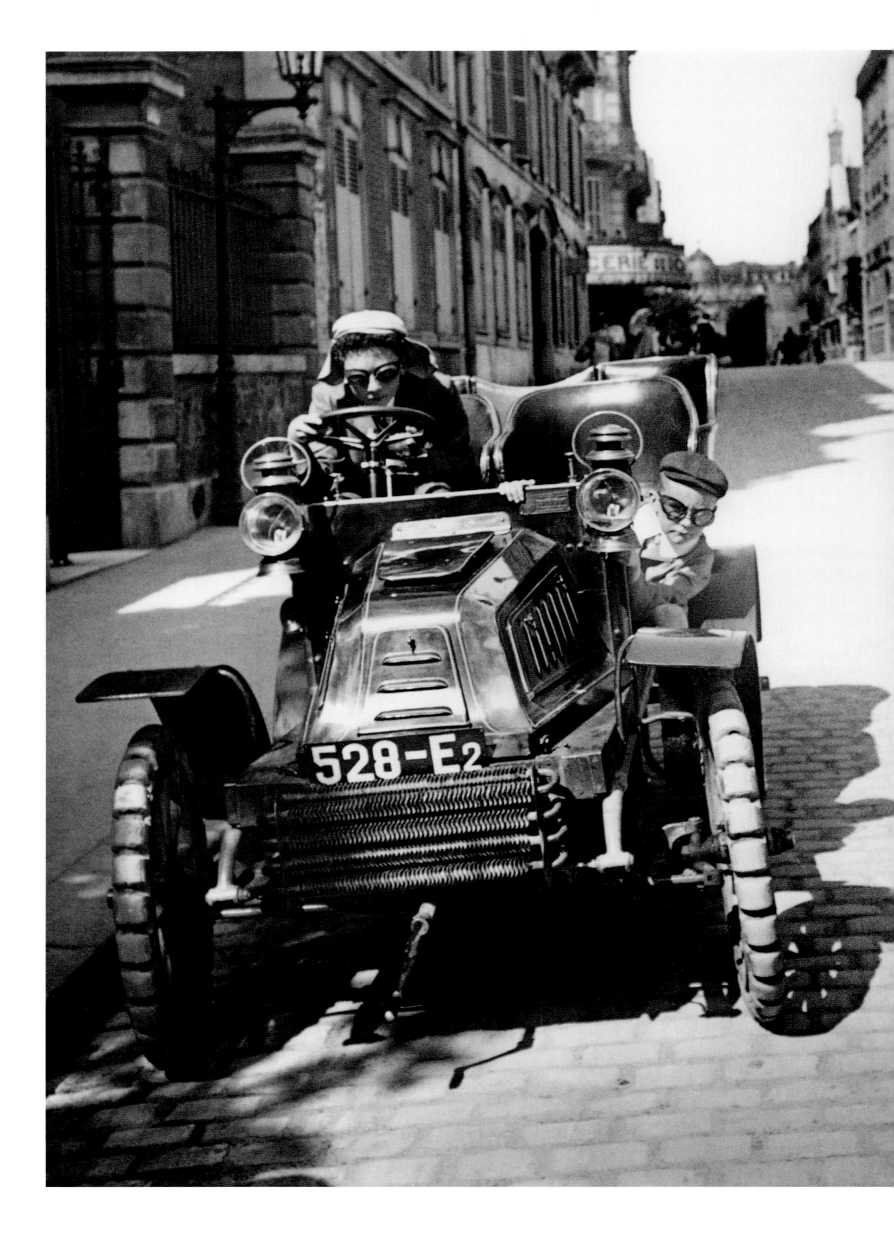

acques-Henri Lartigue

*ue Cortembert. Voiture De Dion-Bouton
quipée de pneus Ducasble increvables
haque élément est composé d'une balle de
taille d'une balle de tennis), 1903.*

*ue Cortembert. A De Dion-Bouton car
tted with puncture-proof Ducasble tyres
ach element comprises a ball the size of a
nnis ball). 1903.*

*ue Cortembert. Der Wagen von De Dion-
outon, ausgerüstet mit pannensicheren
eifen von Ducasble (zusammengesetzt aus
nden Einzelelementen von der Größe eines
ennisballs), 1903.*

p. 158/159
Léon Gimpel

*Le dirigeable Ville de Bruxelles en cours
de gonflement, 1910.*

The dirigible Ville de Bruxelles *being filled,
1910.*

Das Luftschiff Ville de Bruxelles *wird
aufgeblasen, 1910.*

↓
Jacques-Henri Lartigue

*Lilian Mur au volant de la BB Peugeot
au bois de Boulogne, 1915.*

*Lilian Mur driving the BB Peugeot in
the Bois de Boulogne, 1915.*

*Lilian Mur am Steuer eines BB Peugeot
im Bois de Boulogne, 1915.*

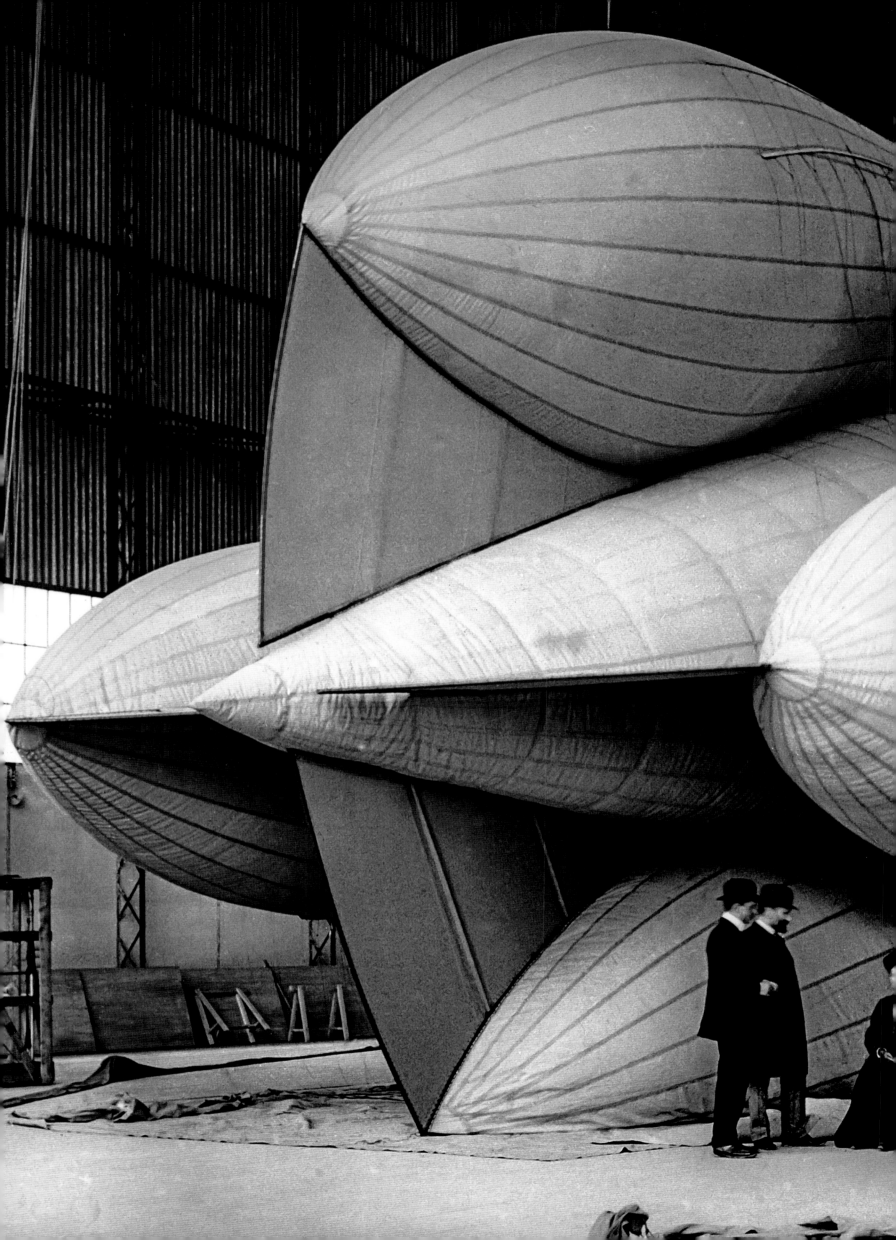

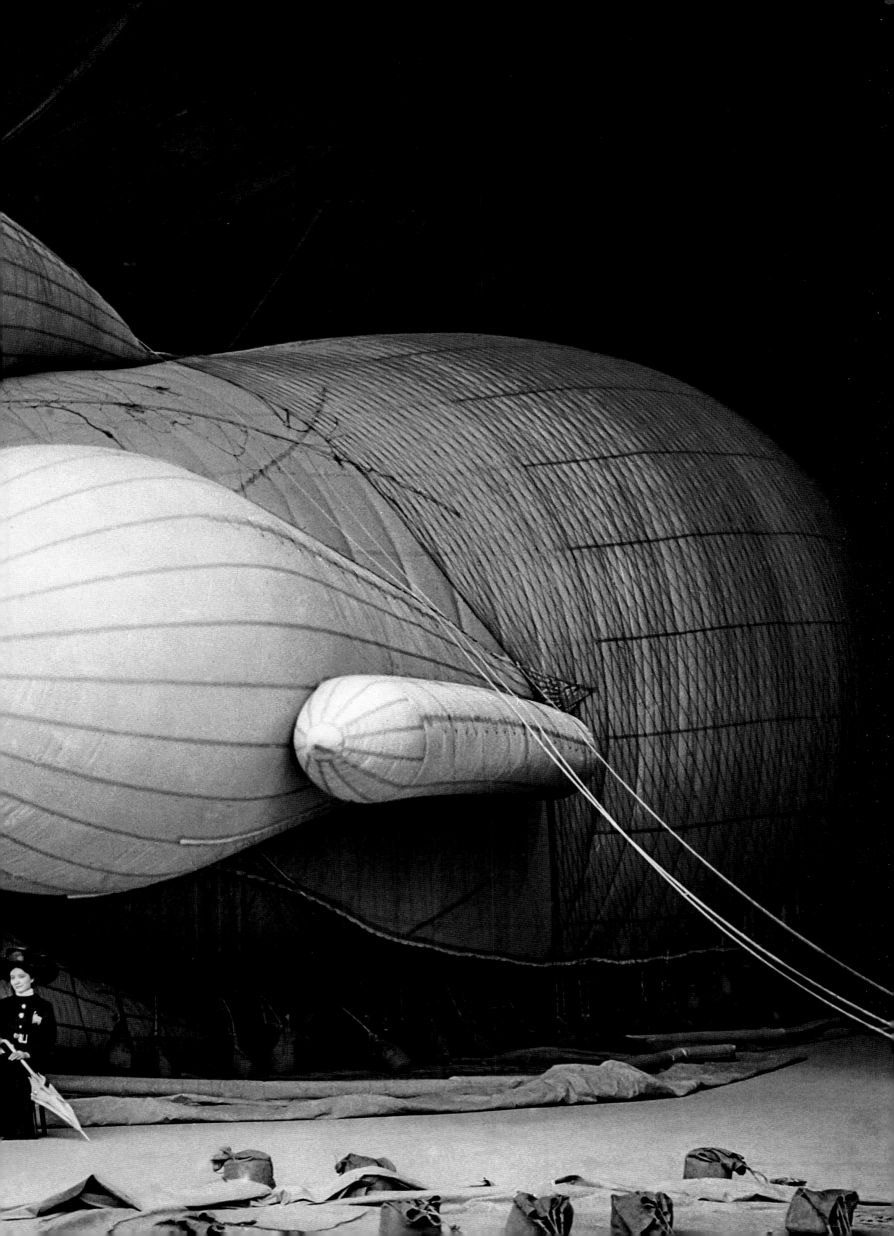

→

Léon Gimpel

*Première Exposition internationale
de locomotion aérienne
au Grand Palais, 1909.*

*The first international exhibition of air
transport, at the Grand Palais, 1909.*

*Erste Internationale Luftfahrtausstellung
im Grand Palais, 1909.*

↓

André Schelcher & Albert Omer-Decugis

*La tour Eiffel vue en ballon.
Vue prise à 400 mètres d'altitude, publiée
dans une double page de L'Illustration
le 5 juin 1909. Le côté graphique de cette
photographie a inspiré le peintre Delaunay
dans une œuvre réalisée en 1924 et qui
en est quasiment le décalque, 1908.*

*The Eiffel Tower seen from a balloon.
Taken from an altitude of 400 metres, this
photograph was published as a double-
page spread in the 5 June 1909 issue of
L'Illustration. Its graphic quality inspired the
painter Delaunay to produce a very similar
image in 1924, 1908.*

*Der Eiffelturm vom Ballon aus gesehen.
Diese Aufnahme, die aus einer Höhe von
400 Metern gemacht wurde, erschien auf
einer Doppelseite der Zeitschrift L'Illustration
vom 5. Juni 1909. Der grafische Charakter
der Fotografie inspirierte den Maler Delau-
nay bei einem Gemälde von 1924, das die
Aufnahme fast direkt kopiert, 1908.*

p. 162/163

Georges Chevalier

Passage du Caire (2ᵉ arr.), juillet 1914.

Passage du Caire (2nd arr.), July 1914.

*Die Passage du Caire (2. Arrondissement),
Juli 1914.*

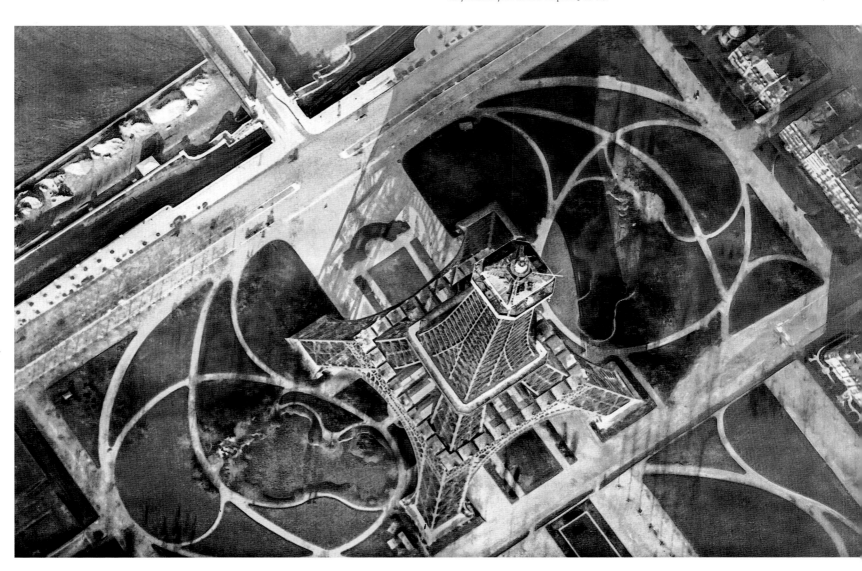

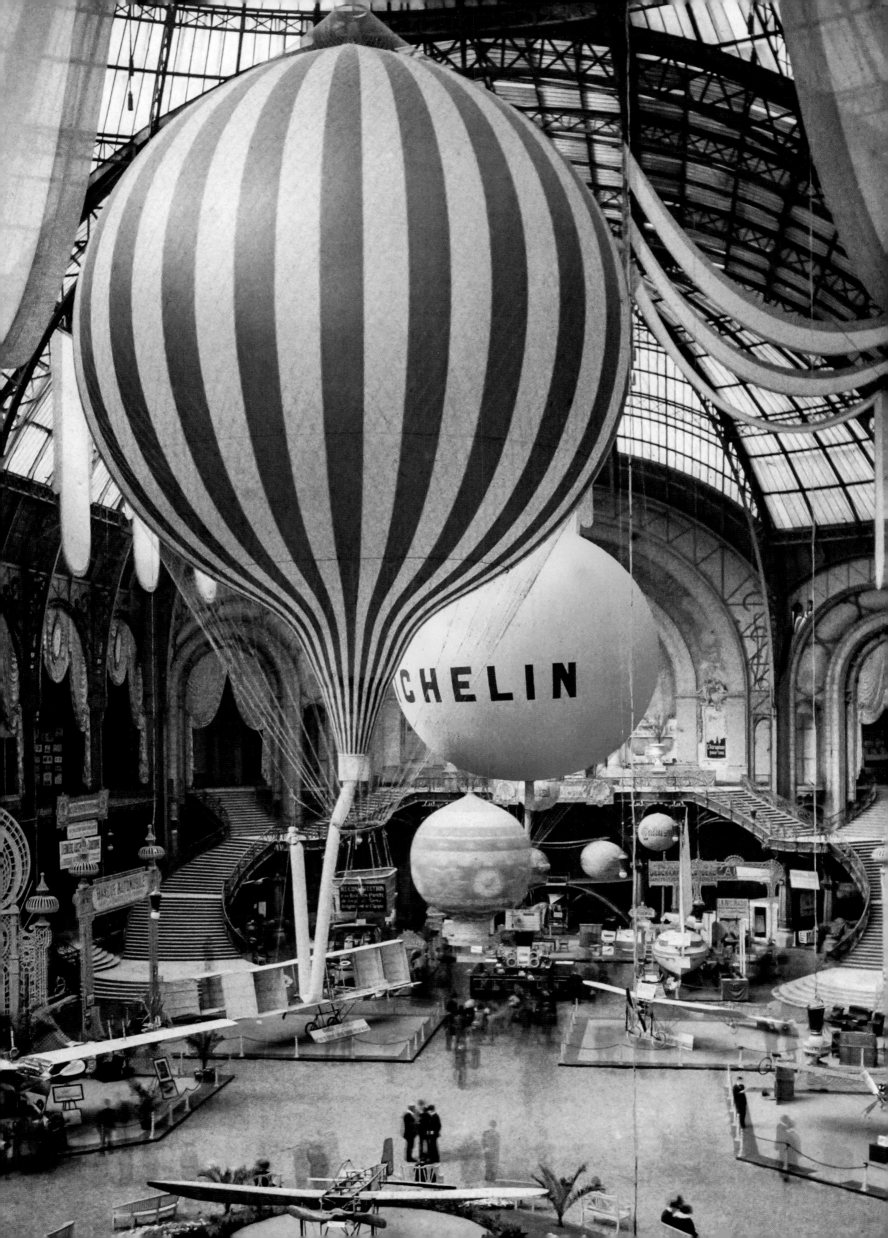

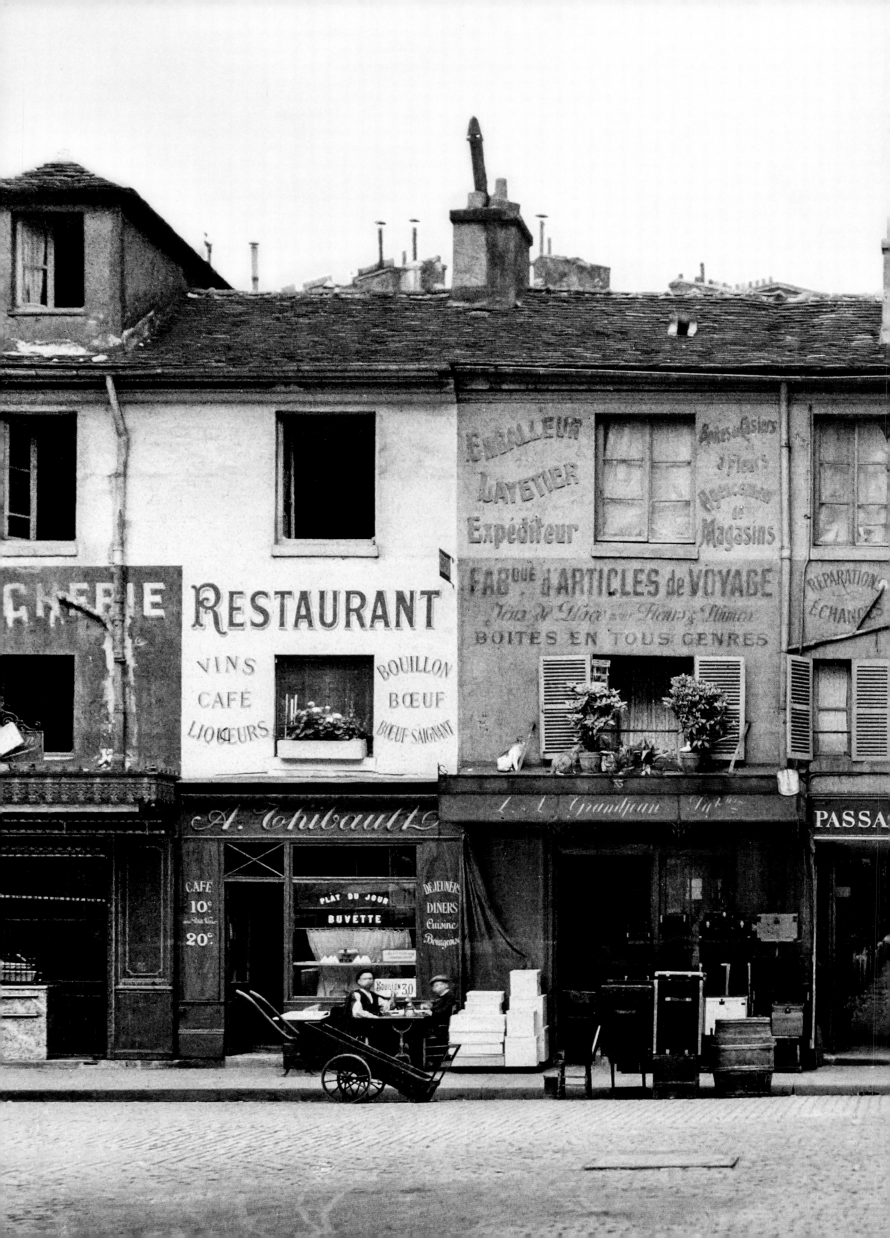

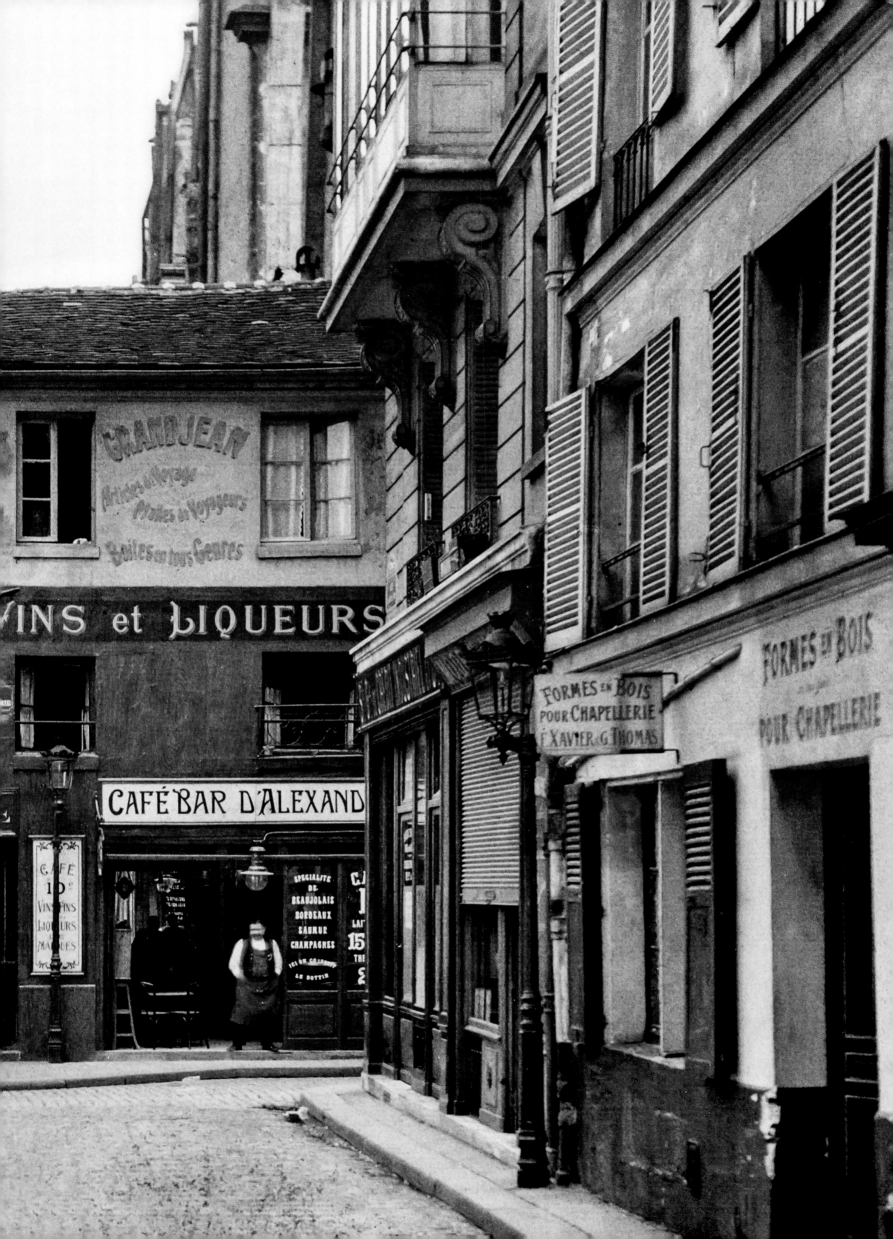

↓
Anon.

Le pont au Change, 1910.

The Pont au Change, 1910.

Der Pont au Change, 1910.

→
Anon.

Notre-Dame de Paris, vers 1910.

Notre-Dame de Paris, circa 1910.

Notre-Dame de Paris, um 1910.

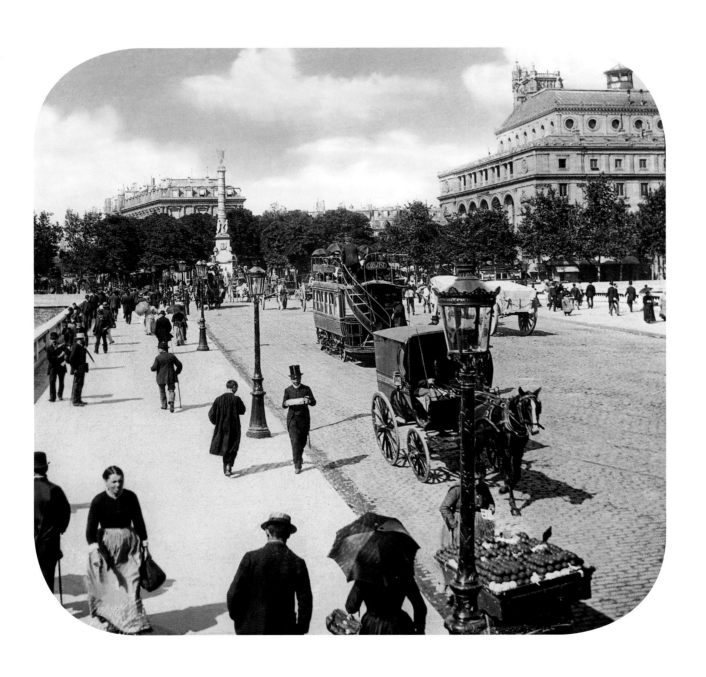

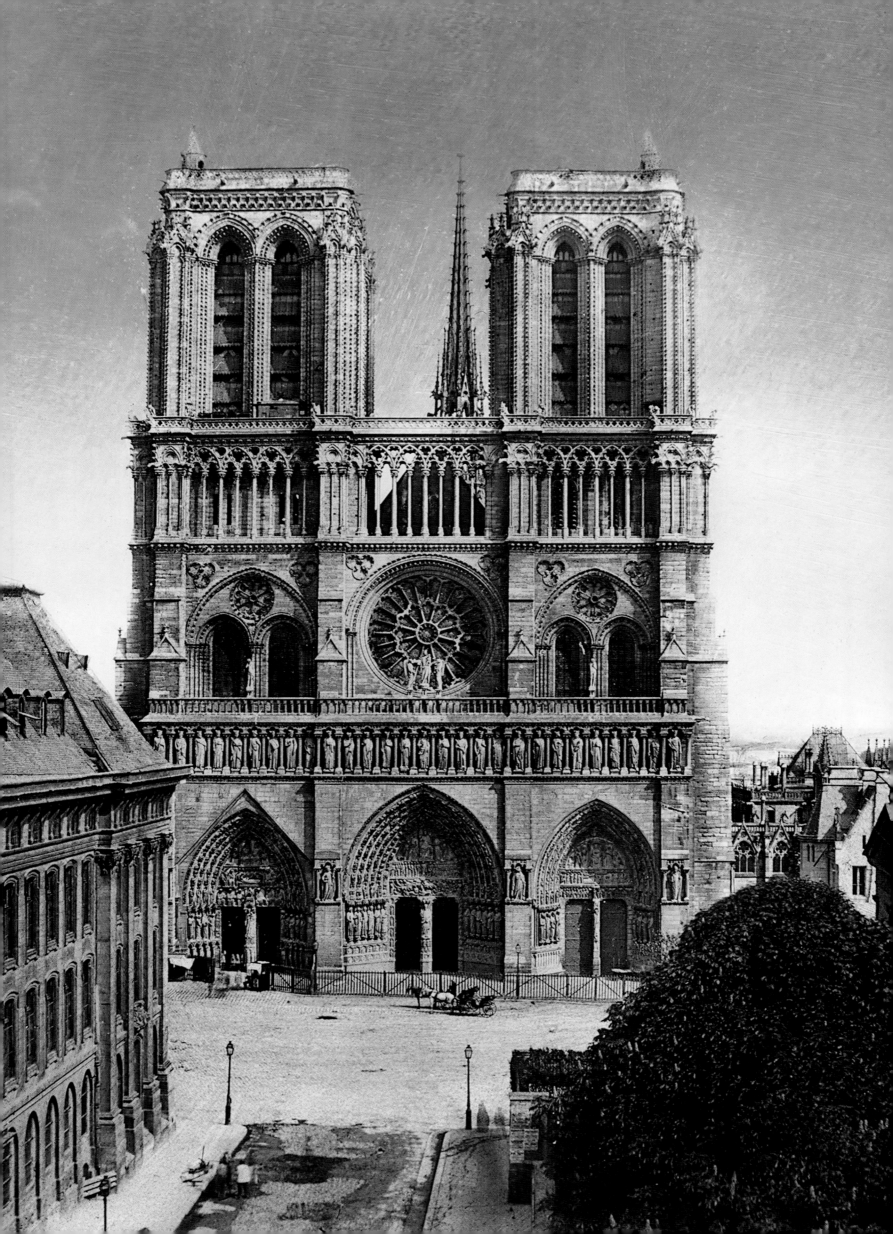

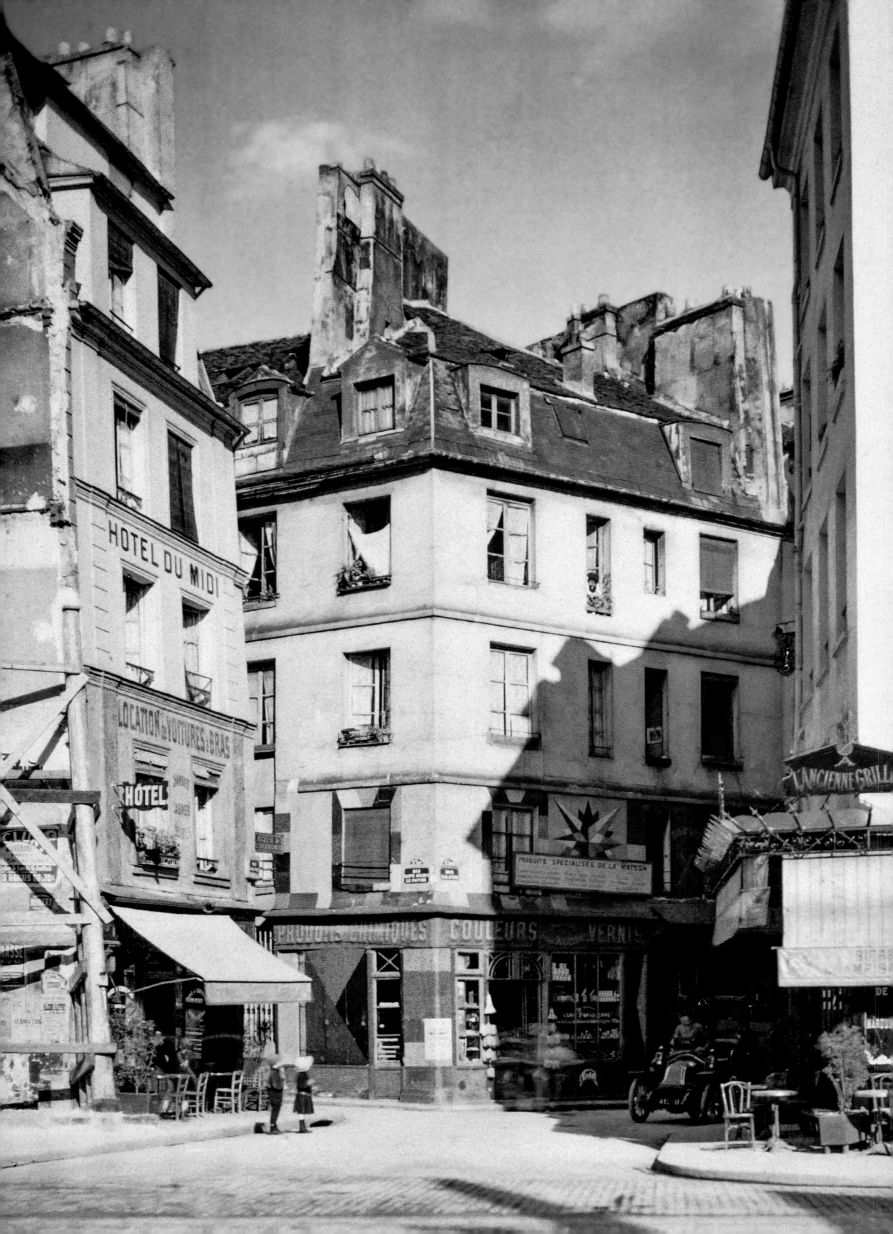

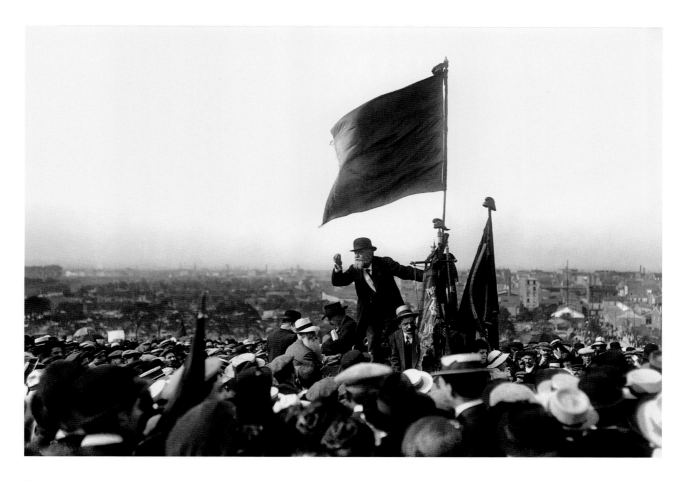

↑
Maurice-Louis Branger

L'un des derniers meetings de Jean Jaurès. Meeting de protestation contre la loi des Trois ans qui rallongeait la durée du service militaire de deux à trois ans, en vue d'un éventuel conflit avec l'Allemagne. À droite de Jean Jaurès, Pierre Renaudel, un des fondateurs du Parti socialiste français, mai 1913.

One of Jean Jaurès's last public meetings, held to protest against the law that extended military service from two to three years, in anticipation of possible war with Germany. On Jaurès's right is Pierre Renaudel, a founder of the French Socialist Party, May 1913.

Eine der letzten Kundgebungen von Jean Jaurès. Protestkundgebung gegen das Drei-jahresgesetz, mit dem der Militärdienst im Hinblick auf eine bevorstehende Auseinandersetzung mit Deutschland von zwei auf drei Jahre verlängert wurde. Rechts von Jean Jaurès Pierre Renaudel, einer der Gründer der französischen sozialistischen Partei, Mai 1913.

p. 168/169
Anon.

Français en liesse au début de la guerre à Paris, 1914.

Joy on the streets of Paris at the outbreak of war in 1914.

Jubelnde Franzosen bei Kriegsausbruch in Paris, 1914.

ıguste Léon

ıgle rue Saint-Jacques, Galande et Saint-lien-le-Pauvre, 5ᵉ arr., 8 juillet 1914.

ʰe corner of Rue Saint-Jacques, Rue Galan-ʰ and Rue Saint-Julien-le-Pauvre (5th arr.), July 1914.

ʰke Rue Saint-Jacques, Rue Galande und ʰe Saint-Julien-le-Pauvre, 5. Arrondisse-ent, 8. Juli 1914.

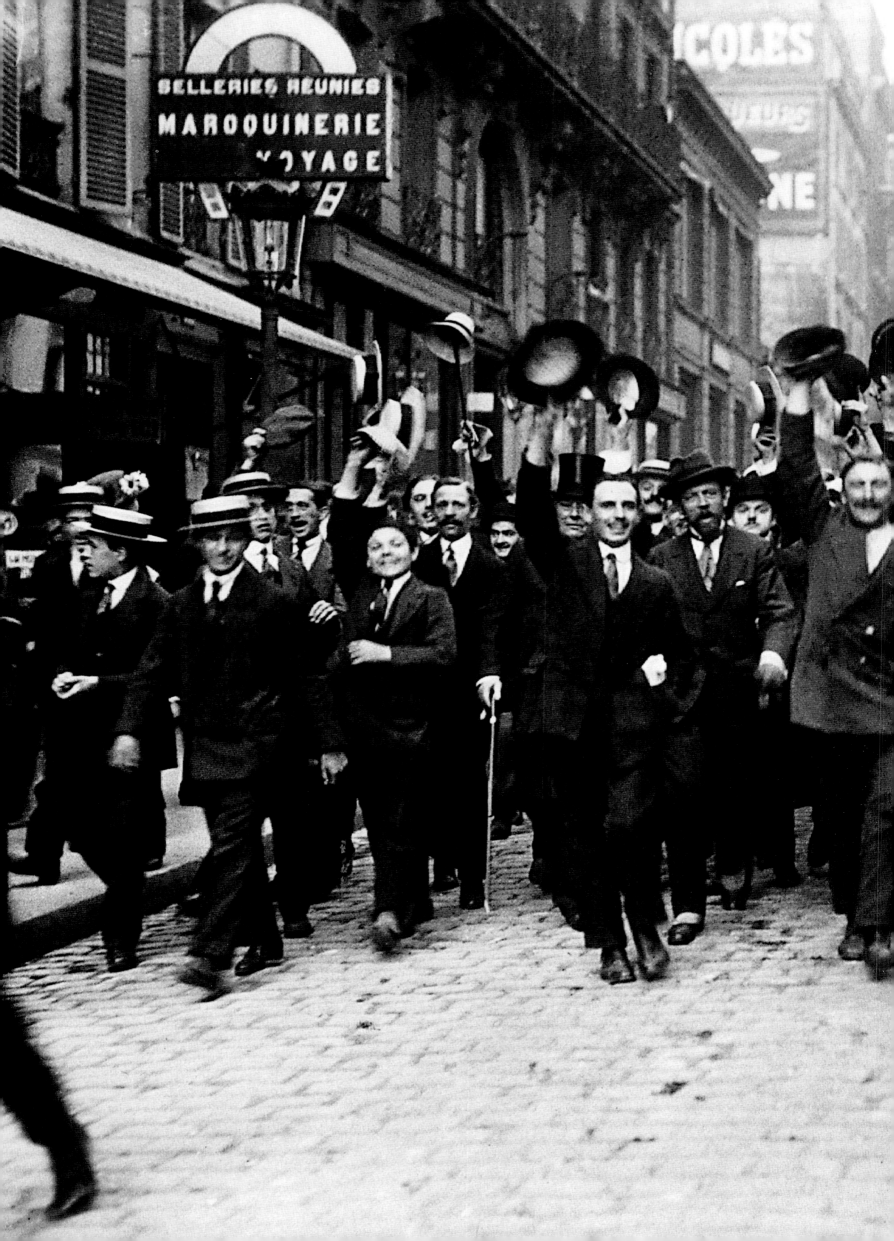

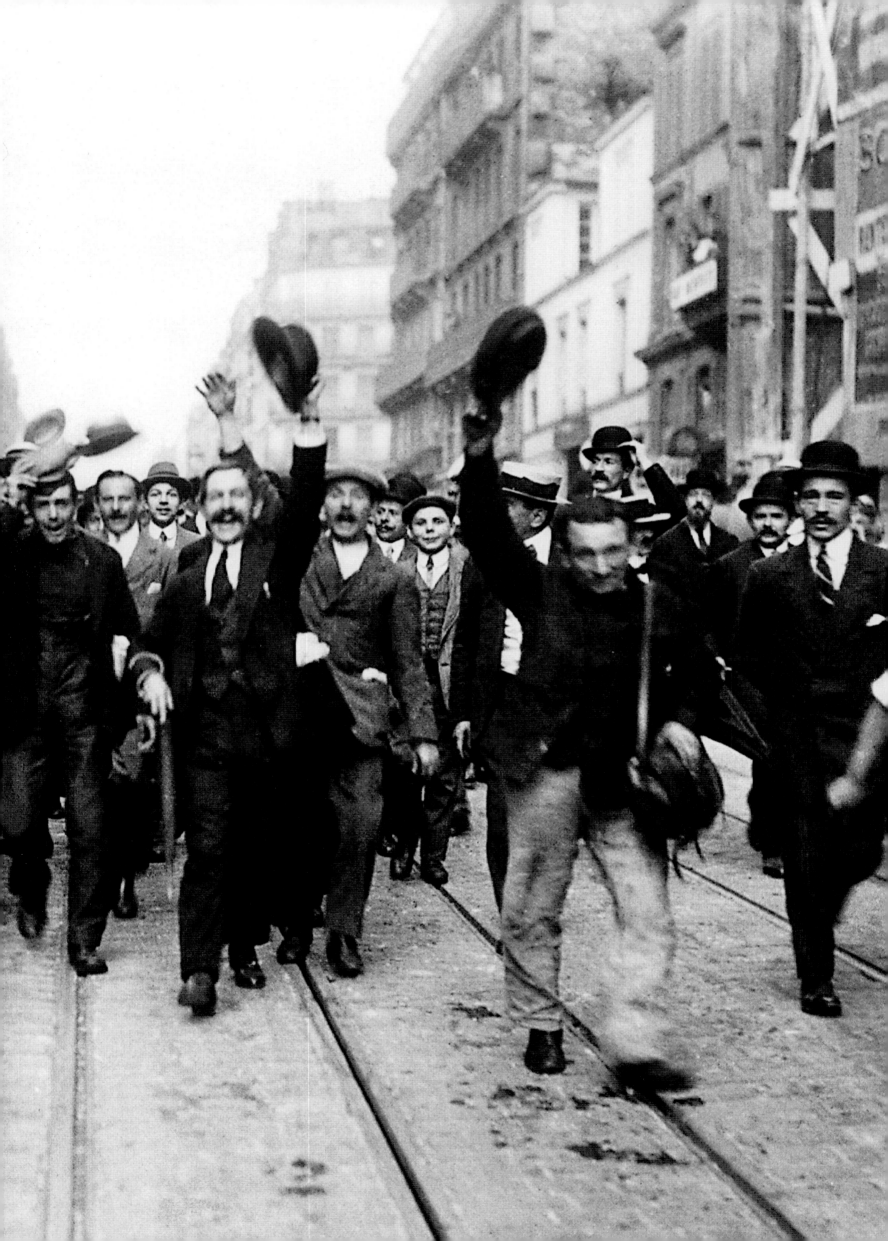

#3

D'une guerre
à l'autre
1914–1939

« Paris est la ville des miroirs. L'asphalte de ses chaussées, lisse comme un miroir et surtout les terrasses vitrées devant chaque café. Une surabondance de glaces et de miroirs dans les cafés pour les rendre plus clairs à l'intérieur et donner une agréable ampleur à tous les compartiments et les recoins minuscules qui composent les établissements parisiens. Les femmes ici se voient plus qu'ailleurs ; de là vient la beauté particulière des Parisiennes. »
WALTER BENJAMIN, *LE LIVRE DES PASSAGES,* 1935

Au lendemain même de l'assassinat de Jean Jaurès, dirigeant socialiste et pacifiste assassiné le 31 juillet rue du Croissant, l'ordre de mobilisation générale, publié le 1er août suscite l'enthousiasme général à Paris, réflexe patriotique identique à celui que connaît l'Allemagne. Un véritable flot humain déferle en direction des gares où les appelés vont rejoindre leurs lieux d'affectation. Par ailleurs, la foule se presse aux bureaux des banques pour retirer de l'argent en prévision des temps difficiles, mais également vers les magasins d'alimentation où de longues files d'attente s'installent. Sur le front, la situation se dégrade rapidement et, dès la fin août, Paris est menacé. Des travaux de protection sont entrepris autour et dans la capitale. Dès le 2 septembre, sur ordre du général Gallieni, des renforts sont acheminés de toute urgence grâce à une noria de taxis réquisitionnés, les «taxis de la Marne», qui transporteront les 5 000 hommes de la 7e division d'infanterie jusqu'à Nanteuil-le-Haudouin. Grâce à eux, l'avancée des troupes allemandes est stoppée. La lutte sera longue encore. Une véritable industrie de guerre se met en place dans la capitale, nécessitant de faire appel à la main-d'œuvre féminine. La situation des civils est difficile et des grèves éclatent en 1917 à Paris et en province. La capitale va être bombardée à plusieurs reprises par l'aviation et les zeppelins, puis de fin mars à août 1918, par la «grosse Bertha» comme les Parisiens baptisent les trois canons à longue portée installés dans la région de Laon qui firent près de 300 victimes.

Le 11 novembre, à l'annonce de l'armistice, c'est un délire populaire qui envahit Paris, descend dans la rue et fête dans la joie la fin du conflit. Le 14 juillet 1919, épilogue du traumatisme, le défilé de la Victoire descend les Champs-Élysées. Et à titre symbolique, le corps d'un soldat inconnu est inhumé sous l'Arc de Triomphe l'année suivante.

Mais la joie délirante du lendemain de cette «boucherie» sanglante est éphémère. Le bilan est lourd : 1 400 000 Français ont été tués au front. Les départements du Nord et de l'Est sont dévastés. L'industrie a perdu 20 pour cent de sa capacité de production. La démobilisation entraîne un accroissement du chômage. L'inflation s'installe et le mécontentement de la population se traduit par de nombreuses grèves souvent violemment réprimées par l'armée. La révolution d'Octobre fait naître certains espoirs chez les uns et une grande peur chez les autres. Face à ces divers mouvements, la bourgeoisie et les milieux aisés s'inquiètent. Les élections de novembre 1919 voient le triomphe du «Bloc national», coalition de toutes les droites. Cette élection de ce que l'on va dénommer la

Chambre «bleu horizon» n'améliore pas le climat social. D'autant que la CGT qui passe de 900 000 adhérents en 1913 à 2 400 000 en 1920 représente désormais une force évidente. Le 1er mai de cette année-là est marqué par une manifestation particulièrement violente qui entraîne à nouveau l'intervention de la troupe. Les cheminots, le métro déclenchent des grèves puissantes souvent relayées par d'autres corporations et réclament l'application de la journée de 8 heures accordée par Georges Clemenceau la veille du 1er mai. Les salariés et les retraités sont les premiers à souffrir d'une inflation galopante (le pain est passé de 0,20 F le kilo en 1914 à 1,75 F en 1923). Les paysans eux-mêmes sont frappés par la crise car, face à l'augmentation des prix industriels, leurs revenus s'effondrent.

En 1924, avec la victoire du Cartel des gauches composé de socialistes et de radicaux socialistes, Édouard Herriot préside le premier gouvernement de gauche d'après-guerre. En novembre, le transfert des cendres de Jean Jaurès au Panthéon déclenche la fureur des ligues de droite qui voient là «un saturnal révolutionnaire» (Pierre Taittinger). La crise ne freine pas l'accroissement de la population parisienne qui approche des 4 millions d'habitants en 1923. Les arrondissements du centre perdent un certain nombre d'habitants déjà remplacés par des bureaux. Les arrondissements périphériques accueillent cette population ainsi que celles de nombreux provinciaux et étrangers. Le trafic ne cesse de s'accroître provoquant – déjà – de sérieux embouteillages. D'autant que les feux rouges n'existant pas encore en 1923, l'agent de police est chargé de la circulation. «Il y a trop de voitures et pas assez de rues» titre *Le journal* du 27 octobre 1923 (!). Des travaux d'urbanisme sont entrepris dans ces années vingt. De nouvelles rues sont percées, le boulevard Haussmann est prolongé … En 1921, la démolition des fortifications de Thiers, une enceinte de 33 kilomètres de long, est décidée. Sur cette zone vont être construits, dès 1929, des immeubles HBM (immeubles bon marché) financés par la municipalité. Ces ensembles d'immeubles en ligne accueilleront les nouveaux arrivants attirés par la capitale. Ces barres d'immeubles entraînent par contrecoup la création d'une «zone» qui s'installe entre les anciens boulevards militaires et l'ancien fossé des fortifications où les jardins potagers seront petit à petit supplantés par un sous-prolétariat installé dans des bidonvilles.

Mais conjointement à cette crise qui affecte une certaine couche de la population, Paris va connaître, dans ces années vingt, une vie effrénée. Ce seront les «Années folles» une époque aux multiples facettes : tourbillons de fêtes et agitations sociales. La fin

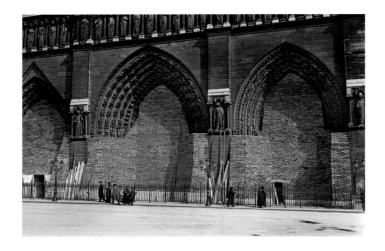

←
Maurice-Louis Branger

Protection des porches et des statues de Notre-Dame à l'aide de sacs de sable dans l'éventualité de bombardements, 1914–1918.

Sandbags are used to protect the porches and statues of Notre-Dame in the event of shelling, 1914/1918.

Schutz der Portale und der Statuen von Notre-Dame mit Sandsäcken vor möglichen Bombardierungen, 1914/1918.

de la guerre marque tout à la fois une remise en cause de beaucoup de valeurs et révèle un appétit forcené de recherches de plaisirs. Dès 1917, l'activité culturelle est marquée du sceau de la provocation. Le maître des ballets russes Diaghilev, en collaboration avec Jean Cocteau, Erik Satie et Picasso présente un spectacle, *Parade*, qui soulève de violents remous dans le public. Des noms nouveaux apparaissent, ils sont jeunes et se nomment Aragon, Breton, Éluard, Cocteau, Soupault. Ils vont trouver un écho à leur révolte avec l'arrivée à Paris, en 1919, de Tristan Tzara, auteur du manifeste Dada. Avec lui et ses amis, dont Picabia, les provocations succèdent aux provocations au travers de spectacles, expositions, manifestes. Au lendemain des massacres de la guerre, l'heure est à la dérision : «Il y a un grand travail destructif à accomplir. Balayer, nettoyer.» Tout ce beau monde se réunit alors au Bœuf sur le Toit que fréquentent également Desnos, Léon-Paul Fargue, René Clair…

L'année 1925 marque l'apogée de ces Années folles. Dans les beaux quartiers, la bourgeoisie et l'aristocratie multiplient les fêtes les plus luxueuses dans des hôtels particuliers richement décorés. Le beau monde et le demi-monde s'en donnent à cœur joie. Des fortunes sont dépensées en festivités. Ailleurs, à Montparnasse particulièrement, les artistes venus des quatre coins du monde se rassemblent par affinité. Les Russes, autour de Diaghilev, investissent les cafés comme *La Rotonde* ou *Le Sélect* où se rassemblent les chorégraphes Serge Lifar, Léonid Massine, Boris Kochno, des artistes émigrés Soutine, Chagall, Pascin, Kisling, Zadkine. Les expressionnistes allemands fréquentent *Le Dôme*, tandis que les Américains, assez nombreux, s'installent au Sélect et dans les bars de la rue Delambre, comme Henri Miller. D'autres comme Scott Fitzgerald, Ezra Pound, James Joyce, Hemingway fréquentent assidûment la librairie Shakespeare and Company tenue par Sylvia Beach qui y fait salon. Man Ray bien sûr traversera tout ce beau monde qu'il photographiera abondamment, devenu célèbre par ses photographies de mode réalisées pour le couturier Paul Poiret. L'un des pôles de la vie nocturne parisienne reste cependant le carrefour Vavin. Une vague d'américanisme secoue incontestablement la vie culturelle parisienne et européenne.

Le jazz commence à s'imposer sur les scènes de music-hall avec les Dolly Sisters tandis que Joséphine Baker au sculptural corps d'ébène remporte un succès monstre avec sa *Revue nègre* dont l'affiche a été dessinée par Paul Colin. Le cinéma qui quitte les baraques de foire pour s'installer dans de véritables salles (plus de 200 cinémas en 1920), devient une industrie puissante. Les films de Cecil B.

DeMille (*Forfaiture*), Griffith, les premiers Charlie Chaplin (*La Ruée ver l'or*) en 1925 attirent la foule. Dans la gamme des plaisirs, le sport-spectacle s'impose. En boxe, Carpentier est l'idole des foules, Cocteau s'éprend d'Al Brown. Suzanne Lenglen, plusieurs fois championne du monde, fait vibrer Roland-Garros, tout comme la paire Lacoste-Borotra. Au vélodrome d'Hiver, les Six Jours de Paris attirent sportifs et noctambules avides d'atmosphère populaire. Les Jeux olympiques de 1924 – qui se tiennent à Paris – contribuent au développement de cette passion pour le sport. C'est d'ailleurs à cette occasion qu'est construite la célèbre piscine des Tourelles.

La société tout entière subit de profondes mutations. Le féminisme se développe d'autant plus que, pendant ces années sombres, le rôle de la femme a été primordial pour remplacer les hommes mobilisés sur le front dans de nombreux domaines. Le désir d'émancipation se traduit de différentes façons. Socialement, les femmes revendiquent des droits nouveaux, des salaires décents, une défense de l'emploi menacé par le machinisme naissant. En 1923, la grève des Midinettes ou, deux années plus tard, celle des Dactylos sont les catalyseurs de ce mécontentement. Ce désir d'émancipation se traduit également par une libéralisation des mœurs et des habitudes. Le genre «garçonne» fait son apparition et se développe dans un certain milieu. Le fume-cigarette devient le symbole, les cheveux coupés courts sur la nuque et plaqués l'emportent sur l'ondulation. *La Garçonne* que publie Victor Margueritte en 1922 – livre qui fit scandale mais, parallèlement, remporta un vif succès – exprime ce besoin de libération des mœurs revendiqué par quelques-unes. La sexualité s'affirme, en s'affranchissant des tabous. Dans les Années folles, Lesbos bénéficie d'une tolérance que ne connaissent pas encore les homosexuels masculins. Gertrude Stein, Sylvia Beach, Adrienne Monnier ne dissimulent pas leur lesbianisme. Le cabaret *Le Monocle* à Montparnasse est l'un de leurs hauts lieux de plaisir. Dans le monde littéraire masculin, André Gide, Marcel Proust ou Jean Cocteau s'affichent quant à eux sans détours.

En avril 1925, l'Exposition internationale des arts décoratifs et industriels modernes est l'un des points phares des Années folles. Installée sur l'esplanade des Invalides, le cours la Reine et tout autour du Grand Palais, elle attire quelque 16 millions de visiteurs. Elle est une réelle vitrine du renouvellement des arts décoratifs français et révèle une esthétique nouvelle, que ce soit dans l'ameublement, la décoration, la publicité ou le domaine du graphisme. Elle marque également l'apparition d'un esprit nouveau incarné par Le Corbusier dont les principes de rationalisation ne seront guère goûtés par le public.

Mais ces festivités diverses ne peuvent dissimuler la situation critique de la France. Les problèmes d'emplois, de logements, de salaires agitent le pays. Si la situation de l'industrie est meilleure avec une croissance exceptionnelle de 10 pour cent, le mécontentement est latent, l'inflation permanente. En 1926, le gouvernement de gauche démissionne et Raymond Poincaré est appelé pour sauver la France : le franc Poincaré fait son apparition. En 1929, c'est à la fois sa disparition et l'annonce de l'effondrement de la Bourse de Wall Street à New York. Ces nouvelles, et la révélation de certains scandales politico-financiers contribuent à discréditer la classe politique française. Les ligues d'extrême-droite Jeunesse patriote ou Croix-de-Feu participent à la victoire de la droite aux élections de 1932. Paul Doumer assassiné boulevard Raspail, c'est Albert Lebrun qui est élu président de la République. Des mesures protectionnistes et déflationnistes tentent de se mettre en place. Mais le projet d'augmentation des impôts déclenche de grandes grèves en 1933. L'affaire Stavisky, une escroquerie basée sur de faux bons du Crédit municipal, déchaîne une vague d'antiparlementarisme, de xénophobie et d'antisémitisme bien orchestrée par la presse et les ligues de droite qui multiplient les manifestations sous l'œil passif du préfet de Police, Jean Chiappe qui sera limogé le 3 février. Le 6, en réaction à la mise à l'écart de leur sympathisant, les ligues organisent une manifestation de protestation place de la Concorde, devant l'Assemblée nationale. Le service d'ordre ouvre le feu : bilan 15 morts. Le 9, à l'appel du parti communiste et de la CGT, une contre-manifestation se heurte également à la police, bilan 9 morts. Trois jours plus tard, une grève générale unitaire pour la défense de la République est déclenchée à Paris et en province. Plus d'un million de grévistes sont dénombrés

dans la capitale. En juin 1934, une «alliance des classes moyennes avec la classe populaire» est proposée par le parti communiste. Ce sont là les bases du futur Front populaire. Un mot d'ordre qui sera celui d'un énorme défilé populaire de 500 000 personnes de la Bastille à la Nation en 1935.

Aux élections de 1936, c'est la victoire, avec 386 sièges contre 205, du Front populaire. Léon Blum est désigné président du Conseil. Il doit rapidement faire face à une immense vague de grèves avec occupation dans tout le pays. Les accords de Matignon entérinent des acquis évidents : reconnaissance des droits syndicaux, instauration de 15 jours de congés payés, semaine de 40 heures, augmentation des salaires de 12 pour cent… et école obligatoire pour les enfants jusqu'à l'âge de 14 ans. Un grand défilé populaire célèbre cette victoire ouvrière le 14 juillet. A vélo, en moto ou par le train, beaucoup de Parisiens quittent la capitale pour leurs premières vacances. Le déclenchement de la guerre d'Espagne, les ambiguïtés politiques de Léon Blum quant à la position de la France dans ce conflit sont toutefois mal ressenties. Par ailleurs, dès 1937, la fuite des capitaux vers l'étranger, la reprise de l'inflation, la dévaluation décidée obligent le président du Conseil à démissionner. De nouvelles grèves éclatent dans les services publics puis, l'année suivante, dans les usines automobiles, à la suite de la remise en cause de certains acquis du Front populaire (1938). Le temps de la guerre s'annonce.

Si l'inquiétude règne dans ces années trente, Paris continue d'évoluer. L'éclairage se répand partout, le réseau du métro s'étend jusqu'à la proche banlieue. La circulation automobile ne cesse de croître et les encombrements s'installent quotidiennement dans les rues de la capitale qui voient disparaître les tramways sur rail en

↗
Stéphane Passet

Les fortifications de Paris. «Que sont devenues les fortifications / Et les p'tits bistrots des barrières / C'était l'décor de toutes les chansons / Des jolies chansons de naguère…» (Fréhel, La Chanson des fortifs, 1938). Les fortifications édifiées par Thiers de 1841 à 1844 autour de Paris seront démolies en 1921. Sur cette zone seront construits des immeubles HBM («habitations à bon marché»). Conjointement, une «zone» de terrains vagues sera rapidement investie par un sous-prolétariat, voire laissée à l'abandon, 1914.

The fortifications of Paris. "Where have all the fortifications gone / And the little bistros by the barriers / The setting for all those songs / The pretty songs of yesteryear… " (Fréhel, La Chanson des fortifs, 1938). The fortifications built around Paris by Thiers from 1841 to 1844 were demolished in 1921 and the land thus freed was used for inexpensive housing (HBM: "habitations à bon marché"). At the same time a "zone" of waste ground was soon occupied by the lumpenproletariat, if not left abandoned, 1914.

Die Befestigungsanlagen von Paris. »Was ist nur aus den Befestigungen geworden / Und den kleinen Kneipen an den Toren / Das war die Zierde aller Lieder / Der schönen Lieder von einst …« (Fréhel, La Chanson des fortifs, 1938). Die 1841 bis 1844 unter Thiers errichteten Befestigungsanlagen rund um Paris wurden 1921 abgerissen. Auf diesem Gelände entstanden dann Gebäude des Programms HBM (Habitations à bon marché, preiswerte Wohnungen). Zugleich wurde das unbebaute Gelände, die »zone«, von der Unterschicht in Beschlag genommen, andere Bereiche blieben Brache, 1914.

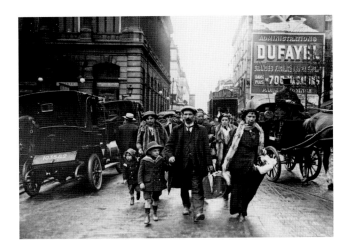

←
Charles Lansiaux

*Réfugiés venant du Nord de la France,
1914–1915.*

*Refugees from the north of France,
1914/1915.*

*Flüchtlinge aus Nordfrankreich,
1914/1915.*

p. 176/177
Agence Rol

*Foule suivant sur une carte les
opérations de guerre, 1914.*

*A crowd following the theatre
of war on a map, 1914.*

*Menschenmenge vor einer Karte
zur militärischen Lage, 1914.*

1937. La population atteint désormais 2 891 000 habitants. Les quartiers regroupent géographiquement des activités différentes. L'industrie automobile s'installe à la périphérie avec Citroën au quai de Javel (15ᵉ), ou en proche banlieue avec Renault à Boulogne-Billancourt. La métallurgie et les industries mécaniques se concentrent dans l'est parisien (11ᵉ et 19ᵉ arrondissements) mais également dans le sud (13ᵉ et 14ᵉ arrondissements). Les industries alimentaires se rassemblent à La Villette, le meuble faubourg Saint-Antoine, l'industrie textile dans l'est parisien. Le luxe et la haute couture se sont bien entendu installés dans le périmètre des Champs-Élysées, de la rue Saint-Honoré à la rue de la Paix.

L'actualité parisienne est également jalonnée d'expositions et de manifestations importantes. En 1931, ce sera l'Exposition coloniale internationale installée dans le bois de Vincennes, un «planisphère vivant et parlant», qui attirera quelque 33 millions de spectateurs et qui donnera naissance au musée des Colonies, plusieurs fois débaptisé et devenu aujourd'hui la Cité nationale de l'histoire de l'immigration. L'Exposition internationale des arts et techniques dans la vie moderne qui leur succédera en 1937, restera célèbre pour avoir exposé le tableau *Guernica* de Pablo Picasso au pavillon de la République espagnole. Mais également pour avoir permis d'édifier le palais de Tokyo destiné à recevoir les deux musées d'Art moderne et le néo-classique palais de Chaillot qui remplace le palais du Trocadéro, dont la salle centrale fait place à un vaste parvis. Cette exposition, qui se déploie tout au long des quais de la Seine, met en

avant les grandes découvertes scientifiques et présente un certain nombre de bâtiments remarquables comme ceux de l'Allemagne et de l'URSS, qui se dressent l'un en face de l'autre, le pavillon des Temps nouveaux de Le Corbusier et celui de l'Électricité et de la Lumière. L'électricité est la grande vedette de l'exposition : les illuminations du pont Alexandre III, de la tour Eiffel ou des fontaines du Trocadéro provoquent l'ébahissement des Parisiens. Cette exposition est également l'occasion d'aménager la porte de Saint-Cloud, la porte Dorée, d'ouvrir le musée des Colonies et le parc zoologique du bois de Vincennes. Notons également que les années trente verront l'apparition de la première émission officielle de télévision, «Paris PTT», diffusée du sous-sol du ministère des PTT après des essais effectués entre la tour Eiffel et la rue de Grenelle.

Cette télévision naissante et la presse alors florissante (*L'Intransigeant* titre à près d'un demi-million d'exemplaires) n'annoncent cependant pas que de bonnes nouvelles. L'horizon politique international s'alourdit du fait de la politique d'annexion allemande et des conséquences que cela ne peut manquer d'entraîner. En août 1939, à titre de sécurité, l'évacuation des enfants parisiens vers la province est décidée. Des sacs de sable et des masques à gaz sont distribués à la population. Le 1ᵉʳ septembre, à la suite de l'invasion de la Pologne par les troupes nazies, la mobilisation générale est déclarée, et le 3, la Grande-Bretagne et la France déclarent la guerre à l'Allemagne.

→
Auguste Léon

Marchande de fleurs, rue du Faubourg-du-Temple (11ᵉ arr.), 1918. Cette image fait partie des Archives de la planète réunies par le banquier Albert Kahn grâce à une équipe d'opérateurs. Sur le seul sujet de Paris, le musée Albert Kahn conserve près de 5 000 plaques autochromes, procédé couleur mis au point par les frères Lumière en 1904 et commercialisé trois ans plus tard, 1918.

Flower seller, Rue du Faubourg-du-Temple (11th arr.), 1918. This picture comes from the "Archives of the Planet" assembled for the banker Albert Kahn by a team of photographers. For Paris alone, the Musée Albert Kahn has nearly 5,000 colour plates made using the autochrome technique developed by the Lumière brothers in 1904 and marketed three years later, 1918.

Blumenhändlerin, Rue du Faubourg-du-Temple (11. Arrondissement), 1918. Dieses Bild gehört zu den »Archives de la Planète«, die der Bankier Albert Kahn und ein von ihm engagierter Stab von Fotografen und Kameraleuten zusammengetragen haben. Allein zu Paris bewahrt das Musée Albert Kahn etwa 5000 Autochromplatten auf, ein Verfahren der Farbfotografie, das die Brüder Lumière 1904 entwickelt und drei Jahre später auf den Markt gebracht hatten, 1918.

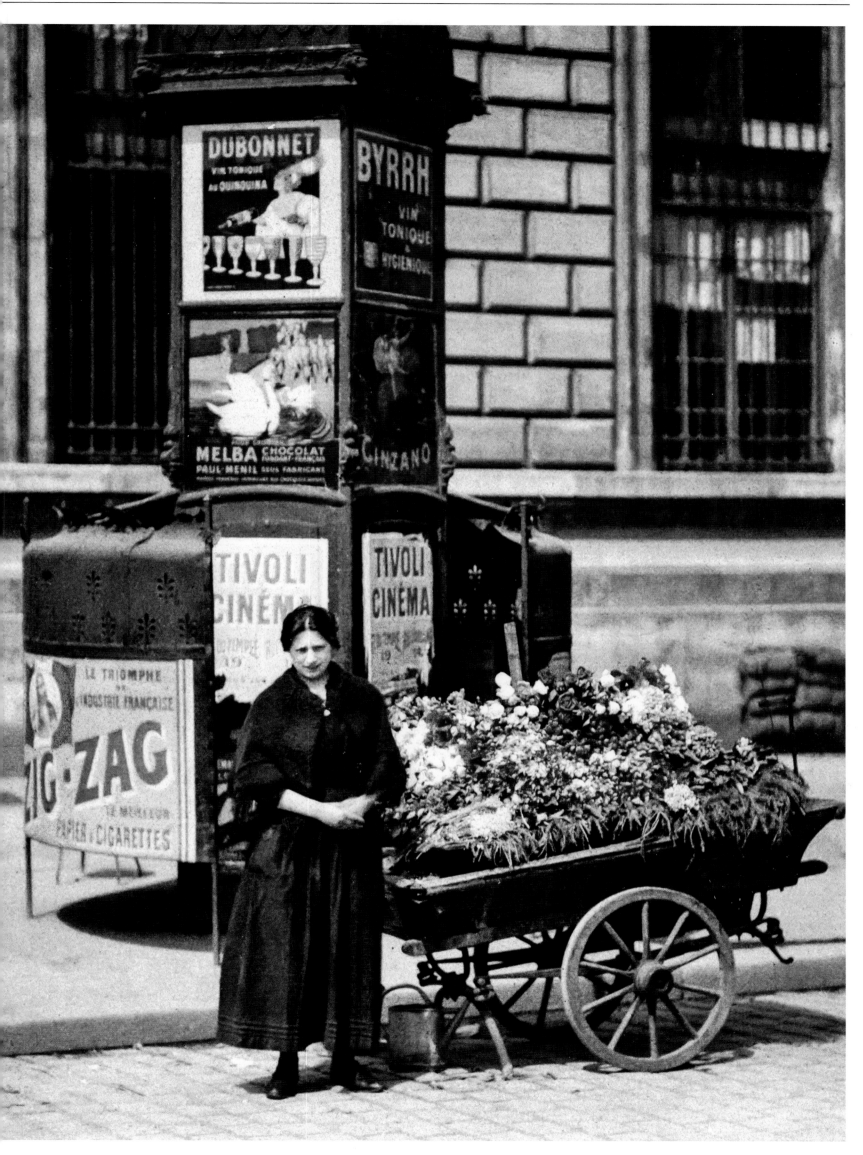

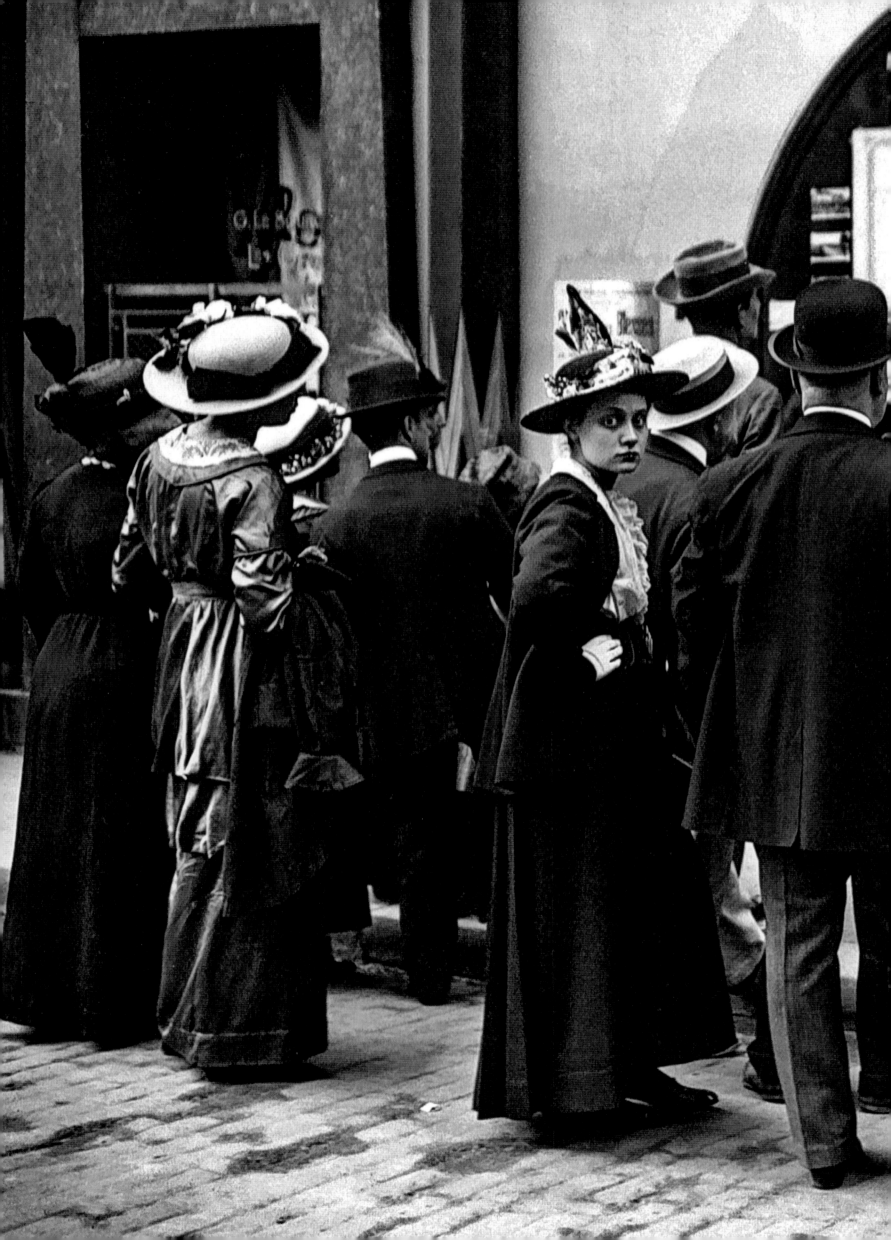

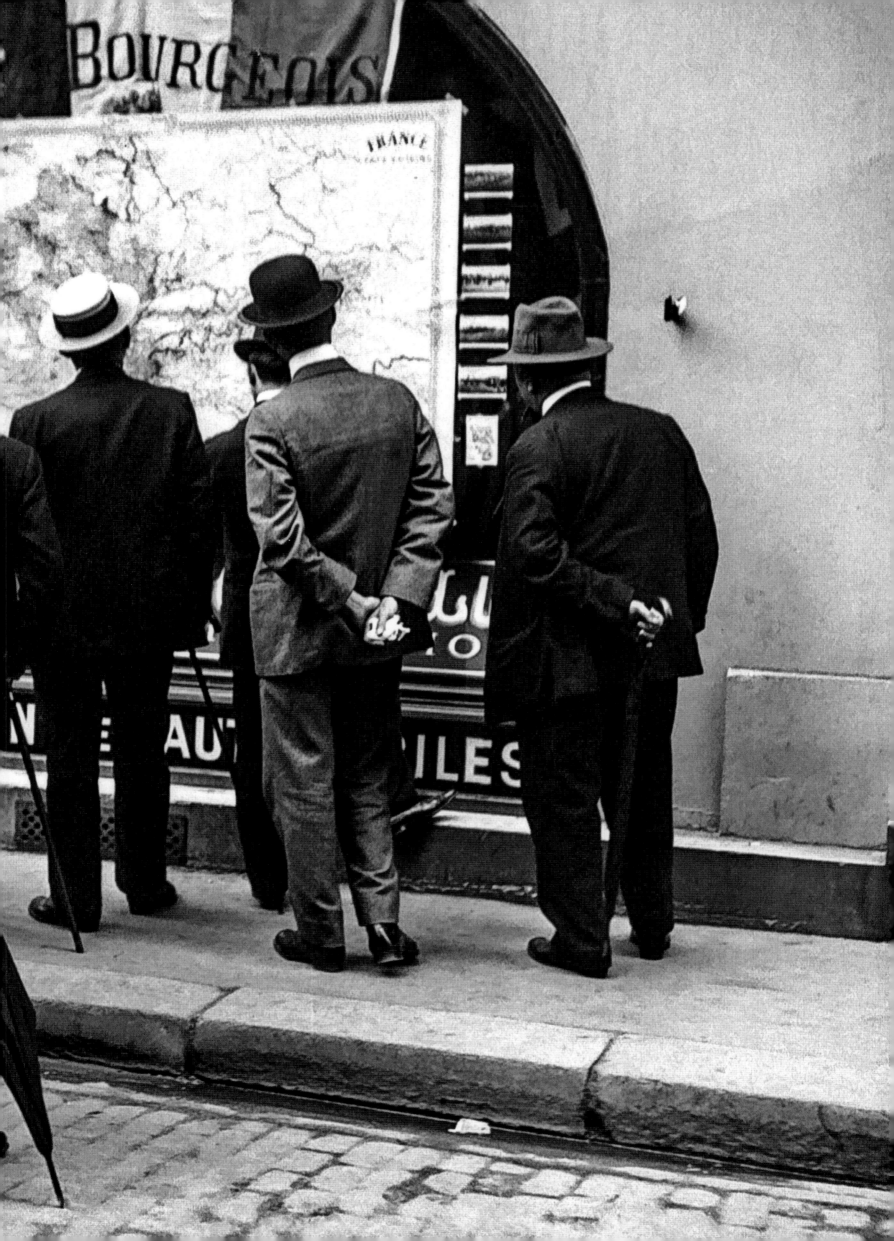

#3

Between the wars 1914–1939

"Paris is the city of mirrors. The asphalt of its roadways smooth as glass, and at the entrance to all bistrots, glass partitions. A profusion of window panes and mirrors in cafes, so as to make the inside brighter and to give all the tiny nooks and crannies into which Parisian taverns separate, a pleasing amplitude. Women here look at themselves more than elsewhere, and from this comes the distinctive beauty of the Parisienne."

WALTER BENJAMIN, *THE ARCADES PROJECT,* **1935**

Published on 1 August, the very day after the assassination of the pacifist Socialist leader Jean Jaurès in Rue du Croissant (31 July), the order for general mobilisation met with massive popular enthusiasm in Paris. Mirroring the patriotic fervour in Germany, a tide of men filled the streets, making their way to the stations where conscripts set off for their postings. Crowds also flocked to the banks, anxious to withdraw money in preparation for the hard times ahead, and long queues formed outside food stores. On the Front, things went downhill fast. By late August, Paris itself was threatened. Barricades were built in and around the capital. On 2 September, by order of General Gallieni, emergency reinforcements were taken to the front by requisitioned taxis. These "taxis of the Marne" travelled tirelessly back and forth, transporting the 5,000 men of the 7th Infantry Division to Nanteuil-le-Haudouin. Thanks to them, the German advance was halted. But the struggle would be a long one. A veritable war industry emerged in the capital, supplied by a new female workforce. Civilian life was hard and in 1917 strikes broke out in Paris and the provinces. The capital was bombed several times by planes and zeppelins, and then, from March to August 1918, by "Big Bertha", as the Parisians called these three long-range cannons installed near Laon. They killed some 300 men and women.

When the armistice was announced on 11 November, delirious crowds swept through Paris, joyously celebrating the end of the war. On 14 July 1919, like an epilogue to those traumatic years, the victory parade marched down the Champs-Élysées. The following year, in a symbolic gesture, the body of the Unknown Soldier was buried beneath the Arc de Triomphe.

The joy that greeted the end of the "bloody slaughter" was short-lived as the reality sank in: 1,400,000 French soldiers had been killed on the Front. Whole regions of northern and eastern France were devastated. Industry had lost 20 per cent of its capacity. Demobilisation was accompanied by swelled unemployment. Inflation kicked in and widespread anger was expressed in frequent strikes, often brutally repressed by the army. Some found reasons for hope in the October Revolution – others, reasons to be fearful. Bolshevism abroad and social revolution at home made the bourgeoisie and the wealthy uneasy. The "Bloc National", a coalition of right-wing forces, triumphed in the election of November 1919, resulting in what was called a "blue horizon chamber". This hardly quelled social unrest, especially given the new power of the CGT, whose membership had swollen from 900,000 in 1913 to

2,400,000 in 1920. The demonstrations held on 1 May that year were unusually violent. Once again, the army stepped in. Railway and métro workers walked out en masse, backed up by other workforces, all calling for the eight-hour working day granted by Georges Clemenceau on the eve of 1 May. Employees and retirees were the first to be hit by rampant inflation (the price of bread shot up from 0.2 francs per kilo in 1914 to 1.75 francs in 1923). Peasants too were hit by the crisis, as their incomes tumbled while industrial prices rose.

In 1924, following the electoral victory of a cartel formed by Socialists and Radical Socialists, Édouard Herriot became president of the first post-war government of the Left. The transfer of Jaurès's ashes to the Panthéon in November unleashed the fury of the right-wing leagues, who saw the event as a "revolutionary saturnalia" (Pierre Taittinger). The economic crisis did not prevent the population of Paris from approaching four million in 1923, although the more central arrondissements were already beginning to lose inhabitants to offices. The outgoing population settled in the more peripheral arrondissements, which also received the many arrivals from the provinces and abroad. Traffic continued to swell, with congestion already a serious hazard: traffic lights had yet to be adopted, and directing vehicles was left to the police. "There are too many cars and not enough streets" complained *Le Journal* on 27 October 1923.

Urban developments continued. New streets were built and Boulevard Haussmann was extended. In 1921 the decision was taken to demolish the Thiers fortifications, a wall some 33 kilometres long. On the land thus freed, building work began on inexpensive HBM ("habitations à bon marché"), housing financed by the municipality, in 1929. These ranks of new buildings would house newcomers drawn to the capital. As these blocks went up, so a "zone" developed between the old military boulevards and the old ditch of the fortifications, a place where allotments were gradually replaced by shanty towns inhabited by the lumpen proletariat.

But while many were suffering from the crisis, the 1920s were also a time of dizzying frivolity in Paris. For some, these "*Années Folles*" (crazy years) – were a whirlwind of partying and social agitation. With peace had come rebellion against the old ways coupled with a hunger for pleasure. Not that provocation had waited so long: in 1917, a furore was caused by *Parade*, a show for which Diaghilev, the master of the Ballets Russes, collaborated with Jean Cocteau, Erik Satie and Picasso. But now new names came to the fore: Aragon, Breton, Éluard, Cocteau and Soupault.

p. 182/183
Léon Gimpel

La guerre des gosses, rue Dussoubs (2ᵉ arr.). Inspiré par les dessins de Poulbot publiés dans la presse, Léon Gimpel va réaliser une série d'images sur «l'armée de la rue Greneta» dans lesquelles un groupe d'enfants joue des scènes de conflit. Ces images seront publiées dans le journal Lecture pour tous, *1915.*

War of the children in Rue Dussoubs (2nd arr.). Inspired by Poulbot's drawings for the press, Léon Gimpel produced a series of images of "the army of Rue Greneta" in which a group of children plays out battle scenes. These images were later published in the journal Lecture pour tous, *1915.*

Der Krieg der Kinder, Rue Dussoubs (2. Arrondissement). In Anlehnung an Zeichnungen von Poulbot, die in der Presse erschienen waren, machte Léon Gimpel eine Serie von Aufnahmen über die »Armee der Rue Greneta«, in denen eine Gruppe von Kindern Kampfszenen nachspielt. Diese Bilder wurden später in der Zeitschrift Lecture pour tous *veröffentlicht, 1915.*

Their revolt was echoed by that of Tristan Tzara, author of the Dada Manifesto, who came to Paris in 1919 and, abetted by friends such as Picabia, produced a stream of provocative shows, exhibitions and manifestos. After the massacres of the war, mockery now filled the air. "There is a great work of destruction to be done. Sweep away, clean." All these fine figures would meet at Le Bœuf sur le Toit, a brasserie also frequented by Desnos, Léon-Paul Fargue and René Clair.

The Roaring Twenties came to a climax in 1925. In the smart neighbourhoods, the bourgeoisie and aristocracy held one luxurious party after another in their richly decorated townhouses. High society and the *demi-monde* let rip. Fortunes were squandered in festivities. Elsewhere, and especially in Montparnasse, artists from all over the world gathered and shared concerns. The Russians, around Diaghilev, adopted cafés such as La Rotonde and Le Sélect, where the choreographers Serge Lifar, Léonid Massine and Boris Kochno, mixed with the émigré artists Soutine, Chagall, Pascin, Kisling and Zadkine. The German Expressionists frequented the Dôme, while Americans such as Henry Miller met in some number in the Sélect and in the bars of Rue Delambre. Writers such as Scott Fitzgerald, Ezra Pound, James Joyce and Ernest Hemingway were regular visitors to the bookshop Shakespeare and Company, run by Sylvia Beach as a literary salon. And of course Man Ray, having won a reputation with his fashion photographs for the couturier Paul Poiret, mixed in all these circles and took abundant photographs. The Carrefour Vavin remained one of the hubs of Parisian nightlife.

Without a doubt, a wave of American influence was sweeping through Parisian and European cultural life. Jazz was becoming an established presence in the music halls, not least with the Dolly Sisters, while the sculptural Josephine Baker was a smash hit with her *Revue nègre* (the poster for which was designed by Paul Colin). Cinema, now abandoning its fairground stalls for real theatres (Paris had over 200 of them in 1920) was becoming a powerful industry. Crowds flocked to the films of Cecil B. DeMille (*The Cheat*), D. W. Griffith and Charlie Chaplin (*The Gold Rush*). Sport, too, was a huge attraction. The boxer Carpentier was the great favourite, while Cocteau was fascinated by Al Brown. Suzanne Lenglen, winner of the World Hard Court Championship, thrilled the crowds with her triumphs, while Lacoste and Borotra excelled in men's tennis. At the Vélodrome d'Hiver the "Six Jours de Paris" drew sportsmen and nighthawks thrilled by the popular excitement. The Paris Olympics of 1924 were a further fillip to this sporting passion. The famous Tourelles swimming pool was built for this occasion.

Society was changing at every level. The feminist cause had been strengthened by the dark war years when women had stepped in to so many fields to replace the men mobilised on the Front. The desire for emancipation was manifested in myriad ways. Socially, women called for new rights, with decent salaries and protection of the jobs threatened by mechanisation. Their discontent was manifested by the strike of the *midinettes* (salesgirls in fashion shops) in 1923, and that of the typists two years later. In some circles, the boyish *garçonne* look caught on: cigarette holder, hair cut short in a bob over the back of the neck and straight rather than curled. This thirst for social freedom on the part of such women was explained in Victor Margueritte's book *La Garçonne* (1922), which was a *succès de scandale*. Sexuality became freer, taboos were cast aside. During the "*Années Folles*" those of the Sapphic persuasion enjoyed a tolerance yet to be extended to homosexual men. Gertrude Stein, Sylvia Beach and Adrienne Monnier made no secret of their lesbianism. Le Monocle cabaret in Montparnasse was one of their main haunts. Among literary men, André Gide, Marcel Proust and Jean Cocteau were all quite open about their preferences.

Opening in April 1925, the Exposition Internationale des Arts Décoratifs et Industriels Modernes (which launched Art Deco) marked a high point of the Roaring Twenties. Set out along the Esplanade des Invalides, the Cours la Reine and around the Grand Palais, the show drew some 16 million visitors. Showcasing the vibrant new creativity found in France, whether in furnishing, decoration, advertising or graphic design, it also confirmed the advent of the New Spirit championed by Le Corbusier, whose rationalist principles were rarely to public taste.

But these festivities could not hide the fact that the situation in France was critical. The country was torn by unemployment, housing shortages and anger over low wages. True, industry was enjoying an exceptional growth rate of 10 per cent, but inflation was high and discontent was simmering under the surface. In 1926 the government of the Left resigned and Raymond Poincaré was called in to save France. The "Poincaré franc" was created. It lasted only until 1929 and the Wall Street Crash. The shock waves from America, coupled with the revelation of political and financial scandals at home, discredited the political class. The 1932 elections saw France swing to the Right, where extremist groups such as Jeunesse Patriote and La Croix-de-Feu were becoming influential. The incoming President, Paul Doumer, was assassinated on Boulevard Raspail, Paris, and new presidential elections saw the

→
Jules Gervais-Courtellemont

Vétéran sur le parterre de l'Hôtel des Invalides, sans date.

Veteran outside the Hôtel des Invalides, undated.

Veteran auf der Terrasse des Hôtel des Invalides, undatiert.

election of Albert Lebrun. There was an attempt to introduce protectionist and deflationist measures, but the resulting tax rises sparked a wave of strikes in 1933. The Stavisky Affair, a swindle concerning bonds from the Crédit Municipal bank, unleashed a fresh wave of anti-parliamentarianism, xenophobia and anti-Semitism, whipped up by the press of the right-wing leagues, whose demonstrations were placidly observed by the Prefect of Police, Jean Chiappe. When this sympathiser was sacked, on 3 February, the leagues organised a protest to be held on Place de la Concorde, facing the National Assembly, on 6 February. Police fire killed 15 demonstrators. Another nine were killed in the counterdemonstration held on 9 February at the urging of the Communist Party and CGT. Three days later, in Paris and around France, a general strike was called in defence of the Republic. Over a million strikers were counted in the capital alone. In June 1934 the Communists advocated an "alliance of the middle and working classes". This was the basis of the future Popular Front. In its name, some 500,000 demonstrators marched from Place de la Bastille to Place de la Nation on 14 July 1935.

In the 1936 election the Popular Front won 386 seats against 205 for the other parties. Léon Blum was made President of the Council. He soon found himself dealing with a nationwide wave of strikes and lock-ins. These led to the Matignon Agreements, offering significant social progress: recognition of union rights, institution of 15 days of paid holiday, the 40-hour week, a 12 per cent rise in wages and compulsory schooling to the age of 14. On 14 July a great popular procession celebrated this victory for working people. Whether on bike, motorbike or by train, many Parisians left the capital for their first holidays. However, a malaise remained, notably because of Léon Blum's ambiguity about France's position with regard to the civil war in Spain. Worse, in 1937 the President was forced to resign because of the transfer of capital to abroad, the recrudescence of inflation and the devaluation of the franc. New strikes broke out in the public sector and, the following year, in car factories, when Popular Front reforms were called into question (1938). War loomed.

If the 1930s were a time of disquiet, Paris itself continued to evolve. Street lighting was installed throughout. The métro network was extended to the near suburbs. Automobile traffic continued to increase and traffic jams became a daily feature of the capital's streets, from which the tramways finally disappeared in 1937. The population was now numbered at 2,891,000. The industrial and commercial map of the city showed the motorcar industry located on the periphery, with Citroën on Quai Javel (15th arrondissement) and the neighbouring suburb, and Renault at Boulogne-Billancourt. Iron and steel and engineering industries were concentrated in the east of the city (11th and 19th arrondissements) but also in the south (13th and 14th arrondissements). The food industry converged in the north, at La Villette, while furniture was produced on and around the Faubourg Saint-Antoine and textiles to the east. Luxury goods and haute couture were centred on the Champs-Élysées, Rue Saint-Honoré and Rue de la Paix.

Parisian life was also enriched by some major exhibitions and events. In 1931, for example, there was the Exposition Coloniale Internationale in the woods at Vincennes. This "living, talking planisphere" attracted some 33 million visitors and led to the creation of the Musée des Colonies, the name of which has been changed several times up to today, when it lives on as the Cité Nationale de l'Histoire de l'Immigration. As for the international exhibition Arts et techniques dans la vie moderne, or world's fair, in 1937, it remains famous for Pablo Picasso's *Guernica*, which was exhibited in the Pavilion of the Spanish Republic, but also for the construction of the Palais de Tokyo, which later housed two museums of modern art, and of the neoclassical Palais du Trocadéro, with a vast terrace where the heart of the old Palais had been. This exhibition, which spread along the Seine, spotlighted the great scientific discoveries of the day. Among the remarkable buildings were the German and USSR pavilions, which faced each other, as well as Le Corbusier's Pavilion of New Times and the Pavilion of Electricity and Light. Electricity was the great star of this world's fair: Paris oohed and aahed at the illuminations on Pont Alexandre III, the Eiffel Tower and the Trocadéro fountains. The event was also an opportunity to develop the Porte de Saint-Cloud and Porte Dorée, and to open the Musée des Colonies and the zoo at the Bois de Vincennes. The 1930s also witnessed the first official television programme, "Paris PTT".

Neither this nascent television industry nor the flourishing press (*L'Intransigeant* had a print run of nearly half a million) had only good news to report. The political horizon was growing darker as Germany annexed land to the east. In August 1939 it was decided that Parisian children would be evacuated to the countryside as a security measure. Sandbags and gas masks were distributed to the population. On 1 September general mobilisation was declared when Germany invaded Poland, and on 3 September Great Britain and France declared war on Germany.

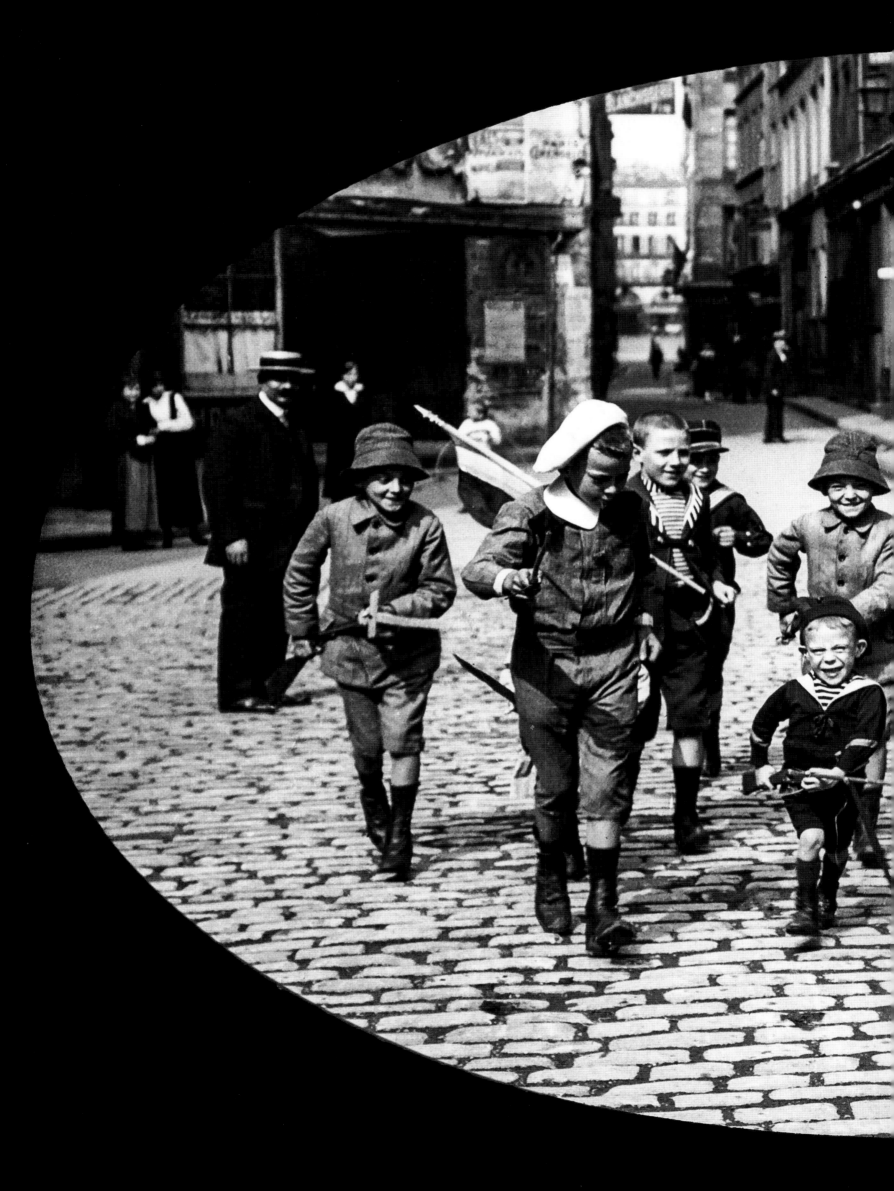

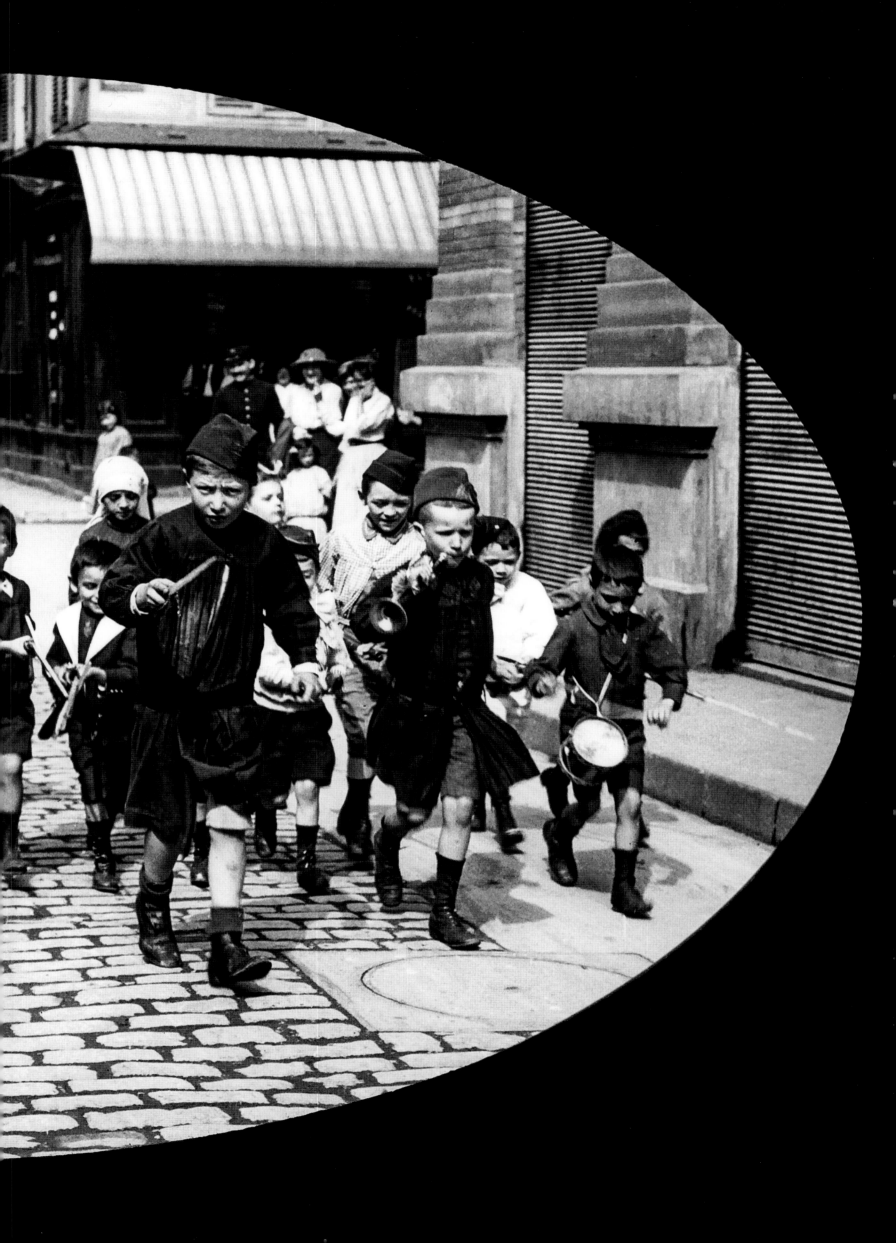

#3

Von einem Krieg zum nächsten 1914–1939

>*Paris ist die Spiegelstadt. Spiegelglatter Asphalt seiner Autostraßen, vor allen Bistros gläserne Verschläge. Ein Überfluss von Scheiben und Spiegeln in den Cafés, um sie innen heller zu machen und all den winzigen Gehegen und Abteilen, in die Pariser Lokale zerfallen, eine erfreuliche Weite zu geben. Die Frauen sehen sich hier mehr als anderswo, daraus ist die bestimmte Schönheit der Pariserinnen entsprungen.*«

WALTER BENJAMIN, *DAS PASSAGEN-WERK*, 1935

Am Tag nach der Ermordung des pazifistischen Sozialistenführers Jean Jaurès, der am 31. Juli in der Rue du Croissant Opfer eines Attentats wird, erweckt der am 1. August ausgegebene Befehl zur allgemeinen Mobilmachung breite Begeisterung in Paris – eine patriotische Aufwallung, wie sie auch in Deutschland zu spüren ist. Eine regelrechte Menschenflut wälzt sich zu den Bahnhöfen, von wo die Einberufenen an ihre Einsatzorte fahren. Auch an den Bankschaltern drängen sich die Mengen, um in Voraussicht schwerer Zeiten Geld abzuheben, desgleichen in den Lebensmittelgeschäften, wo sich lange Warteschlangen bilden. Die Lage an der Front verschlechtert sich rasch, und bereits Ende August ist Paris bedroht. In und um die Hauptstadt werden Schutzbauten errichtet. Am 2. September macht sich auf Befehl von General Gallieni eilends Verstärkung auf den Weg, und zwar mit Hilfe einer Armada requirierter Droschken, den »Marnetaxis«, die die 5000 Mann der 7. Infanteriedivision nach Nanteuil-le-Haudouin bringen. Dank ihrer wird der Vorstoß der deutschen Truppen gestoppt. Der Kampf dauert noch lange fort. Eine regelrechte Kriegsindustrie bezieht Stellung in Paris und macht die Einberufung weiblicher Arbeitskräfte erforderlich. Die Zivilbevölkerung ist in einer schwierigen Lage; 1917 kommt es in Paris wie in der Provinz zu Streiks. Feindliche Flugzeuge und Zeppeline bombardieren mehrfach die Hauptstadt; von Anfang März bis August 1918 steht sie unter Beschuss der »dicken Bertha«, wie die Pariser ihn taufen: den Langstrecken-Mörser, dessen drei in der Gegend von Laon aufgebaute Exemplare fast 300 Opfer fordern.

Nach Bekanntgabe des Waffenstillstands am 11. November erfasst ein Freudentaumel Paris; die Bevölkerung zieht auf die Straße und feiert das Ende des Konflikts. Als Nachspiel des Traumas findet am 14. Juli 1919 ein Siegesmarsch auf den Champs-Élysées statt. Im folgenden Jahr wird der Leichnam eines unbekannten Soldaten symbolisch unter dem Triumphbogen beigesetzt.

Doch die überbordende Freude nach dem blutigen Gemetzel währt nicht lange. Die Bilanz ist erschütternd: 1 400 000 Franzosen sind an der Front umgekommen, die nördlichen und östlichen Départements verwüstet. Die Industrie hat 20 Prozent ihrer Produktionskapazität eingebüßt. Die Demobilisierung zieht einen Anstieg der Arbeitslosigkeit nach sich. Es kommt zur Inflation, und die Unzufriedenheit der Bevölkerung spiegelt sich in zahlreichen, von der Armee oft gewaltsam niedergeschlagenen Streiks. Die Oktoberrevolution lässt bei den einen gewisse Hoffnungen, bei den anderen große Angst aufkommen. Die verschiedentlichen Unruhen irritieren Bourgeoisie und vermögende Kreise. Bei den Wahlen

im November 1919 siegt der »Bloc National«, eine Koalition aller rechten Parteien. Die Wahl der, wie man sie nennt, »horizontblauen Kammer« verbessert das gesellschaftliche Klima nicht. Zumal der Gewerkschaftsbund CGT, der von 900 000 Mitgliedern im Jahr 1913 auf 2 400 000 im Jahr 1920 zulegt, fortan eine bedeutende Kraft darstellt. Den 1. Mai des Jahres 1920 kennzeichnet eine besonders gewaltsame Kundgebung, die erneut zum Eingreifen der Truppe führt. Eisenbahner und Beschäftigte der Metro rufen schlagkräftige Streiks aus, denen sich häufig weitere Berufsgruppen anschließen, und fordern den von Georges Clemenceau am Vortag des 1. Mai zugesagten Achtstundentag. Lohnempfänger und Rentner leiden als Erste unter der galoppierenden Inflation (von 1914 bis 1923 hat sich Brot von 20 Centimes auf 1,75 Francs verteuert). Auch die Bauern sind von der Krise betroffen, da ihre Einkünfte angesichts der steigenden Industriepreise einbrechen.

Seit dem Wahlsieg des aus Sozialisten und Radikalsozialisten bestehenden Linkskartells leitet Edouard Herriot die erste linke Regierung seit dem Krieg. Im November erweckt die Überführung der Asche Jean Jaurès' in das Panthéon den Zorn der rechten Gruppierungen, die darin ein »revolutionäres Saturnal« (Pierre Taittinger) sehen. Die Krise bremst jedoch nicht das Wachstum der Pariser Bevölkerung, die sich 1923 der 4-Millionen-Marke nähert. In den innenstädtischen Arrondissements geht die Einwohnerquote aufgrund der bereits zunehmenden Zahl an Büros zurück. Die Randbezirke nehmen die von dort Verdrängten wie auch zahlreiche Zuwanderer aus der Provinz und aus dem Ausland auf. Der Straßenverkehr nimmt stetig zu und verursacht – schon jetzt – gravierende Staus. Zumal angesichts noch nicht vorhandener Ampeln die Polizei den Fahrzeugfluss regeln muss. »Es gibt zu viele Autos und nicht genug Straßen«, titelt *Le Journal* am 27. Oktober 1923 (!). Städtebauliche Arbeiten werden in diesen 1920er Jahren in Angriff genommen. Man legt neue Straßen an, verlängert den Boulevard Haussmann. 1921 wird der Abriss der unter Thiers errichteten 33 Kilometer langen Wallmauer beschlossen. Auf dem frei werdenden Gelände sollen ab 1929 von der Stadt finanzierte günstige Wohnungen (HBM) entstehen. In den schnurgerade ausgerichteten Riegeln finden die in die Hauptstadt strömenden Neuankömmlinge Unterkunft. Infolgedessen entsteht jedoch zwischen den alten Militärstraßen und dem ehemaligen Wallgraben eine »Zone«, in der ein in Barackensiedlungen lebendes Subproletariat allmählich die Gemüsegärten verdrängt.

Neben dieser Krise, die eine bestimmte Bevölkerungsschicht betrifft, erlebt Paris in den 1920er Jahren eine enthemmte Zeit, die

»verrückten Jahre« mit ihren vielen Facetten: quirlige Partys und gesellschaftlicher Aufruhr. Viele Werte sind seit Kriegsende in Frage gestellt, und ein ungezügelter Appetit auf Vergnügungen bricht sich Bahn. Seit 1917 steht der Kulturbetrieb im Zeichen der Provokation. Der russische Impressario Diaghilew präsentiert in Zusammenarbeit mit Jean Cocteau, Erik Satie und Pablo Picasso das Stück *Parade*, das im Publikum heftigen Wirbel auslöst. Neue, junge Namen tauchen auf: Aragon, Breton, Éluard, Cocteau, Soupault. Resonanz auf ihre Revolte finden sie, als 1919 der Autor des Dada-Manifests Tristan Tzara in Paris eintrifft. Mit ihm und seinen Freunden, darunter Francis Picabia, reiht sich in Aufführungen, Ausstellungen und Manifesten Provokation an Provokation. Nach den Gemetzeln des Kriegs schlägt die Stunde der Verspottung: »Es gibt eine große Zerstörungsarbeit zu leisten. Kehren, putzen.« Diese ganze feine Gesellschaft versammelt sich in der Brasserie Le Bœuf sur le Toit, in der auch Robert Desnos, Léon-Paul Fargue und René Clair verkehren.

Zur Mitte des Jahrzehnts erreichen die »verrückten Jahre« den Höhepunkt. In den vornehmen Stadtvierteln geben Bourgeoisie und Adel massenweise aufwendigste Partys in besonders teuer eingerichteten Privathäusern. Feine Welt und Halbwelt amüsieren sich nach Herzenslust. Für Festlichkeiten werden Unsummen ausgegeben. Vor allem in Montparnasse entdecken Künstler aus aller Welt Affinitäten und finden sich zusammen. Die Russen um Diaghilew frequentieren Cafés wie das La Rotonde oder Le Sélect. Dort versammeln sich Choreografen wie Serge Lifar, Léonid Massine und Boris Kochno oder emigrierte Künstler wie Chaim Soutine, Marc Chagall, Jules Pascin, Moïse Kisling und Ossip Zadkine. Derweil lassen sich die ziemlich zahlreichen Amerikaner im Sélect und in den Bars der Rue Delambre nieder, etwa Henry Miller. Andere, wie Scott Fitzgerald, Ezra Pound, James Joyce und Ernest Hemingway, verkehren fleißig in der Buchhandlung Shakespeare and Company, deren Inhaberin Sylvia Beach dort Salons abhält. Natürlich tummelt sich unter diesem bunten Volk, das er ausgiebig ablichtet, auch Man Ray, berühmt geworden durch seine für den Couturier Paul Poiret entstandenen Modefotos. Ein Magnet des Pariser Nachtlebens bleibt indes der Carrefour Vavin. Über das Kulturleben in Paris und andernorts in Europa bricht unübersehbar eine Welle von Amerikanismus herein.

Mit den Dolly Sisters setzt sich auf den Varietébühnen allmählich der Jazz durch, derweil die »schwarze Venus« Josephine Baker mit ihrer *Revue nègre*, deren Plakat Paul Colin entworfen hat, ungeheuren Erfolg erzielt. Die Lichtspiele ziehen aus ihren

Jahrmarktsbuden in richtige Säle (mehr als 200 Filmtheater sind es 1920), und das Kino steigt zur mächtigen Industrie auf. Filme von Cecil B. DeMille (*The Cheat*), Griffith und Charlie Chaplin (*The Gold Rush*) sprechen das große Publikum an. Daneben setzt sich im Unterhaltungsangebot das Sportspektakel durch. Im Boxkampf ist Georges Carpentier das Idol der Massen, und Cocteau schwärmt für Al Brown. Die mehrfache Tennis-Weltmeisterin Suzanne Lenglen gewinnt 1925 und 1926 das Dameneinzel in Paris, 1925 siegt auch das Herrendoppel Lacoste-Borotra und bringt 1934 das 1928 eingeweihte Stadion Roland-Garros zum Beben. Im Vélodrome d'Hiver zieht das Pariser Sechstagerennen Sportfreunde und Nachtschwärmer an, denen der Sinn nach populärem Ambiente steht. Die 1924 in Paris abgehaltenen Olympischen Spiele heizen die Sportbegeisterung zusätzlich an. Aus diesem Anlass wird übrigens auch die berühmte Piscine de Tourelles gebaut.

Die Gesellschaft als Ganzes wandelt sich grundlegend. Der Feminismus entwickelt sich umso mehr, als während der finstern Jahre Frauen in vielen Bereichen Wesentliches dafür leisteten, die an die Front abberufenen Männer zu ersetzen. Der Wunsch nach Emanzipation äußert sich auf verschiedene Weise. Gesellschaftlich fordern die Frauen neue Rechte, anständige Löhne, Schutz der Beschäftigung vor der einsetzenden Mechanisierung. Der Streik der Näherinnen im Jahr 1923 oder der Stenotypistinnen zwei Jahre später sind Katalysatoren dieser Unzufriedenheit. Auch in einer Liberalisierung der Sitten und Gebräuche äußert sich das Emanzipationsbestreben. Der »Garçonne«-Stil kommt auf und verbreitet sich in einem bestimmten Milieu. Die Zigarettenspitze wird zum Symbol, die im Nacken kurz geschnittenen, am Kopf anliegenden Haare ersetzten die ondulierte Frisur. Victor Marguerittes 1922 veröffentlichtes Buch *La garçonne*, das einen Skandal auslöst, gleichzeitig aber großen Erfolg verzeichnet, veranschaulicht diese von einigen Frauen geforderte Sittenbefreiung. Die Sexualität macht ihre Rechte geltend, entledigt sich der Tabus. In den »verrückten Jahren« genießt lesbische Liebe eine Toleranz, wie sie männlichen Homosexuellen noch nicht zuteil wird. Gertrude Stein, Sylvia Beach, Adrienne Monnier verhehlen nicht, dass sie Frauen lieben. Das Cabaret Le Monocle in Montparnasse zählt zu ihren Tummelplätzen. Ohne Umschweife bekennen sich in der männlichen Literaturwelt André Gide, Marcel Proust und Jean Cocteau zu ihren Neigungen.

Zu den herausragenden Ereignissen der »verrückten Jahre« gehört die »Exposition Internationale des Arts Décoratifs et Industriels Modernes« genannte Weltausstellung im April 1925, die

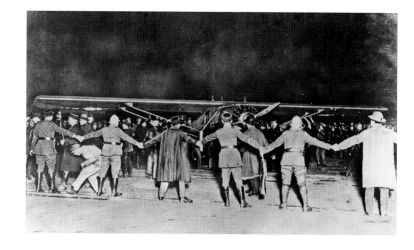

Arrivée de Charles Lindbergh après sa première traversée de l'Atlantique sans escale reliant New York à Paris en 33 heures et 30 minutes à bord de son avion Spirit of St. Louis, 1927.

Charles Lindbergh arrives in France after the first continuous flight across the Atlantic on board his plane, the Spirit of St. Louis. He flew between New York and Paris in 33 hours and 30 minutes, 1927.

Ankunft von Charles Lindbergh nach seiner ersten Nonstop-Atlantiküberquerung, bei der er mit seinem Flugzeug Spirit of St. Louis in 33 Stunden und 30 Minuten von New York nach Paris geflogen war, 1927.

auf der Esplanade des Invalides, auf dem Cours la Reine und rund um den Grand Palais ausgerichtet wird und 16 Millionen Besucher anlockt. Sie ist ein regelrechtes Schaufenster für die Umwälzung der dekorativen Künste in Frankreich und propagiert im Bereich des Möbelbaus, der Dekoration, der Werbung wie auch der grafischen Gestaltung eine neue Ästhetik. Auch tritt hier der »Esprit Nouveau« – benannt nach Le Corbusiers Pavillon des Temps Nouveaux– in Erscheinung, dessen Rationalisierungsprinzipien jedoch beim Publikum auf wenig Gegenliebe stoßen.

Aber die diversen Festlichkeiten können Frankreichs kritische Lage nicht bemänteln. Beschäftigungs-, Wohn- und Lohnprobleme erschüttern das Land. Obwohl sich die Lage der Industrie mit einem Ausnahmewachstum von 10 Prozent verbessert, bleibt eine latente Unzufriedenheit, und die Inflation hält an. 1926 tritt die Linksregierung zurück, und Raymond Poincaré soll Frankreich retten: Der Franc Poincaré wird eingeführt. 1929 scheidet Poincaré aus dem Amt; im selben Jahr kommt es zum Crash an der New Yorker Wall Street. Diese Nachrichten sowie die Enthüllung gewisser politisch-finanzieller Skandale tragen dazu bei, die französische Politikerklasse zu diskreditieren. Die Gruppierungen der extremen Rechten, »Jeunesse patriote« oder »Croix-de-Feu«, wirken am Sieg der Rechten bei den Wahlen von 1932 mit. Nach der Ermordung von Paul Doumer am Boulevard Raspail wird Albert Lebrun zum Staatspräsidenten gewählt. Protektionistische und deflationistische Maßnahmen stehen an. Doch eine geplante Steuererhöhung löst 1933 große Streiks aus. Die Affäre Stavisky, eine Hochstapelei mit gefälschten Anleihen des Crédit Municipal, entfesselt eine Welle von Antiparlamentarismus, Fremdenfeindlichkeit und Antisemitismus, orchestriert von der Presse und den Rechtsgruppierungen, die vermehrt auf die Straße gehen; Polizeipräfekt Jean Chiappe, der dem untätig zusieht, wird am 3. Februar abgesetzt. Am 6. Februar organisieren die Rechten in Reaktion auf die Kaltstellung ihres polizeilichen Sympathisanten eine Protestkundgebung auf der Place de la Concorde vor der Nationalsammlung. Die Ordnungskräfte eröffnen das Feuer. Bilanz: 15 Tote. Am 9. stößt eine Gegendemonstration, zu der die Kommunistische Partei und die CGT aufgerufen haben, ebenfalls mit der Polizei zusammen. Bilanz: 9 Tote. Drei Tage später wird in Paris und in der Provinz ein allgemeiner Einheitsstreik zur Verteidigung der Republik ausgerufen. Mehr als eine Million Streikende werden in der Hauptstadt gezählt. Im Juni 1934 schlägt die Kommunistische Partei ein »Bündnis der mittleren Klassen mit der Volksklasse« vor. Damit ist die Grundlage für die spätere Volksfront geschaffen.

Unter dieser Losung treten 1935 eine halbe Million Menschen zu einem enormen Volksmarsch von der Bastille bis zur Place de la Nation an.

Bei den Wahlen von 1936 siegt die Volksfront mit 386 gegen 205 Sitzen. Léon Blum wird Ministerpräsident. Rasch muss er sich mit einer über das ganze Land hereinbrechenden gigantischen Streik- und Besetzungswelle auseinandersetzen. Die Verträge von Matignon bringen deutliche Fortschritte: Anerkennung der gewerkschaftlichen Rechte, Einführung des 15-tätigen bezahlten Urlaubs, 40-Stunden-Woche, Erhöhung der Löhne um 12 Prozent und Schulpflicht für Kinder bis 14 Jahre. Mit einem großen Aufmarsch feiert das Volk am 14. Juli diesen Sieg. Mit dem Fahrrad, dem Motorrad oder der Eisenbahn fahren viele Pariser aus der Hauptstadt in den ersten Urlaub. Der Ausbruch des Kriegs in Spanien und die politischen Ambivalenzen Léon Blums, was die Haltung Frankreichs in diesem Konflikt angeht, sorgen dennoch für Unmut. Die Kapitalflucht ins Ausland, das Wiedereinsetzen der Inflation und die beschlossene Geldabwertung zwingen den Ministerpräsidenten, sein Amt niederzulegen. Infolge der erneuten Infragestellung bestimmter Errungenschaften der Volksfront kommt es abermals zu Streiks im öffentlichen Dienst und später auch in der Autoindustrie. Der Krieg kündigt sich an.

Trotz der in den 1930er Jahren herrschenden Unruhen entwickelt Paris sich weiter. Die Straßenbeleuchtung wird auf die gesamte Stadt ausgedehnt, das Metronetz bis in die nahe Banlieue erweitert. Der Autoverkehr nimmt ständig zu, und Staus gehören zum Alltagsbild auf den Straßen der Hauptstadt, aus denen 1937 die Schienentrambahnen verschwinden. Die Bevölkerung zählt jetzt 2 891 000 Einwohner. Unterschiedliche Gewerbe sammeln sich in den verschiedenen Stadtvierteln. Die Automobilindustrie lässt sich an der Peripherie oder in der nahen Banlieue nieder, so Citroën am Quai Javel (15. Arrondissement) oder Renault in Boulogne-Billancourt. Metallverarbeitung und Maschinenbau konzentrieren sich im Pariser Osten (11. und 19. Arrondissement), aber auch im Süden (13. und 14. Arrondissement). Die Lebensmittelbetriebe ballen sich in La Villette, der Möbelbau am Faubourg Saint-Antoine, die Textilbetriebe im Pariser Osten. Luxusgeschäfte und Haute Couture haben sich selbstverständlich im Umkreis der Champs-Élysées, von der Rue Saint-Honoré bis zur Rue de la Paix angesiedelt.

Auch Ausstellungen und wichtige Veranstaltungen kennzeichnen das Pariser Zeitgeschehen. 1931 wird im Bois de Vincennes die Exposition coloniale internationale gezeigt, eine »lebendige und

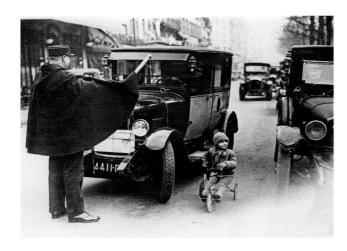

sprechende Erdkarte«, die über 33 Millionen Besucher anlockt und aus der das mehrfach umgetaufte Musée des Colonies hervorgehen wird, das heute Cité Nationale de l'Histoire de l'Immigration heißt. 1937 folgt die internationale Schau Arts et Techniques dans la vie moderne, die sich nachhaltigen Ruhm erwirbt, weil sie im Pavillon der Spanischen Republik Pablo Picassos *Guernica* zeigt, aber auch, weil aus diesem Anlass das Palais de Tokyo erbaut wird, das die beiden Museen für moderne Kunst beherbergen soll. Ferner rückt dabei das klassizistische Palais de Chaillot an die Stelle des Palais du Trocadéro, dessen zentraler Saal einem großen Freiraum weicht. Die Ausstellung, die sich längs der Seinekais erstreckt, stellt die großen wissenschaftlichen Entdeckungen heraus und präsentiert eine Reihe bemerkenswerter Bauten wie die einander gegenüber liegenden Gebäude Deutschlands und der UdSSR, den Pavillon des Temps Nouveaux von Le Corbusier sowie den der Elektrizität und des Lichts. Die Elektrizität ist der große Leitstern der Ausstellung: Die Illuminationen des Pont Alexandre III, des Eiffelturms oder der Springbrunnen in der Trocadéro-Anlage sorgen bei der Bevölkerung

für Verblüffung. Anlässlich dieser Schau werden außerdem die Porte de Saint-Cloud und die Porte Dorée restauriert sowie das Musée des Colonies und der Parc zoologique im Bois de Vincennes eröffnet. Festzuhalten ist auch, dass – nach Versuchen mit einer Funkverbindung zwischen Eiffelturm und dem Ministerum für Post, Telegrafie und Telefonie in der Rue de Grenelle – die erste offizielle Fernsehsendung, »Paris PTT«, an den Start ging, die aus dem Tiefgeschoss des Ministeriums ausgestrahlt wurde.

Das frühe Fernsehen und die florierende Presse (der *Intransigeant* erscheint in einer Auflage von fast einer halben Million Exemplaren) melden jedoch nicht nur gute Neuigkeiten. Aufgrund der deutschen Annexionspolitik mit ihren unausweichlichen Folgen verdüstert sich der politische Horizont weltweit. Im August wird zur Sicherheit die Evakuierung der Pariser Kinder in die Provinz beschlossen. Sandsäcke und Gasmasken stehen der Bevölkerung zur Verfügung. Am 1. September 1939 wird nach der Invasion der Nazitruppen in Polen die allgemeine Mobilmachung angeordnet, und am 3. dieses Monats erklären Großbritannien und Frankreich Deutschland den Krieg.

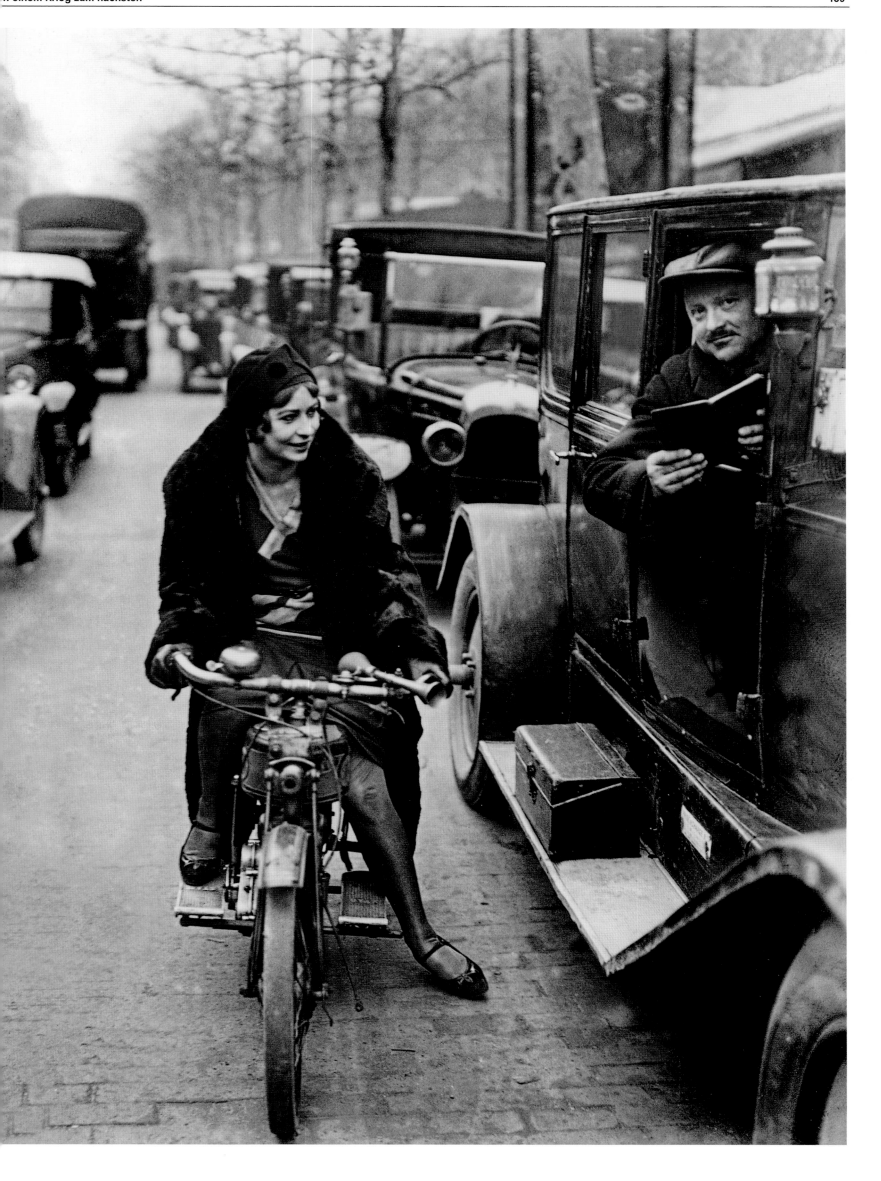

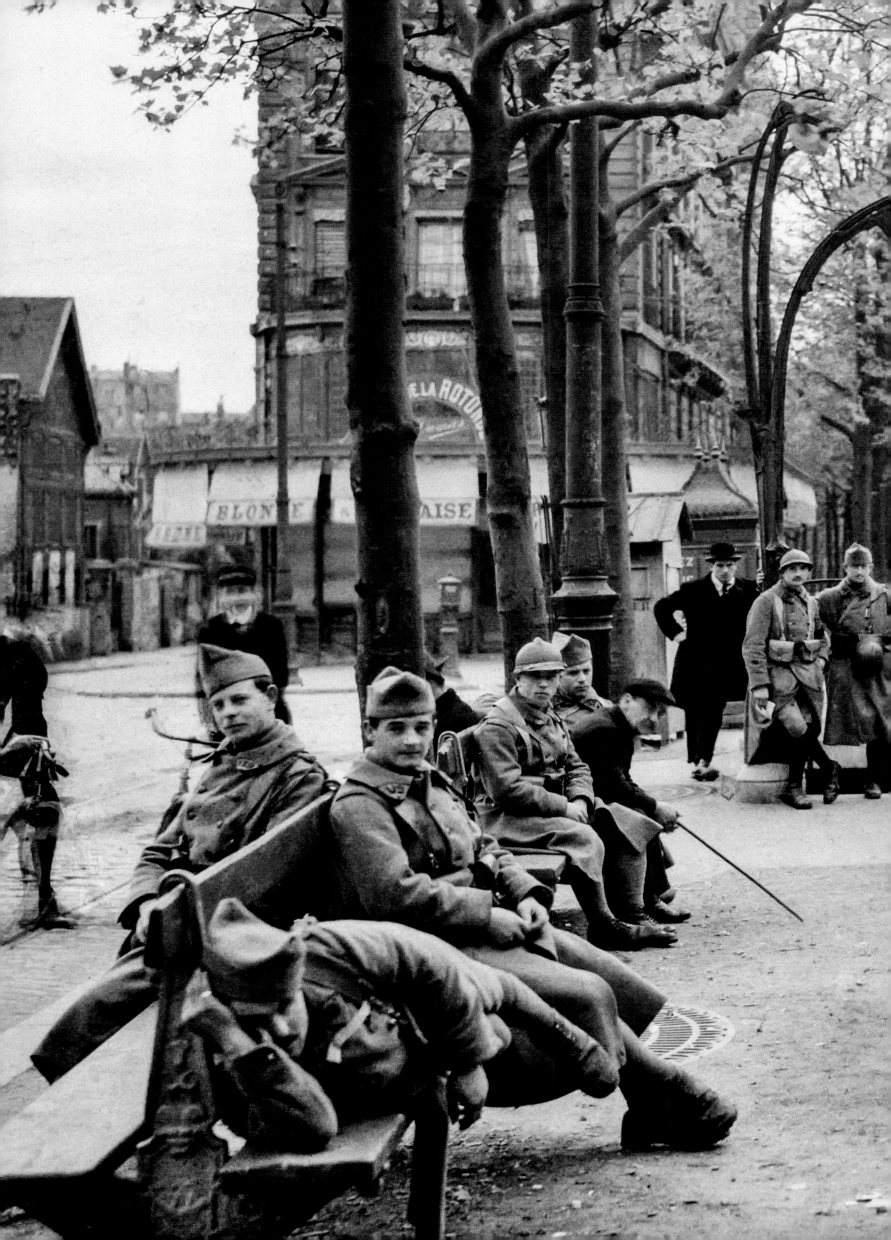

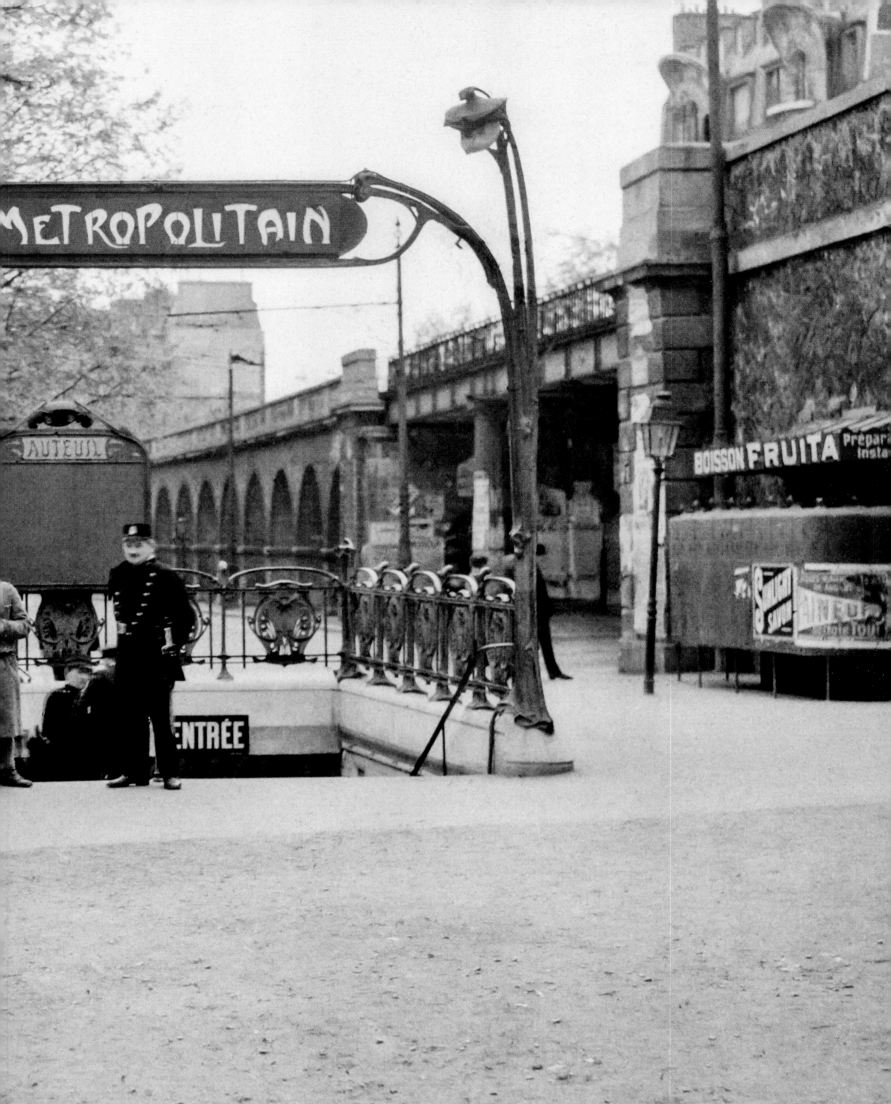

192

p. 190/191
Frédéric Gadmer

La station de métro Auteuil, sur le boulevard Exelmans (16ᵉ arr.), gardée à l'occasion du 1ᵉʳ Mai 1920. Une des anciennes bouches de métro conçue par l'architecte Hector Guimard dans le plus pur style Art nouveau À l'arrière-plan le viaduc d'Auteuil aujourd'hui démoli et remplacé par le boulevard Exelmans élargi.

The métro station Auteuil on Boulevard Exelmans (16th arr.), guarded on 1 Mai 1920. One of Hector Guimard's métro entrances designed in the pure "modern style" (Art Nouveau). Behind is the Auteuil viaduct, which was later demolished in order to widen the boulevard.

Die Metrostation Auteuil auf dem Boulevard Exelmans (16. Arrondissement) wird anlässlich des 1. Mai 1920 bewacht. Einer der alten, von dem Architekten Hector Guimard gestalteten Metroeingänge im reinsten Jugendstil. Im Hintergrund der Viadukt von Auteuil, der inzwischen abgerissen wurde, um einem verbreiterten Boulevard Exelmans Platz zu machen.

↓
Auguste Léon

Rue de la Paix décorée pour les fêtes de la Victoire, 1910.

Rue de la Paix decked out for the victory celebrations, 1910.

Die Rue de la Paix, dekoriert für die Sieges-feiern, 1910.

→
Georges Chevalier

Pyramide de canons avenue des Champs-Élysées (8ᵉ arr.) pour les fêtes de la Victoire des 13 et 14 juillet 1919.

A pyramid of cannons on the Champs-Élysées (8th arr.) for the victory celebration on 13 and 14 July 1919.

Pyramide aus Kanonen auf den Champs-Élysées (8. Arrondissement) für die Sieges-feierlichkeiten am 13. und 14. Juli 1919.

↘
Auguste Léon

La réception des maréchaux de France à l'Hôtel de Ville (4ᵉ arr.) pour les fêtes de la Victoire des 13 et 14 juillet 1919.

Reception of French generals at the Hôtel de Ville (4th arr.) for the celebrations on 13 and 14 July 1919.

Empfang der französischen Generäle am Hôtel de Ville (4. Arr.) anlässlich der Feiern am 13. und 14. Juli 1919).

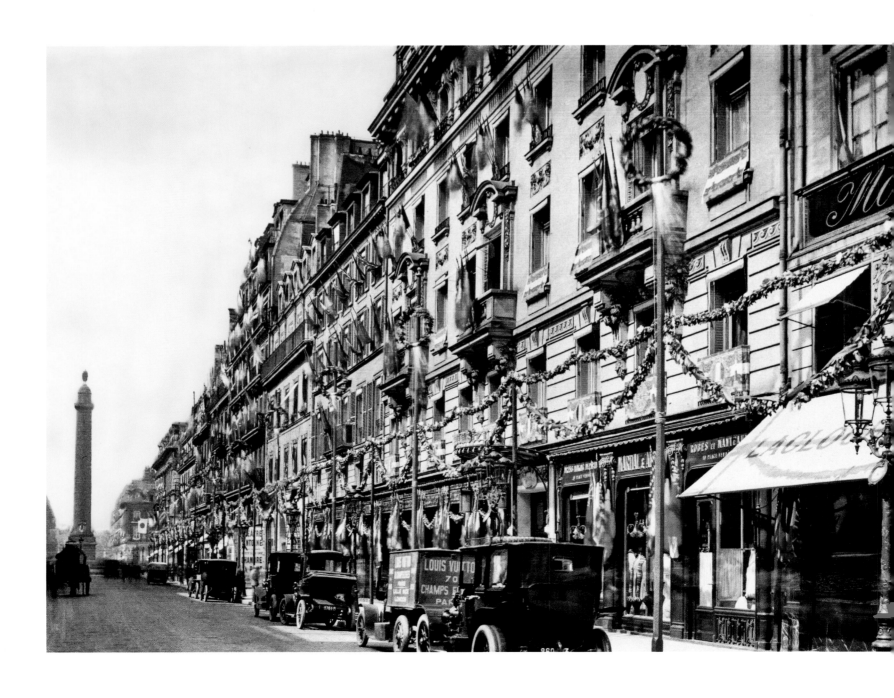

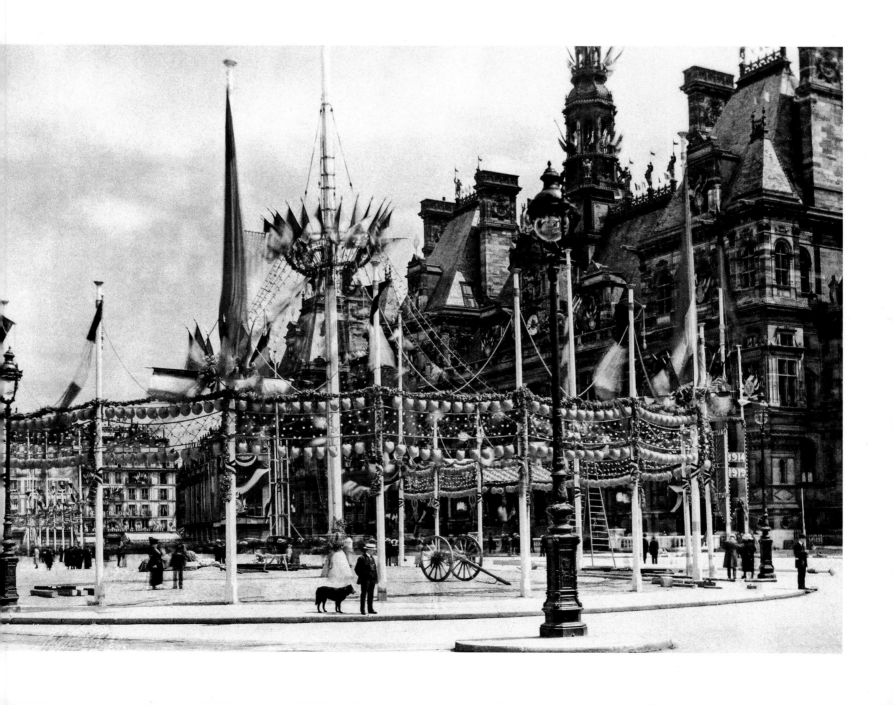

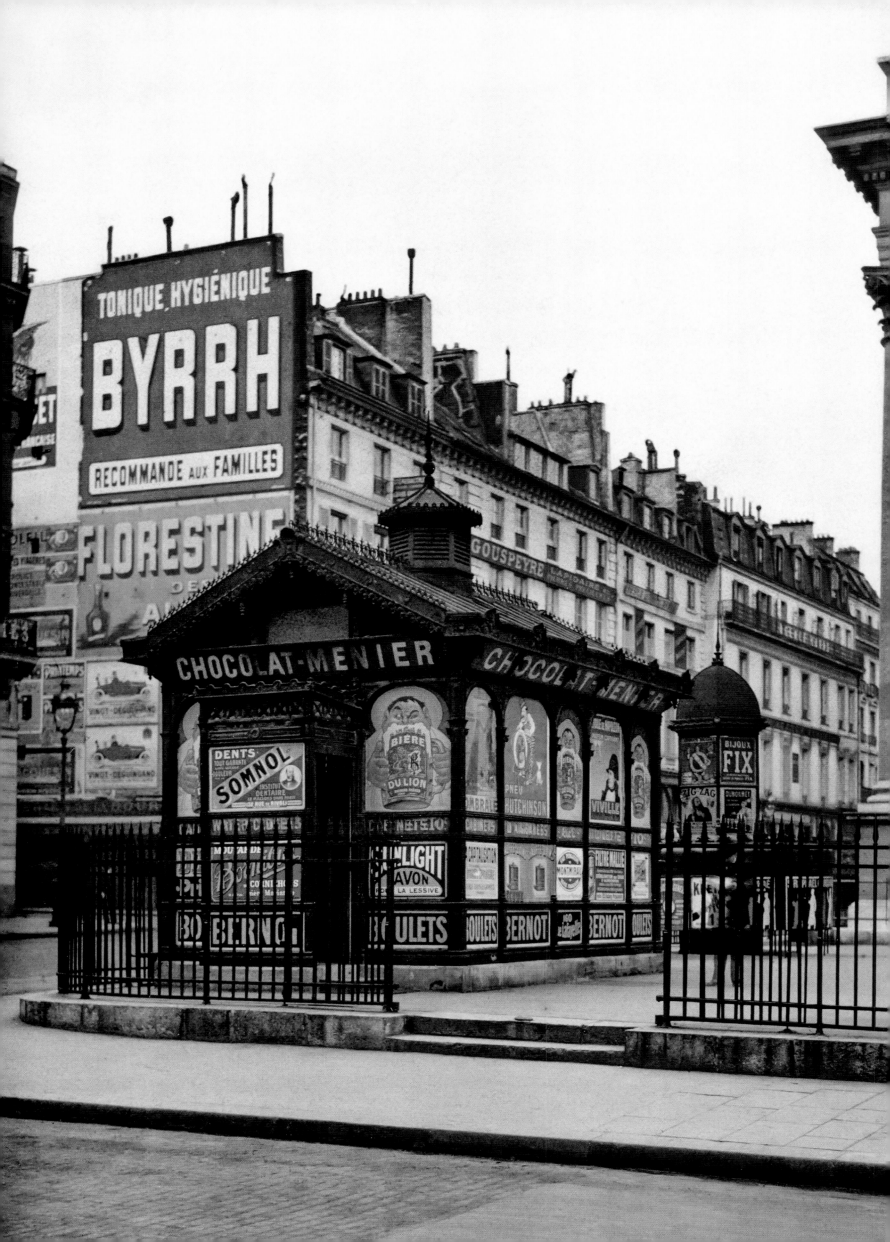

orges Chevalier

ce de la Bourse, vue de la rue Notre-
me-des-Victoires (2e arr.), 1914.

ce de la Bourse, seen from Rue Notre-
me-des-Victoires (2nd arr.), 1914.

ce de la Bourse, Blick aus der Rue Notre-
me-des-Victoires (2. Arrondissement),
14.

↓

Georges Chevalier

Angles des rues Puget et Lepic et du boulevard de Clichy (18e arr.). Un aspect typique des rues parisiennes du début du siècle où la publicité, « la réclame » comme l'on disait, s'installait sur tous les murs et les pignons. Ce cliché offre une documentation exceptionnelle sur la vie quotidienne de l'époque avec le café à 10 centimes ou la bière à 20 centimes. Ce site, mis à part la publicité, est resté inchangé à ce jour, 1914.

The intersections of the rues Puget and Lepic and Boulevard de Clichy (18th arr). A typical view of Parisian streets in the early 20th century, when advertising had begun to be plastered all over walls and gables. This picture offers an exceptional insight into everyday Parisian life at the time (coffee costing 10 centimes and beer 20). Today, the advertisements have gone, but the site itself remains unchanged, 1914.

Die Straßenecken Rue Puget, Rue Lepic und Boulevard de Clichy (18. Arrondissement). Ein typischer Anblick für die Pariser Straßen des frühen 20. Jahrhunderts, als die Werbung – die »Reklame«, wie man damals sagte – alle verfügbaren Mauern und Giebel in Beschlag nahm. Dieses Foto ist ein schönes Dokument zum damaligen Alltagsleben: Der Kaffee kostete 10, das Bier 20 Centimes. Abgesehen von der Werbung hat sich dieser Ort bis heute unverändert erhalten, 1914.

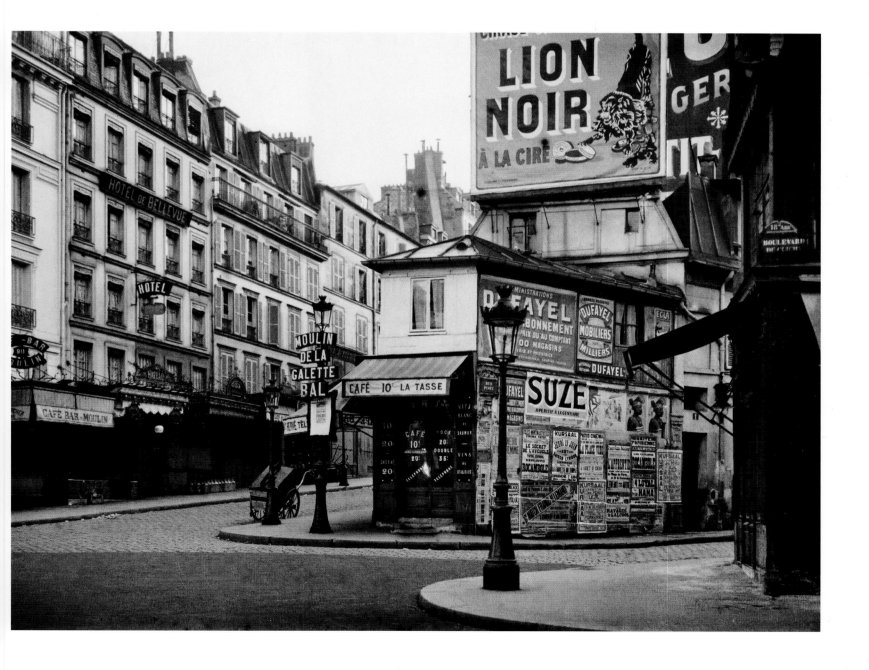

LA REINE S'ENNUIE

Gd Ciné Roman adapté par Pierre Decoucelle interprété par Miss Pearl WHITE

Succès A LA DE
LES DEU
Gd Dram

LE PLUS GRAND SUCCÈS du DRAME CONTEMPORAIN Les DEUX GOSSES PAR Pierre DECOURCELLE

CETTE SEMAINE

LE BARON MYSTÈRE

CINÉ ROMAN EN 8 épisodes par Henri Germain

LE PALAIS des GOBELINS donne DES FILMS EXCLUSIFS INÉDITS

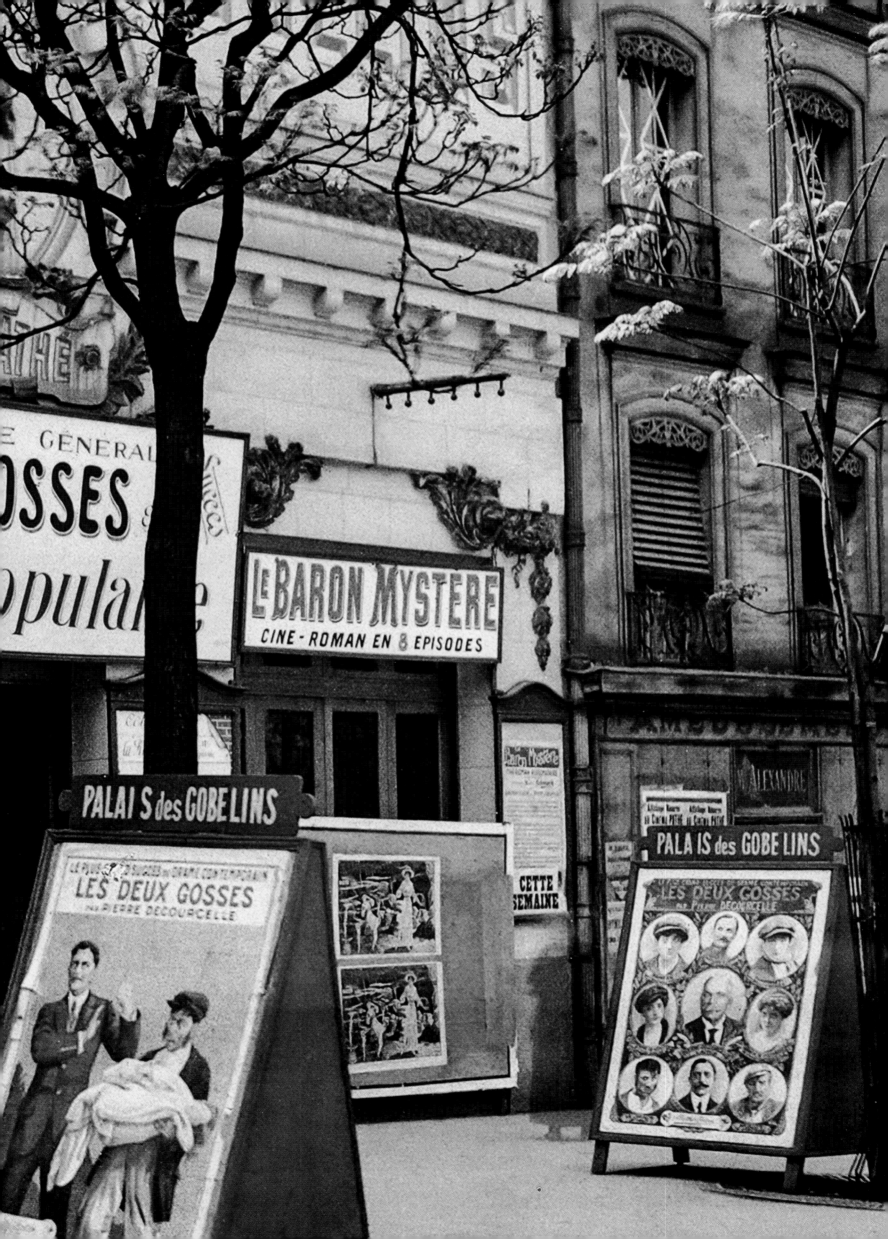

Sous les toits de Paris, *René Clair, 1930*

p. 196/197

→

p. 200/201

Auguste Léon

Brassaï

Anon.

Le cinéma Pathé-Gobelins (13e arr.), 1918.

Avenue du Maine. L'une des visions nocturnes du photographe sur le pont de chemin de fer de l'avenue du Maine (14e arr.), 1931–1932.

Bal populaire du 14 Juillet. Dans ces fêtes populaires des Années folles, on danse, toutes générations confondues, la valse et la java au son de l'accordéon, 1928.

The Pathé-Gobelins cinema (13th arr.), 1918.

Avenue du Maine. One of the photographer's night-time views of Paris, this picture was taken on the railway bridge of Avenue du Maine (14th arr.), 1931/1932.

A Bastille Day ball. At these popular celebrations held in the "Ansées folles", the generations came together to dance the waltz and java to the sound of the accordion, 1928.

Das Kino Pathé-Gobelins (13. Arrondissement), 1918.

Avenue du Maine. Eine der Nachtaufnahmen des Fotografen, hier unter der Eisenbahn-brücke in der Avenue du Maine (14. Arrondissement), 1931/1932.

Volksfest zum 14. Juli. Bei den Volksfesten der »Années folles«, der wilden Zwanziger-jahre, tanzten alle Generationen gemeinsam Walzer und Java zum Akkordeon, 1928.

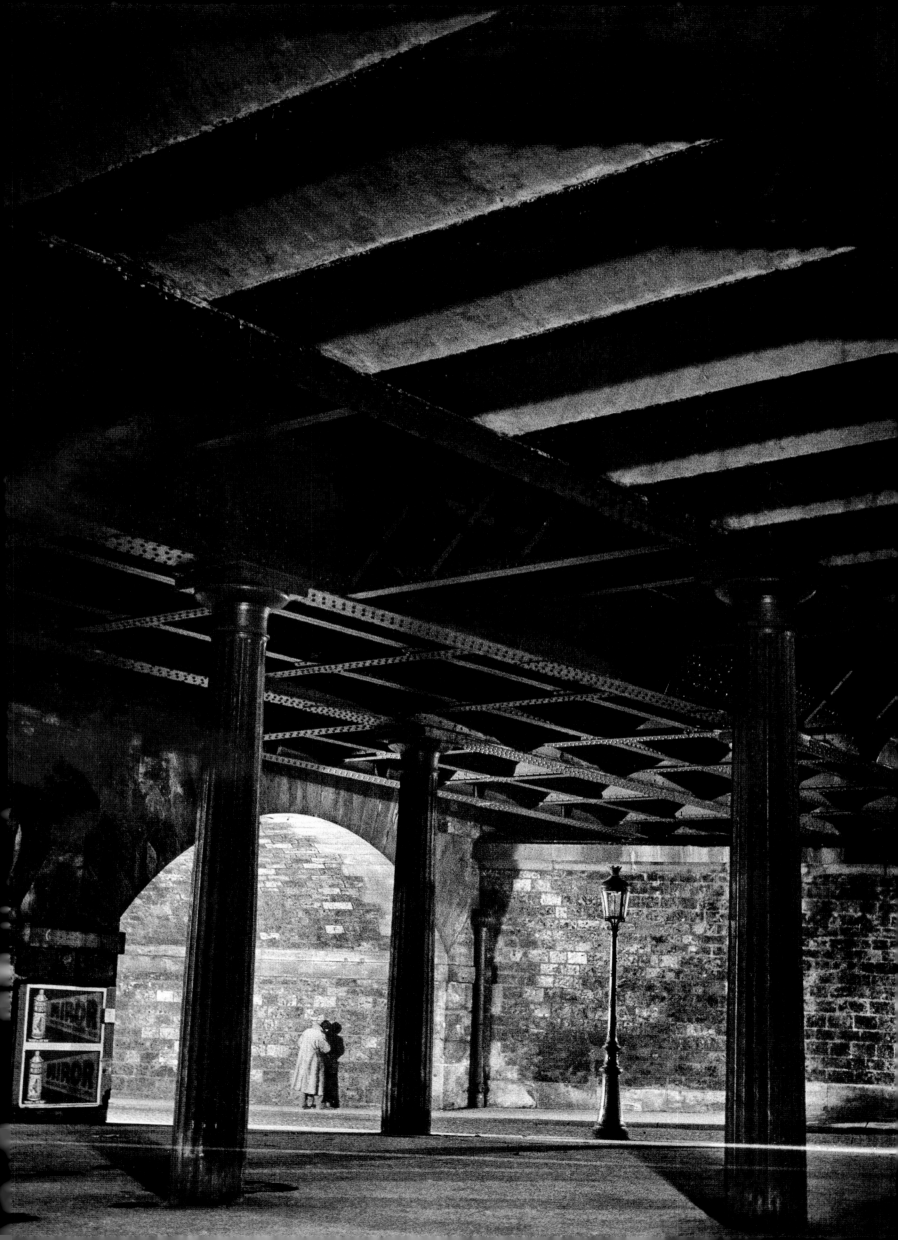

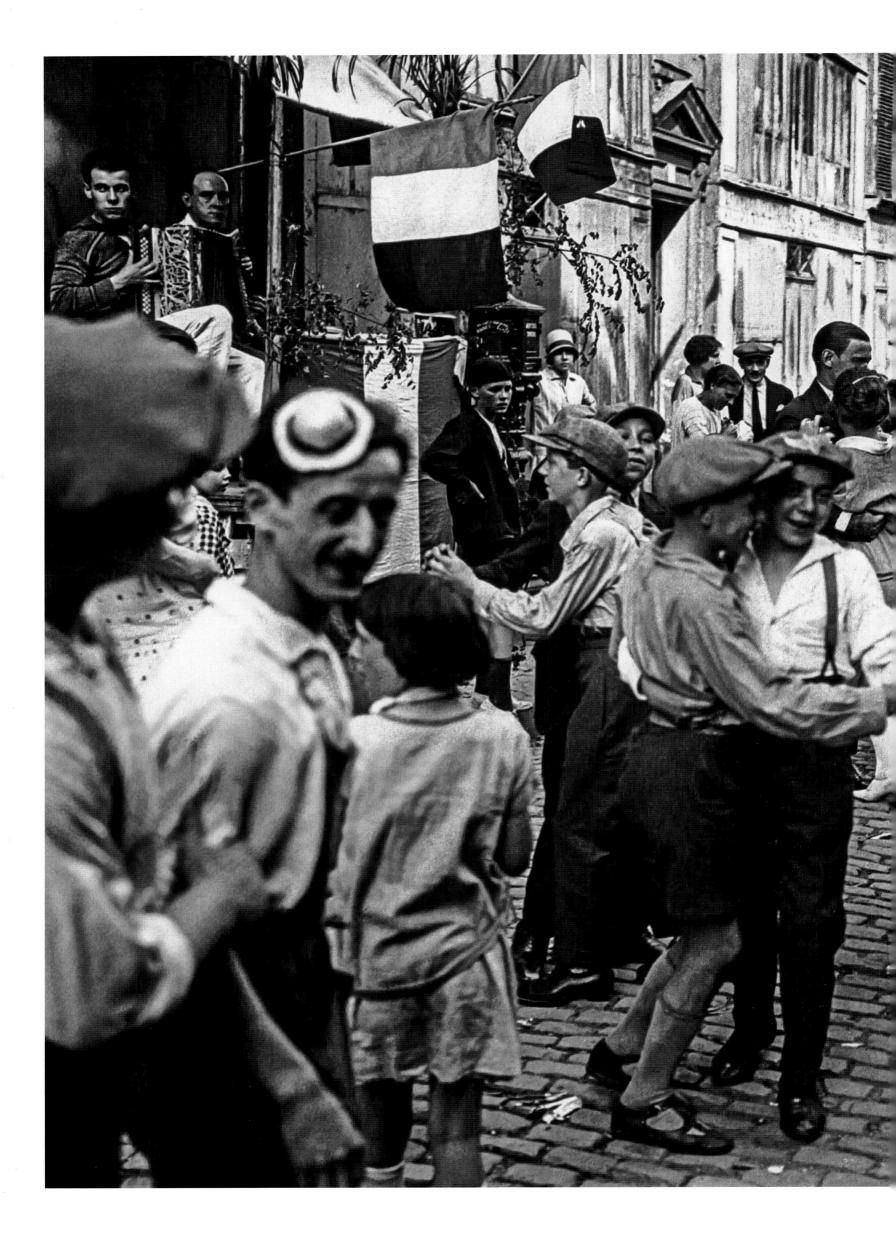

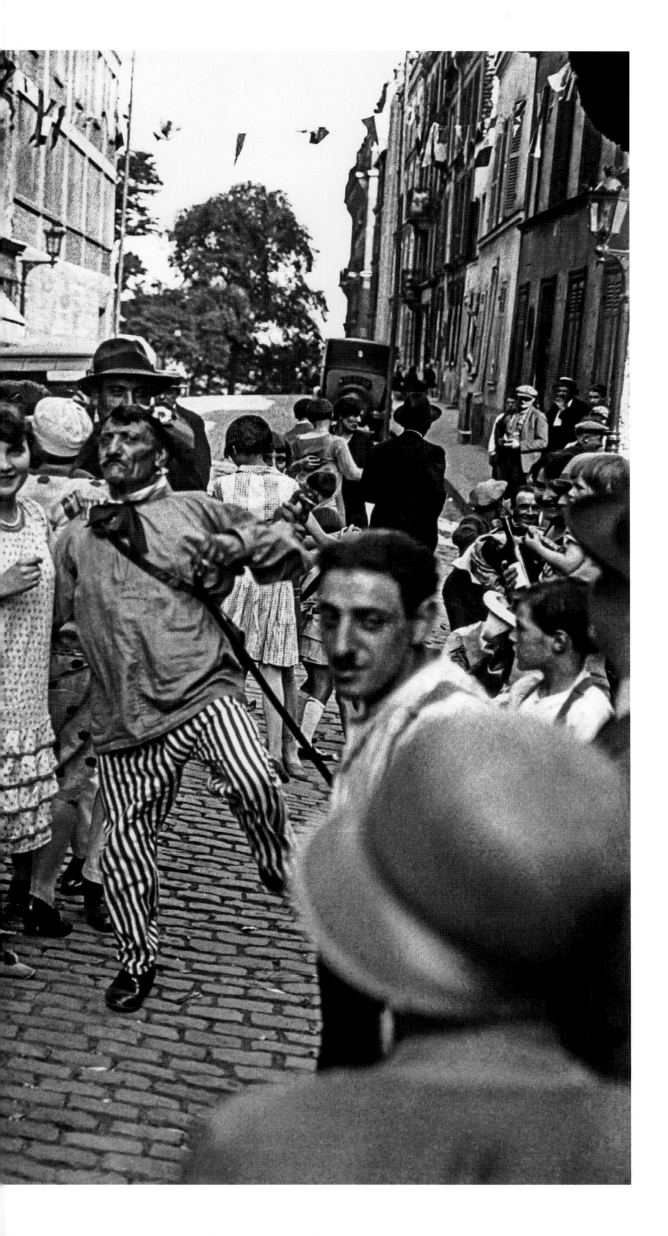

↓
Robert Doisneau

Les frères, 1934.

The brothers, 1934.

Die Brüder, 1934.

→
Anon.

Belleville, vers 1930.

Belleville, circa 1930.

Belleville, um 1930.

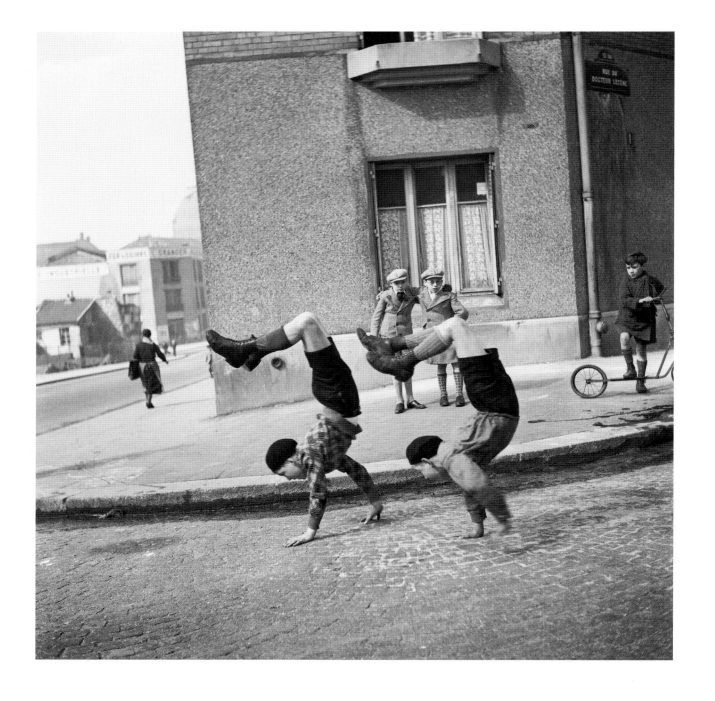

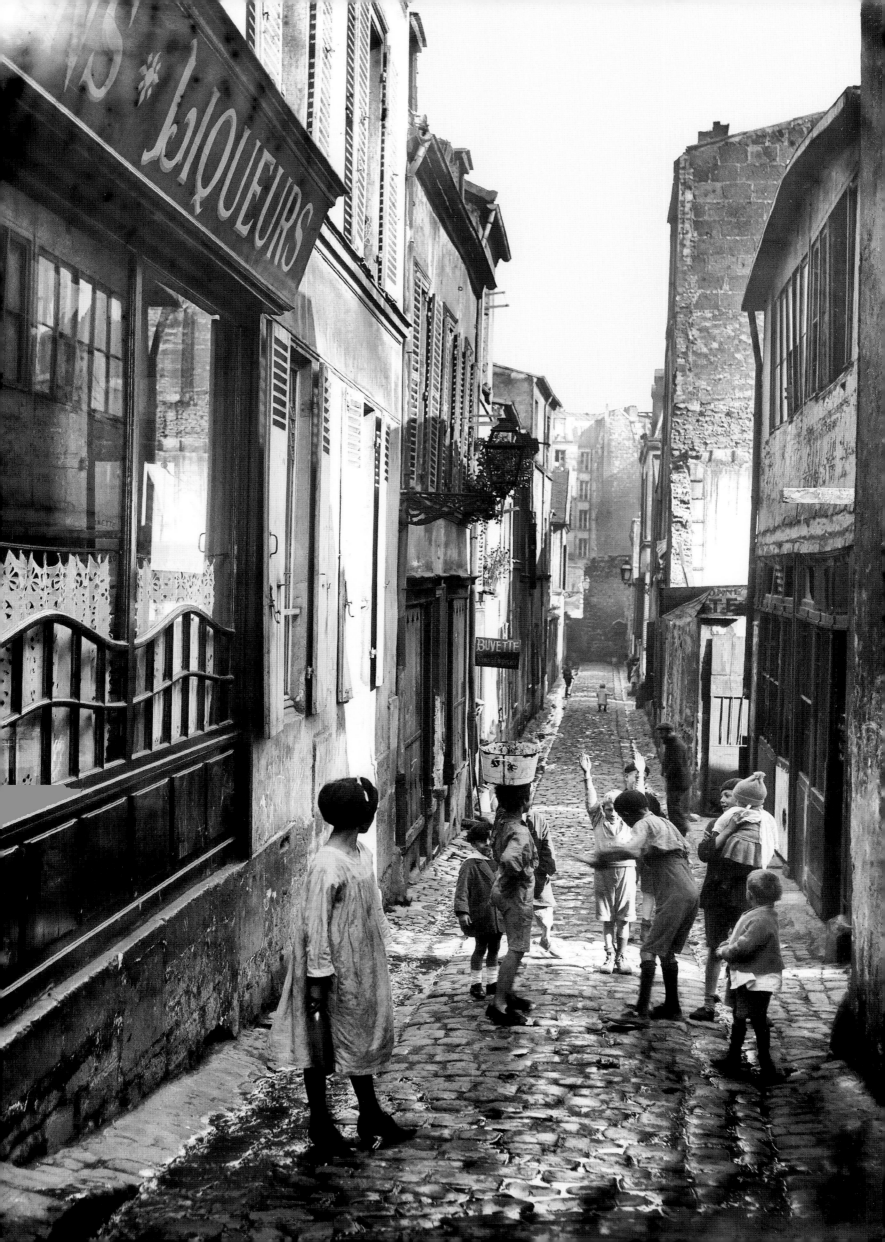

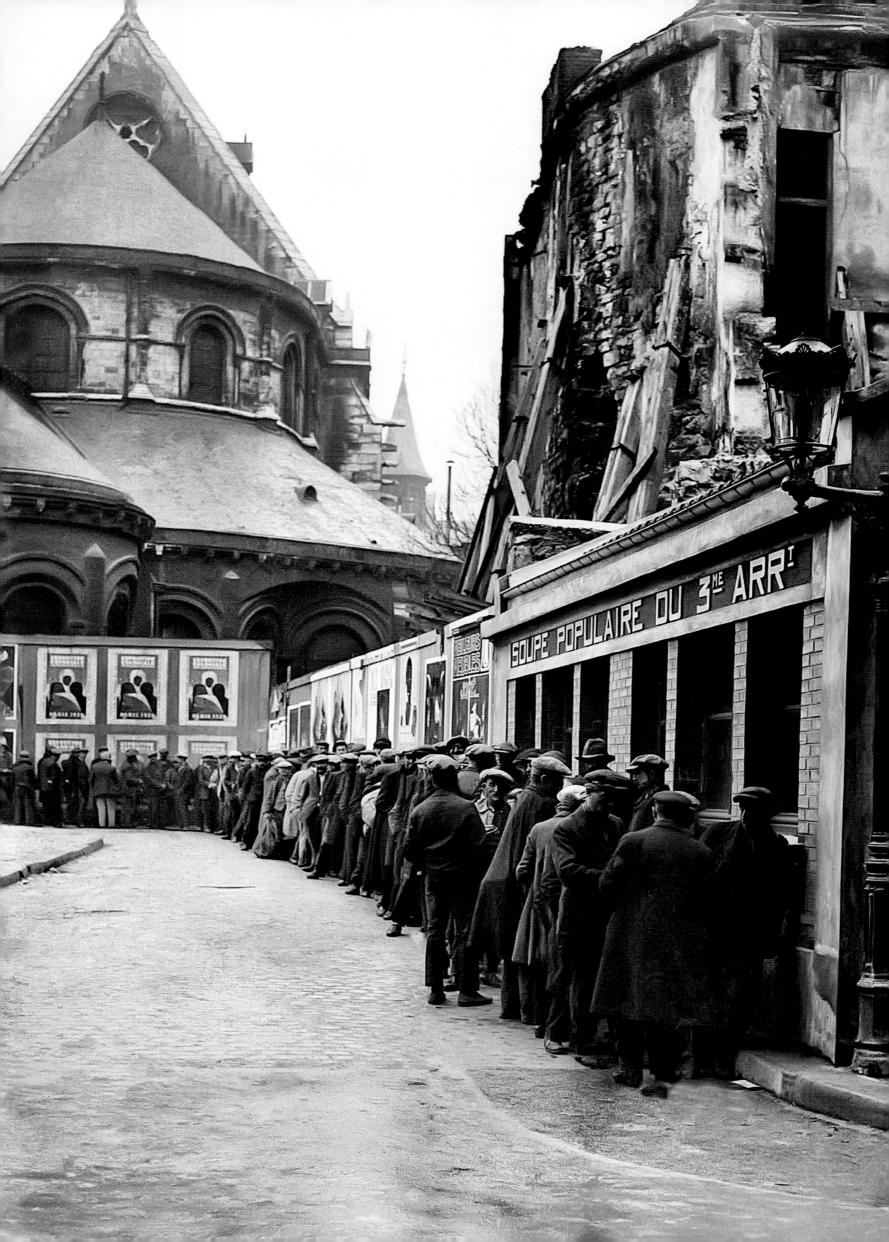

ion.

ômeurs à la soupe populaire près de
glise Saint-Eustache (2ᵉ arr.). Image de la
se de 1929 qui, avec son lot de chômage,
hausses de prix, touche les milieux popu-
res. Le principe des soupes populaires sera
ris, entre autres structures et associations,
r les Restos du Cœur de Coluche.
mécontentement latent annonce les
urs événements de 1936, 1929.

e unemployed at a soup kitchen near
e church of Saint-Eustache (2nd arr.):
image of the 1929 Depression with its
mbination of rising prices and a shrinking
market. Various groups and charities have
ived the soup kitchen idea in more recent
es, most famously the comedian Coluche
th his "Restos du Cœur" in the late 1980s.
e unrest stirred by the Depression would
d to the events of 1936, 1929.

Arbeitslose vor der Suppenküche bei der
Kirche Saint-Eustache (2. Arrondissement).
Ein typisches Bild aus der Wirtschaftskrise
von 1929, von der die einfachen Leute
durch Arbeitslosigkeit und steigende Preise
besonders betroffen waren. Das Prinzip
der Suppenküchen wurde in jüngerer Zeit
von anderen Organisationen aufgegriffen,
darunter den »Restos du Cœur« (Restaurants
des Herzens) des Komödianten Coluche.
In der latenten Unzufriedenheit kündigten
sich bereits die Ereignisse des Jahres 1936
an, 1929.

↓
Denise Bellon

*Taudis dans un bidonville de la banlieue
de Paris, 1936.*

*Hovels in a shanty town on the outskirts of
Paris, 1936.*

*Wohnbaracke in einem Elendsviertel
in einem Vorort von Paris, 1936.*

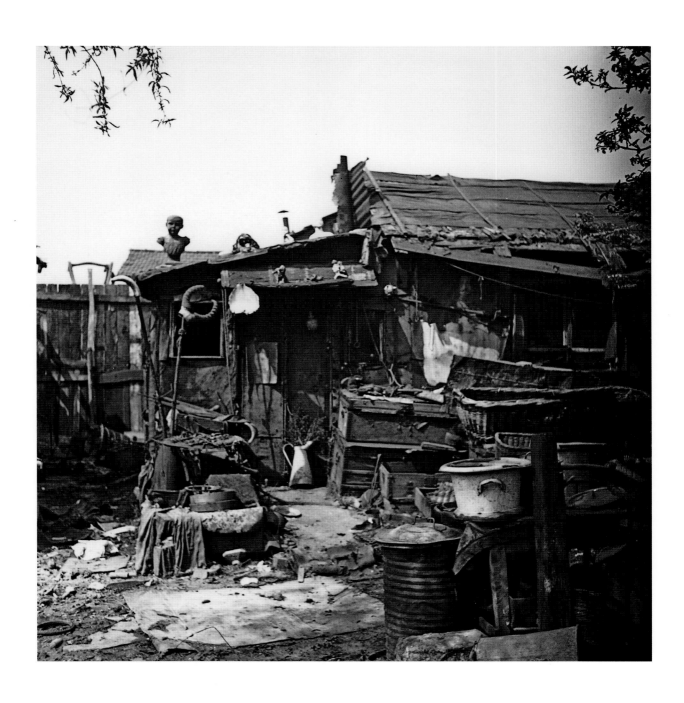

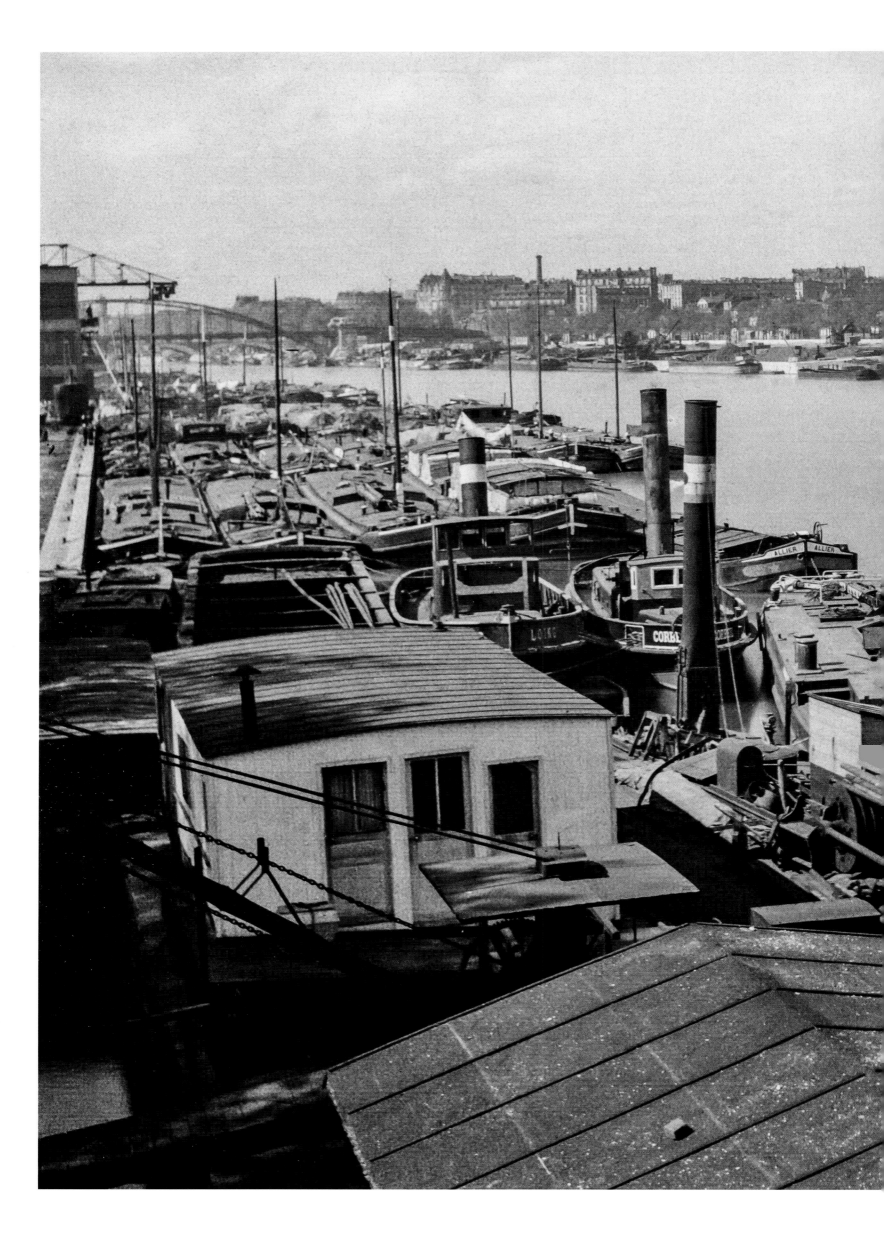

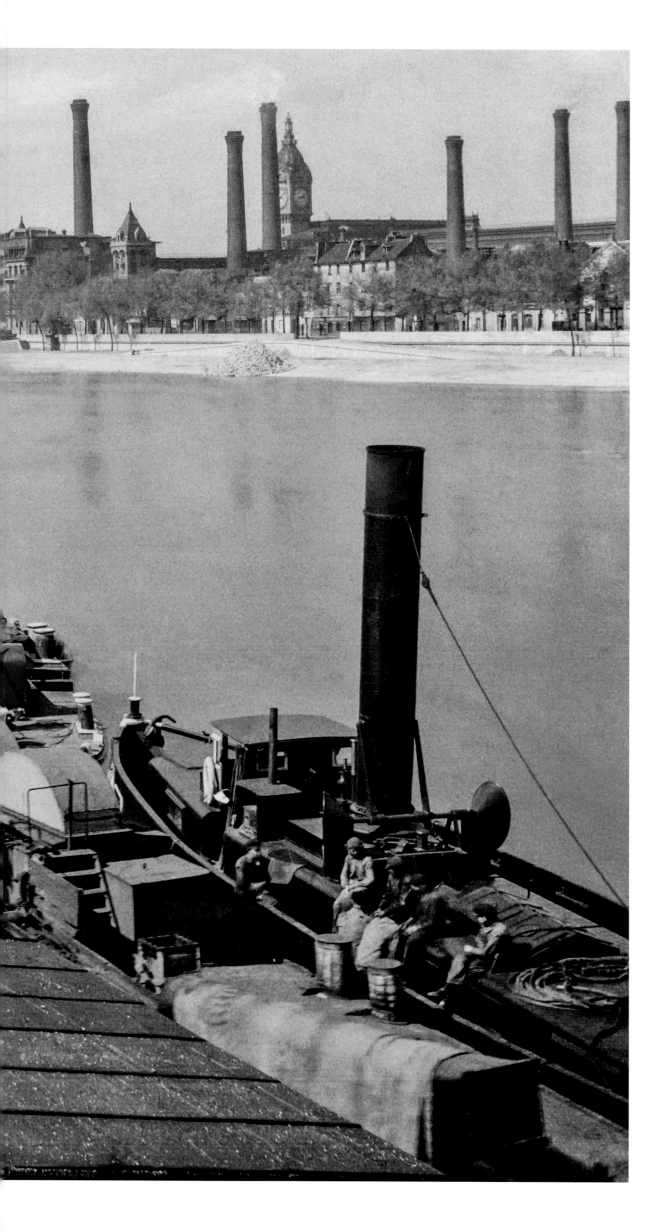

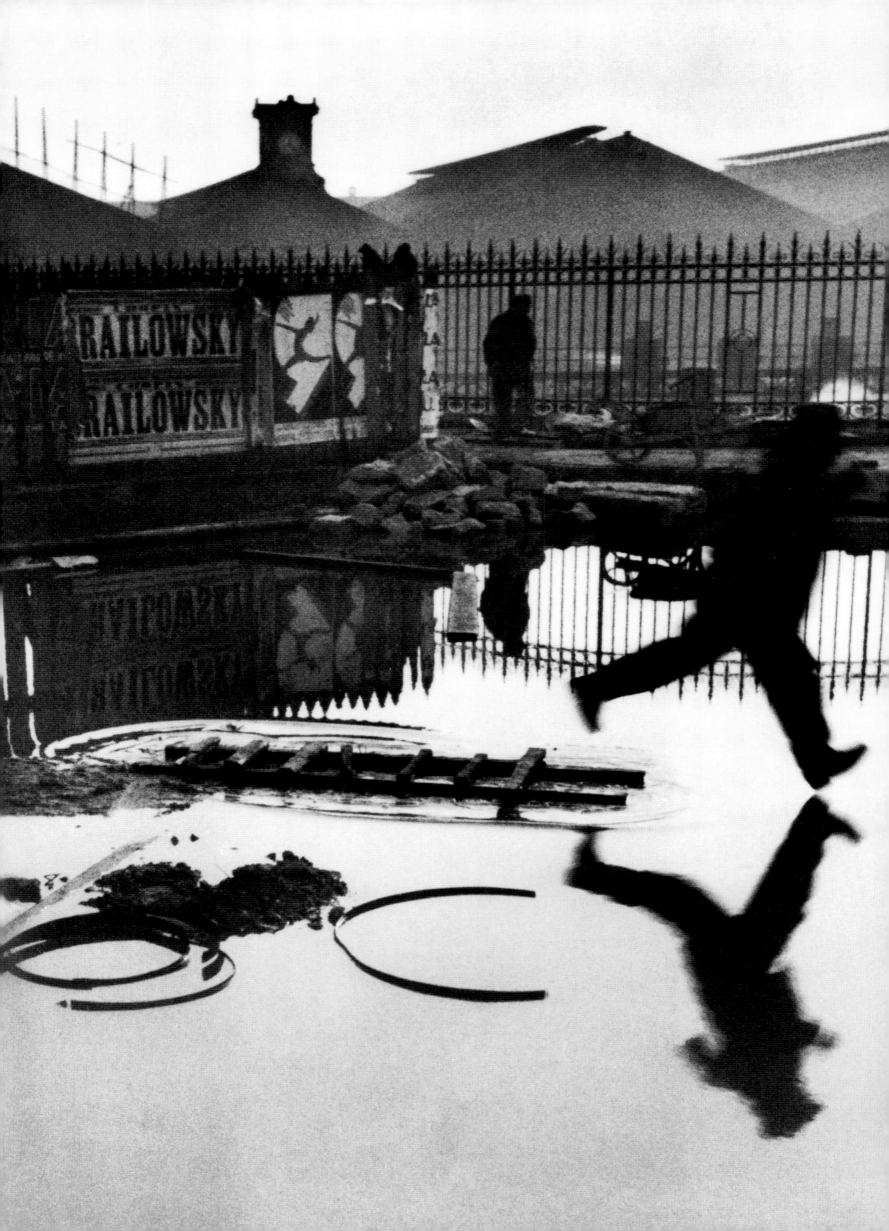

À la recherche du temps perdu,
Marcel Proust, 1913–1927

ri Cartier-Bresson

*rière la gare Saint-Lazare. Cette photo-
hie de Cartier-Bresson prise sur le pont
l'Europe est caractéristique de l'influence
éaliste qui marque le photographe à cette
que et surtout de ce fameux « instant
isif » à la précision extraordinaire.*

*oter, l'étonnant rapprochement entre
age de l'affiche d'une danseuse au fond
image et le geste de l'homme, 1932.*

*ind the Gare Saint-Lazare. This photograph
en by Cartier-Bresson from the Pont de
rope is indicative of his Surrealist influ-
s at the time. Above all, it illustrates his
ous idea of the "decisive moment", and
tremendous precision that this implies.
e the remarkable parallel between the
cer on the poster in the background and
movement of the man in front of it, 1932.*

Hinter der Gare Saint-Lazare. Diese Foto-
grafie von Cartier-Bresson, die auf dem
Pont de l'Europe entstanden ist, zeigt
exemplarisch den Einfluss des Surrealismus,
der den Fotografen zu dieser Zeit prägte.
Das gilt besonders für diesen berühmten
»entscheidenden Augenblick«, den er mit
außergewöhnlicher Präzision erfasste. Man
beachte die erstaunliche Parallele zwischen
der Tänzerin auf dem Werbeplakat im Hin-
tergrund und der Bewegung des Mannes im
Vordergrund, 1932.

p. 206/207
Auguste Léon

*Port d'Austerlitz (13ᵉ arr.). Une vision
d'un Paris encore industrialisé comme en
témoignent les cheminées autour de l'horloge
de la gare de Lyon ainsi que l'important
trafic fluvial. Au fond, le viaduc d'Austerlitz,
30 avril 1920.*

*Port d'Austerlitz (13th arr.). Here we see
a Paris that was still industrial, as indicated
by the chimneys around the clock tower
of the Gare de Lyon and the heavy river
traffic. The Austerlitz viaduct can be seen
in the background, 30 April 1920.*

*Port d'Austerlitz (13. Arrondissement).
Das Bild zeigt ein Paris, in dem es noch eine
Industrie gab, wie man an den Schorn-
steinen rund um den Uhrenturm der Gare
de Lyon erkennt, aber auch an dem regen
Schiffsverkehr auf der Seine. Im Hintergrund
der Viaduct d'Austerlitz, 30. April 1920.*

↓
André Kertész

Dans un bistrot, 1927.

In a bistro, 1927.

In einem Bistro, 1927.

↘
Marcel Bovis

Avenue des Gobelins. L'un des nombreux musiciens des rues qui sillonnaient la capitale, vendant, le plus souvent, ces fameux «petits formats», chansons imprimées que la foule reprenait en chœur, 1927.

Avenue des Gobelins. One of the many street musicians who wandered round the capital, usually selling printed booklets of the songs for the crowds to sing along, 1927.

Avenue des Gobelins. Einer der unzähligen Straßenmusikanten, die durch die Stadt zogen und meist die berühmten »Kleinformate« verkauften, gedruckte Lieder, die von den Umstehenden im Chor gesungen wurden, 1927.

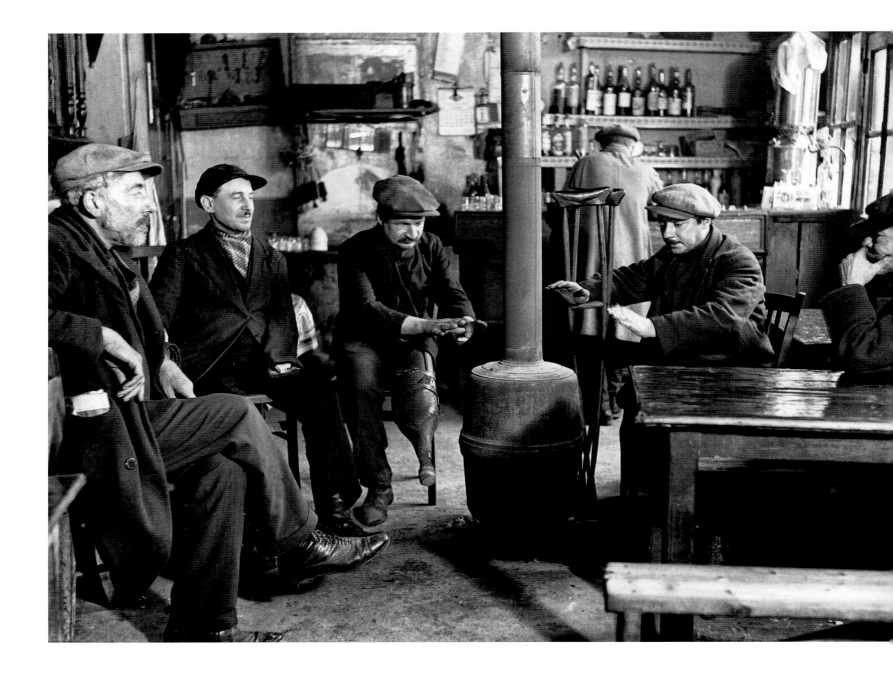

Boudu sauvé des eaux, *Jean Renoir,*
1932

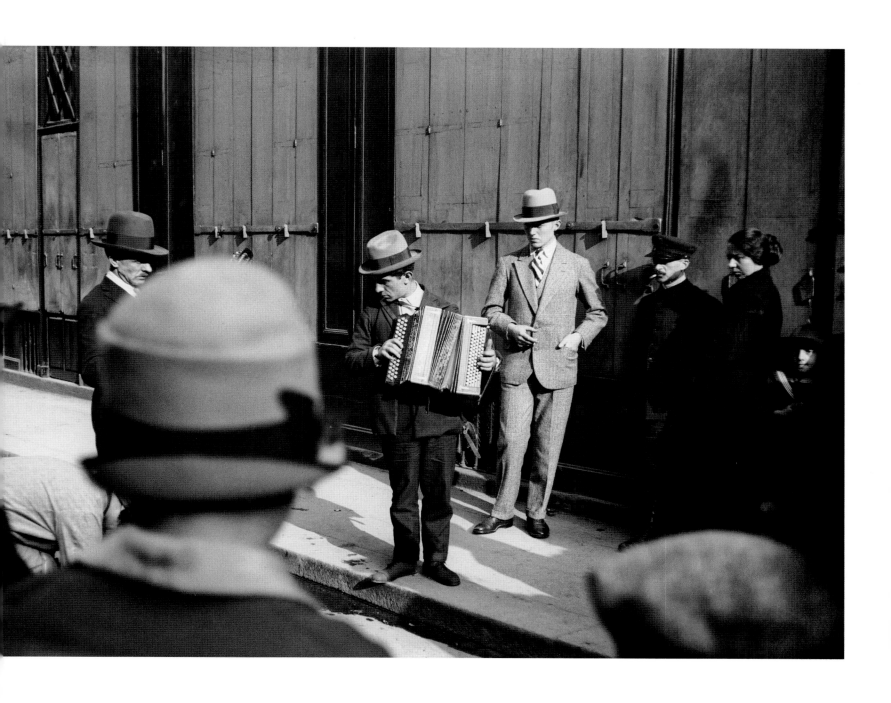

↓
Anon.

Inauguration de l'Exposition coloniale.
Succès colossal pour cette reconstitution
du temple d'Angkor Vat sur le site du bois
de Vincennes. «L'univers, à votre intention,
se ramasse en cent cinquante hectares…
Les longitudes se compriment, les latitudes
n'ont plus de largeur…» (Jean de la
Veyrie, L'Intransigeant, 7 mai 1931),
1931.

Inauguration of the Exposition Coloniale.
This partial recreation of the temple complex
of Angkor Wat in the Bois de Vincennes was
a huge success. "The world is laid out before
you, compressed into one hundred and fifty
hectares. … Longitudes grow compact and
latitudes no longer have any width"
(Jean de la Veyrie, L'Intransigeant,
7 May 1931), 1931.

Eröffnung der Kolonialausstellung. Die hier
zu sehende Rekonstruktion des Tempels von
Angkor Wat auf dem Ausstellungsgelände
im Bois de Vincennes war ein Riesenerfolg.
»Die ganze Welt ist zu Ihrer Verfügung auf
150 Hektar versammelt … Die Längengrade
sind gestaucht, die Breiten haben keine
Breite mehr …« (Jean de la Veyrie,
in: L'Intransigeant, 7. Mai 1931), 1931.

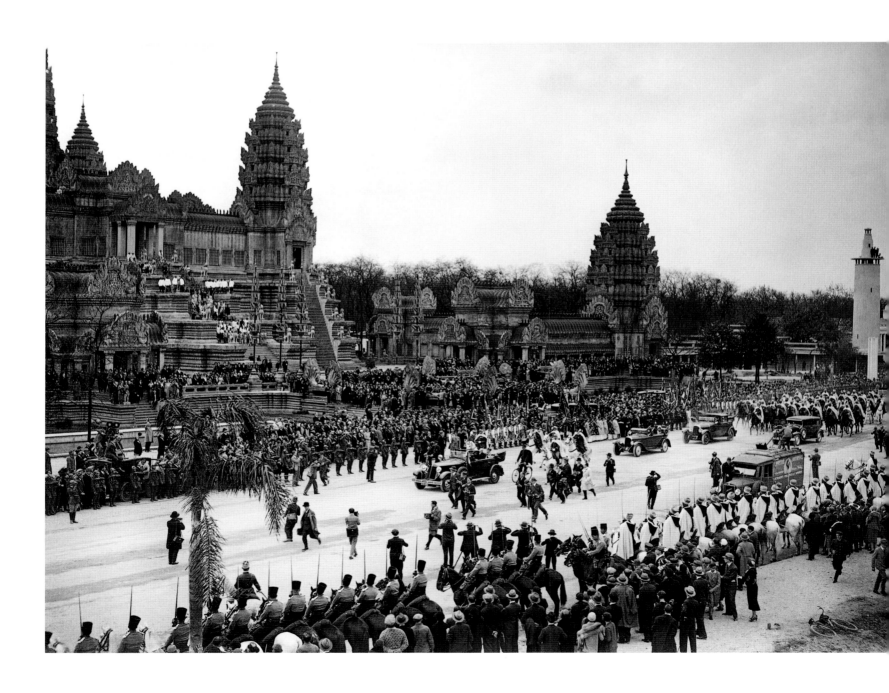

non.

*a fontaine du Cactus,
xposition coloniale, 1931.*

*he Cactus Fountain at the Exposition
oloniale, 1931.*

*er Kaktusbrunnen, Kolonialaus-
ellung, 1931.*

non.

*e Théâtre d'eau et le Lotus, fontaine
onumentale de l'Exposition coloniale, 1931.*

*he Water Theatre and the Lotus,
monumental fountain at the Exposition
oloniale, 1931.*

*Vasserspiel und Lotus, Monumentalbrunnen
er Kolonialausstellung, 1931.*

214

*« Et donc je suis une Américaine et j'ai vécu la moitié de
ma vie à Paris, pas la moitié qui m'a faite, mais la moitié
pendant laquelle j'ai fait ce que j'ai fait. »*

*"And so I am an American and I have lived half my life
in Paris, not the half that made me but the half in which
I made what I made."*

*» So bin ich also eine Amerikanerin und habe mein halbes
Leben in Paris verbracht, nicht die Hälfte, die mich
geformt hat, sondern die Hälfte, in der ich gemacht habe,
was ich gemacht habe. «*

GERTRUDE STEIN, 1936

cques-Henri Lartigue

s Dolly Sisters. Un duo qui eut son heure
célébrité avec sa nouvelle danse « The
ty dig» qui enflamma l'Olympia, 1927.

e Dolly Sisters. A duo who enjoyed their
oment in the limelight with their new
nce, "The Dirty Dig", which drove the
dience at the Olympia crazy, 1927.

e Dolly Sisters. Das Duo erlangte
rühmtheit mit seinem neuen Tanz
he Dirty Dig«, der das Publikum des
ympia begeisterte, 1927.

↑

Jacques-Henri Lartigue

*Solange David. « Ah ! Les femmes de Lartigue !
C'est clair, il les aime d'un certain genre, avec
les lèvres exagérées et les ongles rouge sang.
C'est son goût, et c'est la mode. En quoi,
il est éperdument "de son temps" »
(Bertrand Poirot-Delpech, 1992), 1929.*

*Solange David. "Ah! Lartigue's women!
It's obvious that he likes them a certain way,
with exaggerated lips and blood-red nails.
That is his taste and that is the fashion.
Which makes him madly 'of his times'."
(Bertrand Poirot-Delpech, 1992), 1929.*

*Solange David. »Ah! Die Frauen von
Lartigue! Dass er sie irgendwie liebt mit ihren
übertriebenen Lippen und ihren blutroten
Nägeln, ist offenkundig. Das ist ganz nach
seinem Geschmack und ist in Mode. Damit
ist er ganz und gar ‚ein Kind seiner Zeit'«
(Bertrand Poirot-Delpech, 1992), 1929.*

Henri Manuel

Cabaret féminin Le Monocle, boulevard Edgar-Quinet. À Montparnasse comme à Montmartre, les boîtes de lesbiennes connaissent une vogue sans pareille, traduisant l'évolution des mœurs et bénéficiant d'une grande tolérance, sans date.

Le Monocle, a female cabaret on Boulevard Edgar-Quinet. In both Montparnasse and Montmartre, lesbian nightclubs enjoyed an unprecedented vogue that reflected changing morals and growing tolerance, undated image.

Frauen-Kabarett Le Monocle, Boulevard Edgar-Quinet. In Montparnasse wie in Montmartre erlebten Lesbenkneipen einen beispiellosen Aufschwung, was die veränderten gesellschaftlichen Normen widerspiegelt und auf ein insgesamt tolerantes Klima verweist, undatiert.

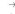

Anon.

L'abbé Bethléem déchire des journaux indécents devant un kiosque à journaux à Paris, vers 1930.

Abbot Bethléem tears up "indecent" newspapers in front of a newsstand in Paris, circa 1930.

Abt Bethléem zerreißt unanständige Zeitungen vor einem Zeitungskiosk in Paris, um 1930.

Anon.

Pique-nique au bois de Boulogne, 1936–1937.

Picnicking in the Bois de Boulogne, 1936/1937.

Picknick im Bois de Boulogne, 1936/1937.

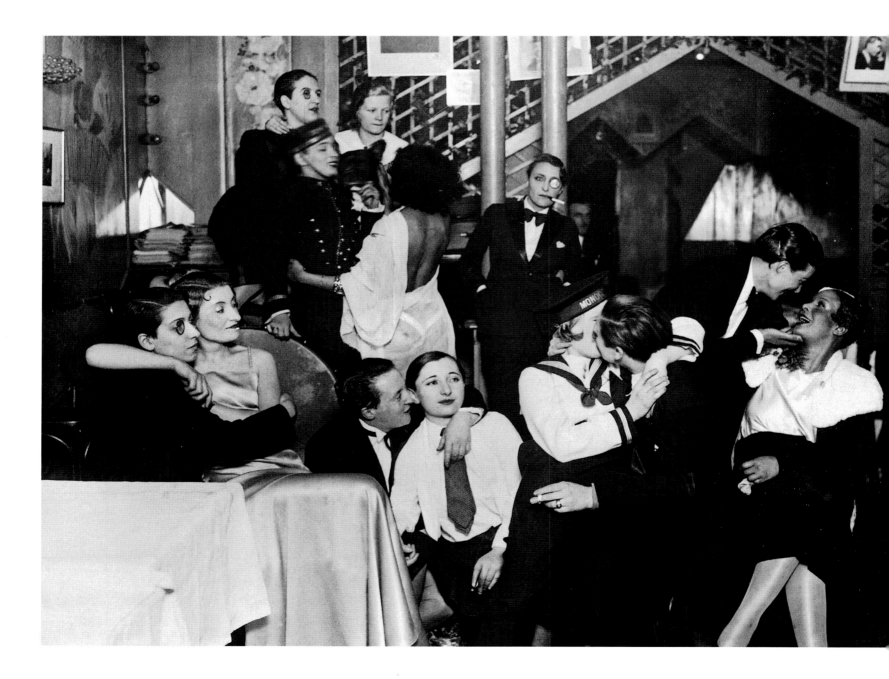

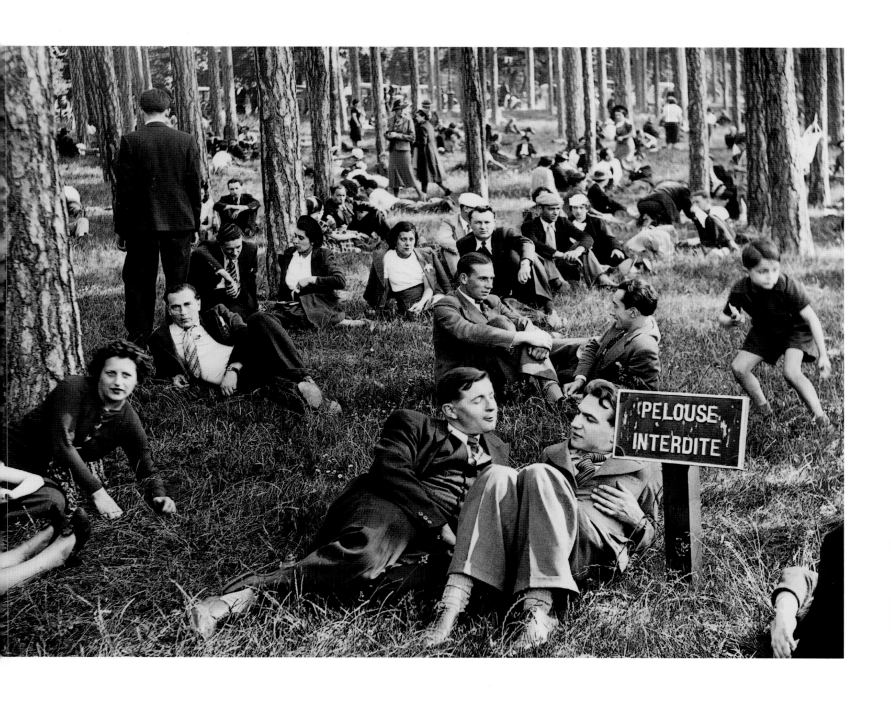

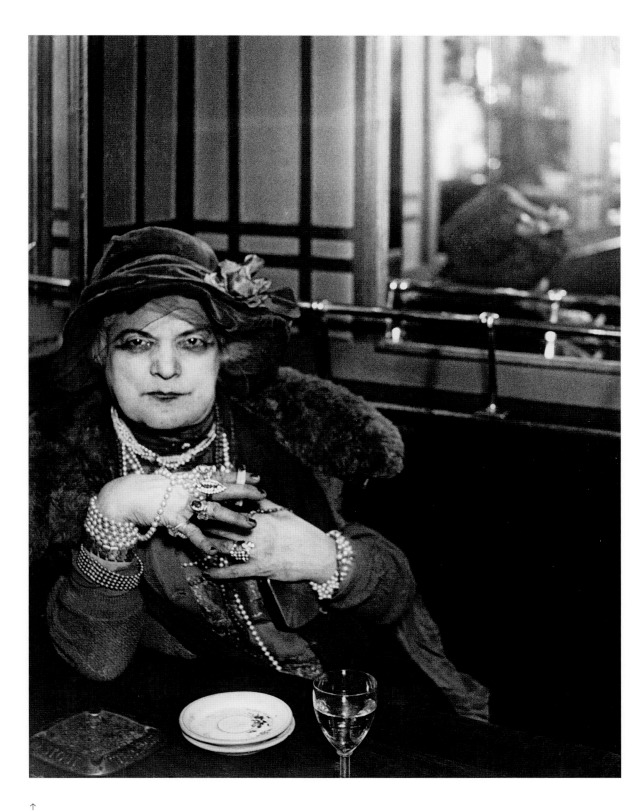

↑
Brassaï

La môme Bijou. Au Bar de la Lune à Montmartre. « Cette prostituée septuagé- naire, qui répond au nom de "Bijou" et qui semble échappée d'un cauchemar de Baudelaire, est célèbre dans les boîtes de Montmartre. » (Brassaï, Paris de Nuit, 1932). *« Un nombre de bijoux inégalable bardaient son buste : broches, médaillons, colliers, fer- moirs, sautoirs – un arbre de Noël croulant de guirlandes, constellé d'étoiles rutilantes et des bagues ! Plus d'une douzaine… Comme un entomologiste découvrant un insecte rare, monstrueusement beau, je fus frappé par cette apparition fantastique, surgie de la nuit : la créature que j'avais débusquée était sans doute la reine de la faune nocturne de Montmartre. »* (Brassaï, Le Paris secret des années 30, 1976), 1932.

La Môme Bijou. At the Bar de La Lune in Montmartre. "This seventy-year-old prostitute who answers to the name of 'Bijou' and who seems to have come straight out of one of Baudelaire's nightmares, is famous in the clubs of Montmartre." (Bras- saï, Paris by Night, 1932). "Her bosom was covered with an incredible quantity of jewel- lery: brooches, lavaliers, chokers, clips, chains — a veritable Christmas tree of garlands, of glittering stars! And rings! She wore more than a dozen… I was struck by this fantastic apparition that had sprung up out of the night, like an entomologist who discovers a rare and monstrously beautiful insect. I had discovered what had to be the queen of Montmartre's nocturnal fauna." (Brassaï, The Secret Paris of the 30's, 1976), 1932.

Môme Bijou. In der Bar de la Lune in Mont- martre. »Diese siebzigjährige Prostituierte, die auf den Namen ‚Bijou' hörte und einem Albtraum Baudelaires entsprungen scheint, ist in den Kneipen von Montmartre eine echte Berühmtheit.« (Brassaï, Paris de Nuit, 1932). »Von ihrem Hals baumelte eine Menge unglaublicher Schmuckstücke: Broschen, Medaillons, Colliers, Schließen, lange Halsketten – ein wahrer Christbaum mit Girlanden, übersät mit funkelnden Sternen und Ringen! Mehr als ein Dutzend … Wie ein Naturforscher, der ein seltenes, monströs schönes Insekt entdeckt, war ich ergriffen von dieser fantastischen, aus dem nächtlichen Dunkel hervorgekommenen Erscheinung: Das Wesen, das ich da aufgestöbert hatte, war sicherlich die Königin der nächtlichen Fauna von Montmartre.« (Brassaï, Le Paris secret des années 30, 1976), 1932.

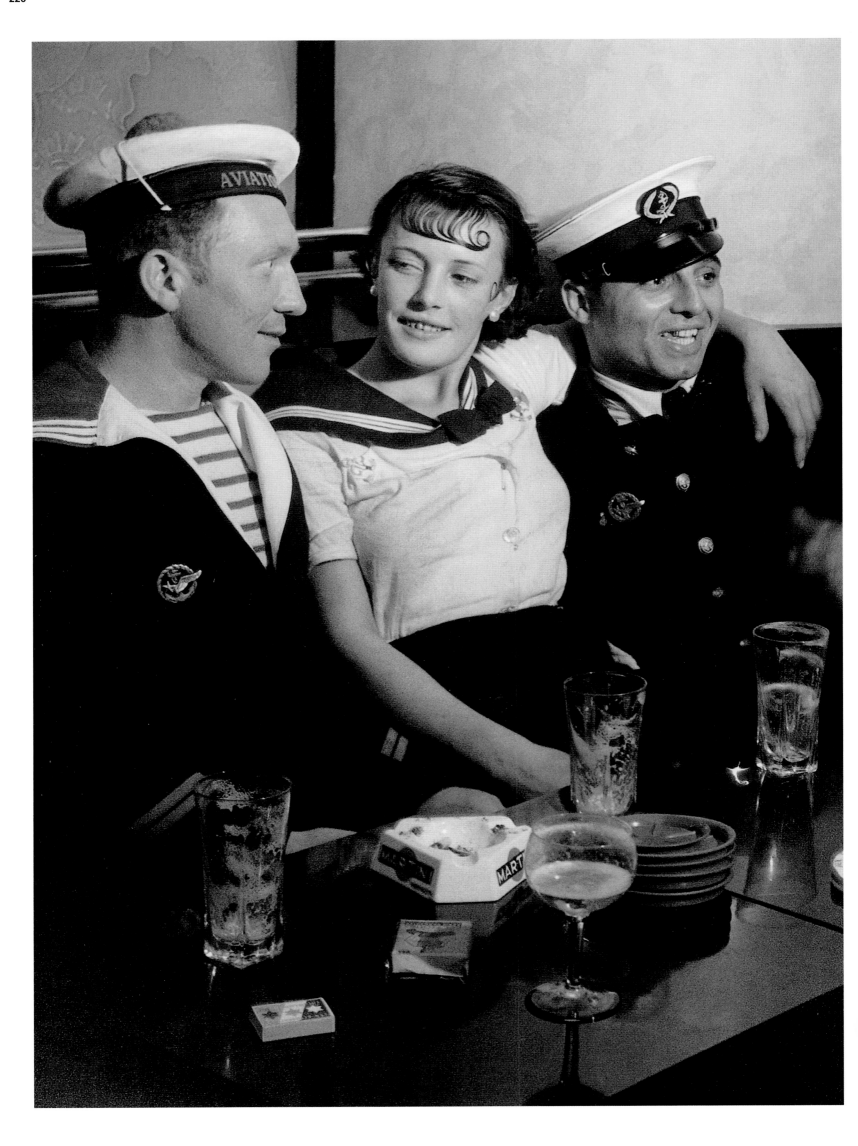

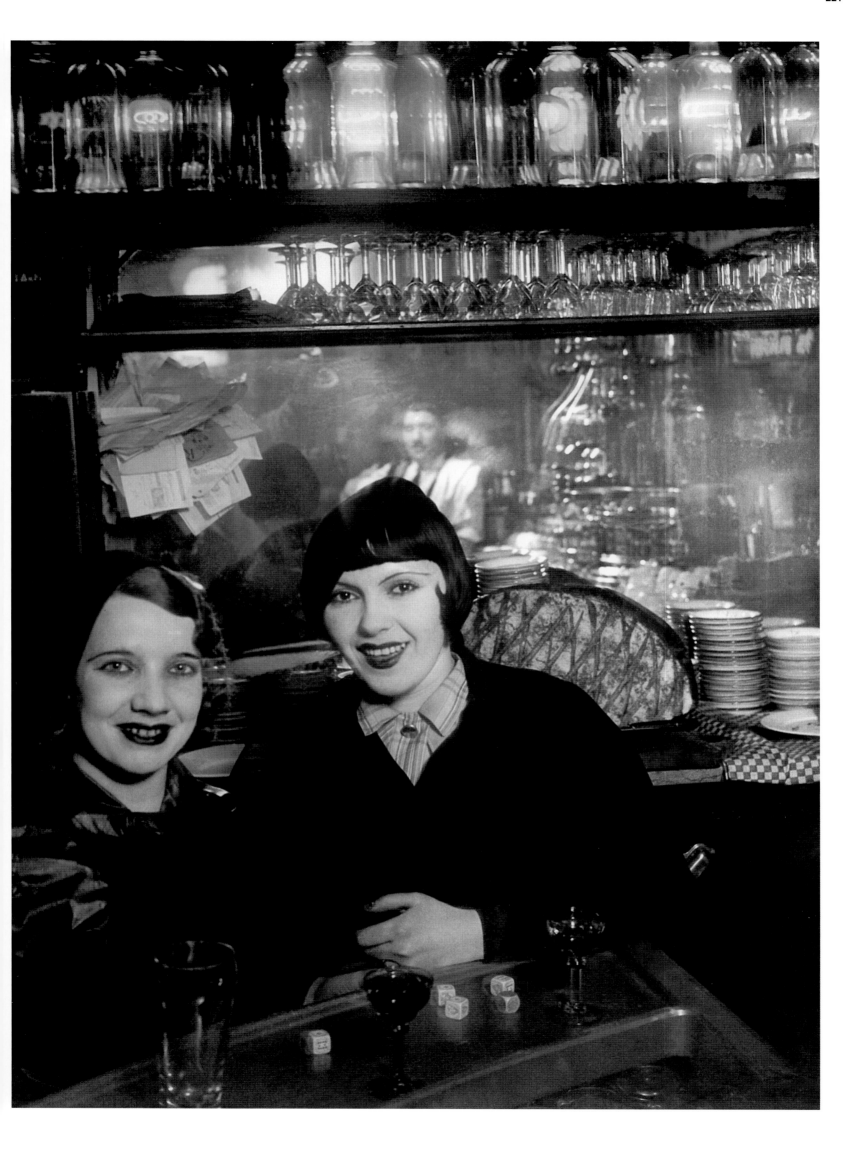

p. 220
Brassaï

Conchita et les gars de la marine. Danseuse réputée à la fête foraine, place d'Italie. «La baraque où dansait Conchita ne désemplissait pas. Comme médusés, les hommes rôdaient autour d'elle… Après l'ultime représentation… une véritable escorte la conduisait à un café proche de la place d'Italie. Conchita était aux anges. En ces jours du printemps de 1933, elle était une petite reine à la tête de son armée.» (Brassaï, Le Paris secret des années 30, 1976), vers 1933.

Conchita and the boys from the Navy. Conchita was a renowned dancer at the fair on Place d'Italie. "The booth where Conchita danced was never empty. Men milled around it as though under some kind of spell… After the final turn… a crowd of escorts accompanied her to a café near the Place d'Italie. Conchita was in seventh heaven. In those spring days of 1933, she was a queen at the head of her army." (Brassaï, The Secret Paris of the 30's, 1976), circa 1933.

Conchita und die Jungs von der Marine. Eine bekannte Tänzerin auf dem Jahrmarkt an der Place d'Italie: »Die Bude, in der Conchita tanzte, war immer brechend voll. Wie gebannt schlichen die Männer um sie herum … Nach der letzten Vorstellung … wurde sie von einer regelrechten Eskorte zum nächsten Café an der Place d'Italie geleitet. Conchita war selig. An diesen Frühlingstagen des Jahres 1933 war sie eine kleine Königin an der Spitze ihrer Truppen.« (Brassaï, Le Paris secret des années 30, 1976), um 1933.

p. 221
Brassaï

Filles de joie dans un bar, boulevard de Rochechouart (18e arr.), vers 1932.

Prostitutes on Boulevard de Rochechouart (18th arr.), circa 1932.

Freudenmädchen in einer Bar am Boulevard de Rochechouart (18. Arrondissement), um 1932.

→
Brassaï

Deux voyous de la bande à Albert, quartie d'Italie. «Les gens du milieu se singularisaie par leur habillement, fiers de montrer qui i étaient. Le port d'une casquette extra-plate tirée sur les yeux, était pour eux aussi oblig toire que le port du huit-reflets à l'homme monde.» (Brassaï, Le Paris secret des anné 30, 1976), 1932–1933.

Members of big Albert's gang, Place d'Italie "Members of the underworld, proud of showing off, also set themselves apart by th dress. An extra-flat cap worn down over th eyes was as necessary for them as a society gentleman's polished top hat." (Brassaï, Th Secret Paris of the 30's, 1976), 1932/1933.

Zwei Gauner der Albert-Bande, Quartier d'Italie. »Die Leute aus dem Milieu fielen durch ihre Kleidung auf; sie waren stolz zu zeigen, wer sie waren. Das Tragen einer tie ins Gesicht gezogenen Schiebermütze gehö dazu wie der satinbezogene Hut zu einem Mann von Welt.« (Brassaï, Le Paris secret des années 30, 1976), 1932/1933.

Paris de nuit, Brassaï, *Paul Morand, 1932*

« Ils considéraient mes photographies "surréalistes", car elles révélaient un Paris fantomatique, irréel, noyé dans la nuit et le brouillard. Or le surréalisme de mes images ne fut autre que le réel rendu fantastique par la vision. Je ne cherchais qu'à exprimer la réalité, car rien n'est plus surréel. »

"They considered my photos 'Surrealist' because they revealed a ghostly, unreal Paris bathed in night and fog. But the Surrealism of my photos was nothing more than the real rendered fantastical by vision. I sought only to express reality; nothing is more Surreal."

»Man betrachtete meine Fotografien, als ‚surrealistisch', weil sie ein geisterhaftes, irreales, in Nacht und Nebel getauchtes Paris zum Vorschein brachten. Der Surrealismus meiner Bilder war aber nichts anderes als das durch die Sichtweise fantastisch gewendete Wirkliche. Ich wollte nur die Realität zum Ausdruck bringen, denn nichts ist surrealer als sie.«

BRASSAÏ

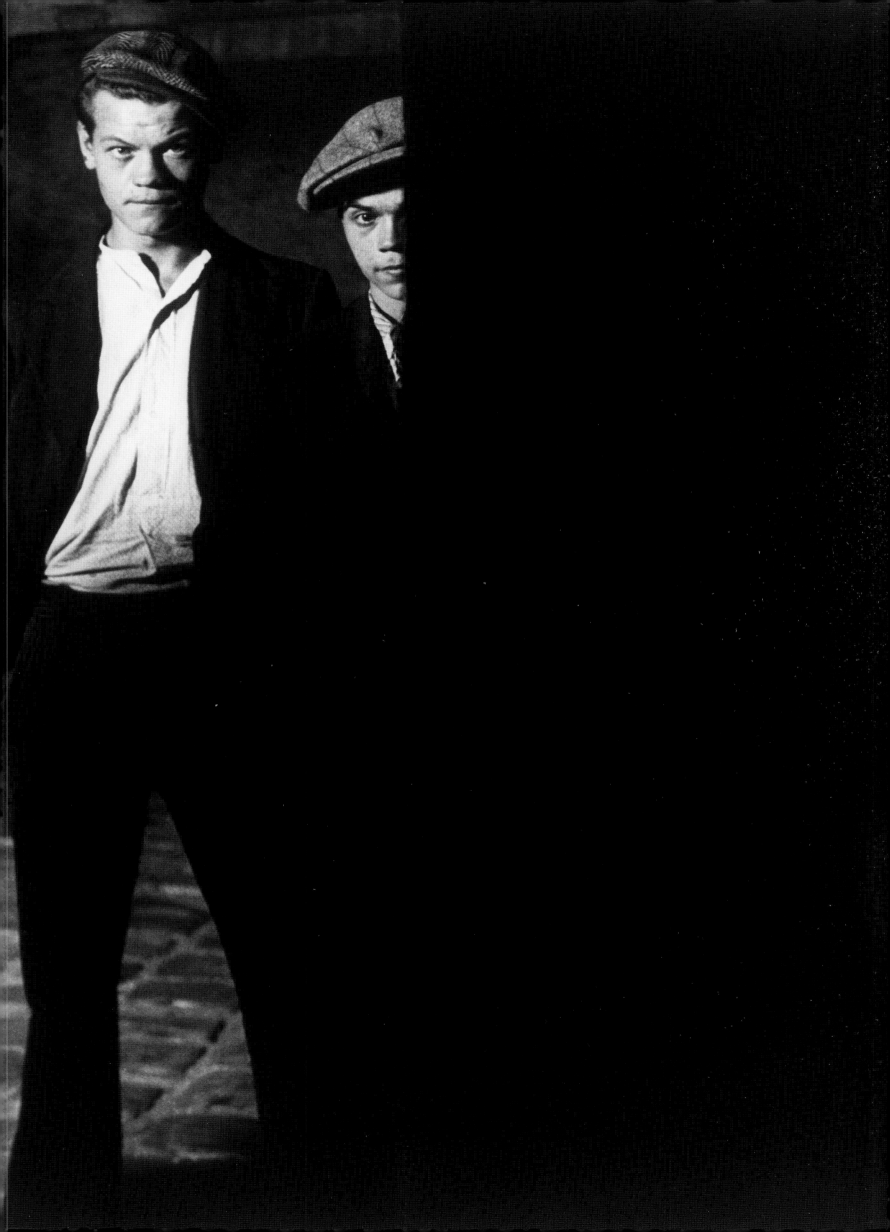

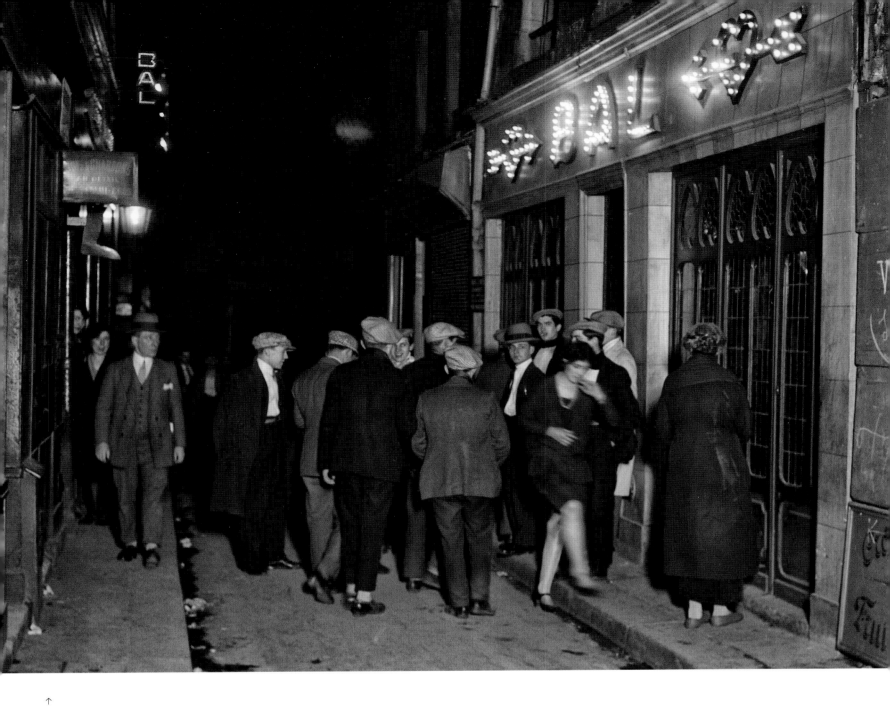

↑

André Kertész

Après le bal, 1926.

After the ball, 1926.

Nach dem Ball, 1926.

→

André Kertész

*Fête à Montparnasse à l'occasion de la
création du premier ballet futuriste, 1929.*

*Celebration in Montparnasse after the
première of the first futurist ballet, 1929.*

*Fest in Montparnasse anlässlich
der Gründung des ersten futuristischen
Balletts, 1929.*



p. 226/227
Brassaï

*Kiki de Montparnasse et ses amies,
1932.*

*Kiki de Montparnasse and her friends,
1932.*

*Kiki de Montparnasse und ihre
Freundinnen, 1932.*

« *Quel immense Paris ! Il y faudrait une vie entière pour l'explorer à nouveau !
Ce Paris, dont moi seul avait la clé, se prête mal à une visite… ; c'est un Paris qui
doit être vécu, qui doit être senti jour par jour sous mille formes différentes de
torture, un Paris qui vous pousse dans le corps comme un cancer, et qui grandit,
grandit, jusqu'à ce qu'il vous ait dévoré.* »

"*Such a huge Paris! It would take a lifetime to explore it again. This Paris, to which
I alone had the key, hardly lends itself to a tour …; it is a Paris that has to be lived,
that has to be experienced each day in a thousand different forms of torture, a Paris
that grows inside you like a cancer, and grows and grows and grows until you are
eaten away by it.*"

» *Wie riesig ist Paris! Man bräuchte ein ganzes Leben, um es noch einmal zu erkunden.
Dieses Paris, für das ich allein den Schlüssel hatte, bietet sich kaum für eine Stadttour
an …; es ist ein Paris, das man leben muss, das man jeden Tag erfahren muss in
tausenderlei Torturen, ein Paris das in einem wächst wie ein Krebsgeschwür, und
wächst, wächst bis man von ihm aufgefressen wurde.* «

HENRY MILLER, ***TROPIC OF CANCER,*** **1934**

Tropic of Cancer,
Henry Miller, 1934

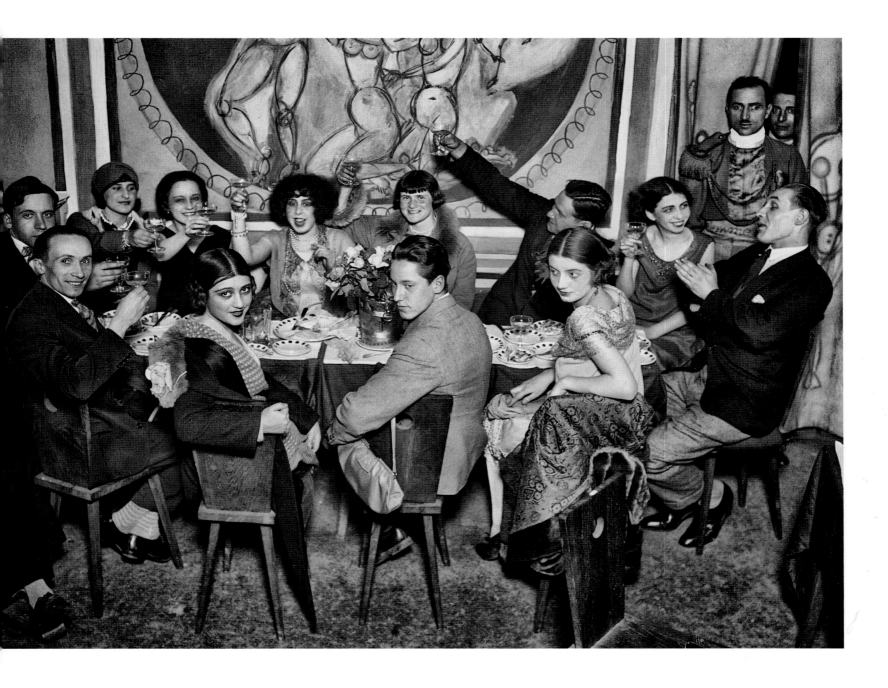

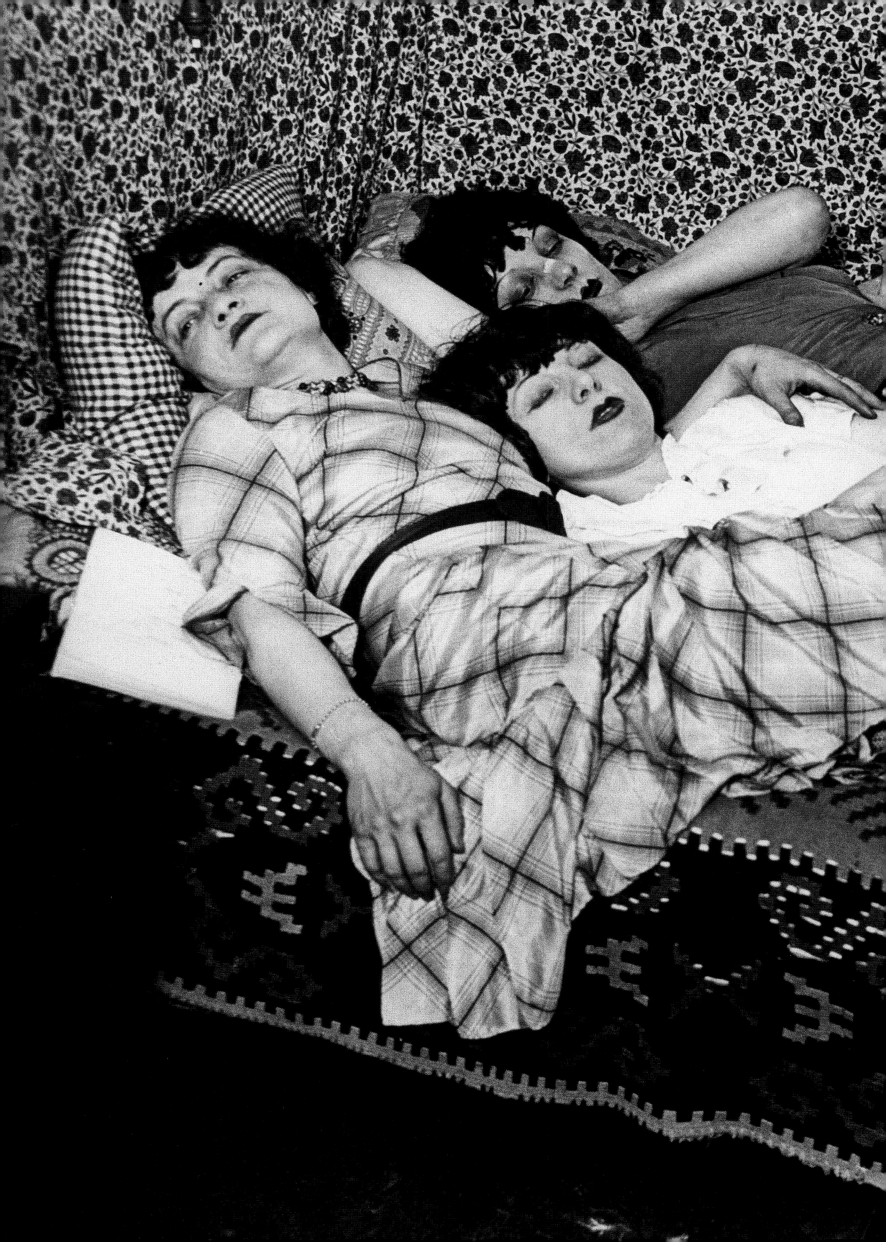

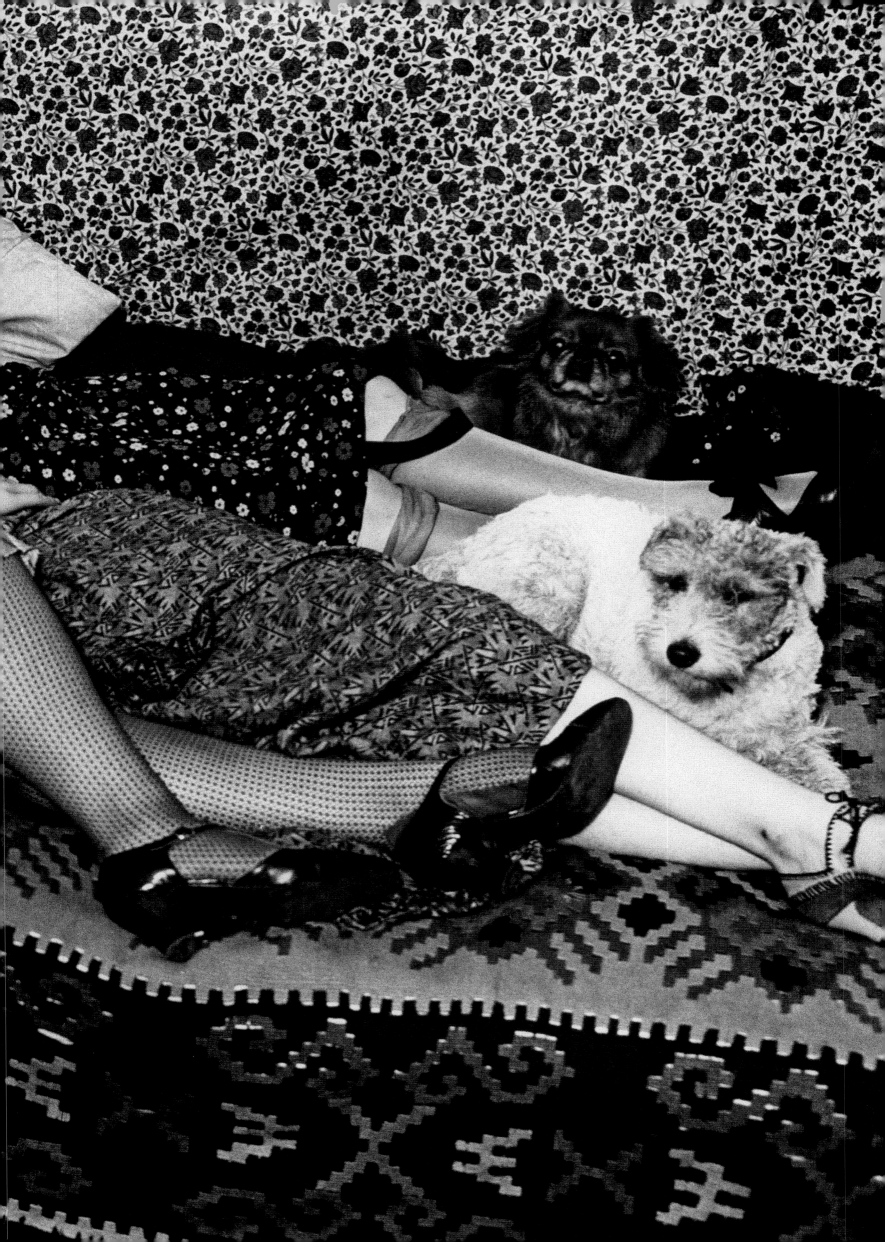

Brassaï

*La danseuse Gisèle à la Boule Blanche
à Montparnasse, vers 1932.*

The dancer Gisèle in Boule Blanche
in Montparnasse, circa 1932.

*Die Tänzerin Gisèle im Lokal La Boule
Blanche in Montparnasse, um 1932.*

Jacques-Henri Lartigue

*Joséphine Baker. Arrivée en 1924 à Paris,
Joséphine Baker, jeune danseuse noire, va
lancer l'année suivante la célèbre* Revue nègre
*dont le succès sera immédiat. Elle soulèvera
colère et enthousiasme par ses rythmes, ses
trémoussements et son apparition, entiè-
rement nue, les reins simplement couverts
d'une ceinture de bananes en interprétant* We
have no bananas, *1927.*

*Josephine Baker. The young black dancer
Josephine Baker came to Paris in 1924 and
launched the* Revue nègre *the following
year, enjoying immediate success. She pro-
voked both enthusiasm and anger with her
rhythms and movements, singing* We Have
No Bananas *naked from the waist up and
with only a belt of bananas below, 1927.*

*Josephine Baker. Die junge schwarze Tänz
rin Josephine Baker war seit 1924 in Paris,
im darauf folgenden Jahr startete sie die
legendäre* Revue nègre, *die sofort ein groß
Erfolg wurde. Sie sorgte für Proteste und
Begeisterungsstürme durch ihre Rhythmen
ihre Verrenkungen und ihr freizügiges Auf-
treten – wenn sie* We have no bananas sar
war sie vollständig nackt und trug nur ein
Bananengürtel um die Hüften, 1927.*

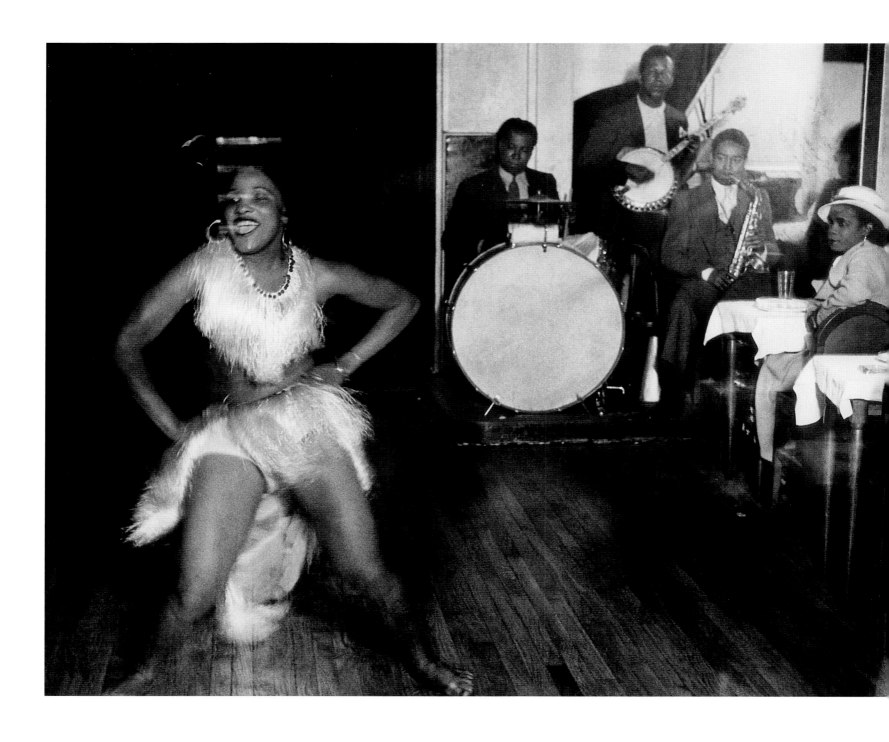

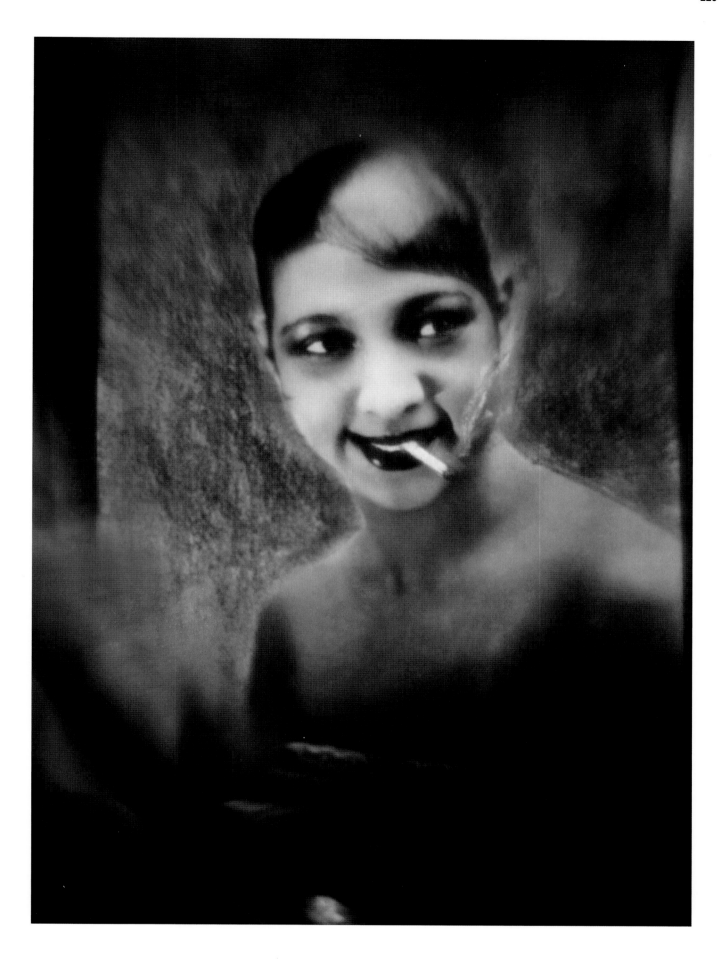

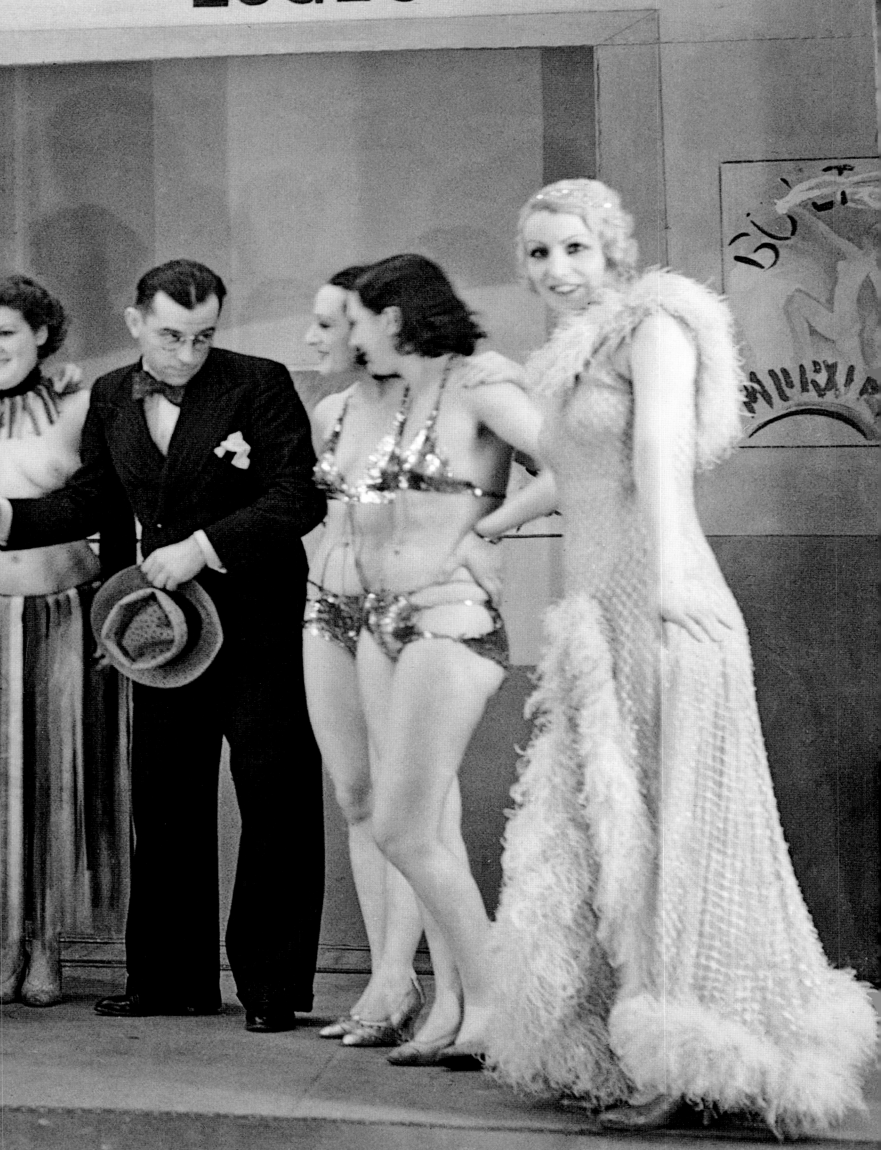

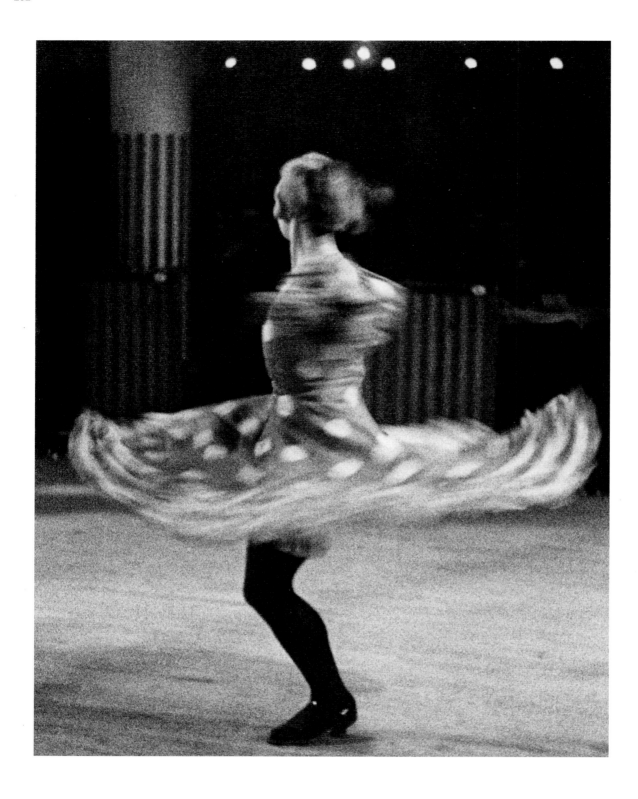

p. 230/231
Anon.

*La troupe de la revue du théâtre
de l'A.B.C, 1937.*

*The troupe of the A.B.C. theatre
revue, 1937.*

*Das Revue-Ensemble des Théâtre
de l'A.B.C., 1937.*

↑
Ilse Bing

*Danseuse de cancan au Moulin Rouge,
1931.*

*Cancan dancer at the Moulin Rouge,
1931.*

*Cancan-Tänzerin im Moulin Rouge,
1931.*

→
Ilse Bing

*Danseuses de cancan au Moulin Rouge,
1931.*

*Cancan dancers at the Moulin Rouge,
1931.*

*Cancan-Tänzerinnen im Moulin Rouge,
1931.*

Les dernières nuits de Paris,
Philippe Soupault, 1928

« *Grâce à elle… la nuit de Paris devenait un domaine inconnu,
un immense pays merveilleux plein de fleurs, d'oiseaux, de regards
et d'étoiles, un espoir jeté dans l'espace.* »

"*Thanks to her … the Parisian night became an unknown domain,
an immense land of wonders full of flowers, birds, glances and stars,
a hope thrown out into space.*"

»*Durch sie … wurden die Pariser Nächte ein unbekanntes Terrain,
ein riesiges, wunderbares Land voll Blumen, Vögeln, Blicken und
Sternen, eine in den Raum geworfene Hoffnung.*«

PHILIPPE SOUPAULT, *LES DERNIÈRES NUITS DE PARIS,* **1928**

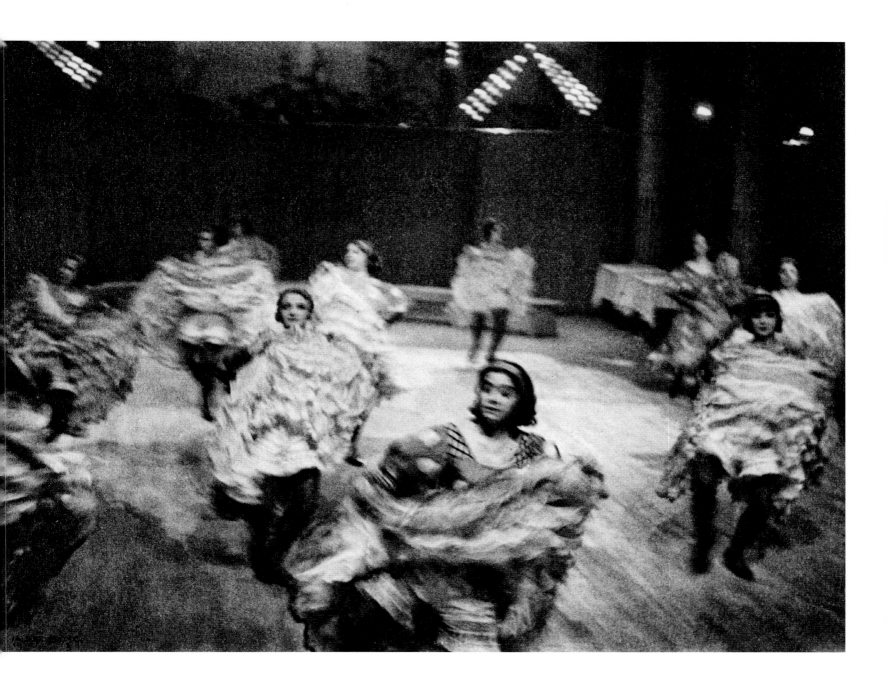

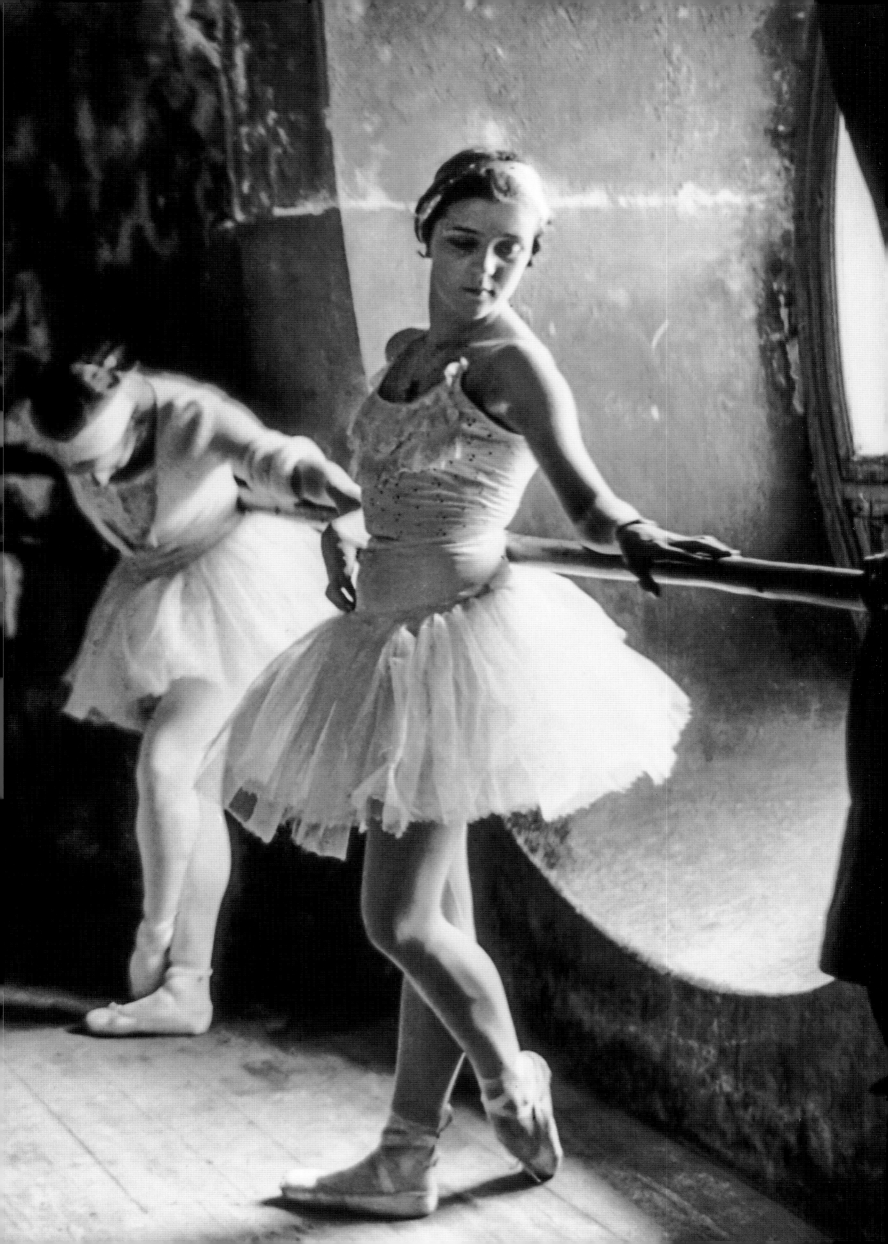

14 Juillet, *René Clair, 1933*

→
Erwin Blumenfeld

Lisa Fonssagrives sur la tour Eiffel, 1939.

Lisa Fonssagrives on the Eiffel Tower, 193

Lisa Fonssagrives auf dem Eiffelturm, 1939

p. 234/235
Alfred Eisenstaedt

Ballerines de l'Opéra. Pendant la répétition du Lac des cygnes, *1930.*

Ballerinas at the Opéra. During a rehearsal for Swan Lake, *1930.*

Tänzerinnen der Oper bei den Proben zu Schwanensee, *1930.*

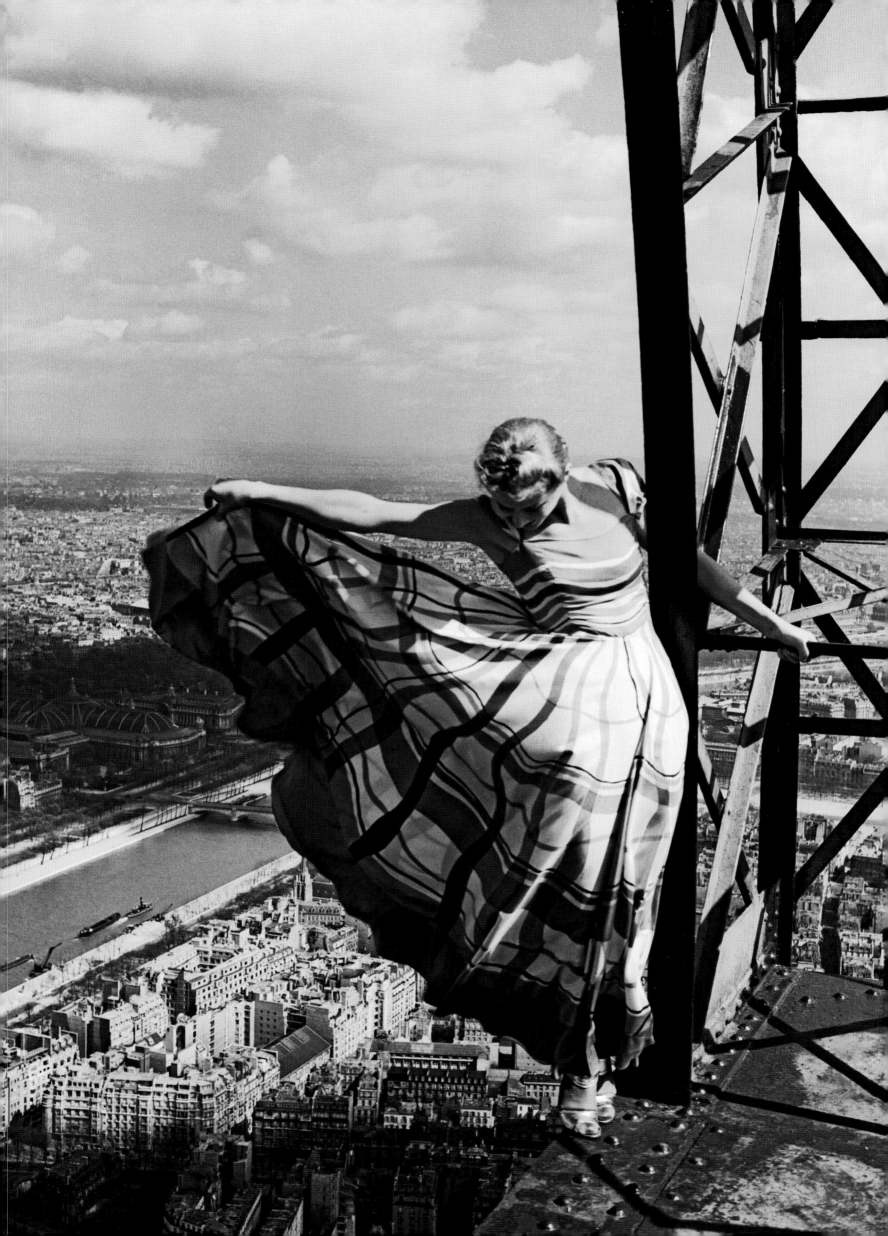

p. 240/241

↑
Boris Lipnitzki

Édith Piaf, 1936.

Léon Gimpel

*Façade illuminée des Galeries
Lafayette, 1933.*

*The illuminated façade of Galeries
Lafayette, 1933.*

*Beleuchtete Fassade der Galeries
Lafayette, 1933.*

→
François Kollar

*Les lumières de la ville. Porté par la prospérité
de l'après-guerre, le boom de la publicité
marque la photo des années trente. Kollar,
chef de studio chez l'imprimeur Draeger,
donne un sens artistique à la « réclame » dans
cette publicité pour Ovomaltine. Son habile
utilisation de la surimpression est à la fois
un hymne à la fée électricité et à ce nouveau
secteur d'activité qu'est la publicité, 1932.*

*City lights. The prosperous post-war years
also saw a boom in advertising, which made
its mark on photography. Kollar was studio
head for the printer Draeger, and gave an
artistic twist to this advert for Ovomaltine.
With his clever use of double exposure, he
celebrated the glamorous effects of electricity
and the new business of advertising, 1932.*

*Die Lichter von Paris. Der Boom der Werbung, den der wirtschaftliche Aufschwung
nach dem Ersten Weltkrieg mit sich brach
prägte auch die Fotografie der 1930er Jahr
Kollar, der das Fotostudio des Druckhaus
Draeger leitete, hat es mit diesem Werbefo
für Ovomaltine verstanden, der »Reklame
eine künstlerische Note zu geben. Durch d
gekonnten Einsatz der Doppelbelichtung
feiert er zugleich die zauberhaften Effekte
Elektrizität und den noch neuen Wirtscha
zweig der Werbung, 1932.*

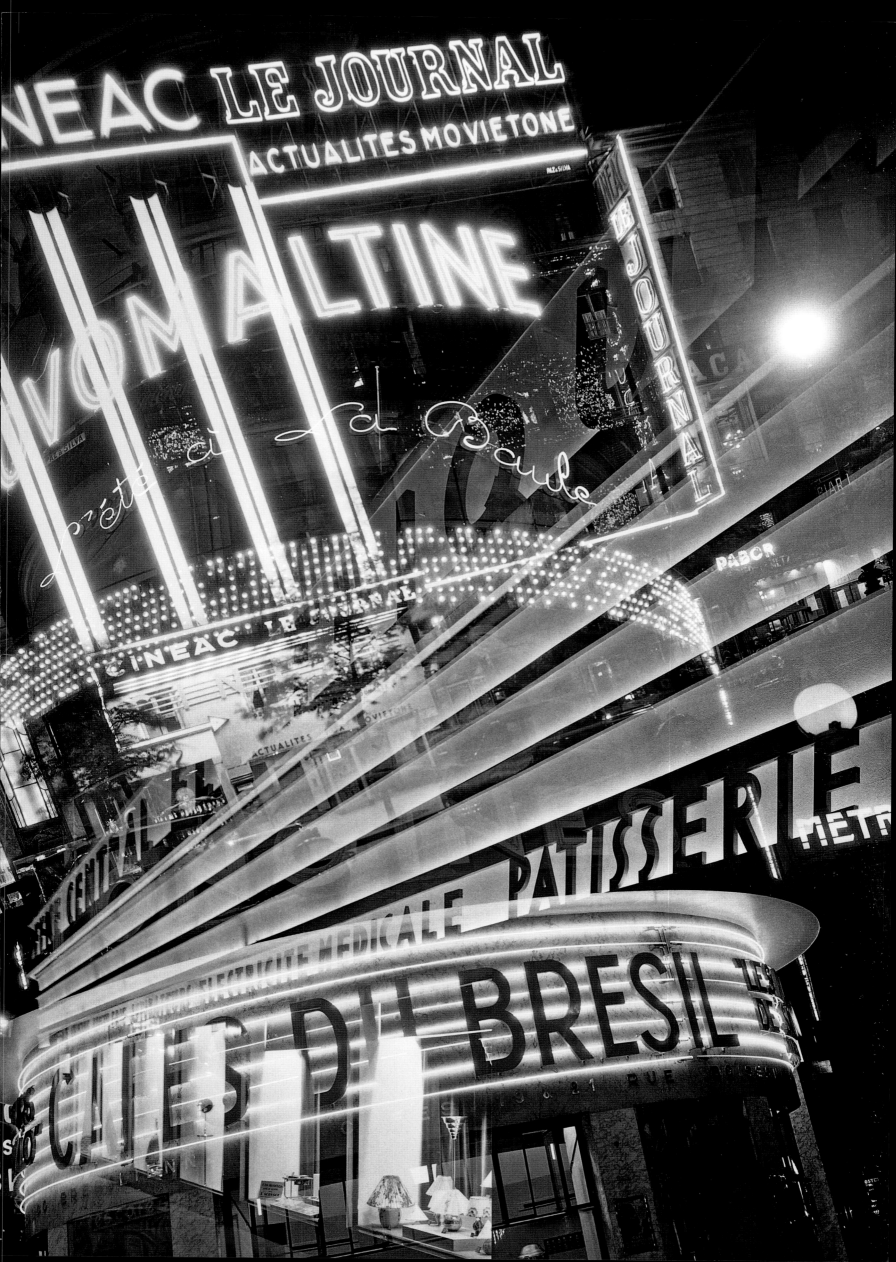

AUX
GALERIES
LAFAYETTE

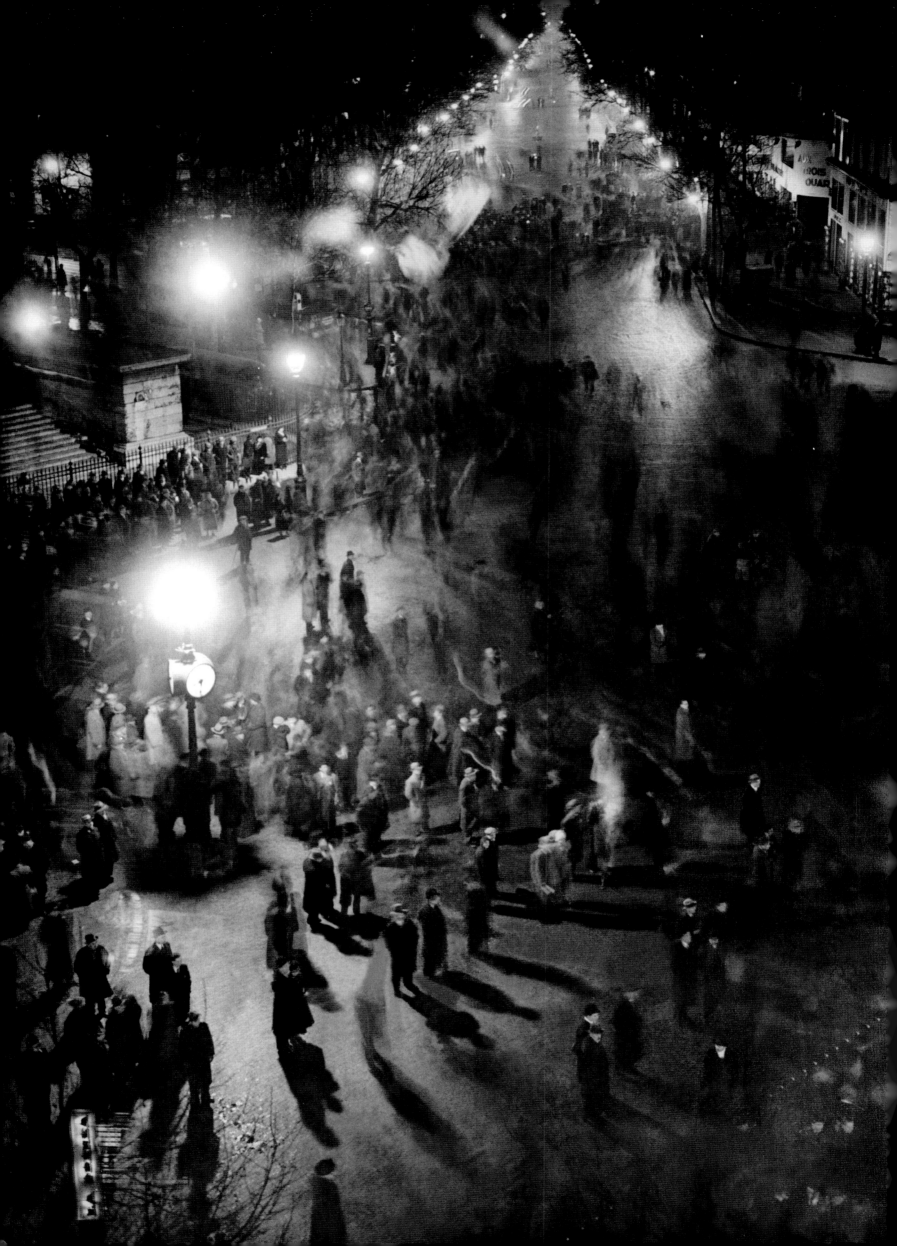

on.

eute place de la Madeleine,
évrier 1934.

ot on Place de la Madeleine,
ebruary 1934.

fruhr auf der Place da
Madeleine, 6. Februar 1934.

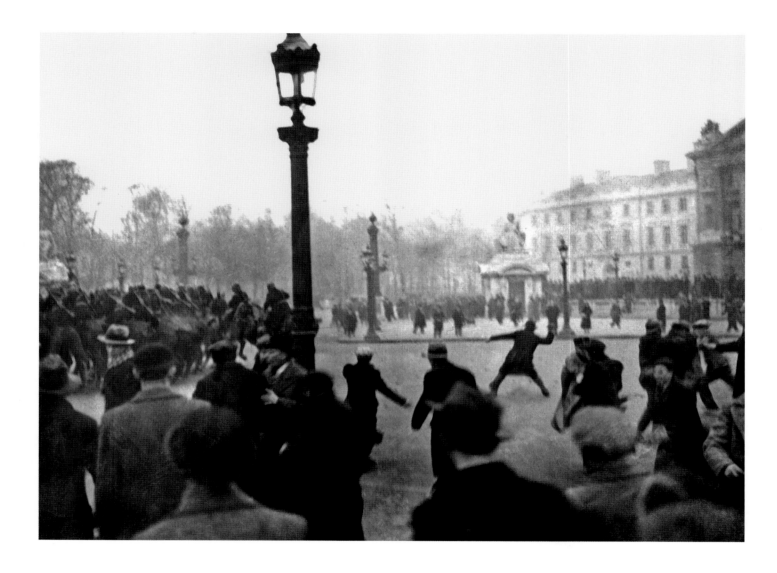

on.

nifestation des ligues de droite, place
a Concorde. Au lendemain de l'affaire
visky, les ligues de droite, qui ont en
mun l'antiparlementarisme, la xéno-
bie et l'antisémitisme, multiplient les
nifestations dans la capitale devant une
ce, relativement passive, dirigée par le
et Jean Chiappe. Le limogeage de celui-ci
décider les ligues à déclencher l'épreuve de
e. Rassemblée place de la Concorde, la
nifestation tourne à l'émeute et le service
rdre doit ouvrir le feu. Une quinzaine
norts et d'innombrables blessés seront
omptés. Cette manifestation entraîne une
tion des partis de gauche qui manifestent
le 12 février, une union des forces républi-
caines qui annonce le futur Front populaire,
6 février 1934.

Demonstration by the right-wing leagues on
Place de la Concorde. The Stavisky financial
scandal was followed by numerous Paris
demonstrations by these right-wing organi-
sations united by anti-parliamentarianism,
xenophobia and anti-Semitism. The police,
headed by the Prefect Jean Chiappe, looked
on almost impassively. When Chiappe was
fired, the leagues decided to assert their
strength. Their demonstration on Place de la
Concorde turned into a riot and the police
were forced to open fire, killing 15 and
wounding many more. On 12 February the
parties of the Left responded with a demon-
stration by the combined Republican forces
in a union that heralded the creation of the
Popular Front, 6 February 1934.

Demonstration der rechten Verbände auf
der Place de la Concorde. Nach der Affäre
Stavisky organisierten die rechten Verbände,
die durchweg antiparlamentarisch, fremden-
feindlich und antisemitisch eingestellt waren,
vermehrt Kundgebungen in der Hauptstadt.
Die Polizei unter der Führung des Präfekten
Jean Chiappe reagierte darauf relativ
zurückhaltend. Seine Ablösung brachte die
Verbände dazu, die offene Machtprobe zu
versuchen. Nachdem sich die Anhänger
der Rechten auf der Place de la Concorde
versammelt hatten, wurde aus der Demonst-
ration ein Aufstand, und die Ordnungskräfte
sahen sich gezwungen, das Feuer zu eröffnen.
Am Ende waren 15 Todesopfer und zahl-
reiche Verletzte zu beklagen. Diese Demons-
tration führte dann auch zu einer Reaktion
bei den linken Parteien, die am 12. Februar
demonstrierten, ein Zusammenschluss der
republikanischen Kräfte, in dem sich schon
der spätere Front Populaire abzeichnete,
6. Februar 1934.

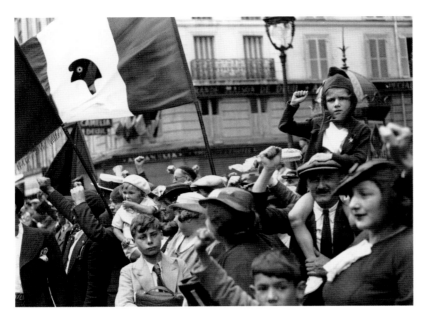

Willy Ronis

Défilé du 14 Juillet, 1936.
Rue Saint-Antoine.

Parade on Bastille Day, 1936.
Rue Saint-Antoine.

Parade zum 14. Juli, 1936.
Rue Saint-Antoine.

→

David Seymour

La grève, 1936. Reportage réalisé pour
le magazine Regards *sur les revendications*
des ouvriers : semaine de 40 heures, congés
payés, conventions collectives.

The Strike, 1936. Report for the magazine
Regards *about the workers' goals: 40-hour*
working week, paid holidays, collective
bargaining.

Der Streik, 1936. Reportage für das Magazin
Regards *über die Forderungen der Arbeiter:*
40-Stunden-Woche, bezahlter Urlaub, Tarif-
verträge.

↓

Anon.

Grévistes occupant l'usine Farman,
juin 1936.

Strikers occupying the Farman factory,
June 1936.

Streikende halten die Fabrik Farman
besetzt, Juni 1936.

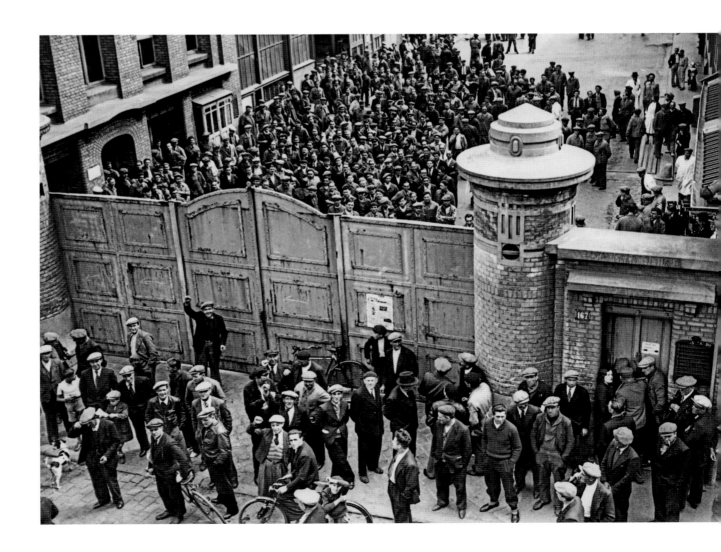

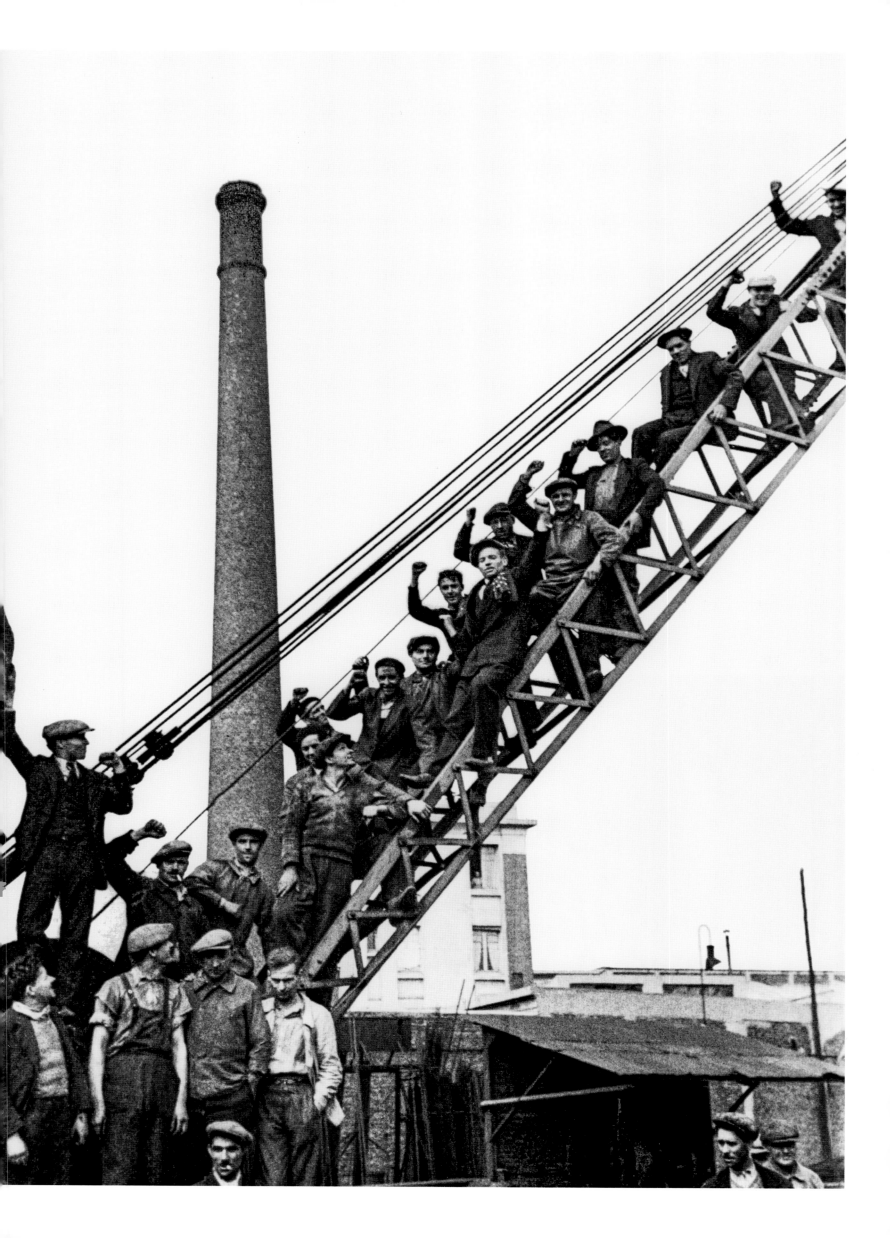

L'Atalante, *Jean Vigo, 1934*

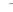

↓
Anon.

Ravitaillement par les femmes des grévistes occupant l'usine. Les hommes occupent les usines et les ateliers vingt-quatre heures sur vingt-quatre ; le rôle des femmes aura une grande importance par le soutien matériel et moral qu'elles apportent à leurs proches, 1936.

Women bring supplies to strikers on a sit-in. The men occupied the factories and work-shops round the clock, and women played a crucial role in providing moral and material support to their loved ones, 1936.

Frauen bringen Verpflegung für die Strei-kenden, die eine Fabrik besetzt halten. Die Männer bewachten Fabriken und Werkstätten rund um die Uhr. Dabei übernahmen die Frauen die wichtige Aufgabe, ihre Angehöri-gen materiell und moralisch zu unterstützen, 1936.

→
Willy Ronis

Prise de parole pendant la grève chez Citroën. Reportage réalisé en mars 1938 pour le magazine Regards. *Willy Ronis retrouvera par hasard, quarante-quatre ans plus tard, Rose, la militante de la photo-graphie. Il en résultera un moyen métrage,* Un voyage de Rose, *où la vieille dame déroule son histoire, 1938.*

Speaking out during the strike at Citroën. Reportage for the magazine Regards *in March 1938. Forty-four years later, quite by chance, Willy Ronis met the activist he had photographed and was inspired to make a film,* Un Voyage de Rose, *in which the elderly lady talks about her past, 1938.*

Ansprache während des Streiks bei Citroën. Willy Ronis machte diese Reportage im März 1938 für die Zeitschrift Regards. *Durch ein Zufall traf er 44 Jahre später noch einmal Rose, die Aktivistin auf dieser Fotografie. Daraus entstand der kurze Dokumentarfilm* Un Voyage de Rose, *in dem die alte Dame ihre Geschichte erzählt, 1938.*

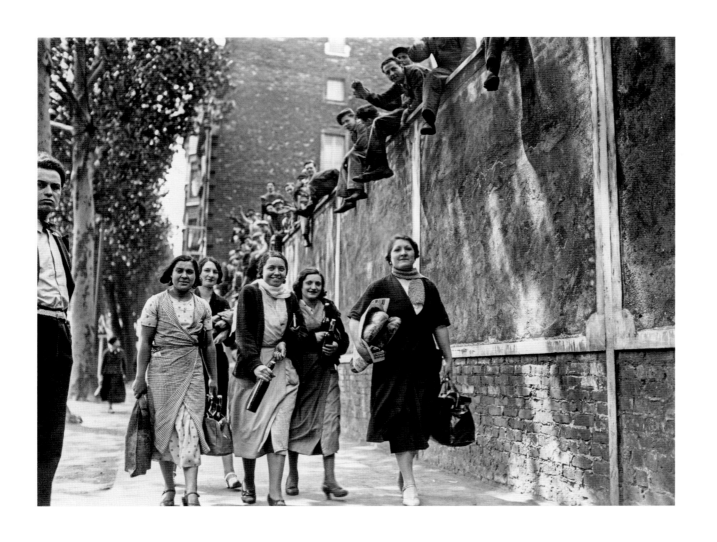

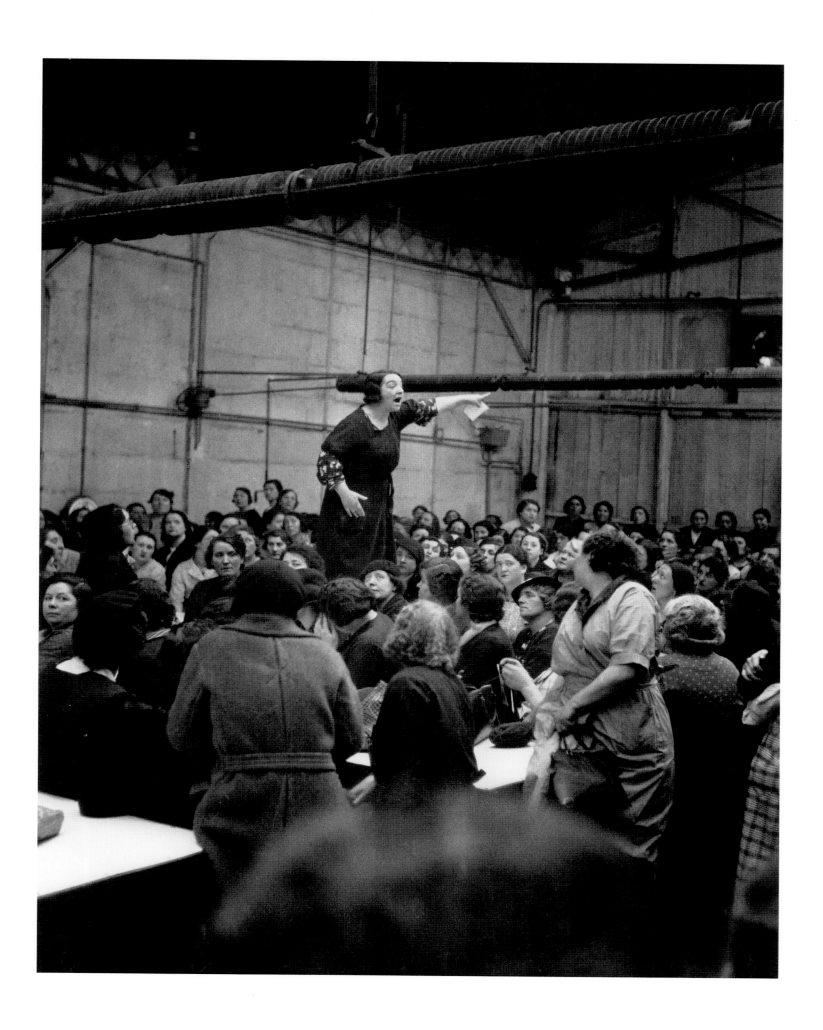

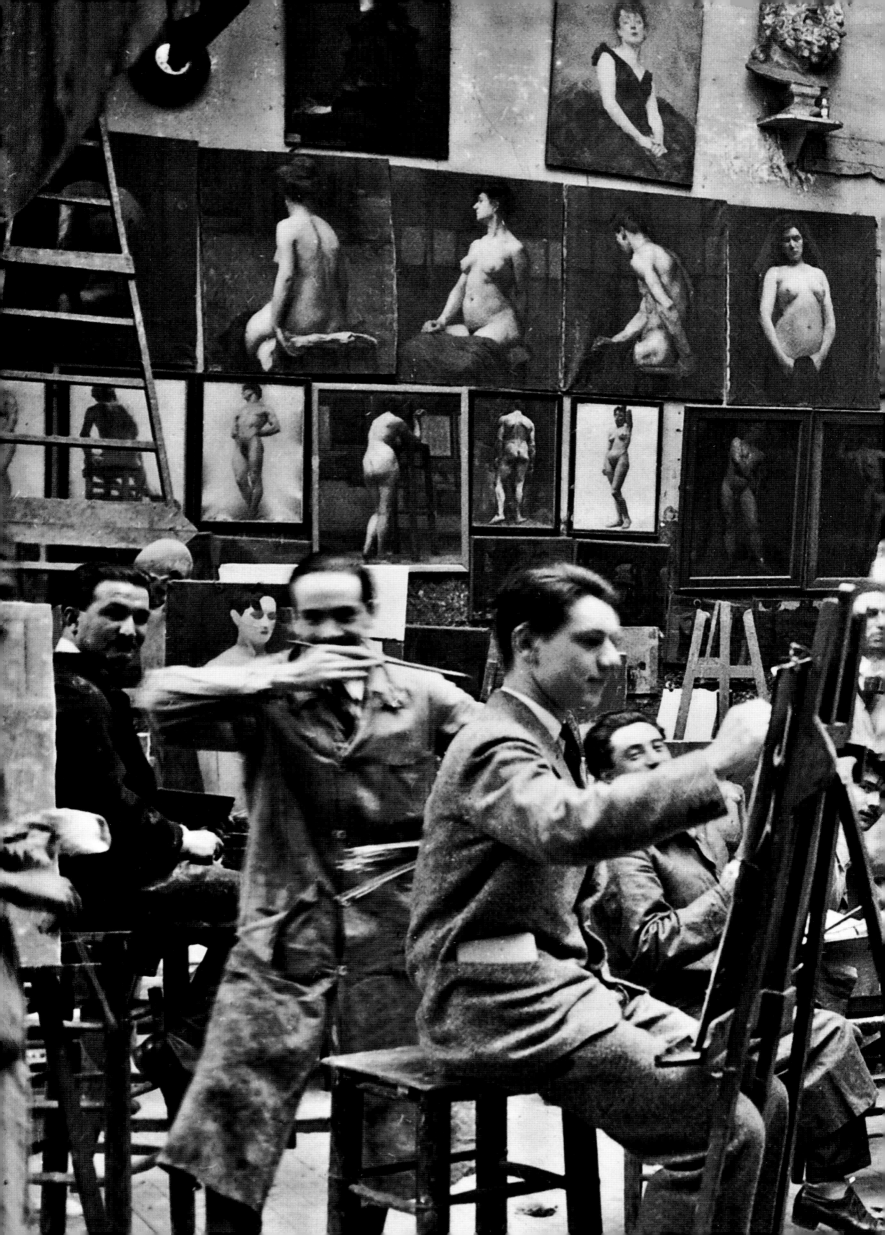

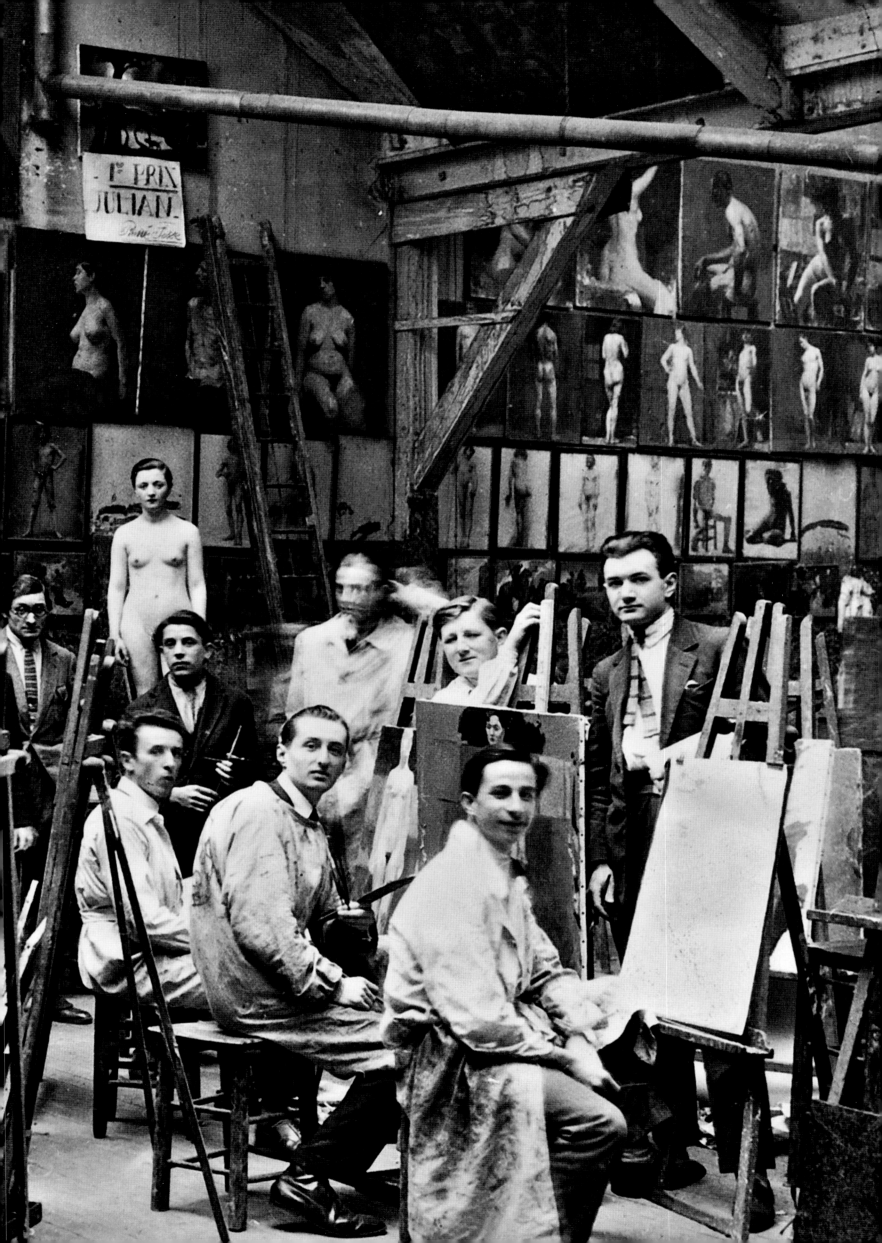

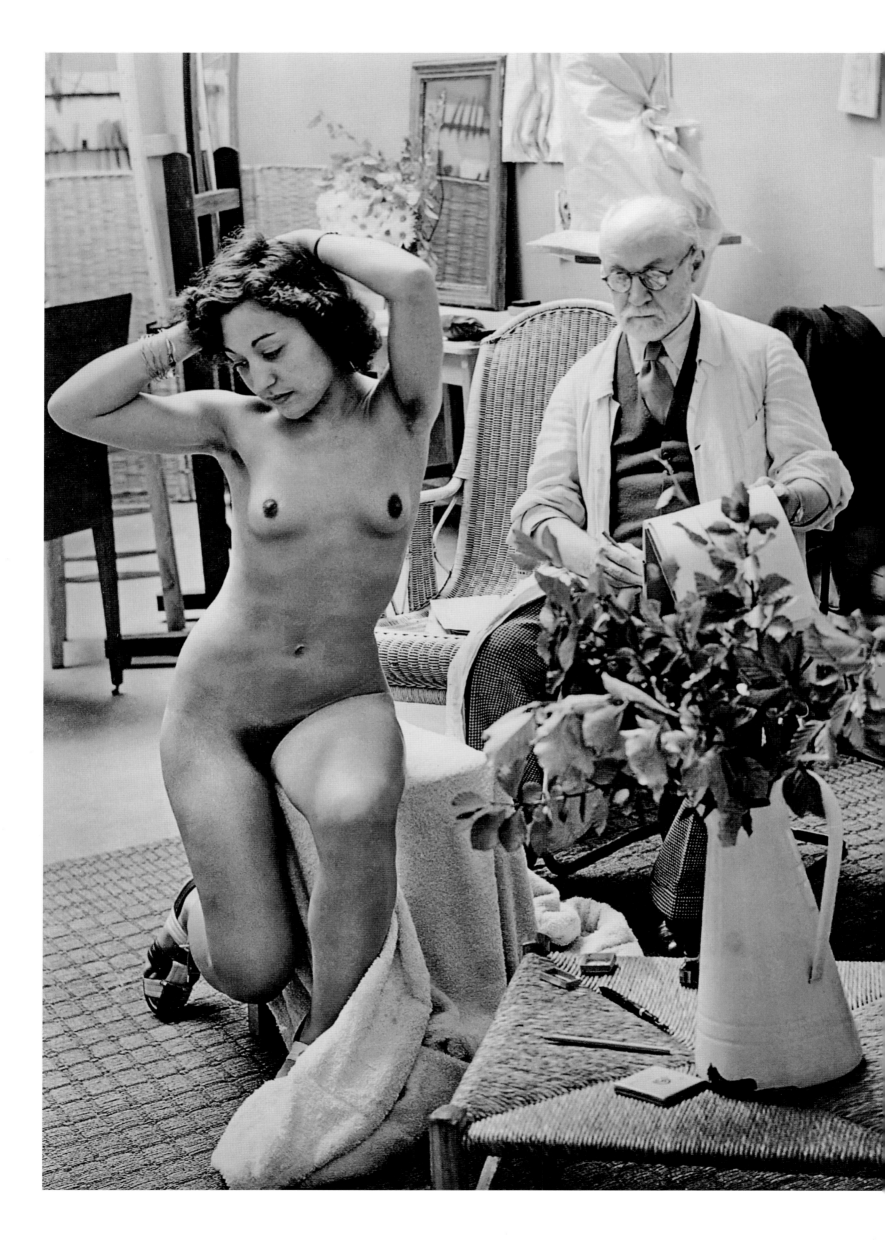

48/249
on.

Académie Julian, 1929.
he Académie Julian, 1929.
der Académie Julian, 1929.

ssaï

tisse dessinant un nu dans
atelier, 1939.

tisse drawing a nude in his
dio, 1939.

tisse zeichnet in seinem Atelier
Aktmodell, 1939.

n Ray

oportrait, 1934.
-portrait, 1934.
stbildnis, 1934.

« C'est en photographiant mes toiles que j'ai découvert la valeur qu'elles prenaient à la reproduction en noir et blanc. Un jour est venu où j'ai détruit le tableau et gardé l'épreuve. Depuis je n'ai cessé de me persuader que la peinture est un moyen d'expression désuet et que la photographie la détrônera quand l'éducation visuelle du public sera faite. »

"It was when I photographed my canvasses that I discovered the value they acquired from black-and-white reproduction. One day I just destroyed the picture and kept the proof. Ever since, I've been trying to convince myself that painting is an outmoded type of expression, and that photography will usurp it when the public has finally been visually educated."

»Erst beim Fotografieren meiner Gemälde habe ich entdeckt, was in ihnen steckte, und das kam erst bei der Schwarzweißreproduktion heraus. Eines Tages habe ich das Gemälde zerstört und das Foto behalten. Seitdem überzeuge ich mich immer wieder aufs neue, dass die Malerei ein veraltetes Ausdrucksmittel ist und von der Fotografie entthront werden wird, sobald die visuelle Erziehung des Publikums vollzogen ist.«

MAN RAY

Photographies 1920–1934 Paris,
Man Ray, 1934

Man Ray

Les membres du « Bureau de recherches surréalistes ». Dans le local de la « centrale surréaliste », rue de Grenelle à Paris, en décembre 1924. De gauche à droite, debout : Charles Baron, Raymond Queneau, Pierre Naville, André Breton, Jacques-André Boiffard, Giorgio de Chirico, Paul Vitrac, Paul Éluard, Philippe Soupault, Robert Desnos, Louis Aragon ; assis : Simone Breton, Max Morise, Marie-Louise Soupault.

The members of the "Bureau for Surrealist Research". In the premises of the "Surrealist Centre," Rue de Grenelle, Paris, December 1924. From left to right, standing: Charles Baron, Raymond Queneau, Pierre Naville, André Breton, Jacques-André Boiffard, Giorgio de Chirico, Paul Vitrac, Paul Éluard, Philippe Soupault, Robert Desnos,

Louis Aragon; sitting: Simone Breton, Max Morise, Marie-Louise Soupault.

Die Mitglieder des »Bureau für surrealistische Forschung«. In den Räumen der »Surrealistischen Zentrale«, Rue de Grenelle, Paris, Dezember 1924. Von links nach rechts, stehend: Charles Baron, Raymond Queneau, Pierre Naville, André Breton, Jacques-André Boiffard, Giorgio de Chirico, Paul Vitrac, Paul Éluard, Philippe Soupault, Robert Desnos, Louis Aragon; sitzend: Simone Breton, Max Morise, Marie-Louise Soupault.

Brassaï

Salvador Dalí dans son atelier parisien à la Villa Seurat, 1932–1933. « C'est en hiver 1932, ou au début de 1933, que j'ai fait les portraits de Dalí et de Gala dans leur atelier… L'homme était jeune et beau : visage émacié d'une paleur olivâtre orné de petites moustaches ; grands yeux d'halluciné scintillant d'intelligence et d'un étrange feu ; longs cheveux de gitan ruisselant de brillantine, passés même, comme il me l'apprit plus tard, au vernis à tableaux ! » (Brassaï : Les artistes de ma vie, 1982).

Salvador Dalí in his Paris studio in Villa Seurat, 1932/1933. "It was in winter 1932, or early 1933, that I made the portraits of Dalí and Gala in their studio … He was young and handsome: a pale, emaciated face with olive skin adorned with a little mous-

tache; big staring eyes sparkling with intelligence and a strange glow; long gypsy hair dripping with brilliantine, and, as he later told me, even coated with picture varnish!" (Brassaï, Artists of My Life, 1982).

Salvador Dalí in seinem Pariser Atelier in der Villa Seurat, 1932/1933. »Im Winter 1932 oder Anfang 1933 habe ich Porträts von Dalí und Gala in ihrem Atelier gemacht … Der Mann war jung und schön: das hagere Gesicht mit einem grünlich-blassen Teint zierte ein kleiner Schnurrbart; die großen, halluzinierenden Augen sprühten vor Intelligenz, erfüllt von einer sonderbaren Glut; lange Haare wie ein Zigeuner, schillernd vor lauter Pomade, wie er mir später sagte, hatte er sie sogar mit Gemäldefirnis behandelt!« (Brassaï, Les artistes de ma vie, 1982).

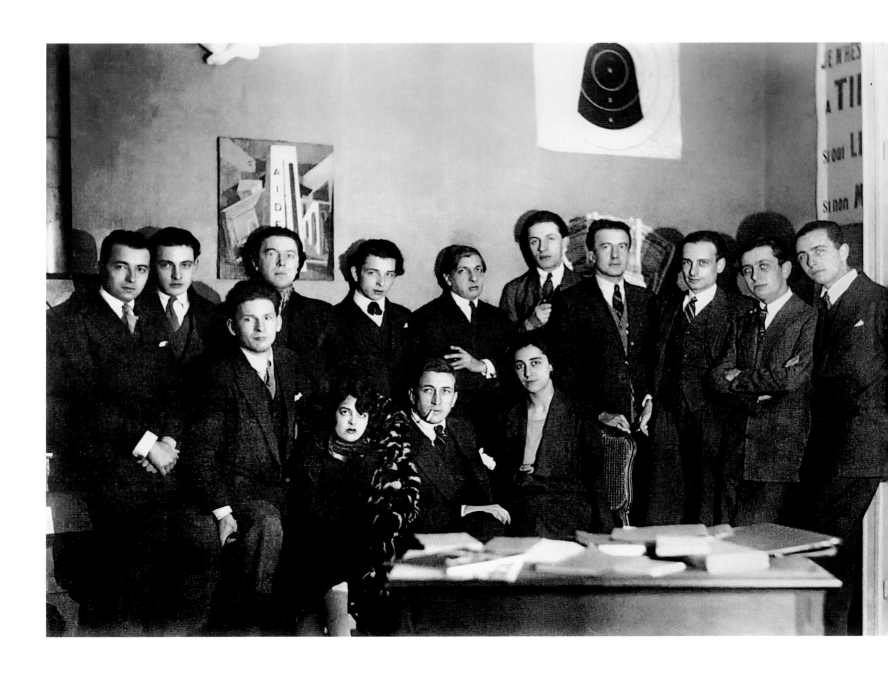

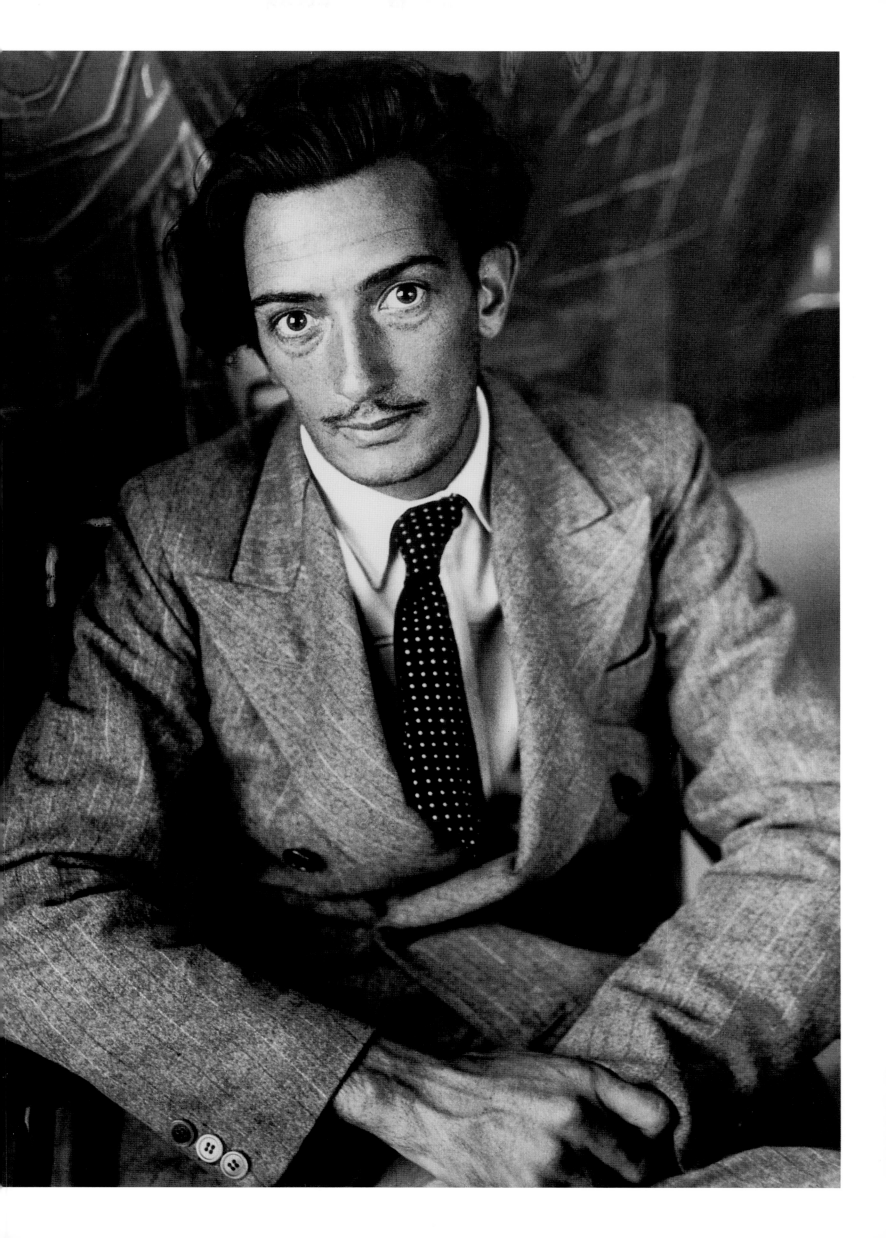

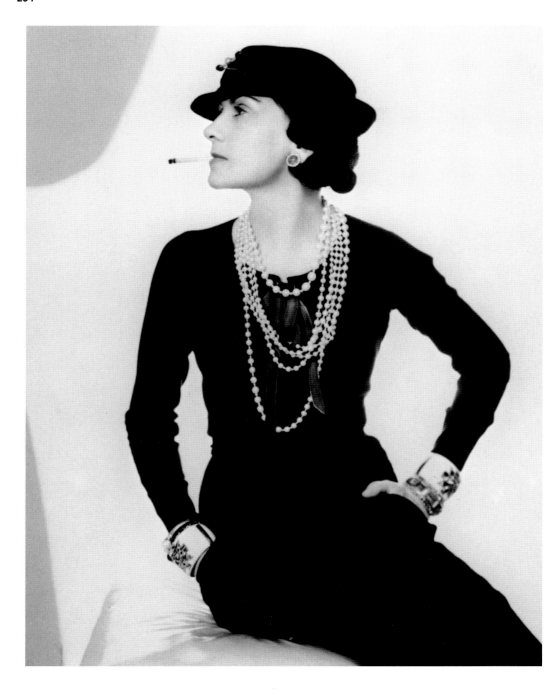

↑
Man Ray

La couturière française Gabrielle « Coco »
Chanel, vers 1935.

French fashion designer Gabrielle "Coco"
Chanel, circa 1935.

Die französische Modeschöpferin Gabrielle
»Coco« Chanel, um 1935.

→
Brassaï

Picasso, rue des Grands-Augustins.
« En ce jour de septembre 1939 – le 18 ou
le 19 je pense – je commençai ma série
pour Life Magazine. *D'abord chez Lipp où*
Picasso prenait souvent ses repas… et, vers
trois heures, nous allâmes rue des Grands-
Augustins… je connaissais déjà la demeure
patricienne du XVII^e siècle du n° 7 et les
deux étages supérieurs devenus l'atelier de
Picasso. Avant lui, Jean-Louis Barrault y
répétait des pièces de théâtre… Je fis plusieurs
photos de lui dans l'embrasure de la fenêtre
avec, à l'arrière-plan, le paysage des toits
qu'il devait peindre, et également assis, à
côté de l'immense poêle ventru avec son
long tuyau acheté à un collectionneur… »
(Brassaï, Conversations avec Picasso, *1964).*
Ce portrait enchantera Picasso et sera publié
dans Life Magazine, *1939.*

Picasso, Rue des Grands-Augustins.
"On that day in September 1939 – I started
my series for Life Magazine. *I began at the*
Brasserie Lipp where Picasso often took his
meals… then at about three o'clock, we
went to Rue des Grands-Augustins… I was
already familiar with the seventeenth-century
patrician lodgings at no. 7 and with the two
upper floors, which had become Picasso's
studio. Before Picasso moved in, Jean-Louis
Barrault had rehearsed plays there. … I also
did several photos of him in the recess of
the window with, in the background, the
view of the rooftops, which he later painted.
I also took some of him seated next to the
enormous potbellied stove with its long flue
pipe, bought from a collector." (Brassaï,
Conversations with Picasso, *1964). This*
portrait delighted Picasso and was published
in Life Magazine, *1939.*

Picasso in der Rue des Grands-Augustins.
»An diesem Tag im September 1939 – ich
glaube, es war der 18. oder 19. – begann
ich meine Bildserie für das Life Magazine.
Zuerst bei Lipp, wo Picasso oft essen ging
… und gegen 3 Uhr gingen wir dann in d…
Rue des Grands-Augustins … Ich kannte …
Haus Nr. 7 bereits, ein Patrizierhaus aus d…
17. Jahrhundert, dessen beide oberen Etag…
zu Picassos Atelier geworden waren. Vor …
hatte Jean-Louis Barrault hier Theaterstü…
geprobt … Ich machte mehrere Fotos von …
ihm vor dem offenen Fenster mit der Dac…
landschaft im Hintergrund, die er malen
sollte, und auch sitzend neben einem riesi…
bauchigen Ofen mit einem langen Ofenro…
den er von einem Sammler gekauft hatte …
(Brassaï, Conversations avec Picasso, 196…
Dieses Porträt begeisterte Picasso, und es
wurde im Life Magazine *veröffentlicht, 19…*

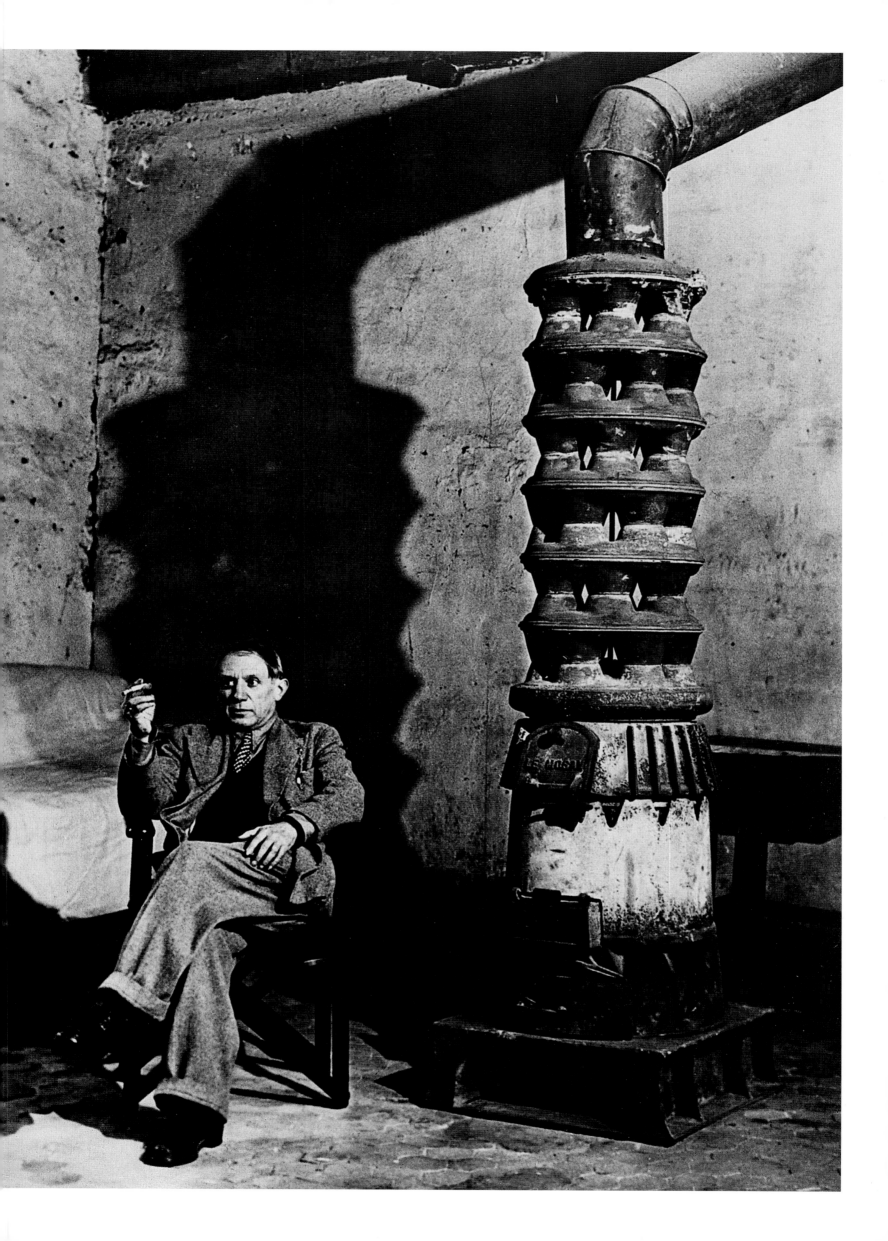

Hôtel du Nord, *Marcel Carné, 1938*

« *Avec deux malheurs on peut faire
une grande catastrophe.* »

"*It only takes a couple of misfortunes
to create a major catastrophe.*"

»*Mit zwei Unglücken kann man schon
eine große Katastrophe machen.*«

MARCEL CARNÉ, *HÔTEL DU NORD,* **1938**

p. 258/259
Anon.

*Panneau indicateur des itinéraires
d'évacuation des populations parisiennes,
place de l'Opéra, 3 septembre 1939.*

*Sign indicating evacuation routes
for Parisians on Place de l'Opéra,
3 September 1939.*

*Tafel mit den Fahrtrouten für die
Evakuierung der Pariser Bevölkerung,
Place de l'Opéra, 3. September 1939.*

→
Anon.

*Premiers départs des Parisiens quittant la
ville. Au verso de ce cliché figure la légende
suivante : « Suivant les instructions du gou-
vernement, qui a recommandé aux personnes
n'ayant pas d'obligations dans la capitale
de s'éloigner dès que possible, de nombreux
Parisiens partent chaque jour à la campagne.
Voici le départ d'une famille à la gare de
Lyon – 26 août 1939 »,* 1939.

*The first Parisians leave the capital. The
caption on the back of this print reads:
"In keeping with government instructions,
recommending that those with no obliga-
tions in the capital should get away as soon
as possible, large numbers of Parisians are
leaving for the countryside every day. Here,
the departure of a family from the Gare de
Lyon on 26 August 1939,"* 1939.

*Die ersten Pariser verlassen die Stadt. Auf
der Rückseite dieses Abzugs findet sich die
folgende Beschriftung: »Den Anweisungen
der Regierung folgend, die allen Personen,
die keine Verpflichtungen in der Hauptsta
haben, eine schnellstmögliche Abreise emp
fiehlt, ziehen jeden Tag zahlreiche Pariser a
Land. Hier die Abreise einer Familie an de
Gare de Lyon – 26. August 1939«,* 1939.

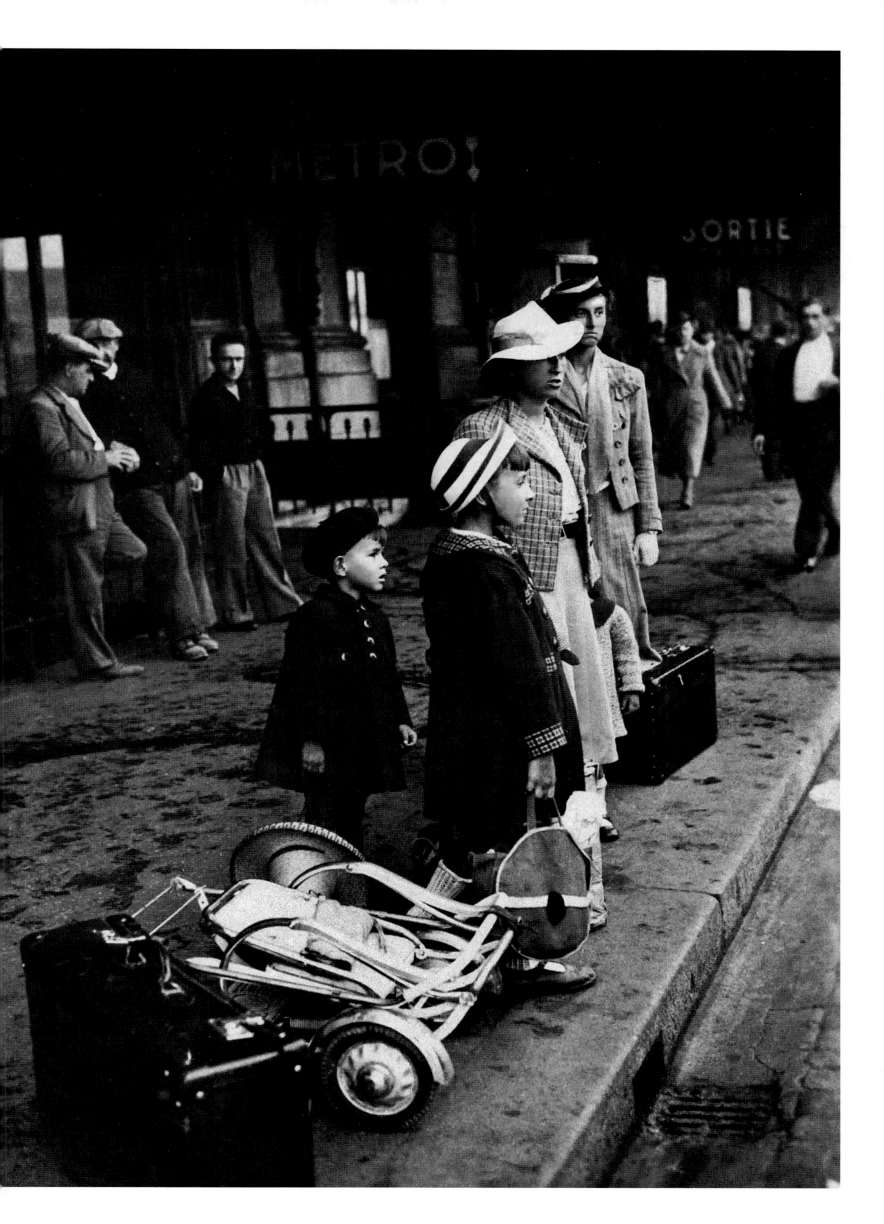

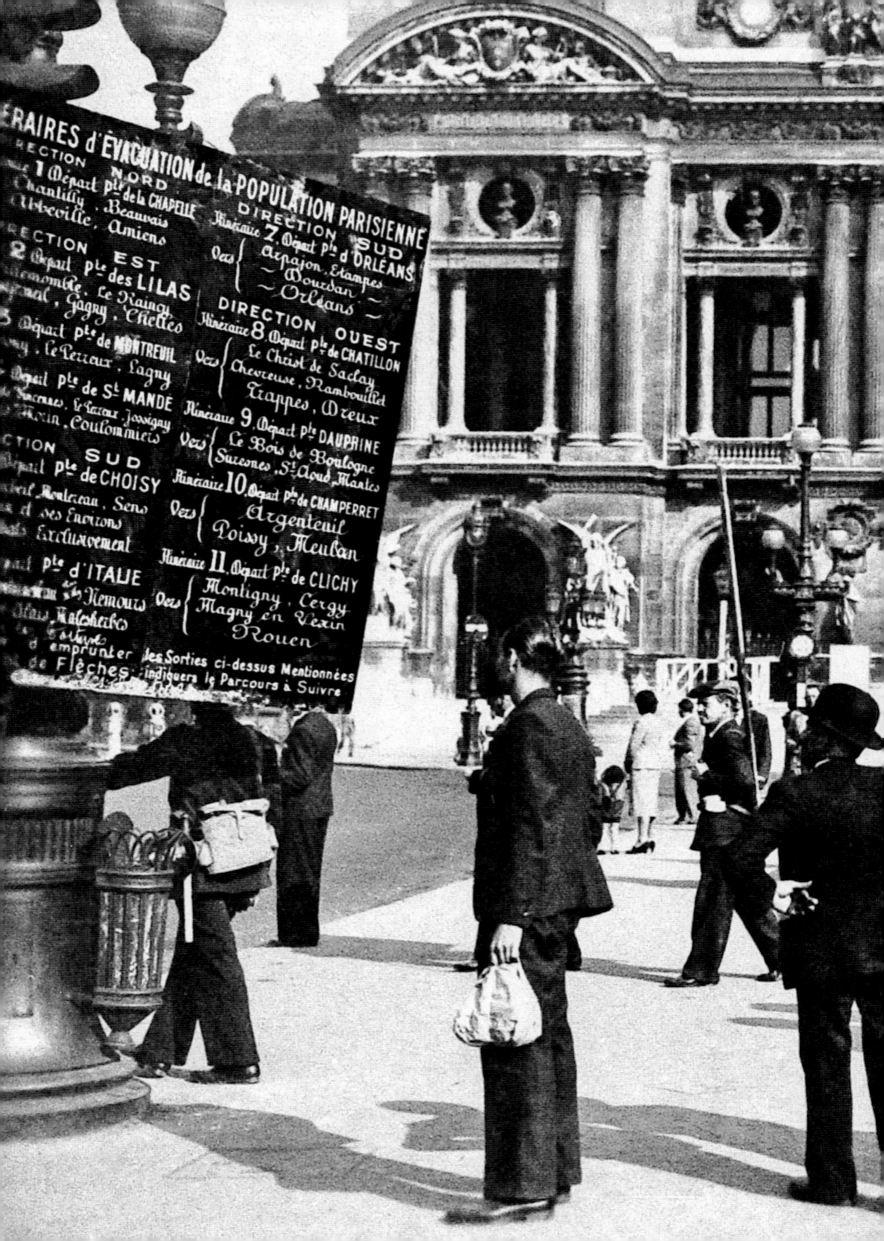

#4

D'une République à l'autre
à l'autre
1939–1959

« Il y a des minutes qui dépassent chacune de nos pauvres vies. Paris ! Paris outragé !
Paris brisé ! Paris martyrisé ! mais Paris libéré ! libéré par lui-même, libéré par son peuple
avec le concours des armées de la France toute entière, de la France qui se bat, de la seule
France, de la vraie France, de la France éternelle… La France rentre à Paris chez elle. »
CHARLES DE GAULLE, 25 AOÛT 1944 À L'HÔTEL DE VILLE

L'ordre de mobilisation générale draine, vers les gares du Nord et de l'Est, des milliers et des milliers de soldats chantant «Nous irons pendre notre linge sur la ligne Siegfried». Pendant ce temps, les troupes allemandes envahissent successivement la Finlande, le Danemark, la Norvège en avril, la Belgique, les Pays-Bas en mai. Ce même mois, les lignes de défense françaises sont enfoncées. Le 14 juin 1940 au matin, les premiers soldats feldgrau foulent le pavé de la capitale après que celle-ci ait été déclarée ville ouverte quarante-huit heures auparavant. Le drapeau à croix gammée est hissé au sommet de la tour Eiffel. L'armistice est signé à Rethondes le 22 juin. Le gouvernement qui s'est replié à Bordeaux va finalement s'installer à Vichy. Le maréchal Pétain, président du Conseil, devient chef de l'État en juillet. Paris, où il ne reste qu'un petit million d'habitants, subit la loi du plus fort. La ville est soumise à une mise en coupe systématique de ses ressources. La population qui, peu à peu, est de retour dans la ville, va faire preuve d'une résignation et d'un sentiment d'impuissance qui ne se transformera que peu à peu en sentiment d'hostilité et de résistance.

C'est dans une ville vide et déserte qu'Adolf Hitler arrive, le 23 juin pour une visite éclair. Hôtels prestigieux, casernes sont réquisitionnés au profit des généraux et officiers de tous grades. Les boîtes de nuit, les maisons closes sont rouvertes, les plus chics étaient réservées aux officiers. Les divers commerces sont littéralement dévalisés par des soldats qui bénéficient d'un taux de change largement favorable (1 mark = 20 francs français). Chaque jour, un bataillon de la Wehrmacht défile, musique en tête, de l'Étoile au rond-point des Champs-Élysées.

Dans Paris occupé, l'essence est quasi disparue, les autobus fonctionnent au gaz, les taxis supprimés sont remplacés par les vélos-taxis. La bicyclette redevient la petite reine, un bien inestimable. La vie parisienne est marquée par la pénurie : pain, lait, sucre, matières grasses, savon, textiles, chaussures, vin, charbon, papier, tabac, tout est rigoureusement rationné et n'est délivré que sur présentation de tickets validés au jour le jour. Ces cartes d'alimentation sont un souci constant pour la population. À Paris, les terre-pleins des Invalides et du jardin du Luxembourg sont labourés et cultivés, les Parisiens enfourchent leur bicyclette pour aller au ravitaillement en province. Les rations alimentaires moyennes délivrées aux consommateurs sont d'environ 120 grammes de viande, 150 grammes de matières grasses, 50 grammes de fromage et d'un litre de vin par semaine, 300 grammes de pain par jour, 500 grammes de sucre par mois. Encore faut-il préciser que la délivrance de ces quelques

denrées nécessite de longues heures de queues devant les magasins. Les plus riches, qui peuvent se procurer les denrées rationnées au «marché noir», donc à prix forts, n'ont guère ces problèmes. Et la vie mondaine, pour eux, reprend son cours. Boîtes de nuit, restaurants, entreprises de mode leur sont ouverts.

Le 10 novembre 1940, un ingénieur de 28 ans, Jacques Bonsergent, est condamné à mort et fusillé pour un début de bagarre avec des soldats allemands. En 1941, Estienne d'Orves et quelques autres seront également fusillés pour espionnage. C'est le début d'un revirement de la population où, à l'indifférence, succède le mépris. C'est le début d'une résistance qui entraîne le premier attentat : le 21 août 1941, le colonel Fabien abat un officier allemand à la station de métro Barbès-Rochechouart. Vingt otages seront passés par les armes.

A contrario, une minorité de citoyens collaborationnistes groupés dans le Parti populaire français de Jacques Doriot, le Rassemblement national populaire de Marcel Déat et le Mouvement social révolutionnaire d'Eugène Deloncle créent en 1941 la Légion des volontaires français contre le bolchevisme. Cette petite troupe viendra renforcer l'armée allemande qui, cette même année, attaque l'Union soviétique. C'est le début d'une vaste entreprise de propagande contre le bolchevisme : presse, affiches, expositions participent à cette entreprise d'intoxication. En juillet 1940, plus d'un million et demi de soldats français sont prisonniers en Allemagne. Il est fait appel au volontariat pour travailler dans les usines et les chantiers. Cet appel restera d'un effet modeste et entraînera une mesure plus coercitive : le Service du travail obligatoire qui concernera plusieurs centaines de milliers d'hommes requis de force. Et entraînera par contrecoup le départ pour le maquis de ceux qui refusent la réquisition.

Le 1er juin 1942, les Juifs sont astreints de porter, cousus sur le vêtement, une étoile jaune sous peine d'emprisonnement. La tragédie juive qui a débuté dès juillet 1940 avec l'interdiction de certains cafés et restaurants, va désormais s'amplifier. L'antisémitisme s'installe et fera l'objet d'une propagande grossière qui culmine avec l'exposition «Le Juif et la France » au palais Berlitz. Les mesures coercitives se multiplient : certains lieux leur sont interdits comme le sont les restaurants, les cinémas, les musées, les champs de courses, les stades et même les magasins d'alimentation où ils ne pourront pénétrer qu'une heure par jour, sans se mêler aux autres consommateurs. Le métro lui-même leur est interdit, sauf dans le dernier wagon qui leur est réservé. Les 16 et 17 juillet 1942

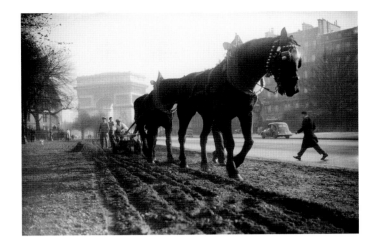

←
Anon.

*Labour des allées cavalières de l'avenue
Foch (16ᵉ arr.), 1935.*

*Smoothing out the bridle paths on
Avenue Foch (16th arr.), 1935.*

*Glätten der Reitwege auf der Avenue
Foch (16. Arrondissement), 1935.*

une vaste rafle est organisée dans Paris : 12 884 Juifs dont
4 100 enfants sont arrêtés, parqués au vélodrome d'Hiver et
transférés à Drancy d'où ils partiront en convoi pour Auschwitz.
Seule une trentaine d'entre eux reviendront.

Si la majorité des Parisiens adopte une sorte d'attentisme
hostile (il faut avant tout songer à manger !), des groupes dispersés
choisissent une action plus directe. La Résistance s'organise qui
affecte différentes formes. Déjà le 11 novembre 1940, plusieurs
centaines d'étudiants et de lycéens manifestent aux Champs-
Élysées, certains seront arrêtés. Les journaux clandestins font
leur apparition, (le premier numéro de *Libération Nord* paraît
en décembre 1940), des filières d'évasion vers la zone libre
se constituent, d'autres fabriquent de faux papiers.

Devant la recrudescence de ces actes, le général SS Oberg,
arrivé à Paris en mai 1942, affecte 2 000 hommes à la recherche et
à la traque des membres des réseaux de la Résistance. Sa répression
sera féroce : les exécutions se multiplient, le couvre-feu est instauré.
Les occupants vont bientôt être aidés dans leur chasse aux résistants
par une cohorte policière créée en janvier 1943 : la Milice qui va
surenchérir dans la férocité. En cette même année naît le Conseil
national de la Résistance, présidé par Jean Moulin.

En avril 1944, de violents bombardements américains
s'abattent sur la proche banlieue et même sur la gare de la Chapelle.
Ils annoncent le débarquement allié qui a lieu le 6 juin en Normandie.
L'avance des troupes est inexorable : la 2ᵉ division blindée du général
Leclerc est à Alençon le 10 août, les Américains à Dreux le 17.
Le 19 août, Paris se soulève. Un petit nombre d'hommes mal armés,
déclenchent une véritable guérilla urbaine, installant des barricades
sur les axes stratégiques, harcelant les Allemands pour récupérer
des armes. Le 17 août, la grève générale est déclenchée. Le 24, les
troupes Leclerc entrent à leur tour dans Paris. Des combats spora-
diques font rage dans certains quartiers, devant l'Hôtel de Ville, le
ministère de la Marine, l'hôtel Meurice, le Sénat… Le 25, le général
von Choltitz, commandant en chef de la Wehrmacht à Paris, signe
la reddition sans avoir fait détruire Paris comme lui aurait ordonné
Adolf Hitler… Dès le lendemain, c'est l'apothéose dans les rues de
Paris. Le général Charles de Gaulle, arrivé la veille, descend à pied
les Champs-Élysées devant une foule délirante. Devant Notre-Dame
de Paris, où le chef de gouvernement provisoire arrive ensuite, des
coups de feu, tirés des toits, sèment la panique. Fusillade qui restera
inexpliquée. À ces scènes de liesse s'ajoutent, bien évidemment,
d'autres scènes plus dramatiques traduisant la colère des Parisiens

envers ceux qui, sous une forme ou une autre, ont collaboré avec
l'ennemi : miliciens arrêtés, exécutés, femmes tondues et exposées
dans les rues, sympathisants divers arrêtés. Mais rapidement les
autorités prennent des mesures pour faire cesser ces exactions
et restaurer l'ordre.

Si Paris retrouve une certaine sérénité, la guerre ne cessera
cependant qu'avec la capitulation de l'Allemagne, le 8 mai 1945,
année marquée par le retour des prisonniers et des déportés survi-
vants des camps de la mort. Le maréchal Pétain et Pierre Laval vont
être jugés et condamnés. Commence alors une période flottante
où les crises politiques vont se multiplier et où le visage de Paris
va se modifier. D'abord du fait des besoins de reconstruction des
infrastructures et des industries qui vont monopoliser les efforts,
ensuite par l'afflux de la population qui frôle alors les trois millions
d'habitants. D'où une véritable crise du logement et le début
d'une vague de constructions de grands ensembles d'une qualité
et d'une esthétique médiocres.

En octobre 1946, après la démission de de Gaulle et l'élection
d'une Assemblée constituante, la IVᵉ République est proclamée.
De nouvelles élections voient le triomphe de la gauche et tout
particulièrement du parti communiste. Les difficultés économiques
ne cessent de s'aggraver. De véritables émeutes de la faim éclatent :
le rationnement est toujours en vigueur (200 grammes de pain en
août !), les prix ne cessent d'augmenter. Cette situation entraîne,
en 1947, l'application du plan Marshall apportant une aide à la France.
L'agitation sociale et les grèves se multiplient jusqu'aux années
cinquante avec l'imposante grève des services publics en 1953.
L'instabilité politique est telle que 13 tours de scrutin seront néces-
saires pour l'élection du président de la République René Coty !

Les années cinquante marquent de profondes modifications
dans la capitale. Dès le lendemain de la Libération, la vie reprend
son cours. Saint-Germain-des-Prés devient le nouveau centre
intellectuel de la capitale. *Le Café de Flore, Les Deux Magots* sont
les lieux de rendez-vous d'un monde plongé dans de grandes
discussions sur l'existentialisme dont les figures de proue sont
Simone de Beauvoir, Jean-Paul Sartre ou Boris Vian, Albert Camus.
Les clubs de jazz fleurissent et connaissent des nuits enfiévrées :
*Le Tabou, La Rose Rouge, Le Vieux Colombier, Le Lorientais,
La Huchette.* Ionesco, Beckett initient en quelque sorte un théâtre
de l'absurde, tandis qu'en littérature de nouveaux noms s'imposent :
Michel Butor, Alain Robbe-Grillet, Nathalie Sarraute, Marguerite
Duras. Les arts du spectacle brillent également d'un vif éclat avec

Jacques Becker et surtout Marcel Carné dont le film éblouissant *Les Enfants du paradis* ressuscite un Paris romantique. Pierre Brasseur s'y révèle comme se révèle alors également Gérard Philipe dont le destin se confond avec celui du Théâtre national populaire animé par Jean Vilar. Dans le domaine des arts plastiques, Paris est à la tête de la création par la rupture absolue avec la peinture figurative. Soulages, Manessier, Mathieu, Dubuffet, Nicolas de Staël sont les grandes figures du moment. Une certaine désindustrialisation frappe la ville : des grandes entreprises disparaissent comme la SNECMA, la raffinerie Say, les usines Panhard. Un renouvellement réel du parc immobilier tente de mettre fin aux bidonvilles installés à la périphérie, d'améliorer les équipements et les transports. De grandes réalisations vont être entreprises : débuts de la construction du Boulevard périphérique (achevé en 1973), inauguration des magnifiques bâtiments de l'UNESCO et du CNIT (1958), construction de la Maison de la radio (1963), de la Cité des Arts, de la tour Montparnasse (1973). Les Halles de Paris sont transférées à Rungis (1969) et les pavillons historiques de Baltard scandaleusement abattus en 1971. C'est en 1959 que s'érige le premier gratte-ciel parisien rue Croulebarbe, tandis que de grands ensembles voient également le jour : le Front de Seine, les Orgues de Flandres, la faculté de Jussieu.

Dans le domaine patrimonial, André Malraux, ministre de la Culture, va imposer une rénovation remarquable du vieux Paris, et tout particulièrement du quartier du Marais où de vieux hôtels du XVIIe siècle, débarrassés des scories accumulées au fil des siècles, retrouvent leur aspect d'origine. Cette rénovation ou les opérations de réhabilitation, c'est-à-dire de modernisation des structures anciennes, vont modifier la population des quartiers intéressés. Elles accentuent le mouvement déjà signalé et stigmatisé sous Haussmann, le transfert – du fait de l'augmentation des loyers qui accompagnent ces transformations – d'une population ouvrière vers la banlieue périphérique et l'installation d'une frange de la société plus aisée. De grands quartiers perdent leur caractère populaire et presque villageois qu'ont su révéler des photographes humanistes

comme Willy Ronis ou Robert Doisneau. La place des Fêtes, Belleville-Ménilmontant, Montparnasse, le quartier Italie, le Front de Seine sont les secteurs les plus bouleversés. Les opérations de « rénovation » entreprises alors se caractérisent par le gigantisme, la médiocrité architecturale et le mépris des besoins sociaux. Ces années 1960–1970, partie intégrante des fameuses Trente Glorieuses sont donc l'époque du béton et, par contrecoup, de l'automobile. Au Salon de l'automobile, les 4 CV, Dauphine, R8 chez Renault, DS chez Citroën ou encore la 203 Peugeot, attirent toutes les convoitises. Si l'on compte une voiture pour dix-sept habitants en 1951, le chiffre passe à une pour sept en 1958. Il faut assurer les déplacements et de grands projets sacrifiant la ville à l'automobile sont présentés dont, fort heureusement, un seul verra le jour : la voie express sur berges (voie Georges-Pompidou). Par contrecoup les transports en commun s'améliorent : le réseau du Métro express régional (RER) est décidé en 1961, mais ne sera mis en service qu'en 1970. Des couloirs réservés aux autobus sont créés et, proche de Paris, l'aérodrome de Roissy sort de terre.

Toutes ces modifications et aménagements urbains ne peuvent cependant effacer tout ce qui suscite la colère et l'inquiétude de la population : hausse du chômage, dévaluation du franc, guerre d'Indochine et, dès 1954, début de la guerre d'Algérie. De nombreuses manifestations se déroulent à Paris pour défendre la République (le 28 mai 1958 à l'appel des syndicats et des partis de gauche) ou, pour certains, pour appeler au retour du général de Gaulle. À la suite d'une subtile stratégie de groupes politiques appuyés par la pression d'un clan militaire, Charles de Gaulle est investi le 1er juin président du Conseil en dépit de l'opposition des voix de gauche parlementaire. Élection que beaucoup n'hésiteront pas à qualifier de véritable coup de force. Sur le plan politique, de Gaulle va faire voter une nouvelle constitution qui renforce le pouvoir exécutif, et qui, acceptée par voix référendaire, promulguée le 4 octobre, va donner naissance à la Ve République. Le 21 décembre, Charles de Gaulle est élu président de la République.

p. 264/265
Paul Almasy

La plus grande partie des collections importantes du musée du Louvre a été décrochée par précaution et soigneusement mise à l'abri ou cachée en lieux sûrs. Beaucoup de statues ont été remplacées par des moulages. Sage précaution qui a ainsi évité pillages ou réquisitions, 1942.

As a precaution, most of the important holdings of the Louvre were removed and put in a safe, secret place when war was declared. Many of the statues were replaced by casts. This wise measure kept the artworks safe from pillaging and requisitioning, 1942.

Ein Großteil der Exponate des Louvre wurde abgehängt und sorgfältig verwahrt oder an sicheren Orten versteckt. Viele der Skulpturen wurden durch Abgüsse ersetzt – eine kluge Vorsichtsmaßnahme, die Plünderungen und Beschlagnahmungen verhindert hat, 1942.

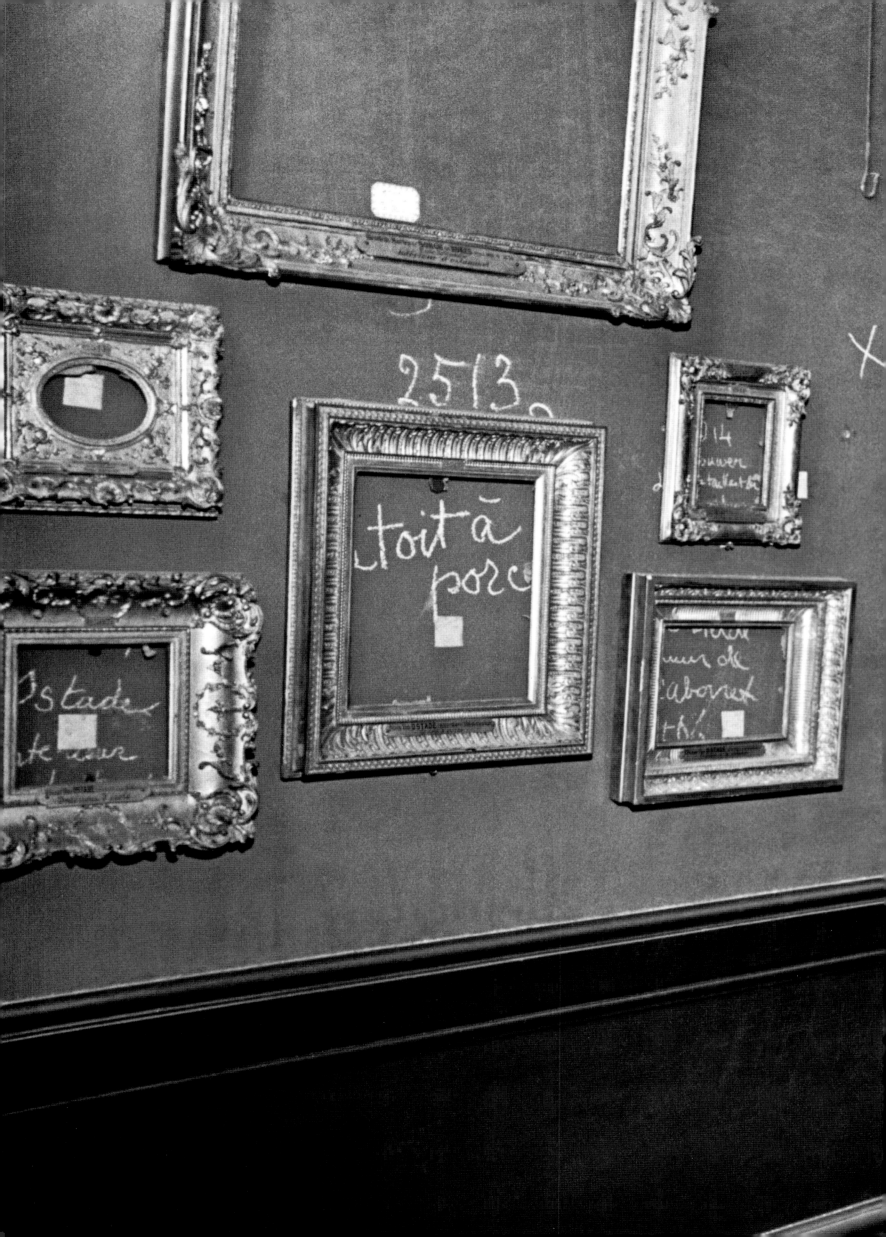

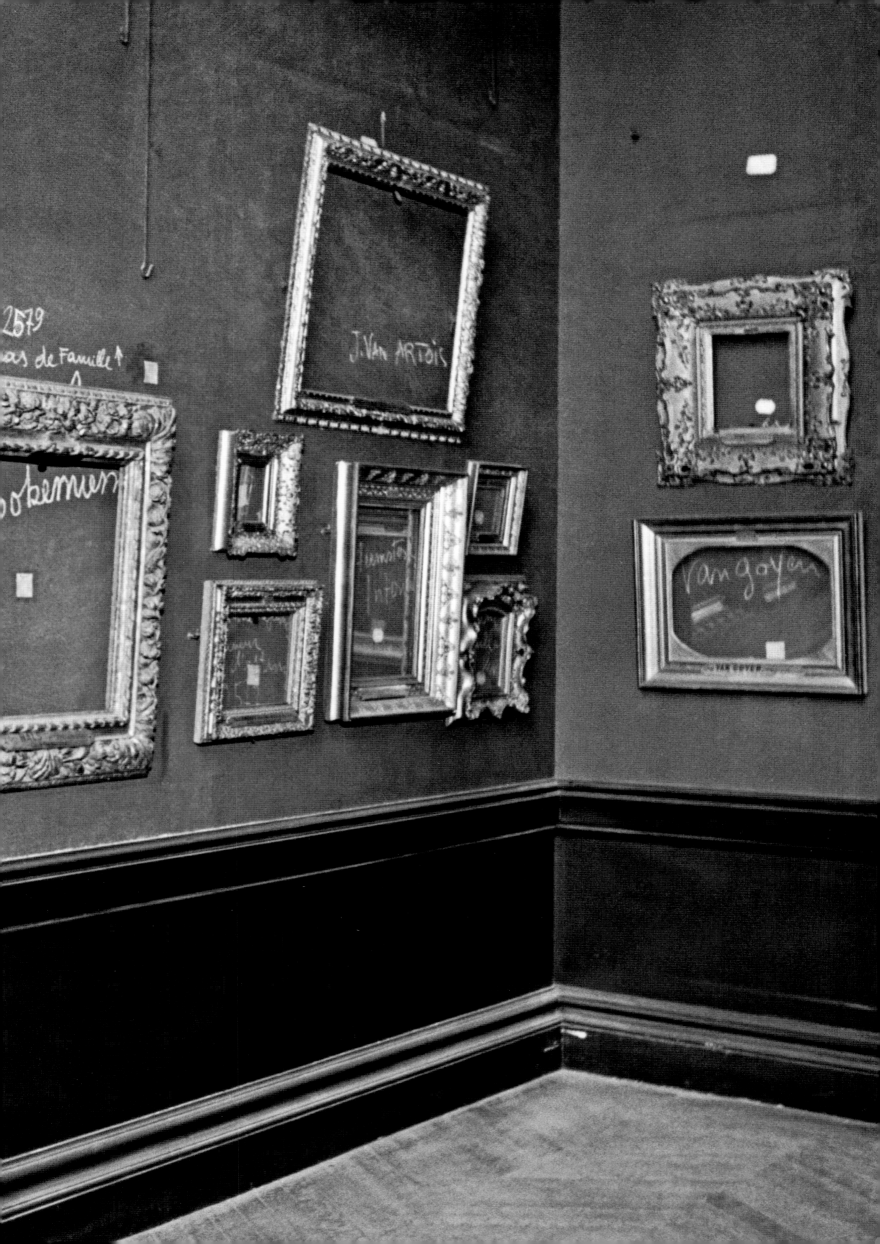

#4

From one republic to the other 1939–1959

"These are minutes which go beyond each of our poor lives. Paris! Paris outraged! Paris broken! Paris martyred! But Paris liberated! Liberated by itself, liberated by its people with the help of the French armies, with the support and the help of all France, of the France that fights, of the only France, of the real France, of the eternal France ... France returns to Paris, to her home."

CHARLES DE GAULLE, 25 AUGUST 1944 AT THE HÔTEL DE VILLE, PARIS

In response to the order for general mobilisation, thousands of soldiers thronged to the Gare du Nord and Gare de l'Est singing "We'll be hanging out the washing on the Siegfried Line". Meanwhile, the German army was sweeping into Finland, Denmark and Norway in April 1940, then into the Netherlands and Belgium in May, prompting a reinforcement of the French lines. On the morning of 14 June the first *feldgrau* troops marched into the French capital, which had been declared an open city 48 hours earlier. The swastika flew from the Eiffel Tower. The armistice was signed at Rethondes on 22 June. The government fled first to Bordeaux then moved to Vichy. Marshal Pétain, the President of the Council, became Head of State in July. Paris, where only a million inhabitants remained, was subject to the brute force of the occupier, its resources under strict control. As other Parisians gradually returned to their city, the general mood was one of resignation and powerlessness, slowly giving way to a feeling of hostility and a will to resist.

Adolf Hitler made a lightning visit on 23 June. Paris was deserted. Prestigious hotels and barracks were requisitioned for generals and officers of all grades. Nightclubs and brothels were opened, with the chicest establishments being reserved for officers. Shops were cleaned out by soldiers taking advantage of an extremely favourable exchange rate (1 mark = 20 French francs). Every day, a battalion of Wehrmacht troops paraded, led by a band, from the Arc de Triomphe to the Champs-Élysées.

In occupied Paris, supplies of petrol had almost dried up. Buses were running on gas and taxis had been replaced by bicycle-taxis. The bicycle was once again *la petite reine* ("the little queen"), a priceless possession. Parisian life was dogged by shortages: bread, milk, sugar, fat, oil and butter, soap, textiles, shoes, wine, coal, paper, tobacco – everything was strictly rationed, and supplied only on presentation of a ration card bearing the valid stamps for the day concerned. These ration cards were a constant worry for the population. The grass of the Esplanade des Invalides and Luxembourg Gardens was ploughed up and cultivated and Parisians cycled out of the city in search of provisions further afield. The average individual ration was about 300 grams of bread a day, 120 grams of meat, 150 grams of fat, 50 grams of cheese and a litre of wine per week, and 500 grams of sugar per month. Moreover, it was necessary to queue for hours in front of the shops to obtain them. Wealthier citizens, who were able to obtain rationed foods on the black market by paying top rates, did not have such problems.

For them, social life resumed as before: nightclubs, restaurants and fashion houses again opened their doors.

On 10 November 1940 an engineer aged 28 by the name of Jacques Bonsergent was condemned to death and shot after getting into a scuffle with German soldiers. In 1941 Estienne d'Orves and several others were shot for spying. These events marked a turn in the tide, as popular indifference gave way to contempt. This was the beginning of the Resistance movement, which claimed its first victim on 21 August 1941, when Colonel Fabien shot down a German officer at Barbès-Rochechouart métro station. Twenty hostages were killed in the reprisals.

On the other side, in 1941 a minority of collaborators belonging to Jacques Doriot's French Popular Party, Marcel Déat's National Popular Rally and Eugène Deloncle's Revolutionary Social Movement came together to create the Legion of French Volunteers against Bolshevism. This small troop joined the ranks of the German army which, that same year, was attacking the Soviet Union. This was the beginning of a sweeping anti-Bolshevik propaganda campaign, with newspapers, posters and exhibitions all stirring anti-Red fears.

In July 1940 over a million and a half French soldiers had been taken prisoner in Germany. Men were called on to volunteer for the factories and construction sites, but the relative lack of response led to the creation of the more coercive obligatory labour scheme (STO), under which several hundred thousand men were forcibly enrolled. Those who refused tended to join the maquis.

On 1 June 1942 it became compulsory for Jews to wear a yellow star sewn on their clothing, on pain of imprisonment. The brutal persecution of the Jews, heralded in July 1940 when certain cafés were made out of bounds, was about to gather pace. Anti-Semitism was spreading, its coarse propaganda culminating in the exhibition on *The Jew and France* at the Palais Berlitz. Coercive measures proliferated; certain places were made out of bounds: restaurants, cinemas, museums, racecourses, stadiums and even food shops, where Jews were allowed access only for one hour a day, in order to keep them away from other customers. Even on the métro, they were allowed to travel only in the last carriage. On 16 and 17 July 1942 a huge round-up was organised in Paris: 12,884 Jews, 4,100 of them children, were arrested and taken to the Vélodrome d'Hiver and then transferred to Drancy, whence they were sent to Auschwitz concentration camp by rail convoy. Only some 30 would come back.

While the majority of Parisians adopted a sullen, waiting attitude (the overriding concern being to eat!), scattered groups started acting directly. The Resistance began to develop, taking a variety of forms. On 11 November 1940 several hundred university students and school children demonstrated on the Champs-Élysées. Some were arrested. Underground newspapers appeared (the first issue of *Libération Nord* was published in December 1940), while escape routes to the free zone were organised.

In response to this groundswell, General Oberg of the SS, who arrived in Paris in May 1942, detailed 2,000 of his troops to tracking down members of the Resistance. The repression was ferocious. A curfew was imposed and there were scores of executions. The occupying forces would soon be assisted in their work by the Milice, a French police militia formed in January (the same year as Jean Moulin's National Council of the Resistance), which soon proved even more vicious in its methods.

In April 1944 there was heavy American bombing on the outskirts of Paris and even La Chapelle station. This was a harbinger of the Normandy Landing by Allied troops on 6 June. They advanced inexorably: Leclerc's 2nd Armoured Division was in Alençon by 10 August, and the Americans reached Dreux on the 17th. On the same day a general strike was declared in the capital, and, two days later, bands of poorly armed men began a campaign of urban guerrilla warfare, barricading strategic streets, harassing the Germans and taking their weapons. On the 24th Leclerc's troops entered the city, while sporadic but intense fighting continued in front of the Hôtel de Ville, the Navy Ministry, the Hôtel Meurice, the Senate and elsewhere. On the 25th General von Choltitz, Commander-in-Chief of the Wehrmacht in Paris, signed the surrender document. It is said that Hitler had ordered him to destroy Paris. He did not obey. The next day the streets were filled with scenes of wild joy. General de Gaulle, who had arrived the previous night, walked down the Champs-Élysées surrounded by jubilant crowds, then continued to Notre-Dame. There, gunshots from the roofs prompted panic. They have never been explained. Of course, too, there was a dark side to all this celebration, as Parisians gave vent to their anger at all those who had collaborated with the enemy: sympathisers were rounded up, militia members arrested and executed, and women who had fraternised with the enemy had their heads shaved and were dragged through the streets. Soon, though, the new authorities took measures to put a stop to these reprisals and restore order.

If Paris returned to relative calm, the war in Europe would not be over until 8 May 1945, when Germany capitulated. Now came the return of prisoners and survivors from the death camps. Marshal Pétain and Pierre Laval were tried and condemned. France entered a stop-go period of political crises, as did Paris itself: there was an urgent need to rebuild infrastructure and industries, and the influx of population – total numbers approached the three million mark – sparked a housing crisis, one response to which was the massive construction of blocks of flats of mediocre material and aesthetic quality.

In October 1946, after the resignation of de Gaulle and the election of a Constituent Assembly, the Fourth Republic was proclaimed. The Left, and the Communist Party in particular, triumphed in the elections. Meanwhile, economic difficulties worsened. The continuation of rationing (only 200 grams of bread per person in August) and steeply rising prices led to hunger riots. In 1947 American aid began to reach France and other suffering European countries under the Marshall Plan. Nevertheless, social turmoil and strikes continued through to the 1950s, culminating in a massive strike by the public services in 1953. Such was the political instability that it took no less than 13 rounds of voting to elect René Coty President of the Republic.

The 1950s were a time of profound change in the capital. Saint-Germain-des-Prés became the city's new intellectual centre. The Café de Flore and the Deux Magots were two hubs of the feverish debate around Existentialism, a philosophical movement whose leading figures were Jean-Paul Sartre, Simone de Beauvoir and Albert Camus. Boris Vian straddled the literary and musical worlds. Jazz clubs flourished under the names Le Tabou, La Rose Rouge, Le Vieux Colombier, Le Lorientais and La Huchette. Ionesco and Beckett were the proponents of a new drama soon to be dubbed the "theatre of the absurd", while Michel Butor, Nathalie Sarraute, Alain Robbe-Grillet and Marguerite Duras represented the "new novel". The silver screen, too, shone brightly, illuminated by the works of Jacques Becker and, above all, Marcel Carné, whose *Les Enfants du paradis* revived visions of Romantic Paris. One of its revelations was Pierre Brasseur. Another rising star was Gérard Philipe, whose dashing screen roles went hand in hand with his pioneering work at Jean Vilar's Théâtre National Populaire. In the visual arts, Paris was at the forefront of the break with figuration. Soulages, Manessier, Mathieu, Dubuffet and Nicolas de Staël were the great names of the day.

→
André Zucca

*La pénurie d'essence a fait dispa-
raître les automobiles. Les Parisiens
découvrent de nouveaux moyens de
locomotion, comme ce vélo-taxi allant
au champ de courses de Longchamp,
août 1943.*

*With petrol all but impossible to find,
cars disappeared. Parisians discovered
new means of locomotion, such as this
taxi-bike taking passengers to the races
at Longchamp, August 1943.*

*Aufgrund des Benzinmangels sah
man kaum noch Automobile auf
den Straßen. Die Pariser entdeckten
neue Fortbewegungsmittel wie dieses
Fahrradtaxi, das sich auf dem Weg zur
Rennbahn von Longchamp befindet,
August 1943.*

Paris was losing its industry. The Panhard car works, SNECMA and the Say refinery were among the big companies to leave. Major housing programmes were implemented in an effort to clear up shanty towns around the city outskirts, and the transport infrastructure was improved, helped by the construction of the Boulevard Périphérique beltway around the city (completed in 1973). Superb buildings went up for UNESCO and the CNIT (Centre des nouvelles industries et technologies) (1958). Other additions were the Cité des Arts, and the Montparnasse Tower (1973). The central food market was transferred from Paris to Rungis (1969) and the historic iron and glass structures by Baltard that once housed it were scandalously demolished in 1971. After the city's first skyscraper in Rue Croulebarbe (1959), major ensembles went up: along the Seine, the "organs" of Rue de Flandres, and Jussieu university.

As for the architectural heritage, Minister of Culture André Malraux instituted a remarkable renovation programme for the whole of historical Paris, and particularly the Marais, where old seventeenth-century mansions recovered their original form, cleansed of the accretions and dross foisted on them over the intervening years. This renovation, together with the rehabilitation (modernisation) of old structures, also changed the populations of the districts concerned. It speeded up the movement already observed and criticised under Haussmann, as rising rents due to rising property values drove the working class population out to the near suburbs and they were replaced by the wealthier classes. Whole neighbourhoods lost the popular, almost village-like character recorded in the work of humanist photographers such as Willy Ronis and Robert Doisneau. La Place des Fêtes, Belleville-Ménilmontant, Montparnasse, the district around Place d'Italie and the banks of the Seine were the most radically affected. Sadly, the "renovation" carried out during these years was characterised by its huge scale, architectural mediocrity and disdain for the needs of the inhabitants. The 1960s and early 1970s, the final stretch of the famous "Trente Glorieuses", were thus the years of concrete and, also, the car. At the Salon de l'Automobile, crowds flocked to admire Renault's 4 CV, Dauphine and R8, the Citroën DS and the Peugeot 203. In 1951 there was an estimated one car for every 17 Frenchmen; by 1958 there was one car for every seven. In order to improve traffic conditions, major infrastructure projects were conceived, sacrificing the city to the automobile. Fortunately, only one of them got off the drawing board, the Georges-Pompidou expressway along the banks of the Seine. Public transport, however,

improved markedly. The decision to build a Regional Express Network (RER) was taken in 1961, but this super-métro was not put into service until 1970. Special bus lanes were created and, north of Paris, a new airport was built at Roissy.

Urban alterations and improvements could never completely hide the causes of popular anger and disquiet: rising unemployment, devaluation, war in Indochina and, as of 1954, in Algeria. Numerous demonstrations were called in Paris, whether to defend the Fourth Republic (on 28 May the unions and parties of the Left called for a massive march), or to call for the return of General de Gaulle. As a result of a subtle strategy involving political groups backed by pressure from the military, Charles de Gaulle became President of the Council on 1 June, despite the hostile votes of the parliamentary Left. Many went so far as to describe the election as a "coup de force". De Gaulle now put forward a new constitution, which was accepted by referendum and promulgated on 4 October: the Fifth Republic was born, and Charles de Gaulle was elected its first president on 21 December.

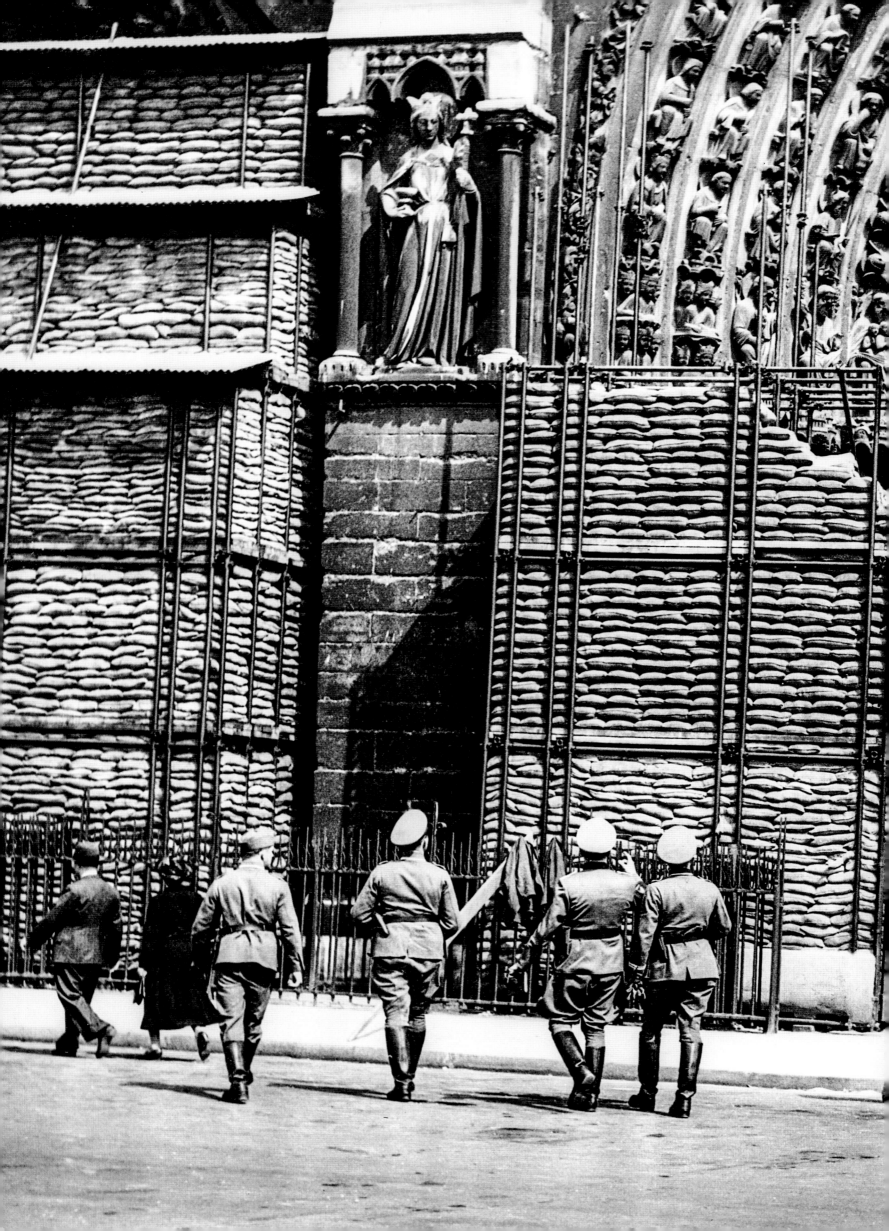

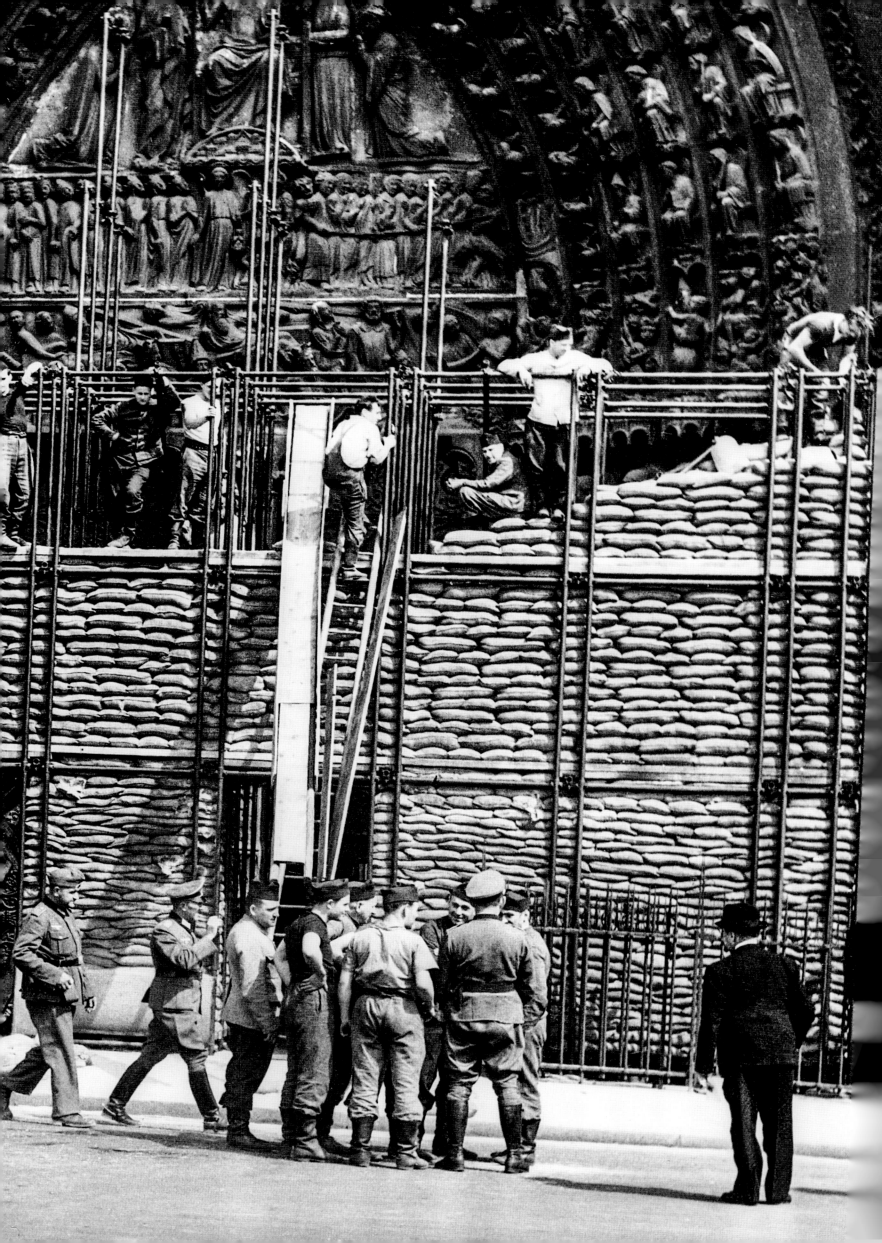

#4

Von einer Republik zur anderen 1939–1959

p. 270/271
Anon.

Pompiers dégageant la façade de Notre-Dame des sacs de sable la protégeant des bombardements éventuels, 1940.

Firemen removing the sandbags put outside Notre-Dame to protect it from bombing, 1940.

Feuerwehrleute bauen die Sandsäcke ab, mit denen die Fassade von Notre-Dame vor Bombenschäden geschützt war, 1940.

»Es gibt Minuten, die reichen über unser aller armseliges Leben hinaus. Paris! Paris im Aufruhr! Paris am Boden! Paris im Martyrium! Doch: Paris befreit! Befreit durch sich selbst, befreit durch seine Bevölkerung mit der Unterstützung durch französische Streitkräfte aus ganz Frankreich, des Frankreichs, das kämpft, des einzigen Frankreichs, des wahren Frankreichs, des ewigen Frankreichs … In Paris kommt Frankreich wieder nach Hause.«

CHARLES DE GAULLE AM 25. AUGUST 1944 VOR DEM HÔTEL DE VILLE, PARIS

Nach der allgemeinen Mobilmachung ziehen Abertausende Soldaten zum Nord- und Ostbahnhof, auf den Lippen das Lied »Nous irons pendre notre linge sur la ligne Siegfried« (Wir werden unsere Wäsche an der Siegfriedlinie [dem Fluss Leine] aufhängen). Währenddessen fallen die deutschen Truppen im April 1940 in Finnland, Dänemark und Norwegen ein, im Mai in Belgien und in den Niederlanden. Im Juni durchbrechen sie die französischen Verteidigungslinien. Am Morgen des 14. Juni 1940 marschieren die ersten feldgrauen Soldaten über das Pflaster der Hauptstadt, nachdem diese 48 Stunden zuvor zur offenen Stadt erklärt worden ist. Auf der Spitze des Eiffelturms wird die Hakenkreuzfahne gehisst. Am 22. Juni folgt die Unterzeichnung des Waffenstillstands in Rethondes. Die Regierung, die sich nach Bordeaux zurückgezogen hat, wird sich schließlich in Vichy niederlassen. Marschall Philippe Pétain, der Ministerpräsident, wird im Juli Staatschef. Paris, in dem nur noch eine knappe Million Einwohner verbleiben, unterliegt dem Recht des Stärkeren. Systematisch werden der Stadt die Ressourcen beschnitten. Die Bevölkerung, die allmählich dorthin zurückkehrt, legt eine Resignation und ein Ohnmachtsgefühl an den Tag, das sich erst nach und nach in Abwehr und Widerstand verwandelt.

Adolf Hitlers Stippvisite am 23. Juni führt ihn in eine leere, verödete Stadt. Prestigeträchtige Gebäude und Kasernen werden für die Generäle und Offiziere aller Ränge requiriert, Nachtclubs und Bordelle wieder in Betrieb genommen, wobei die schicksten den Offizieren vorbehalten bleiben. Die verschiedenen Geschäfte sehen sich regelrecht ausgeplündert von den Soldaten, denen ein überaus günstiger Tauschkurs zugute kommt (1 Mark = 20 französische Francs). Tagtäglich marschiert ein Bataillon der Wehrmacht, Musikkorps vornweg, von der Place de l'Étoile zum Rond-Point auf den Champs-Élysées.

Im okkupierten Paris gibt es praktisch kein Benzin mehr; die Autobusse tanken Gas, anstelle der abgeschafften Taxis fahren Radtaxis. Überhaupt wird das Fahrrad, die »kleine Königin«, zum unschätzbaren Gut. Das Pariser Leben ist von Mangel geprägt: Brot, Milch, Zucker, Fett, Seife, Textilien, Schuhe, Wein, Kohle, Papier, Tabak, alles ist streng rationiert und wird nur auf Vorlage tageweise gültiger Marken ausgegeben. Diese Lebensmittelkarten halten die Bevölkerung in ständiger Sorge. Die Grünflächen an der Esplanade des Invalides und im Jardin du Luxembourg werden umgepflügt und landwirtschaftlich genutzt; die Pariser schwingen sich auf ihre Fahrräder, um sich in der Provinz zu versorgen. Die durchschnittlich an die Bedürftigen ausgegebenen Lebensmittelrationen belaufen sich auf ungefähr 120 Gramm Fleisch, 150 Gramm Fett, 50 Gramm Käse und einen Liter Wein pro Woche, 300 Gramm Brot am Tag und 500 Gramm Zucker im Monat. Um diese wenigen Nahrungsmittel zu bekommen, steht man allerdings stundenlang vor den Geschäften Schlange. Die Reichen, die sich die rationierte Nahrung auf dem Schwarzmarkt für teures Geld besorgen können, haben solche Probleme kaum. Für sie kommt auch das mondäne Leben wieder in Gang. Nachtclubs, Restaurants, Modegeschäfte stehen ihnen offen.

Wegen einer Rauferei mit deutschen Soldaten am 10. November 1940 wird der 28-jährige Ingenieur Jacques Bonsergent im Dezember zum Tode verurteilt und erschossen. 1941 werden Estienne d'Orves und einige andere wegen Spionage hingerichtet. Daraufhin vollzieht sich allmählich ein Umdenken in der Bevölkerung, deren Gleichgültigkeit der Verachtung weicht. Und es beginnt ein Widerstand, der das erste Attentat nach sich zieht: Am 21. August 1941 tötet Colonel Fabien einen deutschen Offizier in der Metrostation Barbès-Rochechouart. Daraufhin lassen die deutschen Behörden 20 Geiseln exekutieren.

Hingegen gründen Kollaborationisten, organisiert in der Parti Populaire Français von Jacques Doriot, im Rassemblement National Populaire von Marcel Déat und im Mouvement Social Révolutionnaire von Eugène Deloncle, 1941 die Légion des Volontaires Français contre le Bolchévisme. Diese kleine Truppe verstärkt die deutsche Wehrmacht, die im selben Jahr die Sowjetunion angreift. Damit beginnt ein breit angelegter Propagandafeldzug gegen den Bolschewismus, untermauert durch Presse, Plakate und Ausstellungen. Im Juli 1940 sind über anderthalb Millionen französische Soldaten in Deutschland gefangen. Es wird zur freiwilligen Arbeit in Fabriken und auf Baustellen aufgerufen. Doch der Appell zeigt bescheidene Wirkung und zieht eine strengere Maßnahme nach sich: den Service de Travail Obligatoire, der mehrere Hunderttausend zwangsrekrutierte Männer betrifft und im Gegenzug diejenigen, die sich der Aushebung widersetzen, in den Untergrund gehen lässt.

Am 1. Juni 1942 werden die Juden bei Androhung von Haft verpflichtet, einen auf die Kleidung genähten gelben Stern zu tragen. Die jüdische Tragödie, die im Juli 1940 mit dem Zutrittsverbot in bestimmten Cafés und Restaurants beginnt, weitet sich aus. Der Antisemitismus greift um sich; auf ihn rekurriert eine grobschlächtige Propaganda, die in der Ausstellung *Le Juif et la France* im Palais Berlitz gipfelt. Die Zwangsmaßnahmen nehmen drastisch zu. Bestimmte Orte sind den Juden untersagt: Restaurants, Kinos,

Museen, Rennbahnen, Stadien, ja sogar Lebensmittelgeschäfte, die sie nur eine Stunde am Tag betreten dürfen, ohne sich mit den übrigen Kunden zu vermischen. Nicht einmal die Metro dürfen sie benutzen, mit Ausnahme des letzten Wagens, der ihnen vorbehalten ist. Am 16. und 17. Juli 1942 wird in Paris eine groß angelegte Razzia durchgeführt: 12 884 jüdische Bürger, darunter 4 100 Kinder, werden festgenommen, im Vélodrome d'Hiver interniert und nach Drancy überführt, von wo sie in Transporten nach Auschwitz verbracht werden. Nur etwa dreißig von ihnen werden zurückkehren.

Nimmt die Mehrheit der Pariser Bevölkerung eine Haltung feindseligen Abwartens ein (man muss zuerst ans Essen denken!), so entschließen sich vereinzelte Gruppen zu direkteren Aktionen. Der Widerstand organisiert sich in unterschiedlicher Form. Bereits am 11. November 1940 demonstrieren mehrere Hundert Studenten und Gymnasiasten auf den Champs-Élysées; einige werden verhaftet. Untergrundzeitungen erscheinen (die erste Ausgabe der *Libération Nord* kommt im Dezember 1940 heraus); Netzwerke, die zur Flucht in die Freie Zone verhelfen, bilden sich heraus; andere stellen falsche Papiere her.

Angesichts der Zunahme solcher Zuwiderhandlungen stellt der im Mai 1942 nach Paris versetzte SS-Führer und spätere General Oberg 2 000 Personen ein, die Mitglieder von Résistance-Netzen aufspüren und verfolgen sollen. Oberg greift zu drakonischen Strafen: Hinrichtungen häufen sich, eine Ausgangssperre wird verhängt. Eine im Januar 1943 gegründete Polizeieinheit kommt den Besatzern bald bei ihrer Jagd auf Widerständler zu Hilfe: die Miliz, die sie an Grausamkeit noch überbieten wird. Im selben Jahr entsteht der Conseil National de la Résistance unter dem Vorsitz von Jean Moulin.

Im April 1944 gehen heftige amerikanische Bombardements auf die nahe Banlieue, ja selbst auf die Gare de la Chapelle nieder. Sie kündigen die Landung der Alliierten am 6. Juni in der Normandie an. Die Truppen rücken unaufhaltsam voran: Die 2. Panzerdivision von General Leclerc erreicht am 10. August Alençon, die Amerikaner stehen am 17. August in Dreux. Am 19. August erhebt sich Paris. Eine kleine Schar schlecht bewaffneter Männer entfesselt eine regelrechte Guerilla, errichtet Barrikaden auf den strategischen Ausfallstraßen, attackiert die Deutschen, um Waffen zu erbeuten. Am 17. August ist der Generalstreik ausgerufen worden. Am 24. ziehen Leclercs Truppen in Paris ein. In manchen Stadtvierteln, vor dem Rathaus, dem Marineministerium, dem Hôtel Meurice, dem Senat, toben sporadisch Kämpfe. Am 25. unterzeichnet General von Choltitz, Oberbefehlshaber der Wehrmacht in Paris,

die Übergabe, ohne, wie Hitler es ihm befohlen hatte, Paris zerstört zu haben. Einen Tag später jubilieren die Menschen in den Straßen von Paris. General Charles de Gaulle, am Vortag eingetroffen, schreitet entlang einer tosenden Menge zu Fuß die Champs-Élysées hinab. Auf dem Vorplatz von Notre-Dame de Paris, wo der Chef der provisorischen Regierung später ankommt, lösen von Dächern abgefeuerte Schüsse eine Panik aus. Die Umstände der Schießerei bleiben ungeklärt. Neben diesen Freudenbekundungen kommt es natürlich auch zu dramatischeren Szenen, in denen die Pariser ihrer Wut über diejenigen freien Lauf lassen, die in der einen oder anderen Form mit dem Feind kollaboriert haben: Milizionäre werden festgenommen und hingerichtet, Frauen geschoren und auf den Straßen vorgeführt, Sympathisanten verhaftet. Doch rasch ergreifen die Behörden Maßnahmen, um die Ausschreitungen zu beenden und die Ordnung wiederherzustellen.

Auch wenn Paris zu einer gewissen Gelassenheit zurückfindet, endet der Krieg erst mit der Kapitulation der Deutschen am 8. Mai 1945. Ein prägendes Ereignis dieses Jahres ist die Rückkehr der Gefangenen und der Deportierten, die die Todeslager überlebt haben. Marschall Philippe Pétain und Pierre Laval werden vor Gericht gestellt und verurteilt. Es beginnt eine Periode der Unsicherheit, in der sich politische Krisen mehren und das Gesicht von Paris sich verändert. Das liegt zunächst an der Notwendigkeit zum Wiederaufbau der Infrastruktur und Industrie, die alle Kräfte in Anspruch nimmt. Aber auch am Zustrom einer Bevölkerung, deren Gesamtzahl jetzt an die drei Millionen heranreicht. Dies führt zu einer regelrechten Wohnungskrise, in deren Folge massenweise Gebäudekomplexe von mäßiger Qualität und Ästhetik aus dem Boden schießen. Im Oktober 1946 wird nach dem Rücktritt de Gaulles und der Wahl einer konstituierenden Versammlung die Vierte Republik ausgerufen. Bei den angesetzten Wahlen siegt die Linke, insbesondere die kommunistische Partei. Die wirtschaftlichen Probleme nehmen weiter zu. Regelrechte Hungeraufstände brechen los: Nach wie vor gilt die Rationierung (200 Gramm Brot im August!), die Preise steigen unaufhörlich. Diese Lage führt 1947 zur Anwendung des Marshallplans, der Frankreich beim Wiederaufbau hilft. Soziale Unruhen und Streiks mehren sich bis in die 1950er Jahre; 1953 wird ein großer Streik im öffentlichen Dienst ausgerufen. Die politische Instabilität ist so gravierend, dass René Coty erst nach 13 Wahlgängen zum Staatspräsidenten ernannt werden kann!

Die 1950er Jahre bringen für die Hauptstadt tiefgreifende Veränderungen mit sich. Gleich nach der Befreiung setzt das Leben

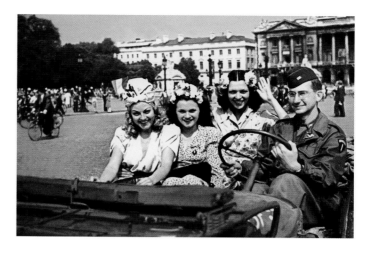

→
Jean Lemaire

*Trois Parisiennes aux cocardes tricolores
dans la jeep d'un soldat américain.
Place de la Concorde, 26 août 1944.*

*Three Parisiennes with tricolour
cockades alongside an American soldier
in his jeep. Place de la Concorde, 26
August 1944.*

*Drei Pariserinnen mit Kokarden in den
französischen Nationalfarben im Jeep
eines amerikanischen Soldaten. Place
de la Concorde, 26. August 1944.*

wieder ein. Saint-Germain-des-Prés wird zum neuen intellektuellen Zentrum von Paris. Im Café de Flore und im Deux Magots trifft sich eine Szene, die sich intensiv mit dem Existenzialismus auseinandersetzt, deren Aushängeschilder Simone de Beauvoir und Jean-Paul Sartre, aber auch Boris Vian und Albert Camus sind. Die florierenden Jazzclubs – Tabou, Rose Rouge, Vieux Colombier, Lorientais, Caveau de la Huchette – erleben hitzige Nächte. Ionesco und Beckett initiieren gewissermaßen das Theater des Absurden, während sich in der Literatur neue Namen durchsetzen: Michel Butor, Alain Robbe-Grillet, Nathalie Sarraute, Marguerite Duras. Auch das Kino brilliert mit Jacques Becker und vor allem Marcel Carné, dessen fulminanter Film *Die Kinder des Olymp* ein romantisches Paris wieder aufleben lässt. Darin tritt Pierre Brasseur hervor; einen großen Auftritt hat an anderer Stelle auch Gérard Philipe, dessen Aufstieg eng mit dem von Jean Vilar geleiteten Théâtre National Populaire verknüpft ist. Im Bereich der bildenden Künste nimmt Paris durch die radikale Abkehr von der figurativen Malerei die Spitzenposition ein. Soulages, Manessier, Mathieu, Dubuffet und Nicolas de Staël sind die großen Künstler der Zeit. Die Stadt verzeichnet eine graduelle Deindustrialisierung: große Unternehmen wie die SNECMA, die Raffinerie Say, die Panhard-Werke ziehen fort oder schließen. Durch eine grundlegende Erneuerung des Baubestands versucht man, den Barackenstädten an der Peripherie ein Ende zu setzen, öffentliche Einrichtungen und Verkehrswege zu verbessern. Große Arbeiten stehen an: Der Bau des Boulevard périphérique wird begonnen (fertiggestellt 1973), die großartigen Gebäude der UNESCO und des CNIT (Centre des nouvelles industries et technologies) werden eingeweiht (1958), die Maison de la Radio gebaut (1963), ferner die Cité des Arts und der Tour Montparnasse (1973). Die Hallen von Paris ziehen nach Rungis um (1969), die historischen Pavillons des Architekten Victor Baltard werden skandalöserweise 1971 abgerissen. 1959 wird in der Rue Croulebarbe der erste Wolkenkratzer von Paris gebaut, gleichzeitig entstehen große Gebäudekomplexe wie die Front de Seine, die Orgues de Flandre und die Fakultät von Jussieu.

Im Bereich der historischen Bausubstanz sorgt Kulturminister André Malraux für eine bemerkenswerte Restaurierung historischer Pariser Stadtteile, insbesondere im Marais, wo Gebäude aus dem 17. Jahrhundert von den im Lauf der Jahrhunderte angesammelten Schlacken befreit werden und ihr ursprüngliches Erscheinungsbild zurückgewinnen. Solche Sanierungen und Modernisierungen verändern jedoch die Bevölkerungsstruktur in den betroffenen Stadtteilen. Sie verschärfen die bereits unter Haussmann deutlich werdende und kritisierte Abdrängung einer Arbeiterschaft, die sich die mit den Umgestaltungen einhergehenden höheren Mieten nicht leisten kann, in die Banlieue am Stadtrand und den Zuzug wohlhabenderer Gesellschaftsschichten. Ganze Stadtviertel büßen ihren volkstümlichen, fast dörflichen Charakter ein, den »humanistische« Fotografen wie Willy Ronis oder Robert Doisneau dokumentiert haben. Die Place des Fêtes, Belleville-Ménilmontant, Montparnasse, das Viertel um die Place d'Italie und die Front de Seine sind die am gründlichsten umgewälzten Bereiche. Die damals unternommenen »Erneuerungs«-Maßnahmen zeichnen sich durch Gigantomanie, architektonisches Mittelmaß und Missachtung der gesellschaftlichen Bedürfnisse aus. Diese 1960er und 1970er Jahre, integraler Bestandteil der berühmten »Trente Glorieuses«, des dreißigjährigen Wirtschaftswunders, sind die Epoche des Betons, ergo auch des Automobils. Auf dem Automobilsalon sind 4CVs (»Cremeschnittchen«), Dauphines und R8s von Renault und die DS von Citroën heiß begehrt. 1951 kommt ein Auto auf 17 Einwohner, 1958 beläuft sich das Verhältnis schon auf eins zu sieben. Es gilt, den Verkehrsfluss zu sichern, weshalb man Großprojekte präsentiert, die die Stadt dem Automobil opfern. Glücklicherweise wurde nur eines davon umgesetzt: die Uferschnellstraße Georges-Pompidou. Verbesserungen gibt es hingegen bei den öffentlichen Verkehrsmitteln: Der Bau des regionalen Schnellbahnnetzes RER wird 1961 beschlossen, die Bahn aber erst 1970 in Betrieb genommen. Eigene Busspuren werden eingerichtet und in der Nähe von Paris der Flughafen Roissy aus dem Boden gestampft.

All diese Veränderungen und städtebaulichen Maßnahmen vermochten allerdings all das nicht ungeschehen zu machen, was die Bevölkerung so sehr aufbrachte: steigende Arbeitslosigkeit, Abwertung des Franc, der Indochina- und seit 1954 der Algerienkrieg. In Paris fanden immer wieder Demonstrationen statt, bei denen die republikanische Verfassung verteidigt werden sollte (etwa am 18. Mai 1958 nach einem Aufruf der Gewerkschaften und der linken Parteien) oder auch die Rückkehr General de Gaulles gefordert wurde. Nach einem raffinierten politischen Manöver bestimmter politischer Gruppierungen, die durch den Druck eines Zirkels von Militärs gestützt wurden, erfolgte am 1. Juni gegen die Stimmen der parlamentarischen Linken die Berufung Charles de Gaulles zum Präsidenten des Ministerrats. Auf der politischen Ebene ließ de Gaulle über eine neue Verfassung abstimmen, die der Exekutive größere Machtbefugnisse einräumte. Sie wurde in einem Referendum angenommen und am 4. Oktober in Kraft gesetzt. Damit begann die Fünfte Republik. Die Wahl Charles de Gaulles zum Präsidenten erfolgte am 21. Dezember.

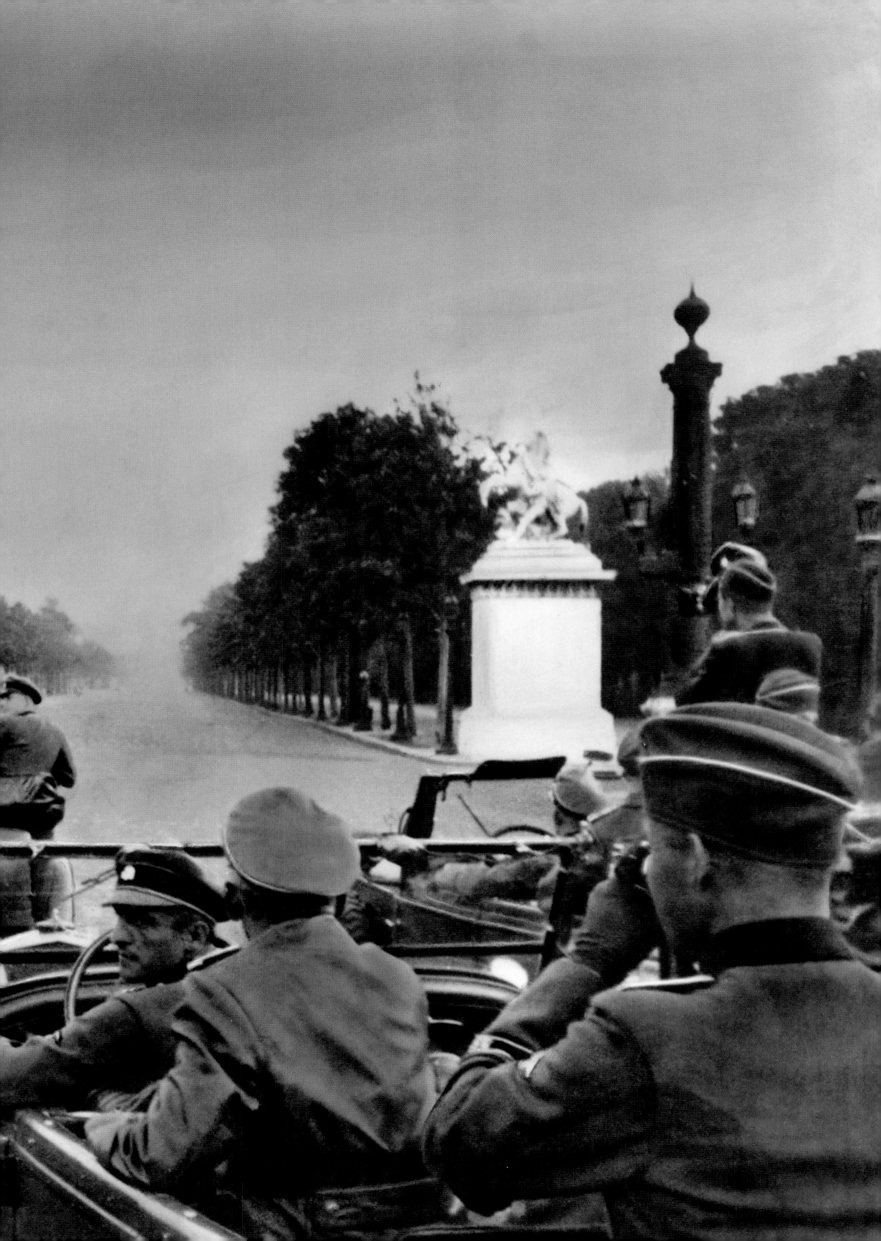

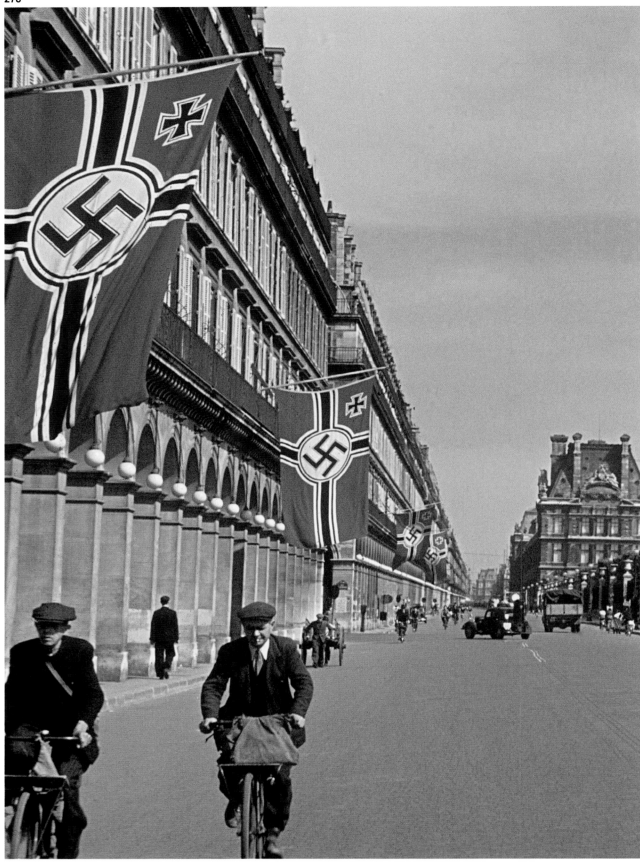

↑
André Zucca

Bannières nazies dans la rue de Rivoli quasi déserte (détail), 1940–1944.

Nazi banners on the almost deserted Rue de Rivoli (detail), 1940/1944.

Nationalsozialistische Fahnen an der fast menschenleeren Rue de Rivoli (Ausschnitt), 1940/1944.

p. 276/277
Arthur Grimm

Le chancelier Adolf Hitler entre dans Paris le dimanche 23 juin 1940 à six heures du matin. Entouré de deux véhicules de protection, il remonte ici les Champs-Élysées déserts dans une berline Mercedes en direction de l'Étoile. Entouré du sculpteur Arno Breker et des architectes Hermann Giesler et Albert Speer, il se rendra ensuite au Trocadéro, à la tour Eiffel puis aux Invalides où il se recueillera devant le tombeau de Napoléon Iᵉʳ. Après une visite au Sacré-Cœur qu'il n'apprécie guère, il repartira à neuf heures du matin pour Berlin en déclarant à son entourage qu'il vient de vivre la plus belle émotion de sa vie, 1940.

The Chancellor of the Reich Adolf Hitler enters Paris at six in the morning on Sunday, 23 June 1940. Accompanied by two vehicles for his protection, he drove up the deserted Champs-Élysées towards the Arc de Triomphe in a Mercedes. Accompanied by the sculptor Arno Breker and the architects Hermann Giesler and Albert Speer, he then went on to Trocadéro, the Eiffel Tower and the Invalides, where he stood before Napoleon's tomb. After visiting Sacré-Cœur, which he did not much like, he returned to Berlin at nine in the morning, telling those around him that he had just experienced the most wonderful emotion of his life, 1940.

Reichskanzler Adolf Hitler kam am 23. Jun 1940 um 6 Uhr morgens in Paris an. Eskor von zwei Sicherheitsfahrzeugen, fuhr er in seinem offenen Mercedes die menschenleere Champs-Élysées hinauf zur Place de l'Étoile In Begleitung des Bildhauers Arno Breker und der Architekten Hermann Giesler und Albert Speer ging es anschließend weiter zu Trocadéro, zum Eiffelturm und zum Invalic dom, wo er kurz vor dem Grab Napoleons innehielt. Nach einem Besuch in der Kirche Sacré-Cœur, die ihm nicht sehr gefiel, fuhr e um 9 Uhr morgens nach Berlin zurück und sein Gefolge wissen, er habe gerade den sche sten Moment seines Lebens erlebt, 1940.

nrich Hoffmann

ler photographié lors de son passage au ·cadéro par Heinrich Hoffmann qui fut gtemps le seul photographe autorisé à fuser les photos du Führer (jusqu'à son ride en 1945). Ceci lui permit de réaliser · fortune immense. Arrêté en 1945, ffmann (condamné à dix ans de prison) ses archives confisquées et déposées à la ·rairie du Congrès à Washington avant tre restituées à son fils après procès, juin 1940.

Hitler at the Trocadéro. Heinrich Hoffmann would be the only man allowed to distribute photographs of the Führer up to his suicide in 1945. He made a fortune selling his images but was arrested in 1945 and sentenced to ten years in prison. His archives were confiscated and placed in the Library of Congress, Washington, DC, then returned to his son after the trial, 23 June 1940.

Hitler am Trocadéro, aufgenommen von Heinrich Hoffmann, der bis zu Hitlers Selbstmord 1945 als Einziger befugt war, offizielle Fotos des Führers zu verbreiten. Durch dieses Privileg konnte Hoffmann ein gewaltiges Vermögen anhäufen. Hoffmann wurde 1945 festgenommen (und später zu zehn Jahren Gefängnis verurteilt), sein Bildarchiv beschlagnahmt, in der Library of Congress in Washington eingelagert und nach dem Prozess seinem Sohn ausgehändigt, 23. Juni 1940.

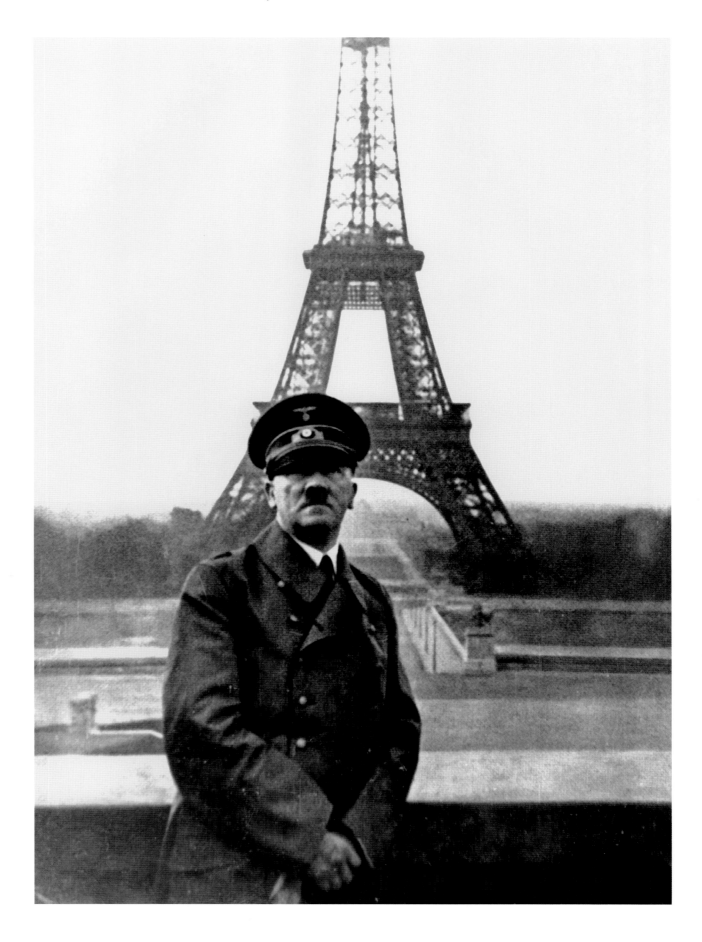

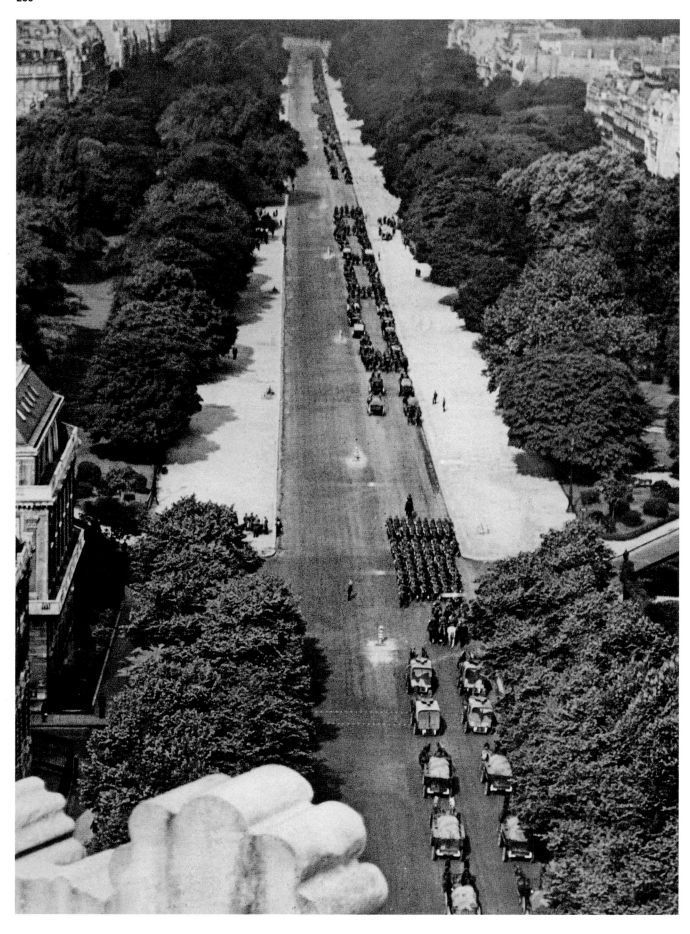

↑
Arthur Grimm

*Après avoir contourné la place de l'Étoile,
la parade des troupes allemandes descend ici
l'avenue Foch (16ᵉ arr.), 1940.*

*Having marched around Place de l'Étoile,
the Germans paraded along Avenue Foch
(16ᵗʰ arr.), 1940.*

*Die deutschen Truppen marschieren,
nachdem sie die Place de l'Étoile umrundet
haben, die Avenue Foch (16. Arrondisse-
ment) hinunter, 1940.*

on.

*...isien en pleurs au passage des soldats
...mands défilant dans Paris, juin 1940.*

*...arisian weeping at the sight of parading
...rman soldiers, June 1940.*

*... Bewohner von Paris weint beim
...rbeimarsch der deutschen Soldaten,
...i 1940.*

...dré Zucca

*...neaux de signalisation allemands
... marché aux puces de Saint-Ouen,
...0–1944.*

*...rman signposts at the Saint-Ouen
... market, 1940/1944.*

*...gweiser in deutscher Sprache auf dem
...hmarkt von Saint-Ouen, 1940/1944.*

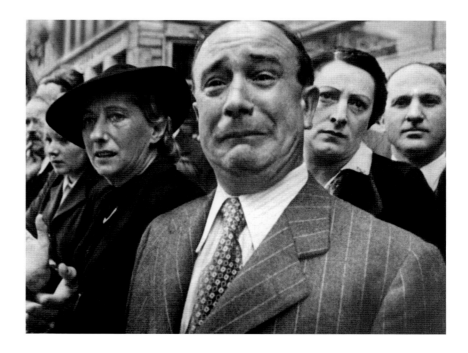

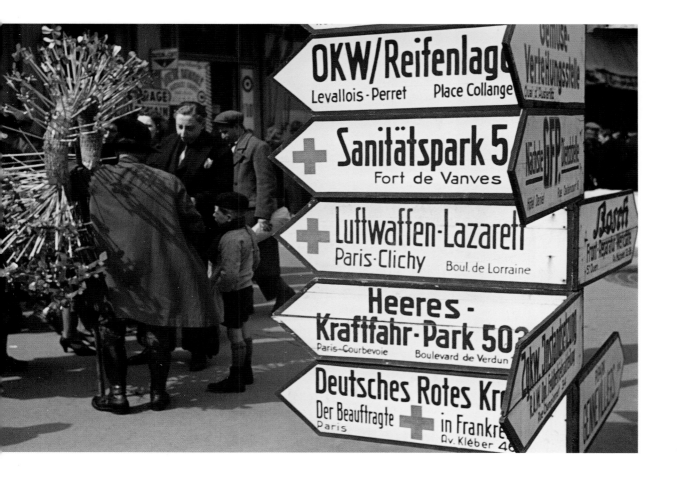

↘

Pierre Vals

À l'occasion de l'exposition inaugurée à l'Orangerie et consacrée aux œuvres d'Arno Breker, sculpteur préféré de Hitler, une vieille dame médite devant le gigantisme de ces Aryens colossaux, 1942.

An old woman at the exhibition of works by Arno Breker, Hitler's favourite sculptor, at the Orangerie, meditating on the gigantic size of these colossal Aryans, 1942.

In der Ausstellung mit Werken Arno Brekers, des Lieblingsbildhauers Hitlers, steht eine ältere Dame nachdenklich vor einer der gigantomanischen Ariergestalten, 1942.

→

Robert Doisneau

Bon nombre d'œuvres d'art vont être mises à l'abri comme ici dans le jardin des Tuileries. Mais pour alimenter sa machine de guerre, le Reich va décider de déboulonner quelquesunes des statues en bronze chères aux Parisiens pour les fondre et récupérer ainsi les métaux non ferreux, vers 1940–1941.

Many artworks were stored for safekeeping, as here in the Jardin de Tuileries. However, in order to feed its war machine, the Reich decided to pull down and melt some of the Parisians' beloved statues for their nonferrous metals, circa 1940/1941.

Eine Vielzahl von Kunstwerken wurde vor Kriegsschäden geschützt wie hier im Jardin des Tuileries. Doch um ihre Rüstungsmaschinerie mit Rohstoffen zu versorgen, montierten die Besatzer eine Reihe von Bronzestatuen, die den Parisern besonders am Herzen lagen, ab und ließen sie zur Gewinnung von Buntmetallen einschmelzen, um 1940/1941.

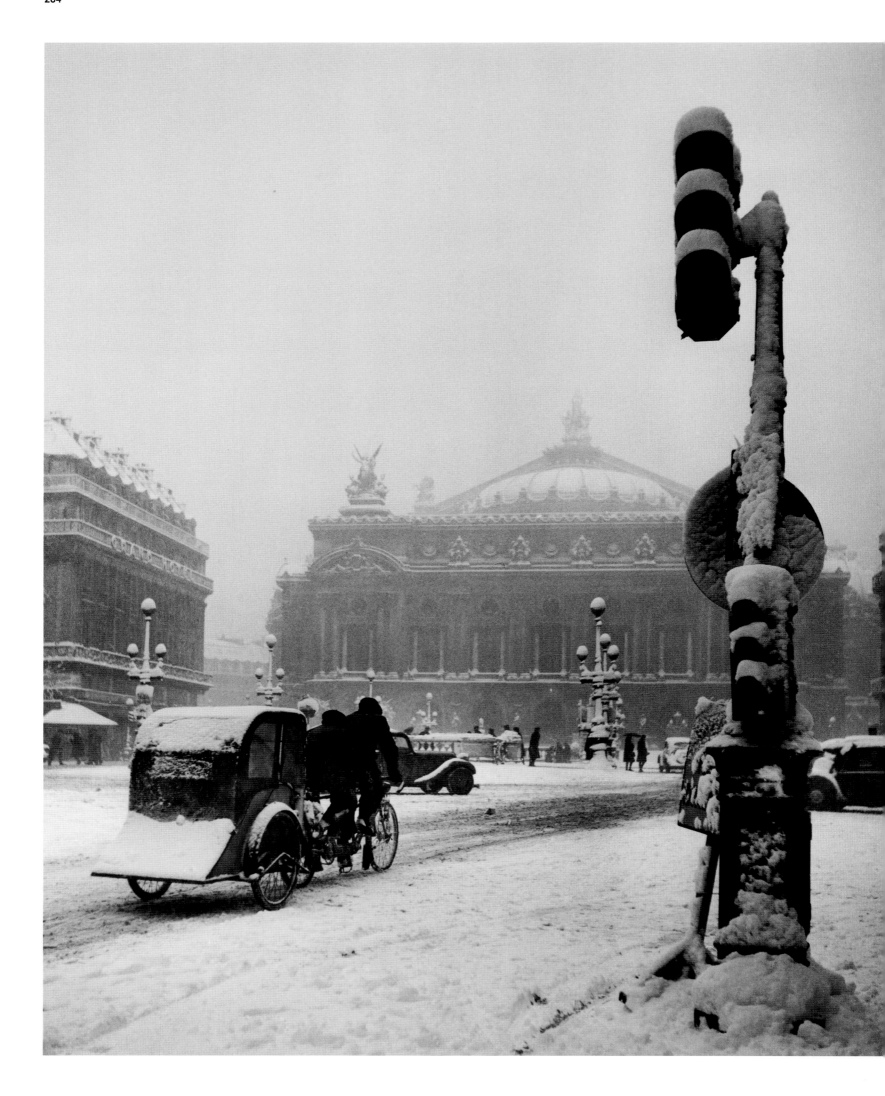

bert Doisneau

*lo-taxi près de l'Opéra, hiver 1940.
staturation du rationnement de l'essence,
1940 vida les rues de toutes les voitures.
s vélos-taxi les remplacèrent en partie,
me pendant l'hiver particulièrement
oureux de 1940.*

*xi-bike near the Opéra, winter 1940.
e introduction of petrol rationing in 1940
ok cars off the streets. Taxi-bikes took their
ce, even during the very harsh winter
1940.*

*rradtaxi bei der Opéra, Winter 1940. Die
40 eingeführte Treibstoffrationierung führ-
dazu, dass auf den Straßen fast überhaupt
ne Autos mehr zu sehen waren. Teilweise
ernahmen die Fahrradtaxis deren Aufga-
1 – selbst während des extrem strengen
nters 1940.*

↓

Anon.

*En ce terrible hiver 1941, un boucher
des Halles offre aux malheureux un bol de
bouillon bien apprécié, 8 février 1941.*

*In the terrible winter of 1941, a butcher
in Les Halles offers a poor man a much
appreciated bowl of broth, 8 February 1941.*

*Im schrecklichen Winter 1941 versorgt
ein Metzger in den Hallen die Armen mit
einer Schale Fleischbrühe, die diese sehr
zu schätzen wissen, 8. Februar 1941.*

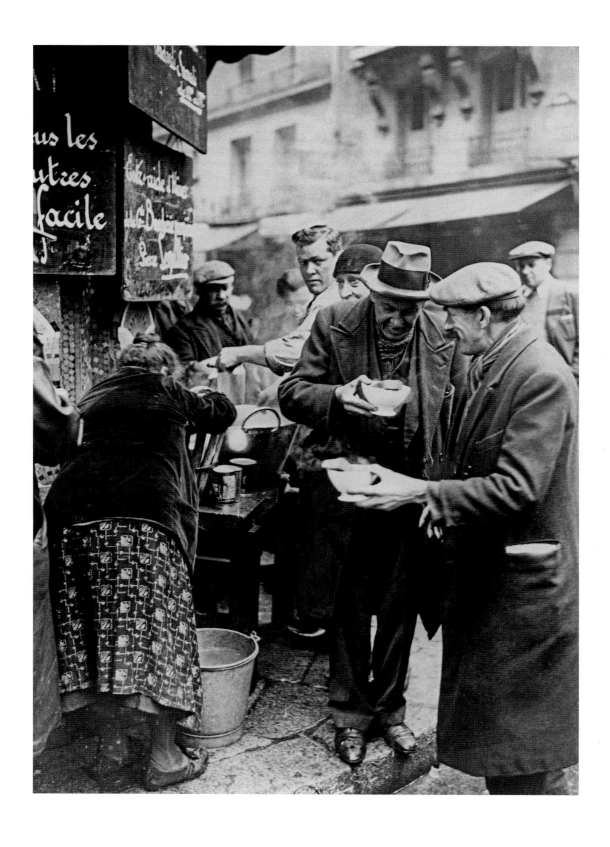

286

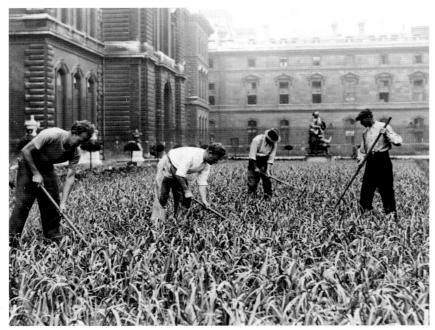

Anon.

L'autre face de la vie parisienne du moment. Plantation de poireaux dans les jardins du Louvre pour les œuvres du Secours national, septembre 1943.

Another side of Parisian life: planting leeks in the Louvre gardens for the Secours National aid charity, September 1943.

Die andere Seite des Pariser Lebens jener Tage: In den Parkanlagen des Louvre wird Lauch für die staatliche Wohlfahrt (Secours National) angebaut, September 1943.

← **Anon.**

→ **Robert Doisneau**

L'alimentation est l'un des problèmes majeurs des Parisiens. Devant la pénurie et les queues quotidiennes pour obtenir de maigres rations, le système D s'impose. Lapins, poules et chèvres font leur retour dans Paris. Rue de Rennes (6e arr.), 1940–1942.

Food was one of the great everyday headaches of Parisian life. Given the shortages and daily queues for meagre rations, a little self-help was in order. Rabbits, hens and goats reappeared in Paris. Rue de Rennes (6th arr.), 1940/1942.

Die Lebensmittelversorgung war eines der Hauptprobleme der Pariser Bevölkerung. Angesichts des Mangels und der langen Schlangen, in denen man tagtäglich anstehen musste, um seine mageren Zuteilungen zu bekommen, griffen die Menschen zur Selbsthilfe. So hielten in Paris wieder Kaninchen, Hühner und Ziegen Einzug. Rue de Rennes (6. Arrondissement), 1940/1942.

→ **Anon.**

Une des innombrables queues quotidiennes en attente d'une distribution alimentaire comme ici devant une boulangerie d'un quartier populaire, rue Lepic (18e arr.). Les rations de pain sont alors strictement contingentées : entre 125 g et 375 g par jour suivant les catégories de consommateurs, juillet 1941.

One of the countless everyday queues waiting for food distribution. Here, outside a bakery in working-class Montmartre (Rue Lepic, 18th arr.). Bread was strictly rationed: between 125 g and 375 g per day, depending on the category of consumer, July 1941.

Eine der zahllosen Warteschlangen bei der Lebensmittelausgabe, die das Alltagsleben prägten, hier vor einer Bäckerei in einem armen Stadtteil (Rue Lepic, 18. Arrondissement). Das Brot war damals streng rationiert: Je nach Kategorie des Berechtigten gab es zwischen 125 und 375 Gramm am Tag, Juli 1941.

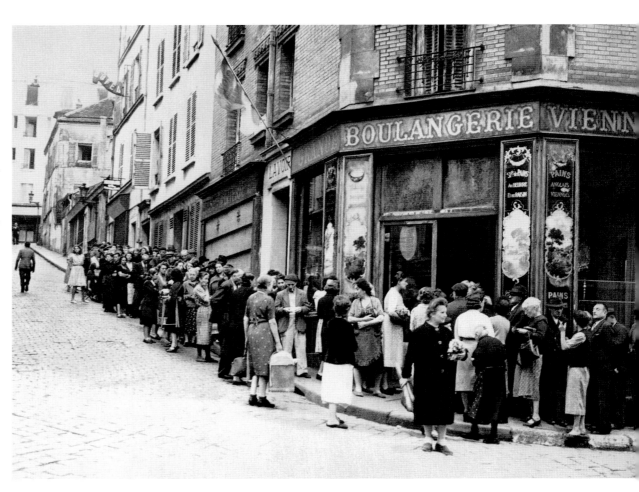

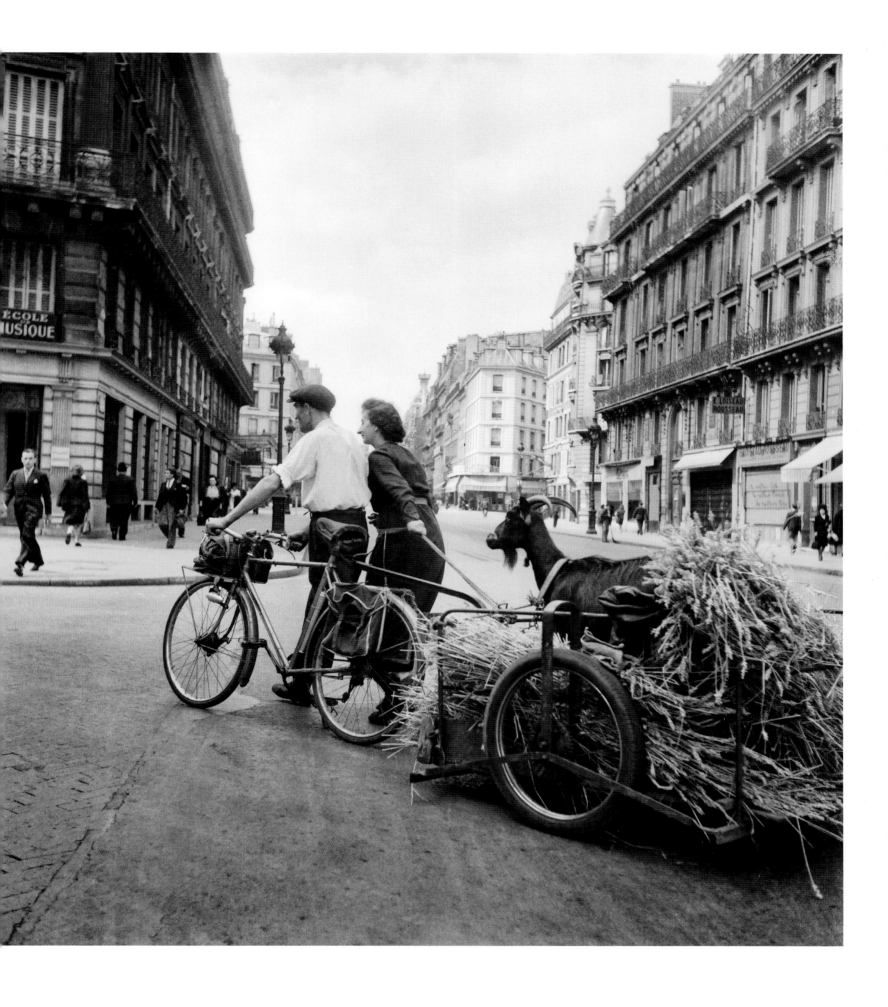

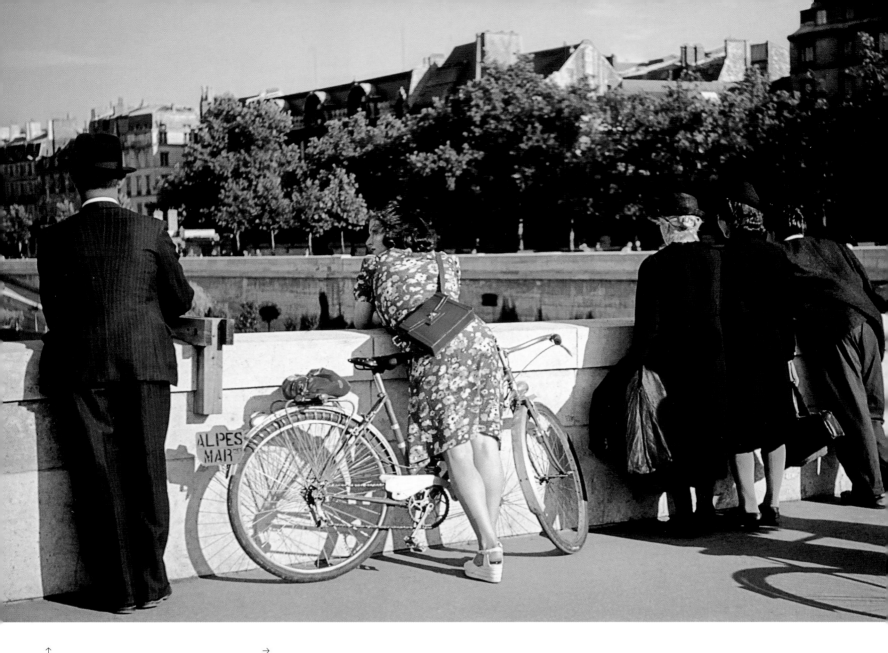

↑

Walter Dreizner

Sur le pont du Carrousel, 1942–1944.

On the Pont du Carrousel, 1942/1944.

Auf dem Pont du Carrousel, 1942/1944.

→

Walter Dreizner

Piscine Deligny, quai Anatole-France (7ᵉ arr.), 1942–1944.

The Deligny swimming pool, Quai Anatole France (7th arr.), 1942/1944.

Das Schwimmbad Deligny am Quai Anatole France (7. Arrondissement), 1942/1944.

p. 290/291
André Zucca

Le marché des Halles, rue du Jour (1ᵉʳ arr.), juillet 1942.

Rue du Jour in Les Halles (1st arr.), July 1942.

Der Marché des Halles, Rue du Jour (1. Arrondissement), Juli 1942.

*« Nulle part ailleurs on ne ressentait par tous les pores
sa propre jeunesse à ce point identifiée à l'atmosphère
ambiante comme dans cette ville, qui se donne à chacun
mais que personne ne sonde tout à fait. Nulle part ailleurs
on n'a pu éprouver cette existence insouciante, naïve et
pourtant pleine de sagesse, comme à Paris. »*

*"Nowhere else did a young man breathe the very atmosphere
of youth as he did in this city, which yields itself to all, yet
allows none to fathom it. Nowhere did one experience the
naive and yet wondrously wise freedom of existence more
happily than in Paris."*

*»Nirgends empfand man mit aufgeweckten Sinnen sein
Jungsein so identisch mit der Atmosphäre wie in dieser Stadt,
die sich jedem gibt und die doch keiner ganz ergründet.
Nirgends hat man die naive und zugleich wunderbar weise
Unbekümmertheit des Daseins beglückter empfinden können
als in Paris.«*

STEFAN ZWEIG, 1942

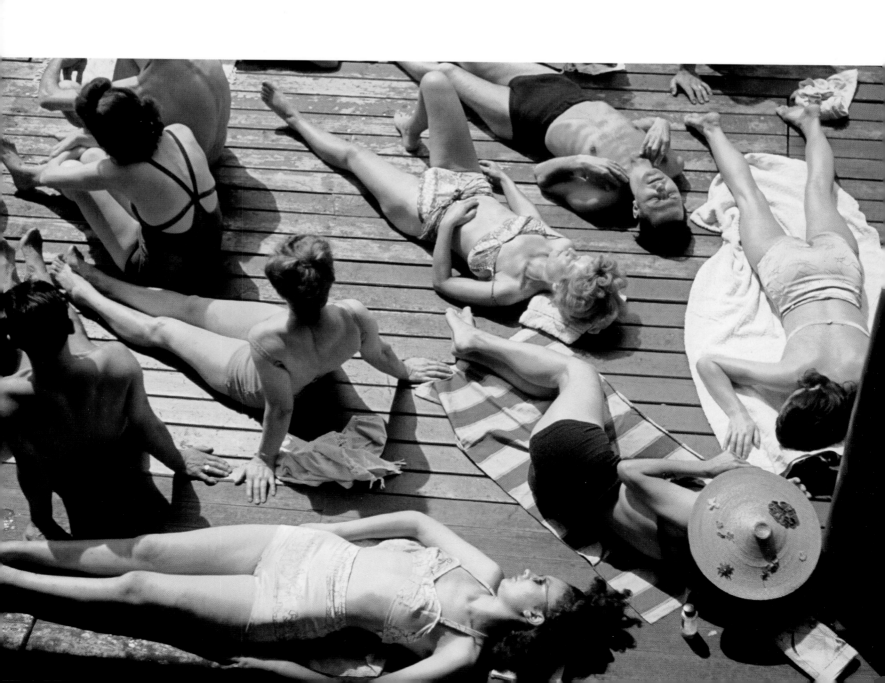

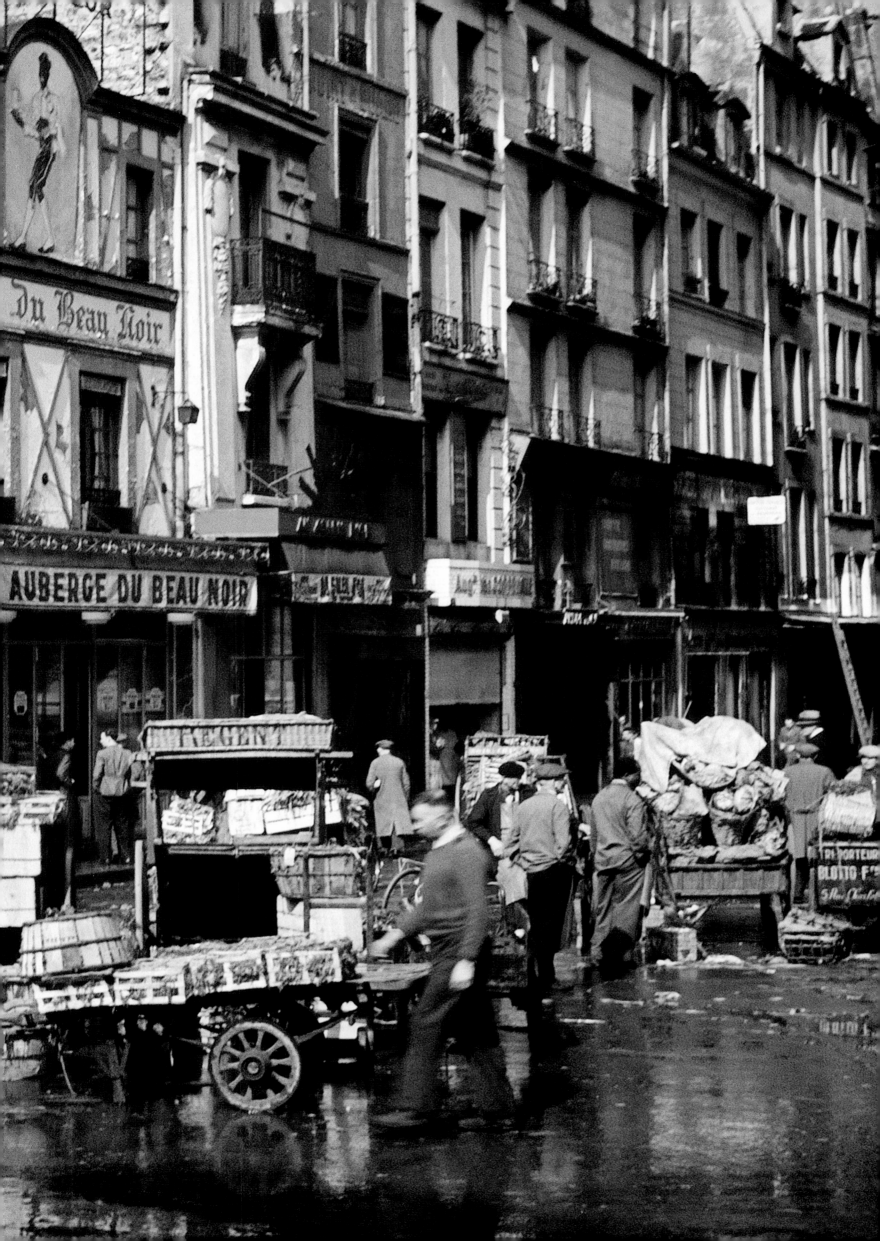

À Paris sous la botte des nazis,
Roger Schall, Jean Éparvier, 1944

p. 294/295
André Zucca

Boulevard de Clichy (18ᵉ arr.) à l'angle des rues Puget et Lepic. À noter la publicité portée par l'homme-sandwich pour le film La Ville dorée, *premier film allemand en couleurs sorti en France en 1942, précédant d'un an le célèbre* Les Aventures fantastiques du baron Münchhausen, *1942.*

Boulevard de Clichy (18th arr.) on the corner of rues Puget and Lepic. Note the sandwich man with an advertisement for La Ville dorée, *the first German film in colour to* be released in France in 1942, a year before the famous Fantastic Adventures of Baron Münchhausen, *1942.*

Boulevard de Clichy (18. Arrondissement), Rue Puget, Ecke Rue Lepic. Man beachte den Mann mit dem Sandwich-Plakat für den Film La Ville dorée *(Die goldene Stadt), dem ersten deutschen Farbfilm, der in Frankreich 1942 zu sehen war, ein Jahr vor dem berühmten* Münchhausen, *1942.*

→
Roger Parry

Solitude du vainqueur, 1940–1944.

The solitude of the victor, 1940/1944.

Die Einsamkeit des Siegers, 1940/1944.

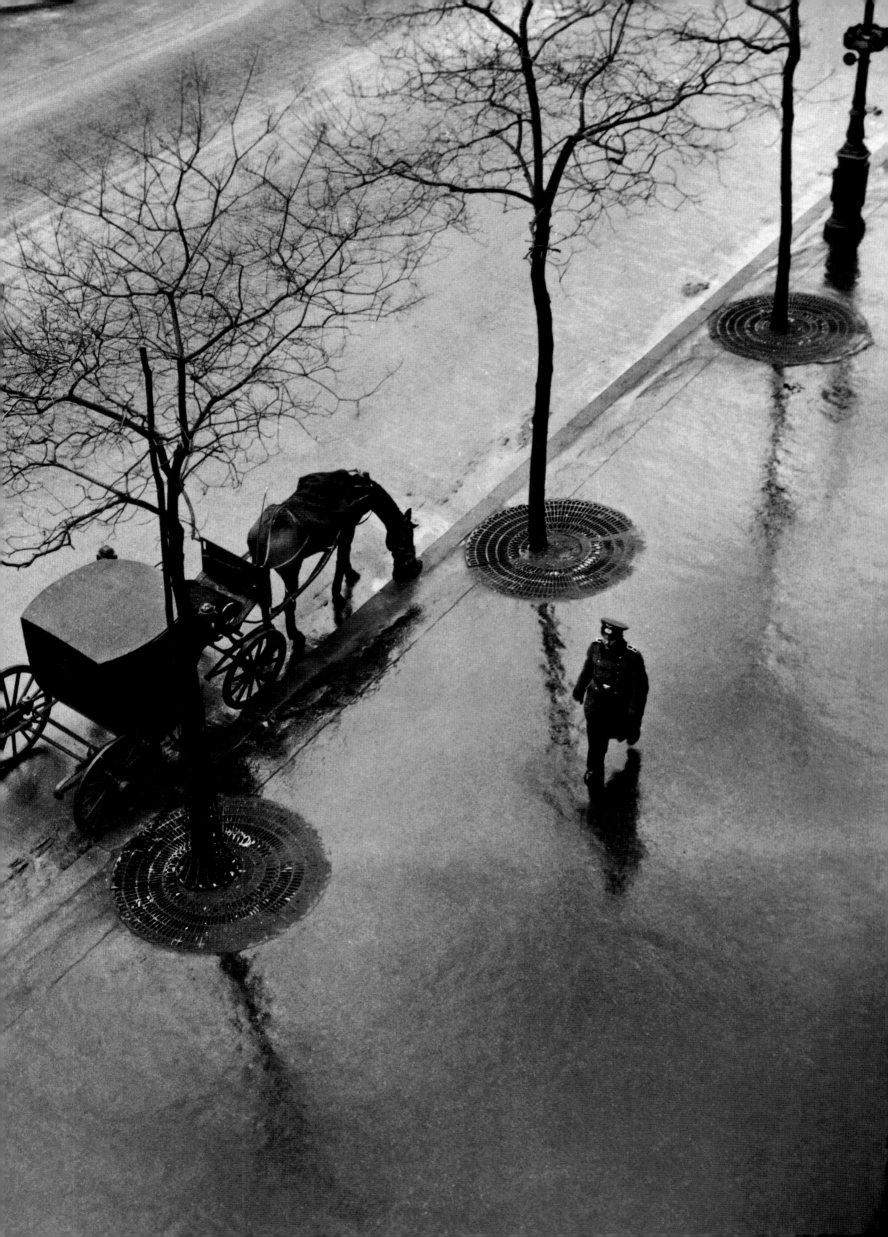

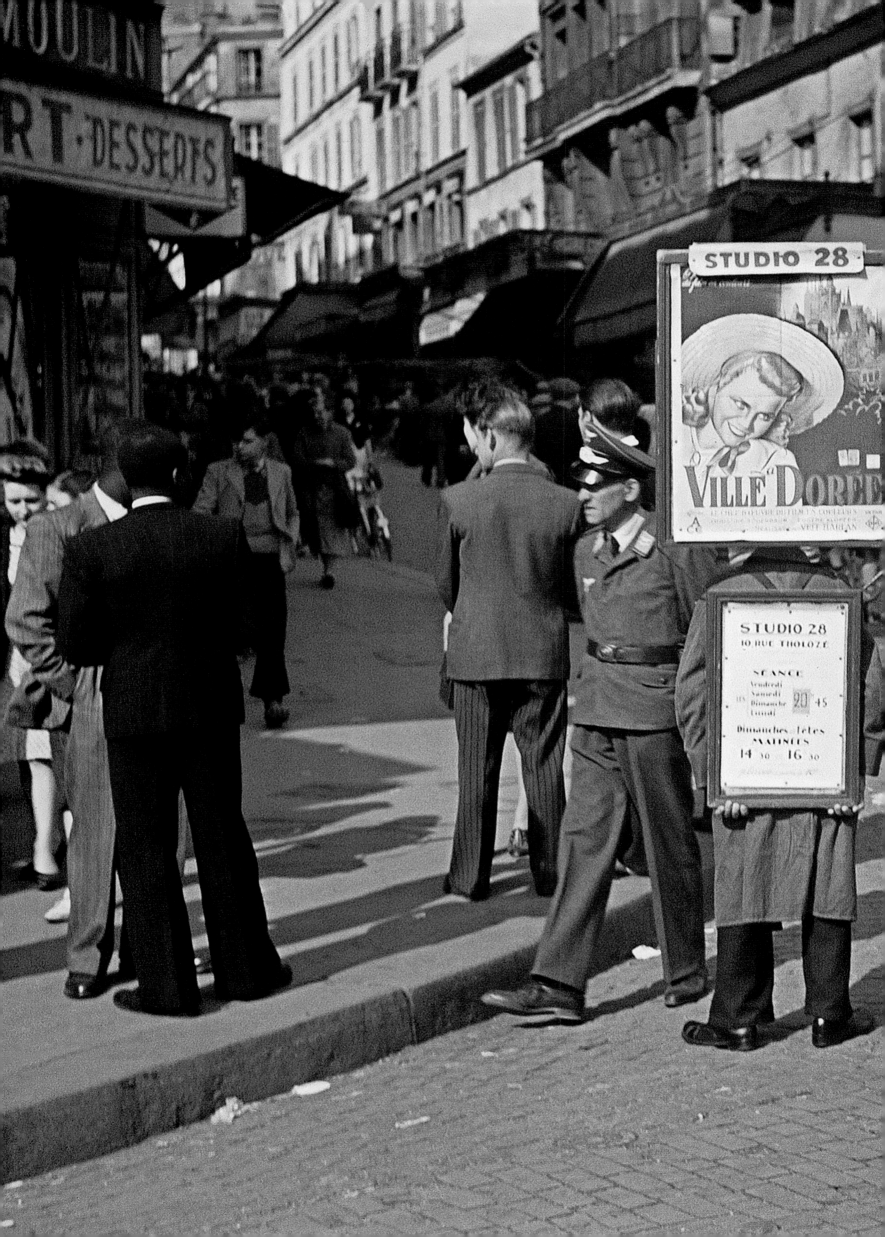

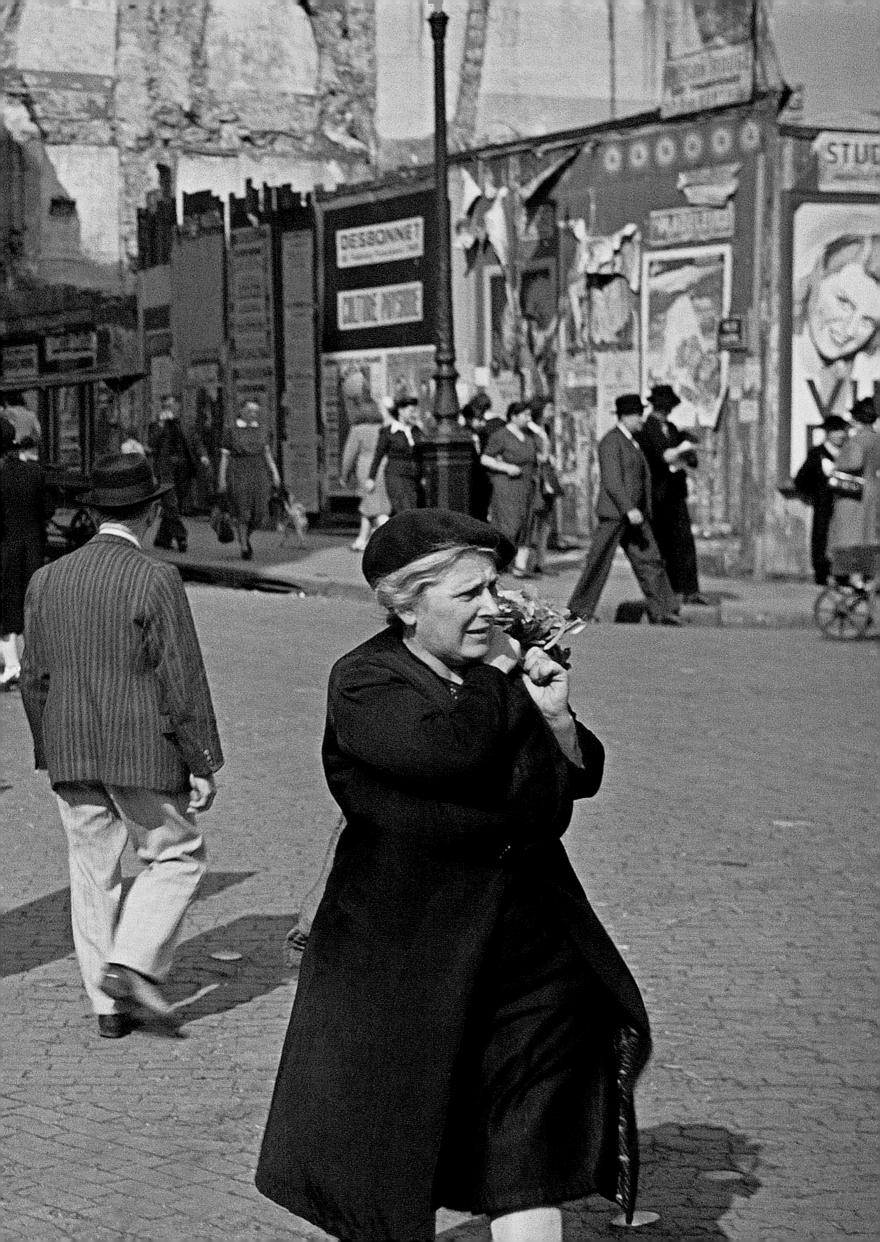

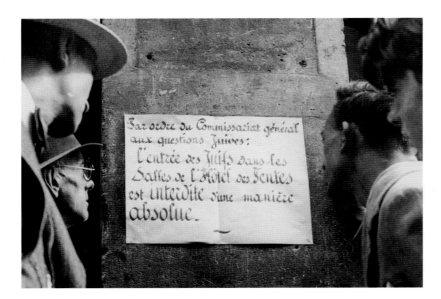

Anon.

*Deux visages de l'antisémitisme instauré
par l'occupant et le gouvernement de Vichy.
Les Juifs sont interdits dans les restaurants,
cafés, plages, bibliothèques, marchés, stades,
monuments historiques, parcs publics… et
ici dans cette salle des ventes. Sans oublier
le port obligatoire d'une étoile jaune « à six
pointes » avec l'inscription « Juif » sur le côté
gauche de la poitrine comme la portent ces
deux jeunes femmes sur le boulevard Bonne-
Nouvelle (10ᵉ arr.), 1941.*

*Two faces of the anti-Semitism fostered by
the Vichy government. Jews were barred from
restaurants, cafés, beaches, libraries, markets,
sports grounds, historic monuments and
parks… and, here, from an auction house.
They were also obliged to wear the yellow
"six-point" star with the word "Jew" on
the left side of the chest, as seen on these
two women on Boulevard Bonne-Nouvelle
(10th arr.), 1941.*

*Zwei Facetten der antisemitischen Maß-
nahmen, die von den Besatzern und der
Vichy-Regierung eingeführt worden waren.
Juden war der Zutritt zu Restaurants, Cafés,
Strandbädern, Bibliotheken, Märkten,
Sportstadien, historischen Stätten, öffent-
lichen Parkanlagen und wie oben zu Auk-
tionshäusern verwehrt. Außerdem mussten
sie den gelben Davidstern mit der Aufschrift
»Juif« auf der linken Brustseite tragen, wie
unten bei den jungen Frauen auf dem Boule-
vard Bonne-Nouvelle (10. Arrondissement)
zu sehen ist, 1941.*

André Zucca

*Portrait du maréchal Philippe Pétain, che⟨f⟩
de l'État, indiquant le siège de la Ligue
française, à l'angle de la rue de la Chaussé⟨e⟩
d'Antin (9ᵉ arr.), 1941–1942.*

*Portrait of Marshal Philippe Pétain, the
head of state, at the headquarters of the
Ligue Française, on the corner of Rue de l⟨a⟩
Chaussée-d'Antin (9th arr.), 1941/1942.*

*Porträt des Staatschefs Marschall Philippe
Pétain am Sitz der Ligue française an eine⟨r⟩
Ecke der Rue de la Chaussée-d'Antin
(9. Arrondissement), 1941/1942.*

ndré Zucca

*nonce d'un concert d'Édith Piaf
Casino de Paris, 1943.*

*ster for a concert by Édith Piaf
he Casino de Paris, 1943.*

*kat für ein Konzert von Édith Piaf
Casino de Paris, 1943.*

↓
Roger Schall

*Prise de vue pendant une coupure de courant
chez le photographe André, faubourg du
Temple (10e arr.), vers 1944.*

*Photography session during a power cut at the
home of the photographer André, Faubourg
du Temple (10th arr.), circa 1944.*

*Aufnahme während eines Stromausfalls
beim Fotografen André, Faubourg du Temple
(10. Arrondissement), um 1944.*

↑
André Zucca

*Affiches murales dans une rue de Paris
émanant de la propagande gouvernementale,
l'une contre le «péril rouge», l'autre en
faveur de la Légion des volontaires français
contre le bolchevisme dont un régiment
combattait sur le front russe, 1944.*

Government propaganda posters, one of
them warning of the "Red Peril", the other
encouraging men to join the Legion of
French Volunteers against Bolshevism, who
were fighting on the Russian front, 1944.

*Wandplakate mit Regierungspropaganda
in einer Pariser Straße. Das eine warnt vor
der »roten Gefahr«, das andere wirbt für die
Legion der französischen Freiwilligen zur
Bekämpfung des Bolschewismus, die mit
einem Regiment an der Ostfront in Russ-
land kämpfte, 1944.*

→
Roger Schall

*Affiches appelant des volontaires pour
travailler en Allemagne, la machine de gue[rre]
du Reich ayant un besoin accru de main-
d'œuvre. Moins de 200 000 hommes répo[n-]
dront à l'appel, sur lesquels il n'en restera
que 70 000 en juin 1942, 1941–1944.*

Posters calling for volunteers to work in
Germany, where the Reich's war machine
was desperately in need of manpower. Les[s]
than 200,000 men responded, and only
70,000 were left by June 1942, 1941/1944[.]

*Plakate mit dem Aufruf, sich freiwillig für
den Arbeitsdienst in Deutschland zu melde[n.]
Die Kriegsmaschinerie des Deutschen Reic[hs]
hatte gesteigerten Bedarf an Arbeitskräften[.]
Weniger als 200 000 Männer reagierten a[uf]
diese Aufforderung, im Juni 1942 waren e[s]
nur noch 70 000, 1941/1944.*

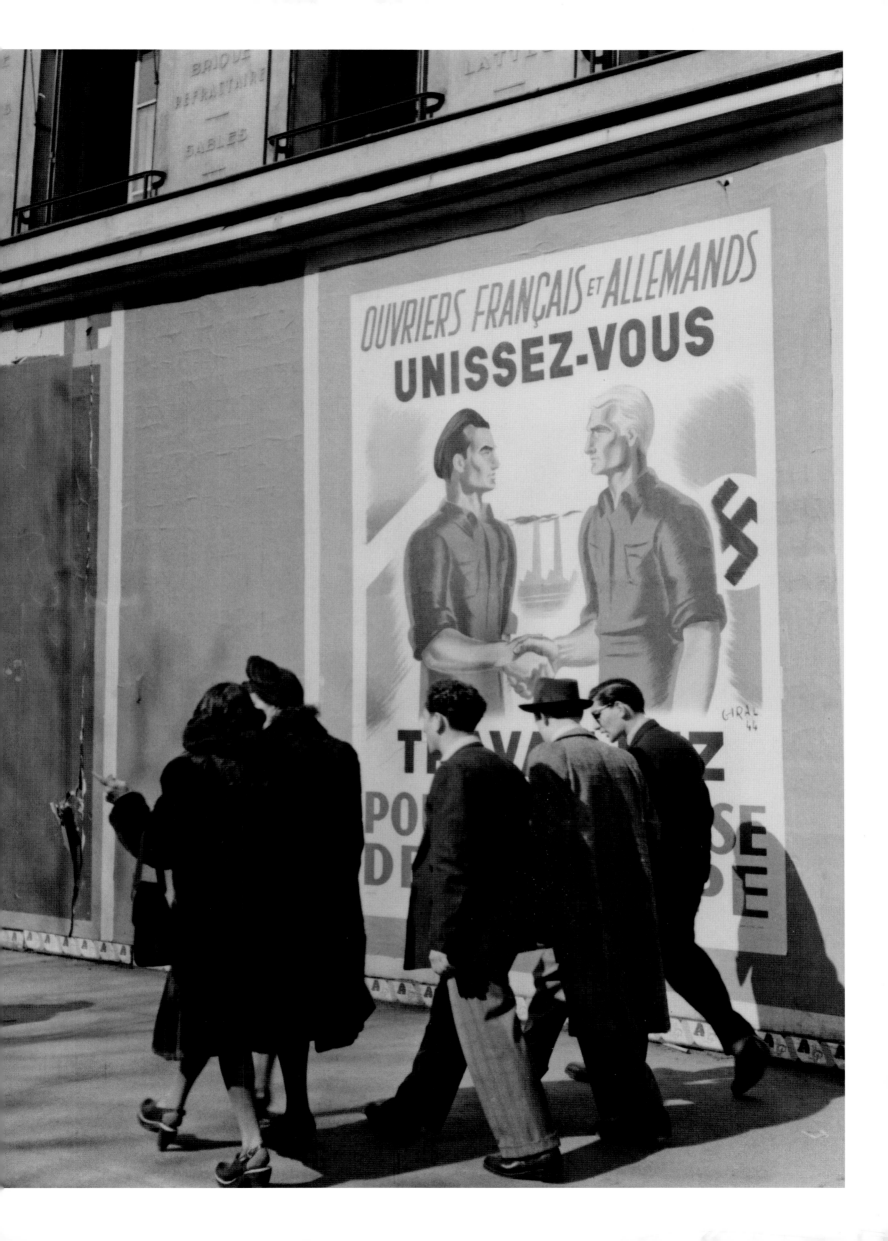

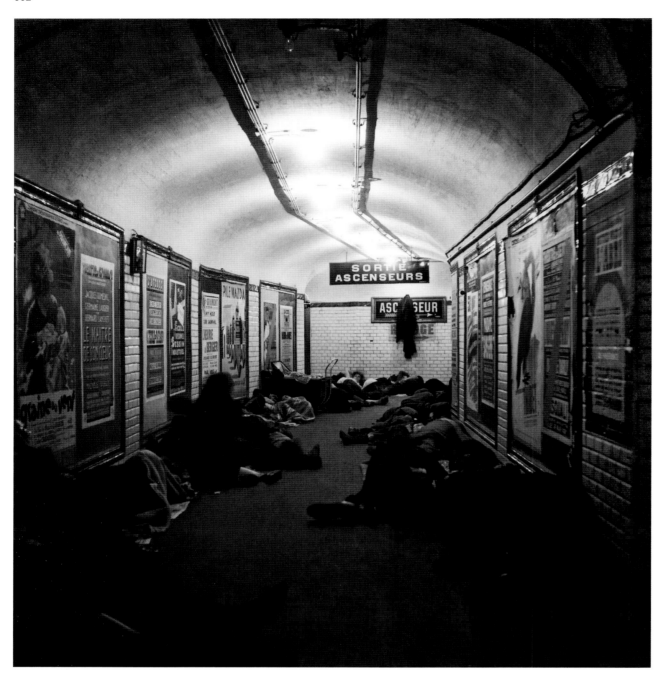

↑

Robert Doisneau

Avec les queues quotidiennes, les alertes aériennes sont une autre occasion pour les gens de toutes conditions de se rassembler. Les couloirs du métropolitain sont des refuges officiels, particulièrement sûrs dans les stations profondes comme Lamarck à Montmartre, ou Danube aux Buttes-Chaumont. Les Parisiens y passent de longues heures de jour comme de nuit. Seuls les écoliers, qui y passent parfois une partie de leurs heures de classe, s'en réjouissent, 1940–1944.

Like the daily food queues, air-raid alerts were another occasion for people of all classes to come together. The tunnels of the métro system were used as official shelters. They were particularly safe in deep stations such as Lamarck in Montmartre, and Danube

in Les Buttes-Chaumont. Parisians spent long hours there by both day and night. Only schoolchildren, who came down during school hours, found cause to delight in this, 1940/1944.

Neben den täglichen Warteschlangen war der häufige Fliegeralarm Anlass für Menschen aller Schichten zusammenzurücken. Die Gänge der Metro waren offizielle Luftschutz-räume, die besonders in den tief gelegenen Stationen wie Lamarck in Montmartre oder Danube bei den Buttes-Chaumont als sehr sicher galten. Die Pariser verbrachten dort am Tag und in der Nacht lange Stunden. Nur die Schüler, die oft einen Teil der Schulstunden in den Schutzräumen zubrachten, konnten sich darüber freuen, 1940/1944.

→

Robert Doisneau

Les sirènes du quartier ont annoncé l'alerte. Famille et voisins invités pour le mariage de Monique Foucault se réfugient dans la cave sobrement aménagée du 46, place Jules-Ferry à Montrouge. « Paris est émouvant parce que menacé, provisoire, éphémère » (carnet de Robert Doisneau), 1943.

The local sirens have sounded the alert. The family of Monique Foucault and the neighbours they have invited round for her wedding take refuge in their Spartan cellar at 46 Place Jules-Ferry in Montrouge. "Paris is moving because it is threatened, provi-sional and ephemeral" (notebook of Robert Doisneau), 1943.

Die Sirenen des Quartiers haben Luftalarm gegeben. Familienangehörige und Nachbar, die zur Hochzeit von Monique Foucault eingeladen waren, bringen sich in dem nüc tern eingerichteten Kellerraum an der Place Jules-Ferry 46 in Montrouge in Sicherheit. »Das bedrohte, provisorische, ephemere Paris bietet einen ergreifenden Anblick« (Notizbuch von Robert Doisneau), 1943.

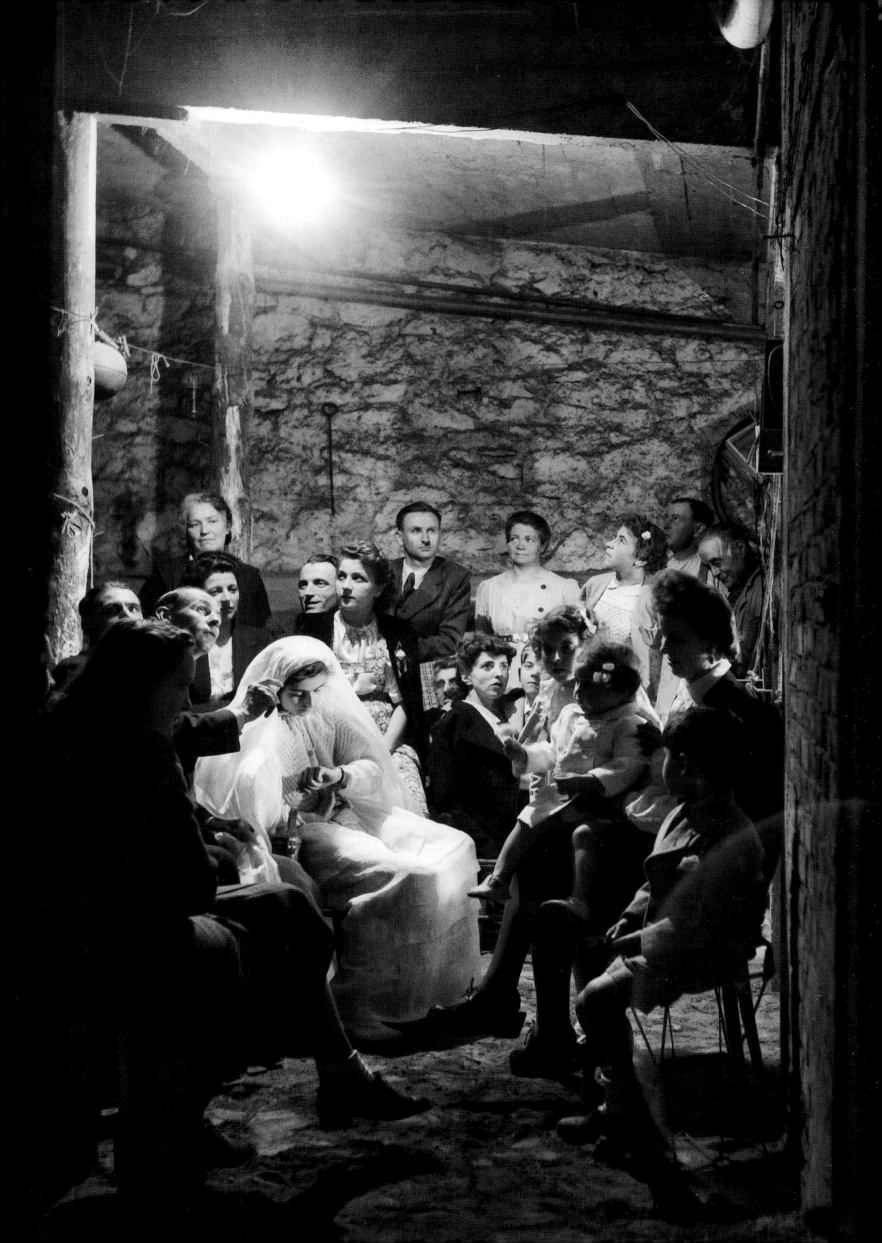

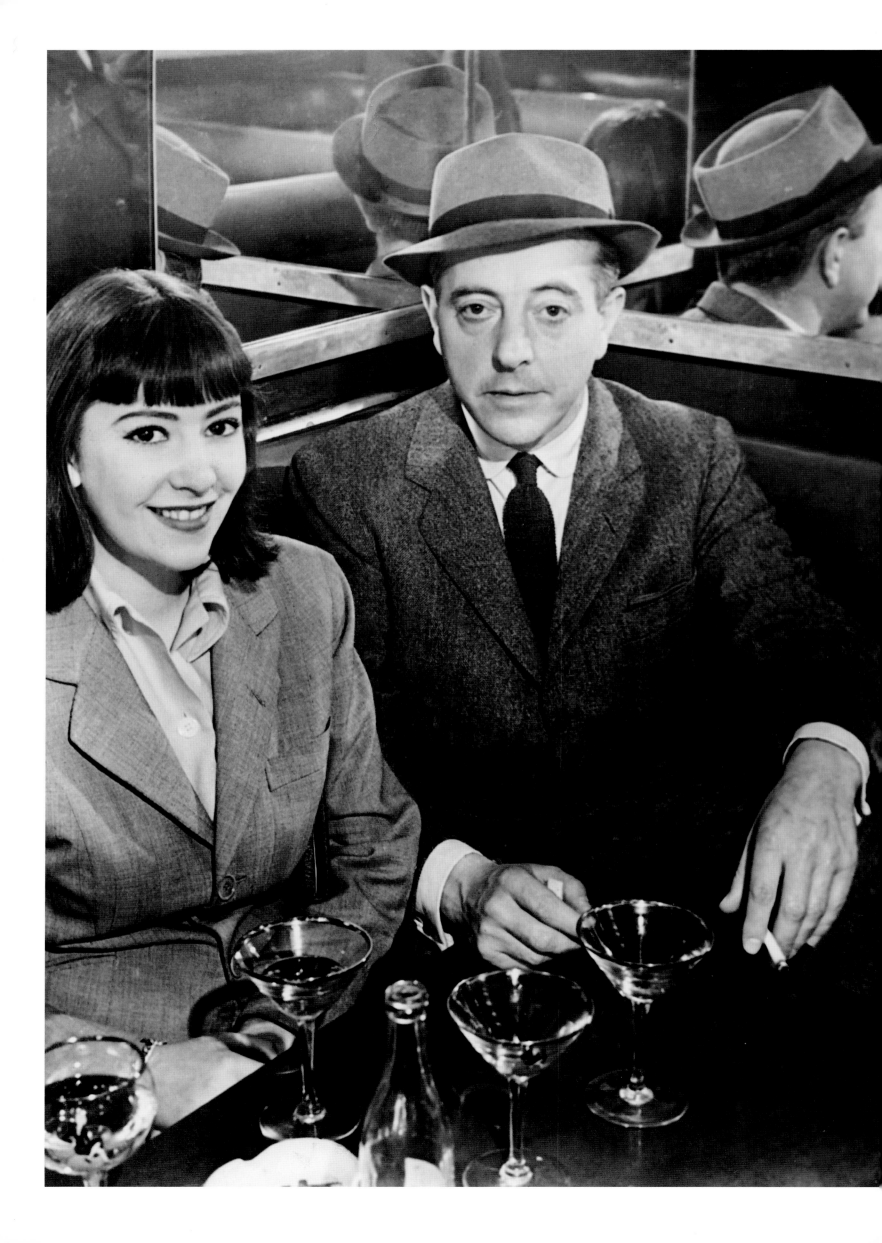

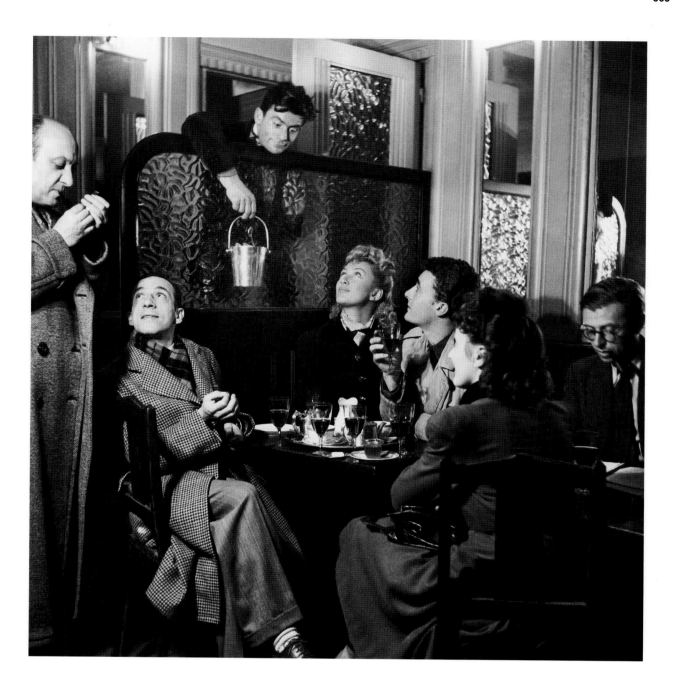

ssaï

ues Prévert et Claudine Cartier, 1944.

ues Prévert and Claudine Cartier, 1944.

ues Prévert und Claudine Cartier, 1944.

↑
Séeberger

*Au Café de Flore. De gauche à droite :
Yves Deniaud, Raymond Bussières, Maurice
Baquet, Marianne Hardy, Roger Pigaut,
Annette Poivre. À la table voisine : Jean-Paul
Sartre, 1943.*

At the Café de Flore. From the left: Yves
Deniaud, Raymond Bussières, Maurice
Baquet, Marianne Hardy, Roger Pigaut,
Annette Poivre. At the neighbouring table:
Jean-Paul Sartre, 1943.

*Im Café de Flore. Von links nach rechts:
Yves Deniaud, Raymond Bussières, Maurice
Baquet, Marianne Hardy, Roger Pigaut,
Annette Poivre, am Nebentisch: Jean-Paul
Sartre, 1943.*

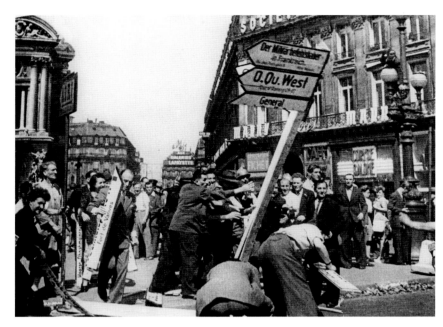

← **Pierre Vals**

Place de l'Opéra, siège de la Kommandantur, après 30 minutes de combat, le drapeau blanc est hissé vers 14 heures. Dans la demi-heure qui suit, la population se rue et arrache les panneaux de signalisation qui ont si long-temps concrétisé l'Occupation, 25 août 1944.

The Kommandantur headquarters on Place de l'Opéra. After 30 minutes of fighting, the white flag was run up at around 2 pm. In the half hour that followed, the local population dashed out and tore down the signposts that had so long symbolised the occupation, 25 August 1944.

An der Place de l'Opéra wird die Komman-dantur belagert; nach einem halbstündigen Kampf wurde gegen 14 Uhr die weiße Fahne gehisst. In der folgenden halben Stunde stürzte die Bevölkerung herbei und riss die deutschen Wegweiser herunter, die so lange ein greifbares Zeichen der Besatzung gewesen waren, 25. August 1944.

→ **Robert Doisneau**

Une des barricades érigées dans le quartie de la Huchette, place du Petit-Pont, août 1944.

One of the barricades set up on Place du I Pont in the Huchette quarter, August 194

Eine der Barrikaden, die an der Place du Petit-Pont im Quartier La Huchette erric wurden, August 1944.

→ **Pierre Jahan**

Arbre abattu et dépavage d'une rue fournis-sent les matériaux de base pour ériger l'une des cinq cents barricades qui ont été dressées dans Paris en quelques jours, août 1944.

A tree is felled and paving stones ripped up to build one of the five hundred barricades that went up around Paris in a few days in August 1944.

Ein gefällter Baum und das herausgerissene Straßenpflaster liefern das Material für eine der 500 Barrikaden, die damals in Paris innerhalb weniger Tage errichtet wurden, August 1944.

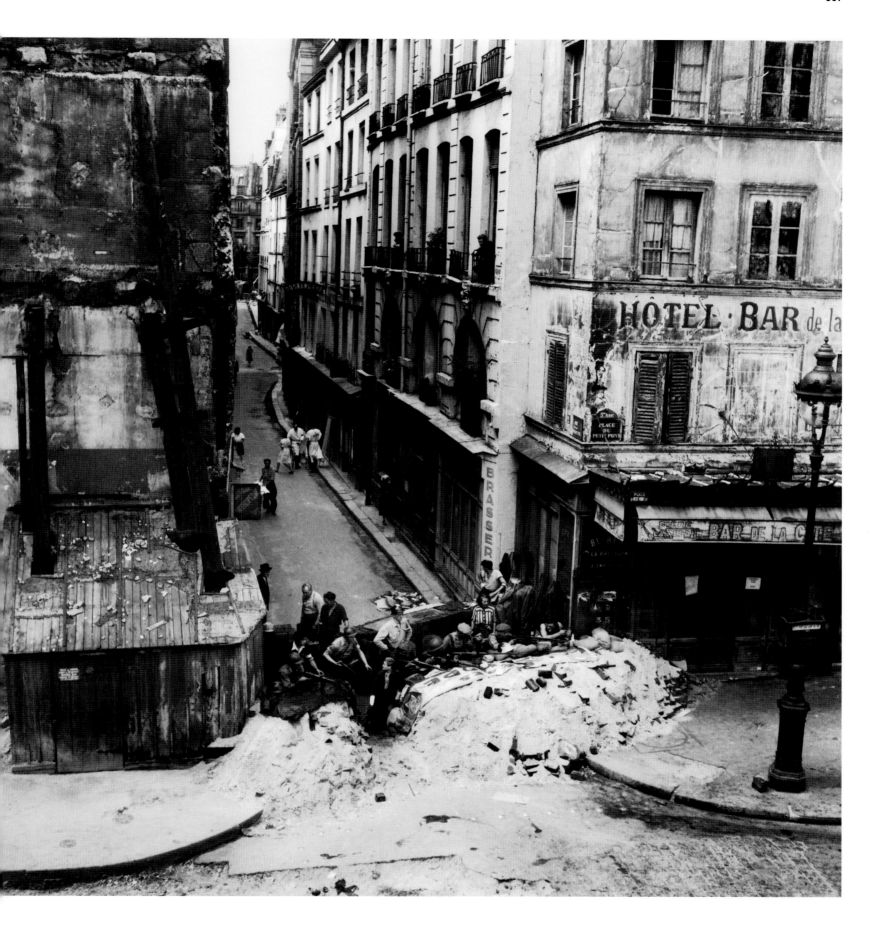

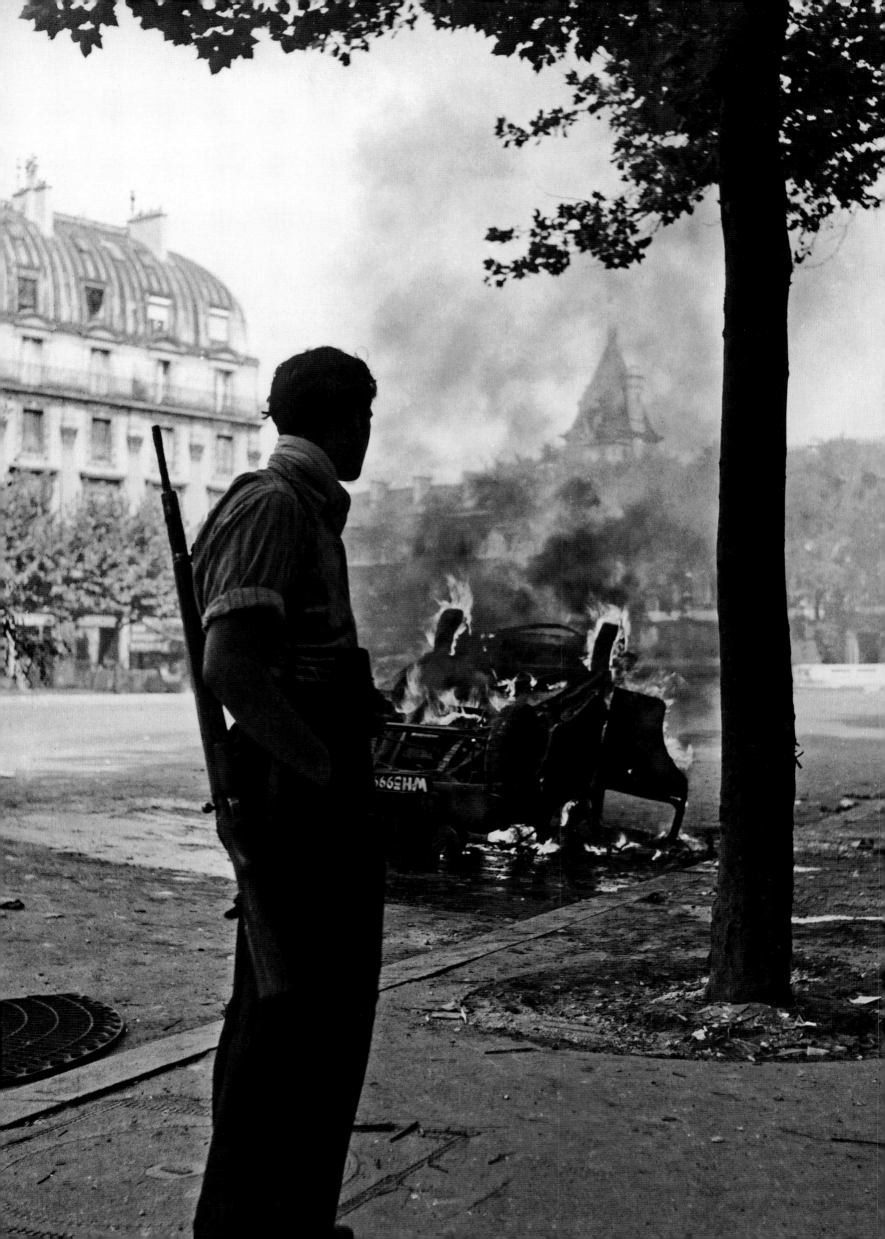

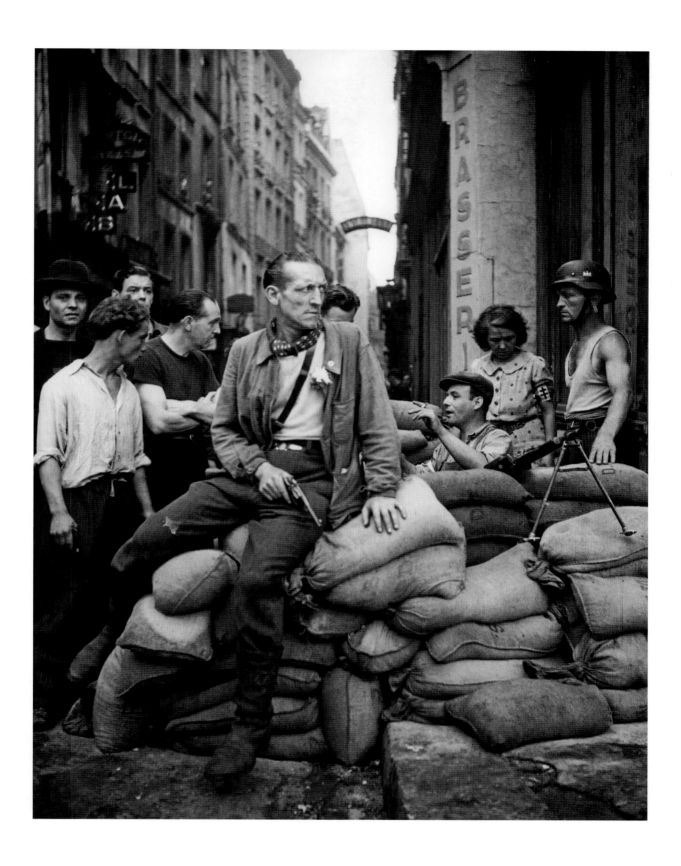

ert Doisneau

nbattant FFI place Saint-Michel,
· 1944.

FFI (French Forces of the Interior)
er on Place Saint-Michel, August
4.

·pfer der FFI (Forces Françaises
Intérieur) an der Place Saint-
·el, August 1944.

↑
René Zuber

« *Les FFI, les traits tirés, tiennent toujours les barricades. Le boulanger, le garçon de courses, l'électricien, l'étudiant, l'employé, aujourd'hui confondus dans le coude à coude fraternel des barricades, soldats sans uniformes, attendent l'arrivée de l'armée française pour livrer à ses côtés l'assaut final…* » (Images de la Libération de Paris, éd. Paris-Musées, 1994), août 1944.

"*The FFI, with drawn faces, still manned the barricades: the baker, errand boy, electrician, student and employee are now one, fraternally shoulder to shoulder on the barricades, soldiers without uniforms, waiting for the arrival of the French army to mount the final assault…*" (Images de la Libération de Paris, Éd. Paris-Musées, 1994), August 1944.

» *Die erschöpften Kämpfer der FFI halten noch immer die Barrikaden. Der Bäcker, der Laufbursche, der Elektriker, der Student, der Angestellte stehen heute Seite an Seite, brüderlich vereint hinter der Barrikade, es sind Soldaten ohne Uniform, die auf das Eintreffen der französischen Armee warten, um mit ihr gemeinsam den letzten Angriff durchzuführen …*« (Images de la Libération de Paris, Édition Paris-Musées, 1994), August 1944.

↓
Anon.

Résistants en position de tir à un carrefour parisien, août 1944.

Resistance fighters in firing position at a Paris crossroads, August 1944.

Kämpfer der Résistance an einer Pariser Straßenkreuzung in Feuerstellung, August 1944.

→
René Zuber

Les gardiens de la paix militant dans les t... mouvements de résistance de la police se s... retranchés derrière les grilles de la préfectu... de Police, 20 août 1944.

Members of the three police resistance mo... ments behind the grilles of the Préfecture de Police, 20 August 1944.

Die Polizeibeamten, die in einer der drei Widerstandsgruppen der Polizei kämpfen haben sich hinter den Gittern des Polizei-präsidiums verschanzt, 20. August 1944.

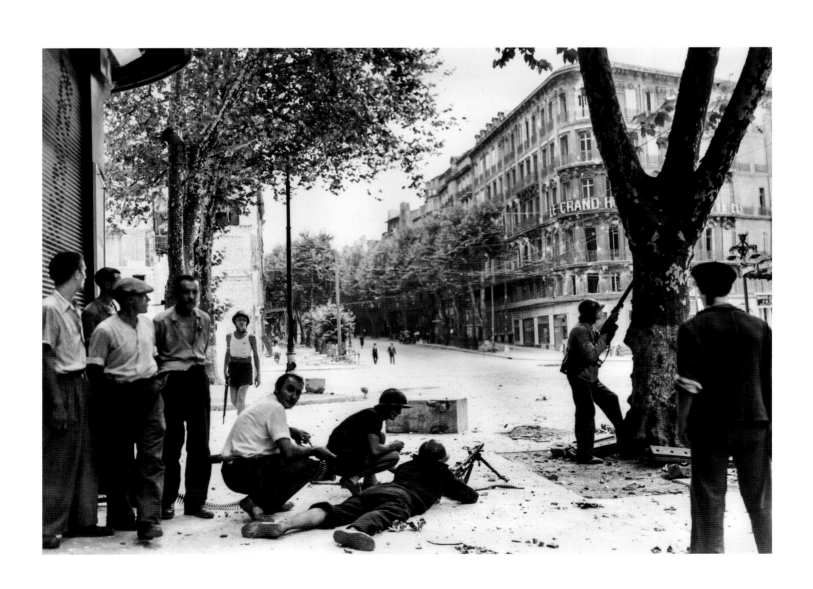

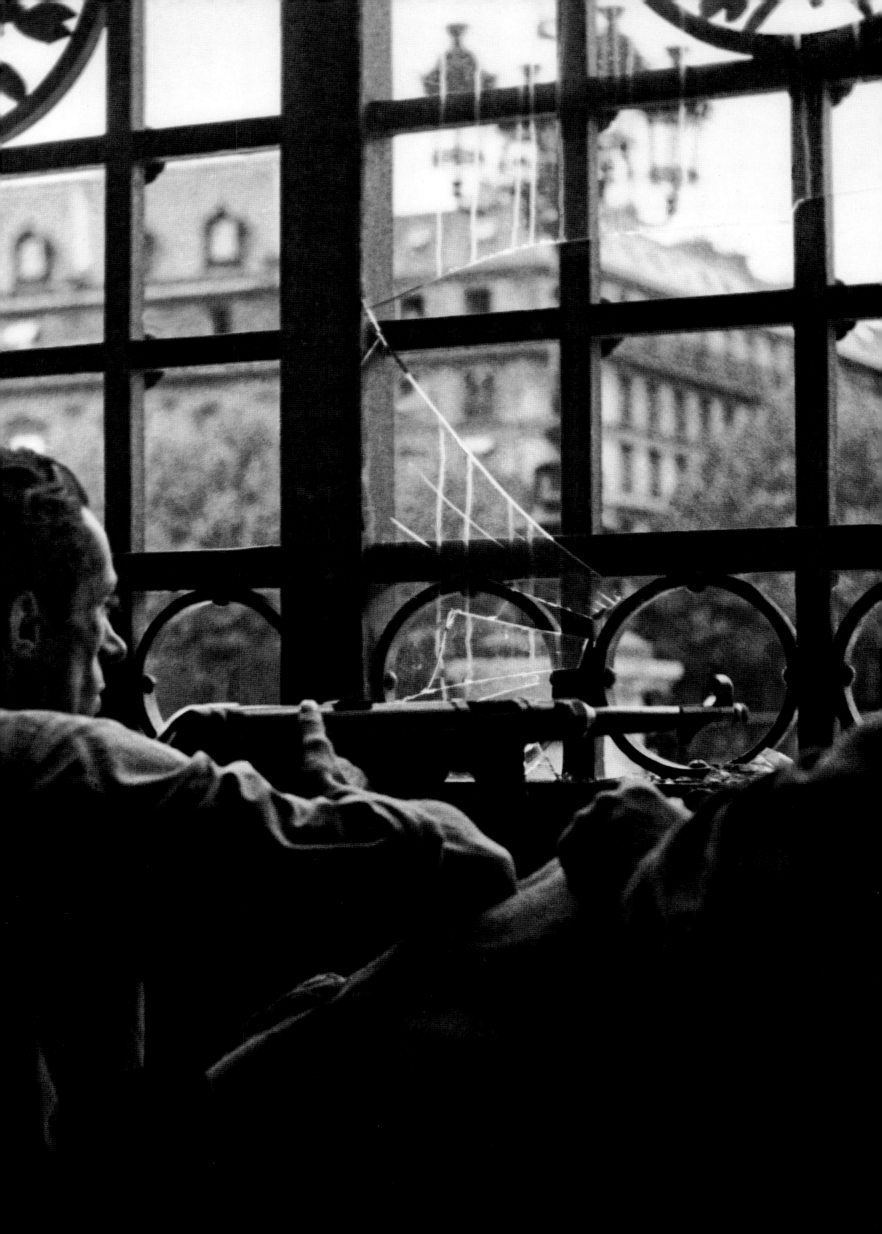

« Les meilleurs d'entre nous sont morts pour nous
Et voici que le sang retrouve notre cœur
Et c'est de nouveau le matin un matin de Paris
La pointe de la délivrance
L'espace du printemps naissant
La force idiote a le dessous
Ces esclaves nos ennemis
S'ils ont compris
S'ils sont capables de comprendre
Vont se lever. »

"The best of us have died on our behalf
And now the blood returns to our common heart
And again it is morning, a Paris morning
The very spear-tip of deliverance
For this time of nascent spring
When brute force begins to succumb
These slaves, our enemies
If they've understood at all
If they're capable of understanding
They, too, will now rise up."

» Die Besten unter uns sind für uns gestorben,
Und da strömt wieder Blut in unser Herz,
Und am Morgen ist es wieder ein Pariser Mor[g]
Der Gipfel der Erleichterung,
Der Frühling kündigt sich an,
Die idiotische Macht am Boden,
Diese Sklaven, unsere Feinde,
Wenn sie verstanden haben,
Wenn sie in der Lage sind zu verstehen,
Werden sie sich erheben.«

PAUL ÉLUARD, *AU RENDEZ-VOUS ALLEMAND*, 1942

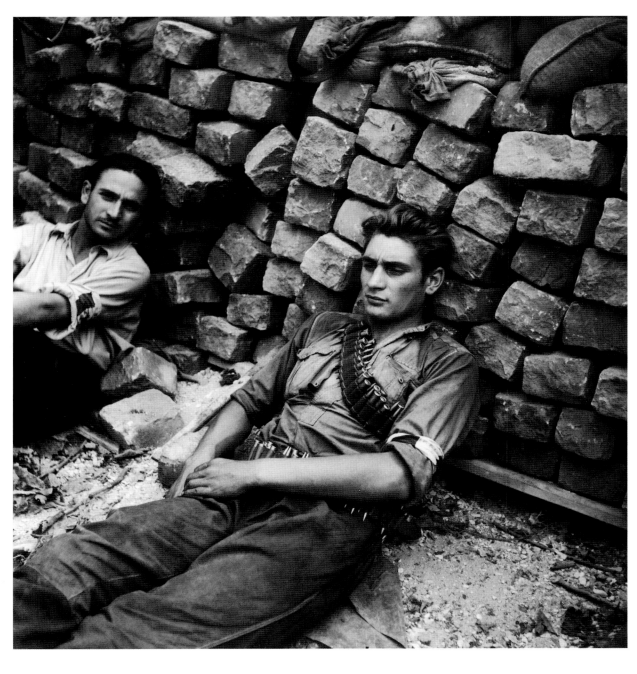

←
Robert Doisneau

Le repos du combattant, 1944.

Fighter Resting, 1944.

Ein Kämpfer ruht sich aus, 1944

→
Robert Capa

Attaque et prise du palais Bourbon et du ministère des Affaires étrangères, rue de Bourgogne (7e arr.) par les troupes de la 2e division blindée du général Lecler[c] qu'accompagne alors Robert Capa, 1944.

The troops of General Leclerc's 2nd Armoured Division attack and take the Chambre des Députés and the Ministry of Foreign Affairs in Rue de Bourgogne (7th arr.). Robert Capa is there to record the event, 1944.

Erfolgreicher Angriff auf das Palais Bourb[on] und das Außenministerium in der Rue [de] Bourgogne (7. Arrondissement) durch die Truppen der 2. Panzerdivision von Gener[al] Leclerc, der Robert Capa zugeteilt war, 1944.

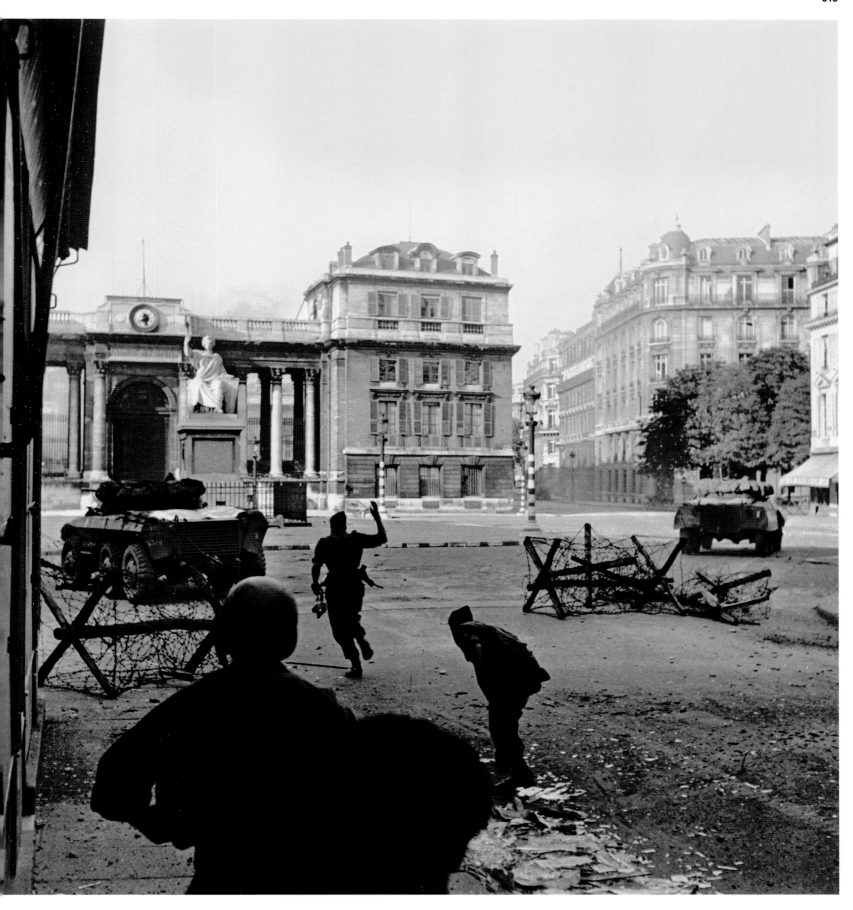

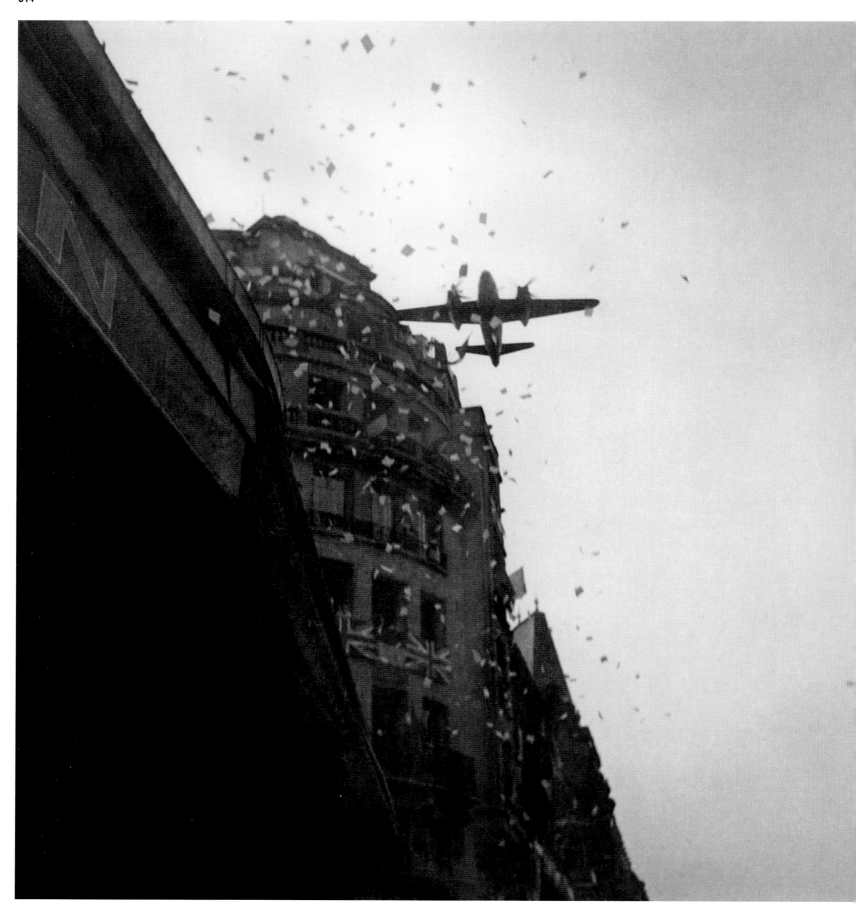

↑
Jacques-Henri Lartigue

Lâcher de tracts sur les Champs-Élysées, août 1944.

Leaflets dropped over the Champs-Élysées, August 1944.

Abwurf von Flugblättern über den Champs-Élysées, August 1944.

↗
Robert Doisneau

Mise à sac des archives du PPF (Parti populaire français, mouvement fascisant fondé par Jacques Doriot en 1936), rue des Pyramides, pendant une trêve signée par les belligérants, 20 août 1944.

Ransacking the archives of the PPF (Parti Populaire Français, the fascist movement founded by Jacques Doriot in 1936) in Rue des Pyramides during a truce, 20 August 1944.

Während eines von beiden Seiten vereinbar Waffenstillstands wird das Archiv der PPF (Parti Populaire Français, eine von Jacques Doriot 1936 gegründete faschistische Organisation) in der Rue des Pyramides geplündert, 20. August 1944.

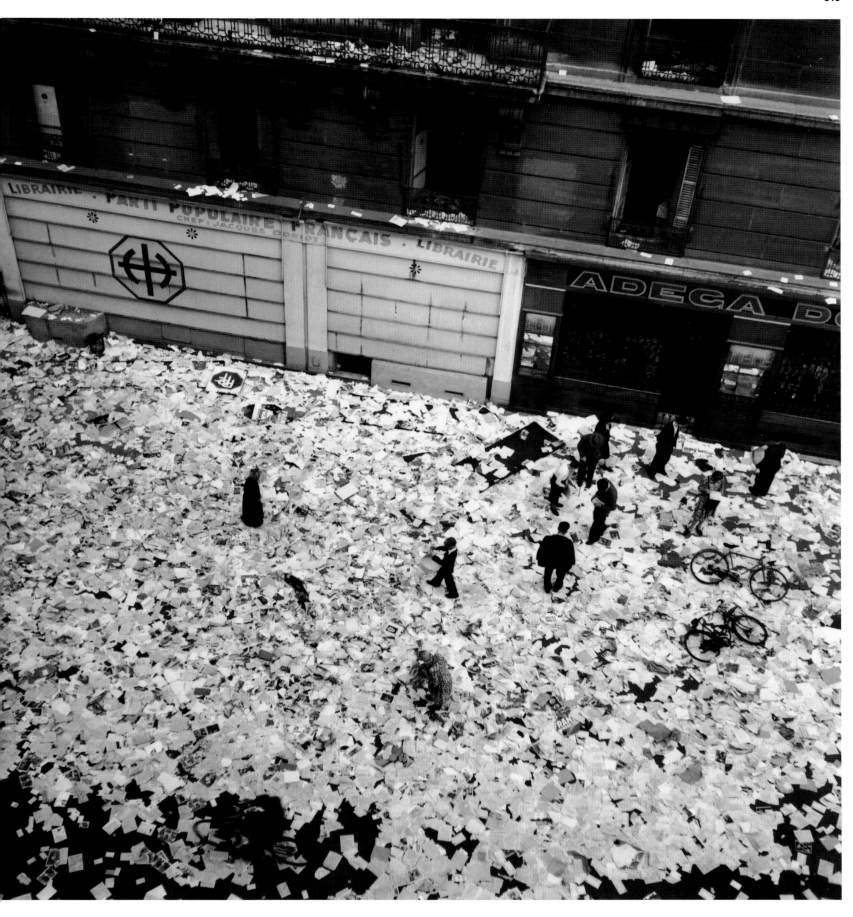

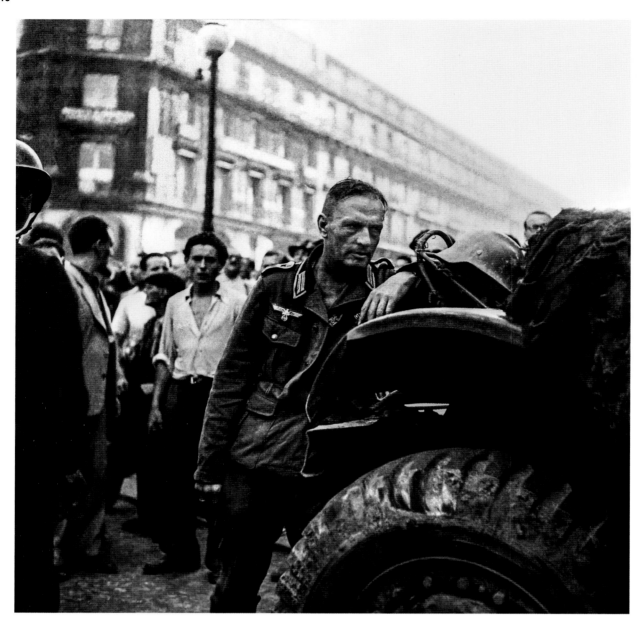

↑

Pierre Vals

Prisonnier allemand, place de l'Opéra lors de la prise de la Kommandantur, 25 août 1944.

German prisoner, Place de l'Opéra during the taking of the Kommandantur, 25 August 1944.

Deutscher Gefangener, Place de l'Opéra bei der Einnahme der Kommandantur, 25. August 1944.

→

Serge de Sazo

L'épuration suit immédiatement la fin des hostilités. Elle visait miliciens, collaborationnistes ainsi que les femmes accusées d'avoir dénoncé des résistants ou simplement d'avoir eu des rapports avec l'occupant. Tondues, marquées à l'encre d'une croix gammée, elles seront promenées demi-vêtues ou nues dans les rues de la capitale. Ces excès seront rapidement réprimés par les comités locaux de la Libération, août 1944.

The end of hostilities was followed at once by a national "purification". The purge was directed at members of the militia, collaborators and women accused of denouncing Resistance members or simply entering into relations with the occupying forces. The women's heads were shaved and a swastika inked on their skin, then they were paraded half-dressed or nude through the streets of the capital. These excesses were soon curbed by the local liberation committees, August 1944.

Unmittelbar nach Ende der Kampfhandlungen folgten die Säuberungen. Sie zielten auf Milizionäre, Kollaborateure und Frauen die beschuldigt wurden, Widerstandskämpf verraten oder einfach nur Beziehungen mit Besatzern gehabt zu haben. Sie wurden geschoren, mit einem Hakenkreuz aus Tin stigmatisiert und halb bekleidet oder nach durch die Straßen der Hauptstadt geführt. Diese Auswüchse wurden schon bald von den örtlichen Befreiungskomitees unterbu den, August 1944.

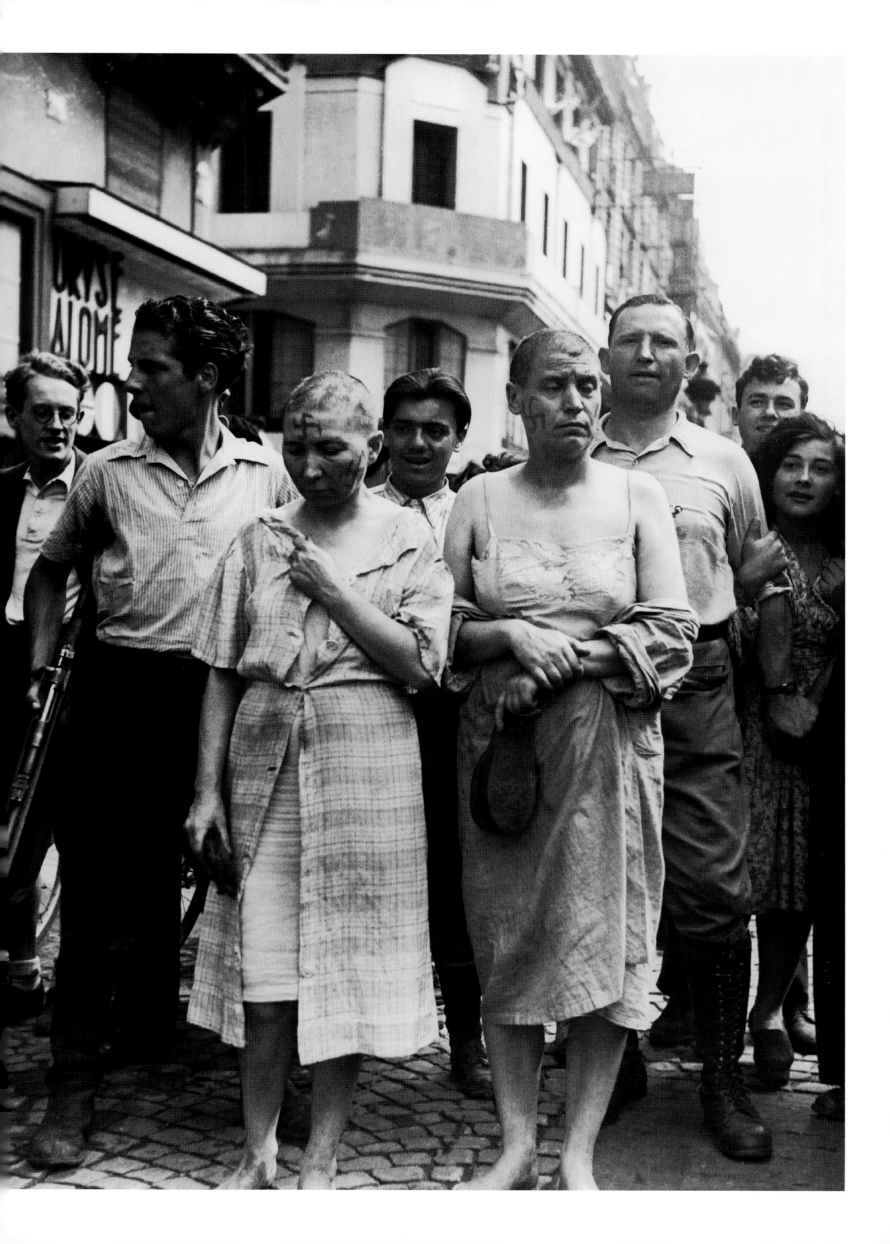

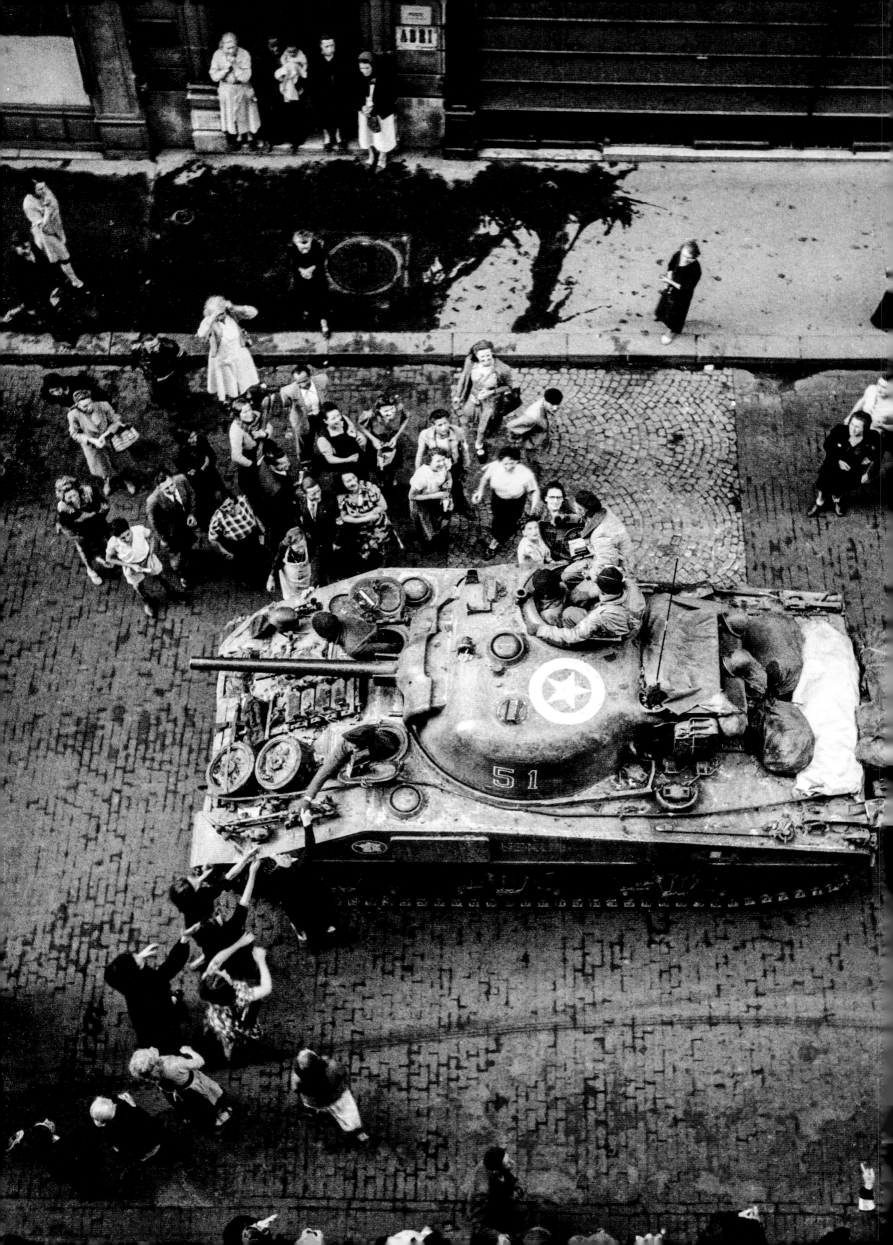

re Dubure

...ée des chars de la 2ᵉ division blindée
...énéral Leclerc, chargée d'entrer la
...ière dans la capitale pour prêter
...-forte aux combattants FFI (Forces
...çaises de l'intérieur), 25 août 1944.

...tanks of General Leclerc's 2nd
...oured Division arrive in Paris. Their
...ion is to be the first to enter the capital
...pport the combatants of the Forces
...çaises de l'Intérieur, 25 August 1944.

...Panzer der 2. Panzerdivision von General
...erc treffen ein. Er hatte den Auftrag, als
...er in die Stadt vorzudringen, um die
...pfer der Forces Françaises de l'Intérieur
...nterstützen, 25. August 1944.

↓
Joe Scherschel

Au milieu des blindés de la 2ᵉ DB stationnés
devant l'Hôtel de Ville décoré aux couleurs
alliées, la foule en liesse acclame le général de
Gaulle venu ici « saluer le peuple de Paris »,
26 août 1944.

A joyful crowd mills round Leclerc's tanks
outside the Hôtel de Ville, now decked
out in the colours of the Allies, to acclaim
General de Gaulle, who has come to "salute
the people of Paris", 26 August 1944.

Die begeisterte Menge jubelt von den Panzern
der 2. Panzerdivision vor dem Hôtel de Ville
im Fahnenschmuck der Alliierten General de
Gaulle zu, der gekommen ist, um »das Volk
von Paris zu begrüßen«, 26. August 1944.

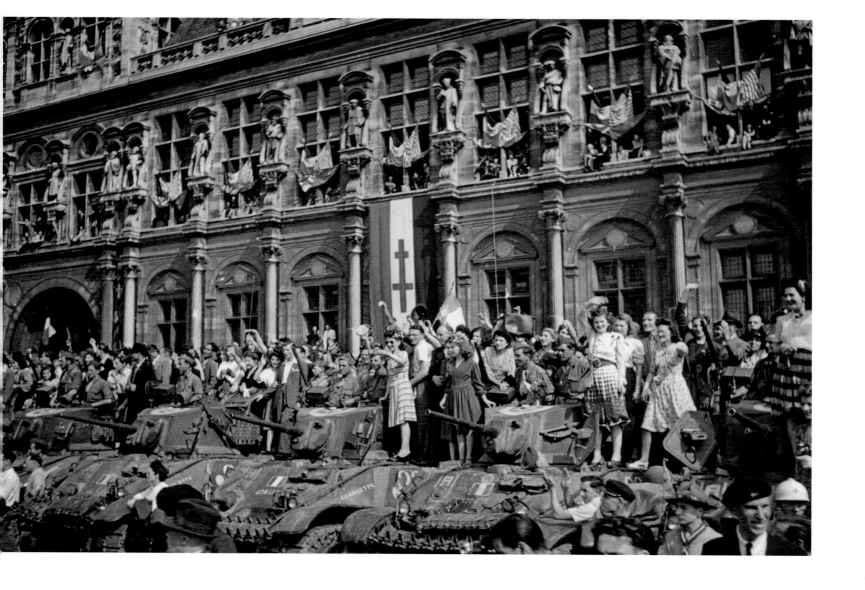

320

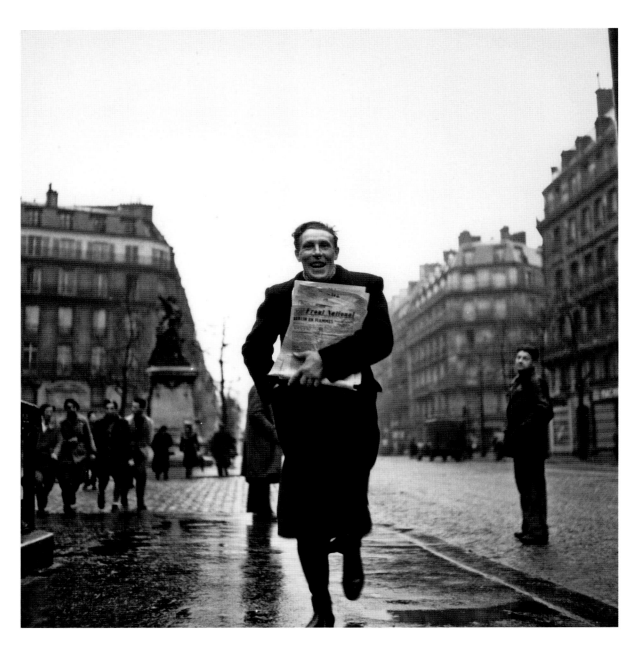

←
Denise Bellon

Place de l'Odéon, à Paris, vendeur de journaux annonçant l'avancée vers Stettir le 4 mars 1944, du premier front biélorus placé sous le commandement du maréch Gueorgui Joukov.

Newspaper vendor on Place de l'Odéon Paris, with news of the advance towards Stettin by the 1st Belorussian Front unde Marshal Georgi Zhukov on 4 March 194

Ein Zeitungsverkäufer auf der Place de l'Odéon in Paris mit der Nachricht vom Vorstoß der 1. Weißrussischen Front unte Marschall Georgi Schukow gegen Stettin, 4. März 1944.

→
Robert Cohen

Des trottoirs jusqu'aux toits la foule s'agg tine sur les Champs-Élysées dans l'attente passage du général de Gaulle. Photograph réalisée du haut de l'immeuble Publicis, à l'angle de l'avenue des Champs-Élysées e la rue de Presbourg (8ᵉ arr.), 26 août 194

On the pavements and at all the win- dows, crowds line the Champs-Élysées for the arrival of General de Gaulle. This photograph was taken from the top of th Publicis building, on the corner of Avenu des Champs-Élysées and Rue de Presbou (8th arr.), 26 August 1944.

Die Menschenmenge, die auf die Champs Élysées gekommen ist, um General de Gaulle zu sehen, drängt sich auf der Straß und in den Häusern bis unter die Dächer. Die Fotografie wurde aus den oberen Sto werken des Gebäudes von Publicis an der Ecke Champs-Élysées, Rue de Presbourg (8. Arrondissement) aufgenommen, 26. August 1944.

p. 322/323
Robert Capa

L'avenue des Champs-Élysées noire d'une foule enthousiaste. De Gaulle écrira plus tard dans ses Mémoires de guerre : « Ah ! C'est la mer ! Une foule immense est massée de part et d'autre de la chaussée… Si loin que porte ma vue, ce n'est qu'une houle vivante dans le soleil, sous le tricolore… Je vais donc, ému et tranquille, au milieu de l'exultation indicible de la foule, sous la tempête des voix qui font retentir mon nom, tâchant, à mesure, de poser mes regards sur chaque flot de cette marée afin que la vue de tous ait pu entrer dans mes yeux… », 26 août 1944.

The Avenue des Champs-Élysées packed solid with cheering men and women. As de Gaulle wrote in his War Memoirs: "Ahead stretched the Champs-Élysées! Rather the sea! A tremendous crowd was jammed together on both sides of the roadway … As far as the eye could see there was nothing but this living tide of humanity in the sunshine, beneath the tricolour … I went on, then, touched and yet tranquil, amid the inexpressible exultation of the crowd, beneath the storm of voices echoing my name, trying, as I advanced, to look at every person in all that multitude in order that every eye might register my presence …", 26 August 1944.

Die Champs-Élysées mit einer unüberschau- baren Menge begeisterter Menschen. De Gaulle wird sich später in seinen Memoiren erinnern: »Ah! Ein wahres Meer! Eine ungeheure Menschenmenge hat sich auf beiden Seiten der Straße versammelt … So weit mein Blick reicht, sehe ich die wogende Masse in der Sonne, unter der Trikolore … Bewegt und doch ganz ruhig durchschreite ich also den unbeschreiblichen Jubel der Menge, den Sturm der Stimmen, die alle meinen Namen rufen, versuche, nach und nach meinen Blick auf jede Welle dieser Flut zu richten, damit mir alle in die Augen schauen können …«, 26. August 1944.

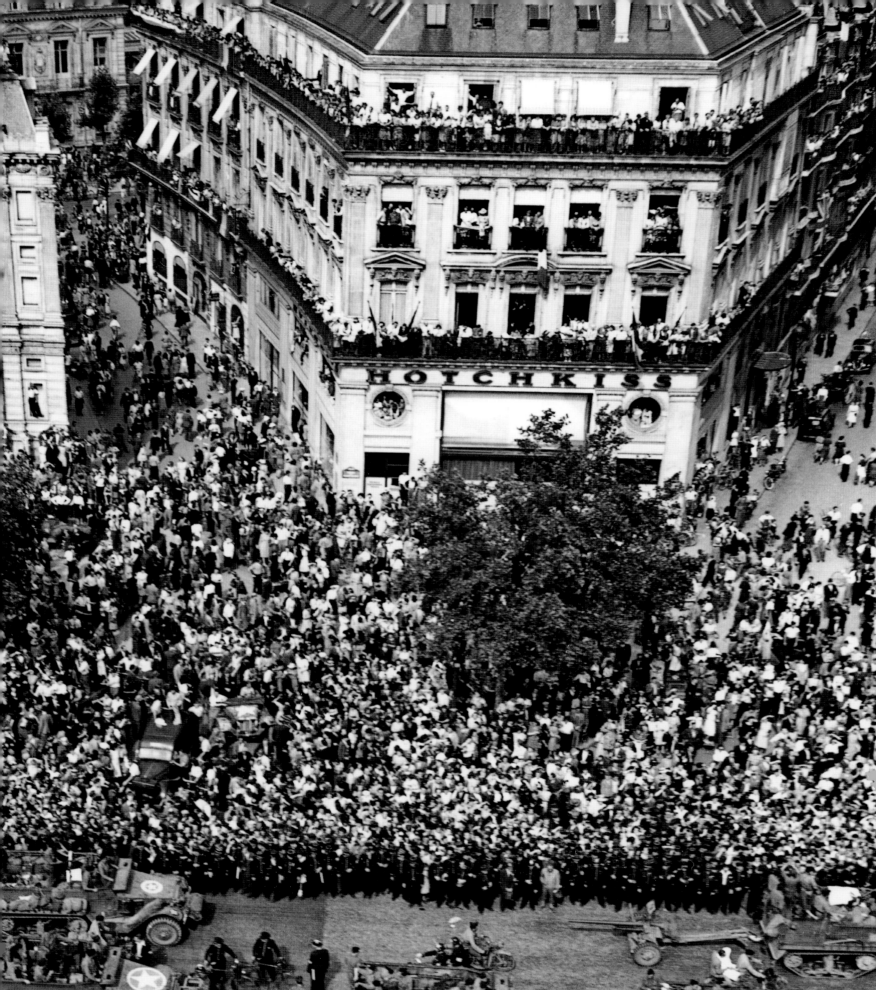

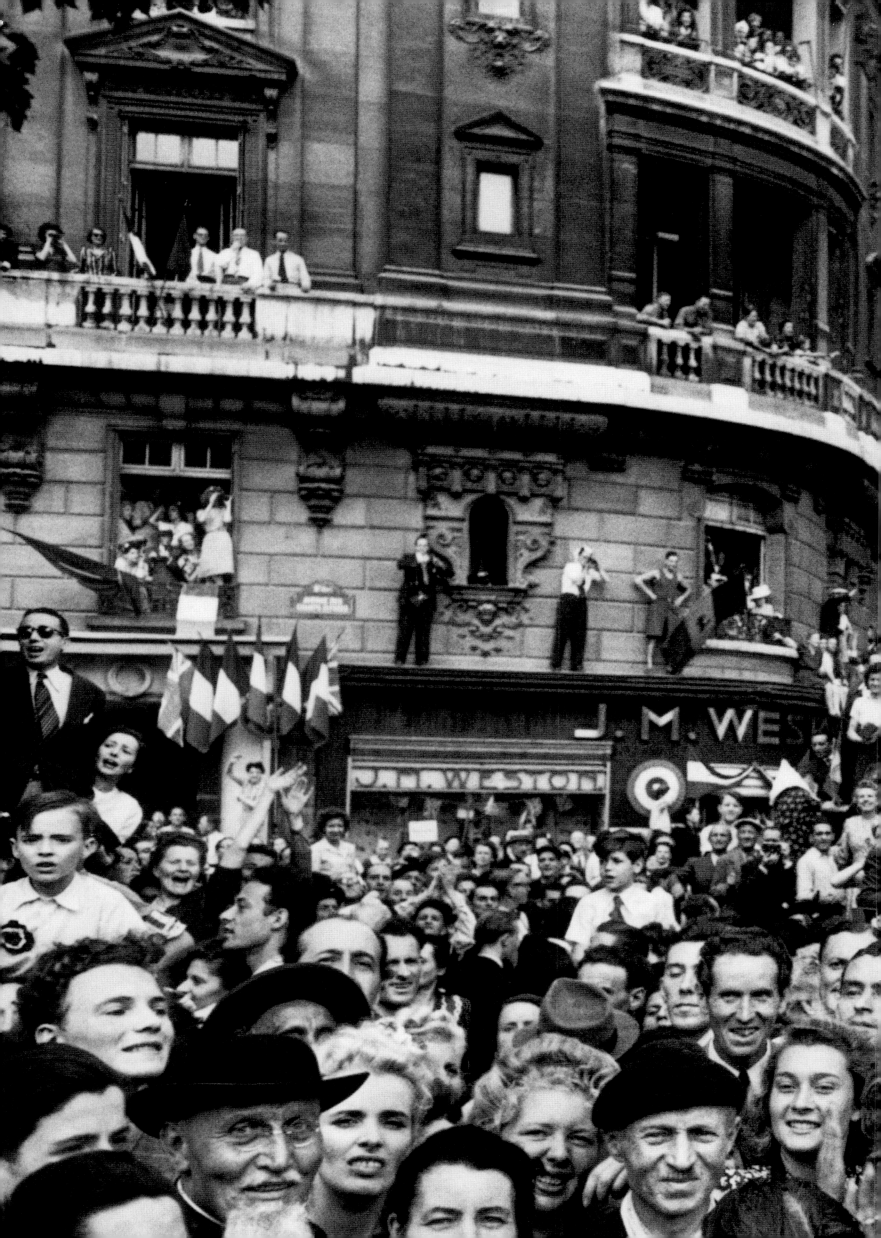

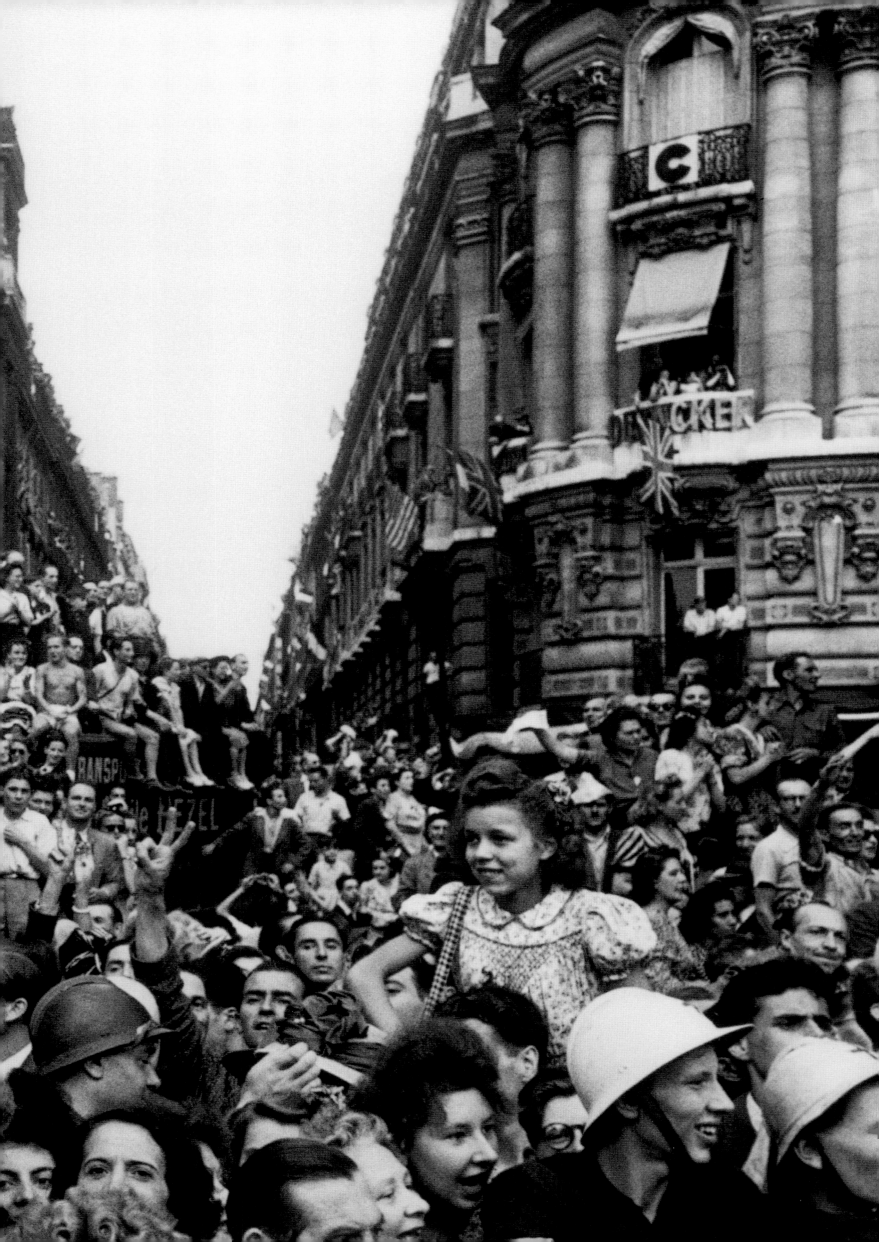

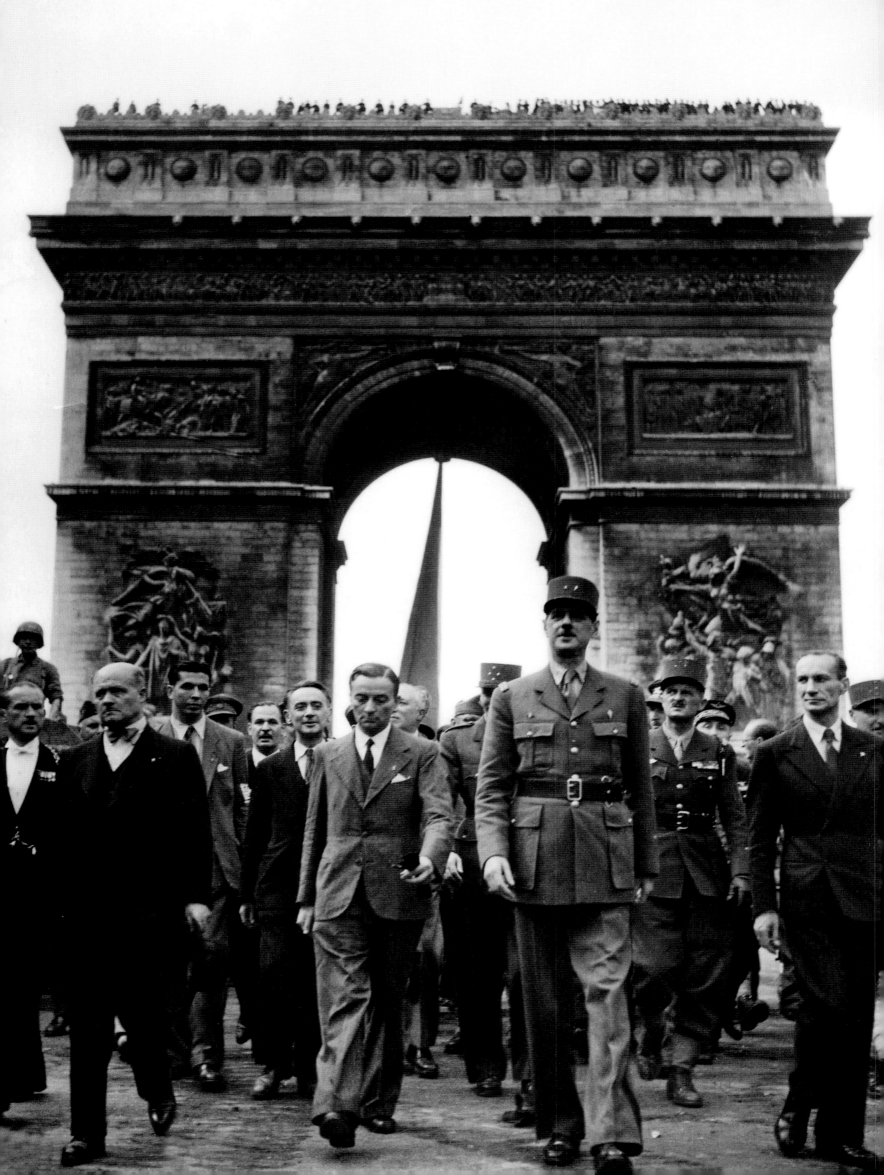

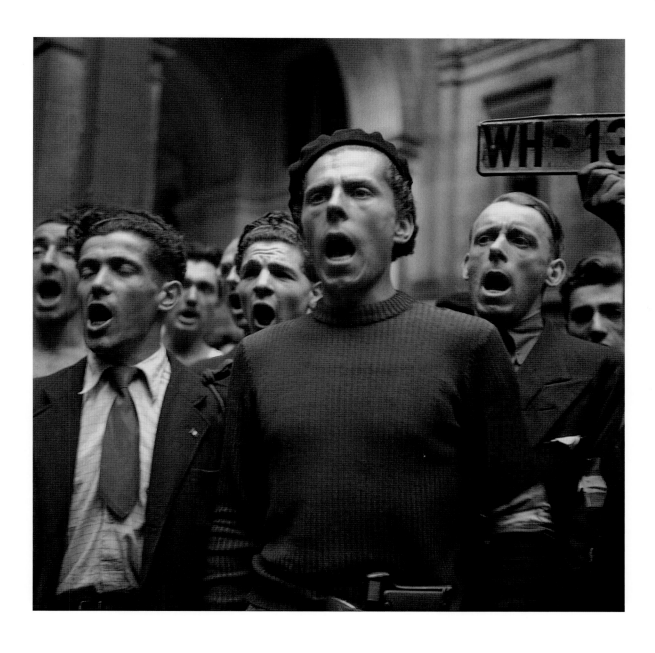

ert Doisneau

*6 août 1944, le général de Gaulle,
ident du Gouvernement provisoire de
épublique, entouré des membres du
seil national de la Résistance, descend
Champs-Élysées sous les acclamations.
droite Georges Bidault, derrière lui, le
ral Leclerc.*

*26 August 1944 General de Gaulle,
ident of the Provisional Government of
Republic, surrounded by members of
National Council of the Resistance, is
imed by the crowds as he walks down
Champs-Élysées. On his right, Georges
ault; behind him, General Leclerc.*

*Am 26. August 1944 schreitet General
de Gaulle als Präsident der französischen
Übergangsregierung umgeben von den
Mitgliedern des Nationalrats der Résistance
unter dem Jubel der Menge die Champs-
Élysées hinunter. Zu seiner Rechten Georges
Bidault, hinter ihm General Leclerc.*

↑
René Zuber

*Le 20 août au matin, les FFI prennent
possession de l'Hôtel de Ville où ils arrêtent
le préfet de la Seine. Dans la cour retentit une
Marseillaise exaltée et libératrice, août 1944.*

*On the morning of 20 August the Forces
Françaises de l'Interieur took possession of
the Hôtel de Ville and arrested the prefect of
the département of Seine. A fervent, cathartic
rendition of the Marseillaise rang out in the
courtyard, August 1944.*

*Am Morgen des 20. August nehmen die
Forces Françaises de l'Intérieur das Hôtel
de Ville ein und verhaften den Präfekten
des Département Seine. Im Hof stimmen
die Menschen befreit die Marseillaise an,
August 1944.*

p. 326/327
Jack Downey

*Des foules de patriotes français massés le
long des Champs-Élysées, pour voir les
blindés et les semi-chenillés des Alliés passant
sous l'Arc de Triomphe après la libération de
Paris le 25 août 1944.*

*Crowds of French patriots lining the
Avenue des Champs-Élysées to view Allied
tanks and half tracks passing through the
Arc du Triomphe, after Paris was liberated
on 25 August 1944.*

*Massen patriotrischer Franzosen säumen
die Champs-Élyseés, um den Panzern und
Kettenfahrzeugen der Alliierten, die Paris am
25. August 1944 befreit haben, beim Durch-
fahren des Triumphbogens zuzuschauen.*

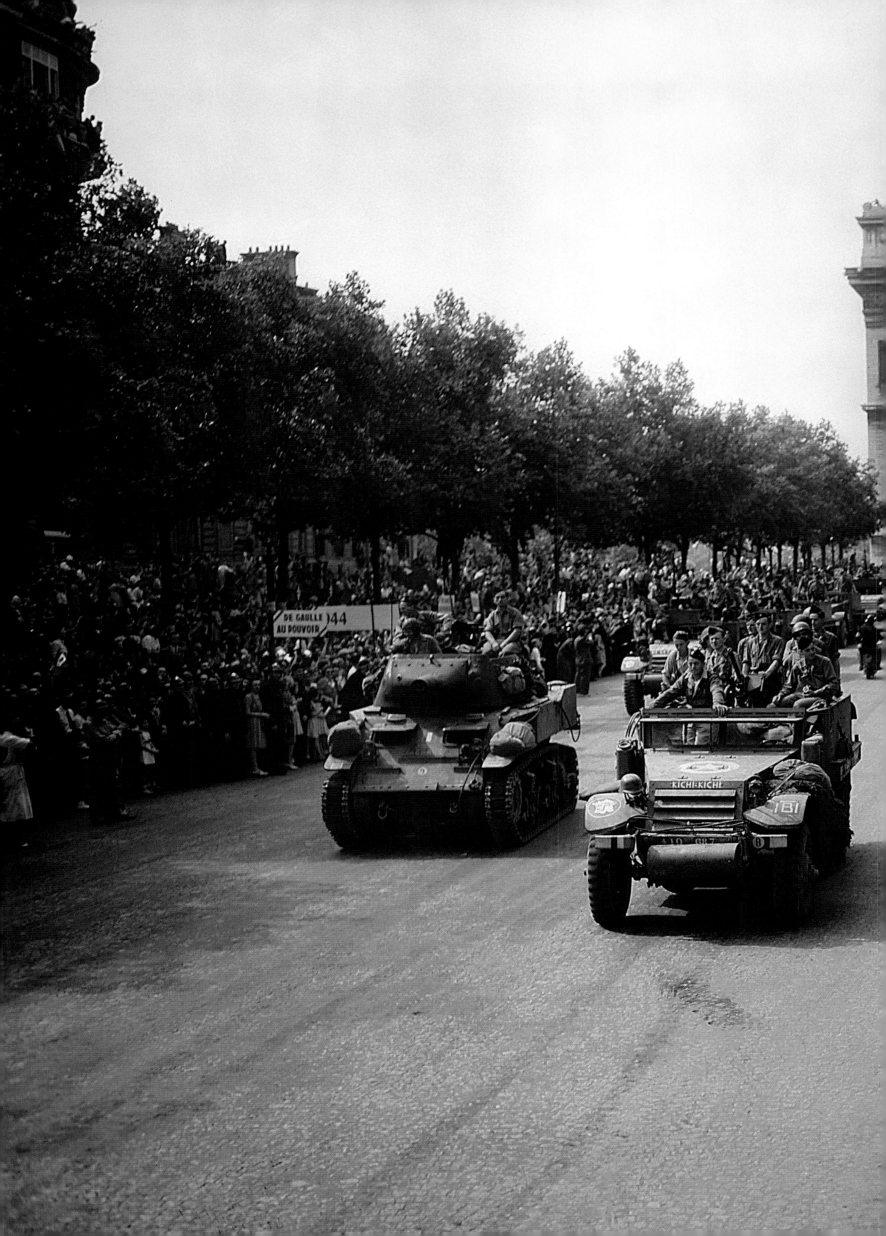

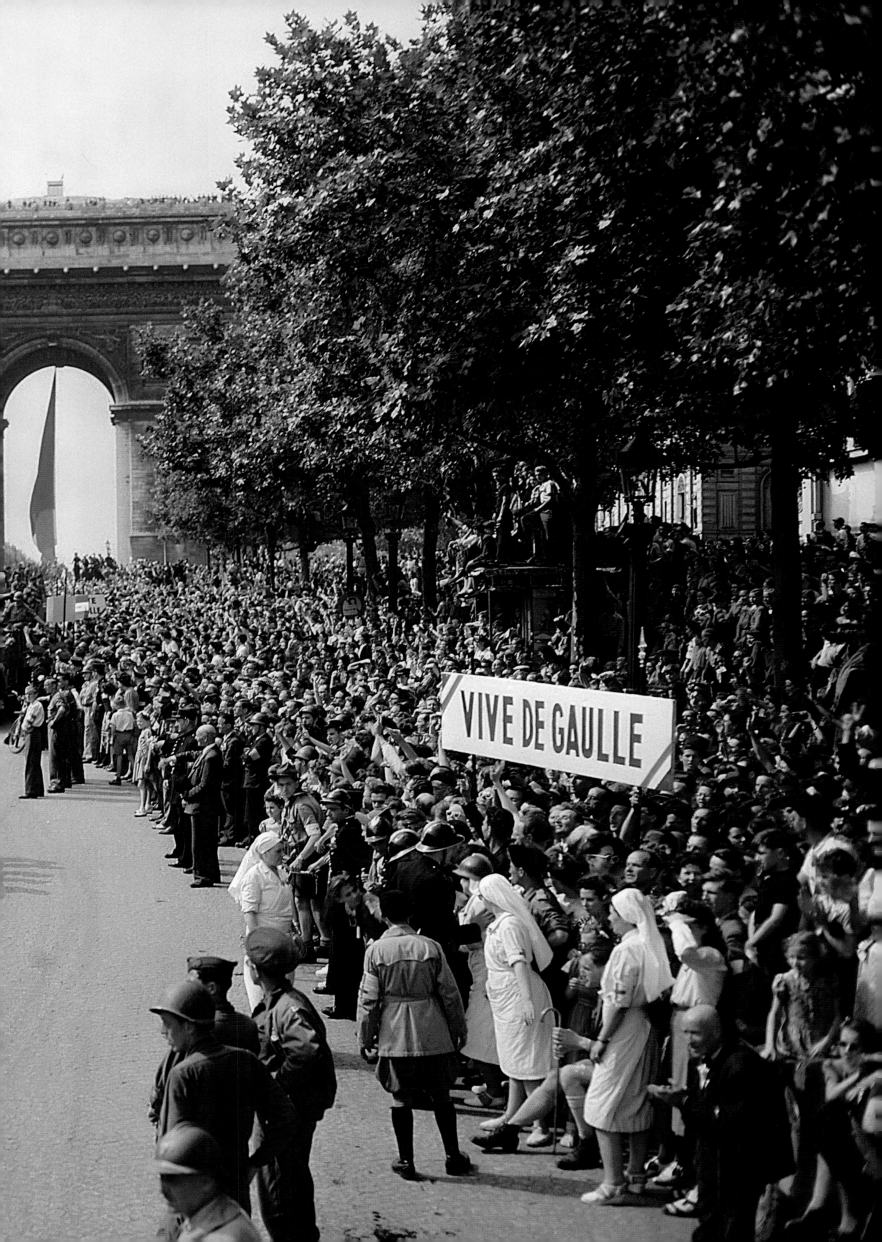

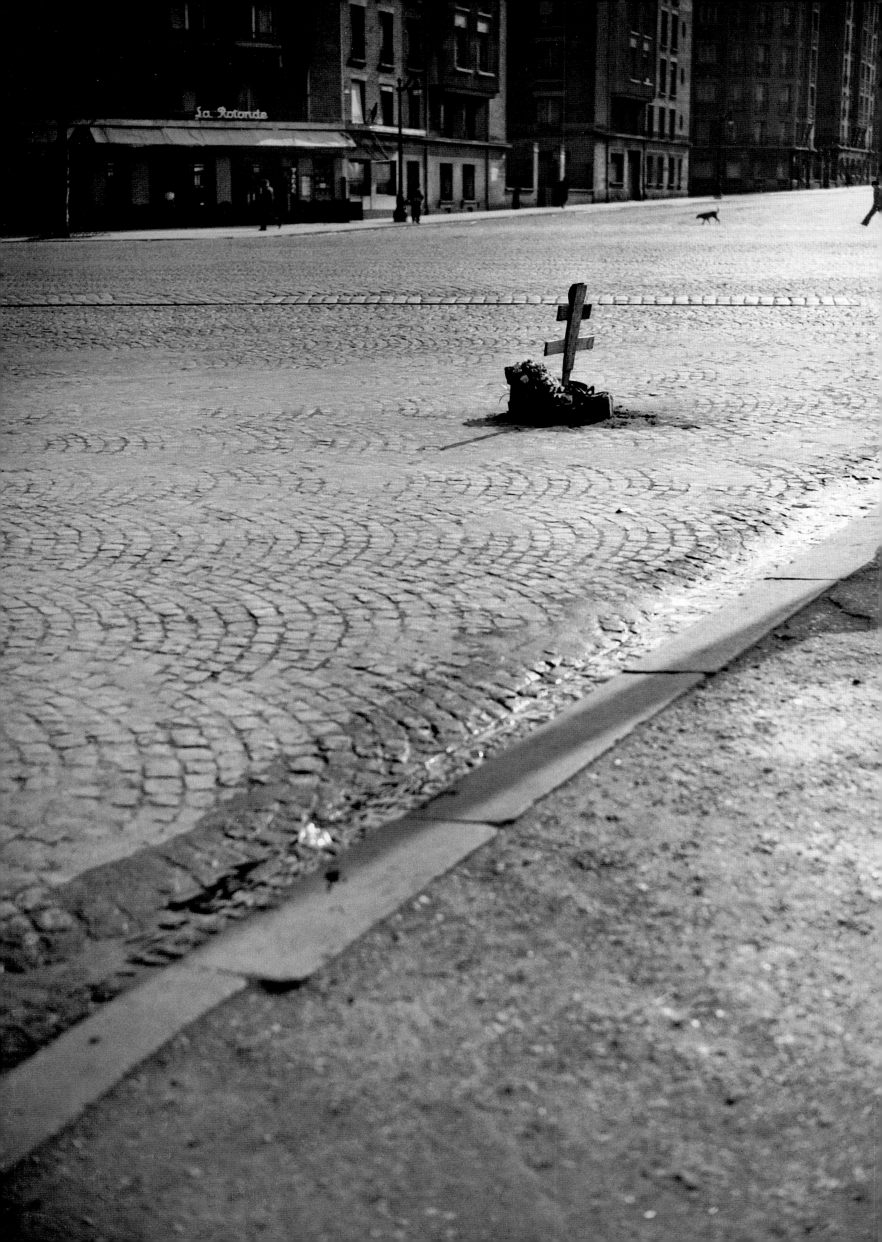

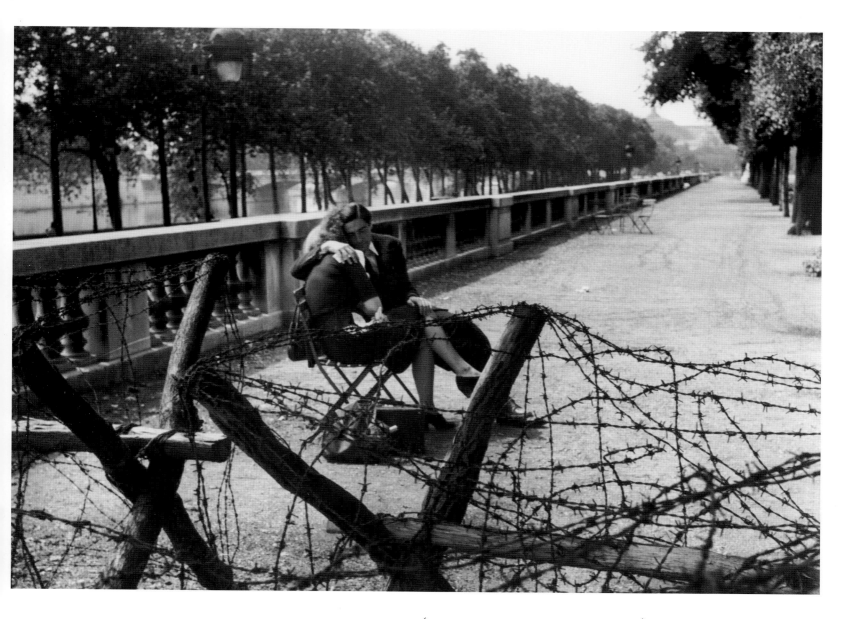

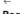

Roger Touchard

Monument éphémère place de la porte d'Orléans (14ᵉ arr.) à la mémoire d'un des 901 combattants des Forces françaises de l'Intérieur et des 130 soldats de la 2ᵉ division blindée Leclerc tombés lors des combats de la Libération, 1944.

A temporary monument on Place de la Porte d'Orléans (14th arr.) pays homage to the 901 combatants of the Forces Françaises de l'Intérieur and of the 130 soldiers in Leclerc's 2nd Armoured Division killed in the fighting for the liberation of Paris, 1944.

Provisorisches Denkmal auf der Place de la Porte d'Orléans (14. Arrondissement) für einen der 901 Kämpfer der Forces Françaises de l'Intérieur und der 130 Soldaten der 2. Panzerdivision unter Leclerc, die bei der Befreiung von Paris gefallen sind, 1944.

Robert Doisneau

Amoureux au jardin des Tuileries, 1944.

Lovers in the Jardin des Tuileries, 1944.

Liebespaar in den Tuilerien, 1944.

Quai des Orfèvres, *Henri-Georges Clouzot, 1947*

↓
Séeberger

Après 50 mois de séparation, deux frères se retrouvent place de l'Hôtel de Ville. L'un s'est engagé dans les mouvements de Résistance, l'autre a continué le combat dès juillet 1940 en rejoignant, au Tchad, la colonne Leclerc qui deviendra en 1943 la 2ᵉ division blindée, 26 août 1944.

After nearly 50 months apart, two brothers are reunited on Place de l'Hôtel de Ville. One of them had joined the Resistance, the other left in July 1940 for Chad, where he joined the Leclerc Column, which in 1943 became the 2nd Armoured Division, 26 August 1944.

Nach 50 Monaten der Trennung treffen sich zwei Brüder auf der Place de l'Hôtel de Ville wieder. Der eine hatte am Widerstand teilgenommen, der andere im Juli 1940 den Kampf fortgesetzt, indem er sich im Tschad der Einheit von Leclerc anschloss, aus der dann 1943 die 2. Panzerdivision hervorging, 26. August 1944.

→
Jacques-Henri Lartigue

Deux bombardiers survolent l'obélisque de la place de la Concorde, 1945.

Two bombers fly over the obelisk on Place de la Concorde, 1945.

Zwei Bomber überfliegen den Obelisken auf der Place de la Concorde, 1945.

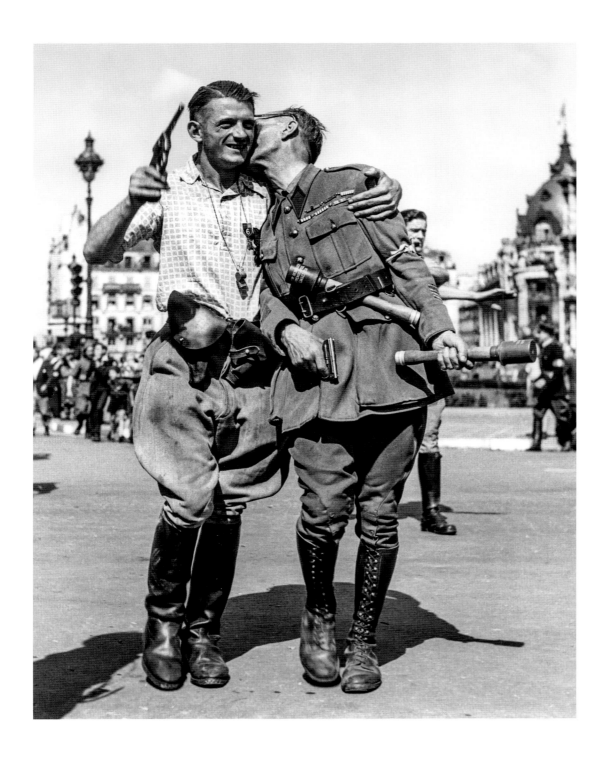

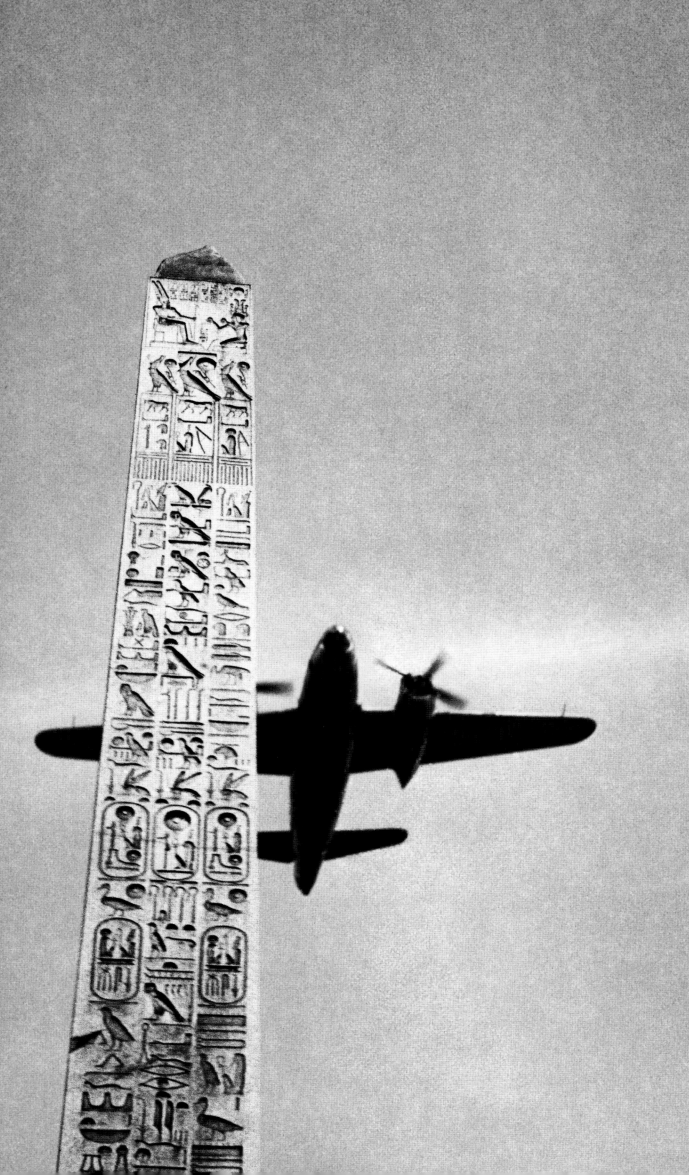

→

Willy Ronis

« Ce jour-là, j'étais à la gare de l'Est pour réaliser un reportage que m'avait commandé la SNCF, et en marchant dans la gare bondée, où les prisonniers arrivaient, fatigués, amaigris, dans une atmosphère très troublante de cohue et d'espoir, j'ai été soudain frappé par cette infirmière qui faisait ses adieux à un prisonnier qu'elle avait dû soigner pendant le convoi…» (Willy Ronis, « Ce jour là », Mercure de France, 2006), *mars 1945.*

"That day I was at Gare de l'Est to do a piece commissioned by the SNCF [Société National de Chemins de Fer Français], and as I walked through the packed station where tired, emaciated prisoners were arriving, in a disturbing mixture of hubbub and hope, I was suddenly struck by this nurse who was saying her farewell to a prisoner she must have been taking care of during the convoy." *(Willy Ronis, "Ce jour là",* Mercure de France, 2006), *March 1945.*

»An diesem Tag war ich an der Gare de l'Est für eine Reportage im Auftrag der SNCF [Société National de Chemins de Fer Français], und als ich in den überfüllten Bahnhof ging, wo die müden, abgemagerten Gefangenen ankamen, in diese ganz besondere, beunruhigende Atmosphäre aus Gedränge und Hoffnung, da fiel mir plötzlich diese Krankenschwester ins Auge, die sich von einem Gefangenen verabschiedete, den sie offensichtlich während des Transports versorgt hatte …« (Willy Ronis, »Ce jour là«, in Mercure de France, 2006), *März 1945.*

Falbalas, *Jacques Becker, 1943*

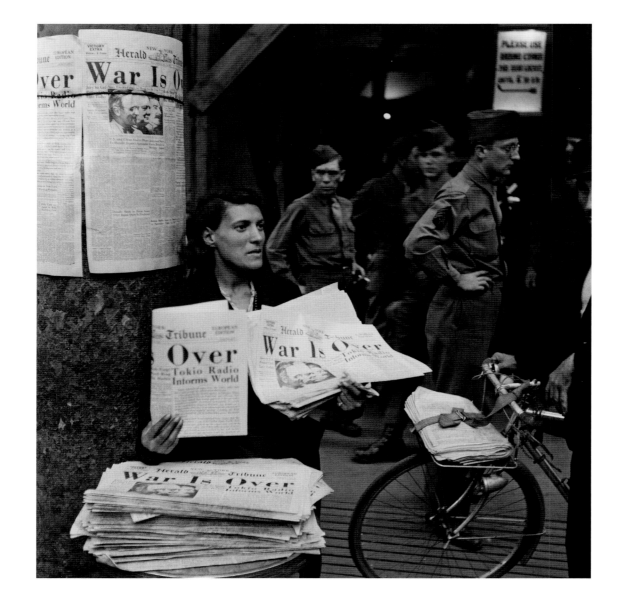

←

Roger Schall

Édition spéciale du New York Herald Tribune : *« La guerre est finie ! »,* 8 mai 1945.

Special edition of the New York Herald Tribune: *"War Is Over!", 8 May 1945.*

Sonderausgabe der New York Herald Tribune: *»Der Krieg ist zu Ende!«,* 8. Mai 1945.

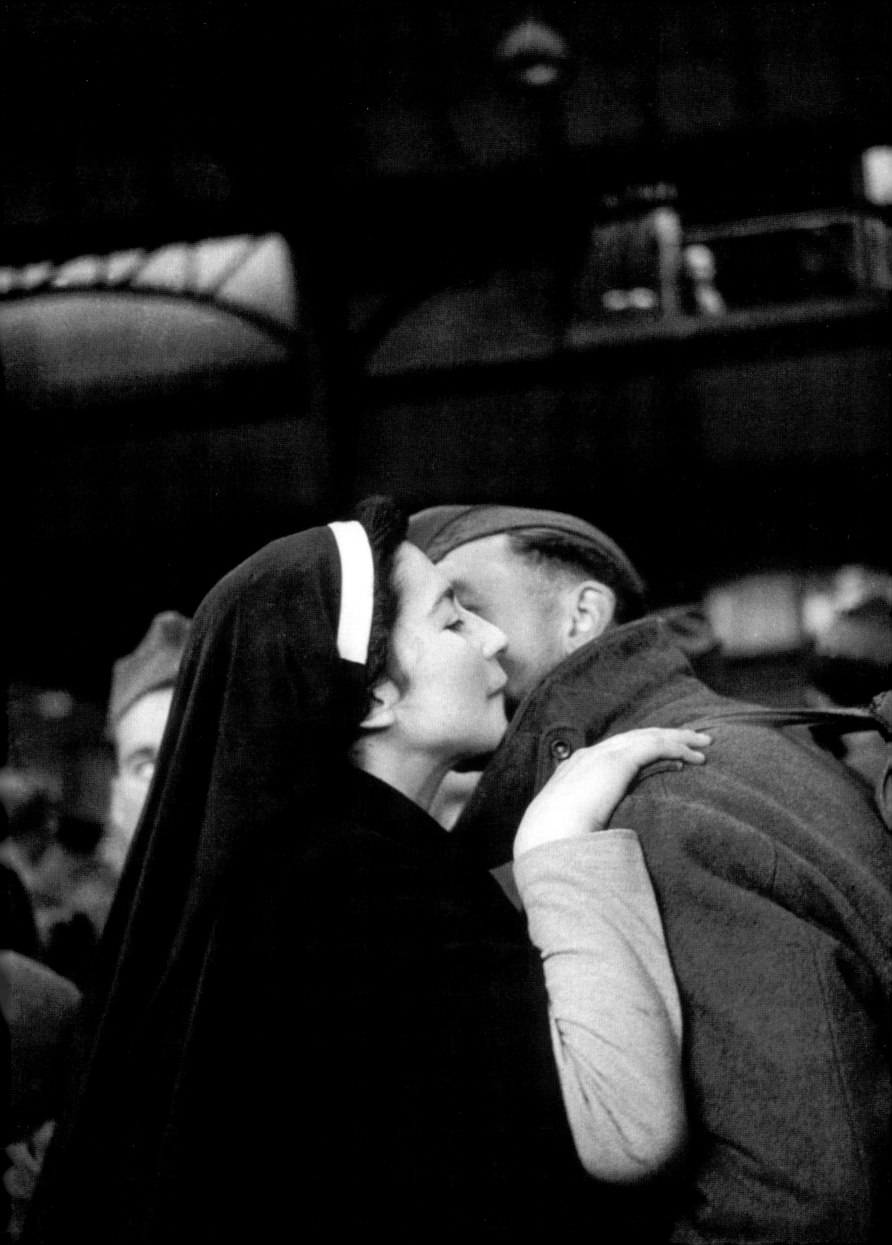

Pour que Paris soit, *Elsa Triolet,*
Robert Doisneau, 1956

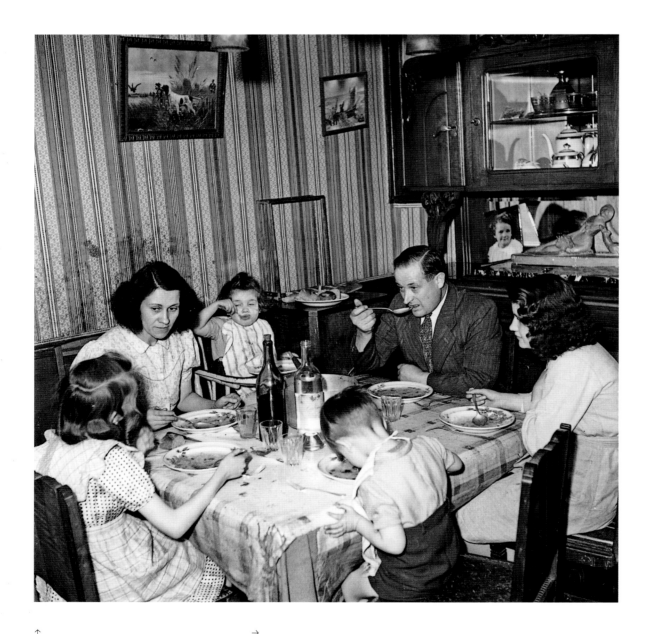

↑

Denise Bellon

Famille française au dîner, 1946.

A French family at dinner, 1946.

Eine französische Familie beim Abendessen, 1946.

→

Robert Doisneau

La Maison des Locataires, 1962. Photo-montage réalisé à l'origine pour une exposition à l'Art Institut of Chicago. On retrouve dans cette photographie composite quelques-uns des intérieurs familiaux comme les aimait Robert Doisneau.

The House of Tenants, 1962. Photomontage originally made for an exhibition at the Art Institute of Chicago. We see here some of the homely interiors that Robert Doisneau liked to portray in his photographs.

Das Haus der Mieter, 1962. Fotomontage ursprünglich entstanden für eine Ausstellr des Art Institute in Chicago. Man sieht au dieser Zusammenstellung Inneneinrichtur von Wohnungen, wie Doisneau sie mocł

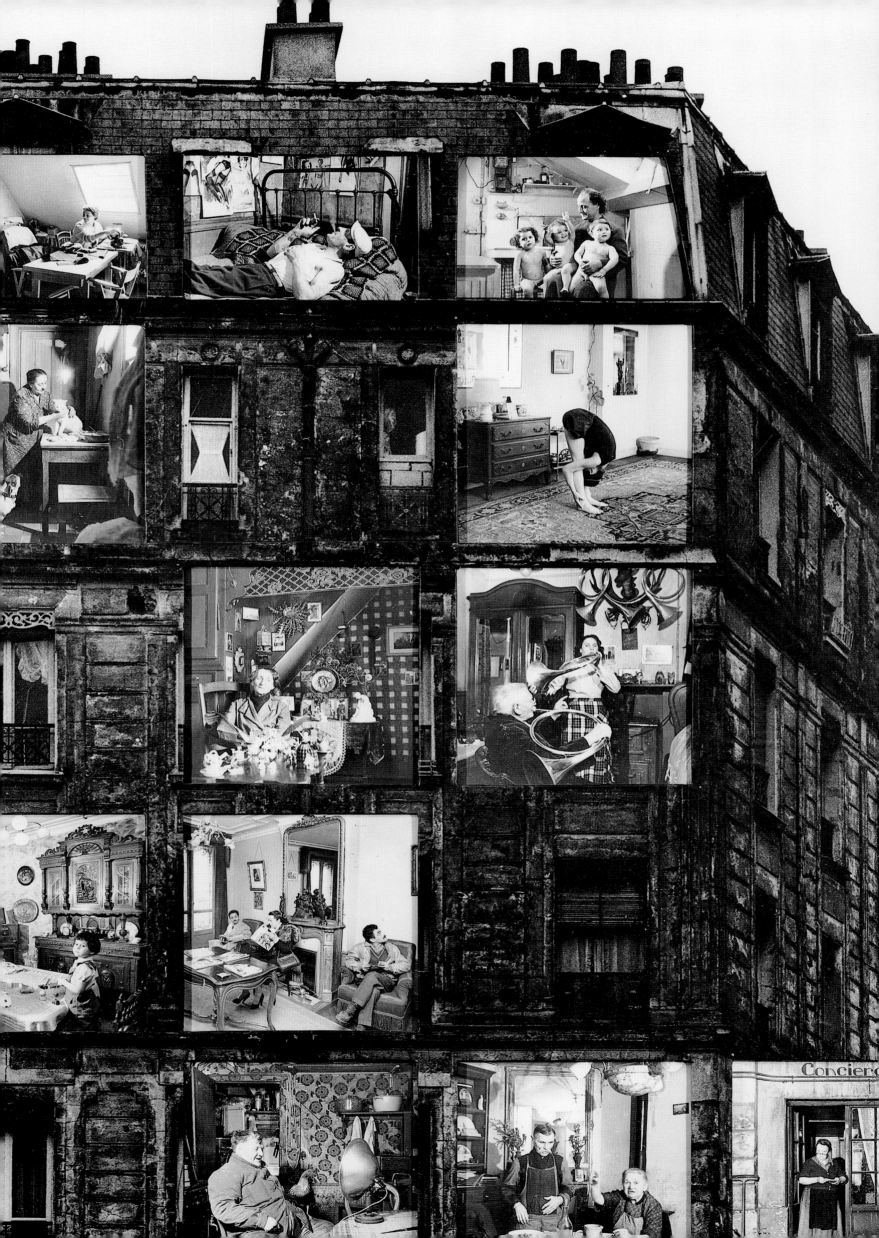

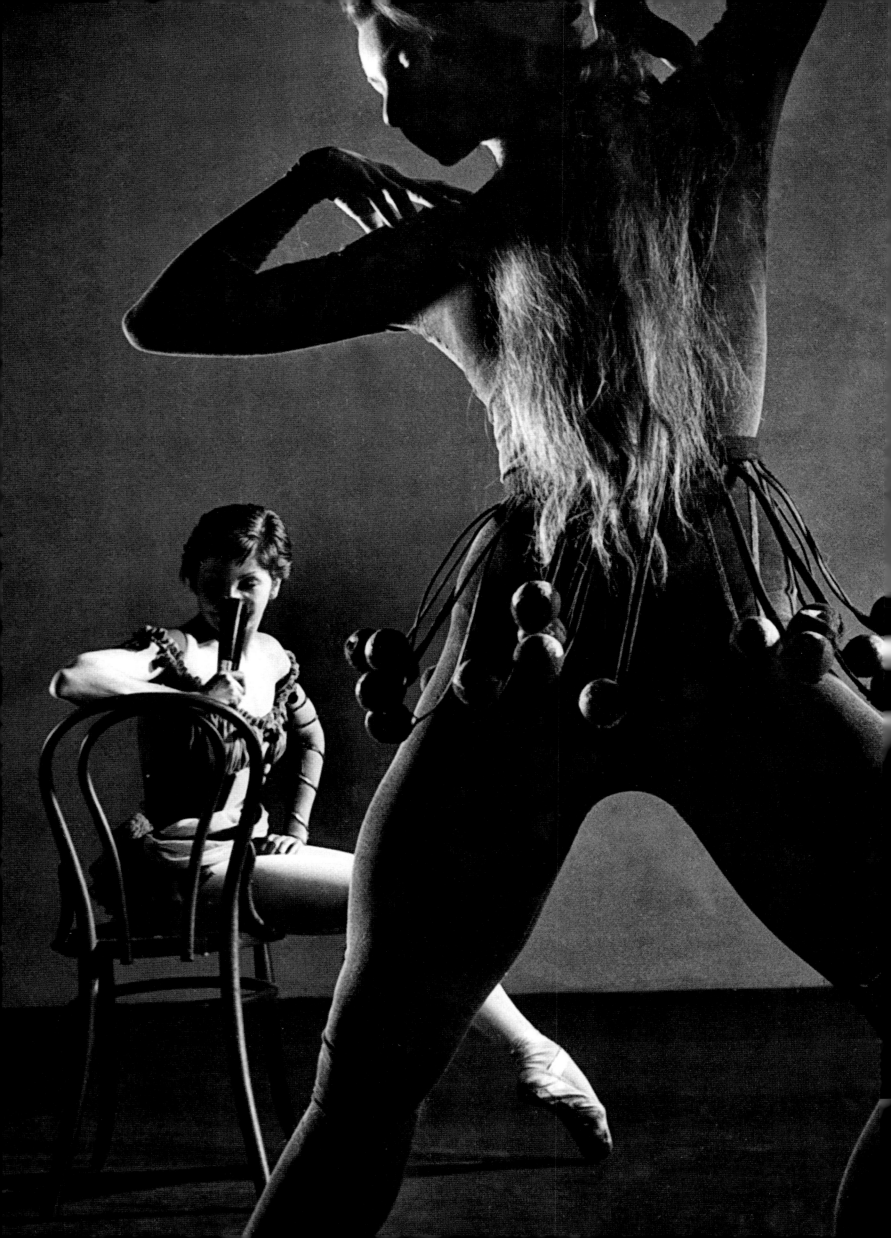

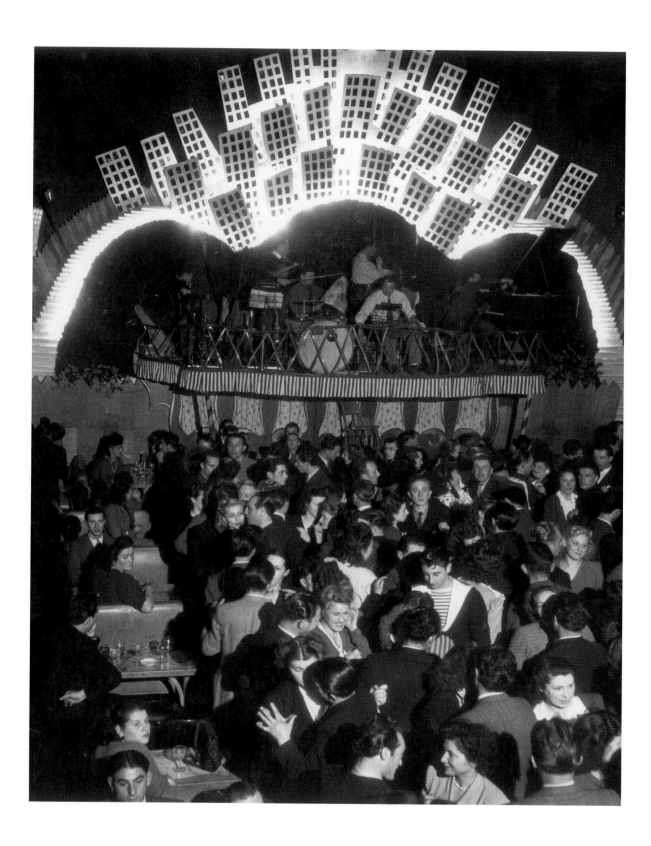

Mili

*Ballets de Paris avec Zizi Jeanmaire
Colette Marchand, 1949.*

*Ballets de Paris with Zizi Jeanmaire
Colette Marchand, 1949.*

*Ballets de Paris mit Zizi Jeanmaire
Colette Marchand, 1949.*

↑
Robert Doisneau

*Le Balajo, le célèbre bal populaire rue de
Lappe (11ᵉ arr.) près de la Bastille, 1945.*

*The Balajo, a famous dance hall in Rue
de Lappe (11th arr.), near the Bastille, 1945.*

*Das Le Balajo, ein beliebtes Tanzlokal
in der Rue de Lappe (11. Arrondissement),
in der Nähe der Bastille, 1945.*

« *Bien que* Day of Paris *soit plein de paysages urbains…
le photographe est toujours attentif au cœur humain de la
ville, et même ses images de passants sont attachantes.* »

"*Though* Day of Paris *is full of cityscapes… the photographer
is always alert to the human heart of the city, and even his
pictures of figures passing on the street are engaging.*"

» *Auch wenn es in* Day of Paris *unzählige Stadtlandschaften …
zu sehen gibt, hat der Fotograf doch immer einen Blick für das
menschliche Herz der Stadt, und selbst seine Bilder von
Passanten sind anrührend.* «

ANDREW ROTH

Day of Paris, *André Kertész, 1945*

→
René-Jacques

*La goudronneuse, 1947–1948.
pont de la Tournelle (4e arr.).*

*The Tarring Machine, 1947/1948.
Pont de la Tournelle (4th arr.).*

*Die Teermaschine, 1947/1948,
Pont de la Tournelle (4. Arrondissement)*

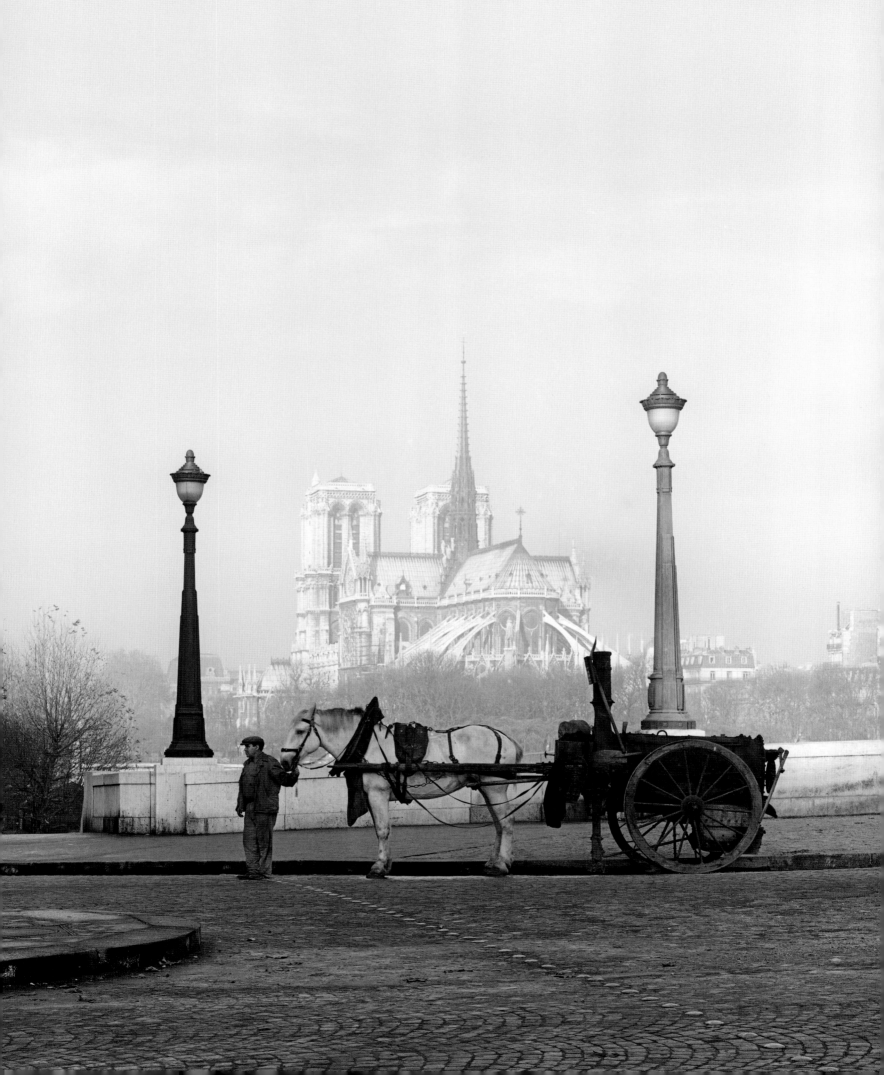

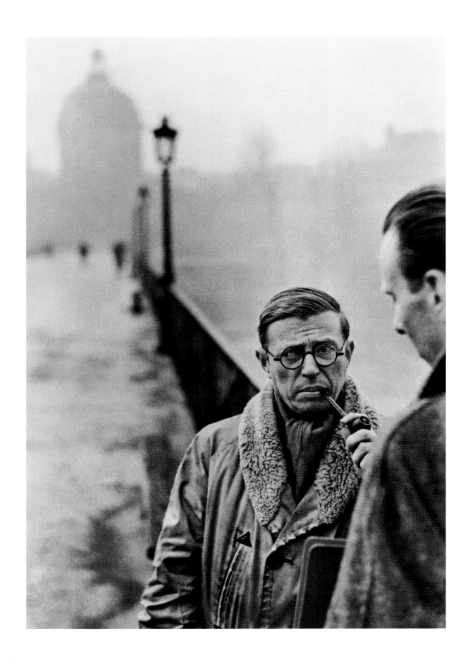

« *Le Flore était alors vraiment notre Club et pour l'imaginer, il faut réaliser que pour ceux qui y vivaient, le reste de Paris était une forêt vierge.* »

"*The Flore was truly our Club at the time and to imagine what this meant, you have to realize that, for those who lived there, the rest of Paris was terra incognita.*"

»*Das Flore war damals wirklich so etwas wie unser Klub, um sich das vorstellen zu können, muss man sich klarmachen, dass für die, die dort lebten, das restliche Paris ein Urwald war.*«

JEAN-PAUL SARTRE

↑
Henri Cartier-Bresson

Jean-Paul Sartre, 1946. L'écrivain et philosophe sur le pont des Arts.

Jean-Paul Sartre. The writer and philosopher is seen on the Pont des Arts in 1946.

Jean-Paul Sartre, 1946. Das Bild zeigt den Schriftsteller und Philosophen auf dem Pont des Arts.

→
Robert Doisneau

Simone de Beauvoir, 1944. La compagne de Jean-Paul Sartre au café Les Deux Magots. Le Flore et Les Deux Magots étaient deux des principaux points de rencontre de Saint-Germain-des-Prés où se retrouvaient écrivains, artistes, intellectuels et noctambules d'une époque folle (les années cinquante) et d'un quartier qui a supplanté le Montparnasse des années vingt. Dans un texte rédigé en 1949, Boris Vian écrit : « Sur Simone de Beauvoir, agrégée de philosophie depuis 1929, on a raconté des tas de salades, comme sur Sartre d'ailleurs. Je ne pense pas, quant à moi, qu'on puisse expédier leur philosophie en vingt lignes ; je rappelle simplement que le lancement récent de Saint-Germain-des-Prés est en grande partie dû à leur renom littéraire. » (Boris Vian, Manuel de Saint-Germain-des-Prés, éd. du Chêne, 1974).

Simone de Beauvoir, 1944. Jean-Paul Sartre's companion at the café Les Deux Magots. Le Flore and Les Deux Magots were the two the hubs for the Saint-Germain-des-Prés society of writers, artists, intellectuals and nighthawks in the turbulent 1950s. Saint-Germain was to this period what Montparnasse had been to the 1920s. Writing in 1949, Boris Vian noted: "People have told some pretty tall stories about Simone de Beauvoir, who has been an agrégée *of philosophy since 1929 – as indeed they have about Sartre. Personally, I do not think one can dismiss their philosophy in twenty lines. I would remind readers that if Saint-Germain-des-Prés has recently become the place to be, this is in large part due to their literary renown." (Boris Vian,* Manuel de Saint-Germain-des-Prés, *Éd. du Chêne, 1974).*

Simone de Beauvoir, 1944. Die Lebensgefährtin von Jean-Paul Sartre im Café Les Deux Magots. Le Flore und Les Deu⟨ Magots waren die beiden wichtigsten Treffpunkte in Saint-Germain-des-Prés. Hier verkehrten Schriftsteller, Künstler, Intellektuelle und die Nachtschwärmer in den wilden 1950er Jahren, das Quartier hatte diese Rolle in den 1920er Jahren vo⟨ Montparnasse übernommen. In einem Te⟨ von 1949 schreibt Boris Vian: »Über Sim⟨ de Beauvoir, die seit 1929 ihre Lehrbefug⟨ in Philosophie hatte, hat man eine Menge dummes Zeug erzählt, wie übrigens auch über Sartre. Was mich betrifft, so glaube ⟨ nicht, dass man die Philosophie der beide⟨ eben mal schnell erledigen kann. Ich will nur daran erinnern, dass der Aufschwung⟨ den Saint-Germain-des-Prés in jüngster Z⟨ genommen hat, zu einem Gutteil ihrem literarischen Renommee zu verdanken ist⟨ (Boris Vian, Manuel de Saint-Germain-des-Prés, *Édition du Chêne, 1974).*

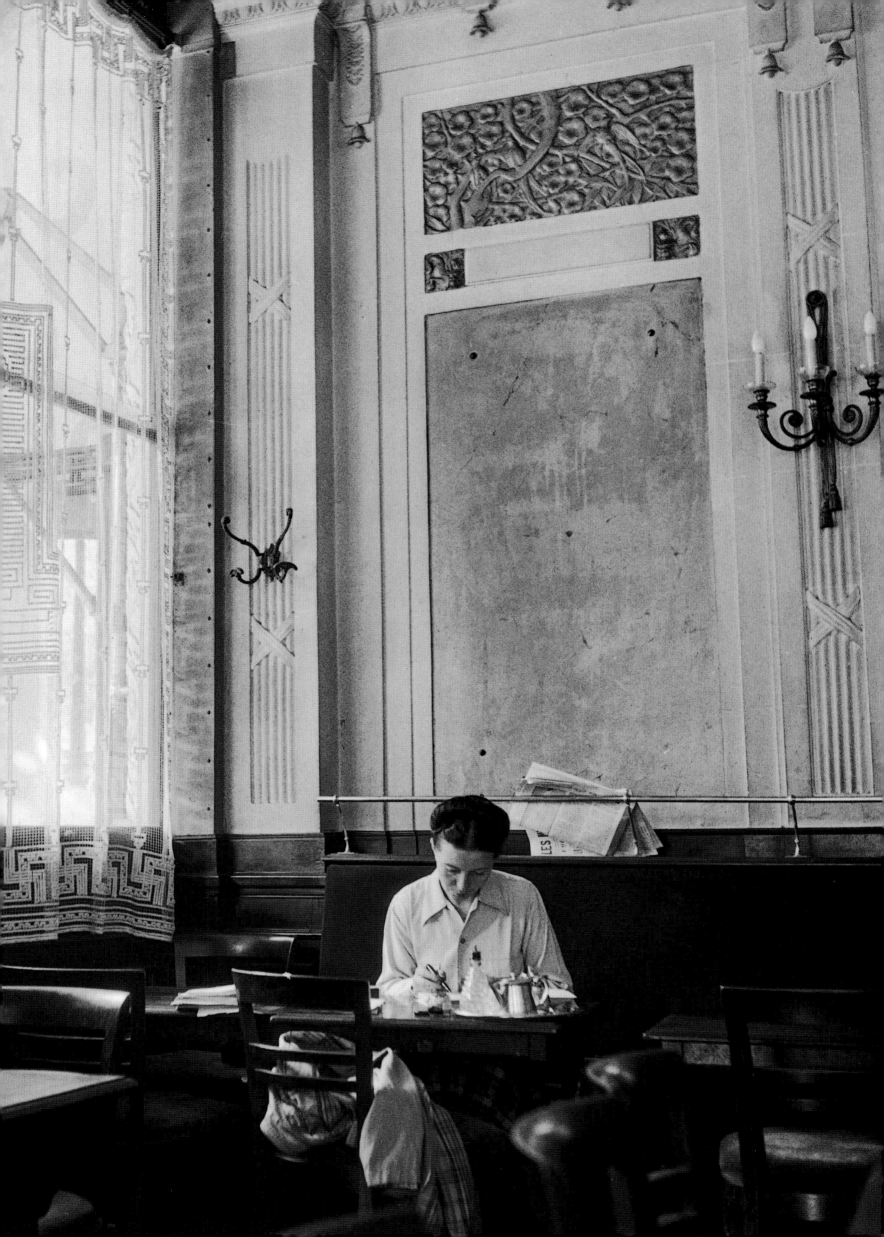

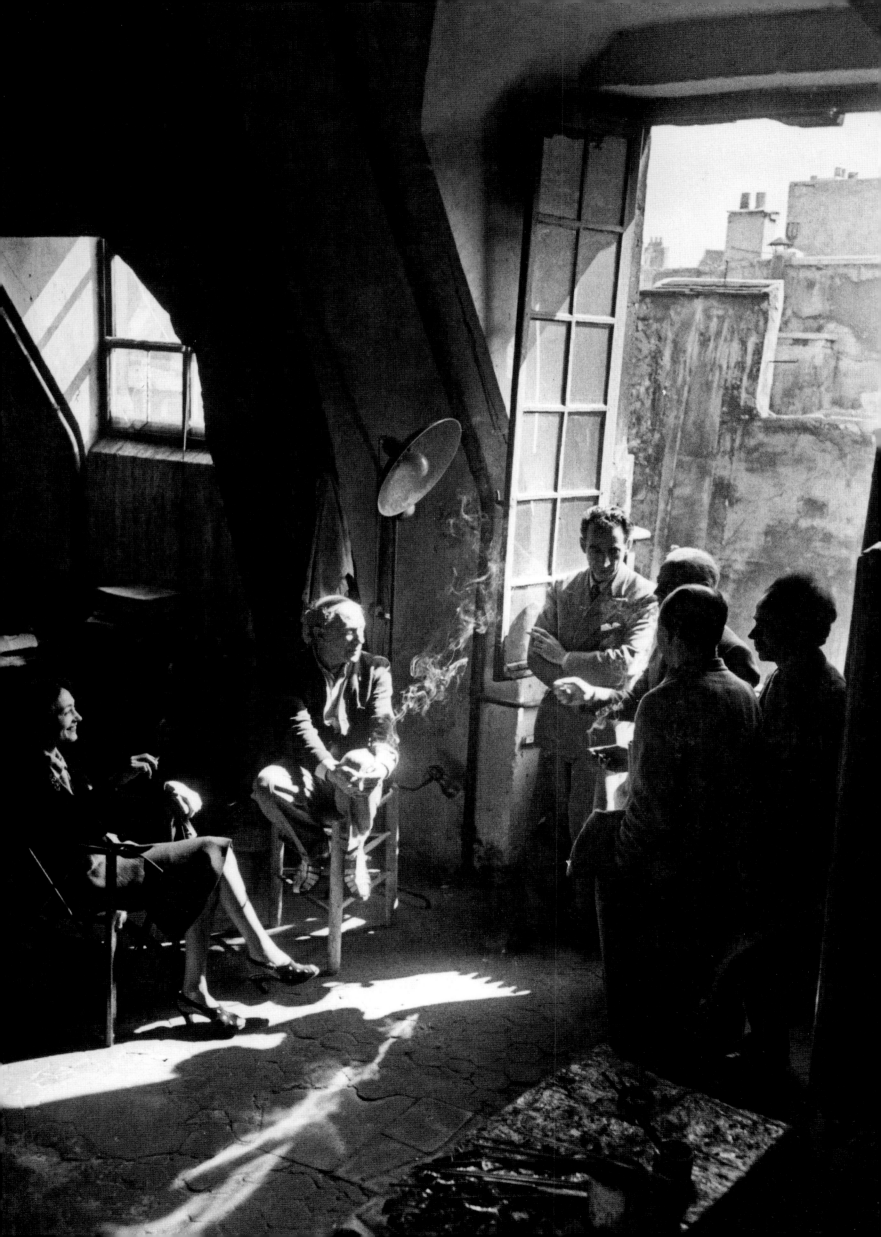

bert Capa

*asso, 1944. Le peintre avec des amis dans
 atelier de la rue des Grands-Augustins
 arr.). Peu de temps après la Libération,
pa se rend dans l'atelier de Picasso qui est
é à Paris tout le temps de l'Occupation.
 atelier est devenu le lieu d'attraction,
vert tous les jours à partir de 11 heures,
 se croisent républicains espagnols, résis-
ts et GI passionnés d'art.*

*asso, 1944. The painter with friends in
 studio in Rue des Grands-Augustins
 arr.). Shortly after the liberation, Capa
ted Picasso, who had stayed in Paris
oughout the occupation. His studio had
ome a real attraction. Open every day
m 11 am, it drew Spanish Republicans,
sistance members and art-loving GIs.*

*asso, 1944. Der Maler mit Freunden
seinem Atelier in der Rue des Grands-
gustins (6. Arrondissement). Kurz nach
 Befreiung besuchte Capa das Atelier von
asso, der während der gesamten Besat-
agszeit in Paris geblieben war. Sein Atelier,
 jeden Tag ab 11 Uhr geöffnet war, wurde
d zu einem beliebten Treffpunkt für repu-
kanische Spanier, ehemalige Widerstands-
mpfer und kunstinteressierte GIs.*

Izis

↓

*Portrait de Colette, 1952. Portrait réalisé
à l'occasion d'un reportage effectué pour
Paris Match. Colette, à cette époque, passait
déjà ses journées allongée près de sa fenêtre
qui donnait sur le Palais-Royal.*

*Portrait of Colette, made in 1952 for an
article in Paris Match. The writer now spent
her days lying by her window looking out
onto the Palais-Royal.*

*Colette, 1952. Das Porträt entstand anläss-
lich einer Reportage für Paris Match. Zu
dieser Zeit verbrachte Colette ihre Tage im
Liegen an ihrem Fenster, aus dem man auf
das Palais-Royal schaute.*

Paris de ma fenêtre,
Colette, 1944

« Ainsi ma concierge m'apprit qu'on dératisait Paris.
 Si c'est une bonne chose, ce n'est pas un joli mot. »

"For example, my concierge told me that Paris was
 being de-ratted. A good thing this may be, but it's an
 ugly word."

»So hat mir meine Concierge mitgeteilt, dass Paris ent-
 rattet wird. Das mag eine gute Sache sein, ein schönes
 Wort ist das nicht.«

COLETTE, *PARIS DE MA FENÊTRE*, 1944

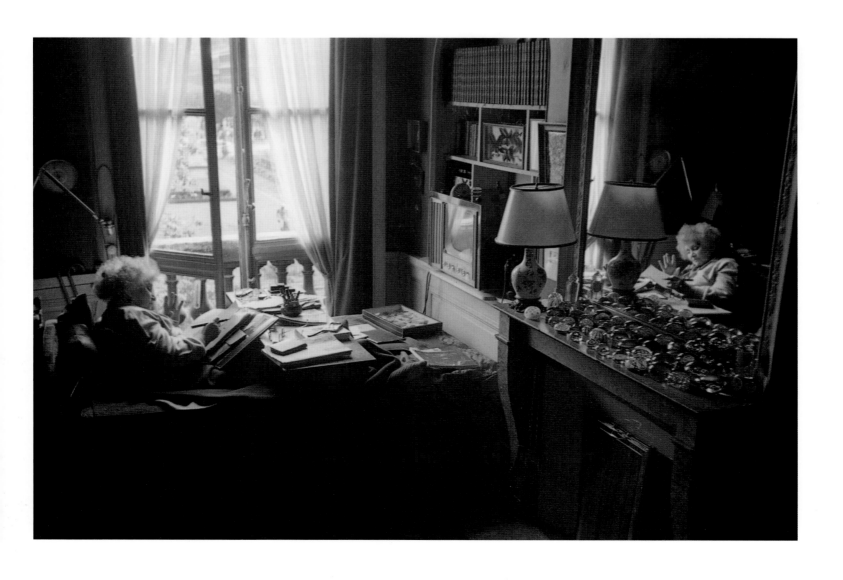

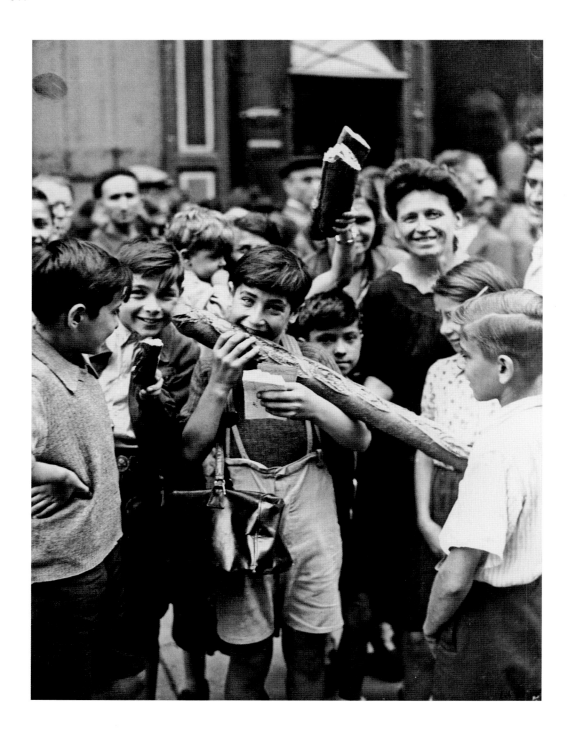

↑
Anon.

Le premier pain blanc, 1944. Après des années de disette où le pain rationné était fabriqué avec un mélange de farine de blé et de maïs, donc d'une couleur jaunâtre, les premiers «pains blancs» font la joie des Parisiens mais resteront – hélas – rationnés jusqu'en 1949, le temps de réorganiser les productions dévastées pendant la guerre.

The First White Bread, 1944. After years of scarcity when rationed bread was made from a mixture of wheat and maize flour, giving it a yellowish colour, the first "white bread" delighted Parisians, even if it continued to be rationed until 1949, when

agriculture was able to recover from the devastation of war.

Das erste Weißbrot, 1944. Nach Jahren des Hungers, in denen das streng rationierte Brot aus einer Mischung aus Weizen- und Maismehl gebacken worden war und deshalb eine gelbliche Farbe hatte, freuten sich die Pariser über die ersten »echten Weißbrote«, auch wenn Weißbrot leider vorerst noch rationiert blieb, bis 1949 die im Krieg zerstörten Produktionsstätten wieder aufgebaut waren.

→
Willy Ronis

Cour rue Piat, 1948. Belleville (20e arr.). Parlant de la faible lumière, Pierre Mac Orlan écrit : «Elle devint une petite flamme tremblante et puissante comme celle des cierges. Cette mère la prit dans ses mains, l'élève devant le visage de l'enfant qui pleurait, pour le protéger et conjurer les images de la nuit.» (Willy Ronis, Belleville–Ménilmontant, éd. Arthaud, 1954).

Courtyard, Rue Piat, 1948. Belleville (20th arr.). Pierre Mac Orlan wrote: "It became a tiny flame, trembling and powerful like a candle flame. This mother took it in her hands, raised it up before the face of

the crying child to protect him and ward off the images of the night." (Willy Ronis, Belleville – Ménilmontant, Éd. Arthaud, 1954).

Hof in der Rue Piat, 1948. Belleville (20. Arrondissement). Über die schwache Beleuchtung schreibt Pierre Mac Orlan: »Sie wurde zu einem kleinen flackernden Flämmchen wie bei einer Kerze. Diese Mutter nahm sie in die Hand, hob sie zum Gesicht des weinenden Kindes empor, um es zu schützen und die Bilder der Nacht zu bannen.« (Willy Ronis, Belleville–Ménilmontant, Édition Arthaud, 1954).

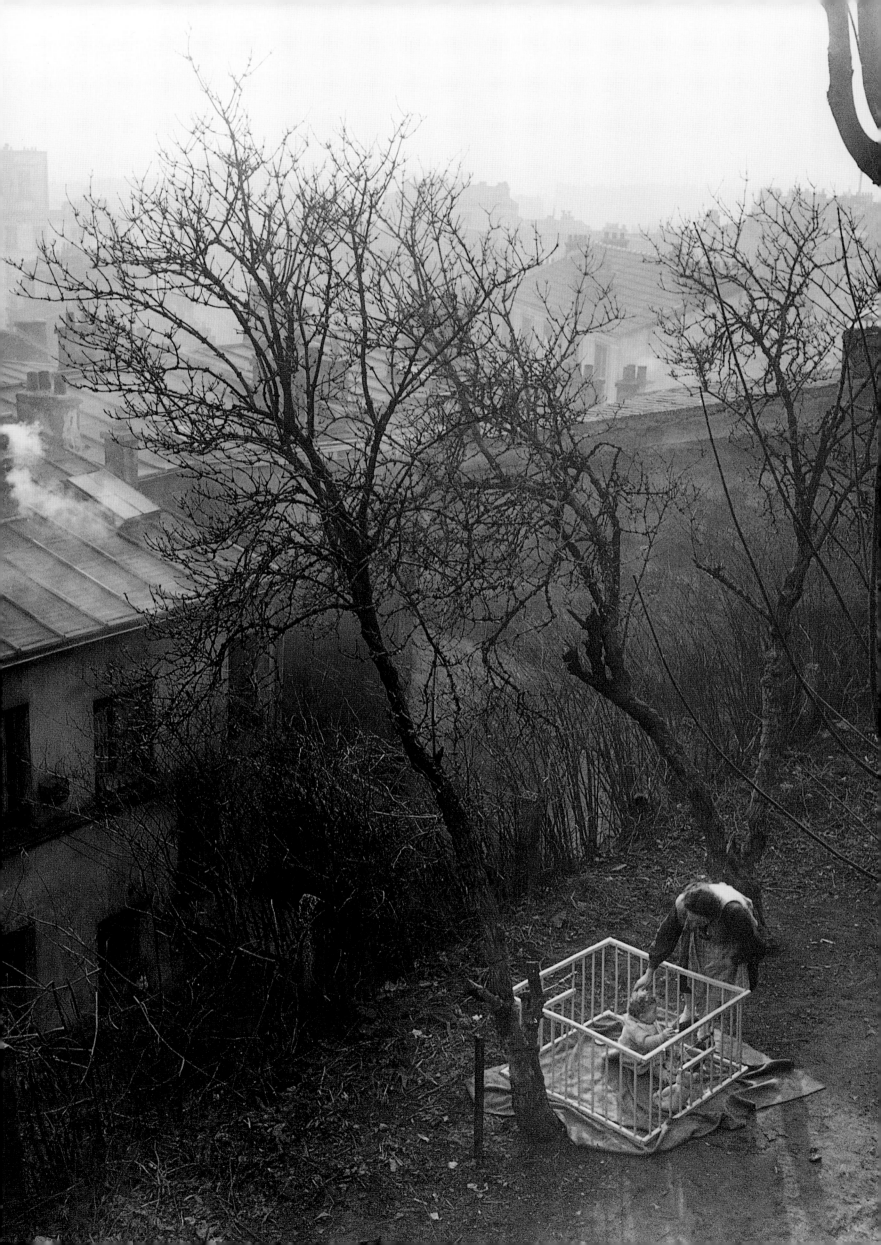

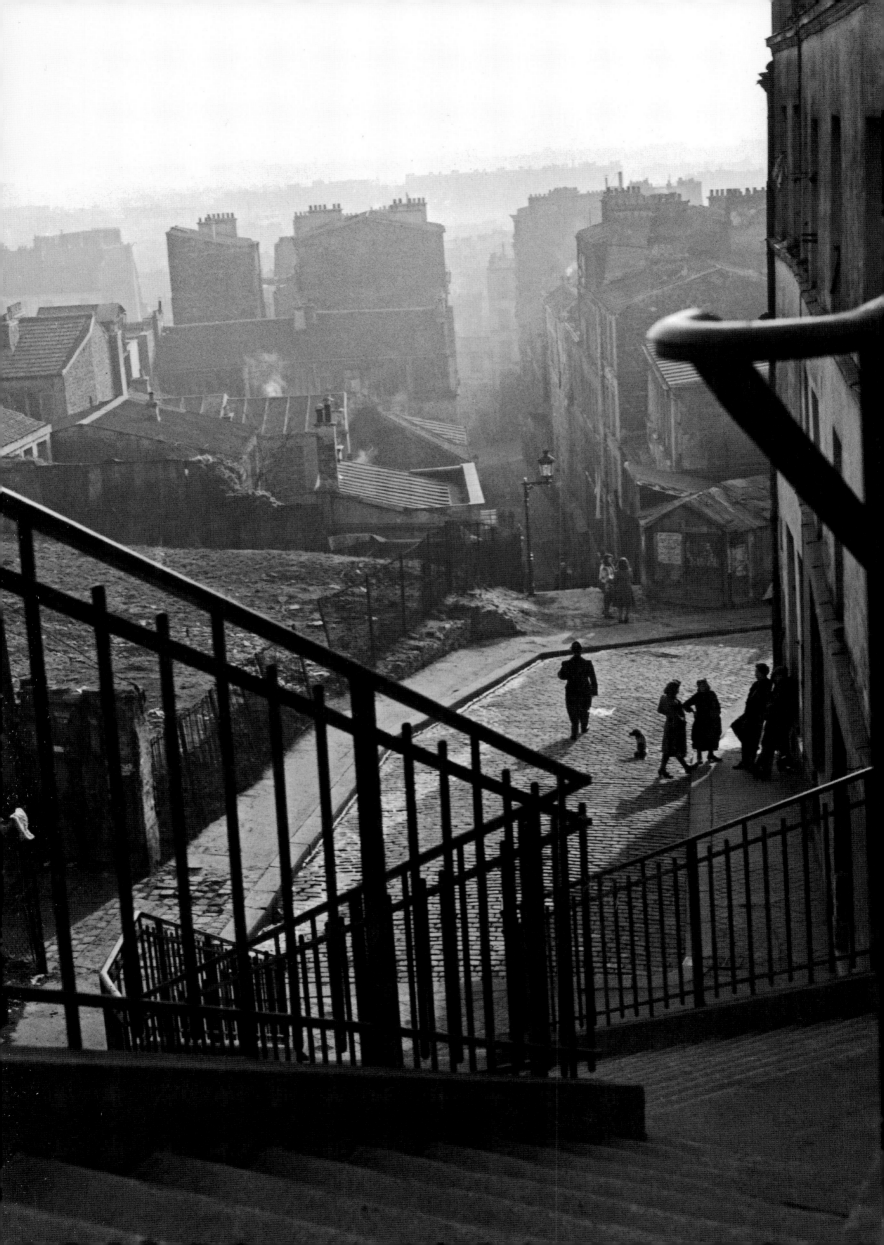

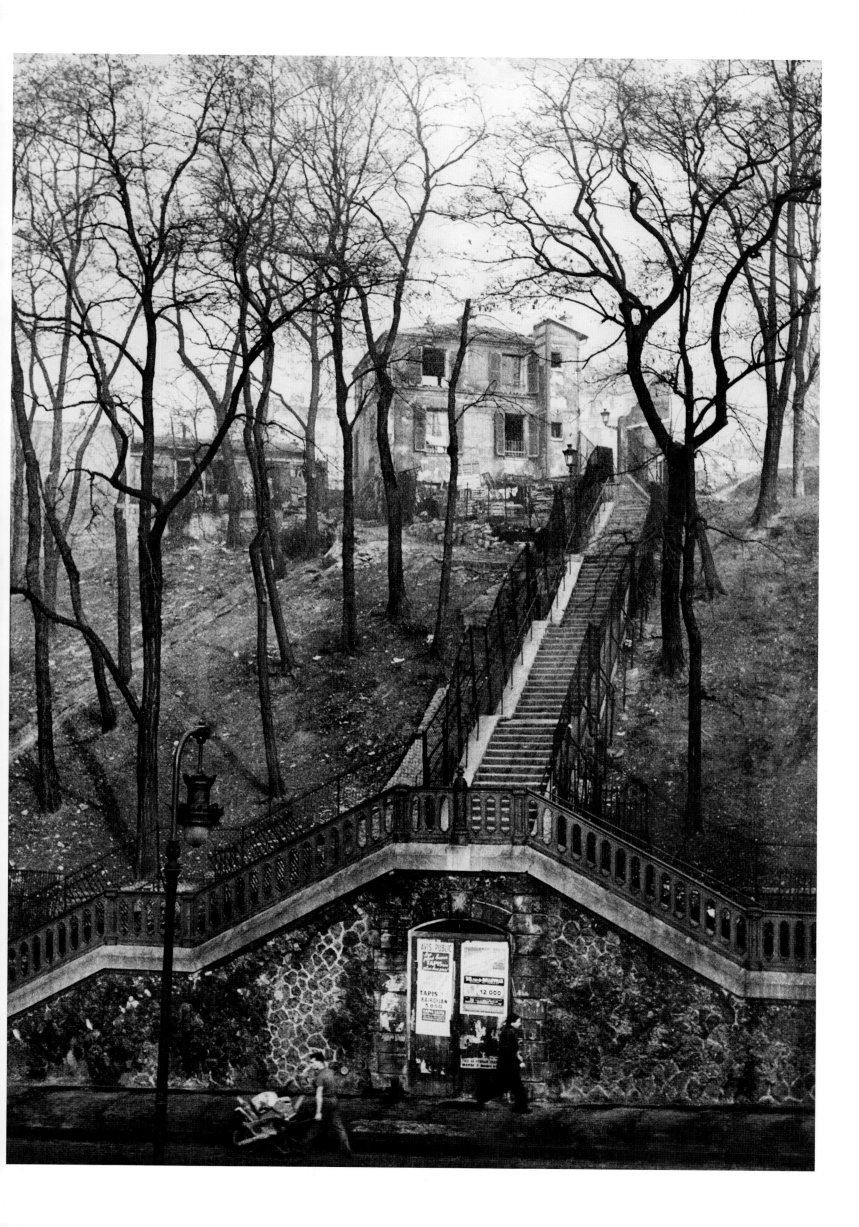

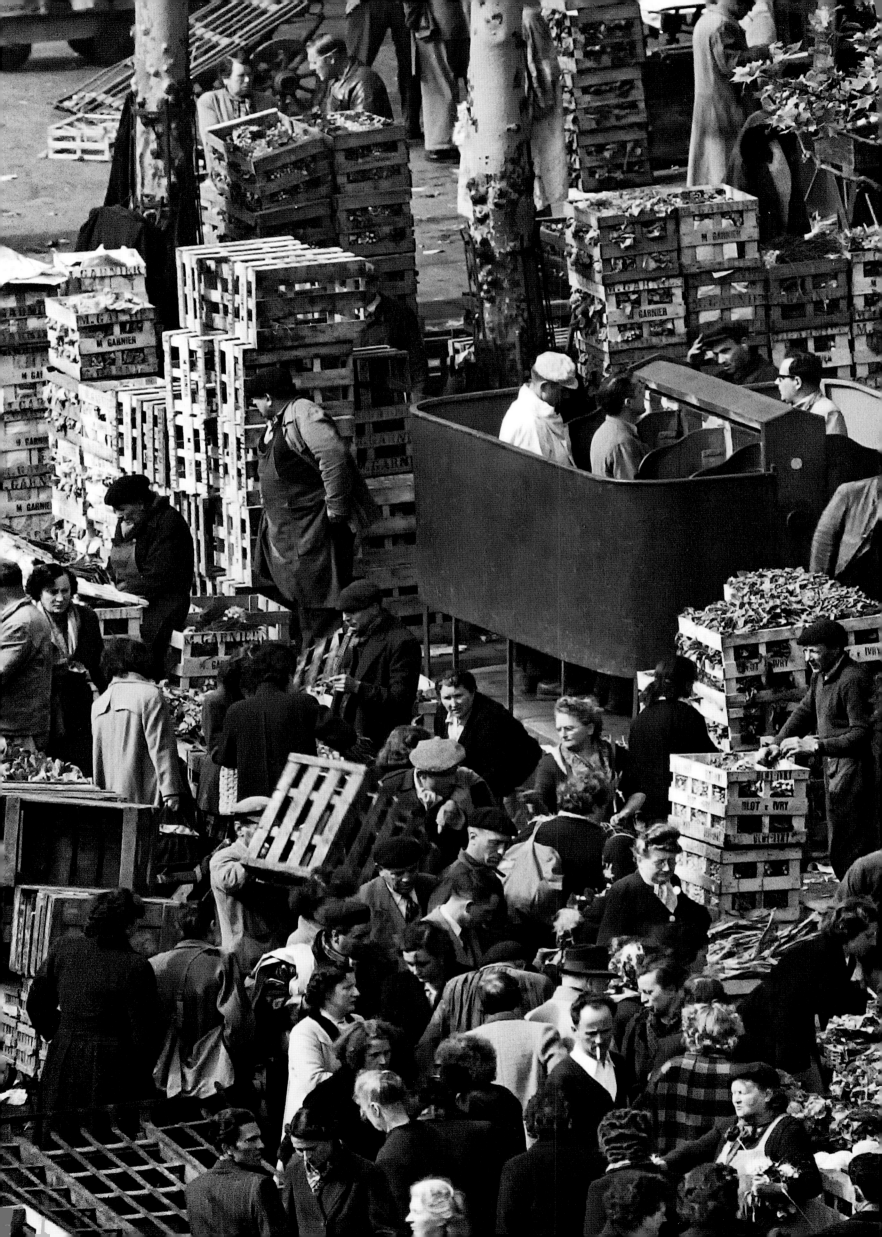

N/A

ert Doisneau

Carreau des Halles, mai 1953.

reau des Halles, May 1953.

eau des Halles, Mai 1953.

46
Ronis

*Vilin, 1948. La rue Vilin (20ᵉ arr.)
lleville partait de la rue des Couronnes
bouchait sur la rue Piat. L'écrivain
rges Perec y vécut. Son tracé a totale-
t disparu en 1982 pour faire place
arc de Belleville.*

*Vilin, 1948. Demolished in 1982 to
e way for the Parc de Belleville, Rue Vilin
h arr.) started in Rue des Couronnes
gave on to Rue Piat. The writer Georges
lived there. It completely disappeared in
2 to make way far Belleville park.*

*Vilin, 1948. Die Rue Vilin (20. Arron-
ment) in Belleville begann bei der Rue
Couronnes und mündete in die Rue Piat.
Schriftsteller Georges Perec hat in ihr
t. Sie musste 1982 dem Parc de Belleville
hen, und ihr Verlauf ist heute nicht mehr
nbar.*

47
Ronis

*des Cascades, 1948.
ville (20ᵉ arr.).*

*des Cascades, 1948.
ville (20th arr.).*

*des Cascades, 1948.
ville (20. Arrondissement).*

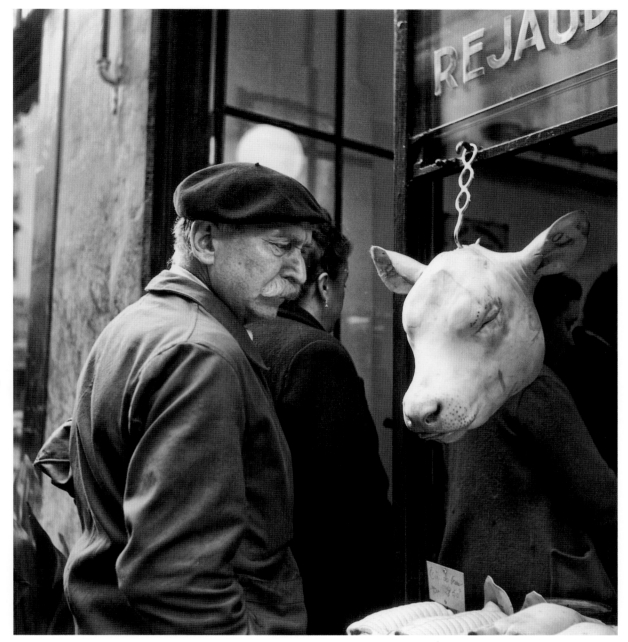

↑
Robert Doisneau

L'Innocent, 1949. «Et autour, une curieuse humanité dans une lumière de fête foraine, des rupins et des clochards, des chauffeurs routiers et des tireurs de diables, des bouchers et des clientes de Dior, des maraîchers et des poivrots. Tout le monde se disait «tu» et surtout flottaient une grosse gaîté et une bonne volonté» (Robert Doisneau, Paris Doisneau, Flammarion, 2006)

The Innocent, 1949. "And around us, a curious humanity in fairground light made up of toffs and tramps, hauliers and barrow boys, butchers and clients of Dior, market gardeners and drunks. Everyone was 'tu' and above all there was an atmosphere of real gaiety and goodwill." (Robert Doisneau, Paris Doisneau, Flammarion, 2006).

Der Unschuldige, 1949. »Und rings umher herrschte eine sonderbare Menschlichkeit, wie unter dem grellen Licht eines Jahrmarkts, Reiche und Vagabunden, Fernfahrer und Handlanger an der Sackkarre, Metzger und Kunden von Dior, Gemüsehändler und Säufer. Alle duzten sich, und über all dem lag eine große Heiterkeit und Gutmütigkeit.« (Robert Doisneau, Paris Doisneau, Flammarion, 2006).

Nous irons à Paris, *Jean Boyer, 1950*

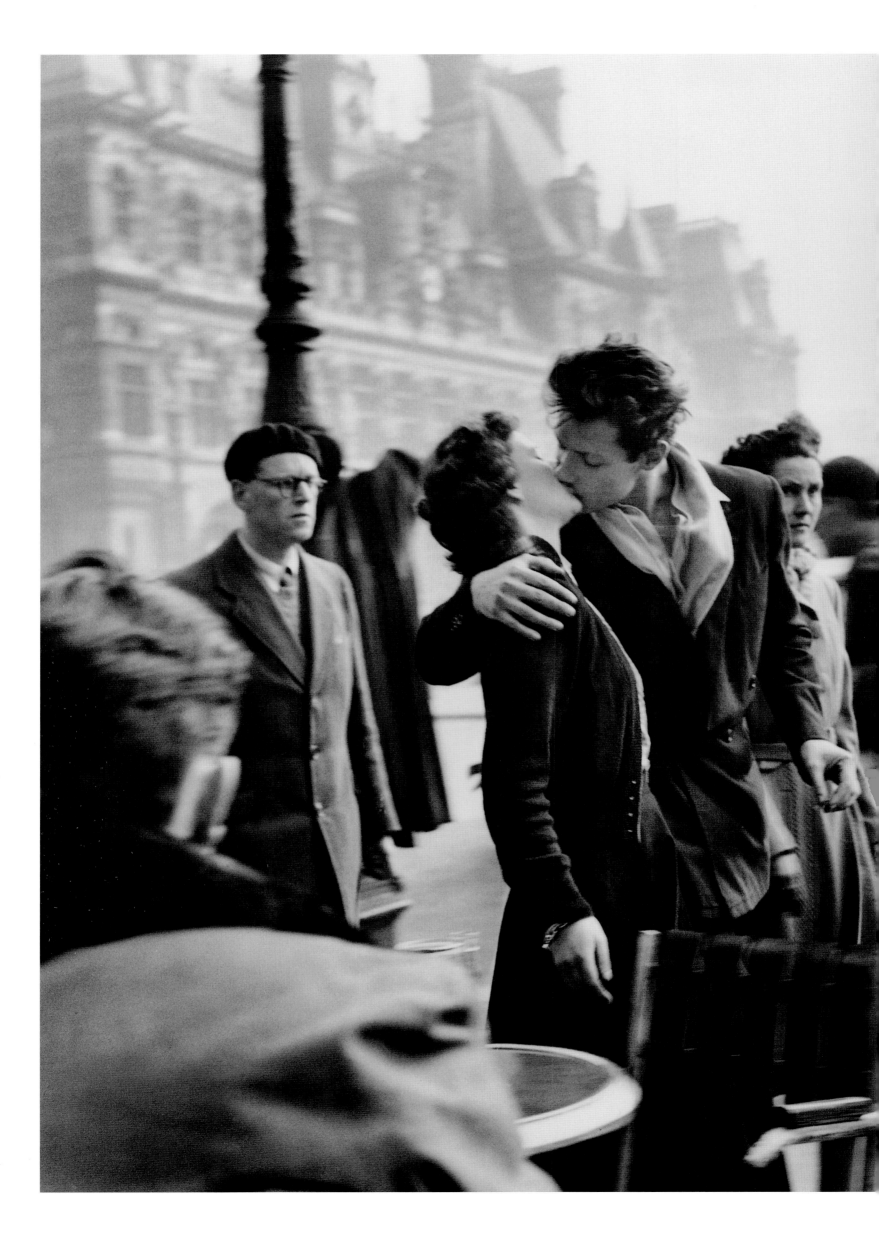

Robert Doisneau

Le Baiser de l'Hôtel de Ville, 1950. L'une des plus célèbres photographies de l'auteur a été prise à l'occasion d'une commande du magazine Life *sur «L'Amour à Paris». Réalisée avec la collaboration de comédiens, cette série – documentaire en apparence – devint vite l'archétype d'une photographie humaniste qui domine la photographie de reportage dans les années cinquante. Le succès de cette image ne se dément pas puisque plus de 500 000 exemplaires vendus sous forme de poster et de nombreux produits dérivés attestent toujours de son attrait sur le public.*

The Kiss in front of the Hôtel de Ville, 1950. One of Doisneau's most famous photographs, this picture was taken as part of a commission from Life *magazine on "Love in Paris". Produced in collaboration with actors, this series, which has the look of documentary street photography, quickly became the archetype of the "humanist photography" that dominated photojournalism of the 1950s. Over 500,000 copies of this image have been sold in the form of posters and other spin-offs, and it remains as popular as ever.*

Der Kuss vor dem Hôtel de Ville, 1950. Dieses Foto, eines der berühmtesten des Fotografen, wurde für eine Auftragsserie zum Thema »Liebende in Paris« für die Zeitschrift Life *aufgenommen. Die Serie entstand unter Mitwirkung von Schauspielern, sollte aber dokumentarisch wirken. Sie wurde bald schon zum Archetypus einer am Menschen interessierten Fotografie, wie sie die Reportagen der 1950er Jahre dominierte. Der Erfolg dieses Bildes lässt sich kaum leugnen, denn das Motiv wurde über 500 000 Mal als Poster oder als Motiv auf anderen Artikeln verkauft, was zeigt, dass es beim Publikum noch immer beliebt ist.*

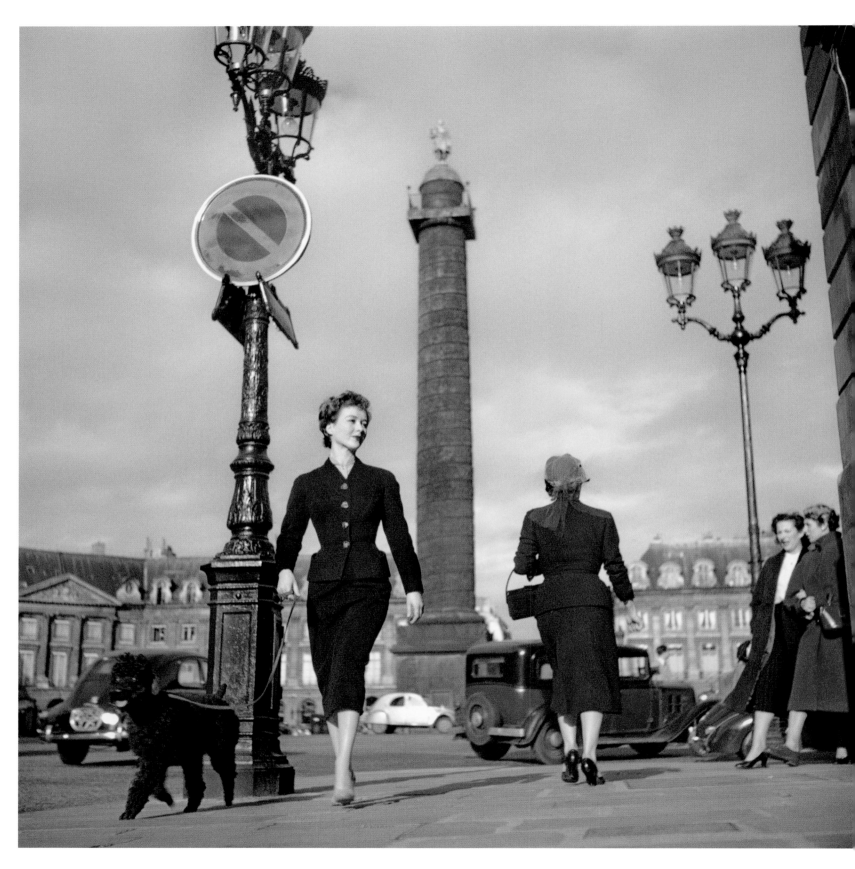

↑↗

Robert Capa

Mannequins Dior, 1948. Mannequin portant une jupe « new-look », place Vendôme (1er arr.). Robert Capa, célèbre photoreporter, a réalisé une série sur la mode parisienne pour le compte de la chaîne de télévision NBC en 1948.

Dior models, 1948. Model wearing a "new look" skirt on Place Vendôme (1st arr.). Better known for his war reportage, the famous photojournalist Robert Capa did a series on Parisian fashion for the NBC television channel in 1948.

Mannequins für Dior, 1948. Das Mannequin trägt einen Rock im »New Look«, Place Vendôme (1. Arrondissement). Der berühmte Fotoreporter Robert Capa arbeitete im Auftrag des Fernsehsenders NBC 1948 an einer Fotoserie über die Pariser Mode.

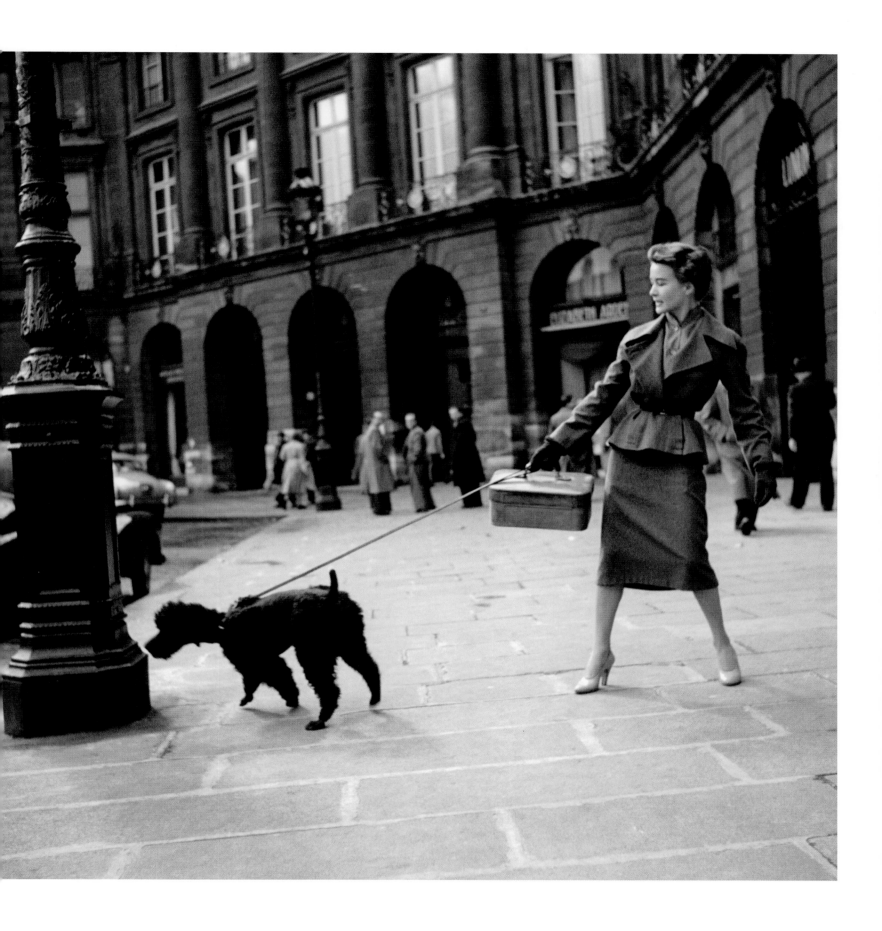

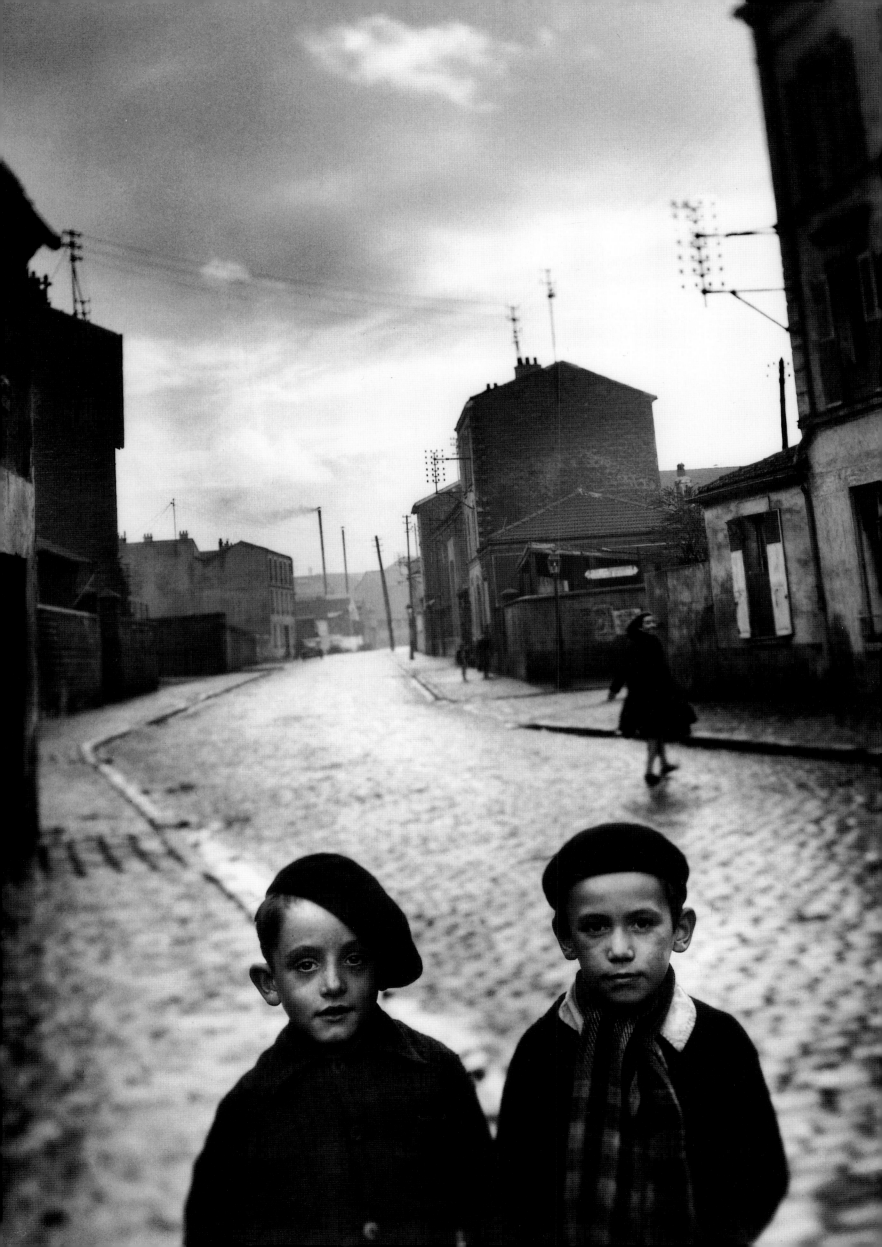

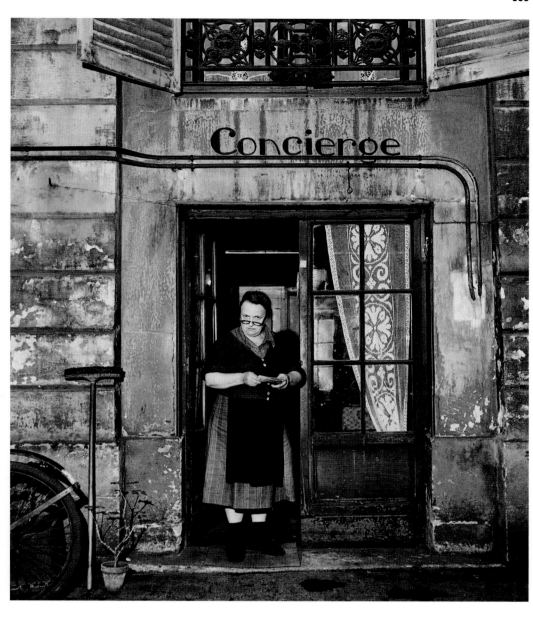

La Banlieue de Paris.
130 Photographies de Robert
Doisneau, *Blaise Cendrars/
Robert Doisneau*, 1949

s Stettner

x façons de porter le béret, 1947. Une
*tographie impossible aujourd'hui. « Où
ver de ces paysages de faubourgs comme
i où, derrière deux garçons aux bérets
enfoncés sur le crâne, file une rue aux
pavés mouillés, vers on ne sait quel hori-
sinistre, tout à la fois poignant et doux
me comme des sanglots d'accordéon
ette ?» (François Cavanna, in Sous le ciel
aris, éd. Parigramme, 1994).*

*o ways of wearing a Beret, 1947. Such a
tograph would be impossible nowadays.
ere would you find suburban scenes
this, in which, behind two boys with
berets pulled down over their head, a
t with oily, wet paving stones leads to
knows what sinister horizon, at once
nant and gentle like the sob of a musette
rdion." (François Cavanna, in* Sous le
de Paris, *Éd. Parigramme, 1994).*

*Zwei Arten, die Baskenmütze zu tragen,
1947. Eine Fotografie, wie sie heute nicht
mehr möglich wäre. »Wo findet man noch
Stadtlandschaften wie diese, wo hinter den
beiden Jungen mit ihren verrutschten Mützen
eine Straße mit ihrem schmutzigen, nassen
Pflaster hinaufführt zu irgendeinem düsteren
Horizont, eine Szenerie die zugleich ergreifend
und anrührend ist, wie das Schluchzen eines
Akkordeons?« (François Cavanna in* Sous le
ciel de Paris, *Édition Parigramme, 1994).*

↑
Robert Doisneau

*Septembre 1949. Extrait d'un reportage
pour* Vogue *sur les concierges parisiennes.
« Il n'existe de vraies concierges qu'à Paris.
Le vrai Paris est inimaginable sans ses
concierges… Mais les Parisiens… veulent
garder leurs concierges, même s'ils pestent
contre elles après 10 heures du soir. Tous
les immeubles de Paris dissimulent au
rez-de-chaussée, dans un coin sans air, ni
lumière, une loge. Elle est habitée par une
concierge, parfois célibataire, parfois pourvue
d'un mari, d'enfants, de chiens, de chats,
de canaris… » (Henriette Pierrot, in* Vogue,
septembre 1949).*

*September 1949. Excerpt from an article
in* Vogue *on Parisian concierges. "You only
find real concierges in Paris. Real Paris is
inconceivable without its concierges …
But the Parisians … want concierges, even
if they curse them after ten in the evening.*

*All the apartment blocks in Paris conceal,
on the ground floor, in a dim, airless corner,
a lodge. It is inhabited by a concierge, some-
times single, sometimes with a husband,
children, dogs, cats, canaries…" (Henriette
Pierrot, in* Vogue, *September 1949).*

September 1949. Aus einer Reportage für
Vogue *über die Pariser Concierges. »Echte
Concierges gibt es nur in Paris. Man kann
sich schon ein Paris ohne Concierges vor-
stellen … Doch die Pariser … wollen ihre
Concierges behalten, auch wenn sie nach
10 Uhr abends auf sie schimpfen. In Paris
versteckt jedes Haus im Erdgeschoss in
irgendeinem dunklen, stickigen Winkel eine
kleine Hausmeisterloge. In ihr wohnt die
Concierge, manchmal allein, manchmal hat
sie auch noch einen Mann, Kinder, Hunde,
Katzen, Kanarienvögel …« (Henriette Pierrot
in* Vogue, *September 1949).*

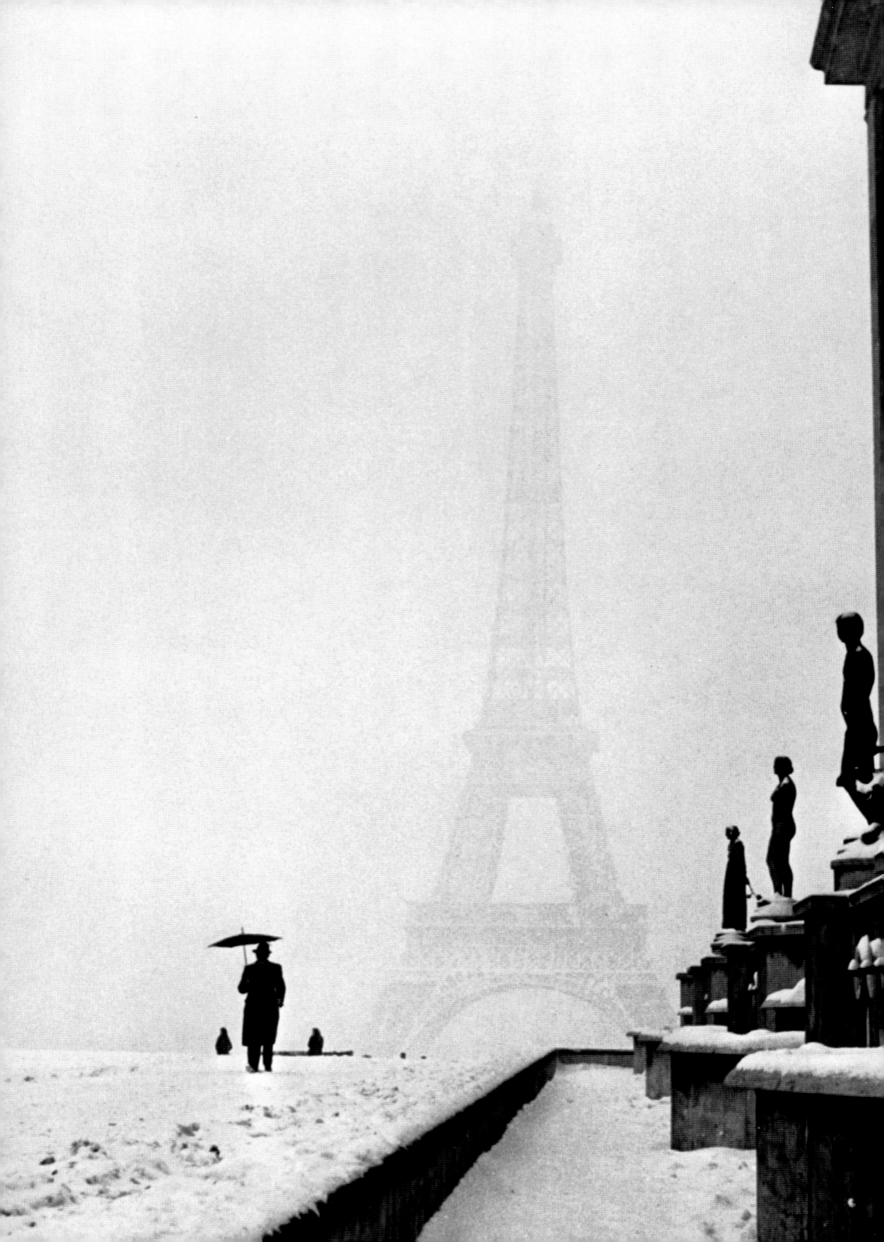

né-Jacques

Gare du Nord, 1945–1946. La gare Nord (10ᵉ arr.) vue du boulevard de la apelle. «Le premier soir, le sifflement, la neur des trains, le nuage de fumées qui scurcissaient les lumières et voilaient le l, m'avait fait tressaillir», (Francis Carco, voûtement de Paris, éd. Grasset, 1938).

The Gare du Nord, 1945/1946. The Gare du Nord (10th arr.) seen from Boulevard de la Chapelle. "On the first night, the whistling and hum of the trains, the cloud of smoke that hid the light and veiled the sky, made me shudder", (Francis Carco, Envoûtement de Paris, *Éd. Grasset, 1938).*

Die Gare du Nord, 1945/1946. Ansicht der Gare du Nord (10. Arrondissement) vom Boulevard de la Chapelle aus. »Am ersten Abend ließen mich das Pfeifen, das Rumpeln der Züge, die Rauchschwaden, die das Licht verdunkelten und den Himmel verschleierten, erschauern«, (Francis Carco, Envoûtement de Paris, *Édition Grasset, 1938).*

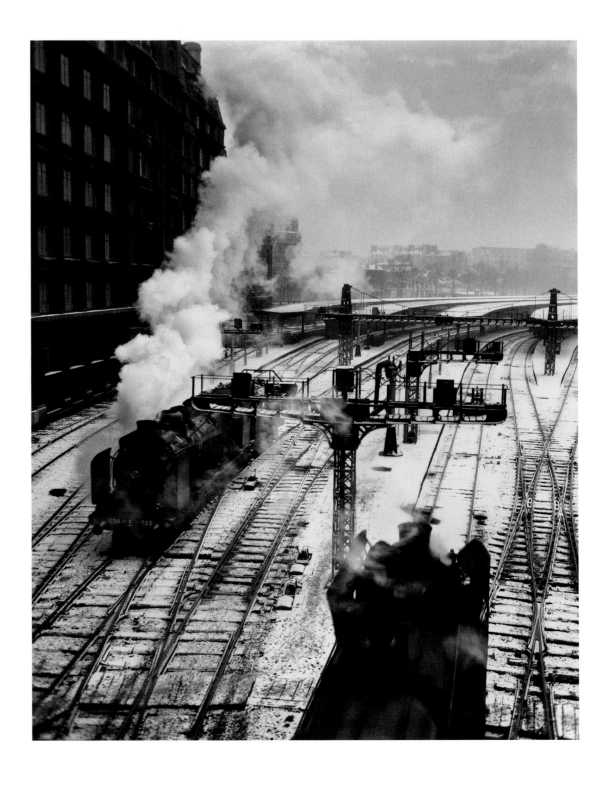

Miller

s sous la neige, janvier 1945.

s in the snow, January 1945.

verschneite Paris, Januar 1945.

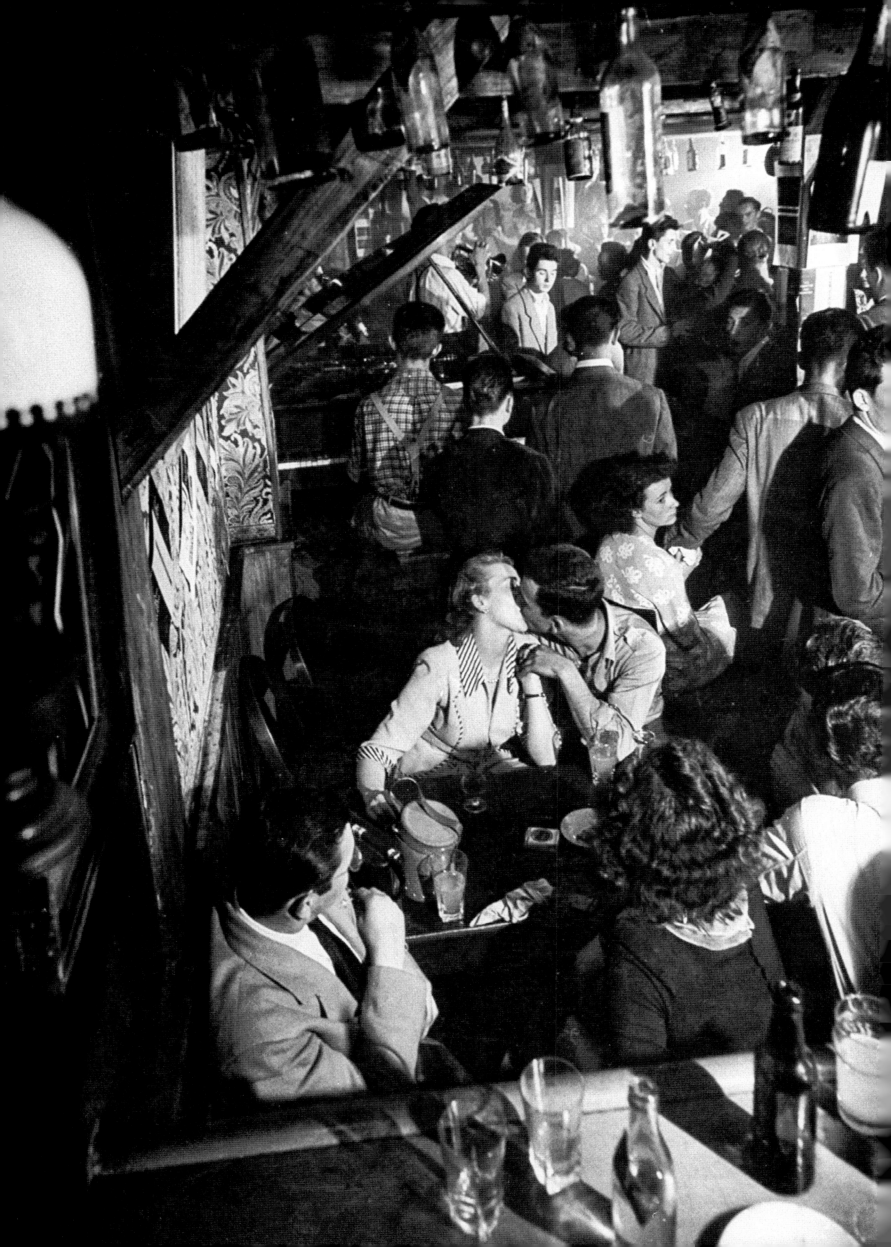

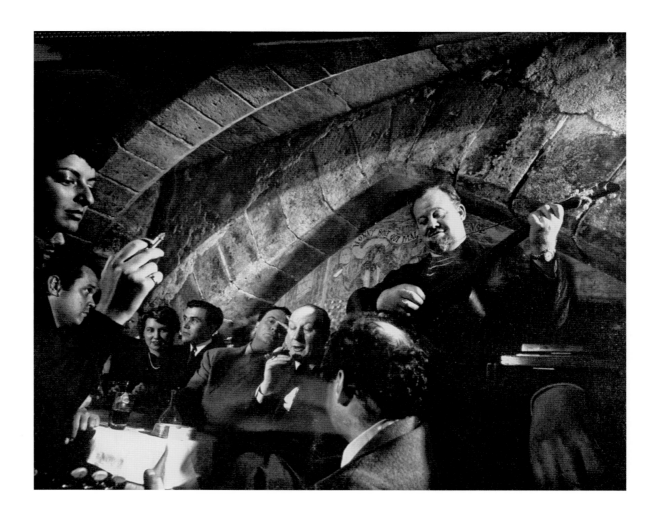

« Peut-être Paris a-t-il une manière de permettre aux gens d'oublier. »
« Paris ? non. Pas cette ville. Elle est trop réelle et trop belle pour
jamais vous laisser oublier quoi que ce soit. »

"Maybe Paris has a way of making people forget."
"Paris? No. Not this city. It's too real and too beautiful
to ever let you forget anything."

»Vielleicht hat Paris ein Mittel, die Leute vergessen zu lassen.«
»Paris? Nicht diese Stadt. Es ist zu wirklich und zu schön,
als dass man jemals irgendwas vergessen könnte.«

VINCENTE MINNELLI, *UN AMÉRICAIN À PARIS,* 1951

Un Américain à Paris,
Vincente Minnelli, 1951

n Mili

x visages des caves de Saint-Germain-
Prés où s'entassaient le monde de
stentialisme et les fans de jazz Nouvelle-
éans pour des jam-sessions endiablées.
tes les célébrités, artistes et musiciens
assage à Paris s'y pressent dans une
osphère enfumée et fiévreuse. Les plus
nues sont Le Tabou (1947), Le Club
t-Germain (1948), Le Vieux Colombier,
de Claude Luter et, au-dessus, Le Caveau

des Oubliettes où l'on peut apercevoir à
l'extrême gauche Orson Welles, juin 1949.

Two faces of the cellars of Saint-Germain-
des-Prés peopled by existentialists and New
Orleans jazz fans who packed in for the wild
jam sessions. This heady, smoky atmosphere
pulled in all the passing celebrities, artists
and musicians. The best-known clubs were
Le Tabou (1947), Le Club Saint-Germain

(1948), Le Vieux Colombier, HQ of Claude
Luter and, above, Le Caveau des Oubliettes,
where Orson Welles can be made out on the
far left, June 1949.

Zwei Ansichten aus den Kellerlokalen in
Saint-Germain-des-Prés, wo sich die Exis-
tenzialisten drängten und mit den Freunden
des Jazz aus New Orleans wilde Jamsessions
feierten. Berühmtheiten, Künstler und

Musiker, die in Paris Station machten, füll-
ten die engen Lokale mit ihrer verrauchten,
überhitzen Atmosphäre. Am bekanntesten
waren das Le Tabou (1947), der Club
Saint-Germain (1948), Le Vieux Colombier,
das Stammlokal von Claude Luter, und
Le Caveau des Oubliettes, in dem die obere
Aufnahme entstand, dort ganz links: Orson
Welles, Juni 1949.

« *Saint-Germain-des-Prés est une île ; à cette nature insulaire, elle doit l'humidité de son climat, l'abondance de ses débits de boisson et le développement de ses rivages qui, s'ils ont parfois reçu des noms sans rapport avec leur configuration, permettent néanmoins aux habitués de s'y reconnaître.* »

"*Saint-Germain-des-Prés is an island: it is to this insular nature that it owes the humidity of its climate, the abundance of its public houses and the development of its banks, which, though they have sometimes been given names irrelevant to their configuration, nevertheless allow the habitués to find their way from A to B.*"

» *Saint-Germain-des-Prés ist eine Insel; dieser Inselhaftigkeit verdankt es die Feuchtigkeit des Klimas, den üppigen Getränkeabsatz und die Entwicklung seiner Ufer, die, auch wenn sie manchmal Namen bekommen haben, die keinen Bezug zu ihrer Gestalt haben, doch immerhin dem Stammpublikum erlauben, sich darin wiederzufinden.* «

BORIS VIAN, *MANUEL DE SAINT-GERMAIN-DES-PRÉS,* **1950**

Manuel de St Germain des Prés, *Boris Vian, 1950*

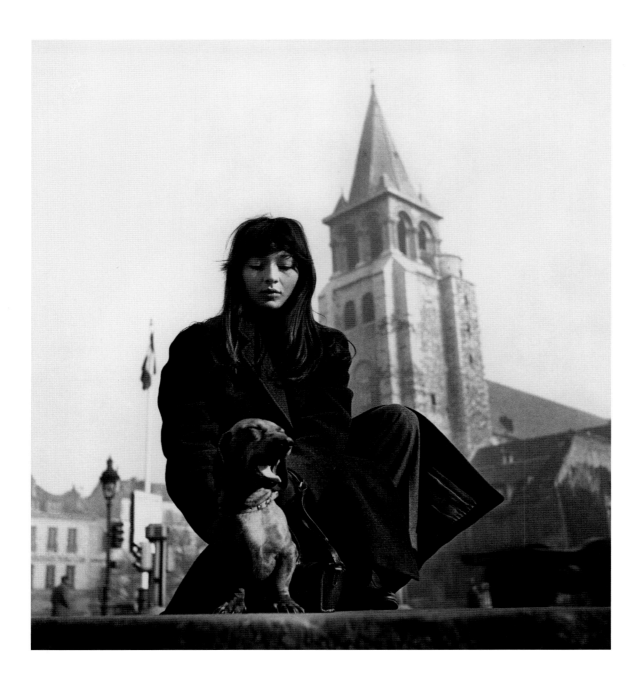

←

Robert Doisneau

Juliette Gréco. Place Saint-Germain-des-Pr Figure de proue de l'époque Saint-Germai reine incontestable du Tabou, toujours vêt de noir, Juliette Gréco joua un rôle essenti dans le développement de la vie du quartie Avant de devenir, après de timides débuts à la Rose Rouge, l'extraordinaire interprète que l'on connaît internationalement, 1947

Juliette Gréco. Place Saint-Germain-des- Prés. The figurehead of Saint-Germain, supreme queen of Le Tabou, always dresse in black, Juliette Gréco played an essential role in the life of the neighbourhood. Ana after a tentative debut at La Rose Rouge, she blossomed into an extraordinary and internationally renowned singer, 1947

Juliette Gréco. Place Saint-Germain-des-Pr Juliette Gréco, die Gallionsfigur der großer Zeit von Saint-Germain, die unbestrittene immer schwarz gekleidete Königin im Le Tabou, spielte eine entscheidende Rolle fü die Entwicklung des besonderen Lebensst in diesem Stadtviertel, noch bevor sie – na bescheidenen Anfängen im Cabaret La Ro. Rouge – zu einer herausragenden, interna- tional bekannten Interpretin wurde, 1947.

→

Ed van der Elsken

Saint-Germain-des-Prés, 1949–1952

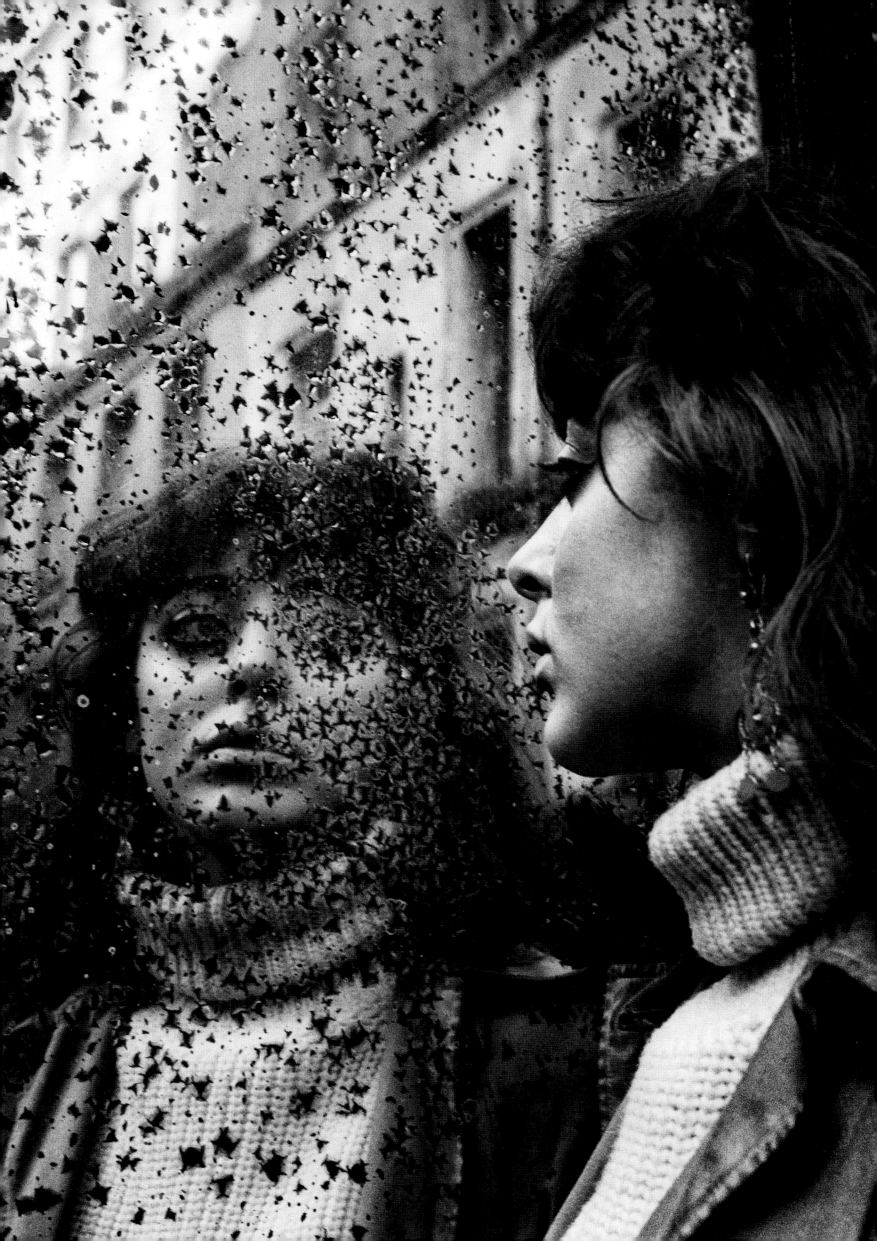

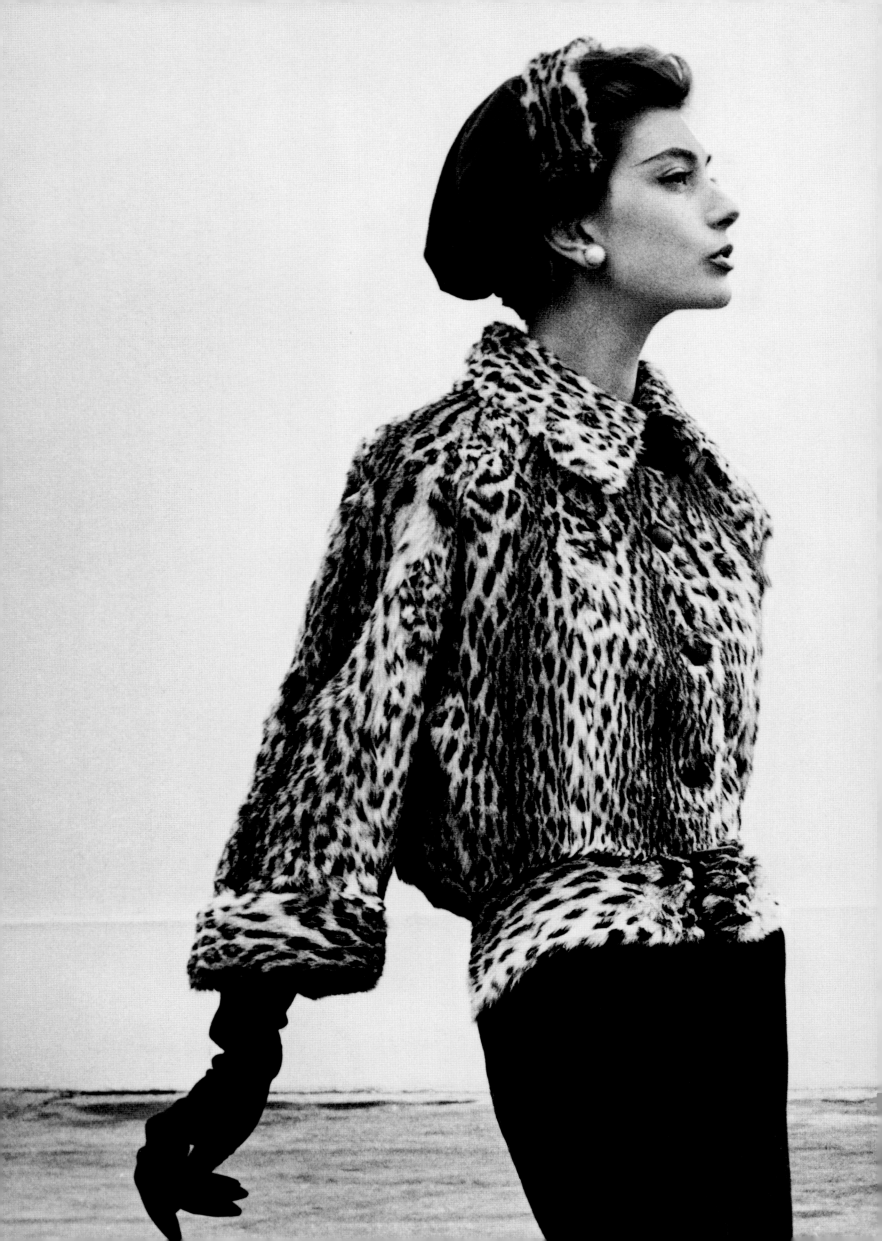

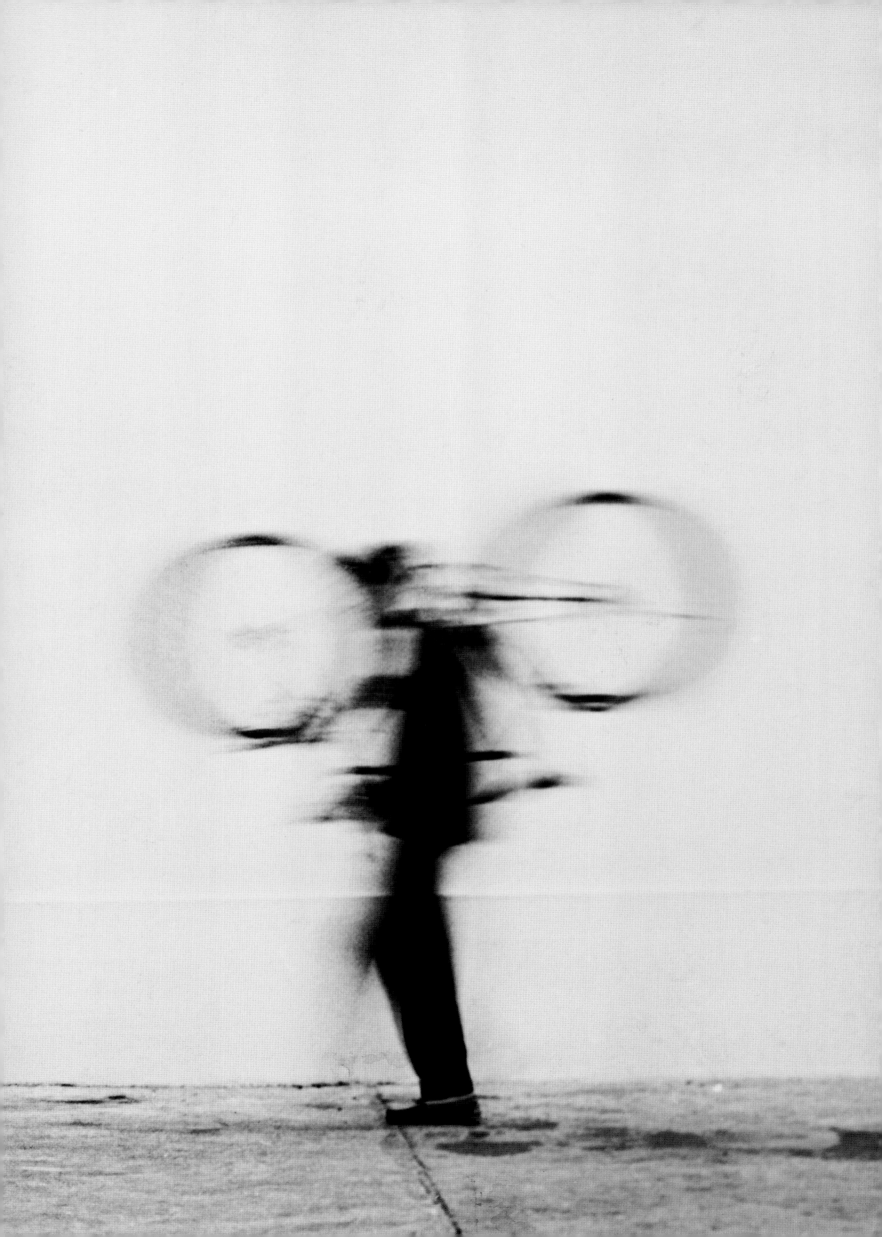

Sous le Ciel de Paris, *Julien Duvivier, 1951*

p. 362/363
Guy Bourdin

Mode pour Vogue Paris, *1955.*

Fashion for Vogue Paris, *1955.*

Mode für Vogue Paris, *1955.*

\rightarrow
Henri Cartier-Bresson

*La Seine et le quai de Montebello (5e arr.,
vus du haut de l'une des tours de la
cathédrale Notre-Dame de Paris, 1952.*

*The Seine and Quai de Montebello (5th
seen from one of the towers of Notre-Dai
de Paris, 1952.*

*Die Seine und der Quai de Montebello
(5. Arrondissement) von einem der Türm
der Kathedrale Notre-Dame de Paris aus
gesehen, 1952.*

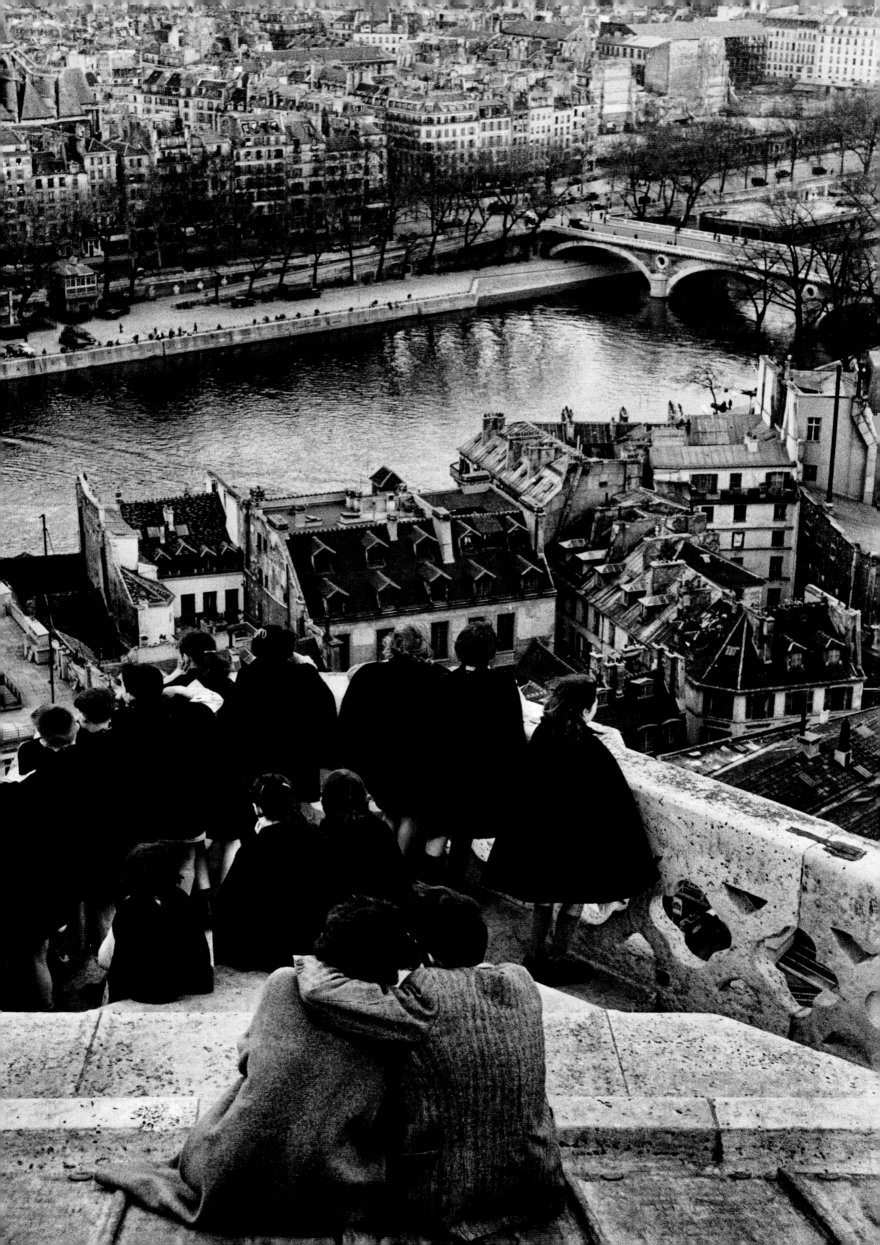

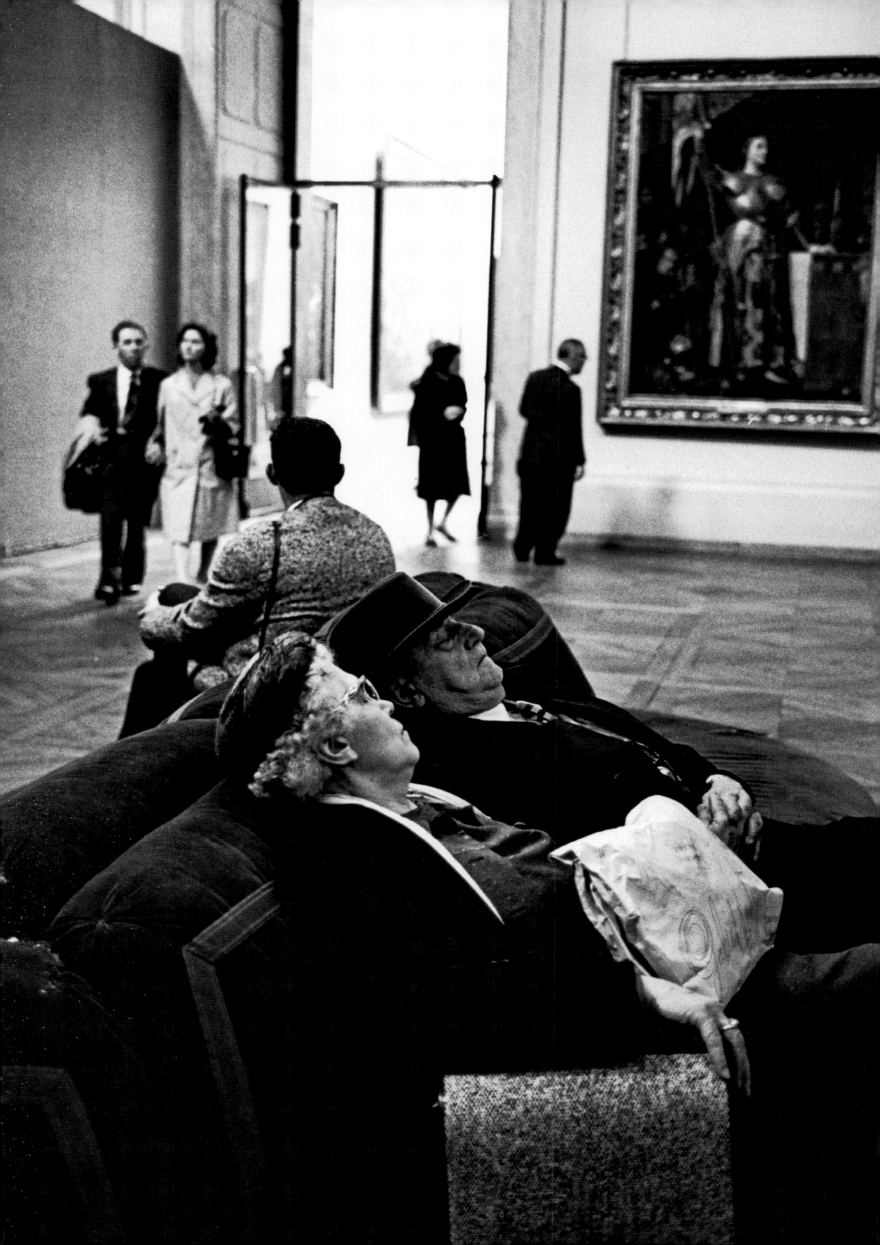

rt Doisneau

s prise à la gorge, 1964. Installation
e statue de Maillol dans le jardin
uileries.

pling with Venus, 1964. Installation of
ue by Maillol in the Jardin des Tuileries.

s wird an der Brust gepackt, 1964.
ellung einer Statue von Maillol im
n des Tuileries.

d Eisenstaedt

istes au Louvre, vers 1950.

ists at the Louvre, circa 1950.

isten im Louvre, um 1950.

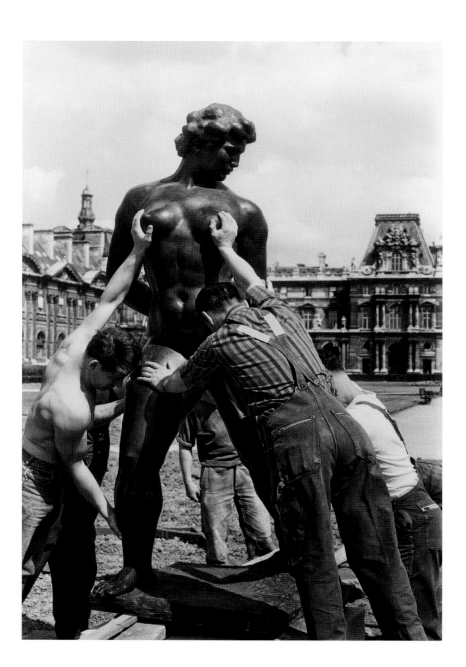

Funny Face (Drôle de Frimousse),
Stanley Donen, 1957

↓
Ernst Haas

Marché aux livres, 1955. Bibliophiles et collectionneurs à la recherche de la perle rare. Des bouquinistes le long de la Seine au Marché Georges-Brassens, installé sur les anciens abattoirs de Vaugirard, le livre d'occasion attire de nombreux curieux et amateurs.

Book market, 1955. Bibliophiles and collectors hunt for rare gems. From the bouquinistes along the Seine to the Marché Georges Brassens, housed by the structure of the old Vaugirard abattoirs, second-hand books had a faithful public of connoisseurs and browsers.

Büchermarkt, 1955. Bibliophile und Sammler auf der Suche nach Seltenheiten. Am Seineufer standen die Bouquinisten, im ehemaligen Schlachthof von Vaugirard fand der Marché Georges Brassens statt – Bücher aus zweiter Hand zogen immer wieder zahlreiche Neugierige und Liebhaber an.

→
Saul Leiter

Au café des Deux Magots, 1959. À l'angle du boulevard Saint-Germain et de la place Saint-Germain-des-Prés ; de l'autre côté de la rue Saint-Benoît, on distingue le Café de Flore.

At the Deux Magots Café, 1959. On the corner of Boulevard Saint-Germain and Place Saint-Germain-des-Prés; on the other side of Rue Saint-Benoît, the awning of the Café de Flore.

Im Café des Deux Magots, 1959. An der Ecke Boulevard Saint-Germain zur Place Saint-Germain-des-Prés. Auf der anderen Seite der Rue Saint-Benoît erkennt man noch das Café de Flore.

Grands Boulevards, *Yves Montand, 195*

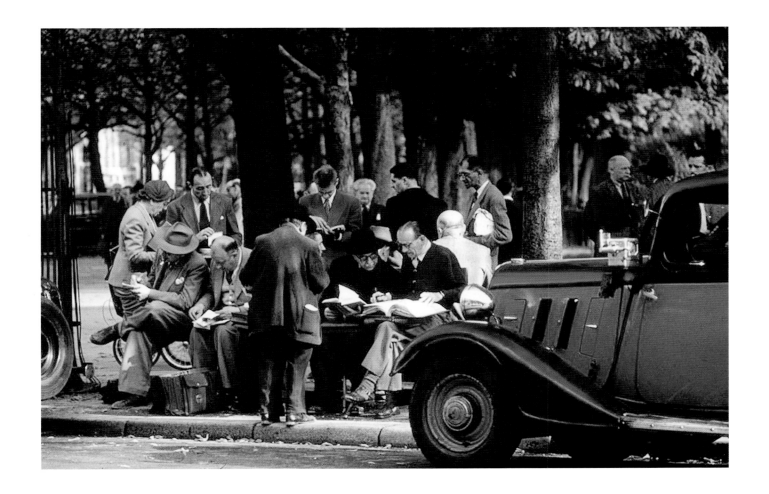

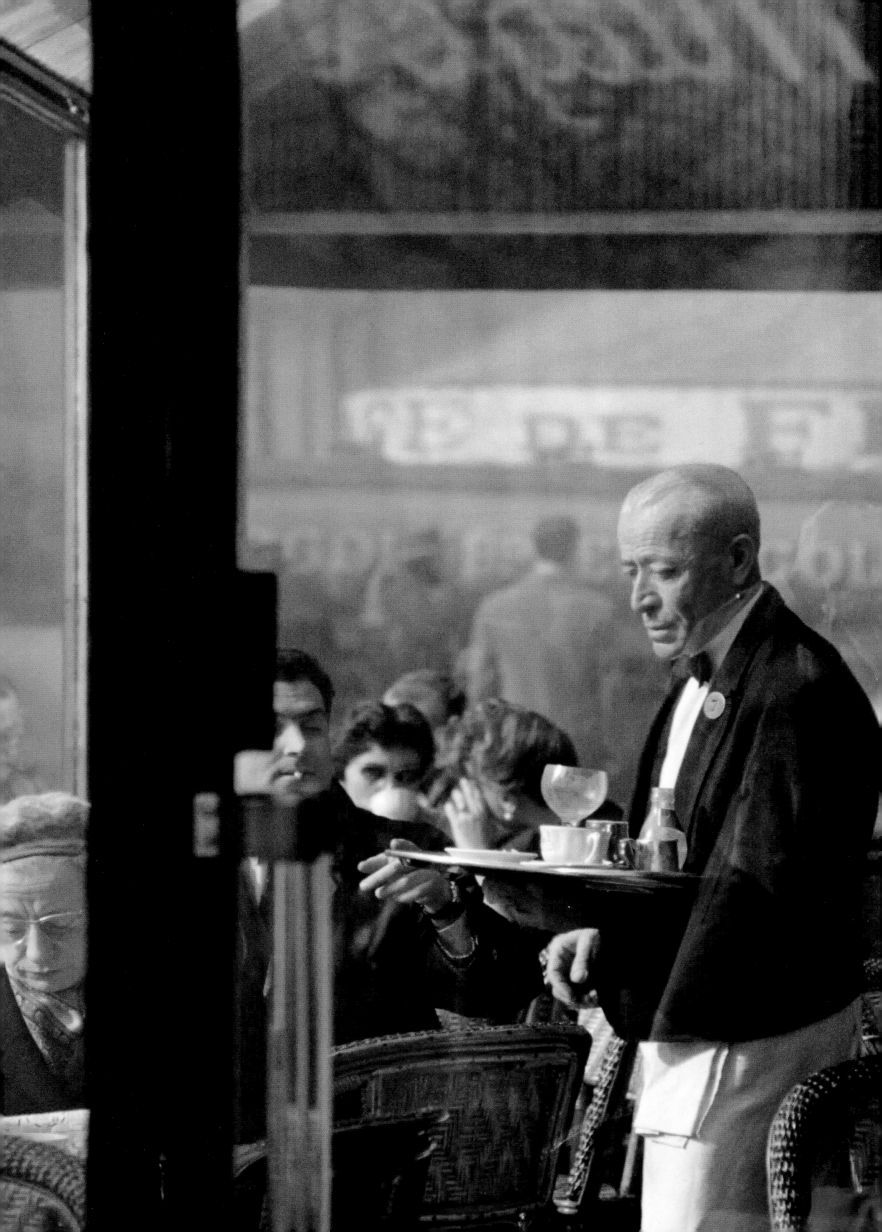

L'île Saint-Louis, *Léo Ferré, 1956*

« *L'île Saint-Louis en ayant marre*
D'être à côté de la Cité
Un jour a rompu ses amarres
Elle avait soif de liberté
Avec ses joies, avec ses peines
Qui s'en allaient au fil de l'eau
On la vit descendre la Seine
Ell' se prenait pour un bateau. »

"*The Île Saint-Louis's fed up*
Moored by the île de la Cité,
All of its moorings it's cut,
It's gone questing for Liberté.
With its joy and its pain
Awash on the Seine
Downstream it ventured afloat
Mistaking itself for a boat."

»*Satt hatte es die Île Saint-Louis,*
Neben der Cité zu liegen,
Da schnitt sie ihre Leinen los,
Hatte Durst nach Freiheit,
Mit ihren Freuden, ihrem Leid,
Die weitertrieben auf dem Fluss,
Man sah sie die Seine hinab fahren,
Sie hielt sich für ein Boot.«

LÉO FERRÉ, *L'ÎLE SAINT-LOUIS*, 1956

p. 372/373
Robert Doisneau

Bal du 14 Juillet, rue de Nantes
(19e arr.), 1955.

Bastille Day ball, Rue de Nantes
(19th arr.), 1955.

Fest zum 14. Juli, Rue de Nantes
(19. Arrondissement), 1955.

→
Erwin Blumenfeld

Rue de la Montagne-Sainte-Geneviève,
(5e arr.), fin années 1950.

Rue de la Montagne-Sainte-Geneviève
(5th arr.), late 1950s.

Rue de la Montagne-Sainte-Geneviève
(5. Arrondissement), Ende der 1950er Jahre.

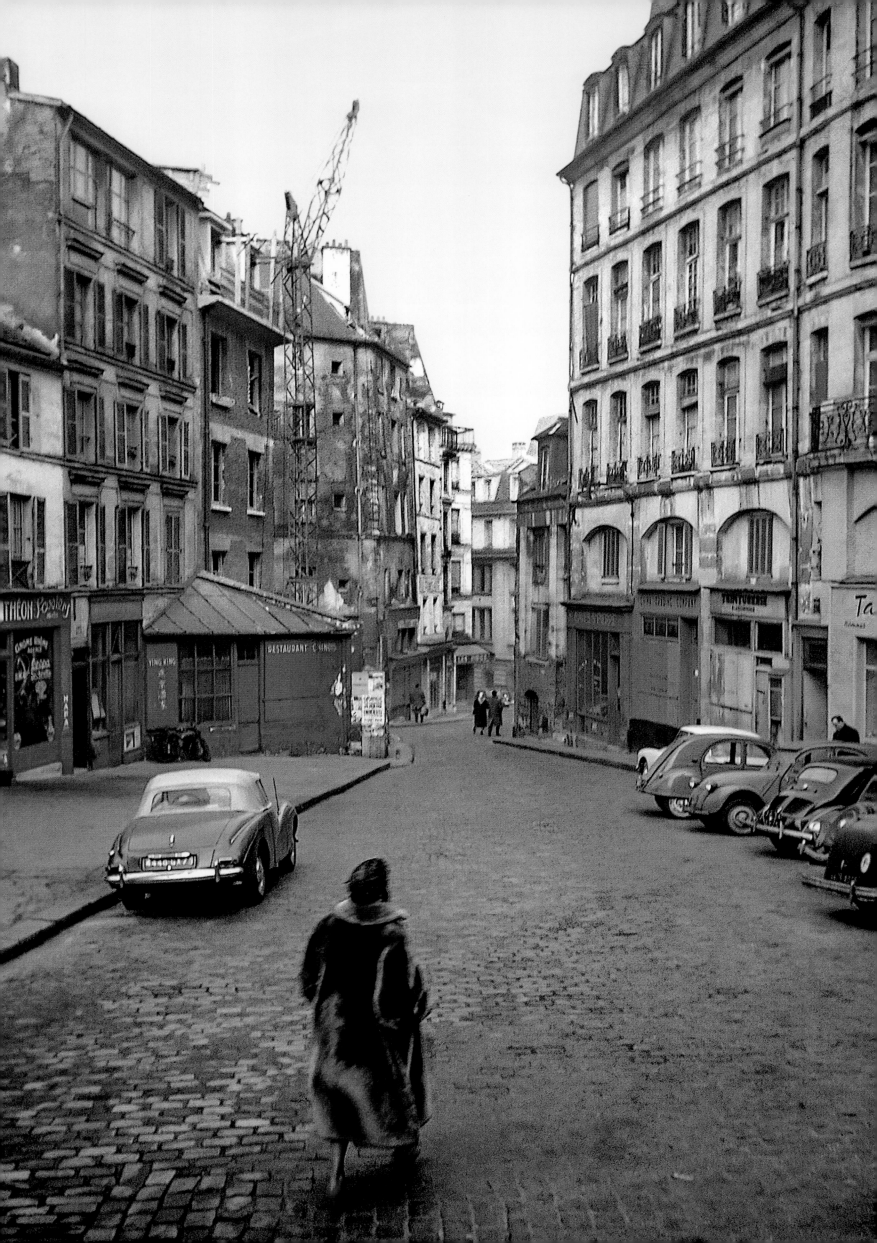

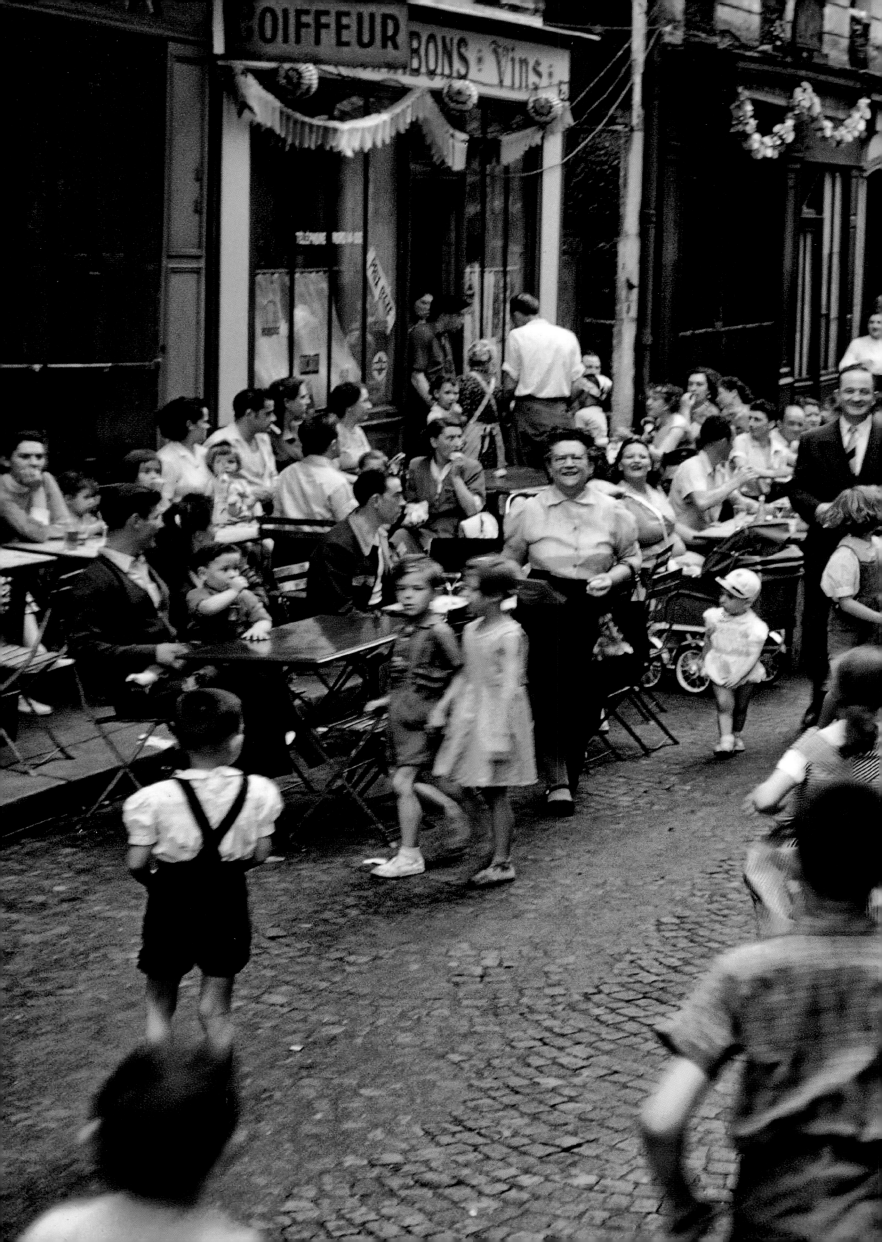

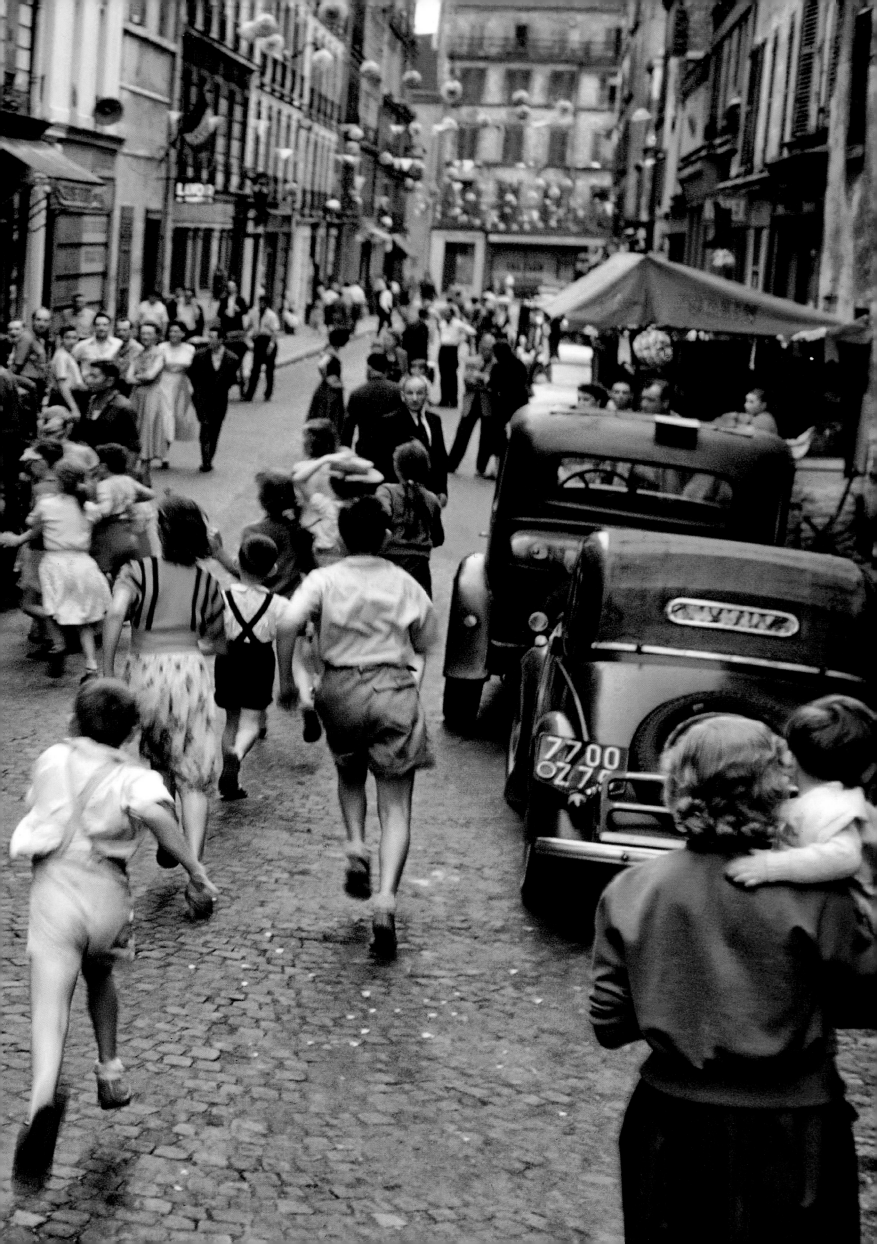

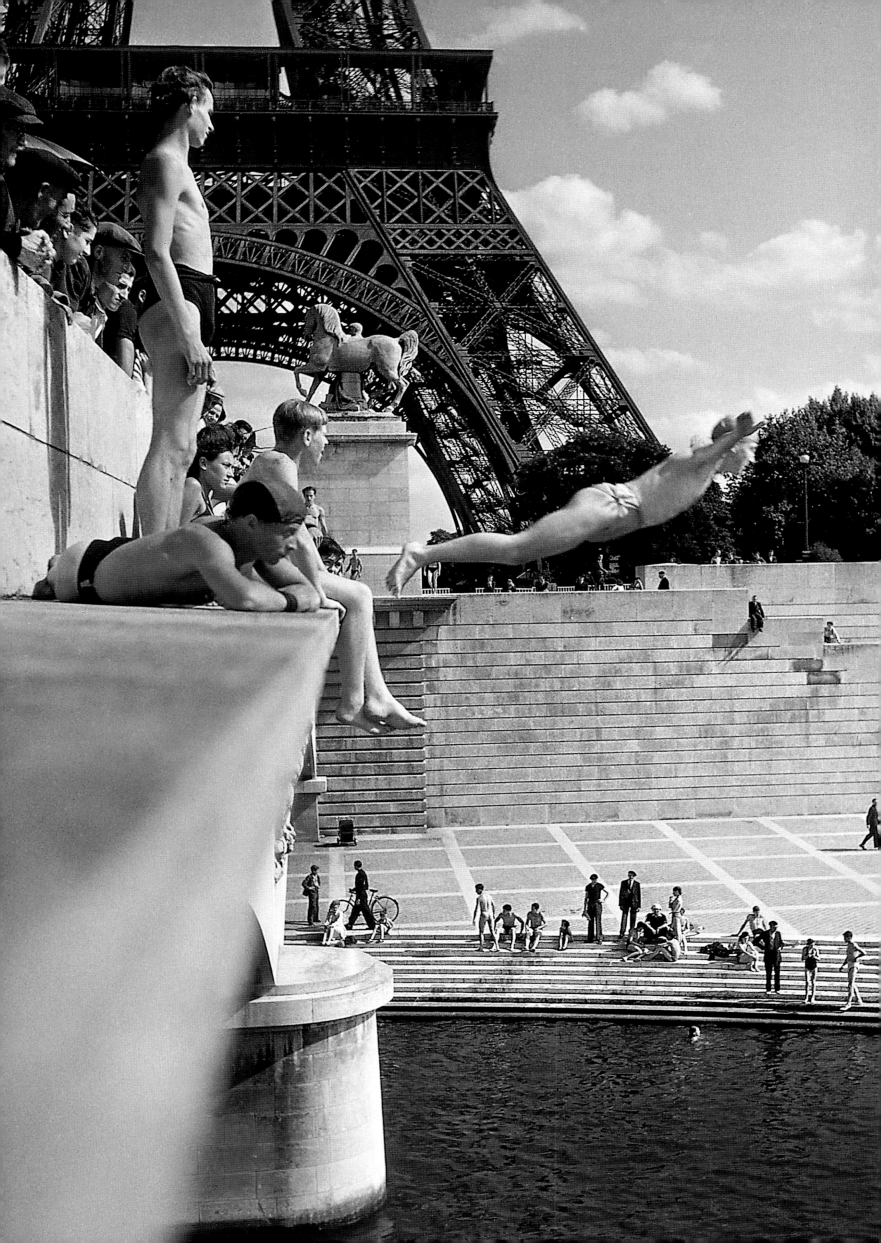

ert Doisneau

 d'Iéna, 1945. Heureuse époque où la
e n'étant pas encore polluée, les baignades
nt autorisées. Ce dont profitaient
ment les Parisiens comme ici en face
 tour Eiffel.

 d'Iéna, 1945. In those happy times
Seine was not polluted and bathing was
ved, and Parisians took full advantage,
re, opposite the Eiffel Tower.

 d'Iéna, 1945. Die Aufnahme entstand
er glücklichen Zeit, als die Seine noch
 verschmutzt und das Baden erlaubt
 Die Pariser machten davon ausgiebig
auch, wie hier am Eiffelturm.

↓
Robert Doisneau

Le peintre et son modèle, 1949.
Sur le quai Henri-IV (4e arr.).

The painter and his model, 1949.
On Quai Henri-IV (4th arr.).

Der Maler und sein Modell, 1949.
Am Quai Henri-IV (4. Arrondissement).

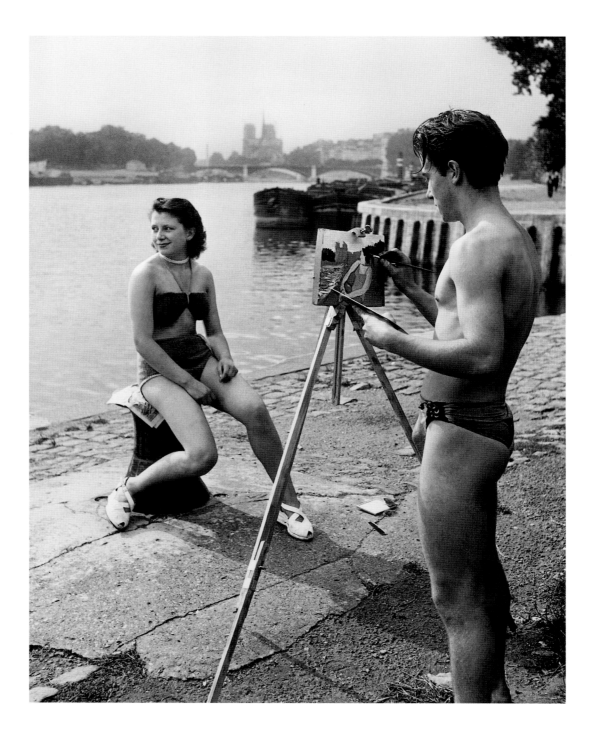

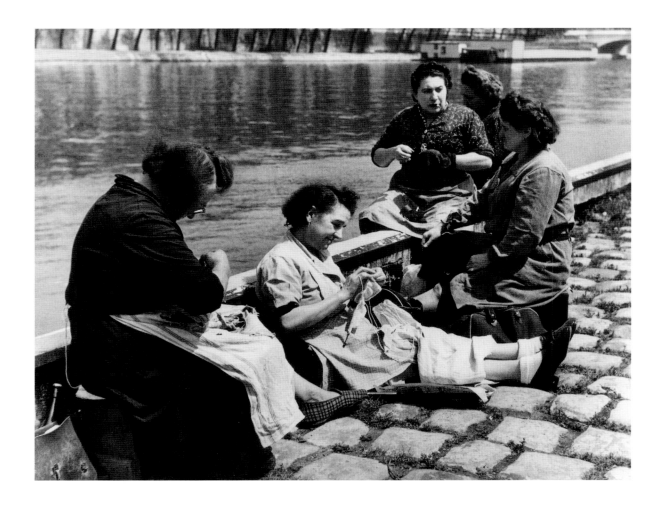

Du rififi chez les hommes,
Jules , 1955

↑
Louis Stettner

*Commérages et ravaudages au bord
de l'eau, 1951.*

*Gossiping and darning by the waterside,
1951.*

*Tratsch bei der Handarbeit am Wasser,
1951.*

→
Izis

*Farniente sur la pointe du Vert-Galant, à
l'extrémité de l'île de la Cité face au pont des
Arts, 1948. « La Seine et ses quais : pendant
les dix années qui ont suivi la guerre, ils
étaient encore réservés aux piétons, plantés
d'arbres, pavés grossièrement, plages de
pierre entre le tumulte de la rue et le calme
de l'eau. Refuge des amoureux, des prome-
neurs solitaires, des poètes à la dérive et des
clochards célestes. » (Jean-Paul Clébert, in
Izis, Photo Poche n° 59, 1994).*

*Idling on the Vert-Galant, the tip of the Île
de la Cité, looking out to Pont des Arts,
1948. "The Seine and its banks: for the ten
years that followed the war, they were still
for the exclusive use of pedestrians, planted
with trees, roughly paved, stone beaches
between the tumult of the street and calm
of the water. A refuge for lovers, solitary
walkers, drifting poets and celestial tramps."
(Jean-Paul Clébert, Izis, Photo Poche no. 59,
1994).*

*Faulenzen auf der Pointe du Vert-Galant
an der Spitze der Île de la Cité gegenüber
der Pont des Arts, 1948. »Die Seine und ʃ
Ufer: In den ersten zehn Nachkriegsjahrer
waren sie noch den Fußgängern vorbehal
ten, gesäumt von Bäumen und nur grob
gepflastert, steinerne Strände zwischen de
turbulenten Straßen und der Ruhe auf d
Wasser. Zufluchtsort der Liebenden, der
einsamen Spaziergänger, der streunenden
Dichter und der himmlischen Clochards.
(Jean-Paul Clébert in Izis, Photo Poche N
59, 1994).*

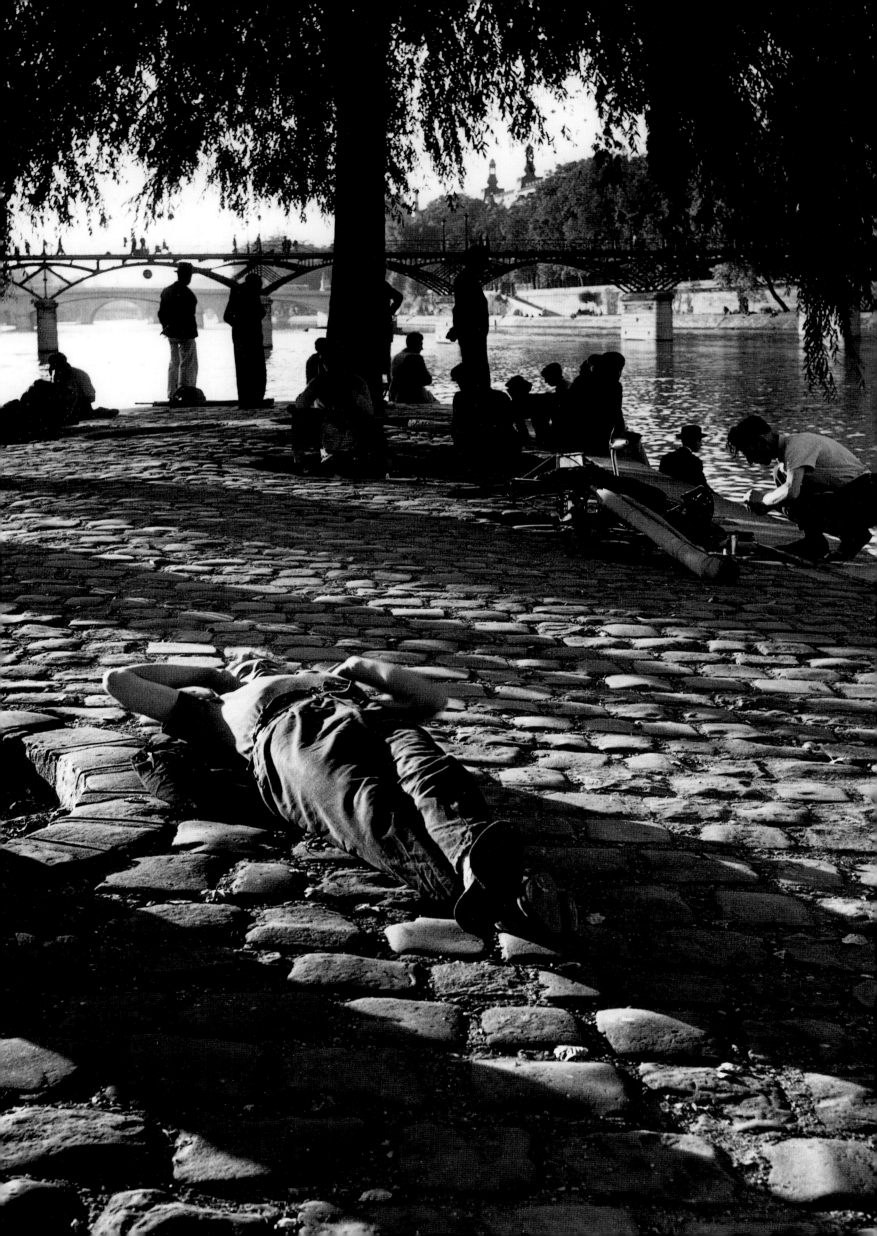

↑

Izis

*Minoute Prévert. La fille du grand poète,
compagnon de déambulation du photographe
– «ce colporteur d'images», disait-il –, dans
les rues de Paris et de Londres, 1951.*

*Minoute Prévert. The daughter of the great
poet, who accompanied the photographer
– "pedlar of images", he called him – on his
wanderings through the streets of Paris and
London, 1951.*

*Minoute Prévert. Die Tochter des großen Dich-
ters, der den Fotografen – »diesen Kolporteur
von Bildern«, wie er ihn nannte – auf seinen
Streifzügen durch die Straßen von Paris und
London begleitete, 1951.*

→

Willy Ronis

Manège de chevaux de bois, 1947.

Merry-go-round, 1947.

Karussellpferde, 1947.

le parvis de Notre-Dame, 1945.

side Notre-Dame, 1945.

Platz vor Notre-Dame, 1945.

y Ronis

endez-vous. Ménilmontant, 1945.

Rendez-vous. Ménilmontant, 1945.

Rendezvous. Ménilmontant, 1945.

82/383
hell Capa

d'artifice du 14 Juillet vu de l'intérieur
estaurant La Tour d'Argent. À la table
roite John Huston, à ses côtés (face à
pareil) Zsa Zsa Gabor, puis José Ferrer,
Khan. Tous présents à Paris à l'occasion
ournage du film Moulin Rouge, 1952.

ille Day fireworks seen from the Tour
rgent restaurant. At the table on the
t, John Huston and, with him (facing
camera), Zsa Zsa Gabor, José Ferrer
Aly Khan. They are in Paris shooting
film Moulin Rouge, 1952.

aus dem Inneren des Restaurants
our d'Argent auf das Feuerwerk zum
onalfeiertag am 14. Juli. Am rechten
h sitzt John Houston, ihm zur Seite (der
era direkt gegenüber) Zsa Zsa Gabor,
eben José Ferrer und Aly Khan. Sie
n damals für die Filmaufnahmen zu
lin Rouge in Paris, 1952.

« De nuit, vu de Montmartre, Paris est vraiment magique ;
il repose dans le creux d'une cuvette comme les éclats
d'une immense pierre précieuse. »

"At night, from Monmartre, Paris is truly magical; it lies in
the hollow of a bowl like the splinter of an enormous gem."

»Bei Nacht, von Montmartre aus betrachtet, ist Paris wirklich
zauberhaft – wie die Splitter eines riesigen Diamanten liegt
es in der Tiefe einer Schale.«

HENRY MILLER, *QUIET DAYS IN CLICHY*, 1956

Quiet Days in Clichy,
Henry Miller, 1956

p. 386/387
Ihei Kimura

*Ihei Kimura conseillé par Robert Capa
et Werner Bischof arrive à Paris en 1954.
Il se lance dans la photographie en couleur
encore peu utilisée par les reporters. Son
travail ne sera publié que l'année de sa mort
en 1974. À noter sur ce mur d'affiches, celle
signée Savignac pour les cigarettes Gitanes,
1954–1955.*

On the advice of Robert Capa and Werner
Bischof, Ihei Kimura went to Paris in 1954.
He took up colour photography, which at
the time was little used by reporters. His
work was not published until the year of
his death, 1974. Note Raymond Savignac's
poster for Gitanes cigarettes, 1954/1955.

*Auf Anraten von Robert Capa und Werner
Bischof kam Ihei Kimura 1954 nach Paris.
Er wandte sich der Farbfotografie zu, die
damals noch kaum von Fotoreportern
eingesetzt wurde. Diese Arbeiten sollten
erst in seinem Todesjahr 1974 veröffent-
licht werden. Man beachte auf dieser Wand
mit Reklameplakaten die Werbung für
Gitanes-Zigaretten von Raymond Savignac,
1954/1955.*

Sabine Weiss

*Yves Saint Laurent, 1958. Alors styliste
Dior, il pose ici avec les mannequins pré
tant la collection printemps-été 1958.*

*Yves Saint Laurent, 1958. Then a design
at Dior, Saint Laurent poses with model
wearing the spring-summer 1958 collect*

*Yves Saint Laurent, 1958. Er war dama
noch Stylist bei Dior und posiert hier mi
den Mannequins der Schau zur Kollektio
Frühling/Sommer 1958.*

Frank Horvat

Défilé de mode, 1951.

Fashion show, 1951.

Modenschau, 1951.

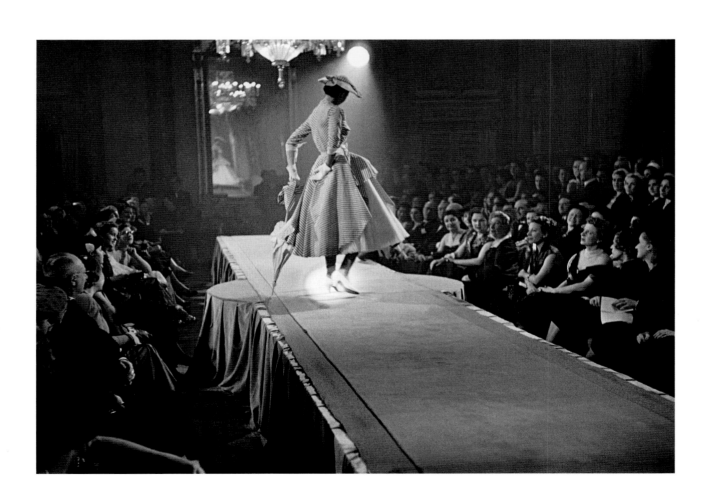

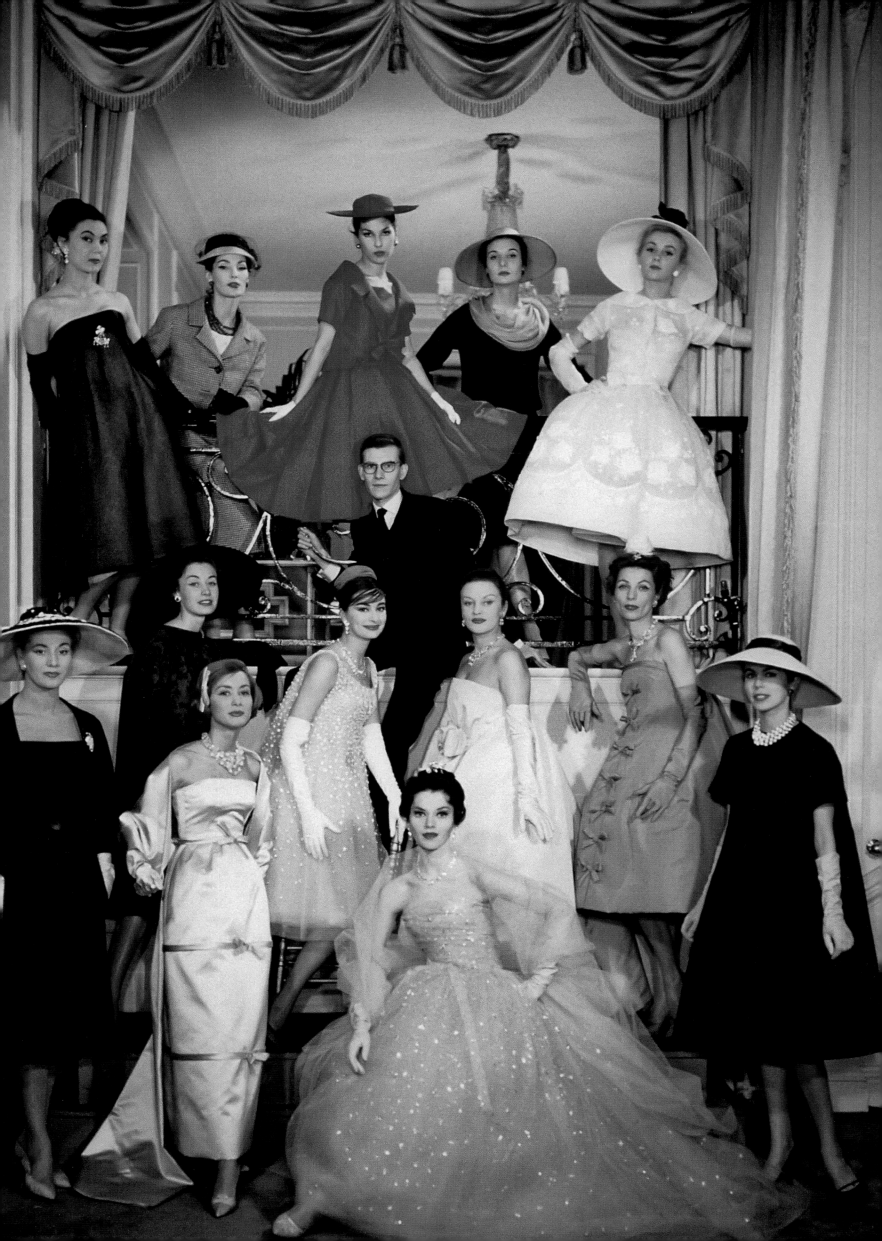

↑
Izis

ureux sur les bords de Seine, 1949.

rs on the banks of the Seine, 1949.

spaar am Seineufer, 1949.

*Fête foraine, place de la République, 1950.
Les fêtes foraines, l'un des sujets privilégiés
d'Izis étaient alors fort nombreuses à Paris :
place de la République, Foire aux pains
d'épice place de la Nation, place d'Italie,
place de la Bastille, boulevard Pasteur. Ne
restent aujourd'hui que la Foire du Trône
exilée dans le bois de Vincennes, la Fête des
Tuileries, et non loin de Paris, la Fête à Neu-
Neu, installée au bois de Boulogne. L'auto-
mobile a chassé les « autos tamponneuses ».*

*Fair, Place de la République, 1950. Fairs were
one of Izis's favourite subjects, and Paris
had many of them: Place de la République,
the Gingerbread Fair on Place de la Nation,
Place d'Italie, Place de la Bastille, Boulevard
Pasteur. Today, there remain only the Foire
du Trône out in the Bois de Vincennes, the
Fête des Tuileries and, not far from Paris,
the Fête à Neu-Neu, in the Bois de Boulogne.
The car had driven out dodgem cars.*

*Jahrmarkt auf der Place de la République,
1950. Jahrmärkte, eines der bevorzugten
Motive von Izis, fanden damals in Paris noch
viel häufiger statt: Place de la République,
die Foire aux Pains d'épice auf der Place de
la Nation, Place d'Italie, Place de la Bastille,
Boulevard Pasteur. Heute sind davon nur die
in den Bois de Vincennes verbannte Foire
du Trône, die Fête des Tuileries und unweit
Paris die Fête à Neu-Neu im Bois de
Boulogne geblieben. Die Autos haben die
Autoscooter verdrängt.*

↓ →

Izis

Muguet du 1ᵉʳ Mai, place Victor Basch, (14ᵉ arr.), 1950. Le muguet qui célèbre le printemps est une tradition qui remonte à Charles IX (1561). Il sera associé à la fête du Travail qui date elle-même de 1889. C'est le gouvernement de Vichy qui fera de ce 1ᵉʳ Mai un jour chômé et férié, commémoré depuis par les organisations syndicales.

Lily of the valley on 1 May, Place Victor Basch (14th arr.), 1950. The tradition of the Lily of the valley being associated with the celebration of spring goes back to Charles IX (1561). Later, it was identified with the

Labour Day, which existed since 1889. The Vichy government made 1 May a work-free day, which has been celebrated by the unions ever since.

Maiglöckchen am 1. Mai, Place Victor Basch (14. Arrondissement), 1950. Das Maiglöckchen, das den Frühling feiert, ist eine Tradition, die auf Karl IX. (1561) zurückgeht. Es wurde später mit dem Fest der Arbeit in Verbindung gebracht, das es seit 1889 gibt. Die Vichy-Regierung machte den 1. Mai zum arbeitsfreien Tag, der seitdem von den Gewerkschaften gefeiert wird.

Willy Ronis

La ronde dans une ruelle d'Aubervilliers, 1950. Une image qui aurait pu inspirer Jacques Prévert lorsqu'il a composé son poème La Chanson des enfants consacrée aux enfants d'Aubervilliers, chanson interprétée par Germaine Montero dans le film d'Éli Lotar, 1946.

A children's dance in an alley in Aubervilliers, 1950. Children dancing in an alley of Aubervilliers, 1950. It is an image that could have inspired Jacques Prévert when he composed his poem Little Children of Aubervilliers, which was performed by

Germaine Montero in the film directed b Eli Lotar in 1946.

Ringelreihen in einer Gasse in Aubervillie 1950. Ein Foto, das Jacques Prévert hätte inspirieren können, als er sein Gedicht La Chanson des enfants schrieb, das den Kindern von Aubervilliers gewidmet war und von Germaine Montero in Eli Lotar Film von 1946 gesungen wurde.

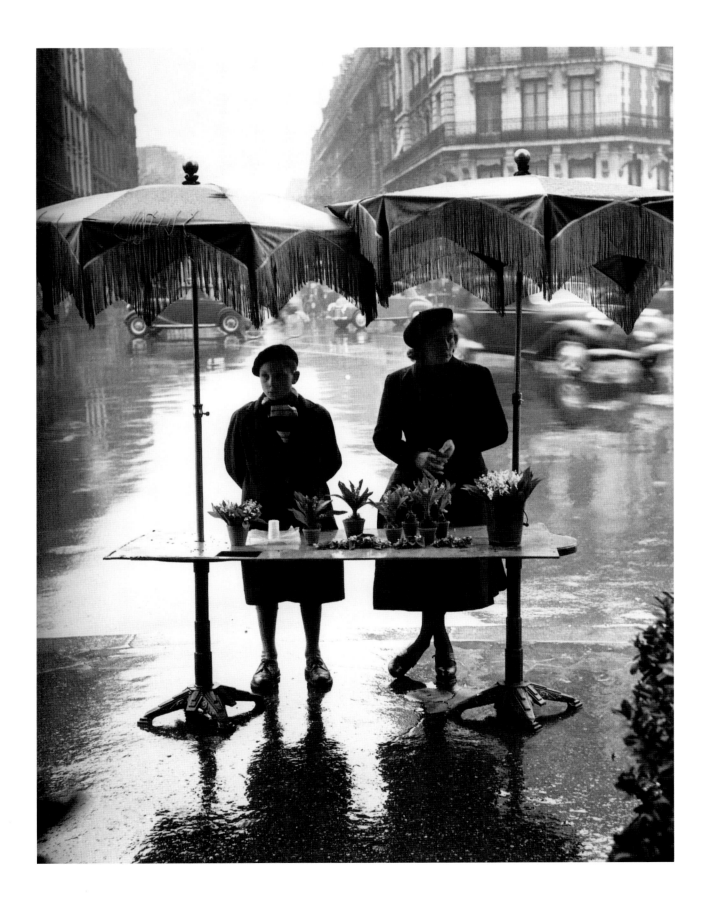

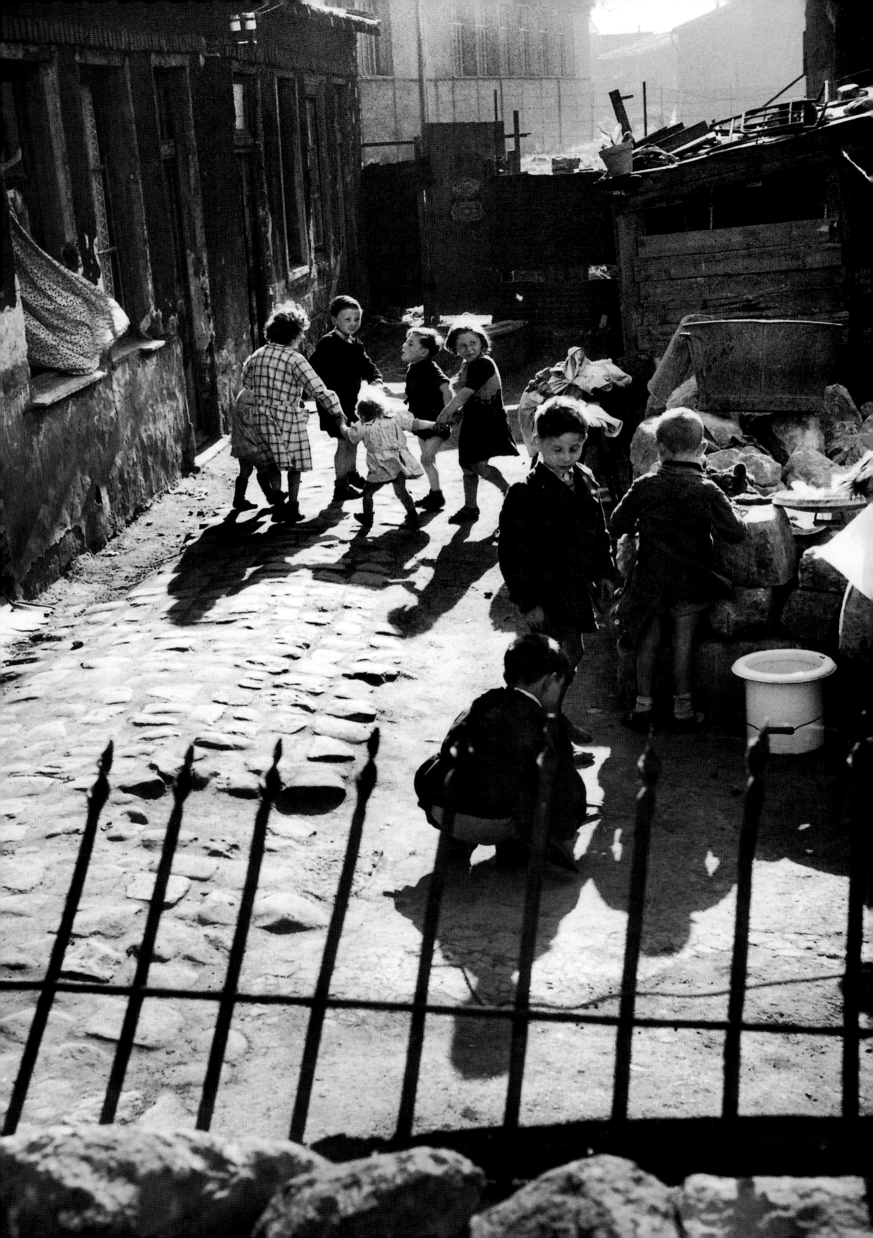

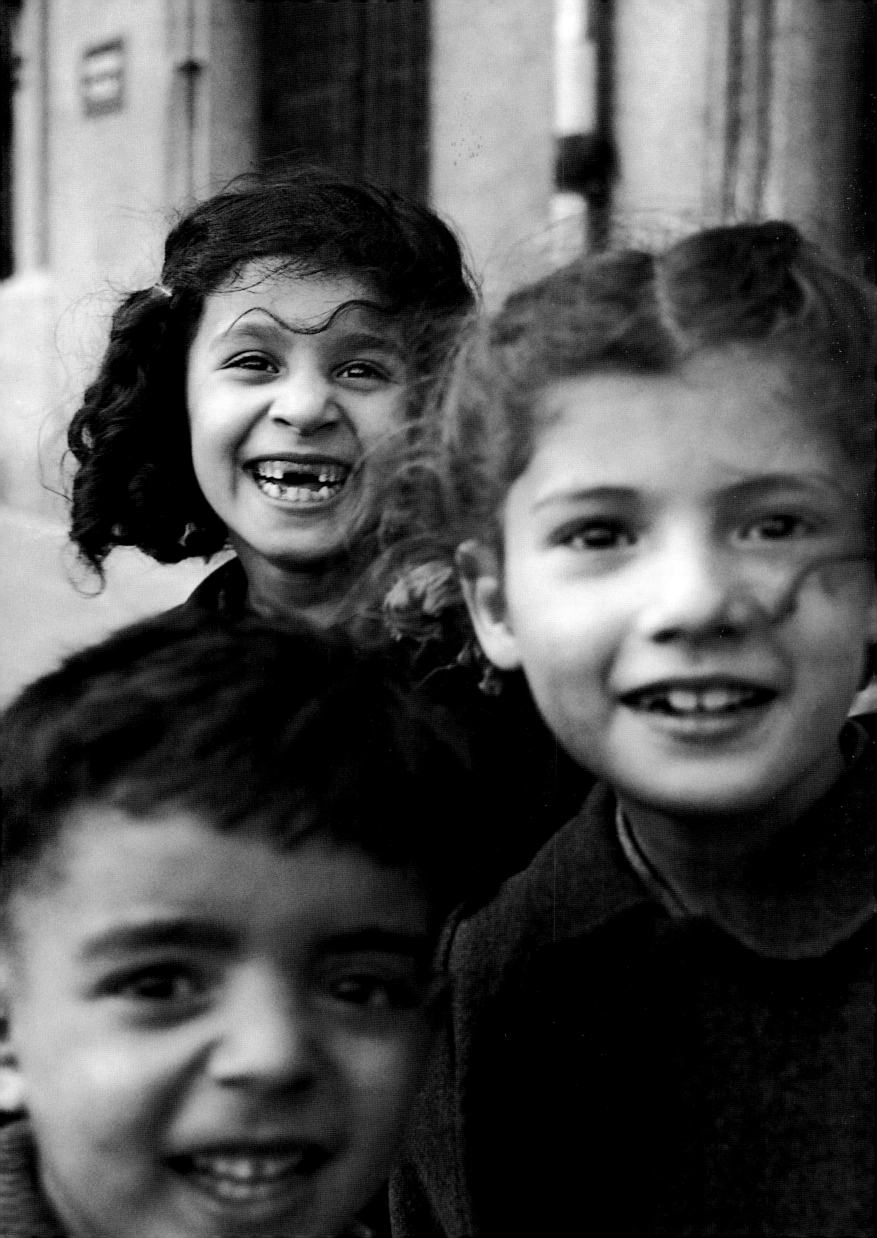

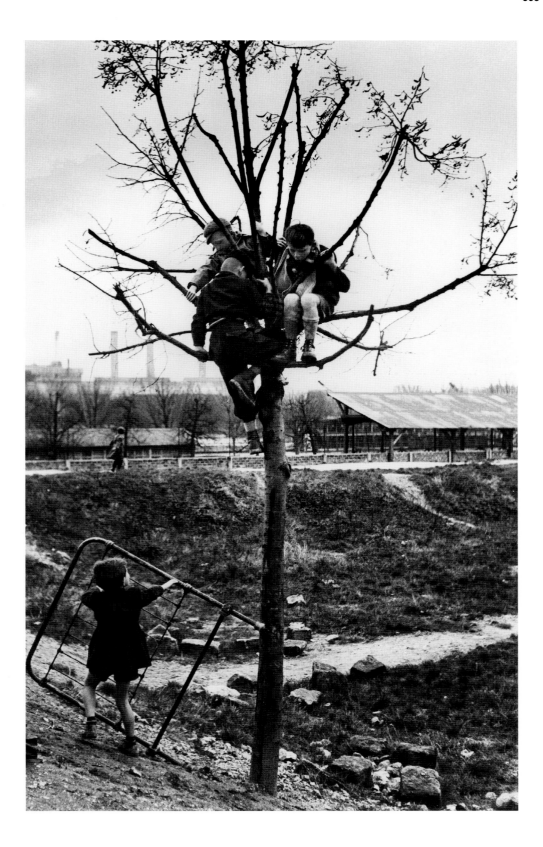

ne Weiss

nts porte de Saint-Cloud, (16e arr.),
.

dren at the Porte de Saint-Cloud
arr.), 1950.

er an der Porte de Saint-Cloud
Arrondissement), 1950.

↗
Sabine Weiss

Enfants dans un terrain vague, 1950. Porte de Saint-Cloud. Amie de Doisneau, Ronis, Boubat, Sabine Weiss est la représentante type de cette école «humaniste» particulièrement active en France dans les années cinquante. «J'avais mon terrain personnel qui se trouvait à la porte de Saint-Cloud où je faisais énormément de photos d'enfants. Je leur lançais parfois un défi pour pousser plus loin les jeux qu'ils avaient commencés; comme par exemple de monter à quatre dans un arbre qui en hébergeait déjà deux avec peine. J'aime beaucoup ce dialogue constant entre moi, mon appareil et mon sujet » (Sabine Weiss, éd. Contrejour, 1989).

Children on a wasteground, 1950. Porte de Saint-Cloud. A friend of Doisneau, Ronis and Boubat, Sabine Weiss was typical of the "humanist" school that was particularly active in France in the 1950s. "I had my personal terrain which was at the Porte de Saint-Cloud, where I took great numbers of photographs of children. Sometimes I would dare them to take the games they had started even further, for example, egging four of them on to climb a tree that could hold only two, if that. I like very much this constant dialogue between me, my camera and my subject" (Sabine Weiss, Éd. Contrejour, 1989).

Kinder auf einem unbebauten Grundstück, 1950. Porte de Saint-Cloud. Sabine Weiss, die mit Doisneau, Ronis und Boubat befreundet war, ist eine typische Vertreterin jener »humanistischen« Fotografie, wie sie für das Frankeich der 1950er Jahre typisch war. »Ich hatte mein persönliches Revier an der Porte de Saint-Cloud, wo ich jede Menge Fotos von Kindern gemacht habe. Ich habe sie manchmal aufgezogen, damit sie ihre Spiele noch ein Stück weiter trieben, zum Beispiel zu viert auf einen Baum zu klettern, auf dem bereits mit Müh und Not zwei Platz gefunden hatten. Ich liebe diesen Dialog sehr, der die ganze Zeit zwischen mir, meinem Apparat und meinem Motiv stattfindet« (Sabine Weiss, Édition Contrejour, 1989).

« J'aime Paris au mois de mai
 Quand l'hiver le délaisse
 Que le soleil caresse
 Ses vieux toits à peine éveillés. »

"I love Paris in the month of May
 When winter has finally gone away
 And the sun is caressing with its rays
 The old roof-tiles on the first warm days"

»Ich liebe Paris im Mai,
 Wenn der Winter es loslässt,
 Und die Sonne sanft über
 Die kaum erwachten alten Dächer streicht.«

CHARLES AZNAVOUR, *J'AIME PARIS AU MOIS DE MAI,* 1950

J'aime Paris au mois de mai,
Charles Aznavour, 1950

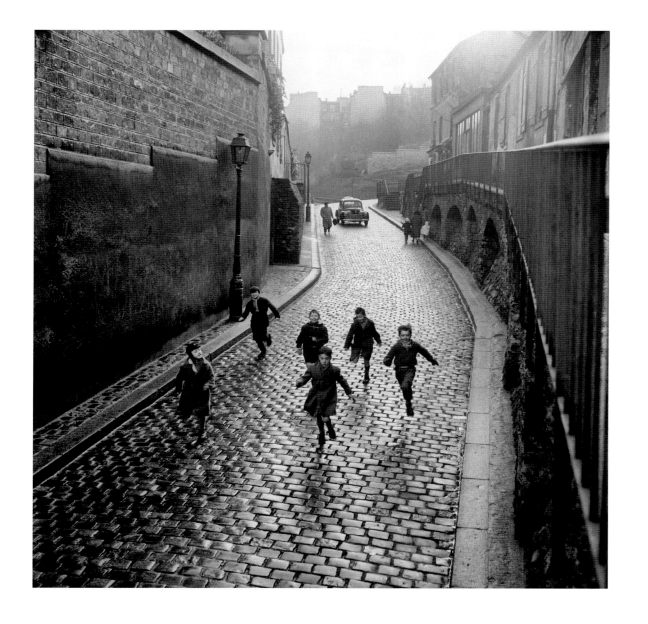

←
Anon.

Scène de rue à Montmartre, 1955.

Street scene in Montmartre, 1955.

Straßenszene in Montmartre, 1955.

→
Ihei Kimura

Enfants non loin d'une épicerie-buvette, 1954–1955.

Children not far from a grocery kiosk, 1954/1955.

Kinder in der Nähe eines Lebensmittel-Kiosks, 1954/1955.

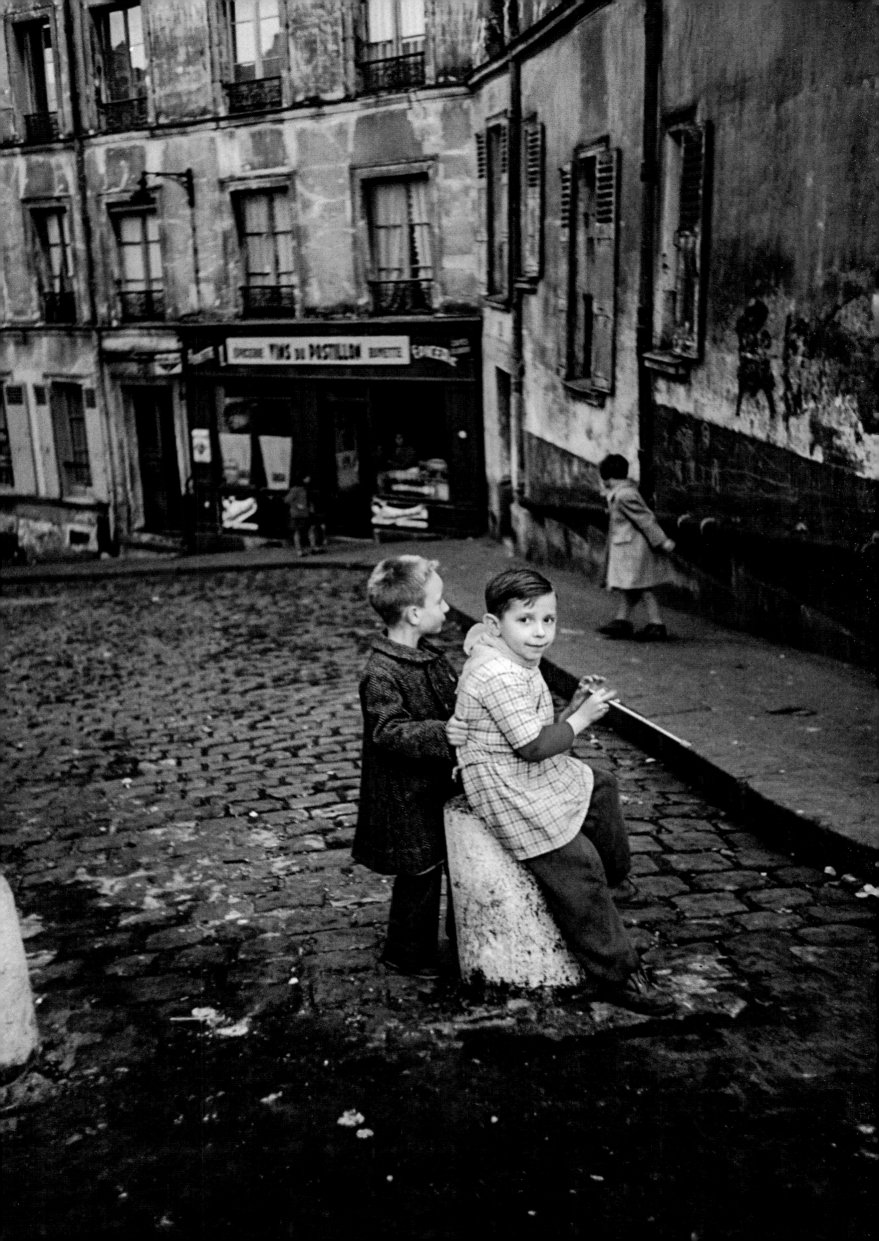

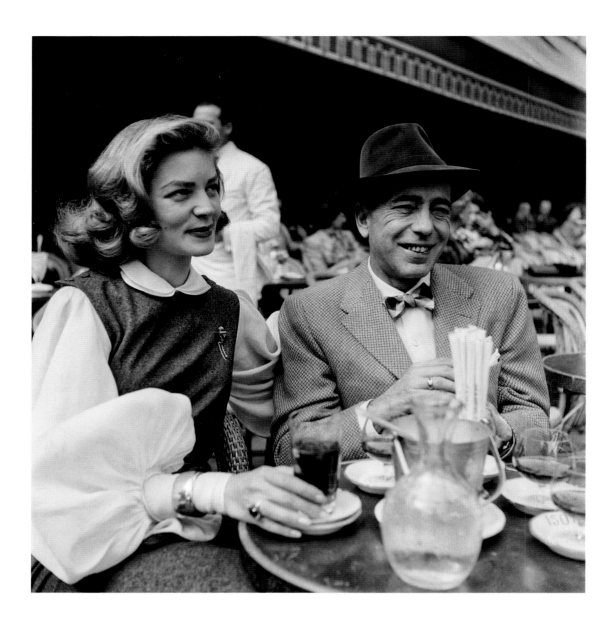

↑
Anon.

*Lauren Bacall et Humphrey Bogart à
la terrasse d'un café aux Champs-Élysées.
Un des couples mythiques du cinéma.
Les deux acteurs se sont rencontrés lors
du tournage du film* Le Port de l'angoisse
*de Howard Hawks en 1944. Mariés l'année
suivante ils auront deux enfants. Humphrey
Bogart décédera en 1957.*

*Lauren Bacall and Humphrey Bogart at
a café terrace on the Champs-Élysées.
Forming one of the mythical couples on
and off the silver screen, the actors met in*

1944 on the set of To Have and Have Not,
*a film by Howard Hawks, and were married
the following year. They had two children.
Humphrey Bogart died in 1957.*

*Lauren Bacall und Humphrey Bogart auf der
Terrasse eines Cafés an den Champs-Élysées.
Eines der legendären Paare der Filmgeschich-
te. Die beiden Schauspieler haben sich bei
den Dreharbeiten zu* To Have and Have
Not *von Howard Hawks kennengelernt.
Sie heirateten im folgenden Jahr und hatten
zwei Kinder. Humphrey Bogart starb 1957.*

→
Robert Doisneau

*Colonne Morris, 1957. Créés en 1868
par l'imprimeur Gabriel Morris, ces édifices
cylindriques servent de support pour
l'affichage théâtral et cinématographique.
Elles ont progressivement disparu des
rues parisiennes.*

*Morris column, 1957. Created in 1868 by
the printer Gabriel Morris, these cylindrical
structures were used for theatre and cinema
posters. They gradually disappeared from
the streets of Paris.*

*Morris-Säule, 1957. An den 1868 von
dem Drucker Gabriel Morris entwickelte
zylindrischen Bauten (in Deutschland Li
faßsäulen genannt) konnten Werbeplaka
von Theatern und Kinos angeschlagen
werden. Sie sind nach und nach aus dem
Pariser Stadtbild verschwunden.*

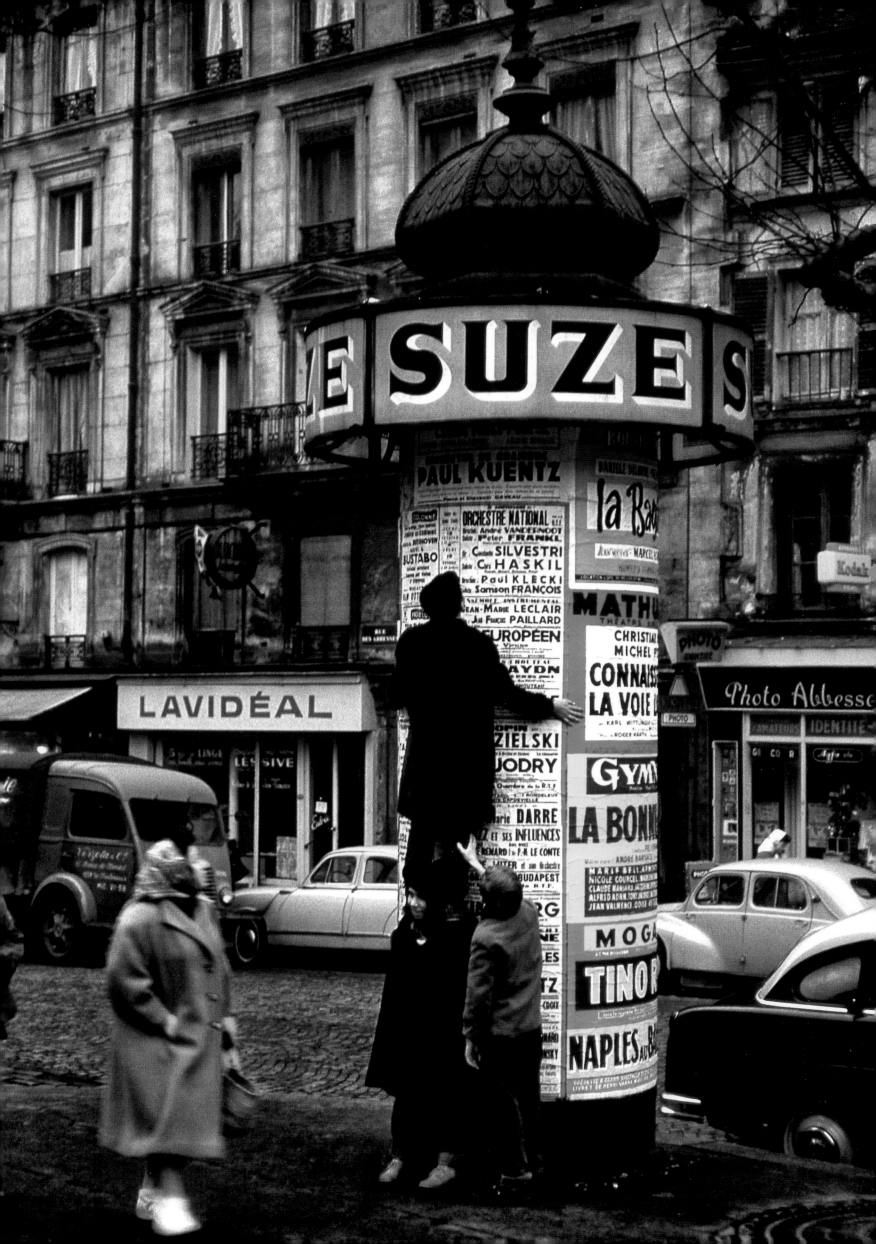

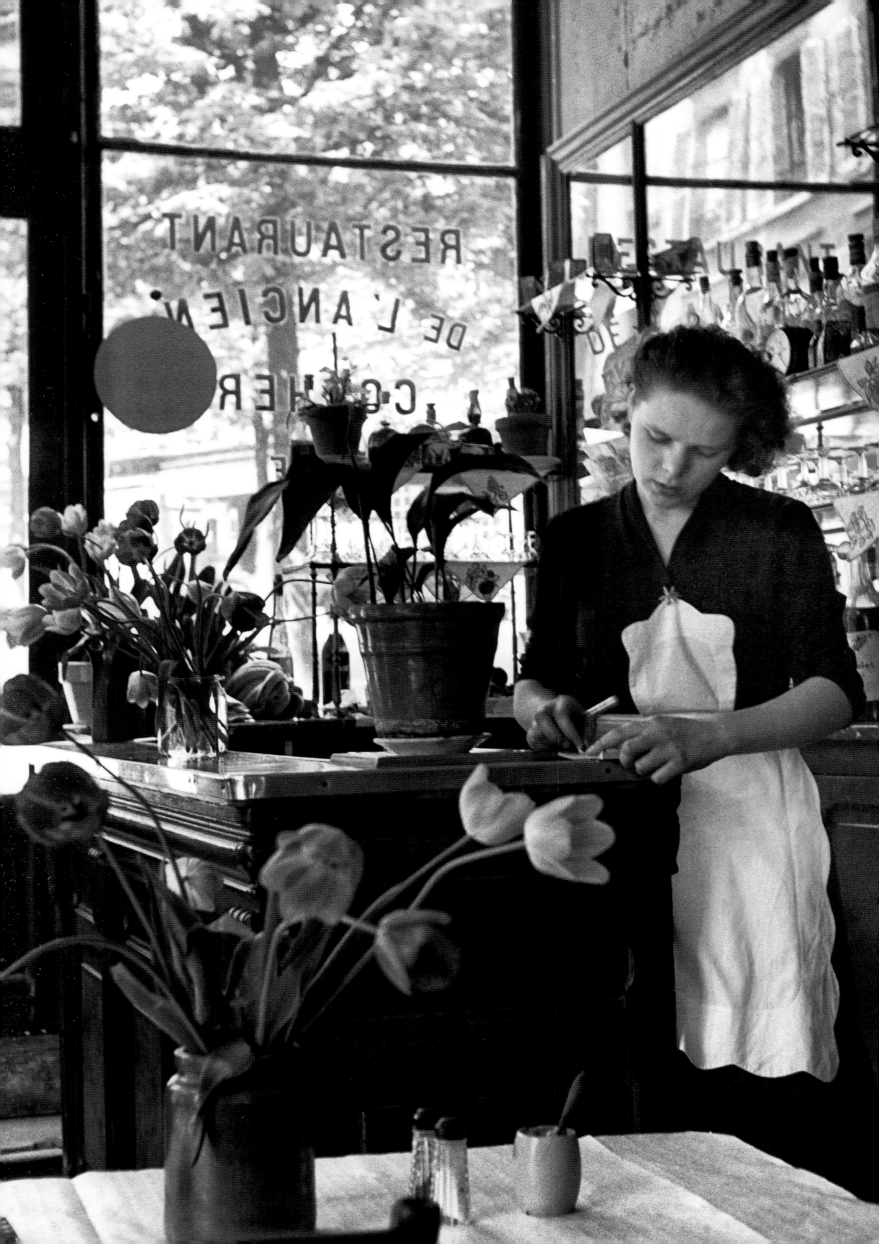

ard Boubat

urant de l'Ancien Cocher (9ᵉ arr.),

urant de l'Ancien Cocher (9th arr.),

Restaurant L'Ancien Cocher
rrondissement), 1952.

Robert Doisneau

Marguerite Duras, 1955. La femme de lettres, associée au mouvement du nouveau roman et réalisatrice (1914–1996), au restaurant Le Petit Saint-Benoît, rue Saint-Benoît (6ᵉ arr.).

Marguerite Duras, 1955. The filmmaker and writer (1914–1996) associated with the Nouveau Roman is seen at the restaurant Le Petit Saint-Benoît, Rue Saint-Benoît (6th arr.).

Marguerite Duras, 1955. Die Schriftstellerin und Regisseurin (1914–1996), eine Vertreterin des Nouveau Roman, im Restaurant Le Petit Saint-Benoît in der Rue Saint-Benoît (6. Arrondissement).

p. 400/401
Otto Steinert

Le piéton de Paris, 1950. Otto Steinert, directeur de l'école des beaux-arts de Sarrebruck, est dans les années cinquante, le leader de la « Subjektive Fotografie », mouvement totalement opposé à la photographie humaniste. La « Subjektive Fotografie », qui entend faire place aux expériences et solutions nouvelles, embrasse tous les domaines de la création photographique personnelle, depuis le photogramme abstrait jusqu'au reportage subjectif, en utilisant tous les moyens et procédés techniques disponibles pour aider « l'homme à affirmer son pouvoir de création ».

Paris pedestrian, 1950. In the 1950s, Otto Steinert, Director of the School of Fine Arts in Sarrebruck, was the leading figure in the Subjektive Fotografie movement, whose approach was the exact opposite of "humanist photography". Subjektive

Fotografie was concerned with experiments and new solutions and embraced all areas of personal photographic creation, from abstract photograms to subjective reportage, using all available technical means and processes to help "man to affirm his creative power".

Ein-Fuß-Gänger, Paris, 1950. Otto Steinert, Direktor der Saarländischen Schule für Kunst und Handwerk in Saarbrücken, war einer der Hauptvertreter der Subjektiven Fotografie, die ganz andere Ziele verfolgte als die »humanistische«. Die Subjektive Fotografie wollte die gestalterischen Möglichkeiten des Mediums experimentell erkunden. Sie umfasste alle Felder der fotografischen Gestaltung, vom abstrakten Fotogramm bis zur subjektiven Reportage, und sie nutzte dazu alle verfügbaren Mittel und technischen Verfahren, um dem Menschen zu helfen, seine kreativen Möglichkeiten auszuschöpfen.

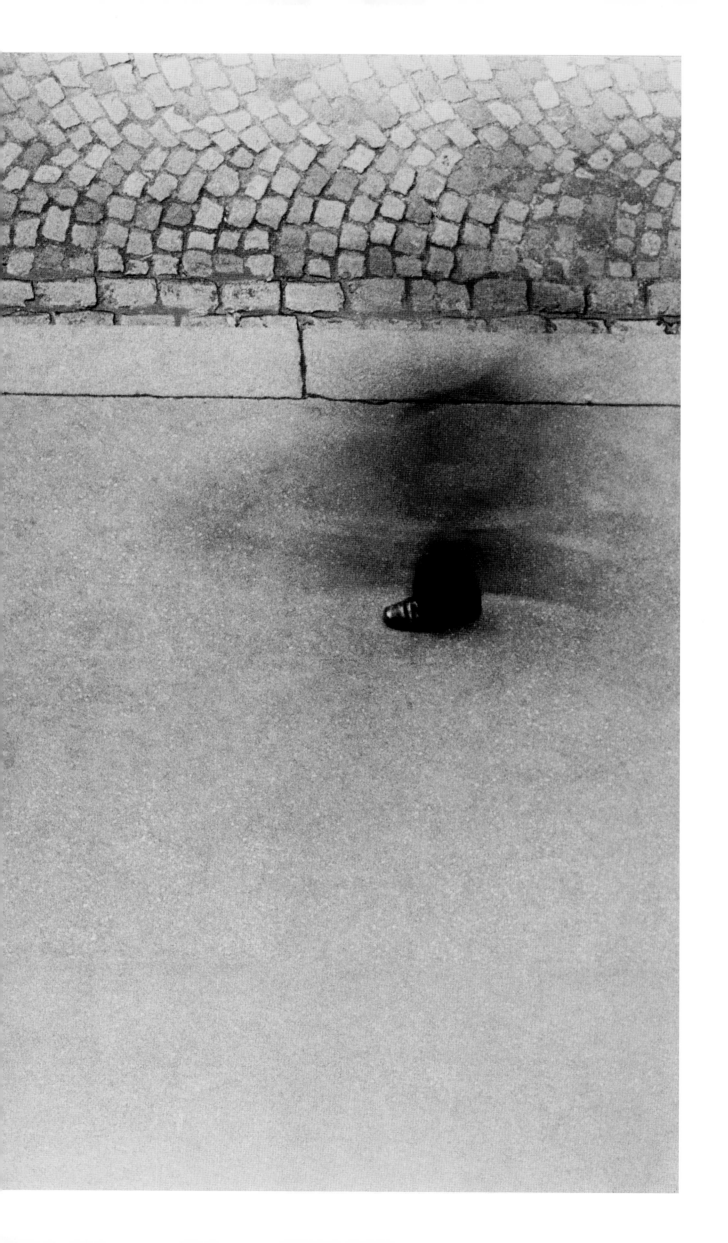

402

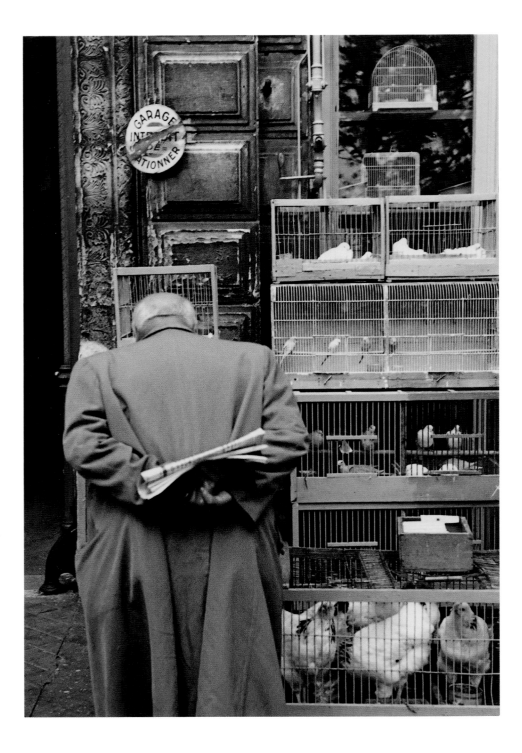

« Paris était la ville des souris d'église appauvries.
Mais la pauvreté n'y était pas une humiliation.
L'on mangeait son petit menu à «prix fixe»,
et avec ça, autant de pain que possible et gratis,
et le serveur était toujours courtois. »

"Paris was a city of poor church mice. But there
poverty was not a humiliation. You ate your 'fixed
price' meal together with as much bread as possible
for free, and the waiters were always polite."

»Paris war die Stadt der verarmten Kirchenmäuse.
Aber hier war die Armut keine Demütigung.
Man aß sein kleines Menü zum Prix fixe und dazu
so viel Brot wie möglich und gratis, und der
Kellner war immer höflich.«

MANÈS SPERBER, 1961

↑
Peter Cornelius

Le marché aux oiseaux, 1956–1960.
Quai de la Mégisserie (1er arr.).

The bird market, 1956/1960. Quai de
la Mégisserie (1st arr.).

Der Vogelmarkt, 1956/1960. Quai de
la Mégisserie (1. Arrondissement).

→
Robert Doisneau

Jacques Prévert, 1955. L'écrivain, photo-
graphié quai Saint-Bernard (5e arr.).
« Cela Robert Doisneau le sait et lorsqu'il
travaille à la sauvette, c'est avec un humour
fraternel et sans aucun complexe de supério-
rité qu'il dispose son miroir aux alouettes,
sa piègerie de braconnier et c'est toujours
à l'imparfait de l'objectif qu'il conjugue le
verbe photographier. » *(Jacques Prévert, in*
Rue Jacques Prévert, éd. Hoëbecke, 1992).

Jacques Prévert, 1955. The writer photo-
graphed on Quai Saint-Bernard (5th arr.).
"Robert Doisneau knows this, and when he
works on the fly, it is with fraternal humour
and without a hint of a superiority complex
that he sets out his lure, his poacher's trap,
and it is always in the objective imperfect
that he conjugates the verb to photograph."
(Jacques Prévert, Rue Jacques Prévert, Èd.
Hoëbecke, 1992).

Jacques Prévert, 1955. Der Schriftsteller
Quai Saint-Bernard (5. Arrondissemen
»Das weiß Robert Doisneau, und wenn
er improvisiert, dann legt er mit kamera
schaftlichem Humor und ohne jegliche
Überlegenheitskomplex seine Leimrute
seine Fußangeln aus, und er dekliniert d
Fotografieren immer im Imperfekt des
Objektivs.« *(Jacques Prévert in* Rue Jacq
Prévert, Édition Hoëbecke, 1992).

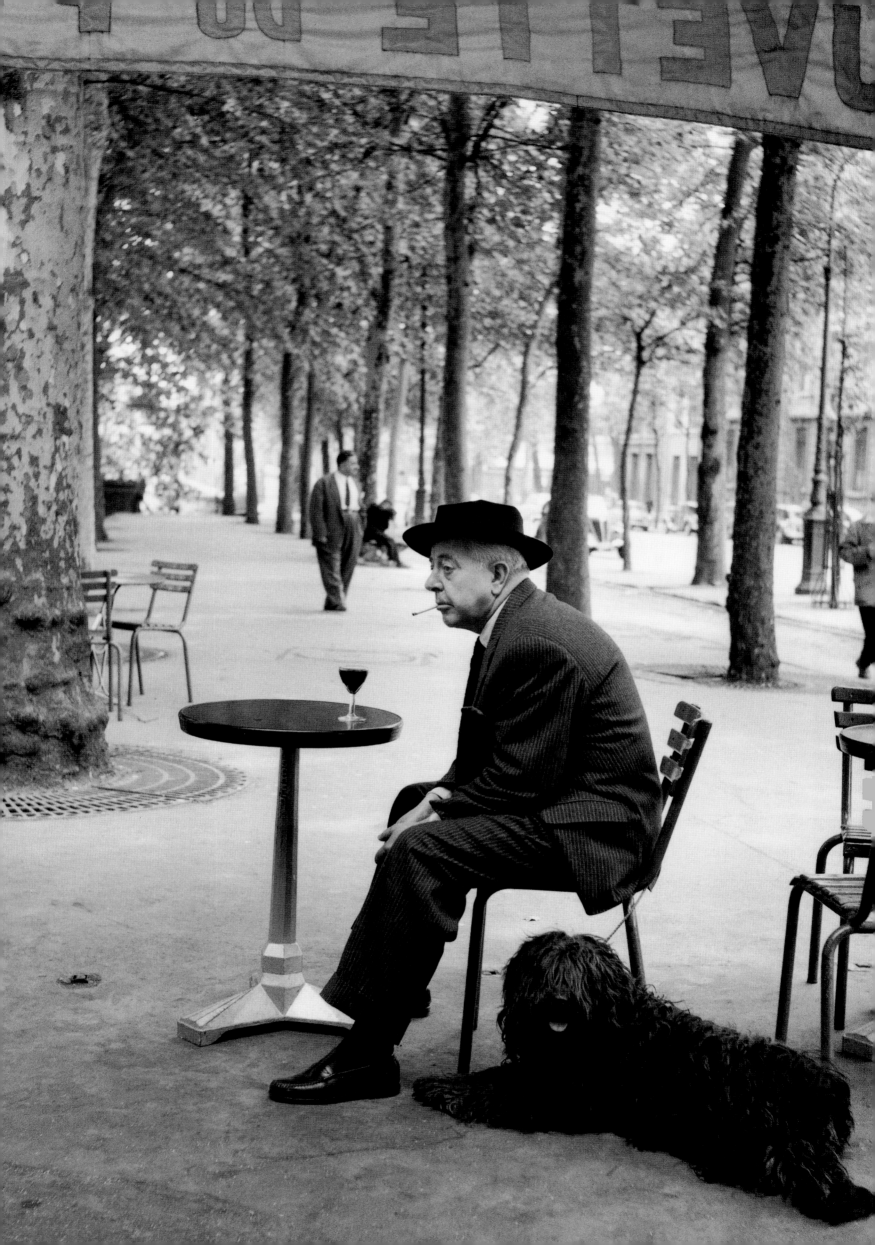

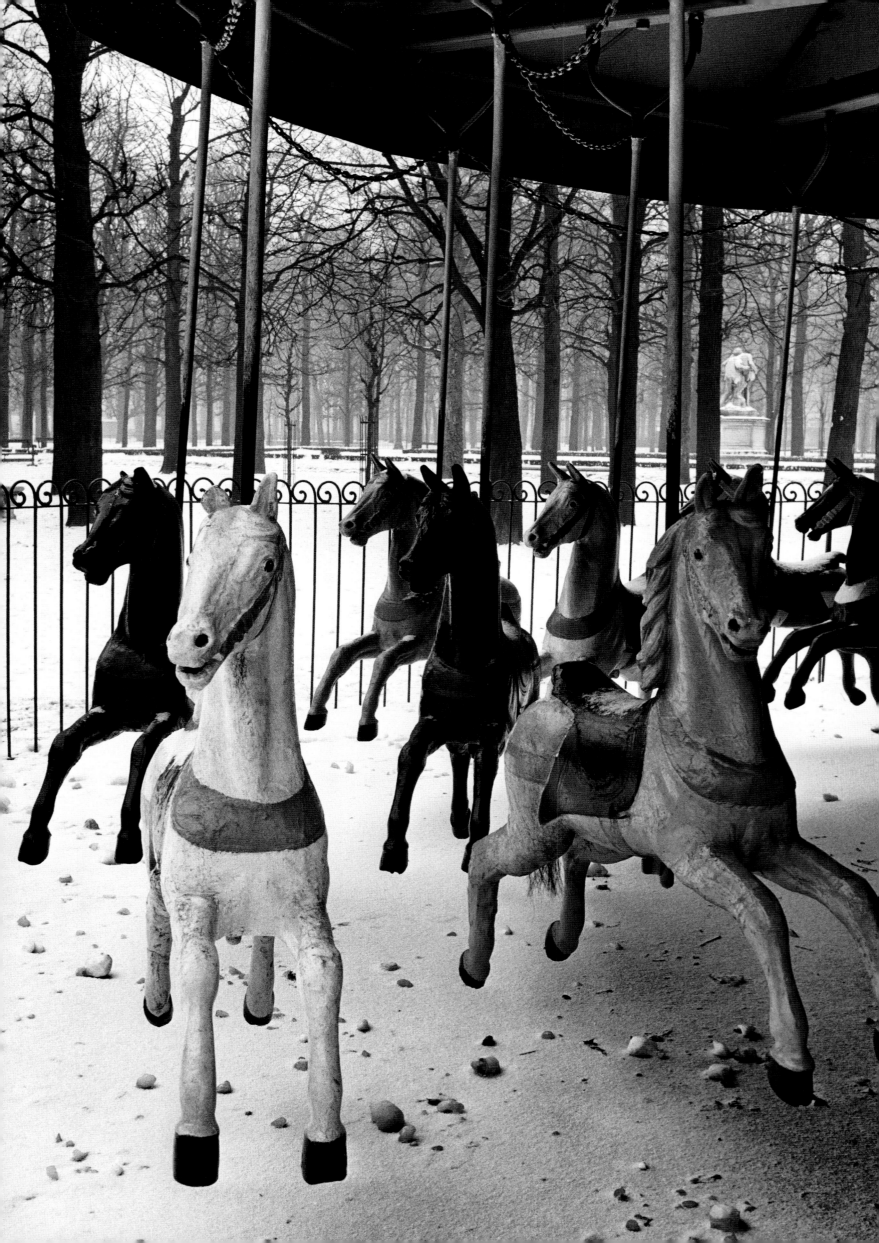

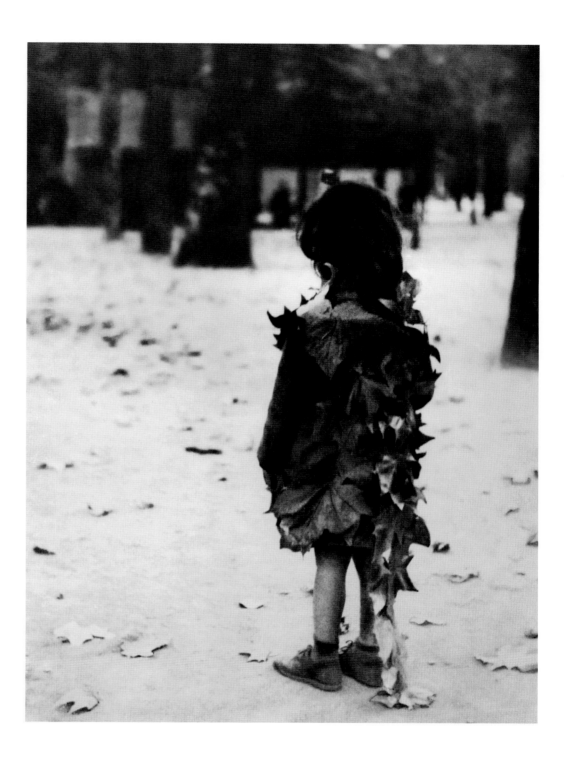

p. 406/407
Willy Ronis

ard Boubat

Fille aux feuilles mortes, 1946. Jardin uileries. En 1946, Édouard Boubat les six volumes de son dictionnaire acheter un Rolleicord, format 6x6. lise sa première photo, Petite fille euilles mortes, qui obtiendra le 1ᵉʳ Kodak l'année suivante au IIᵉ Salon aational de la Bibliothèque nationale. boésie n'existe pas : il faut la faire, la er sans cesse. » (in carnets manuscrits ouard Boubat, 1958).

Girl with Dead Leaves, 1946. Jardin uileries. In 1946, Édouard Boubat the six volumes of his dictionary to buy Rolleicord. With it he took his first o, Little Girl with Dead Leaves, won the 1st Kodak Prize the following

year at the second Salon international de la Bibliothèque Nationale. "Poetry does not exist: you constantly have to make it, to keep finding it." (in Boubat's handwritten notebooks, entry for 1958).

Kleines Mädchen mit Herbstlaub, 1946. Jardin des Tuileries. 1946 hatte Édouard Boubat die sechs Bände seines Lexikons verkauft, um sich eine Rolleicord Format 6x6 anschaffen zu können. Damit nahm er als sein erstes Bild Kleines Mädchen mit Herbstlaub auf, das im folgenden Jahr beim Prix Kodak des zweiten Salon international de la Bibliothèque nationale mit dem ersten Platz ausgezeichnet wurde. »Das Poetische gibt es nicht: Man muss es machen, es immer wieder finden.« (aus den Notizbüchern von Édouard Boubat, 1958).

Les Amoureux de la Bastille, 1957. Une des images emblématiques de cet amoureux de Paris qui excelle à capter ces instants fugitifs pleins d'émotion. Ici ces deux amoureux, du haut de la colonne de la Bastille, découvrent un vaste panorama sur la capitale qui s'étend de l'église Saint-Paul à Notre-Dame, l'Hôtel de Ville et, au loin, la tour Eiffel.

The Lovers of the Bastille, 1957. One of the emblematic images by this lover of Paris who excelled at capturing fleeting moments brimful of emotion. Here the two lovers look from the Bastille column over the sweeping panorama of the capital, stretching from the church of Saint-Paul to Notre-Dame, the Hôtel de Ville and, in the distance, the Eiffel Tower.

Das Liebespaar an der Bastille, 1957. Diese Aufnahme zählt zu den klassischen Bildern dieses Fotografen, der Paris liebte und dem es immer wieder gelang, flüchtige, emotions-geladene Momente einzufangen. Das Liebes-paar steht auf der Aussichtsplattform der Bastille-Säule und schaut über das weite Panorama der Hauptstadt, das von der Kirche Saint-Paul über Notre-Dame und das Hôtel de Ville bis zum Eiffelturm reicht, der in der Ferne zu erkennen ist.

ège au jardin des Tuileries, 1950.
y-go-round in the Jardin des Tuileries,).
ssell im Jardin des Tuileries, 1950.

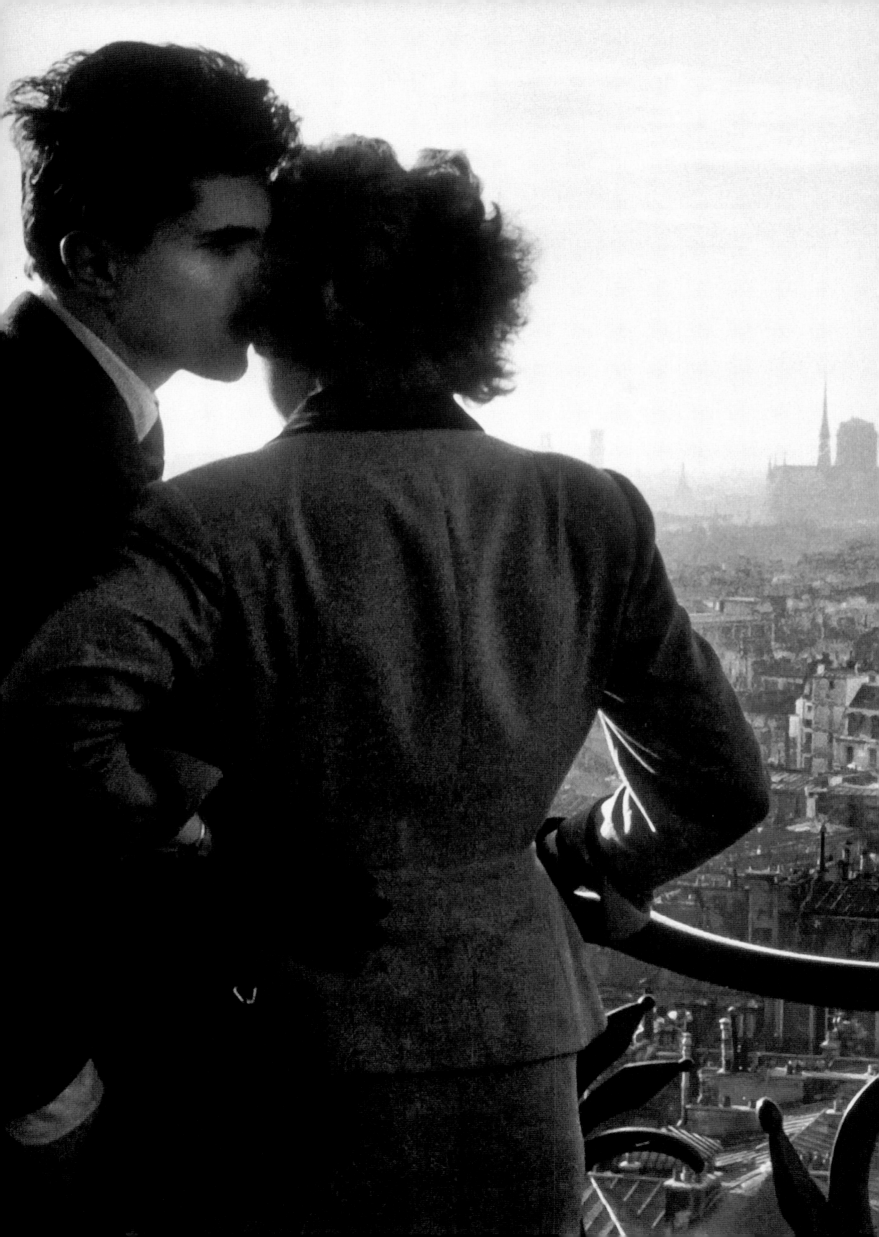

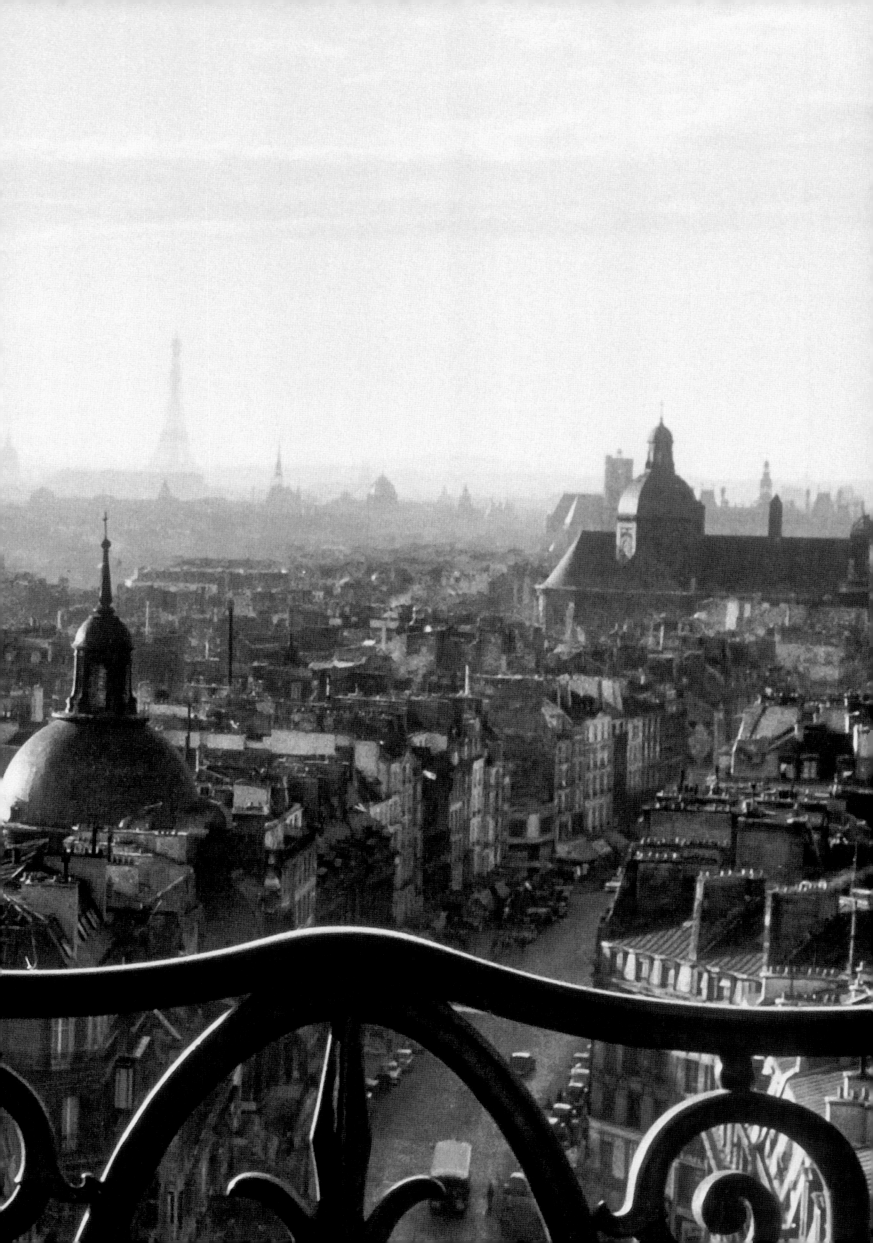

408

↓
Bruce Davidson

Bruce Davidson, lors de son voyage à Paris en 1956, rencontra à Montmartre une vieille dame, veuve du peintre impressionniste Léon Fauchet, qui avait travaillé avec Paul Gauguin. Il en fait, sous le nom de «la Veuve de Montmartre», le personnage principal de son reportage Le Paris de Mme Fauchet, 1957.

During his trip to Paris in 1956, Bruce Davidson was in Montmartre when he met an old woman, the widow of the Impressionist painter Léon Fauchet, who had worked with Paul Gauguin. Calling her "the widow of Montmartre", he made her the main character of his piece of reportage Le Paris de Mme Fauchet, 1957.

Bei seinem Parisaufenthalt 1956 lernte Bruce Davidson in Montmartre eine alte Dame kennen, die Witwe des impressionistischen Malers Léon Fauchet, die noch mit Paul Gauguin gearbeitet hatte. Als »Witwe von Montmartre« ist sie die Hauptperson in seiner Reportage Das Paris der Mme Fauchet, 1957.

→
Willy Ronis

Place de la Bastille, 1957. L'ombre de la colonne érigée en mémoire des victimes Trois Glorieuses, lors des combats des 2 28 et 29 juillet 1830 qui mirent fin au rè de Charles X.

Place de la Bastille, 1957. The shadow o the column built in memory of the victir of the "Trois Glorieuses" of fighting (27, 28 and 29 July 1830), which put an en to the reign of Charles X.

Place de la Bastille, 1957. Man sieht der Schatten der Säule für die Opfer der »T Glorieuses«, der Kämpfe am 27., 28. un 29. Juli 1830, die zum Sturz Karls X. füh

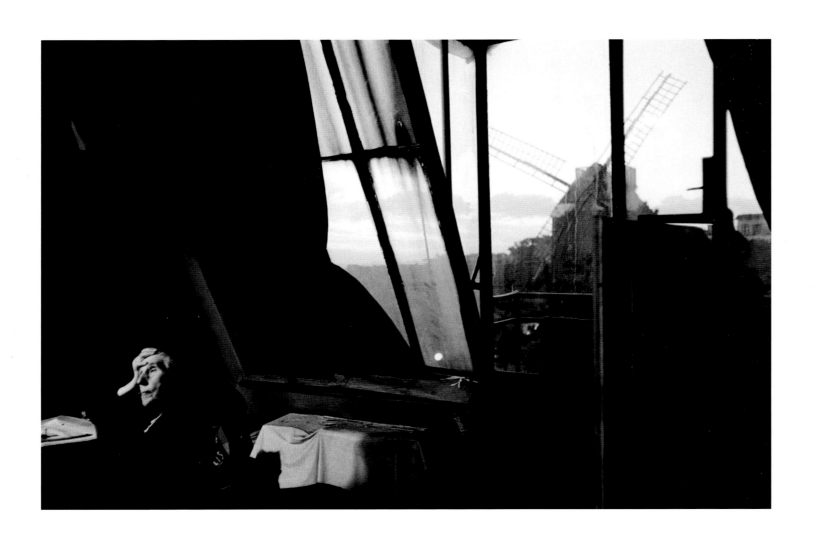

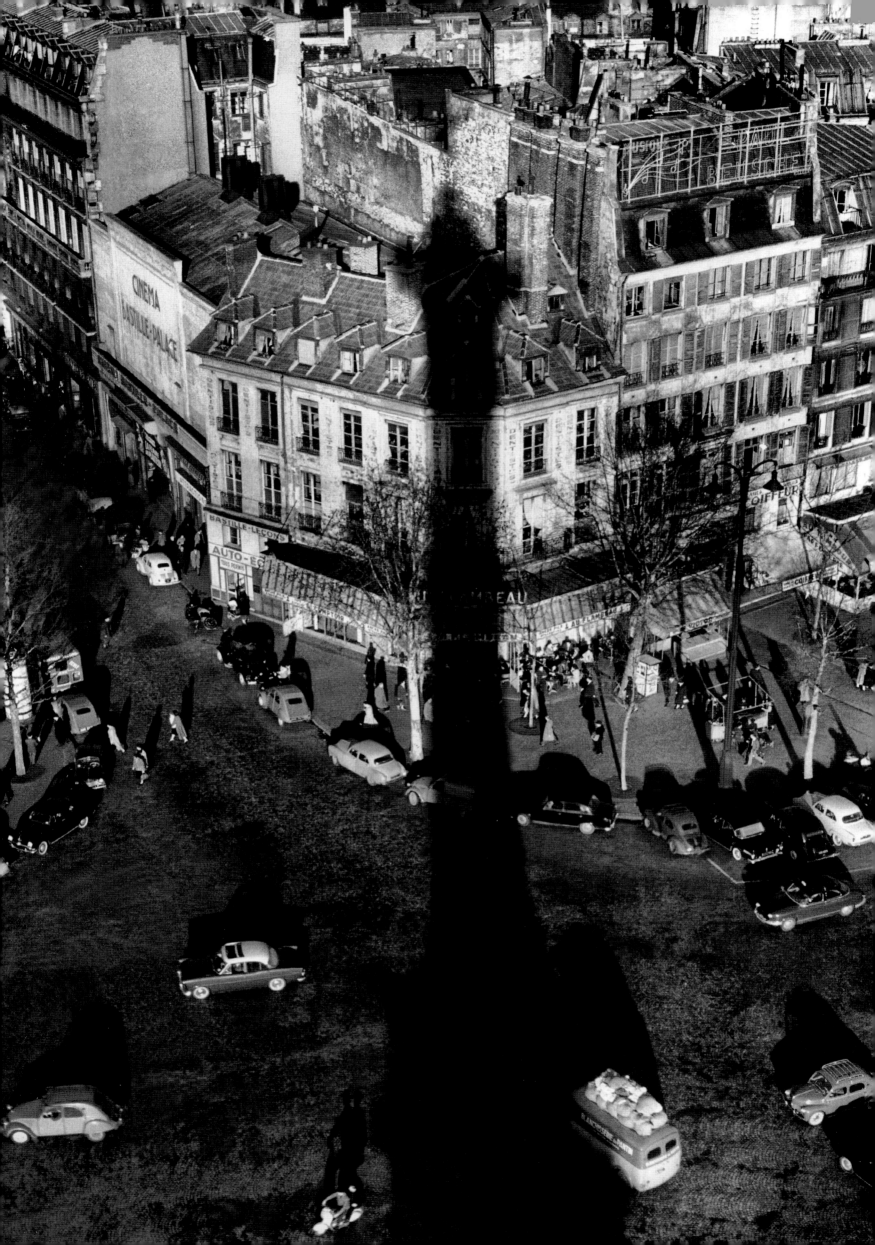

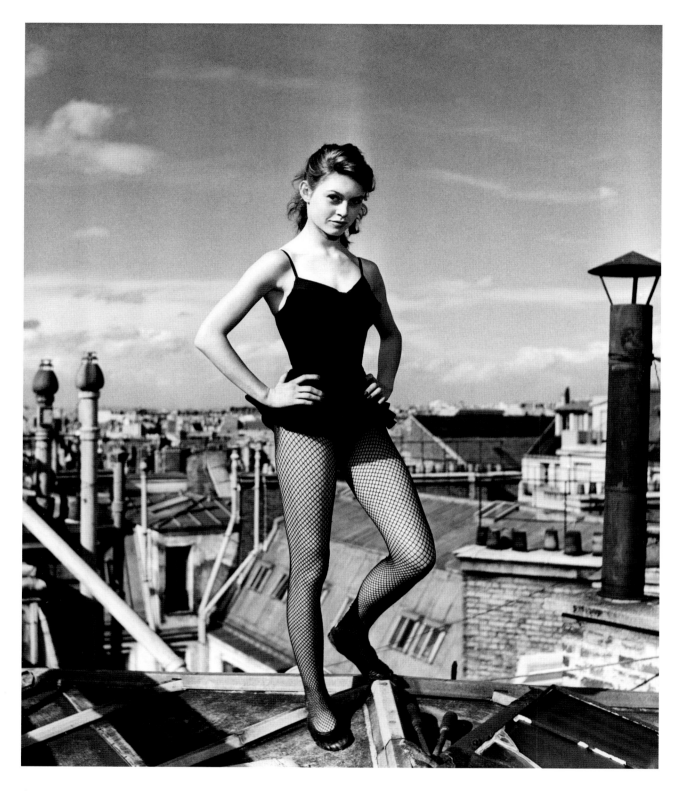

↑
Walter Carone

Brigitte Bardot, 1952. La jeune star montante du cinéma français Brigitte Bardot photographiée sur les toits de Paris pour Paris Match *par un photographe qui a immortalisé une galerie impressionnante d'acteurs mythiques.*

Brigitte Bardot, 1952. The new phenomenon of French cinema, Brigitte Bardot, photographed on the roofs of Paris for Paris Match *by a photographer with an impressive gallery of movie myths to his name.*

Brigitte Bardot, 1952. Der junge aufsteigende Kinostar Brigitte Bardot wurde für Paris Match *auf den Dächern von Paris fotografiert. Der Fotograf hat eine beeindruckende Galerie von Kinolegenden geschaffen.*

p. 412/413
Robert Doisneau

Le Petit Balcon, 1953. Rue de Lappe (11ᵉ arr.). L'un des nombreux lieux festifs du quartier de la Bastille avec Le Balajo, La Boule Rouge, où touristes et Parisiens venaient « s'encanailler » au son de l'accordéon et des javas endiablées.

Le Petit Balcon, 1953. Rue de Lappe (11th arr.). One of the many festive spots in the Bastille quarter, along with Le Balajo and La Boule Rouge, where tourists and Parisians "slum it" to the sound of the accordion and wild javas.

Das Petit Balcon, 1953. Rue de Lappe (11. Arrondissement). Neben Le Balajo oder La Boule Rouge eines der vielen Vergnügungslokale im Quartier Bastille, in die Touristen und Pariser gingen, wo Akkordeon gespielt und wild Java getanzt wurde.

→
Walde Huth

Le mannequin Patricia, habillée par Jacques Fath, est photographiée par la photographe de Cologne Walde Huth à Paris en 1956.

Model Patricia wears a dress designed by Jacques Fath. The picture was taken by the Cologne photographer Walde Huth in Paris, 1956.

Model Patricia führt Mode von Jacques Fath vor – aufgenommen von der Kölner Fotografin Walde Huth in Paris 1956.

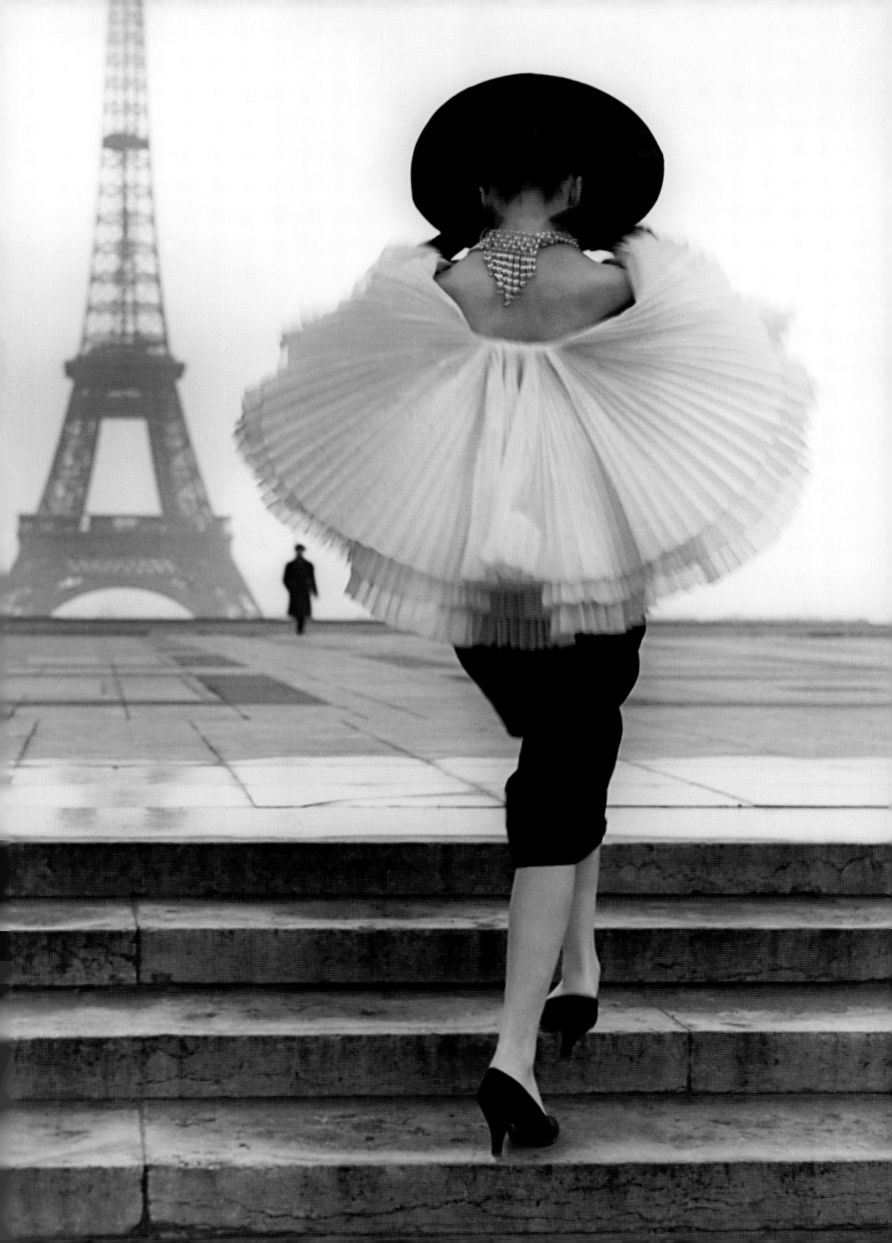

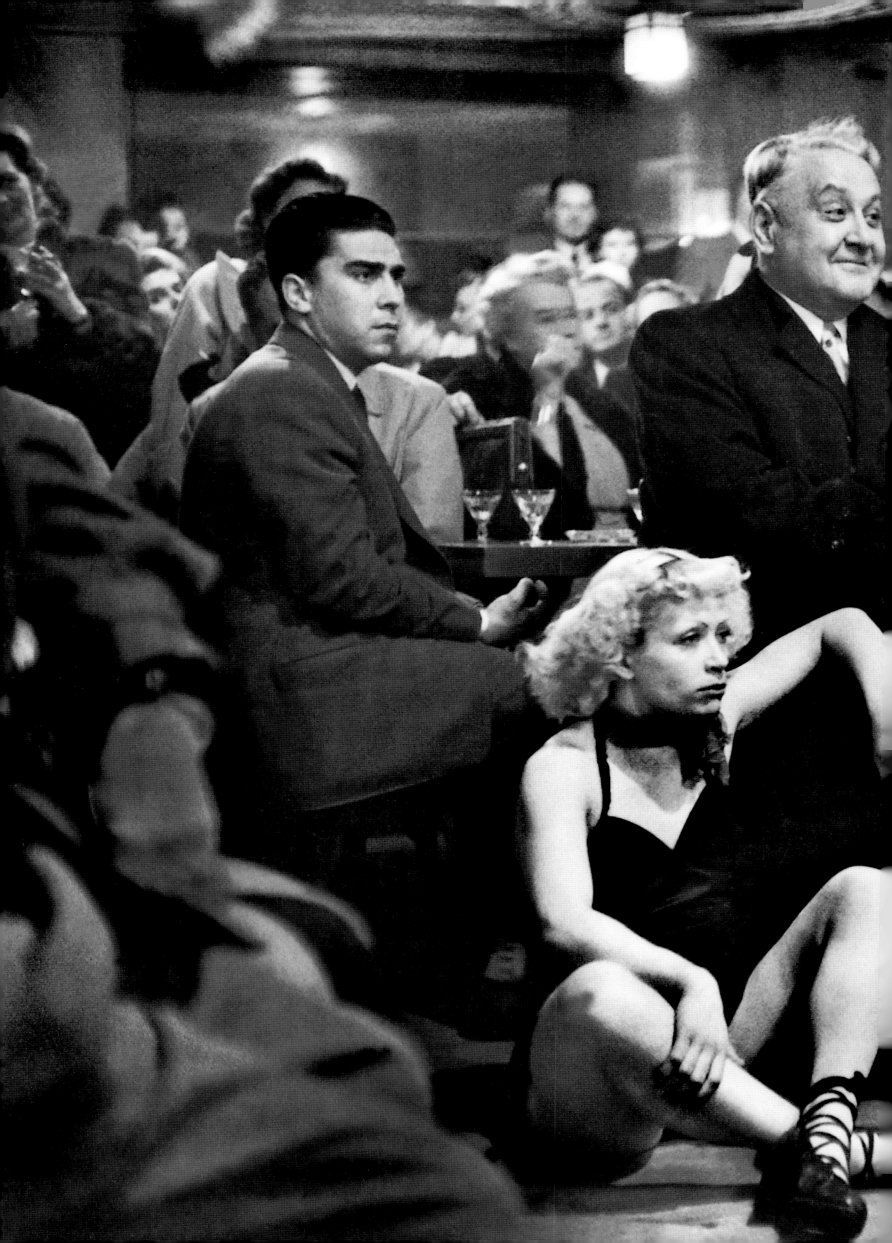

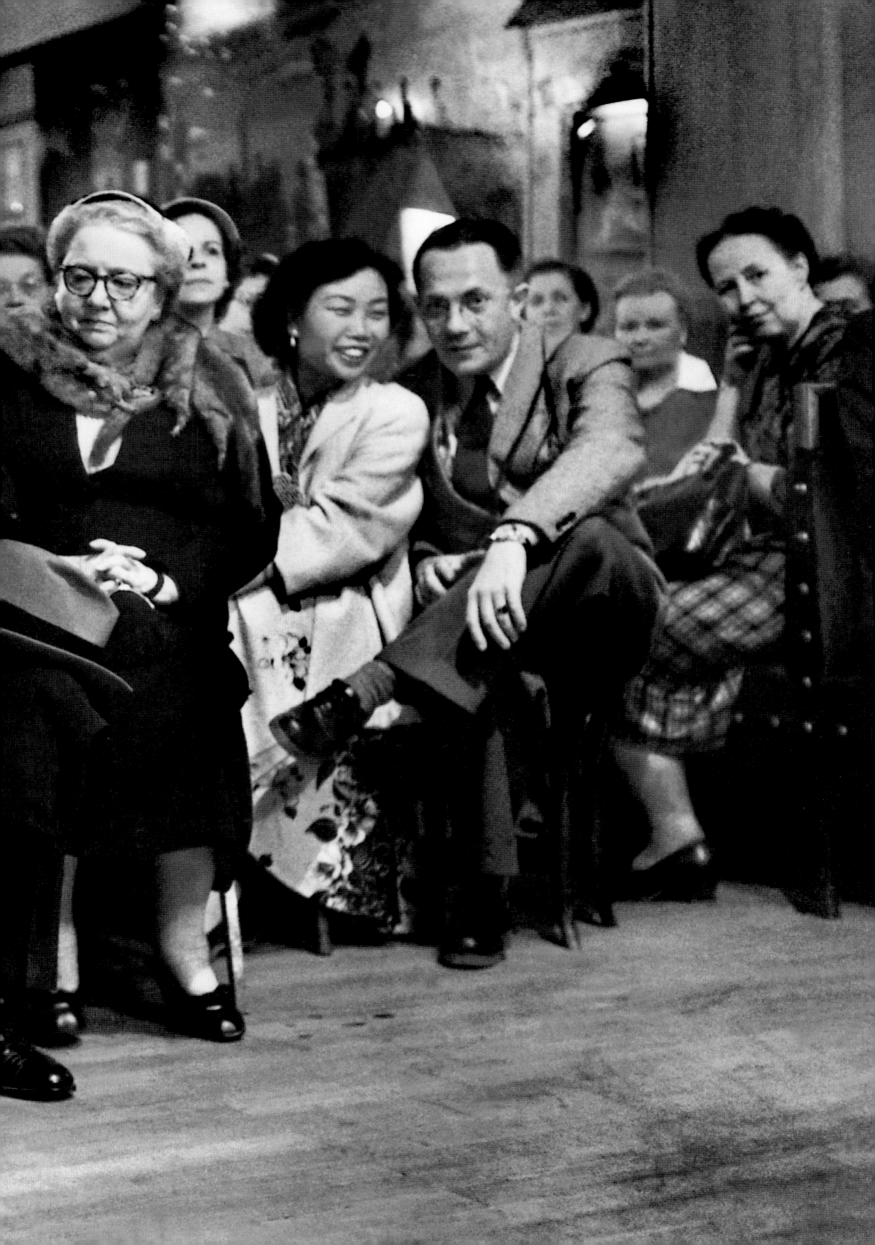

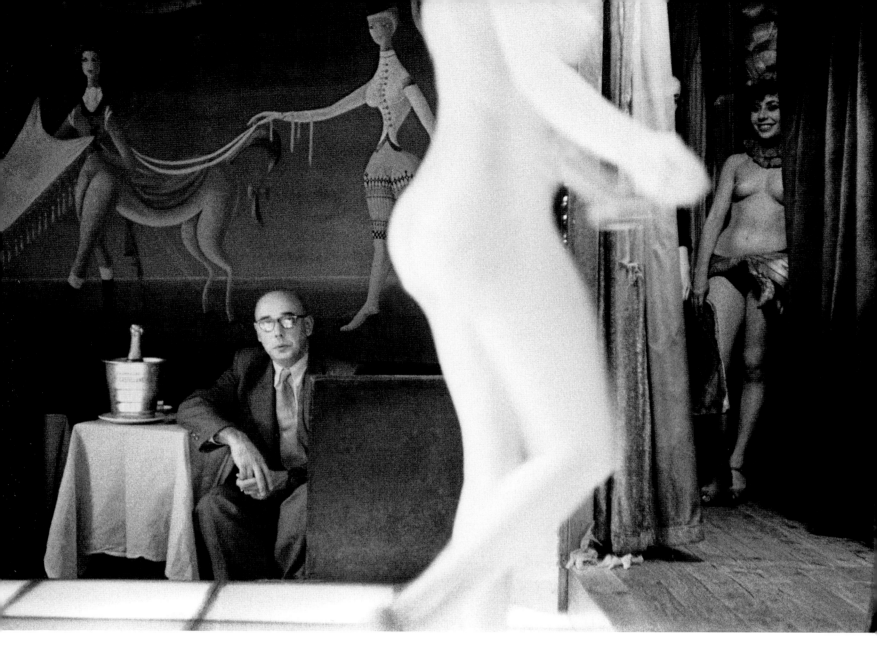

« Le strip-tease – du moins le strip-tease parisien –
 est fondé sur une contradiction : désexualiser la femme
 dans le moment même où on la dénude. »

"Striptease – at least Parisian striptease –
 is based on a contradiction: woman is desexualized
 at the very moment when she is stripped naked."

»Der Striptease – zumindest der Pariser Striptease –
 ist von einem grundlegenden Widerspruch geprägt:
 die Frau wird in dem Augenblick entsexualisiert,
 in dem sie ausgezogen wird.«

ROLAND BARTHES, *MYTHOLOGIES,* 1957

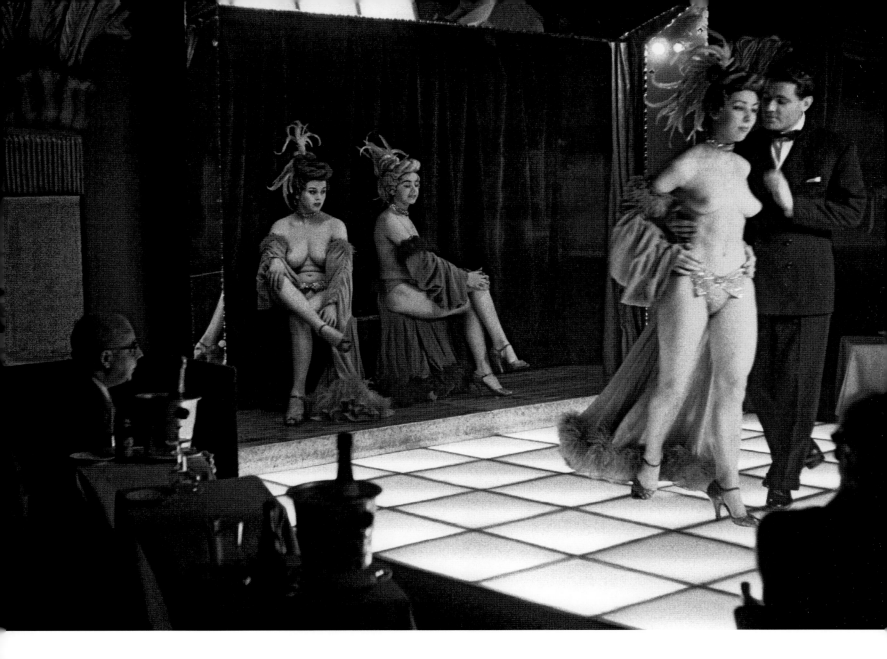

...k Horvat

*...lisées pour un magazine new-yorkais,
...tographies du cabaret Le Sphynx, l'un de
...x où les stripteaseuses faisaient les belles
...res de Pigalle, autre haut lieu festif célèbre
...a nuit parisienne, 1956.*

*...en for a New York magazine, these
...tographs show Le Sphynx cabaret,
...se striptease dancers were one of the
...attractions of Pigalle, another hotspot
...he Parisian night scene, 1956.*

*...se Aufnahmen aus dem Le Sphynx ent-
...den für eine New Yorker Zeitschrift. Das
...arett war eines der Lokale, wo in der
...ßen Zeit von Pigalle Stripteasetänzerinnen
...raten, auch dies eine berühmte Hochburg
...Pariser Nachtlebens, 1956.*

...k Horvat

*...rles Aznavour, le chanteur et comédien,
...7.*

*...rles Aznavour, singer and actor,
...7.*

*...rles Aznavour, Sänger und Schauspieler,
...7.*

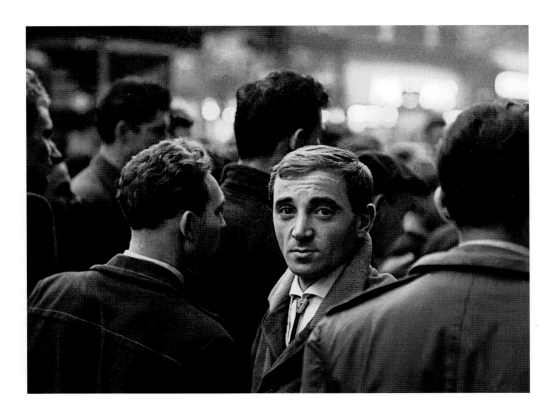

« *Oh, je sais que je gagne des millions, mais j'aimais le Moulin Rouge tel qu'il était, le cœur léger, le sang chaud, une petite catin insouciante du lendemain. Aujourd'hui, elle a mûri et a plus de jugeote. Elle a de l'argent dans ses bas, porte des corsets et ne boit jamais une goutte de trop. Et le pire, elle ne revoit jamais plus ses anciennes amies. Elle a fait ses débuts dans le monde. La nuit dernière, elle a distrait un ministre et sa femme et sa fille. C'est "répugnant"!* »

"*Oh, I know I'm making millions, but I liked the Moulin Rouge as she was, lighthearted and hot-blooded, a little strumpet who thought only of tonight. Now she is grown up and knows better. She has money in her stocking, wears corsets, and never drinks a drop too much. Worst of all, she never sees her old friends anymore. She has gone into society. Last night she entertained a cabinet minister and his wife and daughter. It's 'disgusting'!*"

» *Ich weiß schon, dass ich Millionen verdiene, aber ich mochte das Moulin Rouge, wie es war, leichtsinnig und heißblütig, ein kleines Flittchen, das nur an heute Abend dachte. Nun ist sie groß geworden und weiß es besser. Sie hat Geld im Strumpf, trägt Korsett und trinkt nie einen Schluck zu viel. Schlimmer noch: Nie trifft sie ihre alten Freunde. Sie verkehrt nun in der besseren Gesellschaft. Gestern Abend hat sie einen Minister unterhalten, der mit Frau und Tochter gekommen war. Wie abscheulich!* «

JOHN HUSTON, *MOULIN ROUGE*, 1952

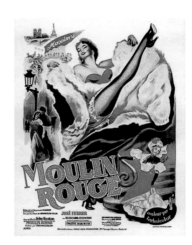

Moulin Rouge, *John Huston, 1952*

p. 416/417
Anon.

Le Moulin Rouge, vers 1957.
Boulevard de Clichy (18e arr.).

The Moulin Rouge, circa 1957.
Boulevard de Clichy (18th arr.).

Das Moulin Rouge, um 1957.
Boulevard de Clichy (18. Arrondissement).

→
Peter Cornelius

Boulevard de Clichy (18e arr.),
1956.

Boulevard de Clichy (18th arr.),
1956.

Boulevard de Clichy
(18. Arrondissement), 1956.

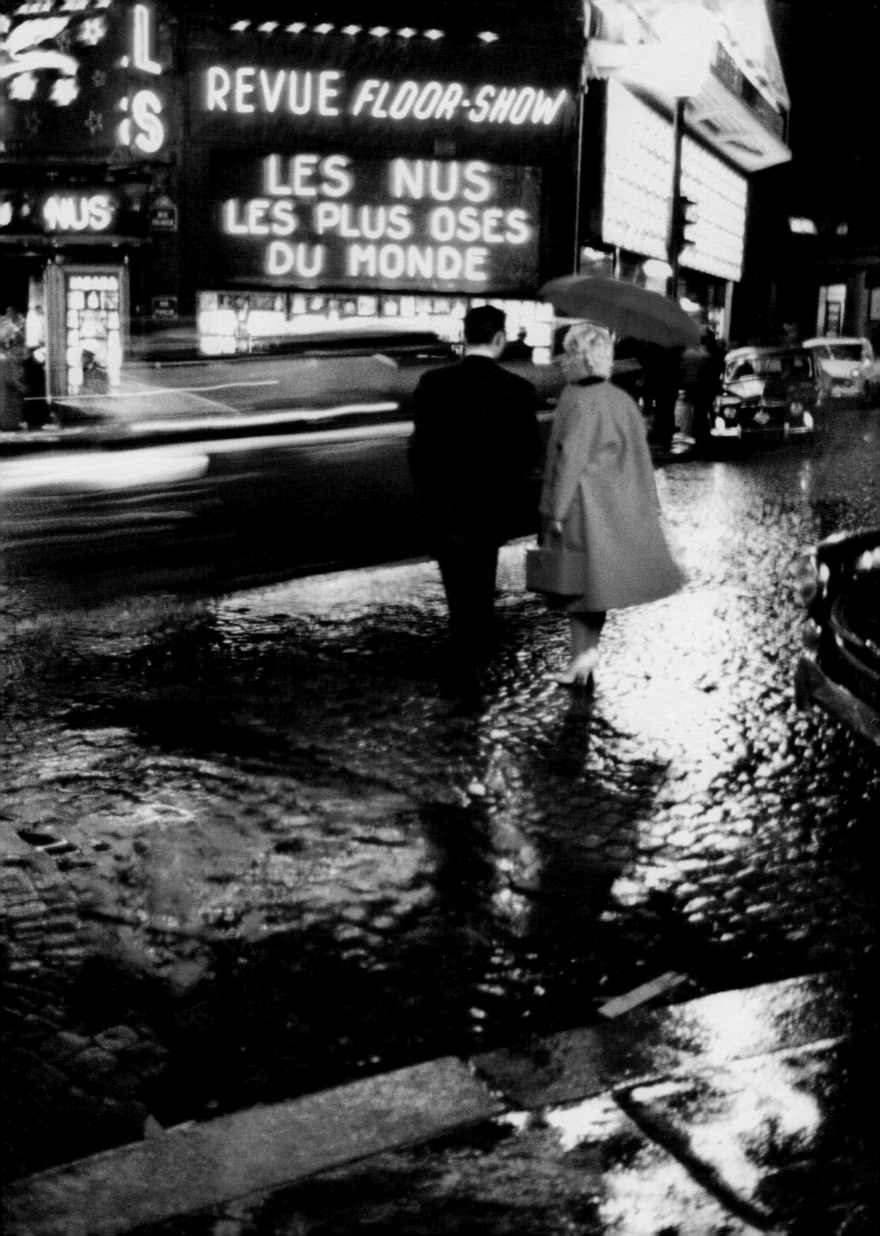

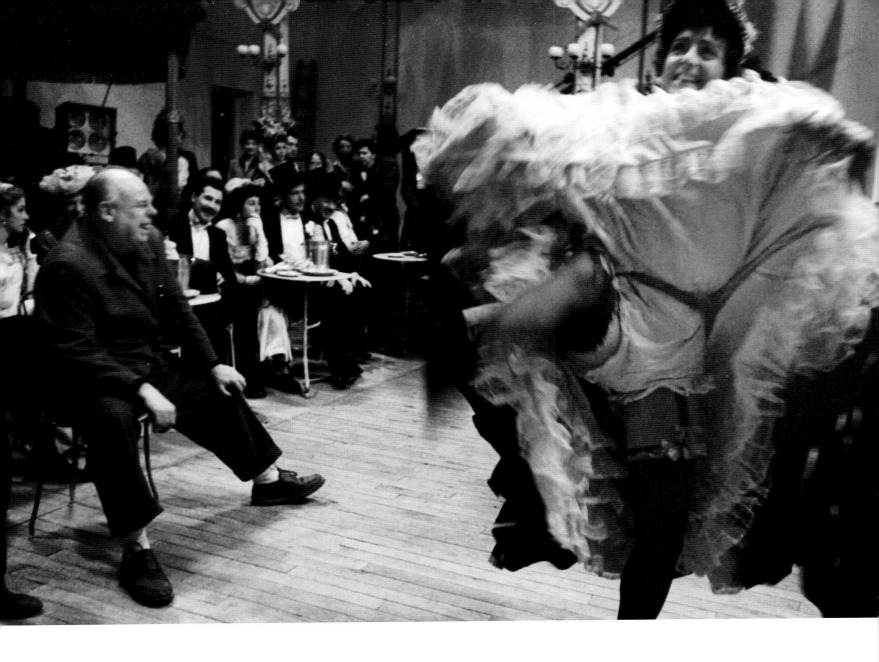

« L'art du cinéma consiste à s'approcher de la vérité
 des hommes, et non pas à raconter des histoires de plus
 en plus surprenantes. »

"The art of cinema consists of coming close to the truth
 about humanity and not of telling ever more surprising
 stories."

»Die Kunst des Kinos besteht darin, der Wahrheit
 der Menschen nahe zu kommen, nicht darin, immer
 erstaunlichere Geschichten zu erzählen.«

JEAN RENOIR

French Cancan, *Jean Renoir, 1954*

ɔine Weiss

*n Renoir, 1955. Lors du tournage de
 film* French Cancan *avec Jean Gabin
 Françoise Arnoul.*

*n Renoir, 1955. While shooting his
 ı* French Cancan *with Jean Gabin and
 nçoise Arnoul.*

*n Renoir, 1955. Bei den Dreharbeiten zu
 ıem Film* French Cancan *mit Jean Gabin
 d Françoise Arnoul.*

↓
Frank Horvat

*Tournage d'un film aux Folies Bergère,
1956.*

*Shooting a film at the Folies Bergère,
1956.*

*Dreharbeiten zu einem Film im Folies
Bergère, 1956.*

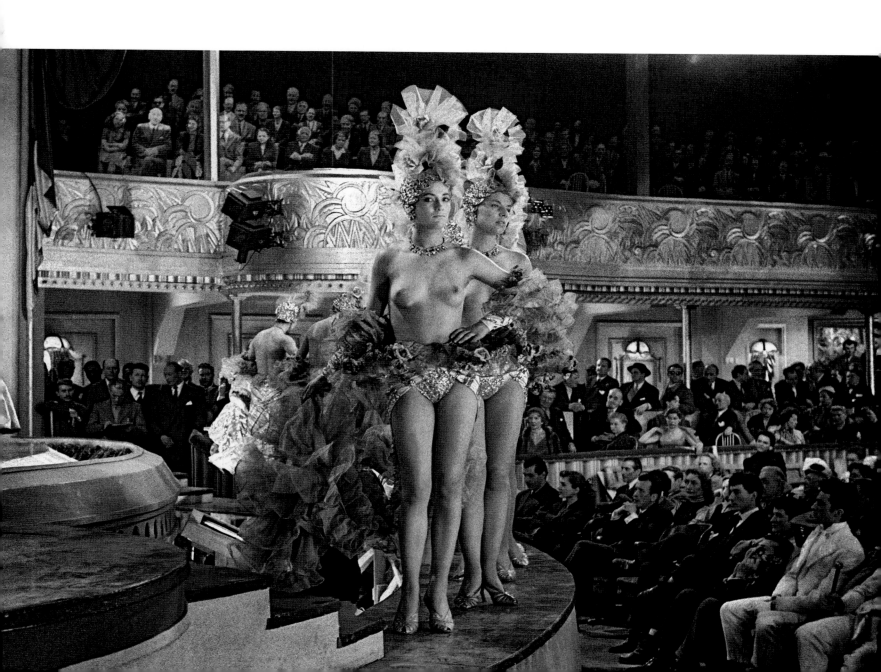

Zazie dans le métro,
Louis Malle, 1959

↓
Johan van der Keuken

*Station de métro Saint-Michel
(5e arr.), 1956–1958.*

*Saint-Michel métro station
(5th arr.), 1956/1958.*

*Die Metrostation Saint-Michel
(5. Arrondissement), 1956/1958.*

→
Frank Horvat

*La gare Saint-Lazare, 1959.
Aux heures de pointe.*

*The Gare Saint-Lazare, 1959.
At rush hour.*

*Die Gare Saint-Lazare, 1959.
Der Bahnhof zur Stoßzeit.*

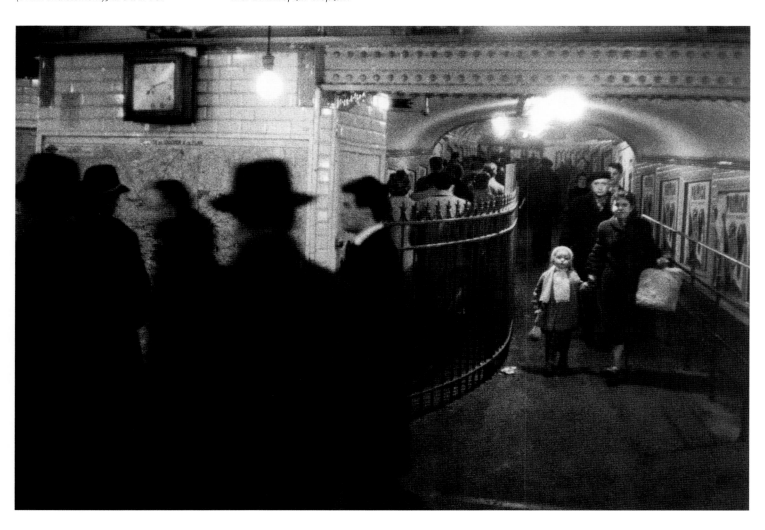

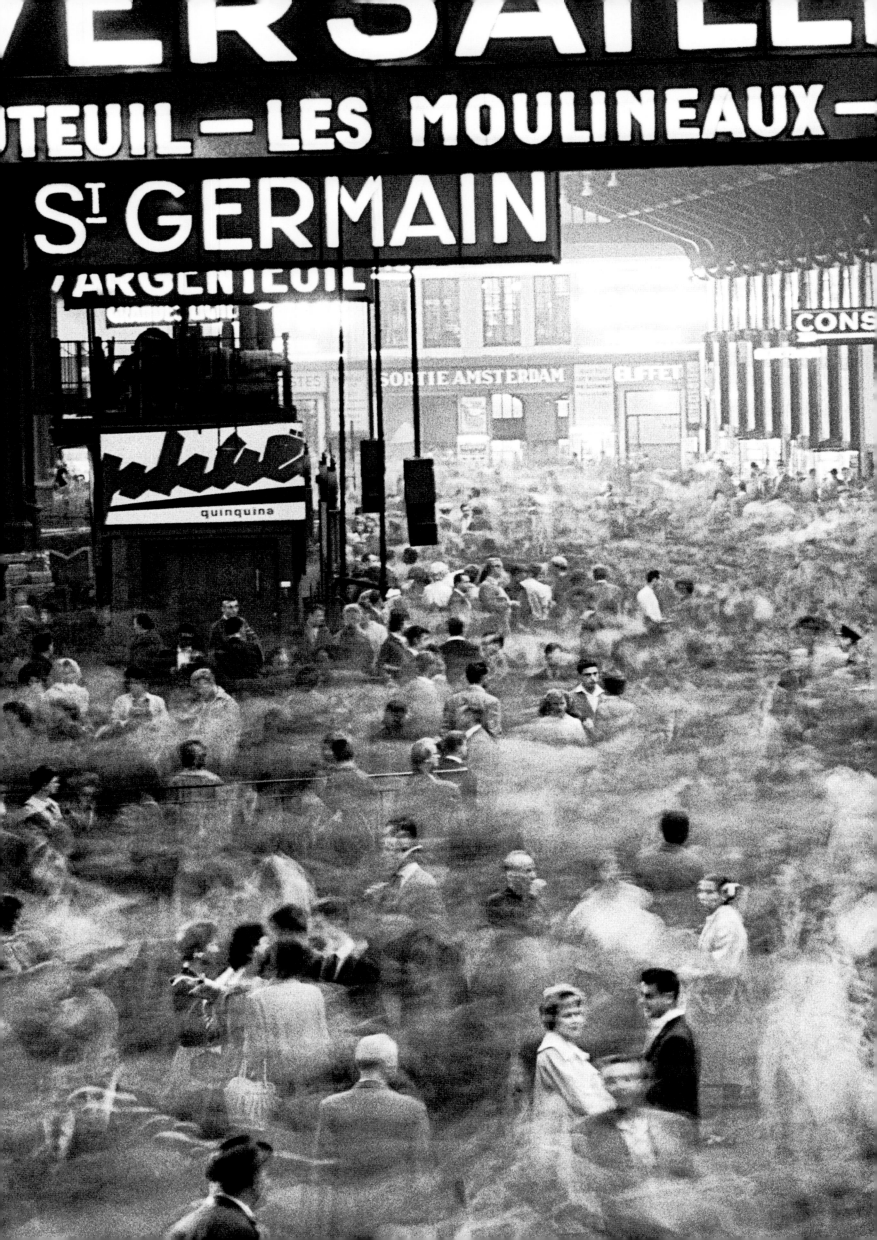

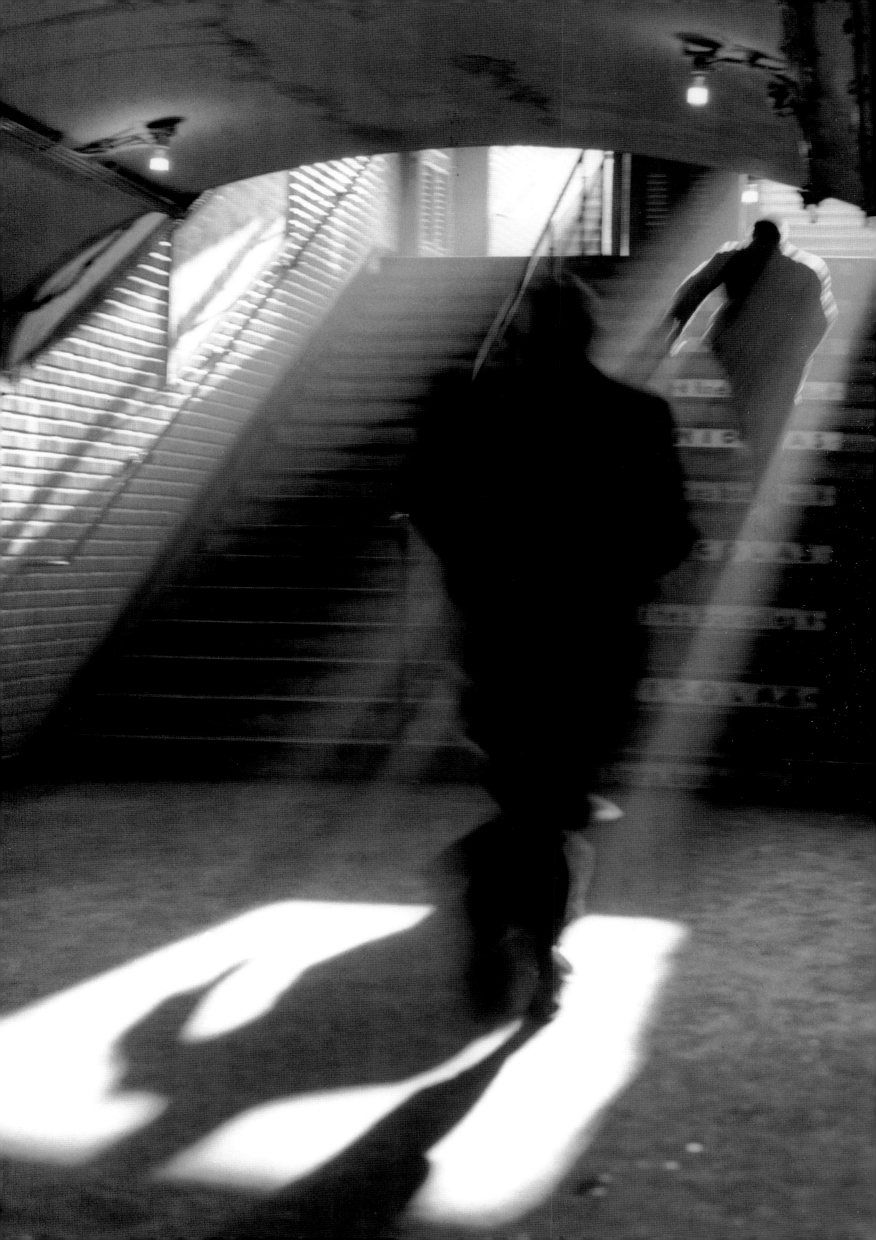

ne Weiss

e du métropolitain, 1955.

nce to the métro, 1955.

peingang, 1955.

rt Doisneau

sieur George et Riton, 1952.
Watt (13e arr.).

sieur George and Riton, 1952.
Watt (13th arr.).

sieur George und Riton, 1952.
Watt (13. Arrondissement).

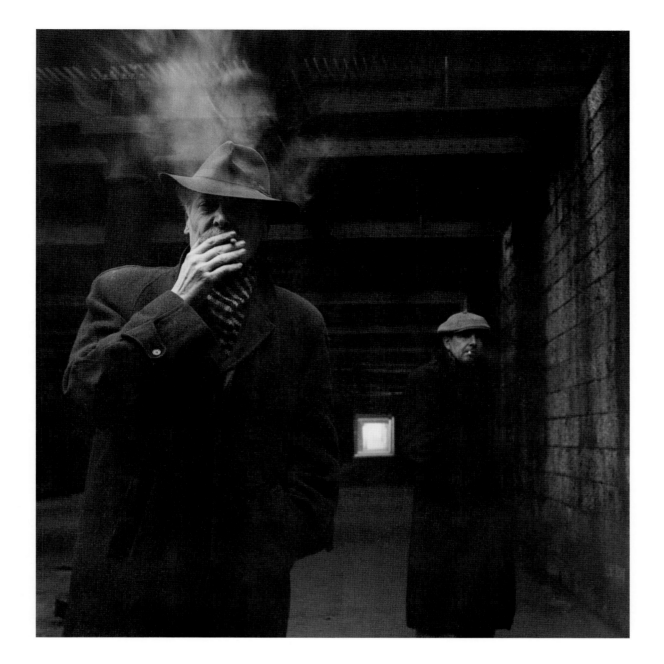

« Non, il ne fait pas bon dans le métro. Mais il est notre unique ressource. Il est partout présent, il nous sert et nous fatigue, nous lie à nos semblables, nous imprègne d'eux, nous édifie sur leur degré de misanthropie, de sociabilité et même de soins corporels. Moyen rapide de transport, lien de contact, wagon chauffé, il est le tumultueux refuge de silence. Personne ne parle plus en métro, personne n'aime plus l'échange, à tue-tête des paroles inconsidérées. »

"No, it's not very agreeable in the métro. But it is our sole resource. It is everywhere, it serves and exhausts us, binds us to our fellow-humans and steeps us in them, educates us about the extent of their misanthropy, sociability and even state of hygiene. A means of rapid transport, a place of contact, a heated railway-coach, it is the tumultuous refuge of silence. No one any longer speaks in the métro, no one any longer loves the exchange of ill-considered words yelled at the top of one's voice."

»Nein, schön ist es nicht in der Metro. Aber sie ist alles, was wir haben. Sie ist allgegenwärtig, sie dient und ermüdet uns, verbindet uns mit unseresgleichen, erfüllt uns mit ihnen, unterweist uns über ihren Grad der Misanthropie, der Geselligkeit und selbst der Körperpflege. Sie ist ein schnelles Transportmittel, eine Verbindungslinie, beheizter Zug, sie ist ein turbulenter Ort der Stille. Niemand spricht mehr in der Metro, niemand mag es mehr, wenn man sich lauthals unbedachte Dinge zuruft.«

COLETTE, *PARIS DE MA FENÊTRE*, 1944

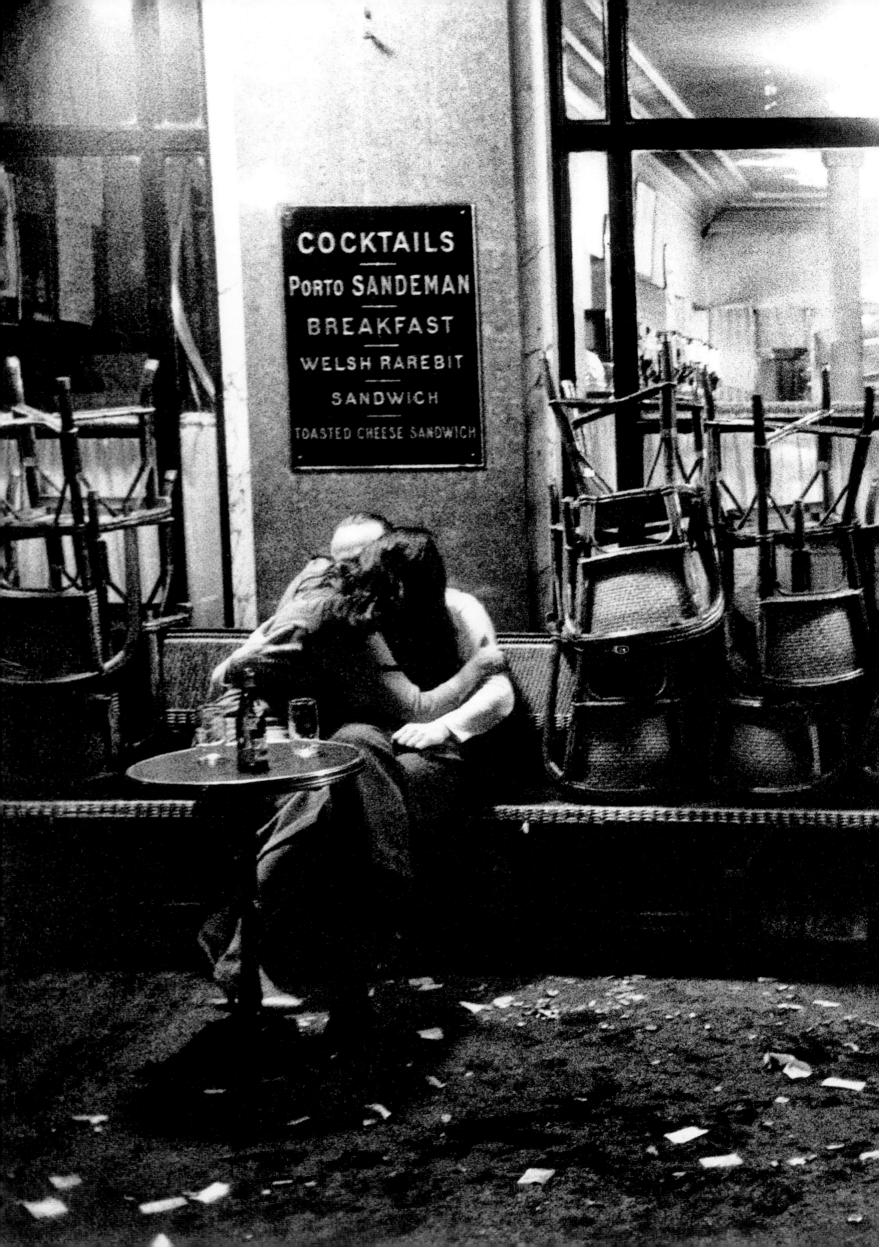

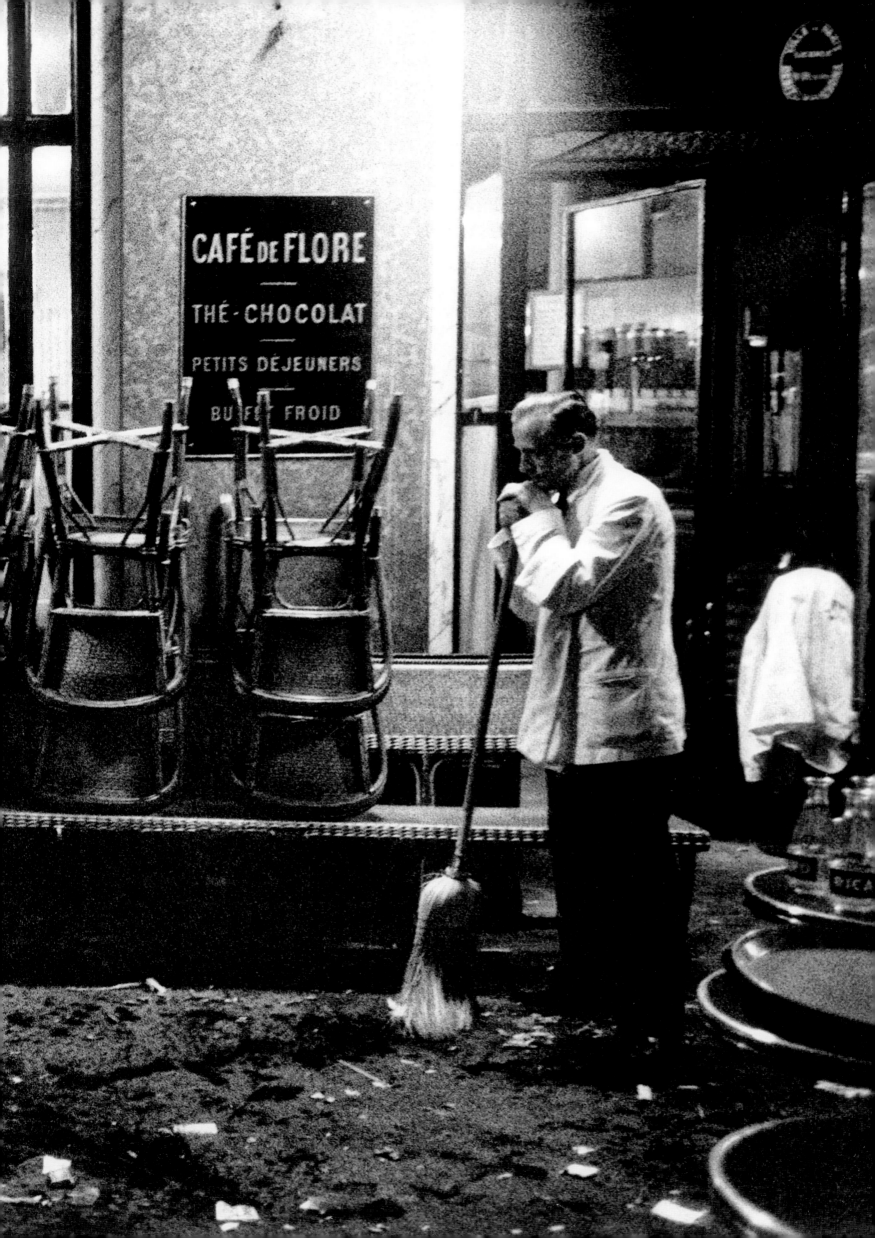

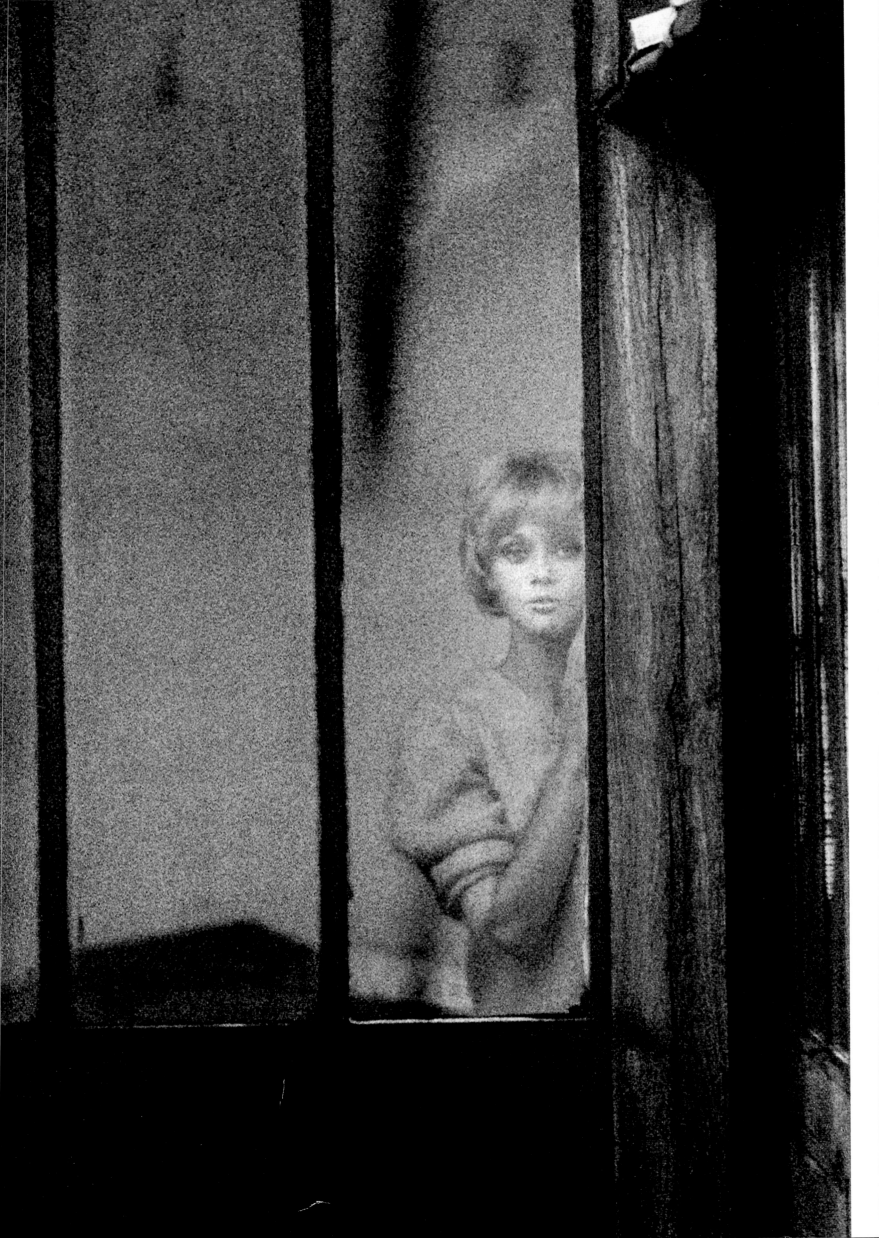

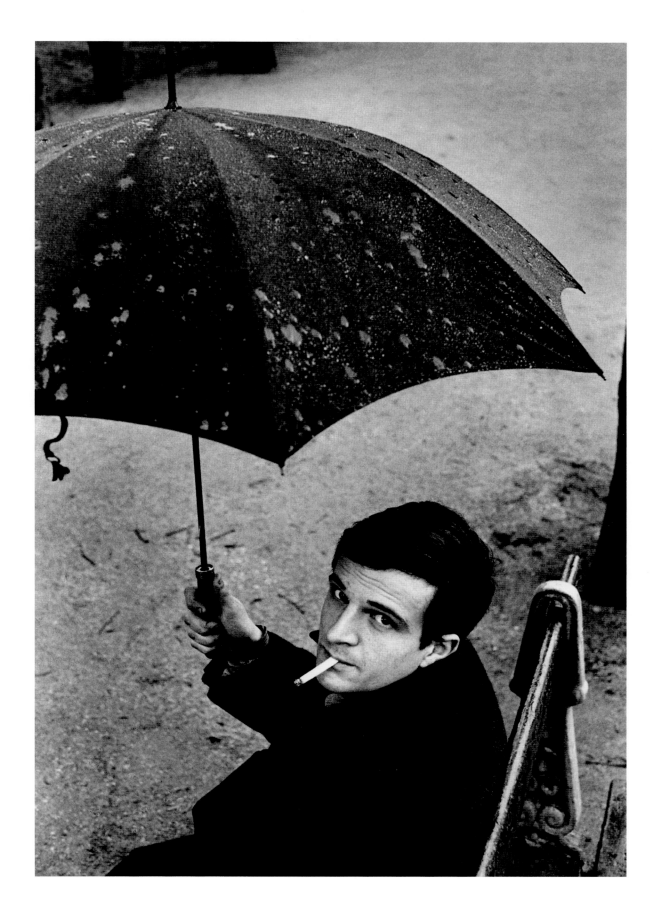

↑

oup Sieff

Paris, 1959. Jeune mannequin allemand 'equel le photographe travailla souvent le magazine Jardin des Modes.

Paris, 1959. Ina was a young German el with whom the photographer often ed at the magazine Jardin des Modes.

Paris, 1959. Ein junges deutsches equin, mit dem der Fotograf häufig für Magazin Jardin des Modes *zusammen- ete.*

Jeanloup Sieff

*François Truffaut, Paris, 1959.
Extrait du reportage sur la Nouvelle Vague.
François Truffaut venait de réaliser son film* Les 400 Coups, *et Sieff fit cette image au cours d'une promenade sous la pluie aux Champs-Élysées.*

*François Truffaut, Paris, 1959.
An excerpt from Nouvelle Vague feature.
François Truffaut had just completed his film* The 400 Blows *and Sieff took this picture in the rain whilst walking with him on the Champs-Élysées.*

*François Truffaut, Paris, 1959.
Aus der Reportage über die Nouvelle Vague.
François Truffaut hatte gerade seinen Film* Sie küssten und sie schlugen ihn *gedreht.
Das Bild entstand bei einem Regenspazier- gang auf den Champs-Élysées.*

p. 426/427
Dennis Stock

Au Café de Flore, 1958. Saint-Germain- des-Prés (6ᵉ arr.) : «On ferme!»

At the Café de Flore, 1958. Saint-Germain- des-Prés (6th arr.): "We're closed!"

Im Café de Flore, 1958. Saint-Germain-des- Prés (6. Arrondissement): »Wir schließen!«

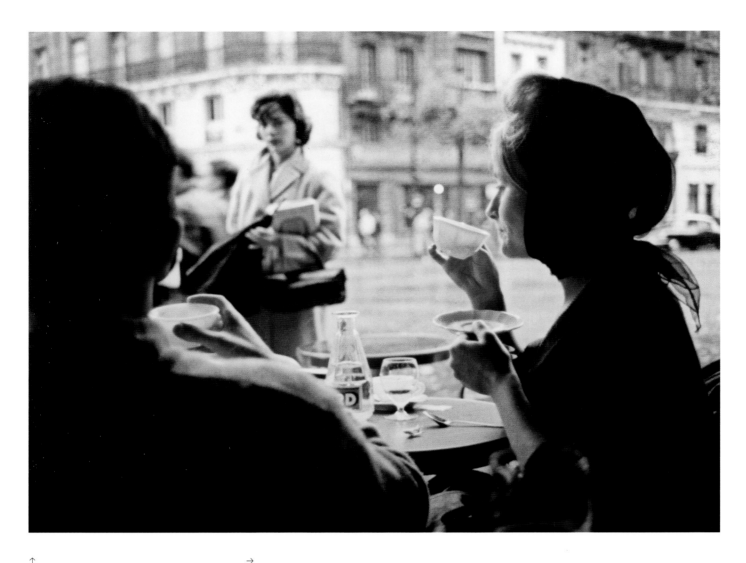

↑

Peter Cornelius

Angle boulevard Saint-Germain et rue de l'Ancienne-Comédie (6ᵉ arr.), 1956–1960.

The corner of Boulevard Saint-Germain and Rue de l'Ancienne-Comédie (6th arr.), 1956/1960.

Ecke Boulevard Saint-Germain und Rue de l'Ancienne-Comédie (6. Arrondissement), 1956/1960.

→

Peter Cornelius

Boulevard Saint-Michel (5ᵉ arr.). Située sur cet axe principal du quartier Latin, la librairie des Presses universitaires de France a longtemps été l'un des hauts lieux fréquentés par les étudiants et les intellectuels. Établissement aujourd'hui disparu, 1956–1960.

Boulevard Saint-Michel (5th arr.). On this main thoroughfare of the Latin Quarter, the Presses Universitaires de France bookshop was for many years a favourite haunt of students and intellectuals. The shop closed some years ago, 1956/1960.

Am Boulevard Saint-Michel (5. Arrondissement). An der Hauptachse des Quartier Latin gelegen, war die Buchhandlung der Presses Universitaires de France lange Zeit eine der von Studenten und Intellektuellen am meisten frequentierten Einrichtungen. Das Geschäft gibt es heute nicht mehr, 1956/1960.

« *Il n'y a plus d'après*
À Saint-Germain-des-Prés
Plus d'après-demain
Plus d'après-midi
Il n'y a qu'aujourd'hui
Quand je te reverrai
À Saint-Germain-des-Prés. »

"*There's nothing more than today*
At Saint-Germain-des-Prés
No afterwards,
No afternoon,
no day-after,
but only today
When I'll see you again
at Saint-Germain-des-Prés."

» *Es gibt kein Nachher,*
In Saint-Germain-des-Prés,
Kein Übermorgen,
Kein Nachmittag,
Es gibt nur heute,
Wenn ich dich wiedersehe
In Saint-Germain-des-Prés. «

JULIETTE GRÉCO,
IL N'Y A PLUS D'APRÈS, 1960

Il n'y a plus d'après, *Juliette Gréco, 1960*

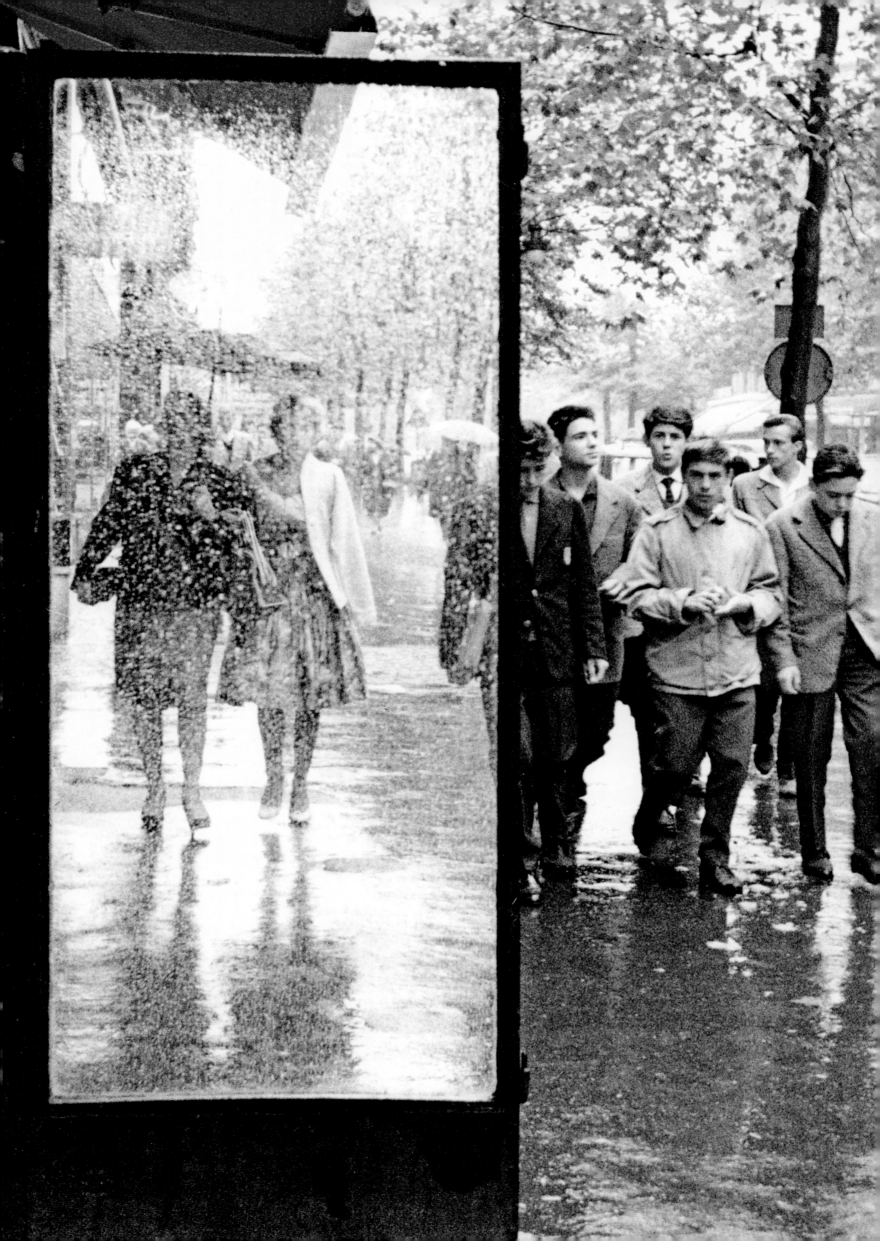

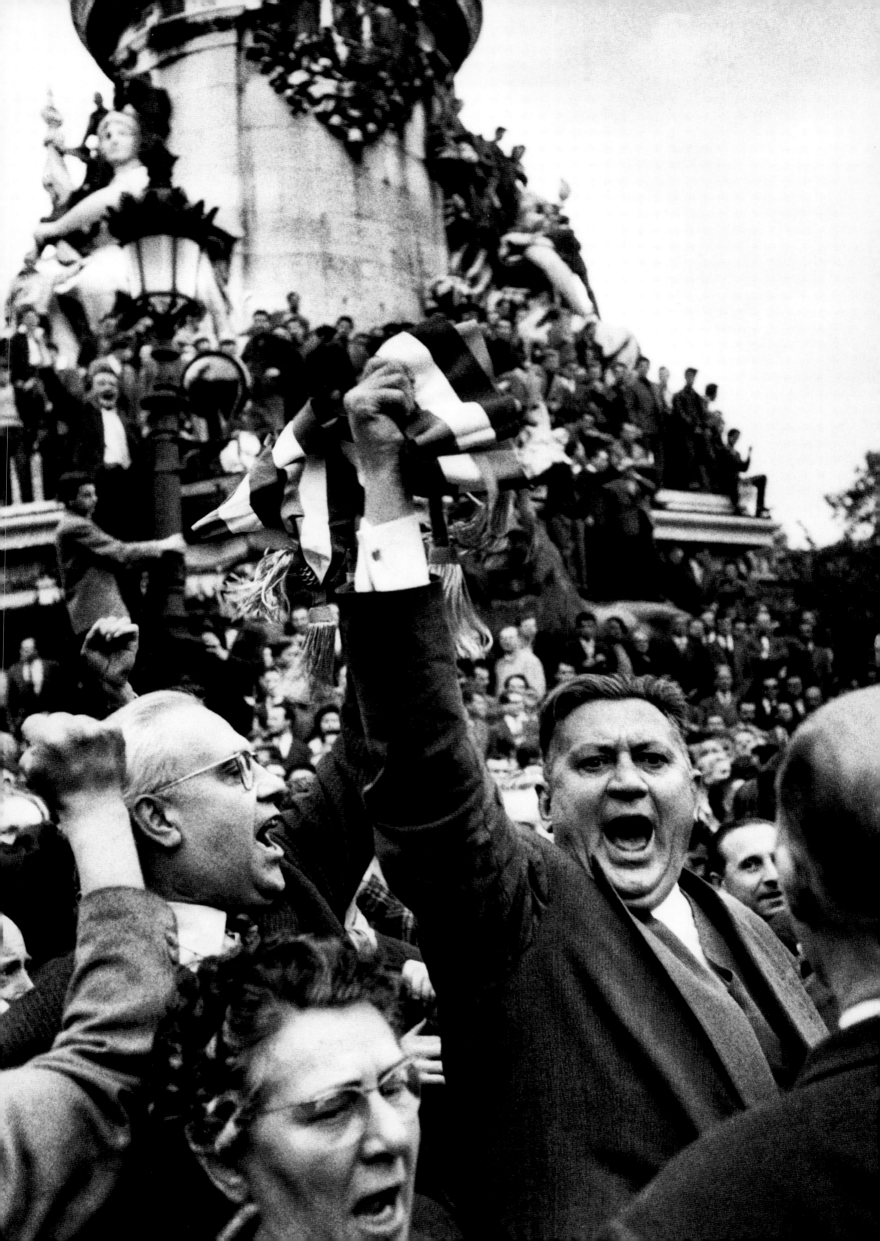

i Cartier-Bresson

festation, place de la République, 1958.

onstration, Place de la République, 1958.

onstration, Place de la République, 1958.

.

néral de Gaulle dévoile à la tribune,
ée place de la République, les grandes
s du nouveau texte de la constitution,
tembre 1958.

his rostrum on Place de la République,
ral de Gaulle presents the outlines of the
constitution, 4 September 1958.

ral de Gaulle erläutert von der Tribüne
er Place de la République aus die Grund-
der neuen Verfassung, 4. September 1958.

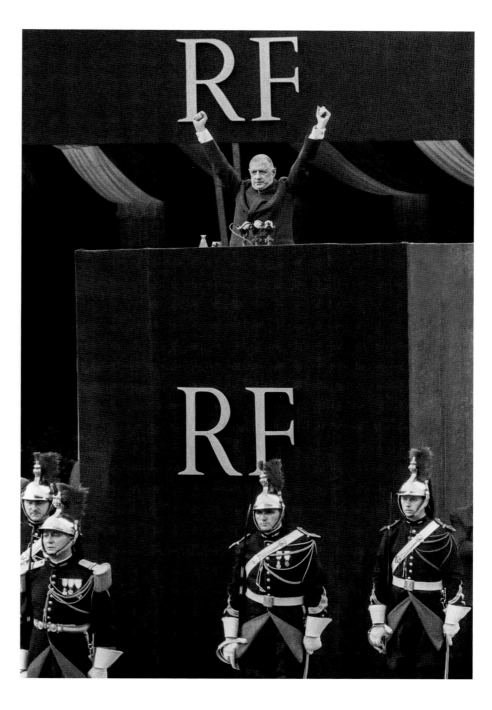

←

Anon.

Le 29 mai, jour où le général de Gaulle est
appelé à prendre les rênes de l'État par le
président René Coty après le soulèvement
d'Alger le 13 mai, une foule énorme de
manifestants opposés à cette prise de pouvoir
défile de la place de la Nation à celle de la
République, 1958.

On 29 May, when General de Gaulle is asked
to take up the reins of state by President
René Coty after the uprising in Algiers on
13 May, a huge crowd of demonstrators
opposing his assumption of power marched
from Place de la Nation to Place de la
République, 1958.

Am 29. Mai, dem Tag, an dem General de
Gaulle nach dem Aufstand von Algier am
13. Mai von Präsident René Coty mit der
Führung der Staatsgeschäfte betraut wurde,
marschierte ein riesiger Demonstrationszug
aus Protest gegen diese Machtübernahme
von der Place de la Nation zur Place de la
République, 1958.

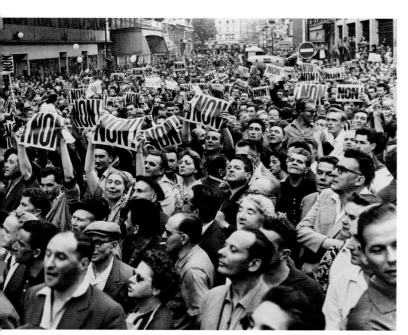

#5

Paris aujourd'hui
1959–2011

*« Si tu as eu la chance d'avoir vécu jeune homme à Paris, où que tu
ailles pour le reste de ta vie, ça te reste, car Paris est une fête. »*
ERNEST HEMINGWAY, *PARIS EST UNE FÊTE,* 1964

Si ces Trente Glorieuses sont des années de prospérité, elles ne
sont toutefois pas exemptes d'orages. Le problème algérien, qui, en
quelque sorte, a contribué au retour du général de Gaulle aux affaires,
reste un point noir pour la Ve République. La guerre d'Algérie, de
plus en plus violente, crée des tensions dans la population entre par-
tisans de l'Algérie française et partisans de l'indépendance. Attentats
et manifestations durement réprimées par la police marquent cette
époque. La signature des accords d'Évian en 1962 va mettre fin à
cette guerre et entraîne un retour au calme des esprits.

Retour au calme qui sera bref, mais qui marque, en quelque
sorte, la fin des Trente Glorieuses. « Quand la France s'ennuie »,
titrait dans un article qui fera date Pierre Viansson-Ponté dans
le *Monde* du 15 mars 1968. Éditorial quasi prophétique qui décrit
l'ennui de la vie publique quelque peu assoupie par une télévision
délétère, omniprésente dans les foyers et étroitement contrôlée
par le ministère de l'Information. Cependant une certaine frange
de l'opinion n'est pas totalement atone. La guerre du Vietnam qui
s'intensifie en 1968 entraîne à gauche de nombreux meetings et
manifestations pour la paix.

C'est d'ailleurs pour protester contre l'arrestation de
quelques-uns de leurs camarades, qui manifestaient contre cette
guerre, que se crée à l'université de Nanterre le « Mouvement du
22 mars », dirigé par un certain Daniel Cohn-Bendit, qui décide
d'occuper une partie des locaux. Cette agitation va se poursuivre
tout au long du mois d'avril. La décision de fermer la faculté
le 2 mai va mettre le feu aux poudres. Le lendemain, plusieurs
centaines d'étudiants se rendent dans la cour de la Sorbonne en
soutien à leurs camarades de Nanterre. La police intervient, fait
évacuer les lieux sans ménagements et procède à 500 arrestations
musclées dans le quartier Saint-Michel. C'est aux cris de « Libérez
nos camarades » qu'à partir du 6 mai, jour après jour, de violentes
manifestations avec construction de barricades et heurts violents
avec les forces de l'ordre, vont se dérouler à Paris.

En réaction aux brutalités policières renouvelées, les syndi-
cats lancent à leur tour un ordre de grève générale pour le 13 mai,
journée qui verra, de la République à Denfert-Rochereau, un défilé
monstre de près de 800 000 personnes. Dès le lendemain, les occu-
pations d'usines se multiplient dans toute la France sous la pression
de la base qui déborde ses leaders. La grève ne cesse alors de
s'étendre : deux millions de grévistes le 18 mai, dix millions
le 21 mai. Paris et la France entière sont bloqués : il n'y a plus de
transports, plus de courrier, les ordures ne sont plus ramassées.

Les grands magasins ferment, l'Opéra lui-même est en grève, l'es-
sence manque. C'est un gouvernement acculé dans une impasse, au
bord de l'explosion, qui finit par céder et signer les accords de Gre-
nelle à la fin du mois de mai. En dépit d'acquis évidents – hausse
des salaires de 10 pour cent, 4e semaine de congés payés, respect
des droits syndicaux, hausse du SMIG et limitation à 39 heures de
la durée hebdomadaire du travail –, ces accords sont mal accueillis
par la base qui va parfois poursuivre le mouvement jusqu'aux pre-
miers jours de juin.

Le 30 mai marque cependant un retournement de la situation :
une énorme manifestation de soutien au général de Gaulle rassemble
près d'un million de personnes qui remontent les Champs-Élysées.
La France profonde et possédante, apeurée par ces prémices d'une
révolution, respire. De Gaulle dissout l'Assemblée nationale le
même jour. Le travail reprend cahin-caha. Paris nettoie ses rues.
Les élections de juin 1968 amènent au palais Bourbon, avec une
majorité écrasante, une Chambre « bleu horizon ». Un phénomène
identique à celui qui avait suivi la chute de la Commune en mai
1871. Si le chef de l'État sort triomphant de l'épreuve, ce n'est en
réalité qu'un sursis. Son prestige et son autorité sont atteints.
Le 27 avril 1969, il décide un référendum sur la régionalisation
qui est repoussée par 53 pour cent des électeurs. De Gaulle quitte
immédiatement le pouvoir. Georges Pompidou, élu en mai 1969, le
remplace à l'Élysée. Paris va vivre une toute autre période.

Mais l'agitation lycéenne et estudiantine n'en continue pas
moins avec des mouvements de grève : en 1971, et surtout en mars
et avril 1973, où d'énormes manifestations se multiplient pour
protester contre la loi Debré d'aide à l'enseignement privé. La foule
envahit également les Champs-Élysées en novembre 1979 mais,
cette fois, pour rendre hommage au général de Gaulle décédé le
9 du mois. La place de l'Étoile débaptisée portera désormais son
nom. En 1971 les pavillons Baltard composant le site des Halles de
Paris, abattus en dépit de nombreuses protestations françaises et
internationales. Un seul pavillon sera épargné et réinstallé à Nogent-
sur-Marne, sauvant ainsi un exemple de cette belle architecture
métallique du milieu du XIXe siècle. Disparaissent également la
prison de la Roquette construite en 1831, caractéristique par son
harmonieuse architecture hexagonale, ou encore, après 61 années
d'existence, le Gaumont Palace, le plus grand cinéma de la capitale
qui fera place à un hôtel et à un centre commercial. Par ailleurs,
en avril 1973, le dernier tronçon du Boulevard périphérique qui,
avec ses 37 kilomètres, est l'autoroute la plus chargée du pays, est

←
Anon.

*Le président français Charles de Gaulle
et le chancelier allemand Konrad
Adenauer lors de la signature du Traité
sur la coopération franco-allemande
(traité de l'Élysée), 22 janvier 1963.*

*French President Charles de Gaulle
and the German Chancellor Konrad
Adenauer signing the Treaty of
Franco-German Friendship (Élysée
Treaty), 22 January 1963.*

*Der französische Präsident Charles de
Gaulle und der deutsche Bundeskanzler
Konrad Adenauer bei der Unterzeich-
nung des deutsch-französischen Freund-
schaftsabkommens (Élysée-Vertrag),
22. Januar 1963.*

inauguré. En septembre, la tour Montparnasse avec ses 58 étages et ses 209 mètres de hauteur fait son apparition dans le panorama parisien.

Le décès de Georges Pompidou, le 2 avril 1974, va également mettre un frein aux projets urbanistiques d'un président désireux «d'adapter la ville à l'automobile» en créant des autoroutes intra-muros. Le 19 mai, Valéry Giscard d'Estaing est élu président de la République. C'est Jacques-Henri Lartigue qui réalisera, dans la cour de l'Élysée, le portrait officiel du nouvel élu. Sous cette présidence, l'expansionnisme pompidolien va prendre fin et l'aménagement de Paris va être sérieusement modifié. Si le Centre Pompidou va s'achever, «le temps du béton à n'importe quel prix» est passé. La venue au pouvoir de Giscard d'Estaing marque cependant le point de départ de quelques grands projets architec-turaux. L'ancienne gare d'Orsay qui devait abriter un centre com-mercial international, va être totalement restaurée pour devenir le grand musée du IXXe siècle. Le parc de la Villette va être réor-donné et la Géode – trop moderne pour le président – sera dissi-mulée à l'intérieur de la Cité des sciences et de l'industrie. Le projet de construction de l'Institut du monde arabe proposé par Jean Nouvel est également annoncé. Le 28 mai 1975 le gouvernement décide de modifier le statut de Paris, qui compte désormais plus de deux millions d'habitants, et annonce qu'un maire de plein exercice sera élu à la suite des élections municipales. Le dernier maire de Paris, Jules Ferry, avait quitté son poste en 1871! Après la Com-mune, la IIIe République avait en effet préféré confier la gestion de la ville au préfet de la Seine nommé par le gouvernement.

Le premier maire, Jacques Chirac, sera élu le 25 mai 1977, l'année même de l'inauguration du Centre Pompidou, conçu par les architectes Renzo Piano et Richard Rogers. Cet ouvrage qui réunit un musée d'Art moderne, une vaste bibliothèque et l'Institut de recherche de coordination acoustique/musique (IRCAM), suscite bien des controverses et soulève une campagne de protestations contre ce que les opposants appellent avec mépris «la raffinerie». Cela n'empêche pas cette belle architecture tubulaire et baroque, de métal et de verre, de connaître un succès de curiosité immédiat, puisque deux années plus tard, plus de 14 millions de visiteurs auront investi le Centre.

Les années soixante-dix sont par ailleurs marquées culturelle-ment par toute une série de faits qui marquent la fin d'une époque. Au music-hall, sur les scènes de l'Olympia ou de Bobino, aux côtés des monstres de la scène toujours présents, comme Trenet,

Aznavour, Bécaud, Tino Rossi, Brassens, Léo Ferré, de nouveaux noms s'imposent: Jacques Dutronc, Antoine, Johnny Halliday, Nougaro, Gainsbourg, Polnareff, Moustaki, Sardou, Souchon… Jim Morrison, du groupe des Doors, décédé à Paris le 3 juillet 1971, est inhumé au Père-Lachaise où sa tombe est devenue depuis un véritable lieu de pèlerinage. La musique disco fait des ravages dans les discothèques, l'opéra rock *Starmania* de Michel Berger et Luc Plamondon enflamme les foules. Dans le monde littéraire, André Malraux disparaît en 1976. Un hommage solennel lui est rendu dans la Cour carrée du Louvre. Jacques Prévert, le plus parisien des poètes, décède l'année suivante. En 1980, c'est une foule de plus de 20 000 personnes qui assiste au cimetière du Montparnasse, derrière Simone de Beauvoir, aux funérailles de Jean-Paul Sartre, l'un des plus grands intellectuels du siècle.

Si l'année 1981 débute par de violentes chutes de neige entraînant coupures de courant et blocage du trafic à Paris, le 10 mai voit la prise du pouvoir par les socialistes dont le slogan est «changer la vie». François Mitterrand, premier président de gauche de la Ve République, va débuter son septennat par un geste symbolique en se rendant à pied au Panthéon déposer des roses sur les tombes de Jean Jaurès, Jean Moulin et Victor Schœlcher. Dans la foulée, la gauche remporte les élections législatives et va imposer, très rapidement, un certain nombre de mesures: abolition de la peine de mort, libération des radios libres locales et surtout, ce qui va provoquer une certaine panique à la Bourse, la nationalisation d'un certain nombre de banques et de groupes industriels, ainsi que l'institution d'un impôt sur la fortune. Décisions suivies, dès le début de 1982, de mesures sociales: semaine de 39 heures, 5e semaine de congés payés, retraite à 60 ans et contrôle du prix des loyers. Si Jack Lang institue la première fête de la Musique qui remporte un succès populaire évident à Paris et sera reprise dans de nombreux pays, le mécontentement est latent devant l'inflation galopante et la poli-tique de rigueur adoptée en 1983 (taxe sur les carburants et hausses des impôts). En mars, la droite remporte les élections municipales et, à Paris, la liste de Jacques Chirac remporte les 20 mairies d'arron-dissements. Paris cristallise un peu l'opinion nationale, et réagit vivement et socialement à l'évolution de la situation. Les rues de la capitale vont connaître des moments enfiévrés où la population va descendre dans la rue: grève des étudiants et enseignants contre la loi Savary en 1984, puis contre la loi Devaquet.

Du point de vue architectural, François Mitterrand inaugure en 1986 le musée d'Orsay, l'Institut du monde arabe en 1987 et

définit le but du complexe de la Villette pour en faire un grand centre culturel parisien. L'intervention personnelle de François Mitterrand sera plus évidente dans les grands chantiers qui vont suivre. Premier d'entre eux, le chantier du Grand Louvre : le ministère des Finances qui occupait une aile du palais est prié de déménager. Ce dégagement, les travaux de restauration et de réorganisation qui suivront, vont permettre de faire du Louvre le plus grand musée du monde. Pour compléter la transformation de ce vaste complexe, le président opte en 1984 pour la construction dans la cour du Louvre d'une pyramide de verre conçue par l'architecte Ieoh Ming Pei destinée à signaler, au centre de la cour Napoléon, l'entrée principale du musée et à constituer un véritable puits de lumière.

Ce projet est vécu par beaucoup comme une atteinte à l'histoire de Paris et par d'autres comme une réussite architecturale innovante. La construction de cette pyramide et la réorganisation des espaces du Louvre entraîneront de vastes travaux souterrains permettant d'effectuer des fouilles précieuses. Elles mettront à jour des trésors archéologiques uniques comme l'atelier de Bernard Palissy lui-même, mais aussi la base du donjon, des tours et des courtines du château du Moyen Âge, et jusqu'à un casque ayant appartenu au roi Charles VI ! La Pyramide sera inaugurée le 4 mars 1988 et le Grand Louvre ouvrira ses portes le 18 novembre 1993. Aujourd'hui, il accueille annuellement près de 9 millions de visiteurs. La construction de l'Opéra Bastille sera l'un des principaux projets culturel du septennat. Après maintes palabres sur le choix du site, l'Élysée choisit celui de la Bastille, sur l'emplacement de l'ancienne gare. Après la réélection de François Mitterrand, en mai 1988, entrainant dans la foulée la victoire de la gauche aux élections législatives des 5 et 12 juin, plusieurs édifices vont successivement être inaugurés: L'Opéra Bastille sera inauguré le 13 juillet 1989. Deux jours plus tard, à l'ouest cette fois, François Mitterrand inaugure, à l'occasion du sommet du G7, la Grande Arche dont la beauté architecturale, due à l'architecte Otto von Spreckelsen, donne au quartier d'affaires de la Défense un prestige évident. Ce bâtiment de 110 mètres de haut, situé dans la perspective des Champs-Élysées, illustre l'inéluctable marche vers l'ouest que connaît depuis toujours la capitale. Autre grand chantier mis en œuvre dès 1991 et particulièrement controversé : celui de la Bibliothèque nationale de France de l'architecte Dominique Perrault. S'élevant dans l'est parisien face à Bercy, les quatre tours en verre de 56 étages en forme de livres ouverts qui forment le bâtiment auront connues maintes péripéties avant d'être enfin fonctionnelles. Cette Très Grande Bibliothèque

conçue pour contenir 11 millions d'ouvrages, classés dans 400 kilomètres de rayonnages, est une réalisation qui, aujourd'hui encore, ne rallie pas tous les suffrages.

En dehors de ces grands travaux, les années quatre-vingt vont connaître d'autres événements culturels d'importances diverses : la réouverture en 1984 du musée de l'Orangerie construit en 1852, qui va permettre de redécouvrir en pleine lumière les *Nymphéas* de Monet, ou l'ouverture, en 1985, du musée national Picasso dans un somptueux hôtel du XVIIᵉ siècle installé en plein quartier du Marais. C'est l'année même où Christo et Jeanne-Claude emballent le pont Neuf dans 40 000 m² de toile polyamide dorée, une œuvre « éphémère » qui attire des milliers de spectateurs. C'est également en 1986 que naît une très violente polémique hostile à l'installation des *Colonnes* de Buren dans la cour du Palais-Royal, qui seront cependant inaugurées le 30 juin. Les fêtes du centenaire de la Révolution française vont être grandioses, avec un énorme défilé-spectacle organisé par Jean-Paul Goude sur les Champs-Élysées. Une parade qui attirera près d'un million de spectateurs.

La circulation reste un problème constant pour les Parisiens qui voient disparaître avec la 2 CV (la « deudeuche ») l'une des voitures mythiques des Trente Glorieuses. Un bastion ouvrier, les usines Renault de Billancourt, ferme également ses portes le 31 mars 1992. Ce qui ne fait qu'affecter davantage le marché du travail qui affiche désormais plus de trois millions de chômeurs. Après les élections législatives des 21 et 28 mars 1993 où la gauche subit une déroute, une seconde cohabitation débute. La décision prise par Édouard Balladur, Premier ministre, d'instaurer un « Contrat d'insertion professionnelle » (CIP), entraîne une véritable révolte estudiantine. Pendant près de trois mois, des manifestations, parfois violentes, sillonnent les rues de la capitale et d'autres villes de province avant que, le projet ne soit retiré. En mai 1995, Jacques Chirac réélu et Alain Juppé nommé Premier ministre, s'engagent dans des réformes rigoureuses l, à leur tour, qui entraînent en novembre et décembre l'une des plus longues grèves largement soutenue par l'opinion publique.

Le 8 janvier 1996, François Mitterrand décède. La foule, malgré la pluie, envahit le soir la place de la Bastille pour rendre un dernier hommage à celui qu'elle appelait familièrement « Tonton ». Celui-ci sera inhumé – à sa demande – sur ses terres de Jarnac alors que peu après, les cendres d'André Malraux seront transférées au Panthéon. Dans cette même année, l'une des plus chaudes du point de vue climatique, un nouveau pont est lancé sur la Seine.

→

Henri Cartier-Bresson

Alberto Giacometti. Jour de pluie rue d'Alésia (14ᵉ arr.), 1961.

Alberto Giacometti on a rainy day in Rue d'Alésia (14th arr.), 1961.

Alberto Giacometti. Regentag in der Rue d'Alésia (14. Arrondissement), 1961.

p. 440/441
René Maltête

Rue Ortolan, vers 1960.

Rue Ortolan, circa 1960.

Rue Ortolan, um 1960.

Le pont Charles-de-Gaulle qui double le pont d'Austerlitz en reliant en quelque sorte les gares d'Austerlitz et de Lyon. Lancement qui, quelques années plus tard, en octobre 2006, sera suivi par celui de la passerelle Simone-de-Beauvoir, reliant le quartier Tolbiac au parc de Bercy, devenant ainsi le 36ᵉ pont de Paris.

Dans un tout autre domaine, aux portes de Paris, le stade de France à l'élégante forme elliptique et à la visibilité parfaite offre ses 80 000 places aux amoureux du sport. Présage peut-être à la victoire de l'équipe de France qui, en finale de la Coupe du monde 1998, bat le Brésil 3–0. Un demi-million de Parisiens et de banlieusards se rassemblent spontanément sur les Champs-Élysées pour fêter la réussite de la bande à Zidane et à Deschamps.

En mars 2001, bouleversement à la mairie de Paris : le socialiste Bertrand Delanoë est élu. Le changement de cap est sensible dans la capitale. Du point de vue sociétal, la ville lance l'opération Paris Plages sur les 3,5 km de la voie sur berge, interdite aux automobiles pendant quatre semaines. Les Parisiens découvrent ainsi un véritable lieu de villégiature, une véritable plage de sable, avec parasols, jeux divers, buvettes, palmiers. Le succès est immédiat et perdure encore aujourd'hui en s'étendant également au bassin de la Villette avec des activités nautiques.

Si Paris est assommé par la canicule qui sévit en août 2003 où, pendant une dizaine de jours, la température ne descend pas au-dessous de 35 °C, la capitale connaît également quelques moments politiquement chauds comme ceaux qu'entraîne le «Contrat première embauche» (CPE), proposé en 2006 par le Premier ministre Dominique de Villepin, projet qui embrase à son tour les rues de Paris et des grandes villes avant d'être retiré. C'est en cette année mouvementée qu'est inauguré le 20 juin, un nouveau musée sur le quai Branly, le musée des Arts premiers, conçu par l'architecte Jean Nouvel et dont Jacques Chirac est l'un des initiateurs. Un bâtiment étonnant qui conjugue esthétique et ethnologie, abrite des collections méconnues (comptant au total plus de 300 000 objets) et s'ancre dans un jardin dessiné par Gilles Clément.

Depuis Haussmann, Paris reste une ville en perpétuelle transformation. Une ville où les problèmes majeurs récurrents restent le logement et les déplacements. Un effort est cependant sensible dans ce domaine avec la construction de quatre lignes de RER auxquelles s'ajoutent les lignes Meteor et Éole. L'ensemble fait ainsi de la station Châtelet – les Halles la plus grande gare souterraine du monde, qui voit défiler quotidiennement plus de 800 000 voyageurs. Une ligne de tramway qui longe le tronçon sud des boulevards des

Maréchaux et devrait se poursuivre dans l'est parisien est également construite.

Un des aspects positifs de la transformation de la ville est la création de nouveaux espaces verts sur des terrains voués à la démolition comme les jardins de la Roquette sur l'emplacement de la prison du même nom (hélas abattue en 1977), le parc de Belleville (1988) qui ne laisse qu'un lointain souvenir du village éponyme ou encore sur les terrains abandonnés par l'industrie comme les parcs Georges-Brassens et André-Citroën, le parc de Bercy (1989) installé sur le territoire des anciens entrepôts ou celui, nous l'avons vu, du parc de la Villette en lieu et place des anciens abattoirs. Notons également la belle réussite, en 1993, qu'est la Coulée verte, une promenade plantée de 4,5 kilomètres qui occupe les voies ferrées de l'ex-chemin de fer de la Bastille et du viaduc Daumesnil, pour atteindre à l'est le bois de Vincennes.

Actuellement, architectes, urbanistes et politiques se penchent sur la vie dans la capitale en 2020. Paris, qui comptait 2 160 000 habitants en 2006, a stoppé son hémorragie et, bien au contraire, voit son nombre augmenter régulièrement. Le Paris haussmannien et le Paris de la Belle Époque n'ont certes rien à voir avec le Paris des années cinquante et soixante, dont les excès ont fort heureusement été freinés à temps. Le Paris d'aujourd'hui et celui de demain continuent leur mutation en tentant de trouver un juste équilibre entre le plus grand respect de l'existant et la dynamique d'une grande ville vivante, comme l'exprime Christian de Portzamparc : «Alors que dans les musées et les bibliothèques, nous conservons le passé – l'Histoire, archivée, embaumée –, dans la ville, le passé devient chaque jour à nouveau notre présent, vivant, naturel, "moderne", toutes les époques se mêlant aux créations nouvelles dans un recyclage constant.»

C'est un peu le but de cet ouvrage : mêler l'hier et l'aujourd'hui, le monumental et le quotidien, les choses et les gens pour raconter par l'image, l'histoire d'une ville qui a eu la grande chance de voir naître la photographie. Ce «piège à lumière» grâce auquel des millions de photographies, saisies au fil du temps, constituent les ressorts essentiels d'une grande comédie humaine qu'aucun écrivain n'aurait pu dépeindre. «Ce ne sont pas les sociologues qui pénètrent les choses, a dit Brassaï, mais les photographes qui sont des observateurs au cœur même de notre temps.» Et ce sont eux qui témoignent, au jour le jour, de la vitalité d'une ville qui, devant les pires vicissitudes, a toujours su faire face, justifiant ainsi sa fière devise : «Fluctuat nec mergitur».

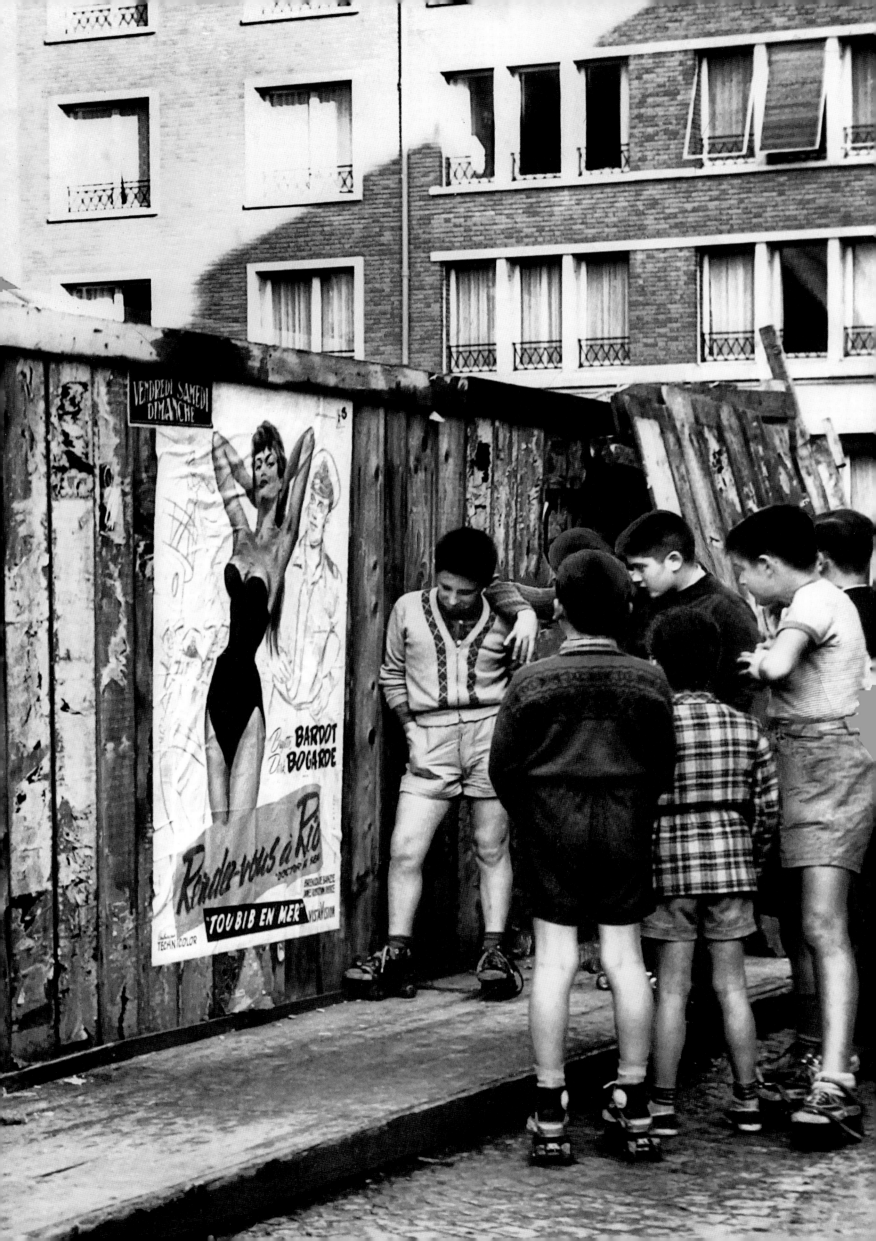

#5

Paris today
1959–2011

"If you are lucky enough to have lived in Paris as a young man, then wherever you go for the rest of your life, it stays with you, for Paris is a moveable feast."

ERNEST HEMINGWAY, *PARIS. A MOVEABLE FEAST,* **1964**

For all their prosperity, the "Trente Glorieuses" were not without tumult. Already part of the political situation that had, in a way, favoured the return to power of General de Gaulle, the war in Algeria continued to dog his young Fifth Republic, its increasing violence being mirrored in growing tension between upholders of French Algeria and supporters of independence back in metropolitan France. It was a period scarred by bombs and demonstrations. The Evian Agreements signed in 1962 brought the war in Algeria to an end and ushered in a period of greater calm.

The calm was short-lived. A prophetic and often-quoted article published by Pierre Viansson-Ponté in *Le Monde* on 15 March 1968 was titled "When France is Bored". This editorial described the tedium of public life, dulled by the presence of a monopolistic television organisation controlled by the Ministry of Information. Still, not everyone was lulled. The escalation of war in Vietnam sparked numerous protest rallies and peace demonstrations on the Left.

Indeed, it was to protest against the arrest of comrades at a demonstration against events in Indochina that the "22 March Movement" was created in Nanterre under the leadership of Daniel Cohn-Bendit, who decided on a sit-in. Their action continued throughout the month of April but the situation became explosive on 2 May, when the decision was taken to close the faculty. The next day, several hundred students gathered in the courtyard of the Sorbonne in support of their comrades in Nanterre. The police moved in and cleared the site with a heavy hand, making some 500 forcible arrests in the Saint-Michel quarter. Starting on 6 May, demonstrators took to the streets of Paris chanting "Free our comrades," building barricades and clashing with the police.

In protest against repeated police brutality, the unions followed suit and ordered a general strike on 13 May. On that day, a huge procession of some 800,000 people moved from Place de la République to Place Denfert-Rochereau. The next day, factories were occupied all around France as action by the rank and file outpaced union leaders. The movement continued to gain momentum: on 18 May there were two million strikers: on 21 May, ten million. Paris and the whole of France were paralysed: there was no transport, no mail and no refuse collection. The department stores closed, the Opéra itself was on strike, and petrol was in short supply. The government was on the ropes, on the verge of implosion. At the end of May it signed the Grenelle Accords, raising wages by 10 per cent, instituting a fourth week of paid

holidays, guaranteeing union rights, raising the minimum wage and establishing a 39-hour working week. Despite all these concessions, many were still dissatisfied and grassroots activity continued sporadically through to the first days of June.

However, the situation had begun to change on 30 May, when a huge demonstration on the Champs-Élysées united nearly a million supporters of General de Gaulle. After the fright provoked by these ripples of revolution, traditional and propertied France began to breathe a little easier. That same day de Gaulle dissolved the National Assembly. People gradually got back to work. Paris cleaned up its streets. The election held that June returned a massive "blue horizon" majority to the Palais Bourbon. Exactly the same phenomenon had followed the fall of the Commune in May 1871. But while the head of state seemed to have triumphed, his prestige and authority were seriously undermined. He was living on borrowed time. On 27 April 1969 the referendum he had ordered on regionalisation met with a negative vote of 53 per cent. De Gaulle stood down at once. After presidential elections held in May 1969, he was replaced by Georges Pompidou. Paris was about to enter a very different era.

But agitation continued in the schools and universities as well. There were strikes in 1971 and, above all, in March and April 1973, when huge demonstrations were organised against the Debré law in support of private education. In November 1979 the crowds were back on the Champs-Élysées, but this time to pay tribute to General de Gaulle, who had died on the 9th. Place de l'Étoile was renamed after the great man. In 1971 Baltard's steel and glass structures in Les Halles were knocked down in spite of strong protest both in France and abroad. Only one of the pavilions was saved: relocated east of Paris in Nogent-sur-Marne, it stands as an example of the handsome metal architecture produced in the mid-nineteenth century. Other architectural losses were the Roquette prison, built in 1831 and noteworthy for its harmonious hexagonal form, and, after 61 years of activity, the Gaumont Palace, in its day the capital's biggest cinema, which was replaced by a hotel and a shopping centre. In April 1973 the last section of the 37-kilometre-long Parisian ring road, the *boulevard périphérique*, was inaugurated, completing what is effectively the country's busiest motorway. In September of the same year, the Tour Montparnasse, all 58 storeys and 209 metres of it, became a feature of the Parisian skyline.

Another reason for the slow-down in urban development was the death of Georges Pompidou on 2 April 1974. This president

←
Hank Walker

Le président des États-Unis John F. Kennedy et son épouse Jacqueline en visite officielle à Paris sont ici reçus par le président de la République, Charles de Gaulle, juin 1961.

The president of the United States, John F. Kennedy, and his wife Jacqueline are received by President de Gaulle during their official visit to Paris. June 1961.

Der amerikanische Präsident John F. Kennedy und seine Frau Jacqueline werden bei ihrem Staatsbesuch in Paris vom französischen Staatspräsidenten Charles de Gaulle empfangen, Juni 1961.

who had sought to "adapt the city to the motorcar" by creating internal motorways was succeeded at the Élysée by Valéry Giscard d'Estaing, who won the election on 19 May. His official portrait was taken in the courtyard of the presidential palace by Jacques-Henri Lartigue. Under the new president, Pompidou's expansionist vision came to an end and the development of Paris was seriously modified. Work on the Centre Georges Pompidou was completed, certainly, but the days of "concrete, whatever the cost" were over. Giscard's presidency did also witness a number of major architectural projects (although his successor, François Mitterrand, would be more ambitious in this respect). The old Orsay train station, originally slated to become an international shopping centre, was restored and adapted to house a great museum of nineteenth-century art. The park at La Villette was landscaped and the Géode cinema – too modern to this president's taste – was hidden within the Cité des Sciences et de l' Industrie. Plans were approved for the Institut du Monde Arabe, to be built by Jean Nouvel. On 28 May 1975 the government modified the status of Paris, which now had a population of over two million: it was announced that the city would henceforth have a full-time mayor, to be elected after the municipal elections. In fact, the capital had had a mayor many years earlier: this was Jules Ferry, who stepped down in 1871, when the Third Republic decided that Paris would be ruled by the prefect for the département of Seine, who was appointed by the government.

The first mayor, Jacques Chirac, was elected on 25 May 1977. The same year saw the inauguration of the Centre Pompidou, designed by the architects Renzo Piano and Richard Rogers. This vast building housed a modern-art museum a huge library and was in charge of a centre for musical and acoustic research (IRCAM). Its construction was controversial, with many people protesting against what they contemptuously referred to as "the refinery". But this did not prevent this extravagant piece of architecture made of glass, metal and brightly coloured tubes from arousing massive curiosity and interest. Two years after its opening, the Centre had already received over 14 million visitors.

Culturally, the 1970s were marked by a series of events that seemed to betoken the end of an era. In popular music, while established stars like Trenet, Aznavour, Bécaud, Tino Rossi, Brassens and Léo Ferré continued to perform, younger artists were making a name for themselves, among them Jacques Dutronc, Antoine, Johnny Halliday, Nougaro, Gainsbourg, Polnareff, Moustaki, Sardou and Souchon. Jim Morrison, controversial lead singer of

the American group The Doors, died in Paris on 3 July 1971 and was buried in Père-Lachaise cemetery, where his tomb became a veritable pilgrimage site. Disco music was all the rage (not least in discothèques!) in the mid and late 1970s and *Starmania*, the rock opera by Michel Berger and Luc Plamondon, was a massive theatrical hit. In 1976 the literary world was plunged into mourning with the death of André Malraux, who received an official homage in the Louvre's Cour Carrée. Jacques Prévert, the most Parisian of poets, died the following year. In 1980, a crowd of over 20,000 accompanied Simone de Beauvoir as she mourned the death of Jean-Paul Sartre, one of the greatest intellectuals of the century.

The year 1981 began with violent snowstorms leading to power outages and traffic congestion. On 10 May François Mitterrand became the first left-wing president of the Fifth Republic as leader of the Socialist Party whose slogan promised to "change life". He began his mandate with a symbolic gesture, walking to the Panthéon and placing roses on the tombs of early socialist politician Jean Jaurès, French Resistance leader Jean Moulin and anti-slavery campaigner Victor Schœlcher. On the back of his victory, the Socialists won a sizeable parliamentary majority and proceeded to pass a number of measures, such as the abolition of the death penalty, the freeing up of the radio waves and, above all, to the consternation of the stock exchange, the nationalisation of a certain number of banks and industrial groups, and the institution of a wealth tax. These moves were followed in early 1982 by a whole raft of social measures: the institution of a 39-hour work week and a fifth week of paid holidays, the lowering of the retirement age to 60 and rent controls. The very active Minister of Culture, Jack Lang, introduced the Fête de la Musique, a popular celebration whose success in Paris would be copied in many other countries. However, rising inflation and the economic rigour forced on the government in 1983 (with fuel duties and higher taxes) stirred discontent. In March of that year the Right won the municipal elections, and in Paris Jacques Chirac's list won all 20 arrondissements. As ever, Paris tended to crystallise national opinion, reacting swiftly to developments. The streets of the capital were the scene of feverish activity: students and teachers protesting against the Savary educational reforms in 1984, and then against Devaquet's university reform in 1986.

As for new architecture, in 1986 François Mitterrand inaugurated the Musée d'Orsay, and in 1987 the Institut du Monde Arabe. He also outlined plans to turn the La Villette site into a big new cultural complex. As for François Mitterrand, his role became

«Je suis l'homme qui a accompagné Jacqueline Kennedy
à Paris et j'en suis ravi.»

"I am the man who accompanied Jacqueline Kennedy
to Paris, and I have enjoyed it."

»Ich bin der Mann, der Jacqueline Kennedy nach Paris
begleitete – und ich habe es genossen.«

JOHN F. KENNEDY, JUNE 1961

more pronounced with the projects that followed. First among these was the Grand Louvre. The Ministry of Finance, which occupied one wing of the palace, was told to move out so that the museum could reorganise and expand into the renovated building, becoming the biggest museum in the world. And, to complete this ambitious development, in 1984 the President chose the idea of a glass pyramid rising out of the Cour Napoléon, as put forward by architect Ieoh Ming Pei. This bold structure would serve as the main entrance and bring light to the underground floor below.

For many, the project constituted a violation of Parisian history; for others, it was a fine architectural innovation. Either way, the construction of this pyramid and the reorganisation of the Louvre's spaces involved huge amounts of underground excavation that proved rich in archaeological discoveries. Among the treasures brought to light was the workshop of the innovative Renaissance ceramist Bernard Palissy, a helmet once worn by King Charles VI, and, most spectacularly, the base of the keep, towers and curtain walls of the original medieval castle built by Philippe Auguste in the early thirteenth century. The Pyramid was inaugurated on 4 March 1988 and the Grand Louvre opened to the public on 18 November 1993. Until today, it has received some nine million visitors a year. The construction of a new opera house on Place de la Bastille was another major project of the first Mitterrand presidency. After much debate, the site chosen was that of the old Bastille railway station. The re-election of François Mitterrand in May 1988, consolidated by the victory of the Left in the legislative elections of 5 and 12 June, was followed by a series of inaugurations: The new opera building was inaugurated on 13 July 1989. Two days later, but this time in the west, Mitterrand inaugurated the Grande Arche on the occasion of the G7 summit. This handsome building 110 metres tall designed by Otto von Spreckelsen brought undeniable prestige to the towers of the La Défense business district around it and, standing along the axis that runs from the Louvre, through Place de la Concorde and up the Champs-Élysées, it illustrated the ineluctable westwards development that has always driven Paris. Another major project, on which work began in 1991, was especially controversial. This was the Bibliothèque nationale de France, designed by architect Dominique Perrault. Located, once again, at the eastern end of Paris, over the river from Bercy, its four 56-floor towers, each in the form of an open book, surrounding a sunken garden and the reading rooms, went through many ups and downs before they finally became functional. This "Très Grande Bibliothèque",

as it was originally known, was designed to hold eleven million volumes laid out over some 400 kilometres of shelving. Even today, the building remains controversial.

In addition to these grands projets, the 1980s witnessed a number of other cultural events of varying degrees of importance. In 1984 the reopening of the Orangerie museum, built in 1852, showed Monet's famous *Water Lilies* series in a brilliant new light. And, in 1985, the national Musée Picasso opened in a splendid seventeenth-century mansion in the Marais district. That same year, Christo and Jeanne-Claude wrapped the Pont Neuf, covering the city's oldest bridge with 40,000 square metres of golden-beige polyamide fabric. This ephemeral artwork drew thousands of visitors. There was also a violent controversy over the installation of *Columns*, a site-specific work of art created by Daniel Buren for the courtyard of the Palais-Royal in 1986, which was nevertheless inaugurated on 30 June. Grand festivities were organised to celebrate the bicentenary of the French Revolution, the highlight being a huge parade-cum-spectacle conceived by Jean-Paul Goude on the Champs-Élysées. This was watched by nearly a million spectators.

Traffic congestion remained an ever-present problem for the Parisians, while in 1990 they waved goodbye to the Citroën 2CV, one of the symbols of the Trente Glorieuses. Another symbol, the Renault factory at Billancourt, also disappeared: its production line finally ceased rolling on 31 March 1992. With unemployment now at three million, this was hardly a positive signal. Although the Left was routed in the parliamentary elections of 21 and 28 March, President Mitterrand stayed in power. His second cohabitation was with Édouard Balladur. The new prime minister's attempt to institute a "Contract for Professional Insertion" sparked a veritable student revolt. There was a wave of demonstrations in Paris and other cities lasting three months, until the project was withdrawn, a few months before the presidential elections in May 1995. These were won by Jacques Chirac, whose new prime minister, Alain Juppé, immediately embarked on a programme of rigorous economic reforms. These met with stiff opposition in the form of one of the longest public-sector strikes yet seen, supported by a majority of public opinion.

The death of François Mitterrand on 8 January 1996 saw a huge crowd fill Place de la Bastille in a final homage to the man known affectionately as "Tonton" (Uncle). In keeping with his wishes, he was buried in the cemetery at Jarnac, his family home. Shortly afterwards, President Chirac transferred the ashes of André

→

Harry Shunk

Un homme dans l'espace, 1960. Image emblématique du peintre Yves Klein se jetant dans le vide. Un montage réalisé par son ami, le photographe hongrois Harry Shunk, pour illustrer les théories sur la lévitation de l'artiste. En réalité, Yves Klein s'est jeté dans une bâche tendue par des amis. Par un jeu habile de retouche ces détails seront effacés et la photographie deviendra légendaire et sera même exposée à la Kunsthalle de Berne en 1959.

A man in space, 1960. This emblematic image of the painter Yves Klein throwing himself out of a window was in fact a montage made by his friend, the Hungarian photographer Harry Shunk, to illustrate his theories about levitation. In reality, Klein's friends were waiting with an outstretched sheet, but the cleverly retouched photograph acquired legendary status and was even exhibited at the Kunsthalle Bern in 1969.

Ein Mann im Raum, 1960. Die legendäre Aufnahme zeigt den Maler Yves Klein, wie er sich ins Leere stürzt. Die Fotomontage machte sein Freund, der ungarische Fotograf Harry Shunk, um Kleins Theorie zu belegen, der Künstler könne schweben. Tatsächlich ist Yves Klein in eine von seinen Freunden gehaltene Zeltplane gesprungen. Durch geschickte Retuschen wurden diese Details aus dem Foto entfernt, das einige Berühmtheit erlangte und 1969 sogar in der Kunsthalle Bern zu sehen war.

Malraux to the Panthéon. During what was one of the hottest years on record, a new bridge, the Pont Charles de Gaulle, was built over the Seine, parallel to the Pont d'Austerlitz, and linking Austerlitz station to the Gare de Lyon. Just under a decade later, in October 2006, Paris would acquire its thirty-sixth bridge, the pedestrian Passerelle Simone de Beauvoir, linking the Tolbiac quarter to the park at Bercy.

On the northern perimeter of Paris, the new Stade de France displayed its elegant elliptical form. Inside, this stadium built to host the final of the 1998 World Cup offered perfect visibility – and, as it turned out, a perfect result for the home nation: France reached the final and beat Brazil 3–0. Half a million people gathered on the Champs-Élysées to celebrate the victory won by Zidane, Deschamps and Co.

March 2001 saw a big change for Paris, with the election of its first left-wing mayor, Bertrand Delanoë. The shift was marked. One initiative by the new council was Paris-Plage, creating a beach along 3.5 kilometres of the Seine for a period of four weeks, and closing off the roadway to traffic in order to do so. Parisians were treated to the full works: sand, parasols, games, drinks stands and palm trees. It was an immediate success and the scheme has continued ever since, spreading to La Villette, where water sports are organised.

In August 2003 Paris sweltered in a heat wave, with a ten-day spell of temperatures at 35°C. There were some heated political moments, too. The "Contrat première embauche" (CPE), conceived by Prime Minister Dominique de Villepin in 2006 to make the job market more flexible, again sent the crowds into the streets, and was eventually withdrawn. This turbulent year also witnessed the inauguration of a new museum, the Musée du Quai Branly, devoted to "the first arts", on 20 June. Designed by Jean Nouvel, and strongly supported by Jacques Chirac, this surprising building puts its aesthetic qualities at the service of ethnology, housing the collections of the city's old anthropological museums (over 300,000 objects in all), and stands in gardens designed by Gilles Clément.

Ever since Haussmann's time, Paris has been a city in perpetual transformation. A city where housing and traffic problems are a recurring headache. Nevertheless, substantial efforts have been made in this area, what with the construction of four RER lines, plus the Meteor and Eole lines. The ensemble makes Châtelet–Les Halles the world's biggest underground station, used by some 800,000 travellers a day. A new tram line currently runs along the southern section of the inner ring roads and is due to be extended to the east.

One positive aspect of the city's transformation is the creation of new parks and gardens on brownfield sites, such as the Jardins de la Roquette on land once occupied by the prison of the same name (it was demolished in 1977), the Parc de Belleville (1988), its name recalling the village that once stood there, the Parc Georges Brassens and the Parc de Villette, both formerly the site of an abattoir complex, the Parc André Citroën (1992), named after the car factory that once occupied the land, and the Parc de Bercy (1989), on the site of a warehouse complex. Another successful development is the Coulée Verte (Green Path, 1993), a landscaped promenade stretching eastward from Place de la Bastille to the Bois de Vincennes, most of it along the viaducts formerly used by the trains from the Bastille station.

Today, architects, planners and politicians are making plans for life in the capital in 2020. The city, whose population stood at 2,160,000 in 2006, has staunched the outflow of inhabitants; indeed, the number is growing again. Haussmann's Paris and Belle Époque Paris are clearly very different animals from the Paris of the 1950s and 60s, the excesses of which, fortunately, were curbed while there was still time. In the same way, Paris will continue to change today and tomorrow, striving to balance the preservation of what already exists with the dynamism of a big, living city. As French architect Christian de Portzamparc puts it: "While we preserve the past in our museums and libraries – History, archived and embalmed – every day in the city itself the past becomes our living, natural and 'modern' present, as all the different periods mix with new creations in a constant recycling."

In a way, that is what this book is about, too: mixing yesterday and today, the monumental and the everyday, people and things, in order to tell in images the story of a city that had the great fortune to witness the birth of photography, that "light trap", thanks to which millions of images captured over the years have come to constitute a great human comedy that no writer could ever have chronicled. "It is not sociologists who provide insights," remarked Brassaï, "but the photographers who are observers at the very heart of their times." And it is photographers who, every day, bear witness to the vitality of a city that has always managed to overcome the worst vicissitudes, thereby honouring its proud motto: "Fluctuat nec mergitur": tossed by the waves it may be, but it never sinks.

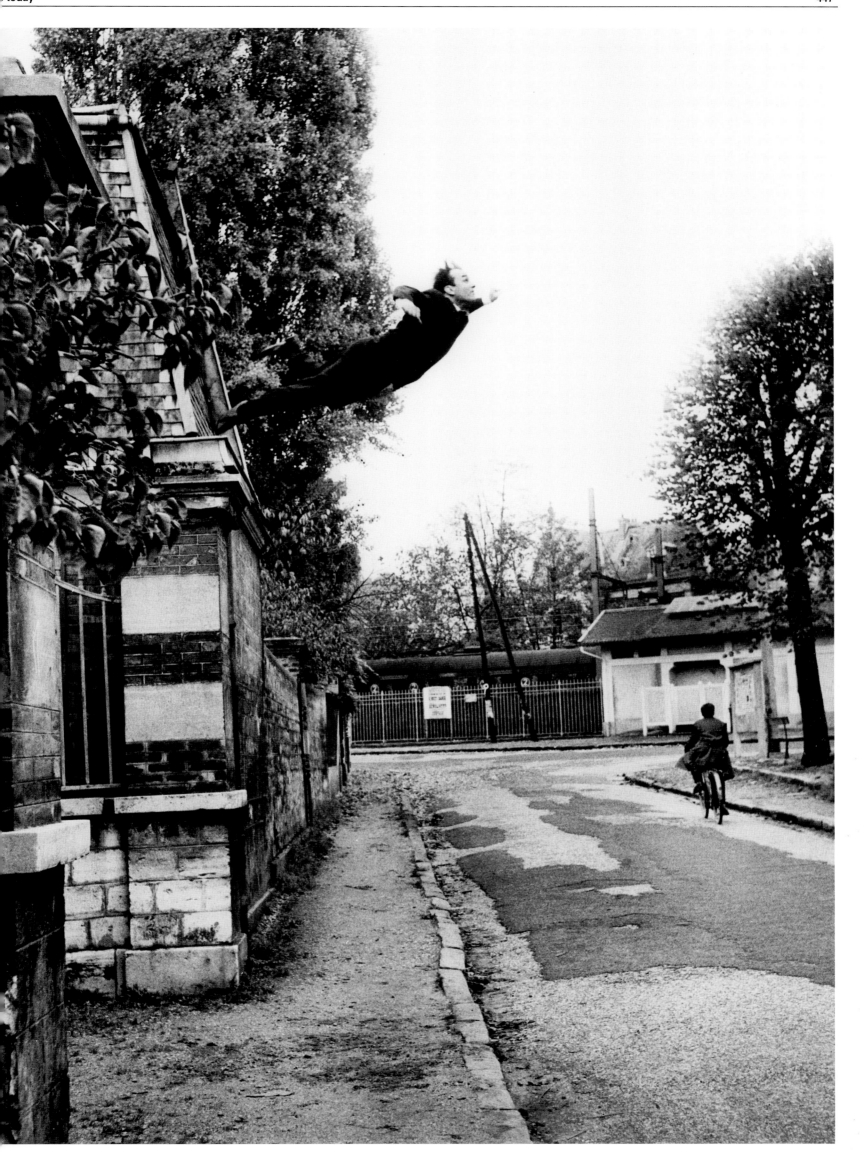

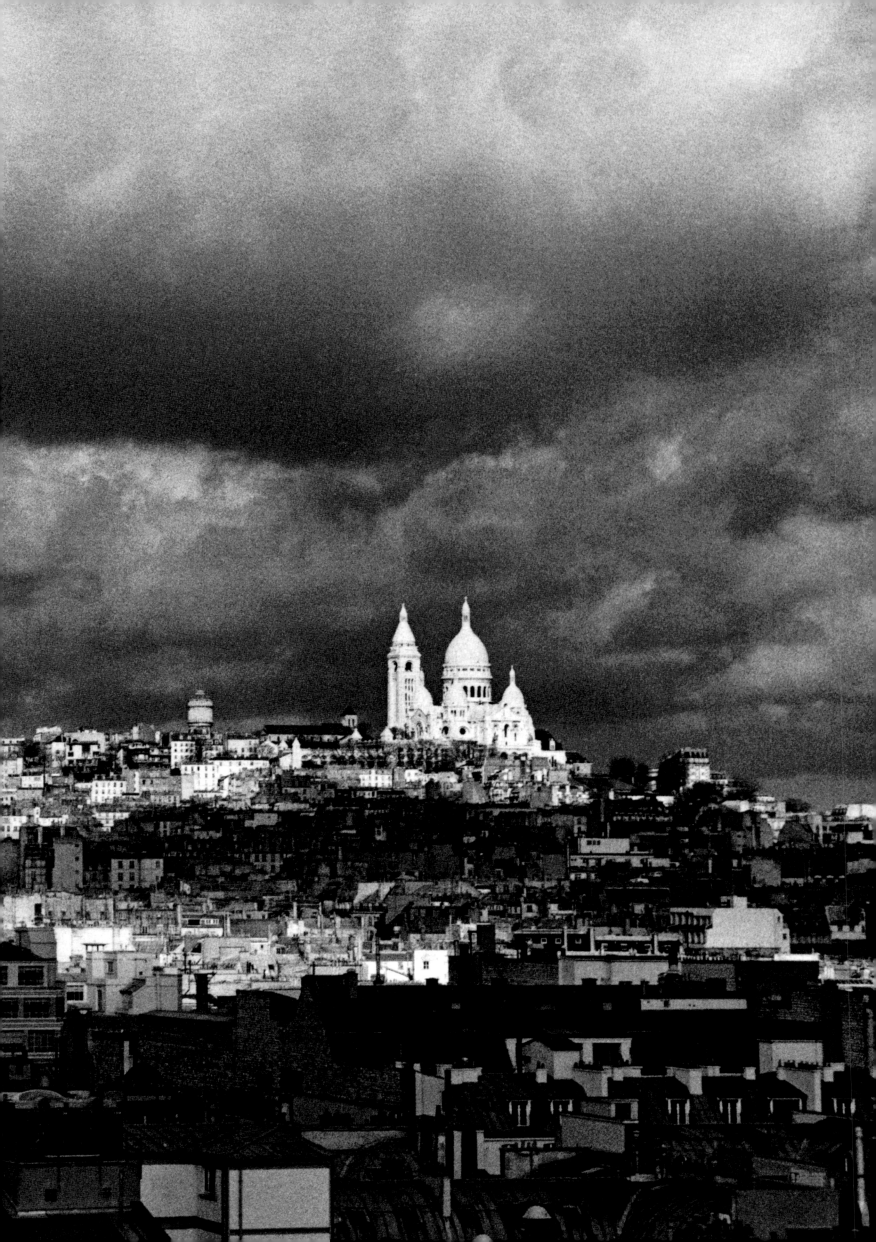

#5

Paris heute 1959–2011

*»Wenn du das Glück hattest, als junger Mensch in Paris zu leben,
dann trägst du die Stadt für den Rest deines Lebens in dir, wohin du
auch gehen magst, denn Paris ist ein Fest fürs Leben.«*
ERNEST HEMINGWAY, *PARIS, EIN FEST FÜRS LEBEN,* **1964**

Auch wenn die »Trente Glorieuses«Jahre des Wohlstands sind, bleiben die Menschen doch von Unbill nicht verschont. Das Algerienproblem, das in gewisser Weise zur Rückkehr General de Gaulles in die Staatsgeschäfte geführt hat, ist nach wie vor ein neuralgischer Punkt für die Fünfte Republik. Der immer gewalttätigere Algerienkrieg erzeugt in der Bevölkerung Spannungen zwischen Parteigängern des französischen Algerien und solchen der Unabhängigkeit. Attentate und Demonstrationen, die von der Polizei mit aller Härte niedergeschlagen werden, prägen diese Zeit. Durch die Unterzeichnung des Évian-Abkommens wird 1962 der Algerienkrieg beendet, und die Gemüter beruhigen sich langsam wieder.

Die Ruhe ist nur von kurzer Dauer, markiert aber gewissermaßen das Ende der»Trente Glorieuses«. »Wenn Frankreich sich langweilt«, betitelt Pierre Viansson-Ponté am 15. März 1968 einen in *Le Monde* veröffentlichten, später noch Epoche machenden Text. Der quasi prophetische Leitartikel beschreibt die Monotonie eines öffentlichen Lebens, das unter dem schädlichen Einfluss des allgegenwärtigen und vom Informationsministerium streng kontrollierten Fernsehens vor sich hindöst. Ein Teil der Öffentlichkeit schläft jedoch keineswegs. Auf den Vietnamkrieg, der sich 1968 zuspitzt, reagiert die Linke mit zahlreichen Versammlungen und Friedenskundgebungen.

Aus Protest gegen die Verhaftung einiger gegen diesen Krieg revoltierender Genossen gründet sich an der Universität Nanterre das »Mouvement du 22 mars«. Unter der Führung von Daniel Cohn-Bendit beschließt es, einen Teil der Gebäude zu besetzen. Der Aufstand dauert den gesamten April hindurch an. Die Entscheidung, die Fakultät am 2. Mai zu schließen, legt die Lunte ans Pulverfass. Tags darauf versammeln sich auf dem Hof der Sorbonne mehrere Hundert Studenten zur Unterstützung ihrer Kommilitonen in Nanterre. Die Polizei schreitet ein, räumt schonungslos die Örtlichkeiten und nimmt im Saint-Michel-Viertel auf rabiate Weise 500 Festnahmen vor. Unter dem Ruf»Gebt unsere Genossen frei«kommt es in Paris seit dem 6. Mai Tag für Tag zu gewalttätigen Demonstrationen.

Als Reaktion auf die erneute Brutalität der Polizei rufen die Gewerkschaften ihrerseits für den 13. Mai zum Generalstreik auf. An diesem Tag ziehen annähernd 800 000 Menschen von der Place de la République bis zur Place Denfert-Rochereau. Tags darauf beginnen in ganz Frankreich Fabrikbesetzungen – auf Druck der Basis, die sich entschlossener zeigt als ihre Führer. Der Streik dehnt sich beständig aus: Zwei Millionen Streikende sind es am 18. Mai, zehn Millionen am 21. Mai. Paris und das ganze Land sind blockiert:

Die Personenbeförderung, die Postzustellung sind eingestellt, der Müll wird nicht mehr abgeholt. Die großen Kaufhäuser schließen, auch die Oper ist im Ausstand. Es fehlt an Benzin. Eine in die Enge getriebene, kurz vor dem Zerfall stehende Regierung gibt schließlich nach und unterzeichnet Ende Mai das Abkommen von Grenelle. Trotz deutlicher Verbesserungen wie Gehaltserhöhung um 10 Prozent, vierte bezahlte Urlaubswoche, Gewährleistung der gewerkschaftlichen Rechte, Anhebung des garantierten Mindestlohns und Begrenzung der Wochenarbeitszeit auf 39 Stunden findet das Abkommen wenig Beifall an der Basis, die ihre Aktionen teilweise bis in die ersten Junitage fortsetzt.

Der 30. Mai markiert indes eine Kehrtwende: Eine gewaltige Kundgebung zur Unterstützung von General de Gaulle versammelt annähernd eine Million Menschen, die die Champs-Élysées hinaufziehen. Das von den Vorzeichen einer Revolution verängstigte Frankreich der Provinz und der Besitzenden atmet auf. Am selben Tag löst de Gaulle die Nationalversammlung auf. Langsam macht man sich wieder an die Arbeit. Paris fegt seine Straßen. Die Wahlen im Juni befördern mit überwältigender Mehrheit eine »horizontblaue«Kammer ins Palais Bourbon, ganz wie nach dem Sturz der Kommune im Mai 1871. Auch wenn der Staatschef siegreich aus der Prüfung hervorgeht, ist dies nur ein Aufschub. Sein Ansehen und seine Autorität sind angeschlagen. Am 27. April 1969 lässt er ein Referendum über die Regionalisierung abhalten, die von 53 Prozent der Wähler abgelehnt wird. De Gaulle scheidet umgehend aus dem Amt. Georges Pompidou, der im Mai 1969 gewählt wird, tritt an seine Stelle. Paris sieht einer neuen Zeit entgegen.

Doch der Aufstand von Oberschülern und Studenten setzt sich in Streikbewegungen fort: 1971 und vor allem im März und April 1973 kommt es zu zahlreichen Massenkundgebungen gegen das Debré-Gesetz zur staatlichen Förderung privater Bildungseinrichtungen. Im November 1979 strömt die Menge erneut auf die Champs-Élysées, diesmal jedoch zu Ehren des am 9. dieses Monats verstorbenen Generals de Gaulle. Die Place de l'Étoile wird fortan seinen Namen tragen. 1971 werden die Pavillons des Architekten Victor Baltard, die das Erscheinungsbild der Hallen von Paris prägten, trotz zahlreicher Proteste aus dem In- und Ausland abgerissen. Ein einziger Pavillon wird gerettet und in Nogent-sur-Marne wieder aufgebaut, so dass wenigstens ein Teil dieser schönen Metallarchitektur aus der Mitte des 19. Jahrhunderts überdauert. Ebenso verschwinden das 1831 erbaute Gefängnis La Roquette mit seiner harmonischen Sechseckarchitektur und, nach 61-jährigem Bestehen, der Gaumont

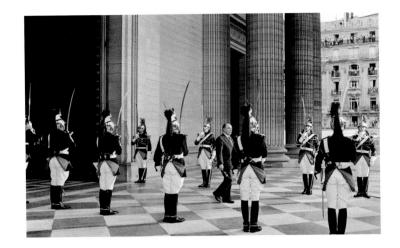

←
Anon.

François Mitterrand, nouveau président de la République au Panthéon, 21 mai 1981. Au lendemain de son élection, François Mitterrand, premier président de gauche de la Vᵉ République, passe ici devant la haie d'honneur des gardes républicains pour accomplir un geste symbolique : déposer une rose rouge sur les tombes de Jean Jaurès, Jean Moulin et Victor Schœlcher.

The newly elected President of the Republic, François Mitterrand, at the Panthéon, 21 May 1981. Shortly after his election, François Mitterrand, the first president of the Left in the Fifth Republic, passes the guard of honour formed by Republican Guards to perform the symbolic act of laying a red rose on the tombs of Jean Jaurès, Jean Moulin and Victor Schœlcher.

Palace, das größte Filmtheater der Hauptstadt, das einem Hotel und einem Einkaufszentrum weicht. Hingegen weiht man im April 1973 das letzte Teilstück des Boulevard périphérique ein, der mit seinen 73 Kilometern die am stärksten befahrene Autobahn im Lande ist, während im September der Tour Montparnasse mit seinen 58 Stockwerken und 209 Metern Höhe im Pariser Stadtbild auftaucht.

Mit dem Tod Georges Pompidous am 2. April 1974 werden auch die städtebaulichen Pläne eines Präsidenten zurückgestellt, der durch innerstädtische Schnellstraßen »die Stadt autogerecht machen« wollte. Am 19. Mai wird Valéry Giscard d'Estaing zum Präsidenten der Republik gewählt. Jacques-Henri Lartigue ist der Fotograf, der im Hof des Élysée-Palasts das offizielle Porträt des Neugewählten aufnimmt. Unter der neuen Präsidentschaft findet der Expansionismus Pompidou'scher Prägung ein Ende, und die Umgestaltung von Paris wird erheblich modifiziert. Das Centre Pompidou wird zwar fertig gebaut, aber »die Zeit des Betons um jeden Preis« ist vorbei. Der Amtsantritt Giscard d'Estaings markiert jedoch auch den Startpunkt einiger architektonischer Großprojekte. Die ehemalige Gare d'Orsay, die ein internationales Einkaufszentrum beherbergen sollte, wird vollständig restauriert und zum großen Museum des 19. Jahrhunderts umgewidmet. Der Parc de la Villette erfährt eine Neugestaltung, und die – dem Präsidenten zu moderne – Geode kommt unauffälliger in der Cité des Sciences et de l'Industrie unter. Auch das von Jean Nouvel realisierte Bauvorhaben für das Institut du Monde Arabe wird angekündigt. Am 28. Mai 1975 beschließt die Regierung, die Statuten von Paris, das nun über zwei Millionen Einwohner zählt, abzuändern, und gibt bekannt, dass bei den Kommunalwahlen ein hauptamtlicher Bürgermeister gewählt werden soll. Der letzte Pariser Bürgermeister, Jules Ferry, hatte seinen Posten 1871 geräumt! Nach der Kommune hatte die Dritte Republik es nämlich vorgezogen, die Verwaltung der Stadt dem Präfekten des Département Seine anzuvertrauen, der von der Regierung benannt wurde.

Der erste Bürgermeister, der Konservative Jacques Chirac, wird am 25. Mai 1977 gewählt. In eben diesem Jahr feiert man die Einweihung des von den Architekten Renzo Piano und Richard Rogers entworfenen Centre Pompidou. Ein Bauwerk, das ein Museum für moderne Kunst, eine umfangreiche Bibliothek und das Institut de recherche de coordination acoustique/musique (IRCAM) beherbergt, aber auch für etliche Kontroversen sorgt und eine Protestkampagne gegen die, wie die Gegner sie verächtlich nennen,

»Raffinerie« auslöst. Dessen ungeachtet erweckt diese stattliche, barocke Röhrenarchitektur aus Metall und Glas sofort die Neugier, die ihr den Erfolg sichert. Zwei Jahre später haben bereits 14 Millionen Besucher das Centre Beaubourg besichtigt.

Ansonsten deuten in den 1970er Jahren eine Reihe von Ereignissen auf das Ende einer kulturellen Epoche hin. Im Musikleben setzen sich neben den nach wie vor auf den Bühnen des Olympia oder des Bobino präsenten Urgesteinen wie Charles Trenet, Charles Aznavour, Gilbert Bécaud, Tino Rossi, Georges Brassens oder Léo Ferré bislang ungehörte Namen durch: Jacques Dutronc, Antoine, Johnny Hallyday, Claude Nougaro, Serge Gainsbourg, Michel Polnareff, Georges Moustaki, Michel Sardou oder Alain Souchon. Jim Morrison von den Doors, gestorben am 3. Juli 1971 in Paris, wird auf dem Friedhof Père Lachaise beigesetzt, wo sein Grab seither eine regelrechte Pilgerstätte ist. In den Diskotheken tobt die Disco-Musik; die Rockoper *Starmania* von Michel Berger und Luc Plamondon entzückt die Massen. In der Welt der Literatur ist im Jahr 1976 der Tod von André Malraux zu vermelden, dem man im Cour Carré des Louvre eine feierliche Huldigung erweist. Jacques Prévert, der pariserischste aller Dichter, stirbt im Jahr darauf. 1980 begleiten über 20 000 Menschen Simone de Beauvoir zur Bestattung von Jean-Paul Sartre, einem der bedeutendsten Intellektuellen des Jahrhunderts, auf dem Friedhof Montparnasse.

Das Jahr 1981 beginnt mit heftigen Schneefällen, die zu Stromausfällen führen und in Paris den Verkehr zum Erliegen bringen. Am 10. Mai ergreifen die Sozialisten mit ihrem Wahlspruch »Das Leben verändern« die Macht. François Mitterrand, mit dem die Linke erstmals in der Fünften Republik den Präsidenten stellt, leitet seine siebenjährige Amtszeit mit einer symbolischen Geste ein und begibt sich zu Fuß zum Panthéon, um an den Grabmalen von Jean Jaurès, Jean Moulin und Victor Schœlcher Rosen niederzulegen. Unmittelbar darauf gewinnt die Linke auch die Parlamentswahlen und setzt sehr schnell eine Reihe von Maßnahmen durch: die Abschaffung der Todesstrafe, die Zulassung freier Lokalradios und vor allem – was für eine gewisse Panik an der Börse sorgt – die Verstaatlichung einiger Banken und Industriesektoren sowie die Einführung einer Vermögenssteuer. Bereits Anfang 1982 folgen soziale Zugeständnisse: 39-Stunden-Woche, fünfte bezahlte Urlaubswoche, Rente mit 60 und Kontrolle der Mietpreise. Jack Lang gründet das Fest der Musik, das bei der Pariser Bevölkerung großen Anklang findet und in zahlreichen Ländern aufgegriffen wird, aber das ändert nichts an der latenten Unzufriedenheit angesichts der galoppierenden Inflation

und der 1983 eingeleiteten Haushaltspolitik (Steuererhöhungen und Einführung einer Brennstoffabgabe). Im März gewinnt die Rechte die Kommunalwahlen, und in Paris besetzt die Liste von Jacques Chirac sämtliche 20 Bürgermeisterämter der Stadtbezirke. In der Hauptstadt, die so etwas wie ein Indikator für die öffentliche Meinung der Nation ist, reagiert man heftig und auf breiter Ebene auf die Entwicklungen. Es herrscht zuweilen eine aufgewühlte Stimmung, und die Menschen gehen vermehrt auf die Straße: 1984 Streik der Studenten und Dozenten gegen die Bildungsreformen von Savary, anschließend gegen Devaquets Universitätsreformen.

Im Bereich der Architektur initiiert François Mitterrand eine Reihe von Großprojekten: 1986 weiht er das Musée d'Orsay ein, 1987 das Institut du Monde Arabe; für La Villette beabsichtigt er den Bau eines großen Kulturzentrums. Noch deutlicher macht sich sein persönliches Eingreifen bei späteren Bauvorhaben bemerkbar, darunter das des Grand Louvre: Das Finanzministerium, das einen seiner Flügel einnimmt, muss umziehen. Mit diesem Auszug und den anschließenden Restaurierungs- und Restrukturierungsarbeiten rückt der Louvre zum größten Museum der Welt auf. Um die Umgestaltung dieses weiträumigen Gebäudekomplexes komplett zu machen, optiert der Präsident 1984 für den Bau einer Glaspyramide im Hof des Louvre, die der Architekt Ieoh Ming Pei entwirft und die im Mittelpunkt der Cour Napoléon mit einem Lichtschacht den Haupteingang zum Museum bilden soll.

Viele sehen in diesem Projekt eine Beschädigung der Geschichte von Paris, andere dagegen eine architektonische Innovation. Der Bau dieser Pyramide und die Neuordnung der Räume des Louvre machen umfangreiche unterirdische Arbeiten nötig, die wichtige Ausgrabungen ermöglichen. Zutage kommen dabei einzigartige archäologische Schätze wie die Werkstatt von Bernard Palissy, aber auch die Basis des Bergfrieds, Türme und Festungsmauern der mittelalterlichen Burg, ja sogar ein Helm, der einst König Karl VI. gehörte! Die Pyramide wird am 4. März 1988 eingeweiht, und der Grand Louvre öffnet seine Pforten am 18. November 1993. Heute empfängt er jährlich etwa neun Millionen Besucher.

Der Bau der Opéra Bastille zur Entlastung der Opéra Garnier zählt zu den wichtigsten Kulturprojekten von Mitterrands Amtszeit. Nach etlichen Diskussionen über die Wahl des Standorts entscheidet man sich im Élysée-Palast für das ehemalige Bahnhofsgrundstück des Bastille-Viertels. Nach der Wiederwahl von François Mitterrand im Mai 1988 und den Wahlsiegen der Linken in den Parlamentswahlen am 5. und 12. Juni wird am 13. Juli 1989 die

Oper eröffnet. Zwei Tage später weiht Mitterrand, diesmal im Westen der Stadt, anlässlich des G7-Gipfels den Grande Arche des Architekten Otto von Spreckelsen ein, dessen bauliche Schönheit dem Geschäftsviertel La Défense augenfälliges Prestige verleiht. Das 110 Meter hohe Bauwerk, das in der Achse der Champs-Élysées angelegt ist, unterstreicht den natürlichen Drang der Hauptstadt, sich nach Westen auszudehnen. Ein weiteres 1991 begonnenes und besonders umstrittenes Projekt: die Bibliothèque nationale de France des Architekten Dominique Perrault. Um die im Pariser Osten, Bercy gegenüber errichteten vier 56-geschossigen Glastürme in Form offener Bücher, die das Gebäude bilden, gibt es viel Hin und Her, bevor sie in Betrieb genommen werden können. Auch heute noch findet die Megabibliothek, die auf elf Millionen Bände in 400 Regalkilometern ausgelegt ist, keine ungeteilte Zustimmung.

Neben diesen großen Bauvorhaben kennzeichnen noch andere kulturelle Ereignisse von unterschiedlicher Bedeutung die 1980er Jahre. Die Wiedereröffnung des 1852 erbauten Musée de l'Orangerie im Jahr 1984 erlaubt es, Monets *Seerosen* in vollem Licht neu zu entdecken, und 1985 wird in einem prachtvollen Palais aus dem 17. Jahrhundert mitten im Stadtteil Marais das staatliche Picasso-Museum eingeweiht. Im selben Jahr hüllen Christo und Jeanne-Claude den Pont Neuf in 40 000 Quadratmeter goldenes Polyamidgewebe, ein »ephemeres« Werk, das Tausende Besucher anzieht. 1986 bricht eine heftige Polemik gegen die Aufstellung von Daniel Burens *Säulen* los, am 30. Juni wird die Installation schließlich dennoch eingeweiht. Die Feiern zum 200. Jahrestag der Französischen Revolution glänzen mit einem riesigen Defilee-Spektakel, das Jean-Paul Goude auf den Champs-Élysées organisiert hat und fast eine Million Zuschauer anlockt.

Das hohe Verkehrsaufkommen bleibt ein ständiges Problem für die Pariser, die mit dem 2CV (der »Ente«) eines der legendären Fahrzeuge der »Trente Glorieuses« verschwinden sehen. Eine Arbeiterhochburg, die Renault-Werke in Billancourt, schließt am 31. März 1992 ihre Tore. Was sich um so mehr auf den Arbeitsmarkt auswirkt, der fortan über drei Millionen Erwerbslose ausweist. Nach den Parlamentswahlen vom 21. und 28. März 1993, bei denen die Linke eine Niederlage erleidet, setzt eine zweite Kohabitation ein. Der Beschluss von Premierminister Édouard Balladur, einen »Contrat d'Insertion professionnelle« (CIP) zu schließen, der die Einstellung junger Berufsanfänger zu bis zu 20 Prozent unterhalb des gesetzlichen Mindestlohns liegenden Salären erlauben soll, mündet in

eine regelrechte Studentenrevolte. Drei Monate lang maschieren teils gewalttätige Demonstrationszüge durch die Straßen der Kapitale und einiger Provinzstädte, bis das Vorhaben schließlich zurückgezogen wird. Im Mai 1995 nehmen Jacques Chirac, der wiedergewählt, und Alain Juppé, der zum Premierminister ernannt worden ist, einschneidende Reformen in Angriff, die im November und Dezember zu einem der längsten Streiks führen, der von weiten Teilen der Öffentlichkeit unterstützt wird.

Am 8. Januar 1996 stirbt François Mitterrand. Trotz des Regens strömt die Menschenmenge am Abend auf die Place de la Bastille, um von »Tonton«, wie er im Volksmund genannt wird, Abschied zu nehmen. Mitterrand findet in seiner Heimatstadt Jarnac die letzte Ruhe, während kurze Zeit später die Asche von André Malraux in das Panthéon überführt wird. In diesem Jahr, das klimatisch zu den heißesten zählt, wird eine neue Brücke über die Seine geschlagen, der Pont Charles de Gaulle, der den Pont d'Austerlitz ergänzt, indem er gewissermaßen die Bahnhöfe Austerlitz und Lyon miteinander verbindet. Im Oktober 2006 folgt der Bau der Passerelle Simone de Beauvoir, die den Stadtteil Tolbiac mit dem Parc de Bercy verbindet und die 36. Brücke von Paris darstellt.

An einem anderen Ort, in Saint-Denis vor den Toren von Paris, bietet das auffällige Stade de France mit seiner eleganten elliptischen Form den Sportfreunden 80 000 Plätze. Vielleicht ein Vorzeichen für den Sieg der französischen Fußballnationalmannschaft, die im Finale der Weltmeisterschaft 1998 Brasilien 3:0 schlägt. Eine halbe Million Pariser und Vorstädter versammeln sich spontan auf den Champs-Élysées, um den Erfolg der Mannschaft um Zidane und Deschamps zu feiern.

Im März 2001 gibt es Veränderungen im Pariser Rathaus. Der Sozialist Bertrand Delanoë wird zum Bürgermeister gewählt und leitet einen spürbaren Kurswechsel ein. So lanciert die Stadt im öffentlichen Raum die Aktion »Paris-Plage«, bei der im Sommer vier Wochen lang die Uferstraße auf dreieinhalb Kilometern Länge für den Autoverkehr gesperrt wird. Damit kommen die Pariser in den Genuss einer regelrechten Sommerfrische, eines echten Sandstrands mit Sonnenschirmen, Spielen, Getränkeständen und Palmen. Die sofort erfolgreiche Aktion, die unterdessen auf das Bassin de la Villette mit Möglichkeiten zum Wassersport erweitert worden ist, ist bis heute äußerst beliebt.

Im August 2003 leidet Paris unter einer Hitzewelle, bei der die Temperatur zehn Tage lang nicht unter 35 Grad sinkt. Aber auch politisch erlebt die Kapitale wieder heiße Zeiten. Der »Contrat première embauche« (CPE; Arbeitsvertrag für Berufseinsteiger), den Premierminister Dominique de Villepin einführen will, führt zu heftigen Protesten in den Straßen von Paris und der großen Städte Frankreichs, bis das Vorhaben schließlich zurückgezogen wird. Am 20. Juni dieses bewegten Jahres wird ein neues Museum am Quai Branly eröffnet, das von dem Architekten Jean Nouvel entworfene Musée des Arts Premiers, zu dessen Initiatoren Jacques Chirac gehörte. Ein erstaunliches Bauwerk, das Ästhetik und Ethnologie verbindet, unbekannte Sammlungen (mit mehr als 300 000 Objekten) beherbergt und in einem von Gilles Clément gestalteten Garten steht.

Seit Haussmann bleibt Paris in ständigem Wandel begriffen, immer wieder herausgefordert durch die beiden Hauptprobleme Wohnen und Verkehr. Erkennbare Entlastung bringt hier der Bau von vier RER-Linien, zu denen die Linien Météore und Éole hinzukommen. Die Station Châtelet – Les Halles als deren Kreuzungspunkt ist der größte unterirdische Bahnhof der Welt, der täglich von mehr als 800 000 Fahrgästen genutzt wird. Darüber hinaus entsteht eine Straßenbahnlinie, die am südlichen Abschnitt der Boulevards des Maréchaux entlangführt und im Pariser Osten fortgesetzt werden soll.

Zu den positiven Aspekten der Stadtumgestaltung gehört die Schaffung neuer Grünflächen auf Abbruchgrundstücken, etwa die Jardins de la Roquette am Standort des gleichnamigen (1977 leider abgerissenen) Gefängnisses und der Parc de Belleville (1988), der nur noch von Ferne an das Dorf gleichen Namens erinnert. Auch auf Industriebrachen entstehen solche Anlagen, wie der Parc Georges Brassens, der Parc André Citroën, der Parc de Bercy (1989) auf dem Grundstück der ehemaligen Weinlagerhallen oder der bereits genannte Parc de la Villette an dem Ort, wo sich einst die Schlachthöfe befanden. Ebenfalls bemerkenswert ist die sehr gelungene Coulée Verte (1993), eine viereinhalb Kilometer lange bepflanzte Promenade, die auf den Gleisen der ehemaligen Eisenbahnstrecke Bastille sowie des Viaduc Daumesnil verläuft und im Osten den Bois de Vincennes erreicht.

Derzeit arbeiten Architekten, Stadtplaner und Politiker daran, die Hauptstadt auf das Jahr 2020 vorzubereiten. Der Bevölkerungsschwund in Paris, das 2006 2 160 000 Einwohner zählte, ist gestoppt, nun nimmt die Population wieder stetig zu. Das Haussmann'sche Paris und das der Belle Époque haben sicherlich nichts mit dem Paris der 1950er und 1960er Jahre gemein, dessen Auswüchse glücklicherweise rechtzeitig gebremst wurden. Das Paris von heute und morgen wandelt sich weiter und versucht dabei, ein angemessenes Gleichgewicht zwischen höchster Achtung vor dem Bestehenden und der Dynamik einer lebendigen Stadt zu finden oder wie Christian de Portzamparc es ausdrückt: »Während wir in den Museen und Bibliotheken die Vergangenheit bewahren – die archivierte, konservierte Geschichte –, wird die Vergangenheit in der Stadt täglich aufs Neue zu unserer lebendigen, natürlichen, ‚modernen‘ Gegenwart, so dass alle Epochen sich in einem ständigen Recycling mit dem Neugeschaffenen vermischen.«

Etwas Ähnliches möchte auch dieses Buch: Gestern und Heute, das Monumentale und das Alltägliche, Dinge und Menschen zusammenbringen, um in Bildern die Geschichte einer Stadt zu erzählen, die das Glück hatte, die Geburt der Fotografie zu erleben. Jenes »Lichtfängers«, dank dem Millionen im Laufe der Zeit entstandene Fotos die großen Szenen einer umfassenden menschlichen Komödie festhalten, wie kein Schriftsteller sie hätte schildern können. »Nicht die Soziologen durchschauen die Dinge«, sagt Brassaï, »sondern die Fotografen, die Beobachter inmitten unserer Zeit sind.« Sie nämlich zeugen von Tag zu Tag von der Vitalität einer Stadt, die auch den schlimmsten Wechselfällen stets standgehalten hat und damit die stolze Devise ihres Wappens rechtfertigt: »Fluctuat nec mergitur« (Sie mag schwanken, doch sie geht nicht unter).

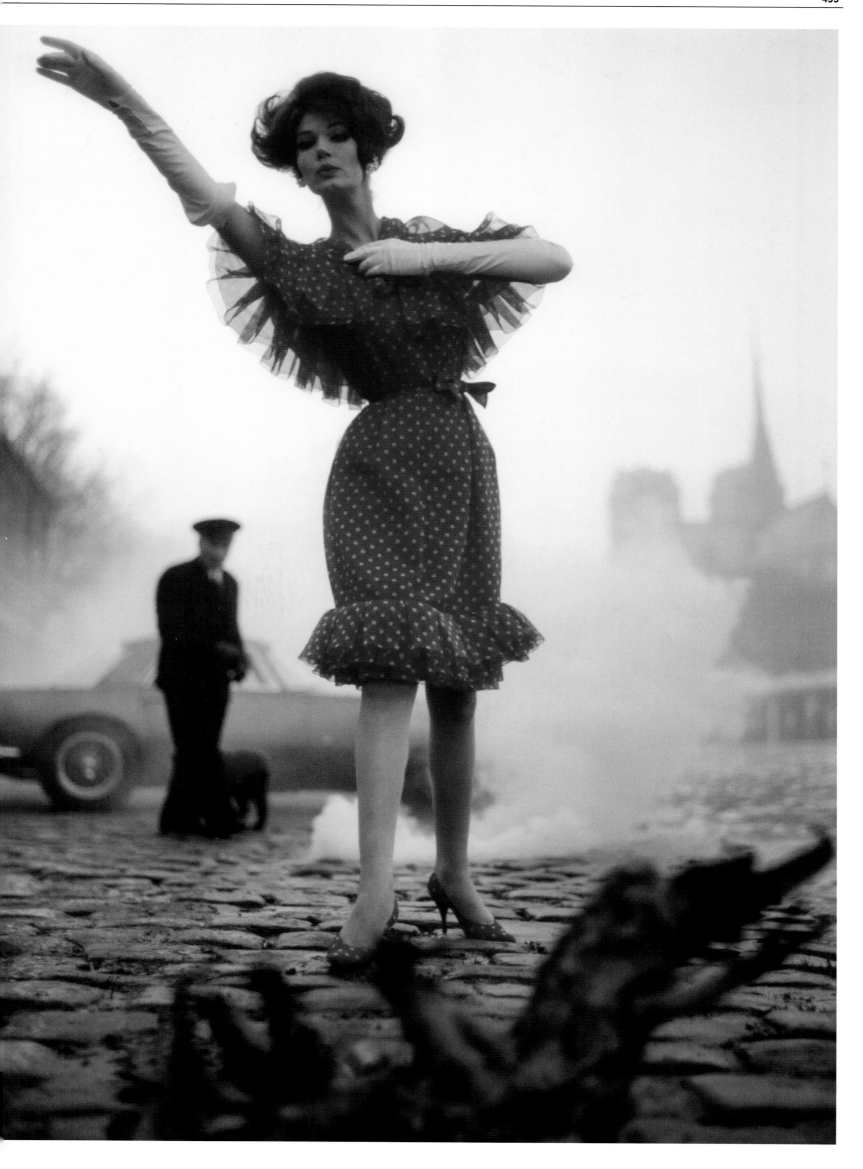

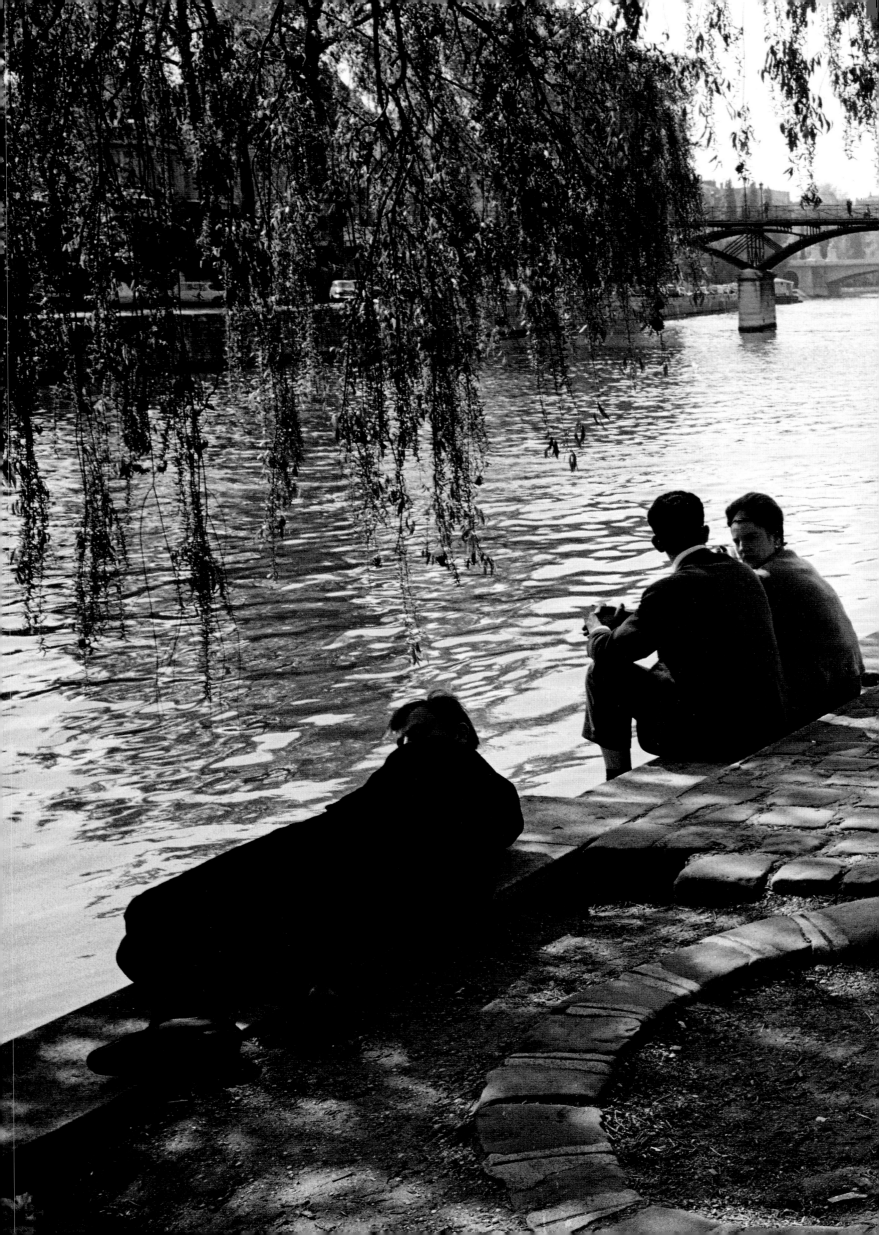

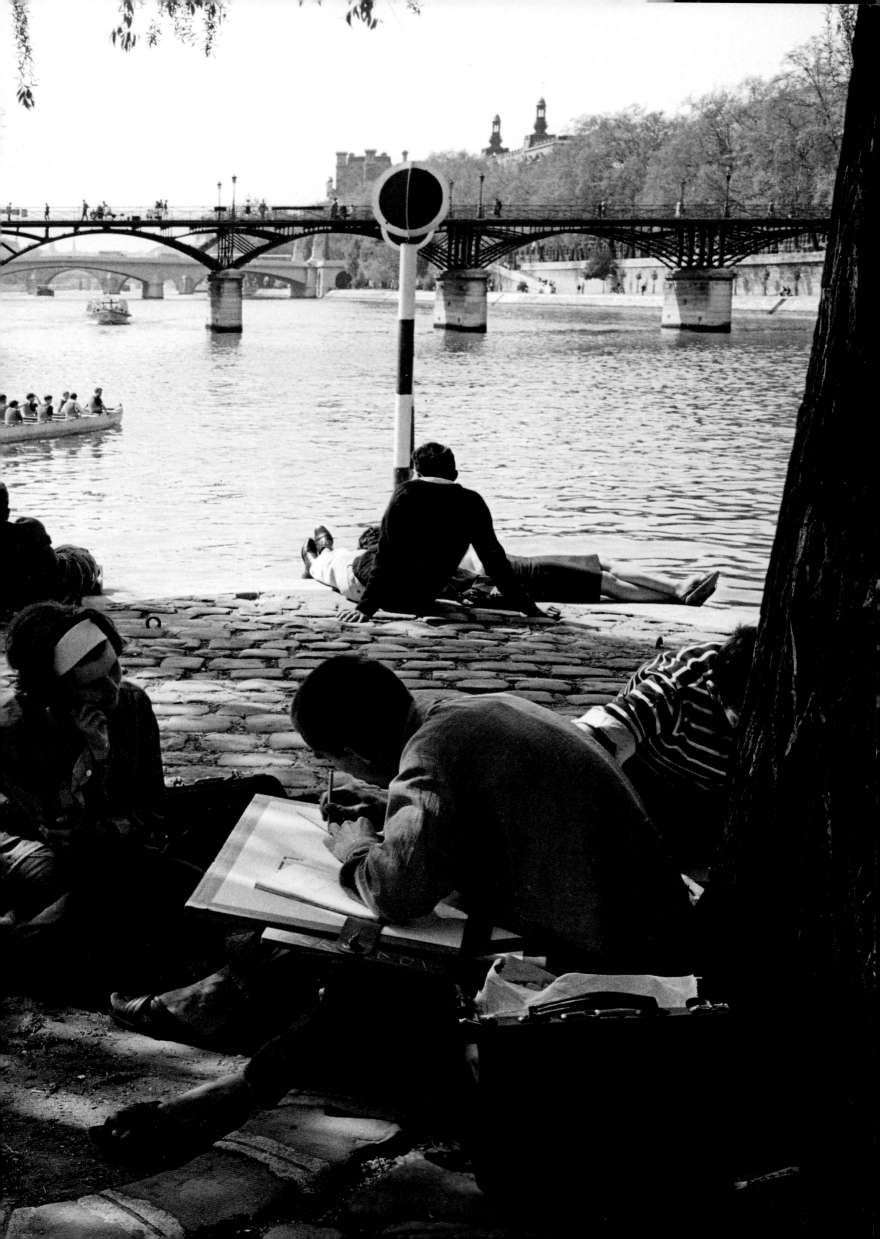

p. 455
William Klein

*Sur le pont de l'Archevêché, 1961.
Robe de Lanvin Castillo en organdi de
soie de Ducharne. Escarpins d'Aya pour
Lanvin, coiffure Alexandre.*

On the Pont de l'Archevêché, 1961.
Dress by Lanvin Castillo in silk
organdie by Ducharne. Shoes by Aya
for Lanvin, hair by Alexandre.

*Auf dem Pont de l'Archevêché, 1961.
Kleid von Lanvin Castillo aus Seiden-
organdy von Ducharne. Stöckelschuhe
von Aya für Lanvin, Frisur von
Alexandre.*

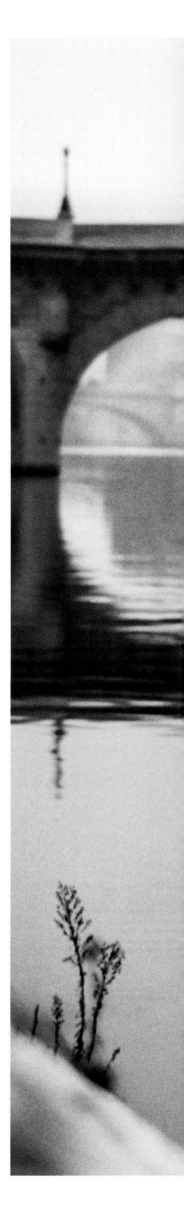

p. 456/457
Alfred Eisenstaedt

*Square du Vert-Galant, 1963. Sur la pointe
de l'île de la Cité, le square du Vert-Galant
est un des lieux de promenade privilégiés des
touristes et des Parisiens. Au fond de l'image,
la passerelle des Arts.*

Square du Vert-Galant, 1963. At the tip of
the Île de la Cité, the Square du Vert-Galant
is a favourite spot with both tourists and
Parisians. In the background, the Passerelle
des Arts.

*Square du Vert-Galant, 1963. Auf der
Spitze der Île de la Cité ist der Square du
Vert-Galant ein Ort, an dem Touristen und
die Pariser gerne spazieren gehen. Im Hinter-
grund erkennt man die Passerelle des Arts.*

 →
Melvin Sokolsky

Sur la Seine. Série Bubble *pour* Harper's
Bazaar, 1963. *Dans les années 1960, Melvin
Sokolsky a imposé son style surréaliste dans
la photo de mode avec une série célèbre
de mannequins lévitant dans des bulles de
Plexiglas spécialement fabriquées, au-dessus
de Paris ou comme ici sur la Seine devant le
pont Neuf. Un exploit technique bien avant
l'invention de Photoshop.*

On the Seine. Bubble *series for* Harper's
Bazaar, 1963. *In the 1960s Melvin Sokolsky
made a name for himself with a Surrealist
style of fashion photography. His famous
series showed models levitating over the
Seine at Pont Neuf in specially made
Plexiglas bubbles – a technical feat achieved
decades before Photoshop.*

Auf der Seine. Serie Bubble *für* Harper's
Bazaar, 1963. *In den 1960er Jahren führte
Melvin Sokolsky seinen surrealistischen Stil in
die Modefotografie ein: Seine legendäre Serie
zeigt Mannequins, die in eigens angefertigten
Plexiglaskugeln zu schweben scheinen, sei
es über Paris oder wie hier auf der Seine vor
dem Pont Neuf. Eine technische Meisterleis-
tung, lange bevor Photoshop erfunden wurde.*

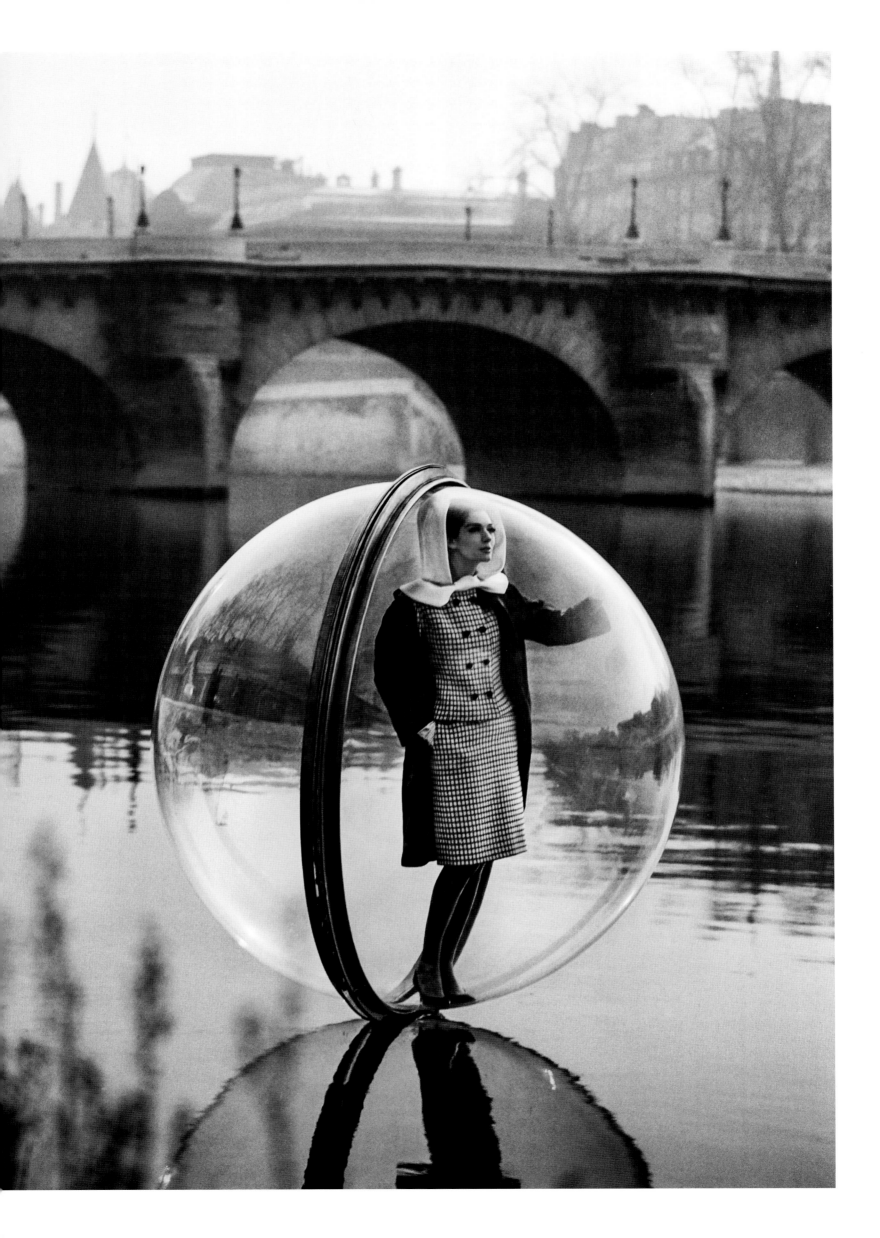

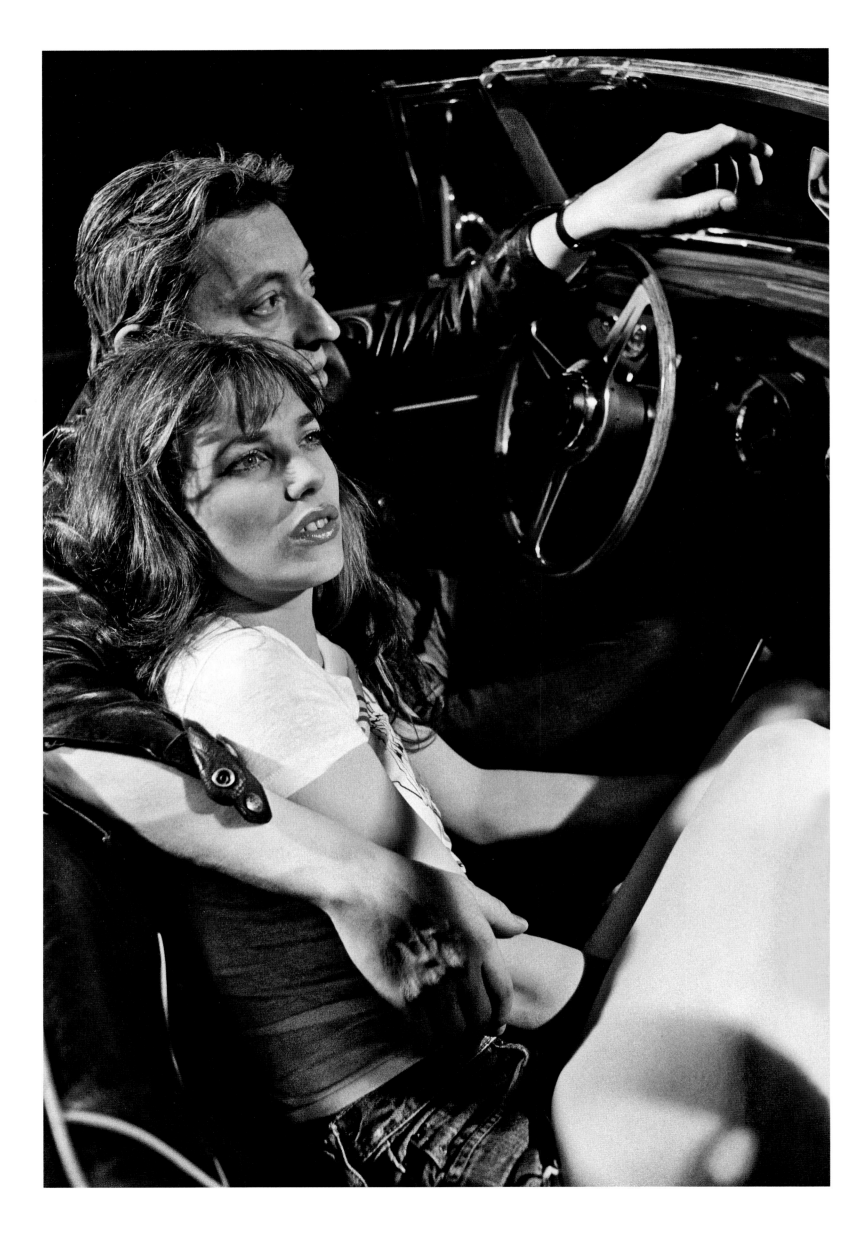

« *Je suis le poinçonneur des Lilas*
 Le gars qu'on croise et qu'on ne regarde pas
 Y a pas de soleil sous la terre, drôle de croisière
 Pour tuer l'ennui, j'ai dans ma veste
 Les extraits du Reader's Digest. »

"*I'm the bloke who punches little holes*
 The ticket guy you see but no one knows
 Down here where the sun never shines
 I'm bored out of my little subway brain
 And read the Reader's Digest to ease the strain."

» *Ich bin der Locher der lila Kärtchen,*
 An dem man vorübergeht, ohne ihn anzuschauen,
 Unter der Erde gibt es keine Sonne, komische Kreuzfahrt,
 Gegen die Langeweile trage ich in der Jacke,
 Die Auszüge von Reader's Digest. «

SERGE GAINSBOURG, *LE POINÇONNEUR DES LILAS,* **1958**

Le Poinçonneur des Lilas,
Serge Gainsbourg, 1958

n.

e Gainsbourg et Jane Birkin, Paris, 1974.

e Gainsbourg and Jane Birkin, Paris, 1974

e Gainsbourg und Jane Birkin, Paris, 1974.

→
Helmut Newton

*Françoise Sagan, 1963. Célèbre écrivain fran-
çais, Françoise Sagan, auteur à 19 ans d'un
best-seller mondial* Bonjour tristesse, *est
restée dans l'histoire comme un personnage
de roman fantasque, aimant la vie facile, les
excès et les voitures rapides.*

*Françoise Sagan, 1963. Françoise Sagan shot
to fame at the age of 19 when her novel*
Bonjour tristesse *became an international
bestseller. She is remembered for her color-
ful, wayward life, and her love of luxury,
excess and fast cars.*

*Françoise Sagan, 1963. Die berühmte fran-
zösische Schriftstellerin Françoise Sagan, der
mit* Bonjour tristesse *schon mit 19 Jahren
ein Bestseller gelang, ist als eine exzentrische
literarische Gestalt in die Geschichte einge-
gangen; sie liebte das leichte Leben, Exzesse
und schnelle Autos.*

Belle de Jour, *Luis Buñuel, 1967*

« *Si vous vous appeliez "Belle de Jour"? …
Comme vous ne venez que l'après-midi.* »

" *Would you like to be called 'Belle de Jour'? …
Since you only come in the afternoons.* "

» *Wollen Sie sich nicht ‚Belle de Jour' nennen? …
Wo sie doch immer erst am Nachmittag kommen.* «

LUIS BUÑUEL, *BELLE DE JOUR,* **1967**

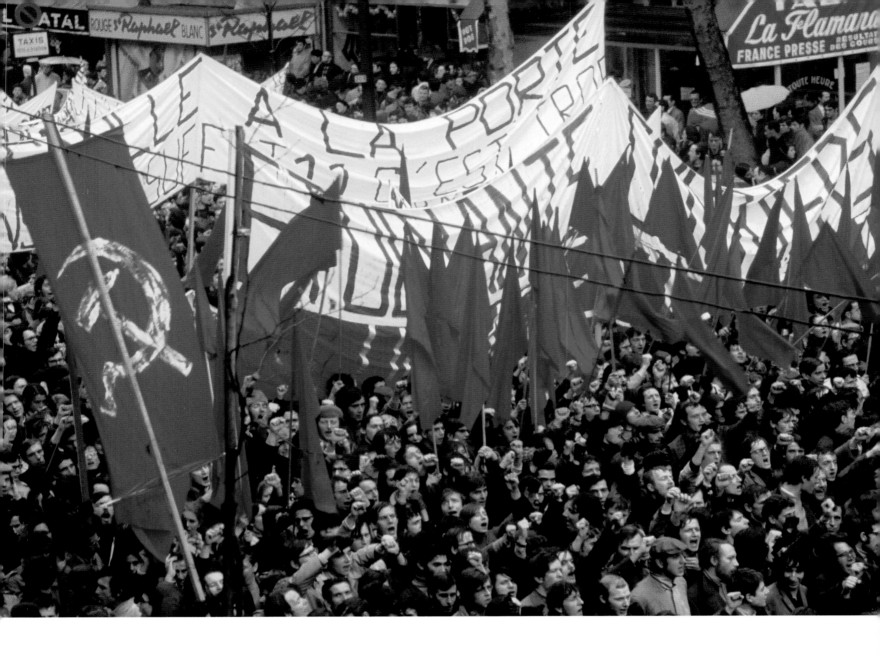

Barbey

estation place de la République, 1968.
s nombreux défilés monstres des forces
uche qui envahirent les rues de Paris
nt ces jours de mai qui virent jusqu'à
illions de grévistes occupants les usines
ntreprises jusqu'à l'Opéra Garnier.

onstration on Place de la République,
* One of the many mass demonstra-*
by the Left that filled the streets of
during the "Days of May", when as
as ten million strikers occupied their
ies and places of work – even the
a Garnier.

*Demonstration auf der Place de la
République, 1968. Einer der vielen riesigen
Demonstrationszüge linker Kräfte, die in
diesen Tagen des Mai 1968 die Straßen von
Paris überfluteten, bis schließlich zehn Millio-
nen Streikende die Fabriken und Unterneh-
men besetzten, sogar die Opéra Garnier.*

Gilles Caron

*Boulevard Saint-Michel, 23 mai 1968.
Hérissé de barricades hâtivement construites,
le quartier Latin est devenu, pendant
quelques nuits, un véritable fortin à l'assaut
duquel s'élancèrent, avec violence, les Com-
pagnies républicaines de sécurité.*

*Boulevard Saint-Michel, 23 May 1968.
Bristling with hastily built barricades, for
a few days the Latin Quarter became a
veritable fortress of protest, and was soon
under violent attack by the Compagnies
Républicaines de Sécurité.*

*Boulevard Saint-Michel, 23. Mai 1968.
Das mit eilig errichteten Barrikaden gespickte
Quartier Latin wurde für einige Nächte zu
einer regelrechten Festung, gegen die die Sich-
erheitskräfte mit großer Härte anstürmten.*

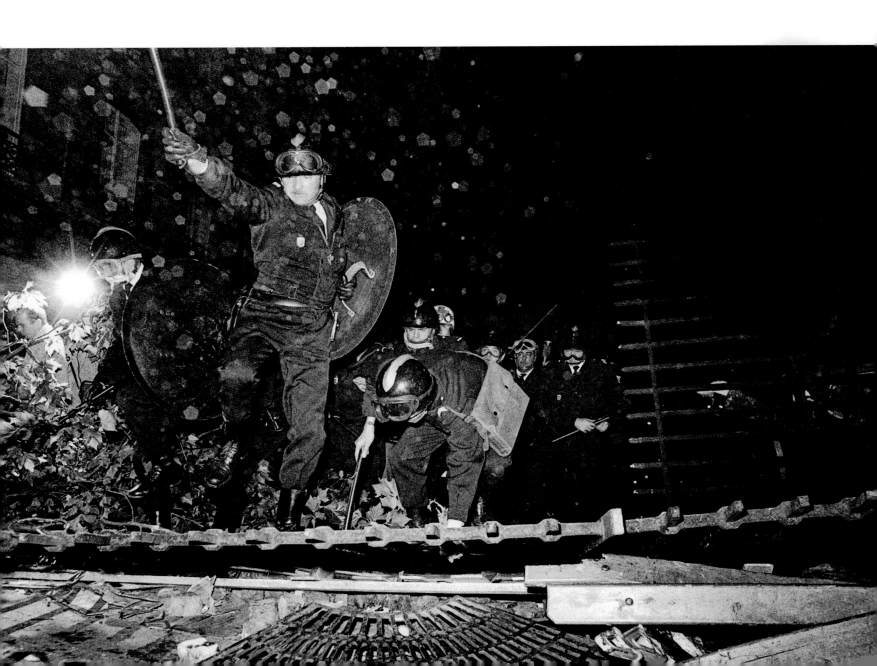

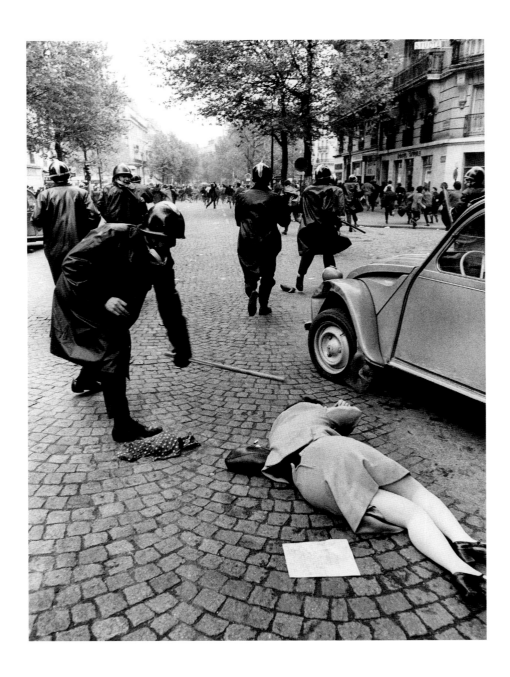

« *Paris s'insurge.*
 À ses arcs triomphaux répond la barricade.
 Paris boira son sang comme à la régalade,
 Paris se purge. »

"*When Paris is roused to revolution*
 For every triumphal arch it builds a barricade
 Drinking up the blood of the latest escapade
 For Paris, rebellion is self-purification."

» *Paris erhebt sich.*
 Auf seine Triumphbögen antwortet die Barrikade.
 Paris wird sein eigenes Blut trinken wie in wilder
 Sauferei. Paris reinigt sich. «

ANDRÉ SALMON, *LES ÉTOILES DANS L'ENCRIER,* **1952**

↑
Gilles Caron

Boulevard Saint-Germain, 6 mai 1968.
Une des nombreuses brutalités policières qui
enclenchèrent le vaste mouvement de protes-
tation qui devait mener à la grève générale.

Boulevard Saint-Germain, 6 May 1968.
One of the many acts of police brutality
triggering the vast protest movement that
led to a general strike.

Boulevard Saint-Germain, 6. Mai 1968.
Einer der zahlreichen gewaltsamen Übergriffe
der Polizei, durch die eine Welle von Protes-
ten ausgelöst wurde, die zum Generalstreik
führen sollte.

→
Gilles Caron

Rue Saint-Jacques, 6 mai 1968.
Pavés contre grenades lacrymogènes
au pied de la Sorbonne occupée.

Rue Saint-Jacques, 6 May 1968.
Cobblestones versus tear gas grenades
in front of the occupied Sorbonne.

Rue Saint-Jacques, 6. Mai 1968.
Pflastersteine gegen Tränengasgranaten
an der besetzten Sorbonne.

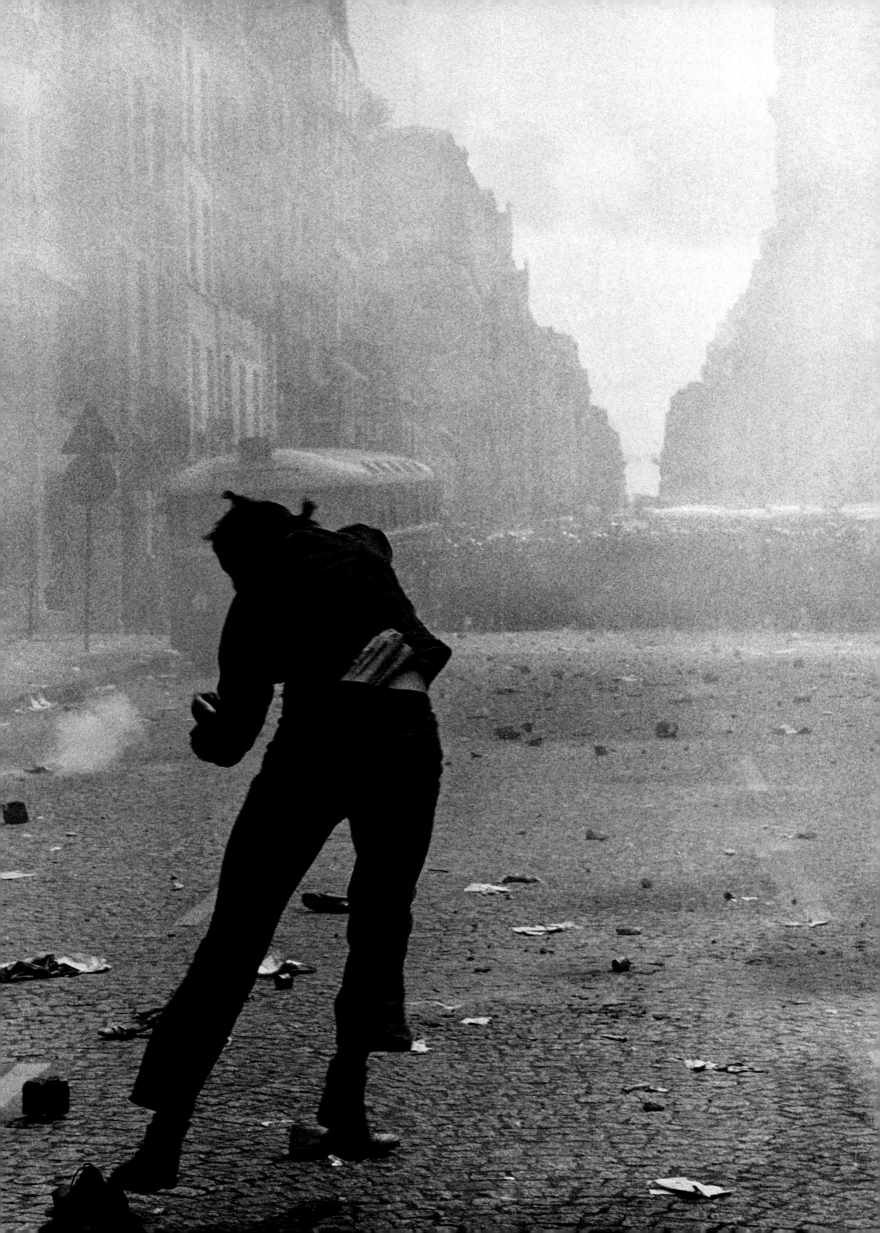

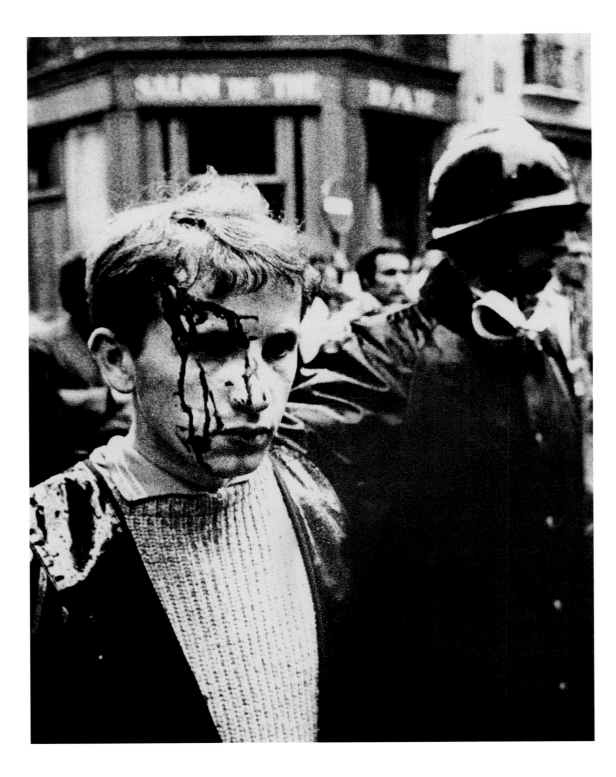

↑
Guy Kopelowicz

Étudiant blessé, 1968.
Cette photographie sera réutilisée pour réaliser
l'une des fameuses affiches confectionnées à
l'atelier de l École des Beaux-Arts.

Wounded student, 1968.
This photograph was used to make one of
the famous posters printed in the workshop at
the Écoles des Beaux-Arts.

Verwundeter Student, 1968.
Dieses Foto wurde später für eines der
berühmten Plakate verwendet, die in den
Ateliers der École des Beaux-Arts entstanden.

→
Henri Cartier-Bresson

Cour de la Sorbonne, mai 1968.

Courtyard of the Sorbonne, May 1968.

Hof der Sorbonne, Mai 1968.

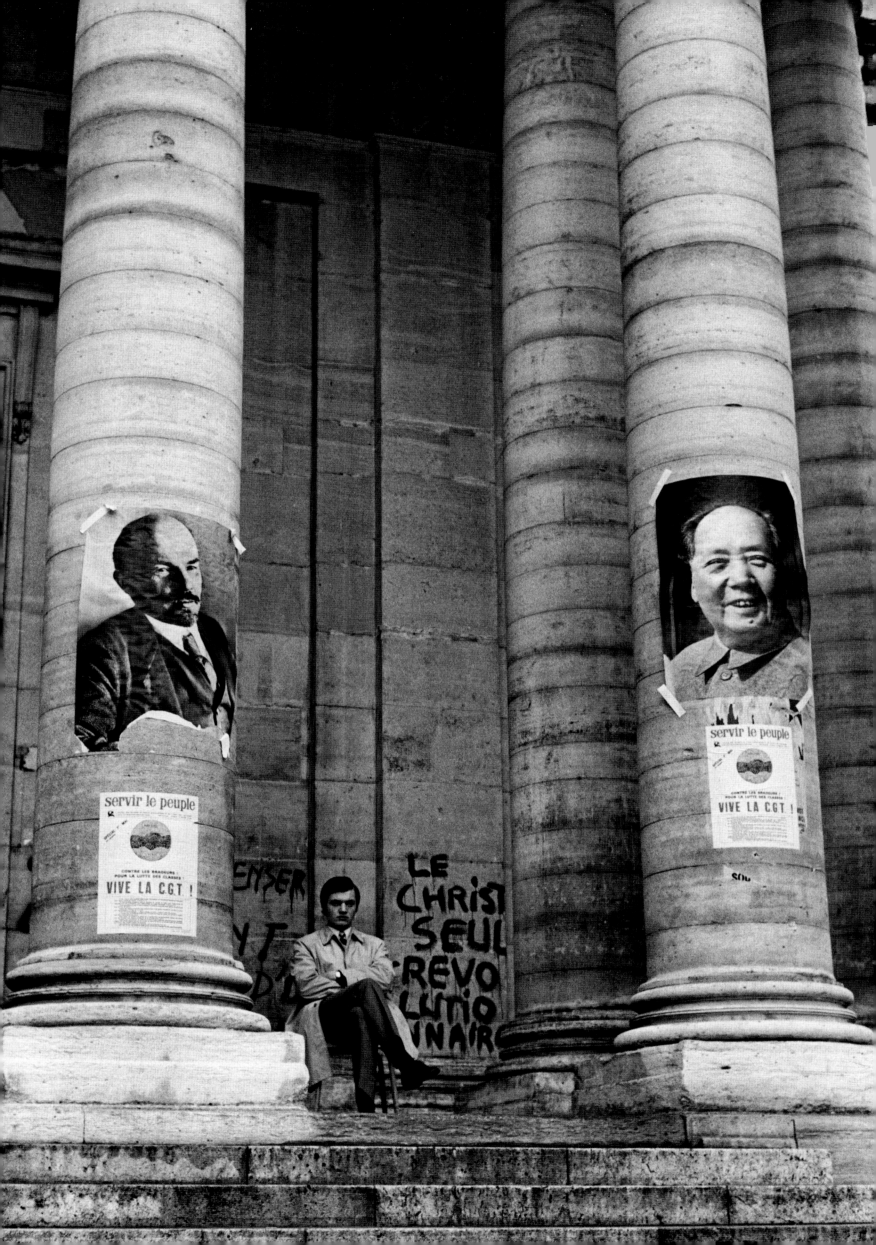

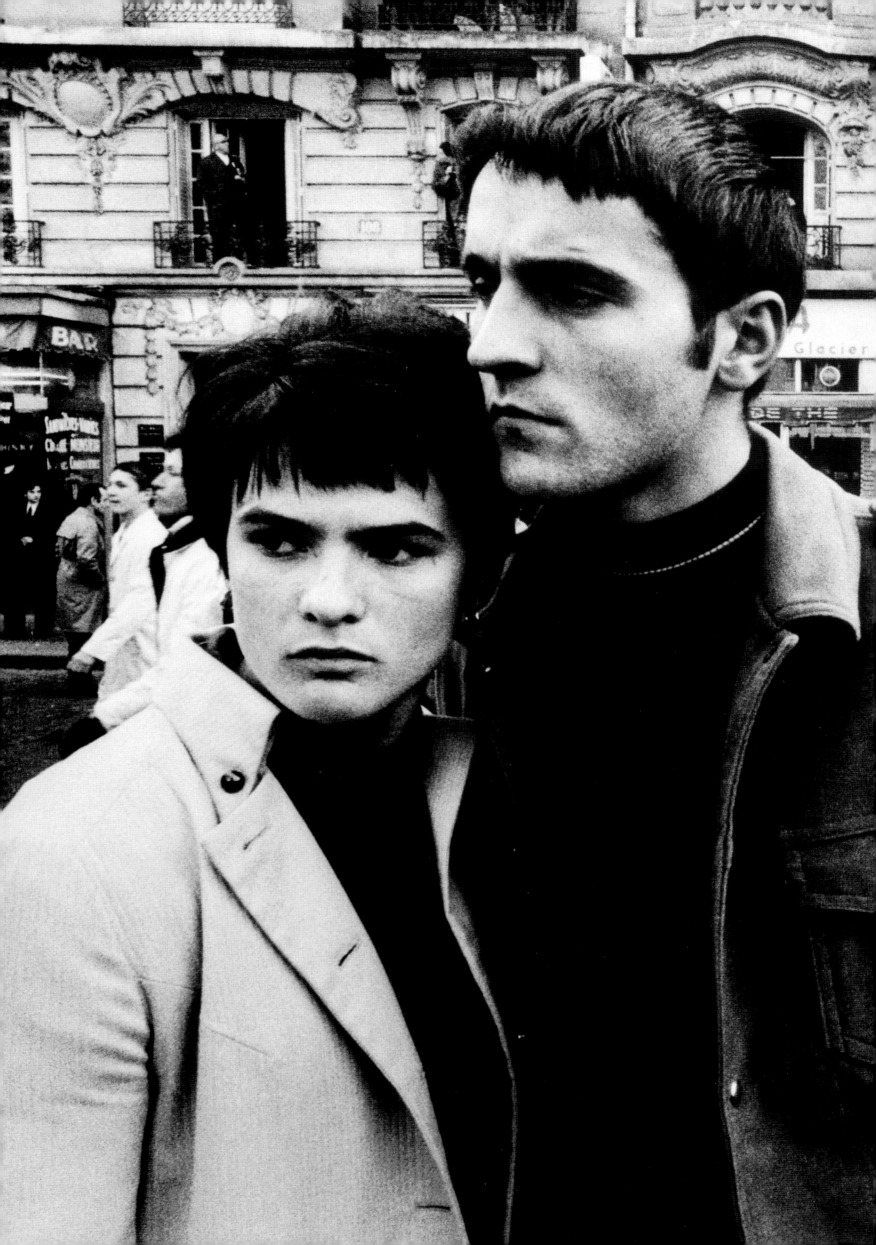

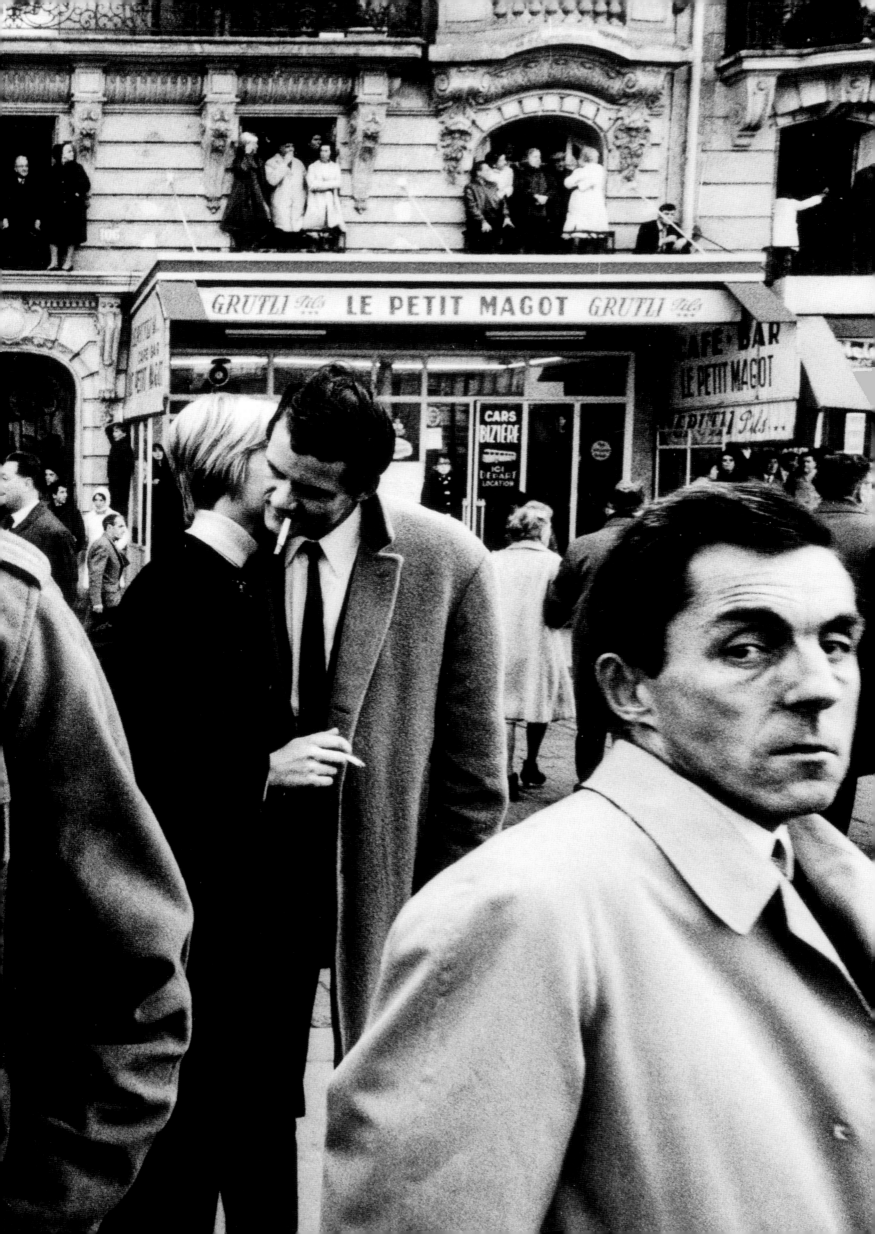

Paris vu par ..., *Jean Douchet, Jean Rouch,*
Jean-Daniel Pollet, Éric Rohmer,
Jean-Luc Godard et Claude Chabrol, 1965

« *Il y a eu une époque où le cinéma était là pour autre chose. Par exemple pour s'imposer contre les interdits ; parce qu'il lui était alors possible d'être une projection du monde à un moment donné. C'est pour cette seule raison que la Nouvelle Vague a exigé le droit de tourner dans les rues de Paris. Car ces rues étaient notre univers. Nous voulions travailler contre les règles, mais sans inventer de nouvelles règles.* »

"*There was a time when the cinema was there for something else. For instance for overcoming prohibitions because this was the only way for it to be a projection of the world at a given time. It was just for this reason that the nouvelle vague demanded the right to film on the streets of Paris. These streets were our world. We wanted to work against the rules, but not make new ones.*"

» *Es gab eine Epoche, in der das Kino für etwas anderes da war. Zum Beispiel, indem es sich gegen Verbote durchsetzte, weil es ihm nur auf diese Weise möglich war, eine Projektion der Welt in einem gegebenen Augenblick zu sein. Allein aus diesem Grund hat die Nouvelle Vague das Recht gefordert, auf den Pariser Straßen zu drehen. Denn diese Straßen waren unsere Welt. Wir wollten gegen die Regeln arbeiten, aber ohne neue Regeln zu erfinden.* «

JEAN-LUC GODARD, 2007

p. 470/471
William Klein

Cours de Vincennes, 11 novembre 1968.
« *En mai, je tournais et je n'ai guère fait de photos. Mais aujourd'hui on fête le cinquantenaire de l'armistice et sans doute le dernier 11 novembre du règne de Gaulle. Il fait froid, on n'est même pas aux Champs-Élysées mais au cours de Vincennes, on s'ennuie, on s'embrasse et on regarde passer les chars.* »

Cours de Vincennes, 11 November 1968.
"*In May I was filming and took hardly any photos. But today they are celebrating the fiftieth anniversary of the armistice, no doubt the last 11 November of de Gaulle's reign. It's cold, we're not even on the Champs-Élysées but on the Cours de Vincennes, we're bored, we kiss and watch the tanks roll past.*"

Cours de Vincennes, 11. November 1968.
» *Im Mai drehte ich und machte kaum Fotos. Doch heute feiert man den 50. Jahrestag des Waffenstillstands von 1918 und sicher den letzten 11. November unter der Regierung von Charles de Gaulle. Es ist kalt, wir sind nicht mal auf den Champs-Élysées, sondern auf dem Cours de Vincennes, und langweilen uns, wir nehmen uns in den Arm und schauen den vorbeifahrenden Panzern zu.* «

→
Keiichi Tahara

Église Sainte-Anne de la Maison Blanche, 1976. Extrait de la célèbre série Fenêtres, réalisée à Paris en 1976 dans l'immeuble du 14ᵉ arrondissement où habitait Tahara.

Church of Sainte-Anne de la Maison Blanche, 1976. An image from Tahara's famous "Windows" series (1976), taken from the window of his apartment in the 14th arrondissement.

Die Kirche Sainte-Anne-de-la-Maison-Blanche, 1976. Aus der berühmten Serie von Fensterbildern, die 1976 in dem Gebäude im 14. Arrondissement entstand, in dem Tahara wohnte.

p. 474/475
Henri Cartier-Bresson

Boulistes au jardin des Tuileries, 1976.

Boules players in the Jardin des Tuileries, 1976.

Boulespieler im Jardin des Tuileries, 1976.

↓
Bruce Dale

Quai de Seine, 1968. À l'écart des grands axes, un petit coin de calme sur un quai de l'île de la Cité; on distingue au fond de l'image la passerelle des Arts.

By the Seine, 1968. Away from the main thoroughfares, a peaceful spot on Île de la Cité, with the Passerelle des Arts in the background.

Quai de Seine, 1968. Abseits von den großen Straßen sieht man hier eine ruhige Ecke am Ufer der Île de la Cité; im Hintergrund erkennt man die Passerelle des Arts.

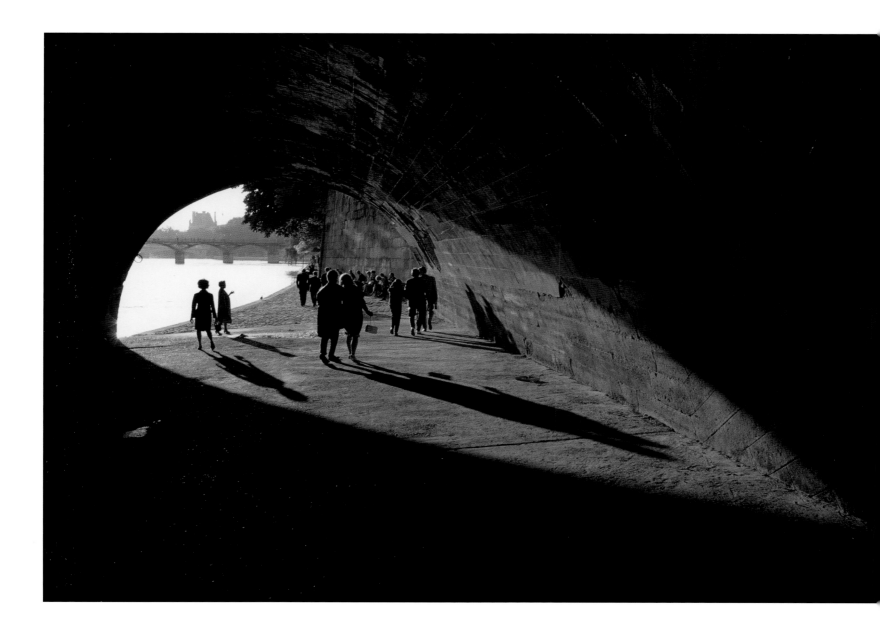

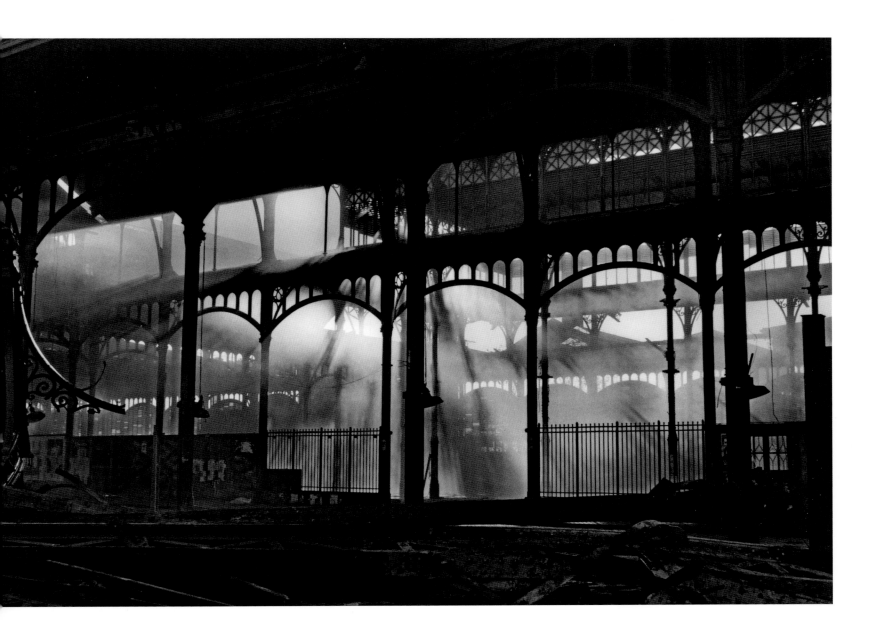

Claude Gautrand

olition des Halles de Baltard, 1971.
ernier témoignage de la démolition des
s de Baltard, ce cœur de Paris depuis
Xᵉ siècle. Dix pavillons métalliques
ʳuits en 1855 seront ainsi détruits,
ul sera sauvegardé et reconstruit à
nt-sur-Marne. Le Forum des Halles,
ommerces et cinémas les remplaceront
en sous-sol, l'énorme complexe de
ʳtion Châtelet, la plus grande station
ʳraine au monde, qui voit passer quoti-
ɟement plus de 800 000 voyageurs.

The demolition of Baltard's Les Halles
buildings, 1971. A last record of the demoli-
tion of Baltard's Halles, which had been the
heart of Paris since the 19th century. Ten of
the metal and glass pavilions built in 1855
were destroyed, with only one surviving
(it was rebuilt in Nogent-sur-Marne). They
were replaced by the Forum des Halles, a
complex of shops and cinemas, built over the
enormous Châtelet métro and RER station,
the biggest underground transport hub in the
world, used by over 800,000 travellers a day.

Abriss der Hallen von Baltard, 1971.
Eines der letzten Bilder vom Abriss der Hallen
von Baltard, die seit dem 19. Jahrhundert
das Herz von Paris gewesen waren. Dabei
wurden zehn der 1855 errichteten Eisenpavil-
lons zerstört, ein einziger blieb erhalten und
wurde in Nogent-sur-Marne wiederaufgebaut.
An die Stelle der Hallen trat das Forum des
Halles mit seinen Läden und Kinos, darunter
die riesige Metro-Station Châtelet, der welt-
weit größte unterirdische Bahnhof mit täglich
mehr als 800 000 Fahrgästen.

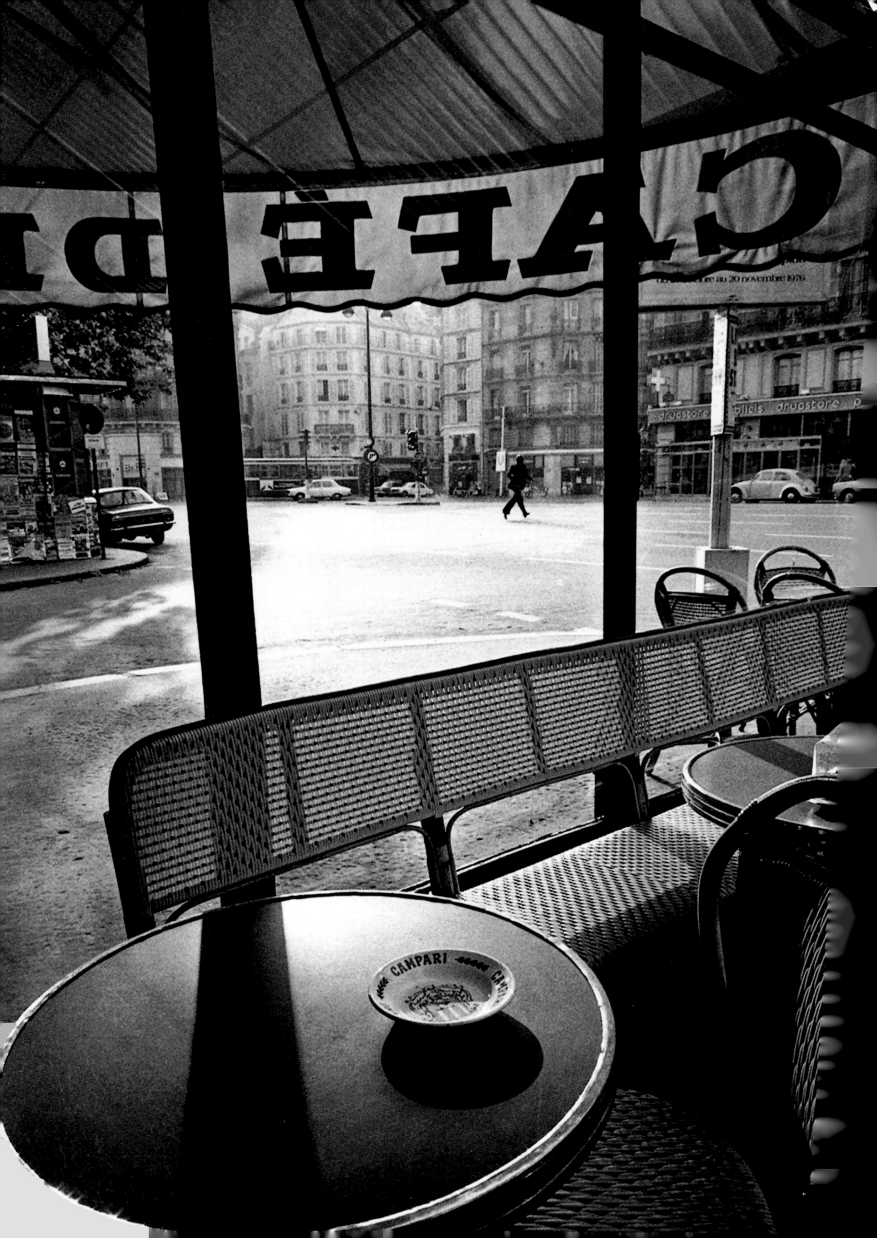

Tous les garçons et les filles,
Françoise Hardy, 1962

←
Jeanloup Sieff

Le café de Flore tôt le matin, 1976. Un des points stratégiques de Saint-Germain-des-Prés.

The Café de Flore early in the morning, 1976. One of the strategic spots in Saint-Germain-des-Prés.

Das Café de Flore am frühen Morgen, 1976. Einer der Schaltstellen von Saint-Germain-des-Prés.

↓
Henri Cartier-Bresson

Brasserie Lipp, 1969. Autre haut-lieu de la vie de Saint-Germain-des-Prés, la brasserie Lipp a vu passer dans ses murs toute l'intelligentsia parisienne de ces dernières décennies.

Brasserie Lipp, 1969. Another key location in Saint-Germain-des-Prés, the Brasserie Lipp has played host to the Parisian intelligentsia for decades.

Brasserie Lipp, 1969. In der Brasserie Lipp, einem weiteren Szenelokal in Saint-Germain-des-Prés, verkehrte die ganze Pariser Intelligenzija der letzten Jahrzehnte.

ous les garçons et les filles de mon âge
e promènent dans la rue deux par deux
ous les garçons et les filles de mon âge
avent bien ce que c'est qu'être heureux
t les yeux dans les yeux, et la main dans la main
s s'en vont amoureux sans peur du lendemain
ui mais moi, je vais seule par les rues, l'âme en peine
ui mais moi, je vais seule, car personne ne m'aime. »

he girls and boys the same age as me
vo by two they walk down my street,
l the girls and boys of my age
10w what it is to be happy and sage
nd in hand they stroll without sorrow
ey love without thought of the morrow
t I walk the streets alone and in pain
ave no one to tell me: Je t'aime."

le Jungs und Mädchen meines Alters
azieren zu zweien auf der Straße.
le Jungs und Mädchen meines Alters
issen sehr gut, was es heißt, glücklich zu sein.
id Auge in Auge, Hand in Hand
:hen sie verliebt und fürchten das Morgen nicht.
aber ich, ich geh' allein durch die Straßen,
t Schmerz in der Seele.
aber ich, ich geh' allein, weil niemand mich liebt.«

ANÇOISE HARDY, *TOUS LES GARÇONS ET LES FILLES,* 1962

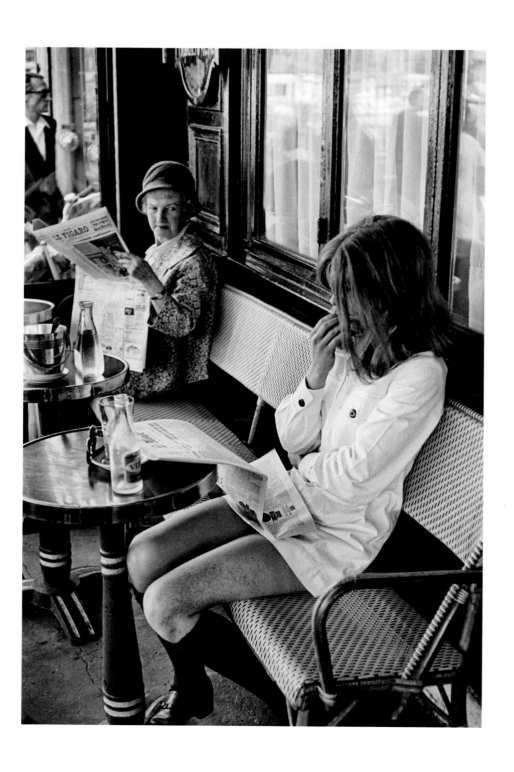

« À l'époque, j'avais une petite chambre près de la rue de Vaugirard. Et chaque fois que je sortais dans la rue, je croisais des femmes superbes, un mètre quatre-vingt, super-minces. J'étais complètement fascinée et en même temps intimidée. Et je me disais : "Quelle ville, dans laquelle il n'y a que des femmes aussi fantastiques !" ; jusqu'au moment où je me suis aperçue que je vivais juste à côté de l'agence de mannequins Elite. »

"At the time I was living in a small room near Rue de Vaugirard. And every time I came out the front door I ran into beautiful, 1.80 meter tall, super slender women. I was completely fascinated and overawed at the same time. And I said to myself 'What a city, with all these fantastic women!' Until I figured out that I was living just next door to the Elite model agency."

» Ich hatte damals ein kleines Zimmer in der Nähe der Rue de Vaugirard. Und jedes Mal wenn ich aus dem Haus auf die Straße getreten bin, kamen mir wunderschöne, 1,80 Meter große, super-schlanke Frauen entgegen. Ich war total fasziniert und eingeschüchtert zugleich. Und ich dachte: ,Was für eine Stadt, in der es nur so fantastische Frauen gibt!' Bis ich dann dahinter gekommen bin, dass ich genau neben der Model-Agentur Elite wohnte. «

AUDREY TAUTOU, 2009

→

Helmut Newton

Rue Aubriot, 1975. Photographie réalisé pour Yves Saint Laurent et Vogue.

Rue Aubriot, 1975. This photograph wa taken for Yves Saint Laurent and Vogue

Rue Aubriot, 1975. Dieses Foto entstand Yves Saint Laurent und Vogue.

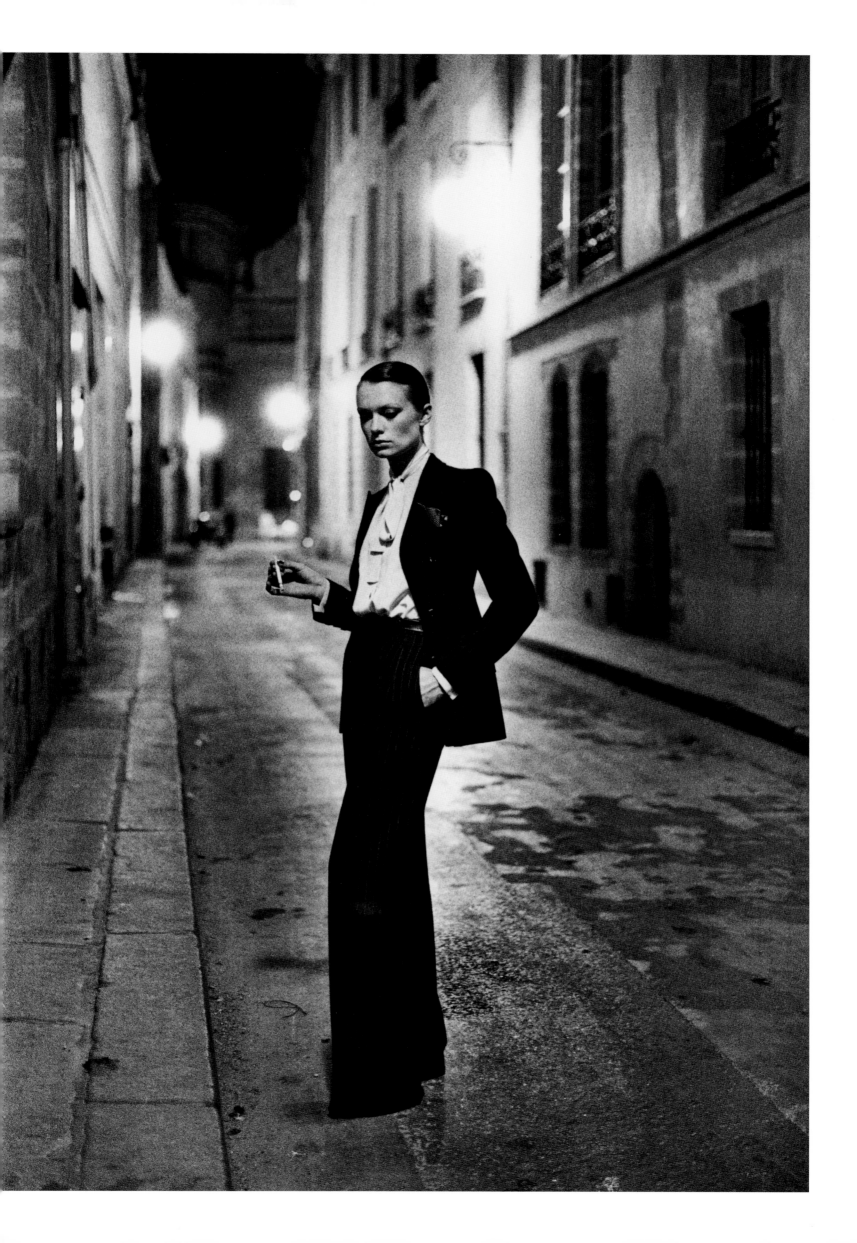

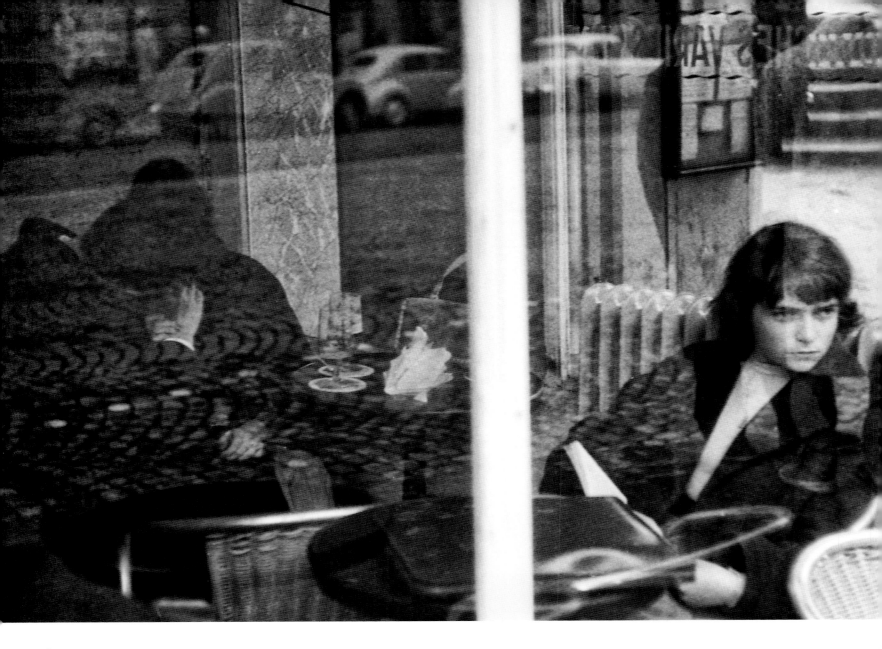

↑
Izis

Boulevard Auguste-Blanqui, 1968.

→
Jacques-Henri Lartigue

Avenue Victor-Hugo, 1969.

Le dernier Métro,
François Truffaut, 1980

*« Oui, l'amour fait mal : comme les grands
oiseaux rapaces, il plane au-dessus de nous,
il s'immobilise et nous menace. »*

*"Yes, love hurts: like the great raptors, it soars
over us and hovers threateningly above us."*

*»Ja, die Liebe tut weh: Wie bei den großen Raub-
vögeln, die über uns segeln, still stehen bleiben
und uns bedrohen.«*

FRANÇOIS TRUFFAUT, *LE DERNIER MÉTRO*, 1980

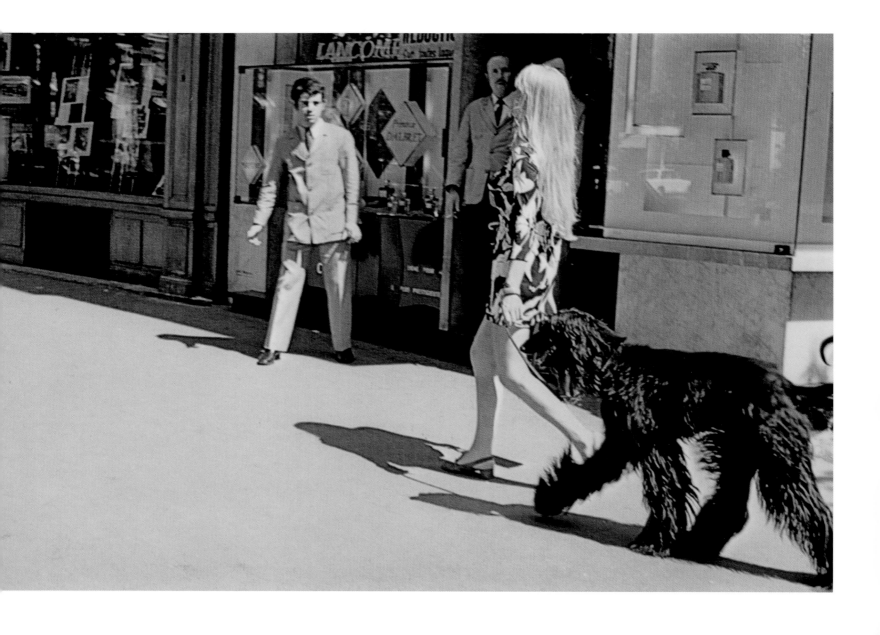

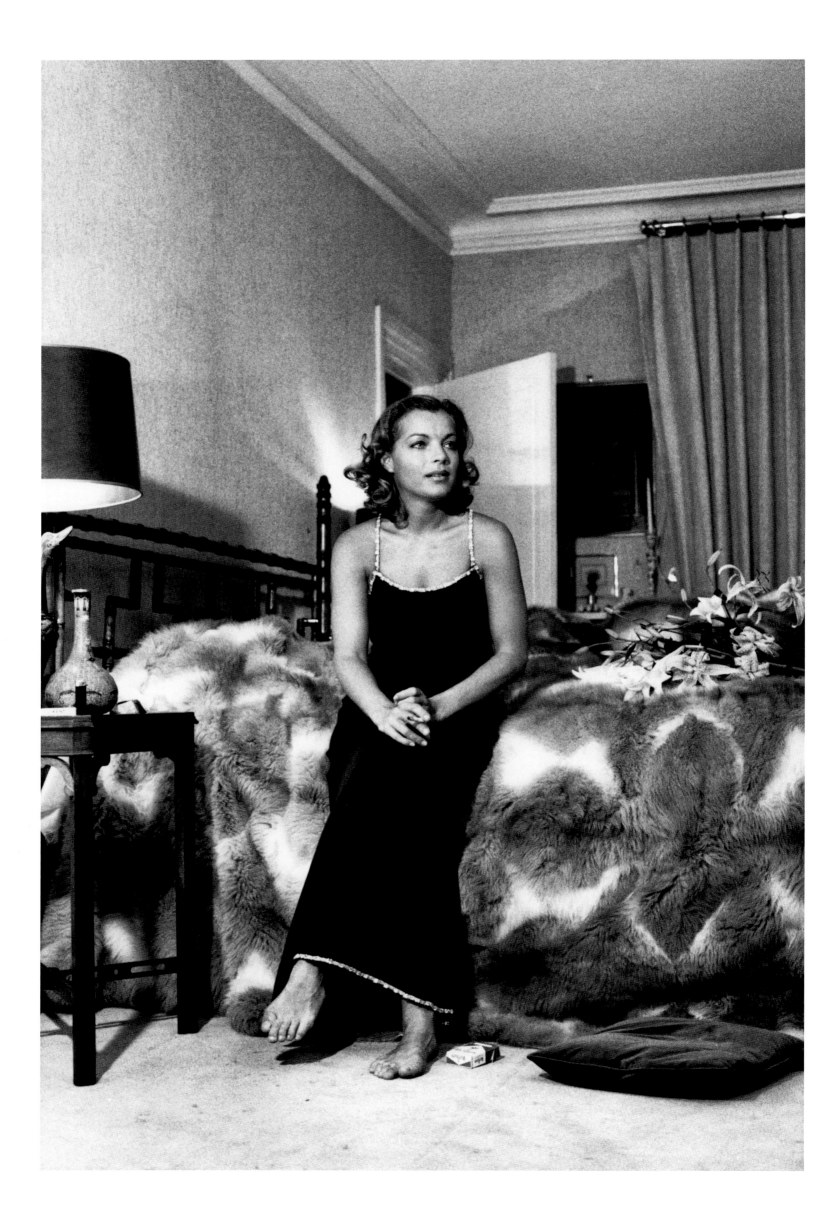

« Je redeviens parisienne. C'est en France qu'ont commencé
toutes les périodes de ma vie. Je recommence à zéro et j'en
suis contente. À chaque tournant de ma vie, je suis revenue en
France. Je n'ai jamais pleurniché sur d'anciennes histoires.
Paris est un nouveau départ. »

"I'll become a Parisian again. All the phases of my life began in
France. I'm starting again from square one and am quite glad
about it. Every time my life changed I went back to France.
I have never regretted my past lives. Paris is a new beginning."

» Ich werde wieder Pariserin. In Frankreich begannen alle Ab-
schnitte meines Lebens. Ich beginne wieder beim Punkt Null
und bin froh darüber. An jeder Wende meines Lebens
ging ich zurück nach Frankreich. Ich habe noch nie früheren
Geschichten nachgeweint. Paris ist ein neuer Anfang. «

ROMY SCHNEIDER

nut Newton

1y Schneider photographiée
r Stern, 1974.

1y Schneider photographed
Stern, 1974.

1y Schneider, fotografiert für
n, 1974.

p. 486/487
Helmut Newton

Bergström sur Paris, 1976.

Bergström over Paris, 1976.

Bergström über Paris, 1976.

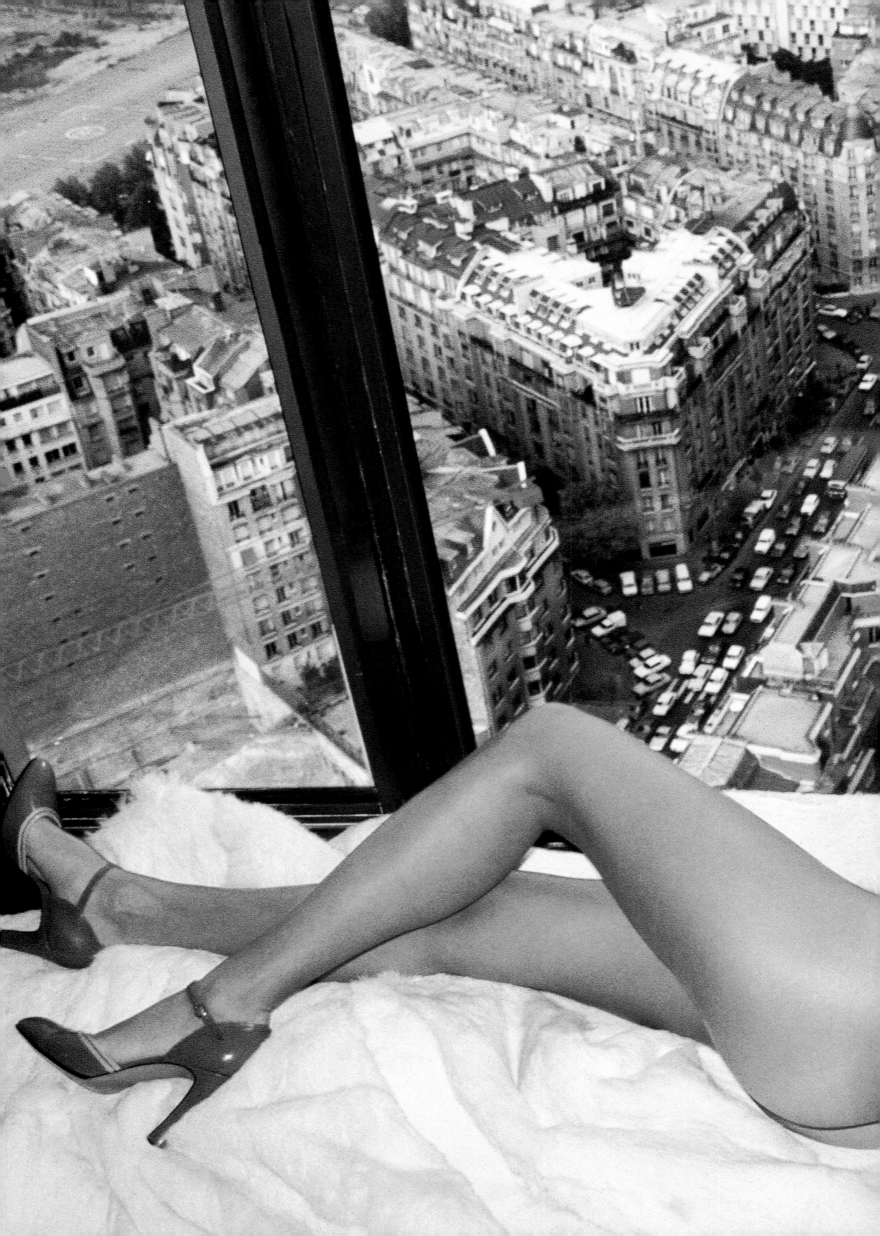

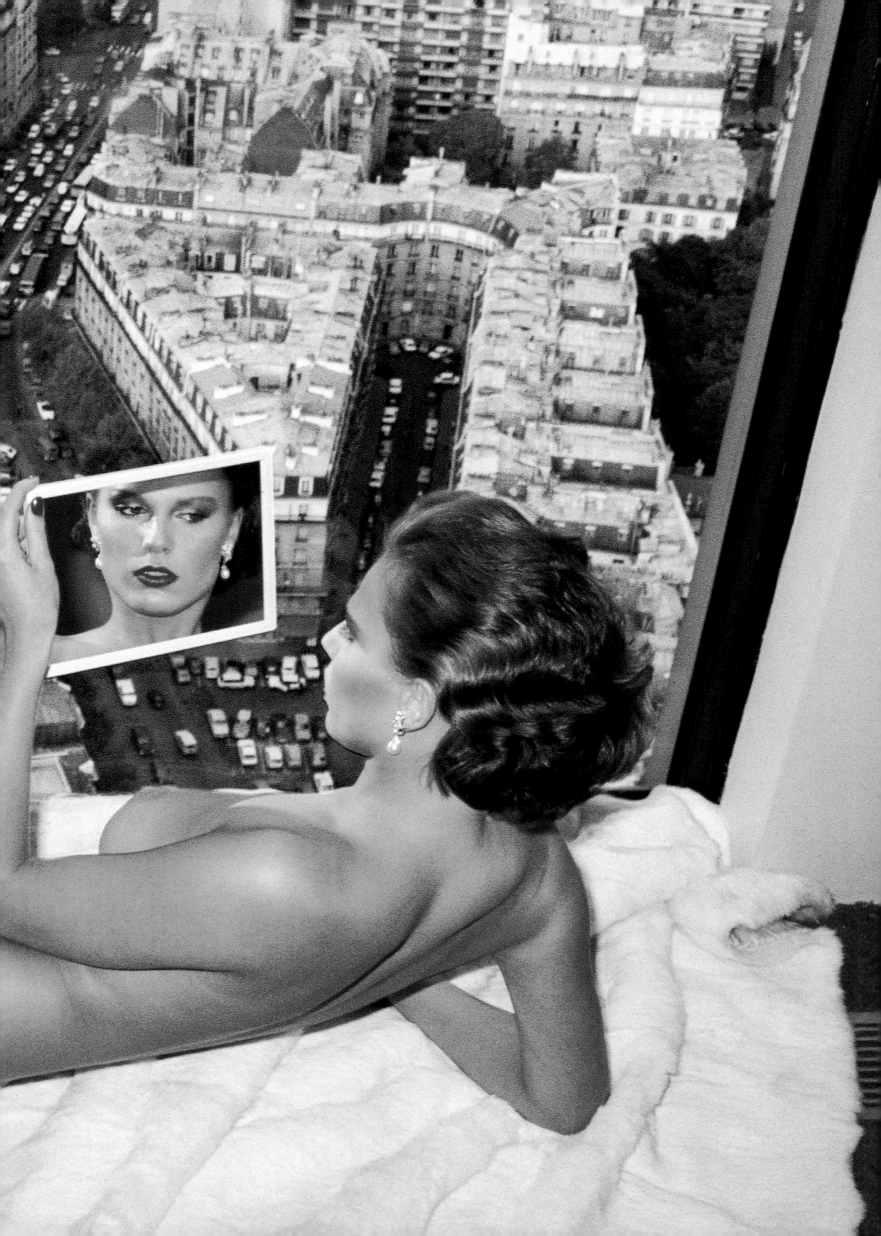

←
Richard Einzig

Construit par les architectes Renzo Piano e
Richard Rogers, inauguré en 1977, le Cent
Pompidou a soulevé beaucoup de contro-
verses pour son architecture avant-gardiste
(structures de métal et de verre peintes de
couleurs vives) avant de connaître un succè
populaire permanent : 14 millions de visi-
teurs pour les deux seules premières années

Built by the architects Renzo Piano and
Richard Rogers, and inaugurated in 1977,
the Centre Pompidou raised a storm of con
troversy with its avant-garde architecture c
glass and steel and brightly painted pipes o
the outside, but went on to become a huge
ongoing success, with 14 million visitors in
only its first two years.

Das nach Plänen von Renzo Piano und
Richard Rogers erbaute und 1977 eingeweit
Centre Pompidou löste heftige Debatten
über seine avantgardistische Architektur (ein
Konstruktion aus Metall und Glas in kräftig
Farben) aus, wurde aber dann zu einem echt
Publikumsmagneten: Allein in den ersten be
den Jahren zählte man 14 Millionen Besuch

→
Daido Moriyama

A Tale of Two Cities –
The End (Paris), 1989.

« *Sans toi, les émotions d'aujourd'hui ne seraient*
que la peau morte des émotions d'autrefois. »

"*Without you, today's emotions would only be the*
dry skin of yesterday's."

» *Ohne dich wären die Gefühle von heute nur die*
leere Hülle der Gefühle von damals. «

JEAN-PIERRE JEUNET,
***LE FABULEUX DESTIN D'AMÉLIE POULAIN*, 2001**

Le fabuleux destin d'Amélie Poulain,
Jean-Pierre Jeunet, 2001

Les Amants du Pont-Neuf,
Leos Carax, 1991

«*Quand nous réalisons un projet comme le pont Neuf, ce n'est pas un projet sur le pont Neuf, c'est le pont Neuf, le vrai pont Neuf avec toutes ses significations, tout son espace, toutes les relations complexes de ce pont dans l'esprit français depuis 400 ans – tous les Parisiens, les rois, depuis la Révolution et avant.* »

"*When we do a project like the Pont Neuf, it's not a project about the Pont Neuf, it is the Pont Neuf, the real Pont Neuf, with all its meanings, all the space, all the intricate relations of that bridge in the French mind for 400 years — all the Parisians, the kings, from the Revolution and beyond.*"

»*Wenn wir ein Projekt wie den Pont Neuf machen, ist das kein Projekt über den Pont Neuf, es ist der Pont Neuf, der wirkliche Pont Neuf, mit all seinen Bedeutungen, dem ganzen Raum, all den komplizierten Beziehungen, die seit 400 Jahren zwischen dieser Brücke und der französischen Mentalität bestehen – all die Pariser, die Könige, von der Revolution und darüber hinaus.* «

CHRISTO ET JEANNE-CLAUDE, 1995

←
Wolfgang Volz

Le Pont Neuf empaqueté, 1975–1985.
L'empaquetage du pont Neuf par Christo et Jeanne-Claude a nécessité 40 000 mètres carrés de toile polyamide dorée. Il a attiré des dizaines de milliers de visiteurs curieux de découvrir, sur le plus vieux pont de Paris, cette œuvre éphémère.

The Pont Neuf Wrapped, 1975–1985.
To wrap Pont Neuf Christo and Jeanne-Claude needed 40,000 square metres of gold polyamide canvas. This ephemeral work on the city's oldest bridge drew tens of thousand of curious visitors.

Der verhüllte Pont Neuf, 1975–1985.
Für die Verhüllung des Pont Neuf brauchten Christo und Jeanne-Claude 40.000 Quadratmeter einer Plane aus goldenem Polyamid. Es kamen Zehntausende Besucher und Neugierige, die dieses temporäre Kunstwerk an der ältesten Brücke von Paris sehen wollten.

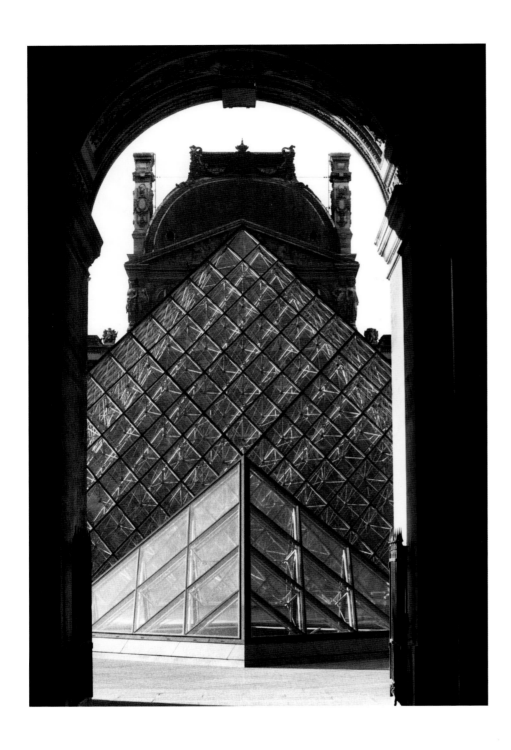

↑
Jean Claude Gautrand

*La pyramide du Louvre, 1988. Dans la
cour du Grand Louvre, la pyramide de
verre conçue par l'architecte Ieoh Ming Pei,
inaugurée le 4 mars 1988, signale l'entrée
du musée et constitue un véritable puits de
lumière.*

*La Pyramide du Louvre, 1988. In the
courtyard of the Grand Louvre, the glass
pyramid designed by architect Ieoh Ming Pei,
inaugurated on 4 March 1988, signals the
entrance to the museum and acts as a very
effective light well.*

*Die Pyramide du Louvre, 1988. Im Hof des
Grand Louvre markiert die von Ieoh Ming
Pei entworfene, am 4. März 1988 eröffnete
Pyramide den Eingang zu den Museen; sie
dient zugleich als Oberlicht.*

→
Anon.

*Bicentenaire de la Révolution, 1989.
Le bicentenaire de la Révolution a donné
lieu à des fêtes grandioses organisées par
Jean-Paul Goude. Une énorme parade a
défilé sur les Champs-Élysées pendant des
heures devant un million de curieux. Le
spectacle était clôturé par un gigantesque feu
d'artifice tiré au pied de la tour Eiffel et vu
ici du haut de la tour Montparnasse.*

*Bicentenary of the Revolution, 1989.
The bicentenary of the French Revolution
was celebrated by grandiose festivities
orchestrated by Jean-Paul Goude. Lasting
hours on end, a huge parade proceeded
down the Champs-Élysées in front of a*

*million spectators, ending in a gigantic
firework show at the foot of the Eiffel To
(photographed here from the Montparno
Tower).*

*Jubiläum 200 Jahre Französische Revolu
1989. Zum 200. Jahrestag der Französisc
Revolution fanden grandiose Feierlichkei
statt, die von Jean-Paul Goude organisie
wurden. Ein riesiger Umzug marschierte
den Augen von einer Million Schaulustig
die Champs-Élysées herab. Krönender
Abschluss des Spektakels war ein giganti
Feuerwerk, das am Fuß des Eiffelturms
abgebrannt wurde; man sieht es hier vor
Tour Montparnasse aus.*

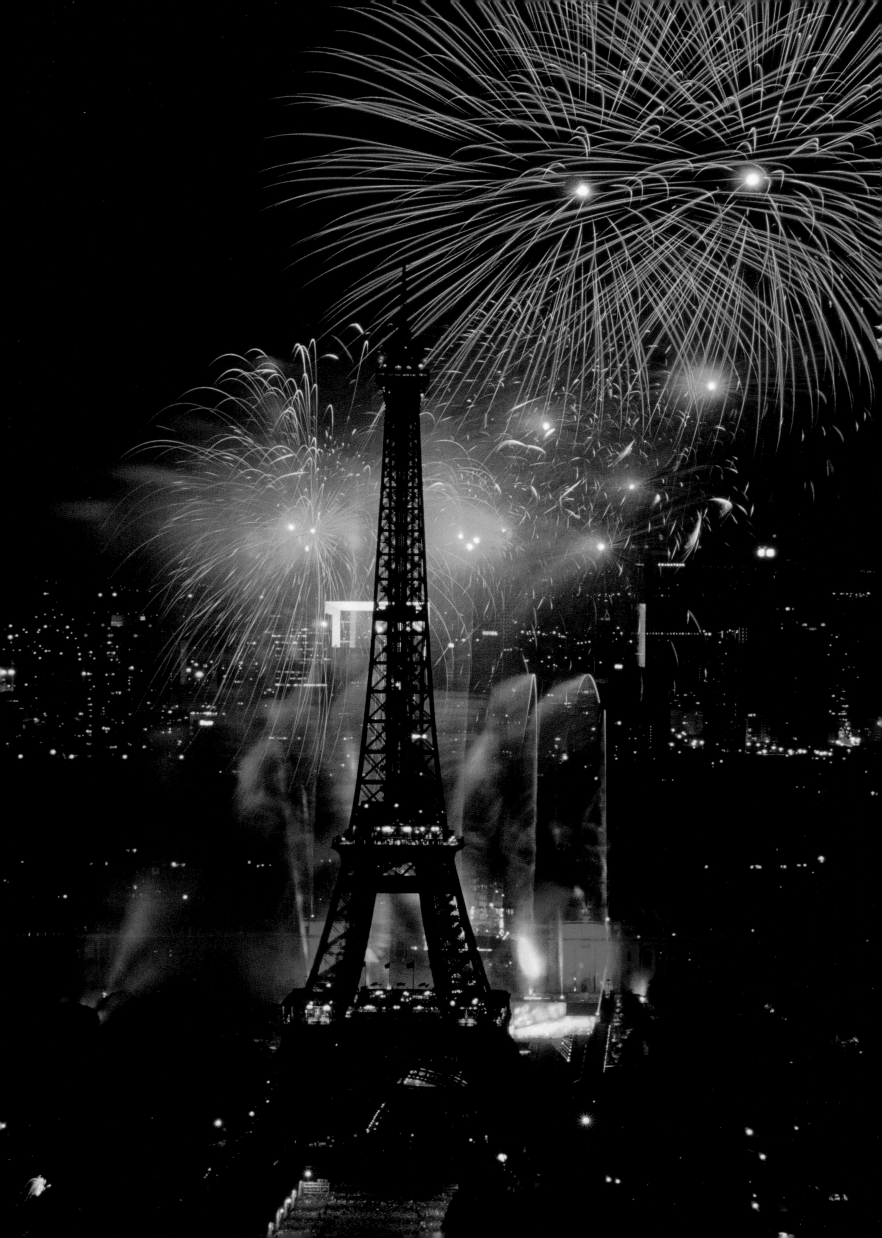

Le Parfum,
Patrick Süskind, 1985

↓ **Frédéric Chaubin**

L'impératrice Julia Domna et son fils Caracalla, une nuit au Louvre, 2010.

Empress Julia Domna and son Marcus Aurelius, a night at the Louvre, 2010.

Die Herrscherin Julia Domna und ihr Sohn Marcus Aurelius, eine Nacht im Louvre, 2010.

→ **Wolfgang Tillmans**

Dans nos obscurités, Notre-Dame de Paris, 2004.

In our darkness, Notre-Dame de Paris, 2004.

In unserer Finsternis, Notre-Dame de Paris, 2004.

Thomas Struth

Louvre 4, Paris, 1989.

→
Juergen Teller
Karl Lagerfeld, Paris, 2009.

p. 500
Bettina Rheims
Paris Diadème, 2009.
Paris tiara, 2009.
Paris-Diadem, 2009.

« *Les femmes font des jupes pour elles et les autres femmes ;
un homme… fait des vêtements pour une femme qu'il désire
avoir pour compagne… –, ou, comme dans la plupart des cas,
pour la femme qu'il veut être.* »

" *Women make dresses for themselves and
for other women; a man …makes clothes for a woman he
wants to be with … – or, as in most cases, for the woman
he wants to be.* "

» *Frauen machen Kleider für sich selbst und für andere Frau-
en; ein Mann macht Kleidung für eine Frau, mit der er gerne
zusammen wäre … oder, in den meisten Fällen, für die Frau,
die er selbst gern wäre.* «

ROBERT ALTMAN, *PRÊT-À-PORTER,* **1994**

Prêt-à-Porter, *Robert Altman, 1994*

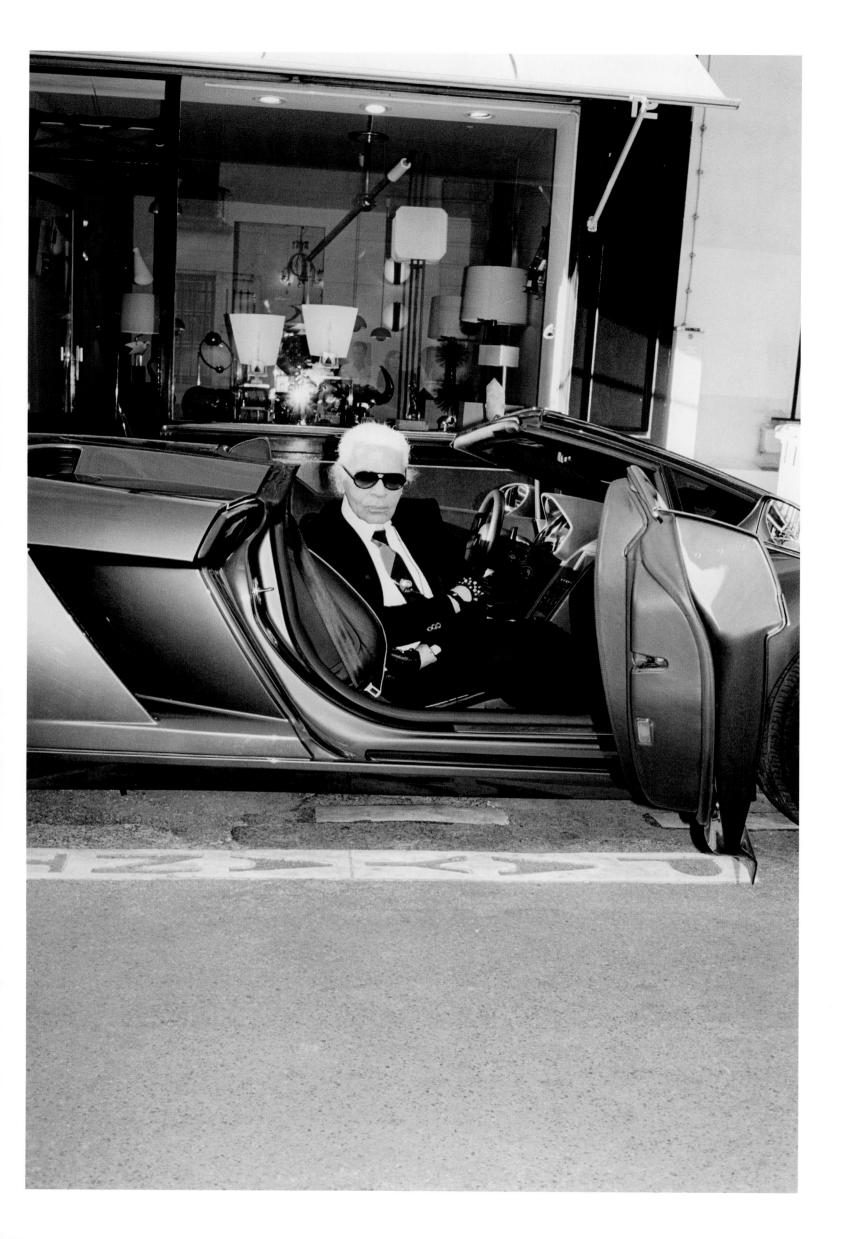

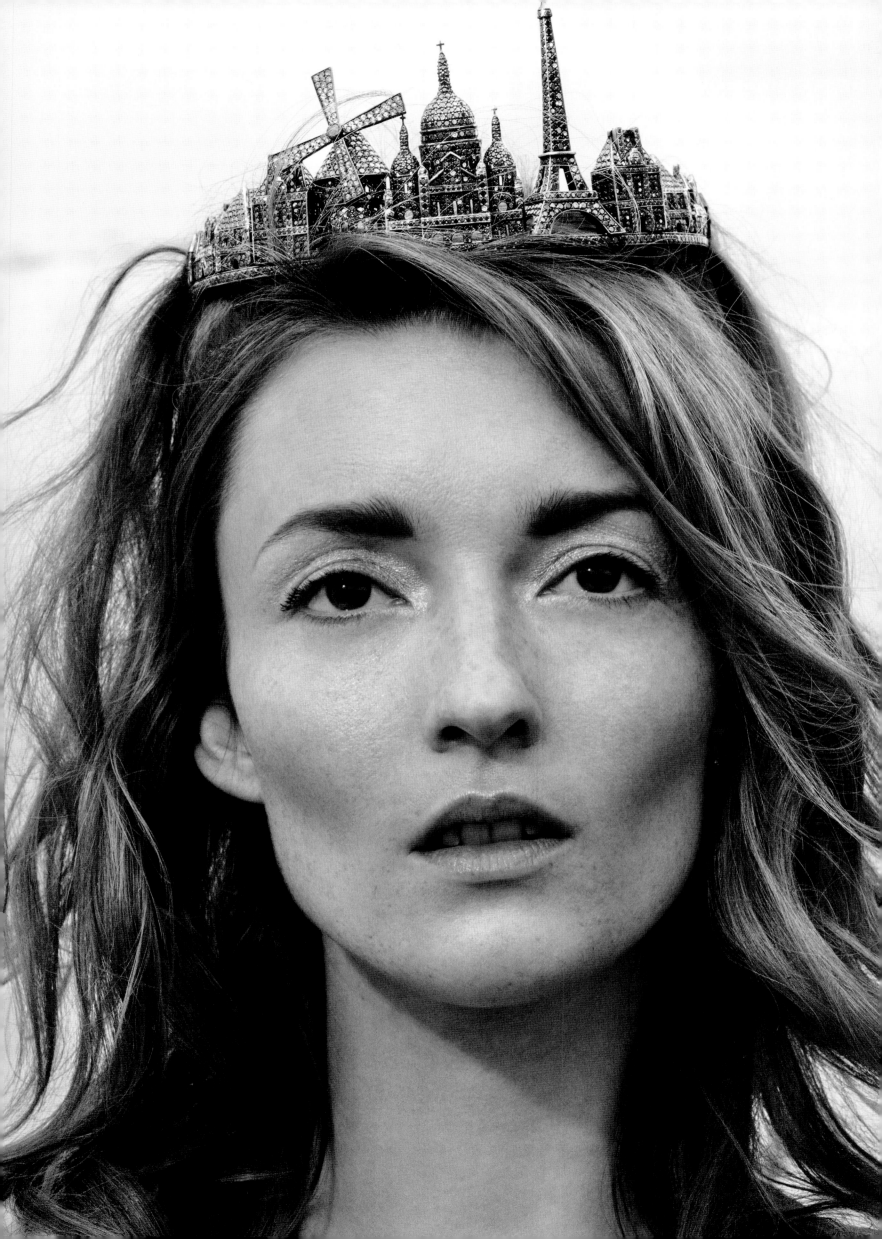

Courtes biographies des photographes
Brief biographies of the photographers
Kurzbiografien der Fotografen

*Les informations sur les photographes non cités
ci-dessous n'ont pu être obtenues.*
It was not possible to obtain information on photographers
who do not appear in this listing.
Daten zu den hier nicht genannten Fotografen
konnten nicht ermittelt werden.

Almasy, Paul (1906–2003)

Né à Budapest. Après des études de sciences politiques, il
quitte son pays pour commencer en 1930 une carrière de
journaliste en Italie avant de s'installer en France en 1938. Il
va faire de nombreux reportages en Europe après la Seconde
Guerre mondiale, en Indochine, en Afrique. Président du
groupe de reporters Europhoto, il ne cesse de parcourir le
monde pour le compte de diverses organisations internatio-
nales (OMS, FAO) et surtout pour l'UNESCO et
l'UNICEF. Il mène conjointement des réflexions sur le lan-
gage photographique. Il décède dans les Yvelines en 2003.

Born in Budapest. After studying political science, he left
Hungary in 1930 and started working as a journalist in Italy,
then moved to France in 1938. After the Second World War
he reported on events in Europe, as well as in Indochina
and Africa. As president of the Europhoto group of report-
ers, he was constantly travelling round the world on behalf
of such international organisations as the WHO, the FAO
and, above all, UNESCO and UNICEF. At the same time,
he maintained an interest in the nature of photographic
language. He died in Yvelines (near Paris) in 2003.

Geboren in Budapest. Er studiert zunächst
Politikwissenschaften, verlässt dann sein Heimatland, um
1930 in Italien eine Karriere als Journalist zu beginnen,
bevor er 1938 nach Frankreich geht. Nach dem Zweiten
Weltkrieg entstehen in Europa, Indochina und Afrika zahl-
reiche Reportagen. Er ist Präsident der Bildreporter-Verei-
nigung Europhot und reist im Auftrag verschiedener inter-
nationaler Organisationen (WHO, FAO, vor allem aber für
die UNESCO und für UNICEF) unaufhörlich um die
Welt. Zugleich setzt er sich mit Fragen der fotografischen
Bildsprache auseinander. Er stirbt 2003 in Yvelines.

Atget, Jean-Eugène-Auguste (1857–1927)

Né à Libourne. Sa scolarité achevée, il s'engage dans la
marine marchande. S'installe en 1878 à Paris et tente en vain
d'entrer au Conservatoire national de musique et d'art
dramatique. Après son service militaire, revient à Paris.
Acteur dans une modeste troupe théâtrale. Fréquente le
milieu pictural. Rencontre Valentin Compagnon en 1886
et s'installe en 1898 rue de la Pitié. Décide de devenir
photographe et commence à réaliser, muni d'une chambre
18 x 24 à courte focale, des vues des vieux quartiers et des
petits métiers de Paris dont certaines seront tirées en cartes
postales par l'éditeur Porcher. S'installe en 1899 rue Cam-
pagne-Première. En 1901, réalise une série d'images des
environs de Paris. Vit difficilement de quelques photo-
graphies qu'il vend à sa clientèle d'artistes. Vers 1907,
photographie le centre de la capitale pour la Bibliothèque
historique de la Ville de Paris. Vend en 1910 des albums
d'images parisiennes au musée Carnavalet et à la Biblio-
thèque nationale. Vend également 2624 négatifs sur Paris
conservés aux Archives photographiques : entre 1904 et
1927, il confectionne plusieurs albums : *Vieux Paris, coins
pittoresques et disparus, L'Art dans le vieux Paris, Documents
pour l'histoire du vieux Paris, Intérieurs du début du XXe
siècle*. À la demande du peintre Dignimont, photographie
des prostituées en 1921. Les surréalistes dont Man Ray
découvrent son œuvre. Décède à Paris le 4 août 1927.
Immédiatement après sa mort, Berenice Abbott achète
une partie des clichés d'Atget qu'elle contribuera à faire
connaître en publiant *Atget. Photographe de Paris* (1930).
Ces images sont actuellement conservées au MoMA de

New York qui publiera, sous la direction de John Szarkowski,
quatre volumes.

Born in Libourne. On leaving school, he joined the mer-
chant navy, then moved to Paris in 1878 and tried without
success to enter the Conservatoire National de Musique et
d'Art Dramatique. After military service, he became an actor
in a modest theatre troupe and frequented artistic circles.
In 1886 he met Valentin Compagnon. He moved to Rue
de la Pitié in 1898. Deciding to become a photographer,
he acquired an 18 x 24 view camera with a short focal
length and started photographing the old quarters and
small trades of Paris. Some of these views were published
by Porcher as postcards. In 1899 he moved to a studio in
Rue Campagne-Première. In 1901 he produced a series of
images of the environs of Paris, scraping a living from selling
the occasional photo to his artist clients. In 1907 he photo-
graphed the centre of Paris for the Bibliothèque Historique
de la Ville de Paris. In 1910 he sold albums of his images
of Paris to the Musée Carnavalet and the Bibliothèque
Nationale. He also sold 2,624 negatives of Paris to the
Archives Photographiques. Between 1904 and 1927 he
produced several albums: *Vieux Paris, coins pittoresques et
disparus, L'Art dans le Vieux Paris, Documents pour l'histoire
du Vieux Paris* and *Intérieurs du début du XXe siècle*. In
1921, at the request of the painter Dignimont, he did a
series on prostitutes. The Surrealists, especially Man Ray,
now discovered his work. Immediately after his death in
Paris on 4 August 1927, Berenice Abbott bought a number
of his prints. She helped spread his name by publishing
Atget. Photographe de Paris in 1930. These images are now
held at MoMA in New York, which published four volumes
of the works under John Szarkowski.

Geboren in Libourne. Nach Abschluss der Schule geht
Atget zur Handelsmarine. 1878 zieht er nach Paris und be-
wirbt sich vergeblich um die Aufnahme am Conservatoire
national de musique et d'art dramatique. Nach dem Militär-
dienst kehrt er nach Paris zurück, wo er als Schauspieler in
einer bescheidenen Theatergruppe auftritt und in Malerkrei-
sen verkehrt. 1886 begegnet er Valentin Compagnon; 1898
zieht er in die Rue de la Pitié. Er ist fest entschlossen, Foto-
graf zu werden, und beginnt, ausgestattet mit einer 18 x 24-
Kamera mit kurzer Brennweite, die alten Stadtviertel und das
Pariser Kleingewerbe zu fotografieren. Einige dieser Aufnah-
men werden von dem Verleger Porcher als Postkarten ge-
druckt. 1899 zieht er in die Rue Campagne-Première. 1901
entsteht eine Bildserie zum Pariser Umland. In dieser Zeit
lebt er unter schwierigen Verhältnissen von dem Verkauf
von Fotografien in Künstlerkreisen. Um 1907 fotografiert er
im Auftrag der Bibliothèque Historique de la Ville de Paris
das Zentrum der Hauptstadt. An das Musée Carnavalet und
die Bibliothèque Nationale verkauft er 1910 Alben mit Paris-
bildern. Außerdem verkauft er 2624 Negative zu Paris, die
sich heute in den Archives photographiques befinden. Zwi-
schen 1904 und 1927 entstehen mehrere Alben: *Vieux Paris,
coins pittoresques et disparus, L'Art dans le Vieux Paris, Do-
cuments pour l'histoire du Vieux Paris* und *Intérieurs du début
du XXe siècle*. Im Auftrag des Malers Dignimont fotografiert
er 1921 Prostituierte. Die Surrealisten, unter anderem Man
Ray, entdecken seine Bilder. Atget stirbt am 4. August 1927
in Paris. Unmittelbar nach seinem Tod kauft Berenice Abbott
einen Teil seiner Negative; mit ihrer Publikation *Atget. Pho-
tographe de Paris* (1930) trägt sie dazu bei, ihn bekannt zu
machen. Diese Bilder befinden sich heute in der Sammlung
des MoMA in New York, das sie in einem vierbändigen, von
John Szarkowski herausgegebenem Katalog publiziert hat.

Baldus, Édouard-Denis (1813–1889)

Né en Prusse. Peintre installé en France en 1838, expose
aux Salons de 1842, 1847, 1848 et 1851. Découvre la photo-
graphie vers 1849. En 1851, bénéficie d'une commande de

la Mission héliographique, se tourne vers la photographie,
et spécialement vers la photographie d'architecture. Il met
au point un système d'assemblage de négatifs pour réaliser
de grands formats. Réalise de 1853 à 1854 une série de
paysages en Dauphiné et en Auvergne. Expose à l'Expo-
sition universelle de 1855. Photographie les chefs-d'œuvre
de la statuaire antique et de la Renaissance (1854). Réalise
ensuite de vastes séries sur le chemin de fer Paris-Boulogne
(1855), les inondations du Rhône (1856), la construction
du nouveau Louvre (1855–1858), et les fêtes données à
l'occasion de l'achèvement du port militaire de Brest. Vers
1860, effectue de nouveau des photographies des princi-
paux monuments de Paris. Figure marquante de la photo-
graphie du XIXe siècle, il publie *Les Monuments princi-
paux de la France* (1875). Membre de la Société française de
photographie (1857).

Born in Prussia, he trained as a painter and moved to
France in 1838, exhibiting at the Salons of 1842, 1847,
1848 and 1851. In 1851 he received a commission from
the Mission héliographique and chose to concentrate on
photography, which he had discovered around 1849,
especially architectural photography. He devised a system
for assembling negatives to make large-format works and
produced a series of landscapes in Dauphiné and Auvergne
in 1853–1854. He exhibited at the 1855 Exposition uni-
verselle. He photographed masterpieces of ancient and
Renaissance sculpture in 1854, then a major series on the
Paris-Boulogne railway (1855), the flooding of the Rhône
(1856), the construction of the new Louvre (1855–1858)
and the festivities marking the completion of the naval
harbour at Brest. Around 1860 he again photographed the
main monuments of Paris, published in the book *Les
Monuments principaux de la France* (1875). A major figure
in 19th-century photography, he became a member of the
Société française de photographie in 1857.

Geboren in Preußen. Der Maler kommt 1838 nach
Paris, wo er in den Salons von 1842, 1847, 1848 und 1851
ausstellt. Um 1849 entdeckt er die Fotografie für sich.
1851 erhält er einen Auftrag von der Mission héliogra-
phique und wendet sich ganz der Fotografie zu, besonders
der Architekturfotografie. Er entwickelt ein System für die
Kombination mehrerer Negative, mit dem sich Groß-
formate erstellen lassen. Von 1853 bis 1854 nimmt er eine
Folge von Landschaftsansichten in der Dauphiné und der
Auvergne auf. Präsentation seiner Werke auf der Weltaus-
stellung von 1855. Er fotografiert die Meisterwerke der
Bildhauerei der Antike und der Renaissance (1854). Danach
entsteht eine äußerst umfangreiche Serie zur Eisenbahnlinie
Paris-Boulogne (1855), zu den Überschwemmungen an
der Rhône (1856), dem Bau des neuen Louvre (1855–1858)
und zu den Einweihungsfeierlichkeiten des Militärhafens
von Brest. Um 1860 nimmt er noch einmal die wichtigsten
Baudenkmäler von Paris auf. Baldus ist eine herausragende
Persönlichkeit der Fotografie des 19. Jahrhunderts; 1875
erscheint sein Werk *Monuments principaux de la France*.
Mitglied in der Société française de photographie (1857).

Barbey, Bruno (1941–2020)

Né au Maroc. A suivi les cours de l'École des arts et mé-
tiers de Vevey. Entre 1961 et 1964, il a photographié les
Italiens, mais également divers pays européens pour les
Éditions Rencontres. Nominé en 1964, associé en 1966, il
devint membre de l'agence Magnum en 1968. En devint
vice-président pour l'Europe en 1978 et 1979 et président
pour l'international de 1992 à 1995. Photojournaliste,
Barbey se consacra rapidement à la couleur dont il devint
un des rares spécialistes. A sillonné les cinq continents
pour couvrir de nombreux conflits (Nigeria, Vietnam,
Bangladesh, Irlande du Nord, Irak). A beaucoup exposé :
au Petit Palais, à la Maison européenne de la photographie

à Paris (1999), au musée royal des Beaux-Arts à Bruxelles (2007), à Berlin (2008). Auteur de plusieurs livres sur les pays étrangers : *Pologne* (1982), *Fès* (1996), *Maroc* (2003), ou sur certains événements comme *Mai 68* (1998 et 2008). Un volume de la collection *Photo Poche* (n°84) lui a été consacré en 1999. Décède le 9 novembre 2020.

Born in Morocco. He studied at the École des Arts et Métiers de Vevey. Between 1961 and 1964 he photographed Italians but also people in other European countries for the publisher Éditions Rencontre. Nominated in 1964, an associate in 1966, he became a full member of the Magnum agency in 1968, then vice-president for Europe in 1978 and 1979 and international president from 1992 to 1995. A photojournalist, Barbey adopted colour at an early stage, becoming one of the few specialists. He travelled the globe covering wars (Nigeria, Vietnam, Bangladesh, Northern Ireland, Iraq). His many exhibitions were held in the Petit Palais, the Maison européenne de la photographie (1999), both in Paris, the Musée Royal des Beaux-Arts in Brussels (2007) and in Berlin (2008). He published books about foreign countries, *Pologne* (1982), *Fès* (1996), *Maroc* (2003), and events such as *Mai 68* (1998 and 2008). A volume in the *Photo Poche* collection (no. 84) was published about his work in 1999. He died on 9 November 2020.

Geboren in Marokko. Ausbildung an der École des Arts et Métiers de Vevey. Zwischen 1961 und 1964 fotografiert er vor allem in Italien, aber auch in anderen europäischen Ländern für die Éditions Rencontre. 1964 wird er Nominee der Agentur Magnum, 1966 Associate Member und 1968 Vollmitglied. 1978 und 1979 vertritt er die Agentur in Europa als Vizepräsident, 1992 bis 1995 als Präsident auf internationaler Ebene. Als Fotojournalist widmet er sich schon früh der Farbfotografie; auf diesem Gebiet wird er zu einem der wenigen Spezialisten. Er bereist alle fünf Kontinente und liefert Bildberichte von verschiedenen Konflikten (Nigeria, Vietnam, Bangladesch, Nordirland, Irak). Ausstellungen: Petit Palais, Maison européenne de la photographie in Paris (1999), Musée Royal des Beaux-Arts in Brüssel (2007), Berlin (2008). Autor zahlreicher Bücher über fremde Länder: *Pologne* (1982), *Fès* (1996), *Maroc* (2003), oder über Ereignisse der Zeitgeschichte wie *Mai 68* (1998 und 2008). 1999 erscheint in der Reihe *Photo Poche* (Nr. 84) ein Band zu seinem Werk. Er stirbt am 9. November 2020.

Bayard, Hippolyte *(1801–1887)*
Inventeur et pionnier de la photographie. Né à Breteuil-sur-Noye (Oise). Fils d'un juge de paix, suit des études de notaire et entre comme fonctionnaire au ministère des Finances. Rencontre les artistes et intellectuels de l'époque chez Amaury Duval. Informé de la découverte de Daguerre, il travaille à capter l'image de la chambre noire. Montre ses premiers «dessins photogènes» sur papier sensibilisé le 5 février 1839 (négatif sur papier). Le 20 mars, obtient des images directement positives et expose, le 24 juin, les premières photographies sur papier. Le 2 novembre, l'Académie des beaux-arts admet la supériorité du procédé de Bayard qui dépose un mémoire à l'Académie des sciences. Dans les années 1850, il appartient à cette fabuleuse école des «calotypistes» français. Il réalise un grand nombre d'images de Paris et surtout des moulins de Montmartre. Fondateur en 1851 de la Société héliographique, puis de la Société française de photographie en 1854. Reçoit commande de la Mission héliographique d'une série de photos sur la Normandie. Ouvre à Paris, associé à Bertall, un studio de portraits rue de la Madeleine. Décède à Nemours le 14 mars 1887.

Inventor and photographic pioneer. Born in Breteuil-sur-Noye (Oise) to a justice of the peace, he studied to be a notary and was employed at the French Finance Ministry. He met artists and intellectuals at Amaury Duval's studio and learnt about Daguerre's invention. He showed his first

"dessins photogènes" on sensitised paper on 5 February 1839 (negative on paper). On 20 March he obtained direct positives and on 24 June he exhibited his first photographs on paper. On 2 November the Académie des Beaux-Arts recognised the superiority of Bayard's procedure and he registered a patent at the Académie des Sciences. In the 1850s he was part of the great French school of "calotypistes". His numerous pictures of Paris include many shots of the windmills of Montmartre. He was a co-founder of the Société héliographique in 1851 and the Société française de photographie in 1854. He was commissioned by the Mission héliographique to produce a series of photographs of Normandy. With his associate Bertall he opened a portrait studio in Rue de la Madeleine in Paris. He died in Nemours on 14 March 1887.

Erfinder und Pionier der Fotografie. Geboren in Breteuil-sur-Noye (Oise) als Sohn eines Friedensrichters. Er absolviert zunächst eine Ausbildung zum Notar und wird Beamter im Finanzministerium. Zugleich lernt er im Atelier von Amaury Duval Künstler und Intellektuelle kennen. Als er von der Entdeckung Daguerres erfährt, beginnt er mit eigenen Versuchen, das Bild der Camera obscura festzuhalten. Am 5. Februar 1839 zeigt er seine ersten » dessins photogènes « (Fotogramme) auf lichtempfindlichem Papier (Papiernegative). Am 20. März erhält er erstmals direkt positive Bilder, am 24. Juni stellte er die ersten Papierfotografien aus. Am 2. November erklärt die Académie des Beaux-Arts das Verfahren Bayards, der zudem ein Memorandum bei der Académie des Sciences einreicht, für überlegen. In den 1850er Jahren ist er Teil der legendären Gruppe französischer » Kalotypisten «. Er macht eine Vielzahl von Aufnahmen von Paris, vor allem der Mühlen von Montmartre. 1851 ist er einer der Gründungsmitglieder der Société héliographique, 1854 ebenfalls Gründungsmitglied der Société française de photographie. Die Mission héliographique erteilt ihm den Auftrag zu einer Serie von Aufnahmen in der Normandie. In Paris eröffnet er gemeinsam mit Bertall ein Porträtstudio in der Rue de la Madeleine. Er stirbt am 14. März 1887 in Nemours.

Bellon, Denise *(1902–1999)*
Née à Paris. Au début des années trente, elle est initiée à la photographie par Pierre Boucher. Appartient à l'agence Alliance Photo qui regroupe Feher, Boucher, Zuber, Pontabry et pendant un temps David Seymour et Robert Capa. Dès 1936, effectue des reportages au Maroc, sur la vie quotidienne et, cette même année, participe à l'Exposition internationale de la photographie contemporaine. Proche du mouvement surréaliste, photographie les mannequins de l'Exposition surréaliste de 1938, ainsi que celles des années 1947, 1959, 1965. Collabore avec diverses revues : *Art et médecine, Vu, Plaisir de France, Match, Paris-Magazine*. Réalise de nombreux portraits d'écrivains et d'artistes. Avec Georges Kessel effectue, la veille de la guerre, un reportage en A.-O.F pour *Match*. Elle quitte Paris en 1940 et se réfugie à Lyon. S'installe à Montpellier en 1946 où elle continue à photographier certaines personnalités. Reportage en Tunisie en 1947. Retour à Paris en 1956. En 1972 et 1976, photographie le tournage du film de sa fille Yannick. Elle décède à Paris le 31 octobre 1999.

Born in Paris, she was introduced to photography in the early 1930s by Pierre Boucher, whom she joined at the Alliance Photo agency along with Feher, Boucher, Zuber, Pontabry and, for a while, David Seymour and Robert Capa. Her first photojournalism was about everyday life in Morocco in 1936, when she also took part in the Exhibition internationale de la photographie contemporaine. Close to the Surrealists, she photographed the dummies at the 1938 and covered the shows in 1947, 1959 and 1965.

A contributor to the magazines *Art et médecine, Vu, Plaisir de France, Match* and *Paris-Magazine*, she made numerous portraits of writers and artists. Commissioned by *Match*, she produced a report on French West Africa with Georges Kessel shortly before the outbreak of war. She left Paris for Lyons in 1940. Settled in Montpellier in 1946 and continued to photograph public figures. Photojournalism in Tunisia in 1947. She returned to Paris in 1956. In 1972 and 1973 she photographed the shoot of a film by her daughter Yannick. She died in Paris on 31 October 1999.

Geboren in Paris. Anfang der 1930er Jahre macht Pierre Boucher sie mit der Fotografie vertraut. Sie ist Mitglied der Agentur Alliance Photo, zu der sich Feher, Boucher, Zuber, Pontabry sowie – zeitweise – David Seymour und Robert Capa zusammengeschlossen haben. 1936 macht sie erste Bildreportagen über das Alltagsleben in Marokko und beteiligt sich in diesem Jahr an der Ausstellung Exposition Internationale de la photographie contemporaine. Sie steht der surrealistischen Bewegung nahe, fotografiert die Schaufensterpuppen der Exposition surréaliste von 1938 sowie der Jahre 1947, 1959 und 1965. Sie arbeitet für verschiedene Zeitschriften – *Art et médecine, Vu, Plaisir de France, Match, Paris-Magazine*. Es entstehen zahlreiche Porträts von Schriftstellern und Künstlern. Mit Georges Kessel macht sie unmittelbar vor dem Zweiten Weltkrieg für *Match* eine Fotoreportage in Französisch-Westafrika. 1940 flüchtet sie aus Paris nach Lyon. 1946 lässt sie sich in Montpellier nieder, wo sie weiterhin zahlreiche Persönlichkeiten fotografiert; 1947 Reportage in Tunesien. 1956 kehrt sie nach Paris zurück. 1972 und 1976 fotografiert sie die Dreharbeiten des Films ihrer Tochter Yannick. Sie stirbt am 31. Oktober 1999 in Paris.

Bing, Ilse *(1899–1998)*
Née à Francfort-sur-le-Main. Après des études de mathématiques et d'histoire de l'art, Ilse Bing achète en 1928 un Leica et décide de s'installer à Paris comme photographe en 1930. Elle réalise des portraits et des photos de mode pour *Vu* et *Harper's Bazaar*. Expose à la galerie La Pléiade en 1931 et 1932, puis au MoMA de New York en 1937. Après avoir été internée de 1940 à 1941, gagne les États-Unis. Elle effectuera plusieurs séjours à Paris en 1947, 1950 et 1952. Équipée alors d'un Rolleiflex elle réalise des images de la ville, mais également des portraits et des photographies d'enfants. Elle se consacre dès 1957 à la photographie en couleur. En 1959, elle cesse son activité photographique pour s'adonner à la poésie et à la peinture. Elle décède à New York en 1998.

Born in Frankfurt am Main, Ilse Bing studied maths and art history. She bought her first Leica in 1928 and moved to Paris in 1930 to work as a photographer. As well as portraits and fashion shoots for *Vu* and *Harper's Bazaar*, she exhibited at La Pléiade gallery in 1931 and 1932 and at MoMA, New York, in 1937. Interned from 1940 to 1941, she managed to emigrate to the US, returning to stay in Paris in 1947, 1950 and 1952. Using a Rolleiflex, she photographed the city but also portraits and children. Specialising in colour as of 1957, she gave up photography for poetry and painting in 1959. She died in New York in 1998.

Geboren in Frankfurt a. M. Sie studiert zunächst Mathematik und Kunstgeschichte. 1928 kauft sie sich eine Leica, 1930 geht sie als Fotografin nach Paris. Für *Vu* und *Harper's Bazaar* macht sie Porträts und Modefotos. 1931 und 1932 stellt sie in der Galerie Pléiade aus, 1937 im MoMA. 1940 bis 1941 ist sie interniert, dann gelingt ihr die Ausreise in die USA. Nach dem Krieg folgen mehrere Aufenthalte in Paris (1947, 1950, 1952). Ausgestattet mit einer Rolleiflex, macht sie Aufnahmen von der Stadt, aber auch Porträts und Kinderbilder. Ab 1957 widmet sie sich der Farbfotografie. 1959 beendet sie ihre Tätigkeit als

Fotografin, um sich von da an mit dem Schreiben und Malen zu beschäftigen. Sie stirbt 1998 in New York.

Bisson, Louis-Auguste (1814–1876)
& Auguste-Rosalie (1826–1900) (Bisson Frères)

Les deux frères fondèrent un atelier de daguerréotypie en 1840 qui vit défiler de nombreuses personnalités comme Honoré de Balzac. Exécutent des portraits et des reproductions d'animaux microscopiques destinés à l'étude des sciences naturelles. Entre 1849 et 1851, Auguste-Rosalie réalise les 900 portraits des membres de l'Assemblée nationale. Spécialistes également de la reproduction d'œuvres d'art, peintures, sculptures, architectures. En 1865, ils sont à Chamonix où ils réalisent de magnifiques photographies en grand format du mont Blanc et de ses environs. Les ascensions de Napoléon III et Eugénie en 1859 et 1860 donneront lieu à un album *Haute-Savoie, le mont Blanc et ses glaciers, souvenirs de voyage de LL. MM. l'Empereur et l'Impératrice*. Réalisent des reportages sur les expositions universelles de 1855 et 1867, ainsi que des prises de vues des principaux monuments de Paris, de Provence, de Suisse, d'Égypte (par Auguste Rosalie en 1869 et 1870). Les deux frères photographieront également de nombreuses œuvres d'art. En 1864, Bisson aîné se retire, Bisson jeune collaborera avec Léon et Lévy, puis travaillera pour Braun. Membres fondateurs de la Société française de photographie (1854).

In 1840 the two brothers opened a daguerreotype studio frequented by many public figures, among them Honoré de Balzac. In addition to portraits, they produced reproductions of microscopic animals for the natural sciences. Between 1849 and 1851 Auguste Rosalie made 900 portraits of the members of the National Assembly. They also specialised in reproductions of paintings, sculptures and architecture. In 1865 they were in Chamonix and produced magnificent large-format photographs of Mont Blanc and its area. The ascents by Napoleon III and Eugénie in 1859 and 1860 were published as an album, *Haute Savoie, le Mont Blanc et ses glaciers, souvenirs de voyage de LL.MM. l'Empereur et l'Impératrice*. They covered the 1855 and 1867 Expositions Universelles and photographed the main monuments of Paris, Provence, Switzerland and Egypt (Auguste Rosalie, 1869 and 1870). The two brothers also photographed many artworks. In 1864 the older Bisson retired. His sibling worked with Léon and Lévy, and then for Braun. They were founding members of the Société française de photographie (1854).

Die beiden Brüder gründen 1840 ein Studio für Daguerreotypien, zu dessen Kunden zahlreiche bedeutende Persönlichkeiten gehören, darunter Honoré de Balzac. Die beiden machen Porträts und Aufnahmen mikroskopisch kleiner Tiere für die naturwissenschaftliche Forschung. Zwischen 1849 und 1851 macht Auguste Rosalie Porträts der 900 Mitglieder der Assemblée Nationale. Die Bissons sind zudem auf die Dokumentation von Kunstwerken, Gemälden, Skulpturen und Bauwerken spezialisiert. 1865 sind sie in Chamonix, wo sie beeindruckende großformatige Aufnahmen des Mont Blanc und seiner Umgebung machen. Anlässlich dessen Besteigung durch Napoleon III. und Kaiserin Eugénie (1859 und 1860) entsteht das Album *Haute Savoie, le Mont Blanc et ses glaciers, souvenirs de voyage de LL.MM. L'Empereur et l'Impératrice*. Zu den Weltausstellungen von 1855 und 1867 erstellen sie Fotoreportagen, zudem Ansichten der wichtigsten Monumente von Paris, der Provence, der Schweiz und Ägyptens (von Auguste Rosalie, 1869 und 1870). Die beiden Brüder fotografieren zudem zahlreiche Kunstwerke. 1864 zieht sich der ältere Bruder aus dem Geschäft zurück, während der jüngere mit Léon et Lévy weiterarbeitet. Gründungsmitglieder der Société française de photographie (1854).

Blumenfeld, Erwin (1897–1969)

Né à Berlin. Suit ses études secondaires jusqu'en 1913, année où son père décède, l'obligeant à entrer dans un magasin de confection pour dames. Mobilisé en 1916, il est ambulancier dans l'armée. En 1918, gagne la Hollande où il rencontre George Grosz, Paul Citroen et Walter Mehring, tous membres du groupe Dada auquel il adhère. Réalise des collages et des photographies. De 1922 à 1935, ouvre une boutique de sacs pour dames à Amsterdam. Mais en 1936, c'est la faillite. Il s'installe à Paris, à Montparnasse, comme photographe professionnel et voit sa première photo publiée. Parutions de 1936 à 1939 dans *Arts et métiers graphiques, Verve*. Très proche du groupe surréaliste. Signe en 1938 un contrat avec *Vogue*, puis en 1939 avec *Harper's Bazaar*. En 1940, interné dans les camps de Montbard, Marmagnac et Vernet. En 1941, gagne, via le Maroc, les États-Unis et prend la nationalité américaine. En 1941, travaille chez Munkácsi tout en continuant sa collaboration avec *Harper's Bazaar*. Installe son propre studio à Manhattan en 1943. Jusqu'en 1965, ses publications pour la mode et la publicité seront nombreuses : *Vogue, Look, Cosmopolitan, Life, Popular Photography*. Dans les années 1960, il se retire peu à peu, écrit un récit autobiographique et met au point son livre *Mes 100 meilleures photos,* qui sera publié en 1979. Décède à Rome le 4 juillet 1969.

Born in Berlin, he left school in 1913, when his father's death and family bankruptcy forced him to find work. Apprenticed in a ladies' wear firm, he joined the army as an ambulance man in 1916. In 1918 he reached the Netherlands, where he met up with George Grosz, Paul Citroen and Walter Mehring, all members of the Dada group, which he joined. Produced collages and photographs. He opened a shop selling lady's handbags, but this went bust in 1936 and he moved to Paris. Working as professional photographer in Montparnasse, his work was published in *Arts et métiers graphiques* and *Verve* between 1936 and 1939. He signed a contract with *Vogue* in 1938 and *Harper's Bazaar* in 1939. Interned in 1940 in camps at Montbard, Marmagnac and Vernet, in 1941 he made it to the USA via Morocco and took American nationality. He worked for Munkácsi in 1941 while still contributing to *Harper's Bazaar*, and set up his own studio in Manhattan in 1943. Up to 1965, his abundant fashion and commercial work featured in magazines such as *Vogue, Look, Cosmopolitan, Life* and *Popular Photography*. He eased off gradually in the 1960s, writing an autobiography and compiling a book of *My One Hundred Best Photos*, published posthumously in 1979. He died in Rome on 4 July 1969.

Geboren in Berlin. Besucht das Gymnasium, bis 1913 der Vater stirbt und er sich gezwungen sieht, eine Lehre in einem Geschäft für Damenbekleidung zu beginnen. Einberufung zum Kriegsdienst als Krankenwagenfahrer. 1918 geht er in die Niederlande, wo er George Grosz, Paul Citroen und Walter Mehring kennenlernt, die zur Gruppe der Dadaisten gehören, der auch er sich anschließt. Es entstehen Kollagen und Fotografien. Von 1922 bis 1935 betreibt er in Amsterdam ein Geschäft für Damenhandtaschen; 1936 muss er Konkurs anmelden. Er zieht nach Paris, nach Montparnasse, wo er als professioneller Fotograf arbeitet; sein erstes Foto wird gedruckt. 1936 bis 1939 erscheinen seine Arbeiten in *Arts et métiers graphiques* und *Verve*. Steht den Surrealisten sehr nahe. 1938 unterzeichnet er einen Vertrag mit *Vogue*, 1939 mit *Harper's Bazaar*. 1940 wird er in den Lagern von Montbard, Marmagnac und Vernet interniert. 1941 gelangt er über Marokko in die USA, wo er die amerikanische Staatsbürgerschaft annimmt. Er arbeitet 1941 bei Munkácsi, setzt aber auch seine Tätigkeit für *Harper's*

Bazaar fort. 1943 eröffnet er in Manhattan sein eigenes Studio. Bis 1965 erscheinen unzählige seiner Mode- und Werbefotos, unter anderem in *Vogue, Look, Cosmopolitan, Life* und *Popular Photography*. In den 1960er Jahren zieht er sich langsam aus der Fotografie zurück, schreibt eine Autobiografie und arbeitet an seinem Buch *Meine 100 besten Fotos*, das erst 1979 erscheinen wird. Er stirbt am 4. Juli 1969 in Rom.

Boubat, Édouard (1923–1999)

Né à Paris. Étudie à l'École Estienne et réalise ses premières photos après la guerre. L'une de celles-ci *La petite fille aux feuilles mortes* (1946) est une réussite. Première exposition avec Brassaï, Doisneau, Facchetti et Izis en 1951, année qui marque le début de sa collaboration avec *Réalités*. Depuis, multiplie les voyages et les reportages dans le monde entier : Afrique, États-Unis, Iran, URSS, et surtout en Inde où il effectuera plusieurs reportages. Qualifié de «correspondant de la paix» par Jacques Prévert, Boubat est l'un de ces regards humanistes qui marquent les années 1950. De nombreuses expositions et publications illustrent la renommée internationale du photographe. Grand prix du Livre à Arles en 1977 avec *La Survivance*, grand prix national de la Photographie en 1984, prix de la fondation Hasselblad en 1988. Décède à Paris en 1999. Son dernier ouvrage posthume, sous la direction de son fils Bernard, a été publié en 2004 aux éditions de La Martinière.

Born in Paris, he studied at the École Estienne and took his first photos after the war, scoring a hit with *Little Girl with Dead Leaves* (1946). In 1951 he had his first exhibition with Brassaï, Doisneau, Facchetti and Izis and began working with *Réalités*. Travelling widely, he worked in Africa, the US, Iran, the USSR and especially India, where he produced several pieces of reportage. Dubbed the "peace correspondent" by Jacques Prévert, Boubat contributed to the humanist vision that marked the 1950s. Numerous exhibitions and publications helped heighten his fame, as well as prizes: Grand Prix du Livre, Arles, in 1977, for *La Survivance*; Grand Prix National de la Photographie in 1984; Hasselblad Foundation Award in 1988. He died in Paris in 1999. His last book, a posthumous publication edited by his son Bernard, came out in 2004 (Éditions de La Martinière).

Geboren in Paris. Studiert an der École Estienne und macht nach dem Krieg erste Fotos. Eines dieser Bilder, *La petite fille aux feuilles mortes* (1946), wird zum Erfolg. 1951 erste Ausstellung mit Brassaï, Doisneau, Facchetti und Izis; in diesem Jahr beginnt auch die Zusammenarbeit mit *Réalités*. Es folgen zahlreiche Reisen und Reportagen in der ganzen Welt: Afrika, USA, Iran, UdSSR und vor allem Indien, wo mehrere Reportagen entstehen. Boubat, den Jacques Prévert einen »Korrespondenten des Friedens« genannt hat, gehört zu den Fotografen mit einem Blick für das Menschliche, die die 1950er Jahre geprägt haben. Zahlreiche Ausstellungen und Publikationen zeugen von der Anerkennung, die der Fotograf auch international erfährt. Für sein Buch *La Survivance* erhält er 1977 in Arles den Grand Prix du Livre, 1984 wird er mit dem Grand Prix national de la Photographie, 1988 mit dem Hasselblad Foundation Award ausgezeichnet. Er stirbt 1999 in Paris. Posthum erscheint 2004 sein letztes, von seinem Sohn Bernard herausgegebenes Buch bei den Éditions de la Martinière.

Bourdin, Guy (1928–1991)

Né Guy Banarès à Paris. Abandonné par sa mère, il sera élevé par Maurice Désiré Bourdin. Formé à la photographie pendant son service militaire dans l'armée de l'air. Libéré en 1950, expose dessins et peintures et rencontre Man Ray. Première exposition de photographies en 1952 préfacée par ce dernier. Expose en 1954 des dessins. Ses premières images de mode seront publiées en 1955 dans *Vogue Paris*,

revue avec laquelle il collaborera jusqu'en 1987. Guy Bourdin se marie en 1961. En 1967, *Harper's Bazaar* le publie pour la première fois. Cette même année ses photos seront également publiées dans la revue *Photo* qui vient de naître. De 1967 à 1981, ses campagnes publicitaires pour les chaussures Charles Jourdan le feront connaître du grand public. Travaille également pour Versace, Chanel, Dior, Ferré, Ungaro, Loewe. Ses images qui sont d'une perfection technique remarquable, provocatrices souvent et mystérieuses toujours, vont influencer de nombreux photographes. Obtient le prix de la Photographie appliquée en 1988. Décède en mars 1991. Des ouvrages posthumes lui seront consacrés : *Guy Bourdin* (2006), *Guy Bourdin, photographe* (2008) et *Polaroïds* (2009). Refusant toute exposition et tous livres de son vivant, ses photographies seront présentées au Victoria and Albert Museum à Londres en 2003 et au Jeu de Paume à Paris en 2004. Un des plus grands photographes du demi-siècle.

Born Guy Banarès in Paris. Abandoned by his mother, he was brought up by Maurice Désiré Bourdin. He learnt photography when doing his military service in the air force. Returning to civilian life in 1950, he exhibited drawings and paintings. Man Ray, now a friend, wrote the preface for his first exhibition of photographs in 1952. In 1954 he exhibited his drawings. His first fashion photos were published in 1955 by *Vogue Paris*, to which he contributed until 1987. Guy Bourdin married in 1961. In 1967 *Harper's Bazaar* published his work for the first time, as did the newly created magazine *Photo*. From 1967 to 1981 his advertising work for Charles Jourdan brought him to the attention of the general public. He also worked for Versace, Chanel, Dior, Ferré, Ungaro and Loewe. Showing remarkable technical accomplishment, often provocative and always mysterious, his images influenced many other photographers and won him the Applied Photography award in 1988. He died in March 1991. Having always refused to publish books or exhibit, his death was followed by a number of publications (*Guy Bourdin*, 2006; *Guy Bourdin, photographe*, 2008; and *Polaroïds*, 2009) and exhibitions (Victoria and Albert Museum, London, 2003, and Jeu de Paume, Paris, 2004). One of the greatest photographers since the war.

Geboren als Guy Banarès in Paris. Als ihn seine Mutter verlässt, wird er von Maurice Désiré Bourdin großgezogen. Während seiner Militärzeit bei den Luftstreitkräften erhält er eine Ausbildung zum Fotografen. Nach seiner Rückkehr ins Zivilleben stellt er seine Gemälde und Zeichnungen aus und begegnet Man Ray, der 1952 das Geleitwort zu seiner ersten Fotoausstellung schreibt. 1954 Ausstellung mit seinen Zeichnungen. Seine ersten Modefotos erscheinen 1955 in der Zeitschrift *Vogue Paris*, für die er bis 1987 arbeitet. 1961 heiratet Guy Bourdin. 1967 erscheinen seine Bilder erstmals in *Harper's Bazaar*. In diesem Jahr ist er auch in der kurz zuvor gegründeten Zeitschrift *Photo* mit einigen Bildern vertreten. Einem größeren Publikum wird er durch seine Fotos für die Werbekampagnen der Jahre 1967 bis 1981 für die Schuhmarke Charles Jourdan bekannt. Außerdem arbeitet er für Versace, Chanel, Dior, Ferré, Ungaro, Loewe. Seine Bilder zeichnen sich durch eine technische Perfektion aus, zudem sind sie stets provokant und geheimnisvoll und haben großen Einfluss auf viele Fotografen. 1988 gewinnt er den Preis für Angewandte Fotografie. Er stirbt im März 1991. Nach seinem Tod erscheinen mehrere Publikationen: *Guy Bourdin* (2006), *Guy Bourdin, photographe* (2008) und *Polaroïds* (2009). Zu Lebzeiten hat er es abgelehnt, seine Bilder in Ausstellungen oder Buchveröffentlichungen zu präsentieren. 2003 waren seine Fotografien im Victoria and Albert Museum in London zu sehen, 2004 im Jeu de Paume in Paris. Einer der größten Fotografen der zweiten Hälfte des 20. Jahrhunderts.

Bovis, Marcel *(1904–1997)*

Né à Nice. Formations diverses : mécanique de précision et Arts décoratifs. En 1922 monte à Paris et trouve un emploi de dessinateur aux Galeries Lafayette, puis au Bon Marché. Après son service militaire (1925–1927), se passionne pour la photographie et réalise des images de Paris et des fêtes foraines qui feront l'objet d'un livre, *Fêtes Foraines,* préfacé par Mac Orlan. La vente de ses premières images en 1933 le décide à se lancer dans la profession. Travaille régulièrement pour *Arts et métiers graphiques* et réalise de nombreuses brochures touristiques sur les régions et les monuments de France. En 1941, appartient au groupe Rectangle. Cofondateur en 1946 du Groupe des XV. Il acquiert de solides connaissances techniques qui lui permettent d'effectuer de nombreuses expérimentations : solarisations, collages, virages. En 1950, le Gouvernement général de l'Algérie lui demande de dresser l'inventaire des richesses artistiques du pays qui feront l'objet de plusieurs publications. Travaille activement pour la publicité : Leica, Pernod, Lanvin, Lancôme. Ardent défenseur des droits d'auteur, il fonde plusieurs associations professionnelles. Grand collectionneur d'appareils anciens, il est également coauteur pour la partie technique du livre d'Yvan Christ, *150 ans de photographie française.* Fait donation de son œuvre à l'État français en 1991. Décède à Antony en 1997.

Born in Nice, he trained in precision mechanics and at the Arts Décoratifs. Coming to Paris in 1922, he worked as a draughtsman at Galeries Lafayette and Le Bon Marché department stores. After military service (1925–1927), he developed a passion for photography and made images of Paris and fairgrounds, which were published in the book *Fêtes Foraines* with a preface by Mac Orlan. Sales of his first pictures made him decide to go professional in 1933. He worked regularly for *Arts et métiers graphiques* and produced tourist brochures about French regions and monuments. A member of the Rectangle group in 1941, in 1946 he co-founded the Group of XV. His mastery of technique allowed him to experiment widely, notably with solarisation, collage and toning. In 1950 the Algerian government asked him to inventory the country's artistic riches. This resulted in several books. Busy as an advertising photographer (Leica, Pernod, Lanvin, Lancôme, etc.), he was an active upholder of authorial rights and founded several professional associations. A great collector of old cameras, he wrote the technical section of Yvan Christ's book *150 ans de photographie française.* Bequeathed his work to the French State in 1991. Died in Antony in 1997.

Geboren in Nizza. Erlernt verschiedene Berufe: Feinmechaniker und Kunsthandwerker. 1922 geht er nach Paris, wo er eine Stelle als Zeichner bei den Galeries Lafayette findet, später bei Bon Marché. Nach seinem Militärdienst (1925–1927) begeistert er sich für die Fotografie und macht Aufnahmen von Paris und auf Jahrmärkten, aus denen sein Buch *Fêtes Foraines* entsteht, zu dem Mac Orlan ein Vorwort schreibt. Als er 1933 erste Bilder verkauft, entschließt er sich, die Fotografie zum Beruf zu machen. Er arbeitet regelmäßig für *Arts et métiers graphiques* und bebildert zahlreiche touristische Broschüren über die Regionen und Sehenswürdigkeiten Frankreichs. 1941 schließt er sich der Gruppe Rectangle an. Er gehört 1946 zu den Gründern der Groupe des XV. Bovis erwirbt sich solide technische Kenntnisse, die es ihm ermöglichen, in großem Umfang zu experimentieren: Solarisationen, Kollagen, Tönungen. 1950 erhält er vom Gouvernement Général de l'Algérie den Auftrag, die Kunstschätze des Landes zu dokumentieren, woraus mehrere Publikationen entstehen. Umfangreiche Tätigkeit für die Werbung: Leica, Pernod, Lanvin, Lancôme. Bovis ist ein engagierter Streiter für die Urheberrechte und gründet verschiedene Berufsverbände.

Als großer Sammler alter Fotoapparate schreibt er den technischen Teil von Yvan Christs *150 ans de photographie française.* Seinen Nachlass übereignet er 1991 dem französischen Staat. Er stirbt 1997 in Antony.

Boyer, Jacques

Du début du XX^e siècle jusqu'aux années 1950, Jacques Boyer, photographe et « publiciste scientifique » comme il se présentait, s'établit à Paris, rue Saint-Paul. Il réalise une importante production photographique dans les domaines scientifiques et techniques (expériences, procédés de fabrication, installations de machines et d'usines, portraits de scientifiques). Photographie également Paris, sa vie quotidienne et ses petits métiers. Plus de 35 000 négatifs et 6 000 épreuves d'époque ont été acquis par l'agence Roger-Viollet en 1963.

Styling himself a "scientific publicist", Jacques Boyer was based in Rue Saint-Paul, Paris, from the early to the mid-20thcentury and his large output covered science and technology (experiments, production procedures, machines and factories, portraits of scientists) as well as the everyday life and small trades of Paris. Over 35,000 negatives and 6,000 vintage prints were acquired by the Roger-Viollet agency in 1963.

Von Anfang des 20. Jahrhunderts bis in die 1950er Jahre lebt Jacques Boyer als Fotograf und »Wissenschaftspublizist«, wie er selbst sich bezeichnete, in der Rue Saint-Paul in Paris. Er ist überaus produktiv und arbeitet vor allem in den Bereichen Wissenschaft und Technik (Experimente, Fertigungsverfahren, Maschinen und Anlagen in Fabriken, Wissenschaftlerporträts). Zudem macht er Aufnahmen von Paris, fotografiert das Leben in der Stadt und ihr Kleingewerbe. Die Agentur Roger-Viollet kauft 1963 mehr als 35 000 seiner Negative und 6 000 zeitgenössische Abzüge.

Branger, Maurice-Louis *(1874–1950)*

Né à Fontainebleau. Débute comme photographe en 1895 et crée en 1905 une agence de reportage, Photopresse. Très actif, couvre les évènements de la vie parisienne comme la crue de 1910, les grands procès, la vie politique. Publie dans de nombreuses séries de cartes postales. Reportage en 1913 sur le conflit des Balkans, puis de retour en France sur la Première Guerre mondiale et ses conséquences. La paix revenue, reprend ses reportages sur la vie parisienne. Décède à Mantes-la-Jolie en 1950. En 1961, l'agence Roger-Viollet acquiert 31 000 négatifs produits entre 1900 et 1927.

Born in Fontainebleau, he started working as a photographer in 1895 and created an agency, Photopresse, in 1905. Highly active, he covered Parisian events such as the flooding of the Seine in 1910, major trials and politics. Many of his photos were published as postcards. A report on the Balkans War in 1913 was followed by work on the First World War and its consequences back in Paris. In peacetime, he resumed his reports on Parisian life. He died in Mantes-la-Jolie in 1950. In 1961 the Roger-Viollet agency acquired 31,000 negatives made between 1900 and 1927.

Geboren in Fontainebleau. Beginnt 1895 als Fotograf zu arbeiten, 1905 gründet er die Agentur für Reportagefotografie Photopresse. Er ist sehr umtriebig und dokumentiert die Ereignisse des Pariser Lebens, etwa das Hochwasser von 1910, die großen Prozesse und das politische Leben. Seine Bilder erscheinen auch in zahlreichen Postkartenserien. 1913 entsteht eine Reportage über den Balkankonflikt, nach seiner Rückkehr nach Frankreich eine andere über den Ersten Weltkrieg und seine Folgen. Nach Kriegsende wendet er sich in seinen Reportagen wieder dem Leben in der französischen Hauptstadt zu. Er stirbt 1950 in Mantes-la-Jolie. 1961 erwirbt die Agentur Roger-Viollet 31 000 seiner Negative aus der Zeit zwischen 1900 und 1927.

Braquehais, Bruno Auguste *(1823–1875)*

Né à Dieppe. Étudie quelques années à l'institution des sourds-muets de Paris. Rencontre Alexis Gouin, photographe sourd dont il épouse la fille en 1850. Débute en photographie et figure au bottin de 1851 à 1874. Assistant de son beau-père, il reprend l'affaire à sa mort. Occupe successivement plusieurs ateliers avant de s'installer boulevard des Italiens à l'enseigne de « Photographie parisienne ». Réalise en 1854 le *Musée Daguerrien*, une série de nus artistiques destinés aux élèves de l'École des Beaux-Arts. Expose à la Société française de photographie en 1864 des portraits stéréoscopiques. Expose également à Berlin (1865) et à l'Exposition universelle de Paris en 1867. Laisse surtout un remarquable ensemble de photographies sur la Commune de Paris. Véritable et quasiment unique reportage sur les événements et les personnages de la rue qui en font le premier photographe-reporter de l'histoire. Décède à La Celle-Saint-Cloud le 15 février 1875.

Born in Dieppe, he spent several years studying at the Deaf-Mute Institute in Paris. He met the deaf photographer Alexis Gouin and married his daughter in 1850. He begins working as a photographer and is listed as one in the Bottin directory from 1851 to 1874. He assisted his father-in-law and took over his business at his death. He occupied several studios, then moved to Boulevard des Italiens, where he advertised himself as a "Parisian photographer". In 1854 he created the *Musée Daguerrien*, a series of artistic nudes made for students at the École des Beaux-Arts. He exhibited stereoscopic portraits at the Société française de photographie (1864), in Berlin (1865) and at the Exposition universelle in Paris (1867). His remarkable work on the Paris Commune, a well-nigh unique report on the events and actions in the street, enabled him to claim to be the first photojournalist. He died in La Celle-Saint-Cloud on 15 February 1875.

Geboren in Dieppe. Einige Jahre studiert er an einem Pariser Institut für Taubstumme. Er lernt den tauben Fotografen Alexis Gouin kennen, dessen Tochter er 1850 heiratet; beginnt als Fotograf zu arbeiten. Zwischen 1851 und 1874 ist sein Name im Pariser Adressbuch verzeichnet. Zunächst arbeitet er als Assistent seines Schwiegervaters, nach dessen Tod übernimmt er das Geschäft. Er bezieht nacheinander mehrere Studios, um sich schließlich unter dem Namen »Photographie parisienne« am Boulevard des Italiens niederzulassen. 1854 entsteht das *Musée Daguerrien*, eine Serie künstlerischer Aktaufnahmen, die für die Studenten der École des Beaux-Arts bestimmt ist. Auf der Ausstellung der Société française de photographie zeigt er 1864 Stereoporträts. Außerdem ist er auf einer Ausstellung in Berlin (1865) und auf der Pariser Weltausstellung des Jahres 1867 vertreten. Er hinterlässt einen bemerkenswerten Bestand an Aufnahmen von der Pariser Kommune. Durch diese einzigartige Bilddokumentation zu den Ereignissen und den Akteuren auf den Straßen wird er zum ersten Fotoreporter der Geschichte. Er stirbt am 15. Februar 1875 in La Celle-Saint-Cloud.

Brassaï *(Gyula Halasz, 1899–1984)*

Né à Brasso (Transylvanie) de son vrai nom Gyula Halász, suit les cours à l'Académie des Beaux-Arts de Budapest, puis de Berlin. Débute comme journaliste à Paris en 1923 où il découvre la photographie grâce à son ami Kertész et prend le nom de Brassaï. Il publie *Paris de nuit* en 1932. Il arpente les rues de la ville, de nuit comme de jour, pour réaliser un reportage étonnant sur les milieux artistiques et interlopes. Son talent est universel : ses dessins enthousiasment Picasso, ses sculptures et tapisseries sont exposées partout, ses talents d'écrivain lui ont permis d'écrire des ouvrages de souvenirs remarquables comme *Henri Miller grandeur nature* (1975), *Conversations avec Picasso*

(1964), *Paris secret des années 30* (1976). Brassaï a photographié un grand nombre de ses contemporains qui feront a posteriori l'objet de son dernier ouvrage, *Artistes de ma vie* (1982), qui obtiendra le grand prix de la Littérature des gens de lettres. À ceux-ci, illustrés bien entendus, il faut en ajouter d'autres comme *Graffiti* (1960). Décède à Eze le 8 juillet 1984. D'autres ouvrages posthumes lui seront consacré, comme celui qui accompagne sa grande exposition au Centre Pompidou en 2000. Nommé chevalier des Arts et des Lettres (1974) et de la Légion d'honneur (1976), Brassaï obtient le grand prix national des Arts pour la photographie en 1979.

Born in Brasso, Transylvania, as Gyula Halász, he studied at the Academy of Fine Arts in Budapest and then in Berlin. He began his career as a journalist in 1923 in Paris, where he discovered photography through his friend Kertész and took the name Brassaï. He published *Paris de nuit* (Paris by Night) in 1932. Walking round Paris by night and by day, he produced an astonishing report on artistic milieus and the underworld. His talent was universal: his drawings excited Picasso, his sculptures and tapestries were exhibited everywhere and he wrote some remarkable memoirs, such as *Henry Miller, The Paris Years* (1975), *Conversations with Picasso* (1964) and *The Secret Paris of the 30's* (1976). His photographs of his contemporaries were published as *Artists of My Life* (1982, winner of the Grand Prix de la Littérature des Gens de Lettres). Another notable book of photographs was *Graffiti* (1960). He died in Eze on 8 July 1984. Posthumous books include the catalogue of his major exhibition at the Centre Pompidou in 2000. Brassaï was a Chevalier des Arts et des Lettres (1974) and holder of the Légion d'Honneur (1976). He won the Grand Prix National des Arts for photography in 1979.

Geboren in Brasso (Transsylvanien) als Gyula Halász. Er studiert zunächst an der Kunstakademie in Budapest, später in Berlin. 1923 beginnt er, als Journalist in Paris zu arbeiten. Hier entdeckt er durch seinen Freund Kertész die Fotografie für sich und nimmt den Künstlernamen Brassaï an. 1932 erscheint sein Buch *Paris de nuit*. Tag und Nacht zieht er durch die Straßen der Stadt, um Bilder für seine Reportage über das Milieu der Künstler und der Halbwelt zu machen. Brassaï hat viele Talente: Picasso ist von seinen Zeichnungen begeistert, seine Skulpturen und Bildteppiche werden überall ausgestellt, seine schriftstellerische Begabung lässt ihn bemerkenswerte Erinnerungen schreiben, darunter *Henri Miller grandeur nature* (1975), *Conversations avec Picasso* (1964), *Paris secret des années 30* (1976). Brassaï hat unzählige seiner Zeitgenossen im Bild festgehalten. Aus diesen Porträtfotografien entsteht später sein letztes Buch, *Artistes de ma vie* (1982), das mit dem Grand Prix de la Littérature des Gens de Lettres ausgezeichnet wird. Zu nennen ist noch das – natürlich bebilderte – Werk *Graffiti* (1960). Er stirbt am 8. Juli 1984 in Eze. Nach seinem Tod erscheinen zahlreiche Publikationen über Brassaï, darunter 2000 der Katalog der großen Ausstellung im Centre Pompidou. 1974 wird er zum Chevalier des Arts et des Lettres ernannt, 1976 zum Mitglied der Ehrenlegion. 1979 erhält Brassaï den Grand Prix National des Arts für Fotografie.

Braun, Adolphe *(1812–1877)*

Né à Besançon. Dessinateur de motifs pour étoffes à Paris, puis directeur d'un atelier de dessins d'une filature de Mulhouse, il découvre que la photographie lui permet d'enregistrer avec précision les motifs floraux destinés aux tissus imprimés. Il ouvre à Dornach, en 1848, une entreprise industrielle célèbre grâce à ses reproductions d'œuvres d'art des principaux musées d'Europe. Avec les frères Bisson il sera l'un des premiers à réaliser des photographies de haute montagne. Devient également photographe officiel

de la cour de Napoléon III. Membre de la Société française de photographie, il réalise quelques photographies et vues stéréoscopiques de Paris. Participe à de nombreuses expositions dont celle de l'Exposition universelle de 1855. Publie en 1854 *Alsace pittoresque*. Publie un album de photos de fleurs destinées aux peintres, puis un album de vues d'Alsace en 1858. Spécialiste de reproduction des dessins et peintures des principaux musées européens. Décède à Dornach en 1877.

Born in Besançon. A textile designer in Paris, then director of a design studio at a mill in Mulhouse, he came to photography as a way of precisely recording flower patterns for printed fabrics. In 1848 he founded a company that became famous for its reproductions of artworks in the main European museums. With the Bisson brothers, he was one of the first photographers to work in the high mountains. He also became official photographer of the court of Napoleon III. A member of the Société française de photographie, he photographed and made stereoscopic views of Paris. He exhibited widely, notably at the Exposition universelle of 1855. Publications include *Alsace pittoresque* (1854), an album of photos of flowers for painters, and an album of views of Alsace (1858). This specialist in the reproduction of drawings and paintings in the main European museums died at Dornach in 1877.

Geboren in Besançon. Arbeitet in Paris als Zeichner für Stoffmuster, dann als Leiter des Zeichenateliers einer Spinnerei in Mülhausen. Er entdeckt, dass ihm die Fotografie die präzise Dokumentation der Blumenmotive auf gedruckten Stoffen ermöglicht. Schließlich eröffnet er 1848 in Dornach einen Betrieb, der für seine Reproduktionen nach Kunstwerken aus den wichtigsten europäischen Museen Berühmtheit erlangt. Mit den Gebrüdern Bisson gehört er zu den Ersten, die Aufnahmen im Hochgebirge machen. Zudem wird er offizieller Fotograf am Hof Napoleons III. Er ist Mitglied der Société française de photographie und macht auch einige Fotografien und stereoskopische Aufnahmen von Paris. Braun nimmt an zahlreichen Ausstellungen teil, unter anderem an der Weltausstellung von 1855. 1854 erscheint sein Buch *Alsace pittoresque*. Er publiziert einen Bildband mit Fotografien von Blumen, der für Maler bestimmt ist, sowie 1858 einen Band mit Ansichten aus dem Elsass. Spezialist für die Reproduktion von Zeichnungen und Gemälden aus den führenden europäischen Museen. Er stirbt 1877 in Dornach.

Brichaut, Albert

Photographe à Paris rue Lafayette, 1891–1900. Membre de la Société française de photographie à partir de 1892. Invention de divers matériels (chambres, châssis etc.).

Photographer in Paris, at Rue Lafayette, 1891–1900. A member of the Société française de photographie from 1892, he invented a number of items (view cameras, chassis, etc.).

Fotograf in Paris, Rue Lafayette, 1891 bis 1900. Seit 1892 Mitglied der Société française de photographie. Erfindet verschiedene Geräte (Kameras, Gehäuse usw.).

Capa, Cornell *(Kornél Friedmann, 1918–2008)*

De son vrai nom Kornél Friedmann, né à Budapest. De 1928 à 1936, suit les cours du gymnase Imre Madacs. En 1936, arrive à Paris et travaille comme tireur. Émigre à New York en 1937 et commence à travailler à l'agence Pix sous le nom de Cornell Capa. De 1937 à 1941, travaille comme tireur pour *Life*. Sergent dans l'armée de l'air américaine dans la section Photo-Intelligence de 1941 à 1945. Naturalisé américain en 1943. De 1946 à 1954 fait partie des photographes de *Life*. Entre à l'agence Magnum en 1955 dont il sera élu président l'année suivante, et ce jusqu'en 1957. De 1955 à 1967, collabore à *Life* et obtient une citation à l'Overseas Press Club (1956). Fonde la Robert

Capa / David Seymour Photographie Foundation en Israël en 1958. Auteur de l'ouvrage *JFK For President*, cofondateur de Bischof/Capa/Seymour Memorial Fund à New York (1966). Puis fonde et dirige la même année l'International Fund for Concerned Photography à New York. Organise en 1967 la première exposition de la série *Concerned Photographer*. Réalisateur de films début des années 1970. Fondateur et directeur de l'ICP à New York (1974). En 1975, reçoit le prix d'honneur de l'American Society of Magazine Photographers et, en 1978, le Mayor's Award of Honor de la ville de New York. Prix de la Société allemande de photographie (1990). Décède le 23 mai 2008 à New York.

Born Kornél Friedmann in Budapest, from 1928 to 1936 he studied at the Imre Madacs secondary school. Coming to Paris in 1936, he worked as a photograph printer. He emigrated to New York in 1937 and worked at the Pix agency under the name Cornell Capa. From 1937 to 1941 he was a printer for *Life*. From 1941 to 1945 he served as a sergeant in the Photo-Intelligence section of the US Air Force. Naturalised as an American citizen in 1943, he was a staff photographer for *Life* between 1946 and 1954, then joined Magnum in 1955, serving as president in 1956 and 1957. Working for *Life* again from 1955 to 1967, he won a citation from the Overseas Press Club in 1956. Founded the Robert Capa / David Seymour Photography Foundation in Israel in 1958. The author of *JFK for President*, he was co-founder of the Bischof / Capa / Seymour Memorial Fund in New York (1966), and that same year founded and directed the International Fund for Concerned Photography in New York. In 1967 he organised the first *Concerned Photographer* exhibition. He made several films in the early 1970s and founded the International Center of Photography (ICP) in New York in 1974. Prizes and awards: Honor Award of the American Society of Magazine Photographers (1975), New York Mayor's Award of Honor (1978), German Photographic Society Prize (1990). He died on 23 May 2008 in New York.

Geboren in Budapest als Kornél Friedmann. Von 1928 bis 1936 besucht er das Imre-Madacs-Gymnasium. 1936 geht er nach Paris, wo er als Printer arbeitet. 1937 emigriert er nach New York und beginnt unter dem Namen Cornell Capa für die Agentur Pix zu arbeiten. Von 1937 bis 1941 ist er im Fotolabor von *Life* beschäftigt. 1941 bis 1945 dient er als Sergeant in der Abteilung für fotografische Aufklärung der US Air Force. 1943 erhält er die amerikanische Staatsbürgerschaft. Von 1946 bis 1954 gehört er zum Fotografenteam von *Life*. Der Agentur Magnum schließt Capa sich 1955 an, im folgenden Jahr wird er zu ihrem Präsidenten gewählt; er bekleidet dieses Amt bis 1957. Von 1955 bis 1967 ist er Mitarbeiter der Zeitschrift *Life*, 1956 wird er in den Overseas Press Club berufen. Er gründet 1958 in Israel die Robert Capa / David Seymour Photographic Fondation. Verfasser des Buches *JFK For President*, Mitinitiator des Bischof / Capa / Seymour Memorial Fund, New York (1966). Im selben Jahr gründet und leitet er in New York den International Fund for Concerned Photography. 1967 organisiert er die erste Ausstellung in der Reihe *Concerned Photographer*. Anfang der 1970er Jahre arbeitet er auch als Regisseur. Gründungsdirektor des International Center of Photography (ICP) in New York (1974). 1975 erhält er den Ehrenpreis der American Society of Magazine Photographers, 1978 den Mayor's Award of Honor der Stadt New York. Kulturpreis der Deutschen Gesellschaft für Photographie (1990). Er stirbt am 23. Mai 2008 in New York.

Capa, Robert *(Endre Ernö Friedmann, 1913–1954)*
Né à Budapest. De son vrai nom Endre Ernö Friedmann. Poursuit ses études secondaires à Budapest avant de suivre

celles de sciences politiques à Berlin de 1931 à 1933. Passionné de photographie, il entre comme assistant chez Ullstein Éditions à Berlin et publie déjà dans le *Berliner Illustrirte Zeitung*. Entre en 1932 à l'agence Dephot avant d'émigrer à Paris pour fuir le nazisme en 1933. Prend alors le nom de Capa. De 1933 à 1939, collabore à de nombreuses publications : *Life, Time, Illustrated London News*. En 1935, participe à la création de l'agence Alliance Photo pour laquelle il va partir couvrir la guerre d'Espagne. Ses photos paraissent dans *Vu, Regards...* En 1938, photographie l'invasion de la Chine par les Japonais, puis émigre aux États-Unis où il collabore avec *Life*. Il est correspondant de guerre de 1941 à 1946 pour ce journal et pour *Colliers* à New York. Il couvre le débarquement et la campagne de France (1944). Cofondateur de l'agence Magnum en 1947, il obtient le prix United States Medal of Freedom. L'année suivante, il est en Israël. Naturalisé américain il participe en 1954 à sa sixième guerre et décède tué par une mine, le 25 mai 1954 à Thaï-Binch en Indochine. Reçoit à titre posthume la Croix de guerre française avec palmes, le George Polk Memorial Award, et en 1955, la médaille d'or de l'Overseas Press Club of America. Nombreuses publications posthumes dont *Images of War* en 1964.

Born in Budapest as Endre Ernö Friedmann. He went to school in Budapest, then studied politics in Berlin from 1931 to 1933. Passionate about photography, he joined Ullstein Enterprises, Berlin, as an assistant and began publishing in the *Berliner Illustrirte Zeitung*. In 1932 he joined the Dephot agency, only to flee to Paris when the Nazis came to power in 1933. There, under the name of Capa, he worked for numerous publications, including *Life, Time*, and *The Illustrated London News*. In 1935 he helped set up the Alliance Photo agency, for which he would cover the war in Spain. His photos of the conflict were published in *Vu* and *Regards*. In 1938 he photographed the Japanese invasion of China and then emigrated to the USA, where he worked for *Life*, serving as the magazine's war correspondent from 1941 to 1946 and working for *Colliers* in New York. He covered the Allied landing and campaign in France (1944). He co-founded the Magnum agency in 1947 and was awarded the United States Medal of Freedom. In 1948 he went to Israel. He took American citizenship and in 1954 began to report on his sixth war: he was killed by a mine on 25 May 1954 at Thaï-Binch in Indochina. He was posthumously awarded the French Croix de Guerre with palms, as well as the George Polk Memorial Award and, in 1955, the Gold Medal of the Overseas Press Club of America. His many posthumous publications include *Images of War* in 1964.

Geboren in Budapest als Endre Ernö Friedmann. Besucht das Gymnasium in Budapest, bevor er von 1931 bis 1933 in Berlin Politikwissenschaft studiert. Als passionierter Fotograf beginnt er als Assistent im Verlagshaus Ullstein zu arbeiten und publiziert bereits in der *Berliner Illustrirten Zeitung*. 1932 beginnt seine Tätigkeit für die Agentur Dephot, 1933 muss er vor den Nazis nach Paris flüchten. Damals nimmt er den Namen Capa an. Von 1933 bis 1939 arbeitet er für zahlreiche Blätter: *Life, Time, Illustrated London News*. 1935 ist er an der Gründung der Agentur Alliance Photo beteiligt, für die er Bildreportagen aus dem Spanischen Bürgerkrieg liefert. Seine Fotos erscheinen unter anderem in *Vu* und *Regards*. 1938 macht er Bilder von der Invasion der Japaner in China; anschließend emigriert er in die USA, wo er für *Life* tätig ist. Er arbeitet von 1941 bis 1946 als Kriegsberichterstatter für diese Zeitschrift sowie für das New Yorker Blatt *Colliers*. Berichtet 1944 von der Landung der Alliierten und dem Frankreich-Feldzug. 1947 ist er Mitgründer der Agentur Magnum und wird mit der United States Medal of Freedom ausgezeichnet. Im darauffolgenden Jahr ist er in Israel. Als einge-

bürgerter Amerikaner nimmt er 1954 an seinem sechsten Krieg teil; am 25. Mai 1954 kommt er in Thaï-Binch, Indochina, durch eine Landmine ums Leben. Posthum erhält er das französische Croix de Guerre mit Palmzweigen, den George Polk Memorial Award und 1955 die Gold Medal des Overseas Press Club of America. Posthum erscheinen zahlreiche Publikationen, unter anderem 1964 *Images of War*.

Caron, Gilles *(1939–1970)*
Né à Neuilly-sur-Seine. Enfance en Haute-Savoie avant de venir à Paris faire des études de journalisme. Effectue son service militaire comme parachutiste en Algérie en 1959. Refuse de participer au putsch des généraux. En 1964, débute une formation de photographe de mode. L'année suivante entre à l'Agence parisienne d'informations sociales où il rencontre Raymond Depardon. Réussit un scoop sur l'assassin présumé de Ben Barka en 1966, qui fera la une de *France-Soir*. Avec Depardon, Hubert Henrotte, Jean Monteux et Hugues Vassal, fonde l'agence Gamma en 1967. Nombreux reportages en Israël, en Afrique, en Tchécoslovaquie. Couvre intensivement les événements de Mai 68 à Paris. Part au Cambodge en avril 1970. Disparaît le 5 de ce mois sur la route de Phnom Penh contrôlée par les Khmers rouges. Publications postérieures : *Gilles Caron, Photo Poche* et *Gilles Caron, pour la liberté de la presse* (RSF 2005). Une fondation Gilles Caron a été fondée en 2007 par son épouse Marianne Caron.

Born in Neuilly-sur-Seine. He grew up in Haute-Savoie and went to Paris to study journalism. Did his military service in Algeria in 1959, where he refused to take part in the generals' putsch. In 1964 he began training as a fashion photographer and in 1965 joined the Agence Parisienne d'Informations Sociales, where he met Raymond Depardon. His scoop showing the presumed assassin of Ben Barka in 1966 made the front page of *France-Soir*. With Depardon, Hubert Henrotte, Jean Monteux and Hugues Vassal, he founded the Gamma agency in 1967. He took photos in Israel, Africa and Czechoslovakia and comprehensively covered the events of May 1968 in Paris. In April 1970 he travelled to Cambodia, where he disappeared on 5 April on the road to Phnom Penh, then controlled by the Khmer Rouge. Posthumous publications: *Gilles Caron, Photo Poche* and *Gilles Caron, pour la liberté de la presse* (RSF 2005). In 2007 his wife Marianne created the Fondation Gilles Caron.

Geboren in Neuilly-sur-Seine. Kindheit im Département Haute-Savoie, dann Übersiedlung nach Paris, wo er Journalismus studiert. Militärdienst 1959 als Fallschirmjäger in Algerien. Weigert sich, am Putsch der Generale teilzunehmen. 1964 beginnt er eine Ausbildung zum Modefotografen. Im folgenden Jahr geht er zur Agence Parisienne d'Informations Sociales, wo er Raymond Depardon begegnet. 1966 landet er einen Coup mit dem Bild des mutmaßlichen Attentäters von Ben Barka, das auf der Titelseite von *France-Soir* erscheint. Mit Depardon, Hubert Henrotte, Jean Monteux und Hugues Vassal gründet er 1967 die Agentur Gamma. Zahlreiche Reportagen aus Israel, Afrika und der Tschechoslowakei. Dokumentiert ausführlich Ereignisse des Mai '68 in Paris. Im April 1970 bricht er nach Kambodscha auf. Am 5. des Monats verschwindet er auf einer von den Roten Khmer kontrollierten Straße nach Phnom Penh. Spätere Publikationen: *Gilles Caron, Photo Poche* und *Gilles Caron, pour la liberté de la presse* (RSF 2005). 2007 wird von seiner Witwe Marianne Caron die Fondation Gilles Caron gegründet.

Carone, Walter *(1920–1982)*
Apprend le métier de photographe par son père, émigré à Cannes. Las des photographies de noces et de banquets il

part en 1945 pour Paris. Commence à travailler à *Cinévie* avant de travailler pour *France-Dimanche, Point de Vue, Elle,* et enfin pour *Paris Match* qui l'engage trois mois avant sa première parution. Il en sera successivement reporter vedette, chef du service photo et rédacteur en chef adjoint. Créera par la suite les revues *Photo* puis *Photojournal.* Son œuvre est un véritable panorama de l'après-guerre, dont il a été l'un des grands acteurs et témoin. Il a ainsi immortalisé une galerie impressionnante d'acteurs mythiques du 7e art.

He learnt the photographer's trade from his father, an émigré in Cannes. Fed up with photographing weddings and banquets, in 1945 he set off for Paris, where he worked at *Cinévie* before contributing to *France-Dimanche, Point de Vue, Elle* and, finally, *Paris Match,* which took him on three months before its first release. There he was star reporter, head of the photography department and assistant editor. He went on to found the magazines *Photo* and *Photojournal.* His work constitutes a veritable panorama of the post-war decades, in which he was both a major player as well as a witness. His photographs include an impressive gallery of legendary movie stars.

Er lernt das Fotografieren bei seinem Vater, der nach Cannes emigriert ist. Als ihm die Lust am Fotografieren von Hochzeiten und Festlichkeiten vergeht, zieht er 1945 nach Paris. Dort beginnt er, für *Cinévie* zu arbeiten, später dann für *France-Dimanche, Point de Vue, Elle* und schließlich für *Paris Match,* die ihn drei Monate vor ihrem ersten Erscheinen einstellt. Er arbeitet dort zunächst als Starreporter, dann als Leiter der Fotoredaktion und schließlich als stellvertretender Chefredakteur. Später gründet er die Zeitschriften *Photo* und *Photojournal.* Sein Œuvre bietet ein regelrechtes Panorama der Nachkriegszeit, die er als Akteur selbst geprägt und als Chronist dokumentiert hat. So hat er eine eindrucksvolle Portraitgalerie legendärer Filmstars der Siebten Kunst geschaffen.

Cartier-Bresson, Henri *(1908–2004)*
Né à Chanteloup-en-Brie. Après des études de peinture auprès d'André Lhote, Cartier-Bresson décide de se consacrer à la photographie. Assistant de Renoir et de Becker (1936), il réalise quelques courts métrages dont *Le Retour* (1944). En 1947, fonde avec Robert Capa, David Seymour «Chim», William Vandivert et George Rodger l'agence coopérative Magnum. Ses nombreux reportages sur la vie quotidienne se rattachent au courant humaniste sans toutefois y appartenir totalement. Il expose dans les plus grands musées du monde, dès 1947 au MoMA de New York. Premier photographe admis en URSS en 1954, il présente l'année suivante au musée des Arts décoratifs à Paris une première rétrospective qui fera le tour du monde. Il publie également de nombreux ouvrages dont *Images à la sauvette* (1952), *Les Européens* (1955), *Flagrants délits* (1968), et surtout *Henri Cartier-Bresson photographe* (Delpire 1980). En 1966, il quitte Magnum, qui reste son agent, et se consacre exclusivement au dessin en 1970. Un an avant sa disparition, s'ouvre à Paris la Fondation Henri Cartier-Bresson destinée à la valorisation de son œuvre et à la présentation de photographes qui lui sont proches. Depuis, expositions et publications continuent à voir le jour comme *De qui s'agit-il?* ouvrage collectif publié à l'occasion de sa grande exposition à la BN en 2003. Cartier-Bresson, qui a marqué définitivement de son empreinte l'histoire du photojournalisme, décède à Céreste (Alpes-de-Hautes-Provence) en 2004.

Born in Chanteloup, Brie, he studied painting with André Lhote, before deciding to work as a photographer. Working as assistant to Renoir and Becker in 1936, he made several short films, including the documentary *The Return* (1944). In 1947 he co-founded the co-operative agency Magnum with Robert Capa, David Seymour ("Chim"), William Vandivert and George Rodger. His many photographs of everyday life were close to the humanist school but not completely identical with it. His work was exhibited in the world's leading museums, starting with MoMA, New York, in 1947. He was the first outside photographer to be allowed into the USSR in 1954. His 1955 retrospective at the Musée des Arts Décoratifs, Paris, toured the world. His many books include *The Decisive Moment* (1952), *The Europeans* (1955), *The World of HCB* (1968) and, above all, *Henri Cartier-Bresson Photographer* (1980). In 1966 he left Magnum, which remained his agent, and in 1970 decided to dedicate himself to drawing. A year before his death, the Fondation Henri Cartier-Bresson opened in Paris, its purpose being to show and promote his work and exhibit the work of other, kindred photographers. A steady stream of recent exhibitions and publications have included a big show at the Bibliothèque Nationale in 2003 and the accompanying book *De qui s'agit-il?* Cartier-Bresson, a major figure in the history of photojournalism, died in Céreste, Alpes-de-Hautes-Provence, in 2004.

Geboren in Chanteloup in der Brie. Nach einem Studium der Malerei bei André Lhote fasst Cartier-Bresson den Entschluss, sich ganz der Fotografie zu widmen. Assistent von Renoir und von Becker (1936); dreht einige Kurzfilme, unter anderem *Le Retour* (1944). 1947 gründet er mit Robert Capa, David Seymour (»Chim«), William Vandivert und George Rodger die genossenschaftliche Agentur Magnum. Seine zahlreichen Reportagen über das Alltagsleben orientieren sich an der »humanistischen« Fotografie, ohne dass er dieser Richtung jemals wirklich angehört. Er stellt in den größten Museen der Welt aus, im New Yorker MoMA bereits 1947. 1954 ist er der erste Fotograf, der eine Einreisegenehmigung in die UdSSR erhält. Ein Jahr später ist im Musée des Arts Décoratifs in Paris eine erste große Retrospektive zu sehen, die danach um die ganze Welt wandert. Er veröffentlicht zudem zahlreiche Bücher, darunter *Images à la sauvette* (1952), *Les Européens* (1955), *Flagrants délits* (1968) und vor allem *Henri Cartier-Bresson photographe* (Delpire 1980). 1966 verlässt er die Agentur Magnum, die ihn allerdings weiter vertritt, von 1970 an widmet er sich dann ganz der Zeichnung. Ein Jahr vor seinem Tod wird in Paris die Fondation Henri Cartier-Bresson eröffnet, die sein Werk präsentieren und die ihm nahestehenden Fotografen ausstellen soll. Seither sind zahlreiche weitere Ausstellungen und Publikationen entstanden, etwa *De qui s'agit-il?*, ein Sammelband, der 2003 anlässlich der großen Ausstellung in der Bibliothèque Nationale erschienen ist. Cartier-Bresson, der zweifellos prägenden Einfluss auf die Entwicklung des Fotojournalismus hatte, stirbt 2004 in Céreste (Alpes-de-Haute-Provence).

Chaubin, Frédéric *(1959–)*
Né à Phnom Penh, Cambodge. Rédacteur en chef de *Citizen K* depuis plus de 15 ans. Depuis 2000, publie régulièrement des travaux photographiques sur l'architecture. Le livre *Cosmic Communist Constructions Photographed* (2011 chez TASCHEN) est le résultat d'une quête qui s'étend de 2003 à 2010, consacrée à l'architecture soviétique.

Born in Phnom Penh, Cambodia, editor in chief of *Citizen K* for more than 15 years, since 2000 he has published a number of photography books about architecture. His recent *Cosmic Communist Constructions Photographed* (2011, TASCHEN) is the result of seven years (2003–2010) spent exploring Soviet architecture.

Geboren in Phnom Penh (Kambodscha). Seit über 15 Jahren Chefredakteur von *Citizen K.* Seit 2000 publiziert er regelmäßig Fotoarbeiten zur Architektur. Das Buch *Cosmic Communist Constructions Photographed* (2011 bei TASCHEN) ist das Ergebnis einer Recherche, die er von 2003 bis 2010 zur sowjetischen Architektur durchführte.

Chevalier, Georges *(1882–1967)*
Formé à la photographie par Auguste Léon qui le fait ensuite entrer (en 1913) dans l'équipe recrutée par Albert Kahn pour la création des Archives de la planète. Réalise ainsi de nombreux autochromes sur Paris et la province au lendemain de la Première Guerre mondiale. Il tire le portrait des nombreux invités du banquier, constituant ainsi un panorama unique des personnalités de l'entre-deux guerres. Après la mort d'Albert Kahn en 1934, il va veiller sur les collections de la fondation avant d'en devenir officiellement responsable et propriétaire en 1936. Continue de photographier (exposition de 1937) et d'organiser des projections de plaques autochromes. Prend sa retraite en 1949. Décède à Boulogne en 1967.

Trained as a photographer under Auguste Léon, who later brought him into the team recruited by Albert Kahn to create the "Archives of the Planet". He made numerous autochromes of Paris and various places around France after the First World War. He also photographed many of the banker Kahn's guests, thus building up a unique gallery of personalities from the interwar period. When Kahn died, in 1934, he took responsibility for the collections held by his foundation, becoming their official owner in 1936. He continued to take photographs (his work was exhibited in 1937) and organise projections of autochrome plates until his retirement in 1949. He died in Boulogne in 1967.

Erhält seine Ausbildung zum Fotografen bei Auguste Léon, der ihn anschließend (1913) in das von Albert Kahn zur Erstellung der Archives de la Planète aufgebaute Fotografenteam einführt. In der Zeit nach dem Ersten Weltkrieg macht er zahlreiche Autochrome-Aufnahmen von Paris und von Orten in der Provinz. Er porträtiert viele der Persönlichkeiten, die bei dem Bankier Kahn zu Gast sind, und schafft damit ein einzigartiges Panorama der Zwischenkriegsgesellschaft. Nach dem Tod Albert Kahns im Jahre 1934 kümmert er sich um die Sammlungen der Stiftung, noch bevor sie 1936 ganz in seine Verantwortung und seinen Besitz übergehen. Zugleich ist er weiterhin als Fotograf tätig (Ausstellung 1937) und organisiert Vorführungen mit Projektionen von Autochrome-Platten. 1949 geht er in den Ruhestand. Er stirbt 1967 in Boulogne.

Chevojon *(Studio)*
Paul-Joseph-Albert Chevojon entre comme opérateur-tireur chez Durandelle, alors associé à la veuve de Hyacinthe-César Delmaët. En 1886, il achète le fonds de son patron qui se retire des affaires. Il poursuit les activités du studio, particulièrement sur les grands travaux parisiens. Architectes, industriels, capitaines d'industrie font appel à lui. Il est chargé de suivre la construction de la tour Eiffel (1889), puis celle du Grand Palais. En 1903, les commandes se multipliant, Albert Chevojon transfère son atelier au 9 rue Cadet et s'associe avec son cousin J. B. Dufour. En 1907, la société est dissoute et Chevojon reprend sa liberté. Vers la fin de la Première Guerre mondiale, il initie ses fils Jacques et Louis aux arcanes du métier. L'activité est reprise. À la mort d'Albert, les deux frères assurent la pérennité de l'entreprise. En 1930, ils engagent un jeune photographe, François Kollar qui ne restera que quelques mois, ses conceptions ne correspondant pas au style de Chevojon. En 1936–1937 une nouvelle clientèle surgit : le cinéma qui a besoin d'agrandissements géants comme toile, de fond. En 1952, le studio Chevojon lance le grand format en couleur. Une nouvelle génération assure la relève. Depuis 1994, le studio est toujours opéra-

tionnel, mais la photothèque est en dépôt à la Mission du patrimoine photographique.

Paul-Joseph-Albert Chevojon began work as photographer and printer for Durandelle, the associate of Hyacinthe César Delmaët's widow. When his boss retired, in 1886, he bought up his studio. His clients were architects, factory owners and industrialists. He specialised in major Parisian construction projects, including the Eiffel Tower (completed in 1889) and the Grand Palais. With commissions multiplying, in 1903 he transferred his studio to 9 Rue Cadet and joined forces with his cousin, J. B. Dufour. In 1907 their joint company was liquidated and Chevojon regained his freedom. Towards the end of the First World War, he introduced his sons Jacques and Louis into the workings of the business, which was flourishing. At his death, the two brothers took up the reins. In 1930 they took on François Kollar, a young photographer who stayed with the company for only a few months because his ideas did not suit the Chevojon style. In 1936–1937 there was a new kind of demand from the cinema, which needed giant reproductions to use as backdrops. In 1952 Chevojon launched large-format colour photos as a new generation took over. The Chevojon archives were put on permanent loan at the Mission du Patrimoine Photographique in 1991, but the studio still exists today.

Paul-Joseph-Albert Chevojon beginnt als Kameramann und Labormitarbeiter bei Durandelle, der das Geschäft damals mit der Witwe von Hyacinthe César Delmaët betreibt. 1886 erwirbt er den Bestand seines Chefs, der sich aus dem Geschäftsleben zurückzieht. Er führt die Arbeit des Studios fort, vor allem auf den Großbaustellen der Hauptstadt. Architekten, Fabrikanten und Industriebarone greifen auf seine Dienste zurück. Er erhält den Auftrag, die Errichtung des Eiffelturms (1889 fertiggestellt) zu dokumentieren, später auch den Bau des Grand Palais. Als 1903 die Zahl der Aufträge stark zunimmt, verlegt Albert Chevojon sein Studio in die Rue Cadet und nimmt seinen Cousin J. B. Dufour als Gesellschafter in die Firma. 1907 wird diese Gesellschaft wieder aufgelöst, und Chevojon erlangt seine Unabhängigkeit zurück. Gegen Ende des Ersten Weltkriegs führt er seine Söhne Jacques und Louis in die Geheimnisse seines Handwerks ein. Das Studio ist äußerst produktiv. Nach dem Tod Alberts sichern die beiden Brüder den Fortbestand des Unternehmens. 1930 stellen sie den jungen Fotografen François Kollar ein; er bleibt allerdings nur wenige Monate, denn seine Vorstellungen entsprechen nicht dem Stil der Chevojons. 1936/37 kommt ein neuer Kreis von Kunden hinzu: Die Filmwirtschaft benötigt als Hintergründe Vergrößerungen im Riesenformat. 1952 führt das Studio Chevojon großformatige Farbaufnahmen ein. Eine neue Generation übernimmt die Geschäfte. Seit 1994 arbeitet das Studio zwar noch, doch die Fotothek ist als Teil des nationalen Kulturerbes in den Besitz der Mission du Patrimoine Photographique übergegangen.

Collard, Hippolyte-Auguste *(1812–1887)*

Travaille pendant dix-huit mois dans l'atelier de Paul Wolff, directeur d'une société de fourniture de matériel photographique et photographe de studio avec qui il s'associera jusqu'en 1855. Primé à l'Exposition universelle de Londres (1862) et de Paris (1865, 1867, 1878), réalise en 1857 un magnifique album sur la reconstruction du mont Saint-Michel. Apparaît en 1859 comme photographe-éditeur. Photographe officiel des Ponts et Chaussées de 1857 à 1864, il réalise d'importants reportages sur les grands travaux entrepris à Paris : les ponts, le chemin de fer de ceinture de Paris (1864). Photographie également quelques barricades place de la Concorde au moment de la Commune de Paris (1871).

He spent 18 months working for Paul Wolff, director of a photography studio and supplier of photographic equipment, then joined him as a partner until 1855. A winner of prizes at the world's fairs of 1862 (London), 1865, 1867 and 1878 (Paris), in 1857 he produced a magnificent book about the reconstruction of Mont Saint Michel. Mentioned as photographer and publisher in 1859, he was official photographer of national civil works from 1857 to 1864 and produced important records of major construction work in Paris (the bridges and beltway railway, 1864). He also photographed the barricades on Place de la Concorde during the Commune (1871).

Collard arbeitet zunächst 18 Monate im Atelier des Studiofotografen Paul Wolff, der zugleich Direktor eines Unternehmens für Fotobedarf ist; bis 1855 ist er sein Kompagnon. Ausgezeichnet auf den Weltausstellungen in London (1862) und Paris (1865, 1867, 1878). 1857 entsteht ein großartiges Album über die Restaurierung des Mont Saint-Michel. 1859 tritt er erstmals als Fotoverleger in Erscheinung. Von 1857 bis 1864 ist er der offizielle Fotograf des staatlichen Straßenbauamts Ponts et Chaussées; in dieser Eigenschaft schafft er bedeutende Dokumentationen zu den großen Baumaßnahmen in Paris: Brücken, die Pariser Ringeisenbahn (1864). Während des Kommune-Aufstands fotografiert er auch einige Barrikaden auf der Place de la Concorde (1871).

Cornelius, Peter *(1913–1970)*

Né à Kiel (Allemagne). Après des études de photographie, travaille comme assistant auprès de photographes et surtout de Dr. Paul Wolff en 1936. L'année suivante devient photographe indépendant. Prisonnier de guerre, il redevient photojournaliste à sa libération. Photographie la reconstruction de Kiel et commence à travailler en couleur. À l'occasion de quelques voyages, il passe par Paris où il réalise une abondante série d'épreuves. Décède dans un accident de voiture en 1970.

Born in Kiel, Germany. Having studied photography, he worked as an assistant to several professionals, notably Dr. Paul Wolff in 1936, before setting up on his own the following year. He photographed the reconstruction of Kiel and began experimenting with colour. In the course of his travels, he produced abundant photographs of Paris. He was killed in a car crash in 1970.

Geboren in Kiel. Beschäftigt sich mit Fotografie und arbeitet zunächst als Assistent bei verschiedenen Fotografen, vor allem 1936 bei Dr. Paul Wolff. Im folgenden Jahr wird er selbstständiger Fotograf. Er gerät in Kriegsgefangenschaft und arbeitet nach seiner Befreiung wieder als Fotojournalist. Er fotografiert den Wiederaufbau Kiels und beginnt in Farbe zu arbeiten. Ende der 1950er Jahre fährt er mehrfach nach Paris, um die Stadt in Farbe zu fotografieren. Er stirbt 1970 bei einem Autounfall.

Coupier, Jules

Chimiste et photographe. Participe aux expositions de la SFP de 1857 et 1859 avec des vues stéréoscopiques sur verre du paysage parisien. Propose également des vues de France, d'Algérie et de Russie. Installé à Paris rue de la Contrescarpe (5e). Membre de la Société française de photographie.

Chemist and photographer, member of the Société française de photographie (SFP); his stereoscopic views of Paris on glass featured in the SFP exhibitions of 1857 and 1859. He also took pictures of the rest of France, Algeria and Russia. He was based in Rue de la Contrescarpe, Paris (5th arrondissement).

Chemiker und Fotograf. Ist 1857 und 1859 auf den Ausstellungen der Société française de photographie mit stereoskopischen Glasplatten von Stadtlandschaften aus Paris vertreten. Zudem entstehen Ansichten aus Frankreich, Algerien und Russland. Sein Studio in Paris befand sich in der Rue de la Contrescarpe im 5. Arrondissement. Mitglied der Société française de photographie.

Daguerre, Louis Jacques Mandé *(1787–1851)*

Né à Cormeilles-en-Parisis. Peintre et décorateur de théâtre, ouvre à Paris en 1822 le Diorama, spectacle en trompe-l'œil, aux subtils jeux de lumière, installé à l'emplacement actuel de la caserne des gardes républicains place de la République. Cherchant lui aussi à fixer les images de la camera obscura, il va s'associer à Nicéphore Niépce, l'inventeur de la photographie en 1827. Après la mort de ce dernier en 1833, il poursuit seul ses recherches et, en 1838, réussit les premiers daguerréotypes (image unique constituée d'une plaque de cuivre recouverte d'argent et sensibilisée à la lumière en l'exposant aux vapeurs d'iode. Après exposition, cette plaque est développée à la vapeur de mercure). Sa découverte est annoncée par le député Arago le 7 janvier 1839 à l'Académie des sciences et le 19 août, ce dernier, au nom du gouvernement, en fait don au monde entier en autorisant l'utilisation du procédé. Daguerre se retirera à Bry-sur-Marne où il décède le 10 juillet 1851. Son *Historique et Descriptions des procédés de daguerréotypie et du diorama* (1839) connaîtra, en 18 mois, 30 éditions en toutes langues.

Born in Cormeilles-en-Parisis. An artist and set-painter, in 1822 he opened the Diorama, a trompe-l'œil show using subtle lighting effects, on the current site of the Republican Guard barracks on Place de la République, Paris. Looking for ways of fixing the images obtained by the camera obscura, he became a partner of Nicéphore Niépce, who invented photography in 1827. After Niépce's death in 1833 he continued his experiments alone, making his first daguerreotypes (non-reproducible images created by exposing silver-coated copper plates to iodine vapour, then developed using mercury vapour) in 1838. His discovery was announced to the Académie des Sciences by the deputy Arago on 7 January 1839. On 19 August, in the name of the government, Arago made the process "free to the world" by authorising its unrestricted use. Daguerre retired to Bry-sur-Marne, where he died on 10 July 1851. First published in 1839, his *Historique et descriptions des procédés de daguerréotypie et du diorama* (The History of the Diorama and the Daguerreotype) was translated for a total of 30 different editions in its first 18 months.

Geboren in Cormeilles-en-Parisis. Der Maler und Bühnenbildner eröffnet 1822 in Paris das Diorama, eine illusionistische Attraktion mit raffinierten Lichteffekten, an der Stelle, wo sich heute die Kaserne der Gardes Républicains an der Place de la République befindet. Auch er stellt Versuche an, die Bilder der Camera obscura festzuhalten, und schließt sich 1827 mit dem Erfinder der Fotografie, Nicéphore Niépce, zusammen. Als dieser 1833 stirbt, setzt er seine Versuche allein fort; 1838 gelingen ihm schließlich die ersten Daguerreotypien (Unikate auf einer versilberten Kupferplatte, die durch Aufdampfen von Jod lichtempfindlich gemacht wurde). Nach der Belichtung wird die Platte in Quecksilberdampf entwickelt). Seine Entdeckung wird durch den Abgeordneten Arago am 7. Januar 1839 in der Académie des Sciences vorgestellt, am 19. August erklärt Arago sie im Namen der französischen Regierung als Geschenk an die Welt, so dass jeder das Verfahren frei nutzen kann. Daguerre zieht sich später nach Bry-sur-Marne zurück, wo er am 10. Juli 1851 stirbt. Seine Schrift *Historique et Descriptions des procédés de daguerréotypie et du diorama* (1839) erlebte in 18 Monaten 30 Auflagen in zahlreichen Sprachen.

Dale, Bruce

A commencé à étudier les beaux-arts très jeune et a poursuivi ses études à l'Ontario College of Art and Design où il obtient le baccalauréat ès beaux-arts en cinéma/vidéo.





would become one of the most famous Parisian studios, on Boulevard des Italiens. In the same year (1860) he registered a patent for "visiting-card portraits", which he made using a camera with six lenses. Allowing for six simultaneous and/or different views, these proved incredibly successful. Disdéri photographed all the political and artistic figures, aristocrats and military top brass of the day. His inexpensive cards were everywhere. His success peaked in the late 1850s. He lived luxuriously and opened a second studio, in Saint-Cloud, specialising in equestrian photography. In 1863 he registered new patents for the "mosaic card". In 1871 he photographed the ruins left in Paris after the fall of the Commune. In 1877, however, he was forced to sell his business. He opened a shop in Nice in 1879 but his glory days were over and his situation continued to deteriorate. Returning to Paris in 1889, he died at the Sainte-Anne hospital, blind, deaf and ruined.

Geboren in Paris. 1831 bis 1837 Studium der Malerei. Disdéri schließt sich einer Theatertruppe an und versucht sich in der Wirk- und Strickwarenbranche. 1847 entdeckt er sein Interesse an der Fotografie. 1849 eröffnet er ein Studio in Brest, zwei Jahre später startet er eine Dioramaschau, die er allerdings schon bald wieder einstellt. 1852 reist er nach Nîmes, um das Kollodiumverfahren zu erlernen. Es entsteht eine Folge von Aufnahmen mit Genreszenen zum Thema Kindheit. Disdéri kehrt 1854 nach Paris zurück und richtet – nach einigen finanziellen Schwierigkeiten – schließlich am Boulevard des Italiens ein Studio ein (1860), das bald zu den berühmtesten der Hauptstadt zählt. Im folgenden Jahr meldet er ein Patent für »Cartes de visite«-Porträts an, die zu einem ungeahnten Erfolg werden. Dazu verwendet er einen Apparat mit sechs Objektiven, mit dem er gleichzeitig oder nacheinander sechs Aufnahmen machen kann. Er fotografiert Persönlichkeiten aus allen Bereichen, Politiker, Künstler, Angehörige des Adels und des Militärs. Die Verbreitung dieser wenig kostspieligen Karten erreicht enorme Ausmaße. Ende der 1850er Jahre ist Disdéri auf dem Höhepunkt seines Erfolges angelangt: Er genießt seinen außergewöhnlichen Wohlstand und führt ein luxuriöses Leben. In Saint-Cloud eröffnet er ein zweites, auf Pferdefotografie spezialisiertes Geschäft. Disdéri meldet ein weiteres Patent für die »Carte mosaïque« an (1863). 1871 entsteht noch eine Serie von Aufnahmen zu den Ruinen in Paris nach dem Aufstand der Kommune. 1877 sieht er sich gezwungen, sein Geschäft zu verkaufen; 1879 eröffnet er einen Laden in Nizza. Aber die glanzvolle Zeit ist vorbei, seine Geschäfte laufen schlecht. 1889 kehrt Disdéri nach Paris zurück; blind, taub und völlig mittellos stirbt er noch im selben Jahr im Krankenhaus Sainte-Anne.

Doisneau, Robert *(1912–1994)*
Né à Gentilly. Après des études à l'École Estienne où il obtient son diplôme de graveur, il devient assistant d'André Vigneau en 1931. Entre en 1934 au service photographique des usines Renault où il sera licencié pour retards répétés en 1939. Année où il rencontre Charles Rado, fondateur de l'agence Rapho, où il rentre en 1946. Réalise des reportages pour le journal *Action*. Après un court contrat avec *Vogue* (1949–1952), commence la période des grandes rencontres (Cendrars, Baquet) et des grandes balades parisiennes avec Jacques Prévert et Robert Giraud. D'innombrables reportages seront publiés dans la plupart des magasins illustrés. Reçoit le prix Kodak en 1947, publie *La Banlieue de Paris* en 1949 et expose au MoMA à New York en 1951 en compagnie de Brassaï, Ronis et Izis. Obtient le prix Niépce en 1956. Ses ouvrages vont se multiplier : *Instantanés de Paris* (1955), *Trois secondes d'éternité* (1979), *Les doigts pleins d'encre* (1989), *À l'imparfait de l'objectif* (1989), *Rue Jacques Prévert* (1992). Ses expositions seront multiples en France comme à l'Étranger. Notons la

grande rétrospective au musée d'Oxford (1992) présentée ensuite au musée Carnavalet (1995). Robert Doisneau, le plus parisien des photographes, dont les images pleines de poésie, d'humour sont des grands classiques du reportage humaniste. Décède à Paris le 1er avril 1992.

Born in Gentilly. Leaving the École Estienne with a print-maker's diploma, he became the assistant of André Vigneau in 1931. In 1934 he joined the photography department at Renault, who fired him in 1939 for repeated lateness. That same year he met Charles Rado, founder of the Rapho agency, which he joined in 1946. He worked as a photojournalist for the magazine *Action* and for a while was contracted to *Vogue* (1949–1952). He had some influential encounters (Cendrars, Baquet) and began going on long walks through Paris with Jacques Prévert and Robert Giraud. His many reports were published in most of the illustrated magazines. Winner of the 1947 Kodak Prize, he published *La banlieue de Paris* in 1949 and in 1951 exhibited at MoMA, New York, alongside Brassaï, Ronis and Izis. Winner of the Prix Niépce in 1956, his many books include *Instantanés de Paris* (1955), *Trois secondes d'éternité* (1979), *Les Doigts pleins d'encre* (1989), *À l'Imparfait de l'objectif* (1989) and *Rue Jacques Prévert* (1992). Noteworthy among his many exhibitions is the big retrospective at the Museum of Modern Art, Oxford (1992), subsequently shown at the Musée Carnavalet (1995). The most Parisian of photographers, whose images are classics of "humanist" reportage, full of poetry and humour, Robert Doisneau died in Paris on 1 April 1992.

Geboren in Gentilly. Nach dem Studium an der École Estienne, wo er ein Diplom als Graveur und Lithograf erwirbt, wird er 1931 Assistent bei André Vigneau. 1934 beginnt er in der Fotoabteilung der Renault-Werke, wird aber 1939 wegen wiederholter Unpünktlichkeit entlassen. In diesem Jahr lernt er Charles Rado kennen, den Gründer der Agentur Rapho, für die er von 1946 an tätig ist. Für die Zeitschrift *Action* macht er Reportagen. Nach einem kurzzeitigen Vertragsverhältnis mit *Vogue* (1949–1952) beginnt die Zeit der Begegnungen mit bedeutenden Persönlichkeiten (Cendrars, Baquet) und der großen Balladen über das Pariser Leben mit Jacques Prévert und Robert Giraud. In fast allen Zeitschriften erscheinen unzählige Reportagen von Doisneau. 1947 erhält er den Prix Kodak, 1949 erscheint *La banlieue de Paris,* 1951 zeigt das MoMA in New York seine Bilder in einer Ausstellung neben denen von Brassaï, Ronis und Izis. 1956 erhält er den Prix Niépce. Zahlreiche weitere Publikationen erscheinen: *Instantanés de Paris* (1955), *Trois secondes d'éternité* (1979), *Les doigts pleins d'encre* (1989), *À l'imparfait de l'objectif* (1989), *Rue Jacques Prévert* (1992). In Frankreich und im Ausland finden mehrere Ausstellungen statt. Erwähnt sei nur die Retrospektive im Museum von Oxford (1992), die 1995 auch im Musée Carnavalet zu sehen ist. Robert Doisneau ist von allen Fotografen wohl am stärksten mit Paris verbunden; seine Bilder sind unvergleichlich poetisch und humorvoll, sie zählen zu den absoluten Klassikern der »Photographie humaniste«. Doisneau stirbt am 1. April 1992 in Paris.

Dontenville, Édouard *(1846–1907)*
Réalise des photographies des pavillons de l'Exposition universelle de Paris en 1867. Participe aux expositions de la Société française de photographie en 1869 et 1870 avec des vues de Paris et des Alpes. Collabore avec Adolphe et George Giraudon à une bibliothèque photographique. Effectue des clichés des Halles de Paris et des Tuileries. Inscrit au bottin de 1876 à 1891.

He photographed the pavilions at the 1867 Exposition Universelle in Paris and took part in the Société française de photographie exhibitions in 1869 and 1870, showing views of Paris and the Alps. He worked with Adolphe and

George Giraudon to create a photographic library. He photographed Les Halles and the Tuileries in Paris. Registered in the Bottin directory from 1876 to 1891.

Dontenville macht Aufnahmen der Pavillons der Pariser Weltausstellung von 1867. Er zeigt auf den Ausstellungen der Société française de photographie der Jahre 1869 und 1870 Ansichten von Paris und aus den Alpen. Arbeitet mit Adolphe und George Giraudon am Aufbau einer Fotobibliothek. Er fotografiert die Markthallen von Paris und die Tuilerien. Verzeichnet im Pariser Adressbuch der Jahre 1876 bis 1891.

Dreizner, Walter *(1908–1996)*
Soldat allemand, photographe amateur, est affecté à Paris de 1942 à 1944. Il réalisera un certain nombre de photographies en couleur de la ville. Fait prisonnier par les Américains en août 1944, il est envoyé en captivité aux États-Unis. Ses négatifs seront pour la plupart détruits par l'avancée de l'armée russe. Seule une partie subsiste, qui a fait l'objet d'une exposition.

An amateur photographer, as a soldier in the German army he was posted in Paris from 1942 to 1944 and he took a number of colour photographs of the city. Captured by the Americans in August 1944, he was sent to prison camp in the US. Most of his negatives were destroyed by the advancing Russian army, but those that survived have been exhibited.

Der deutsche Soldat und Amateurfotograf ist von 1942 bis 1944 in Paris stationiert. Er macht einige Farbaufnahmen von der Stadt. Im August 1944 gerät er in amerikanische Kriegsgefangenschaft und wird in ein Lager in den USA verlegt. Seine Negative werden beim Vormarsch der Roten Armee großenteils zerstört. Nur ein Rest bleibt erhalten, der in einer Ausstellung gezeigt wird.

Durandelle, Louis-Émile *(1839–1917)*
Né à Verdun. Associé à Hyacinthe César Delmaët (1828–1862), il réalise en 1863 et 1874 de nombreuses vues artistiques et documentaires et surtout des images d'une grande rigueur formelle des grands travaux de l'époque : nouvel Hôtel-Dieu (1818), la basilique du Sacré-Cœur (1877–1899), la tour Eiffel (1887–1889) et surtout l'Opéra de Paris de Charles Garnier qui fera l'objet de deux volumes contenant 97 photographies. Participe aux Expositions universelles de 1878 et 1889. Décède à Bois-Colombes en 1917.

Born in Verdun. As an associate of Hyacinthe César Delmaët (1828–62) between 1863 and 1874 he made numerous artistic and documentary images, and above all formally rigorous photos of the major building projects of the day: the new Hôtel Dieu (1818), Sacré-Cœur basilica (1877–1899), the Eiffel Tower (1887–1889) and, especially, Charles Garnier's Opéra, about which he published 97 photographs in two volumes. He took part in the Expositions universelles of 1878 and 1889. He died in Bois-Colombes in 1917.

Geboren in Verdun. Als Kompagnon von Hyacinthe César Delmaët (1828–1862) fotografiert er zwischen 1863 und 1874 zahlreiche Ansichten mit künstlerischem und dokumentarischem Anspruch, vor allem entstehen Aufnahmen von großer formaler Strenge von den bedeutenden Baumaßnahmen dieser Zeit: das neue Krankenhaus Hôtel-Dieu (1818), die Basilika Sacré-Cœur (1877–1899), der Eiffelturm (1887–1889) und besonders die Opéra de Paris von Charles Garnier, die er in einem zweibändigen Werk mit 97 Fotografien dokumentiert. Teilnahme an den Weltausstellungen von 1878 und 1889. Er stirbt 1917 in Bois-Colombes.

Einzig, Richard *(1932–1980)*
Architecte lui-même, il est devenu l'un des premiers photo-

graphes d'architecture. Son travail sera publié dans les principaux magazines de design, d'architecture ou d'intérieur dans les années 1970. Il a particulièrement suivi le début de quelques architectes comme Richard Rogers, Renzo Piano, Norman Foster et James Stirling. Sa femme Renate et lui ont voyagé et travaillé à travers toute l'Europe. Ce n'est qu'après sa mort, à l'âge de 48 ans, que sera publié son unique ouvrage *Classic Modern Houses in Europe*.

Trained as an architect, he became one of the first architecture photographers, published in the leading design, architecture and interior magazines of the 1970s. He took a close interest in the early careers of such major architects as Richard Rogers, Renzo Piano, Norman Foster and James Stirling. With his wife, Renate, he travelled and worked all round Europe. His only book, *Classic Modern Houses in Europe*, was published after his death at the age of 48.

Von Hause aus Architekt, wurde er zu einem der wichtigsten Architekturfotografen seiner Zeit. Seine Arbeiten erscheinen in den 1970er Jahren in den führenden Zeitschriften für Design, Architektur oder Innenarchitektur. Hat insbesondere das Frühwerk einiger berühmter Architekten wie Richard Rogers, Renzo Piano, Norman Foster oder James Stirling fotografisch begleitet. Mit seiner Frau Renate bereist er ganz Europa. Erst nach seinem Tod im Alter von 48 Jahren erscheint seine einzige Publikation: *Classic Modern Houses in Europe*.

Eisenstaedt, Alfred *(1898–1995)*

Né à Dierschau en Prusse. Étudie de 1906 à 1912 au Hohenzollern Gymnasium à Berlin dont il fréquente ensuite l'université jusqu'en 1916. Enrôlé dans l'armée, il sera blessé sur le front en 1918. En 1919, sa famille est ruinée par l'inflation et il travaille dans une société fabriquant des boutons. En 1926, un ami l'initie à la photographie pictorialiste et lui apprend l'oléobromie. En 1927, le *Berliner Tageblatt* lui conseille le petit format et le charge de divers reportages. Photojournaliste, il travaille alors pour le magazine *Weltspiegel* à Berlin et photographie Marlene Dietrich. En 1929, il photographie à Stockholm le prix Nobel Thomas Mann. De 1929 à 1935, travaille pour l'agence Pacific et Atlantic, pour le *Berliner Illustrirte* et diverses publications. À partir de 1933, photographie les grandes figures du régime hitlérien. En 1934, portraitise Benito Mussolini et, l'année suivante, assiste aux préparatifs de la guerre italo-éthiopienne. Fuyant les persécutions nazies, émigre en 1935 aux États-Unis où il est naturalisé et où il travaille avec *Harper's Bazaar*, *Vogue*. En 1936, retourne en Éthiopie couvrir la guerre pour *Life*. Travaillera pour ce magazine jusqu'en 1972 et fera au total 86 couvertures. Obtient en 1951 le prix de l'année de Britannica Books. Réalise une série de portraits de célébrités londoniennes en 1952. Expose en 1955 au Philadelphia College of Art. Prix de la Culture de la Société allemande de photographie en 1962. Premier ouvrage: *Witness to our Time* en 1966. Reçoit diverses distinctions de 1967 à 1971 et publie plusieurs ouvrages sur ses photos. Expose à l'ICP de New York et au Fotomuseum de Munich en 1981. Le National Medal of Arts lui est décerné aux État-Unis en 1989. Un des pères du photojournalisme moderne. Décède le 24 août 1995.

Born in Dierschau, Prussia (now in Poland), from 1906 to 1912 he studied at the Hohenzollern secondary school in Berlin, then at the city's university until 1916. He was called up and wounded on the front in 1918. In 1919 his family was ruined by inflation and he worked for a button manufacturer. In 1926 a friend introduced him to Pictorialist photography and taught him the bromoil process. In 1927 the *Berliner Tageblatt* advised him to work in small formats and gave him several assignments. As a photojournalist for *Weltspiegel* magazine in Berlin, he photographed Marlene Dietrich. In 1929 he photographed the winner of the Nobel Prize for Literature, Thomas Mann, in Stockholm. From 1929 to 1935 he worked for the Pacific and Atlantic agency, the *Berliner Illustrirte* and various other publications. In 1933 he began photographing the leading figures of the Hitler regime. In 1934 he made portraits of Benito Mussolini and the following year observed preparations for the Italo-Ethiopian War. Fleeing Nazi persecution, in 1935 he emigrated to the USA, where he was naturalised and worked for *Harper's Bazaar* and *Vogue*. In 1936 he returned to Ethiopia to cover the war for *Life*. He worked for the magazine up to 1972, by which time he had contributed 86 cover images. Winner of the 1951 Britannia Books prize, he photographed London celebrities in 1952 and exhibited at the Philadelphia College of Art in 1955. Winner of the German Photographic Society's Culture Prize in 1962, he published his first book, *Witness to our Time*, in 1966. More followed, as did awards, from 1967 to 1971. In 1981 he exhibited at the ICP, New York, and the Munich Fotomuseum. He was awarded America's National Medal of Arts in 1989. One of the fathers of modern photojournalism, he died on 24 August 1995.

Geboren im preußischen Dierschau. Besucht 1906 bis 1912 das Hohenzollern-Gymnasium in Berlin, wo er anschließend bis 1916 an der Universität studiert. Er absolviert seinen Kriegsdienst und wird 1918 an der Front verwundet. 1919 verliert seine Familie ihr Vermögen durch die Inflation, und er arbeitet in einem Unternehmen, das Knöpfe herstellt. 1926 bringt ihm ein Freund die piktorialistische Fotografie nahe und führt ihn in die Technik des Bromöldrucks ein. 1927 rät ihm das *Berliner Tageblatt* zum Kleinbild und beauftragt ihn mit verschiedenen Reportagen. Als Fotojournalist arbeitet er in Berlin für den *Weltspiegel* und fotografiert unter anderem Marlene Dietrich. 1929 fotografiert er die Verleihung des Nobelpreises an Thomas Mann in Stockholm. Von 1929 bis 1935 arbeitet er für die Agentur Pacific et Atlantic und für die *Berliner Illustrirte*. Von 1933 an fotografiert er die Führungsriege des Hitler-Regimes. 1934 porträtiert er Benito Mussolini und begleitet im folgenden Jahr dokumentarisch die Vorbereitungen zum italienischen Krieg in Äthiopien. 1935 flüchtet er vor den Verfolgungen durch die Nazis in die USA, wird amerikanischer Staatsbürger und arbeitet für *Harper's Bazaar* und die *Vogue*. Für *Life* kehrt er 1936 als Kriegsreporter nach Äthiopien zurück. Für diese Zeitschrift arbeitet er bis 1972; insgesamt stammen 86 Titelfotos von ihm. 1951 wird er mit dem Jahrespreis von Britannica Books ausgezeichnet. 1952 macht er in London eine Serie von Prominentenporträts. 1955 sind seine Bilder im Philadelphia College of Art ausgestellt. 1962 erhält er den Kulturpreis der Deutschen Gesellschaft für Photographie. Sein erstes Buch, *Witness to our Time*, erscheint 1966. Zwischen 1967 und 1971 folgen verschiedene weitere Auszeichnungen sowie mehrere Bücher mit seinen Fotografien. 1981 Ausstellung im ICP in New York und im Fotomuseum München. In den USA erhält er 1989 die National Medal of Arts. Er gilt als einer der Väter des modernen Fotojournalismus. Eisenstaedt stirbt am 24. August 1995.

Elsken, Ed van der *(1925–1990)*

Né à Amsterdam. Étudie le dessin et la peinture et s'intéresse à la photographie. De 1940 à 1944, combat l'occupant nazi. En 1945, apprenti dans un laboratoire d'Amsterdam. Photographe free-lance dès 1947. En 1950, il arrive à Paris sans un sou. De 1950 à 1953, travaille chez un photographe et apprend la technique et le tirage. Devient correspondant d'un journal hollandais. Photographie le quartier de Saint-Germain-des-Prés. Retourne en Hollande en 1953 et s'établit à Edam. Première exposition à l'Art Institute of Chicago (1955), participe à l'exposition *Family of Man*. Publie en 1956 *Love on the Left Bank*, qui lui vaut une ré-

putation internationale. Séjourne ensuite plusieurs mois en Afrique équatoriale, reportage publié dans un livre, *Bagara* (1959). Parallèlement, il réalise des films. Effectue pour le compte d'une société de navigation un long tour du monde, objet d'un livre, *Sweet Life* (1963). Obtient le prix national hollandais du Film (1971). Entre 1966 et 1979, réalise de nombreux reportages pour *Avenue*, publiés ensuite dans *Eye love you*. Publie également deux ouvrages: *Amsterdam: Old Photographs* (1980), et *Paris: Old Photographs* (1981). Décède le 28 décembre 1990 à Edam.

Born in Amsterdam, he studied drawing and painting and took an interest in photography. During the war, he fought the Nazi occupation and in 1945 began working in a photographic laboratory in Amsterdam, going freelance in 1945. He arrived in Paris in 1950, penniless. From 1950 to 1953 he worked for a photographer, learning how to print and developing his technique. He returned to the Netherlands (Edam) in 1953 and had his first exhibitions at the Art Institute of Chicago and in *Family of Man*, both in 1955. In 1956 he became internationally known for his book *Love on the Left Bank*. The photographs from his sojourn in equatorial Africa became the book *Bagara* in 1959. He also made films. His book *Sweet Life* (1963) was the fruit of a long journey round the world undertaken with two commissions and support from Netherlands TV. He won the Dutch National Film Prize in 1971. He worked for *Avenue* from 1966 to 1979, publishing a selection of his work in *Eye love you* (1979). Other books were *Amsterdam: Old Photographs* (1980) and *Paris: Old Photographs* (1981). He died on 28 December 1990 in Edam.

Geboren in Amsterdam. Studiert zunächst Zeichnung und Malerei, interessiert sich dann für Fotografie. Von 1940 bis 1944 kämpft er gegen die deutschen Besatzer. 1945 beginnt er eine Lehre in einem Amsterdamer Labor. 1947 macht er sich als Fotograf selbstständig. Nach Paris kommt er 1950 ohne einen Sou in der Tasche. Von 1950 bis 1953 arbeitet er bei einem Fotografen und erlernt dort die Technik und das Herstellen von Abzügen. Er wird Korrespondent einer niederländischen Zeitung. Daneben fotografiert er im Stadtteil Saint-Germain-des-Prés. 1953 kehrt er nach Holland zurück und lässt sich in Edam nieder. Das Art Institute of Chicago zeigt 1955 eine erste Einzelausstellung; Teilnahme an der Ausstellung *Family of Man*. 1956 erscheint sein Buch *Liebe in Saint Germain des Prés*, das ihm internationale Anerkennung einbringt. Danach hält er sich mehrere Monate in Äquatorial-Afrika auf, die Bilder dieser Reise erscheinen 1959 in dem Buch *Bagara*. Außerdem dreht er einige Filme. Auf Rechnung einer Reederei unternimmt er eine lange Reise um die Welt, die Gegenstand eines Buches wird: *Sweet Life* (1963). 1971 erhält er den Nationalen Filmpreis der Niederlande. Zwischen 1966 und 1979 entstehen mehrere Reportagen für die Zeitschrift *Avenue*, die später noch einmal in *Eye love you* publiziert werden. Zudem veröffentlicht er *Amsterdam: Old Photographs* (1980) und *Paris: Old Photographs* (1981). Er stirbt am 28. Dezember 1990 in Edam.

Ferrier, Alexandre Jacques *(1831–1912?)*

Fils de Claude-Marie Ferrier (1811–1889), photographe stéréoscopique. Débute en association avec son père et avec Charles Soulier pour ouvrir, boulevard de Sébastopol, un atelier spécialisé dans la vente et l'édition de plaques stéréoscopiques. Leur catalogue, édité en 1864, propose des vues du monde entier et bien entendu de Paris avec des panoramas remarqués sur la Seine et les ponts. La mode de ces plaques fit fureur à Paris entre 1850 et 1860. Médaille à l'Exposition universelle de 1855. Participe aux expositions de Londres 1856, 1858, 1860, 1861, 1862, de Vienne 1873, Philadelphie 1876, Amsterdam 1883, Anvers 1885, Bruxelles 1888. Membre de la Société française de photographie.

The son of Claude-Marie Ferrier (1811–1889), a stereoscopic photographer, he began his career as his father's associate, opening a specialist studio for the printing and sale of stereoscopic plates on Boulevard de Sébastopol. Published in 1864, their catalogue offered views of sites all round the world, and naturally included Paris, notably panoramas of the Seine and its bridges. Stereoscopic plates were all the rage in Paris between 1850 and 1860. A winner of a medal at the Exposition universelle of 1855, he took part in the exhibitions of 1856, 1858, 1860, 1861, 1862 (London), 1873 (Vienna), 1876 (Philadelphia), 1883 (Amsterdam), 1885 (Antwerp) and 1888 (Brussels). He was a member of the Société française de photographie.

Sohn von Claude-Marie Ferrier (1811–1889), eines Fotografen für stereoskopische Aufnahmen. Mit seinem Vater und Charles Soulier eröffnet er ein Studio am Boulevard de Sébastopol, das auf den Verkauf und die Herausgabe stereoskopischer Plattenaufnahmen spezialisiert ist. In ihrem 1864 erschienenen Katalog werden Ansichten aus aller Welt angeboten, natürlich auch aus Paris, darunter bemerkenswerte Panoramen von der Seine und den Seinebrücken. Zwischen 1850 und 1860 waren diese Platten in Paris sehr beliebt. Medaille auf der Weltausstellung von 1855. Teilnahme an den Ausstellungen in London 1856, 1858, 1860, 1861 und 1862 sowie in Wien 1873, Philadelphia 1876, Amsterdam 1883, Antwerpen 1885 und Brüssel 1888. Mitglied der Société française de photographie.

Franck *(François-Marie-Louis-Alexandre Gobinet de Villechole, 1816–1906)*
Débute dans les lettres et se met à la photographie en 1845. Après un séjour à Barcelone (1849–1857), ouvre un studio de photographie. Professeur à l'École impériale centrale des arts et manufactures. Photographe de l'École polytechnique. Nombreuses expositions à Paris et en Europe. Installé place de la Bourse, il se spécialise dans les portraits des membres du corps législatif, de prélats, les cartes de visites et les travaux publics. A réalisé des vues des ruines de Paris et des environs (1871).

He switched from a literary career to photography in 1845. After a sojourn in Barcelona (1849–1857), he opened a studio. He taught at the École Impériale Centrale des Arts et Manufactures and was the photographer for the École Polytechnique. He had numerous exhibitions in Paris and Europe. Based on Place de la Bourse, he specialised in portraits of politicians and the clergy, as well as public works, and also made visiting cards. In 1871 he produced a set of views of the ruins in and around Paris.

Beginnt als Schriftsteller und wendet sich 1845 der Fotografie zu. Nach einem längeren Aufenthalt in Barcelona (1849–1857) eröffnet er ein Fotostudio. Professor an der École Impériale Centrale des Arts et Manufactures. Fotograf der École Polytechnique. Zahlreiche Ausstellungen in Paris und Europa. Er arbeitet an der Place de la Bourse und spezialisiert sich auf Porträts von Abgeordneten und kirchlichen Würdenträgern, auf Visitenkarten und Aufnahmen von öffentlichen Baumaßnahmen. Zahlreiche Bilder von den Ruinen in Paris und seiner Umgebung (1871).

Gadmer, Frédéric *(1878–1954)*
Né à Saint-Quentin le 3 décembre 1878. Travaille comme photographe à Paris pour une société d'héliogravure. Effectue son service militaire en 1898. Mobilisé en 1914, il rejoint l'année suivante la section photographique de l'armée nouvellement créée et effectue des prises de vues sur le front et aux Dardanelles. En 1919, est embauché par le banquier Albert Kahn. Dès son arrivée, il effectue des reportages en Syrie, au Liban, en Turquie et en Palestine. En 1921, nouveau voyage au Proche-Orient. Opérateur en photographie prolifique, il se spécialise dans ces contrées lointaines,

ainsi qu'en Afrique du Nord et au Dahomey (1930). Photographie – à la demande de Lyautey – l'exposition coloniale de 1931. Après la ruine du banquier Albert Kahn, collabore à *L'Illustration* et réalise des cartes postales pour Yvon. Décède à Paris en 1954.

Born in Saint-Quentin on 3 December 1878, he worked as a photographer for a Parisian engraving company. He was called up in 1914, joining the army's newly created photography section, where he photographed the Western Front and the Dardanelles. In 1919 he was taken on by the banker Albert Kahn, for whom he immediately travelled to Syria, Lebanon, Turkey and Palestine. In 1921 he again travelled to the Middle East. This prolific photographer specialised in Oriental and North African countries, as well as Dahomey (1930). At Lyautey's request, he photographed the Exposition Coloniale in 1931. When Kahn went bankrupt, he started working for *L'Illustration* and made postcards for the publisher Yvon. He died in Paris in 1954.

Geboren am 3. Dezember 1878 in Saint-Quentin. Er arbeitet zunächst in Paris als Fotograf für ein Lichtdruckunternehmen. 1898 absolviert er seinen Militärdienst. 1914 wird er eingezogen, 1915 kommt er zum neu geschaffenen Fotografischen Dienst der Armee und macht Aufnahmen an der Front und an den Dardanellen. 1919 engagiert ihn der Bankier Albert Kahn; gleich zu Beginn seiner Tätigkeit liefert er Reportagen aus Syrien, dem Libanon, der Türkei und Palästina. 1921 unternimmt er eine weitere Reise in den Nahen Osten. Als renommierter Fotograf spezialisiert er sich auf Bilder aus fernen Regionen, vor allem Nordafrika und dem Königreich Dahomey (1930). Im Auftrag von Lyautey dokumentiert er die Kolonialausstellung von 1931. Nach der Insolvenz des Bankiers Albert Kahn arbeitet er für *L'Illustration* und fotografiert für Yvon Postkartenmotive. Er stirbt 1954 in Paris.

Gautrand, Jean Claude *(1932–2019)*
Né à Sains-en-Gohelle (Pas-de-Calais). Études primaires et secondaires à Paris. Réalisa ses premières photographies en 1945. Découvrit en 1956 l'œuvre d'Otto Steinert, théoricien de la *Subjektive Fotografie*. Cofondateur du groupe d'avant-garde Libre Expression en 1963, il adhéra en 1964 au Club des 30 x 40 dont il deviendra vice-président. Lauréat de nombreux prix (grand prix des Arts du musée Cantini à Marseille (1968), prix Vasari et Prix des Rencontres Internationales de la Photographie d'Arles (1985). Devint un personnage de la photographie française par son activité sur tous les fronts : photographe, critique, historien de la photographie ou commissaire d'expositions. Membre des conseils d'administration des Rencontres d'Arles (1976), de la Fondation nationale de la photographie (1978), du Patrimoine photographique (2001) et de l'association du Jeu de Paume (2004). Travailla essentiellement par série : *Métalopolis* (1964), *Galet* (1968–1969). Publia *Les Murs de Mai*, suivi en 1972 de *L'Assassinat de Baltard*, grand reportage sur la démolition des Halles de Paris. La mémoire resta un de ses grands sujets. Historiques comme *Forteresses du dérisoire* publié en 1977, *Bercy, la dernière balade* (1993), *Oradour-sur-Glane* (1995), *Le camp du Struthof* (1996), *Le Jardin de mon père* (2000). A publié en outre de nombreux ouvrages : *Paris des photographes* (1985), *Hippolyte Bayard* (1986), *Visions du sport* (1988), *Jean Dieuzaide, l'authenticité d'un regard* (1994), *Avoir 30 ans, chroniques Arlésiennes* (1999), *Paris, mon amour* (1999), *Robert Doisneau* (2003, TASCHEN), *Brassaï, l'Universel* (2004, TASCHEN), *Willy Ronis. Instants dérobés* (2005, TASCHEN). Nombreuses expositions en France et à l'étranger : Société française de photographie (1967), musée Cantini (1968), Artcurial, Photographer's Gallery, Rencontres d'Arles (1977), Espace photographique de Paris (1977), musée Réattu (2000). Décède le 24 septembre 2019.

Born in Sains-en-Gohelle, Pas-de-Calais, he was educated in Paris and took his first photographs in 1945. In 1956 he discovered the work of Otto Steinert, the theoretician of *Subjektive Fotografie*. He co-founded the avant-garde Libre Expression group in 1963 and in 1964 joined the Club des 30 x 40, becoming its vice-president. The winner of numerous prizes (Grand Prix des Arts of the Musée Cantini, Marseilles, 1968; Vasari Prize and Prix des Rencontres Internationales de la Photographie d'Arles, 1985), his protean activity as photographer, critic, photography historian and curator made him a prominent figure on the French photography scene, where he sat on the board of Les Rencontres d'Arles (1976), the Fondation Nationale de la Photographie (1978), Patrimoine Photographique (2001) and the Association du Jeu de Paume (2004). He worked mainly in series: *Métalopolis* (1964), *Galet* (1968–1969). He published *Les Murs de Mai*, followed in 1972 by *L'Assassinat de Baltard*, a major piece on the demolition of Les Halles in Paris. Memory was one of his big subjects, as reflected in such pieces as *Les Forteresses du Dérisoire* (1977), *Bercy la dernière balade* (1993), *Oradour-sur-Glane* (1995), *Le camp du Struthof* (1996), *Le Jardin de mon père* (2000). His many books include *Paris des Photographes* (1985), *Hippolyte Bayard* (1986), *Visions du Sport* (1988), *Jean Dieuzaide, l'authenticité d'un regard* (1994), *Avoir 30 ans, Chroniques Arlésiennes* (1999), *Paris, mon amour* (1999), *Robert Doisneau* (2003, TASCHEN), *Brassaï, l'Universel* (2004, TASCHEN), *Willy Ronis: Instants dérobés* (2005, TASCHEN). He had numerous exhibitions in France and abroad: Société française de photographie (1967), Musée Cantini (1968), Artcurial, Photographer's Gallery, Rencontres d'Arles (1977), Espace Photographique de Paris (1977), Musée Réattu (2000). He died on 24 September 2019.

Geboren in Sains-en-Gohelle (Département Pas-de-Calais). Nach der Schulausbildung in Paris macht er 1945 seine ersten Aufnahmen. 1956 entdeckt er das Werk Otto Steinerts, des Theoretikers der Subjektiven Fotografie. 1963 zählt er zu den Gründern der avantgardistischen Gruppe Libre Expression, 1964 tritt er dem Club den 30x40 bei, dessen Vizepräsident er wird. Zahlreiche Auszeichnungen: Grand Prix des Arts du musée Cantini à Marseille (1968), Prix Vasari und Prix des Rencontres Internationales de la Photographie d'Arles (1985). Durch seine vielfältigen Aktivitäten entwickelt er sich zu einer prägenden Persönlichkeit der französischen Fotografie; er ist tätig als Fotograf, Kritiker, Fotohistoriker und Ausstellungskurator. Mitglied im Verwaltungsrat der Rencontres d'Arles (1976), der Fondation Nationale de la Photographie (1978), des Patrimoine photographique (2001) und der Association du Jeu de Paume (2004). Meist arbeitet er in Bildserien: *Métalopolis* (1964), *Galet* (1968/69). Er publiziert *Les Murs de Mai* (1969), 1972 dann *L'Assassinat de Baltard*, eine große Bildreportage über den Abriss der Hallen von Paris. Historische Erinnerung waren eines seiner großen Themen. Es erscheinen historische Bildbände, etwa 1977 *Les Forteresses du Dérisoire* oder *Bercy la dernière balade* (1993), *Oradour-sur-Glane* (1995), *Le camp du Struthof* (1996), *Le Jardin de mon père* (2000). Publikation zahlreicher weiterer Bücher: *Paris des Photographes* (1985), *Hippolyte Bayard* (1986), *Visions du Sport* (1988), *Jean Dieuzaide, l'authenticité d'un regard* (1994), *Avoir 30 ans, Chroniques Arlésiennes* (1999), *Paris, mon amour* (1999), *Robert Doisneau* (2003, TASCHEN), *Brassaï, l'Universel* (2004, TASCHEN), *Willy Ronis. Instants dérobés* (2005, TASCHEN). Zahlreiche Ausstellungen in Frankreich und im Ausland: Société française de photographie (1967), Musée Cantini (1968), Artcurial, Photographer's Gallery, Rencontres d'Arles (1977), Espace Photographique de Paris (1977), Musée Réattu (2000). Er stirbt am 24. September 2019.

Géniaux, Paul *(1873–?)*

Né à Rennes. On retrouve son nom dans le bottin de 1902 à 1909, années où il publie des photos dans *L'Illustration*, après quoi il n'est plus inscrit. Reprend ses activités en 1914 où il est installé rue du Faubourg-Poissonnière, et ce, jusqu'en 1930. Photographie les rues de Paris et les petits métiers entre 1895 et 1905, certaines images étant reproduites par un éditeur de cartes postales sous le nom de *Scènes parisiennes*. Parallèlement à cette pratique documentaire, Géniaux a également été sensible aux thèses pictorialistes.

Born in Rennes, he is listed in the Bottin directory from 1902 to 1909, during which years his photographs were published in *L'Illustration*. He resumed his activities in 1914, based in Rue du Faubourg-Poissonnière, and continued until 1930. Between 1895 and 1905 he photographed the streets and small trades of Paris, and some of his images were published in postcard form under the title *Scènes parisiennes*. In addition to his documentary work, Géniaux was also interested in Pictorialist ideas.

Geboren in Rennes. Sein Name erscheint im Pariser Adressbuch der Jahre 1902 bis 1909, dem Jahr, in dem Fotos von ihm in *L'Illustration* publiziert werden. Danach ist er dort nicht mehr nachgewiesen. 1914 nimmt er seine Tätigkeit wieder auf, nun in der Rue du Faubourg Poissonnière, wo er bis 1930 arbeitet. Zwischen 1895 und 1905 fotografiert er die Straßen von Paris und das städtische Kleingewerbe; einige Aufnahmen werden von einem Postkartenverleger unter dem Titel *Scènes parisiennes* publiziert. Neben dieser praktischen dokumentarischen Arbeit war Géniaux durchaus auch für die Thesen der Piktorialisten empfänglich.

Gervais-Courtellemont, Jules *(1863–1931)*

Né en région parisienne en 1863. Part en Algérie au début des années 1880 où il pratique la photographie. Sillonne les pays de l'islam, d'Alger à Constantinople. Il constitue ainsi une remarquable collection de photographies en noir et blanc puis en couleur dès 1907, avec l'apparition des plaques autochromes. Collabore à de nombreuses revues : *L'Illustration*, *Le Journal des Voyages*, *National Geographic*. Ses images lui servent à illustrer de nombreuses conférences qui vont lui assurer une grande renommée. Décède à Coutevroult en 1931.

Born near Paris in 1863. In the early 1880s he took photographs in Algeria and then explored the Muslim lands from Algiers to Constantinople, building up a remarkable collection of pictures, at first in black and white and then, as of 1907 and the advent of the autochrome, in colour. He contributed to magazines such as *L'Illustration*, *Le Journal des Voyages* and *National Geographic*. He was renowned for his talks, which he illustrated with his images. He died in Coutevroult in 1931.

Geboren 1863 in der Nähe von Paris. Anfang der 1880er Jahre geht er nach Algerien, wo er sich der Fotografie widmet. Er bereist die islamischen Länder zwischen Algier und Istanbul. Dabei entsteht eine bemerkenswerte Sammlung von Schwarz-Weiß-Fotografien; hinzu kommen bereits 1907, als die Autochrom-Platten aufkommen, Farbaufnahmen. Er arbeitet für verschiedene Zeitschriften: *L'Illustration*, *Le Journal des Voyages*, *National Geographic*. Seine Bilder nutzt er auch in zahlreichen Vorträgen, durch die er sich großes Ansehen erwirbt. 1931 stirbt er in Coutevroult.

Gimpel, Léon *(1873–1948)*

Né à Strasbourg. Son père qui possède alors une maison de négoce de drap et lingerie vient s'installer à Paris. Lecteur assidu de *Photo-Revue* créé en 1888 par Charles Mendel, il acquiert en 1897 un appareil Détective qui lui permet, lors de tournées commerciales effectuées pour le compte de son frère, de photographier les paysages du Midi de la France. En 1900, devient photoreporter en réalisant de nombreux clichés sur l'Exposition universelle qui seront publiés dans le *King of Illustrated Papers*, mais également dans *La Vie Illustrée*. Débute en 1904 une longue collaboration avec *L'Illustration* qui publiera plus d'une centaine de ses photos avant 1914. En 1907, il est chargé de réaliser des photographies en couleur selon le tout nouveau procédé autochrome. Ses images constituent la première application de ce procédé à l'actualité. Réalise également – dès 1908 – des photographies en ballon. Entre à la Société française de photographie la même année. Ne cessera de travailler à l'amélioration des procédés photographiques et dépose plusieurs brevets. Dans les années 1920, le développement de la publicité au néon lui permet de réaliser d'importantes vues nocturnes des rues parisiennes. Rédige vers la fin de sa vie *Quarante ans de reportages photographiques. Souvenirs de Léon Gimpel, collaborateur à L'Illustration. 1897–1932*. Quitte Paris en 1939 pour se réfugier dans le Béarn. Gimpel décède à Meyracq le 7 octobre 1948.

Born in Strasbourg. His father, who owned a cloth and lingerie business, moved the family to Paris. A keen reader of *Photo-Revue*, founded in 1888 by Charles Mendel, in 1897 he acquired a "Detective" camera, which he used to photograph the landscapes of southern France when going on commercial trips for his brother. In 1900 he became a photojournalist, when some of his many pictures of the Exposition universelle were published in *King of Illustrated Papers* and *La Vie Illustrée*. In 1904 he began working for *L'Illustration*, which published some hundred of his photos up to 1914. In 1907, when asked to produce colour photographs using the brandnew autochrome process, he became the first photographer to apply this technique to current events. He also took photographs from a balloon, as of 1908, the year he joined the Société française de photographie. He worked tirelessly to improve photographic processes and registered several patents. In the 1920s the development of neon advertising enabled him to take night-time views of Parisian streets. Towards the end of his life, he wrote *Quarante ans de reportages photographiques: Souvenirs de Léon Gimpel, collaborateur à L'Illustration, 1897–1932*. He left Paris in 1939 and took refuge in the Béarn. Gimpel died in Meyracq on 7 October 1948.

Geboren in Straßburg. Sein Vater, der ein Handelshaus für Stoffe und Wäsche besitzt, lässt sich in Paris nieder. Er ist ein eifriger Leser der 1888 von Charles Mendel gegründeten *Photo-Revue* und kauft sich 1897 einen Apparat der Marke Détective, mit dem er auf Handelsreisen, die er im Auftrag seines Bruders unternimmt, in Südfrankreich Landschaftsaufnahmen macht. Seit 1900 arbeitet er als Fotoreporter und macht zunächst zahlreiche Aufnahmen auf der Weltausstellung, die in der Zeitschrift *King of Illustrated Papers* erscheinen, aber auch in *La Vie Illustrée*. 1904 beginnt die langjährige Zusammenarbeit mit *L'Illustration*, die bis 1914 mehr als hundert seiner Bilder publiziert. 1907 erhält Léon Gimpel den Auftrag, Farbaufnahmen nach dem damals neuen Autochrome-Verfahren zu machen. Mit seinen Bildern wird das Verfahren erstmals im Bereich der Berichterstattung eingesetzt. Von 1908 an fotografiert er auch von einem Ballon aus. In diesem Jahr wird er Mitglied der Société française de photographie. Unablässig arbeitet er an der Verbesserung der fotografischen Verfahren und meldet mehrere Patente an. In den 1920er Jahren nutzt er das Aufkommen der Neonreklame für Nachtaufnahmen der Pariser Straßen. In seinen letzten Jahren schreibt er *Quarante ans de reportages photographiques. Souvenirs de Léon Gimpel, collaborateur à L'Illustration. 1897–1932*. 1939 verlässt er Paris und flüchtet in die Region Béarn. Gimpel stirbt am 7. Oktober 1948 in Meyracq.

Grimm, Arthur *(1908–1990)*

Né à Rehau (Allemagne) le 21 mai 1908. Membre dès 1933 de la NSDAP. S'installe en 1934 à Berlin. Effectue de nombreux reportages sur la vie politique. En 1936, il est responsable de la photographie et accompagne Leni Riefenstahl en Grèce. Reportage sur la guerre civile espagnole. En 1939, réalise un reportage sur l'entrée des forces allemandes à Prague. De mai 1940 jusqu'en 1945, travaille comme responsable d'une unité de propagande pour le journal *Signal*. Présent sur les fronts de France, des Balkans et de l'Union soviétique. Après la guerre, installe son atelier dans le Harz. Travaille ensuite pour le cinéma et la télévision. Termine ses jours à Hambourg. A cédé ces archives en 1971, à la Bildarchiv Preußischer Kulturbesitz à Berlin.

Born in Rehau, Germany, on 21 May 1908. He joined the Nazi party in 1933 and in 1934 moved to Berlin, where he reported on political life. In 1936 he accompanied Leni Riefenstahl to Greece as head of photography. He reported on the Spanish Civil War and in 1939 covered the entry of German forces into Prague. From May 1940 to 1945 he directed a propaganda unit for the journal *Signal*, covering the front in France, the Balkans and the Soviet Union. After the war, he set up a studio in Harz, later working for cinema and television. His last years were spent in Hamburg. In 1971 he gave his archives to the Bildarchiv Preussischer Kulturbesitz.

Geboren am 21. Mai 1908 in Rehau (Deutschland). 1933 tritt er in die NSDAP ein. 1934 zieht er nach Berlin. Er macht zahlreiche Reportagen aus dem politischen Leben. 1936 ist er verantwortlich für Fotografie und begleitet Leni Riefenstahl nach Griechenland. Reportage über den Spanischen Bürgerkrieg. 1939 entsteht eine Reportage über den Einmarsch der deutschen Truppen in Prag. Von Mai 1940 bis 1945 arbeitet er als Leiter einer Propagandaeinheit für das Magazin *Signal*. Er reist an die Front in Frankreich, auf den Balkan und in der Sowjetunion. Nach dem Krieg richtet er sich ein Studio im Harz ein. Er arbeitet in der Folge für Film und Fernsehen. Seine letzten Jahre verbringt er in Hamburg. Sein Bildarchiv übereignet er 1971 dem Bildarchiv Preußischer Kulturbesitz in Berlin.

Haas, Ernst *(1921–1986)*

Né à Vienne. Études de médecine puis de peinture. Dans les années 1940 se tourne vers la photographie et le photojournalisme. En 1947, réalise un reportage sur le retour des prisonniers de guerre. Entre à l'agence Magnum en 1949. S'installe alors aux États-Unis et réalise ses premières photos couleur dans le désert du Mexique. Se spécialise dès lors dans la photographie couleur dont il devient l'un des premiers spécialistes. Collabore à partir de 1951 à *Life*, *Vogue*, *Esquire*, *Look*. Réalise un grand ensemble d'images sur New York puis sur Paris et Venise. À partir de 1964, travaille pour le cinéma et la télévision. En 1971 paraît son célèbre ouvrage *La Création*, qui deviendra un best-seller. Prix culturel de la Société allemande de photographie de 1972. Prix Hasselblad en 1986. Publié dans un numéro de la collection *Photo Poche* en 2010. Décède à New York le 12 septembre 1986.

Born in Vienna, he studied medicine and painting, taking up photography and photojournalism in the 1940s. In 1947 he did a piece on returning prisoners of war. Joining the Magnum agency in 1949, he moved to the United States and took his first colour photographs in the Mexican desert. One of the first colour photography specialists, from 1951 onward he worked for *Life*, *Vogue*, *Esquire* and *Look* and began a major series on New York, Paris and Venice. He began working for cinema and TV in 1964 and in 1971 published *The Creation*, which became a famous bestseller. Winner of the German Photographic Society's Culture Prize in 1972 and Hasselblad Award in 1986, his work

was covered by *Photo Poche* in 2010. He died in New York on 12 September 1986.

Geboren in Wien. Er studiert zunächst Medizin, dann Malerei. In den 1940er Jahren wendet er sich der Fotografie und dem Fotojournalismus zu. 1947 entsteht eine Reportage über die Rückkehr von Kriegsgefangenen. 1949 tritt er in die Agentur Magnum ein. Er lässt sich in den Vereinigten Staaten nieder und macht seine ersten Farbaufnahmen in der mexikanischen Wüste. Schon damals spezialisiert er sich auf die Farbfotografie und wird einer der herausragenden Spezialisten auf diesem Gebiet. Von 1951 an arbeitet er auch für *Life, Vogue, Esquire* und *Look*. Er produziert eine große Werkgruppe von Aufnahmen aus New York, später auch aus Paris und Venedig. Von 1964 an arbeitet er zudem für Film und Fernsehen. 1971 erscheint sein berühmtes Buch *La Création*, das ein Bestseller wird. 1972 Kulturpreis der Deutschen Gesellschaft für Photographie. 1986 erhält er den Hasselblad Award. 2010 erscheint ein Band der Reihe *Photo Poche* zu seinem Werk. Er stirbt am 12. September 1986 in New York.

Harlingue, Albert *(1879–1964)*

Né à Paris. S'installe comme photographe dans le 18e arrondissement en 1905. Réalise de nombreux reportages sur la vie politique et artistique parisienne. Crée l'agence Albert Harlingue qui assure la diffusion des photographies de sources diverses. Mobilisé en 1914, il photographie abondamment la vie sur le front, les tranchées, les poilus, les grands blessés. De retour à Paris il continuera son activité de photographe-reporter jusqu'au début des années 1960. Décède à Paris en 1964. Son abondante production, quelque 70 000 négatifs, a été acquise par l'agence Roger-Viollet en 1964.

Born in Paris, he set up as a photographer in the 18th arrondissement in 1905. He took numerous photos of Parisian political and artistic life and set up an agency (Agence Albert Harlingue) to distribute photographs from a variety of sources. Called up in 1914, he photographed life on the front (the trenches, the soldiers, the seriously wounded). Back in Paris, he continued to work as a photojournalist until his death in 1964. His abundant output, some 70,000 negatives, was acquired by the Roger-Viollet agency in 1964.

Geboren in Paris. 1905 lässt er sich als Fotograf im 18. Arrondissement nieder. Er gründet die Agentur Albert Harlingue, die Bilder aus verschiedenen Quellen vertreibt. 1914 wird er zum Militärdienst eingezogen; er fotografiert in großem Umfang das Leben an der Front, die Schützengräben, die einfachen Soldaten und die Schwerverwundeten. Nach seiner Rückkehr nach Paris setzt er seine Arbeit als Fotoreporter bis Anfang der 1960er Jahre fort. 1964 stirbt er in Paris. Sein umfangreiches Bildarchiv, rund 70 000 Negative, wurde 1964 von der Agentur Roger-Viollet erworben.

Hoffmann, Heinrich *(1885–1957)*

Né à Fürth (Allemagne). Fils d'un photographe, il apprend le métier avant de partir chez plusieurs photographes dont E. O. Hoppé. S'installe à Munich en 1906, devient photographe de presse en 1908 et fonde en 1913 le Photobericht Hoffmann, spécialisé dans la presse et le portrait. Mobilisé en 1917 dans l'aviation. En 1919, entre dans un parti d'extrême droite, puis l'année suivante au NSDAP. Commence à photographier les principaux leaders du parti nazi et bientôt Adolf Hitler dont il devient le photographe personnel. Il sera longtemps le seul photographe à diffuser ses photographies. En 1926, participe à la création du *Illustrierter Beobachter*, organe du parti. En 1929, il engage une apprentie, Eva Braun, qui rencontrera le führer dans son atelier. À partir de 1932, sa maison d'édition, spécialisée dans la propagande illustrée, occupe près de 300 personnes. Il amasse

ainsi une fortune conséquente. En 1937, il obtient le titre de «Herr Professor» et est chargé par Hitler d'expertiser les «œuvres dégénérées» qui seront vendues à l'étranger. Arrêté en 1945 en Bavière par l'armée américaine qui confisque ses archives et les transfère en partie à la Library of Congress à Washington. Objet d'une procédure de «dénazification», il est condamné en 1946 à quatre ans de prison et à la confiscation de ses biens. Après sa libération en 1950, il se réinstalle à Munich où il décède le 16 décembre 1957.

Born in Fürth (Germany), he learnt from his photographer father and then under other photographers, including E. O. Hoppé. Moving to Munich in 1906, he became a press photographer in 1908 and in 1913 founded the Photobericht Hoffmann, specialising in press and portrait photography. Called up to the air force in 1917, in 1919 he joined a party of the far right, followed by the Nazi party the year after. He started photographing Nazi leaders, including Adolf Hitler, becoming his personal photographer. For some time he was the only photographer to sell photographs of the Führer. In 1926, he was involved in the creation of the party organ, the *Illustrierter Beobachter*. In 1929 he took on an apprentice, Eva Braun, who met the Führer in his studio. By 1932 his publishing house, specialising in illustrated propaganda, was employing nearly 300 people. Hoffmann became a wealthy man. Known as "Herr Professor", he was asked by Hitler to appraise the works of "degenerate art", so that they could be sold abroad. In 1945 he was arrested in Bavaria by the American army, who confiscated his archives and sent part of them to the Library of Congress in Washington, DC. He underwent "de-Nazification" and in 1946 was sentenced to four years in prison while his possessions were confiscated. After his release in 1950 he moved back to Munich, where he died on 16 December 1957.

Geboren in Fürth. Als Sohn eines Fotografen erlernt er zunächst zu Hause sein Handwerk, bevor er zu verschiedenen Fotografen geht, darunter E. O. Hoppé. 1906 lässt er sich in München nieder, wird 1908 Pressefotograf und gründet 1913 den Bilderdienst Photobericht Hoffmann, der auf Pressefotos und Porträts spezialisiert ist. 1917 wird er zu den Luftstreitkräften eingezogen. 1919 tritt er einer rechtsextremen Partei bei, im darauffolgenden Jahr der NSDAP. Damals beginnt er, die wichtigsten Repräsentanten der Nazi-Partei abzulichten, bald auch Adolf Hitler, dessen Leibfotograf er wird. Lange Zeit war er der einzige Fotograf, der Bilder Hitlers vertreiben durfte. 1926 ist er an der Gründung des Parteiorgans *Illustrierter Beobachter* beteiligt. 1929 geht Eva Braun bei ihm in die Lehre; in Hoffmanns Studio lernt sie den Führer kennen. Seit 1932 beschäftigt sein auf Bildpropaganda spezialisiertes Verlagshaus fast 300 Mitarbeiter. So gelingt es Hoffmann, ein beträchtliches Vermögen anzuhäufen. 1937 wird ihm der Professorentitel verliehen, und Hitler erteilt ihm den Auftrag, die »entarteten« Kunstwerke zu begutachten, die ins Ausland verkauft werden sollen. 1945 wird er in Bayern von der amerikanischen Armee verhaftet, die sein Bildarchiv beschlagnahmt und es zum Teil der Library of Congress in Washington eingliedert. Im Zuge der »Entnazifizierung« findet ein Prozess statt, an dessen Ende er zu vier Jahren Gefängnis verurteilt wird; sein Vermögen wird konfisziert. Nach seiner Entlassung 1950 lässt er sich wieder in München nieder, wo er am 16. Dezember 1957 stirbt.

Horvat, Frank *(1928–2020)*

Né à Abbazia (Italie). Réfugié en 1939 avec sa famille à Lugano où il fit ses études secondaires à l'Accademia di Belle Arti di Brera à Milan. Travailla ensuite comme graphiste dans différentes agences de publicité de Milan. Dès ses débuts de photographe, il fit la couverture du magazine *Epoca* (1951). Il rencontra Henri Cartier-Bresson

et Robert Capa et travailla à partir de 1951 pour *Paris Match, Picture Post* et *Life*. Il collabora avec *Réalités* de 1956 à 1965. En 1955, il travailla pour Rapho, rencontra Roméo Martinez qui consacra un numéro de *Camera* à sa série *Paris au téléobjectif* et participa à l'exposition *Family of Man*. Travailla dès lors pour de très nombreux magazines : *Jardin des modes, Elle, Vogue, Glamour, Harper's Bazaar*. Après un bref passage à l'agence Magnum (1958–1961), il reçut une commande du journal *Revue* pour un reportage sur toutes les capitales du monde. En 1976, il entreprit un long travail sur les arbres du monde entier qui sera largement exposé. Comme le seront les séries *Photographies de mode, Nus*, et *Vraies Semblances* (1980–1985). S'orienta à partir des années 1980 vers la photographie numérique en couleur, devint un expert en technologie numérique et a poursuivi ses travaux dans ce domaine. A publié un certain nombre d'ouvrages dont *Entre vues* (1990), *Le bestiaire d'Horvat* (1994), et *Frank Horvat* aux éditions Nathan en 2000. Décède le 21 octobre 2020.

Born in Abbazia, Italy, in 1939 he took refuge with his family in Lugano, where he attended secondary school. He studied art at the Accademia di Belle Arti di Brera in Milan before working as a graphic designer for Milanese advertising agencies. Some of his first pictures appeared on the cover of *Epoca* magazine (1951). He met Cartier-Bresson and Capa and started working for *Paris Match, Picture Post* and *Life* in 1951. He contributed to *Réalités* from 1956 to 1965. In 1955 he worked for Rapho, where he met Roméo Martinez, who dedicated an issue of his journal *Camera* to his *Paris au téléobjectif* series and took part in the exhibition *Family of Man*. His many magazine clients included *Jardin des Modes, Elle, Vogue, Glamour* and *Harper's Bazaar*. After a brief stint at Magnum (1958–1961), he was commissioned by the journal *Revue* to do a piece on the world's capitals. In 1976 he began lengthy preparations for a series on the world's trees, which was widely distributed, as were his *Photographies de mode, Nudes* and *Vraies Semblances* (1980–1985). In the 1980s Frank Horvat started moving towards digital colour photography and became an expert on digital technique. Among his books are *Entre vues* (1990), *Le bestiaire d'Horvat* (1994), and *Frank Horvat* (Éditions Nathan, 2000). He died on 21 October 2020.

Geboren in Abbazia (Italien). Flüchtet 1939 mit seiner Familie nach Lugano, später studiert er an der Accademia di Belle Arti di Brera in Mailand. Danach arbeitet er in Mailand als Grafiker in verschiedenen Werbeagenturen. Schon früh in seiner Laufbahn liefert er die Titelbilder für die Zeitschrift *Epoca* (1951). Er lernt Henri Cartier-Bresson und Robert Capa kennen; von 1951 an arbeitet er für *Paris Match, Picture Post* und *Life*. Mit *Réalités* arbeitet er von 1956 bis 1965 zusammen. 1955 ist er für Rapho tätig; er lernt Roméo Martinez kennen, der ein Heft von *Camera* seiner Bildfolge *Paris au téléobjectif* widmet; Teilnahme an der Ausstellung *Family of Man*. Von nun an arbeitet er für zahlreiche Magazine: *Jardin des Modes, Elle, Vogue, Glamour, Harper's Bazaar*. Nach einer kurzen Zeit bei der Agentur Magnum (1958–1961) gibt ihm die Zeitschrift *Revue* den Auftrag, eine Reportage über alle Hauptstädte der Welt zu machen. 1976 nimmt Frank Horvat ein langfristiges Projekt in Angriff, bei dem er Bäume in aller Welt fotografiert; die Bilder werden in großem Umfang ausgestellt. Das Gleiche gilt für seine Serien *Photographies de mode, Nus* und *Vrais Semblances* (1980–1985). Seit den 1980er Jahren wendet er sich verstärkt der digitalen Farbfotografie zu und wird zum Experten für die Digitaltechnik. Er publiziert etliche Bücher, darunter *Entre vues* (1990), *Le bestiaire d'Horvat* (1994) und *Frank Horvat,* im Jahr 2000 erschienen bei Nathan. Er stirbt am 21. Oktober 2020.

Izis *(Israëlis Bidermanas, 1911–1980)*
De son vrai nom Israëlis Bidermanas, né à Marijampole en Lituanie. Apprenti photographe dès 1924, gagne Paris en 1930 pour fuir la misère et entre au studio Arnal comme retoucheur. L'année suivante, ouvre une boutique rue Nationale dans le 13ᵉ arrondissement. En 1940, la guerre l'oblige à se réfugier dans le Limousin. Il participe en 1944 à la libération de Limoges, s'engage dans les FFI et, sous le nom d'Izis, photographie un groupe de maquisards, *Ceux de Grammont*, qui sera exposé dans la ville. En 1946, il revient à Paris et s'installe rue de Vouillé (15ᵉ). Il rencontre Brassaï, Éluard, Aragon et se lie avec Chagall. Il photographie abondamment les rues de la capitale, images qui constitueront l'essentiel de son livre *Paris des rêves* (1950) comportant des textes des plus grands auteurs. Travaille pour *Paris Match* à partir de 1949 et photographie Chagall peignant le plafond de l'Opéra. Publie un certain nombre d'ouvrages comme *Grand Bal du printemps* avec Jacques Prévert (1951), *Charmes de Londres* (1952), *Le cirque d'Izis* (1965), *Le monde de Chagall* (1969), *Paris des poètes* (1977). Un des plus authentiques poètes de la photographie. Ses images tendres, simples, laissent une large place au rêve. Il se définit lui-même comme «spécialiste des lieux où il ne se passe rien». Décède à Paris le 16 mai 1980.

Born Israëlis Bidermanas in Marijampole, Lithuania. Apprenticed to a photographer as early as 1924, in 1930 he left the poverty in his homeland for Paris and worked at Studio Arnal as a retoucher. The following year he opened a studio in Rue Nationale (13th arrondissement). In 1940 he took refuge in the Limousin, where he joined the Resistance and fought to liberate Limoges in 1944. Now calling himself Izis, his photograph of a group of *maquisards*, *Ceux de Grammont*, was exhibited in the city. In 1946 he returned to Paris and settled in Rue de Vouillé (15th arrondissement). He met Brassaï, Éluard and Aragon and befriended Chagall. A selection of his abundant photographs of Parisian streets constituted the main part of his book *Paris des rêves* (1950), which also featured texts by leading authors. He began working for *Paris Match* in 1949 and photographed Chagall painting the ceiling of the Opéra. His many books include *Grand bal du printemps* with Jacques Prévert (1951), *Charmes de Londres* (1952), *Le cirque d'Izis* (1965), *Le monde de Chagall* (1969) and *Paris des Poètes* (1977). One of the most poetic of photographers, his tender, simple images allow plenty of room for dreams. He defined himself as a "specialist of places where nothing is happening". He died in Paris on 16 May 1980.

Geboren im litauischen Marijampole als Israëlis Bidermanas. 1924 beginnt er eine Fotografenlehre, 1930 geht er nach Paris, um den elenden Lebensumständen zu entfliehen, und arbeitet dort im Studio Arnal als Retuscheur. Im folgenden Jahr eröffnet er einen Laden in der Rue Nationale im 13. Arrondissement. Durch den Krieg sieht er sich 1940 gezwungen, ins Limousin zu flüchten. Er nimmt 1944 an der Befreiung von Limoges teil, engagiert sich in der FFI und fotografiert unter dem Namen Izis eine Widerstandsgruppe: *Ceux de Grammont*; die Aufnahmen werden in der Stadt ausgestellt. 1946 kehrt er nach Paris zurück und zieht in die Rue de Vouillé (15. Arrondissement). Er lernt Brassaï, Éluard und Aragon kennen und ist mit Chagall befreundet. Unermüdlich fotografiert er in den Straßen der Hauptstadt; diese Aufnahmen stellen den wesentlichen Teil der Illustrationen seines Buches *Paris des rêves* (1950) dar, das Texte von einigen der größten Autoren seiner Zeit enthält. Von 1949 an arbeitet er für *Paris Match*, unter anderem fotografiert er Chagall beim Ausmalen der Decke der Opéra. Er publiziert einige Bücher wie *Grand bal du printemps* mit Jacques Prévert (1951), *Charmes de Londres* (1952), *Le cirque d'Izis* (1965), *Le monde de*

Chagall (1969), *Paris des Poètes* (1977). Izis zählt zu den authentischsten Poeten der Fotografie. Seine gefühlvollen, einfachen Bilder lassen dem Betrachter Raum zum Träumen. Er selbst versteht sich als »Spezialist für Orte, an denen nichts passiert«. Am 16. Mai 1980 stirbt er in Paris.

Jahan, Pierre *(1909–2003)*
Né à Amboise. Initié très tôt à la photographie par sa famille, il participe à de nombreuses expositions d'amateurs. Quitte la banque où il travaille pour monter à Paris en 1933. Il rencontre Sougez qui lui conseille de devenir professionnel. Ses premières photographies seront publiées en 1934 dans *Plaisir de France* dont il sera l'un des principaux collaborateurs jusqu'en 1974. Dès 1936 devient membre du groupe Le Rectangle fondé par Sougez, puis du Groupe des XV en 1950. Participe à l'illustration de catalogues comme celui des Trois Quartiers. La guerre l'incite à troquer son appareil pour le pinceau, activité qu'il poursuivra par la suite sous le nom de La Noiraie. En 1946, publie *La mort et les statues*. De 1950 à 1970, participera à de nombreuses campagnes publicitaires (Citroën, Renault, Daum…) et de 1956 à 1991, sera photographe au Commissariat à l'énergie atomique. Décède à Paris le 21 février 2003.

Born in Amboise, he learnt about photography from his family and took part in many amateur exhibitions. In 1933 he left his bank job to go to Paris. There he met Sougez, who encouraged him to go professional. His first photographs were published in 1934 in *Plaisir de France*, where he remained one of the main contributors until 1974. In 1936 he became a member of the Rectangle group founded by Sougez, then joined the "Group of XV" in 1950. He produced catalogue photographs for firms such as Les Trois Quartiers. Come the war, he swapped his camera for a paintbrush and took the artist's name of La Noiraie. In 1946 he published *La mort et les statues*. From 1950 to 1970 he contributed to numerous advertising campaigns (Citroën, Renault, Daum, etc.) and from 1956 to 1991 was photographer for the Commissariat à l'Énergie Atomique. He died in Paris on 21 February 2003.

Geboren in Amboise. Durch seine Familie kommt Jahan schon früh zur Fotografie und nimmt an zahlreichen Ausstellungen für Amateurfotografen teil. 1933 gibt er seine Stelle in einer Bank auf und zieht nach Paris. Er lernt Sougez kennen, der ihm rät, Berufsfotograf zu werden. Seine ersten Bilder werden 1934 in *Plaisir de France* veröffentlicht; bis 1974 bleibt er einer der wichtigsten Mitarbeiter dieser Zeitschrift. Bereits 1936 wird er Mitglied der von Sougez gegründeten Künstlergruppe Le Rectangle, 1950 auch der Groupe des XV. Beteiligt an der Bebilderung von Katalogen, etwa für *Les Trois Quartiers*. Im Krieg tauscht er seinen Fotoapparat gegen den Pinsel. Unter dem Künstlernamen La Noiraie setzte er diese Tätigkeit fort. 1946 erscheint *La mort et les statues*. Von 1950 bis 1970 ist er an zahlreichen Werbekampagnen beteiligt (Citroën, Renault, Daum und andere), von 1956 bis 1991 ist er der Fotograf des Commissariat à l'Énergie Atomique. Er stirbt am 21. Februar 2003 in Paris.

Kertész, André *(1894–1985)*
Né à Budapest (Hongrie). Étudie à l'Académie de commerce puis accepte une place d'employé à la Bourse, ce qui lui permet d'acheter son premier appareil photo. Mobilisé en 1915 dans l'armée austro-hongroise, il réalise là un long reportage dont certaines images seront publiées par la presse. En 1917, il publie plusieurs photographies sous forme de carte postale. Après la guerre, décide de devenir photographe. Arrive à Paris en 1925 et s'installe à Montparnasse où il rencontre Brassaï. Réalise de nombreuses photos de rues. De 1925 à 1935, vend des tirages pour vivre et collabore à de nombreux magazines. 1927, pre-

mière exposition personnelle (galerie Sacre du Printemps). Achète l'année suivante son premier Leica et collabore à *Vu* et à d'autres journaux. Nombreuses expositions : *Film und Foto* à Stuttgart, *Fotografie der Gegenwart* à Essen en 1929, à New York en 1932. En 1933, réalise ses fameuses *Distorsions*. Arrive à New York en 1936 pour honorer un contrat avec Keystone ; il travaille également pour *Harper's Bazaar, Look, Vogue, Colliers*. Obtient la nationalité américaine en 1944. De 1949 à 1952, signe un contrat d'exclusivité avec Condé Nast New York. En 1962, rompt tous ses contrats et ne photographie que pour son plaisir. Médaille d'or à Venise en 1963. Exposition personnelle à la Bibliothèque nationale (Paris 1963), au Museum of Modern Art de New York (1964) et au Centre Pompidou (Paris 1977). Reçoit la Légion d'honneur et le prix national de la photographie en 1981. Nombreuses publications : *Paris vu par André Kertész* (Plon 1934), *Nos amis les bêtes* (Plon 1936), *Days of Paris* (New York 1945), *André Kertész, soixante ans de photographies* (Chêne 1972), *Distorsions* (Chêne 1976). De 1979 à 1981, réalise des séries de natures mortes qui seront publiées sous le titre *À ma fenêtre* (Herscher 1982). En 1984, signe un acte de donation à l'État français de l'ensemble de ses négatifs et de sa correspondance. Un des plus grands personnages de l'histoire de la photographie. Décède à New York le 28 septembre 1985.

Born in Budapest, Hungary, he studied at the Academy of Commerce and then took a job at the stock exchange, using the money to buy his first camera. Conscripted into the Austro-Hungarian army in 1915, he took large numbers of photographs, some of which were published in the press. In 1917 he published several photographs in postcard form. After the war, he decided to become a photographer. He travelled to Paris in 1925 and settled in Montparnasse, where he met Brassaï and took many photographs of the streets. From 1925 to 1935 he made a living by selling prints and worked for magazines. In 1927 he had his first solo exhibition (Galerie Sacre du Printemps). He bought his first Leica in 1928 and contributed to *Vu* and other magazines. Numerous exhibitions followed: *Film und Foto* in Stuttgart, *Fotografie der Gegenwart* in Essen in 1929 and New York in 1932. In 1933 he made his famous *distortions*. In 1936 he arrived in New York to honour a contract with Keystone and worked for *Harper's Bazaar, Look, Vogue* and *Colliers*. He took American nationality in 1944. From 1949 to 1952 he signed an exclusivity clause with Condé Nast New York. In 1962 he terminated all his contracts in order to concentrate on personal work. In 1963 he won a gold medal in Venice and had a solo exhibition at the Bibliothèque Nationale in Paris, then at the Museum of Modern Art in New York (1964). His work was shown at the Centre Pompidou in 1977. Awarded the Légion d'Honneur and Prix National de la Photographie in 1981, his many publications include: *Paris vu par André Kertész* (Plon, 1934), *Nos amis les bêtes* (Plon, 1936), *Day of Paris* (New York, 1945), *André Kertész, Sixty Years of Photography* (Grossman, 1972) and *Distortions* (Knopf, 1976). From 1979 to 1981 he made a series of still lifes that would be published under the title *From My Window* (New York Graphic Society, 1982). In 1984 he signed a deed donating all his negatives and letters to the French State. A major figure in the history of photography, he died in New York on 28 September 1985.

Geboren in Budapest. Er studiert zunächst an der Handelsakademie und tritt eine Stelle an der Börse an. Dies ermöglicht ihm, sich seinen ersten Fotoapparat zu kaufen. 1915 wird er in die österreichisch-ungarische Armee eingezogen. Beim Militär entsteht eine umfangreiche Folge von Reportagebildern, von denen einige in der Presse abgedruckt werden. 1917 publiziert er mehrere Fotografien in Form von Postkarten. Nach dem Krieg fasst er den Ent-

schluss, Fotograf zu werden. Er kommt 1925 nach Paris und lässt sich in Montparnasse nieder, wo er Brassaï kennenlernt. Es entstehen zahlreiche Fotografien in den Straßen von Paris. Von 1925 bis 1935 verkauft er zum Lebensunterhalt Abzüge und arbeitet für zahlreiche Zeitschriften. 1927 findet eine erste Einzelausstellung in der Galerie Sacre du Printemps statt. Im darauffolgenden Jahr kauft er seine erste Leica; er arbeitet nun für *Vu* und andere Zeitschriften. Es finden zahlreiche Ausstellungen statt: *Film und Foto* in Stuttgart, *Fotografie der Gegenwart* 1929 in Essen, 1932 in New York. 1933 macht er seine berühmten *Zerrbilder*. 1936 geht er nach New York, um einen Vertrag mit Keystone zu erfüllen; er arbeitet zudem für *Harper's Bazaar, Look, Vogue, Colliers*. 1944 erhält er die amerikanische Staatsbürgerschaft. Von 1949 bis 1952 hat er einen Exklusivvertrag mit Condé Nast in New York. 1962 kündigt er alle seine vertraglichen Verpflichtungen und fotografiert von da an nur noch zu seinem eigenen Vergnügen. 1963 Goldmedaille in Venedig. Einzelausstellung in der Bibliothèque Nationale in Paris (1963), im Museum of Modern Art in New York (1964) und im Centre Pompidou in Paris (1977). 1981 Mitglied der Ehrenlegion und Prix National de la Photographie. Zahlreiche Veröffentlichungen: *Paris vu par André Kertész* (Plon 1934), *Nos amis les bêtes* (Plon 1936), *Day of Paris* (New York 1945), *André Kertész, soixante ans de photographies* (Chêne 1972), *Distorsions* (Chêne 1976). Von 1979 bis 1981 entstehen Bildfolgen mit Stillleben, die später unter dem Titel *À ma fenêtre* als Buch erscheinen (Herscher 1982). 1984 unterzeichnet er eine Stiftungsurkunde, durch die seine Negative und seine Korrespondenz vollständig in den Besitz des französischen Staates übergehen. Kertész zählt zu den herausragenden Persönlichkeiten in der Geschichte der Fotografie. Er stirbt am 28. September 1985 in New York.

Keuken, Johan van der *(1938–2001)*
Né à Amsterdam. Passionné par la photographie dès l'âge de 12 ans. Publie son premier livre, *wij zijn 17*, en 1955. Suit les cours de l'IDHEC à Paris l'année suivante et commence à réaliser ses premiers films. Ses photos et textes, sur le cinéma et la photographie, sont publiés dans divers magazines. Dès 1960, il se consacre à la réalisation de films documentaires souvent expérimentaux. Outre ses nombreux films, il réalise des recueils de photos : *Aventures d'un regard* (1999), *L'œil lucide. L'œuvre photographique. 1953–2000*, des installations et des expositions (Centre Pompidou). Gravement malade à la fin des années 1990, il décède le 7 janvier 2001. Une rétrospective lui est consacrée au MoMA de New York après sa disparition.

Born in Amsterdam. Passionate about photography from the age of 12, he was only 17 when he published his first book, *We Are 17*, in 1955. In 1956 he studied at the IDHEC film school in Paris and made his first films. He published photographs and texts on cinema and photography in various magazines. In addition to his many films, his books of photographs include *Aventures d'un regard* (1999), *L'œil lucide: L'œuvre photographique, 1953–2000*. He also put on installations and exhibitions (Centre Pompidou). Suffering from a grave illness at the end of the 1990s, he died on 7 January 2001. A posthumous retrospective was shown at MoMA, New York.

Geboren in Amsterdam. Bereits mit zwölf Jahren interessiert er sich für die Fotografie. Sein erstes Buch *wij zijn 17* erscheint 1955. Im folgenden Jahr studiert er an der Filmhochschule IDHEC in Paris und dreht erste Filme. Seine Fotos und Texte über das Kino und die Fotografie erscheinen in verschiedenen Zeitschriften. Von 1960 an dreht er – oft experimentelle – Dokumentarfilme. Neben seinen zahlreichen Filmen publiziert er seine Fotogra-

fien auch in *Aventures d'un regard* (1999), *L'œil lucide. L'œuvre photographique. 1953–2000* und macht Installationen und Ausstellungen (Centre Pompidou). Ende der 1990er Jahre erkrankt er schwer; er stirbt am 7. Januar 2001. Das MoMA in New York widmet ihm nach seinem Tod eine Retrospektive.

Kimura, Ihei *(1901–1974)*
Né à Tokyo. Après des études commerciales, passionné de photographie dès l'âge de 13 ans, il ouvre son studio à Tokyo en 1924 et participe à plusieurs clubs d'amateurs. Découvre en 1929 le Leica avec lequel il s'oriente vers le photojournalisme. Participe en 1932 à la publication de la revue *Koga* et l'année suivante à la création de l'agence Nippar-Kobo. Toujours en 1933, sa première exposition de portraits d'écrivains japonais à la Kinokuniya Gallery de Tokyo connaît un grand succès. Il multiplie au fil des années ses images de la vie quotidienne partout au Japon et surtout dans la région nord du pays. Reportage qui sera publié en 1978 sous le titre *Akita*. À partir de 1954, il visite Paris à plusieurs reprises, encouragé par Cartier-Bresson et Doisneau. Il photographie Paris en couleur, technique très peu pratiquée à l'époque. Ces images feront l'objet d'un livre publié en 1974, année desa mort.

Born in Tokyo. A passionate photographer from the age of 13, after studying business he opened his studio in Tokyo in 1924 and was active in several amateur clubs. In 1929 he discovered the Leica and got into photojournalism. In 1932 he was involved in the publication of the journal *Koga* and in 1933 helped set up the Nippar-Kobo agency, while enjoying great success with his first exhibition, featuring portraits of Japanese writers, at Tokyo's Kinokuniya Gallery. Over the years, he produced abundant images of everyday life in Japan, especially in the north. The results were published under the title *Akita* in 1978. In 1954 he made the first of several trips to Paris, encouraged by Cartier-Bresson and Doisneau. He photographed the city in colour, which was unusual at the time, and his pictures were published in book form in 1974, the year of his death.

Geboren in Tokio. Nach einem kaufmännischen Studium eröffnet Ihei, der schon mit 13 Jahren angefangen hat leidenschaftlich zu fotografieren, 1924 in Tokio ein Studio; er tritt in mehrere Klubs für Amateurfotografen ein. 1929 entdeckt er die Leica und wendet sich dem Fotojournalismus zu. 1932 ist er an der Herausgabe der Zeitschrift *Koga* beteiligt, im folgenden Jahr an der Gründung der Agentur Nippar-Kobo. Ebenfalls 1933 wird seine erste Ausstellung mit Porträts japanischer Schriftsteller in der Kinokuniya Gallery in Tokio ein großer Erfolg. Im Laufe der Jahre macht er überall in Japan, vor allem aber im Norden des Landes, eine Vielzahl von Bildern aus dem Alltagsleben. 1978 erscheint eine Reportage von dort unter dem Titel *Akita*. Ab 1954 besucht er mehrfach Paris, wozu ihn Cartier-Bresson und Doisneau ermuntern. Er fotografiert Paris in Farbe, was damals noch ganz unüblich ist. Diesen Bildern ist ein in seinem Todesjahr 1974 erschienenes Buch gewidmet.

Klein, William *(1928–)*
Né à New York. Études de sociologie au City College de New York. Lors de son service militaire, il se rend à Paris, dont il tombe amoureux. S'inscrit à la Sorbonne en 1948. Entre à l'atelier du peintre André Lhote, puis dans celui de Fernand Léger. Entame une carrière photographique tout en réalisant des courts métrages. Travaille avec Louis Malle sur *Zazie dans le métro*. Expose dès 1950 ses premières photos abstraites et travaille avec l'architecte Mangiarotti. Rencontre Alexander Liberman, directeur artistique de *Vogue* en 1954, qui l'engage comme photographe de mode.

Il part à New York où il va réaliser des images totalement novatrices qui seront publiées dans un ouvrage, *New York*, qui, en dépit d'une grande hostilité, recevra le prix Nadar en 1957. Invité par Fellini pour devenir assistant, il en profite pour réaliser des images publiées dans *Rome* (1958). Publiera également *Moscou* (1964) et *Tokyo* (1964). Au milieu des années soixante abandonne la photographie pour le cinéma. Réalise des films également novateurs comme *Mohamed Ali, the Greatest* (1964–1974), *Eldrige Cleaver Black Panther* (1970) et de nombreux documentaires politiques comme *Loin du Vietnam* (1967), *Grands soirs et petits matins* (1968), ainsi que de longs métrages de fiction comme *Qui êtes-vous Polly Maggoo?* (prix Jean Vigo, 1967), *Mister Freedom* (1968). Dans les années 1980, il revient à la photographie et expose dans le monde entier : Museum of Modern Art, New York (1980), International Center of Photography, New York (1994), Moscou (2004), Maison européenne de la photographie, Paris (2002 et 2007) et publie de nombreux ouvrages et catalogues : *Photo Poche* (1985), *Close Up* (1989), *Mode in and out* (1994) et *Paris + Klein* (2002). En 1982 et 2005 le Centre Pompidou lui consacre une grande rétrospective. En 2005, publie un ouvrage, *William Klein, rétrospective*. Reçoit le prix Hasselblad en 1990. Il revient également un peu à la peinture en présentant ses contacts peints. Un des personnages les plus révolutionnaires du monde de l'art, qui a su imposer son style unique dans tous les domaines.

Born in New York, he studied sociology at City College in New York. He was posted to Paris on military service and fell in love with the city. He enrolled at the Sorbonne in 1948 and joined the atelier of the painter André Lhote, and then Fernand Léger's. He began working as a photographer and made short films, working with Louis Malle on *Zazie dans le Métro*. In 1950 he exhibited his first abstract photographs and worked with the architect Mangiarotti. In 1954 he met Alexander Liberman, artistic director of *Vogue*, and was taken on as a fashion photographer. He left for New York, where his extremely innovative pictures became the seminal book *New York*, which, in spite of the hostility that greeted it, won the Prix Nadar in 1957. Invited by Fellini to work as his assistant, he took the chance to photograph the Italian capital. The result, *Rome* (1958), was followed by *Moscow* (1964) and *Tokyo* (1964). In the mid-1960s he gave up photography for cinema, making such innovative films as *Mohamed Ali, the Greatest* (1964–1974), *Eldrige Cleaver Black Panther* (1970) and documentaries such as *Far from Vietnam* (1967), *Grands soirs et petits matins* (1968), as well as fiction films, notably *Who Are You Polly Maggoo?* (Prix Jean Vigo, 1967) and *Mister Freedom* (1968). He returned to photography in the 1980s and exhibited widely: The Museum of Modern Art, New York (1980), the International Center of Photography, New York (1994), Moscow (2004), the Maison européenne de la photographie, Paris (2002 and 2007), and published numerous books and catalogues: *Photo Poche* (1985), *Close Up* (1989), *Mode in and out* (1994) and *Paris + Klein* (2002). In 1982 and 2005 he had big retrospectives at the Centre Pompidou. In 2005 he published *William Klein, rétrospective*. Winner of the Hasselblad Award in 1990, he started painting his contact sheets. Klein is a revolutionary figure who established a unique style in every medium he has worked in.

Geboren in New York. Er studiert Soziologie am City College in New York. Für den Militärdienst geht er nach Paris und verliebt sich in die Stadt. 1948 beginnt er ein Studium an der Sorbonne. Er arbeitet im Atelier des Malers André Lhote, später bei Fernand Leger. Dann beginnt seine Karriere als Fotograf, er dreht aber auch einige Kurzfilme. Für Louis Malle arbeitet er an dessen Film *Zazie dans le Métro* mit. 1950 stellt er seine ersten abstrakten Fotos aus

und arbeitet mit dem Architekten Mangiarotti zusammen. Er lernt 1954 Alexander Liberman kennen, den Art Director der *Vogue*, der ihn als Modefotografen beschäftigt. Er reist nach New York, wo er vollkommen neuartige Aufnahmen macht, die später in dem Band *New York* publiziert werden; trotz heftiger Anfeindungen erhält er 1957 den Prix Nadar. Fellini lädt ihn ein, als sein Assistent zu arbeiten; dabei entstehen Bilder, die er in *Rome* (1958) veröffentlicht. Außerdem erscheinen die Bände *Moscou* (1964) und *Tokyo* (1964). Mitte der 1960er Jahre gibt er die Fotografie auf, um sich ganz dem Film zu widmen. Es entstehen innovative Filme wie *Mohamed Ali, the Greatest* (1964–1974), *Eldrige Cleaver Black Panther* (1970) sowie zahlreiche politische Dokumentationen wie *Loin du Vietnam* (1967), *Grands soirs et petits matins* (1968) und Spielfilme wie *Qui êtes-vous Polly Maggoo?* (Prix Jean Vigo, 1967) und *Mister Freedom* (1968). In den 1980er Jahren kehrt er zur Fotografie zurück; seine Bilder sind in Ausstellungen in der ganzen Welt zu sehen: Museum of Modern Art, New York (1980), International Center of Photography, New York (1994), Moskau (2004), Maison européenne de la photographie, Paris (2002 und 2007); zudem erscheinen zahlreiche Buchpublikationen und Kataloge: *Photo Poche* (1985), *Close Up* (1989), *Mode in and out* (1994) und *Paris + Klein* (2002). 1982 und 2005 widmet ihm das Centre Pompidou jeweils eine große Retrospektive. 2005 erscheint sein Buch *William Klein, rétrospective*. 1990 erhält er den Hasselblad Award. Er beschäftigt sich auch wieder ein wenig mit der Malerei und zeigt übermalte Kontaktabzüge. Klein kann als eine der revolutionärsten Persönlichkeiten des Kunstlebens gelten, die es verstanden hat, in allen Bereichen einen ganz eigenen Stil zu entwickeln.

Kollar, François *(1904–1979)*

Né en Hongrie. Arrive à Paris à l'âge de 20 ans. Dès 1927, travaille à la reproduction d'œuvres d'art pour la maison Bernes et rencontre de nombreux artistes. Chef de studio à l'imprimerie Draeger. Travaille un temps pour le studio Chevojon avant de s'installer à son compte en 1930. En 1933, les éditions Horizons de France lui confient l'illustration de *La France travaille*, composé à l'origine de 15 fascicules, et qui fera l'objet en 1934 d'une publication de luxe en deux volumes. Ouvrage préfacé par Paul Valéry (3 années de travail, 10 000 photos). Collabore également à *Plaisir de France*, *Art vivant*, *Vu*, *Figaro illustré* et surtout avec *Harper's Bazaar* dont il sera le photographe pendant 16 ans. Nombreuses expositions aux côtés de Man Ray, Kertész, Vigneau, Moral, Landau… Après la guerre travaille pour la publicité et se passionne pour la photographie en couleur. Effectue deux grands reportages en Afrique noire et aux États-Unis. Décède à Créteil en 1979. Un ouvrage, *François Kollar. Le choix de l'esthétique,* a été publié aux éditions La Manufacture en 1995.

Born in Hungary, he went to Paris at the age of 20. In 1927 he photographed works of art for the publisher Bernes and met many artists. He became studio head at the Draeger print works and worked a while for the Chevojon studio before going independent in 1930. In 1933 Les Horizons de France commissioned him to illustrate *La France travaille*, originally made up of 15 fascicules and published in 1934 as a two-volume luxury edition with a preface by Paul Valéry. This represented three years of work, and 10,000 photos. He also contributed to *Plaisir de France, Art Vivant, Vu, Le Figaro illustré* and, above all, for 16 years, *Harper's Bazaar*. He took part in many exhibitions alongside Man Ray, Kertész, Vigneau, Moral and Landau. After the war, he worked in advertising and was fascinated by colour photography. He produced two major pieces of reportage, on sub-Saharan Africa and the USA. He died in Créteil in 1979. A book, *François Kollar. Le choix de*

l'esthétique, was published by La Manufacture in 1995.

Geboren in Ungarn. Im Alter von 20 Jahren kommt er nach Paris. Bereits 1927 fotografiert er Kunstwerke für die Firma Bernes und trifft dabei zahlreiche Künstler. Studioleiter bei der Druckerei Draeger. Eine Zeit lang arbeitet er für das Studio Chevojon, um sich 1930 selbstständig zu machen. 1933 betraut ihn der Verlag Horizons de France mit der Illustration von *La France travaille*. Das Werk, zu dem Paul Valéry das Vorwort schreibt, besteht aus 15 Heften, die 1934 in einer zweibändigen Prachtausgabe herausgegeben werden (drei Jahre Arbeit, 10 000 Fotos). Daneben arbeitet er für *Plaisir de France, Art Vivant, Vu, Figaro illustré* und vor allem für *Harper's Bazaar*, wo er 16 Jahre lang als Fotograf tätig ist. Teilnahme an zahlreichen Ausstellungen, unter anderem mit Man Ray, Kertész, Vigneau, Moral und Landau. Nach dem Krieg arbeitet er für die Werbebranche und begeistert sich für die Farbfotografie. Er unternimmt zwei große Reportagereisen nach Schwarzafrika und in die USA. 1979 stirbt er in Créteil. Im Verlag La Manufacture ist unter dem Titel *François Kollar. Le choix de l'esthétique* 1995 ein Buch über ihn erschienen.

Kopelowicz, Guy *(1939–)*

Né à Paris, il fut réfugié de guerre en Suisse jusqu'en 1945. À partir de 1956, ce passionné de jazz écrit pour des revues françaises comme *Jazz Hot, Jazz Magazine* et *Les Cahiers du Jazz*. En 1959, il intègre le Centre de Formation des Journalistes à Paris, avant d'être appelé sous les drapeaux de 1960 à 1962. En 1963, il entre à l'agence photographique Keystone, et l'année suivante au bureau parisien d'Associated Press en tant que rédacteur photo. S'ensuit une carrière de 40 ans avec AP, dont il dirigera les opérations photo en France et en Afrique du Nord jusqu'à sa retraite en 2005.

Born in Paris, he was a wartime refugee in Switzerland until 1945. A jazz fan, wrote articles from 1956 on in the French reviews *Jazz Hot, Jazz Magazine, Les Cahiers du Jazz* among others. Entered the Paris Centre de Formation des Journalistes in 1959 before being drafted in the Army from 1960 to 1962. Joined the Keystone photo agency in 1963 and then the following year the Paris bureau of the Associated Press as a photo editor. This led to a 40-year career with AP where he headed the photo operations in France and North Africa until he retired in 2005.

Geboren in Paris, verbrachte er den Krieg als Flüchtling in der Schweiz, wo er bis 1945 blieb. Der Jazzfan veröffentlichte von 1956 an Musikbesprechungen unter anderem in den französischen Zeitschriften *Jazz Hot, Jazz Magazine* und *Les Cahiers du Jazz*. Begann 1959 ein Studium an der Pariser Journalistenschule Paris Centre de Formation des Journalistes, bevor er von 1960 bis 1962 in der Armee diente. Trat 1963 der Fotoagentur Keystone bei und wurde ein Jahr später Bildredakteur im Pariser Büro von Associated Press. Daraus entstand eine 40 Jahre währende Zusammenarbeit mit AP, für die er die Fotokampagnen in Frankreich und Nordafrika leitete, bis er sich 2005 zurückzog.

Lartigue, Jacques-Henri *(1894–1986)*

Né à Courbevoie. Reçoit son premier appareil à l'âge de 8 ans avec lequel il prend ses premières photographies qu'il colle dans des albums et qu'il accompagne d'un « journal photographique » détaillé de sa vie. Passionné par le mouvement, il réalise ses premiers instantanés : sauts, jeux et inventions diverses au château Le Rouzat. Dès 1904, s'intéresse aux débuts de l'aviation et de l'automobile. Commence en 1910 à photographier les belles élégantes du bois de Boulogne. Parallèlement, il suit les cours de l'Académie Julian et expose au Salon d'automne en 1922.

Il peindra et exposera jusqu'en 1978. En 1935, il est assistant metteur en scène du film *Les aventures du roi Pausole*. Il illustre plusieurs journaux de mode de ses dessins et crée des décors pour les fêtes de Cannes, La Baule, Lausanne. Nommé vice-président des Gens d'Images en 1954, il commence à publier quelques images et participe à une exposition à la galerie d'Orsay en compagnie de Brassaï, Doisneau, Man Ray. En 1962, à l'occasion d'un voyage à New York, il rencontre Richard Avedon et Szarkowski qui découvrent ses photos et lui organisent une grande exposition au MoMA de New York en 1963. Dès lors, c'est la consécration. Il publie son *Album de famille* en 1966 et *Instants de ma vie* en 1970. Une grande rétrospective lui est alors consacrée au musée des Arts décoratifs, *Lartigue 8 x 80*, en 1975. Lègue son œuvre à l'État français en 1979, ce qui lui vaut une grande exposition au Grand Palais en 1980, exposition qui circulera dans le monde entier. Décède à Nice le 12 septembre 1986.

Born in Courbevoie, he was given his first camera at the age of eight. He stuck his first photographs in albums, accompanied by a detailed "photographic journal" of his life. Fascinated by movement, he took his first snapshots of people jumping, games and various events at the château de Le Rouzat. As early as 1904 he was interested in the beginnings of aviation and the motor car. In 1910 he started photographing fashionable women in the Bois de Boulogne while taking painting courses at the Académie Julian (he exhibited at the Salon d'Automne in 1922). He continued painting and exhibiting until 1978. In 1935 he was assistant director of the film *Les aventures du Roi Pausole*. His drawings illustrated a number of fashion magazines and he designed sets for the festivals of Cannes, La Baule and Lausanne. Made vice-president of Les Gens d'Images in 1954, he started publishing his pictures and took part in a group show at Galerie d'Orsay with Brassaï, Doisneau and Man Ray. In 1962, on a trip to New York, he met Richard Avedon and John Szarkowski and showed them his photographs, resulting in a major exhibition at MoMA in 1963. This was the beginning of his international fame. He published his *Album de famille* in 1966 and *Instants de ma vie* in 1970. In 1975 he had a major retrospective at the Musée des Arts Décoratifs, *Lartigue 8 x 80*. He bequeathed his work to the French State in 1979, and was given a big exhibition at the Grand Palais, Paris, in 1980. This show toured round the world. He died in Nice on 12 September 1986.

Geboren in Courbevoie. Mit acht Jahren erhält er seinen ersten Fotoapparat. Seine ersten Aufnahmen sammelt er in Alben und führt ausführlichen »Fototagebuch« zu seinem Leben. Bewegung fasziniert ihn, und so macht er im Schloss Le Rouzat seine ersten Momentaufnahmen: Sprünge, Spiele und verschiedenste Einfälle. Bereits 1904 interessiert er sich für die Anfänge der Fliegerei und für Autos. 1910 beginnt er die eleganten Schönen im Bois de Boulogne zu fotografieren. Zu dieser Zeit belegt er zudem Kurse an der Académie Julian; 1922 stellt er im Salon d'Automne aus. Bis 1978 wird er malen und seine Bilder ausstellen. 1935 ist er Regieassistent bei dem Film *Les aventures du Roi Pausole*. Er zeichnet Illustrationen für verschiedene Modezeitschriften und entwirft Dekorationen für die Festivals in Cannes, La Baule und Lausanne. 1954 wird er Vizepräsident der Vereinigung Les Gens d'Images. Er beginnt, einige Bilder zu publizieren, und ist neben Brassaï, Doisneau und Man Ray an einer Ausstellung in der Galerie d'Orsay beteiligt. 1962 trifft er bei einer Reise nach New York Richard Avedon und John Szarkowski, die seine Fotografien entdecken und 1963 eine große Einzelausstellung im MoMA organisieren – das ist Lartigues Durchbruch. Er veröffentlicht 1966 sein *Album de famille* und 1970 *Instants de ma vie*. 1975 widmet ihm das Musée des Arts Décoratifs

eine große Retrospektive unter dem Titel *Lartigue 8 x 80*. Sein Gesamtwerk übereignet er 1979 dem französischen Staat, was 1980 durch eine große Ausstellung im Grand Palais honoriert wird, die anschließend um die Welt wandert. Er stirbt am 12. September 1986 in Nizza.

Leiter, Saul *(1923–2013)*

Né à Pittsburgh aux États-Unis. Suit des études à la Talmudical Academy à New York. À 20 ans, délaisse ses études de rabbinat et s'installe à New York pour devenir peintre. Rencontre avec le peintre Richard Pousette-Dart qui excite son intérêt pour la photographie. Quelques-unes de ses photographies sont exposées et appréciées par la critique mais ne rencontrent pas de succès commercial. Il découvre la Street Photography, visite en 1947 l'exposition Cartier-Bresson au MoMA et se lie d'amitié avec Stieglitz. Il commence à photographier les rues de New York. En 1951, *Life* publie sa série en noir et blanc *The Wedding as a Funeral*. Participe en 1953 à une exposition au MoMA et à Tokio. Commence à travailler en couleur : Steichen sélectionnera 20 de ses épreuves pour son exposition *Experimental Photography in Color* au MoMA. Il gagne sa vie en réalisant des reportages de mode pour *Elle*, *Nova* ou *Esquire* dès 1957. L'année suivante, il travaille pour *Harper's Bazaar*. En 1959, il voyage en Europe pour photographier le tournage de *Salomon et la reine de Saba* avec Gina Lollobrigida à Madrid. Tout au long des années 1960 à 1980 ses photographies de mode seront abondamment publiées. Il poursuit son travail personnel qui fera également l'objet de publications dans *Life, US Camera, Infinity et Photography Annual*. Ferme son studio en 1981, mais continuera à peindre et à photographier. Expose à Paris, à la fondation Henri Cartier-Bresson en 2008.

Born in Pittsburgh, he studied to be rabbi but instead moved to New York at the age of 20 to become a painter. The painter Richard Pousette-Dart fired his interest in photography, but while his photos were exhibited and esteemed by critics, commercial success eluded him. He discovered street photography, saw the Cartier-Bresson exhibition at MoMA in 1947 and became friends with Stieglitz. He started photographing the streets of New York. In 1951 *Life* published his black-and-white series *The Wedding as a Funeral*. In 1953 he featured in an exhibition shown at MoMA and in Tokyo. He started working in colour and Steichen selected 20 of his photos for the MoMA exhibition *Experimental Photography in Color*. As of 1957 he earned his living doing fashion shoots for *Elle*, *Nova* and *Esquire* and, from 1958, *Harper's Bazaar*. In 1959 he travelled to Europe to photograph the shoot of *Solomon and the Queen of Sheba* with Gina Lollobrigida in Madrid. His fashion photos were published widely from the 1960s to the 1980s and his personal work was featured in *Life, US Camera, Infinity* and *Photography Annual*. He closed his studio in 1981 but continued to paint and take photographs. He exhibited at the Fondation Henri Cartier-Bresson, Paris, in 2008.

Geboren in Pittsburgh, USA. Er studiert an der Talmudical Academy in New York. Mit 20 Jahren bricht er seine Ausbildung zum Rabbiner ab, um in New York Maler zu werden. Er lernt den Maler Richard Pousette-Dart kennen, der sein Interesse für die Fotografie weckt. Einige seiner Fotografien werden ausgestellt und von der Kritik positiv aufgenommen, kommerziell bleibt er aber erfolglos. Er entdeckt die Street Photography für sich, besucht 1947 die Cartier-Bresson-Ausstellung im MoMA und freundet sich mit Alfred Stieglitz an. Leiter beginnt, die Straßen von New York zu fotografieren. 1951 erscheint in *Life* seine Schwarz-Weiß-Serie *The Wedding as a Funeral*. 1953 ist er an einer Ausstellung im MoMA und in Tokio beteiligt. Er beginnt, Farbaufnahmen zu machen: Edward Steichen wählt 20 sei-

ner Fotos für seine Ausstellung *Experimental Photography in Color* im MoMA aus. Seinen Lebensunterhalt verdient er von 1957 an durch Reportagen aus der Modewelt für *Elle, Nova* oder *Esquire*. Im folgenden Jahr arbeitet er für *Harper's Bazaar*. 1959 reist er nach Europa, um in Madrid die Dreharbeiten von *Solomon and the Queen of Sheba* mit Gina Lollobrigida zu fotografieren. In den 1960er bis 1980er Jahren ist er mit zahlreichen Modefotos in den Zeitschriften präsent. Zudem führt er seine persönlichen Projekte fort, die ebenfalls in *Life, US Camera, Infinity* und *Photography Annual* publiziert werden. 1981 schließt er sein Studio, setzt aber seine Tätigkeit als Maler und Fotograf fort. 2008 hat er eine Ausstellung in der Pariser Fondation Henri Cartier-Bresson.

Lemaire, Jean

Photographe indépendant présent à Paris lors de la Libération. Il réalisera de nombreux clichés du défilé du général de Gaulle sur les Champs-Élysées et des scènes de joie place de la Concorde. Ses diapositives sont actuellement conservées par l'agence Keystone.

An independent photographer, he witnessed the liberation of Paris and photographed General de Gaulle's walk down the Champs-Élysées and the celebrations on Place de la Concorde. His transparencies are currently held by the Keystone agency.

Selbstständiger Fotograf, der in Paris zum Zeitpunkt der Befreiung tätig war. Er machte zahlreiche Aufnahmen von der Parade General de Gaulles über die Champs-Élysées und von den Freudenfeiern auf der Place de la Concorde. Seine Diapositive werden heute im Archiv der Agentur Keystone aufbewahrt.

Léon, Auguste *(1857–1942)*

Membre de l'équipe des reporters et cinéastes chargés par le financier Albert Kahn de constituer les Archives de la planète, destinées à fixer « une fois pour toute des aspects, des pratiques et des modes de l'activité humaine dont la disparition fatale n'est plus qu'une question de temps ». Une entreprise gigantesque conservée à la photothèque Albert Kahn. 72 000 autochromes, dont plus de 5 000 sur Paris, seront réalisés entre 1910 et 1931. Auguste Léon exerce d'abord le métier de photographe à Bordeaux. Monte à Paris en 1906. C'est le premier opérateur professionnel recruté par Albert Kahn en 1909. Ses premiers documents datent de juin 1909. Il accompagne Kahn en Amérique du Sud et y prend de nombreux clichés stéréoscopiques en noir et blanc et expérimente les autochromes. Effectuera de nombreux voyages en France et à travers le monde. Réalise également de nombreux portraits de personnalités en relation avec Khan. Il gère le laboratoire à partir de 1919.

Léon was among the team of reporters and cameramen commissioned by the financier Albert Kahn to constitute the "Archives of the Planet" that would "record for all time aspects, practices and modes of human activity whose fatal disappearance is only a matter of time". The results of this gigantic undertaking are kept at the Musée Albert Kahn. 72,000 autochromes were taken, including over 5,000 of Paris, between 1910 and 1931. Auguste Léon began his career as a photographer in Bordeaux, then moved to Paris in 1906. In 1909 he was the first professional to be recruited by Albert Kahn. His first documents date from June 1909. He accompanied Kahn to South America, where he took many stereoscopic photos in black and white and experimented with the autochrome. In addition to his many travels in France and around the world, he produced numerous portraits of public figures in connection with Kahn, whose laboratory he managed from 1919 onwards.

Auguste Léon gehörte zu dem Team von Bildreportern und Kameraleuten, das im Auftrag des Bankiers Albert Kahn die Archives de la planète erstellte. Sie sollten »ein für alle Mal die verschiedenen Aspekte, Praktiken und Moden der menschlichen Tätigkeit festhalten, deren verhängnisvolles Verschwinden nur noch eine Frage der Zeit ist«. Die Ergebnisse dieses Mammutunternehmens befinden sich heute in der Photothèque Albert Kahn. Zwischen 1910 und 1931 entstanden: 72 000 Autochrome-Platten, davon über 5 000 zu Paris. Auguste Léon arbeitet zunächst in Bordeaux als Fotograf. 1906 geht er nach Paris. Er ist der erste professionelle Fotograf, den Albert Kahn 1909 engagiert. Seine ersten Bilddokumente für das Projekt stammen von 1909. Er begleitet Kahn nach Südamerika, wo er unzählige stereoskopische Aufnahmen in Schwarz-Weiß macht und mit Autochrome-Platten experimentiert. Zudem unternimmt er zahlreiche Reisen durch Frankreich und die ganze Welt. Außerdem stammen von ihm viele Porträtaufnahmen von Persönlichkeiten aus dem Umfeld Kahns. Ab 1919 leitet er dessen Fotolabor.

Léon, Moïse

Photographe de studio dès 1840. Élève de Claude Ferrier, se spécialise évidemment dans les vues stéréoscopiques. Associé à Isaac Lévy.

An early studio photographer (from 1840) and student of Claude Ferrier, he specialised in stereoscopic views. He was a partner of Isaac Lévy.

Seit 1840 als Studiofotograf tätig. Ein Schüler von Claude Ferrier, der sich offensichtlich auf stereoskopische Aufnahmen spezialisiert hat. Kompagnon von Isaac Lévy.

Lerebours, Noël Marie Paymal *(1807–1873)*

Reprend en 1839 le magasin paternel et fabrique des appareils daguerriens. Publie en 1840 et 1843 *Excursions daguerriennes* et *Paris et ses environs reproduits par la daguerréotypie*. Puis en 1847, avec Secrétan *Des papiers photographiques*. À la demande de Viollet-le-Duc, il réalise des daguerréotypes de Notre-Dame de Paris. Éditera également les traités de Le Gray et de Claudet.

In 1839 he took over his father's store and manufactured apparatus for producing daguerreotypes. In 1840 and 1843 he published *Excursions daguerriennes* and *Paris et ses environs reproduits par la daguerréotypie*. Then, in 1847, with Secrétan, *Des papiers photographiques*. At the request of Viollet-le-Duc, he produced daguerreotypes of Notre-Dame de Paris. He also published treatises by Le Gray and Claudet.

Übernimmt 1839 den Laden seines Vaters und produziert Kameras für Daguerreotypien. 1840 und 1843 erscheinen *Excursions daguerriennes* und *Paris et ses environs reproduits par la daguerréotypie*, 1847 veröffentlicht er mit Secrétan *Des papiers photographiques*. Im Auftrag von Viollet-le-Duc macht er Daguerreotypien von Notre-Dame de Paris. Außerdem verlegt er die Abhandlungen von Le Gray und Claudet.

Le Secq, Henri *(1818–1882)*

Né à Paris en 1818. Peintre, élève de Paul Delaroche, il expose au Salon de 1845. Initié à la photographie par Le Gray, il devient un spécialiste du calotype. Ami de Charles Nègre qui le photographiera sur l'une des tours de Notre-Dame. Passionné par l'architecture, nommé membre de la Mission héliographique, il réalisera de belles séries sur les cathédrales d'Amiens, de Strasbourg, de Reims et de Chartres. Photographie également les vieux quartiers parisiens. Un certain nombre d'images seront publiées dans les albums de Blanquart-Évrard. Publie également *Photographies relatives aux travaux de la Ville de Paris* (1849–1853). Expose à l'Exposition universelle de 1855. Aban-

donne la photographie en 1856 pour se consacrer à ses collections de ferronnerie auxquelles un musée est consacré à Rouen. Décède à Paris en 1882.

Born in Paris in 1818, he studied painting under Paul Delaroche and exhibited at the Salon of 1845. Introduced to photography by Le Gray, he specialised in calotypes. His friend Charles Nègre photographed him on one of the towers of Notre-Dame. Fascinated by architecture and made a member of the Mission héliographique, he produced a fine series on the cathedrals of Amiens, Strasbourg, Reims and Chartres, as well as the old quarters of Paris. Some of his images were published in the albums put out by Blanquart-Évrard. He also published *Photographies relatives aux travaux de la Ville de Paris* (1849–1853). He exhibited at the Exposition universelle of 1855, and in 1856 he gave up photography to devote himself to his collection of wrought-iron objects, which now has its own museum in Rouen. He died in Paris in 1882.

Geboren 1818 in Paris. Der Maler, ein Schüler Paul Delaroches, stellt im Salon des Jahres 1848 aus. Le Gray führt ihn in die Fotografie ein, und er entwickelt sich zu einem Spezialisten für Kalotypien. Befreundet mit Charles Nègre, der ihn auf einem der Türme von Notre-Dame fotografiert. Er interessiert sich leidenschaftlich für Architektur, wird zum Mitglied der Mission héliographique berufen und macht wunderbare Bildfolgen zu den Kathedralen von Amiens, Straßburg, Reims und Chartres. Zudem fotografiert er die alten Stadtviertel von Paris. Einige seiner Bilder werden in den Alben von Blanquart-Évrard publiziert. Außerdem erscheint die Publikation *Photographies relatives aux travaux de la Ville de Paris* (1849–1853). Vertreten auf der Weltausstellung von 1855. 1856 gibt er die Fotografie auf, um sich seiner Sammlung von Kunstschmiedearbeiten zu widmen, der ein Museum in Rouen gewidmet ist. Er stirbt 1882 in Paris.

Lévy, Isaac

Débute en 1864. Élève de Claude Ferrier. Associé à Moïse Léon dans la succession Ferrier et Soulier. En 1873, reste seul. Expose des vues stéréoscopiques à la Société française de photographie en 1874 et 1876. Édite par la suite des séries de cartes postales signées «LL». Figure dans l'Agenda photographique de 1877.

Started his career in 1864. A pupil of Claude Ferrier, he was the partner of Léon Moïse in taking over from Ferrier and Soulier. In 1873 he continued alone. He exhibited stereoscopic views at the Société française de photographie in 1874 and 1876. He later published series of postcards signed "LL". He appears in the 1877 Agenda Photographique.

Der Schüler von Claude Ferrier beginnt seine Laufbahn 1864. Kompagnon von Léon Moïse als Nachfolger von Ferrier und Soulier; seit 1873 allein tätig. Er stellt 1874 und 1876 in der Société française de photographie stereoskopische Aufnahmen aus. Später erscheinen Postkartenserien mit der Signatur »LL«. Er ist im Fotografenkalender von 1877 verzeichnet.

Lipnitzki, Boris *(1897–1971)*

Né en Russie, s'installe à Paris en 1921. Il monte un studio de photographie et se lie avec le couturier Paul Poiret qui lui présente sa clientèle. Dès 1924, il publie des photographies de mode dans *Femina* et *Excelsior*: Heim, Schiaparelli, Chanel, Rouff. Ainsi que des portraits de personnalités célèbres: Josephine Baker, Cocteau, Jouvet, Colette, Anouilh… Boris Lipnitzki va se spécialiser dans le monde des artistes, des danseurs. Multiplie les portraits d'auteurs et d'interprètes: Stravinski, Prokofieff, Lifar… Pendant la guerre il se réfugie à New York où il est accueilli par Marc

Chagall. À son retour à Paris, il rouvre le studio Lipnitzki qui couvrira, jusqu'aux années 1960, toute l'actualité artistique parisienne. Décède à Paris en 1971.

Born in Russia, he moved to Paris in 1921 and set up a photography studio. The couturier Paul Poiret introduced him to his clientele and in 1924 he began publishing fashion photographs in *Femina* and *Excelsior* (Heim, Schiaparelli, Chanel and Rouff), as well as portraits of famous figures such as Josephine Baker, Jean Cocteau, Louis Jouvet, Colette and Anouilh. Lipnitzki specialised in the world of the arts and the stage, particularly dancers, and took many photographs of creators and performers (Stravinsky, Prokofiev, Lifar, etc.). During the war, he took refuge in New York, where he was welcomed by Marc Chagall. On returning to Paris, he reopened Studio Lipnitzki, which continued to cover Parisian events until the 1960s. He died in Paris in 1971.

Geboren in Russland; kommt 1921 nach Paris, wo er ein Fotostudio eröffnet. Er arbeitet mit dem Schneider Paul Poiret zusammen, der ihn seiner Kundschaft vorstellt. Von 1924 an veröffentlicht er Modefotos in *Femina* und *Excelsior* für Heim, Schiaparelli, Chanel und Rouff. Zudem erscheinen Porträts prominenter Persönlichkeiten, so von Josephine Baker, Cocteau, Jouvet, Colette und Jean Anouilh. Boris Lipnitzki spezialisiert sich dann zunehmend auf die Welt der Künstler und Tänzer. Es entstehen zahlreiche Porträts von Komponisten und Interpreten wie Strawinski, Prokofjew oder Lifar. Während des Krieges flüchtet er nach New York, wo Marc Chagall ihn aufnimmt. Nach seiner Rückkehr nach Paris eröffnet er wieder ein Studio Lipnitzki, das bis in die 1960er Jahre Bildberichterstattung aus der Pariser Kunstszene betreibt. Er stirbt 1971 in Paris.

Maltête, René *(1930–2000)*

Né en Bretagne en 1930. Après des études chaotiques, il monte à Paris en 1951 et vit de divers métiers avant d'être assistant stagiaire de Jacques Tati dans *Jour de Fête*. En 1956, achète un appareil photo Semflex 6 x 6 et réalise quelques photographies. Intègre en 1958 l'agence Rapho. Marcheur, poète, humoriste, René Maltête débusque dans le Paris de l'après-guerre les situations insolites de notre vie quotidienne. Publie en 1960 *Paris des rues et des chansons* avec des textes de Prévert, Brassens, Vian, Trenet, Ferrat… Publie dans de nombreuses revues *Stern, Epoca, Life, Camera, Asahi Camera*. Franc-tireur de la photographie, il se voue au service exclusif de l'humour: «L'une des manifestations les plus claires d'intelligence, d'honnêteté et de santé mentale.» Sur la fin de sa vie, il se consacre essentiellement à la littérature. Autres publications: *Au petit bonheur la France* (1960), *Cent poèmes pour la paix* (1987), *À quoi ça rime* (1995), et *Des yeux pleins les poches* (2003). Décède le 28 novembre 2000.

Born in Brittany in 1930, after a chaotic education he went to Paris in 1951 and did various odd jobs before becoming a trainee assistant with Jacques Tati on *Jour de Fête*. In 1956 he bought a Semflex 6 x 6 camera and took a few photographs. Joined the Rapho agency in 1958. An explorer of post-war Paris, he was poet and humorist with an eye for bizarre situations. In 1960 he published *Paris des rues et des chansons* with texts by Prévert, Brassens, Vian, Trenet and Ferrat. He published in magazines such as *Stern, Epoca, Life, Camera* and *Asahi Camera*. A free spirit, he devoted himself to humour: "One of the clearest manifestations of intelligence, honesty and mental health." Towards the end of his life, he devoted himself to literature. Other publications: *Au petit bonheur la France* (1960), *Cent poèmes pour la paix* (1987), *A quoi ça rime* (1995) and *Des yeux pleins les poches* (2003). He died on 28 November 2000.

Geboren 1930 in der Bretagne. Nach chaotischen Studienjahren zieht er 1951 nach Paris, wo er in verschiedenen Berufen arbeitet, bevor er ein Praktikum als Assistent von Jacques Tati bei den Dreharbeiten zu *Jour de Fête* macht. 1956 kauft er sich eine Kamera Semflex 6 x 6 und macht erste Aufnahmen. 1958 stößt er zur Agentur Rapho. René Maltête ist viel auf den Straßen unterwegs, er ist ein wahrer Poet und Komiker und stöbert im Paris der Nachkriegsjahre immer wieder außergewöhnliche Szenen aus dem Alltagsleben auf. 1960 erscheint sein Buch *Paris des rues et des chansons* mit Texten von Prévert, Brassens, Vian, Trenet und Ferrat und anderen. Seine Bilder erscheinen in zahlreichen Zeitschriften wie *Stern, Epoca, Life, Camera* und *Asahi Camera*. Als fotografischer Scharfschütze stellt er sich ganz in den Dienst des Humors (»Eine der deutlichsten Erscheinungsformen der Intelligenz, der Ehrlichkeit und der geistigen Gesundheit«, wie er meint). Am Ende seines Lebens widmet er sich vornehmlich der Literatur. Weitere Publikationen: *Au petit bonheur la France* (1960), *Cent poèmes pour la paix* (1987), *A quoi ça rime* (1995) und *Des yeux pleins les poches* (2003). Er stirbt am 28. November 2000.

Man Ray *(Emmanuel Rudnitsky, 1890–1976)*

Né à Philadelphie. Études d'architecte et d'ingénieur. Commence à peindre en 1910. Découvre la photographie en 1911 à la fameuse Galerie 291 ouverte par Stieglitz à New York. Dès 1915, devient l'un des plus dynamiques représentants du dadaïsme new yorkais. Fonde avec Duchamp la Société Anonyme pour promouvoir l'art moderne. Arrive à Paris en 1921 où il rencontre Picabia, Tzara, Breton et s'installe à Montparnasse à côté du domicile d'Atget et collabore à *Vogue*. Il découvre en posant des objets sur un papier sensibilisé les «rayographes». Réalise un grand nombre de portraits d'écrivains et de peintres du groupe surréaliste ainsi que des nus et des photographies de mode (pour Poiret et Schiaparelli). En 1930, il redécouvre la solarisation et l'applique aux portraits. Publie dans *Vu, Art et médecine, Le Minotaure*. En 1935, premières photos pour *Harper's Bazaar*. En 1934, publie *Man Ray, photographies*. De 1940 à 1950, vit à Hollywood, puis revient à Paris (1951). Publie en 1964 un ouvrage, *Autoportrait*. Très nombreuses expositions de peintures, de sculptures et de photographies dans les grands musées internationaux. La richesse de son invention, de son inspiration et sa disponibilité d'esprit sont exceptionnelles. Médaille d'or de la Biennale de Venise (1961). Kulturpreis de la Société allemande de photographie (1966). Une grande rétrospective lui a été consacrée au Grand Palais à Paris en 1998.

Born in Philadelphia, he studied architecture and engineering. He started painting in 1910 and discovered photography at the famous 291 Gallery opened by Stieglitz in New York. As of 1915 he was one of the most dynamic proponents of Dada in New York. He founded the Société Anonyme with Marcel Duchamp to promote modern art and went to Paris in 1921, getting in contact with Picabia, Tzara and Breton. He moved to Montparnasse, next-door to Atget, and contributed to *Vogue*. He discovered a technique of making images by placing objects on light-sensitive paper, called "rayographs". He photographed numerous writers and painters in the Surrealist group and did nudes and fashion photographs (for Poiret and Schiaparelli). In 1930 he reinvented the technique of solarisation and applied it to his portraits. He published in *Vu, Art et médecine* and *Le Minotaure* and in 1934 published *Man Ray, photographies*. In 1935 he did his first photographs for *Harper's Bazaar*. From 1940 to 1950 he lived in Hollywood, then went back to Paris in 1951. In 1964 he published his *Selfportrait*. His paintings, sculptures and

photographs were exhibited in many major museums. The richness of his invention and inspiration and his mental agility were exceptional. Winner of the Gold Medal at the 1961 Venice Biennale and of the German Photographic Society's Culture Prize in 1966, a major retrospective of his work was shown at the Grand Palais, Paris, in 1998.

Geboren in Philadelphia. Studium der Architektur und der Ingenieurwissenschaften. 1910 beginnt er zu malen. In der berühmten Gallery 291 von Stieglitz in New York entdeckt er die Fotografie. Von 1915 an ist er einer der aktivsten Vertreter der Dada-Bewegung in New York. Mit Duchamp gründet er die Société Anonyme zur Förderung der zeitgenössischen Kunst. 1921 kommt er nach Paris, wo er Picabia, Tzara und Breton kennenlernt. Er wohnt in Montparnasse, ist Nachbar von Atget und arbeitet für *Vogue*. Als er Gegenstände auf lichtempfindliches Papier legt, entdeckt er das Verfahren der Rayographie. Er macht eine Vielzahl von Porträts surrealistischer Schriftsteller und Maler sowie Aktaufnahmen und Modefotografien (für Poiret und Schiaparelli). 1930 entdeckt er die Solarisation und wendet das Verfahren auf Porträts an. Seine Bilder erscheinen in *Vu, Art et médecine, Le Minotaure*. 1935 liefert er erste Bilder für *Harper's Bazaar*. 1934 publiziert er *Man Ray, photographies*. Von 1940 bis 1950 lebt er in Hollywood, 1951 kehrt er nach Paris zurück. Sein Buch *Autoportrait* erscheint 1964. Überaus zahlreiche Ausstellungen mit seinen Gemälden, Skulpturen und Fotografien in den großen internationalen Museen. Er verfügt über eine außergewöhnliche Erfindungsgabe, Inspiration und Aufnahmefähigkeit. Goldmedaille der Biennale in Venedig 1961. Kulturpreis der Deutschen Gesellschaft für Photographie (1966). 1998 ist im Grand Palais eine große Retrospektive seines Werkes zu sehen.

Manuel, Henri *(1874–1947)*

Né à Paris. Fonde son propre studio de photographie en 1900 où il réalise de nombreux portraits. Crée en 1910 un service de presse pour commercialiser ses portraits et ses reportages d'actualité, l'Agence universelle de reportages Manuel, et travaille surtout à Paris. S'installe en 1924 dans un immeuble rue du Faubourg-Montmartre qui comprend ateliers, laboratoires et appartement. Les affaires du studio périclitent bien vite. La majorité des plaques originales vont être détruites et vendues au prix du verre. En juin 1940, les Allemands perquisitionnent son studio. Déclaré juif, il doit céder son affaire à son collaborateur Louis Silvestre. Cette cession de complaisance devient effective en 1944 et oblige Manuel à avoir recours à la justice pour récupérer son affaire. Décède peu après à Paris en 1947.

Born in Paris, in 1900 he founded his own photography studio, where he took numerous portraits. In 1910 he set up a press service to sell his portraits and photos of current events, the Agence Universelle de Reportages Manuel. Working mainly in Paris, in 1924 he moved into a building in Rue du Faubourg-Montmartre with studios, laboratories and an apartment. The studio's business soon declined. Most of the original plates were destroyed and sold off as simple glass. In June 1940 the Germans confiscated his studio. Declared a Jew, he was forced to sell his business to a collaborator, Louis Silvestre. After the war, he had to take legal action to get his property back. He died in Paris in 1947.

Geboren in Paris. 1900 eröffnet er ein eigenes Fotostudio, in dem zahlreiche Porträts entstehen. Einen Pressedienst gründet er um 1910, um seine Porträts und Reportagen vermarkten zu können. Die Agence universelle de reportage Manuel ist vor allem in Paris tätig. 1924 bezieht er ein Haus in der Rue du Faubourg Montmartre mit Ateliers, Laboren und einem Appartement. Schon bald erfolgt jedoch der geschäftliche Niedergang. Ein Großteil seiner Originalplatten wird zerstört oder zum Materialpreis des Glases verkauft. Im Juni 1940 requirieren die Deutschen sein Studio. Er wird zum Juden erklärt und muss sein Geschäft an seinen Mitarbeiter Louis Silvestre abtreten. Diese erzwungene Übertragung tritt 1944 in Kraft, und Manuel muss die Gerichte bemühen, um sein Geschäft zurückzuerhalten. Er stirbt 1947 in Paris.

Marville, Charles *(Charles François Bossu, 1813–1879)*

De son vrai nom Charles François Bossu. Peintre, graveur, dessinateur dans les années 1840, ses premières photographies sont publiées en 1851 dans les albums de Blanquart-Évrard *Albums photographiques de l'artiste et de l'amateur, Mélanges photographiques* et *Paris photographique*. En 1852, effectue un long voyage en Allemagne et dans l'est de la France. Images qu'il publiera dans divers albums en 1854 dont *Sur les bords du Rhin*. Rejoint ensuite ses amis peintres à Barbizon où il photographie les sous-bois. Participe aux expositions de Paris et de Londres (1862) où il obtient la médaille d'argent. Nommé «photographe de Paris» en 1862, il va commencer l'énorme collection des photographies des vieux quartiers de Paris à l'époque des démolitions ordonnées par Haussmann. Il suit pas à pas les travaux de construction des nouvelles artères et nous lègue ainsi un tableau inoubliable de Paris sous le Second Empire. Publie *L'Album du Vieux Paris* en 1865. Décède à Paris le 1er juin 1879.

His true name Charles François Bossu, Marville worked as a painter, engraver and draughtsman in the 1840s. His first photographs were published in 1851 in Blanquart-Évrard's volumes *Album photographiques de l'artiste et de l'amateur, Mélanges photographiques* and *Paris photographiques*. In 1852 he went on a long journey round Germany and eastern France. The resulting images were published in various books in 1854, including *Sur les bords du Rhin*. He then joined his painter friends in Barbizon, where he photographed the forest. He showed in world's fairs in Paris and London (1862), where he won a silver medal. Appointed "photographer of Paris" in 1862, he started work on an enormous collection of photographs of the city's old quarters, just as these were being demolished on Haussmann's orders. He followed the construction of new thoroughfares stage by stage and left an unforgettable picture of Second Empire Paris. He published the *Album du Vieux Paris* in 1865. He died in Paris on 1 June 1879.

Geboren als Charles François Bossu. In den 1840er Jahren ist er als Maler, Graveur und Zeichner tätig; seine ersten Fotografien erscheinen 1851 in Blanquart-Évrards: *Album photographiques de l'artiste et de l'amateur, Mélanges photographiques* und *Paris photographique*. 1852 unternimmt er eine lange Reise nach Deutschland und Ostfrankreich. Die dabei entstandenen Bilder publiziert er 1854 in mehreren Bildbänden, darunter *Sur les bords du Rhin*. Danach schließt er sich seinen Malerfreunden in Barbizon an, wo er Aufnahmen im Unterholz macht. Teilnahme an den Weltausstellungen in Paris und London (1862), wo er eine Silbermedaille erhält. Ebenfalls 1862 wird er zum »Photographe de Paris« ernannt; er beginnt zu einer Zeit, als Haussmann gerade die groß angelegten Abrissarbeiten angeordnet hat, eine gewaltige Sammlung von Aufnahmen der alten Stadtviertel von Paris aufzubauen. Schritt für Schritt verfolgt er die Anlage neuer Straßenachsen. Ihm verdanken wir ein unschätzbares Gesamtbild vom Paris unter dem Zweiten Kaiserreich. 1865 erscheint sein *Album du Vieux Paris*. Er stirbt am 1. Juni 1879 in Paris.

Melbye, Daniel Hermann Anton *(1818–1875)*

On sait peu de chose sur ce peintre danois qui a étudié à l'Académie royale danoise des beaux-arts. Spécialiste des marines, il a beaucoup exposé aux Salons de Paris où il arrive en 1847, date à laquelle il s'initie vraisemblablement à la daguerréotypie. Il ne reste que peu d'épreuves de cet auteur, conservées dans des collections de la Société française de photographie : quelques vues de Paris et de la Seine et un daguerréotype témoignant de la révolution de juin 1848 (le Panthéon).

Not much is known about this Danish painter who studied at the Danish Royal Academy of Art. Specialising in seascapes, he exhibited at numerous Salons in Paris in 1847, and no doubt learnt about making daguerreotypes. The few prints of his that remain are kept in the collections of the Société française de photographie and include views of Paris and the Seine and a daguerreotype bearing witness to the revolution of June 1848 (the Panthéon).

Über den dänischen Maler, der an der Königlich Dänischen Kunstakademie studiert hat, ist wenig bekannt. Der Marinemaler war häufig auf den Salonausstellungen in Paris vertreten, wo er seit 1847 lebte und sich wohl auch mit der Daguerreotypie vertraut gemacht hat. Es sind nur wenige Aufnahmen dieses Fotografen erhalten, die sich in der Sammlung der Société française de photographie befinden: einige Ansichten von Paris und der Seine und eine großformatige Daguerreotypie mit einer Szene aus der Revolution von 1848 (das Panthéon).

Mili, Gjon *(1904–1984)*

Né à Korça en Albanie. Poursuit ses études à Budapest jusqu'en 1920. Il émigre aux États-Unis en 1923 et entreprend des études d'ingénieur en électricité au Massachusetts Institute of Technology (MIT) de Cambridge. Travaille quelque temps avec Edgerton. En 1928, il travaille comme ingénieur à la Westinghouse Electrical and Manufacturing Company. De 1930 à 1935, il met au point une lampe à filament de tungstène pour la photographie en couleur. Travaille également à un flash électronique stroboscopique qui sera perfectionné par Edgerton avec qui il va collaborer au MIT. Dès 1938, travaille en free-lance pour *Life* et divers magazines avec des reportages sur le monde du spectacle et des sports. Première exposition personnelle en 1942 avec des images de danseurs en mouvement. Exploite au maximum les techniques d'expositions multiples. En 1951, il photographie Picasso dessinant avec une torche électrique. Obtient en 1963 le prix de l'American Society of Magazine Photographers. Enseigne à compter de 1973 au Hunter College à New York. Expose aux Rencontres d'Arles en 1970 et présente une grande rétrospective de son travail à l'ICP de New York. Décède le 14 février 1984.

Born in Korça, Albania, he continued his studies in Budapest until 1920. He emigrated to the United States in 1923 and studied electrical engineering at the Massachusetts Institute of Technology (MIT) in Cambridge. For a while he worked with Edgerton, then in 1928 as an engineer at the Westinghouse Electrical and Manufacturing Company. From 1930 to 1935 he perfected a tungsten filament lamp for colour photography. He also worked on a stroboscopic electronic flash that was perfected by Edgerton, with whom he collaborated at MIT. As of 1938 he freelanced for *Life* and other magazines, reporting on show business and sport. His first solo show in 1942 featured images of dancers in motion. He made maximum use of multiple-exposure techniques. In 1951 he photographed Picasso drawing with an electrical torch. In 1963 he won the American Society of Magazine Photographers Prize. Starting in 1973 he taught at Hunter College in New York. He exhibited at the Rencontres d'Arles in 1970 and had a major retrospective at the ICP in New York. He died on 14 February 1984.

Geboren im albanischen Korça. Bis 1920 geht er in Budapest zur Schule. 1923 emigriert er in die USA, wo er

am Massachusetts Institute of Technology (MIT), Cambridge, ein Elektroingenieur-Studium absolviert. Arbeitet dort einige Zeit mit Edgerton zusammen. 1928 ist er als Ingenieur bei der Westinghouse Electrical and Manufacturing Company beschäftigt. Von 1930 bis 1935 entwickelt er eine Lampe mit Wolframfaden für die Farbfotografie. Außerdem arbeitet er an einem elektronischen Stroboskop-Blitz, der später von Edgerton perfektioniert wird. Seit 1938 ist er als freiberuflicher Fotograf für *Life* und verschiedene andere Zeitschriften tätig, in denen er Reportagen aus der Welt der Unterhaltung und des Sports veröffentlicht. 1942 findet die erste Einzelausstellung mit Fotos von Tänzern in Bewegung statt. Er reizt die Technik der Mehrfachbelichtung voll aus. 1951 fotografiert er Picasso, wie er mit einer Taschenlampe in die Luft malt. 1963 erhält er den Preis der American Society of Magazine Photographers. Ab 1973 an unterrichtet er am Hunter College in New York. Ausstellung 1970 bei den Rencontres d'Arles; eine große Retrospektive zu seinem Schaffen findet im ICP in New York statt. Er stirbt am 14. Februar 1984.

Miller, Lee *(1907–1977)*

Née à Poughkeepsie (États-Unis). Études des arts plastiques à l'École des beaux-arts de Paris en 1925, puis à New York à partir de 1927. Mannequin chez *Vogue*: pose pour Steichen, Hoyningen-Huene. Arrive à Paris en 1929 où elle rencontre Man Ray qui lui apprend le métier de photographe. Elle s'établit à son compte en 1930. Mariée à un Égyptien, elle s'installe au Caire et photographie le désert et des sites archéologiques. Lors d'un voyage à Paris en 1937, elle rencontre l'écrivain Roland Penrose et le rejoindra quelque temps plus tard. Elle fréquente le milieu surréaliste et devient modèle de Picasso. En 1940, elle travaille pour *Vogue* à Londres avant de devenir photographe de guerre en 1942 pour l'armée américaine. De 1944 à 1946 avec David Sherman, photographe de *Life*, elle suit le débarquement de l'armée américaine et la suivra en Allemagne, en Autriche et e Hongrie. Elle découvre les camps de concentration de Buchenwald et de Dachau et réalise les premières photos. Elle se marie en 1947 avec Roland Penrose et s'installe en Angleterre où elle continue de travailler pour *Vogue* de 1948 à 1973. Elle décède à Chiddingly dans le Sussex le 21 juillet 1977. Une grande rétrospective a été présentée au Jeu de Paume à Paris en 2009. De nombreux ouvrages ont été publiés sur son travail : *The Lives of Lee Miller* (1985), *Lee Miller's War 1944–1945* (1992), *The legendary Lee Miller : photographer 1907–1977* (1998).

Born in Poughkeepsie, New York, she studied art at the École des Beaux-Arts in Paris from 1925 and in New York from 1927. As a model for *Vogue*, she posed for Steichen and Hoyningen-Huene. Back in Paris in 1929, she met Man Ray, who taught her photography. She set up on her own in 1930, later moving to Cairo with her Egyptian husband and photographing the desert and archaeological sites. During a trip to Paris in 1937 she met the writer Roland Penrose and the Surrealists, posing for Picasso. In 1940 she worked for *Vogue* in London and in 1942 she became a war correspondent for the American army. From 1944 to 1946, with the *Life* photographer David Sherman, she covered the American landing in Normandy, then followed the army through Germany, Austria and Hungary. She witnessed the liberation of Buchenwald and Dachau and took the first photographs of the camps. In 1947 she married Penrose and went to live in England, where she worked for *Vogue* from 1948 to 1973. She died at Chiddingly in Sussex on 21 July 1977. A major retrospective of her work was shown at Jeu de Paume, Paris, in 2009. The many books on her work include *The Lives of Lee Miller* (1985), *Lee Miller's War 1944–1945* (1992) and *The Legendary Lee Miller: Photographer 1907–1977* (1998).

Geboren in Poughkeepsie (USA). Sie studiert 1952 in Paris Bildende Kunst an der École des Beaux-Arts, ab 1927 dann in New York. Für *Vogue* arbeitet sie als Model in Kampagnen von Steichen und Hoyningen-Huene. 1929 kommt Miller nach Paris, wo sie Man Ray kennenlernt, der ihr das Fotografieren beibringt. 1930 macht sie sich selbstständig. Sie heiratet einen Ägypter, zieht nach Kairo, macht Aufnahmen in der Wüste und an den archäologischen Stätten. Bei einer Parisreise lernt sie 1937 den Schriftsteller Roland Penrose kennen, mit dem sie eine Beziehung beginnt. Mit ihm verkehrt sie in den Kreisen der Surrealisten; für Picasso steht sie Modell. 1940 arbeitet sie in London für *Vogue*, bevor sie 1942 als Kriegsberichterstatterin für die amerikanische Armee tätig wird. Von 1944 bis 1946 fotografiert sie mit David Sherman für *Life*. Sie dokumentiert die Landung der Amerikaner und folgt der Armee nach Deutschland, Österreich und Ungarn. Sie ist bei der Befreiung der Konzentrationslager in Buchenwald und Dachau dabei und macht dort die ersten Aufnahmen. 1947 heiratet sie Roland Penrose und zieht nach England. Dort arbeitet sie von 1948 bis 1973 wieder für *Vogue*. Sie stirbt am 21. Juli 1977 in Chiddingly in der Grafschaft Sussex. Das Jeu de Paume in Paris zeigt 2009 eine große Retrospektive ihres Werkes Über ihre Arbeit sind zahlreiche Publikationen erschienen: *The Lives of Lee Miller* (1985), *Lee Miller's War 1944–1945* (1992), *The legendary Lee Miller: photographer 1907–1977* (1998).

Moriyama, Daido *(1938–)*

Né à Ikeda (Japon). S'intéresse d'abord à la peinture et, en 1959, à la photographie. S'installe à Berlin en 1961 où il devient l'assistant d'Eikoh Hosoë. Participe aux activités du groupe Provoke à la fin des années 1960. Travaille au Japon et à New York, mais son terrain de prédilection est le quartier de Shinjuku à Tokyo qu'il arpente régulièrement et où il multiplie les prises de vues. Influencé par William Klein, il travaille beaucoup en noir et blanc dont il accentue le grain et le contraste au tirage tout en jouant avec les flous et les bougés. Bousculant les conventions, Moriyama déclare: «La plupart de mes instantanés, je les prends en roulant en voiture ou en courant, sans viseur, et de ce fait, on peut dire que je prends des photos plus avec le corps qu'avec les yeux». Auteur de très nombreux ouvrages dont *Farewell Photography* (1972), *Light and Shadow* (1982), *Memories of a Dog* (1984).

Born in Ikeda, Japan, he began with an interest in painting, then turned to photography in 1959. Moving to Tokyo in 1961, he became the assistant of Eikoh Hosoë and took part in the activities of the Provoke group in the late 1960s. He worked in Japan and New York with a preference for the Shinjuku neighbourhood in Tokyo, which he liked to explore and photograph. Influenced by William Klein, he worked mainly in black and white, heightening the grain and playing on out-of-focus and camera motion effects. "Most of my photos," he said, "I take from a moving car or when I'm running, without a viewfinder, and so you could say that I take photos more with my body than with my eyes." His many books include *Farewell Photography* (1972), *Light and Shadow* (1982), *Memories of a Dog* (1984).

Geboren in Ikeda (Japan). Zunächst interessiert er sich für Malerei, seit 1959 auch für die Fotografie. 1961 geht er nach Tokio, wo er Assistent von Eikoh Hosoë wird. Ende der 1960er Jahre ist er an den Aktivitäten der Gruppe Provoke beteiligt. Er arbeitet in Japan und New York, sein bevorzugtes Terrain aber ist das Viertel Shinjuku in Tokio, das er regelmäßig durchstreift, wobei eine Vielzahl von Aufnahmen entsteht. Stilistisch orientiert er sich an William Klein und arbeitet viel in Schwarz-Weiß, wobei er die Körnung und den Kontrast im Labor manipuliert und dabei mit Unschärfen und Wacklern arbeitet. Moriyama

missachtet bewusst Konventionen und erklärt: »Die Mehrzahl meiner Momentaufnahmen habe ich aus dem fahrenden Auto oder im Laufen gemacht, ohne durch den Sucher zu schauen, und deshalb kann man sagen, ich mache Fotos eher mit dem Körper als mit den Augen.« Autor zahlreicher Bücher, darunter *Farewell Photography* (1972), *Light and Shadow* (1982), *Memories of a Dog* (1984).

Nadar *(Gaspard-Félix Tournachon, 1820–1910)*

Né à Paris. Entre au collège Bourbon (Lycée Condorcet) en 1832 avant de suivre sa famille à Lyon. Il débute dans le journalisme. De retour à Paris en 1838, il se mêle au milieu de la «bohème» qui lui donne le nom de Nadar qu'il adopte. Crée le journal *Le Livre d'or* en 1839 où il publie des écrits de Dumas, Gautier ou Nerval. Entre en 1842 au journal *Le Commerce* et commence à dessiner. Nadar devient un caricaturiste réputé qui publie ses dessins dans *Le Charivari*, *Le Journal pour rire*, *Voleur*. Il fonde la revue *Comique* (1848). Premières tentatives photographiques en 1853. L'année suivante publie *Le Panthéon Nadar*. Les années 1854–1856 sont celles de ses plus beaux portraits : Vigny, Baudelaire… Son atelier connaît un énorme succès. Intéressé par l'aérostation, il réalise la première photo aérienne en 1858. Nadar s'installe alors boulevard des Capucines dans un luxueux immeuble et photographie à la lumière artificielle les égouts et les catacombes. En 1863, le *Géant*, un ballon de 6 000 m³ fait sa première ascension. La seconde sera un fiasco. Nadar est ruiné. Pendant la guerre de 1870, il organise une compagnie d'aérostiers pour transporter le courrier. Déménage rue d'Anjou en 1872, mais avant de quitter son local du boulevard des Capucines, organise la première exposition des impressionnistes (1874). Cède son studio à son fils Paul qui cessera de l'exploiter en 1894. Nadar ouvre un modeste studio à Marseille. Passe les dernières années de vie à écrire ses mémoires : *Quant j'étais photographe, Baudelaire intime.*

Born in Paris, he entered the Collège Bourbon (Lycée Condorcet) in 1832 before following his family to Lyons. He started his career in journalism. Returning to Paris in 1838, he moved in bohemian circles, where he was given the name Nadar. It stuck. In 1839 he founded the journal *Le Livre d'Or* and published Dumas, Gautier and Nerval. In 1842 he joined the newspaper *Le Commerce* and started to draw, becoming a renowned caricaturist whose drawings appeared in *Le Charivari*, *Le Journal pour rire* and *Voleur*. He founded the review *Comique* in 1848. He took his first photographs in 1853, publishing *Le Panthéon Nadar* the following year. His finest portraits date from the years 1854–1856 (Vigny, Baudelaire et al.). His studio was hugely successful. Intrigued by hot-air balloons, he took the first aerial photograph in 1858. He moved to a luxurious building on Boulevard des Capucines and photographed the sewers and catacombs of Paris using artificial light. In 1863, *Le Géant*, a huge balloon he had commissioned (6,000 m³) made its first ascent. The second was a fiasco: Nadar was ruined. During the Franco-Prussian War of 1870, he organised a company of balloonists to carry mail. He moved to Rue d'Anjou in 1872, but before relinquishing his premises on Boulevard des Capucines organised the first Impressionist exhibition there in 1874. He passed on his studio to his son Paul, who stopped using it in 1894. Nadar opened a modest studio in Marseilles and spent his final years writing memoirs: *Quant j'étais photographe, Baudelaire intime.*

Geboren in Paris. Von 1832 an besucht er das Collège Bourbon (Lycée Condorcet), folgt dann seiner Familie nach Lyon. Arbeitet zunächst als Journalist. Nach seiner Rückkehr nach Paris mischt er sich 1838 unter die Bohemiens; sie nennen ihn Nadar, und er nimmt diesen Namen

an. Er gründet die Zeitschrift *Le Livre d'Or*, in der unter anderem Texte von Dumas, Gautier und Nerval erscheinen. 1842 geht er zu der Zeitung *Le Commerce* und beginnt zu zeichnen. Nadar wird ein angesehener Karikaturist, dessen Zeichnungen in *Le Charivari*, *Le Journal pour rire* und *Voleur* erscheinen. Er gründet die Zeitschrift *Comique* (1848). Erste Versuche als Fotograf unternimmt er 1853. Im folgenden Jahr erscheint *Le Panthéon Nadar*. In den Jahren 1854 bis 1856 entstehen seine schönsten Porträts wie die von Vigny und Baudelaire. Mit seinem Fotostudio hat er ungeheuren Erfolg. Er interessiert sich für die Ballonfahrt und stellt 1858 das erste Album mit Luftaufnahmen zusammen. Nadar zieht schließlich an den Boulevard des Capucines in ein luxuriöses Gebäude. In der Kanalisation und den Katakomben von Paris fotografiert er mit Kunstlicht. Sein Ballon *Le Géant* mit einem Volumen von 6 000 m³ steigt 1863 zum ersten Mal auf. Die zweite Fahrt endet in einem Fiasko. Nadar ist ruiniert. Während des Deutsch-Französischen Krieges gründet er eine Ballonfahrereinheit für den Feldpostdienst. 1872 zieht er in die Rue d'Anjou, doch bevor er sein Studio am Boulevard des Capucines ganz aufgibt, organisiert er dort die erste Impressionistenausstellung (1874). Das Studio übernimmt sein Sohn Paul, der es bis 1894 nutzt. Nadar selbst eröffnet ein bescheidenes Studio in Marseille. Die letzten Jahre seines Lebens widmet er der Abfassung seiner Memoiren: *Quant j'étais photographe* und *Baudelaire intime*.

Nadar, Paul *(Paul Tournachon, 1856–1939)*

Né à Paris. Après ses études secondaires, il travaille avec son père au poste d'observation aérostatique en 1870. Assure dès 1874 la direction de la maison Nadar. Membre de la Société française de photographie en 1885. Réalise l'année suivante la célèbre interview du savant Chevreul à la veille de ses 101 ans. En 1887, met au point un appareil détective pour prendre des images en ballon. Obtient une médaille à l'exposition de Londres. En 1889, il expose des images sur papier réalisées avec le Kodak que vient de lancer Eastman dont il devient l'agent officiel en France en 1893. Voyage au Turkestan en 1890, puis à Constantinople. Crée la revue *Paris-photographe* dont il devient le directeur (1891). Membre du jury de l'Exposition universelle de Paris en 1900. Son père lui laisse son nom comme raison sociale en 1903. Réalise un reportage sur la visite du tsar Nicolas II en 1906. Officier de la Légion d'honneur en 1913. Décède à Paris le 1ᵉʳ septembre 1939.

Born in Paris. After his secondary studies, he worked with his father doing balloon observation in 1870. In 1874 he took up the reins of the Nadar business. He joined the Société française de photographie in 1885. In 1886 he conducted a now famous interview with the scientist Chevreul, aged 101. In 1887 he devised a special camera for use in a hot-air balloon, winning a medal at the Great Exhibition in London. In 1889 he exhibited photographs on paper made with Eastman's new Kodak. He became the company's official agent for France in 1893. In 1890 he travelled to Turkestan and Istanbul. He created and directed the journal *Paris-photographe* in 1891 and sat on the jury of the 1900 Exposition universelle in Paris. In 1903 his father left him his name for commercial use. He photographed the state visit by Tsar Nicolas II in 1906. Made an Officer of the Légion d'Honneur in 1913, he died in Paris on 1 September 1939.

Geboren in Paris. Nach dem Abschluss seiner Schulausbildung arbeitet er 1870 zunächst bei seinem Vater am Beobachtungsposten der Ballonfahrereinheit. 1874 übernimmt er die Leitung der Firma Nadar. Seit 1885 Mitglied der Société française de photographie. Im folgenden Jahr führt er das berühmte Interview mit dem Gelehrten Chevreul am Vorabend seines 101. Geburtstags. 1887 ent-

wickelt er eine Kamera für Aufnahmen vom Ballon aus. Auf der Weltausstellung in London erhält er eine Medaille. 1889 macht er erstmals Papierbilder mit der neuen Kodak-Kamera, die Eastman gerade auf den Markt gebracht hat; 1893 übernimmt er die Vertretung von Kodak in Frankreich. Reise nach Turkestan 1890, dann nach Konstantinopel. Gründet 1891 die Zeitschrift *Paris-photographe*, deren Leitung er übernimmt. Mitglied der Jury der Pariser Weltausstellung von 1900. Sein Vater gestattet ihm 1903 das Führen des Namens Nadar. 1906 entsteht eine Reportage über den Staatsbesuch des Zaren Nikolaus II. 1913 Ernennung zum Offizier der Ehrenlegion. Er stirbt am 1. September 1939 in Paris.

Nègre, Charles *(1820–1880)*

Né à Grasse. Étudie la peinture dans l'atelier de Paul Delaroche et à l'École des Beaux-Arts de Paris. Réalise ses premiers daguerréotypes en 1844. Continue à peindre et à exposer au Salon. Commence à pratiquer la photo sur papier en 1848. De 1851 à 1854, photographie dans l'île Saint-Louis des scènes de rues et de marchés, mais réalise également une série de clichés sur le Midi de la France (1852) dont il publie les premières planches dans *Midi de la France* (1854). Réalise en 1859 un reportage complet sur l'asile impérial de Vincennes. S'intéresse aux procédés de transformation des images photographiques en planches gravées. Revient s'installer à Nice en 1860. Membre fondateur de la Société française de photographie. Décède à Grasse le 16 janvier 1880.

Born in Grasse, he studied painting in the Paul Delaroche atelier at the École des Beaux-Arts in Paris. Made his first daguerreotypes in 1844 but continued to paint and exhibit at the Salon. From 1851 to 1854 he photographed street and market scenes on the Île Saint-Louis and did a series on southern France (1852), the first plates of which were published in *Midi de la France* (1854). In 1859 he comprehensively photographed the Imperial Asylum at Vincennes. He took an interest in the process for transforming photographic images into engraved plates. He moved to Nice in 1860. A founding member of the Société française de photographie, he died in Grasse on 16 January 1880.

Geboren in Grasse. Studium der Malerei im Atelier von Paul Delaroche an der École des Beaux-Arts in Paris. Erste Daguerreotypien entstehen 1844. Er malt weiterhin und stellt im Salon aus. 1848 beginnt er, Fotografien auf Papier zu erstellen. Von 1851 bis 1854 nimmt er auf der Île Saint-Louis Straßen- und Marktszenen auf. Er macht aber auch Aufnahmen in Südfrankreich (1852), von denen die ersten Platten 1854 in *Midi de la France* publiziert. 1859 erstellt er eine vollständige Fotodokumentation zum Asile impérial de Vincennes. Er interessiert sich für Verfahren, mit denen Fotografien auf Druckplatten übertragen werden können. 1860 zieht er wieder nach Südfrankreich und lässt sich in Nizza nieder. Gründungsmitglied der Société française de photographie. Er stirbt am 16. Januar 1880 in Grasse.

Neurdein, Louis-Antonin *(1846–1914)*
Neurdein, Étienne *(1832–1918)*

Associé à son frère Étienne, Antonin Neurdein fonde en 1864 un établissement spécialisé dans la photographie stéréoscopique et les «portraits historiques». Leur production s'oriente dans les années 1870 vers la vente de vues touristiques. Ils multiplient ainsi les voyages en France et dans les pays francophones. A. Neurdein est membre de la Société française de photographie en 1884. Médaille d'or à l'Exposition internationale de la Société des sciences et des arts industriels en 1886. Membre de la commission d'admission à l'Exposition universelle de 1889, où il obtient par ailleurs une médaille d'or pour des photographies

grand format réalisées avec son frère. Grand prix à l'Exposition universelle de Paris de 1900. Importante activité d'éditeurs de cartes postales publiées sous la marque N.D. Antonin est nommé officier d'Académie. Réalisée en 1907 des photographies au Canada. En 1970, l'agence Roger-Viollet a racheté ce fonds de plusieurs centaines de milliers de négatifs.

In partnership with his brother Étienne, in 1864 Antonin Neurdein founded an establishment specialising in stereoscopic photography and "historical portraits". Tourist views became increasingly important in the 1870s as they travelled repeatedly in France and French-speaking countries. Antonin was elected to the Société française de photographie in 1884. Winner of a gold medal at the Exposition Internationale de la Société des Sciences et des Arts Industriels in 1886 and a member of the admission committee for the 1889 Exposition universelle, where he himself won a gold medal for large-format photographs made with his brother; he also won the Grand Prize at the Paris exhibition of 1900. They published numerous postcards under the N.D. trademark. Antonin was made an Officer of the Académie Française. In 1907 they photographed Canada. In 1970 the Roger-Viollet agency bought their archive of several hundred thousand negatives.

Mit seinem Bruder Étienne gründet Antonin Neurdein ein Unternehmen, das sich auf die stereoskopische Fotografie und »historische Porträts« spezialisiert. In den 1870er Jahren verlegen sich die beiden stärker auf den Vertrieb von touristischen Fotos. Dazu unternehmen sie zahlreiche Reisen durch Frankreich und die französischsprachigen Länder. A. Neurdein wird 1884 Mitglied der Société française de photographie. Auf der Internationalen Ausstellung der Société des sciences et des arts industriels erhält er 1886 eine Goldmedaille. Mitglied der Auswahlkommission der Weltausstellung von 1889, auf der er für seine großformatigen Fotografien, die er gemeinsam mit seinem Bruder gemacht hat, mit einer Goldmedaille ausgezeichnet wird. Grand Prix auf der Pariser Weltausstellung von 1900. Umfangreiche Tätigkeit als Verleger von Postkarten, die unter dem Markennamen N.D. erscheinen. Antonin wird zum Offizier der Académie Française ernannt. 1907 fotografiert er in Kanada. 1970 erwirbt die Agentur Roger-Viollet sein mehrere Hunderttausend Negative umfassendes Bildarchiv.

Newton, Helmut *(1920–2004)*

Né à Berlin. Intéressé très tôt par la photographie, il devient l'élève de la photographe Yva (Else Simon). Quitte l'Allemagne nazie en 1938 et émigre en Australie. Mobilisé dans l'armée australienne pendant la guerre. Après la guerre, il se marie avec l'actrice australienne June Brunell et travaille comme photographe indépendant en réalisant des photos de mode. Il s'installe à Paris en 1961 et devient l'un des grands spécialistes du genre avec un style bien particulier fait d'érotisme et de provocation. Collabore à *Vogue*, *Elle*, *Marie Claire*, *Jardins des Modes*, *Queen*, *Playboy*, *Stern*. Reçoit en 1976 le prix du meilleur photographe de l'année par le Art Directors Club à Tokyo. Médaille d'or en Allemagne en 1978, grand prix national de la Ville de Paris en 1989 et grand prix national de la Photographie en 1990. En 2003, il offre l'ensemble de ses archives à la ville de Berlin. Ses œuvres sont désormais exposées à la Helmut Newton Foundation, Berlin. Il décédera le 23 janvier 2004 dans un accident de voiture à Hollywood. A présenté de très nombreuses expositions un peu partout dans le monde. A également publié de très nombreux ouvrages dont *Nuits Blanches* (1978), *Big Nudes* (1981), *Helmut Newton, portraits* (1986), *White Women* (1992), *Helmut Newton's Illustrated, 4 volumes* (2000), *Autobiographie* (2005) et surtout *Sumo* (paru en 2000 chez TASCHEN).

Born in Berlin, he was drawn to photography at an early age and became a pupil of the photographer Yva (Else Simon). In 1938 he left Nazi Germany for Australia, serving in the Australian army during the war. After the war he married the Australian actress June Brunell and worked as an independent photographer, taking fashion photographs. He moved to Paris in 1961 and blossomed into one of the great masters of the genre, developing a highly erotic, provocative style. A contributor of *Vogue, Elle, Marie Claire, Jardins des Modes, Queen, Playboy* and *Stern*, in 1976 he won the Photographer of the Year award from the Art Directors Club in Tokyo, and in 1978 the Gold Medal in Germany, then the Grand Prix National de la Ville de Paris in 1989 and the Grand Prix National de la Photographie in 1990. In 2003 he donated his archives to the city of Berlin, where his works are now on display at the Helmut Newton Foundation. He died on 23 January 2004 in a car crash in Hollywood. His work has featured in countless exhibitions around the world and in many books, including *Nuits Blanches* (1978), *Big Nudes* (1981), *Helmut Newton, Portraits* (1986), *White Women* (1992), *Helmut Newton's Illustrated, 4 volumes* (2000), *Autobiography* (2005) and, above all, *Sumo* (published in 2000 by TASCHEN).

Geboren in Berlin. Interessiert sich schon sehr früh für die Fotografie und wird Schüler der Fotografin Yva (Else Simon). 1938 verlässt er Nazi-Deutschland und emigriert nach Australien. Während des Krieges wird er zur australischen Armee eingezogen. Nach Kriegsende heiratet er die australische Schauspielerin June Brunell und arbeitet als selbstständiger Fotograf im Bereich der Modefotografie. 1961 zieht er nach Paris und wird einer der großen Spezialisten dieses Genres; sein ganz eigener Stil ist erotisch und provokant. Er arbeitet für *Vogue, Elle, Marie Claire, Jardins des Modes, Queen, Playboy* und *Stern*. 1975 wird er vom Art Directors Club in Tokio als bester Fotograf des Jahres ausgezeichnet. Goldmedaille 1978 in Deutschland, Grand Prix National der Stadt Paris (1989) und Grand Prix National für Fotografie (1990). 2003 schenkt er sein gesamtes Bildarchiv der Stadt Berlin. Seine Werke sind seitdem in der Helmut Newton Foundation in Berlin zu sehen. Er stirbt am 23. Januar 2004 bei einem Autounfall in Hollywood. Auf der ganzen Welt waren zahlreiche Ausstellungen mit seinen Arbeiten zu sehen. Hinzu kommt eine große Zahl von Buchveröffentlichungen, darunter *Nuits Blanches* (1978), *Big Nudes* (1981), *Helmut Newton, portraits* (1986), *White Women* (1992), *Helmut Newton's Illustrated*, 4 Bände (2000), *Autobiographie* (2005) und vor allem *Sumo* (erschienen 2000 bei TASCHEN).

Parry, Roger *(1905–1977)*

Né à Paris. Études de peinture et d'architecture à l'École des arts décoratifs (1923–1925). Entre au magasin du Printemps comme architecte-décorateur en 1926 et réalise des affiches pour les publications Gallimard. Il rencontre Maurice Tabard qui lui fait découvrir la photographie. En 1929, il illustre le livre de Léon-Paul Fargue *Banalités* avec des images expérimentales qui le propulsent sur le devant de la scène : il sera publié dans *Arts et métiers graphiques* en 1930. Il rejoint alors Tabard chez Deberny-Peignot et participe à de nombreuses campagnes publicitaires. Après un voyage en Afrique, il reprend sa collaboration avec la *Nouvelle Revue Française* en 1931. Travaille également pour de nombreuses revues : *Marianne, Vogue, Détective, Regards* et *Vu*. Publie *Tahiti* en 1934. Adhère en 1932 à l'AEAR (Association des Écrivains et Artistes Révolutionnaires) qui l'amène à se consacrer à la photographie sociale. Il intègre les rédactions de *Marie Claire* et de *Match*. Grand reporter pour l'agence France-Presse de 1945 à 1947. Devant

le tournant pris par la presse, il abandonne le reportage en 1947. Il est alors chargé par Gallimard de l'iconographie et de la mise en page de la collection *L'Univers des formes* dirigée par André Malraux. Décède en 1977.

Born in Paris, he studied painting and architecture at the École des Arts Décoratifs (1923–1925), then worked for the Printemps department store as an architect and decorator from 1926 and designed posters for the publisher Gallimard. His interest in photography was inspired by Maurice Tabard. In 1929 he illustrated Léon-Paul Fargue's book *Banalités* with experimental images that thrust him to the forefront of the photography scene. His work was published in *Arts et métiers graphiques* in 1930 and he joined Tabard at Deberny-Peignot, where he contributed to numerous advertising campaigns. In 1931, after travels in Africa, he resumed his work with the *Nouvelle Revue Française*. He also worked for the journals *Marianne, Vogue, Détective, Regards* and *Vu*. In 1934 he published *Tahiti*. In 1932 he joined AEAR (Association of Revolutionary Writers and Artists), which moved in the direction of social photography. He joined the staff of *Marie Claire* and *Match*, he was a reporter for Agence France-Presse from 1945 to 1947. He gave up photojournalism in 1947 because of the direction taken by the press. He was in charge of the illustrations and layout of André Malraux's collection *L'Univers des formes* for Gallimard. He died in 1977.

Geboren in Paris. Studiert Malerei und Architektur an der École des Arts Décoratifs (1923–1925). Beginnt 1926 als Innenarchitekt beim Kaufhaus Printemps und entwirft Plakate für das Verlagshaus Gallimard. Er lernt Maurice Tabard kennen, der ihm die Fotografie nahebringt. 1929 liefert er die Illustrationen zu dem Buch *Banalités* von Léon-Paul Fargue, experimentelle Bilder, mit denen er sich eine führende Position in der Szene erwirbt: Seine Fotografien werden 1930 in *Arts et métiers graphiques* publiziert. Er geht zu Tabard bei Deberny-Peignot und ist an zahlreichen Werbekampagnen beteiligt. Nach einer Afrikareise nimmt er 1931 seine Arbeit für die *Nouvelle Revue Française* wieder auf. Zugleich arbeitet er für zahlreiche Zeitschriften: *Marianne, Vogue, Détective, Regards* und *Vu*. 1934 erscheint sein Buch *Tahiti*. 1932 tritt er der AEAR (Association des écrivains et artistes révolutionnaires) bei, woraufhin er sich der Sozialreportage zuwendet. Bei *Marie Claire* und *Match* ist er Mitglied der Redaktion. Von 1945 bis 1947 gilt er als einer der großen Reporter bei Agence France-Presse. Angesichts der Entwicklung, die das Pressewesen nimmt, gibt er seine Tätigkeit als Bildreporter auf. Der Verlag Gallimard beauftragt ihn mit der Bildredaktion und dem Layout der von André Malraux herausgegebenen Reihe *L'univers des formes*. Er stirbt 1977.

Passet, Stéphane *(1875– 1941)*

Né en 1875, s'engage à 20 ans dans l'armée. Il y restera 15 ans. De retour, il est engagé en 1912 aux Archives de la planète créées par Albert Kahn. Voyage en Chine, en Mongolie et au Japon. En 1912, il est au Maroc avant de repartir en Chine en 1913 puis, la même année, voyage en Grèce et en Inde. Mobilisé comme artilleur pendant la Première Guerre mondiale, tout en continuant à photographier. Réalise ainsi des images à Paris en 1914. Après la guerre, il quitte les Archives de la planète pendant dix ans, période pendant laquelle il réalise des films de fiction en relief : *La Belle au bois dormant* (procédé Parolini) et *La Damnation de Faust*. Revient ensuite au service d'Albert Kahn en 1929–1930. Réalise un certain nombre d'autochromes à travers la France. Assiste à la conférence internationale de La Haye en 1929.

Born in 1875, he joined the army at the age of 20. After 15 years, he returned to civilian life and in 1912 was taken

on at Albert Kahn's Archives de la Planète, for which he travelled to China, Mongolia and Japan. In 1912 he was in Morocco, and in 1913 he went to China, Greece and the Indies. Called up to the artillery in the First World War, he continued to take photographs. For example, he photographed Paris in 1914. After the war he spent ten years away from the Archives and made fiction films in stereo using the Parolini process (*Sleeping Beauty* and *The Damnation of Faust*). Back with Kahn in 1929–1930, he took a number of autochromes in various French locations. He attended the International Conference at The Hague in 1929.

Der 1875 geborene Passet geht mit 20 Jahren zunächst zur Armee, in der er 15 Jahre lang dient. Nach seinem Ausscheiden aus dem Militärdienst wird er 1912 für das von Albert Kahn geschaffene Projekt Archives de la Planète engagiert. Er reist nach China, in die Mongolei und nach Japan. 1912 ist er in Marokko, um 1913 noch einmal nach China zu reisen sowie im selben Jahr auch noch nach Griechenland und Indien. Im Ersten Weltkrieg wird er zur Artillerie eingezogen, kann aber weiterhin fotografieren. So entstehen 1914 Aufnahmen von Paris. Nach dem Krieg verlässt er für zehn Jahre die Archives de la Planète; in dieser Zeit entstehen fiktionale 3-D-Filme: *La Belle au bois dormant* (Parolini-Verfahren) und *La Damnation de Faust*. Danach kehrt er in die Dienste Albert Kahns zurück (1929/30). Er macht auch etliche Autochrome-Aufnahmen in verschiedenen Regionen Frankreichs. 1929 nimmt er an der Internationalen Konferenz in Den Haag teil.

Pierson, Pierre-Louis *(1822–1913)*

Né à Hinckange. Se lance dans l'aventure du daguerréotype et ouvre vers 1844 un atelier rue de Richelieu, puis boulevard des Capucines. Il propose ses images daguerriennes, coloriées le plus souvent, jusqu'en 1860. Très proche des frères Mayer avec qui il s'associera en 1855. Ils présentent leurs photographies à l'Exposition universelle de 1855 où ils obtiennent une médaille de 1re classe. Devient photographe officiel de la comtesse de Castiglione en 1856. Il le restera pendant 40 ans. En 1862, Pierson et les Mayers deviennent photographes de l'empereur Napoléon III et des principales têtes couronnées de l'époque, dont ils vendent abondamment les portraits sous forme de cartes de visite. C'est à la suite d'un procès pour contrefaçon intenté par Mayer et Pierson que la Cour d'appel, le 10 avril 1862, puis la Cour de cassation leur donnèrent raison, faisant état, pour la première fois, du caractère de la photographie comme œuvre d'art et œuvre de l'esprit, protégée par le droit d'auteur. En 1878, il s'associe avec Gaston Braun. La société Braun signe en 1883 un contrat avec le musée du Louvre dont elle devient le photographe officiel.

Born in Hinckange, his enthusiasm for the daguerreotype led him to open a studio in Rue de Richelieu around 1844. There he offered daguerreotype images, coloured, until 1860. A friend of the Mayer brothers, who became his associates in 1855, he presented their photographs at the 1855 Exposition universelle, where they won a first-class medal. He became official photographer of the Comtesse de Castiglione in 1856, which he remained for 40 years. In 1862 he and the Mayers became photographers to Emperor Napoléon III and the most important crowned heads of the day. On 10 April 1862 the Appeal Court ruled in their favour in a forgery trial: this was the first time photography had been recognised as a work of art and work of the mind, protected by artistic copyright. In 1878 Pierson went into partnership with Gaston Braun, and in 1883 they signed a contract to become the official photographers of the Louvre.

Geboren in Hinckange. Er stürzt sich in das Abenteuer Daguerreotypie und eröffnet um 1844 ein Studio in der Rue de Richelieu, später eines am Boulevard des Capucines.

Bis 1860 macht er Daguerreotypien, die er meist koloriert. Er steht den Gebrüdern Mayer sehr nahe, mit denen er 1855 eine Firma gründet. Sie stellen ihre Fotografien auf der Weltausstellung von 1855 aus, wo sie mit einer Medaille 1. Klasse prämiert werden. 1856 wird er Leibfotograf der Comtesse de Castiglione, ein Amt, das er 40 Jahre lang bekleiden wird. 1862 werden die drei zu Fotografen Kaiser Napoleons III. und der wichtigsten gekrönten Häupter dieser Zeit bestimmt, von denen sie im großen Stil Porträts im Carte-de-visite-Format verkaufen. Als Ergebnis eines Prozesses, den Mayer und Pierson wegen des Vorwurfs der Fälschung vor Gericht anstrengen, wird am 10. April 1862 (später bestätigt durch das Kassationsgericht) die Fotografie erstmals als Kunstwerk und geistiges Eigentum, das unter das Urheberrecht fällt, gerichtlich anerkannt. 1878 wird er Kompagnon von Gaston Braun. Die Société Braun unterzeichnet 1883 einen Vertrag mit dem Musée du Louvre, durch den sie die offiziellen Fotografen des Museums werden.

René-Jacques *(René Giton, 1908–2003)*

De son vrai nom René Giton. Né à Phnom Penh (Cambodge). Réalise ses premières photos à partir de 1925. Devient photographe illustrateur en 1930. Collabore à de nombreuses revues comme *La vie du rail,* les fameux albums *d'Arts et métiers graphiques, Plaisir de France, Fortune, US Camera annual.* Plusieurs expositions collectives à Paris et à New York, MoMA 1937, année où il rencontre Francis Carco avec lequel il publiera *Envoûtement de Paris* (1938). Membre du groupe Rectangle en 1941, puis du Groupe des XV en 1946. En 1945, il crée une section de photographes publicitaires dans le cadre du Syndicat des graphistes publicitaires et sera élu au bureau du Groupement national des photographes professionnels (GNPP) en 1949. Son activité syndicale sera dès lors permanente, ce qui ne l'empêche pas d'illustrer une quantité énorme de livres touristiques, de plaquettes publicitaires et documentaires jusqu'en 1975 où il cesse son activité. Présente une grande rétrospective de son œuvre à la Fondation nationale de la photographie (1984) puis au Palais de Tokyo à Paris en 1991. Fait donation de son œuvre à l'Etat en 1990. Décède le 6 juillet 2003 à Torcy.

His true name was René Giton. Born in Phnom Penh, Cambodia, he took his first photographs in 1925 and became a photographer in 1930, providing illustrations for publications such as *La vie du rail, Arts et métiers graphiques, Plaisir de France, Fortune* and *US Camera Annual.* His work featured in several group shows in Paris and New York (MoMA) in 1937, during which year he met Francis Carco, with whom he published *Envoûtement de Paris* (1938). A member of the Groupe Rectangle in 1941, then of the Group of XV in 1946, in 1945 he created a photographers' section within the Union of Advertising Designers, and in 1949 he was elected to the bureau of the French National Group of Professional Photographers (GNPP). He remained active in the union for the rest of his career, but continued to illustrate a huge number of tourist books and produce advertising and documentary brochures up to 1975, when he retired. He had a major retrospective at the Fondation Nationale de la Photographie in 1984 and another at the Palais de Tokyo, Paris, in 1991. He donated his work to the French State in 1990. He died on 6 July 2003 in Torcy.

Geboren als René Giton in Phnom Penh (Kambodscha). 1925 macht er seine ersten Fotos, seit 1930 arbeitet er als Fotograf und Illustrator. Er ist für zahlreiche Zeitschriften tätig, unter anderem *La vie du rail* und die legendären *Photographie*-Ausgaben von *Arts et métiers graphiques, Plaisir de France, Fortune* und *US Camera annual.* Mehrere Ausstellungen in New York, darunter 1937 im MoMA; in diesem Jahr lernt er auch Francis Carco kennen, mit dem er

1938 *Envoûtement de Paris* publiziert. 1941 wird er Mitglied der Künstlergruppe Rectangle, 1946 der Groupe des XV. 1945 gründet er in der Gewerkschaft der Werbegrafiker eine Sektion für Werbefotografen, 1949 wird er in die Leitung des Berufsverbandes Groupement national des photographes professionels (GNPP) gewählt. Von da an ist er durchgehend gewerkschaftlich tätig. Das hindert ihn keineswegs, Fotos für eine unglaubliche Anzahl von touristischen Publikationen, Werbeplakaten und Dokumentationen zu liefern, bis er 1975 seine berufliche Tätigkeit einstellt. In der Fondation National de la Photographie ist 1984 eine große Retrospektive seines Werkes zu sehen, 1991 im Palais de Tokyo in Paris. Er stirbt am 6. Juli 2003 in Torcy.

Rheims, Bettina *(1952–)*

Née à Neuilly-sur-Seine le 18 décembre 1952. Après ses études, débute comme mannequin. Se consacre dès 1978 à la photographie. Travaille pour la mode et la publicité et collabore à *Marie Claire, Vogue, L'Égoïste.* Réalise également des pochettes de disques et des films publicitaires. Entre à l'agence Sygma en 1984 pour laquelle elle photographie de nombreuses personnalités des arts et de la vie politique. En 1995, elle est l'auteur de la photographie officielle de Jacques Chirac, président de la République, qui lui remettra la médaille d'officier de la Légion d'honneur en 2007. Cette année elle réalise une série de photos de Nicolas Sarkozy pour *Paris Match.* Expose régulièrement : l'Espace photographique de la Ville de Paris lui consacre une rétrospective en 1987. Expose *Rose, c'est Paris* à la Bibliothèque nationale de France en 2010. Auteur de nombreux ouvrages illustrés dont *Chambre Close* (1992), *Les Espionnes* (1992), *I.N.R.I. Jésus, 2000 ans après* (1998), *Rétrospective* (2004), *The Book of Olga* (2005 chez TASCHEN), *Rose, c'est Paris* (2010 chez TASCHEN).

Born in Neuilly-sur-Seine on 18 December 1952. After her studies, she worked as a model, devoting herself to photography from 1978 and working in fashion and advertising, notably for *Marie Claire, Vogue* and *L'Égoïste,* as well as doing record covers and advertising films. She joined the Sygma agency in 1984 and photographed personalities in the arts and politics. In 1995 she took the official presidential photograph of the newly elected Jacques Chirac, who awarded her the Légion d'Honneur in 2007, the year when she did a series of photographs of Nicolas Sarkozy for *Paris Match.* Among her many exhibitions, she had a retrospective at the Espace Photographique de la Ville de Paris in 1987. *Rose, c'est Paris* was shown at the Bibliothèque nationale de France in 2010. Her many photography books include *Chambre Close* (1992), *Les Espionnes* (1992), *I.N.R.I., 2000 ans après* (1998), *Rétrospective* (2004), *The Book of Olga* (2005, TASCHEN) and *Rose, c'est Paris* (2010, TASCHEN).

Geboren in Neuilly-sur-Seine am 18. Dezember 1952. Nach ihrem Schulabschluss arbeitet sie zunächst als Mannequin. 1978 beginnt sie, sich der Fotografie zu widmen. Sie macht Mode- und Werbeaufnahmen und ist für *Marie Claire, Vogue* und *L'Égoïste* tätig. Außerdem macht sie Plattencover und Werbefilme. 1984 geht sie zur Agentur Sygma, für die sie zahlreiche Persönlichkeiten des künstlerischen und politischen Lebens fotografiert. 1995 macht sie das offizielle Porträt des französischen Staatspräsidenten Jacques Chirac, der ihr 2007 den Rang eines Offiziers der Ehrenlegion verleiht. In diesem Jahr entsteht auch eine Serie von Bildern von Nicolas Sarkozy für *Paris Match.* Zahlreiche Ausstellungen. Im Espace photographique de la Ville de Paris ist 1987 eine Retrospektive ihres Werkes zu sehen. 2010 zeigt die Bibliothèque nationale de France die Ausstellung *Rose, c'est Paris.* Verfasst zahlreiche Bildbände, unter anderem *Chambre Close* (1992), *Les Espionnes* (1992), *I.N.R.I. Jésus, 2000 ans après* (1998), *Rétrospective*

(2004), *The Book of Olga* (2005 bei TASCHEN), *Rose, c'est Paris* (2010 bei TASCHEN).

Richardson, Terry *(1965–)*

Né à New York, fils du photographe Bob Richardson. Enfance à Hollywood. Grandit avec sa mère danseuse et styliste. S'installe à Woodstock. Victime d'un accident, sa mère doit faire appel aux œuvres sociales. Intéressé par la musique, appartient à différents groupes punk. Se tourne ensuite vers la photographie et devient assistant de Tony Kent. Très intéressé par la technologie et l'esthétisme, il réalise ses premières photos provocatrices de corps. Ses images en prise directe sur la réalité rappellent celles de Goldin ou Tillmans. Les années 1990 sont celles de son succès. Son approche de la jeunesse incite les grandes marques à l'utiliser dans le cadre publicitaire : Eres, Gucci, Levi's, Sisley, Matsuda… Photographie également pour *Harper's Bazaar, Vogue, Penthouse, The Face* et *Sports Illustrated.* Plusieurs publications de livres et participation à l'exposition *Archeology of Elegance* qui fera le tour du monde. Réalise en 2010 le calendrier Pirelli.

Born in New York, son of the photographer Bob Richardson, he grew up in Hollywood with his mother, a dancer and stylist. They moved to Woodstock, where his mother, disabled by a head injury, lived on welfare. He played in various punk groups and later turned to photography, becoming assistant to Tony Kent. With a strong interest in technology and aestheticism, his first photographs of the body were provocative, their immediacy and directness recalling those of Goldin and Tillmans. The 1990s brought success, as his way of photographing young people attracted the interest of brands such as Eres, Gucci, Levi's, Sisley and Matsuda. In addition to advertising, he took photographs for *Harper's Bazaar, Vogue, Penthouse, The Face* and *Sports Illustrated.* He has published several books and featured in the global touring exhibition *Archeology of Elegance.* He did the 2010 Pirelli calendar.

Geboren in New York als Sohn des Fotografen Bob Richardson. Verbringt seine Kindheit in Hollywood. Er wächst bei seiner Mutter auf, einer Tänzerin und Stylistin. Zieht nach Woodstock. Nach einem Autounfall muss die Mutter Sozialhilfe beantragen. Terry interessiert sich für Musik und ist Mitglied verschiedener Punkgruppen. Dann wendet er sich der Fotografie zu und wird Assistent von Tony Kent. Er interessiert sich sehr für Fototechnik und ästhetische Aufnahmen; es entstehen die ersten seiner provokativen Körperbilder. Seine Fotografien, die einen unverstellten Blick auf die Wirklichkeit verraten, erinnern an Goldin oder Tillmans. In den 1990er Jahren schafft er den Durchbruch. Seine Nähe zur Jugendkultur macht ihn interessant für große Marken wie Eres, Gucci, Levi's, Sisley und Matsuda, die seine Bilder in Werbekampagnen verwenden. Er fotografiert auch für *Harper's Bazaar, Vogue, Penthouse, The Face* und *Sports Illustrated.* Mehrere Buchveröffentlichungen; beteiligt an der Ausstellung *Archeology of Elegance,* die in mehreren Stationen auf der ganzen Welt zu sehen ist. 2010 fotografiert er für den Pirelli-Kalender.

Ronis, Willy *(1910–2009)*

Né à Paris. Études secondaires et musicales. En 1926, réalise ses premières photos de vacances et commence à photographier Paris. En 1932, entre dans l'atelier paternel. Mais devient photographe-reporter, illustrateur indépendant en 1936, où il photographie les grèves et meetings sociaux. Publie en 1937 son premier reportage dans *Plaisir de France.* Rencontre David Seymour et Robert Capa dont il devient l'ami. Ses reportages sociaux (grèves chez Citroën) et ses travaux pour le tourisme font l'objet de publications (1938–1939). Pendant l'occupation (1943–1944), il rejoint la zone libre. À la Libération, travaille un temps pour *Life*

et publie de nombreuses images dans la presse périodique. Devient membre du Groupe des XV et entre à l'agence Rapho, qu'il quitte en 1955, pour y revenir en 1972. Obtient le prix Kodak en 1947 et la médaille d'or de la Biennale de Venise en 1957. Publie *Belleville-Ménilmontant* (1954) avec un texte de Pierre Mac Orlan, ouvrage réédité de nombreuses fois. Réalise de nombreux reportages en France, en Europe de l'Est et à Alger. Quitte Paris pour le Midi en 1972. Enseigne à Avignon, Aix-en-Provence et Marseille. En 1979, il reçoit le grand prix des Arts et des Lettres ce qui le remet sous les feux de l'actualité. Invité d'honneur aux Rencontres d'Arles (1980), Prix Nadar en 1981 pour son livre *Au fil du hasard,* il se réinstalle à Paris et fait don de son œuvre à l'État en 1983. De nombreux ouvrages vont se succéder et de nombreuses expositions lui sont consacrées : New York, Moscou, Oxford, Tokyo et bien sûr, à Paris au Palais de Tokyo (1985), au Pavillon des Arts (1996) et à l'Hôtel de Ville (2006) qui connait un succès monstre. Willy Ronis est l'un des grands photographes contemporains et un représentant typique de l'école humaniste. Il décède à Paris le 11 septembre 2009.

Born in Paris, he studied music. In 1926 he made his first holiday photographs and started photographing Paris. In 1932 he entered his father's studio, becoming an independent photojournalist in 1936, when he photographed strikes and rallies. In 1937 he published his first piece of photojournalism, in *Plaisir de France*. He met and befriended David Seymour and Robert Capa. His social reportage (strikes at Citroën) and his tourism work were published in book form (1938–1939). During the occupation (1943–1944), he escaped to the free zone. Come the liberation, he worked for *Life* and had a good number of photographs published in periodicals. He became a member of the Group of XV and joined the Rapho agency, which he left in 1955 and returned to in 1972. He won the Kodak Prize in 1947 and a gold medal at the Venice Biennale in 1957. His book *Belleville-Ménilmontant* (1954) with a text by Pierre Mac Orlan went through many editions. He did numerous assignments in France, eastern Europe and Algiers. In 1972 he left Paris for the south of France. He taught in Avignon, Aix-en-Provence and Marseilles. In 1979 he won the Grand Prix des Arts et des Lettres, which put him back in the spotlight. Guest of honour at the Rencontres d'Arles in 1980, and the Prix Nadar in 1981 for his book *Au fil du hasard*, he moved back to Paris and donated his work to the French State in 1983. More books followed, as did exhibitions in New York, Moscow, Oxford, Tokyo and, of course, Paris (Palais de Tokyo, 1985, Pavillon des Arts, 1996, and Hôtel de Ville, 2006 – a huge success). Willy Ronis was one of the great contemporary photographers and a typical representative of the "humanist" school. He died in Paris on 11 September 2009.

Geboren in Paris. Besucht das Gymnasium und erhält eine musikalische Ausbildung. 1926 macht er in den Ferien seine ersten Fotos und beginnt dann, auch in Paris zu fotografieren. Von 1932 an arbeitet er im Fotostudio des Vaters, macht sich aber bereits 1936 als Fotoreporter und Illustrator selbstständig; er fotografiert Streikaktionen und Kundgebungen. 1937 publiziert er seine erste Reportage in *Plaisir de France.* Er lernt David Seymour und Robert Capa kennen, mit denen er von da an befreundet ist. Seine Sozialreportagen (Streik bei Citroën) und seine Arbeiten für die Tourismusbranche führen zu verschiedenen Publikationen (1938/39). Während der Besatzungszeit (1943/44) geht er in den nicht besetzten Teil Frankreichs. Nach der Befreiung arbeitet er eine Zeit lang für *Life* und publiziert zahlreiche Bilder in Zeitschriften. Er wird Mitglied der Groupe des XV und schließt sich der Agentur Rapho an, die er 1955 wieder verlässt, um 1972 zurückzukehren. 1947 erhält er den Prix Kodak, 1957 auf der Biennale in

Venedig eine Goldmedaille. Im Jahr 1954 kommt sein Buch *Belleville-Ménilmontant* mit einem Text von Pierre Mac Orlan heraus, das in der Folge mehrere Auflagen erfährt. Er lehrt in Avignon, Aix-en-Provence und Marseille. 1979 erhält er den Grand Prix des Arts et des Lettres, was ihn wieder ins Rampenlicht rückt. Ehrengast bei den Rencontres d'Arles (1980), den Prix Nadar erhält er 1981 für sein Buch *Au fil du hasard.* 1983 lässt er sich wieder in Paris nieder und übergibt sein Gesamtwerk dem Staat. Zahlreiche Bücher widmen sich seinem Schaffen, ebenso wie Ausstellungen in New York, Moskau, Oxford, Tokio und natürlich in Paris: Palais de Tokyo (1985), Pavillon des Arts (1996) und im Hôtel de Ville (2006), eine unglaublich erfolgreiche Schau. Willy Ronis zählt zu den bedeutendsten zeitgenössischen Fotografen; er ist ein typischer Vertreter der» humanistischen Fotografie «. Am 11. September 2009 stirbt er in Paris.

Sazo, Serge de *(Serge Sazonoff, 1915–2012)*
Né en Russie à Stavropol. De son vrai nom Serge Sazonoff. Arrivé à Paris en 1935, il est employé au journal *Vu.* L'année suivante, Gaston Paris le sollicite pour le remplacer pour un reportage sur les écrivains sportifs et lui prête un Rolleiflex. C'est le début d'une carrière qui le voit entrer à l'agence Universal en 1937. Mobilisé en 1939, il devient en 1941 assistant de Gaston Paris. Photographie le monde du spectacle et du cinéma. Dépose ses photos à l'agence Rapho. En 1944, photographie la Libération de Paris et illustre presque entièrement le premier numéro d'*Images du monde.* Collabore ensuite avec de nombreuses revues : *Cinémonde, Vedette, Paris-Magazine, Paris Hollywood.* En 1954, édite et illustre la revue *L'Aventure sous-marine* qui lui vaut d'obtenir le premier prix d'un concours organisé par la Fédération française d'études et de sports sous-marins. Tourne ensuite un film sur la mer Rouge et multiplie les voyages : Açores, Grèce, Espagne, Italie… En 1983, travaille pour le Commissariat général au tourisme tout en continuant sa collaboration avec l'agence Rapho.

Born in Stravropol, Russia, as Serge Sazonoff, he came to Paris in 1935 and worked at *Vu* magazine. The following year Gaston Paris asked him to fill in for him on an assignment on sport writers and leant him his Rolleiflex. Thus began a career that saw him join the Universal agency in 1937. Called up in 1939, in 1941 he became Gaston Paris's assistant. Specialising in show business and cinema, he entrusted his photos to the Rapho agency. In 1944 he photographed the liberation of Paris. The first issue of *Images du monde* was illustrated almost entirely with his photos. He went on to work with numerous magazines, notably *Cinémonde, Vedette, Paris-Magazine* and *Paris Hollywood.* In 1954 he edited and illustrated the journal *L'Aventure sous-marine,* winning first prize in a competition organised by the Fédération Française d'études et de sports sous-marins. He made a film about the Red Sea and travelled widely (Azores, Greece, Spain, Italy). In 1983 he worked for the Commissariat Général au Tourisme while continuing to collaborate with Rapho.

Geboren im russischen Stawropol als Serge Sazonoff. Er kommt 1935 nach Paris und arbeitet bei der Zeitschrift *Vu.* Im folgenden Jahr fordert Gaston Paris ihn auf, ihn bei einer Reportage über Sportschriftsteller zu vertreten, und leiht ihm eine Rolleiflex. Damit beginnt eine lange Karriere als Fotograf; 1937 schließt er sich der Agentur Universal an. 1939 wird er eingezogen, 1941 macht ihn Gaston Paris zu seinem Assistenten. Er fotografiert in der Welt der Unterhaltung und des Films. Übergibt seine Fotos der Agentur Rapho. 1944 dokumentiert er die Befreiung von Paris und liefert fast alle Bilder für die erste Ausgabe der *Images du monde.* Er ist dann für zahlreiche Zeitschriften tätig: *Cinémonde, Vedette, Paris-Magazine,*

Paris Hollywood. 1954 gibt er das mit seinen Bildern ausgestattete Magazin *L'Aventure sous-marine* heraus, für das er den Ersten Preis eines von der Fédération Française d'études et de sports sous-marins veranstalteten Wettbewerbs erhält. Daraufhin dreht er einen Film über das Rote Meer und unternimmt zahlreiche Reisen (Azoren, Griechenland, Spanien, Italien usw.). 1983 arbeitet er für das Commissariat général au Tourisme, setzt aber auch seine Tätigkeit für die Agentur Rapho fort.

Schall, Roger *(1904–1995)*
Né à Nancy. Sa famille s'installe à Paris en 1911 où il suit des cours de dessin et de peinture. Travaille avec son père, photographe, de 1918 à 1926. Achète un Leica en 1929 et débute une série de photos de nus dont certaines seront publiées dans *Paris Magazine.* Ouvre un studio à Montmartre en 1931 et collabore à des revues comme *Art Vivant, Vu* grâce à Lucien Vogel et *Visages du monde.* En 1934, il collabore à *Vogue.* Son activité couvre de nombreux domaines : mode, histoire, nu, architecture, publicité. Dès 1938, il est un collaborateur régulier de *Match* pour qui il couvre le congrès de Nuremberg, tandis que *Life* lui commande un reportage sur la vie d'une famille nazie. De 1940 à 1945, il photographie pour *Marie Claire* le Paris occupé. Beaucoup de ses images seront publiées dans *Paris sous la botte des nazis* (1945) publié par son frère Raymond. Après la guerre, le ministère de l'Intérieur lui commande un reportage en Algérie. Il poursuit son activité pour la publicité et la mode jusqu'en 1967 où son fils prend sa succession. Décède à Paris en 1995.

Born in Nancy. His family moved to Paris in 1911 and he took drawing and painting lessons. From 1918 to 1926 he worked with his father, a photographer. He bought a Leica in 1929 and did a series of nudes, some of which were published in *Paris Magazine.* He opened a studio in Montmartre in 1931 and contributed to magazines such as *Art Vivant* and *Vu* (thanks to the editor, Lucien Vogel), *Visages du monde* and, in 1934, *Vogue.* His work covered fashion, history, nudes, architecture and advertising. In 1938 he became a regular contributor to *Match,* for which he covered the Nuremberg Rally. *Life* asked him to do a piece on the life of a Nazi family. From 1940 to 1945 he photographed life in occupied Paris for *Marie Claire,* and many of his photos appeared in *Paris sous la botte des nazis* (1945), published by his brother Raymond. After the war, the Ministry of the Interior commissioned a report on Algeria. He continued working in advertising and fashion until 1967, when his son took over. He died in Paris in 1995.

Geboren in Nancy. Seine Familie zieht 1911 nach Paris, wo er Kurse in Zeichnen und Malen belegt. 1918 bis 1926 arbeitet er bei seinem Vater, einem Fotografen. 1929 kauft er sich eine Leica und beginnt mit einer Serie von Aktaufnahmen, von denen einige in der Zeitschrift *Paris Magazine* erscheinen. 1931 eröffnet er in Montmartre ein Studio; er arbeitet für verschiedene Zeitschriften wie *Art Vivant, Vu* (durch Vermittlung von Lucien Vogel) und *Visages du monde,* 1934 auch für *Vogue.* Er ist auf verschiedenen Gebieten aktiv: Mode, Geschichte, Akt, Architektur, Werbung. Ab 1938 erscheinen seine Fotos regelmäßig in der Zeitschrift *Match,* für die er auch Bilder vom Nürnberger Kriegsverbrechertribunal liefert, sowie in *Life,* in deren Auftrag er eine Bildreportage über eine Nazifamilie macht. Von 1940 bis 1945 fotografiert er für *Marie Claire* Paris unter der deutschen Besatzung. Viele seiner Bilder werden später in den Bildband *Paris sous la botte des nazis* (1945) aufgenommen, den sein Bruder Raymond herausgibt. Nach dem Krieg erhält er vom Innenministerium den Auftrag für eine Reportage in Algerien. Er setzt seine Tätigkeit als Werbe- und Modefotograf bis

1967 fort, dann übernimmt sein Sohn die Nachfolge. Er stirbt 1995 in Paris.

Schelcher, André *(1876–1942)*

Né à Paris. Parallèlement à d'excellentes études à Arcueil, se passionne rapidement pour le sport : cyclisme, football et automobile. Préside aux destinées de la maison Panhard et Levassor. Participe à de nombreux raids. À l'occasion de ces randonnées, il photographie les paysages. Bien vite il passe à l'aérostation. Pilote de l'Aéro-Club de France en 1907, André Schelcher multiplie les excursions aériennes puis les raids sportifs avec succès. Son appareil photo l'accompagne régulièrement. *L'Illustration* et *L'Aérophile* publient plusieurs de ses photos. Lauréat de tous les concours de l'Aéro-Club de France, président de la section aéronautique de l'Exposition internationale de la locomotion aérienne en 1909. Publie avec son ami Albert Omer-Decugis l'album *Paris vu en ballon*. Crée la société Zodiac et effectue à nouveau de nombreux raids et passe le brevet de pilote de dirigeable.

Born in Paris. Parallel to successful studies in Arcueil, he developed a passion for sport (cycling, football, motor racing) and took charge of the company Panhard & Levassor, taking part in numerous rallies on which he photographed the landscape. He quickly moved on to ballooning, making numerous outings as a pilot at the Aéro-Club de France (from 1907) as well as successful sporting flights. *L'Illustration* and *L'Aérophile* published several of his photos. Winner of all the Aéro-Club de France competitions, he presided over the aeronautical section of the Exposition Internationale de la Locomotion Aérienne in 1909. With his friend Albert Omer-Decugis, he published the album *Paris vu en ballon*. He founded the Société Zodiac, going on numerous treks and obtained his licence as an airship pilot.

Geboren in Paris. Neben seinen hervorragenden schulischen Leistungen in Arcueil entwickelt er bald schon eine Leidenschaft für den Sport (Radsport, Fußball und Autorennen). Er leitet die Geschicke der Firma Panhard et Levassor und nimmt an zahlreichen Wanderungen teil, bei denen er Landschaftsaufnahmen macht. Bald schon wechselt er zur Luftschifffahrt. 1907 wird er Pilot des Aéro-Club de France. Es folgen zahlreiche Ballonfahrten, dann auch erfolgreiche sportliche Expeditionen. Seine Kamera hat er immer dabei. Viele seiner Fotos erscheinen in *L'Illustration* und in *L'Aérophile*. Er gewinnt alle Wettbewerbe des l'Aéro-Club de France und ist Präsident der Luftfahrtabteilung der Exposition internationale de la locomotion aérienne von 1909. Mit seinem Freund Albert Omer-Decugis publiziert er den Bildband *Paris vu en ballon*. Er gründet die Société Zodiac, führt zahlreiche weitere Expeditionen durch und erwirbt den Pilotenschein für Luftschiffe.

Séeberger

Une véritable dynastie de photographes. Jules (1872–1932), Louis (1874–1946) et Henri (1876–1956) sont nés en France d'un père bavarois naturalisé en 1886. Ils vont faire des études secondaires à Lyon, puis à Paris. En 1892, Jules s'intéresse à la photographie et, en 1898, photographie les rues de Montmartre, tandis qu'Henri privilégie le dessin. Mais ils participent tous deux aux concours annuels de la Ville de Paris de 1904 à 1907. À la demande de Verger, éditeur de cartes postales, ils vont sillonner la France, rejoints bientôt par Louis. En 1907, ils reçoivent la médaille d'or de la Ville de Paris pour leurs photos de la capitale. Ils vont assurer, à partir de 1908, des reportages de mode pour *Mode pratique* et les grands couturiers. Ils photographient la grande inondation de 1910, année de la naissance de Jean (1910–1979), suivie de celle d'Albert (1914–1999). Après la guerre, Jules laisse ses deux frères relancer la maison. Nombreuses publications dans : *Jardin des Modes, Vu, Adam, Harper's Bazaar*. Entre 1923 et 1931, une agence d'Hollywood leur commande des photos de Paris en vue de la réalisation de décors. Jean et Albert entrent dans le métier et reprendront, après la Seconde Guerre mondiale, le studio. En parallèle, ils photographient également des scènes de la Libération de Paris. Deviennent membre du Groupe des XV. En 1948, ils déménagent boulevard Malesherbes en se spécialisant uniquement dans la mode. Ils cesseront toute activité le 1er avril 1977. Une famille de photographes qui a enrichi le patrimoine national en laissant un magnifique miroir de la France du début du siècle et de la vie de la Belle Époque. Albert Séeberger est décédé le 3 juin 1999. À voir : *La France 1900 vue par les frères Séeberger,* publié en 1979.

The Séebergers were a veritable dynasty of photographers. Jules (1872–1932), Louis (1874–1946) and Henri (1876–1956) were born in France to a Bavarian father who was naturalised in 1886. They attended school in Lyons and then Paris. Jules took up photography in 1892. Henri was more interested in drawing, but both took part in the annual competition run by the City of Paris from 1904 to 1907, when they won the gold medal for their views of the capital. They travelled round France taking photographs for the postcard publisher Verger, and were soon joined by Louis. In 1908 they started working for *Mode pratique* and leading couturiers. They photographed the great flood in 1910. That year also saw the birth of Louis's first son, Jean (1910–1979), who was soon followed by Albert (1914–1999). After the war, Jules left it to his two brothers to revive the business. They published widely (*Jardin des Modes, Vu, Adam, Harper's Bazaar*). Between 1923 and 1931 they photographed Parisian settings for a Hollywood agency that used them to make film sets. Jean and Albert joined their father and uncle and took up the reins of the studio after the Second World War. They also photographed the liberation of Paris. They joined the Group of XV. In 1948 they moved to Boulevard Malesherbes and concentrated on fashion. They terminated their activity on 1 April 1977. This family of photographers left a wonderful record of early 20th-century France and the Belle Époque. Albert Séeberger died on 3 June 1999. See *La France 1900 vue par les frères Séeberger*, published in 1979.

Eine regelrechte Fotografen-Dynastie. Jules (1872–1932), Louis (1874–1946) und Henri (1876–1956) kommen in Frankreich als Söhne eines 1886 eingebürgerten Bayern zur Welt. 1892 beginnt Jules, sich für die Fotografie zu interessieren, 1898 fotografiert er die Straßen von Montmartre, während Henri dem Zeichnen den Vorzug gibt. Dennoch nehmen die beiden Brüder 1904 bis 1907 an den jährlichen Fotowettbewerben der Stadt Paris teil. Im Auftrag des Postkartenverlegers Verger reisen sie, bald gemeinsam mit Louis, durch ganz Frankreich. 1907 erhalten sie die Goldmedaille der Stadt Paris für ihre Aufnahmen aus der Hauptstadt. Von 1908 an liefern sie Bildberichte über Modethemen für die Zeitschrift *Mode pratique* und die großen Modehäuser. Sie dokumentieren die große Überschwemmung von 1910. In diesem Jahr kommt auch Jean (1910–1979) zur Welt, gefolgt von Albert (1914–1999). Nach dem Krieg überlässt es Jules seinen Brüdern, die Firma wieder aufzubauen. Zahlreiche Publikationen in *Jardin des Modes, Vu, Adam, Harper's Bazaar*. Zwischen 1923 und 1931 machen sie im Auftrag einer Agentur aus Hollywood Aufnahmen der Stadt Paris, die als Filmkulissen dienen sollen. Jean und Albert steigen in das Geschäft ein und führen das Studio nach dem Zweiten Weltkrieg fort. Daneben machen sie Aufnahmen bei der Befreiung von Paris. Sie werden Mitglieder der Groupe des XV. 1948 ziehen sie an den Boulevard Malesherbes und spezialisieren sich ganz auf die Modefotografie. Am 1. April 1977 stellen sie ihre Tätigkeit vollständig ein. Die Séebergers sind eine Fotografenfamilie, die das nationale Kulturerbe bereichert und ein wunderbares Panorama aus dem Frankreich der Jahrhundertwende und des Lebens der Jugendstilzeit hinterlassen hat. Albert Séeberger stirbt am 3. Juni 1999. Es sei noch auf die 1979 erschienene Publikation *La France 1900 vue par les frères Séeberger* verwiesen.

Seymour, David *(David Szymin, 1911–1956)*

De son vrai nom David Szymin, dit « Chim », il est né à Varsovie. Au début de la Première Guerre mondiale, il part avec sa famille en Russie et ne revient à Varsovie qu'en 1919. De 1924 à 1929, il étudie au lycée Ascolah à Varsovie et entre à l'Akademie für Graphische Künste de Leipzig. En 1931, il vient à Paris étudier à la Sorbonne et commence à photographier dès 1933. Ami de Cartier-Bresson, Willy Ronis et Capa, « Chim » va travailler pour l'agence Alliance Photo et pour différents journaux et magazines : *Regards, Vu, Le Soir, La Vie Ouvrière*. En 1935, participe au congrès pour la défense de la culture à Paris. En 1936, il photographie la guerre d'Espagne puis les événements d'Afrique du Nord et de Tchécoslovaquie. Il couvre le voyage des loyalistes espagnols qui se réfugient au Mexique et émigre aux États-Unis en 1939. S'engage comme volontaire en 1942 pour la durée de la guerre. Cofondateur de l'agence Magnum en 1947, il poursuit ses reportages sur l'Europe s'attachant aux enfants d'après-guerre. En sortira un livre *Children of Europe* commandé par l'UNESCO en 1948. Nommé président de Magnum en 1954. Il meurt le 10 novembre 1956, abattu par un mitrailleur égyptien. Reçoit en 1957, à titre posthume, le prix de l'Overseas Press Club, New York.

Born David Szymin in Warsaw, later known as "Chim", he moved with his family to Russia in 1914 and only returned to Warsaw in 1919, studying at the Ascolah secondary school there before entering the Akademie für Graphische Künste in Leipzig. In 1931 he went to Paris to study at the Sorbonne and started taking photographs in 1933. A friend of Cartier-Bresson, Willy Ronis and Capa, "Chim" worked for the Alliance Photo agency and for magazines such as *Regards, Vu, Le Soir* and *La Vie Ouvrière*. In 1935 he attended the Congress for the Defence of Culture in Paris, then in 1936 went to Spain to photograph the war, moving on to cover events in North Africa and Czechoslovakia. He covered the journey of Spanish Republican émigrés to Mexico and emigrated to the United States in 1939. He volunteered for the army in 1942 and served to the end of the war. Co-founder of Magnum in 1947, he continued to work in Europe, with a particular interest in children, reflected in a book commissioned by UNESCO, *Children of Europe* (1948). Made president of Magnum in 1954. In 1956 he was killed by Egyptian machine-gun fire when covering a prisoner exchange in Suez. He was awarded the Overseas Press Club prize posthumously in 1957.

Geboren in Warschau als David Szymin, genannt »Chim«. Beim Ausbruch des Ersten Weltkriegs lebt er mit seiner Familie in Russland, erst 1919 kehrt er nach Warschau zurück. Von 1924 bis 1929 besucht er das Ascolah-Gymnasium in Warschau, danach geht er an die Akademie für Graphische Künste in Leipzig. 1931 kommt er nach Paris, um an der Sorbonne zu studieren; 1933 beginnt er zu fotografieren. »Chim« ist mit Cartier-Bresson, Willy Ronis und Capa befreundet; er arbeitet für die Agentur Alliance Photo und verschiedene Zeitungen und Zeitschriften wie *Regards, Vu, Le Soir* und *La Vie Ouvrière*. 1935 nimmt er am Kongress zur Verteidigung der Kultur in Paris teil. 1936 entstehen Bildberichte vom Spanischen Bürgerkrieg, danach von den Ereignissen in Nordafrika und in der Tschechoslowakei. Er berichtet von der Reise der regierungstreuen Spanier, die sich nach Mexiko retten; er selbst emigriert 1939 in die USA. 1942 meldet er sich

für die Zeit des Krieges als Freiwilliger. 1947 ist er Mitgründer der Agentur Magnum. Er setzt seine Tätigkeit als Bildreporter in Europa fort und beschäftigt sich vor allem mit den Kindern der Nachkriegszeit. So entsteht im Auftrag der UNESCO 1948 das Buch *Children of Europe*. 1954 übernimmt er die Präsidentschaft von Magnum. Er stirbt am 10. November 1956 in ägyptischem Maschinengewehrfeuer. 1957 erhält er posthum den Preis des Overseas Press Club, New York.

Sieff, Jeanloup *(1933–2000)*

Né à Paris. Après des études secondaires aux lycées Chaptal et Decours, suit les cours de l'école de photographie de la rue de Vaugirard, puis ceux de Vevey en Suisse. Publie ses premières photos dans *Photo-revue* en 1950. De retour à Paris en 1953, il réalise son premier reportage pour le journal *Elle* en 1955, avant d'y travailler comme photographe de mode. Entre à l'agence Magnum en 1958, mais démissionne l'année suivante. Travaille pour *Réalités* et le *Jardin des Modes*. Prix Niépce en 1959. Collabore à New York avec *Harper's Bazaar* (1961) tout en publiant également dans *Life*, *Look* ou *Vogue* en Europe. Retour à Paris en 1965 où il continue son travail sur la mode, mais se consacre à des recherches personnelles. Considéré comme un grand photographe de la Nouvelle Génération il est particulièrement actif dès la fin des années 1970. Nombreuses expositions dont une grande rétrospective au musée d'Art moderne de la Ville de Paris (1986). Fonde et dirige la collection *Journal d'un voyage* (Denoël), membre de la Fondation française de la photographie. Nommé chevalier de la Légion d'honneur en 1990. Grand prix national de la Photo en 1992. Publie de nombreux ouvrages, entre autres *La Vallée de la Mort* (1978), *Portraits de dames assises, de paysages tristes et de nus mollement las suivis de quelques instants privilégiés et accompagnés de textes n'ayant aucun rapport avec le sujet* (1982), *Demain le temps sera plus vieux* (1990), *Faites comme si je n'étais pas là* (2000), *Jeanloup Sieff, 40 ans de photographies* (TASCHEN, 2010).

Born in Paris, he took courses at the École de Photographie in Rue de Vaugirard, then at the Vevey School of Photography, Switzerland. His first photos were published in *Photo-revue* in 1950. Back in Paris in 1953, he produced his first piece in 1955 for *Elle*, where he was taken on as a fashion photographer. He joined Magnum in 1958 but resigned the following year. He worked for *Réalités* and *Jardin des Modes*. Winner of the Prix Niépce in 1959, in New York he worked with *Harper's Bazaar* (1961) while publishing in *Life*, *Look* and *Vogue* in Europe. Returning to Paris in 1965, he continued to work in fashion but also explored more personal interests. Considered a major photographer of the New Generation, he was particularly active in the late 1970s. His many exhibitions included a major retrospective at the Musée d'Art Moderne de la Ville de Paris in 1986. He founded and headed the collection *Journal d'un voyage* (Denoël) and was a member of the Fondation Française de la Photographie. Made a Chevalier de la Légion d'Honneur in 1990, he was awarded the Grand Prix National de la Photo in 1992. His many publications include *La Vallée de la Mort* (1978), *Portraits de dames assises, de paysages tristes et de nus mollement las suivis de quelques instants privilégiés et accompagnés de textes n'ayant aucun rapport avec le sujet* (1982), *Demain le temps sera plus vieux* (1990), *Faites comme si je n'étais pas là* (2000), *Jeanloup Sieff, 40 Years of Photography* (TASCHEN, 2010).

Geboren in Paris. Nach der Schulzeit am Lycée Chaptal und am Lycée Decours besucht er die École de Photographie in der Rue de Vaugirard, später die Fotografenschule im Schweizerischen Vevey. Seine ersten veröffentlichten Fotos erscheinen 1950 in *Photo-revue*.

1953 kehrt er nach Paris zurück, 1955 macht er seine erste Reportage für die Zeitschrift *Elle*, für die er dann als Modefotograf arbeitet. 1958 schließt er sich der Agentur Magnum an, tritt aber bereits im folgenden Jahr wieder aus. Er arbeitet für *Réalités* und *Jardin des Modes*. 1959 erhält er den Prix Niépce. In New York ist er Mitarbeiter von *Harper's Bazaar* (1961), publiziert aber gleichzeitig Bilder in *Life*, *Look* und *Vogue* in Europa. 1965 kehrt er nach Paris zurück, wo er seine Arbeit als Modefotograf fortsetzt, sich aber zunehmend persönlichen Projekten widmet. Er gilt als einer der größten Fotografen der sogenannten Nouvelle Génération; besonders seit den 1970er Jahren ist er außerordentlich produktiv. Zahlreiche Ausstellungen, darunter eine große Retrospektive im Musée d'Art Moderne de la Ville de Paris (1986). Er gründet und leitet die Reihe *Journal d'un voyage* (Denoël), ist Mitglied der Fondation Française de la Photographie. 1990 wird er zum Ritter der Ehrenlegion ernannt. Grand Prix National de la Photo (1992). Er veröffentlicht zahlreiche Bücher, darunter *La Vallée de la Mort* (1978), *Portraits de dames assises, de paysages tristes et de nus mollement las suivis de quelques instants privilégiés et accompagnés de textes n'ayant aucun rapport avec le sujet* (1982), *Demain le temps sera plus vieux* (1990), *Faites comme si je n'étais pas là* (2000), *Jeanloup Sieff, 40 ans de photographies* (TASCHEN, 2010).

Shunk, Harry *(1924–2006)*

Né à Trieste, d'origine autrichienne. Après un voyage en Angleterre et en Irlande, s'installe à Paris en 1957 où il étudie la photographie. Très proche de Janos Kender, ils se lient d'amitié avec Yves Klein qui les aidera financièrement. Tous deux deviendront les photographes des nouveaux réalistes. Shunk va réaliser de nombreux portraits de ces artistes comme Magritte, Calder, Warhol et Christo. C'est lui qui va être à l'origine du fameux montage d'Yves Klein sautant dans le vide, image désormais célèbre. À la mort de Klein, en 1962, Harry Shunk continue à fréquenter quelques artistes de groupe comme Christo, dont il photographie les installations. En 1967, il est invité par Tinguely et Saint-Phalle à l'Exposition universelle de Montréal. En 1970, photographie le travail de Christo au Colorado. Puis une dissension les sépare. Shunk continue un moment à rester actif avant de s'isoler et de quitter la scène. Décède le 26 juin 2006.

Born in Trieste of American origin, he travelled round England and Ireland before settling in Paris in 1957 to study photography. He and his good friend Janos Kender got to know Yves Klein, who helped them financially, and both became photographers for the Nouveaux Réalistes. Shunk took numerous portraits of artists such as Magritte, Calder, Warhol and Christo, and was responsible for the now famous montage showing Yves Klein apparently launching himself out of a window (*Leap into the Void*). After Klein's death in 1962, Shunk continued to frequent artists in the group, notably Christo, whose installations he photographed. In 1967 he was invited by Tinguely and Saint-Phalle to the world's fair in Montreal. In 1970 he photographed Christo's work in Colorado, but the two men fell out. Shunk remained active and eventually withdrew from the scene. He died on 26 June 2006.

Geboren in Triest als Sohn österreichischer Eltern. Nach einer Reise nach England und Irland lässt er sich 1957 in Paris nieder, wo er Fotografie studiert. Janos Kender steht er sehr nahe, mit Yves Klein verbindet ihn eine Freundschaft; er hilft ihnen, über die Runden zu kommen. Beide zählen später zu den Fotografen des Nouveau Réalisme. Shunk macht zahlreiche Porträts von Künstlern, darunter René Magritte, Alexander Calder, Andy Warhol und Christo. Auf ihn geht die berühmte Fotomontage zurück, auf der Yves Klein ins Leere zu springen scheint. Als Klein

1962 stirbt, trifft Shunk weiterhin einige Künstler der Gruppe, etwa Christo, dessen Installationen er fotografiert. 1967 laden ihn Tinguely und Saint-Phalle zur Weltausstellung in Montreal ein. 1970 fotografiert er die Arbeit Christos in Colorado. Dann kommt es zu Meinungsverschiedenheiten und zum Bruch. Shunk ist noch eine Weile aktiv, zieht sich dann aber vollständig zurück. Er stirbt am 26. Juni 2006.

Steichen, Edward *(1879–1973)*

Né à Bivange (Luxembourg). Émigre aux Ètats-Unis en 1881. Apprenti lithographe à Milwaukee en 1894 où il suit les cours d'une école des beaux-arts. Réalise ses premières photographies en 1896 et expose au IIᵉ Salon de Philadelphie en 1899. Part pour Paris l'année suivante où il fréquente l'Académie Julian. Naturalisé américain en 1900. Expose en 1902 à la Maison des artistes de Paris des photographies de Rodin et de ses sculptures. Membre du groupe Linked Ring il est, dès son retour à New York, parmi les fondateurs – avec Stieglitz – du mouvement Photo-Secession. Publie ses photos dans *Camera Work*, n° 2. Ses expositions se succèdent un peu partout. De retour à Paris, il organise pour la galerie 291 de Stieglitz une exposition d'artistes contemporains : Matisse, Picasso, Rodin... Lors de la Première Guerre mondiale, il crée le département de photographie aérienne de l'aviation militaire. En 1922, Steichen ouvre un studio à New York et réalise des photographies de mode et des portraits. Travaille pour *Vogue* dès 1923 et devient chef photographe du groupe Condé Nast. Ferme son studio en 1938. Pendant la Seconde Guerre mondiale il organise le département photographique de la marine. Réalise un film, *The fighting Lady,* qui remporte en 1945 l'Oscar du meilleur documentaire. Nommé directeur de la photographie du Museum of Modern Art de New York en 1947 où il organise de nombreuses expositions prestigieuses, dont la fameuse *Family of Man* en 1955. Une grande rétrospective de son œuvre est présentée en 1961. Reçoit la Presidential Medal of Freedom des mains du président John F. Kennedy. Cesse ses fonctions en 1962. Écrit son autobiographie *Steichen, a Life in Photography* 1963. Décède à West Redding (Connecticut) le 25 mars 1973.

Born in Bivange, Luxembourg; his family emigrated to the USA in 1881. In 1894 he became an apprentice lithographer in Milwaukee and attended art courses. He took his first photos in 1896 and exhibited at the second Philadelphia Salon in 1899. In 1900 he travelled to Paris and attended the Académie Julian. On returning, he was naturalised as a US citizen. In 1902 he exhibited his photographs of Rodin and his sculptures at the Maison des Artistes in Paris. He joined the Linked Ring group and, on returning from Europe, was a founding member of the Photo-Secession movement, along with Stieglitz. He published photographs in *Camera Work*, no. 2, and took part in numerous exhibitions. Going back to Paris, he organised an exhibition of contemporary artists (including Matisse, Picasso and Rodin) for the 291 Gallery. During the First World War, he set up the US army's aerial photography unit. In 1922, Steichen opened a studio in New York, specialising in fashion photography and portraits. He began working for *Vogue* in 1923 and became head photographer for Condé Nast. He closed his studio in 1938. During the Second World War, he organised the US Navy photography service. In 1945 his film *The Fighting Lady* won the Oscar for best documentary. In 1947 he was made director of the photography department at the Museum of Modern Art in New York, where he organised many prestigious exhibitions, including the famous *Family of Man* in 1955. A major retrospective of his work was put on in 1961. Awarded the Presidential Medal of Freedom by

President John F. Kennedy, he retired in 1962 and published his autobiography, *Steichen, a Life in Photography*, in 1963. He died in West Redding, Connecticut, on 25 March 1973.

Geboren in Bivange (Luxemburg). 1881 Emigration in die USA. 1894 Lithografenlehre in Milwaukee, wo er auch Kurse an einer Kunstschule belegt. Seine ersten Fotografien macht er 1896, 1899 stellt er beim zweiten Salon in Philadelphia aus. Im folgenden Jahr reist er nach Paris, wo er die Académie Julian besucht. 1900 erhält er die amerikanische Staatsbürgerschaft. 1902 zeigt er in der Pariser Maison des artistes Fotografien von Rodin und seinen Skulpturen. Mitglied der Gruppe Linked Ring; nach seiner Rückkehr nach New York zählt er – mit Stieglitz – zu den Gründern der Bewegung Photo-Secession. Seine Bilder erscheinen in *Camera Work,* no. 2, er hat mehrere Ausstellungen an verschiedenen Orten. Zurück in Paris, organisiert er für die Galerie 291 von Stieglitz eine Ausstellung mit zeitgenössischen Künstlern wie Matisse, Picasso und Rodin. Im Ersten Weltkrieg gründet er die Luftbildabteilung der amerikanischen Luftstreitkräfte. 1922 eröffnet Steichen in New York ein Studio; es entstehen Modefotos und Porträts. Von 1923 an arbeitet er für *Vogue*, und er wird Cheffotograf der Verlagsgruppe Condé Nast. 1938 schließt er sein Studio. Im Zweiten Weltkrieg organisiert er den fotografischen Dienst der Marine. Er dreht den Film *The Fighting Lady*, der 1945 mit einem Oscar für den besten Dokumentarfilm ausgezeichnet wird. 1947 wird er zum Leiter der Fotografischen Sammlung des Museum of Modern Art in New York ernannt, wo er viel beachtete Ausstellungen organisiert, darunter die legendäre Schau *Family of Man* (1955). 1961 ist eine große Retrospektive seines Schaffens zu sehen. John F. Kennedy verleiht ihm die Presidential Medal of Freedom. 1962 gibt er seine Ämter auf, 1963 verfasst er seine Autobiografie *Steichen, a Life in Photography*. Er stirbt am 25. März 1973 in West Redding (Connecticut).

Steinert, Otto *(1915–1978)*

Né à Sarrebruck. Études secondaires au Reform Realgymnasium. Construit son premier appareil photo à onze ans. De 1934 à 1939, suit des études de médecine à Munich et fréquente parallèlement l'École des beaux-arts. Diplômé de médecine en 1939, s'installe comme assistant du professeur Ferdinand Sauerbruch à Berlin. Mobilisé en 1940, campagne de France et de Russie. Réalise des films médicaux. Affecté en 1944 à l'Institut de pharmacologie à Berlin. En 1948, il abandonne la médecine pour créer et diriger la classe de photographie de la Schule für Kunst und Handwerk de Sarrebruck. En 1949, il crée le groupe fotoform, noyau de la photographie subjective. Il organise la première exposition *Subjektive Fotografie* en 1951, récidive en 1958, et publie deux ouvrages sur ce thème (1952 et 1955). En 1959, il ouvre und classe de photographie à la Folkwangschule für Gestaltung à Essen et débute une collection sur l'histoire de la photographie qui sera transférée au Museum Folkwang d'Essen après sa mort en 1978. De 1951 à 1974, il sera successivement membre, président du jury et président de GDL. Obtient le prix de la Culture de DGPh (1962), la médaille Davanne et celle de David Octavius Hill en 1965. Décède le 3 mars 1978.

Born in Sarrebruck, educated at the Reform secondary school, he built his first camera at the age of eleven. He attended art school in Munich while studying medicine there from 1934 to 1939. Upon graduating, he worked as an assistant for the famous Professor Ferdinand Sauerbruch in Berlin. Called up in 1940, he served as military surgeon in France and Russia. He made medical films and was posted to the Pharmocological Institute in Berlin in 1944. He gave up medicine in 1948 to set up and run a

photography class at the Schule für Kunst und Handwerk (Sarrebruck). In 1949 he founded the fotoform group, which spearheaded the "subjective photography" movement. He organised the first exhibition of *Subjektive Fotografie* in 1951, and another in 1958, also publishing two books on the subject (1952 and 1955). In 1959 he took over the photography class at the Folkwangschule für Gestaltung in Essen and established a collection on the history of photography that was transferred to the Museum Folkwang, Essen, after his death. From 1951 to 1974 he was a member, president of the jury and president of the Gesellschaft Deutscher Lichtbildner (GDL). Awards: Culture Award of the Deutsche Gesellschaft für Photographie (1962), Davanne and David Octavius Hill medals (1965). He died on 3 March 1978.

Geboren in Saarbrücken. Besucht das Reform-Realgymnasium. Seine erste Kamera baut er sich mit elf Jahren. Von 1934 bis 1939 studiert er Medizin in München und besucht daneben die Kunsthochschule. Nach seiner Promotion geht er als Assistent zu Professor Ferdinand Sauerbruch nach Berlin. 1940 wird er eingezogen, Einsatz in Frankreich und Russland. Er produziert medizinische Filme. 1944 wird er an das Pharmakologische Institut nach Berlin entsandt. 1948 gibt er die Medizin auf, um in Saarbrücken an der Schule für Kunst und Handwerk die Klasse für Fotografie aufzubauen. 1949 gründet er die Gruppe fotoform, eine der Keimzellen der Subjektiven Fotografie. 1951 organisiert er die Ausstellung *Subjektive Fotografie,* die 1958 noch einmal aufgelegt wird, und veröffentlicht zwei Bücher zu diesem Thema (1952 und 1955). Seit 1959 leitet Steinert zudem die Fotoklasse der Folkwangschule in Essen; daneben baut er eine Studiensammlung zur Geschichte der Fotografie auf, die nach seinem Tod 1978 an das Museum Folkwang in Essen, übergeht. Von 1951 bis 1974 ist er zunächst Mitglied, dann Vorsitzender der Jury und schließlich Präsident der Gesellschaft Deutscher Lichtbildner. 1962 wird ihm der Kulturpreis der Deutschen Gesellschaft für Photographie verliehen, 1965 die Davanne-Medaille und die David-Octavius-Hill-Medaille. Er stirbt am 3. März 1978.

Stettner, Louis *(1922–2016)*

Né à Brooklyn (New York) où il poursuit ses études. Reçoit en 1935 son premier appareil photographique et découvre les travaux de Weegee et de Stieglitz. Reporter dans l'armée américaine de 1941 à 1945 (guerre du Pacifique). Voyage ensuite dans différents pays d'Europe et s'installe à Paris en 1947 et 1948. De 1945 à 1947 il est membre de la Photo League pour laquelle il organise à New York la première exposition de photographie française (Brassaï, Boubat, Izis, Doisneau, Ronis, Jahan, Masclet entre autres). Collabore à *Life, Time, Paris Match, Fortune, National Geographic, Réalités*. Reçoit en 1951 le premier prix *Life* des jeunes photographes. De 1958 à 1962, il sera chef photographe à l'agence Havas puis photographe indépendant. De 1973 à 1979 il enseigne la photographie à la Long Island University. Cesse toute collaboration avec des agences de presse et de publicité en 1974 pour se consacrer à des recherches personnelles (paysages, natures mortes), ainsi qu'à des recherches couleurs (2005–2008). Il se consacre également à créer une œuvre plastique, peinture et sculpture d'une grande créativité. Publie plusieurs ouvrages dont *Sous le ciel de Paris* (1994).

Born in Brooklyn, New York, he was given his first camera in 1935 and enthused by the work of Weegee and Stieglitz. He served as a military photographer in the Pacific from 1941 to 1945, then travelled around Europe, ending up in Paris from 1947 to 1948. A member of the Photo League from 1945 to 1947, he organised the first New York exhibition of French photography (Brassaï, Boubat, Izis, Doisneau,

Ronis, Jahan, Masclet et al) in 1948. A contributor to *Life, Time, Paris Match, Fortune, National Geographic* and *Réalités*, in 1951 he won the first *Life* prize for young photographers. He was head photographer at the Havas agency from 1958 to 1962, then went independent. From 1973 to 1979 he taught photography at Long Island University. In 1974 he gave up working for press and advertising agencies and devoted himself to personal work (landscapes, still lifes) and experimentation with colour (2005–2008). He also proved a very inventive painter and sculptor. His books include *Sous le ciel de Paris* (1994) and *Wisdom Cries Out in the Streets* (2000).

Geboren in Brooklyn (New York), wo er auch zur Schule geht. 1935 bekommt er seine erste Kamera; er entdeckt das Werk von Weegee und Stieglitz. 1941 bis 1945 arbeitet er als Kriegsberichterstatter in der amerikanischen Armee (Pazifikkrieg). Anschließend bereist er verschiedene europäische Länder; 1948 und 1949 hält er sich in Paris auf. 1945 bis 1947 ist er Mitglied der Photo League, für die er in New York die erste Ausstellung zur französischen Fotografie organisiert (unter anderem mit Werken von Brassaï, Boubat, Izis, Doisneau, Ronis, Jahan und Masclet). Er arbeitet für *Life, Time, Paris Match, Fortune, National Geographic* und *Réalités*. 1951 erhält er den Ersten Preis für junge Fotografen von der Zeitschrift *Life*. Von 1958 bis 1962 ist er Cheffotograf der Agentur Havas, danach arbeitet er als selbstständiger Fotograf. An der Long Island University unterrichtet er von 1973 bis 1979 Fotografie. 1974 beendet er seine Tätigkeit für Presse- und Werbeagenturen, um sich ganz seinen persönlichen Projekten (Landschaften, Stillleben) widmen zu können, später auch der Farbfotografie (2005–2008). Daneben entsteht ein bedeutendes malerisches und bildhauerisches Werk, das von großer Kreativität geprägt ist. Er veröffentlicht mehrere Bücher, darunter *Sous le ciel de Paris* (1994).

Stieglitz, Alfred *(1864–1946)*

Né à Hoboken, New Jersey. Études secondaires à New York, études d'ingénieur à Berlin (1886–1890). Réalise ses premières photographies en 1883 et commence à écrire pour des revues photographiques dès 1885. Participe à des concours où il obtient de hautes récompenses. En 1890, de retour aux États-Unis, travaille dans la photogravure. Utilise ses loisirs pour photographier dans la rue à l'aide d'un «détective». S'inscrit en 1891 à la Society of Amateur Photographers et devient rédacteur en chef de son bulletin. Prône la photographie différente avec «l'exploration du familier». Organise de nombreuses expositions. Devient vice-président du Camera Club et rédacteur en chef de son bulletin *Camera Notes* en 1896. Fonde en 1902 le mouvement Photo-Secession et présente des photographes comme Steichen, White, Coburn, proches du pictorialisme. Fonde également la belle revue *Camera Work* qui devient une tribune permanente luxueusement imprimée. Stieglitz ouvre en 1905 sa fameuse galerie 291 à New York où seront exposés tous les grands photographes internationaux, mais aussi peintres et sculpteurs comme Picabia, Picasso, Cézanne, Braque, Matisse (1908). En 1907, il abandonne toute référence picturale au profit de la «photographie pure» qui va donner naissance à la photographie contemporaine. Publie les premières photos de Weston, Adams, Strand, White. Expose personnellement en 1913 à New York. Stieglitz ferme la galerie 291 en 1917 et publie le dernier numéro de *Camera Work*. Entré vivant dans la légende, de nombreuses expositions et publications lui seront consacrées. «La photographie est une passion, la recherche de la vérité mon obsession».

Born in Hoboken, New Jersey, he attended school in New York then studied engineering and photochemistry in Berlin (1886–1890). He took his first photographs in 1883

and started writing for photographic journals in 1885, winning numerous prizes as an amateur photographer. Back in the US, he worked in photogravure and, in his free time, took photographs in the street using his "Detective" camera. He joined the Society of Amateur Photographers in 1891 and became editor of its newsletter. Advocating a new kind of photography that "explored the familiar", he organised exhibitions and became vice-president of the Camera Club, then editor of its journal, *Camera Notes*, in 1896. In 1902 he founded the Photo-Secession with Coburn and Steichen, championing a style close to Pictorialism. He launched the luxuriously produced magazine *Camera Work* to disseminate the work of his fellow photographers. In 1905 he opened the Little Galleries at 291 Fifth Avenue, which became famous for their shows of the best international photographers but also artists such as Picabia, Picasso, Cézanne, Braque and Matisse (1908). In 1907 he abandoned pictorial references in favour of a "pure photography" that marked the beginning of modern photography. The publisher of early work by Weston, Adams, Strand and White, he exhibited his own photos in New York in 1913. Stieglitz closed the 291 in 1917 and published the last issue of *Camera Work*. He became a living legend, the subject of countless exhibitions and books. "Photography is my passion. The search for truth is my obsession."

Geboren in Hoboken (New Jersey). Nach der Schulausbildung in New York studiert er Maschinenbau in Berlin (1886–1890). Seine ersten Aufnahmen macht er 1883, und schon 1885 beginnt er, für Fotozeitschriften zu schreiben. Er nimmt an Wettbewerben teil, bei denen er wichtige Preise gewinnt. Nach seiner Rückkehr in die USA (1890) beschäftigt er sich zunächst mit der Heliogravure. Seine Freizeit nutzt er, um in den Straßen mit einer »Detektiv«-Kamera zu fotografieren. 1891 tritt er der Society of Amateur Photographers bei und übernimmt die Redaktionsleitung der Vereinszeitschrift. Er setzt sich für eine andere Fotografie ein, die »das Vertraute nutzt«. Daneben organisiert er zahlreiche Ausstellungen, 1896 wird er Vizepräsident des Camera Club und Chefredakteur der Vereinszeitschrift *Camera Notes*. 1902 gründet er die Vereinigung Photo-Secession und stellt Fotografen wie Steichen, White und Coburn vor, die dem Piktorialismus nahestehen. Zudem gründet er die schöne, aufwendig gedruckte Zeitschrift *Camera Work*, die ihm dauerhaft eine Bühne bietet. 1905 eröffnet Stieglitz seine berühmte Galerie 291 in New York, in der die großen internationalen Fotografen zu sehen sind, aber auch Maler und Bildhauer wie Picabia, Picasso, Cézanne, Braque und Matisse (1908). 1907 löst er sich von jeglicher malerischen Konzeption zugunsten einer »reinen Fotografie«, ein entscheidender Schritt für die Entstehung der modernen Fotografie. Er publiziert die ersten Fotografien von Weston, Adams, Strand und White. 1913 zeigt Stieglitz seine Bilder in einer Einzelausstellung in New York. 1917 schließt er seine Galerie 291 und gibt das letzte Heft von *Camera Work* heraus. Er wird zur lebenden Legende, zahlreiche Ausstellungen und Publikationen haben sich seinem Schaffen gewidmet. »Die Fotografie ist meine Leidenschaft, die Suche nach der Wahrheit meine Obsession.«

Stock, Dennis *(1928–2010)*

Né à New York où il fera ses études. Après une année passée dans l'US Navy (1946), il entre comme apprenti chez Gjon Mili (1947–1951). Devient photographe indépendant et collabore à diverses revues: *Life, Paris Match, Look, Geo*. Gagne le premier prix du concours des jeunes photographes organisé par *Life* (1951) pour un reportage sur l'arrivée des réfugiés de l'Europe de l'Est. Entre à l'agence Magnum dont il devient membre en 1954. Rencontre James

Dean l'année suivante à Hollywood et le photographie dans son Indiana natal dans le but d'un ouvrage, *Portrait of a Young Man: James Dean*, publié en 1956. De 1957 à 1962, photographie le monde du jazz, objet d'une autre publication: *Plaisir du jazz* (1959). Reçoit le premier prix du concours international de photographie de Pologne (1962). Expose à l'Art Institute of Chicago (1963). Enseigne dès lors dans de nombreux ateliers de photo dans divers pays. Voyage au Japon, en 1974. Une rétrospective de son œuvre est présentée à l'ICP de New York en 1977. Sacrifie beaucoup à la photographie en couleur et aux sujets floraux et s'installe en Provence en 1979. Publie *Provence* en 1988. Décède le 11 janvier 2010 à Sarasota (Floride).

Born and raised in New York, after a year in the US Navy (1946), he worked for photographer Gjon Mili as an apprentice (1947–1951), then, as an independent photographer, contributed to magazines such as *Life, Paris Match, Look* and *Geo*. In 1951 he won first prize in the *Life* Young Photographers Contest with a report on refugees from Eastern Europe, and joined Magnum. In 1955 he photographed James Dean in and around his hometown in Indiana for the book *Portrait of a Young Man: James Dean* (1956). Between 1957 and 1960 he made many lively portraits of jazz musicians, published as *Jazz Street* in 1960. Winner of the first prize in the 1962 International Photography Competition in Poland, he exhibited at the Art Institute of Chicago in 1963, taught in photography workshops around the world and travelled to Japan in 1974. The ICP in New York put on a retrospective in 1977. He moved to Provence in 1979 and pursued his passion for colour photography and flowers. Published *Provence* in 1988. He died on 11 January 2010 in Sarasota, Florida.

Geboren in New York, wo er auch zur Schule geht. Nach einem Jahr bei der US Navy (1946) beginnt er eine Lehre bei Gjon Mili (1947–1951). Er macht sich als Fotograf selbstständig und arbeitet für verschiedene Zeitschriften, darunter *Life, Paris Match, Look* und *Geo*. 1951 gewinnt er den Ersten Preis für junge Fotografen der Zeitschrift *Life* mit einer Reportage über die Ankunft von Flüchtlingen aus Osteuropa. Er schließt sich der Agentur Magnum an und wird 1954 Mitglied. Im folgenden Jahr lernt er in Hollywood James Dean kennen und fotografiert ihn in seinem Heimatstaat Indiana für das Buch *Portrait of a Young Man: James Dean*, das 1956 erscheint. Von 1957 bis 1962 fotografiert er in der Jazz-Szene, das Gegenstand eines weiteren Buches ist: *Plaisir du Jazz* (1959). Beim Polnischen Internationalen Fotowettbewerb erhält er 1962 den Ersten Preis. Ausstellung am Art Institute of Chicago (1963). Von da an unterrichtet er in zahlreichen Fotoworkshops in verschiedenen Ländern. 1974 reist er nach Japan. Das ICP in New York zeigt 1977 eine Retrospektive. Mit ganzer Leidenschaft widmet er sich dann der Farbfotografie und Aufnahmen mit floralen Motiven. 1979 lässt er sich in der Provence nieder. 1988 erscheint sein Buch *Provence*. Er stirbt am 11. Januar 2010 in Sarasota (Florida).

Struth, Thomas *(1954–)*

Né à Geldern (Allemagne). Étudie la peinture de 1973 à 1980 à la Staatliche Kunstakademie à Düsseldorf avec Gerhard Richter et, à partir de 1976, la photographie avec Bernd et Hilla Becher. Professeur à l'école supérieure d'Art de Karlsruhe de 1993 à 1996. Débute avec des paysages urbains et des scènes de rues (New York, Rome). À partir de 1989, réalise *Museum Photographs* tirés en grand format. Première exposition personnelle en 1978 à New York. Participe à la documenta IX (1992). En 1997, obtient le prix Spectrum de la Stiftung Niedersachsen. Nombreuses expositions un peu partout dans le monde. A également publié de nombreux ouvrages dont *Thomas Struth, My Portrait* (2000), *Thomas Struth 1977–2002*

(2002), *Les Museum Photographs de Thomas Struth. Une mise en abîme* (2005), *Thomas Struth: Photographs 1978–2010* (2010).

Born in Geldern, Germany. He studied painting at the Staatliche Kunstakademie in Düsseldorf with Gerhard Richter from 1973 to 1980 and, starting in 1976, photography with Bernd and Hilla Becher. A teacher at the Staatliche Hochschule für Gestaltung in Karlsruhe from 1993 to 1996, his own work began with cityscapes and street scenes (New York, Rome). In 1989 he began his large-format *Museum Photographs*. He had his first exhibition in New York in 1978 and took part in Documenta IX (1992). In 1997 he won the Spectrum Prize of the Stiftung Niedersachsen. Exhibited worldwide, he has published many books, including *Thomas Struth, My Portrait* (2000), *Photographs 1977–2002* (2002), *Museum Photographs* (2005) and *Thomas Struth: Photographs 1978–2010* (2010).

Geboren in Geldern am Niederrhein. Er studiert von 1973 bis 1980 Malerei an der Staatlichen Kunstakademie in Düsseldorf bei Gerhard Richter, von 1976 an Fotografie bei Bernd und Hilla Becher. 1993 bis 1996 bekleidet er eine Professur an der Karlsruher Kunsthochschule. Seine ersten Werke sind Stadtlandschaften und Straßenszenen (New York, Rom). Von 1989 an entstehen die *Museum Photographs* als großformatige Abzüge. Erste Einzelausstellung 1978 in New York sowie auf der documenta IX (1992). 1997 erhält er den Spectrum-Preis der Stiftung Niedersachsen. Zahlreiche Ausstellungen in der ganzen Welt. Zudem publiziert er etliche Bücher, unter anderem *Thomas Struth, My Portrait* (2000), *Thomas Struth 1977–2002* (2002), *Museum Photographs* (2005), *Thomas Struth: Fotografien 1978–2010* (2010).

Tahara, Keiichi *(1951–2017)*

Né à Kyoto (Japon). Entre 1957 et 1969, reçoit une éducation classique japonaise. En 1965, reçoit son premier appareil photo. En 1969, réalise quelques films sur un groupe musical qu'il suit en tournée. Arrive en France en 1972, décide de devenir photographe et commence à photographier sa série *Fenêtres*. Poursuit parallèlement d'autres recherches avec les séries *Environnement* (1973) et de façon plus abstraite avec *Éclats* (1979). Parcourt alors l'Europe pour photographier en couleur les architectures du XIXᵉ et début du XXᵉ siècle. Travaille au Polaroïd et réalise de nombreux portraits d'artistes (1984). En 1987, commence sa série *Transparence* en impressionnant directement le film sur plaque de verre, puis sur divers supports comme la pierre et le métal, et réalise sa première sculpture de lumière. Reçoit le prix Niépce en 1988. Présente des rétrospectives de son œuvre au Centre national de la photographie, à l'Espace photographique de Paris (1991) et à la galerie du Château d'Eau (1992). Réalise des installations de lumière à Angers (1993) et à Taregorra et présente régulièrement un peu partout dans le monde ses *lightscapes* temporaires ou permanentes (1994–2007). Grand prix de la Ville de Paris en 1995.

Born in Kyoto, Japan. Between 1957 and 1969 he received a classical Japanese education. He was given his first camera in 1965 and in 1969 made several films of a band on tour. Travelling to France in 1972 he decided to become a photographer and started his series *Fenêtres (Windows)*, while exploring other avenues with *Environnement* (1973) and the more abstract *Eclats* series (1979). He travelled round Europe taking colour photographs of 19th and early 20th-century architecture. In 1984 he made Polaroid portraits of artists, then in 1987 started his *Transparency* series, printing the film directly onto a glass plate, then onto various other supports such as stone and metal, and made his first light sculpture. He won the Prix Niépce in 1988. He has had retrospectives at the Centre National

de la photographie, the Espace photographique de Paris (1991) and Galerie du Château d'Eau (1992). His light installations have been shown in Angers (1993) and Taregorra and his temporary or permanent *lightscapes* (1994–2007) have been seen in many different locations. Winner of the Grand Prix de la Ville de Paris in 1995.

Geboren in Kyoto (Japan). Von 1957 bis 1969 durchläuft er eine klassische japanische Ausbildung. Seinen ersten Fotoapparat bekommt er 1965. 1969 dreht er einige Filme über eine Musikgruppe, die er auf ihrer Tournee begleitet. 1972 kommt er nach Frankreich, entschließt sich, Berufsfotograf zu werden, und beginnt seine Serie *Fenêtres (Windows)*. Daneben arbeitet er an weiteren Projekten wie den Serien *Environnement* (1973) und – abstrakter – *Eclats* (1979). Er reist durch ganz Europa und macht Farbaufnahmen von Bauten des 19. und frühen 20. Jahrhunderts. Mit einer Polaroidkamera macht er zahlreiche Künstlerporträts (1984). 1987 beginnt er die Serie *Transparence*, bei der er Abzüge direkt auf Glasplatten, später dann auch auf andere Materialien wie Stein oder Metall abzieht. Seine erste Lichtskulptur entsteht. 1988 erhält er den Prix Niépce. Retrospektiven seines Werkes sind im Centre National de la photographie, in der Espace photographique de Paris (1991) und in der Galerie du Château d'Eau (1992) zu sehen. Lichtinstallationen macht er in Angers (1993) und Taregorra; seine *lightscapes* zeigt er regelmäßig in Dauer- und Wechselausstellungen auf der ganzen Welt (1994–2007). Grand Prix de la Ville de Paris (1995).

Talbot, William Henry Fox *(1800–1877)*

Études brillantes en lettres et sciences au Trinity collège de Cambridge. Élu en 1831 à la Royal Society of Science de Londres. Dès 1833, il a l'idée d'essayer de capter l'image donnée par la camera obscura. Premiers essais de dessins photogéniques en 1834. En août 1835, il réussit à fixer sur des feuilles de papier, placées au fond de sa caméra, des images de la fenêtre de son manoir, découvrant là le principe négatif. Après avoir abandonné ses recherches, il y revient en 1839 à l'annonce de la découverte du daguerréotype. Fait alors des communications à la Royal Society et à l'Académie des sciences à Paris. Modifiant son procédé, Talbot découvre en 1840 le développement de l'image latente. Il baptise ce procédé négatif-positif du nom de calotype (talbotype). En 1843, ouvre un atelier de portraits à Reading. Publie l'année suivante *The Pencil of Nature*, premier livre photographique et, en 1845, son second livre, *Sun Pictures in Scotland*. Découvre en 1851 le principe de la photo au flash. Abandonne ensuite la photographie pour revenir à la botanique, l'électromagnétisme et l'archéologie.

A true polymath, he was educated at Trinity College, Cambridge, where he read Classics and mathematics. Elected to the Royal Society, London, in 1831, he tried to find ways of fixing the image produced by the camera obscura, producing his first results, the photogenic drawings, in 1834. In August 1835 he managed to fix images of an oriel window at his home on sheets of paper that he placed at the back of the camera, thereby discovering the principle of the negative. Having abandoned his research, he returned to it in 1839 on hearing of the daguerreotype and presented his technique to the Royal Society and the Académie des Sciences in Paris. Changing his process, in 1840 Talbot discovered the latent image, giving this negative-positive process the name calotype (talbotype). In 1843 he opened a portrait studio in Reading and, the year after, published the first book of photography, *The Pencil of Nature*, followed in 1845 by *Sun Pictures in Scotland*. In 1851 he discovered the principle of flash photography. He subsequently gave up photography to dedicate himself to botany, electromagnetism and archaeology.

Studiert mit großem Erfolg Literatur und Mathematik am Trinity College in Cambridge. 1831 wird er in die Royal Society of Science in London aufgenommen. Bereits 1833 verfolgt er die Idee, das Bild der Camera obscura festzuhalten. 1834 unternimmt er erste Versuche mit heliografischen Zeichnungen. Im August 1835 gelingt es ihm erstmals, Bilder auf einem an der Rückwand seiner Camera obscura angebrachten Papier festzuhalten, die einen Blick aus seinem Landhaus zeigen; damit entdeckt der das Prinzip des Fotonegativs. Zwischenzeitlich lässt er seine diesbezüglichen Forschungen ruhen, greift sie aber 1839 wieder auf, als er von der Erfindung der Daguerreotypie erfährt. Daraufhin informiert er die Royal Society und die Académie des Sciences in Paris. Als er sein Verfahren abwandelt, entdeckt Talbot 1840 die Möglichkeit, zunächst nicht sichtbare Bilder zu entwickeln. Er nennt dieses Negativ-Positiv-Verfahren Calotype (Kalotypie; auch: Talbotypie). 1843 eröffnet er in Reading ein Porträtstudio. Im Jahr darauf erscheint sein Buch *The Pencil of Nature*, das erste Fotobuch überhaupt, 1845 sein zweites Buch *Sun Pictures in Scotland*. 1851 erfindet er das Fotografieren mit Blitzlicht. Anschließend gibt er die Fotografie auf, um sich wieder mit Botanik, Elektromagnetismus und Archäologie zu beschäftigen.

Teller, Juergen *(1964–)*

Né à Erlangen (Allemagne). Après des études à la Bayerische Staatslehranstalt für Photographie à Munich de 1984 à 1986, s'installe à Londres. Ses photographies de célébrités, comme Elton John, sont abondamment publiées : *The Face, Arena, Visionnaire, Vogue, Purple*. Reconnu comme l'un des grands photographes de mode actuels. Réalise beaucoup de pochettes de disques et d'images publicitaires, tout particulièrement pour Yves Saint Laurent (2005). A réalisé plusieurs petits films (*Can I Own Myself*, 1998) et publié *Juergen Teller – Touch Me* en 2011. Nombreuses expositions, dont la Fondation Henri Cartier-Bresson à Paris, à Munich, Essen, Cologne.

Born in Erlangen, Germany. After studying at the Bayerische Staatslehranstalt für Photographie in Munich from 1984 to 1986, he moved to London. His photographs of celebrities (Elton John, among others) were published widely in *The Face, Arena, Visionnaire, Vogue* and *Purple*, to name but a few. Recognised as one of the leading contemporary fashion photographers, he has also done many record covers and advertising images, notably for Yves Saint Laurent (2005). He has made several short films (*Can I Own Myself*, 1998) and published *Juergen Teller – Touch Me* in 2011. He has exhibited widely, notably in Paris (Fondation Henri Cartier-Bresson), Munich, Essen and Cologne.

Geboren in Erlangen (Deutschland). Nach seinem Studium an der Bayerischen Staatslehranstalt für Photographie in München (1984–1986) geht er nach London. Seine Fotografien von Prominenten wie Elton John werden in großem Umfang veröffentlicht, unter anderem in *The Face, Arena, Visionnaire, Vogue* und *Purple*. Er gilt als einer der größten Modefotografen unserer Zeit. Zahlreiche Plattencover und Werbekampagnen, vor allem für Yves Saint Laurent (2005). Teller hat auch mehrere kleine Filme gedreht (*Can I Own Myself*, 1998); 2011 erscheint sein Buch *Juergen Teller – Touch Me*. Zahlreiche Ausstellungen, etwa in der Fondation Henri Cartier-Bresson in Paris sowie in München, Essen und Köln.

Thibault

On connaît peu de choses de ce daguerréotypiste amateur des années 1840, sauf les trois daguerréotypes réalisés rue Saint-Maur le 25 juin 1848 à des moments différents de la journée et illustrant l'une des journées révolutionnaires de juin 1848 qui feront plus de 300 morts en 3 jours. Ces images, gravées, seront publiées par le Journal *L'Illustration* la première semaine de juillet et reprises dans l'ouvrage *Journées illustrées de la révolution de 1848*.

Not much is known about this amateur daguerreotypist active in the 1840s, whose three daguerreotypes show Rue Saint-Maur in Paris on 25 June 1848: first, barricaded by the rebels, and then after the attack by the army, during the three-day uprising in which over some 300 people were killed. These images were engraved and published in *L'Illustration* in the first week of July and reproduced in the book *Journées illustrées de la révolution de 1848*.

Über diesen Fotografen, der als Amateur in den 1840er Jahren Daguerreotypien geschaffen hat, ist wenig bekannt. Erhalten haben sich lediglich drei Aufnahmen, die er am 25. Juni 1848 in der Rue Saint-Maur gemacht hat. Sie zeigen den Ort zu unterschiedlichen Tageszeiten und dokumentieren einen der blutigen Tage der Revolution, an denen in drei Tagen 300 Menschen ums Leben kamen. Diese Bilder wurden in der ersten Juliwoche als Stiche von der Zeitschrift *L'Illustration* veröffentlicht und noch einmal in dem Buch *Journées illustrées de la révolution de 1848* abgedruckt.

Tillmans, Wolfgang *(1968–)*

Né à Remscheid (Allemagne). Photographe vivant entre Londres et Berlin. Dès son adolescence Wolfgang Tillmans se passionne de la possibilité offerte par la photocopie pour créer de nouveaux documents et de nouvelles compositions. En 1983, effectue un séjour linguistique en Angleterre, où il découvre une culture alternative et les revues branchées comme *The Face* et *i-D*. Débute réellement un travail photographique à la fin des années 1980 avec des images prises dans les bars de Hambourg. En 1992, son travail est publié par le magazine *i-D*. Réalise en 2000 une série de photographies publiées par *The Big Issue*. Reçoit cette même année le prix Turner. Expose au Palais de Tokyo à Paris 2002. En 2008, une grande rétrospective de son travail est présentée à la Hamburger Bahnhof de Berlin. Prix de la Culture de la Deutsche Gesellschaft für Photographie en 2009. Expose à l'Andrea Rosen Gallery à New York et à la Serpentine Gallery à Londres en 2010, à Los Angeles en 2011.

Born in Remscheid, Germany; lives in London and Berlin. As a teenager, Tillmans was fascinated by the way photocopying could be used to create new documents and compositions. During a language holiday in England in 1983 he discovered the alternative culture and hip magazines such as *The Face* and *i-D*. His photographic career began in the late 1980s with pictures taken in the bars of Hamburg. In 1992 his work was published by *i-D*. In 2000 he produced a series of photographs published by *The Big Issue* and that same year he won the Turner Prize. He was exhibited at the Palais de Tokyo, Paris, in 2002, and in 2008 had a big retrospective at the Hamburger Bahnhof in Berlin. He won the German Photographic Society's Culture Prize in 2009 and exhibited at Andrea Rosen Gallery, New York, and the Serpentine Gallery, London, in 2010, then in Los Angeles in 2011.

Geboren in Remscheid (Deutschland), lebt er heute in London und Berlin. Schon in seiner Jugend begeistert sich Wolfgang Tillmans für die Möglichkeit, durch Fotokopien neue Dokumente und neue Kompositionen zu schaffen. 1983 ist er bei einem Sprachkurs in England, wo er eine Alternativkultur und Szenezeitschriften wie *The Face* oder *i-D* entdeckt. Ende der 1980er Jahre beginnt er dann mit Aufnahmen in den Bars von Hamburg erstmals wirklich als Fotograf zu arbeiten. 1992 erscheinen seine Arbeiten in *i-D*. 2000 macht er eine Serie von Fotografien, die von *The Big Issue* publiziert wird. Im selben Jahr erhält er den

Turner-Preis. 2002 finden Ausstellungen an zahlreichen Orten statt, von Tokio bis Paris. 2008 ist im Hamburger Bahnhof in Berlin eine große Retrospektive zu sehen. 2009 Kulturpreis der Deutschen Gesellschaft für Photographie. 2010 Ausstellungen in der Andrea Rosen Gallery, New York, und der Serpentine Gallery in London sowie 2011 in Los Angeles.

Tournachon, Adrien *(1825–1903)*

Frère cadet de Nadar, Adrien a ouvert un atelier de photo qui a vite périclité mais qui sera remis sur pied grâce à l'aide de son frère. Il réalise avec lui la fameuse série de portraits sur le mime Deburau qui obtiendra la médaille d'or à l'Exposition universelle de 1855. L'atelier redevenant rentable, Adrien demande à son frère de partir et va signer ses photographies du nom de Nadar jeune. Nadar est obligé d'avoir recours à la justice pour obtenir l'exclusivité de son nom (1856). Ce sera le premier procès reconnaissant le respect du droit d'auteur. Adrien Tournachon se spécialisera par la suite dans les photos d'animaux primés. Réalise également des portraits (1855–1860) et travaillera un temps avec Guillaume Duchenne de Boulogne sur le *Mécanisme de la physionomie humaine* (1862). Directeur artistique du Studio Photographique des Champs-Élysées de 1860 à 1863.

The younger brother of Nadar, Adrien opened a photography studio, which soon went bankrupt but was put back on its feet by his brother. Together they took the famous series of portraits of the mime Deburau that won the gold medal at the Exposition universelle of 1855. The studio was viable again and Adrien asked his brother to leave, henceforth signing his photographs Nadar jeune. Nadar had to resort to legal action to secure exclusive use of his name (1856), in what was the first legal case involving recognition of intellectual copyright. Adrien Tournachon later specialised in photographs of prizewinning animals. He also did portraits and worked for a while with Guillaume Duchenne in Boulogne on the *Mécanisme de la physionomie humaine* (1862). He was artistic director of the Studio Photographique des Champs-Élysées from 1860 to 1863.

Jüngerer Bruder von Nadar. Adrien eröffnet ein Fotostudio, mit dem er schon bald scheitert, das aber mit Hilfe seines Bruders wieder auf die Beine kommt. Mit ihm arbeitet er an der berühmten Folge von Porträts des Pantomimen Deburau, für die sie auf der Weltausstellung 1855 eine Goldmedaille erhalten. Nachdem das Fotostudio wieder rentabel arbeitet, bittet Adrien seinen Bruder, aus dem Geschäft auszusteigen; er signiert seine Aufnahmen nun mit »Nadar jeune«. Nadar muss die Gerichte bemühen, um sich das Recht auf die exklusive Nutzung seines Namens zu sichern (1856). Es ist dies der erste Prozess der Rechtsgeschichte, bei dem die Autorenrechte anerkannt werden. Adrien Tournachon spezialisiert sich nun auf Fotografien prämierter Tiere. Außerdem macht er Porträtaufnahmen (1855–1860) und arbeitet eine Zeit lang mit Guillaume Duchenne de Boulogne an der Publikation *Mécanisme de la physionomie humaine* (1862). Von 1860 bis 1863 ist er künstlerischer Leiter des Studio Photographique des Champs-Élysées.

Unwerth, Ellen von *(1954–)*

Née à Francfort-sur-le-Main (Allemagne). Mannequin à l'origine pendant dix années, devient ensuite photographe. Travaille pour de nombreuses publications : *Vogue, Vanity Fair, The Face, Arena, Interview*. Connue pour son portrait d'une jeune modèle inconnue, Claudia Schiffer (Guess Jeans). Elle a remporté le 1er prix au Festival international de photographie de mode en 1991. A publié *Plumes et dentelles* (2006) et *Fräulein* (2009 chez TASCHEN).

Born in Frankfurt am Main, Germany. Before becoming a photographer, she worked for ten years as a model. Her photos have appeared in *Vogue, Vanity Fair, The Face, Arena* and *Interview*, among other publications. Well known for her portrait of a then unknown model Claudia Schiffer (Guess Jeans), she won first prize at the International Festival of Fashion Photography in 1991. Publications: *Plumes et dentelles* (2006) and *Fräulein* (2009, TASCHEN).

Geboren in Frankfurt a. M. Arbeitet zunächst sechs Jahre lang als Mannequin und wird dann Fotografin. Sie ist für zahlreiche Zeitschriften tätig, so für *Vogue, Vanity Fair, The Face, Arena* und *Interview*. Bekannt ist sie unter anderem für ihr Porträt des damals noch unbekannten jungen Models Claudia Schiffer (Guess Jeans). Auf dem International Festival of Fashion Photography wird sie 1991 mit dem Ersten Preis ausgezeichnet. 2006 erscheint ihr Buch *Plumes et dentelles*, 2009 bei TASCHEN *Fräulein*.

Vals, Pierre *(1909–2003)*

Né à Montmartre. Débute comme retoucheur de photos en 1925, puis opérateur-photo. Service militaire en 1930 au service cinématographique de la Marine nationale. Devient reporter en 1935 pour *L'Illustration* et pour *Vu*. Devient l'ami des peintres de la butte Montmartre (Raoul Dufy, Gen Paul) et des écrivains Céline et Marcel Aymé. Photographie les stands de l'Exposition universelle de 1937 puis rejoint l'année suivante l'équipe de *Match* que vient de lancer Jean Prouvost. Réalise une série de reportages sur les principales personnalités des arts et des lettres. Démobilisé en 1941, il rejoint Prouvost à Lyon qui vient de créer le magazine *Sept Jours* pour lequel il réalise des photos de Paris sous l'Occupation et à la Libération. Dès 1946, collabore à *Nuit et Jour, Point de Vue, France-Soir* et rejoint à nouveau Prouvost qui vient de lancer *Paris Match*. Participe à un certain nombre d'expositions et à l'album *Paris sous la botte des nazis*. Décède le 13 janvier 2003.

Born in Montmartre, he started his career retouching photos, then became a camera operator. During his military service in 1930, he served in the French Navy film unit. In 1935 he worked as a photojournalist for *L'Illustration* and *Vu*. He befriended the Montmartre painters Raoul Dufy and Gen Paul and the writers Céline and Marcel Aymé. He photographed the stands at the Exposition universelle of 1937 and the following year joined Jean Prouvost's magazine *Match*. Before the war, he photographed figures in the arts. He was demobbed in 1941 and went to Lyons. There Prouvost had just created the magazine *Sept Jours*, for which Vals photographed Paris under the occupation and at the liberation. In 1946 he began working for *Nuit et Jour, Point de Vue* and *France-Soir*, as well as for Prouvost's new weekly, *Paris Match*. He took part in several exhibitions and his work featured in the book *Paris sous la botte des nazis*. He died on 13 January 2003.

Geboren in Montmartre. Er beginnt 1925 als Fotoretoucheur und arbeitet dann an der Kamera. Seinen Militärdienst absolviert er 1930 beim Filmdienst der Marine. 1935 wird er Reporter für *L'Illustration* und *Vu*. Er freundet sich mit den Malern von Montmartre (Raoul Dufy, Gen Paul) und den Schriftstellern Céline und Marcel Aymé an. Auf der Weltausstellung von 1937 fotografiert er die Stände der Aussteller, 1938 stößt er zum Redaktionsteam der kurz zuvor von Jean Prouvost gegründeten Zeitschrift *Match*. Er macht eine Reihe von Bildreportagen zu den wichtigsten Persönlichkeiten aus den Bereichen Kunst und Literatur. Nach seiner Entlassung aus dem Militärdienst kehrt er 1941 nach Lyon zu Prouvost zurück, der gerade das Magazin *Sept Jours* ins Leben gerufen hat, für das Vals Bilder aus dem Paris unter der deutschen Besatzung und von der Befreiung durch die Alliierten liefert. Von 1946 an arbeitet er für *Nuit et Jour, Point de Vue, France-Soir* und wieder für Prouvost, der *Paris Match* gestartet hat. Er ist an einigen Ausstellungen beteiligt sowie am Bildband *Paris sous la botte des nazis*. Er stirbt am 13. Januar 2003.

Volz, Wolfgang *(1948–)*

Né à Tuttlingen (Allemagne). Études en 1969 à l'université d'Essen avec le professeur Otto Steinert. Connu pour sa collaboration exclusive avec les artistes Christo et Jeanne-Claude, qu'il a rencontrés en 1971. Il a été directeur de projet (avec Roland Specker) du *Reichstag Empaqueté* et, avec Josy Kraft, des *Arbres Empaquetés* ; il a également été responsable de *The Wall, 13,000 Oil Barrels*, en 1999. Cette étroite collaboration a donné lieu à de nombreux ouvrages et à plus de 300 expositions dans des musées et galeries du monde entier.

Born in Tuttlingen, Germany, he studied at Essen University with Otto Steinert in 1969. He is well known for his exclusive collaboration with the artists Christo and Jeanne-Claude, whom he met in 1971. He was project director for their *Wrapped Reichstag* and (with Josy Kraft) of the *Wrapped Trees*. He was also in charge of *The Wall, 13,000 Oil Barrels*, in 1999. Their close collaboration has given rise to numerous books and over 300 exhibitions in museums and galleries worldwide.

Geboren in Tuttlingen (Deutschland). 1969 studiert er an der Universität Essen bei Otto Steinert. Bekannt ist Volz für seine exklusive Zusammenarbeit mit dem Künstlerpaar Christo und Jeanne-Claude, die er 1971 kennenlernt. Gemeinsam mit Roland Specker ist er Projektleiter der Reichstagsverhüllung, mit Josy Kraft der verhüllten Bäume. Auch an *The Wall, 13,000 Oil Barrels* (1999) ist er in leitender Funktion beteiligt. Diese enge Zusammenarbeit führt zu zahlreichen Veröffentlichungen und über 300 Ausstellungen in Museen und Galerien auf der ganzen Welt.

Weiss, Sabine *(1924–)*

Née à Saint-Gingolph (Suisse). Études primaires à Genève (1930–1931). Commence à photographier en 1938 et fait son apprentissage chez Paul Boissonnas en 1942. Passé son diplôme de photographe en 1945, elle s'installe à Paris en 1946 et devient l'assistante du photographe de mode Willy Maywald jusqu'en 1950. Elle part alors au Caire comme photographe indépendante. Elle effectue des reportages dans de nombreux pays et collabore à *Vogue, Esquire, Life, Holiday, Time…* Elle rencontre Robert Doisneau qui la fait entrer à l'agence Rapho en 1953. Jusqu'en 1960, elle est sous contrat avec *Vogue* pour la mode et le reportage. Elle expose à l'Art Institute de Chicago (1954), au musée de l'Élysée à Lausanne (1987), à la Fondation nationale de la photo (1989), à Perpignan (1995). Publie plusieurs ouvrages dont *En passant* (1978), *Intimes convictions* (1989) et *Sabine Weiss* (2003) aux éditions La Martinière.

Born in Saint-Gingolph, Switzerland, she started taking photographs in 1938 and did her apprenticeship with Paul Boissonnas in 1942, gaining her diploma in photography in 1945. She moved to Paris in 1946 and became the assistant of fashion photographer Willy Maywald, leaving him in 1950 to go independent and travel to Cairo. She continued to travel and contribute photographs to *Vogue, Esquire, Life, Holiday* and *Time*. Robert Doisneau invited her to join the Rapho agency in 1953. She had a contract with *Vogue* to photograph fashion and events up to 1960. She has had exhibitions at the Art Institute of Chicago (1954), the Musée de l'Élysée in Lausanne (1987), the Fondation Nationale de la Photo (1989) and in Perpignan (1995). Her books include *En passant* (1978), *Intimes con-*

→
Anon.

La princesse Margaret, 1951. Visite du deuxième étage de la tour Eiffel.

Princess Margaret, 1951. Visiting the second level of the Eiffel Tower.

Prinzessin Margaret, 1951. Besuch der zweiten Aussichtsplattform des Eiffelturms.

victions (1989) and *Sabine Weiss* (2003) at Éditions La Martinière.

Geboren in Saint-Gingolph (Schweiz). Grundschule in Genf (1930–1931). 1938 beginnt sie zu fotografieren, 1942 geht sie bei Paul Boissonnas in die Lehre. Nach Abschluss ihrer Fotografenausbildung (1945) geht sie 1946 nach Paris, wo sie bis 1950 als Assistentin des Modefotografen Willy Maywald arbeitet. Dann macht sie sich als Fotografin selbstständig und reist nach Kairo. Es entstehen in zahlreichen Ländern Bildreportagen; unter anderem arbeitet sie für *Vogue, Esquire, Life, Holiday* und *Time*. Sie lernt Robert Doisneau kennen, der sie 1853 zur Agentur Rapho bringt. Bis 1960 hat sie einen Vertrag mit *Vogue* für Modefotos und Reportagen. Ausstellungen am Art Institute of Chicago (1954), im Musée de l'Élysée in Lausanne (1987), in der Fondation Nationale de la Photo (1989) und in Perpignan (1995). Sie publiziert mehrere Bücher, darunter *En passant* (1978), *Intimes convictions* (1989) und *Sabine Weiss* (2003) bei La Martinière.

Zola, Émile *(1840–1902)*

Né à Paris. Célèbre écrivain, ami des photographes Nadar, Carjat et Pierre Petit, se passionne pour la photographie dès 1888. Il va ainsi acquérir une dizaine d'appareils et installer trois laboratoires dans ses divers domiciles. À partir de 1894, il s'adonne pleinement à cette passion et va réaliser de nombreuses photographies familiales, mais également des paysages des bords de Seine, des rues de Paris. En 1899, il réalise des photographies dans les rues de Londres où il est réfugié à la suite de ses prises de position dans l'affaire Dreyfus. De retour à Paris, il va prendre des centaines de clichés de l'Exposition universelle de 1900. « À mon avis, vous ne pouvez pas dire que vous avez vu quelque chose à fond si vous n'en avez pas pris une photographie révélant un tas de détails qui, autrement, ne pourraient même pas être discernés. » (interview dans *The King* en 1900). Décède le 29 septembre 1902 à Paris.

Born in Paris, a friend of the photographers Nadar, Carjat and Pierre Petit, the famous writer's interest in photography really began in 1888. He acquired some dozen cameras and set up laboratories in his various homes. Starting in 1894, he took large numbers of family photographs and views of the Seine and streets of Paris and, in 1899, the streets of London, where he had taken refuge from the hostility incurred by his defence of Dreyfus. Back in Paris, he took hundreds of photographs of the Exposition universelle in Paris. "In my view, you cannot say that you have truly seen something if you have not taken a photograph revealing a whole host of details that could not otherwise be observed." (Interview published in *The King* in 1900). He died on 29 September 1902 in Paris.

Geboren in Paris. Der berühmte Schriftsteller und Freund der Fotografen Nadar, Carjat und Pierre Petit begeistert sich 1888 selbst für die Fotografie. Im Laufe der Zeit erwirbt er ein Dutzend Fotoapparate und richtet in seinen verschiedenen Wohnungen drei Fotolabore ein. Von 1894 an gibt er sich ganz dieser Leidenschaft hin; er macht unzählige Aufnahmen von seiner Familie, aber auch von Landschaften an den Seineufern und von Pariser Straßen. 1899 fotografiert er in den Straßen Londons, wohin er nach seiner Parteinahme in der Dreyfus-Affäre geflohen ist. Nach seiner Rückkehr nach Paris macht er Hunderte von Aufnahmen auf der Weltausstellung des Jahres 1900. »Meiner Meinung nach können Sie nicht behaupten, etwas

gründlich gesehen zu haben, wenn Sie keine Fotografie davon gemacht haben, die eine Menge Details zeigt, die sonst gar nicht erst wahrgenommen werden könnten« (in einem Interview, erschienen 1900 in *The King*). Er stirbt am 29. September 1902 in Paris.

Zuber, René *(1902–1979)*

Né dans le Doubs, il va suivre à Paris les cours de l'École centrale des arts et manufactures. Décidé à se tourner vers les métiers du livre, se rend en 1927 à Leipzig, capitale du livre, où il découvre les couvertures photographiques. Il décide d'entrer au service photo de *L'Illustration* que dirige Sougez. Participe à l'exposition *Film und Foto* en 1929. Jusqu'en 1932, il travaille pour Damour, une des grandes agences de publicité. Il crée alors son propre studio en s'associant avec Pierre Boucher et en engageant Emeric Feher, cofondateur en 1936 de l'agence Alliance-Photo. Leurs images sont diffusées par l'agence Alliance Photo et sont publiées dans *Art et médecine, Votre beauté, Vu, La Revue du Médecin, Regards* ou *Voilà*, ainsi que dans des revues photographiques *Photographie, Modern Photography*. Passionné de cinéma, il réalise dès 1934 des courts métrages sur la Crète, la Syrie, le Liban. Après la guerre il abandonne la photographie pour créer la petite maison d'édition du Compas qui éditera *La Libération de Paris* (Doisneau, Jahan, Zuber) en 1944, ainsi que *La Mort et les Statues* de Pierre Jahan (1946). Il continue parallèlement à réaliser jusqu'en 1975 de nombreux films documentaires. Il décède à Meudon en 1979.

Born in the Doubs, he studied at the École Centrale des Arts et Manufactures in Paris and decided to work in the book business. Travelling to Leipzig, the centre of this industry, in 1927 he discovered the use of photographic covers and joined the photography department at *L'Illustration* under Sougez. His work featured in the exhibition *Film und Foto* in 1929. He worked for a leading advertising agency, Damour, up to 1932, when he set up his own studio with Pierre Boucher and later took on Emeric Feher, co-founder in 1936 of the Alliance-Photo agency. Their images were distributed by Alliance Photo and published in *Art et médecine, Votre beauté, Vu, La Revue du Médecin, Regards* and *Voilà* as well as in the magazines *Photographie* and *Modern Photography*. Zuber's keen interest in film led him to make short films about Crete, Syria and Lebanon in 1934. After the war, he gave up photography and set up a small publishing house, Compas, which published *La Libération de Paris* (Doisneau, Jahan, Zuber) in 1944 and *La Mort et les Statues* by Pierre Jahan (1946). He continued making documentaries up until 1975. He died in Meudon in 1979.

Geboren im Département Doubs; in Paris studiert er an der École Centrale des Arts et Manufactures. Er ist fest entschlossen, sich der Buchherstellung zu widmen, und geht 1927 nach Leipzig, einem Zentrum des Buchhandels, wo er fotografische Einbände für sich entdeckt. Schließlich beginnt er bei der von Sougez geleiteten Fotoabteilung der Zeitschrift *L'Illustration*. 1929 Teilnahme an der Ausstellung *Film und Foto*. Bis 1932 arbeitet er für Damour, eine der großen Werbeagenturen. Dann eröffnet er zusammen mit Pierre Boucher sein eigenes Studio und stellt Emeric Feher ein, den Mitgründer der Agentur Alliance-Photo (1936). Ihre Bilder werden von dieser Agentur vertrieben und erscheinen in *Art et médecine, Votre beauté, Vu, La Revue du médecin, Regards* und *Voilà* sowie in Fotozeitschriften

wie *Photographie* und *Modern Photography*. Er ist begeisterter Cineast und dreht ab 1934 selbst Kurzfilme über Kreta, Syrien und den Libanon. Nach dem Krieg gibt er die Fotografie auf und gründet den kleinen Verlag Compas, in dem 1944 *La Libération de Paris* (Doisneau, Jahan, Zuber) und 1946 *La mort et les statues* von Pierre Jahan erscheinen. Bis 1979 entstehen zahlreiche weitere Dokumentarfilme. Er stirbt 1979 in Meudon.

Zucca, André *(1897–1973)*

Né à Paris. Entre 14 et 17 ans, vit à New York avec sa mère. De retour en France, il découvre la photographie dans les années 1920 et réalise ses premiers portraits pour la revue *Comoédia*. Voyage et effectue son premier long reportage en 1935–1936 à travers l'Italie, la Yougoslavie et la Grèce. En 1937, part pour un tour du monde sur un cargo. Collabore avec différents journaux *Paris Soir, Paris Match, Life, Picture Post*. Photographe correspondant de guerre pendant l'hiver 1939–1940 sur le front de Carélie. De 1941 à 1944, travaille pour le journal allemand *Signal* à Paris. Arrêté à la Libération, il est libéré et rejoint la 1ʳᵉ armée en Alsace. À la fin de la guerre il se réfugie sous le pseudonyme d'André Piernic à Garnay, petit village proche de Dreux où il ouvre une boutique de photographe qui fermera en 1965. Revient alors à Paris jusqu'à son décès en 1973. Ses archives sont entrées à la Bibliothèque historique de la Ville de Paris.

Born in Paris. Between the ages of 14 and 17, he lived in New York with his mother. Back in France, he became interested in photography in the 1920s and made his first portraits for the journal *Comoédia*. He travelled to Italy, Yugoslavia and Greece in 1935–1936 and produced his first major piece of photojournalism. In 1937 he travelled round the world on a cargo boat. He worked for *Paris Soir, Paris Match, Life* and *Picture Post*. He reported from the Karelian front in 1939–1940 and from 1941 to 1944 worked in Paris for the German magazine *Signal*. He was arrested at the liberation but then released and began working as a wedding and portrait photographer in Garnay, a small town west of Paris. He closed his studio in 1965 and he returned to Paris, where he died in 1973. His archives were acquired by the Bibliothèque Historique de la Ville de Paris.

Geboren in Paris. Zwischen seinem 14. und 17. Lebensjahr lebt er bei seiner Mutter in New York. Nach seiner Rückkehr nach Frankreich entdeckt er in den 1920er Jahren die Fotografie für sich und macht für die Zeitschrift *Comoédia* seine ersten Porträtaufnahmen. 1935 bis 1936 entsteht eine erste ausführliche Bildreportage bei einer Reise durch Italien, Jugoslawien und Griechenland. 1937 bricht er auf einem Frachter zu einer Weltreise auf. Er arbeitet für verschiedene Zeitschriften wie *Paris Soir, Paris Match, Life* und *Picture Post*. Im Winter 1939/40 ist er als Bildberichterstatter an der Front in Karelien eingesetzt. Von 1941 bis 1944 arbeitet er für die deutsche Zeitschrift *Signal*. Nach der Befreiung wird er verhaftet, dann aber befreit; schließlich gelangt er zur 1. Armee ins Elsass. Nach Kriegsende flieht er unter dem Pseudonym André Piernic nach Garnay, einem kleinen Dorf westlich von Paris, wo er ein Fotogeschäft eröffnet, das 1965 schließt. Er kehrt dann nach Paris zurück, wo er bis zu seinem Tod 1973 lebt. Sein Bildarchiv gelangt schließlich in die Bibliothèque Historique de la Ville de Paris.

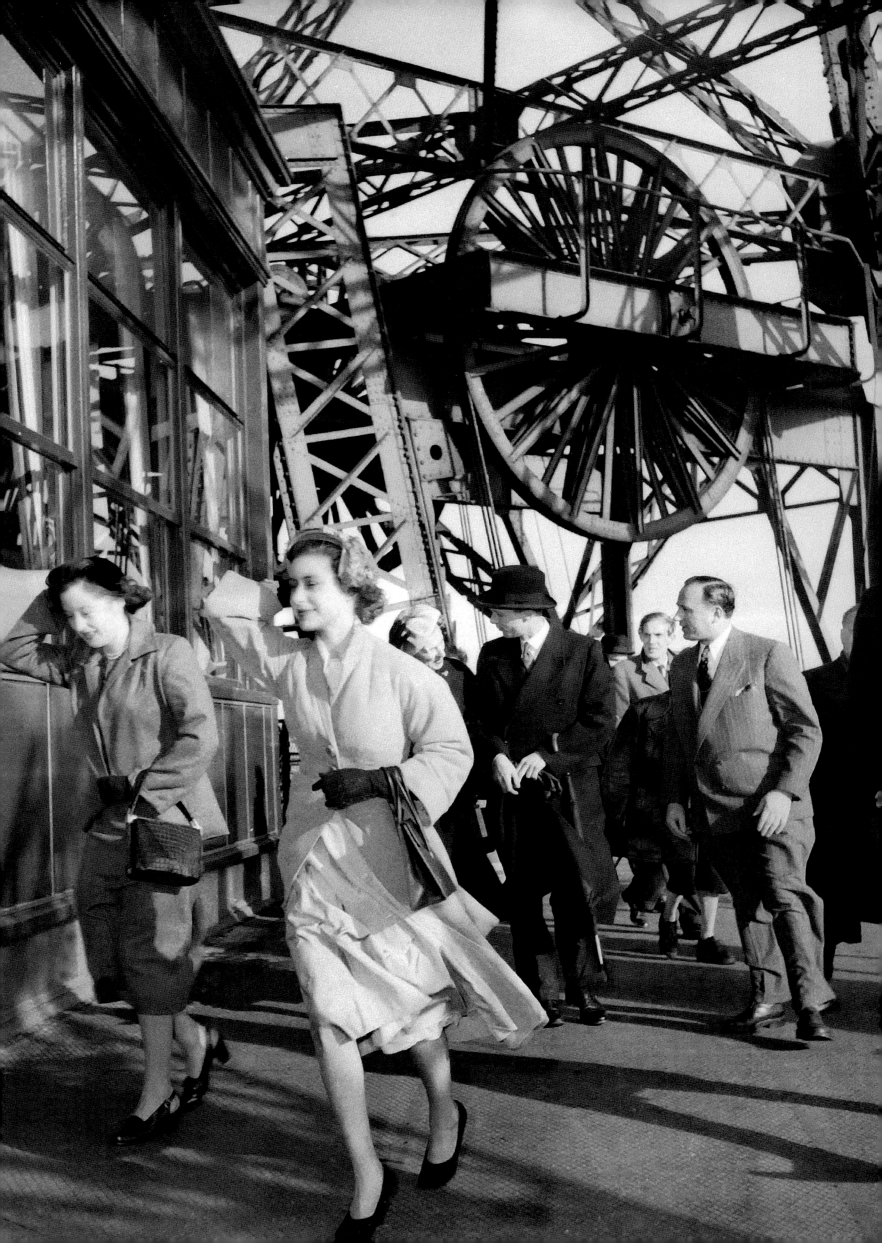

Bibliographie
Bibliography
Bibliografie

Abbott, Berenice *Atget. Photographe de Paris.* Éd. Henri Jonquières. Paris 1930.
Adam, Hans Christian/Andreas Krase *Paris. Eugène Atget 1857–1927.* TASCHEN. Cologne 2000.
Augé, Marc *Années 30. Roger-Viollet.* Éd. Hazan. Paris 1996.
Bajac, Quentin *La Commune photographiée.* Cat. Musée Orsay. Éd. Réunion des Musées Nationaux. Paris 2000.
Bard, Patrick *Paris côté cœur.* Éd. Barberousse. Paris 1985.
Baronnet, Jean *Regard d'un Parisien sur la Commune. Photographies inédites de la Bibliothèque historique de la Ville de Paris.* Éd. Gallimard. Paris Bibliothèques. Paris 2006.
Baronnet,Jean/André Zucca *Les Parisiens sous l'Occupation. Photographies en couleurs d'André Zucca.* Éd. Gallimard. Paris Bibliothèques. Paris 2008.
Berenger, Pierre/Michel Butor *Les naufragés de l'arche.* Éd. de la Différence. Paris 1994.
Bing, Ilse *Ilse Bing. Paris 1931–1952.* Cat. Musée Carnavalet. Éd. Paris Musées. Paris 1987.
Borgé, Jacques/Nicolas Viasnoff *Archives de Paris.* Éd. Balland. Paris 1981.
Boubat, Édouard *Amoureux de Paris.* Éd. Hors Collection/Presses de la Cité. Paris 1993.
Boubat, Édouard *Le Paris de Boubat.* Cat. Musée Carnavalet. Éd. Paris Musées. Paris Audiovisuel. Paris 1990.
Boudard, Alphonse *La Nuit de Paris.* Éd. Bordas et fils. Paris 1994.
Bourget, Pierre *Paris 1940–1944.* Éd. Plon. Paris 1979.
Bourget, Pierre/Charles Lacretelle *Sur les murs de Paris.* Bibliothèques des Guides bleus. Librairies Hachette. Paris 1959.
Bovis, Marcel/Pierre Mac Orlan *Fêtes Foraines.* Éd. Hoëbeke. Paris 1990.
Brassaï *Graffiti.* Chr. Belser Verlag. Stuttgart 1960.
Brassaï *Le Paris secret des années 30.* Éd. Gallimard. Paris 1976.
Brassaï *Paris de Nuit.* Éditions Arts et métiers graphiques. Paris 1932.
Brassaï *Voluptés de Paris.* Paris-Publications. Paris 1934.
Brassaï/Patrick Modiano *Paris tendresse.* Éd. Hoëbeke. Paris 1990.
Cabaud, Michel *Le livre de Paris 1900.* Éd. Pierre Belfond. Paris 1977.
Cabaud, Michel *Paris et les Parisiens sous le Second Empire.* Éd. Pierre Belfond. Paris 1982.
Caracalla, Jean-Paul/Jacques Prévert *Le Paris de Jacques Prévert.* Éd. Flammarion. Paris 2000.
Caron, Gilles *Sous les pavés la plage.* Éd. La Sirène. Paris 1993.
Cartier-Bresson, Henri *La Seine.* Du magazine. Conzett & Huber. Zurich 1958.
Cartier-Bresson, Henri *Paris à vue d'œil.* Éd. du Seuil. Paris 1994.

Champeix, Jacques/Lionel Mouraux *Bercy.* Éd. L. M. Paris 1989.
Chardin, Virginie *Paris et la photographie. Cent histoires extraordinaires de 1839 à nos jours.* Parigramme. Paris 2003.
Chardin, Virginie *Paris en couleurs de 1907 à nos jours.* Éd. du Seul. Paris 2007.
Cheronnet, Louis *Paris tel qu'il fut.* Éd. Tel. Paris 1943.
Christ, Yvan *Les métamorphoses de Paris.* Éd. Balland. Paris 1967.
Christ, Yvan *Les nouvelles métamorphoses de Paris.* Éd. Balland. Paris 1973.
Collomb, Michel *Les années folles.* Éd. Belfond. Paris Audiovisuel. Paris 1986.
Cornelius, Peter *Farbiges Paris.* Econ Verlag. Düsseldorf/Vienne 1961.
Courtiau, Jean-Pierre *Paris. Cent ans de fantasmes architecturaux et de projets fous.* Éd. First. Paris 1990.
Courtinat, Jean Louis/Alphonse Boudard *Paris au petit bonheur.* Éd. du Perron. Paris 1992.
Decker, Sylviane de/Michel Luxembourg *Paris, capitale de la photographie.* Éd. Hazan. Paris 1998.
Deedes-Vincke, Patrick *Paris. La ville et ses photographes.* Éd. Arthaud. Paris 1992.
Dityvon, Claude *Impressions de Mai. Photographies prises à Paris entre le 6 mai et le 2 juin 1968.* Éd. du Seuil. Paris 1998.
Dityvon, Claude *Mai 68.* Éd. Carrère-Kian. Paris 1988.
Doisneau, Robert *Bistrots.* Éd. Le Point. Paris 1960.
Doisneau, Robert *Doisneau 40/44.* Éd. Hoëbeke. Paris 1994.
Doisneau, Robert *Gosses de Paris.* Éd. Jeheber. Paris 1956.
Doisneau, Robert *Le Paris de Robert Doisneau et Max-Pol Fouchet.* Les Éditeurs Français Réunis. Paris 1974.
Doisneau, Robert *Les Parisiens tels qu'ils sont.* Collection Huit. Robert Delpire Éditeur. Paris 1953.
Doisneau, Robert *Paris Doisneau.* Éd. Flammarion. Paris 2006.
Doisneau, Robert *Rue Jacques Prévert.* Éd. Hoëbeke. Paris 1992.
Doisneau, Robert/Blaise Cendrars *Instantanés de Paris.* Éd. Arthaud. Paris 1955.
Doisneau, Robert/Blaise Cendrars *La Banlieue de Paris.* Éd. La Guilde du livre. Lausanne 1949. Éd. Pierre Seghers. Paris 1949.
Doisneau, Robert/Elsa Triolet *Pour que Paris soit.* Éd. Cercle d'Art. Paris 1956.
Doisneau, Robert/François Cavanna *Les doigts pleins d'encre.* Éd. Hoëbeke. Paris 1989.
Ehrenburg, Ilya/El Lissitzky *Moi Parizh [My Paris].* IZOGIZ. Moscou 1933.
Elsken, Ed van der *Liebe in Saint Germain des Prés.* Rowohlt Verlag. Hamburg 1956.
Frank, Robert *Paris.* Steidl Verlag. Göttingen 2008.

Gautrand, Jean Claude *L'Assassinat de Baltard.* Formule 13 Éditeur. Paris 1972.
Gautrand, Jean Claude *Le Pavillon Baltard. Des Halles de Paris à Nogent-sur-Marne.* Éd. Idelle. Paris 2007.
Gautrand, Jean Claude *Les Murs de Mai.* Éd. Pensée et Action. Paris/Bruxelles 1969.
Gautrand, Jean Claude *Paris des photographes.* Éd. Contrejour/Paris Audiovisuel. Paris 1985.
Gautrand, Jean Claude *Paris mon Amour.* TASCHEN. Cologne 1999.
Gautrand, Jean Claude/Alphonse Boudard *Bercy la dernière balade.* Éd. Marval. Paris 1993.
Gervais-Courtellemont, Jules *Croquis parisiens. Les plaisirs du dimanche à travers les rues.* Ancienne Maison Quantin. Paris 1897.
Giraud, Robert *L'Argot d'Éros.* Éd. Marval. Paris 1992.
Giraud, Robert/Robert Doisneau *Le vin des rues.* Éd. Denoël. Paris 1955.
Grunwald, Liliane/Claude Cattaert *Le Vel d'Hiv. 1903–1959.* Éd. Ramsay. Paris 1979.
Gursky, Andreas *Montparnasse.* Portikus. Francfort/ Main 1995.
Hamilton, Peter *Doisneau.* Éd. Paris-Musées/Éd. Hoëbeke. Paris 1995.
Hamilton, Peter *Robert Doisneau. La vie d'un photographe.* Éd. Hoëbeke. Paris 1995.
Henle, Fritz *Paris.* Ziff Davis Publishing Company. Chicago/New York 1947.
Henrard, Roger/Yann Arthus-Bertrand *Paris d'hier et d'aujourd'hui.* Éd. du Chêne. Paris 1994.
Hervé, Lucien *The Eiffel Tower.* Princeton University Press. New York 2003.
Hidalgo, Francis *Paris.* Age of Enlightenment Press. Marseille 1976.
Horvat, Frank *Paris – Londres. London – Paris.* Éd. Paris-Musées. Paris 1996.
Izis *Paris des Poètes. Photographies d'Izis Bidermanas.* Éd. Fernand Nathan. Paris 1977.
Izis *Paris des Rêves.* Éd. La Guilde du Livre. Lausanne 1950.
Izis *Rétrospective Izis.* CNMH/Éd. Paris-Musées. Paris 1988.
Izis/Jacques Prévert *Grand Bal du Printemps.* Éd. Clairefontaine. Lausanne 1951.
Jahan, Pierre *La Mort et les statues.* Éd. du Compas. Paris 1946.
Juin, Hubert *La Parisienne. Les élégantes, les célébrités et les petites femmes.* Éd. André Barret. Paris 1978.
Kagan, Elie *Mai 68 d'un photographe.* Éd. du Layeur/BDIC. Paris 2008.
Kertész, André *Paris vu par André Kertész.* Éditions d'Histoire et d'Art/ Librairie Plon. Paris 1934.
Kertész, André *Day of Paris.* J. J. Augustin. New York 1945.
Kertész, André *J'aime Paris. Photographies des années vingt.* Éd. du Chêne. Paris 1974.

Keuken, Johan van der *Paris mortel.* Éd. C. de Boer Jr. Hilversum 1963.
Keystone/Jacques Lanzmann *Paris des années 30.* Éd. Nathan Image. Paris 1987.
Kimura, Ihei *Ihei Kimura in Paris. Photographs 1954/55.* Texte : Martin Parr. Asahi Shimbun-sha. Tokyo 2006.
Kimura, Ihei *Paris.* Nora-sha. Tokyo 1974.
Klein, William *Paris + Klein.* Éd. Marval. Paris 2002.
Koetzle, Hans-Michael *Eyes on Paris. Paris im Fotobuch 1890 bis heute.* Hirmer Verlag. Munich 2011.
Krull, Germaine *100 x Paris.* Verlag der Reihe. Berlin 1929.
Lemagny, Jean-Claude *Atget, le pionnier.* Éd. Marval. Paris 2000.
Lemoine, Bertrand *La tour de 300 mètres.* TASCHEN. Cologne 2006.
Lepidis, Clément/Robert Doisneau *Le Mal de Paris.* Éd. Arthaud. Paris 1980.
Leroy, Jean *Atget. Magicien du vieux Paris.* Éd. Pierre Jean Balbo. Paris 1975.
Maltête, René *Paris des rues et des chansons.* Éd. du Pont Royal. Paris 1960.
Marquis, Jean/Louis Aragon *Il ne m'est Paris que d'Elsa.* Éd. Robert Laffont. Paris 1964.
Martin, André *Tout Paris.* Delpire Éditeur. Paris 1964.
Martin, André/Roland Barthes *La Tour Eiffel.* Delpire Éditeur. Paris 1964.
Martinez, Romeo/Alain Pougetoux *Atget, voyage en ville.* Éd. du Chêne/ Hachette. Paris 1979.
Milovanoff, Christian *Le Louvre revisité.* Éd. Contrejour. Paris 1986.
Miquel, Pierre *Le Second Empire. Trésors de la photographie.* Éd. Barret. Paris 1979.
Moï Ver *Paris.* Éd. Jeanne Walter. Paris 1931.
Monier, Albert *Paris.* Éd. L.P.A.M. Paris 1954.
Morier, Françoise *Belleville, Belleville, Visage d'une planète.* Éd. Créaphis. Paris 1994.
Mounicq, Jean *Paris ouvert.* Éd. Imprimerie Nationale. Paris 1995.
Mounicq, Jean *Paris retraversé.* Éd. Imprimerie Nationale. Paris 1992.
Niepce, Janine *Le Livre de Paris.* Éd. Arts et métiers graphiques/ Éd. Flammarion. Paris 1957.
Noël, Bernard/Jean Claude Gautrand *La Commune.* Coll. Photo Poche. Éd. Nathan. Paris 1988.
Ollier, Brigitte *Robert Doisneau.* Collection Pavés. Éd. Hazan. Paris 2006.
Paris 1910–1931. Collection Albert Kahn. Cat. Musée Carnavalet. Paris 1982.
Paris 1937. Paris 1957. Éd. Centre Georges Pompidou. Paris 1981.
Paris et le daguerréotype. Cat. Musée Carnavalet. Éd. Paris-Musées. Paris 1989.
Paris la nuit. Photographies de l'agence Métis. Cat. Musée Carnavalet. Éd. Paris Musées. Paris 1995.

Crédits photographiques
Photo credits
Bildnachweis

Paris Magnum. Photographies 1935–1981.
Aperture. New York 1981.
Paris Poète. Éd. Hazan. Collection Pavés.
Paris 2000.
Paris ses poètes et ses chansons. Éd Pierre
Seghers. Paris 1977.
*Paris sous l'objectif 1885–1994. Un siècle
de photographies à travers les collections
de la ville de Paris.* Éd. Hazan. Paris 1998.
Paris. Photographies et poèmes. Bibliothèque de l'Image. Paris 1995.
Paviot, Françoise *Des Photographes
et Paris.* Éd. du Chêne. Paris 2002.
Perrault, Gilles *Paris sous l'Occupation.*
Éd. Belfond. Paris 1987.
Petitjean, Marc *Métro Rambuteau.*
Éd. Hazan/Centre Pompidou. Paris 1997.
Pitrou, Pierre/Bernard Tardieu
*Le Chemin de Fer de la Petite Ceinture
de Paris 1851–1981.* Èd. Pierre Fanlac.
Périgueux 1981.
*Portrait d'une capitale. De Daguerre à
William Klein.* Cat. Musée Carnavalet.
Éd. Paris Musées. Paris 1988.
Proust, Marcel/Eugène Atget *Paris du
temps perdu.* Éd. Edita Lausanne. Bibliothèque des Arts. Paris 1963.
René-Jacques *Envoûtement de Paris.*
Éd. Grasset. Paris 1938.
René-Jacques *La Seine à Paris.*
Éd. Calmann-Lévy. Paris 1944.
Reynaud, Françoise *Les voitures
d'Atget.* Éd. Carré. Éd. Paris-Musées.
Paris 1991.
Reynaud, Françoise *Paris et le daguerréotype.* Éd. Paris-Musées. Paris 1989.
Rheims, Bettina/Serge Bramly *Rose,
c'est Paris.* TASCHEN. Cologne 2009.
Ronis, Willy *Belleville – Ménilmontant.*
Éd. Arthaud. Paris 1954.
Ronis, Willy *Mon Paris.* Éd. Denoël.
Paris 1985.
Ronis, Willy *Paris couleurs.* Éd. Le temps
qu'il fait. Paris 2006.
Ronis, Willy *Paris éternellement.*
Éd. Hoëbeke. Paris 2005.
Rougerie, Jacques *Paris insurgé.
La Commune de 1871.* Collection
Découvertes. Éd. Gallimard. Paris 1995.
Schall, Roger *À Paris sous la botte des
Nazis.* Éd. Raymond Schall. Paris 1944.
Schall, Roger *Paris de jour.* Éd. Arts
et métiers graphiques. Paris 1937.
Shinoyama, Kishin *Paris.* Shinchosha.
Tokyo 1977.
Stallabrass, Julian *Paris photographié
1900–1968.* Éd. Hazan. Paris 2001.
Stettner, Louis/François Cavanna
Sous le ciel de Paris. Éd. Parigramme. Paris
1994.
Ténot, Frank *Boris Vian. Le jazz à Saint-
Germain-des-Prés.* Éditions Du May. Paris
1993.
Thézy, Marie de *Marville, Paris.*
Éd. Hazan. Paris 1994.
**Thézy, Marie de/Thomas Michael
Gunther** *Images de la Libération de Paris.*
Éd. Paris-Musées. Paris 1996.
Velter, André *La Seine des photographes.*
Éd. Gallimard. Paris 2006.

Vialle, Catherine *Entre ciel et terre,
Les toits de Paris.* Éd. Parigramme. Paris
2000.
Vian, Boris *Manuel de Saint-Germain-
des-Prés.* Éd. du Chêne. Paris 1974.
Wlassikoff, Michel *Mai 68. L'affiche
en héritage.* Éd. Alternatives. Paris 2008.
Zarka, Christian *Mémoire des Halles.*
Éd. Pierre Bordas et fils. Paris 1994.

Sources des citations
Quotation credits
Zitatnachweise

Remerciements
Acknowledgements
Dank

7, 15, 23 Victor Hugo, introduction au *Paris-guide de l'exposition universelle de 1869*. Librairie Internationale. Paris 1867.

47 Victor Hugo, *Les Misérables*. A. Lacroix, Verboeckhoven & Co. Paris 1862.

50 Gustave Flaubert, *L'Éducation sentimentale, histoire d'un jeune homme*. Michel Lévy frères. Paris 1869.

53 Honoré de Balzac, *Le Père Goriot*. Werdet. Paris 1835.

60 Eugène Sue, *Les Mystères de Paris*. Ch. Gosselin. Paris 1842–1843.

71 Louise Michel, *La Commune, histoire et souvenirs*. Paris 1898.

77, 83, 89 Guy de Maupassant, «Madeleine Bastille». Texte publié dans *Le Gaulois*, 9 novembre 1880. (Chroniques I, Union générale d'éditions. Paris 1980).

97 Émile Zola, *Le Ventre de Paris*. Éd. Charpentier & Cie. Paris 1873.

102 Extrait de la protestation des artistes signée entre autres par Charles Garnier, Alexandre Dumas D. J. et Guy de Maupassant. *Le Temps*. 14 février 1887.

108 Blaise Cendrars dans *Izis. Paris des Rêves*. Éd. La Guilde du Livre. Lausanne 1950.

115 Léon Say, «Les chemins de fer», dans *Paris-guide de l'exposition universelle de 1869*. Librairie Internationale. Paris 1867.

117 Léon-Paul Fargue, *Le piéton de Paris*. Éd. Gallimard. Paris 1939.

127 Pierre Mac Orlan dans Pierre Mac Orlan, Marcel Bovis, *Fêtes foraines*. Éd. Hoëbeke. Paris 1990.

130 Pierre Mac Orlan dans *Montmartre*. Éd. de Chabassol. Bruxelles 1946.

171, 179, 185 Walter Benjamin, *Le Livre des passages*. Paris 1935/1982.

214 Gertrude Stein, «An American and France», 1936, dans *What are masterpieces*. The Conference Press. Los Angeles 1940.

222 Brassaï et Kim Sichel, *Paris le jour, Paris la nuit*. Musée Carnavalet, Paris Audiovisuel & Paris-Musées. Paris 1988.

225 Henry Miller, *Tropic of Cancer*. Obelisk Press. Paris 1934.

233 Philippe Soupault, *Les dernières nuits de Paris*. Éd. Calmann-Lévy. Paris 1928.

251 Man Ray, cité dans Manfred Heiting (éd.), Emmanuelle de l'Écotais, Katherine Ware, *Man Ray*. TASCHEN. Cologne 2000.

256 *Hôtel du Nord*, Marcel Carné. Société d'Exploitation et de Distribution de Films, Impérial Film. 1938.

261, 267, 273 Charles de Gaulle, 25 août 1944 à l'Hôtel de Ville, Paris.

289 Stefan Zweig, *Die Welt von gestern, Erinnerungen eines Europäers*. Bermann Fischer. Stockholm 1942.

312 Paul Éluard, *Au rendez-vous allemand*. Éd. Gallimard. Paris 1942.

338 Andrew Roth (éd.), *The Book of 101 Books: Seminal Photographic Books of the Twentieth Century*. PPP Editions et Ruth Horowitz. New York 2001.

340 Jean-Paul Sartre cité dans Christophe Boubal, *Café de Flore: l'esprit d'un siècle*. Éd. Lanore. Paris 2004.

343 Colette, *Paris de ma fenêtre*. Éd. du Milieu du monde. Genève 1944.

359 *An American in Paris [Un Américain à Paris]*. Vincente Minnelli. Loew's Incorporated. 1951.

360 Boris Vian, *Manuel de Saint-Germain-des-Prés*. Éd. du Chêne. Paris 1950/1974.

370 Léo Ferré, *L'île Saint-Louis*. Le Chant du Monde. Paris 1956.

381 Henry Miller, *Quiet Days in Clichy*. Olympia Press. Paris 1956.

394 Charles Aznavour, *J'aime Paris au mois de mai*. Ducretet Thomson. 1950.

402 Manès Sperber, *Wie eine Träne im Ozean*. Kiepenheuer & Witsch. Cologne 1961.

414 Roland Barthes, *Mythologies*. Éd. du Seuil. Paris 1957.

418 *Moulin Rouge*, John Huston. Romulus Films. 1952.

420 Jean Renoir cité dans Catherine Soullard, «Intimité et histoire», in *Revue des Deux Mondes*. Paris, Juin 2007.

425 Colette, *Paris de ma fenêtre*. Éd. du Milieu du monde. Genève 1944.

430 Juliette Gréco, *Il n'y a plus d'après*. Philips. 1960.

435, 443, 451 Ernest Hemingway, *Paris. A Moveable Feast*. Jonathan Cape, Scribner. Londres, New York 1964.

445 John F. Kennedy pendant sa visite officielle en France, le 2 juin 1961. Cité dans «Death of a First Lady», in *The New York Times*, 20 mai 1994.

461 Serge Gainsbourg, *Le Poinçonneur des Lilas*. Philips. 1958.

462 Luis Buñuel, *Belle de jour*. Robert et Raymond Hakim. 1967.

466 André Salmon, *Les Étoiles dans l'encrier*. Éd. Gallimard. Paris 1952.

472 Jean-Luc Godard dans «Kino heißt streiten», dans *DIE ZEIT*, 29.11.2007.

479 Françoise Hardy, *Tous les garçons et les filles*. Vogue. 1962.

480 Audrey Tautou interviewée par Ulrich Lössl, «Elegant heißt anders» sur *Vogue.de*, 13 août 2009.

483 *Le Dernier Métro*, François Truffaut. Les Films du Carrosse, Sédif Productions, TF1 Films Production, Société Française de Production. 1980.

485 Romy Schneider, dans Beate Kemfert, Freddy Langer, *Die Erinnerung ist oft das Schönste, Fotografische Porträts von Romy Schneider*. Hatje Cantz Verlag. Ostfildern 2008.

488 *Le fabuleux destin d'Amélie Poulain*, Jean-Pierre Jeunet. Claudie Ossard Productions, UGC. 2001.

491 Christo et Jeanne-Claude, entretien avec Gianfranco Mantegna, *Journal of Contemporary Art* (www.jca-online.com/christo.html). 1995.

498 *Prêt-à-Porter*, Robert Altman. Miramax Films. 1994.

La complexité d'un semblable projet ne peut se résoudre que grâce à la collaboration de nombreuses personnes dont l'expérience et les connaissances dans divers domaines s'avèrent particulièrement précieuses.

Comme l'a été, en tout premier lieu, celle de Josette Gautrand, véritable cheville ouvrière de cette entreprise, dont la disponibilité et l'efficacité auront été déterminantes dans la réalisation de cet ouvrage et que je remercie chaleureusement.

Ma gratitude va également à tous ceux et celles qui ont participé à la naissance de ce livre :

L'éditeur Benedikt Taschen pour sa détermination à réaliser un véritable portrait de la capitale. L'éditrice Simone Philippi pour ses conseils précieux et son amicale et chaleureuse compréhension.

Le designer Andy Disl pour la clarté de sa maquette et son ouverture d'esprit.

Un grand merci particulier à Juliette Blanchot, Juliette Gallas et Hans Christian Adam pour leur aide précieuse dans les difficiles recherches des documents, ainsi qu'au photographe Christophe Di Pascale pour sa disponibilité et la qualité de son travail.

Ma reconnaissance va également à toute l'équipe TASCHEN : Luise Boehm, Paul Duncan, Frank Goerhardt, Reuel Golden, Anja Lenze, Ulf Müller, Christopher Murray, Horst Neuzner, Myriam Ochoa-Suel, Michèle Schreyer, Michele Tilgner, Karen Williams et Helga Willinghöfer qui ont participé, à différents titres, à l'opération.

J'adresse des remerciements particulièrement chaleureux à Ophélie Strauss (agence Roger-Viollet), et à Magali Galtier-Fuchs (agence Gamma-Rapho) pour leur efficacité permanente. Merci également à Andreas Lang (Getty Images), Marc Barbey (Magnum), Margit Klingsporn (Agentur Focus), Myles Ashby (Art and Commerce), Lynne Bryant (Arcaid), Gregory Spencer (Art Partner), Steffen Wedepohl (Bridgeman), Nelly Shoutaut (Paris Match/Scoop), Sven Riepe (SZ Photo), Karin Buch (Ullstein Bild) et aux agences AKG images, bpk Bildagentur für Kunst, Kultur und Geschichte, Rue des Archives et Scala.

Les institutions m'ont également apporté une aide précieuse et je remercie tout spécialement Carole Gascard pour la Bibliothèque historique de la Ville de Paris, Françoise Raynaud et Catherine Tambrun pour le musée Carnavalet, Cyril Chazal pour la Bibliothèque nationale de France.

Un grand merci également pour leur efficace collaboration à Serge Fouchard pour le Musée départemental Albert-Kahn et à Luce Lebart pour la Société française de photographie. Ainsi qu'à Jean-Sébastien Baschet (L'Illustration), Jack Covart (Roy Lichtenstein Foundation), Dominique Deschavanne (Fondation Gilles Caron), Ute Eskildsen (Museum Folkwang), Barbara Galasso (George Eastman House), Laure Haberschill (Les Arts décoratifs), Frederic

→
Robert Doisneau

Les enfants de la place Hébert, (18ᵉ arr.), 1957.

Children on Place Hébert (18th arr.), 1957.

Die Kinder von der Place Hébert (18. Arrondissement), 1957.

p. 540
Willy Ronis

Le petit Parisien, 1952.

The little Parisian, 1952.

Der kleine Pariser Junge, 1952.

Hamet, Christian Kempf (Musée Unterlinden), Philippe Jacquier (Lumière des Roses), Kerry Nagahban (Lee Miller Archives), Tiggy Machonochie (Helmut Newton Foundation), Takayuki Mashiyama (Taka Ishii Gallery), Noëlle Pourret (Réunion des musées nationaux), Carolien Provaas (Nederlands Fotomuseum), Charles-Antoine Revol (Donation Lartigue), Harvey Robinson (Howard Greenberg Gallery) et Karin Schnell (Bayerisches Nationalmuseum).

Vifs remerciements à tous ceux, archivistes, photographes, galeristes et collectionneurs qui m'ont aidé dans cette aventure : Caroline Berton, Manuel Bidermanas, Christian Bouqueret, Virginie Chardin, Frédéric Chaubin, Bernard Chevojon, Klervi Le Collen, Sylviane de Decker Heftler, Francis Dupin, David Fahey, Marc Feustel, Horst Gläser, Yasmina Guerfi, Frank Horvat, Walde Huth, William Klein, Hans-Michael Koetzle, Martine Le Blond-Zola, June Newton, Christine Nielsen, Phy Cha, Bettina Rheims, Terry Richardson, J.-F. Schall, Anne Schulte, Frédéric Séeberger, Philippe Siauve, Barbara Sieff, Melvin Sokolsky, Louis Stettner, Thomas Struth, Keiichi Tahara, Juergen Teller, Catherine Terk, Wolfgang Tillmans, Ellen von Unwerth, Wolfgang Volz, Melanie Wehnert, Laurie Platt Winfrey, Willem van Zoetendaal et Pierre Zuber.

Je dédie cet ouvrage à mes enfants Brigitte et Philippe et à mes petits enfants, Pierre, Axel et Mathis pour qu'ils y découvrent l'histoire d'une ville, dont je ne saurais me passer.

Jean Claude Gautrand

The complexity of a project such as this is a challenge that can be met only with the help of many individuals whose experience and knowledge of their diverse fields is essential and precious.

Most invaluable, first of all, was Josette Gautrand, the kingpin of this undertaking, whose unfailing responsiveness and efficiency were decisive in the production of this book. I thank her warmly.

I am also grateful to everyone else who helped make this book a reality:

Publisher Benedikt Taschen for his determination to make a genuine portrait of the capital.

The editor Simone Philippi for her precious advice and her friendly and warm understanding.

The designer Andy Disl for the clarity of his layout and his open mind.

Special thanks to Juliette Blanchot, Juliette Gallas and Hans Christian Adam for their precious help in the difficult documentary research, and to photographer Christophe Di Pascale for his receptiveness and the quality of his work.

My gratitude also goes to the whole team at TASCHEN: Luise Boehm, Paul Duncan, Frank Goerhardt, Reuel Golden, Anja Lenze, Ulf Müller, Christopher Murray, Horst Neuzner, Myriam Ochoa-Suel, Michèle Schreyer, Michele Tilgner, Karen Williams and Helga Willinghöfer for their many and various inputs to this project.

I address my very warm thanks to Ophélie Strauss (Agence Roger-Viollet), and to Magali Galtier-Fuchs (Agence Gamma-Rapho) for their unfailing efficiency. Thanks also to Andreas Lang (Getty Images), Marc Barbey (Magnum), Margit Klingsporn (Agentur Focus), Myles Ashby (Art and Commerce), Lynne Bryant (Arcaid), Gregory Spencer (Art Partner), Steffen Wedepohl (Bridgeman), Nelly Shoutaut (Paris Match/Scoop), Sven Riepe (SZ Photo), Karin Buch (Ullstein Bild) and to the agencies AKG Images, bpk Bildagentur für Kunst, Kultur und Geschichte, Rue des Archives and Scala.

Institutions were also a great help, and I very much want to thank Carole Gascard at the Bibliothèque historique de la Ville de Paris, Françoise Raynaud and Catherine Tambrun at the Musée Carnavalet, and Cyril Chazal at the Bibliothèque nationale de France.

A big thank-you for their efficient collaboration to Serge Fouchard for the Musée Départemental Albert-Kahn and to Luce Lebart for the Société Française de Photographie. And also to Jean-Sébastien Baschet (L'Illustration), Jack Covart (Roy Lichtenstein Foundation), Dominique Deschavanne (Fondation Gilles Caron), Ute Eskildsen (Museum Folkwang), Barbara Galasso (George Eastman House), Laure Haberschill (Les Arts décoratifs), Frederic Hamet, Christian Kempf (Musée Unterlinden), Philippe Jacquier (Lumière des Roses), Kerry Nagahban (Lee Miller Archives), Tiggy Machonochie (Helmut Newton Foundation), Takayuki Mashiyama (Taka Ishii Gallery), Noëlle Pourret (Réunion des musées nationaux), Carolien Provaas (Nederlands Fotomuseum), Charles-Antoine Revol (Donation Lartigue), Harvey Robinson (Howard Greenberg Gallery) and Karin Schnell (Bayerisches Nationalmuseum).

My sincere thanks, finally to all those researchers, photographers, gallerists and collectors who helped me in this adventure: Caroline Berton, Manuel Bidermanas, Christian Bouqueret, Virginie Chardin, Frédéric Chaubin, Bernard Chevojon, Klervi Le Collen, Sylviane de Decker Heftler, Francis Dupin, David Fahey, Marc Feustel, Horst Gläser, Yasmina Guerfi, Frank Horvat, Walde Huth, William Klein, Hans-Michael Koetzle, Martine Le Blond-Zola, June Newton, Christine Nielsen, Phy Cha, Bettina Rheims, Terry Richardson, J.-F. Schall, Anne Schulte, Frédéric Séeberger, Philippe Siauve, Barbara Sieff, Melvin Sokolsky, Louis Stettner, Thomas Struth, Keiichi Tahara, Juergen Teller, Catherine Terk, Wolfgang

Tillmans, Ellen von Unwerth, Wolfgang Volz, Melanie Wehnert, Laurie Platt Winfrey, Willem van Zoetendaal and Pierre Zuber.

I dedicate this book to my children Brigitte and Philippe, and to my grandchildren Pierre, Axel and Mathis, as an introduction to the history of a city that I cannot imagine living without.

Jean Claude Gautrand

Ein solch komplexes Vorhaben wie das vorliegende Buch kann nur durch die Zusammenarbeit mit zahlreichen Personen gelingen, deren Erfahrung und Wissen in den verschiedenen Bereichen sich als besonders wertvoll erwiesen hat.

Hier ist an allererster Stelle Josette Gautrand zu nennen, die treibende Kraft hinter diesem Projekt, deren uneingeschränkte Bereitschaft und Effektivität entscheidend zur Verwirklichung dieser Publikation beigetragen haben, wofür ich ihr von Herzen danke.

Mein Dank gilt auch all denen, die an der Entstehung dieses Buches beteiligt waren:

Dem Verleger Benedikt Taschen danke ich für die Entschlossenheit, mit der er das Ziel verfolgte, ein Porträt der französischen Hauptstadt entstehen zu lassen.

Der Lektorin Simone Philippi danke ich für ihre wertvollen Hinweise und das freundschaftliche und liebenswerte Verständnis, das sie mir entgegenbrachte.

Dem Grafikdesigner Andy Disl danke ich für die Klarheit seines Layouts und seine Aufgeschlossenheit.

Besonderen Dank schulde ich Juliette Blanchot, Juliette Gallas und Hans Christian Adam für ihre wertvolle Unterstützung bei den schwierigen Bildquellenrecherchen sowie dem Fotografen Christophe Di Pascale für seine Einsatzbereitschaft und die Qualität seiner Arbeit.

Mein Dank geht auch an das gesamte Team des TASCHEN Verlags: Luise Boehm, Paul Duncan, Frank Goerhardt, Reuel Golden, Anja Lenze, Ulf Müller, Christopher Murray, Horst Neuzner, Myriam Ochoa-Suel, Michèle Schreyer, Michele Tilgner, Karen Williams und Helga Willinghöfer, die in unterschiedlicher Funktion an diesem Projekt beteiligt waren.

Sehr herzlich danken möchte ich zudem Ophélie Strauss (Agence Roger-Viollet) und Magali Galtier-Fuchs (Agence Gamma-Rapho) für die durchweg reibungslose Zusammenarbeit. Dank auch an Andreas Lang (Getty Images), Marc Barbey (Magnum), Margit Klingsporn (Agentur Focus), Myles Ashby (Art and Commerce), Lynne Bryant (Arcaid), Gregory Spencer (Art Partner), Steffen Wedepohl (Bridgeman), Nelly Shoutaut (Paris Match/Scoop), Sven Riepe (SZ Photo), Karin Buch (Ullstein Bild) und

an die Bildagenturen AKG images, bpk Bildagentur für Kunst, Kultur und Geschichte, Rue des Archives und Scala.

Auch Institutionen haben wertvolle Hilfestellung geleistet; mein Dank gilt ganz besonders Carole Gascard von der Bibliothèque historique de la Ville de Paris, Françoise Raynaud und Catherine Tambrun vom Musée Carnavalet, Cyril Chazal von der Bibliothèque nationale de France.

Ein großes Dankeschön für die reibungslose Zusammenarbeit geht an Serge Fouchard vom Musée départemental Albert-Kahn und an Luce Lebart von der Société française de photographie sowie an Jean-Sébastien Baschet (L'Illustration), Jack Covart (Roy Lichtenstein Foundation), Dominique Deschavanne (Fondation Gilles Caron), Ute Eskildsen (Museum Folkwang), Barbara Galasso (George Eastman House), Laure Haberschill (Les Arts décoratifs), Frederic Hamet, Christian Kempf (Musée Unterlinden), Philippe Jacquier (Lumière des Roses), Kerry Nagahban (Lee Miller Archives), Tiggy Machonochie (Helmut Newton Foundation), Takayuki Mashiyama (Taka Ishii Gallery), Noëlle Pourret (Réunion des musées nationaux), Carolien Provaas (Nederlands Fotomuseum), Charles-Antoine Revol (Donation Lartigue), Harvey Robinson (Howard Greenberg Gallery) und Karin Schnell (Bayerisches Nationalmuseum).

All denen, die mir in ihrer Funktion als Archivare, Fotografen, Galeristen oder Sammler bei diesem Unterfangen geholfen haben, sei an dieser Stelle herzlich gedankt: Caroline Berton, Manuel Bidermanas, Christian Bouqueret, Virginie Chardin, Frédéric Chaubin, Bernard Chevojon, Klervi Le Collen, Sylviane de Decker Heftler, Francis Dupin, David Fahey, Marc Feustel, Horst Gläser, Yasmina Guerfi, Frank Horvat, Walde Huth, William Klein, Hans-Michael Koetzle, Martine Le Blond-Zola, June Newton, Christine Nielsen, Phy Cha, Bettina Rheims, Terry Richardson, J.-F. Schall, Anne Schulte, Frédéric Séeberger, Philippe Siauve, Barbara Sieff, Melvin Sokolsky, Louis Stettner, Thomas Struth, Keiichi Tahara, Juergen Teller, Catherine Terk, Wolfgang Tillmans, Ellen von Unwerth, Wolfgang Volz, Melanie Wehnert, Laurie Platt Winfrey, Willem van Zoetendaal und Pierre Zuber.

Ich widme dieses Werk meinen Kindern Brigitte und Philippe und meinen Enkeln Pierre, Axel und Mathis; mögen sie darin die Geschichte einer Stadt entdecken, von der ich nicht lassen kann.

Jean Claude Gautrand

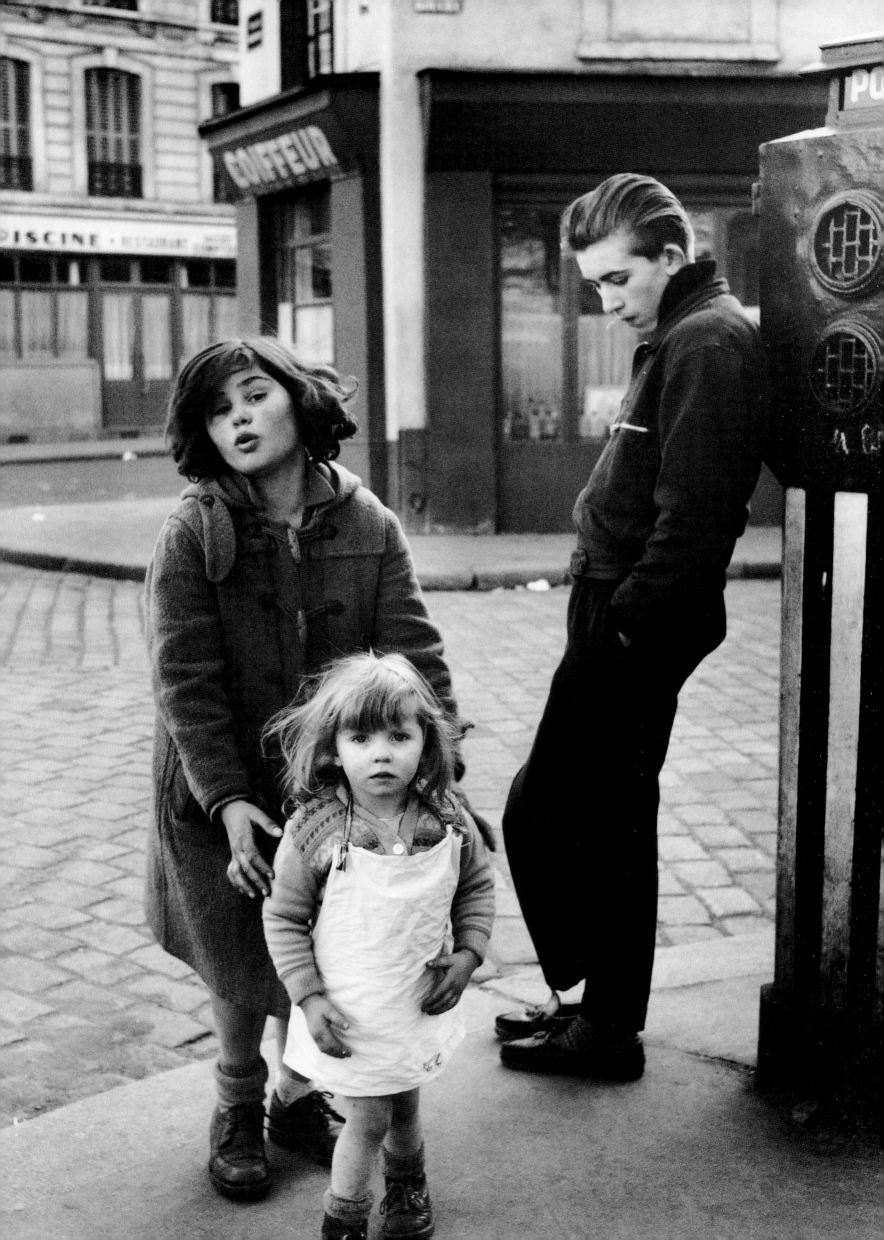

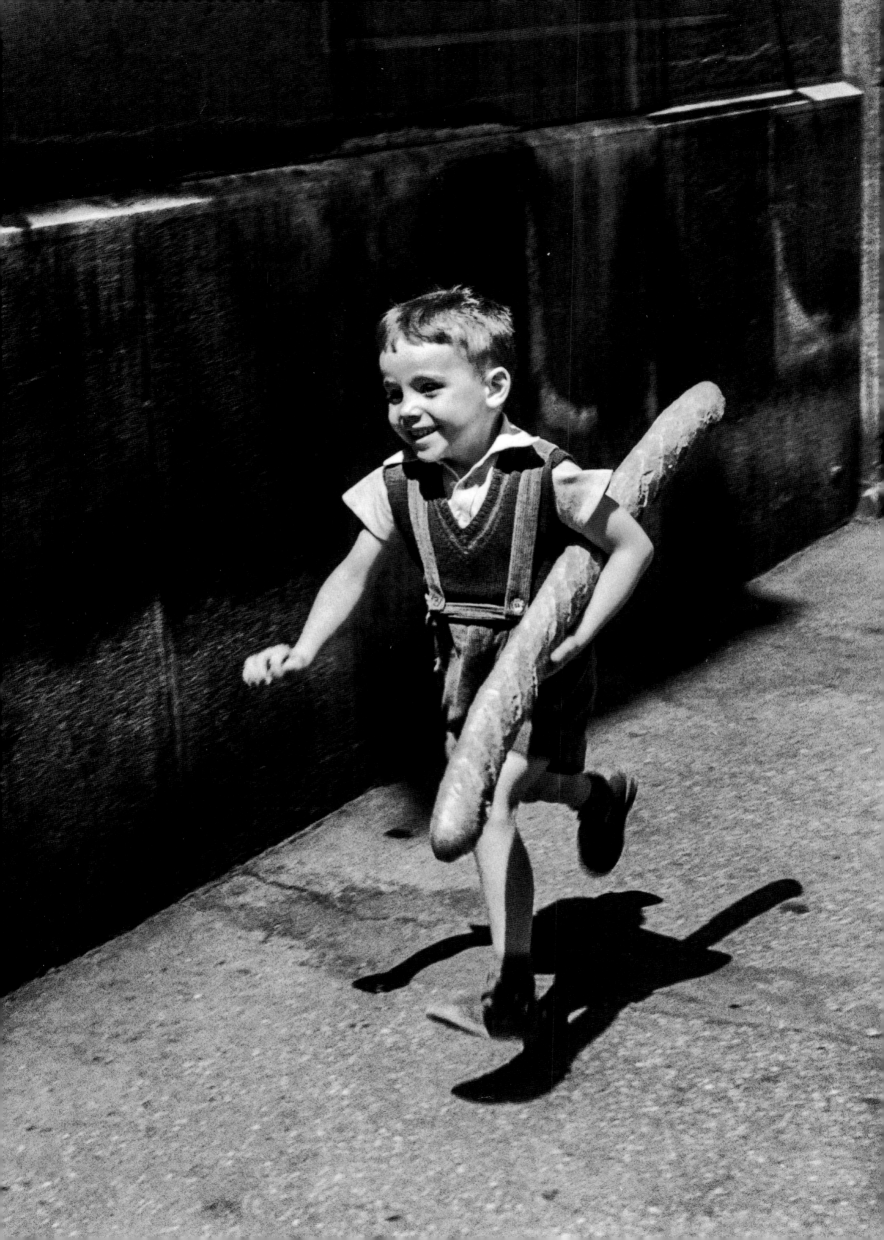

Index

p. 544
Ellen von Unwerth
Le ballon rouge, 2007. Pour Vogue Italia.
The red balloon, 2007. For Vogue Italia.
Der rote Ballon, 2007. Für Vogue Italia.

EACH AND EVERY TASCHEN BOOK PLANTS A SEED!
TASCHEN is a carbon neutral publisher. Each year, we offset our annual carbon emissions with carbon credits at the Instituto Terra, a reforestation program in Minas Gerais, Brazil, founded by Lélia and Sebastião Salgado. To find out more about this ecological partnership, please check: www.taschen.com/zerocarbon
Inspiration: unlimited.
Carbon footprint: zero.

To stay informed about TASCHEN and our upcoming titles, please subscribe to our free magazine at www.taschen.com/magazine, follow us on Instagram and Facebook, or e-mail your questions to contact@taschen.com.

© 2021 TASCHEN GmbH
Hohenzollernring 53, D–50672 Köln
www.taschen.com

© 2021 VG Bild-Kunst, Bonn, for the work of Henri Rivière
© 2021 The Estate of Yves Klein/VG Bild-Kunst, Bonn, for the work of Yves Klein
© 2021 Man Ray Trust, Paris/VG Bild-Kunst, Bonn, for the works of Man Ray

Design: Andy Disl, Los Angeles and Birgit Eichwede, Cologne
Barcode illustration: Robert Nippoldt
German translation: Stefan Barmann, Cologne; Michael Müller, Berlin
English translation: Charles Penwarden, Paris; Chris Miller, Oxford; David Higgins, Paris
French translation: Wolf Fruhtrunk, Villeneuve-Saint-Georges

Printed in Slovakia
ISBN 978-3-8365-0293-1

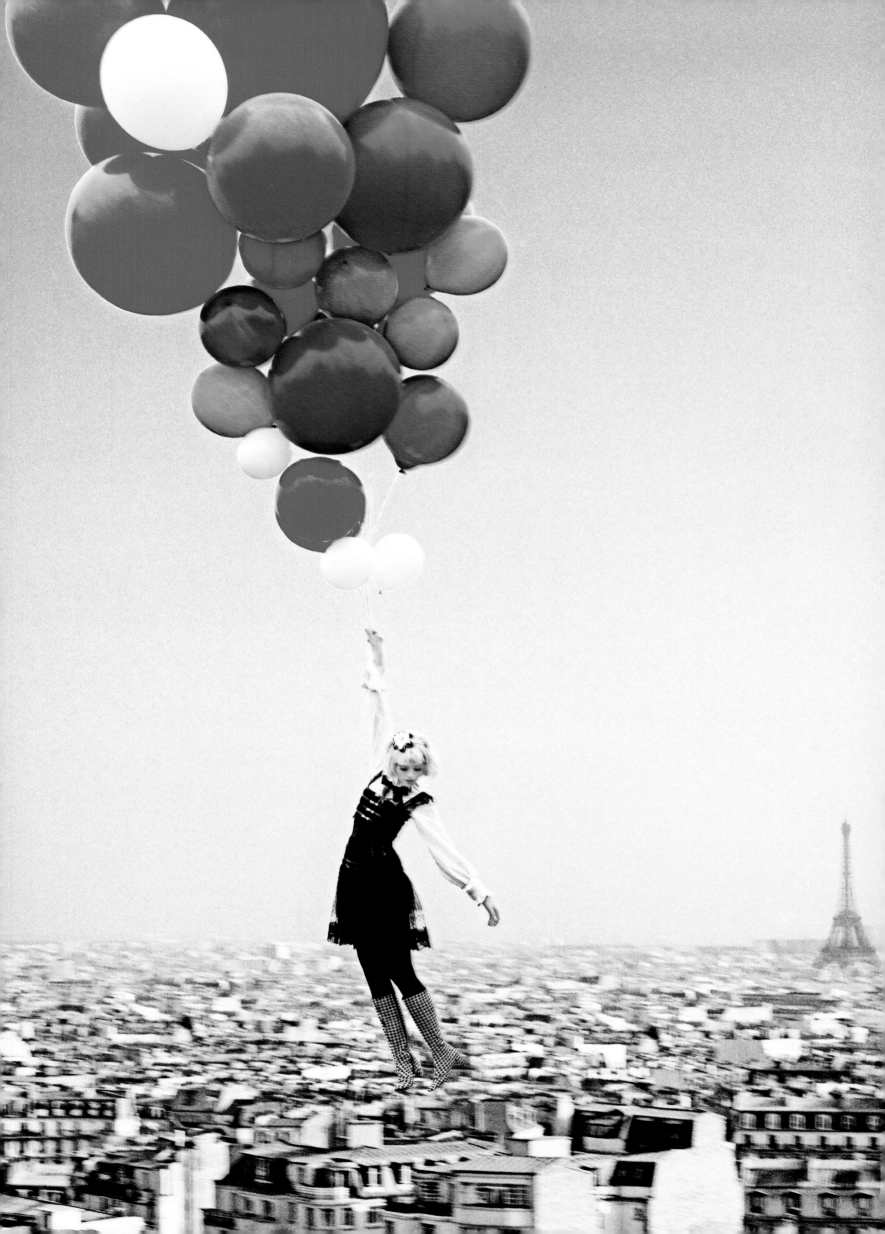

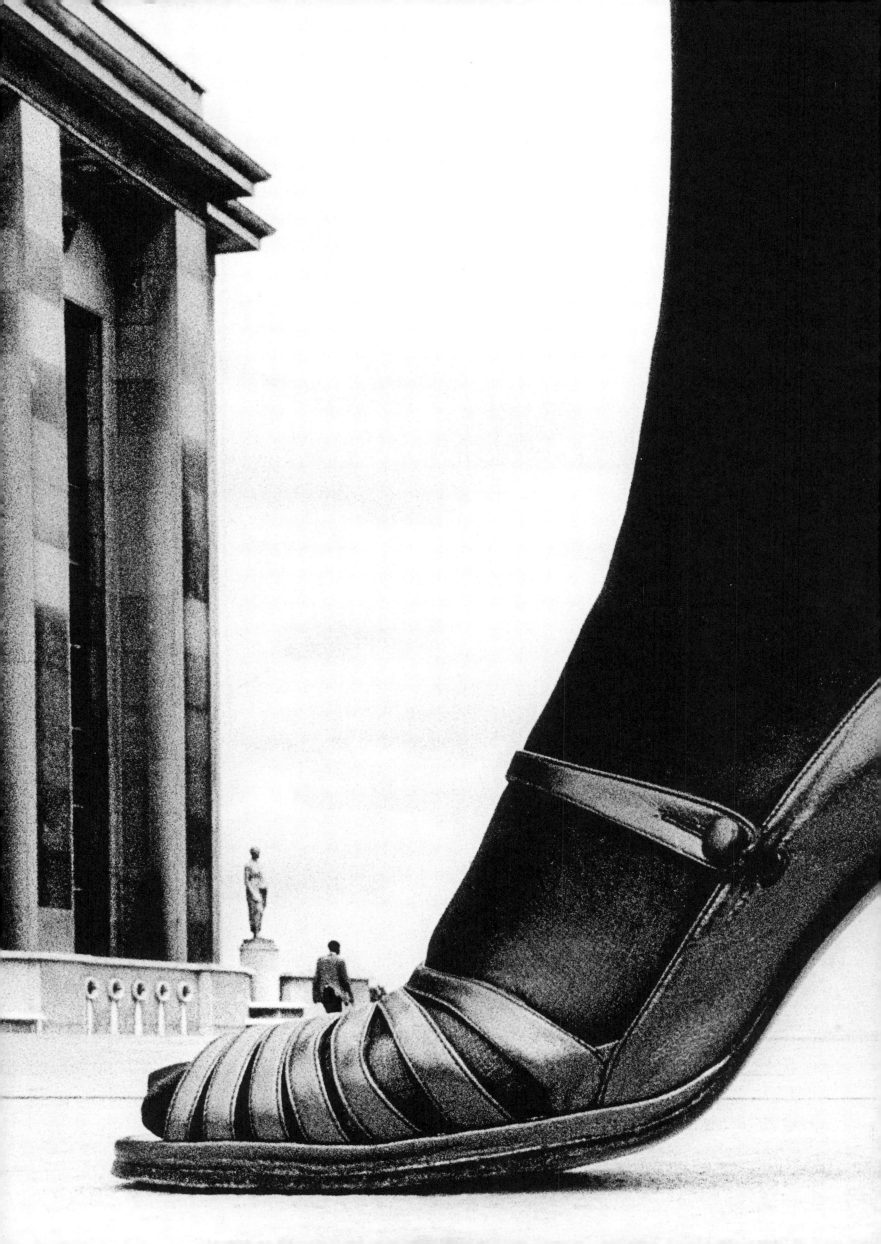